中国昆曲年鉴编纂委员会 编

中国 [昆曲年鉴]
The Yearbook of Kunqu Opera-China
2017

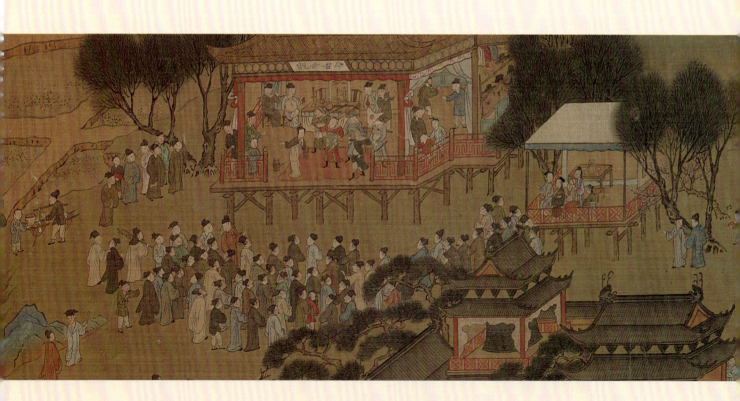

苏州大学出版社

图书在版编目(CIP)数据

中国昆曲年鉴.2017/朱栋霖主编；中国昆曲年鉴编纂委员会编.—苏州：苏州大学出版社，2017.12
 ISBN 978-7-5672-2274-8

Ⅰ.①中… Ⅱ.①朱… ②中… Ⅲ.①昆曲－2017－年鉴 Ⅳ.①J825.53－54

中国版本图书馆 CIP 数据核字(2017)第 269507 号

书　　名：	中国昆曲年鉴 2017
编　　者：	《中国昆曲年鉴》编纂委员会
主　　编：	朱栋霖
责任编辑：	刘　海
装帧设计：	吴　钰
出版发行：	苏州大学出版社(Soochow University Press)
出 品 人：	张建初
社　　址：	苏州市十梓街1号　邮编：215006
印　　刷：	苏州工业园区美柯乐制版印务有限责任公司
E-mail：	Liuwang@suda.edu.cn　　QQ：64826224
邮购热线：	0512-67480030
销售热线：	0512-65225020
开　　本：	889 mm×1 194 mm　1/16　印张：29.75　插页：62　字数：1 043 千
版　　次：	2017 年 12 月第 1 版
印　　次：	2017 年 12 月第 1 次印刷
书　　号：	ISBN 978-7-5672-2274-8
定　　价：	358.00 元

凡购本社图书发现印装错误，请与本社联系调换。服务热线：0512-65225020

中国昆曲年鉴编纂委员会

主　任　董　伟

副主任　诸　迪　吕育忠　李　杰　徐春宏　朱栋霖

委　员　（按姓氏笔画为序）

　　　　王　馗　叶长海　朱恒夫　李鸿良
　　　　汪世瑜　张继青　吴新雷　杨凤一
　　　　谷好好　罗　艳　郑培凯　洪惟助
　　　　周鸣岐　侯少奎　俞为民　徐显眺
　　　　傅　谨　谢柏梁　蔡少华　蔡正仁
　　　　冷建国　许浩军　张克明

主　编　朱栋霖

编 辑 说 明
Editor Explanation

一、中国昆曲于 2001 年被联合国教科文组织列入"人类口述与非物质遗产代表作"名录。《中国昆曲年鉴》是关于中国昆曲的资料性、综合性年刊,记载中国昆曲的保护传承发展的年度状况。《中国昆曲年鉴》以学术性、文献性、资料性、纪实性为宗旨,为了解中国昆曲年度状况提供全方位信息。

二、《中国昆曲年鉴 2017》记载 2016 年度中国昆曲的保护传承工作和基本情况,各昆剧院团的艺术和相关活动,记录年度昆曲进展,聚焦年度昆曲热点,展示年度昆曲成就。

三、《中国昆曲年鉴 2017》共设栏目:(1) 特载 纪念汤显祖逝世 400 周年;(2) 北方昆曲剧院;(3) 上海昆剧团;(4) 江苏省演艺集团昆剧院;(5) 浙江昆剧团;(6) 湖南省昆剧团;(7) 江苏省苏州昆剧院;(8) 永嘉昆剧团;(9) 年度推荐剧目;(10) 年度推荐艺术家;(11) 昆曲教育;(12) 昆曲研究;(13) 年度推荐论文;(14) 昆曲博物馆;(15) 昆事记忆;(16) 年度记事。

四、《中国昆曲年鉴》附设英文目录。

五、《中国昆曲年鉴 2017》选登图片 400 余幅,编排次序与正文目录所标示内容相一致,唯在每辑图片起始设以标题,不再另列图片目录。

六、《中国昆曲年鉴 2017》的封面底图系明代仇英(约 1494—1552)《清明上河图》所绘姑苏盘胥门外春台戏(《白兔记·出猎》);16 个栏目的中扉页插图和封底图采自明版传奇(昆曲剧本)木刻版画和倪传钺绘苏州昆剧传习所图。

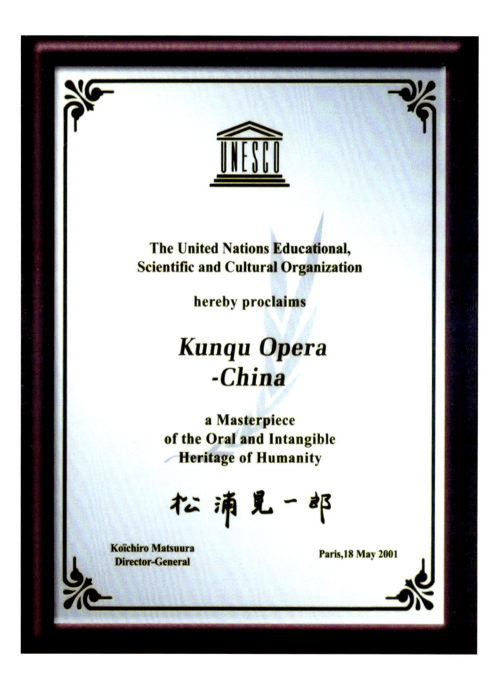

特载 纪念汤显祖逝世400周年

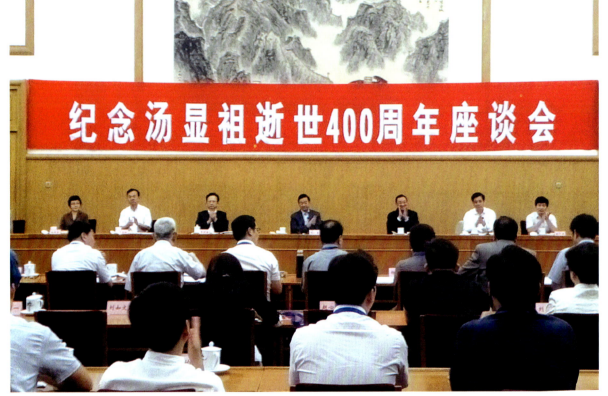

▲ 文化部纪念汤显祖逝世400周年座谈会
朱栋霖 摄

特载 纪念汤显祖逝世 400 周年

江西抚州纪念汤显祖逝世 400 周年系列活动

◀ 纪念活动发布会

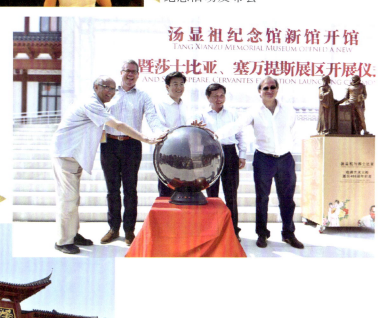

汤显祖纪念活动 ▶

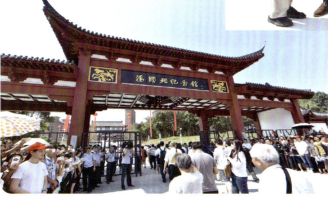

◀ 出席纪念活动的与会专家学者参观汤显祖纪念馆新馆

▼ 拜谒现场

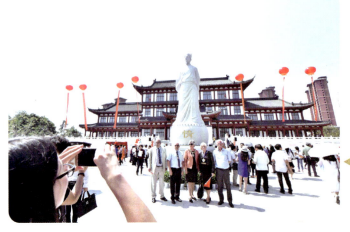

与会专家学者在汤显祖纪念馆内汤翁塑像前合影留念

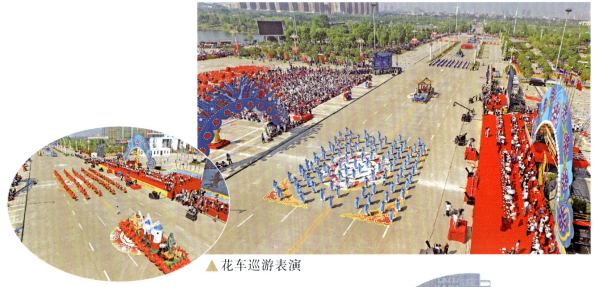

花车巡游表演

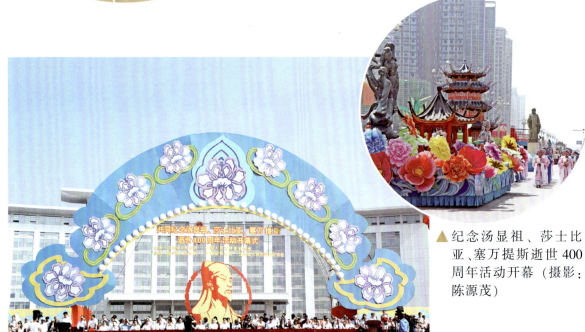

纪念汤显祖、莎士比亚、塞万提斯逝世400周年活动开幕（摄影：陈源茂）

特载 纪念汤显祖逝世400周年

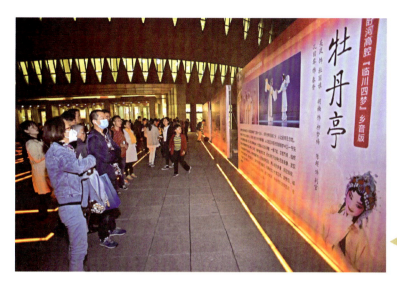

观众在演出前观看《牡丹亭》剧情介绍

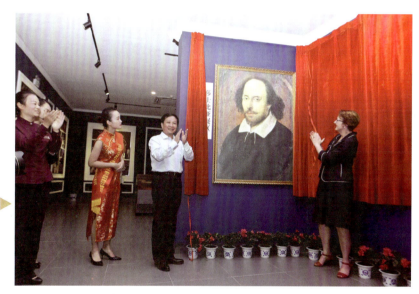

中共抚州市委书记肖毅与菲丽帕·罗林森、玛丽亚·艾娃·希门尼斯·曼内罗为莎士比亚展区揭牌

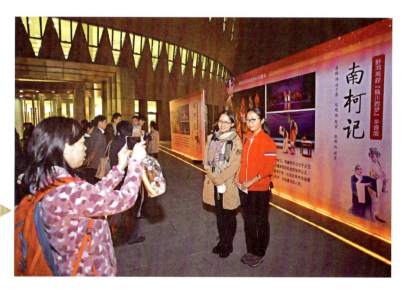

大学生观众在乡音版"临川四梦"宣传展板前合影

汤显祖逝世400周年国际高峰学术论坛会议（抚州）

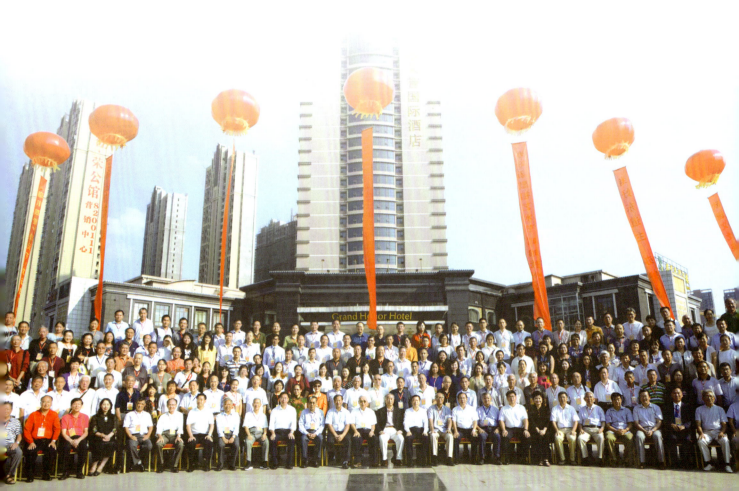

特载 纪念汤显祖逝世400周年

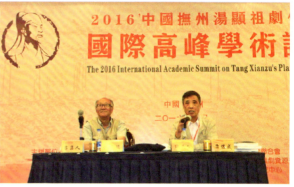

乡音版"临川四梦"

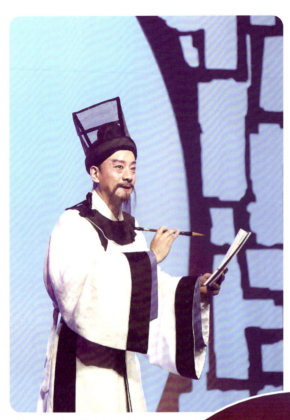
▲ 乡音版"临川四梦"中的汤显祖形象

▲《还魂记》剧照

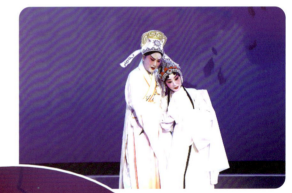
▲《还魂记》剧照

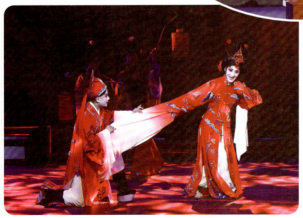
《紫钗记》剧照 ▶

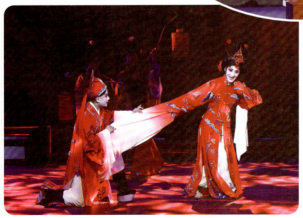
▲《南柯记》剧照

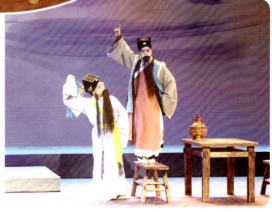
▲《邯郸记》剧照

特载 纪念汤显祖逝世400周年

汤显祖、莎士比亚文化的当代生命国际高峰学术论坛(遂昌)

▲ 全体与会专家合影

▼ 汤显祖、莎士比亚文化的当代生命国际高峰学术论坛会场

▲ 中国戏曲学会汤显祖研究分会会长周育德在论坛开幕式上致辞

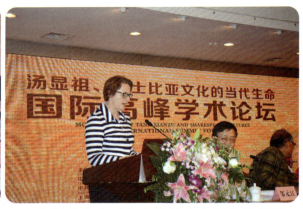
▲ 英国莎士比亚出生地基金会副会长菲丽帕·罗林森在学术研讨会上作主题演讲

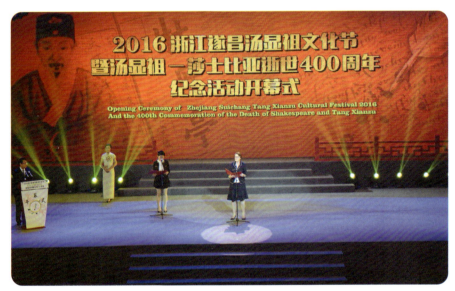
▲ 英国莎士比亚出生地基金会副会长菲丽帕·罗林森在文化节开幕式上致辞

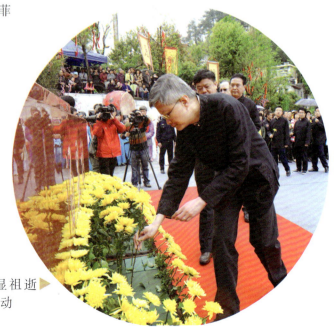
► 与会专家参加汤显祖逝世400周年纪念活动

特载 纪念汤显祖逝世400周年

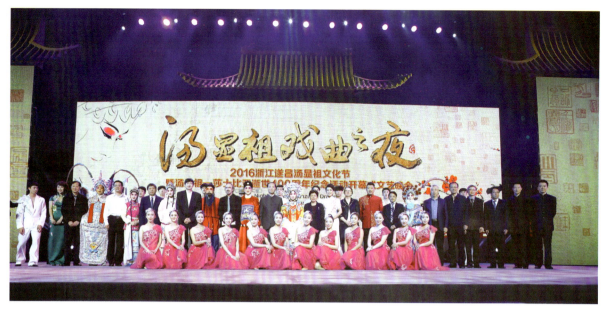

▲ 与会领导和专家参加汤显祖戏曲之夜活动

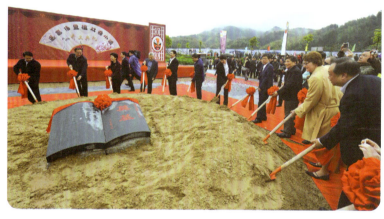

◀ 与会领导和专家参加遂昌汤显祖戏曲小镇开幕仪式

与会专家参加浙江省社科界第三届跨届学术峰会论坛 ▶

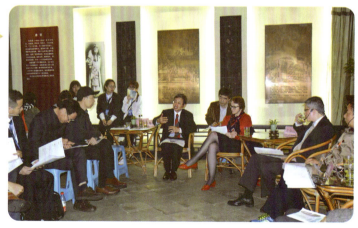

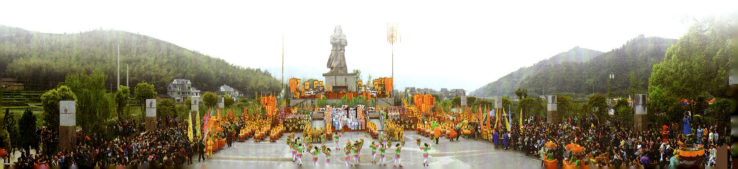

岭南行与临川梦——汤显祖学术广东高峰论坛（广东徐闻）及相关活动

贵生书院大门 ▶

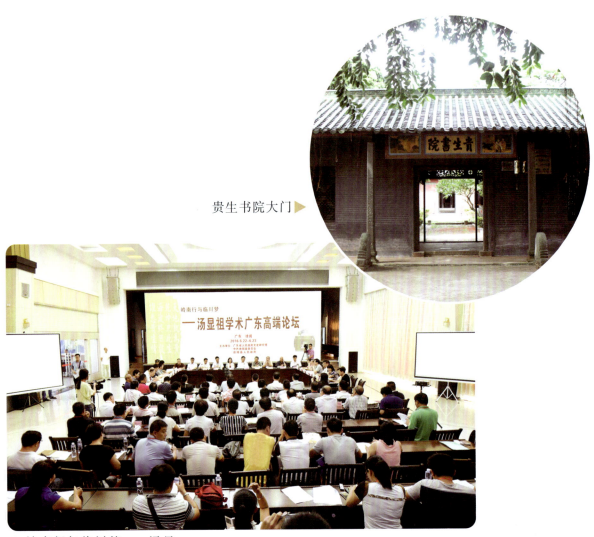

▲ 岭南行与临川梦——汤显祖学术广东高端论坛现场

参加论坛的领导和 ▶
专家在贵生书院瞻
仰汤显祖

特载 纪念汤显祖逝世400周年

▲ 出版汤显祖研究论文集并在广州图书馆举行新书发布会

◀ 雷剧《牡丹亭》剧照

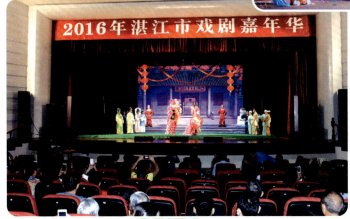
◀ 雷剧《贵生情》《牡丹亭》在湛江市公演

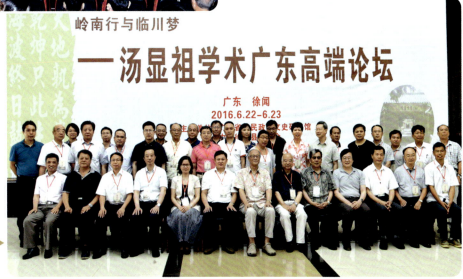
▲ 参加论坛的领导、专家与嘉宾合影

汤显祖文化传播研讨会暨"杜丽娘返乡省亲晚会"（江西抚州）

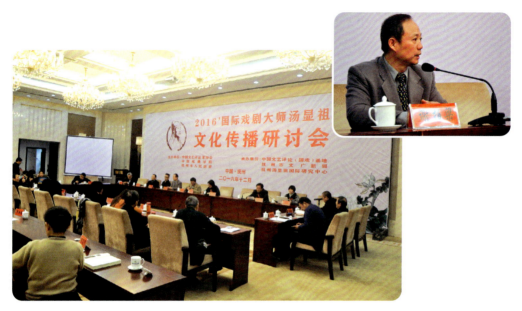

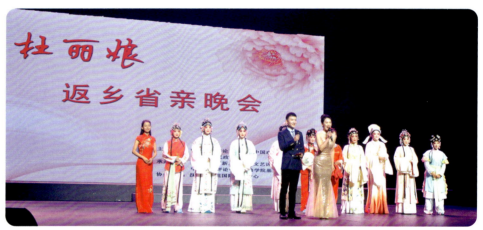

▲ 杜丽娘大团圆

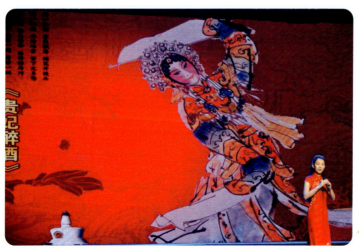

◀ 京剧片段

特载 纪念汤显祖逝世400周年

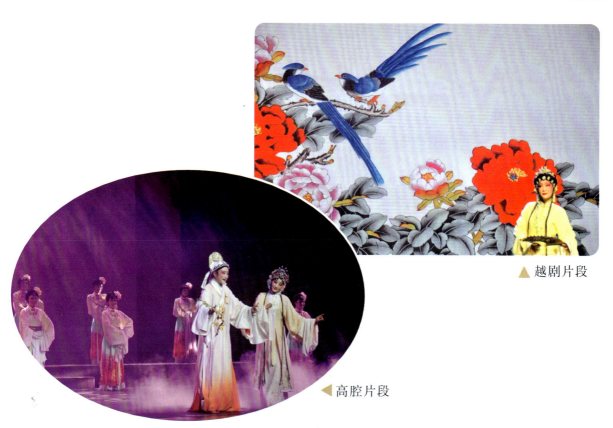
▲ 越剧片段

◀ 高腔片段

川剧片段 ▶

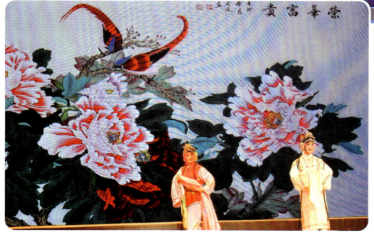
◀ 黄梅戏片段

15

上海昆剧团纪念汤显祖活动

"临川四梦"活动

▲ 2016年2月29日,英国皇家莎士比亚剧团来上昆交流

▲ 广州大剧院——上昆"临川四梦"世界巡演首站,演出后签售场面火爆

特载 纪念汤显祖逝世400周年

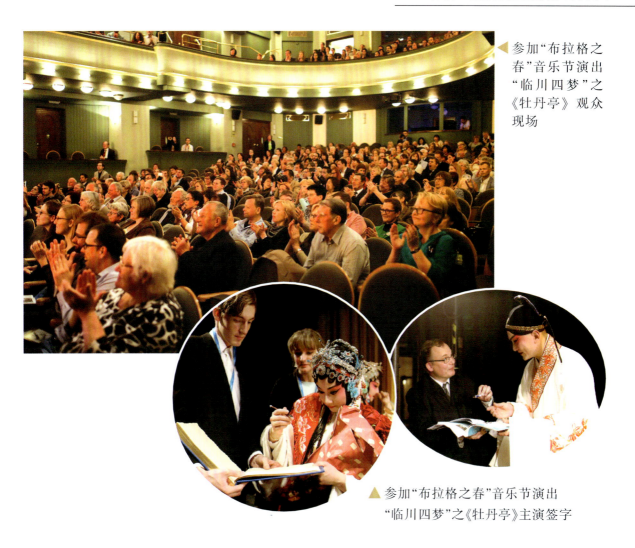

◀ 参加"布拉格之春"音乐节演出"临川四梦"之《牡丹亭》观众现场

▲ 参加"布拉格之春"音乐节演出"临川四梦"之《牡丹亭》主演签字

▲ 在江西抚州拜谒汤显祖墓

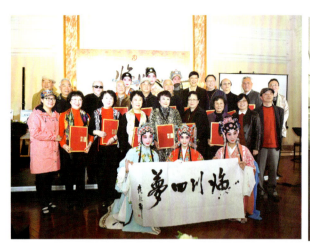
▲ 上海昆剧团"临川四梦"世界巡演新闻发布会

▲ 上昆"临川四梦"深圳站演出后,戏迷自发成立昆曲曲社

老艺术家张铭荣作"临川四梦"观剧导赏 ▶

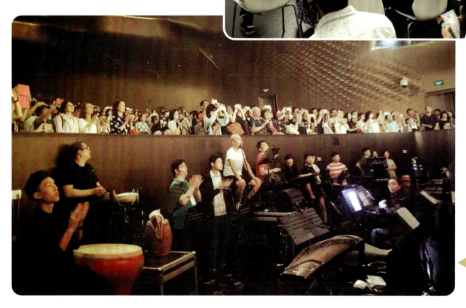
◀ 演出结束后的热闹场面及乐池

特载 纪念汤显祖逝世400周年

"临川四梦"剧照

○《邯郸记》

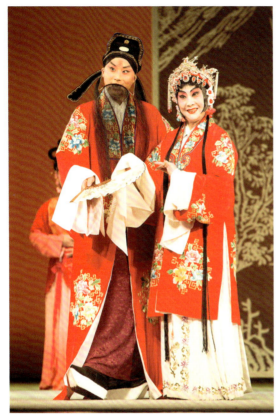

▲《邯郸记》剧照（蓝天饰卢生，梁谷音饰崔氏）

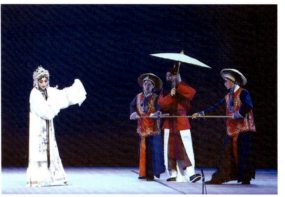

▲《邯郸记》剧照（蓝天饰卢生，陈莉饰崔氏）

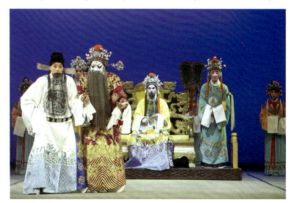

▲《邯郸记》剧照（蓝天饰卢生，安新宇饰宇文融）

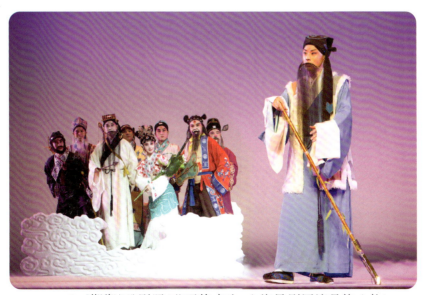

▲《邯郸记》剧照（蓝天饰卢生，上海昆剧团演员饰八仙）

○《牡丹亭》

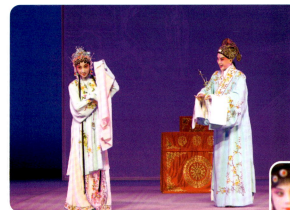

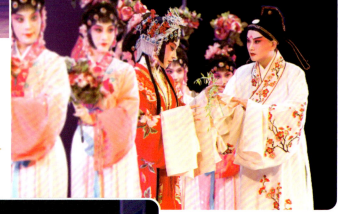

◀《牡丹亭》剧照(罗晨雪饰杜丽娘,胡维露饰柳梦梅)

《牡丹亭》剧照(罗晨雪饰杜丽娘,胡维露饰柳梦梅)▶

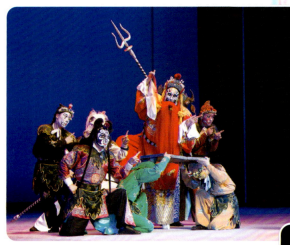

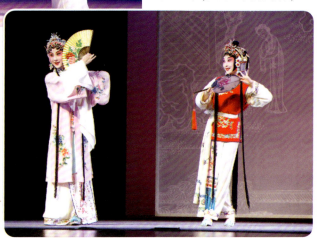

◀《牡丹亭》剧照(罗晨雪饰杜丽娘,吴双饰胡判官)

《牡丹亭》剧照(罗晨雪饰杜丽娘,周亦敏饰春香)▶

○《南柯梦记》

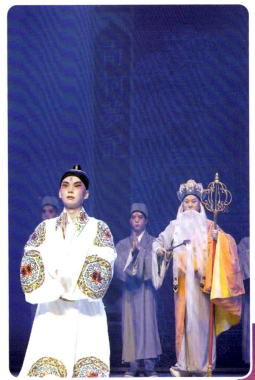

▲《南柯梦记》剧照(卫立饰淳于棼,缪斌饰契玄禅师)

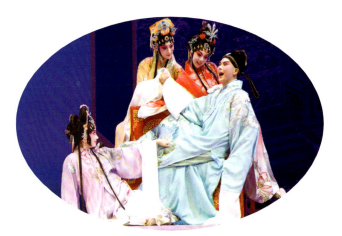

▲《南柯梦记》剧照(卫立饰淳于棼,袁佳饰琼英郡主,汤泼泼饰灵芝夫人,陶思妤饰上真仙子)

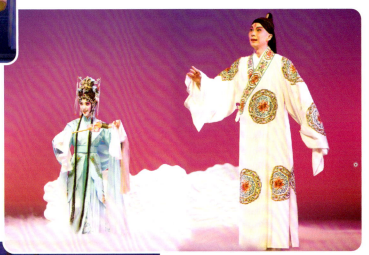

▲《南柯梦记》剧照(卫立饰淳于棼,蒋珂饰瑶芳公主)

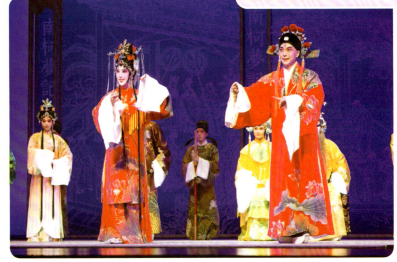

◀《南柯梦记》剧照(卫立饰淳于棼,蒋珂饰瑶芳公主)

○《紫钗记》

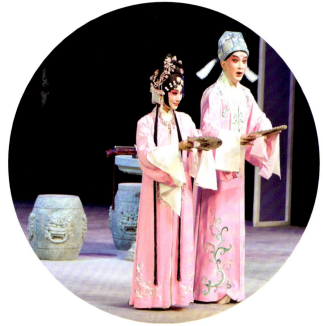

▲《紫钗记》剧照(黎安饰李益,沈昳丽饰霍小玉)

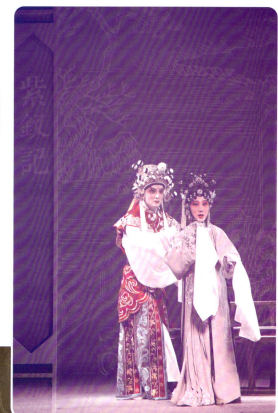

▲《紫钗记》剧照(黎安饰李益,沈昳丽饰霍小玉)

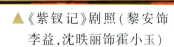

▲《紫钗记》剧照(黎安饰李益,沈昳丽饰霍小玉)

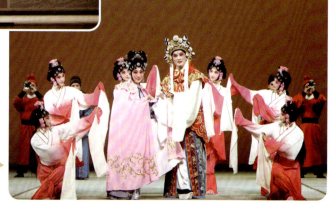

《紫钗记》剧照(黎安饰李益,沈昳丽饰霍小玉)▶

江苏省演艺集团昆剧院纪念汤莎逝世400周年,演出《邯郸梦》

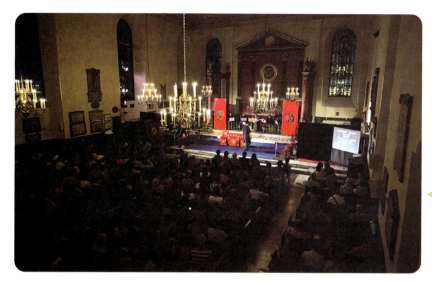

◀ 新概念版昆曲《邯郸梦》于2016年9月22日和23日在莎士比亚故里——英国斯特拉福特中的圣三一教堂演出之一

▲ 新概念版昆曲《邯郸梦》于2016年9月22日和23日在莎士比亚故里——英国斯特拉福特中的圣三一教堂演出之二

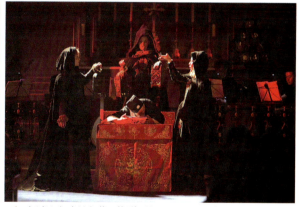

▲ 新概念版昆曲《邯郸梦》于2016年9月22日和23日在莎士比亚故里——英国斯特拉福特中的圣三一教堂演出之三

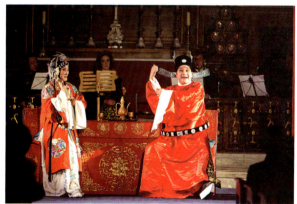

▲ 新概念版昆曲《邯郸梦》于2016年9月22日和23日在莎士比亚故里——英国斯特拉福特中的圣三一教堂演出之四

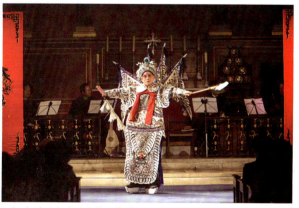

▲ 新概念版昆曲《邯郸梦》于2016年9月22日和23日在莎士比亚故里——英国斯特拉福特中的圣三一教堂演出之五

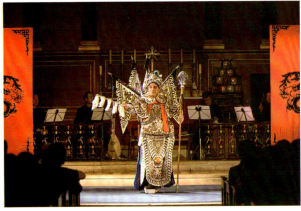

▲ 新概念版昆曲《邯郸梦》于2016年9月22日和23日在莎士比亚故里——英国斯特拉福特中的圣三一教堂演出之六

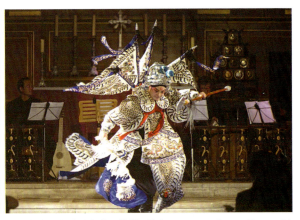

▲ 新概念版昆曲《邯郸梦》于2016年9月22日和23日在莎士比亚故里——英国斯特拉福特中的圣三一教堂演出之七

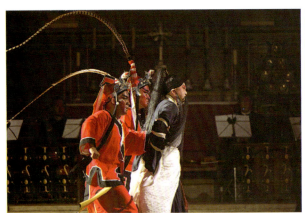

▲ 新概念版昆曲《邯郸梦》于2016年9月22日和23日在莎士比亚故里——英国斯特拉福特中的圣三一教堂演出之八

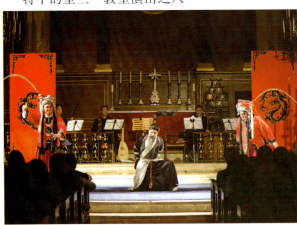

▲ 新概念版昆曲《邯郸梦》于2016年9月22日和23日在莎士比亚故里——英国斯特拉福特中的圣三一教堂演出之九

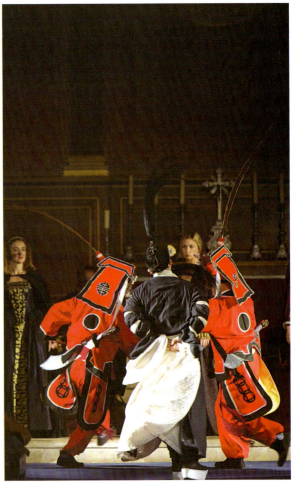

▲ 新概念版昆曲《邯郸梦》于2016年9月22日和23日在莎士比亚故里——英国斯特拉福特中的圣三一教堂演出之十

特载 纪念汤显祖逝世400周年

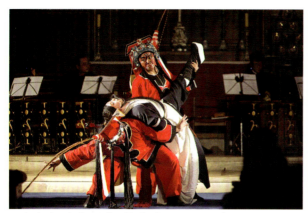
▲ 新概念版昆曲《邯郸梦》于2016年9月22日和23日在莎士比亚故里——英国斯特拉福特中的圣三一教堂演出之十一

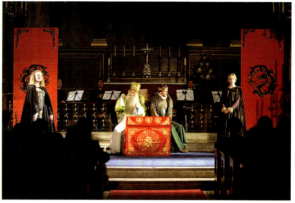
▲ 新概念版昆曲《邯郸梦》于2016年9月22日和23日在莎士比亚故里——英国斯特拉福特中的圣三一教堂演出之十二

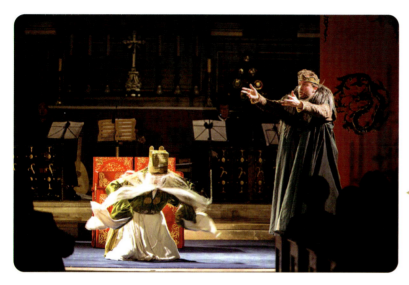
◀ 新概念版昆曲《邯郸梦》于2016年9月22日和23日在莎士比亚故里——英国斯特拉福特中的圣三一教堂演出之十三

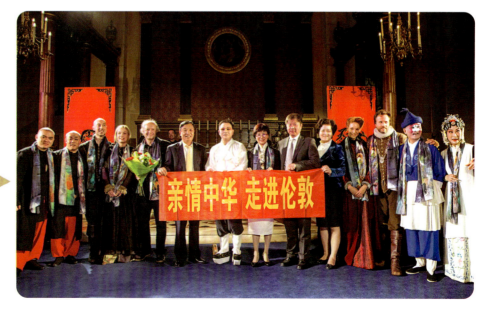
新概念版昆曲《邯郸梦》▶于2016年9月22日和23日在莎士比亚故里——英国斯特拉福特中的圣三一教堂演出之十四

湖南省昆剧团纪念汤显祖逝世 400 周年

2016 年北方昆曲剧院参加纪念汤显祖逝世 400 周年暨"小桃红，满庭芳"——美丽郴州赏昆曲活动，演出《紫钗记·折柳阳关》（邵峥饰李益，王丽媛饰霍小玉）

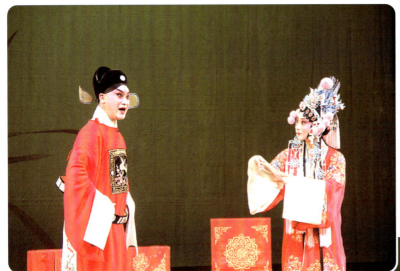

2016 年上海昆剧团参加纪念汤显祖逝世 400 周年暨"小桃红，满庭芳"——美丽郴州赏昆曲活动，演出《疗妒羹·题曲》（汪思雅饰乔小青）

2016 年上海昆剧团参加纪念汤显祖逝世 400 周年暨"小桃红，满庭芳"——美丽郴州赏昆曲活动，演出《南柯记·瑶台》（安新宇饰檀罗四太子）

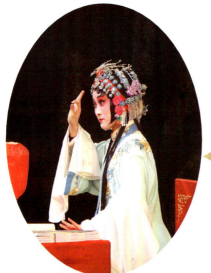

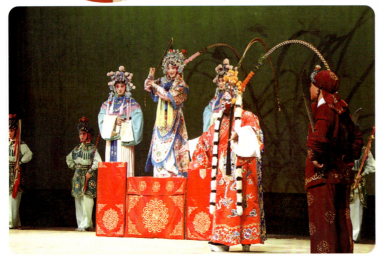

2016 年上海张军艺术中心参加纪念汤显祖逝世 400 周年暨"小桃红，满庭芳"——美丽郴州赏昆曲活动，演出《南柯记·瑶台》（张冉饰瑶芳公主）

特载 纪念汤显祖逝世400周年

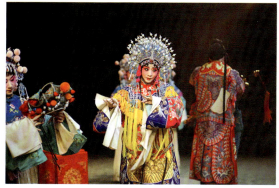

▲ 2016年湖南省昆剧团参加纪念汤显祖逝世400周年暨"小桃红,满庭芳"——美丽郴州赏昆曲活动,演出《刺虎》(刘婕饰费贞娥)

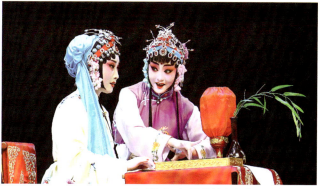

▲ 2016年湖南省昆剧团参加纪念汤显祖逝世400周年暨"小桃红,满庭芳"——美丽郴州赏昆曲活动,演出天香版《牡丹亭》(雷玲饰杜丽娘)

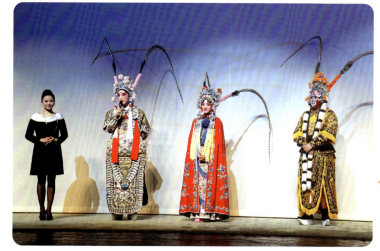

◀ 参加2016年纪念汤显祖逝世400周年暨"小桃红,满庭芳"——美丽郴州赏昆曲活动的演员谢幕

2016年纪念汤显祖逝世400周年暨"小桃红,满庭芳"——美丽郴州赏昆曲活动演出现场 ▶

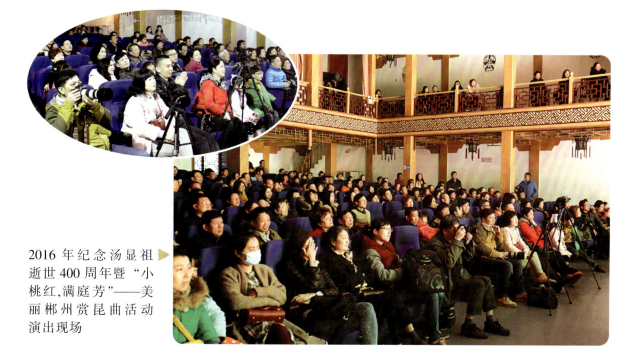

27

永嘉昆剧团纪念汤显祖逝世400周年演出

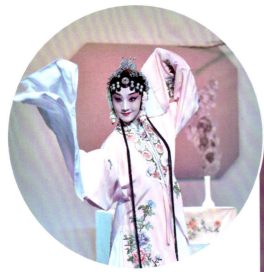

▲《牡丹亭·惊梦》剧照(由腾腾饰杜丽娘;演出时间:2016年5月17日;演出地点:温州年代美术馆)

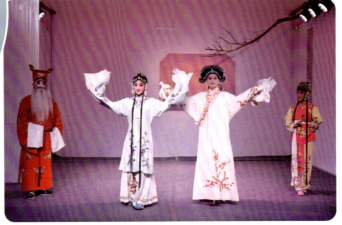

▲《牡丹亭·惊梦》剧照(由腾腾饰杜丽娘,杜晓伟饰柳梦梅,胡曼曼饰春香,肖献志饰梦神,演出时间:2016年5月17日;演出地点:温州年代美术馆)

《牡丹亭》选段(由腾腾饰杜丽娘;演出时间:2016年7月31日;演出地点:温州昊美术馆)▶

◀《牡丹亭》选段(由腾腾饰杜丽娘;演出时间:2016年7月31日;演出地点:温州昊美术馆)

参加第三届"名家传戏——当代昆曲名家收徒传艺工程"汇报演出，图为《牡丹亭·寻梦》剧照（由腾腾饰杜丽娘；演出时间：2016年9月10日；演出地点：江西抚州汤显祖大剧院）

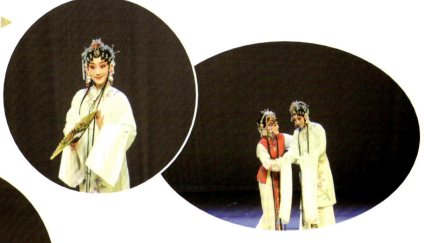

《牡丹亭·游园》剧照（由腾腾饰杜丽娘，胡曼曼饰春香；演出时间：2016年8月15日；演出地点：永昆小剧场）

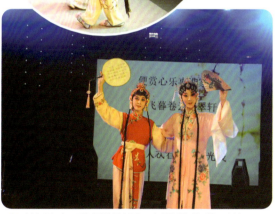

《牡丹亭·游园》剧照（由腾腾饰杜丽娘，王秀丽饰春香）

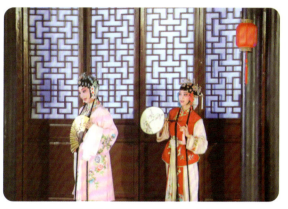

《牡丹亭·游园》剧照（由腾腾饰杜丽娘，王秀丽饰春香；演出时间：2016年9月12日；演出地点：温州池上楼谢灵运纪念馆）

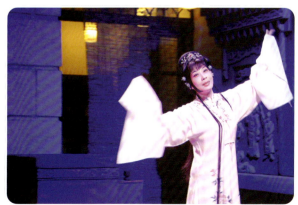

2016年12月28日，为纪念汤显祖逝世400周年，在温州南戏博物馆演出《遇见》（孙永会饰杜丽娘）

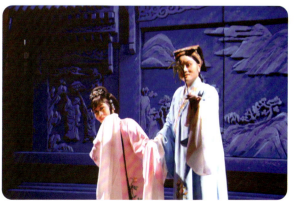

2016年12月28日，为纪念汤显祖逝世400周年，在温州南戏博物馆演出《遇见》（孙永会饰杜丽娘，金海雷饰柳梦梅）

北方昆曲剧院

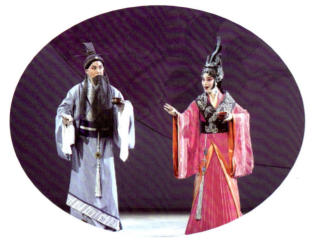

▲ 2016年1月，昆剧《孔子之入卫铭》首演

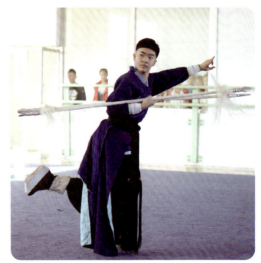

▲ 2016年1月，北昆学员班考试

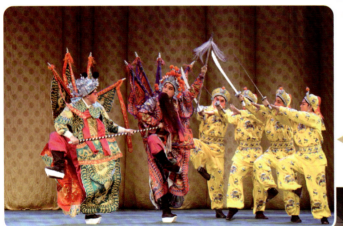

◀ 2016年2月，北昆在长安大戏院举行青年演员折子戏展演

▲ 2016年3月，《飞夺泸定桥》演员在练功

◀ 2016年3月，高参小签约仪式在北昆举行

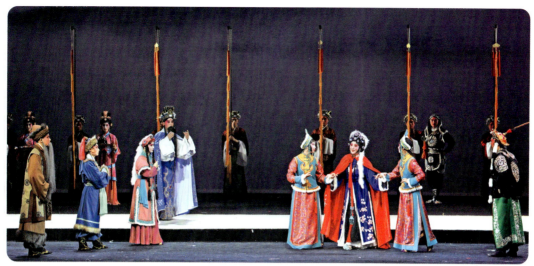

▲ 2016年5月,《续琵琶》参与北京市剧院运营服务平台演出

▲ 2016年6月,文化部副部长董伟接见《飞夺泸定桥》演员

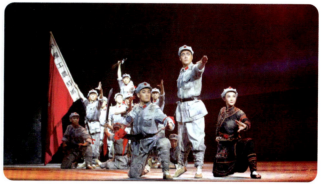

▲ 2016年5月,大型原创昆曲史诗《飞夺泸定桥》首演

◀ 2016年6月,小剧场昆剧《望乡》首演

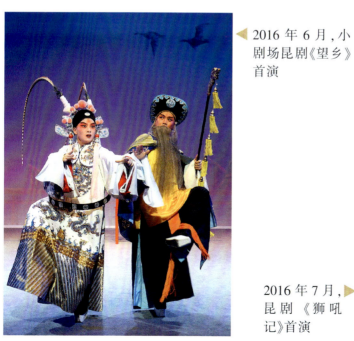

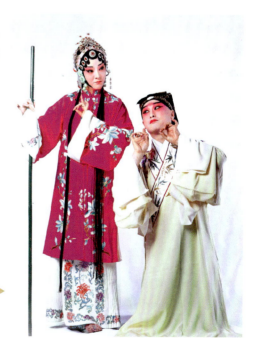

2016年7月,▶ 昆剧《狮吼记》首演

2016年7月，魏春荣、邵峥在中山公园音乐堂作《玉簪记》讲座

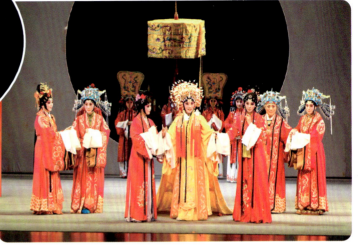

2016年8月，北昆《红楼梦》巡演到浙江舟山

2016年10月，北昆《飞夺泸定桥》参与上海国际艺术节，上海市委宣传部副部长胡劲军到场观看

2016年10月，北昆参与上海国际艺术节艺术天空版块演出，著名昆曲表演艺术家侯少奎老师清唱《单刀会》片段

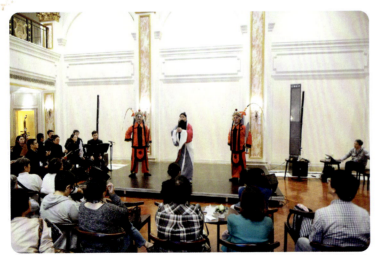

2016年10月，北昆参与上海国际艺术节艺术天空版块演出，袁国良演出《邯郸记》片段

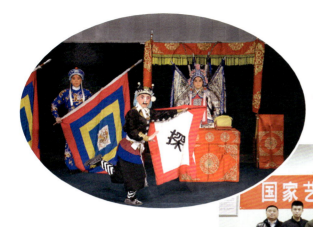

◀ 2016年11月,北昆参与京津冀武戏展演

2016年11月,国家艺术基金项目昆曲侯派培训班开班 ▶

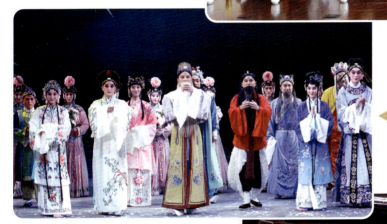

◀ 2016年12月,北昆《汤显祖与临川四梦》在天桥剧场首演

2016年12月,北昆举行民族艺术进校园演出 ▶

◀ 2016年12月,周育德老师为北昆《汤显祖与临川四梦》首演题字

赴欧洲演出《牡丹亭》

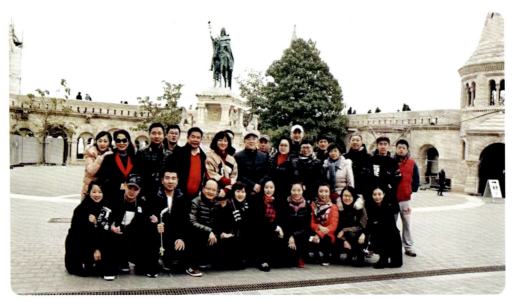
▲ 北昆赴捷克和匈牙利演出《牡丹亭》合影

▲ 北昆赴捷克和匈牙利演出《牡丹亭》

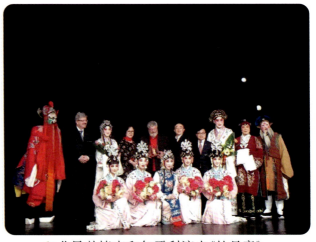
▲ 北昆赴捷克和匈牙利演出《牡丹亭》

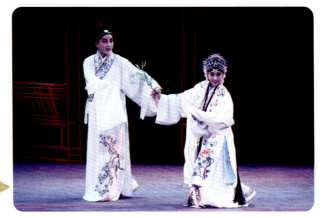
北昆《牡丹亭》▶ 演出剧照

上海昆剧团

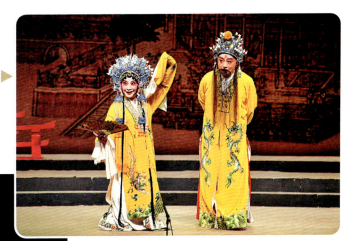

《长生殿·惊变》剧照(导演沈斌,主演蔡正仁(右)、张静娴(左);主笛钱寅;演出时间:1月10日;演出地点:上海保利大剧院)

1月10日至14日,上海昆剧团参加"南戏故里,昆腔瓯韵"2016年元旦瓯昆艺术周。图为《昭君出塞》剧照(主演谷好好(中);演出时间:1月10日;演出地点:温州东南剧院)

1月10日至14日,上海昆剧团参加"南戏故里,昆腔瓯韵"2016年元旦瓯昆艺术周。图为《牡丹亭·幽媾》剧照(主演蔡正仁(左)、张洵澎(右);演出时间:1月12日;演出地点:温州东南剧院)

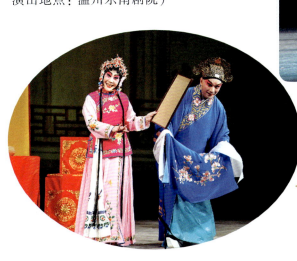

参加"筱尚之夜"第二届昆剧经典剧目展演。图为《西厢记》剧照(主演梁谷音、张铭荣等;演出时间:2月21日;演出地点:上海天蟾逸夫舞台)

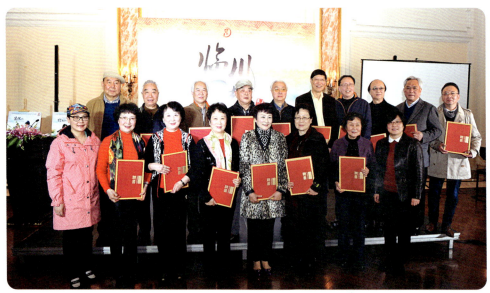

▲4月7日,上海昆剧团成立首届艺术委员会

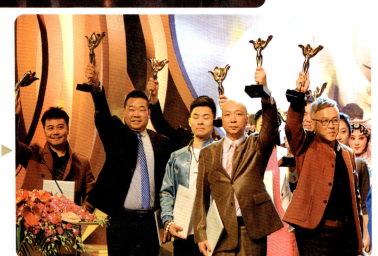

3月31日,吴双(前排右二)凭借《川上吟》中对曹丕的优秀演绎荣获第26届上海白玉兰戏剧表演艺术奖主角奖▶

上海昆剧团和上海交响乐团联合主办的"双声慢·歌宋——昆曲人吴双词唱会"(编剧、主唱:吴双;演出时间:3月19日;演出地点:上海交响乐团演艺厅)▼

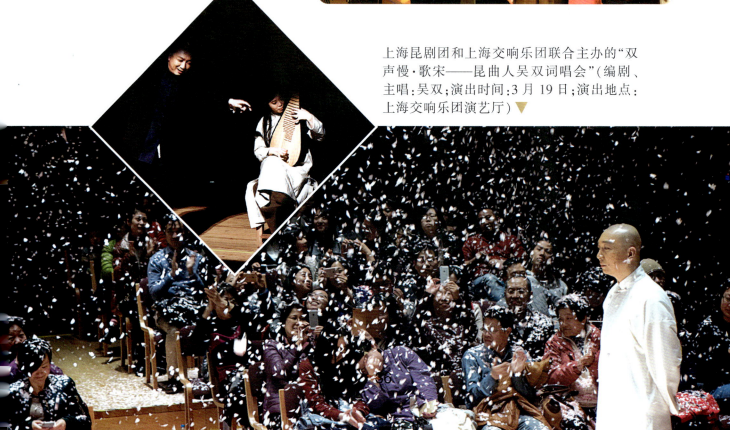

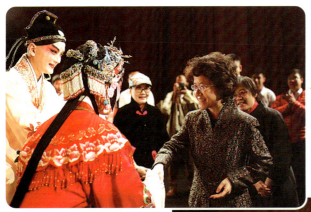

▸ 5月16日至21日，上海昆剧团精华版《牡丹亭》参加"布拉格之春"国际音乐节，图为中国驻捷克领事馆大使马克卿女士上台慰问演员

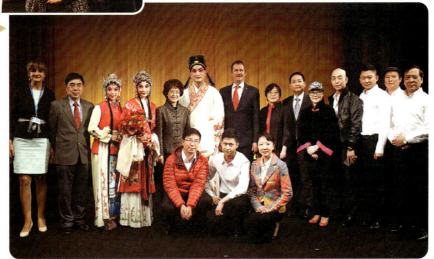

◂ 5月16日至21日，上海昆剧团精华版《牡丹亭》参加"布拉格之春"国际音乐节，中国驻捷克领事馆大使马克卿女士、高华参赞，音乐节总监罗曼·贝洛、节目部主任昂德列伊·泽琳卡以及部分驻捷克华人代表受邀观摩，对演出给予了高度评价（主演：黎安、罗晨雪；演出时间：5月19日；演出地点：布拉格ABC剧院）

5月26日至28日，"雏凤展翅·学馆撷芳"上海昆剧团昆曲学馆汇报演出在天蟾逸夫舞台隆重举行。图为《长生殿·小宴》剧照（黎安饰唐明皇，罗晨雪饰杨贵妃；演出时间：5月26日；演出地点：上海天蟾逸夫舞台）▸

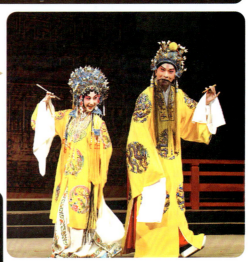

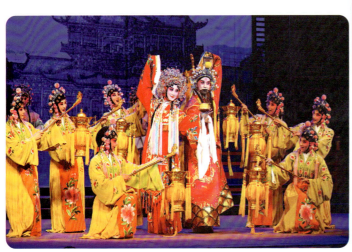

◂ 5月26日至28日，"雏凤展翅·学馆撷芳"上海昆剧团昆曲学馆汇报演出在天蟾逸夫舞台隆重举行。图为《长生殿·定情》剧照（倪徐浩饰唐明皇，张莉饰杨贵妃；演出时间：5月26日；演出地点：上海天蟾逸夫舞台）

◀ 5月26日至28日，"雏凤展翅·学馆撷芳"上海昆剧团昆曲学馆汇报演出在天蟾逸夫舞台隆重举行。图为折子戏《盗库银》剧照（钱瑜婷饰小青；演出时间：5月27日；演出地点：上海天蟾逸夫舞台）

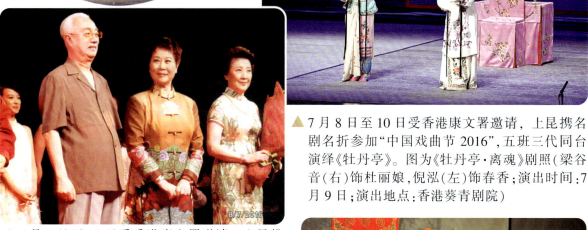

▲ 7月8日至10日受香港康文署邀请，上昆携名剧名折参加"中国戏曲节2016"，五班三代同台演绎《牡丹亭》。图为《牡丹亭·离魂》剧照（梁谷音（右）饰杜丽娘，倪泓（左）饰春香；演出时间：7月9日；演出地点：香港葵青剧院）

▲ 7月8日至10日受香港康文署邀请，上昆携名剧名折参加"中国戏曲节2016"。图为"临川四梦"昆曲清唱会（蔡正仁（左），岳美缇（中），张静娴（右）；演出时间：7月8日；演出地点：香港葵青剧院）

12月18日，"俞音绕梁 雅部传馨"国家艺术基金"全国俞派艺术研习班"汇报演出在上海天蟾逸夫舞台举行。图为《长生殿·迎像哭像》剧照，学员卫立饰唐明皇 ▶

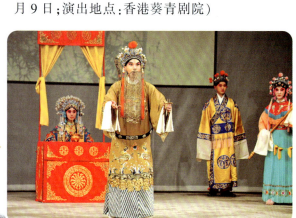

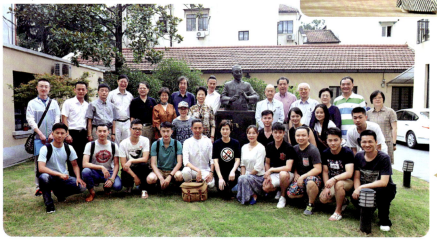

▶ 8月1日，国家艺术基金"全国俞派艺术研习班"在上海昆剧团正式开班

12月19日,"传承发展·人才为先"国家艺术基金首届昆剧俞派艺术人才培养(全国俞派艺术研习班)成果及启示专题研讨会在上海市文联召开

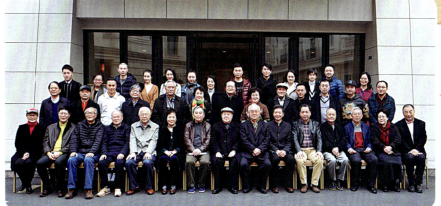

全国俞派艺术研习班成果及启示专题研讨会全体与会人员合影

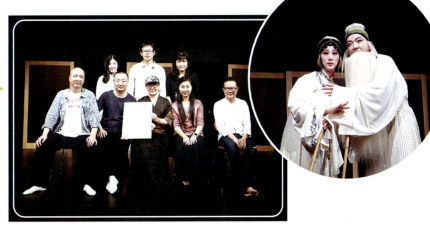

上昆赴比利时布鲁塞尔开展《牡丹亭》文化交流演出(主演:黎安、沈昳丽等;演出时间:10月4日;演出地点:比利时布鲁塞尔中国文化中心)

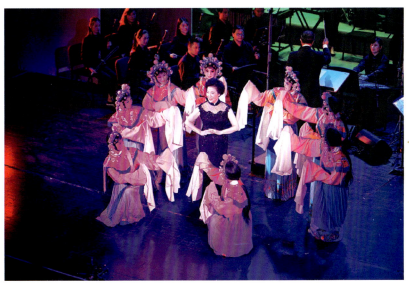

"非遗双绝·大雅清音"——昆曲古琴跨界音乐会在上海音乐厅举行,著名昆曲表演艺术家张静娴带领弟子余彬、罗晨雪以及古琴演奏家、制作家杨致俭共同呈现(演出时间:10月19日;演出地点:上海音乐厅)

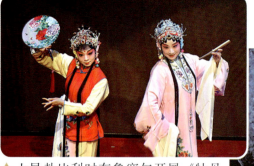

▲ 上昆赴比利时布鲁塞尔开展《牡丹亭》文化交流演出（主演：黎安、罗晨雪等；演出时间：10月3日；演出地点：比利时布鲁塞尔中国文化中心）

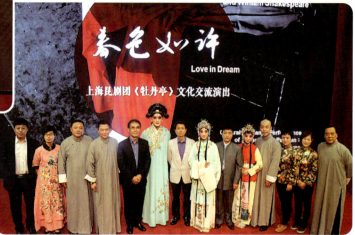

▲ 上昆赴比利时布鲁塞尔开展《牡丹亭》文化交流演出（主演：黎安、罗晨雪等；演出时间：10月4日；演出地点：比利时布鲁塞尔中国文化中心）

▲ 为纪念汤显祖和莎士比亚逝世400周年，上昆赴美国纽约、华盛顿开展"临川四梦"世界巡演活动，图为在美国纽约亨特学院开展昆曲体验课（主讲：谷好好；演出《牡丹亭》片段，主演：罗晨雪、胡维露；演出时间：11月3日；演出地点：美国纽约亨特学院）

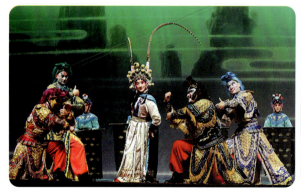

▲ 10月20日至11月28日上海昆剧团驻扎金山区开展"昆曲进校园"，为金山区师生演出100场《孙悟空三打白骨精》（赵文英（中）饰白骨精；演出地点：金山石化工人影剧院）

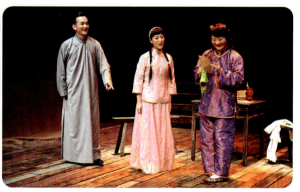

▲ 小剧场实验昆剧《伤逝》拉开第二届上海小剧场戏曲节大幕（编剧张静、导演钱正、复排导演倪广金；主演：黎安（左）、沈昳丽（中）、胡刚（右）；主笛：束英；演出时间：11月29日；演出地点：上海话剧艺术中心）

江苏省演艺集团昆剧院

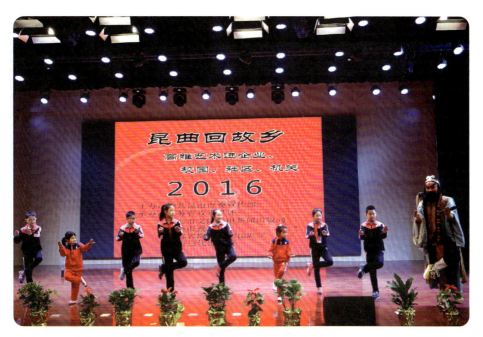

▲ 江苏省演艺集团昆剧院参加"昆曲回故乡"高雅艺术"四进"活动启动仪式演出,图为青年演员曹志威(右一)在做现场示范(3月24日摄于昆山市周市新镇中心校)

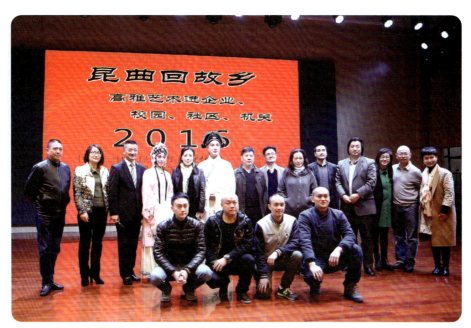

▲ 江苏省演艺集团昆剧院参加"昆曲回故乡"高雅艺术"四进"活动启动仪式演出,图为昆山市政府领导与演员们合影(3月24日摄于昆山市周市新镇中心校)

中国昆曲年鉴 2017

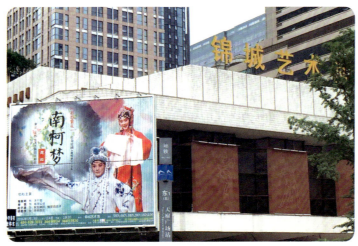

◀ 5月13日 "苏韵繁花"《南柯梦》川、渝巡演之成都锦城艺术宫外景

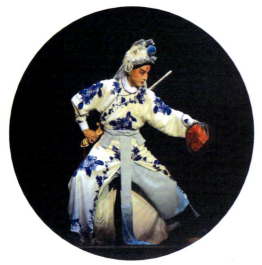

▲ "苏韵繁花"《南柯梦》川、渝巡演剧照（施夏明饰淳于棼；5月13日摄于成都锦城文化宫）

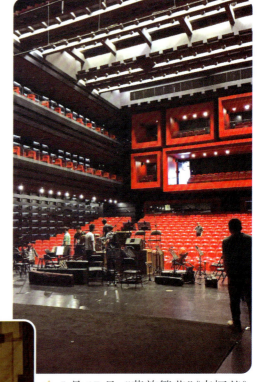

▲ 5月17日 "苏韵繁花"《南柯梦》川、渝巡演之重庆国泰艺术中心剧场内景

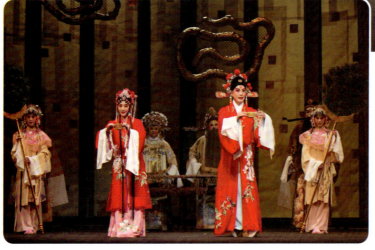

▲ "苏韵繁花"《南柯梦》川、渝巡演剧照（施夏明饰淳于棼，单雯饰瑶芳公主；5月13日摄于成都锦城文化宫）

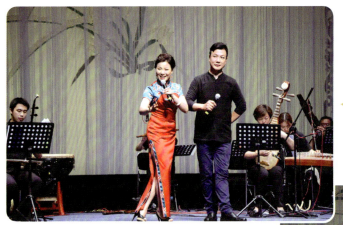

◀ 龚隐雷(左)与钱振荣参加"昆曲经典唱段名家清唱会"演出,表演《长生殿·小宴》(7月27日摄于南京江南剧场)

赵坚在"昆曲经典唱段名家清唱会"上清唱《桃花扇·余韵》(7月27日摄于南京江南剧场) ▶

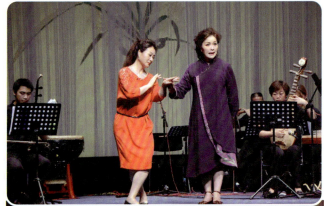

◀ 参加"昆曲经典唱段名家清唱会"演出,石小梅(右)与孔爱萍表演《玉簪记·秋江》(7月27日摄于南京江南剧场)

▲ "昆曲经典唱段名家清唱会"演员合影(左起:孙晶、周鑫、徐思佳、施夏明、龚隐雷、柯军、胡锦芳、石小梅、赵坚、孔爱萍、钱振荣、单雯、张争耀、李鸿良;7月27日摄于南京江南剧场)

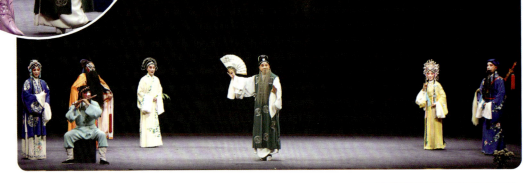

新年演出季演出《临川四梦·汤显祖》(石小梅(左)饰少年汤显祖,柯军饰老年汤显祖;12月31日摄于南京紫金大戏院)

新年演出季演出《临川四梦·汤显祖》(石小梅(左四)饰柳梦梅,赵坚(左三)饰黄衫客,柯军(中)饰老年汤显祖;12月31日摄于南京紫金大戏院)

"昆韵春华"——昆曲青年演员专场演出,尚长荣(左五)、蔡正仁(左四)、梁谷音(左三)等京昆名家担任评委(12月14日摄于江苏省文联艺术剧场)

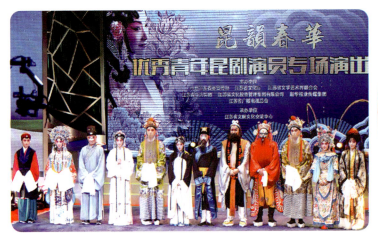

"昆韵春华"——昆曲青年演员专场演出合影,左五至左十分别是江苏省演艺集团昆剧院青年演员周鑫、徐思佳、钱伟、曹志威、赵于涛、张争耀(12月14日摄于江苏省文联艺术剧场)

参加"昆韵春华"——昆曲青年演员专场演出,徐思佳在《双珠记·投渊》中饰郭氏(12月14日摄于江苏省文联艺术剧场)

江苏省演艺集团昆剧院

◀ 柯军参加"雅韵芬芳——昆曲名家名段演唱会"演出,清唱《邯郸梦·生寤》(12月15日摄于南京人民大会堂)

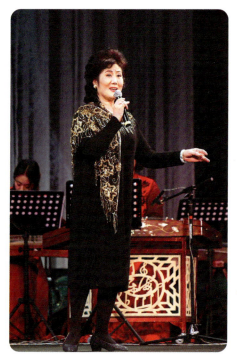

▲《醉心花》首演于"首届紫金京昆艺术群英会"闭幕式,单雯(左)饰嬴令,施夏明饰姬灿(12月17日摄于南京人民大会堂)

◀ 胡锦芳参加"雅韵芬芳——昆曲名家名段演唱会"演出,清唱《牡丹亭·惊梦》(12月15日摄于南京人民大会堂)

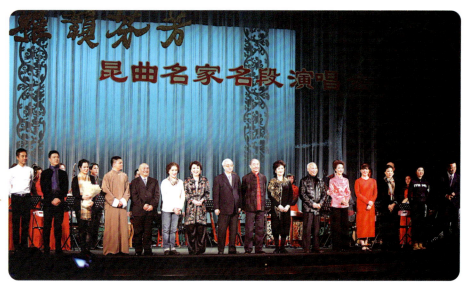

"雅韵芬芳——昆曲名家名段演唱会"演出合影(12月15日摄于南京人民大会堂) ▶

浙江省昆剧团

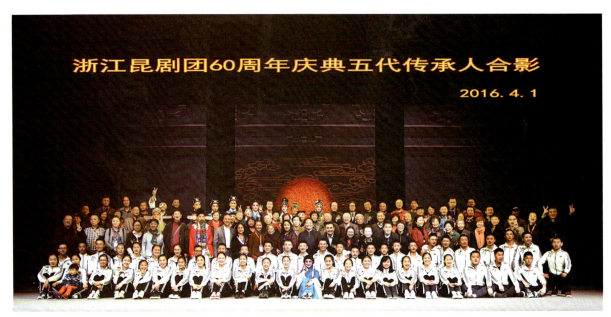

▲ 浙江昆剧团60周年庆典五代传承人合影

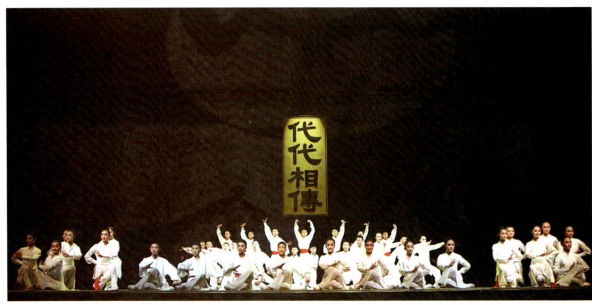

▲ 浙昆60周年团庆"代"字辈表演展示

▲ 纪念《十五贯》晋京演出60周年全体人员在长安大戏院合影

▲ 纪念《十五贯》晋京演出60周年演出剧照（地点：长安大戏院）

◀《十五贯》晋京演出六十周年座谈会合影（地点：钓鱼台）

昆剧《未生怨》在新加坡双林寺演出（主演：毛文霞、鲍晨、徐延芬）▶

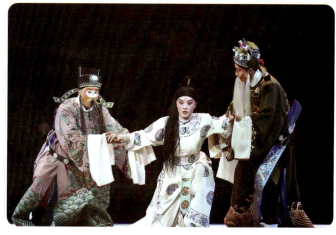

◀ 携《牡丹亭》参加爱丁堡艺术节街头宣传活动

▼ 参加香港戏曲节演出《紫钗记》剧照(主演:曾杰、胡娉)

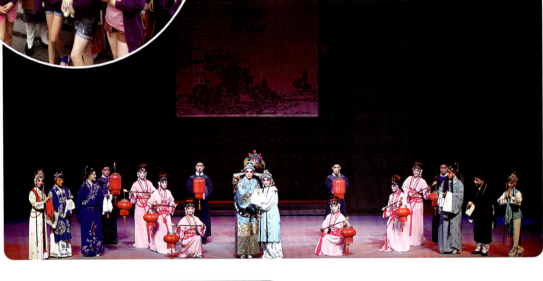

◀ 御乐堂版《牡丹亭》剧照(主演:胡娉、曾杰)

幽兰讲堂香港行 ▶

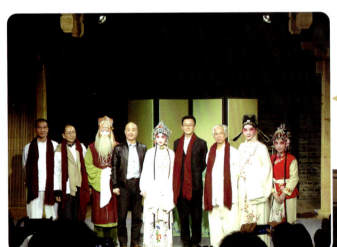

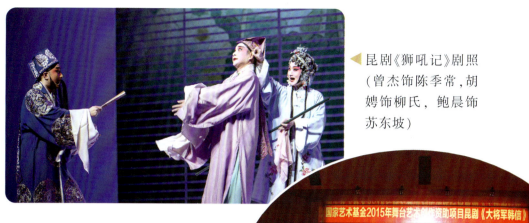

昆剧《狮吼记》剧照（曾杰饰陈季常，胡娉饰柳氏，鲍晨饰苏东坡）

《大将军韩信》参加国家艺术基金2015年舞台艺术创作资助项目巡演

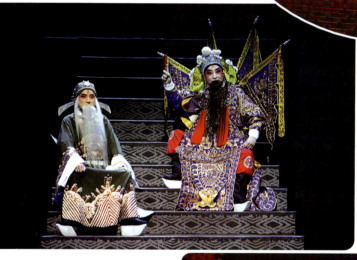

《大将军韩信》参加国家艺术基金2015年舞台艺术创作资助项目巡演剧照

参加浙江省戏曲节演出《红梅记》（主演：胡娉、白云、毛文霞、程子明、胡立楠）

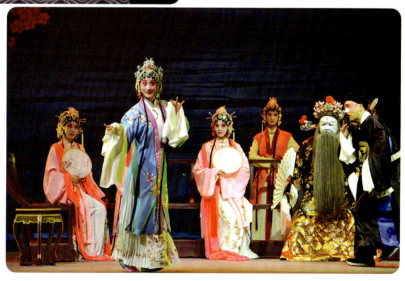

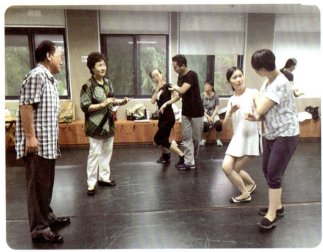
《风筝误》传承排练现场

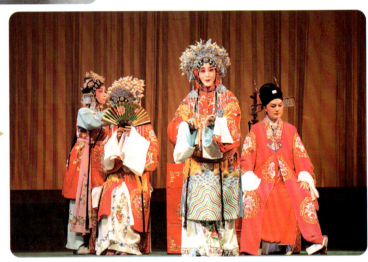
"新松计划"《风筝误》演出剧照

幽兰讲堂"跟我学"现场

《昆兰之美》进校园讲座

浙江省昆剧团

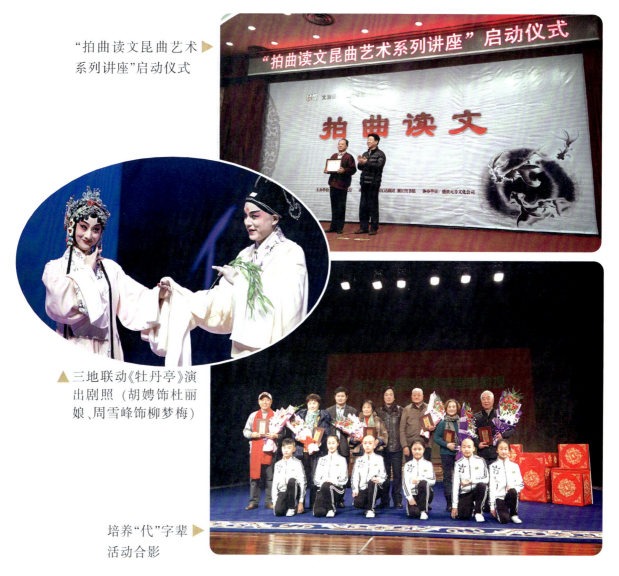

"拍曲读文昆曲艺术系列讲座"启动仪式

三地联动《牡丹亭》演出剧照（胡娉饰杜丽娘、周雪峰饰柳梦梅）

培养"代"字辈活动合影

"名家传戏——当代昆曲名家收徒传艺工程"拜师仪式合影（龚世葵老师，学生张侃侃、耿绿洁；张世铮老师，学生徐霓）

湖南省昆剧团

▲ 受爱丁堡艺穗节邀请，湖南省昆剧团于2016年8月赴英国参加爱丁堡艺穗节，演出昆曲版《罗密欧与朱丽叶》。图为青年演员胡艳婷、黄婧做街头宣传时与外籍华人合影

▲ 受爱丁堡艺穗节邀请，湖南省昆剧团于2016年8月赴英国参加爱丁堡艺穗节，演出昆曲版《罗密欧与朱丽叶》。图为青年演员胡艳婷、刘荻在做街头宣传

▲ 受爱丁堡艺穗节邀请，湖南省昆剧团于2016年8月赴英国参加爱丁堡艺穗节，演出昆曲版《罗密欧与朱丽叶》。图为刘瑶轩、刘荻在爱丁堡做街头宣传

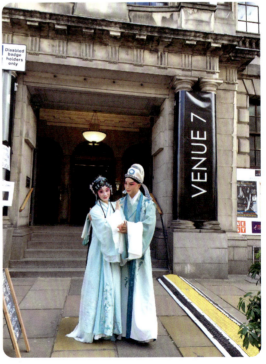

▲ 湖南省昆剧团昆曲版《罗密欧与朱丽叶》两位主演王福文、刘婕在剧院门口着装合影

受爱丁堡艺穗节邀请，湖南省昆剧团于 2016 年 8 月赴英国参加爱丁堡艺穗节，演出昆曲版《罗密欧与朱丽叶》（王福文饰罗密欧，刘婕饰朱丽叶；司鼓：陈林峰；司笛：蒋锋；摄于爱丁堡新城剧院）

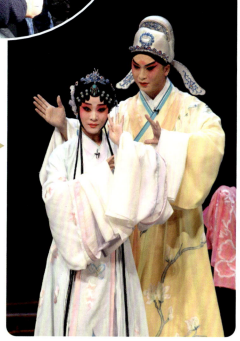

受爱丁堡艺穗节邀请，湖南省昆剧团于 2016 年 8 月赴英国参加爱丁堡艺穗节，演出昆曲版《罗密欧与朱丽叶》（王福文饰罗密欧 刘婕饰朱丽叶；司鼓：陈林峰；司笛：蒋锋；摄于爱丁堡新城剧院）

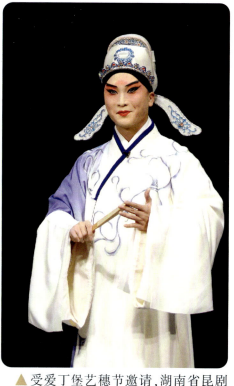

受爱丁堡艺穗节邀请，湖南省昆剧团于 2016 年 8 月赴英国参加爱丁堡艺穗节，演出昆曲版《罗密欧与朱丽叶》（王福文饰罗密欧，刘婕饰朱丽叶；司鼓：陈林峰；司笛：蒋锋；摄于爱丁堡新城剧院）

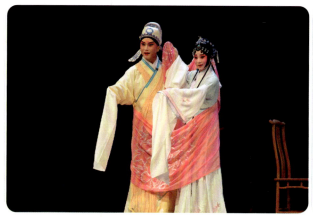

受爱丁堡艺穗节邀请，湖南省昆剧团于 2016 年 8 月赴英国参加爱丁堡艺穗节，演出昆曲版《罗密欧与朱丽叶》(王福文饰罗密欧，刘婕饰朱丽叶；司鼓：陈林峰；司笛：蒋锋；摄于爱丁堡新城剧院）

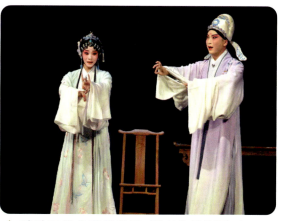

受爱丁堡艺穗节邀请，湖南省昆剧团于 2016 年 8 月赴英国参加爱丁堡艺穗节，演出昆曲版《罗密欧与朱丽叶》王福文饰罗密欧，刘婕饰朱丽叶；司鼓：陈林峰；司笛：蒋锋；摄于爱丁堡新城剧院）

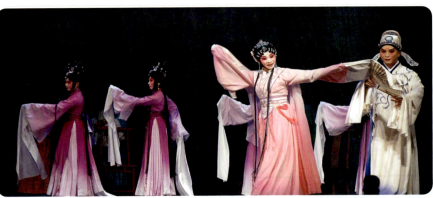

受爱丁堡艺穗节邀请，湖南省昆剧团于2016年8月赴英国参加爱丁堡艺穗节，演出昆曲版《罗密欧与朱丽叶》(王福文饰罗密欧，刘婕饰朱丽叶；司鼓：陈林峰；司笛：蒋锋；摄于爱丁堡新城剧院)

受爱丁堡艺穗节邀请，湖南省昆剧团于2016年8月赴英国参加爱丁堡艺穗节，演出昆曲版《罗密欧与朱丽叶》(王福文饰罗密欧，刘婕饰朱丽叶；司鼓：陈林峰；司笛：蒋锋；摄于爱丁堡新城剧院)

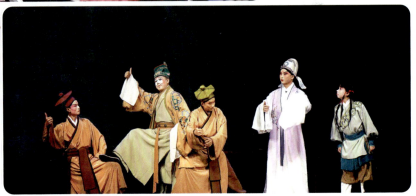

受爱丁堡艺穗节邀请，湖南省昆剧团于2016年8月赴英国参加爱丁堡艺穗节，演出昆曲版《罗密欧与朱丽叶》(王福文饰罗密欧，刘婕饰朱丽叶；司鼓：陈林峰；司笛：蒋锋；摄于爱丁堡新城剧院)

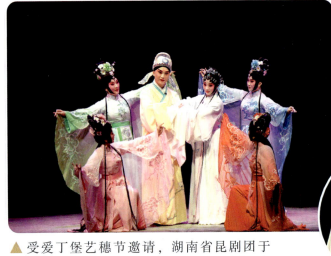

受爱丁堡艺穗节邀请，湖南省昆剧团于2016年8月赴英国参加爱丁堡艺穗节，演出昆曲版《罗密欧与朱丽叶》(王福文饰罗密欧，刘婕饰朱丽叶；司鼓：陈林峰；司笛：蒋锋；摄于爱丁堡新城剧院)

受爱丁堡艺穗节邀请，湖南省昆剧团于2016年8月赴英国参加爱丁堡艺穗节，演出昆曲版《罗密欧与朱丽叶》(王福文饰罗密欧，刘婕饰朱丽叶；司鼓：陈林峰；司笛：蒋锋；摄于爱丁堡新城剧院)

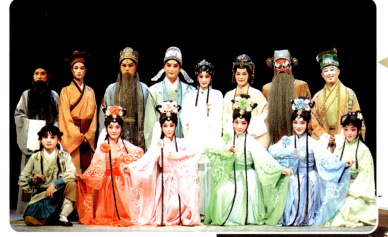

受爱丁堡艺穗节邀请，湖南省昆剧团于2016年8月赴英国参加爱丁堡艺穗节，演出昆曲版《罗密欧与朱丽叶》(王福文饰罗密欧，刘婕饰朱丽叶；司鼓：陈林峰；司笛：蒋锋；摄于爱丁堡新城剧院)

受爱丁堡艺穗节邀请，湖南省昆剧团于2016年8月赴英国参加爱丁堡艺穗节，演出昆曲版《罗密欧与朱丽叶》，连续三天的演出深受当地观众的喜爱（摄于爱丁堡新城剧院）

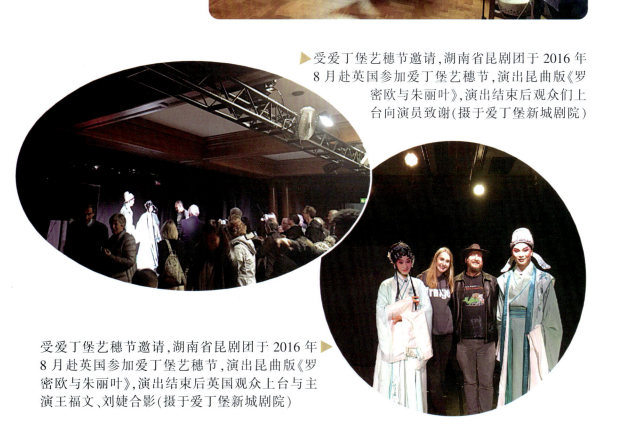

受爱丁堡艺穗节邀请，湖南省昆剧团于2016年8月赴英国参加爱丁堡艺穗节，演出昆曲版《罗密欧与朱丽叶》，演出结束后观众们上台向演员致谢(摄于爱丁堡新城剧院)

受爱丁堡艺穗节邀请，湖南省昆剧团于2016年8月赴英国参加爱丁堡艺穗节，演出昆曲版《罗密欧与朱丽叶》，演出结束后英国观众上台与主演王福文、刘婕合影(摄于爱丁堡新城剧院)

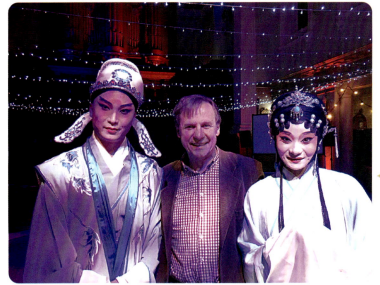

受爱丁堡艺穗节邀请，湖南省昆剧团于2016年8月赴英国参加爱丁堡艺穗节，演出昆曲版《罗密欧与朱丽叶》，演出结束后英国观众上台与主演王福文、刘婕合影（摄于爱丁堡新城剧院）

受爱丁堡艺穗节邀请，湖南省昆剧团于2016年8月赴英国参加爱丁堡艺穗节，演出昆曲版《罗密欧与朱丽叶》，演出结束后主演刘婕、王福文接受中央电视台国际频道记者采访（摄于爱丁堡新城剧院）

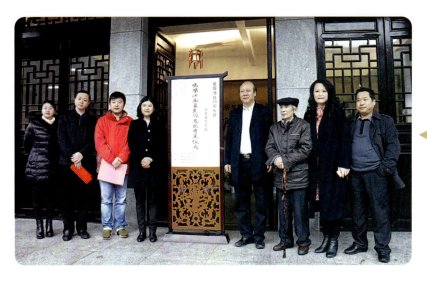

在发掘湘昆60周年暨湘昆传承与发展演出研讨系列活动之"汤显祖与《牡丹亭》——晚明江南最美的遇见"展览开展仪式上，湘昆发掘人之一李沥青老师与郴州市领导及团领导合影

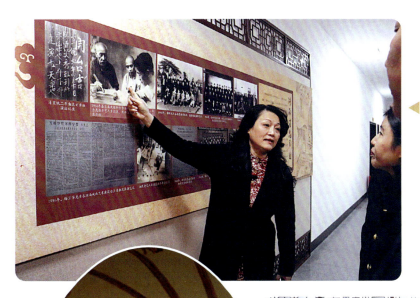

▲ 在发掘湘昆60周年暨湘昆传承与发展演出研讨系列活动之"汤显祖与《牡丹亭》——晚明江南最美的遇见"展览开展仪式上，团长罗艳向大家介绍陈展内容

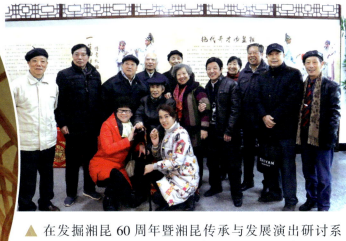

▲ 在发掘湘昆60周年暨湘昆传承与发展演出研讨系列活动之"汤显祖与《牡丹亭》——晚明江南最美的遇见"展览开展仪式上，湘昆发掘人之一李沥青老师与湘昆几代昆曲人合影

参加发掘湘昆60周年暨湘昆传承与发展演出研讨系列活动之"湘昆经典折子戏展演"，演出《醉打山门》剧照（刘瑶轩饰鲁智深）

参加发掘湘昆60周年暨湘昆传承与发展演出研讨系列活动之"湘昆经典折子戏展演"，演出《西厢记·拷红》剧照（王艳红饰红娘，左娟饰相国夫人）▶

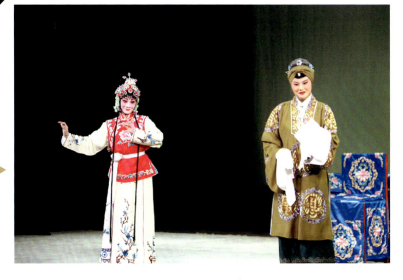

◀ 参加发掘湘昆60周年暨湘昆传承与发展演出研讨系列活动之"湘昆经典折子戏展演",演出《武松杀嫂》(唐珲饰武松,刘婕饰潘金莲)

在发掘湘昆60周年暨湘昆传承与发展演出研讨系列活动之"湘昆经典折子戏展演"活动中,苏州大学博导周秦老师、北昆编剧王焱观看演出 ▶

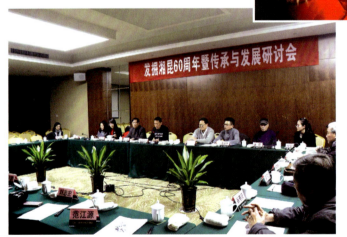

◀ 发掘湘昆60周年暨传承与发展研讨会于11月27日在郴州召开

发掘湘昆60周年暨传承与发展研讨会结束后,领导、专家与演职员合影 ▶

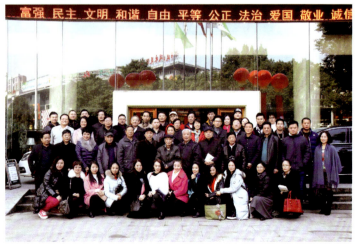

江苏省苏州昆剧院

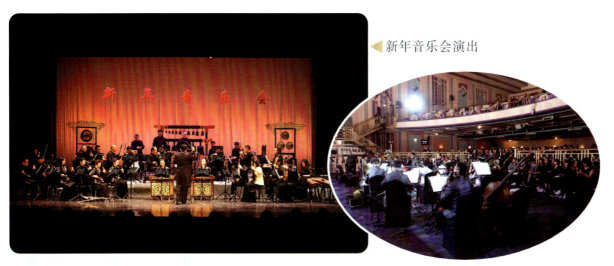

新年音乐会演出

青春版《牡丹亭》中本在伦敦TROXY剧院演出(乐队)

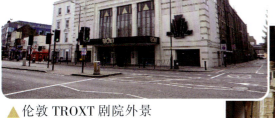

伦敦TROXT剧院外景

在英国莎士比亚剧院举办新闻发布会

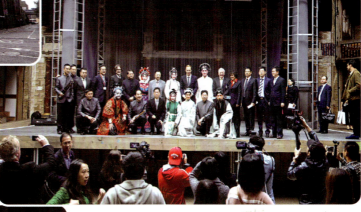

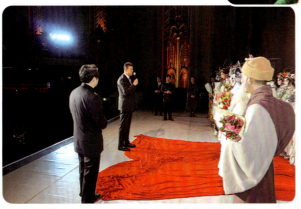

在伦敦TROXY剧院演出青春版《牡丹亭》上本现场

在伦敦国王学院演出《牡丹亭》

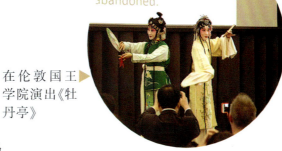

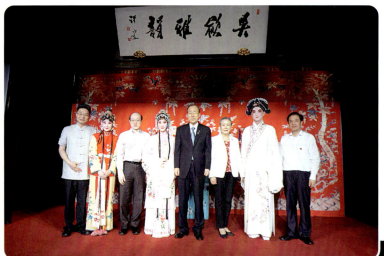
◀ 潘基文参观江苏省苏州昆剧院

▲《长生殿》剧照(周雪峰饰唐明皇,沈丰英饰杨贵妃;演出地点:清华大学蒙民伟音乐厅)

◀《长生殿》观众场面(演出地点:清华大学蒙民伟音乐厅)

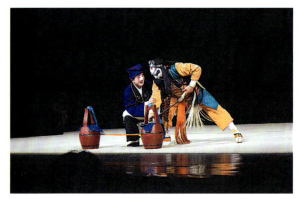
▲《山门》剧照(唐荣饰鲁智深,柳春林饰酒保;演出地点:清华大学蒙民伟音乐厅)

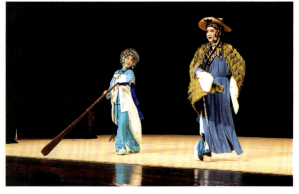
▲《藏舟》剧照(吕佳饰邬飞霞,周雪峰饰刘蒜;演出地点:清华大学蒙民伟音乐厅)

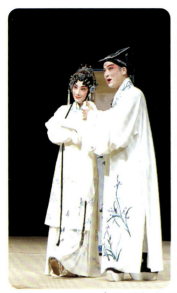

▲《幽媾》剧照（俞玖林饰柳梦梅，沈丰英饰杜丽娘；演出地点：清华大学蒙民伟音乐厅）

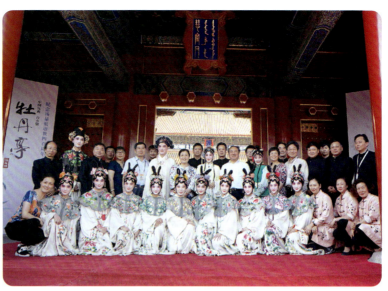

▲ 世界博物馆日在故宫演出《牡丹亭》

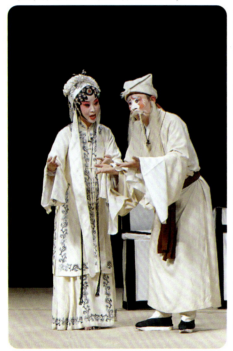

▲《说亲回话》剧照（沈国芳饰田氏，柳春林饰苍头；演出地点：清华大学蒙民伟音乐厅）

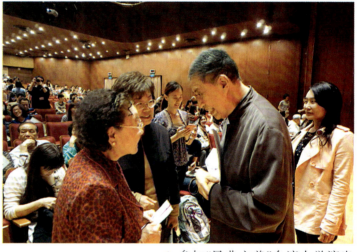

▲ 参加"昆曲之美"台湾大学演出

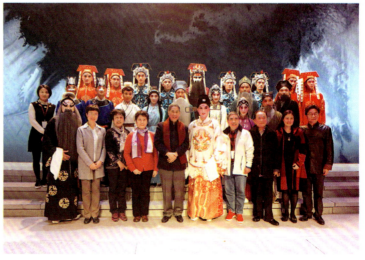

《白罗衫》全球首演（演出地点：苏州文化艺术中心）▶

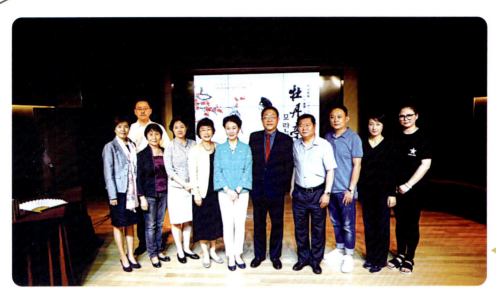
◀ 在韩国演出搞活动

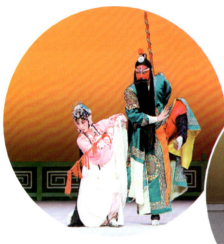
▲《千里送京娘》剧照(刘煜饰京娘,殷立人饰赵匡胤)

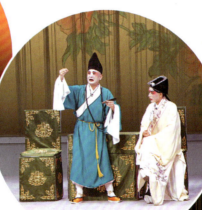
◀《西厢记·游殿》剧照(徐栋寅饰法聪,周雪峰饰张君瑞)

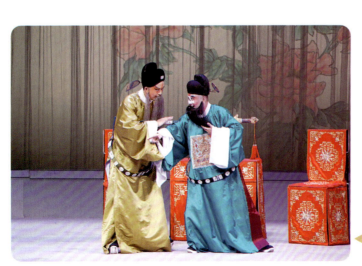
▲《水浒记·借茶》剧照(徐栋寅饰张文远)
◀《连环记·议剑》剧照(徐栋寅饰曹操,闻益饰王允)

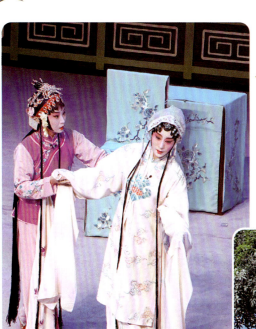

◀《牡丹亭·离魂》剧照（刘煜饰杜丽娘，沈国芳饰春香）

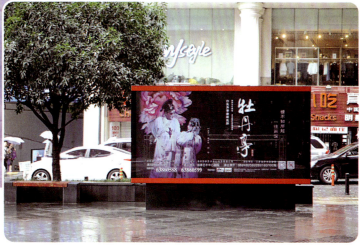

▲ 青春版《牡丹亭》在重庆国泰艺术中心演出时的宣传海报

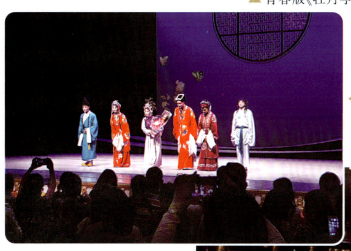

◀《红娘》在武汉剧院演出结束时谢幕

《红娘》在重庆大剧▶
院演出结束时谢幕

在北大百年讲堂多功能厅演出《潘金莲》

《潘金莲》在武汉剧院演出时的宣传海报

在成都西婵国家剧场演出《潘金莲》

在长沙湖南大剧院演出《潘金莲》

永嘉昆剧团

2016 年度各项活动

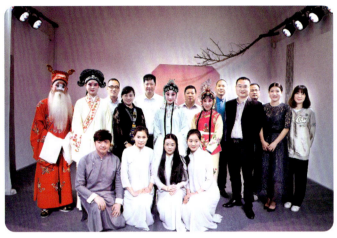

▲ 参加昆曲入遗 15 周年纪念演出,演出剧目《牡丹亭·惊梦、寻梦》(主演:由腾腾、杜晓伟、胡曼曼;演出时间:2016 年 5 月 18 日;演出地点:温州年代美术馆)

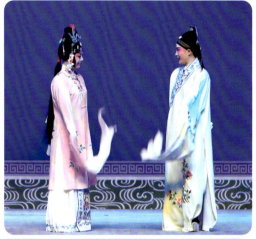

▼《墙头马上》剧照(导演:张玖玲弟;主演:南显娟、杜晓伟;演出地点:永嘉县文化中心;演出时间:2016 年 2 月 27 日)

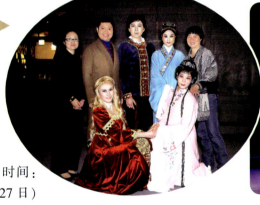

◀ 参加纪念汤显祖、莎士比亚逝世 400 周年活动,演出穿越剧《遇见》(演出地点:温州南戏博物馆;演出时间:2016 年 12 月 27 日)

▲ 参加纪念汤显祖、莎士比亚逝世 400 周年活动,演出穿越剧《遇见》(演出地点:温州南戏博物馆;演出时间:2016 年 12 月 27 日)

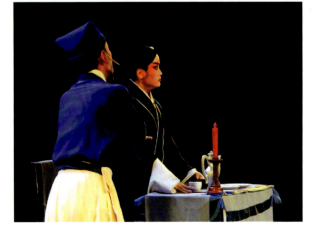

◀《绣襦记·当巾》参加第三届"名家传戏——当代昆曲名家收徒传艺工程"汇报演出剧照(金海雷饰郑元和,李文义饰店家;演出时间:2016 年 9 月 10 日;演出地点:江西抚州汤显祖大剧院)

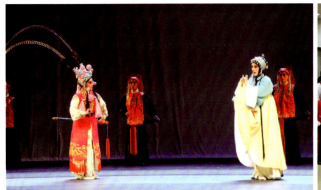

▲《白兔记·出猎》参加第三届"名家传戏——当代昆曲名家收徒传艺工程"汇报演出剧照（主演：胡曼曼）

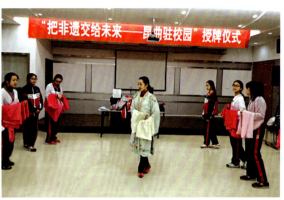

▲"把非遗交给未来——昆曲驻校园"授牌仪式（地点：温州市外国语学校；时间：2016年3月7日）

▲第三届"名家传戏——当代昆曲名家收传艺工程"成果汇报演出说明书

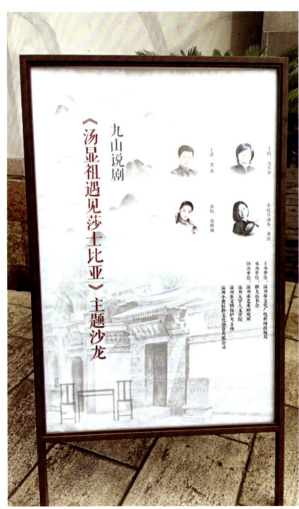

▲参加纪念汤显祖、莎士比亚逝世400周年活动，演出穿越剧《遇见》（演出地点：温州南戏博物馆；演出时间：2016年12月27日）

▲在"月圆中秋·情满永嘉"活动中演出《牡丹亭·游园》剧照（由腾腾饰杜丽娘，胡曼曼饰春香）

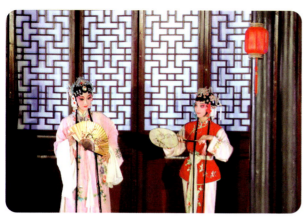

▲《牡丹亭·游园》剧照(由腾腾饰杜丽娘,王秀丽饰春香;演出时间:2016年9月12日;演出地点:温州池上楼(谢灵运纪念馆))

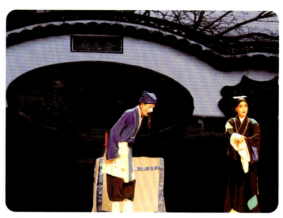

▲《牡丹亭·游园》剧照(由腾腾饰杜丽娘,王秀丽饰春香;演出时间:2016年9月12日;演出地点:温州池上楼(谢灵运纪念馆))

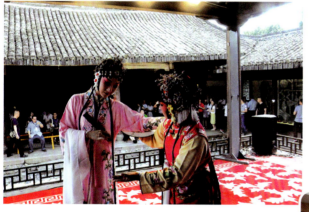

▲在楠溪江景点演出《牡丹亭·惊梦》剧照(由腾腾饰杜丽娘,胡曼曼饰春香;演出地点:岩头苍坡古村;演出时间:2016年9月23日)

▼在第三届林斤澜短篇小说颁奖晚会上演出《牡丹亭·游园》(演出地点:温州市大会堂;演出时间:2016年11月9日)

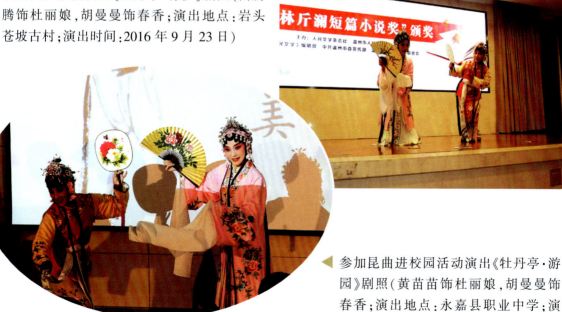

▲参加昆曲进校园活动演出《牡丹亭·游园》剧照(黄苗苗饰杜丽娘,胡曼曼饰春香;演出地点:永嘉县职业中学;演出时间:2016年12月26日)

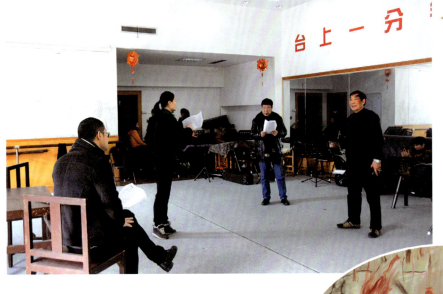

▶ 永昆老艺人吕德明、陈崇明指导青年演员表演

▲ 在温州年代美术馆演出排练场景

▲ 在温州年代美术馆演出排练场景

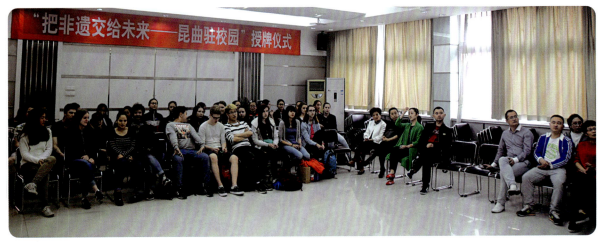

▲ 参加"把非遗交给未来——昆曲驻校园"演出,与德国吉森市学生进行交流(地点:温州市外国语学校;时间:2016年4月6日)

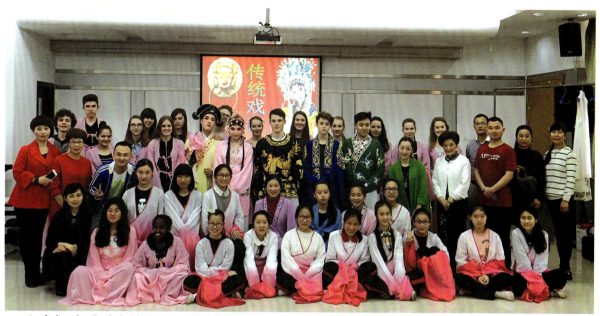

▲ 参加"把非遗交给未来——昆曲驻校园"演出,与德国吉森市学生进行交流(地点:温州市外国语学校;时间:2016年4月6日)

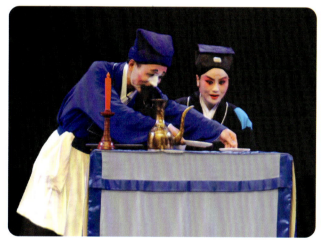

▲《绣襦记·当巾》参加第三届"名家传戏——当代昆曲名家收徒传艺工程"汇报演出(主演:金海雷)

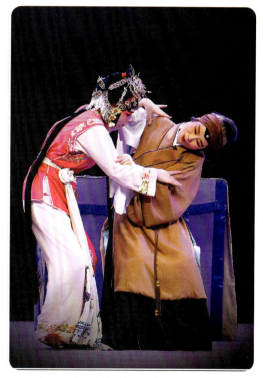

▲ 在"周末百姓剧场"演出《钗钏记·相约、讨钗》剧照(主演:黄苗苗、金海雷;演出地点:永嘉县文化中心)

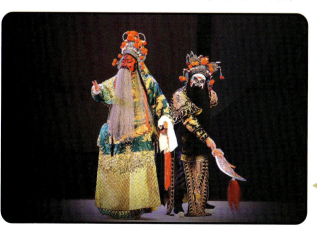

◀ 在"周末百姓剧场"演出《单刀赴会》剧照(主演:张玲弟、刘汉光;演出地点:永嘉县文化中心)

中国昆曲年鉴 2017

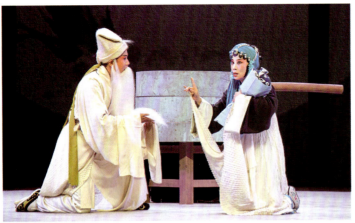

▲ 在"周末百姓剧场"演出《白兔记·磨房产子》剧照(主演:孙永会、冯诚彦;演出地点:永嘉县文化中心)

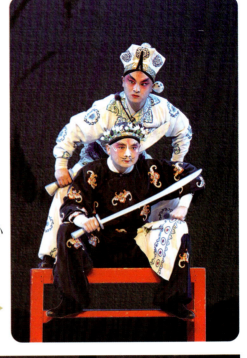

在"周末百姓剧场"演出《三岔口》剧照(主演:王耀祖、肖献志;演出地点:永嘉县文化中心)▶

▲ 在"周末百姓剧场"演出《荆钗记·见娘》剧照(主演:杜晓伟、金海雷、冯诚彦;演出地点:永嘉县文化中心)

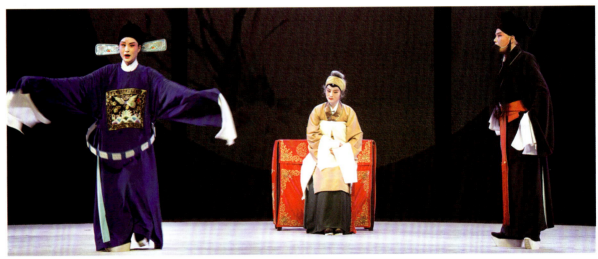

◀ 在"周末百姓剧场"演出《东窗事犯·疯僧扫秦》剧照(主演:张胜建、刘汉光;演出地点:永嘉县文化中心)

永嘉重要活动《张协状元》参加"江苏省首届京昆艺术节"

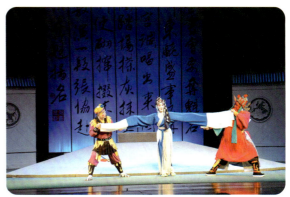

▼《张协状元》演出剧照(编剧:张烈;导演:谢平安;主演:胡维露、由腾腾、冯诚彦、刘汉光、张胜建、李文义;主笛:黄光利;演出时间:2016年12月14日;演出地点:南京江南剧院)

▲《张协状元》演出剧照(编剧:张烈;导演:谢平安;主演:胡维露、由腾腾、冯诚彦、刘汉光、张胜建、李文义;主笛:黄光利;演出时间:2016年12月14日;演出地点:南京江南剧院)

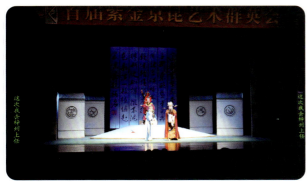

▲《张协状元》演出剧照(编剧:张烈;导演:谢平安;主演:胡维露、由腾腾、冯诚彦、刘汉光、张胜建、李文义;主笛:黄光利;演出时间:2016年12月14日;演出地点:南京江南剧院)

▲《张协状元》演出剧照(编剧:张烈;导演:谢平安;主演:胡维露、由腾腾、冯诚彦、刘汉光、张胜建、李文义;主笛:黄光利;演出时间:2016年12月14日;演出地点:南京江南剧院)

◀《张协状元》演出剧照(编剧:张烈;导演:谢平安;主演:胡维露、由腾腾、冯诚彦、刘汉光、张胜建、李文义;主笛:黄光利;演出时间:2016年12月14日;演出地点:南京江南剧院)

2016年度推荐剧目

北方昆曲剧院年度推荐剧目《汤显祖与临川四梦》

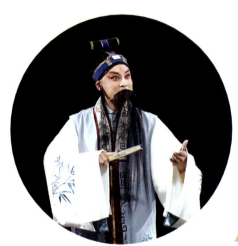

▲ 昆剧《汤显祖与临川四梦》剧照之一

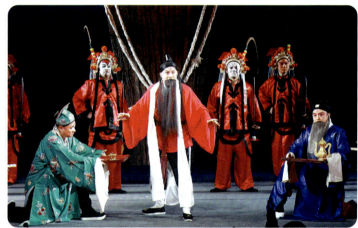

▲ 昆剧《汤显祖与临川四梦》剧照之二

昆剧《汤显祖与临川四梦》剧照之三 ▶

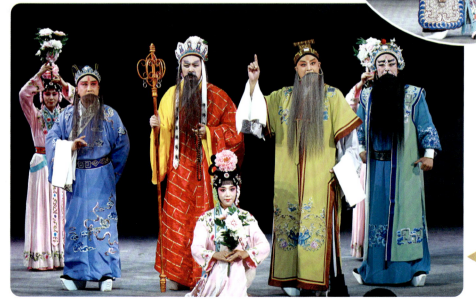

◀ 昆剧《汤显祖与临川四梦》剧照之四

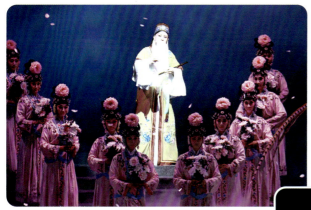

◀ 昆剧《汤显祖与临川四梦》剧照之五

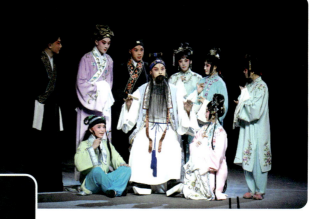

昆剧《汤显祖与临川四梦》剧照之六 ▶

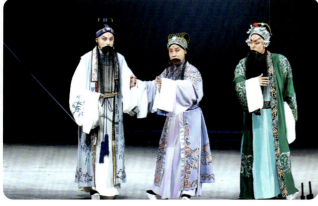

◀ 昆剧《汤显祖与临川四梦》剧照之七

昆剧《汤显祖与临川四梦》剧照之八 ▶

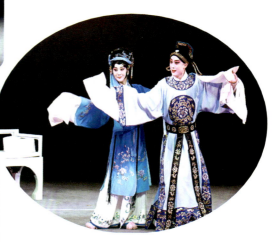

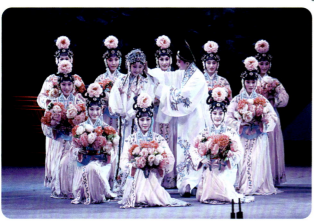

◀ 昆剧《汤显祖与临川四梦》剧照之九

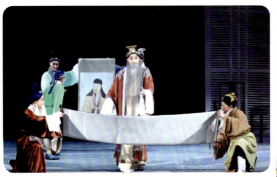

▲昆剧《汤显祖与临川四梦》剧照之十

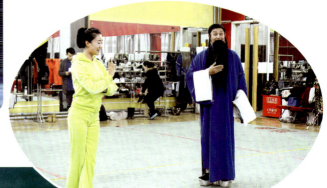

▲昆剧《汤显祖与临川四梦》剧照之十一

▲昆剧《汤显祖与临川四梦》演出结束后谢幕

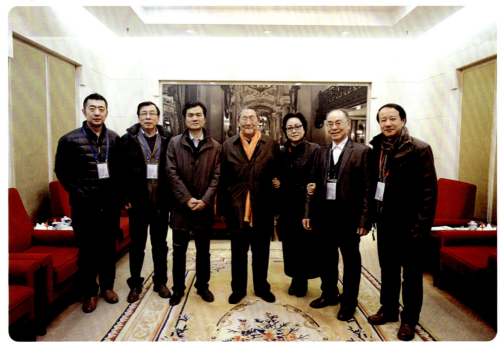

▲吕先富、周育德、杨凤一、刘纲、曹颖、孙明磊、宋捷在《汤显祖与临川四梦》首演前合影

上海昆剧团年度推荐剧目《邯郸记》

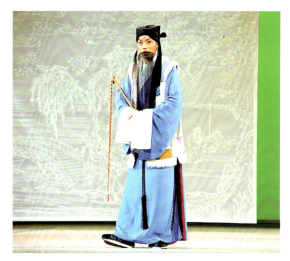
▲ 第一出《入梦》（蓝天饰卢生）

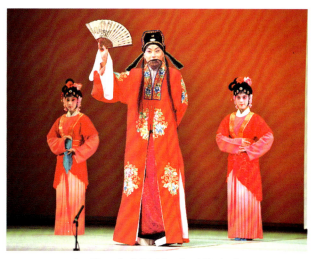
▲ 第二出《赠试》（蓝天饰卢生）

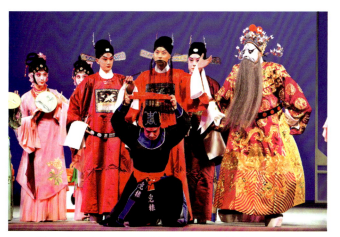
▲ 第三出《骄宴》（蓝天饰卢生，吴双饰宇文融）

▲ 第四出《外补》（蓝天饰卢生，陈莉饰崔氏）

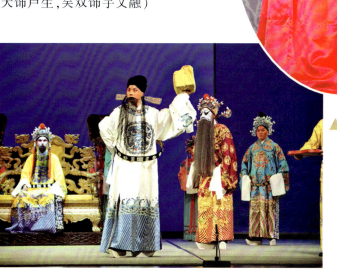
第五出《东巡》（蓝天饰演卢生，吴双饰宇文融，卫立饰唐玄宗）

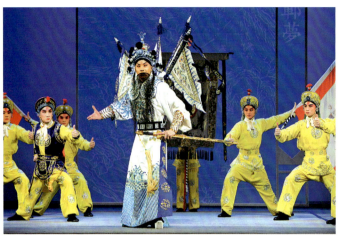

▲ 第六出《勒功》（蓝天饰卢生）

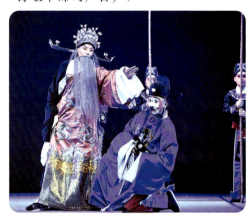

第八出《召还》（蓝天饰卢生，孙敬华饰司户官）▼

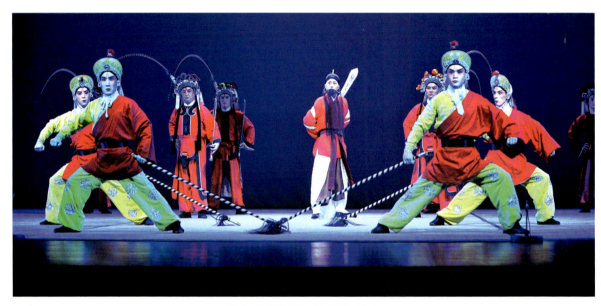

▲ 第七出《死窜》（蓝天饰卢生）

▲ 第九出《生寤》（蓝天饰卢生）

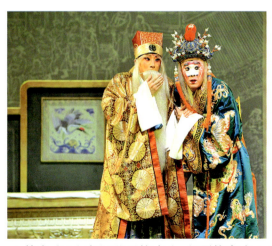

▲ 第九出《生寤》（蓝天饰卢生，赵磊饰高力士）

江苏省演艺集团昆剧院年度推荐剧目《醉心花》

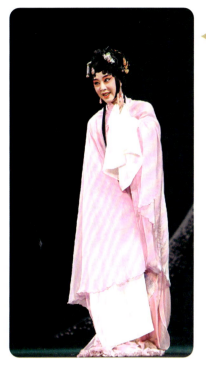

◀《醉心花》首演于"首届紫金京昆艺术群英会"闭幕式（单雯饰嬴令；12月17日摄于南京人民大会堂）

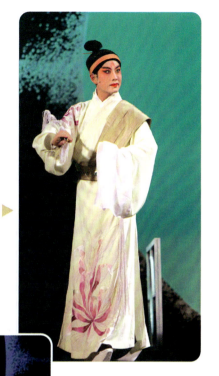

《醉心花》首演于"首届紫金京昆艺术群英会"闭幕式（施夏明饰姬灿；12月17日摄于南京人民大会堂）▶

《醉心花》首演于"首届紫金京昆艺术群英会"闭幕式（赵于涛饰嬴放，施夏明饰姬灿；12月17日摄于南京人民大会堂）▶

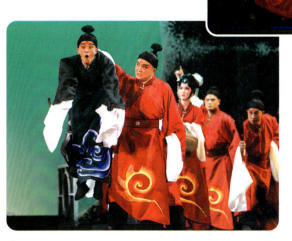

《醉心花》首演于"首届紫金京昆艺术群英会"闭幕式（单雯饰嬴令，施夏明饰姬灿；12月17日摄于南京人民大会堂）▼

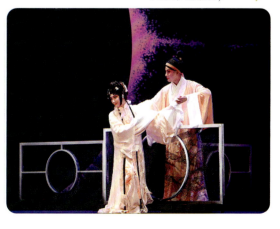

▲《醉心花》首演于"首届紫金京昆艺术群英会"闭幕式，钱伟(左)、赵于涛分饰剧中人物（12月17日摄于南京人民大会堂）

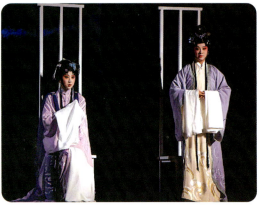
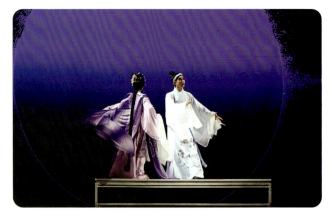

▲《醉心花》首演于"首届紫金京昆艺术群英会"闭幕式(单雯(左)饰嬴令,徐思佳饰静尘;12月17日摄于南京人民大会堂)

▲《醉心花》首演于"首届紫金京昆艺术群英会"闭幕式(单雯饰嬴令,施夏明(右)饰姬灿;12月17日摄于南京人民大会堂)

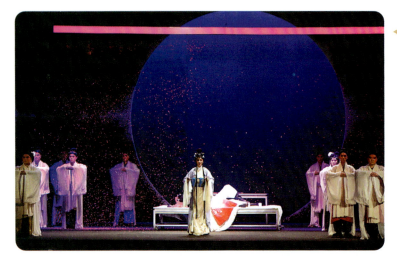

◀《醉心花》首演于"首届紫金京昆艺术群英会"闭幕式(徐思佳饰静尘;12月17日摄于南京人民大会堂)

《醉心花》首演于"首届紫金京昆艺术群英会"闭幕式,当日谢幕照(12月17日摄于南京人民大会堂)▼

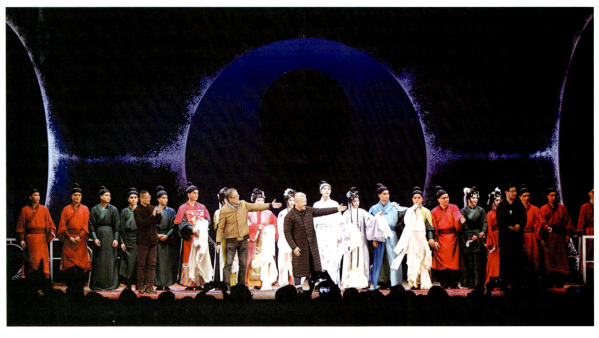

◀ 《醉心花》首演于"首届紫金京昆艺术群英会"闭幕式,受到媒体广泛关注,著名媒体人戚若予接受央视记者的采访（12月17日摄于南京人民大会堂）

▲ 《醉心花》首演于"首届紫金京昆艺术群英会"闭幕式,演出现场气氛热烈（12月17日摄于南京人民大会堂）

▼ 《醉心花》响排

▲ 《醉心花》响排（施夏明、单雯）

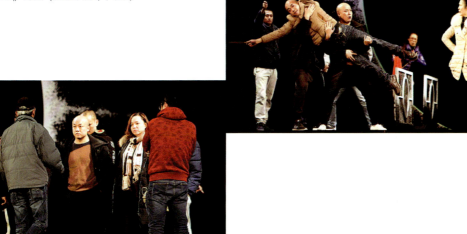

◀ 《醉心花》响排[李小平导演（左一）]

浙江省昆剧团年度推荐剧目《狮吼记》

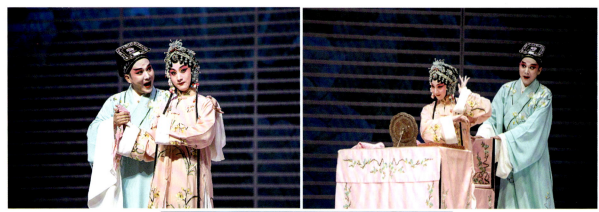

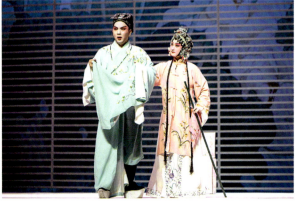

▲昆剧《狮吼记》剧照（曾杰饰陈季常，胡娉饰柳氏）

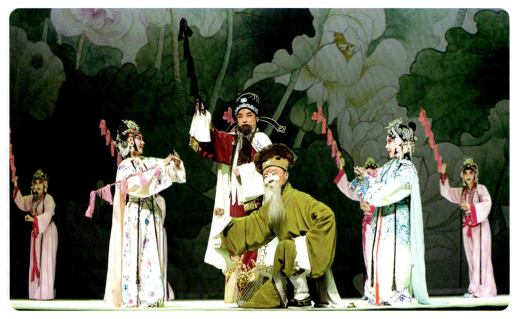

▲昆剧《狮吼记》剧照（鲍晨饰苏东坡）

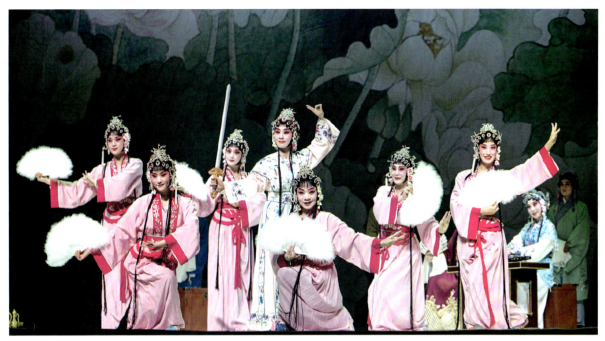

▲ 昆剧《狮吼记》剧照(白云饰隐秀)

▲ 昆剧《狮吼记》剧照(曾杰饰陈季常,胡娉饰柳氏)

▲ 昆剧《狮吼记》(曾杰饰陈季常,胡娉饰柳氏,鲍晨饰苏东坡)

昆剧《狮吼记》剧照(曾杰▶饰陈季常,胡娉饰柳氏)

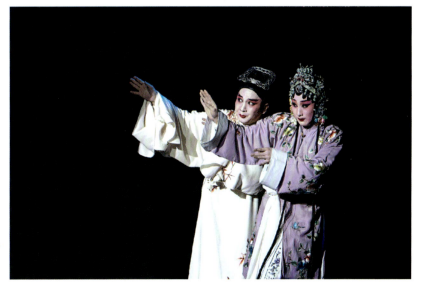

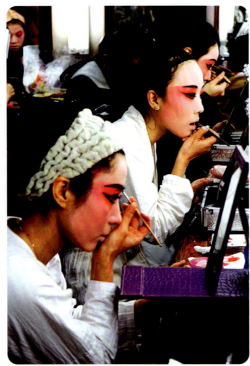
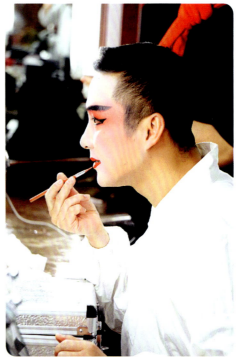
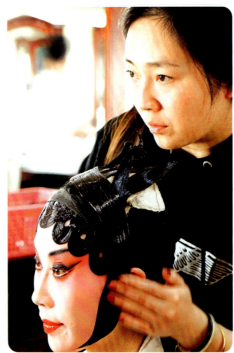

▲《狮吼记》后台花絮

湖南省昆剧团年度推荐剧目《宵光剑·闹庄救青》

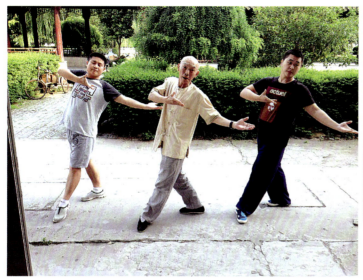

▲ 著名昆剧表演艺术家陈治平为湖南省昆剧团青年演员刘瑶轩、蔡路军示范身段

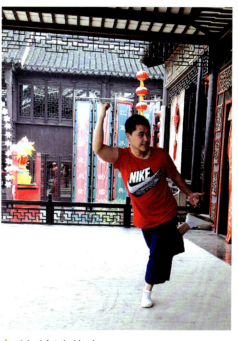

▲ 刘瑶轩在练功

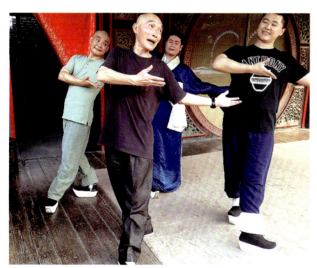

▲ 著名昆剧表演艺术家陈治平为江苏省演艺集团昆剧院花脸演员周志毅以及湖南省昆剧团青年演员刘瑶轩、蔡路军示范身段

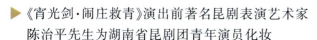

▶ 《宵光剑·闹庄救青》演出前著名昆剧表演艺术家陈治平先生为湖南省昆剧团青年演员化妆

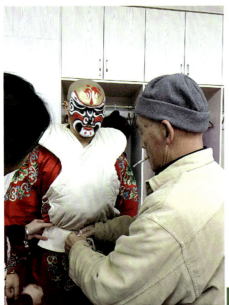

◀《宵光剑·闹庄救青》演出前传承老师陈治平先生为刘瑶轩穿服装（刘瑶轩饰铁勒奴）

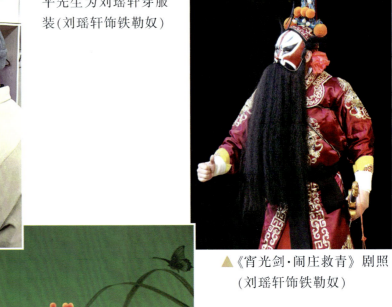

▲《宵光剑·闹庄救青》剧照（刘瑶轩饰铁勒奴）

▶《宵光剑·闹庄救青》剧照（刘瑶轩饰铁勒奴）

《宵光剑·闹庄救青》剧照（刘瑶轩饰铁勒奴，唐珲饰卫青）▼

《宵光剑·闹庄救青》剧照（刘瑶轩饰铁勒奴，唐珲饰卫青）▼

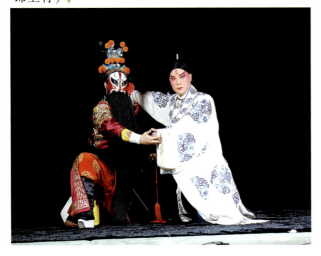
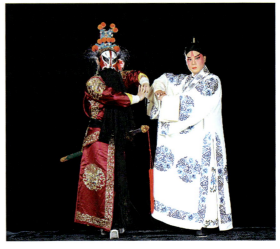

永嘉昆剧团年度推荐剧目《钗钏记》

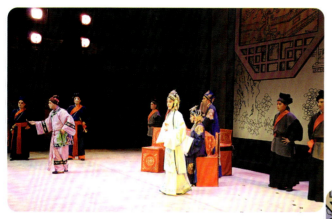

▲《钗钏记》剧照（改编：施小琴；导演：章世杰；主演：黄苗苗、金海雷、张争耀等；主笛：黄光利；演出地点：永嘉县文化中心；演出时间：2016年11月28日）

《钗钏记》剧照（改编：施小琴；导演：章世杰；主演：黄苗苗、金海雷、张争耀等；主笛：黄光利；演出地点：永嘉县文化中心；演出时间：2016年11月28日）▼

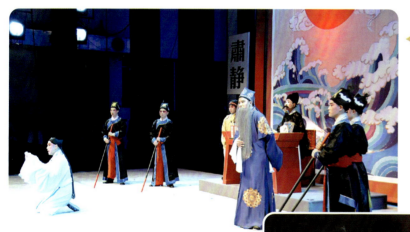

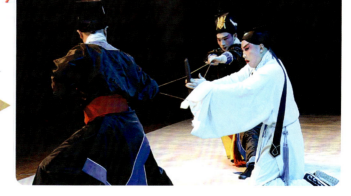

◀《钗钏记》剧照（改编：施小琴；导演：章世杰；主演：黄苗苗、金海雷、张争耀等；主笛：黄光利；演出地点：永嘉县文化中心；演出时间：2016年11月28日）

《钗钏记》剧照（改编：施小琴；导演：章世杰；主演：黄苗苗、金海雷、张争耀等；主笛：黄光利；演出地点：永嘉县文化中心；演出时间：2016年11月28日）▶

《钗钏记》剧照（改编：施小琴；导演：章世杰；主演：黄苗苗、金海雷、张争耀等；主笛：黄光利；演出地点：永嘉县文化中心；演出时间：2016年11月28日）

《钗钏记》剧照（改编：施小琴；导演：章世杰；主演：黄苗苗、金海雷、张争耀等；主笛：黄光利；演出地点：永嘉县文化中心；演出时间：2016年11月28日）

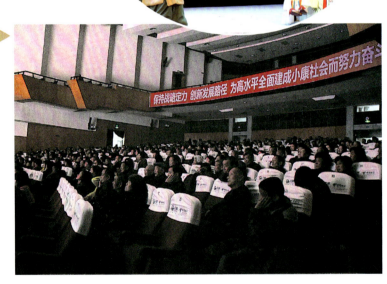

《钗钏记》演出观众场面（演出地点：永嘉县文化中心；演出时间：2016年11月28日）

《钗钏记》首演结束后，部分专家、领导与有关演职员合影

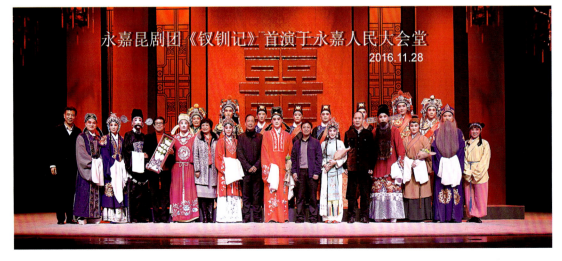

2016 年度推荐剧目

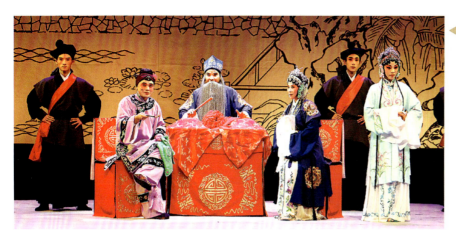

◀《钗钏记》剧照(改编:施小琴;导演:章世杰;主演:黄苗苗、金海雷、张争耀等;主笛:黄光利;演出地点:永嘉县文化中心;演出时间:2016年11月28日)

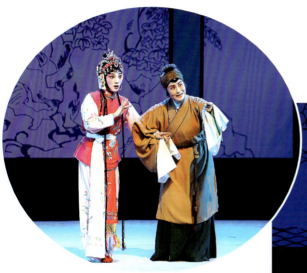

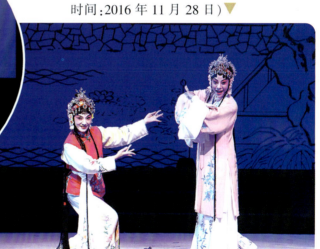

《钗钏记》剧照(改编:施小琴;导演:章世杰;主演:黄苗苗、金海雷、张争耀等;主笛:黄光利;演出地点:永嘉县文化中心;演出时间:2016年11月28日)▼

▲《钗钏记》剧照(改编:施小琴;导演:章世杰;主演:黄苗苗、金海雷、张争耀等;主笛:黄光利;演出地点:永嘉县文化中心;演出时间:2016年11月28日)

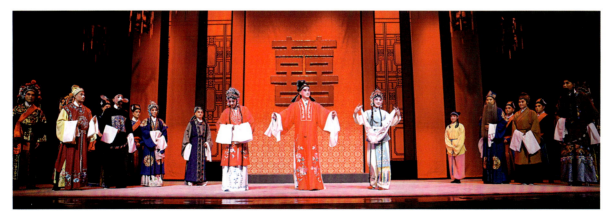

▲《钗钏记》剧照(改编:施小琴;导演:章世杰;主演:黄苗苗、金海雷、张争耀等;主笛:黄光利;演出地点:永嘉县文化中心;演出时间:2016年11月28日)

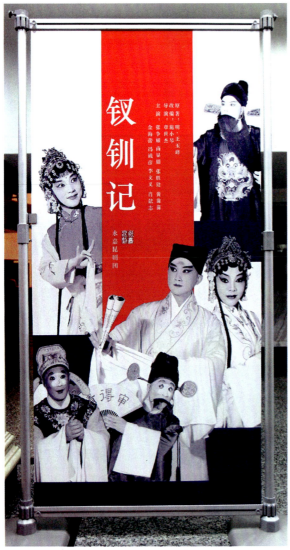

◀《钗钏记》宣传海报

《钗钏记》排练场景(地点:永嘉县文化中心排练厅)▼

▲《钗钏记》排练场景(地点:永嘉县文化中心排练厅)

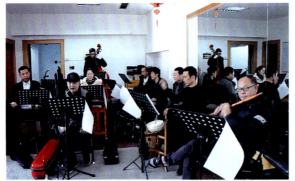
▲《钗钏记》排练场景(地点:永嘉县文化中心排练厅)

《钗钏记》排练场景(地点:永嘉县文化中心排练厅)▶

2016 年度推荐艺术家

北方昆曲剧院年度推荐艺术家 朱冰贞

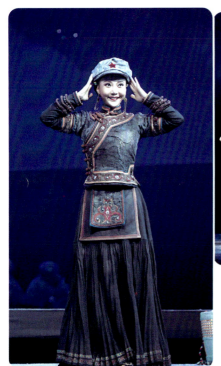

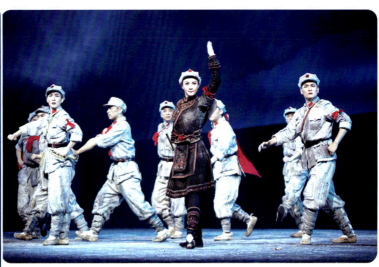

▲《飞夺泸定桥》剧照(朱冰贞饰阿咪兹)

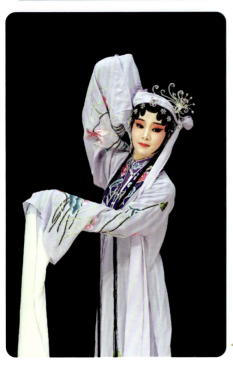

◀《李香君》剧照(朱冰贞饰李香君)

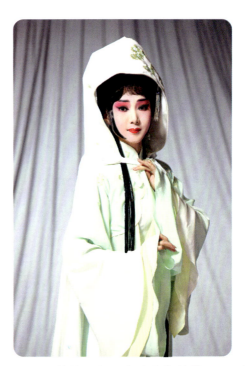

▲《红楼梦》剧照(朱冰贞饰林黛玉(上本))

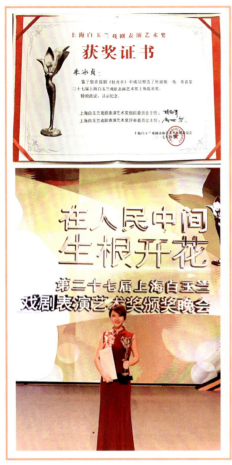

▲ 与胡锦芳老师

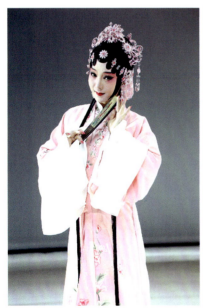

▲ 大都版《牡丹亭》剧照（朱冰贞饰杜丽娘）

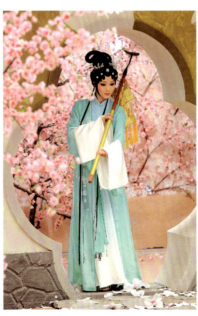

▲ 昆曲电影《红楼梦》剧照（朱冰贞饰林黛玉）

▲ 朱冰贞生活照

上海昆剧团年度推荐艺术家 谷好好

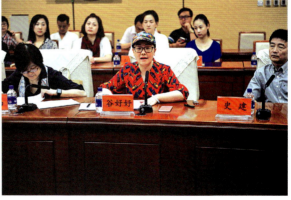

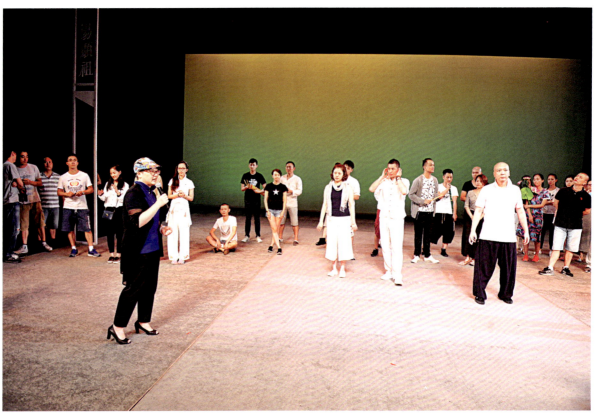
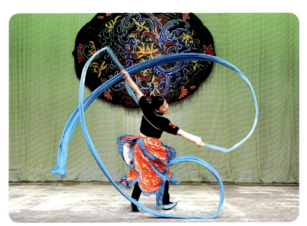

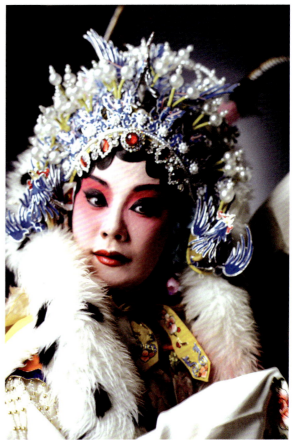

2016 年度推荐艺术家

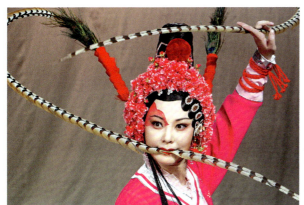
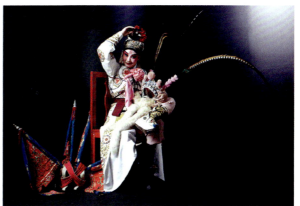

江苏省演艺集团昆剧院推荐年度艺术家　周鑫

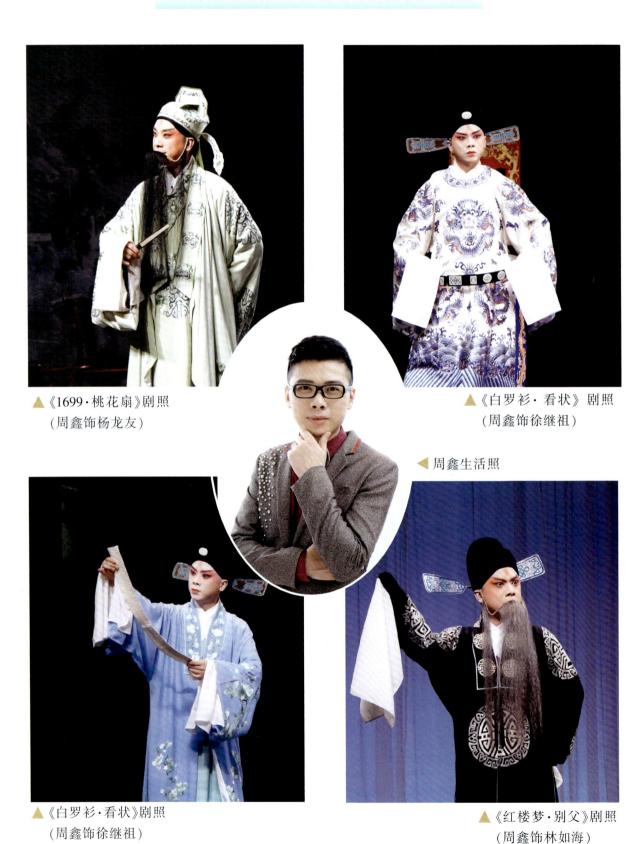

▲《1699·桃花扇》剧照
（周鑫饰杨龙友）

▲《白罗衫·看状》剧照
（周鑫饰徐继祖）

◀ 周鑫生活照

▲《白罗衫·看状》剧照
（周鑫饰徐继祖）

▲《红楼梦·别父》剧照
（周鑫饰林如海）

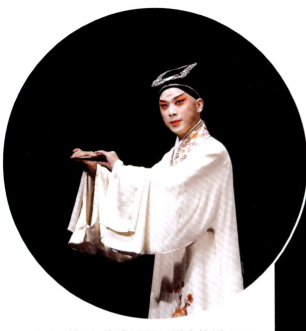

▲《玉簪记·偷诗》剧照(周鑫饰潘必正)

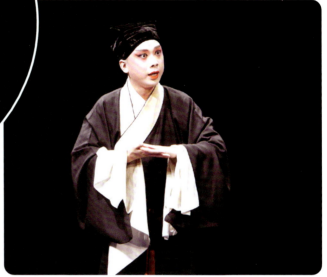

▲周鑫演出《绣襦记·当巾》剧照

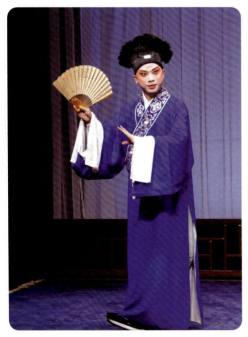

▲《占花魁·湖楼》剧照(周鑫饰秦钟)

▼周鑫演出《荆钗记·见娘》剧照

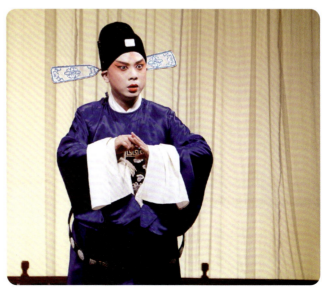

江苏省苏州昆剧院年度推荐艺术家 俞玖林

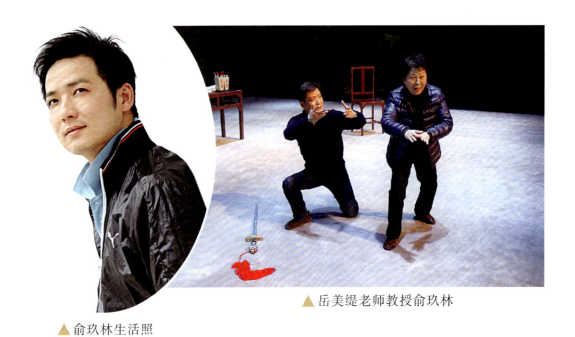

▲俞玖林生活照

▲岳美缇老师教授俞玖林

▲青春版《牡丹亭》剧照(俞玖林饰柳梦梅)

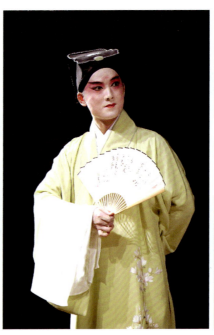

▲《玉簪记》剧照(俞玖林饰潘必正)

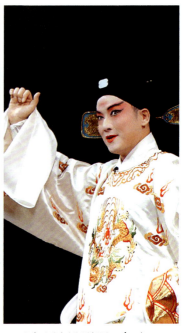

▲《白罗衫》剧照(俞玖林饰徐继祖)

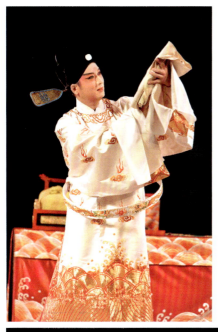
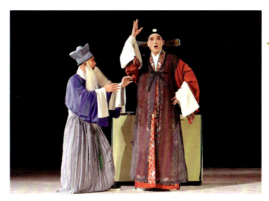

◀《白罗衫·看状》剧照（俞玖林饰徐继祖，吕福海饰奶公；摄影：许培鸿）

◀《白罗衫·堂审》剧照（俞玖林饰徐继祖；摄影：许培鸿）

▼《白罗衫·堂审》剧照（演员：俞玖林饰徐继祖；摄影：许培鸿）

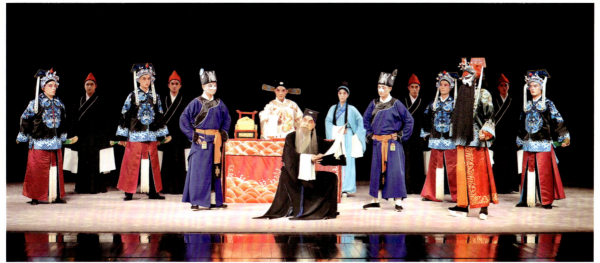

《白罗衫·堂审》剧照（俞玖林饰徐继祖，唐荣饰徐能；摄影：许培鸿）▶

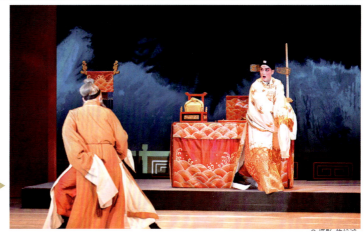

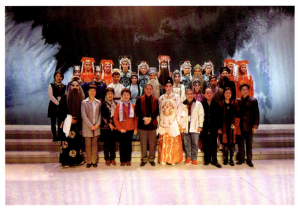
▲ 2016年3月5日《白罗衫》全球首演合影(地点:苏州文化艺术中心;摄影:庞林春)

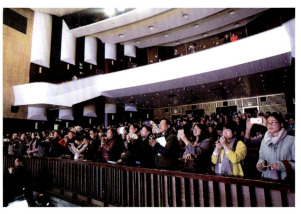
▲ 2016年12月12日《白罗衫》献演南京紫金大戏院谢幕时观众现场(摄影:庞林春)

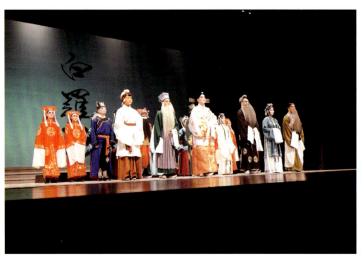
▲ 2016年11月11日《白罗衫》献演国家大剧院(摄影:庞林春)

▼《白罗衫》排练中

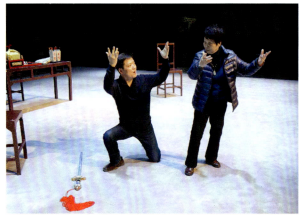
▲《白罗衫》导演岳美缇为俞玖林排戏(摄影:周骁)

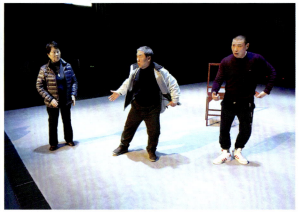
▲《白罗衫》导演岳美缇(左)、艺术指导黄小午为唐荣排戏(摄影:周骁)

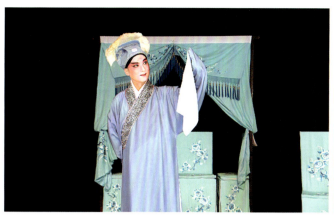
▲ 苏剧《花魁记》剧照(俞玖林饰秦钟)

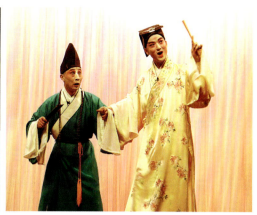
▲《西厢记》剧照(俞玖林饰张生)

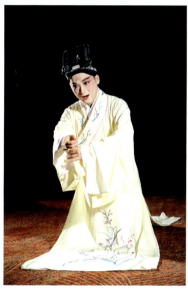
▲《跪池》剧照(俞玖林饰陈季常)

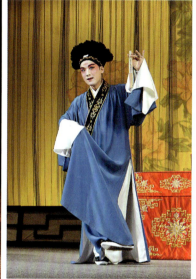
▲《湖楼》剧照(俞玖林饰秦钟)

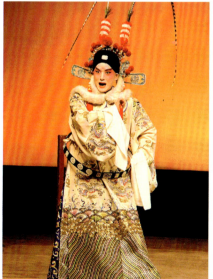
▲《望乡》剧照(俞玖林饰李暮)

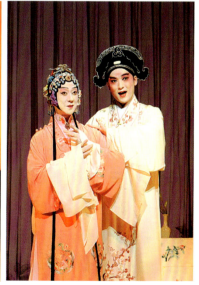
▲ 中日版《牡丹亭》剧照(俞玖林饰柳梦梅)

浙江昆剧团年度推荐艺术家　王静

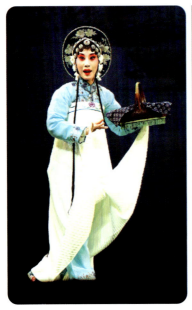

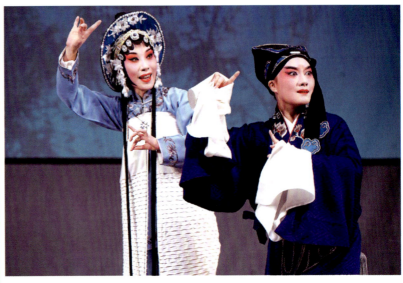

▶ 在《藏舟》中饰邬飞霞

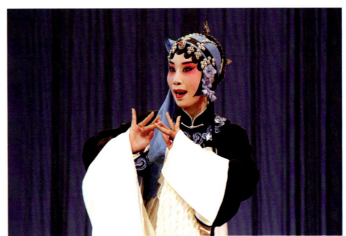

▶ 在《芦林》中饰庞氏

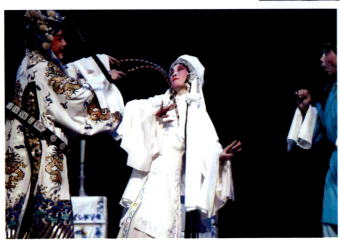

◀ 在《蝴蝶梦》中饰田氏

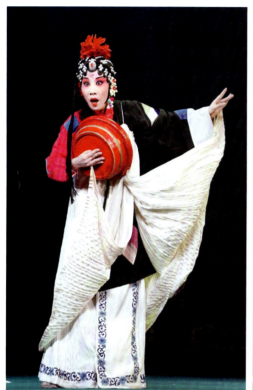
▲ 在《泼水》中饰崔氏

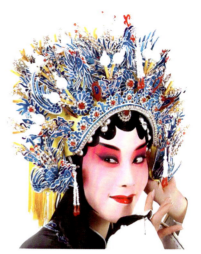
▲ 在《痴梦》中饰崔氏

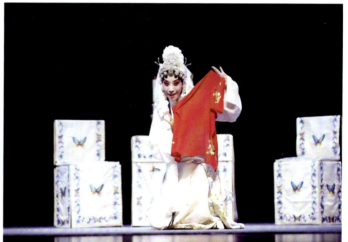
▲ 在《说亲回话》中饰田氏

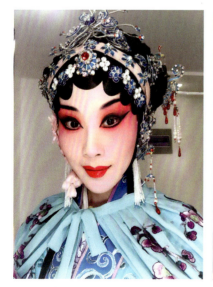
▲ 在《狮吼记》中饰琴操

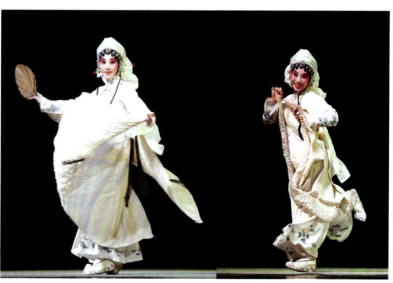
▲ 在《扇坟》中饰孝妇

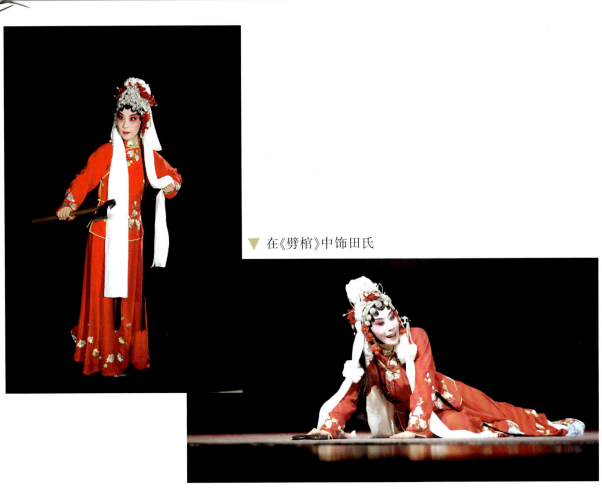

在《劈棺》中饰田氏

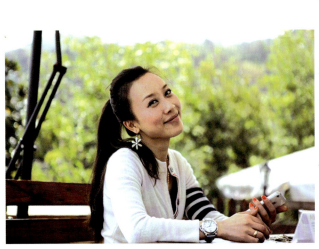

▲ 王静生活照

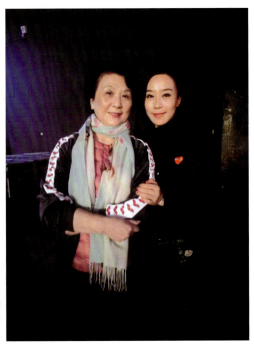

▲ 王静与梁谷音老师

湖南省昆剧团年度推荐艺术家　刘瑶轩

▲ 刘瑶轩生活照

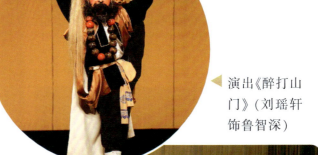
◀ 演出《醉打山门》（刘瑶轩饰鲁智深）

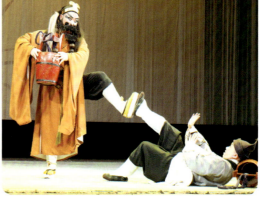
▲《醉打山门》剧照（刘瑶轩饰鲁智深）

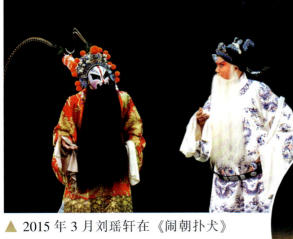
▲ 2015年3月刘瑶轩在《闹朝扑犬》中饰屠岸贾

2011年雷子文为弟子刘瑶轩 ▶
示范传承《虎囊弹·醉打山门》

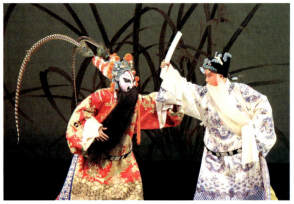

▲ 2014年11月29日,刘瑶轩参加全国优秀青年演员展演活动,在《八义记·闹朝扑犬》中饰屠岸贾(摄影:蒋莉)

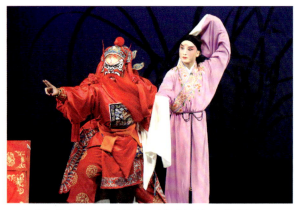

▲《九莲灯·火判》剧照(刘瑶轩饰火德星君)

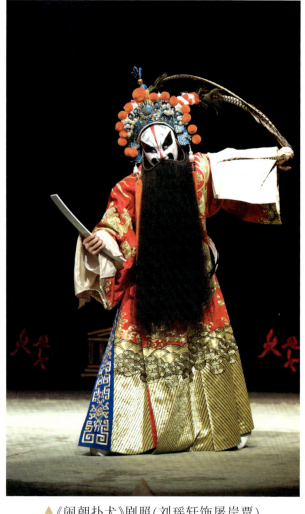

▲《闹朝扑犬》剧照(刘瑶轩饰屠岸贾)

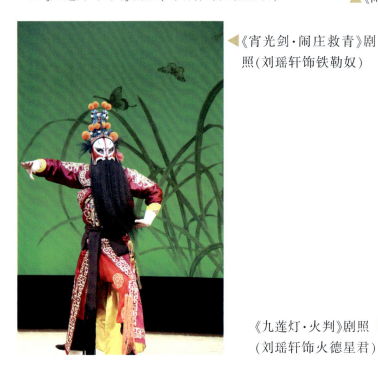

◀《宵光剑·闹庄救青》剧照(刘瑶轩饰铁勒奴)

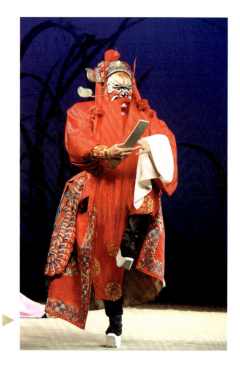

《九莲灯·火判》剧照 ▶
(刘瑶轩饰火德星君)

永嘉昆剧团年度推荐艺术家　由腾腾

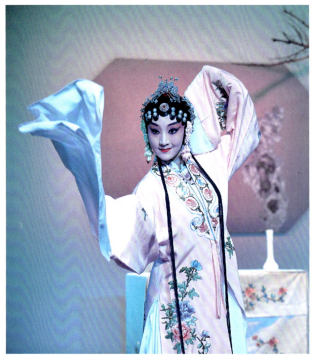

▲《牡丹亭·惊梦》剧照（由腾腾饰杜丽娘）

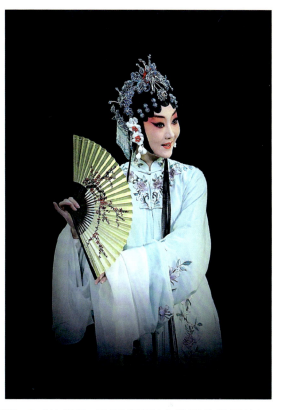

▲《牡丹亭·寻梦》剧照（由腾腾饰杜丽娘）

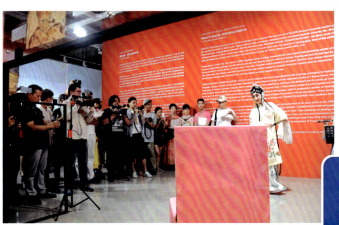

▲《牡丹亭·寻梦》剧照（由腾腾饰杜丽娘；演出地点：温州昊美术馆）

《水浒记·活捉》剧照（由腾腾饰阎惜娇，张胜建饰张文远）▶

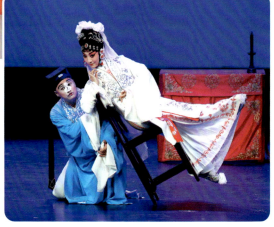

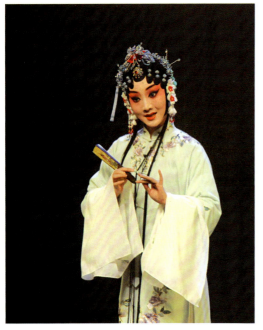

▲《牡丹亭·寻梦》剧照(由腾腾饰杜丽娘；演出时间：2016年9月10日；演出地点：江西抚州汤显祖大剧院)

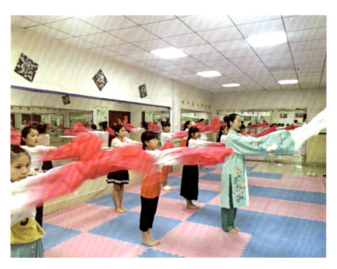

▲ 由腾腾参加公益教学活动

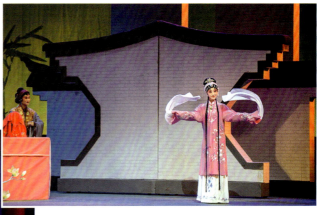

▲ 由腾腾演出《赠书记》剧照

▲《孽海记·思凡》剧照(由腾腾饰色空)

《牡丹亭·寻梦》剧照(由腾腾饰杜丽娘；演出地点：温州昊美术馆) ▶

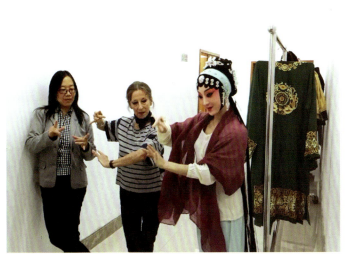
▲ 由腾腾在给外国友人做示范表演

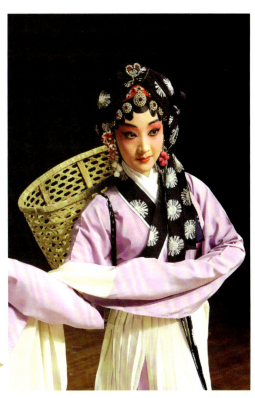
《张协状元》剧照（由腾腾饰贫女）▶

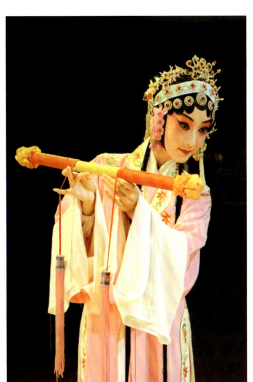
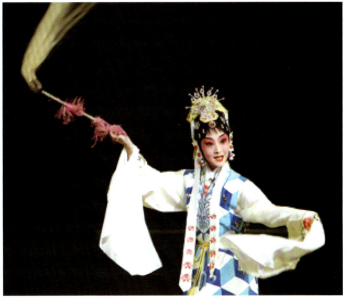
▲《孽海记·思凡》剧照（由腾腾饰色空）

◀《张协状元》剧照（由腾腾饰胜花）

昆曲教育

中国戏曲学院 2016 年度演出活动

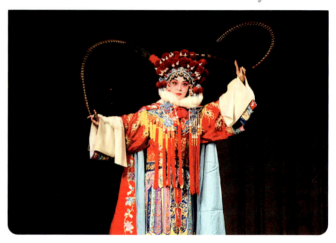

▲2016 年 11 月 8 日在国戏小剧场演出《出塞》（主演：张敏；主笛：付雨濛）

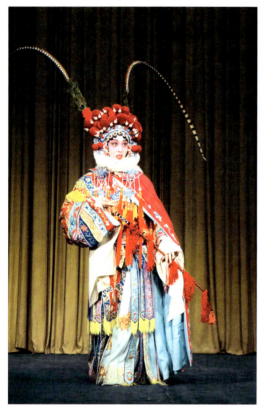

▲2016 年 11 月 8 日在国戏小剧场演出《出塞》（主演：张敏；主笛：付雨濛）

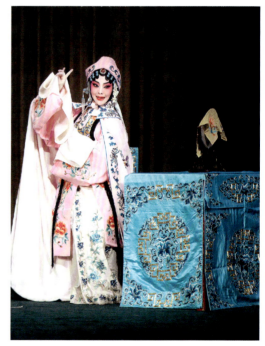

▲2016 年 11 月 8 日在国戏小剧场演出《游园》（主演：黄佳蕾；主笛：张阔）

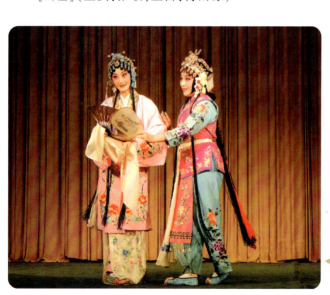

◀2016 年 11 月 8 日在国戏小剧场演出《游园》（主演：胡碧伦；主笛：张阔）

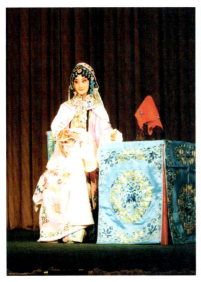
▲2016年11月8日在国戏小剧场演出《游园》(主演:刘小涵;主笛:张阔)

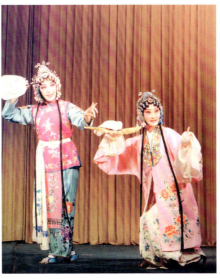
▲2016年11月8日在国戏小剧场演出《游园》(主演:刘小涵;主笛:张阔)

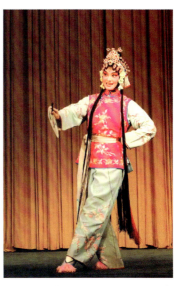
▲2016年11月8日在国戏小剧场演出《游园》(主演:彭昱婷;主笛:张阔)

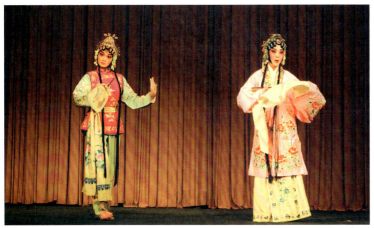
▲2016年11月8日在国戏小剧场演出《游园》(主演:彭昱婷;主笛:张阔)

▼2016年11月8日在国戏小剧场演出《岳母刺字》(主演:曲红颖;主笛:关墨轩)

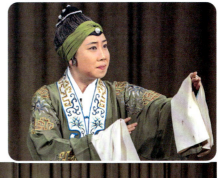

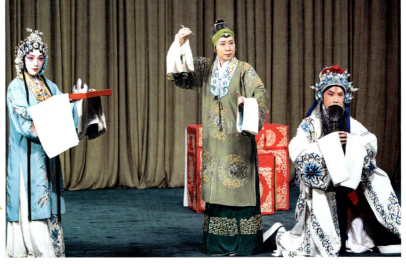
2016年11月8日在国戏小剧场演出《岳母刺字》(主演:曲红颖;主笛:关墨轩)▶

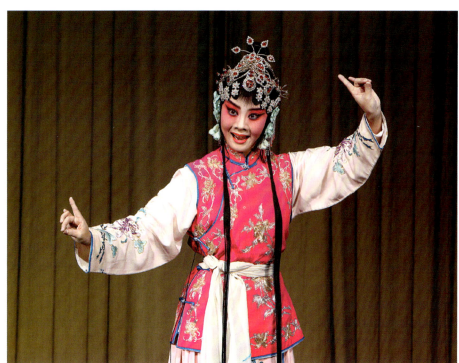

◀ 2016年11月9日在国戏小剧场演出《佳期》(主演:韩畅;主笛:关墨轩)

▼ 2016年11月9日在国戏小剧场演出《惊梦》(主演:徐鲲鹏;主笛:付雨濛)

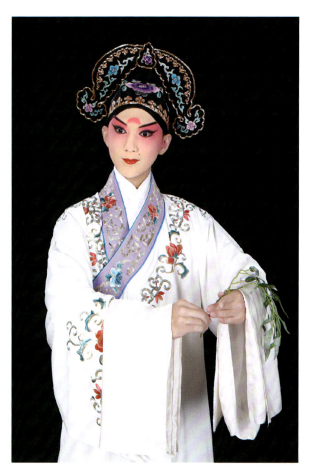

▲ 2016年11月9日在国戏小剧场演出《惊梦》(主演:徐鲲鹏;主笛:付雨濛)

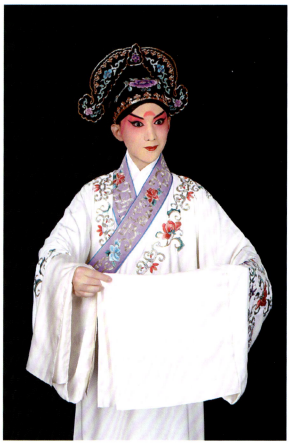

苏州市艺术学校 2016 年度演出活动

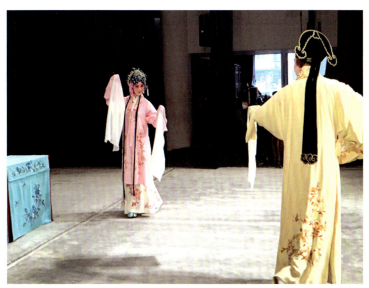

▲ 2016 年 3 月在江苏省戏校(南京)参加全国职业院校技能大赛,演出《惊梦》(奚晓天饰杜丽娘)

▼ 2016 年 4 月,林继凡、张心田在"名家传承、青蓝结对"昆曲专业青年教师岗位成才协议签订会议上

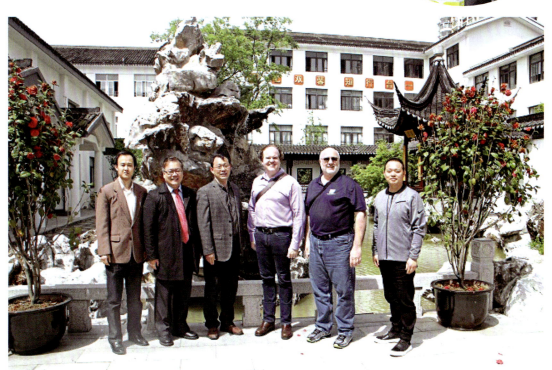

▲ 2017 年 4 月,王善春校长接待来访外宾

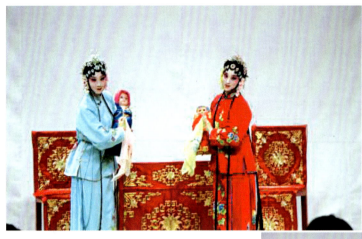

▲2016年9月13日在苏州艺校剧场演出昆剧《状元与乞丐》剧照

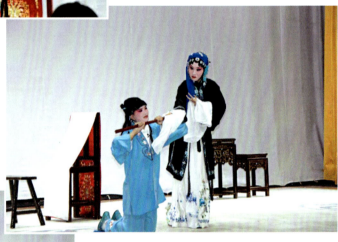

▲2016年9月13日在苏州艺校剧场演出昆剧《状元与乞丐》剧照

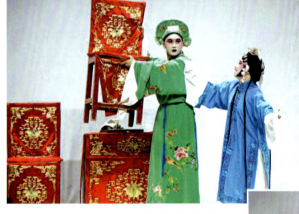

▲2016年9月13日在苏州艺校剧场演出昆剧《状元与乞丐》剧照

▼2016年9月13日在苏州艺校剧场演出昆剧《状元与乞丐》剧照

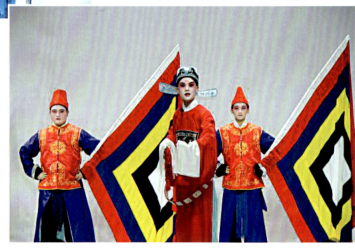

中国昆曲博物馆 2016 年度活动

"汤显祖与昆曲 晚明江南最美的遇见"

▲ "汤显祖与昆曲"学术座谈会剪影

▲ "汤显祖与昆曲"学术座谈会与会专家代表

"昆剧星期专场"剧照

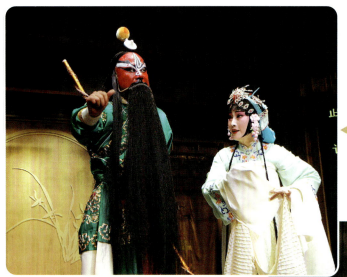

"昆剧星期专场"剧照——湖南省昆剧团《千里送京娘》

"昆剧星期专场"剧照——江苏省苏州昆剧院《水浒记·杀惜》

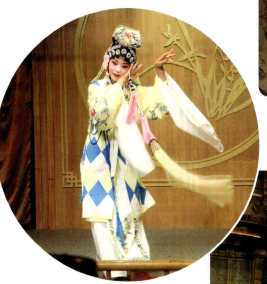

"昆剧星期专场"剧照——昆山市淀山湖小学湘蕾少儿戏曲班演出昆剧《孽海记·思凡》

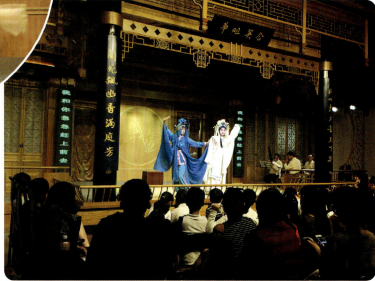

"昆剧星期专场"剧照——苏州昆剧传习所演出《白蛇传·水斗》

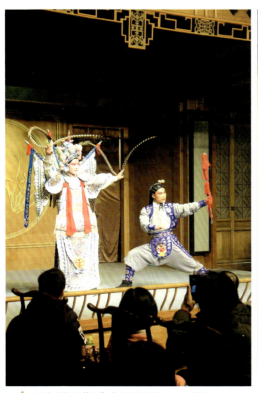

▲ "昆剧星期专场"剧照——浙江昆剧团《吕布试马》

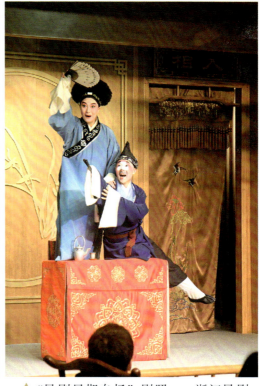

▲ "昆剧星期专场"剧照——浙江昆剧团《占花魁·湖楼》

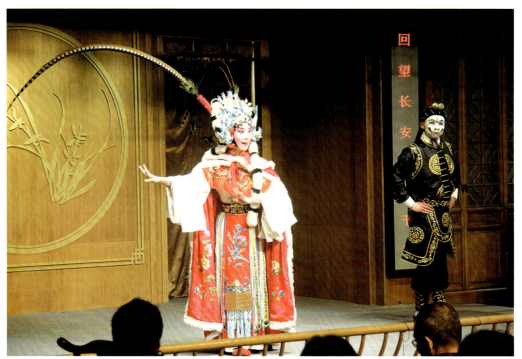

▲ "昆剧星期专场"剧照——浙江昆剧团《昭君出塞》

"粉墨工坊"之"画脸谱"活动

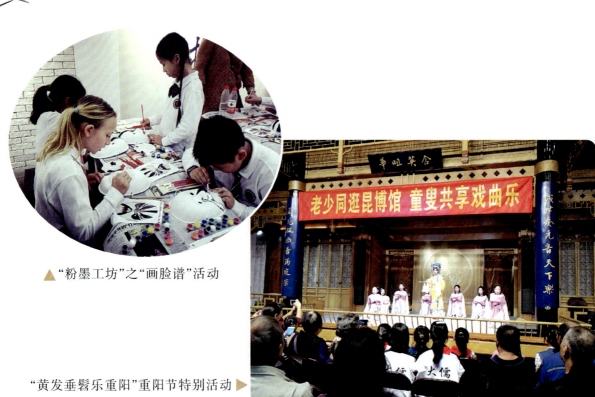

"黄发垂髫乐重阳"重阳节特别活动

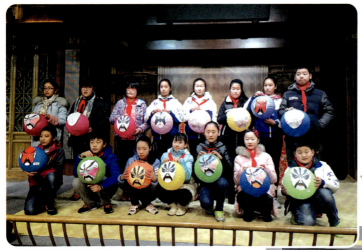

"金猴闹春,喜乐连连"元宵节手绘脸谱灯笼

"昆曲大家唱"活动

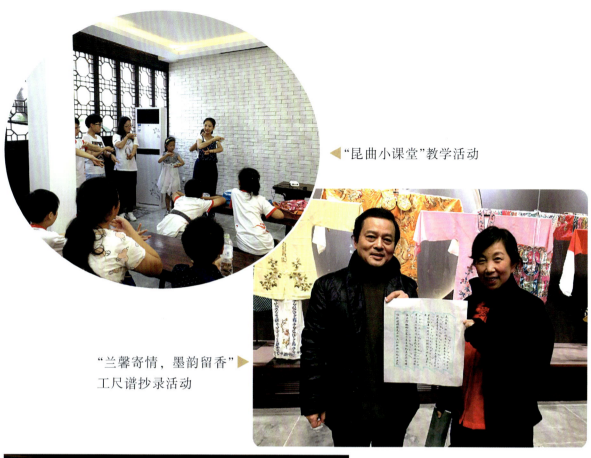

◀"昆曲小课堂"教学活动

"兰馨寄情,墨韵留香"▶
工尺谱抄录活动

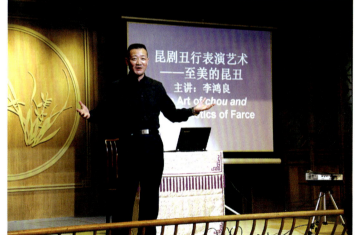

▲"戏博讲坛"之一:至美的昆丑(主讲:李鸿良)

"戏博讲坛"之二:昆曲清工与▶
词曲昆唱(主讲:周秦)

"戏博讲坛"之三:我演"娄阿鼠"(主讲:朱继勇)

"戏博讲坛"之四:昆曲美学(主讲:朱恒夫)

▲2016年6月至7月在拉脱维亚里加图书馆举办中国昆曲文化展

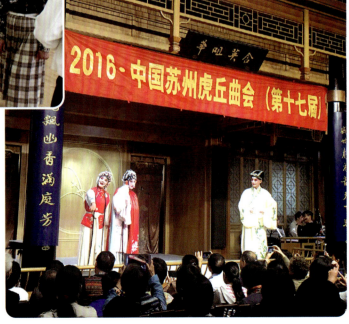

2016年10月23日参加2016·中国苏州虎丘曲会(第十七届)活动(昆博分会场)

目 录

特载　纪念汤显祖逝世400周年

文化部纪念汤显祖逝世400周年座谈会专辑 ·· 3
　　礼敬优秀传统文化　增强中华文化自信
　　　　——纪念汤显祖逝世400周年　刘奇葆 ·· 3
　　《牡丹亭》永远有着青春生命力　汪世瑜 ·· 4
　　唯有牡丹真国色　游园多是赏花人　俞玖林 ·· 5
　　缅怀巨匠　传承经典　杨凤一 ··· 6
　　汤显祖没有离开我们　王安奎 ··· 7
　　我看汤公与"汤学"　叶长海 ·· 8
　　纪念汤显祖　讲好中国故事　肖毅 ·· 9
江西抚州纪念汤显祖逝世400周年系列活动综述　黄振林　整理 ······················ 10
汤显祖逝世400周年国际高峰学术论坛会议（抚州）综述　李斌 ······················ 13
汤显祖、莎士比亚文化的当代生命国际高峰学术论坛（遂昌）综述　朱旭明 ······· 17
广东省徐闻县举行"岭南行与临川梦——汤显祖学术广东高端论坛"及相关纪念活动
　　杨飞　麦堪军　吴开宋 ··· 20
汤显祖文化传播研讨会暨"杜丽娘返乡省亲晚会"在抚州举行 ·························· 23
比较文化：汤显祖与莎士比亚　廖奔 ·· 25
汤显祖剧作在当代昆曲舞台2011—2015
　　——汤显祖逝世400周年国际高峰学术论坛（抚州）发言　朱栋霖 ············ 28
汤显祖研究的回顾与前瞻　邹自振 ··· 33
《汤显祖研究书系》序　汪榕培 ·· 38
2016年汤显祖戏剧作品及其相关演出略览　珊瑚　整理 ································ 39

北方昆曲剧院

北方昆曲剧院2016年度昆曲工作综述 ·· 43
北方昆曲剧院2016年度演出日志 ·· 44

上海昆剧团

上海昆剧团2016年度昆曲工作综述 ……………………………………………… 51
上海昆剧团2016年度演出日志 …………………………………………………… 53
上海昆剧团2016年度基本情况一览表 …………………………………………… 58

江苏省演艺集团昆剧院

江苏省演艺集团昆剧院2016年度昆曲工作综述 ………………………………… 61
 汤莎戏剧同台演绎　新概念昆曲《邯郸梦》登陆英国 ……………………… 62
江苏省演艺集团昆剧院2016年度演出日志 ……………………………………… 63

浙江昆剧团

浙江昆剧团2016年度昆曲工作综述 ……………………………………………… 71
浙江昆剧团2016年度演出日志 …………………………………………………… 74

湖南省昆剧团

湖南省昆剧团2016年度昆曲工作综述 …………………………………………… 83
 发掘湘昆60周年暨传承与发展系列活动在郴州举行　蒋　莉 …………… 84
湖南省昆剧团2016年度演出日志 ………………………………………………… 85
湖南省昆剧团2016年度基本情况一览表 ………………………………………… 87

江苏省苏州昆剧院

江苏省苏州昆剧院2016年度昆曲工作综述 ……………………………………… 91
 苏昆2016年度重要活动纪事 ………………………………………………… 92
江苏省苏州昆剧院2016年度演出日志 …………………………………………… 93
江苏省苏州昆剧院2016年度基本情况一览表 …………………………………… 97

永嘉昆剧团

永嘉昆剧团2016年度昆曲工作综述 ……………………………………………… 101
 南戏活化石赴紫金京昆群英会　《张协状元》让观众惊叹永昆好美 ……… 102
 南戏博物馆内，酝酿一场中西方的"文化遇见"　佳　慧　梦　妮 ……… 103
永嘉昆剧团2016年度演出日志 …………………………………………………… 104

2016 年度推荐剧目

北方昆曲剧院 2016 年度推荐剧目
 《汤显祖与临川四梦》演职员表 ··· 109
 《汤显祖与临川四梦》曲谱选 ··· 111
 北昆一晚演尽《临川四梦》　和璐璐 ··· 118

上海昆剧团 2016 年度推荐剧目
 《邯郸记》（演出本）　王仁杰　缩编 ·· 118

江苏省演艺集团昆剧院 2016 年度推荐剧目
 《醉心花》演职员表 ··· 130
 昆剧《醉心花》再现莎翁经典 ··· 131
 《醉心花》演出侧记 ··· 132

浙江昆剧团 2016 年度推荐剧目
 传承版《狮吼记》演职员表 ··· 133

湖南省昆剧团 2016 年度推荐剧目
 《宵光剑·闹庄救青》演职员表 ·· 133
 《宵光剑·闹庄救青》曲谱 ··· 134

江苏省苏州昆剧院 2016 年度推荐剧目
 《白罗衫》演职员表 ··· 136
 《白罗衫》（演出本）　张淑香　整编 ·· 136
 《白罗衫·堂审》曲谱（片段） ·· 151
 这个《白罗衫》越来越有戏　李婷 ··· 152
 行行重行行，发现另一片迥异景观——昆剧《白罗衫》的改编与翻转　张淑香 ····· 153
 最难处何止是快意恩仇
 ——俞玖林版昆曲《白罗衫》观后感　张应鹏 ··· 155
 由《白罗衫》的改编看传统剧目的现代阐释　莫惊涛 ··· 158

永嘉昆剧团 2016 年度推荐剧目
 《钗钏记》 ·· 163
 明传奇《钗钏记》重登舞台　徐贤林 ··· 183
 令人想起《十五贯》
 ——永昆《钗钏记》观后感 ··· 184

2016 年度推荐艺术家

北方昆曲剧院 2016 年度推荐艺术家
 冰心一片映昆坛
 ——记北方昆曲剧院青年演员朱冰贞　王焱 ·· 187

上海昆剧团2016年度推荐艺术家
　　德艺双馨的艺术家——谷好好 …… 189
江苏省演艺集团昆剧院2016年度推荐艺术家
　　"待不关情么!"——昆曲小生周鑫艺术侧记　丰　收 …… 190
浙江昆剧团2016年度推荐艺术家
　　"坏女人"专业户的艺术人生路——王静访谈　王　静　李　蓉 …… 192
湖南省昆剧团2016年度推荐艺术家
　　青年演员刘瑶轩 …… 194
江苏省苏州昆剧院2016年度推荐艺术家
　　俞玖林 …… 195
　　新版《白罗衫》的台前幕后　俞玖林 …… 196
永嘉昆剧团2016年度推荐艺术家
　　"乡音使者",让永嘉昆曲传遍世界——记永嘉昆剧团新秀由腾腾 …… 198
　　鲁妹由腾腾:俺来楠溪唱昆曲 …… 199

昆剧教育

中国戏曲学院2016年度昆曲工作综述　王振义 …… 205
中国戏曲学院昆曲表演专业2016年度演出日志 …… 206
苏州市艺术学校2016年度昆曲工作综述 …… 206
苏州市艺术学校2016年度昆剧专业演出活动日志 …… 206

昆曲研究

昆曲研究2016年度论著编目　谭　飞　辑 …… 209
昆曲研究2016年度论文索引　谭　飞　辑 …… 226
昆曲研究2016年度论文综述　黄钶涵 …… 238
幸逢其时的莎士比亚与被遮蔽的汤显祖　李建军 …… 243
经典评价的本土立场与文化语境
　　——从上昆版"临川四梦"谈起　刘　祯 …… 246
汤显祖与明代扬州昆曲　韦明铧 …… 251
走近大师版《牡丹亭》的大师们　刘　祯 …… 254
昆曲国际化探索:"移步"而不能"换形"
　　——以昆曲《邯郸梦》《当德彪西遇上杜丽娘》等为例　徐子方 …… 258
汤学研究的"继往"与"开新"
　　——读"汤显祖研究书系"　陈　均 …… 260
跨越时代的主题——"情"与"梦"
　　——读邹自振《汤显祖与"临川四梦"》　郭　梅 …… 261
从戏剧演员艺术之特征说到昆剧表演艺术遗产之保护与传承　顾笃璜 …… 263

融汇诸腔　应时而生
　　——从《思凡》管窥"昆曲时剧"的音乐特征与历史成因　张　品 ………… 265
明代曲学家沈宠绥的切音唱法论　李　昂 …………………………………… 276
《风流院》：一部被"遮蔽"的优秀传奇
　　——兼论古代戏曲作品艺术价值的"还原"　王　宁 …………………… 281
多元文化视野中的中国历代昆曲曲谱发展与变迁　张　彬 ………………… 286
从《绣襦记》剧本形态的多面性看"戏文""南戏"与"传奇"的关系　张文恒 … 288
《万壑清音》"北曲南腔"与"南曲北调"现象研究　丁淑梅　李将将 ……… 297
论沈璟《南曲全谱》对"南九宫"的首次构建　杨伟业 ……………………… 303
论清代苏州织造与苏州演剧的利弊关系　裴雪莱 …………………………… 309

昆曲研究2016年度推荐论文

明末清初的"《牡丹亭》热"
　　——纪念汤显祖逝世400周年　王永健 ………………………………… 319
《牡丹亭》的地方戏改编　赵天为 …………………………………………… 332
试探昆曲工尺谱的译谱"公式"及简明译法　许莉莉 ……………………… 341
魏良辅之"水磨调"及其《南词引正》与《曲律》　曾永义 ………………… 353
清朝昆班如何搬演《牡丹亭》
　　——以《缀白裘·叫画》为中心　康保成 ……………………………… 354
凡文以意趣神色为主
　　——再谈"汤沈之争"的戏曲史意义　黄仕忠 ………………………… 361
论康乾南巡与苏州剧坛　裴雪莱　彭　志 …………………………………… 369
魏良辅的曲统说与北宋末以来音声的南北流变
　　——从《南词引正》与《曲律》之异文说起　李舜华 ………………… 375
清人绘《金瓶梅词话》六十三回插图戏班堂会演出《玉环记·玉箫寄真》场面　廖　奔　赵建新
　…………………………………………………………………………………… 386
文人之进退与百年昆曲之传承　解玉峰 ……………………………………… 387

昆曲博物馆

中国昆曲博物馆2016年度昆曲工作综述　孙伊婷　整理 ………………… 397
中国昆曲博物馆2016年度"昆剧星期专场"演出日志　孙伊婷　整理 …… 400
"全晋会馆"古典戏场空间探奥
　　——戏曲博物馆古建筑修复工程　陆　觉 ……………………………… 404
十斛真珠满地倾
　　——中国昆曲博物馆文物史料厅拾珍　易小珠 ………………………… 407
汤显祖与昆曲：江南最美的遇见
　　——纪念汤显祖逝世400周年专题特展综述　陈　端 ………………… 411

昆事记忆

梅兰芳对京昆艺术和中国革命的贡献
　　——在中国戏曲学院第五届京剧研究生班上的讲演　谢柏梁 …… 417
一生只为昆剧
　　——蔡正仁艺术访谈　钮君怡 …… 424
我演昆曲《卖兴》　刘继尧 …… 431
"京昆不挡"补说　徐宏图 …… 435
天津甲子曲社昆曲曲谱精粹辑存　李英 …… 437
苏州昆剧名班移师上海及杭嘉湖史料考　徐宏图 …… 441
上海昆剧保存社1933年湖社第一次公演初探　浦海涅 …… 444
三善堂昆曲世家沈氏抄录祖传孤本《西游记》曲谱初探　孙伊婷 …… 445
清末民初扬州昆曲世家谢氏抄录祖传孤本《纯江曲谱》初探　孙伊婷 …… 447
稀见晚清民国杂剧传奇三种札记　苏州戏曲艺术研究所 …… 451
南戏《京娘怨》改本的新发现　徐宏图 …… 454

中国昆曲2016年度记事

中国昆曲2016年度记事　艾立中　整编 …… 457
后　记 …… 463

The 2017 Annal of China Kunqu Opera

Special Feature Commemorations for the 400th Anniversary of Tang Xianzu

Commemorations for the 400th Anniversary of Tang Xianzu, Special Issue of The Ministry of Culture 3
 Respect Culture Heritage, Enhance Culture Confidence: In Honor of the 400th Anniversary of Tang Xianzu
 Liu Qibao 3
 The Enduring Vitality of The Peony Pavilion Wang Shiyu 4
 Those Who Are Lingering in the Garden are Real Appreciators of Peony's Exquisite Beauty Yu Jiulin 5
 Commemorate the Great Master, Assume the Culture Heritage Yang Fengyi 6
 Tang Xianzu Has Never Parted with Us Wang Ankui 7
 Great Master Tang and Tang Xianzu Research in My View Ye Changhai 8
 Commemorate Tang Xianzu, Consummate Chinese's Folklore Telling Xiao Yi 9
A Survey of the Commemoration Activities for the 400th Anniversary of Tang Xianzu Huang Zhenlin 10
A Survey of the International Forum of the 400th Anniversary of Tang Xianzu (Fuzhou) Li Bin 13
A Survey of the International Forum of the Contemporary Vitality of Tang Xianzu and Shakespeare Zhu Xuming 17
"South of the Five Ridges and the Four Dreams of Linchuan": The Academic Forum of Tang Xianzu (Xuwen, Guangdong) Yang Fei Mai Kanjun Wu kaisong 20
Symposium of the Culture Dissemination of Tang Xianzu & "Du Liniang's Homecoming Party" (Fuzhou, Jiangxi) 23

Comparative Culture: Tang Xianzu and Shakespeare Liao Ben 25
Tang Xianzu's Plays on the Contemporary Kunqu Stage 2011—2015: A Speech on the International Forum of the 400th Anniversary of Tang Xianzu (Fuzhou) Zhu Donglin 28
The Past and Future of Tang Xianzu Research Zou Zizhen 33
The Preface of the Book Series of Targ xianzu Research 38
A Brief Review of the Theatrical Performances of Tang Xianzu's Plays in 2016 Shan Hu 39

The Northern Kunqu Opera Troupe

A Survey of the Work of the Northern Kunqu Opera Troupe in 2016 43

Performance Log of the Northern Kunqu Opera Troupe in 2016 ········· 44

The Shanghai Kunqu Opera Troupe

A Survey of the Work of the Shanghai Kunqu Opera Troupe in 2016 ········· 51
Performance Log of the Shanghai Kunqu Opera Troupe in 2016 ········· 53
A General Survey of the Shanghai Kunqu Opera Troupe in 2016 ········· 58

The Jiangsu Kunqu Opera Troupe

A Survey of the Work of the Jiangsu Kunqu Opera Troupe in 2016 ········· 61
 New Concept Kunqu Opera *The Shakespearean Handan Dream* Debut in London ········· 62
Performance Log of the Jiangsu Kunqu Opera Troupe in 2016 ········· 63

The Zhejiang Kunqu Opera Troupe

A Survey of the Work of the Zhejiang Kunqu Opera Troupe in 2016 ········· 71
Performance Log of the Zhejiang Kunqu Opera Troupe in 2016 ········· 74

The Hunan Kunqu Opera Troupe

A Survey of the Work of the Hunan Kunqu Opera Troupe in 2016 ········· 83
 Tradition and Development: The 60th Anniversary of Hunan Kunqu Opera Troupe Jiang Li ········· 84
Performance Log of the Hunan Kunqu Opera Troupe in 2016 ········· 85
A General Survey of the Hunan Kunqu Opera Troupe in 2016 ········· 87

The Suzhou Kunqu Opera Troupe

A Survey of the Work of the Suzhou Kunqu Opera Troupe in 2016 ········· 91
 Major Events of Suzhou Kunqu Opera Troupe in 2016 ········· 92
Performance Log of the Suzhou Kunqu Opera Troupe in 2016 ········· 93
A General Survey of the Suzhou Kunqu Opera Troupe in 2016 ········· 97

The Yongjia Kunqu Opera Troupe

A Survey of the Work of the Yongjia Kunqu Opera Troupe in 2016 ········· 101
 Zhang Xie—the No. 1 Scholar, the "Living Fossil" of Southern Opera, Amazes the Audience ········· 102
 A Cultural Encounter between China and the West in the Southern Opera Museum Jia Hui Meng Ni
········· 103
Performance Log of the Yongjia Kunqu Opera Troupe in 2016 ········· 104

Recommended Plays in 2016

The Recomended Play by the Northern Kunqu Opera Troupe
 The Staff of *A Melody of the Four Dreams of Linchuan* ·· 109
 Selected Scores of *A Melody of the Four Dreams of Linchuan* ·· 111
 A Melody of the Four Dreams of Linchuan Performed in a Single Night by the Northern Kunqu Opera Troupe
 He Lulu ·· 118
The Recomended Play by the Shanghai Kunqu Opera Troupe
 The Handan Dream Compiled by Wang Renjie ·· 118
The Recomended Play by the Jiangsu Kunqu Opera Troupe
 The Staff of Kunqu Opera *Romeo & Juliet* ·· 130
 Kunqu Opera *Romeo & Juliet*: The Representation of Shakespeare's Classics ··············· 131
 Kunqu Opera *Romeo & Juliet* Sidelights ··· 132
The Recomended Play by the Zhejiang Kunqu Opera Troupe
 The Staff of *The Lion's Roar* ··· 133
The Recomended Play by the Hunan Kunqu Opera Troupe
 The Staff of *The Xiaoguang Sword · Saving Weiqing* ·· 133
 Selected Scores of *The Xiaoguang Sword · Saving Weiqing* ··· 134
The Recomended Play by the Suzhou Kunqu Opera Troupe
 The staff of *the white silk Gown* ·· 136
 The White Silk Gown Zhang Shuxiang ·· 136
 Selected Scores of *the White Silk Gown · Court Trial* ··· 151
 The Lingering Appeal of *The White Silk Gown* Li Ting ··· 152
 The Adaptation and Innovation of *the White Silk Gown* Zhang Shuxiang ················ 153
 Beyond Dramatic Vengeance: Review on *the White Silk Gown* Acted by Yu Jiulin
 Zhang Yingpeng ·· 155
 A Modem Interpretation of Traditional Opera *the White Silk Gown* Mo Jingtao ·········· 158
The Recomended Play by the Yongjia Kunqu Opera Troupe
 Bitao's Hairpin and Bracelet ··· 163
 Restaging the Ming Dynasty Romance *Bitao's Hairpin and Bracelet* Xu Xianlin ········· 183
 Thinking of *the Fifteen Strings of Coins*: Review on *Bitao's Hairpin and Bracelet* by The Yongjia Kunqu Opera Troupe
 ··· 184

Recommended Kunqu Artists in 2016

Recommended Artist of the Northern Kunqu Opera Troupe
 The Moral Purity Shinning on the Kunqu Arena: On Zhu Bingzhen, the Yong Kunqu Actress of the Northern Kunqu
 Opera Troupe Wang Yan ·· 187
Recommended Artist of the Shanghai Kunqu Opera Troupe
 The Kunqu Artist Gu Haohao ·· 189

Recommended Artist of the Jiangsu Kunqu Opera Troupe
 Zhou Xin's Artistic Achievement of Playing the Xiaosheng Role Feng Shou …………… 190
Recommended Artist of the Zhejiang Kunqu Opera Troupe
 The Art of Acting "Bad Women": An Interview with Wang Jing Wang Jing Li Rong …………… 192
Recommended Artist of the Hunan Kunqu Opera Troupe
 The Young Kunqu Actor Liu Yaoxuan ………………………………………………………………… 194
Recommended Artist of the Suzhou Kunqu Opera Troupe
 The Kunqu Actor Yu Jiulin ………………………………………………………………………………… 195
 On and Behind the Stage of the New Edition of *the White Silk Gown* Yu Jiulin …………… 196
Recommended Artist of the Yongjia Kunqu Opera Troupe
 The Kunqu Actress You Tengteng ……………………………………………………………………… 198
 From Shandong to Yongjia: The Life of Kunqu of You Tengteng ……………………………………… 199

Kunqu Opera Education

The Kunqu Opera Education in the National Academy of Chinese Theatre Arts 2016 Wang Zhenyi …………… 205
The Performance Log of the National Academy of Chinese Theatre Arts 2016 ……………………………… 206
The Kunqu Opera Education in Suzhou Art School 2016 ………………………………………………………… 206
The Performance Log of Suzhou Art School 2016 ……………………………………………………………… 206

Kunqu Studies

Index of Books on the Kunqu Studies in 2016 Compiled by Tan Fei ……………………………………… 209
Index of Research Articles on Kunqu Studies in 2016 Compiled by Tan Fei ………………………… 226
A Review of Kunqu Studies in 2016 Huang Kehan ……………………………………………………… 238
The Fortune-favored Shakespeare and the Star-Crossed Tang Xianzu Li Jianjun ………………… 243
The Localization Perspective and Cultural Context of Evaluating Classics: on *A Melody of the Four Dreams of Linchuan* by
 Shanghai Kunqu Opera Troupe Liu Zhen ……………………………………………………… 246
Tang Xianzu and Yangzhou Kunqu Opera in Ming Dynasty Wei Minghua ………………………… 251
Approaching the Master Actors of *The Peony Pavilion* (Master-edition) Liu Zhen …………… 254
The Localization and Globalization of Kunqu Opera: When Debussy Meets Du Liniang Xu Zifang
 ……… 258
The Tradition and Future of Tang Xianzu Research: Review on *The Book Series of Tang Xianzu Research* Chen Jun
 ……… 260
The Immortal Theme of Love and Dream: Review on *Tang Xianzu and "Four Dreams of Linchuan"* written by Zou Zizhen
 Guo Mei ……………………………………………………………………………………………… 261

The Kunqu Performing Art and Its Preservation and Inheritance Gu Duhuang …………………… 263
The Integration and Development: From Kunqu Opera *Sifan* to the Musical Feature and Historical Cause of Contemporary
 Kunqu Opera Zhang Pin ……………………………………………………………………… 265
The Syncopation Art of the Ming Dynasty Lyricist Shen Chongsui Li Ang ………………………… 276
The House of Romance: The Hidden Legend Wang Ning ……………………………………… 281

The Evolution and Change of Gongchi Opern of Kunqu from a Multi-cultural Perspective　　Zhang Bin ………… 286
The Relations between Xiwen, Southern Drama and Chuanqi: On the Morphological Diversity of the Text of *Xiu Ru Ji*
　　Zhang Wenheng ……………………………………………………………………………………………… 288
The Research on "Southern Play of North Qu" and "Northern Play of South Qu" of the Ancient *Wan He Qing Yin*
　　Ding Shumei　Li Jiangjiang ………………………………………………………………………………… 297
The Research of the "South Jiugong" in Shen Jing's *Nan Pu*　　Yang Weiye ……………………………… 303
The Research on the Advantages and Disadvantages of Suzhou Weaving Bureau's Influence on Suzhou Drama
　　Pei Xuelai ……………………………………………………………………………………………………… 309

Recommended Essays on Kunqu Studies in 2016

The Popularity of *The Peony Pavilion* in the Late Ming and Early Qing Dynasties: Commemorating the 400th Anniversary
　　of Tang Xianzu　　Wang Yongjian …………………………………………………………………………… 319
The Adapted Local Operas of *The Peony Pavilion*　　Zhao Tianwei ……………………………………… 332
Research on the Translation Diagram and Technique of The Gongchi Opern of Kunqu Opera　　Xu Lili
　　…… 341
Wei Liangfu's "Kunshan Shuimo Tune" and His *Nanci-Yinzheng* and *Lyrics*　　Zeng Yongyi ……………… 353
How Does the Suzhou Kunqu Opera Troupe Perform *The Peony Pavilion* in Qing Dynasty　　Kang Baocheng
　　…… 354
Re-discuss on the Significance of the "Debate between Tang Xianzu and Shen Jing" in the History of Theatre
　　Huang Shizhong ……………………………………………………………………………………………… 361
The Emperor Kangxi and Qianlong's Southern Tour and Suzhou Drama　　Pei Xuelai, Pengzhi …………… 369
Wei Liangfu's "Qutong Theory" and the Developing Process of Vocal Music of Kunqu Opera: On the Difference between
　　Nanci-Yinzheng and *Lyrics*　　Li Shunhua ……………………………………………………………… 375
The Scene of Theatrical Troupe Performing *the Story of Yu Huan* on Hall in *the Golden Lotus* (Chapter 63) Illustrated by
　　the Artist in Qing Dynasty　　Liao Ben　Zhao Jianxin …………………………………………………… 386
The Dilemma of the Scholars and the Heritage of Kunqu Opera of Centuries　　Xie Yufeng …………… 387

Kunqu Museums

A General Survey of China Kunqu Museum in 2016　　Compiled by Sun Yiting ………………………… 397
The Performance Log of China Kunqu Museum "Weekly Special Performance of Kunqu Opera" in 2016
　　Compiled by Sun Yiting ……………………………………………………………………………………… 400
Exploring the Ancient Theatrical Spatial Art of "Shanxi Guild Hall": The Conservation Project of Theatrical Museum
　　Lu Jue …… 404
Treasure Hunting in the Cultural Relic and Historical Data Hall of China Kunqu Museum　　Yi Xiaozhu ………… 407
Tang Xianzu and Kunqu Opera: The Most Beautiful Encounter: A Survey of the Special Exhibition of the 400th Anniversary of Tang Xianzu　　Chen Duan ……………………………………………………………………… 411

Memoirs of Kunqu Events

The Contribution of Mei Lanfang to the Theatrical Arts of Peking Opera and Kunqu Opera and to the Chinese Revolution:
　　A Speech Lectured to the 5th Workshop of the Postgraduate Students of China Drama Academy　　Xie Boliang
　　…… 417

Devote His Life to Kunqu Opera: An Interview with Cai Zhengren　　Niu Junyi ········· 424
On My Acting Kunqu Opera "*Sale Xing*"　　Liu Jiyao ··················· 431
Excursus of "The Thriving of Peking Opera and Kunqu Opera"　　Xu Hongtu ········· 435
The Gongchi Opern of Tianjin "Jiazi" Kunqu Opera Troupe　　Li Ying ··········· 437
Historical Textual Research on the Suzhou Kunqu Opera Troupe's Migration to Shanghai and Hangzhou-Jiaxing-Huzhou Plain　　Xu Hongtu ··················· 441
Research on the Debut of Shanghai Kunqu Troupe "Baocun Troupe" in 1933　　Pu Hainie ········· 444
Research on the Gongchi Opern of the Manuscript of *Journey to the West* by Shen's Kunqu Opera Aristocrat Family in Suzhou Sanshan Hall　　Sun Yiting ··················· 445
Research on the Gongchi Opern of the Manuscript of *Chunjiang Qu* by Xie's Kunqu Opera Aristocrat Family in Yangzhou in Late Qing and Early Republic of China　　Sun Yiting ··················· 447
Notes of the Three Zaju Romance in Late Qing and Early Republic of China　　Suzhou Drama Institute ········· 451
New Discovery of the Newly Adapted Southern Drama "*Grief over Jingniang*"　　Xu Hongtu ········· 454

Chronicles of China's Kunqu Opera in 2016

Chronicles of China's Kunqu Opera in 2016　　Compiled by Ai Lizhong ··················· 457

Postscripts ··················· 463

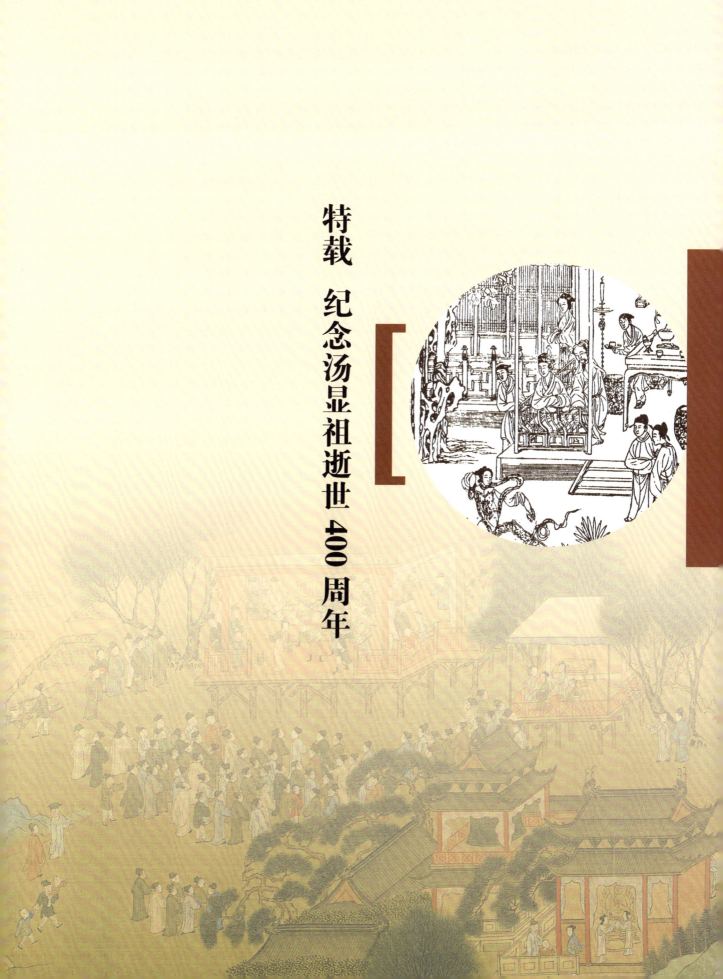

特载 纪念汤显祖逝世400周年

文化部纪念汤显祖逝世400周年座谈会专辑

礼敬优秀传统文化 增强中华文化自信
——纪念汤显祖逝世400周年

刘奇葆

汤显祖是我国明代杰出的文学家、思想家,也是享誉世界的戏剧大家。2015年10月,习近平总书记在访问英国时谈到,汤显祖与莎士比亚是同时代的人,提议在2016年他们逝世400周年之际,共同纪念这两位文学巨匠。今天我们纪念这位戏剧大师,研讨他的创作思想、总结他的艺术贡献,向其创作的伟大文学经典致敬,是贯彻落实总书记要求的重大举措,对于增强民族文化自信、推动中华文化传承发展、促进中外文化交流互鉴,具有重要意义。

汤显祖之所以能成为中国文学发展史上的一座丰碑,是跟他所处的历史时代、所受的文化滋养以及他个人不懈的文学追求分不开的。汤显祖生活的明代中晚期,是中国历史上思想极为活跃、经济迅速发展,被称作中国资本主义萌芽和人文思想启蒙的年代,这与莎士比亚、塞万提斯所处的欧洲人文主义和启蒙思想兴起的时代有相近之处,被恩格斯称为"是一个需要巨人而且产生了巨人的时代"。这样的历史背景,对汤显祖的思想产生了深刻的影响。汤显祖出身于书香门第,年少时追求功名、饱读诗书,深受传统文化浸润。和历代文人士大夫一样,他有着"修齐治平"的人生理想,为官时体恤民情、忧虑民生,始终保有一颗赤子之心,始终对底层百姓的苦难饱含深刻的同情。但他不媚世俗、不攀缘权贵、不随波逐流的人格个性,注定为他所在的封建官僚集团所不容,这恰好成就了他的文学理想。他转而辞官归乡,潜心钻研戏曲,创作并排演"临川四梦",取得了巨大的艺术成就。历代文学评论家普遍认为,汤显祖的"临川四梦"是那个时代的扛鼎之作,是中国古代戏曲的集大成之作,具有永不褪色的艺术价值。400多年来,以《牡丹亭》为代表的"临川四梦",一直以不同的剧种、不同的声腔、不同的艺术样式,在中国和世界的舞台上演,散发出璀璨的艺术光彩。

汤显祖是中国文化艺术史上的耀眼明星,也是联合国教科文组织评选出来的百位世界文化名人之一。在400年后的今天,我们纪念汤显祖,回望历史、重温经典,感知大师作品的艺术魅力和当代价值,解读其文化基因和美学密码,对我们传承中华文化、繁荣文学艺术,有很多深刻的启示和积极的借鉴作用。

汤显祖是历史的,也是当代的。我们要礼敬优秀传统文化,坚定文化立场,延续中华文脉。在中华文明发展史中,文学艺术独具魅力。从诗经、楚辞、汉赋到唐诗、宋词、元曲以及明清戏剧和小说,产生了灿若星辰的文艺大家,留下了浩如烟海的文艺精品,展示着中华民族世世代代不懈的精神追求和独特智慧,为中华民族繁衍生息、发展壮大提供了丰厚的精神滋养,也为人类文明进步做出了重要贡献。汤显祖就是其中的杰出代表,成为中华文化的标志性符号。他的作品讲述是与非、善与恶、忠与奸的故事,褒扬家国情怀、优秀品格、善良人性,生动传递中华民族的积极价值追求,几百年来经久不衰,具有穿越时空的永恒魅力。《牡丹亭》深情抒发了热爱自然、热爱青春、追求幸福、追求美好的纯真情感,具有深刻的思想穿透力,蕴含着向上向善的价值观念、独特的美学精神,在今天仍然具有不可低估的时代价值。由苏州昆剧院演出的"青春版《牡丹亭》"连续上演10多年、演出200多场,深受观众欢迎,最近来京演出一票难求,就很能说明问题。我们要坚定中华文化自信,坚守中华文化立场,深刻认识中华文化涵育了中华民族特有的信仰追求、价值取向、道德品质、审美情趣,成为中华民族生生不息、自立自强的精神家园。我们要传承好先人创造的精神财富,传承好中华文化的美学精神和艺术神韵,推动中华文化血脉延续,把跨越时空、超越国度、富有永恒魅力、具有当代价值的文化精神弘扬起来。

汤显祖是高雅的,也是大众的。我们要坚守艺术理想,植根生活沃土,保有人民情怀。汤显祖深厚的传统文化底蕴和丰富的人生阅历,使他的文学创作既不失高雅之韵,又接泥土芬芳。他的戏曲创作萃取诗词歌赋之所长,具有大雅大美的特点;同时,他主张"天地之性人为贵""因百姓所欲去留",使他的创作始终关注百姓的喜怒哀乐,体现了真挚的人民情怀,特别是深刻体察百姓疾苦,理解封建礼教对人性的桎梏和对妇女的摧残。《牡丹亭》就充分反映了追求个性解放和美好爱情的时代心声。他与民间艺人交朋友,反复揣摩"宜黄"唱腔,用心琢磨老百姓的生活用语,使他的戏曲作品念白和唱

词自然、朴素、真切,贴近群众。他的"临川四梦",无不雅中有俗、俗中有雅,深受广大人民的喜爱。这表明,文艺要处理好"雅"和"俗"的关系,真正的雅,是接地气的高雅,不能孤芳自赏、曲高和寡;俗是讲品位的通俗,不能降格以求、刻意迎合,不能庸俗、低俗,精神不能退场。今天的作家、艺术家要向前辈先贤学习,坚守文艺理想、坚信文艺价值、坚持文艺品位,传承好传统文学艺术文质兼美、意境高远的优良传统,把真善美作为永恒的价值追求。要始终秉持人民情怀、植根生活沃土、保持现实温度,发扬传统文化艺术"接地气""重生活"的优良品格,走进生活深处、走近大众心灵,从人民群众的审美需要中汲取灵感、提炼主题,使文艺创作获得旺盛的生命力。

汤显祖是老派的,也是维新的。我们要遵循艺术规律,坚持扬弃继承、不断转化创新。汤显祖注重向前人学习戏曲创作,精心研习元杂剧,悉心传承历代戏曲大家的美学优长,强调"填词平仄断句皆定数",使他的创作与《西厢记》等经典作品一脉相承,并站在巨人的肩上迈向新的高峰。汤显祖主张借鉴传统,但也强调要遵时知变、不拘绳墨,倡导曲律当服从"词人语意"。在这样的创作理念指引下,他的"临川四梦"汲取传统戏曲精华,淬炼时代精神,创新艺术形式,成为中国传统戏曲现实主义与浪漫主义相结合的典范,也成为以昆曲为代表的南戏经典剧目。可以说,昆曲因汤显祖而大放异彩、因"临川四梦"而传之久远。任何一种文化艺术,都是在继承前人基础上发展起来的,也都是靠创新创造焕发出持久生命力。今天我们传承和弘扬传统文化,也要处理好"陈"和"新"的关系,扬弃继承、转化创新,做到"陈中有新""新不离陈"。我们要在尊重传统、保持底色、遵循艺术规律的基础上,坚持古为今用、推陈出新,因时而变、探索创造,观照现实、服务当代,从有利于回应和解决现实问题、有利于助推社会发展、有利于培育时代精神和时代新人的取向出发,推动传统文化创造性转化和创新性发展,赋予其新的时代内涵和现代表现形式,更好地实现中华文化现代化。

汤显祖是民族的,也是世界的。我们要推动文化交流互鉴,彰显中国风格、展现独特魅力。因为闭关锁国和语言的障碍,汤显祖的作品很长时间只为中国观众所熟悉,直到20世纪初才为国外学者和观众所了解。资料显示,1916年日本汉学家青木正儿最早把汤显祖和莎士比亚相提并论,他认为东西方同时代产生两位伟大剧作家,是一个奇迹。汤显祖一旦被世界所发现,就会引起极大的关注。20世纪30年代到50年代,梅兰芳应邀到美国、苏联、日本等国家演出《牡丹亭》,引起巨大轰动。现在,《牡丹亭》已为越来越多国家的人民所熟悉和喜爱,多语种译本纷纷出版,不同版本的剧作相继上演,形成了一股汤显祖热。这表明,越是民族的就越是世界的,一个民族的伟大作品终究会穿越时空、跨越国界,闪射出夺目的光芒。但我们也要看到,与同时代的莎士比亚相比,世界对汤显祖的认知和理解远远不够。莎士比亚作为英国的文化符号,已经成为国家软实力的重要组成部分。文化如水,是不同国家和民族相互了解和沟通的最好方式。今天,中国正大踏步走近世界舞台的中央,世界渴望了解中国。我们要抓住有利时机,大力推动中华文化走出去,积极促进中外文化交流互鉴,把汤显祖等最具标志性的中华文化符号宣介出去,把中国戏曲、中国书法、中华武术、中华医药、中华传统节日等最具代表性的中华文化载体推介出去,把诸子百家的思想智慧、诗词歌赋的美学精神、四大名著的艺术价值传播出去,充分展示中华文化的独特魅力,让世界了解一个文化的中国、多彩的中国、博大的中国。

(本文摘自中共中央政治局委员、中央书记处书记、中宣部部长刘奇葆同志2016年9月14日在纪念汤显祖逝世400周年座谈会上的讲话;原载于2016年第9期《中国戏剧》)

《牡丹亭》永远有着青春生命力

汪世瑜

400年前,汤翁与莎翁乃是东西方的两颗戏剧巨星,引领着东西方的戏剧发展和繁荣。今天我们满怀激情、纪念戏剧宗师汤显祖逝世400周年,缅怀先祖感慨万千。仅以他的杰作《牡丹亭》为例,它是中国戏曲的永远范本,同时又是中国昆曲的救星。想当年昆曲演出团体几近绝迹,在一个国风苏剧团里有几个"传"字辈的昆曲演员偶尔唱一两支昆曲,这个团堪称讨饭团,难以生计,但凭一出《牡丹亭》浪迹江南农村,尚能讨得一碗饭吃,这才把昆曲保存下来,也才有了以后的《十五贯》,有了以后的浙江昆剧团,有了今天昆曲的盛况。汤显祖及其

《牡丹亭》影响着无数专家学者、名人雅人。再拿昆曲演员来讲,一至五届梅花奖获得者中的女演员几乎全是汤显祖《牡丹亭》里的杜丽娘。直至今天,所有的花旦演员无论专业的还是业余的都很喜欢杜丽娘这个人物,喜欢学唱杜丽娘、演出杜丽娘。一曲【皂罗袍】响彻全国各个角落。

汤显祖《牡丹亭》的超人之处,不仅仅在于它同情封建社会受礼教束缚的男女,而且在于能赋予剧中男女以美好的理想,他们在现实中不可能得到的幸福,却在理想中实现。从《牡丹亭》题词中可以看出,汤显祖特别善于用"情"。这"情"就是人的真正感情,它包含对爱情的追求和对自由生活的向往。但在《牡丹亭》的时代,诚挚的爱情被统治关系所代替,真正的美被虚伪的道学所掩盖。

汤显祖在剧本的开场白中写道:"白日消磨断肠句,世间只有情难诉"。他用自己的满腔热忱挥写出男女之间的真爱,在剧中倾注了自己无限的感触。每出戏都充满凄美的意趣,以情为戏,戏从心出,讴歌人性,善于圆梦;为情而死,为情而生。而在17世纪的中国,能写出这样独具东方浪漫主义色彩的作品是难能可贵的!

我在几十年的演剧生涯中接触过许许多多的剧本,真正体会到了汤显祖是一个很会编故事以及安排戏剧情节的人,有故事有情节才有人物,有人物才有情感,有情感才能动人。《牡丹亭》共55出,自始至终以情为线,为情而生,为情而死,以情说理,以情出戏,以情说梦,以情通性,以情感人,情到深处无限美。伟大的剧作家汤显祖满怀激情地塑造了一个他心目中的杜丽娘形象,他对杜丽娘的钟爱无以复加,可以说到了痴心痴情、废寝忘食、物我两忘的地步。据记载,有一日家里人发现他人不见了,大家到处找,发现他在庭院竹林边正用衣袖揩眼泪。大家惊奇地问他为何这样伤痛,汤显祖说:我写到《忆女》一出中春香思念死去多年的小姐杜丽娘的唱段"赏春香还是旧罗裙"时心里实在太难受了,所以躲在这里偷偷地哭。只有感动自己的作品,才能真正感动他人。只有用心诉情的作家,才能深刻地进入剧中人物的内心世界,了解他所写人物的生离死别和甜酸苦辣。在汤显祖的笔下,青年男女那种令人难以启齿的生命本能的性冲动,变得那么神圣、高洁、美妙,这种青春欲望,透出生命的庄严与美丽,丝毫没有猥亵和淫秽的成分。从充满诗情画意的文字中,我们深切地感受到那压抑人性、残害生命的封建礼教的丑恶,那活生生的淳朴而健康的生命,又是何等的可爱与值得尊重。

处处用情,处处含情,处处有情。

《牡丹亭》是充满青春活力,充满青春个性,充满青春气息,充满东方浪漫主义色彩的一曲青春生命的赞歌。《牡丹亭》讴歌青春生命的真善美,鞭挞假恶丑。用戏,用情,用性,用梦,创作出了充满人性光芒的不朽作品。

《诗经》里曾言"男女以正,婚姻以时"。就是说男女要在正确的年龄去结婚。在400多年前,汤显祖非常关注男女的情、爱、性,并巧妙地融进他的剧本中。他写出了梦中性、人鬼情、人间爱,那是相当了不起的事,他提出必须密切关怀青年一代教育、婚姻的社会问题,他的这种超前创作精神必须要传承,要倡导。

13年前,在白先勇先生的策划和鼓励下,我和张继青老师一起以汤显祖《牡丹亭》为蓝本,选择苏州昆剧院创作排练了青春版《牡丹亭》,重新谱写青春生命的赞歌,为的是能让古老的文学剧本与古老的昆曲撞击出一种与时俱进的时代强音。以最美好的爱情故事及青春靓丽的年轻演员,加上素雅甜美的舞台呈现,吸引当今有文化的年轻人接触汤显祖,接触昆曲,让他们喜欢汤显祖,喜欢昆曲,并且爱上汤显祖,爱上昆曲。

期待先圣汤显祖,期待古老昆曲这朵充满生命活力的牡丹花永放异彩。

(作者单位:浙江昆剧团)

唯有牡丹真国色　游园多是赏花人

俞玖林

非常荣幸能够参加此次纪念汤显祖逝世400周年座谈会,并作为中青年演员代表发言。作为汤显祖"临川四梦"的代表剧目之一,青春版昆曲《牡丹亭》从2004年台北首演至今,已演出290多场,直接进场观众60万人次,通过其他媒介观看欣赏的超过1亿人次。通过"校园行"和"海外行",青春版《牡丹亭》在青年观众和海外观众中掀起的"《牡丹亭》热"与"昆曲热",成为当代重要的文化现象之一。

作为青春版《牡丹亭》中柳梦梅的扮演者,我在台前幕后亲自见证了昆曲这十几年的变化,今天我以感恩、

传承、自信、使命四个关键词，汇报自己演出汤显祖名剧的体会。

首先是感恩，感恩时代，感恩师长。青春版《牡丹亭》剧组的每一位演员都说自己幸运，我们成长在一个开放包容的年代，幸运地在苏州遇上了昆曲最好的时代和区域环境，又在最好的年纪遇到青春版《牡丹亭》。

我和我的同学们1998年毕业进入江苏省苏州昆剧院，2002年，我在香港得遇白先勇老师，他帮我拜师、排戏，我和青春版《牡丹亭》的缘分也是从这个时候开始；经过多方筹备，2003年青春版《牡丹亭》开始排练，也将我们送入成长的快车道。青春版《牡丹亭》聚集了最好的剧本、最好的老师，经历了"魔鬼训练"，也感受到了师长们无微不至的关心。更要感恩的是，中宣部、文化部对昆曲多年如一的扶持保护政策，省市各部门和各级领导对昆曲的关心支持。我最切身的体会就是"名家传戏"工程让我们中青年演员有机会拜老艺术家为师，感悟他们的言传身教；而三年一届举办的中国昆剧艺术节，给了昆曲人一个沟通交流的机会，也是我们中青年演员学习进步的重要舞台。

第二个关键词是传承，不仅传承剧目，也传承艺术精神。舞台表演艺术具有特殊性，戏是活在演员身上的，只能通过鲜活的表演来传达美，传承也必须是而且只能是"戏以人传"。

昆曲600年，留下诸多经典折子戏，不仅有深厚的基本功，更有师承的神韵和筋骨。汪世瑜老师在给我排《拾画叫画》的时候，不仅教我动作，还会跟我讲为什么会有这样的编排，包括他的老师周传瑛老师对他的教导。这段经历让我深受震动和启发。我还跟岳美缇老师学过《玉簪记·琴挑》《白罗衫·看状》等，也跟其他老师学过戏，这些对我自己融会贯通和提高表演水平很有帮助。

随着年龄的增长和表演的日趋成熟，我们这一辈演员正在成长为昆曲当代传承的中坚力量，也要开始总结自己的经验，帮助培养新生代，这对我们提出了更高的要求。

第三个关键词是自信，是艺术自信、美学自信，也是文化自信。昆曲是一门综合的表演艺术，也是我国传统雅文化的集大成者，要传达昆曲的种种大美，我们演员首先要对它的大美有发自心底的自信。

要有自信，首先要了解，深刻地了解和认真地消化吸收。汪世瑜老师曾经说过，昆曲是一个"骄子"，也是一个"富家子弟"，它的家藏财富很多，一句台词往往包含了两三个典故。在青春版《牡丹亭》的演出过程中，我逐渐主动去体会昆曲的美以及所蕴藏的传统哲学思想，比如"虚实相生""物我一体"等。了解得越多，越感觉自己知道得太少，但对昆曲、对我们的传统文化越有自信。特别是在青春版《牡丹亭》走出国门之后，我更加深刻地感受到"只有民族的才是世界的"，我们的传统艺术同样可以登上世界舞台，向世界传递东方之美。

第四个关键词是使命，对于昆曲文化，既要有学习传承的使命感，也要有传播推广的使命感。我们的每一次演出都是一次致敬，我们每一位昆曲演员都应该既是昆曲文化的传播者，又是引领者。

去年习近平主席在出访英国期间，提议中、英两国共同纪念汤显祖、莎士比亚这两位文学巨匠逝世400周年。作为系列文化活动，我们青春版《牡丹亭》剧组近期已在国内连续巡演多场，再次受到了多方的肯定。中宣部、文化部又为我们搭建了一个向优秀青年学子传播昆曲之美的舞台，昨天我们重返北大演出。9月底，青春版《牡丹亭》还将在英国伦敦连演3场。

经过12年的舞台磨炼，我渐渐从"演妆"进步到"演心"。作为中青年昆曲演员，我们当以一颗迫切的心跟前辈艺术家多多学戏，不断提高自身表演水平；也当以一颗沉静的心，学习他们艺无止境的献身精神，不断提升艺德、戏德，成长为一名真正的昆曲人，担当起昆曲今天的传承、传播使命。

（作者单位：江苏省苏州昆剧院）

缅怀巨匠　传承经典

杨凤一

很荣幸我代表全国的昆曲院团在这里发言。汤显祖是中国戏剧的文坛巨匠，虽然他离世距今已400周年，但他依然活在我们每位戏剧工作者的心里。他的著作，似艺术的灯塔，熠熠生辉，每读起他的作品，都令我充满敬意。他是我们中国戏剧文坛的骄傲，是可与西方文坛巨匠莎士比亚比肩的人物。

汤显祖的情感思想和戏剧观的重心是"情"与"真"。他的著作"临川四梦",集中肯定了"情"即肯定了人在宇宙中的崇高地位。反对以理格情,承认人的情感生活和自然欲望,在创作中则表现为高扬人性大旗,抨击礼教对人性的扼杀。崇尚真,就是要把真情实感真挚而充分地表达出来,反映在创作上就是写真情、真人。这份至"情"与至"真",一直引领并鼓舞着我们当代戏剧工作者的艺术精神和创作内涵,似血脉贯穿始终。

提起汤显祖,大家对他的作品耳熟能详。特别是"临川四梦"中的《牡丹亭》,久演不衰,历久弥新。《牡丹亭》原为宜黄腔而作,但收获盛誉却在昆曲。自晚明汤显祖"四梦"系列与昆曲结缘,昆曲即以其清丽的音乐、悠扬的行腔、细腻的表演为《牡丹亭》和"四梦"提供了绝佳的舞台。文化和艺术的舞台不会停歇,直到今天,全国七大昆曲院团依然上演着汤显祖的"临川四梦",每个院团都在以自己独特的艺术风格演绎着汤显祖笔下的"四梦"。无论是充满浪漫主义色彩的《牡丹亭》,还是饱含哲学精神的《南柯梦》,以及文化思想和情感丰富的《邯郸梦》与《紫钗记》,都已镌刻为我们昆曲人的一种"艺术记忆",一种"艺术理解",甚而是一份"艺术情怀"。汤显祖的作品,是我们昆曲舞台上的艺术光辉,在中国和世界的舞台上,缤纷闪烁,绽放光芒。

2016年是汤显祖和西方文化名人莎士比亚逝世400周年。为了纪念两位文坛巨匠,全国昆曲院团也先后创排了与其相关的艺术作品,表达我们对两位文坛巨匠的一份思念之情与敬畏之心。如江苏省演艺集团昆剧院的《南柯梦》、上海昆剧团的全本"临川四梦"、湖南省昆剧团的《罗密欧与朱丽叶》以及我们北方昆曲剧院即将推出的原创昆剧《汤显祖与临川四梦》。这其中,都离不开"传承发展"四个字。

传承的目的,是为了发展;而发展,是为了更好的传承。北昆在大都版《牡丹亭》的创排中,继承了以我们敬爱的老院长韩世昌先生为表演核心的艺术特色,同时响应时代需要,在尊重昆曲艺术表演的基础上,重新整合并体现了当代审美,强化体现了汤显祖的思想情感,同时也彰显了当代艺术工作者对汤翁作品的美学理解和审美格调。相信欣赏过大都版《牡丹亭》的朋友们都对它印象深刻。我们创作的愿望,是在尊重传统、承接传统的基础上发展传统。

汤显祖的作品是昆曲艺术的经典,也是中华优秀文化遗产的代表,具有极大的文化价值和社会意义。他剧中的情感力量,在任何一个时代都不会褪色。近10年来,国家实施了"国家昆曲艺术抢救、保护和扶持工程",在全国范围内开展了一场整体性的昆曲抢救、保护和传承工作,全国各昆曲院团获得了极大的支持和鼓舞。传承发展优秀传统剧目是昆曲院团工作的重中之重。北昆作为全国七个昆曲院团之一,肩负着传承艺术经典、弘扬中华优秀传统文化的重任。相信身在当下的我们,通过对艺术大师的缅怀和学习,通过对经典作品的回顾和倾听,将会把优秀传统文化伟大的精神力量接续下去,薪火相承。

(作者系北方昆曲剧院院长)

汤显祖没有离开我们

王安奎

汤显祖逝世400年了,但他一直没有离开我们。他的作品一直受到人民的热爱,他的思想和精神一直启迪着后人。

汤显祖是明代伟大的文学家、戏剧家,他一生创作了2000多首诗词,与他同时代的人对他的诗评价很高,徐渭说:"真奇才也,平生不多见。"李维桢、袁宏道等都把他列为明代最杰出的诗人之一。他的文章更是颇负盛名,以致当时的权相张居正也想延揽他。而汤显祖的剧作"临川四梦"影响则更为深远,以至掩盖了他诗文的光辉。汤显祖的同时代人王骥德、吕天成等都对他的剧作极力称赞。汤显祖这些作品对后世的影响十分卓著。

曹雪芹在《红楼梦》中写林黛玉听到伶人唱《牡丹亭》引起了对自身境遇和人生的许多感叹,这一方面记述了《牡丹亭》对观众的艺术感染力,另一方面也可看出如曹雪芹这样的文学家对汤显祖作品的重视。洪昇创作了《长生殿》,时人(梁清标)称其为"一部闹热《牡丹亭》",洪昇也因此颇为得意,由此也可看出人们是以《牡丹亭》作为创作的标杆的。汤显祖的"四梦"并不是专门为昆曲写作的,但它给了昆曲以丰厚的营养,并培育了一代又一代昆曲演员。清朝末期,昆曲衰落,1921年成立的昆剧传习所在艰难中努力使昆曲得以延续,《牡丹亭》的折子戏是昆曲传承的重要剧目。许多京剧表演艺术家

为了提高自己的艺术水平,都学习昆曲,京剧艺术大师梅兰芳对《牡丹亭》中的《春香闹学》和《游园惊梦》尤其重视和喜爱,这两折戏也是他一生中演出最多的昆曲剧目。俞振飞认为,《游园惊梦》是梅兰芳的昆曲代表作。1961年,梅兰芳为戏曲表演艺术研究班做报告时专门讲授了《游园惊梦》。他非常热爱和尊重汤显祖,他说:"这位著名的中国剧作家汤显祖,和英国大诗人莎士比亚生于同时,他们在十六七世纪里,为东西方文坛放出了光辉灿烂的异彩。"2001年,中国向联合国教科文组织申报昆曲为"人类口头和非物质遗产代表作",我们在论述昆曲的文化内涵时,也把汤显祖及其《牡丹亭》列为重要的一条,申报的录像片也包括《牡丹亭》的精彩唱段。所以可以说,汤显祖助力我们的申报取得成功。当代的许多昆曲艺术家都对《牡丹亭》一往情深。岳美缇说:"我们这些人是跟着《牡丹亭》长大的,从小学,长大演,老了教。"张继青说:"老师给了我两碗饭,一个是姚传芗先生的《牡丹亭》,另一个是沈传芷先生的《朱买臣休妻》。"张洵澎说:"《牡丹亭》融入了我们的血液。"梁谷音原来不演《牡丹亭》,但她说:"在我数十年的梦想中,最大的愿望就是要排演多少代名人排演过了的《牡丹亭》。就像杜丽娘一样,都只为心中那一个梦,我为《牡丹亭》相思几十年。"

为什么汤显祖的剧作有这样巨大而深远的影响?我想最重要的是,在他的作品中凝聚着深厚的中国传统文化,同时他又能把自己的创作与时代的现实生活紧密地联系起来,因此他的作品具有超越时空的典型性。汤显祖对中国传统文化烂熟于心,唐诗宋词的意韵融化在他的剧诗之中,他的"自然灵气"说、"意趣神色"论,都体现了中华美学精神。明代的王思任评论"四梦"说:"《邯郸》,仙也;《南柯》,佛也;《紫钗》,侠也;《牡丹亭》,情也。"说明汤显祖的作品广泛地涵盖了中国的传统文化思想。同时汤显祖又不是一位书斋中的文人,他一直关注着国家的命运和人民的疾苦。他的诗文尖锐地抨击时弊,为人民鼓与呼,他的剧作多是古代故事,却生动而深刻地映照了明代的社会生活,今天看来仍有强烈的现实感。中国戏曲是以抒情见长的,汤显祖剧作中表现的感情是剧作家真挚之情,是剧中人物真实之情,又是人民心中之情。明代的剧坛群星璀璨,汤显祖与他同时代的许多思想家、剧作家都有密切的交往和深厚的友谊,汤显祖是那个时代和作家群中的一位杰出代表。明代的剧坛可以说形成了一片辽阔的高原,而汤显祖则是这片高原中的一座高峰。

汤显祖没有离开我们,他的精神依然在烛照着我们。纪念汤显祖,就是要弘扬汤显祖的精神,努力创作为人民所欢迎并且能够传之久远的作品;期待我们戏剧的高原不断扩大,并且能耸立起如汤显祖一样的高峰。

我看汤公与"汤学"

叶长海

今年,世界戏剧史走进了"莎士比亚年"和"汤显祖年"。汤翁和莎翁,这两位同时期的世界级戏剧家,在不同的文化背景与生活环境下,同样都创作出了脍炙人口、超越时空的剧作。他们虽然已远离人世,但他们依然活在今天的舞台上,活在我们的心中。

汤显祖的生活年代,处于明后期的社会变革之中。当时正在高涨的"异端"思潮、革新思想以及儒、释、道等各种思想都曾不同程度地影响了他,因而他的思想就具有"批判性""丰富性"和"复杂性"的特点。人们常常称汤显祖为"言情派",汤显祖文艺思想中的"言情",就是肯定了人的欲望、人的情感需求,同时也宣告了人格、个性的独立自主。由于这种精神的发扬,他的艺术创作就充满了哲理性、主观战斗性和个性。

汤显祖一生学殖广博,著述丰富。他的作品涉及历史、政治、教育、文化、哲学、宗教等,方方面面,无不精当。但是,他之所以赢得生前身后的巨大声誉,首先还是因为他的戏曲作品"临川四梦"。这"四梦",前两梦《紫钗记》和《牡丹亭》讴歌人间至爱至情;后两梦《南柯记》和《邯郸记》则着重揭露官场黑暗,感叹"人生如梦"。

"临川四梦"以其深刻丰富的思想精神、感人至深的情感力量及无与伦比的艺术魅力,赢得了一代代读者、观众的热爱,而对"四梦"的研究也就随之而起。这种研究包括理论批评、评点改编等许多方面。三四百年来,研究从未间断。在历史上曾有三个较为活跃的阶段。第一个阶段是在"四梦"问世之初至明朝末年,这个阶段的重点是对剧本的评论,可以称之为"剧本论"。第二个阶段是在明末至清前期,主要是对"四梦"的改编以及对表演和演唱的探索,可以称之为"演唱论"。第三个阶段则是在20世纪50至60年代初,重点在研究《牡丹亭》

剧本的主题思想及其社会意义,可以称之为"社会论"。这三个阶段,可以说是"汤显祖研究"史或"汤学"史上的三个重要时期。这一部"汤学史"中有许多重要篇章,曾对后世产生过影响与启示。但是这一部"汤学史"显然是不完备的。虽然论著不少,但大多只是围绕在对"四梦"本身,特别是集中在对《牡丹亭》的评论上,而这种评论常常偏于表层,而且有"众口一词"的倾向。而对汤显祖作为作家的个人经历以及当时的社会思潮、社会心理,其研究明显不足,对汤显祖的其他作品,如诗赋、理论文章更是很少研究,而且研究的角度也比较单一。可以说,这三个阶段过去之后,汤显祖研究显得停滞不前。

转机出现于1982年,以江西的汤显祖纪念会为转折点,汤显祖研究又掀起一个新浪潮。自1982年至今,对汤显祖的研究可谓方兴未艾,而且一些颇具规模的研讨活动在遂昌、抚州、大连、上海、香港、澳门、徐闻等地一个接一个地举办。一门初具规模的"汤学"已经展示在我们眼前。

但是,一个世纪以来,和中国人对于莎士比亚的熟悉相比,不但西方人对于汤显祖了解甚少,中国人也还没有真正走进汤显祖的世界。所以,我们遇到了一个严肃的历史使命,那就是要下功夫真正读懂汤显祖,同时通过我们的努力,让世人了解一个真实的、生动的汤显祖。

近年来,由于中国人民对民族传统文化的重视,加以国际社会对"非物质文化代表作"的关爱,大家对汤显祖的研究也随之深入,并引起了国内外学界与艺术界的共同关注。此时,又恰逢纪念汤公与莎翁逝世400周年,这种研究与交流遇到了一个大好时机。我们有充分的信心让四百年前的"临川梦"在今天的"中国梦"中重放异彩,让中国的"汤学"与西方的"莎学"一样,成为世界文化史上永放光华的精彩篇章。

纪念汤显祖 讲好中国故事

肖 毅

在纪念汤显祖逝世400周年之际,文化部专门召开座谈会纪念这位伟大的戏剧家、文学家、思想家,这是文化界的一大盛事,意义重大,必将对汤显祖的深入研究和广泛宣传,以及贯彻落实习总书记在文艺工作座谈会上重要讲话精神,进一步弘扬优秀文化传统,实施"文化走出去"战略,增强道路自信、理论自信、制度自信、文化自信产生积极影响。

今年又是莎士比亚逝世400周年,我们积极响应习总书记"中英两国共同纪念汤显祖、莎士比亚这两位文学巨匠逝世400周年,以此推动两国人民交流、加深相互理解"的号召,紧紧抓住400周年共同纪念这一千载难逢的契机,深入开展汤显祖的研究与宣传,广泛宣传中国优秀传统文化,积极开展中外文化交流活动,唱响汤显祖这出大戏,向世界讲好中国故事。

第一,广泛开展汤显祖研究和宣传,做好历史文化传承文章。成立了汤显祖国际研究中心,建立了汤显祖国际研究中心网站,举办了系列汤显祖国际学术研讨会,出版了"汤显祖研究丛刊",取得了一批新的研究成果。对汤显祖纪念馆进行修整改造,对汤墓、玉茗堂、砚池遗址等遗迹遗存进行了修缮。组织创排了临川版、赣剧版《临川四梦》,拍摄了电视连续剧《牡丹亭》。目前,正在抓紧创排乡音版(盱河高腔)《临川四梦》、音乐剧《汤显祖》、大型实景剧《寻梦牡丹亭》。通过央视《城市一对一》《国宝档案》等栏目,向全球推介抚州文化和汤显祖。今年以来,北京、上海、江苏、浙江、广东、香港、澳门等地利用不同形式和剧种纪念汤显祖,上演"临川四梦"。可以说,在全国掀起了一股"汤显祖热"。

第二,积极开展中外文化交流与合作,向世界讲好中国故事。年初,美国加州海外侨胞在硅谷拉开纪念活动帷幕,抚州市政府、硅谷华侨华人联谊会等在硅谷联合主办了"纪念汤显祖、设立纪念日"新闻发布会和座谈会。目前,硅谷汤显祖纪念馆正在筹建之中。为了突出习总书记提出的"中英两国共同纪念汤显祖、莎士比亚"这个主题,我们与中国友协、斯特拉福德区议会、莎士比亚出生地基金会在斯特拉福德主办了"共同纪念汤显祖和莎士比亚逝世400周年研讨会暨'抚州文化周'"。这是我市第一次在国外举办文化周活动,共演出10场,展览5天,吸引了数万人参观,在斯特拉福德区掀起了中国抚州文化旋风。在澳大利亚,"跨越时空的对话"——纪念汤显祖和莎士比亚逝世400周年展于9月8日晚在悉尼中国文化中心开幕,百余位中澳文化和艺术界人士出席开幕式并进行了热烈的讨论。本次利用共同纪念汤显祖、莎士比亚活动开展文化交流,真正把汤显祖推向了世界,开启了我市同英国等地文化交流的新篇章,

探索了利用优秀传统文化向世界讲好中国故事的新路子。

第三，挖掘和发挥文化优势，活跃地方社会文化经济。汤显祖的家乡江西抚州素有"才子之乡、文化之邦"的美誉，历史上曾为国家输送了7位宰相、14位副宰相、2600多名进士，涌现了王安石、曾巩、晏殊、陆九渊等一批对中国历史文化产生过重大影响的名儒巨匠。悠久的历史，厚重的文化，留下了许多有明清特色的历史古村落和灿烂的临川文化，我们充分利用纪念汤显祖逝世400周年活动，围绕打造全国历史文化名城和中国戏都的目标，挖掘历史遗存，激活传统文化，带动文化和旅游产业，服务人民群众。

一方面，重点打造以汤显祖故居为核心的文昌里历史文化街区、印刷出版过"临川四梦"的浒湾雕版印刷文化创意产业园、汤显祖求学地、洞天福地麻姑山4A旅游景区等一批文化旅游基地；另一方面，挖掘传统文化，针对11个县区的文化特点，分别打造傩舞之乡、采茶戏之乡、狮舞之乡、畲舞之乡等。建立剧本创作基地、设置临川四梦传承班以及建设汤显祖大剧院、玉茗堂剧社等，把抚州打造成写戏、看戏、演戏、评戏的戏都。同时，结合纪念活动，举办了一系列群众性文化活动，既宣传了汤显祖，传承了优秀历史文化，又丰富了群众文化生活，推动了文化和旅游产业的发展。

汤显祖是抚州的、民族的，也是世界的，衷心希望汤显祖研究和宣传不断取得新成果，衷心希望各位领导、专家亲临汤显祖的故乡江西省抚州市指导工作。谢谢！

（作者系中共抚州市委书记）

江西抚州纪念汤显祖逝世400周年系列活动综述

黄振林　整理

2016年是我国明代伟大的戏剧家、文学家、思想家汤显祖逝世400周年。2015年10月21日，习近平总书记访英期间提议"汤显祖与莎士比亚是同时代的人，中英两国可以共同纪念这两位文学巨匠，以此推动两国人民交流，加深相互理解"。为贯彻落实好习近平总书记的重要讲话精神，江西省抚州市委、市政府紧紧抓住共同纪念汤显祖、莎士比亚、塞万提斯逝世400周年这一历史性机遇，精心谋划、周密安排，分别在海外、抚州、北京开展了40多项活动，积极实施中华文化传承工程和"中华文化走出去"战略，唱响了"汤显祖"这出大戏。

一是成立了抚州汤显祖国际研究中心，掀起了"汤学研究热"。1月31日上午，抚州汤显祖国际研究中心成立仪式在抚州市汝水森林宾馆举行，抚州汤显祖国际研究中心网站也于31日正式开通。抚州市委书记肖毅出席并讲话，抚州市委副书记、市长张鸿星为研究中心授牌。中国戏曲学会汤显祖研究分会会长、中国戏曲学院原院长周育德讲话，汤显祖研究专家代表，中央、省、市15家媒体记者，市直有关部门负责同志，以及王安石、陆象山、吴澄、吴以弼研究会代表和汤氏宗亲代表70余人参加。抚州汤显祖国际研究中心的基本定位是为一个全员聘任制的纯学术研究机构，一个国际性、专业性的汤显祖学术研究高端平台。目的是聚国内外相关研究机构和专家学者及各界人士之力，加强对汤显祖的纪念、研究和宣传工作，把抚州打造成国际性的汤显祖研究中心、文献资料中心，进一步推动汤显祖影响全国、走向世界，提升临川文化和"汤翁故里"抚州的国际知名度和影响力。研究中心的工作任务是组织课题研究，开展学术研讨活动，创办汤学刊物、网站，加强对外交流合作，收集整理汤学史料，出版专著译著等。年度工作具体目标是"七个一"，即每年办一场年会、编一份期刊、建一个网站、发一批论文、搞一次交流、集一整套史料、出一部专著。中宣部"艺文奖"终身成就奖获得者、戏曲研究界泰斗郭汉城，中国戏曲学会副会长、戏曲研究界泰斗刘厚生，中国文联原副主席、中国作协副主席廖奔，汤学研究专家周育德、邹元江教授等都受邀担任研究中心的顾问或特邀研究员。研究中心的成立也拉开了2016年抚州市纪念汤显祖逝世400周年活动的序幕。为使更多的人了解汤显祖，关注今年纪念汤显祖逝世400周年活动，2月15日，市委宣传部在新华社客户端推出为期3个月的"纪念汤显祖逝世400周年有奖问答"，短短两天，浏览量便达14万人次；到截止日，总计得到108万读者的点击。

二是汤显祖逝世400周年纪念活动新闻发布会在京举行。3月22日上午，由江西省人民政府主办，抚州市人民政府和省文化厅承办的汤显祖逝世400周年纪念活动新闻发布会在北京人民大会堂举行。江西省副省长殷美根出席并讲话，省政府副秘书长刘晓艺主持，省文化厅厅长池红和市委副书记、市长张鸿星分别介绍

纪念活动相关情况。

殷美根介绍说，开展汤显祖纪念活动，让汤显祖这个烙下江西特色、江西风格、江西气派印迹，"文章超海内，品节冠临川"的"东方莎士比亚"，散发出耀眼的时代光芒，是我们的使命、责任。江西省政府2016年《政府工作报告》已把办好汤显祖逝世400周年纪念活动和第六届江西艺术节作为加快文化事业发展的重点工作来部署和安排。江西环境优美、文化深厚、名人辈出。"江西风景独好"，伟大戏剧家汤显祖就是一个独特的文化资源、文化优势，要把这一江西"文化风景"更是中国"文化风景"描绘得更好。池红介绍说，江西省将举办第六届江西艺术节暨第十届"玉茗花"戏剧节，并设立"汤显祖戏剧奖"。还将全面实施"汤显祖——江西戏曲传承振兴工程"，推出戏曲剧目创作扶持计划、戏曲人才培养新星计划、戏曲演艺惠民计划、戏曲传承保护薪传计划、戏曲宣传推广普及计划等五大项计划。张鸿星介绍说，抚州市历届党委、政府都非常重视文化建设，先后兴建了汤显祖纪念馆、汤显祖大剧院、梦园等一批文化基础设施，目前正在推进汤显祖故里——文昌里历史文化街区改造项目建设。近几年，还多次举办了中国（抚州）汤显祖艺术节，组织学术论坛、组织汤翁剧目和民族经典剧目展演等纪念活动，推动"汤学"研究和戏曲艺术的繁荣。

三是创排汤显祖剧目，展示汤翁剧作艺术魅力。抚州着眼文化传承和艺术创新，联合上海戏剧学院创排了乡音版（盱河高腔）《临川四梦》；联合上海音乐学院创排了音乐剧《汤显祖》。乡音版《临川四梦》的编排是一次艺术的创新，由上海戏剧学院教授曹路生编剧、上海越剧院著名导演童薇薇执导、国家一级演员于文华、陈俐、吴岚等主演。它将汤显祖的《牡丹亭》《紫钗记》《邯郸记》和《南柯记》四部戏剧名著合为一体，并首次把作者汤显祖引入剧中，围绕他在科场、官场的跌宕起伏，演绎出他对"情"、对"梦"的向往，并通过他来统领"四梦"，使"四梦"既独立成章，又与汤翁主线一脉，全方位展现汤显祖的思想形态、心路历程、创作激情及梦想追求。为保留其古典气息，唱词中基本使用原词，声腔上使用古典盱河高腔，在舞美设计上将明式家具和现代空间有机结合，音乐上古典旋律和现代交响乐相辅相成，服装设计上采取时装化的明式服装，通过现代灯光设备，烘托出充满想象力的梦幻色彩。

原创音乐剧《汤显祖》、乡音版《临川四梦》在抚州举办的汤显祖艺术节上演，场场爆满。乡音版《临川四梦》在国家大剧院、清华大学、北京大学巡演时，更是在京城刮起了一股"抚州文化风"。刘奇葆同志等多位国家级领导、56位副部级以上领导和央企领导及吉布提、智利、英国、厄瓜多尔等国家的驻华外交使节前来观看。精彩的演出多次将现场气氛推向高潮，10月17日，光明日报社专门组织了乡音版《临川四梦》评论座谈会，与会专家们对该剧给予了高度评价。新闻媒体也聚焦报道了《临川四梦》晋京演出掀起的"汤翁热"。人民日报、新华社、中央人民广播电台、中央电视台、光明日报、人民网、新华网等60多家主流媒体150多名记者到现场采访报道，刊发、播出各类原创新闻稿350多篇，近千家媒体转发。中央电视台戏曲频道还进行了现场录播，腾讯视频、YY网通过手机版进行了现场直播。《临川四梦》、"汤显祖"成为媒体热词和人们热议的话题。乡音版《临川四梦》10月18日晚在清华大学演出，除现场2200人观看外，还有近10万人在线观看、热议。单腾讯直播当晚的跟帖即有6000余条。

四是借助纪念汤显祖打好传统文化牌。结合纪念活动，针对11个县区文化特点，抚州市加大了对南丰跳傩、乐安傩舞、广昌孟戏、宜黄戏、抚州采茶戏、宜黄禾杠舞、黎川舞白狮等国家级非物质文化遗产的传承挖掘力度，将原生态的孟戏、宜黄腔、盱河高腔、采茶戏与当代观众的新要求结合起来，分别打造傩舞之乡、采茶戏之乡、狮舞之乡、畲舞之乡。在9月24日纪念活动开幕式举行的戏剧巡演中，3000多名演员以花车巡游的方式充分展现罗汉灯、傩舞、禾杠舞、手摇狮、孟戏、宜黄戏以及畲舞、龙舞、狮舞等抚州原生态民俗文化。这次戏剧巡演，内容丰富、创意新颖，既充分展示了抚州以汤显祖为代表的临川文化穿越时空的艺术魅力，又突出了"共同纪念"的主题，在戏剧巡演安排上，专门组织了莎士比亚、塞万提斯戏剧花车和表演方阵，令英国、西班牙朋友感到震惊和兴奋。

五是推进中外文化交流与合作，向世界讲好抚州故事。充分利用"共同纪念"活动这一千载难逢的机会，在海内外组织一系列中外文化交流与合作，唱响了汤翁大戏。在去年12月组团到英国进行文化交流活动的基础上，今年以来，抚州市又先后组织文化交流团参加了在美国、英国、西班牙、澳大利亚等国家举办的纪念活动，在当地掀起了一股中国抚州文化风。尤其是今年4月，与中国友协、英国斯特拉福德区议会、莎士比亚出生地基金会主办了"共同纪念汤显祖和莎士比亚逝世400周年研讨会暨'抚州文化周'"。会上，抚州市与斯特拉福德区正式签订了缔结友好城市关系协议，向莎士比亚出生地基金会赠送了莎士比亚和汤显祖合体青铜雕像，放

置在莎士比亚故居，作为中英文化交流的见证。同时，在莎翁旧居花园演出了汤显祖《临川四梦》的赣剧《紫钗记》选段"怨撒金钱"、抚州采茶戏《牡丹亭》选段"游园惊梦"、南丰傩舞、金溪手摇狮等节目，充分展示了抚州非物质文化遗产的保护、传承成果；在斯特拉福德图书馆举办了汤显祖图片展，介绍汤翁生平、艺术成就和汤翁故里抚州的概况。"抚州文化活动周"的演出和展览还走进英国利兹大学，获得了英国师生的好评。抚州市举办的"抚州文化活动周"正值英国隆重开展纪念莎士比亚活动，莎翁故里游客如织，演出、展览活动受到了当地游客的热烈追捧。这是我市第一次在国外举办文化周活动，共演出10场，展览5天，吸引数万人参观，在莎翁的故乡掀起了"汤显祖热"。

在9月23日—26日抚州举行的共同纪念汤显祖、莎士比亚、塞万提斯逝世400周年系列活动开幕式及汤显祖纪念馆开馆仪式等主要纪念活动中，邀请了12个国家的外交使节、文化交流团体（其中包括厄瓜多尔驻华大使博尔哈、吉布提驻华大使米吉勒、智利驻华大使贺乔治三位驻华大使）近130人参加纪念活动。特别是英国莎士比亚家乡斯特拉福德市，派出了以区主席为团长、莎士比亚基金会、莎士比亚出生纪念馆负责人为成员的高规格代表团参加各种活动，开展了一系列文化交流。在纪念活动开幕式上还举办了"当莎士比亚遇见汤显祖""中国文化行"等系列中外文化交流活动，英国利兹大学演出了以他们的视角演绎的汤显祖剧目《南柯记》——"梦南柯"，西班牙文化交流团表演了风情浓郁的弗拉明戈舞《堂吉诃德》片段，抚州市还与斯特拉福德市、阿尔卡拉市就文化、教育、旅游、经贸等领域开展交流与合作达成一系列协议，并在汤显祖纪念馆开设了莎士比亚、塞万提斯展区。抚州市、斯特拉福德市、阿尔卡拉市三方还决定在抚州市临川区温泉镇建设以三位文学巨匠旧居及家乡风貌为主要内容的"汤翁""莎翁""塞翁"——"三翁小镇"，作为中、英、西三方文化交流永久地。

六是精心安排汤显祖及精品剧目展演展览活动。从9月24日起，抚州市在开展汤显祖逝世400周年纪念活动暨第三届中国（抚州）汤显祖艺术节期间，集中展演汤显祖精品剧目，其中包括本市创排的剧目以及国内外近年来在舞台上上演的汤显祖的精品剧目，让参加纪念活动的国内外嘉宾享一次汤显祖戏剧的盛宴。此次精品剧目展演包括：由本市与上海戏剧学院联合创排的乡音版《临川四梦》，与上海音乐学院联合创排的音乐剧《汤显祖》，江西省赣剧院演出的赣剧《邯郸记》，邯郸平调乐子剧团演出的《邯郸记——黄粱梦》，浙江小百花越剧院演出的越剧《牡丹亭》，浙江昆剧团演出的昆曲《紫钗记》，省剧协组织的各院团参与的"汤显祖戏剧奖"传统小戏、折子戏大赛以及英国利兹大学演出的实验剧《梦南柯》、西班牙梅兰弗拉明戈舞蹈团演出的根据塞万提斯作品改编的音乐剧。

抚州市博物馆举办"汤显祖与昆曲：晚明江南最美的遇见——汤显祖逝世四百周年专题展览"。8月23日至11月30日，在抚州市博物馆四楼交流展厅展出精选馆藏及汤显祖先生创作"临川四梦"的相关展品，包括清刻本、曲谱、行头、昆曲暗戏玉玩等一系列与"四梦"有关的昆曲稀世珍品201件，如"临川四梦"古籍版本50余种，以及张充和戏服等珍贵的文物和资料。展览围绕着汤显祖最负盛名的作品"临川四梦"及其与昆曲艺术的渊源、与晚明江南的文化展开，并融入了琴棋书画等文化元素，为观众营造了一个于江南闺阁中邂逅至美昆音的场景。

七是抚州市汤显祖纪念馆新馆开馆。9月24日12时许，随着音乐奏响、礼炮齐鸣，中国人民对外友好协会秘书长李希奎，市委书记肖毅，英国莎士比亚出生地基金会对外交流项目经理尼可拉斯·富尔彻，西班牙马德里大区艺术文化旅游局副局长尤西比奥·博尼亚·桑切斯，中国戏曲学会汤显祖研究分会会长周育德共同启动仪式球，标志着抚州市汤显祖纪念馆新馆正式开馆。厄瓜多尔驻华大使、吉布提驻华大使、智利驻华大使、西班牙驻华使馆公使等，来自莎士比亚故乡斯特拉福德、塞万提斯故乡阿尔卡拉的代表团成员和美国、加拿大等国家的国际友人及国内外专家学者、社会团体代表、社会各界人士代表共400余人参加仪式。上海戏剧学院教授叶长海在开馆仪式上表示，抚州因汤显祖成为汤学研究不可替代的唯一圣地。活动现场，市委书记肖毅与英国莎士比亚出生地基金会运营副总裁菲丽帕·罗林森共同为汤显祖、莎士比亚雕像揭幕；西班牙塞万提斯纪念馆馆长玛丽亚·艾娃·希门尼斯·曼内罗向汤显祖纪念馆赠送塞万提斯展区有关展品；景德镇陶瓷艺术家协会向汤显祖纪念馆赠送"梦照临川"大型瓷板画。在参观汤显祖纪念馆新馆后，肖毅与菲丽帕·罗林森、玛丽亚·艾娃·希门尼斯·曼内罗来到莎士比亚、塞万提斯展区，分别为莎士比亚及塞万提斯展区揭牌。汤显祖纪念馆自当日起免费面向市民开放，每日开放时间为上午9时至下午5时（周二闭馆）。

八是借力纪念活动充分挖掘和发挥抚州独特文化优势。以筹办纪念活动为契机，围绕打造全国历史文化

名城和中国戏都的目标,挖掘历史遗存,激活传统文化,带动文化和旅游产业。一方面,加强与北京大学、清华大学、中国传媒大学、中国戏曲学院等知名高校的合作,做好文化产业规划编制等工作,推动汤翁戏剧艺术进校园、进教材,建立剧本创作基地、设置临川四梦传承班、组建汤显祖艺术剧团、玉茗堂剧社等,把抚州打造成集写戏、看戏、演戏、评戏为一体的中国戏都。另一方面,以汤显祖旧居汤家山建设为突破口,深入挖掘发生在文昌里甚至抚州大地的历史故事,通过对汤显祖出生成长地、文学创作地、汤氏宗祠、玉隆万寿宫等遗迹遗址进行全面修缮改造,建设中国戏曲博物馆、戏剧大师工作室、戏剧文化体验区、中国戏曲学院合作实训基地,创排大型实景剧《寻梦牡丹亭》,拍摄《汤显祖》电视剧,全面推进文昌里历史文化街区建设,使之成为全市文化旅游产业发展的示范工程。通过乡音版《临川四梦》晋京演出,以戏为媒,以文为媒,文化部正在考虑将抚州列入"国家文化产业示范市",中国戏曲学院决定与我市开展全面战略合作,把抚州作为师生实演基地和传统剧目传承基地。由北京舞蹈学院青年舞蹈团创排、南丰县石邮村跳傩农民参演的《傩情》,于11月7日在国家大剧院演出,临川文化再次在国家大剧院亮相。与上海音乐学院合作创排的音乐剧《汤显祖》11月在上海公映5天。

汤显祖逝世400周年国际高峰学术论坛会议(抚州)综述

李 斌

2016年是汤显祖逝世400周年,为了纪念这位伟大的戏剧家,抚州市人民政府、东华理工大学于9月24日到26日联合举办了"2016中国抚州·汤显祖剧作展演暨国际高峰学术论坛"。

24日上午,240余位来自英国、韩国、马来西亚等国的专家学者和国内的专家学者拜谒汤显祖墓,参加了主体活动开幕式及大型文化巡展活动。24日下午和25日全天,大会举行了高峰学术论坛。与会者提交学术论文120余篇,提交专著《汤显祖与蒋士铨》(徐国华)、《汤显祖与罗汝芳》(罗伽禄)4部,出版《汤显祖研究集刊——纪念汤显祖逝世400周年专号》(徐国华等主编),与会者围绕哲学思想与明代社会思潮、语言与地域文化、戏曲演出、戏曲声腔与传播、诗文创作等方面,展开了热烈的讨论与深入的交流。

汤显祖研究中的史料辨析

重视汤显祖研究中的史料问题是这次国际高峰学术论坛的特色之一。这些史料有汤显祖传记的解读,有生平经历的辨伪考证,有作品集的出版历程考述,也有集外散佚作品的辑录等。

叶长海在《读明清汤显祖传》一文中,对明清时期的屠龙、邹迪光、明史《汤显祖传》、查继佐、万斯同、钱谦益、朱彝尊、陈继儒、蒋士铨等人所撰汤显祖传记进行了细致、深入的比较,指出了以上传记的写作背景、部分传记的渊源与优缺点等。该文指出,"在已悉的明清两代的所有汤显祖传记中,邹迪光的《汤义仍先生传》最为具体全面",记录了汤显祖身世、行迹的许多方面。周育德在《汤显祖与张居正》一文中强调汤显祖研究要"知人论世",要研究汤显祖所处时代的社会文化背景,研究汤显祖和当时重要人物间的关系,周育德以汤显祖与张居正间的关系展开论述,为全面认识汤显祖的政见与立场、人格与思想提供了佐证。作者不仅论及汤显祖对张居正在科举考试中徇私、"夺情"、对权力等方面"刚而有欲"的厌恶,对张居正禁讲学、毁书院政策的不满,对张居正"嚣然"作风的反感;也提及汤显祖对张居正当年推行的许多"便民"政策的认同,汤显祖的难能可贵之处是,对张居正死后的被清算持保留态度,对张家人的悲惨遭遇表示同情。

汤显祖在《秀才论》《李超无问剑集序》《答邹宾川》等文中提及自己就学的事情,但是对他师从罗汝芳的具体情况如何却语焉不详,后人不得而知。罗伽禄的《汤显祖负笈从姑山略考》,对汤显祖师从罗汝芳的情况进行了考证,得出的结论是:"汤显祖十三岁并未赴南城县从姑山从学罗汝芳,而是在临川求学于罗汝芳,入罗氏门",汤显祖"十七岁时"来从姑山求学于罗汝芳,从汤显祖的《太平山房文选序》中可知,"罗汝芳的教学方法是现场活泼、形式多样的"。周明初的《〈汤显祖集全编〉"诗文续补遗"所收〈水田陈氏大成中谱序〉辨伪》指出,2015年上海古籍出版社出版的《汤显祖集全编》中收录的《水田陈氏大成中谱序》,是一篇带有程式文性质的谱序,也为不同的宗谱所收录,署名作者不同。周明初指出了《水田陈氏大成中谱序》在署名方面的讹误,经过辨伪和分析,认为这是明清以来的民间谱匠们根据当时流行的一些修谱工具书中的谱序程式文改造而成。

对于汤显祖在徐闻的任职时间,学术界一向存在争议。钟大生的论文《汤显祖到过海南岛吗——与龚重谟等先生商榷》,指出汤显祖在徐闻的任职时间只有三四个月,来途因病和游山玩水,耽误了近半年。他属管理社会治安的小吏,当时社会治安形势严峻,加上为教化徐闻百姓,集中精力创办贵生书院,作为被贬之臣,不允许也更无闲情去海南岛游山玩水。汤显祖所写的诗歌主要是徐闻景色,钟大生指出,汤显祖诗歌中的物象不一定是海南的,更不可能证明到过海南岛,也没有史籍记载汤显祖到过海南。比如,钟大生以"白沙海口出沓磊"为例分析说,"海口"并非指今天的海口市,而是徐闻的白沙湾形状像月牙,远看似海之口。

刘赛梳理了汤显祖诗文、戏曲作品的整理出版历程中三种全集性质的汤显祖作品集:1962年出版的《汤显祖集》、1999年出版的《汤显祖全集》、2015年出版的《汤显祖集全编》。《汤显祖集》由中华书局1962年出版,收录了当时已知存世的汤显祖的全部诗文、戏曲等作品,诗文部分由徐朔方笺校,戏曲部分由钱南扬校点。《汤显祖全集》系徐朔方独立编成,由北京古籍出版社1999年出版。诗文部分在编年笺释、诗文辑佚方面有着较大的增订,对部分佚文的真伪加以考辨,予以增删。戏曲部分经过徐朔方重加整理校笺,在底本的选择方面同钱南扬有所不同,另外与钱南扬恪守版本、谨慎出校不同,徐朔方在校记中偶尔会旁引经史等其他文献,对戏文中的个别字词加以校释,不乏洞见。《汤显祖集全编》是在学界又有新发现的基础上,对《汤显祖全集》的全面增订。《汤显祖集全编》的责任编辑刘赛认识到:"既往所出的三种合集,虽然成绩突出,贡献卓著,且历经修订,造福学界,但并非已臻完善。比如在新版本的发现、底本的选择、作品的编年笺释、佚文的真伪考辨等方面,还有待更加深入、细致的研究。总之,汤显祖作品的研究与整理、出版,在前辈成果的基础上尚有极大的拓展空间。"这一结论是正确的。杜华平的《汤显祖集外佚诗二首》就辑录了汤显祖的两首佚诗,题为《送友游庐山诗》,其一为:一行归雁蠡湖停,荡漾峰头几叠青。试就匡庐骑鹿去,银河瀑布泻云屏。其二为:王孙原是净居身,草色乡心一半春。堂上白鸦飞欲尽,钵中香饭施何人。这两首诗见于清毛德琦的《庐山志》。

戏曲理论方面的研究

俞为民的《汤显祖的戏曲理论》,从写情论、音律论、表演论三方面阐述了汤显祖的戏曲理论。作者认为,写情论是其戏曲理论的核心理论,汤显祖受王学左派思想的影响,推崇真性情,反对假道学,要求戏曲表达人之真情。汤显祖针对沈璟的音律论提出了自己的见解,主张顺乎自然,从时通变;要以内容为主,音律为辅,不能因律害义。在与戏曲演员的交往中,汤显祖对戏曲表演技艺也有了一些独到的见解,如把演员的表演技艺称为"清源祖师之道",并提出了具体的要求。

伏涤修在《〈牡丹亭〉的创作格律、演唱声腔及其他》一文中指出汤显祖承认《牡丹亭》不合律,但是他反对以"协律便歌"的名义修改《牡丹亭》。汤显祖精晓自然音律但不谙南曲曲谱格律,《牡丹亭》不合律和汤显祖没有严格遵守南曲曲谱格律有关。不仅《牡丹亭》,《牡丹亭》的删改本及明清传奇其他剧作也都存在不合曲韵格律的问题。《牡丹亭》便于宜伶演唱不代表汤显祖是用宜黄腔或流行于宜黄的海盐腔创作,《牡丹亭》无论是创作还是改订,依据的均是曲律规范而非声腔。

邹自振通过比较李贽的"童心"与汤显祖的"情至",发现两者在提倡真情、肯定人欲、崇尚真色上存在相互契合之处,这三方面有着内在的联系。汤显祖与李贽身交甚少却神交甚厚,汤显祖是通过读《焚书》而成为李贽的崇拜者的。汤显祖说,读李氏之书如"寻其吐属,如获美剑"。汤显祖之于李贽,更多的是把他奉为自己的精神导师。汤显祖的"情至说"与李贽的"童心说"无论是在理论基础还是在哲学思想上都具有相似之处,"情至说"受"童心说"的影响是毋庸置疑的。他在《牡丹亭》中所刻画的执着追求爱情和幸福的美丽少女杜丽娘的形象,正是对李贽"童心说"的生动而具体的艺术表现。"童心""情至"二说虽然仅是个人提倡的文艺思想,却因其思想之深邃、影响之广泛而名留千古。如果非要将它们分出伯仲,则"童心说"在对"情"的提倡、"理"的批判方面具有原创性;而"情至说"中对"真人"的定义、对情与欲的判断乃是以汤显祖率性贵真之气质为背景,并具有某种现代性的内涵。汤显祖敢于举起"唯情论"的大旗,以"情"做武器,与宋明道学和封建礼教分庭抗礼,其理论勇气和精神动力在很大程度上来自于李贽对传统的大胆怀疑、批判和反叛精神。

欧阳江琳从剧本故事内部与舞台空间结构两个方面对南戏戏剧结构的形态与特征进行了研究。南戏的情节结构,从情节组织而言,系由各级事件组合而成,呈现自然历时的线性结构;从舞台空间设置而言,由各个空间场次衔接而成,各脚色活动并行、交错、穿插,舞台空间与人物情节基本对接,由此完成舞台演述的任务。尽管南戏的情节叙述冗长拖沓,结构框架程式化严重,但作为一种成熟的戏剧形态,南戏的情节结构完全满足

了亚里士多德所说的"完整"戏剧的定义,其戏剧史意义不容忽视。

汤显祖的《牡丹亭》问世后影响甚大,备受青睐,出现很多改本,在重编改订《牡丹亭》的曲律家当中,叶堂于乾隆五十七年(1792)编成《纳书楹曲谱》,蜚声曲坛。陈翔羚就《牡丹亭》与《纳书楹牡丹亭全谱》两个文本相互比对参照,分析《牡丹亭》不合律的现象与《纳书楹牡丹亭全谱》改调救济之方法。陈翔羚认为,叶堂首先运用在制曲订律上拥有最大弹性空间的"集曲"来救济调整汤显祖不合曲律的现象:以"集曲"补救曲文字数的缺漏、补救曲文句数的缺漏、补救调整句式的不稳定、修正汤氏犯调之误。陈翔羚发现,叶堂使用集曲来改定汤显祖的曲文失律的情形固然有之,然而有些曲牌被叶堂修订调整,就算是使用"集曲"曲牌,也不一定代表汤显祖失律。这些情形包括:因袭误用的曲牌、曲用界线模糊不清、标注不清的犯调,而叶堂一一检视出来,并更正错误调名,以正本清源。叶堂还使用了其他调动方法来改定《牡丹亭》,如以正曲加以换调、更调又兼改字句、合并宾白作曲文、因避讳更改牌名与删出。

鲍开恺对清代昆曲工尺谱中的《牡丹亭》进行了研究。鲍开恺指出,汤显祖的《牡丹亭》传奇自问世以来便与昆山腔结缘,成为昆曲舞台上久演不衰的剧作。根据实际演出的需要,《牡丹亭》的改本层出不穷,其中昆曲工尺谱作为记录昆曲唱腔音乐、曲文念白的重要载体,具有重要的文献价值与实用价值。《牡丹亭》在清代昆曲工尺谱中的收录折数与具体出目,动态地反映了该剧在不同时期的演出频度、热度与戏曲史地位。各曲谱对《牡丹亭》原作的文字删减与改动,既折射出昆曲的场上特点,又体现了大众的审美需求。工尺谱中板眼与口法标记的不断密集,则是昆曲唱腔在传承过程中逐渐细化、规范化的具体表现。清代昆曲工尺谱中《牡丹亭》的文字删改与符号发展,均以文人传奇的世俗化为方向,最终服务于舞台,适应于普通观众。

安葵从人们对汤显祖和莎士比亚剧作体裁的不同归类和不同评价谈起,探讨中西戏剧美学观念的不同。关于悲剧和喜剧的划分标准,安葵指出,以悲剧和喜剧所体现的价值分、按人物命运的结局分、按作品所达到的艺术效果分,都不够准确。由于中国戏曲很多是悲喜交错的,所以大部分作品只能按其主要倾向划为悲剧或喜剧,而有很大一部分不能划归悲剧和喜剧,如《牡丹亭》,所以将其划为悲喜剧是合适的。但中国的悲喜剧与"正剧"是不同的。悲喜剧中既有悲剧的成分也有喜剧的成分,既有悲剧的特色也有喜剧的特色;而正剧则主要按生活本身的样式来写,较少喜剧的夸张,也不像悲剧那样着意渲染,但它如能真实而又典型、集中地表现了生活,同样可以达到深刻。安葵指出悲剧、喜剧和悲喜剧划分对于戏剧创作的启示:研究规律并不是要为规律所拘,创作需要天才与坚实的生活结合,只有像莎士比亚和汤显祖这样的天才才具有打破一切桎梏的本领和勇气,我们向莎士比亚和汤显祖学习的首先也应是这一点;我们在创作中要明白中国的悲剧、喜剧、悲喜剧与西方的不同,不能一味以西方的标准来要求自己的创作。

李伟思考了汤显祖对当代戏曲创作的启示。李伟认为汤显祖的成就在于他的剧作的深刻的思想性与高超的文学性,成就的取得除了天分外主要源于他恪守了儒家的为人处世的准则,表现出少有的传统士大夫的用世情怀、浩然正气与独立人格。李伟认为汤显祖的成功经验对于今天的戏曲创作有这样三点启示:其一,戏曲作家要关注现实、关心民瘼,以天下为己任,深刻地认识我们所处的世界与时代。其二,戏曲作家要敢于吸纳人类所创造出的一切优秀文明成果,形成独立之人格、自由之思想。其三,为了表达独到的思想,戏曲作家要学习借鉴一切艺术形式,为我所用,形成独特的文学表达。

汤显祖剧作的传播

王永健对明末清初的"《牡丹亭》热"进行了研究,认为《牡丹亭》热开始于《牡丹亭》问世后10年左右,直至清康熙的前半期,前后长达80余年,晚明是第一个高潮,明清易代之际是低谷,康熙的前半期则是第二个高潮。其表现形态多种多样:既有《牡丹亭》的改作、仿作和续作,又有各具特色的评点本;既有乐家和民间戏班的竞相搬演,又有阅读、欣赏和演出后的各种反应;既有士夫文人的曲学争论,又有伶人演唱的逸事异闻;既有闺阁才女的圈注评点,又有市井妇女的吟玩成痴,从各种视角广泛而连续不断地反映了《牡丹亭》文本和演唱的巨大社会反响。明末清初的《牡丹亭》热,出现于昆曲艺术与昆腔传奇和南杂剧大普及、大繁荣的黄金时期,它的出现,既是昆曲艺术与昆腔传奇和南杂剧大普及、大繁荣的一个突出的表现,又有力地促进了这种大普及和大繁荣。

苏子裕追溯了明末清初南昌李明睿沧浪亭观剧活动,对研究明末清初江西的戏曲艺术及汤显祖、吴伟业两位戏曲作家的剧作有一定意义。汤显祖是李明睿的座师,李明睿又是吴伟业的座师,李明睿是位戏曲鉴赏家,无形中形成了一条光彩夺目的戏曲师生链。清顺治

年间，李明睿回到家乡南昌，从扬州带来高水平的昆腔女伶，经常在南昌沧浪亭演出。演出最多的是其老师汤显祖的"临川四梦"和弟子吴伟业的《秣陵春》，看客留下众多观剧诗记载当时的演出盛况。在沧浪亭的演出中，还有以泰生为首的、以演唱"临川四梦"为看家戏的宜黄腔戏班——得得新班。宜黄腔是由海盐腔在宜黄繁衍而来的戏曲声腔，由于它源于海盐腔，宜黄、临川一带仍称其为海盐腔。而海盐腔发脉于浙江海盐县，故又有"越调"之称。汤显祖的"四梦"在南昌沧浪亭演出，既有李明睿家庭戏班的昆腔，又有得得新班的宜黄腔，这两种声腔的演出水平都不错，所以观剧者给予"越调吴歈可并论"的评价，更有观剧者认为"汤词端合唱宜黄"。

刘庆根据相关史料，整理了清代中晚期擅演"临川四梦"的演员的情况，对其擅演剧目和表演特点进行介绍，对这些剧目的舞台影响和流变状况进行了探究。清代中晚期是昆曲由盛而衰的转折时期，演员们以自身丰富的演出活动参与了这一过程。这一时期擅演"临川四梦"的演员既有职业戏班的成员，也有不少活跃在私寓堂名中的演员，他们与文人接触较多，因而文献资料也较为丰富。这些演员多工生旦，其他行当的记载较少，这与"四梦"的流传以生旦折子为主应当是互为因果的。"临川四梦"因其精深的艺术价值在明清传奇作品中占有重要的地位，其中不少折子如《游园惊梦》《拾画叫画》《寻梦》《花报》《瑶台》《折柳》《阳关》《扫花》《番儿》《三醉》《云阳》《法场》等在昆曲舞台上传承了数百年，它们能够保存至今，是历代艺人以执着之心加以守护的结果。

汤显祖剧作的魅力吸引了不同时代的人们，不少作家将其进行了改编。石凌鹤从通俗与简约方面出发，把55出的《牡丹亭》精简至9场，刘文峰、王子文的《玉茗千秋绝妙词 试翻古调作新声——石凌鹤〈还魂记〉改译本平译》，从文本细读、舞台呈现、艺术传承三个维度对石凌鹤的改编进行了评议，重新审视了"回生"、曲白组合、陈最良形象、花神表演和音乐革新问题等。作者认为，对名剧的移植改编，从内容、结构、声腔、舞台美术等方面进行调整和改造，使之活生生展现在舞台上，是历史发展的必然。石凌鹤的改编本遵循了"汤著"的基本精神，紧扣"至情"主题进行场次安排，精选与之有关的情节进行重整归并和衍生，在继承、保留、研究与改革、发展、演出上走出了新路，突出了中国戏曲的美学精神，达到了雅俗共赏的目的，也给古典戏曲的当下传承提供了一个好的范本。

谷曙光曾撰有《梅兰芳搬演汤显祖〈牡丹亭〉论述》一文，探究梅兰芳演出《牡丹亭》的概况，并阐发了梅兰芳演绎经典名剧《牡丹亭》的独特意义。近两年，谷曙光通过查阅梅兰芳及同时代人著述、《申报》演剧广告、整理老戏单等途径，梳理了梅兰芳与汤显祖及其《牡丹亭》更细致、详尽的史料，特别是对梅兰芳在上海演《牡丹亭》有新的认识，对原有文章做了补述，对梅兰芳发表的有关汤显祖及其《牡丹亭》的论述和文章、拍摄的《牡丹亭》电影，做了概括和分析。谷曙光的文章集报刊史料、戏单、论著、电影等多种"梨园文献"为一体的综合性研究，贯彻了其所提出的"梨园文献"的研究路径。

汤显祖剧作的翻译

汤显祖的剧作是世界文化的瑰宝，汤显祖剧作的翻译是汤显祖走向世界的需要。《汤显祖戏剧全集》（英文版）由上海外语教育出版社出版发行，全书共1060页，近180万字，收录了由汪榕培教授主持英译的所有汤显祖戏剧，是目前唯一一部完整的英文版汤显祖戏剧。作为《汤显祖戏剧全集》英译的参与者，张玲在《关于〈汤显祖戏剧全集〉的英译》一文中从翻译的意义、译本的接受环境、译者准备、翻译策略和译本的副文本五个方面阐述了翻译过程中的心得。《汤显祖戏剧全集》的翻译标准和原则是"传神达意"，译者采取了直译、直译加解释、有策略地再创作几个方面实现"传神达意"的原则。"副文本"最突出的一点是附有译者的英文前言，简要介绍了汤显祖的生平和作品、国内外学者对《牡丹亭》的评价、已有的《牡丹亭》译本、汤显祖和莎士比亚的比较。

赵征军的《杨宪益、戴乃迭英译〈牡丹亭〉研究》一文，以译者杨、戴所处的"一体化"时代为背景，参照文化学派翻译理论，采用宏观与微观分析相结合的方法，探讨意识形态、诗学等因素与译者主体的交互过程，总结该译本的规范。赵征军认为，杨、戴的译本实际上是官方意识形态和知识分子学术追求互动的产物，作为外文出版社雇佣的"翻译匠"，杨氏夫妇虽然无权决定译什么，也无法定夺翻译何种版本的《牡丹亭》，但在具体翻译的抉择过程中，他们却如游走于中西文化边界的精灵，以西方读者的需求为要旨，按照西方诗学的习惯对《牡丹亭》的各章节进行编排、重组、翻译，进而最大限度地摆脱政治的钳制，传达原文的文学审美价值。

曹迎春选取《牡丹亭》中国译者许渊冲和美国译者Cyril Birch的译文，以《牡丹亭》两个英译本中的典故翻译为例进行对比分析，并结合文化理论对译者的文化翻译风格进行归纳性描述。译文对比发现许渊冲对典故的处理以意向为主，同时兼顾陌生化的审美原则；Cyril

Birch 则更注重语义,试图以字面对等的方式保留原文的文化特征。研究结果表明经典的翻译应该充分考虑翻译的目的和对面的读者,同时允许有多个译本,以满足不同层次、不同目的的阅读需要。

作品的细读与发现

张福海的《汤显祖〈南柯记〉人文精神分析》一文分析了汤显祖的"情本体"思想:汤显祖的《南柯记》是一部表现人物意识流动的心理剧,以作为个体的淳于棼失去群体的无奈、孑然无助的焦虑和苦闷、梦境中的人生悲欣沉浮、出梦的醒悟和超越构成哲理性情节,引向深邃的哲思。汤显祖以"情本体"立论,剧中寄予了他个人深切的人生感受,创造性地描写了淳于棼对世俗凡情的执着和挣脱与自我超越、自我实现的精神升华的情感痛苦过程,由此把个体生命意识的深度和精神自由的高度推向前所未有的心灵境地,同时也把观众带入新异的审美体验之中。《南柯记》是关于现实人生问题的探索,是关于人生在世的究问,是关于宇宙人生终极问题的解答——这是汤显祖的精神定位。

康保成在《"临川四梦"说的来由与〈牡丹亭〉的深层意蕴》一文中对"临川四梦"之说的来由进行了考证辨析。康保成认为,"临川四梦"说并不符合汤显祖四部传奇的实际,《紫钗记》不能以"梦"来概括。"四梦"说是汤显祖本人受到车任远的四个杂剧(合称"四梦")以及《金瓶梅词话》中的俗曲"四梦八空"的启发而提出的,明末附和者寥寥,清康熙时才遍布天下。对于《牡丹亭》的内涵,康保成提出了自己的看法:车任远的"四梦"和《金瓶梅》的"四梦八空"都带有浓厚的虚幻和色空色彩,汤显祖的后期传奇亦如此,其中《牡丹亭》的内涵比较隐蔽,该作品弘扬的是人的自然本能和宣泄本能的自由,而主要不是歌颂爱情;同时,梦境和现实的巨大落差,杜丽娘"鬼可虚情,人须实礼"的话语和行为,不仅是对现实的否定,还开启了作者禅悟的初心,这一写法对后来的《长生殿》和《红楼梦》产生了明显影响。

黄振林通过对《牡丹亭》的文本细读,重新审视春香这一形象在杜丽娘性萌动与性觉醒的青春转折过程中的重要作用。《牡丹亭》在明清代的传播出现了两种截然不同的面貌:众多文人特别是闺阁女性在案头阅读《牡丹亭》时引发强烈共鸣,出现了俞二娘、商小玲、金凤钿、冯小青、吴三妇等痴情文本的女子回目,她们"日夕把卷,吟玩不辍",并在各种评点中独抒性灵,充满卓见;而在所谓曲家眼中,《牡丹亭》却不合律,屡遭沈璟、吕玉绳、臧懋循、冯梦龙等文人和伶师篡改,逐渐偏离汤显祖"曲意",而春香形象的逐渐偏离是《牡丹亭》改编中最突出的现象。作者通过梳理明清和近代《牡丹亭》改编和演出中春香形象的变化,深入分析和研究了曲师和伶工对春香形象认识存在的习惯性误区,旨在推动春香形象研究的原始回归。

许建中对《邯郸记》的剧情结构与思想表达进行了探讨,《邯郸记》将沈既济《枕中记》这篇充满道教色彩的小说进一步改造成道化度脱剧,是汤显祖化平庸为神奇的杰出的艺术贡献。汤显祖较多地采用了一场二段和剧情突转两种方式,生动表现了梦境中人物戏剧动作真幻相生、倏忽变幻的特点,全剧结构简练,布局纯熟。并在原作基础上改造、增补了大量情节,突出了现实的世情讽刺和政治批判,颠覆了传统知识分子的人生理想,用批判卢生来批判整个封建统治集团,是此剧的思想深刻性所在。作者厌弃黑暗的现实政治,从宗教中寻求精神寄托,这当是汤显祖在《邯郸记》完成后不再进行戏曲创作的原因,并非"才华衰竭"。

与会者在会议期间还观看了临川方言的汤显祖剧作的演出、音乐剧《汤显祖》以及英国利兹大学演出的汤显祖剧作《梦南柯》,赴宜黄观看了宜黄戏《紫钗记》,对汤显祖剧作的魅力有了更加深刻的体会和认识。

(作者单位:东华理工大学江西戏剧资源研究中心)

汤显祖、莎士比亚文化的当代生命国际高峰学术论坛(遂昌)综述

朱旭明

2016年是伟大剧作家汤显祖、莎士比亚逝世400周年。为共同纪念这两位同时辉映于东西方文坛的巨星,

2016年4月9日至10日,在《牡丹亭》原创地浙江省遂昌县举办了"汤显祖、莎士比亚文化的当代生命国际高

峰学术论坛"。

本次论坛由中国戏曲学会汤显祖研究分会、中共浙江省委宣传部、上海戏曲学院、浙江大学、武汉大学主办,丽水学院协办,中共遂昌县委、县人民政府承办。来自英国、美国、新加坡和中国台湾等国家和地区以及国内知名高校、研究机构的80多名汤显祖、莎士比亚研究专家与会。

中国戏曲学会汤显祖研究分会会长周育德,英国莎士比亚出生地基金会副会长、运营总监菲丽帕·罗林森,英国伦敦大学亚非学院语言与文化学院副院长、教授陈巍沅,上海戏曲学院副院长郭宇,浙江大学人文学院党委书记、教授楼含松,中国莎士比亚研究会副会长、西南大学外语学院教授罗益民等出席开幕式并参加研讨。本次论坛共收到论文50余篇,研讨会分7个场次进行。

在开幕式上,周育德、陈巍沅、罗益民分别讲话,他们对本次论坛在遂昌举办表示祝贺,认为举办"汤显祖、莎士比亚文化的当代生命国际高峰学术论坛"意义深远。从2006年9月遂昌举办首届汤显祖文化节暨汤显祖国际学术研讨会以来,迄今已是第11个年头,先后举办了7届文化节,遂昌搭建这个平台,邀请国内外专家对汤显祖以及莎士比亚文化进行深入研究,致力打造国内知名的汤学研究高地。长期以来,各位专家严谨治学、潜心研究,形成了一批重要论文和著作,此次论坛围绕汤显祖、莎士比亚文化的当代生命这个富有时代感的主题,可以促进中英文化交流,让汤显祖文化深度走向世界。

一、汤显祖文化研究和传承

汤显祖研究方面,诸多大家聚焦汤显祖本人及其作品在思想观念、信仰等方面对后世产生的巨大影响等展开精彩交流。

中国戏曲学会汤显祖研究分会会长周育德先生首先做了《难得明白——汤显祖人生观的当代启示》主题发言,他提出汤显祖一生活得明白,死得更加清醒,这是非常难以达到的人生境界,对当代人仍有多方面的启示。汤显祖的立身行事有明确的信仰和目标,对一生的仕途究竟能做多大的事业有清醒的认识。他终生深陷宗教信仰与艺术创作的矛盾痛苦之中,但有真诚的自我反省,面对死亡时,汤显祖有着极度的冷静与清醒,他留下的七条遗嘱有深刻的醒世意义。台湾东吴大学教授杨振良在论文《"临川四梦"中的圣贤语录与民间教化》中提出,成书于晚明之"临川四梦",其创作思想受到泰州学派的启发,除汤氏早期的《紫钗记》外,其余三梦内容颇见民间蒙书及通行俗谚,每多《千字文》《昔氏贤文》与清言等诸多人生感喟之例,足见汤氏致仕归隐、心况悠然,转趋达观,往往借人物宾白、局外指点体现圣道教化,其用笔行文与惩创人心之关系堪值探讨。

台湾师范大学教授蔡孟珍以"《柳浪馆批评玉茗堂还魂记》的评点意趣"为题做交流发言,她提出明末柳浪馆批评"四梦"之原件散见各地,唯《还魂记》现存台北"国家图书馆"。蔡教授通过原件200余条朱墨手抄批语,探讨柳浪馆评点之特色、价值及其对当时与后世之影响;同时,就柳浪馆戏曲刊本评点背景,解决目前学界有关柳浪馆主人之争议。

陕西师范大学民族戏剧学研究中心教授李强在论文《汤显祖"玉茗堂"梦幻剧中的佛道文化释读》提到,汤显祖不仅是我国明代的著名文学家、诗人与戏曲作家,而且是当时举足轻重的佛学、道学学者。他遗存的"玉茗堂四梦"或"临川四梦",为后人展现了一个如梦如幻、美轮美奂的宗教与世俗艺术交织的传奇世界,其中蕴藏着极为丰富与多样的佛道文化信息。通过对其作品产生的历史文化背景、明朝佛道思想文化基础、戏曲作品中的佛道文化因素以及佛道戏曲的学术价值等方面进行读解,可以梳通宋元至明清时期佛道诗文融合与传奇变异发展的历史脉络。

上海戏剧学院教授周锡山着重谈及汤显祖及其文学作品对当代作家的重大启示,他说汤显祖的一生虽然历经坎坷,几经挫折,却达观洒脱;不怕挫折,致力创作。他认为积极向上的人生态度是创作心态的基础,刻苦学习和全面继承传统文化、文学、艺术是创作成功的基础,青中年时期努力创作以及以上诸因素综合,才能在晚年取得伟大辉煌的艺术成就。

与会一些专家就汤显祖戏剧创作艺术及"汤沈之争"进行了探究。

华东师范大学教授赵山林论述了《牡丹亭》的艺术魅力,他认为《牡丹亭》问世迄今400多年,艺术魅力始终不衰,其原因主要在于深情、妙赏、奇事、美文四端。深情,是歌颂青年男女的深情、至情,揭示情与理的矛盾。妙赏,是对人生的一种审美态度。杜丽娘的妙赏,包括对自己青春的妙赏,对大好春光的妙赏,对爱情的妙赏。奇事,指情节构思新奇,出人意表,而"奇"又是与"神"相关联。美文,指《牡丹亭》的戏剧语言雅丽幽艳,但又充满着灵动之气,其妙处往往非词人功力所能及。

四川大学副教授吴民探讨了《牡丹亭·劝农》的戏曲审美本质,他提出,近年来《牡丹亭》的整理、改编、演出层出不穷,有依汤公原旨只删不改,甚至不惜全本演

出者；也有采取精编策略表示要遵照传统者；在海外，还有更为大胆的先锋尝试。就版本而言，有实景版、园林版、厅堂版《牡丹亭》；就演出而言，有成功有失败，原因主要有：其一，汤公原旨究竟何在，原旨是否代表了戏曲艺术的审美本质；其二，《牡丹亭》究竟哪些部分和脉络是真正契合戏曲审美本质的；其三，《牡丹亭》应该放在怎样的一个场域内让今天的观众游赏。

昆山开放大学教授顾侠强在《临川四梦与二次元审美理念之异同》一文中提出了二次元审美理念与汤显祖"临川四梦"中所表达的审美理念的相异之处与相同之处。

苏州大学教授顾闻钟在《昆曲曲唱之"阴出阳收"考论》中针对沈宠绥提出的"阴出阳收"问题，分析有关学者和曲家的研究，对"阴""阳""清""浊"的概念做出辨析，从语音发展和曲唱实践两方面阐述"阴出阳收"是曲唱时"规范"语音的一种方法，并只用于阳平声字。

上海戏剧学院副教授李伟在《汤沈之争与京剧发展路径探寻》一文中提到，应以中国戏剧史上的"汤沈之争"所呈现的艺术规律为镜鉴，探寻今天京剧发展的可能路径。江苏省昆剧院研究员顾聆森在《论"汤沈之争"——昆曲社会属性之贵族性与市民性的交织》中说道："汤沈之争"表面上是戏剧文学性与戏剧舞台性孰主孰次的争论，其实有着更为深邃的社会内涵，即表现了昆曲的社会属性——贵族性和市民性之间的对峙、互动与交织。

还有一些专家从汤显祖戏剧作品的演绎和传播角度进行了研究。

复旦大学教授江巨荣以"人间唱遍《牡丹亭》"为题做了发言，他认为《牡丹亭》一问世即受到文人学士的喜爱和推崇，正是由于他们的推崇和鉴赏，《牡丹亭》才在红氍毹上得到传播，流行南北，以至在昆曲舞台上演出400多年而流传不断。乾隆以后，昆曲《牡丹亭》的演出多取单折或多折串演形式，仍旧历演不衰。等到花部诸腔兴起，《牡丹亭》又被改编成多种声腔剧目，广泛流传。清人胡焕"人间唱遍牡丹亭"的诗句，非常精练准确地反映了《牡丹亭》传播的盛况，也是对《牡丹亭》演出史的生动总结，值得进一步研究。

中国传媒大学院副教授王永恩讨论了"临川四梦"在明代的演出及其影响的问题。

华南农业大学教授徐燕琳探讨了唐涤生版《牡丹亭·惊梦》在岭南的传播及戏曲史意义。

燕山大学副教授郑艳玲提出了《邯郸梦记》的喜剧色彩及其对当代演出的影响。

上海交通大学副教授姚旭峰认为《牡丹亭》是一部极为绚烂的演出史，她梳理了其历代以来演绎的历史，探讨了其当代演出的文化学和社会学意义。

与会专家还从《牡丹亭》对外传播的角度开展了研究。

浙江大学教授徐永明专题介绍了汤显祖戏曲在英语世界的译介、演出及其研究。

中国戏曲学院董单以"《牡丹亭》为例的英译与传播研究"为题，介绍了中国戏曲在英语世界的译介与接受。

苏州大学张玲讨论了关于《汤显祖戏剧全集》的英译，从翻译的意义、译本的接受环境、译者准备、翻译策略和译本的副文本五方面进行了探讨。

浙江省遂昌县汤显祖研究会朱旭明、肖冬丽以"汤显祖文化的现代传播方式"为题，对汤显祖文化在当代运用文化类研究传播、学术研讨类传播、戏剧舞台影视类传播做了交流发言等。

二、莎士比亚文化研究和传承

诸多莎学研究专家从莎士比亚剧作的思想影响、创作背景及后世流传切入本次论坛的交流。

中国莎士比亚研究会副会长、西南大学外语学院教授罗益民就莎士比亚传记与马隆发掘的"四开本"莎士比亚十四行诗展开讨论，他提及莎士比亚生前出版的《十四行诗集》(1609)，史称"四开本"，该版本经历了曲折坎坷的命运，1640年被约翰·本森篡改、改装，并和他人的作品组合在一起，出版为《绅士莎士比亚的诗集》，一直到了马隆撰写莎士比亚传记并编辑约翰逊的莎士比亚全集的时候，才发现了正本的莎士比亚《十四行诗集》，即这个"四开本"。罗先生的阐述揭露事情真相，评价马隆的历名功绩，为学界提供了一个参考资料。

天津师范大学教授邱佳岭从《李尔王》与《摧毁》的比较研究着手，探究莎士比亚戏剧对凯恩戏剧的影响。他认为凯恩戏剧是英国伟大的戏剧传统的延续，特别是莎士比亚戏剧传统。《摧毁》延续了莎士比亚对时下的关注，对人类社会的悲悯情怀。如果说《李尔王》展现的是一个遥远过去的荒唐的老王的故事，那么，《摧毁》就是这个故事的现代版本。

浙江大学马慧女士采用认知文学研究的方法，研究了莎士比亚叙事诗中的面部识别，着重阐述了面部识别对理解叙事诗的意义、莎士比亚如何强化读者的面部识别、如何以认知批评的方法进行人物的面部识别，提出情感是读者体验作品的中心，而面部识别是达成这一中心的核心手段。

浙江大学外语学院副院长、教授何辉斌提出从具身的角度看《冬天的故事》中的人际关系。他认为理性往往导致怀疑，而通过具身化的直觉和领悟容易建立起信任。莎剧《冬天的故事》中的里昂提斯对理性思维确定不疑，面对现实中的各种不确定性，他绝望地陷入了怀疑主义，但具身化的认知帮助剧中的人物减少了怀疑，增加了信任。

南开大学教授胡鹏剖析了《哈姆雷特》中的早期现代化隐喻。他提出，"哈姆雷特的问题"已经不仅是关于作家和文本的争论，而且是关于不同语境下延伸的理解和意义。他从身体隐喻在早期现代历史中的转型出发，重新对这一问题进行解读，指出莎士比亚对早期现代性的理解与先见，即身体—小宇宙传统隐喻的崩塌和身体—机器现代隐喻的兴起。

北京理工大学徐嘉先生描述了儿童演员与莎剧当代传播的三个问题。他从16—17世纪英国剧场的一个独特现象——儿童演员入手，具体分析了儿童演员所造成的当代莎剧阐释和演出中容易出现的三个问题，提出经典作品的当代传播不应生搬硬套，而应考虑作品的历史语境，理解其中之"味"，据此做出相应调整。

三、汤显祖与莎士比亚文化比较研究

汤显祖与莎士比亚同年仙逝，他们同是伟大的剧作家，他们的作品同样表现了人文主义的主题，专家们自然会把他们联系在一起做深入的研究，这样，既开辟了新的研究领域，又丰富了研究成果，他们常常从比较文学角度来去考量。

四川外国语大学李伟民、巴黎第八大学胡蓓提出，在整个中国与世界的近现代化进程中，包括昆曲在内的各种改编的汤显祖戏剧、《红楼梦》戏剧、莎剧，与其他文学、艺术形式一起已经成为现近代精神的艺术审美形态代表。

海南省文体厅龚重谟先生援引了西方学者研究莎翁戏剧非莎氏所作的诸多成果，发表了汤显祖与莎士比亚刍议。

浙江传媒学院教授洪忠煌探讨了汤公、莎翁这两位剧圣的创作精髓，剖析了情与梦的主题，即以至性至情之人入戏。他提出写有至情之人物，表现有至情的深刻人性，是汤显祖与莎士比亚共通的艺术真谛。在幽微曲折的抒情价值上，比之《罗密欧与朱丽叶》中的"阳台会"，《牡丹亭》的"梦中之情"更胜一筹，但至情在莎剧中有着更为多样化、多面性的表现。

丽水学院教授王维民提出悲剧艺术与共同体精神——《牡丹亭》与《哈姆雷特》的经典价值等。

英国莎士比亚出生地基金会副会长、运营总监菲丽帕·罗林森在论坛上做了《跨越文化，密切关系》的主题发言，作为浙江省遂昌县汤显祖、莎士比亚文化交流合作方代表，她愉快地回忆了两地文化合作的历程，同时提出希望通过这样的交流发现彼此的相似之处和不同之处，并希望可以以此为未来的协同工作拓展更多的途径，她还介绍了莎翁是为什么以及怎么成为世界上最受欢迎、认同度最高的作家的，还有莎士比亚出生地基金会做了哪些工作，同时总结提炼了他们的做法对于世界的意义。

在本次论坛期间，诸多学贯中西的大家济济一堂，交流激烈精彩。叶长海、邹元江、杨振良、周锡山、李伟昉、龚重谟、李伟、王永恩、王瑷玲、楼含松等诸多资深研究专家主持论坛交流讨论，宣讲互动结合，评点精要恰当，交流和评点相得益彰。

在文化节期间，与会的专家学者还参加了开幕式、汤显祖逝世400周年缅怀纪念、班春劝农典礼、戏曲之夜、跨界学术峰会等活动。

本次学术论坛文集已由中国戏曲学会汤显祖研究分会、浙江省遂昌县社会科学界联合会编印出版。

广东省徐闻县举行"岭南行与临川梦——汤显祖学术广东高端论坛"及相关纪念活动

<div align="center">杨　飞　麦堪军　吴开宋</div>

汤显祖与莎士比亚是同时代的伟大剧作家，二人都于1616年去世，2016年是他们逝世400周年，联合国教科文组织举行了专门的纪念活动。2015年10月21日，国家主席习近平访问英国时在伦敦提出："中英两国可以共同纪念这两位文学巨匠，以此推动两国人民交流、加深相互理解。"为此，徐闻县委县政府高度重视，迅速部署，组织开展了"岭南行与临川梦——汤显祖学术广东高端论坛"及相关纪念活动。

举办"岭南行与临川梦
——汤显祖学术广东高端论坛"

2016年6月22日,由广东省人民政府文史研究馆与中共徐闻县委员会、徐闻县人民政府联合举办的"岭南行与临川梦——汤显祖学术广东高端论坛"在广东省徐闻县举行,来自全国各地研究汤显祖的30多位专家学者以及徐闻县主要领导、相关部门负责人、新闻网络媒体等参与此次学术研讨会。此次学术研讨会分四个环节进行:第一环节,由徐闻县县委副书记、县长吴康秀主持,广东省人民政府文史研究馆副馆长麦淑萍和徐闻县县委书记、县人大主任梁权财分别致辞。第二环节,由广东省文艺批评家协会名誉主席、广东省人民政府原参事黄树森主持专家学者发言,中山大学教授康保成做点评。第三环节,由中国戏曲学院原院长、中国汤显祖研究会会长周育德主持专家学者发言,北京大学教授廖可斌做点评;专家学者发言结束后,徐闻县委常委、宣传部部长戴吴金荣做会议小结。第四环节,举行中山大学古文献研究所研究员周松芳的新著《汤显祖的岭南行及其如何影响了〈牡丹亭〉》赠书仪式;该书第一次专门全面探讨汤显祖《牡丹亭》的创作与他在岭南一段经历的密切关系,具有首创意义。

举办"岭南行与临川梦——汤显祖学术广东高端论坛",以实际行动贯彻落实习近平总书记重要讲话精神,是广东省文化建设中的一件大好事,也是弘扬中华文化和汤显祖文化的重要学术活动。这次会议引起了广泛的关注,也得到了国内外汤显祖研究专家学者的关心和支持。著名作家、青春版《牡丹亭》的制作人白先勇先生,澳门基金会主席吴志良先生,著名学者、中国古代戏曲学会会长、中山大学中文系黄天骥教授,分别发来了贺信。

本次论坛共收到学术论文30余篇。与会专家学者以汤显祖文学作品和生平事迹为依托,深入研究了汤显祖的学术成就及其文学作品的文化历史意义,以及汤显祖的人生哲学、审美特点和艺术风格;重点围绕汤显祖岭南之行特别是徐闻之行对汤显祖文学创作实践的影响等展开了学术研讨,提出了许多真知灼见。

本次论坛有鲜明的特点:一是专家阵容鼎盛,来自中国戏曲学会、中国古代戏曲学会和北京大学、浙江大学、中山大学、武汉大学、云南大学等高等院校、研究机构的国内研究汤显祖的名家济济一堂。黄天骥教授发来了论文,叶长海、周育德等30多名教授专家与会研讨。二是尽显"高端"特色。广东省人民政府参事室(文史研究馆)副主任(副馆长)麦淑萍、徐闻县委书记梁权财到会致辞,上海市文史研究馆副馆长沈飞德也出席了研讨会。

本次论坛取得的研究成果重大:一是填补了"汤显祖与岭南"的研究空白,有助于推进汤学和岭南学深度关系研究,催生"汤显祖与岭南"这一学术议题,可激发岭南地区的经济文化创新。二是促进对汤显祖岭南行踪研究的深化。汤显祖与岭南的关系十分密切,可谓千丝万缕。汤显祖在广州、澳门、肇庆等地看到定期互市、夷船贾胡、海外贸易等西风东渐的经济社会形态,体会到中西新文化形态的交流撞击。在新兴,他参禅访道,受到惠能六祖禅宗思想的影响而退恭自省,感悟岭南民本民生思想。这些都是中国文化史绕不开的重要课题。三是进一步论证了汤显祖的岭南行踪与"临川四梦"文学创作的密切关系。汤显祖在粤东、粤西、粤北及珠三角地区游览行走,体悟一种全新思想感受和历史文化资源,为《牡丹亭》等戏剧创作提供了有力的精神支撑和无限的创作想象。可以说,如果汤显祖没有广东之行,没有在徐闻的一段生活,就没有后来的《牡丹亭》。徐闻借助这次举办研讨会的机会,对强化历史文化名人品牌,推动文化发展,具有非常重要的现实意义。同时,借助本次论坛,广东学者特别是徐闻本地学者有机会直接与国内研究汤显祖的著名专家进行交流,能很好地提升岭南学者的汤显祖研究水平。

在活动期间,与会专家学者还观看了雷剧版《牡丹亭》和《贵生情》的演出,现场考察了贵生书院、徐闻县"贵生课堂"成果展、徐闻县博物馆、贵生公园、孔庙等文博单位,考察波罗的海和中国大陆南极村,感受汤显祖与徐闻的历史联系以及汤显祖精神对徐闻的深刻影响,见证徐闻经济社会稳定发展、人民安居乐业的盛况。

出版论坛文集并举行新书发布会

为了更好地发挥"岭南行与临川梦——汤显祖学术广东高端论坛"的学术成果对研究汤显祖文化的作用和影响,中共徐闻县委员会、徐闻县人民政府将本次学术论坛的30余篇学术论文结集为《岭南行与临川梦——汤显祖学术广东高端论坛文集》,由花城出版社于2016年8月份正式出版发行。本书深入而全面地总结了汤显祖的学术成就、人生哲学、学术风格、作品的文化历史意义等,重点围绕汤显祖岭南之行特别是徐闻之行对汤显祖文学创作实践的影响,填补了"汤显祖与岭南"的研究空白,进一步论证了汤显祖的岭南行踪与"临川四梦"的文学创作有密切关系,满足了研究汤显祖文化的学者

需求,极具学术代表性与典型性,对弘扬中华文化具有非常重要的现实意义。

2016年8月25日晚,中共徐闻县委员会、徐闻县人民政府和花城出版社在广州图书馆联合主办了《岭南行与临川梦——汤显祖学术广东高端论坛文集》新书发布会。广东省人民政府文史研究馆副馆长麦淑萍,徐闻县县委书记、县人大主任梁权财,徐闻县县委副书记、县长吴康秀,徐闻县委常委、宣传部部长戴吴金荣;花城出版社、广州市图书馆、湛江市委宣传部、徐闻县宣传部、徐闻县工商联(总商会)、广州市徐闻商会、徐闻驻穗团工委、徐闻大学生联盟等相关单位负责人,国内研究汤显祖文化的著名专家学者以及广州市各大主流媒体记者参加了此次新书发布会。徐闻县县委副书记、县长吴康秀担当会场主持。徐闻县县委书记、县人大主任梁权财,广东花城出版社副社长蔡彬,文集作者之一黄树森教授分别对新书发行的背景、内容及意义做了讲话。活动当晚,还举行了嘉宾代表给购书方代表发书和徐闻县委县政府向广州图书馆赠书的仪式。活动最后环节是黄树森、徐闻铁、董上德、周松芳、黄礼孩等知名专家学者联合开展的学术小论坛。中山大学的周松芳博士主持了这个为时40分钟的"访谈与对话"。专家们针对汤显祖在广东的文化建设提出了许多有效建议,同时,也就汤显祖元素对于徐闻的重要意义提出了不少创新观点。

《岭南行与临川梦——汤显祖学术广东高端论坛文集》的出版,将推动学术研究与地方文化事业发展的相互促进和相互融合,特别是促进文化产业与其他产业的有机融合。徐闻将借助这些研究成果,对产业发展进行重新规划,做强做优汤显祖文化品牌,从而延长产业发展链,增强徐闻的影响力和美誉度。同时,该书的出版也为研究汤显祖文化特别是研究"汤显祖与岭南"的社会各界人士及专家学者提供了学术研究参考,有利于丰富理论,指导实践,进一步弘扬和传承汤翁精神,强化历史文化名人品牌,更好地推进经济社会各项事业进一步发展。

雷剧《贵生情》《牡丹亭》在湛江市影剧院公演

把包含汤显祖文化元素的本地戏目雷剧《贵生情》和《牡丹亭》送到湛江市进行公演,是徐闻县弘扬汤显祖文化的一个重要举措。

2016年8月29日,湛江市影剧院座无虚席,徐闻县新编大型历史雷剧《贵生情》在这里公演。徐闻县县委书记、县人大主任梁权财,徐闻县县委副书记、县长吴康秀,徐闻县委常委、宣传部部长戴吴金荣等徐闻县领导与广大市民观看了该剧。雷剧《贵生情》是一出新编戏,故事主要讲述了:汤显祖因上书《论辅臣科臣疏》被降职,贬到广东省徐闻县任典史,看到当时徐闻山贼猖獗,许多家庭因此家散人亡,汤显祖建议知县熊敏重视教化,启智治愚,并倡议创办书院,这得到了熊敏的认可。二人捐出俸银,同时发动民间捐赠,创办贵生书院,弘扬"贵生""明理"的精神。千总借捐银之名勒索民财,被汤显祖戳穿后恼羞成怒。当他知道知县女儿熊琼花在干娘秋莲嫂家同义妹银花玩时,便勾结山贼抢走熊琼花及其意中人张明威,从中离间熊敏与汤显祖的关系,破坏建设贵生书院,想把汤显祖逼上绝路。汤显祖得到山贼狗二的帮助,夜袭贼寨救出熊琼花与张明威,活捉贼头徐小山。千总一计不成又生一计,欲趁贵生书院落成喜庆之日杀害汤显祖,幸被狗二救护。此时,朝廷圣旨下,任命汤显祖到浙江遂昌当知县,同时缉拿千总回京问罪,大快人心。最后,汤显祖离开徐闻,万人相送,依依惜别。

2016年8月30日晚,伴随着袅袅音乐和熟悉的雷剧唱腔,雷剧版《牡丹亭》也在湛江市影剧院公演。爆满的剧场、热烈的掌声让人感觉到,汤显祖的名著通过雷剧形式表现出来,同样引起了大家心灵的震撼和情感的共鸣。作为一部著名的经典剧作,《牡丹亭》已经有京剧、越剧、粤剧、昆剧的版本,而把《牡丹亭》改编成雷剧,徐闻是首创,这在戏剧史上也是第一次。徐闻雷剧版《牡丹亭》在保留原著精髓的前提下进行了浓缩,由五十五场浓缩为六场,分别是闺塾教女、游园惊梦、殒前画像、寻梦拾画、道观相会和掘墓圆梦。

为将雷剧《贵生情》和《牡丹亭》搬上舞台,与广大市民和专家共享文化盛宴,徐闻县委县政府抢抓举办"岭南行与临川梦——汤显祖广东高端论坛"的新机遇,组织人员编创《贵生情》和改编雷剧版《牡丹亭》。在编创过程中,徐闻县雷剧团从导演、戏作家、团长到演员共同努力,争取点滴时间排练,徐闻县委县政府及徐闻县委宣传部有关领导和戏剧专家学者到场观摩、指导。徐闻县委常委、宣传部长戴吴金荣多次率领观摩团队,现场观看并探讨剧情和演出效果,指出剧本存在的问题与演出技法的不足之处,提出宝贵意见。导演、剧作者和剧团也不断进行修改,使剧本与演出技法一步步提高。特别是邓兆芳导演和编剧陈乃明、黄秀拔,他们认真听取有关意见,加紧对剧本和演技中的不足进行修改更正,不断提高戏剧的质量,使之更加美好和完善。

自6月份在徐闻公演以来,《贵生情》《牡丹亭》已经在徐闻、雷州等地表演了十几场,深受观众欢迎。两部戏

剧唯美的场景、灯光、服饰将舞台变得丰富、立体,更与剧中人物矛盾冲突相契合,使得整体舞台美轮美奂,令人耳目一新。剧中人物形象俊美优雅、唱腔醇正;演员们倾力演绎了一场富有雷州半岛特色的、原汁原味的雷剧版汤显祖故事,展示了汤显祖创办"贵生书院"的丰功伟绩,重现了400年前徐闻人的生活环境和人文环境。

汤显祖与徐闻

汤显祖是中国明代伟大的戏剧家、文学家、思想家,他一生给世人留下了2200多首诗词和500多篇文章,他的戏曲作品和思想在中国及至世界文化史上都具有巨大的影响力。他以杰出的戏剧创作成就被誉为"东方莎士比亚",他创作的戏曲《牡丹亭》《邯郸记》《南柯记》《紫钗记》合称"临川四梦",代表了中国古典戏曲发展的高峰,为后人留下了极其宝贵的文化遗产和精神财富。汤显祖的戏剧创作是世界文学史上的宝贵财富,《牡丹亭》等戏剧作品也被翻译成多国语言,声名在外。汤显祖被贬到徐闻,不但留下了贵生书院,也留下了自己的精神文化。有人曾论断,汤显祖在徐闻的这段仕途经历与《牡丹亭》的诞生有着莫大的关联。

徐闻与汤显祖结缘于明万历十九年(1591)。当时他因上奏《论辅臣科臣疏》得罪了皇帝,被贬到徐闻任典史。在徐闻任职期间,汤显祖有感于当地人不知礼义不守法度,便以举廉戒吏和以法治政的思想,教育当地人和睦邻里,遵纪守法,珍惜生命,有诗句"天地孰为贵,乾坤只此生"为证。汤显祖在《贵生书院说》中的"天地之性人为贵""天下之斯民也,使先知觉而后知""君子学道则爱人"等话语,明确道出了人性是宝贵的,但也是可以教化的,且教化之后可达到"学道爱人"的境界。

汤显祖十分重视教育,他与知县熊敏共同创办贵生书院,并写下了《贵生书院说》和《明复说》等重要理论文章。受创办贵生书院的影响,徐闻人开始重视教育,创办学宫,教化乡梓,开启民智。据不完全统计,自明洪武初至汤显祖被贬徐闻前的223年间,徐闻仅出举人14名,平均16年才有1名举人;而创办贵生书院后至崇祯末年的53年间就出举人13名,平均4年就有1名举人。

徐闻县是汤显祖曾经任职过的三个地方之一,在他离开徐闻赴任浙江遂昌知县时,写下了《徐闻留别贵生书院》——"天地孰为贵,乾坤只此生。海波终日鼓,谁悉贵生情",表达了对徐闻的无限眷恋之情。徐闻虽非汤公故里,但汤公对徐闻的这份感情,徐闻人民铭记至今。

贵生书院是一座三开间、硬山顶砖瓦结构的四合院式庭院建筑。沿后堂往前有东西学斋两座,各为六开间,砖瓦结构。明清两代学斋分列博学、审问、慎思、明辨、笃行、格物、致知、诚意、正心、修身、齐家和治国12间课室。两学斋之间的正厅为讲堂。贵生书院前有一条东西走向的明代石路。贵生书院和明代石路均为广东省文物保护单位。1985年徐闻县重修了贵生书院,1990年贵生书院被列为广东省文物保护单位。通过修缮,贵生书院既保存了明代的办学规格,又恢复了清代重修后的规模。

现在,徐闻已经建成了贵生文化片区,增加了县博物馆与贵生公园等文化设施,成为弘扬贵生文化的重要基地。

(本文通讯联系人系徐闻县委宣传部麦堪军)

汤显祖文化传播研讨会暨"杜丽娘返乡省亲晚会"在抚州举行
中国戏曲学院与抚州市人民政府签订战略合作框架协议,共同推动"汤学"传播与研究

2016年12月20日至21日,由中国文艺评论家协会、中国戏曲学院和抚州市人民政府主办的国际戏剧大师汤显祖文化传播研讨会暨"杜丽娘返乡省亲晚会",在汤显祖故里江西抚州隆重举行。

12月20日晚,由中国戏曲学院组织的"杜丽娘返乡省亲晚会"在抚州汤显祖大剧院上演。晚会不仅汇集了昆曲、京剧、越剧、川剧、黄梅戏和赣剧、盱河高腔八大曲剧种,还有上海话剧中心的中英肢体剧、中央芭蕾舞团的芭蕾舞剧和中美合作的话剧《牡丹亭》片段,共同为观众奉献了风格各异却又同样光彩照人的杜丽娘形象。

21日上午,中国文艺评论家协会副主席路侃、中国戏曲学院党委书记龚裕、国家文化部文化科技司局级巡视员陈迎宪、抚州市市长张鸿星、中国戏剧文学学会常务副会长姜彤林、中国戏曲学会副会长万素、中国戏曲学会汤显祖研究分会副会长邹元江、国际剧评协会中国分会副理事长暨中国文艺评论国戏基地主任谢柏梁、抚州汤显祖国际研究中心主任吴凤雏等近60位专家及嘉宾,出席了2016年国际戏剧大师汤显祖文化传播研讨会。研讨会上,与会专家围绕"汤显祖戏剧文化的研究与传播"这一主题,各抒己见,讨论热烈。

开幕式上,张鸿星市长指出,汤翁是历史的也是当代的,是高雅的也是大众的,是民族的也是世界的。汤显祖文化对后世的影响深远而又深刻,作为汤翁故里,抚州理应在推进和繁荣汤显祖学术事业、继承和弘扬汤显祖文化方面有所作为。今天,我们在此举办汤显祖文化传播研讨会,旨在为研究汤学的专家学者提供一个学术交流的平台,进一步壮大汤学文化的研究队伍,进一步推进汤显祖文化的研究传承与传播普及。大家在极为繁忙的工作之余来抚州参加本届研讨会,这不仅是对汤学研究的热爱,更是对抚州经济社会发展的关注和支持。

中国文艺评论家协会副主席路侃在致辞中说道:"汤显祖剧作蕴含着鲜明的民族性和鲜活的独创性,体现了对社会的深切关注和对人性的深刻思考,具有积极的启蒙意义,代表了历史进步的方向。汤显祖剧作已经超越了时代和地域的限制,在中国乃至世界戏曲史上具有里程碑式的影响。他的作品以独特的艺术魅力和深刻的思想内涵,彪炳史册、光耀千古、历演不衰,受到世界人民的热爱。我认为,在这个时候,召开此次学术会议,是对总书记重要讲话精神的切实贯彻落实,十分必要也十分及时。"对于本次汤学研讨会的召开,路侃表示,这次会议由中国文艺评论家协会、中国戏曲学院、抚州市人民政府共同主办,中国戏曲学院中国文艺评论基地承办。中国文艺评论家协会是中国文联所属全国性文艺家协会之一,也是中国文联的团体会员。中国戏曲学院是我国戏曲教学和研究的重镇,学术积淀深厚,师资力量雄厚。抚州是汤显祖的故乡,在汤显祖文化研究、传承和传播方面做了大量卓有成效的工作。这个基地是中国文艺评论家协会和中国戏曲学院的共建项目,也是协会的一个品牌项目。基地建立以来,在谢柏梁主任的带领下,学术活动蓬勃开展,成果丰硕,特别是在戏曲研究和评论方面,独树一帜地开展了不少工作,成效有目共睹。通过汤显祖这一中华民族的文化符号,把这些单位所拥有的优势、资源整合起来,精诚合作,一起推动深化汤显祖的研究,让这位戏曲大师活在当下的戏曲创作和评论中,活在当代的戏曲舞台上,为当代中国文化乃至人类文明做出新的独特贡献,无疑具有深远而重大的意义。

与会专家一致认为,汤显祖及其剧作在世界戏剧史和文化史上具有重要地位和独特价值,在本次会议上正式提出可与莎学媲美的国际化汤学,正是水到渠成的必然结果。推动汤学的正式确立和逐步深化,把汤学涵养成为讲台与舞台共生、专家与百姓共享、研究者与传播者并行、高校与政府共襄盛举的现代化、大众化和国际化的显学,这是本届学术文化盛会的根本成果,也是以汤显祖作为民族文化的品牌人物,实现"文运同国运相牵,文脉同国脉相连",提高民族文化软实力的重大文化举措。

在研讨会开幕式上,中国戏曲学院书记龚裕与抚州市人民政府副市长蔡青签订了共同推进"汤学"研究的战略合作框架协议。龚裕书记表示,要通过汤显祖这一中华民族的重要文化符号,把学院和政府各自拥有的优势、资源整合起来,精诚合作,一起确立、推动和深化汤学的演出、传播与研究,让这位400年前的戏曲大师始终活在当下,面向未来,为中国文化乃至人类文明的当代发展,在戏曲艺术的传承、发展和弘扬方面,强强联手,和衷共济,汇集国内外的戏剧与文化资源,不负时代的期望,力争在历史上有所奉献和贡献。

当日下午六时,中国文艺评论国戏基地主任谢柏梁教授做总结发言。他从三个方面对本次汤学研讨会进行总结。首先,本次大会和晚会响亮地提出了"汤学"这个倡议。以前的"汤学"大部分是打引号说,还有一点欲说还休,还有一点不够自信。但是,今天"汤学"和红学一样,"汤学"和莎学一样,经过一代又一代学者,经过一个又一个活动,经过一番又一番的演出,包括我们此次盛会的研讨,我们可以响亮地提出"汤学"和"汤学"的内涵。它既包含对汤显祖的研究,也包括对汤显祖作品的研究,还包括对汤显祖剧作的研究,更包括对汤显祖剧作的演出、报道、翻译等不同传播方式的认识、研究和总结。这样的"汤学"才是真正的"汤学",这样的"汤学"才具备比较大的格局。其次,就"汤学"的表达方式在会上进行了探索,而不仅仅是所谓研究阶层、精英阶层的相互消化、相互学习。我们提出"汤学"的目的是希望能够借助媒体、借助政府让"汤学"成为老百姓的学问,成为大众的学问。再次,在这次盛会上,与会者既谈喜也谈忧,喜的是汤显祖研究在2016年已经达到了前所未有的高峰,同时与会者还提出了自己的希望,希望汤显祖研究能够更多地得到各个方面的支持;希望汤显祖研究能够更多地得到海外戏剧界的回应。但是,今年以来,也就是2016年,关于汤显祖海外研究的正规论文目前还没有看到。

中共抚州市委常委、宣传部长傅云致闭幕词,他指出,弘扬汤显祖文化,讲好中国故事,抚州作为临川文化的传承人,义不容辞,而且还要有强烈的文化自觉和责任担当。抚州正在努力创建国家历史文化名城,历史文化名城应该如何建设、城市的品位应该如何提升这个重大课题离不开"文化"两个字。前不久,江西省委书记鹿

心社同志在抚州考察时就指出,文化是抚州最大的特色,也是抚州最亮的品牌、最佳的名片。昨天和今天上午,新任的江西省委常委宣传部长赵力平(音)同志也在我们抚州,他考察的第一个设区市就是抚州市,他也对我们的抚州文化提出了殷切的希望,他要我们打好文化牌,讲好中国故事,多出精品力作。

同时,傅云表示,临川文化就是抚州这座城市的灵魂,是主要标志,它曾经而且仍然在持续、广泛、深厚地影响着抚州人民的精神生活,并成为抚州人民为这座城市骄傲和自豪的渊源。先贤汤显祖就是抚州文化的杰出代表,因此打好汤显祖文化这张牌,以文化提升、塑造抚州的高品位形象,进而推动抚州经济和社会发展,已经成为抚州上上下下的共识。根据这个思路,我们正在制定和实施以汤显祖文化为抓手的抚州文化发展战略,并以此为依据,制定出抚州文化发展五年目标,打造中国戏都,海内外戏曲高地,全国历史文化名城,以山水为载体,以文化为灵魂,五年内在文化、生态旅游产业方面持续发力,把文化优势转化为产业优势,把资源优势转化为经济优势,为美丽江西建设创造抚州经验。作为汤翁故里,我们正在建立文昌里文化历史街区,让抚州成为举世瞩目的汤显祖戏都。

大会最后,抚州市政协刘菊娇副主席宣布会议圆满落幕。

比较文化:汤显祖与莎士比亚

廖 奔

我并不专门搞比较文化研究,偶尔涉及东西方戏剧比较。拟出这个题目,是因为今年(2016)恰值汤显祖和莎士比亚逝世400周年,媒体刊发了众多的汤显祖与莎士比亚的比较文章,其中有严肃的学术论文,也有形同儿戏的情绪发泄,我阅读后有所感悟,开始思考异质文化应该怎么进行比较的问题。

事情缘起是我领受任务——共同纪念汤显祖、莎士比亚、塞万提斯逝世400周年,我提出了一个设想:可否认为他们构筑了一个戏剧的轴心时代?大家知道,轴心时代是德国哲人雅斯贝尔斯1949年提出的著名命题。他说,公元前600至前300年间,是人类文明的"轴心时代",这段时期人类各个文明都取得了重大突破,都出现了伟大的精神导师——古希腊有苏格拉底、柏拉图、亚里士多德,以色列有犹太教的先知们,古印度有释迦牟尼,中国有孔子、老子。"轴心时代"发生的地区是北纬30度上下。我认为戏剧轴心时代的提法缺乏科学性,因为汤显祖与莎士比亚的戏剧根本不是一回事,其时代背景、人文环境、样式特征、发展方向都不一致,塞万提斯更不以戏剧见长,我无法接受任务。非要我写的话,我可以写一篇汤显祖与莎士比亚的文化命运为何不同的文章,这可以说是比较文学,更多是文化对比。但我认为两人不能强行比较高下,而必须认识到他们各自在自己文化里的审美价值。

于是我回顾了汤显祖莎士比亚比较史,也浏览了一些网络文字,特别是关注了后续至今的比较文章,这一下发现:对汤显祖与莎士比亚的评价真是五光十色、各有千秋,但多数都没有领会比较的真谛。大家知道在欧美发源的比较文学其主要方法是影响研究、平行研究之类。而在莎士比亚、汤显祖之间,影响不曾发生,当然主要是平行研究。但汤显祖与莎士比亚的平行研究似乎主要是国人在做,而且更多走向价值高下的判断,主要就是在说汤显祖可以与莎士比亚相比肩。这是怎么回事呢?

最初研究者提出汤显祖可以等同于莎士比亚的价值,是《中国近世戏曲史》的作者、日人青木正儿1930年在他书里说的,他说汤显祖是东方的莎士比亚。我们国人很高兴。这个比喻恰当吗?恰当,因为青木正儿说的是他们在各自文化中的位置,而且只是一个比喻,就是说,汤显祖在中国戏曲史中的位置相当于莎士比亚在欧洲戏剧史上的地位。但后来国人为证实这一说法所进行的汤显祖与莎士比亚戏剧成就的具体比较,却往往遭遇困境。例如1946年戏曲研究前辈赵景深教授最早的比较论文《汤显祖与莎士比亚》,提到两人有五个相同点:一是生年接近,卒年相同;二是同在东西方戏剧界占有最高的地位;三是创作内容都善于取材他人著作;四是不守戏剧创作的传统规律;五是剧作最能哀怨动人。这种类同性比较,虽不乏开创,今天看来当然相当幼稚,但我们不能苛责前辈先行者。

和赵公一样,最近的文章大量走着相似比较一路,穷尽幽微地寻找莎士比亚和汤显祖的共同点。例如,说二人的戏剧其实非常接近,都是开放式结构。说莎士比亚戏剧一改西方古典戏剧三一律,呈现出非常自由的叙

事结构,时间、地点不受舞台的约束,结构是流动的;汤显祖的戏剧属于明传奇,这种戏曲样式改变了元杂剧四幕戏的惯例,成为长度与结构都比较自由的戏剧。这是戏剧样式与发展阶段比较,当然有一定道理,文艺复兴时期的西方戏剧尚未严格遵守两百年后被古典主义戏剧奉为圭臬的三一律原则(说莎士比亚改动了这一原则当然是误解),因而莎士比亚戏剧的舞台规则与明传奇有相通之处,但中国戏曲的时空自由特性却并非仅属于明传奇,元杂剧同样具备。例如,说汤显祖和莎士比亚都在早期作品中表现了乐观主义精神,在后期作品里展现了悲观失望的世界观;说汤显祖的四部戏剧作品都包含有梦境,被称为"四梦",而莎士比亚约40部戏剧作品中有近一半与梦有关;说两人在写"情"的方面也有很多相似之处,都运用了超自然的精灵来促进爱情之梦的实现(如《紫钗记》和《牡丹亭》中的花神、《仲夏夜之梦》中的仙王和《辛白林》里的朱匹特),都在作品中表现了情对生死的超越,《牡丹亭》中的杜丽娘、《哈姆雷特》里的奥菲丽娅都经历了爱情"朝向死亡的存在"。还有,说汤显祖的《牡丹亭》《南柯记》与莎士比亚的几部浪漫剧都涉及了复活的母题,《牡丹亭》和《波里克利斯》中的开棺场景有许多相似之处,《牡丹亭》中杜丽娘的复活和《冬天的故事》里赫迈欧尼的复活都借助了绘画和雕塑的艺术形式等。

这些比较有没有价值?有一些,无非说明人类思维或东西方思维有共通点,仅此而已。但能说明什么问题呢?无非是说你有的东西我也有,一而再再而三地论证汤显祖是东方的莎士比亚而已。

但这样的论证仍然显得十分软弱无力,因为它包含的隐性前提是莎士比亚为标杆,只是说汤显祖也有能够着莎士比亚的地方。因此无论你怎么比,汤显祖都无法真正和莎士比亚平起平坐,反而还暴露出汤显祖无法匹敌莎士比亚的许多方面。例如,我看到一些网络评判就走向另外一面,干脆说汤显祖不如莎士比亚。说"莎翁戏尽是人生智慧、充沛的感受和对世界的思考,汤显祖虽然词写得真是好,但总归是些才子佳人终成眷属,和王朝更迭、生死迷津之类,到底还是无法与莎士比亚相比";认为"中国古典戏剧地域性强,缺乏普世性";说所以只有东方人才说汤显祖是东方的莎士比亚,而西方人并不反过来说莎士比亚是西方的汤显祖;说今天莎士比亚的世界声誉如日中天,有谁知道汤显祖呢?连中国人都没几个知道。

于是又有人出来捍卫汤显祖,提出汤显祖的创作难度要比莎士比亚大。1964年,前辈戏曲学者徐朔方教授撰写《汤显祖与莎士比亚》一文,即已经指出汤显祖依谱按律填写诗句曲词,莎士比亚则以话剧的开放形式落笔,汤显祖的创作空间与难度更大。后来更有许多文章千方百计赞美汤显祖,例如:说汤显祖作品的美感远超莎士比亚;说汤显祖是文人、哲人,莎士比亚是戏剧人、剧场人,两人的高下自判;说汤显祖有治世理想,为民生奋斗,莎士比亚则为钱奔忙,为英镑折腾;说考虑到各自的价值观与所处环境,汤显祖取得的"相对成就"要远远超过莎士比亚。也有谦虚点的说法,说就人格与文本的美感而言,至少汤显祖是不逊于莎士比亚的。还有更谦虚些的,说莎士比亚有剧作37部,汤显祖只有"临川四梦",汤显祖虽然显得有点惭愧,但其每一部剧作的篇幅和演出时间却比莎士比亚的都要长。说《罗密欧与朱丽叶》虽有五幕二十四场戏,演两三个小时,也不过相当于《牡丹亭》的四出戏而已,而《牡丹亭》一共有五十五出,要演20多个小时(我不明白念白剧和歌唱剧的演出时间怎么能这样比较)。又有人在诗歌总量上找回来,说莎士比亚只有154首十四行诗,而汤显祖写诗达2273首,还没算30多篇赋。更有婉转为汤显祖进行辩解的,说汤显祖的完美和才分并不弱于莎士比亚,为何没拥有与之相称的世界性声誉呢?因为汤显祖没把主要精力放在戏剧创作上。如此等等。

以上种种,都在努力用汤显祖攀附莎士比亚,甚至不惜抬汤而贬莎,让人感觉不是在用学术公器做冷静的科学研究,我认为这些都没有把握住比较文化的真谛。比较研究不是为了比优劣、赛高低,而应该站在世界文化的立场和视野上,参照和比较不同的民族文化与他者的外国文化,目的是构建更为科学的认知,发掘人类文化特别是异质文化的各自特点和独特价值。比较文化应该致力于不同文化之间的相互理解,对异质文化怀有真诚的尊重和宽容。

为什么我们的汤显祖与莎士比亚比较不能沿着正确途径前进呢?我认为是东方心理阴影遮蔽的原因,百余年来西潮东渐的渗透压,使得中国人在屈辱中感受到西方文化的优越感和西方中心论的强势,从而作出抗争性的反应。这就是鲁迅小说里阿Q说我祖上比你富的心态。这种心态有其历史合理性,你欺负了人家还不许人家不满?但在中国今天走向经济崛起和文化复兴的国际背景下,这种被称作后殖民心态的立场应该休止了。我们需要的是平等的文化交融、沉静的学术研究,而不是坚持虚张声势的攀比心态。文化自信,首先就要确立自信的姿态。

汤显祖不如莎士比亚的世界影响力,这是一个公认

的事实。不仅仅在西方文化弥漫之后,还在之前的中国文化语境中,汤显祖就已经黯淡下来。汤显祖身后,演出"四梦"的昆曲由于只流行在士大夫文人中,脱离平民趣味,不被"下里巴人"欣赏,很快被后起的梆子、皮黄等声腔剧种所取代,《牡丹亭》就已经成为文人手中把玩的雅物,其中倡导的"至情"观念更非普通人所易于理解并产生共鸣的,因而从清代开始就不能进行全本演出,只有《春香闹学》《游园惊梦》《拾画叫画》等零散析出流传在舞台上,成为小众的昆曲舞台上的保留剧目。即使昆曲本身,中华人民共和国成立时也已经几乎无法存活。我做过比较,有下述认识:汤显祖遵循曲牌体戏曲规范进行创作,运用的是雅化的文言曲词工具,投注精力的重点是按照严格的文辞曲律格范进行曲牌填词。他娴熟驾驭传统的文言曲词技巧,在诗词曲创作方面达到了历史高峰,受到同时代和后世文人的极高赞誉。然而,他毕竟只是士大夫高雅文化的代理人,广大普通民众则缺乏对其曲词的理解和共鸣基础。莎士比亚有着熔铸生活词汇的天赋,他的剧作广泛采用当时蓬勃兴起的市井民间语言,把民谣、俗语、俚语、古谚语、滑稽隐语大量吸收进来,其语词中运用的比喻、隐喻、双关语集当时英语之大成。他运用的词汇量高达20000多个,远超一般人数千常用语词的范围。莎剧语言影响了当时和后世的语言习惯,其用词和语句中有许多成为后世成语、典故和格言的来源。莎士比亚戏剧用语因而开现代英语之先河,对今天的英语世界影响深远。上述种种,决定了汤显祖剧作属于中国古典艺术范畴,而莎士比亚戏剧则成为西方现代文学艺术遗产。汤显祖的尴尬首先是中国文化本身性质和新陈代谢的轨迹所造成,还无关乎西方文化的入侵,当然入侵后中国传统艺术的衰败就更加使之雪上加霜了。

两人在各自文化中的影响力原本也不一样,明显莎士比亚远远超过汤显祖。汤显祖的戏剧题材范围比较狭窄,作为一个正统的士大夫文人,他的表现对象只是他熟悉的科举官宦生活,表达的是传统儒人士大夫的思想感情,他的影响力因而也只局限于文人圈,甚至还被遵经论史的正统文人所轻视,戏曲毕竟只是小道,所以汤显祖在中国文学史上的地位和对后世的影响并不是最高最大的。混迹市井的莎士比亚则代表西方市民文化的崛起,他的戏剧题材包罗万象,当时社会的政治、经济、宗教、军事、外交、商业、民俗……那个时代所拥有的一切,几乎都可以在莎士比亚剧作中找到投影。在他的戏剧大厦中,拥挤着帝王、贵族、富商、平民、流浪汉等社会各色人等,他们一起工作着、努力着、挣扎着,充分体现了社会生活的复杂性和完整性。莎士比亚剧作也因此而成为当时英国社会的一部百科全书,受到广泛社会阶层的瞩目与爱好。莎士比亚的遗产被欧洲戏剧全面继承,戏剧从此成为欧洲文艺的正宗,几百年来不断被发扬光大,莎士比亚也成为西方文学和戏剧的集中代表,尤其成为英语文学的鼻祖。

莎士比亚当然是伟大的,但是,莎士比亚获得今天世界性影响力的背后,却隐藏了一个至今未被人们所正视的事实:他的光芒得到了一个巨大历史投影的极度放大。莎士比亚戏剧应和着文艺复兴的声势,在17世纪陆续传入德、法、意、俄和北欧诸国,对欧洲各国戏剧的发展产生了深远影响。尤其不可忽视的是,莎士比亚戏剧还随着英语世界的扩张和世界文化的西潮东渐之风浸润到各大洲,最终传遍了全球。15世纪末"地理大发现"后的欧洲殖民热潮,携带着欧洲戏剧开始向美洲、亚洲、大洋洲、非洲播散,形成了全球范围的西方戏剧文化圈,莎士比亚戏剧也随着英语覆盖地域的剧增,迅速膨胀为世界性的戏剧遗产。而印度、中国、日本和南亚这些有着自己古老戏剧传统的国家和地区以及世界上任何其他语种的国家,也都逐步在自己的舞台上引进了西方戏剧样式,而用本国语言来演出,同时也按照西方式样建造起众多的剧院供使用。于是西方戏剧尤其是英语戏剧在20世纪成为全球性文化现象,莎士比亚则成为其共同的标杆。几百年来,莎士比亚剧作成为世界戏剧舞台上最为盛演的内容,可以说有剧院就有莎士比亚,各国剧院也都以上演莎士比亚剧作为荣。莎士比亚成为被各国专家学者研究最多的戏剧家,"莎学"成为国际"显学",莎士比亚的剧本则进入大、中、小学教科书而成为一代又一代的知识和文学艺术积淀。在这个机遇下,莎士比亚膨胀到极点。相反,汤显祖也随着传统戏曲的衰败萎缩到极点。新文化运动的硕果之一是中国剧坛引进了话剧样式和莎士比亚戏剧,之后莎士比亚戏剧又被中国戏曲诸多剧种反复移植和改编上演。而汤显祖剧作被翻译到西方和在西方演出,只是近若干年的事情。由于现代教育的西式格局,也由于现代汉语与文言曲词的距离过大,今天我国民众知道和了解莎士比亚的人比知道和了解汤显祖的还多,接受莎士比亚剧作也比接受汤显祖剧作更为便捷容易。整个世界都崇尚莎士比亚,中国人也都崇尚莎士比亚去了,汤显祖的影响力怎么能够和莎士比亚相比!

事实上,汤显祖和莎士比亚完全是不同文化、不同背景、不同历史进程中承担不同时代任务的他者。两位戏剧家的文化背景、历史环境和时代认知完全不同,人

生价值实现和意义追寻的方向也不同,因而其人生道路迥异。汤显祖是士大夫的代表,莎士比亚是市民阶层的象征,当士大夫阶层随着古代社会逝去,市民阶层随着新兴时代到来崛起为中产阶级并成为今天社会的中坚,两者的命运自然判若两途。比较文化必须考虑到这种种基因、环境和语境差异,才能确立起科学性立场。

今天,用高下来区分文明的势能型思维已经被每一种文明都有其存在的合理性的理解所代替,我们终于可以平静面对文化差异了。我们今天对汤显祖和莎士比亚进行研究和对比,可以看到不同文化背景下戏剧家的不同创作和生命轨迹,看到他们确立起不同的文化价值留下不同的遗产,而这些遗产对今天来说具有同样重要的价值和意义。这就够了,不需要去人为抬高一个打压一个。人类要了解自己的传统基因和文化来源,已经认识到汤显祖"四梦"和印度迦梨陀娑的《沙恭达罗》、日本世阿弥的传统能剧,都与莎士比亚戏剧一样同属于全人类的文化和戏剧遗产。中国戏曲也已经受到世界日渐提升的重视,昆曲则成为人类非物质文化遗产的珍贵代表。昆曲是中国传统文化的智慧结晶,是把东方哲学精神与美学趣味结合、经过悠久的过程逐渐蒸馏、凝结而成纯美的舞台艺术产物,是中国古典艺术的极致。人类现代艺术寻源,必须经过这里。汤显祖也由此受到历史的重新瞩目,有希望成为国际文化交流的信使而获得重生。

所以我说,在新世纪东西文化交流的双向努力中,今天世界纪念汤显祖和莎士比亚这两位戏剧大师逝世400周年,我们进行文化比较关注的方向应该是:从他们的剧作共同关心人类情感和命运的角度,体味其经典作品的深刻人文内涵,重新认识人类智慧和人类情感的本源,也品味中西文化的差异与各自审美特征,了解我们共同和不同的历史传统,把握中西戏剧不同的样式品性与美学原则,从而确立人类文化艺术丰富性、多样性和异质性的认识。我认为,未来世界文化的前景,将取决于时代的这种努力。

2016年9月12日
(本文系作者2016年9月22日在北京外国语大学的演讲稿;原载《艺术百家》2016年第5期)

汤显祖剧作在当代昆曲舞台2011—2015
——汤显祖逝世400周年国际高峰学术论坛(抚州)发言

朱栋霖

2016年,汤显祖、莎士比亚东西方两位戏剧大师逝世400年。伊丽莎白时代的莎士比亚活跃于西方文艺复兴时期,此时人文主义跃居时代前台,莎氏一生创作37部戏剧在英伦环球剧院等剧场演出,宣传了人文主义思想,成为文艺复兴的标志性成果。从1902年上海圣约翰书院学生用英语演出《威尼斯商人》开端,莎士比亚剧作频频搬上中国舞台,整个20世纪莎士比亚剧作在中国舞台的演出达到高潮,先后有70多个职业剧团和业余剧社演出了20多部莎氏剧作,毫无疑问,莎剧是中国舞台演出最多的外国剧作家作品。《牡丹亭》甫一问世,即最先在太仓王世贞府邸粉墨登场,在明中晚期万历年间已经成为昆坛名剧,经汤沈之争,搬演"临川四梦"成为热门。清代乾隆年间叶堂为"临川四梦"重新校订工尺谱,更利于曲唱《牡丹亭》全面推开。据乾隆年间专收昆坛名折的《缀白裘》统计,《牡丹亭》被热门搬演的折子计12折,仅次于《琵琶记》《荆钗记》,排第三。2005年,因应昆曲被列为世界级非遗,白先勇领衔青春版《牡丹亭》,演出200多场,带动了昆曲演出的热潮,汤显祖《牡丹亭》成为全国昆坛演出首选剧目。中国现有七个昆剧院团——北方昆曲剧院、上海昆剧团、江苏省演艺集团昆剧院、浙江昆剧团、湖南省昆剧团、江苏省苏州昆剧院、永嘉昆剧团,在2016年纪念汤显祖莎士比亚逝世400年之际,本文以这七个昆剧院团在2011—2015年的演出情况为研究对象,试探汤显祖剧作在中国昆曲舞台演出的情况。这五年间,全国各地、各部门、各学校当然时常会有演出汤显祖《牡丹亭》的机会,但是由于昆曲演出的严谨规范性与综合性(需伴奏配合),这些场合演出的《牡丹亭·游园惊梦》折子也都分别由这七个专业的昆曲院团承当,因此也被统计在内。香港和澳门特区没有昆曲团体,台湾地区有台湾昆剧团、兰庭昆剧团、台北昆剧团三家,演出断断续续,本文没有统计在内。需说明的是,统计中的"演出场"每场都演出数折(三四折或五六折,不等),"汤剧演出折"系指一折。

2011—2015年,全国七个昆剧院团演出汤显祖剧作的基本情况:

2011年,总演出1434场,其中演出汤剧868折次。

2012年,总演出1187场,其中演出汤剧533折次。
2013年,总演出1271场,其中演出汤剧676折次。
2014年,总演出1486场,其中演出汤剧812折次。
2015年,总演出1741场,其中演出汤剧682折次。

按年度统计：

2011年,北方昆曲剧院总计演出187场,其中演出汤剧63折次;上海昆剧团总计演出113场,其中演出汤剧25折次;江苏省演艺集团昆剧院总计演出805场,其中演出汤剧612折次(该团在昆山周庄戏台每天演出多场,已连续多年至今);浙江昆剧团总计演出108场,其中演出汤剧74折次;湖南省昆剧团总计演出60场,其中演出汤剧55折次;江苏省苏州昆剧院总计演出61场,其中演出汤剧36折次;永嘉昆剧团总计演出100场,其中演出汤剧3折次。

2012年,北方昆曲剧院总计演出176场,其中演出汤剧64折次;上海昆剧团总计演出190场,其中演出汤剧23折次;江苏省演艺集团昆剧院总计演出466场,其中演出汤剧389折次;浙江昆剧团总计演出190场,其中演出汤剧7折次;湖南省昆剧团总计演出69场,其中演出汤剧26折次;江苏省苏州昆剧院总计演出39场,其中演出汤剧16折次;永嘉昆剧团总计演出57场,其中演出汤剧8折次。

2013年,北方昆曲剧院总计演出177场,其中演出汤剧74折次;上海昆剧团总计演出106场,其中演出汤剧18折次;江苏省演艺集团昆剧院总计演出754场,其中演出汤剧517折次(浙江昆剧团,该年无统计数字);湖南省昆剧团总计演出68场,其中演出汤剧13折次;江苏省苏州昆剧院总计演出54场,其中演出汤剧34折次;永嘉昆剧团总计演出112场,其中演出汤剧20折次。

2014年,北方昆曲剧院总计演出156场,其中演出汤剧83折次;上海昆剧团总计演出124场,其中演出汤剧25折次;江苏省演艺集团昆剧院总计演出740场,其中演出汤剧506折次;浙江昆剧团总计演出125场,其中演出汤剧82折次;湖南省昆剧团总计演出60场,其中演出汤剧19折次;江苏省苏州昆剧院总计演出140场,其中演出汤剧67折次;永嘉昆剧团总计演出141场,其中演出汤剧30折次。

2015年,北方昆曲剧院总计演出213场,其中演出汤剧91折次;上海昆剧团总计演出236场,其中演出汤剧23折次;江苏省演艺集团昆剧院总计演出734场,其中演出汤剧472折次;浙江昆剧团总计演出101场,其中演出汤剧46折次;湖南省昆剧团总计演出67场,其中演出汤剧15折次;江苏省苏州昆剧院总计演出305场,其中演出汤剧22折次;永嘉昆剧团总计演出85场,其中演出汤剧13折次。

按剧团统计,2011—2015年,七个昆剧院团演出汤显祖剧作情况:

北方昆曲剧院:2011年共演出187场,其中汤显祖剧作演出63折次,在全年演出频率中约占33.69%。2012年共演出176场,其中汤显祖剧作64折次,约占36.36%。2013年共演出177场,其中汤显祖剧作74折次,约占41.81%。2014年共演出156场,其中汤显祖剧作83折次,约占53.21%。2015年共演出213场,其中汤显祖剧作演出91折次,约占42.72%。

上海昆剧团:2011年共演出113场,其中汤显祖剧作演出25折次,在全年演出频率中约占22.12%。2012年共演出190场,其中汤显祖剧作23折次,约占12.11%。2013年共演出106场,其中汤显祖剧作18折次,约占16.98%。2014年共演出124场,其中汤显祖剧作25折次,约占20.16%。2015年共演出236场,其中汤显祖剧作23折次,约占9.74%。

江苏省演艺集团昆剧院:2011年共演出805场,其中汤显祖剧作演出612折次,在全年演出频率中约占76.02%。2012年共演出466场,其中汤显祖剧作389折次,约占83.48%。2013年共演出754场,其中汤显祖剧作517折次,约占68.57%。2014年共演出740场,其中汤显祖剧作506折次,约占68.38%。2015年共演出734场,其中汤显祖剧作472折次,约占64.3%。

浙江昆剧团:2011年共演出108场,其中汤显祖剧作演出74折次,约占68.52%。2012年共演出190场,其中汤显祖剧作7折次,约占3.68%。(2013年无统计)2014年共演出125场,其中汤显祖剧作82折次,约占65.60%。2015年共演出101场,其中汤显祖剧作46折次,约占45.54%。

湖南省昆剧团:2011年共演出60场,其中汤显祖剧作演出55折次,在全年演出频率中约占91.67%。2012年共演出69场,其中汤显祖剧作26折次,约占37.68%。2013年共演出68场,其中汤显祖剧作13折次,约占19.12%。2014年共演出60场,其中汤显祖剧作19折次,约占31.67%。2015年共演出67场,其中汤显祖剧作15折次,约占22.38%。

江苏省苏州昆剧院:2011年共演出61场,其中汤显祖剧作演出36折次,在全年演出频率中约占59.02%。2012年共演出39场,其中汤显祖剧作16折次,约占41.03%。2013年共演出54场,其中汤显祖剧作34折

次,约占62.96%。2014年共演出140场,其中汤显祖剧作67折次,约占47.86%。2015年共演出305场,其中汤显祖剧作22折次,约占7.21%。

永嘉昆剧团:2011年共演出100场,其中汤显祖剧作演出3折次,在全年演出频率中约占3.00%。2012年共演出57场,其中汤显祖剧作8折次,约占14.04%。2013年共演出112场,其中汤显祖剧作20折次,约占17.86%。2014年共演出141场,其中汤显祖剧作30折次,约占21.28%。2015年共演出85场,其中汤显祖剧作13折次,约占15.29%。①

2011—2015年,全国七个昆剧院团演出汤显祖剧作总体情况:

2011年,总演出1434场,其中汤剧868折次,为全年演出频率的60.53%。

2012年,总演出1187场,其中汤剧533折次,为全年演出频率的44.90%。

2013年,总演出1271场,其中汤剧676折次,为全年演出频率的53.19%。

2014年,总演出1486场,其中汤剧812折次,为全年演出频率的54.64%。

2015年,总演出1741场,其中汤剧682折次,为全年演出频率的39.17%。

综合以上统计:

2011—2015年5年间,全国七个昆剧院团总计演出7119场次,其中汤显祖剧作演出总计3571折次,占全部演出频率的50.16%。

《牡丹亭》整本演出,2011年462场,2012年50场,2013年93场,2014年192场,2015年152场。5年总计演出《牡丹亭》949场。

5年中《游园惊梦》单折演出为2485折次。以5年1825天计,5年中平均每天演出1.38折《游园惊梦》(或《游园》《惊梦》)。

二

汤显祖剧作在当代中国昆曲舞台2011—2015年的演出,于此可见概貌与特色。

汤显祖剧作《牡丹亭》是当代中国昆曲舞台演出频率最高的。2014年文化部举办"名家传戏——2014全国昆曲《牡丹亭》传承汇报演出",演出大师版《牡丹亭》上下本,共12折,有南昆版(江苏省演艺集团昆剧院)、典藏版(上海昆剧团)、大都版(北方昆曲剧院)、天香版(湖南省昆剧团)、永嘉版(永嘉昆剧团)、青春版(江苏省苏州昆剧院)、御庭版(浙江昆剧团),共7个版本的昆曲《牡丹亭》。

在明清两代的昆曲舞台上,《牡丹亭》就是演出频率高、被搬演折子多的剧目。清乾隆年间苏州钱德苍编辑刊印的戏曲选集《缀白裘》,以收录梨园当红名折一网打尽的丰赡性和剧场歌本特色著称。全书十二集,辑80余部明清传奇400多个折子,都是康乾时期剧坛盛演的名剧。入选折目排行在前的,依次为《琵琶记》26折、《荆钗记》19折、《牡丹亭》12折、《红梨记》11折、《西厢记》《一捧雪》《连环计》均为9折、《长生殿》8折。《牡丹亭》12折为《学堂》《劝农》《游园》《惊梦》《寻梦》《离魂》《冥判》《拾画》《叫画》《问路》《吊打》《圆驾》。《缀白裘》的收录反映了康乾时期昆曲演出的盛况,《牡丹亭》入选达12折,可见其被搬演与受欢迎的程度。进入现代,《琵琶记》《荆钗记》的演出频率与搬演折数显著减少,《牡丹亭》演出频率显著上升。随着时代推移与观众观剧审美情趣的变化,昆曲演出市场逐渐萎缩,"传"字辈之后昆曲演员阵容锐减,能串演的折子从清代的1000余折(李翥冈手抄《昆曲全目》)到"传"字辈的800折,之后逐代减其半。在幸存的200余折剧目中,《牡丹亭》的《学堂》《游园》《惊梦》《寻梦》《离魂》《冥判》《拾画》《叫画》8折继续被频频搬演。

昆曲作为舞台综合艺术,融文学、戏剧、表演、音乐、舞蹈、美术于一体,格律严谨,形式完备,载歌载舞,声腔音乐婉转悦耳且柔媚悠长。汤显祖《牡丹亭》经过叶堂的度曲和历代艺术家的精雕细刻,充分包容了昆曲艺术的诸项元素,是昆曲华彩的灿烂展示。这是《牡丹亭》高演出率的根本保证。

百年来,有两个演出事件使《牡丹亭》与《游园惊梦》在昆坛演出中独占鳌头。

梅兰芳鉴于昆曲的衰落,传承与搬演了许多昆剧折子,他认为昆曲艺术是京剧艺术的根底。梅兰芳一生演的昆曲有47折,《游园惊梦》是演出频率最高的。1945年抗战胜利,蓄须明志的梅兰芳重返剧坛,开幕戏就是他与俞振飞的《游园惊梦》,轰动沪上。1949年12月,梅剧团在上海中国大戏院演出长达一个多月,梅俞配的《游园惊梦》唱了8次之多。梅葆玖后来总结说:"没有昆曲就没有梅派艺术。"1962年梅俞配的《游园惊梦》还

① 说明:七个昆剧院团的演出统计资料,系采自《中国昆曲年鉴》(2012、2013、2014、2015、2016版)各昆剧院团提供的年度演出日志。

拍摄成彩色电影。梅大师的成功演绎使昆曲《游园惊梦》声誉飙升。

2005年以来，白先勇策划青春版《牡丹亭》打头阵，打开了昆曲走向全国的局面。青春版《牡丹亭》演出200余场，带动了全国昆剧院团盛演《牡丹亭》的热潮。

三

昆曲《牡丹亭》是生、旦演员舞台功力的全面考量。它成就了一代代艺术名家，也训练培养了一代代青年人才。1949年梅俞配的《游园惊梦》在上海唱了8次之多，配戏的梅葆玖说就是上了8次课。在2014年《牡丹亭》展演中，大师们的表演，一招一式、每个唱段都符合昆曲的规范，另一方面，又在昆曲的规范性中发挥自己独有的艺术创造性，艺术创造性的重点在于深入体验剧中人的内心世界——所谓传神，使演出的舞台形象韵味醇厚。

昆曲《牡丹亭》的表演，都来自"传"字辈的传授，演唱音乐采自叶堂校谱。所以无论南北昆、青春版、大师版，其唱、念、做，一切程式，都是一样的，没有变化的，无须变也不必变。我曾经请石小梅与王芳在我的课堂上串演《琴挑》。她们两人分属两个剧团，而且从没配演过戏，更不用说合演《琴挑》。因为原先与石小梅配演的旦角因故不能来，我临时请王芳合演。两位艺术家从没搭档演出过，仅仅在演出前略一对戏就上场了，而且对手戏浑然一体、天衣无缝，原因就在于两人的《琴挑》来自同一个师傅沈传芷的传授。《游园惊梦》《拾画》《叫画》《离魂》，无论哪位演员，都一样的唱、念、做，这就保证了演出的基本范式与成功。当然，各位演员演出的艺术层次、水准还是有差异的。

自从青春版《牡丹亭》问世，青春靓丽的杜丽娘、柳梦梅一遍又一遍在舞台上翩翩起舞，眉来眼去谈情说爱，赢得了大学生的喜爱。一时全国昆坛都是灵动风骚青春版，于是张继青《游园惊梦》的优雅娴静再不复见。幸有梅兰芳《游园惊梦》电影留下大师艺术风貌，而梅兰芳的昆曲表演比张继青的表演节奏更慢些许，表演程式的幅度更收敛些许，动作幅度更小些、慢些，更低眉敛眼——梅兰芳表演的杜丽娘更为幽雅娴静。也因此有人担心今天的演员如果像梅大师那样静与慢的表演风格，恐怕当下观众没耐心。2013年上海国际艺术节，史依弘、蔡正仁演出俞言版《牡丹亭》。我没有见过言慧珠演杜丽娘的风采，但是很显然，史依弘塑造杜丽娘，其演出风格全部采自梅兰芳电影版《游园惊梦》的表演艺术。那一袭大红披风紧裹出场，缓慢转身，低眉敛眼，心事幽幽，轻慢的念白，幽幽地吟唱"袅晴丝吹来闲庭院"。游园的五支曲子【绕地游】【步步娇】【醉扶归】【皂罗袍】【好姐姐】，一样的幽幽唱来心定气闲，舞台动作收敛稍缓慢。梳妆、照镜，步香闺，尽显幽雅娴静，而不是灵动风骚。这是梅兰芳塑造的大家闺秀、二八佳人风度，而不是闺中难耐寂寞的风流少女。史依弘塑造杜丽娘，显然是师法梅兰芳表演艺术的神采。我们从中领略到了昆曲作为雅部艺术的优雅娴静风采。魏良辅创昆曲水磨调，要求演唱"全要闲雅整肃，清俊温润"，昆曲"调用水磨，拍捱冷板"，"功深熔琢，气无烟火"（沈宠绥《度曲须知》）。雅静——这才是昆曲艺术的品位，体现了中国古典文化的审美境界。这不免使我们怀疑：当下在载歌载舞旗号下戏曲舞蹈化的昆曲是否传承了古典昆曲的真正艺术风貌？

看惯了《游园》《寻梦》《拾画》《叫画》舞台动作的精致繁复花哨，像苏州园林的繁复元素，满目缤纷地展示在观众眼前，那一支支意象纷繁的曲词与手脚挥舞并用的唱做，究竟要表现剧中人怎样的思绪情感？恐怕只是令人眼花缭乱目眩眼迷，而不知所云。而岳美缇演《叫画》，开场神定气闲，柳梦梅只是欣赏一幅与自己不相干的观音画像，之后逐步发现是一位美女，不是观音，再后看画上题诗，逐渐悟出竟似乎与自己有关，最后唤画中人是"姐姐"相携而行。岳美缇表演的仍是昆曲的唱与做，但她的艺术表现的中心，是柳梦梅面对这幅画像时的心理发现，在唱念做中将之有层次地、清晰地展示出来。岳美缇娴熟的表演艺术就转化为对《叫画》中柳梦梅内在心理的把握。《叫画》的舞台表演就是一个剧中人心理发现的过程。

也曾看到有演员将《写真》仅仅演成一位美女为自己画像，唱腔优美，动作甜美。殊不知病入膏肓的杜丽娘为自己写真，其内心的痛楚、无望与祈愿是多么深切。也看到梁谷音演《离魂》，那是心灵的投入，她将杜丽娘低回欲绝的痛楚与难舍难分的悲情表现得催人泪下。艺术家将自我的心理经验、人生积累、自己对人生际遇的思考灌注在所塑造的人物身上，唱念做不是通常的舞蹈歌唱，戏曲化的表演已经化为自我的心理表现。汤显祖塑造的杜丽娘人生阅历曲折太多，由生而死，死又复生，为情而死，为情而生，每一出中表现的都是不同的情感。演好杜丽娘，演员需要深刻体验杜丽娘的内心情感，以自己的人生经验与生活细节来丰富演出。在大师版《牡丹亭》中，70多岁的张继青《离魂》，杜丽娘与母亲诀别下跪，虚弱垂危的她由春香搀扶着，恰到好处地显示出杜丽娘临死前气息奄奄的状态。

四

2014年《牡丹亭》展演，有大师版，有典藏版、南昆版、天香版、永嘉版、大都版、青春版、御庭版，八个版本的昆曲《牡丹亭》演出极一时之盛。

《牡丹亭》演出中着重塑造杜丽娘这一人物形象，柳梦梅基本是陪衬角色。苏昆青春版则生旦并重，扮演柳梦梅的演员俞玖林以青春情真引人注目。在大师版《牡丹亭》中，岳美缇、石小梅、汪世瑜、蔡正仁等艺术家先后登场，独具匠心地塑造了柳梦梅的形象，柳生的怀才不遇、风流倜傥、痴情真诚被表现得酣畅丰满。剧中的次要人物，经大师们的塑造（侯少奎的判爷形象、刘异龙的石道姑形象、张寄蝶的癞头鼋形象），这些有缺陷的角色的舞台表演也妙趣横生。

昆曲《牡丹亭》已是经典。但那是依仗"传"字辈演员的传授，连当年梅兰芳也聘请朱传茗教授。所以全国七个昆曲院团的《牡丹亭》演出，其唱腔都遵叶堂校谱，一招一式都传承自"传"字辈，当然上昆《牡丹亭》来自俞振飞亲授，但俞振飞的表演大体与"传"字辈是同一渊源。所以八个版本《牡丹亭》的唱念做出自同一母体，大体上是相同的。这就是经典的传承，其价值也就在此。但是如果昆曲的所有演员都仅是完全呈现出同一种表演模式风格，对昆曲来说，就没有它的丰富多彩性。在清代，昆曲走向全国，不可避免地与当地语言、文化融合，由此产生了湘昆、晋昆、川昆、滇昆等，这是昆曲在不同地域的演出风格。而今全国昆坛都演同一本戏，昆曲演出的雷同化日益严重。对于湘昆来说，能完整演绎《牡丹亭》实属不易，但是观众看到的却是没有湘音的《牡丹亭》。

源于《西厢记》，产生了突出红娘的《南西厢》和以红娘为主角的京剧《红娘》，以张生为主角的茅威涛版越剧《西厢记》。鉴于现今舞台搬演的都是《牡丹亭》节编本，那么，《牡丹亭》是否也可以拥有以柳梦梅为主角或以春香为重头戏的各种演出版本？

汤显祖《牡丹亭》的高演出频率，当然足证《牡丹亭》的价值与影响，它在当代昆曲界的顶尖地位，但另一方面未始不包含遗憾。汤显祖剧作演出太单一，永远是一部《牡丹亭》。汤显祖"临川四梦"有《牡丹亭》《紫钗记》《南柯记》《邯郸记》四部。在纪念汤显祖400周年活动中，少有"临川四梦"的演出。当然上昆曾排演《邯郸记》《紫钗记》，江苏省昆有《南柯记》，但很少演出。

昆曲被列为世界非遗已经15年了，根本的遗憾是不能永远只是以一部《牡丹亭》作为昆曲的旗帜。

五

文学是昆剧的灵魂，醇厚的文学内涵与高品位的美学蕴含令昆曲超越而为戏曲的凤冠。昆曲演出中文学的重要性，在当下将古典传奇名著搬上舞台的过程中仍旧不容忽略。青春版《牡丹亭》的成功，首先在于白先勇主持整编汤显祖原著，截取哪些、舍去哪些、如何拼接连缀，都显示出这位著名作家的精粹运思，焕发了汤公原著的神采，铸就青春版成为一个完美的艺术整体。在2014年《牡丹亭》展演中就有人提出，浙昆御庭版的文本就稍显简陋，没有《写真》一出，《拾画叫画》就没有基础，很多内涵无法表达出来。北昆版则与其他剧团一样以《游园惊梦》开场，失去了北昆的特色。通常版一开始就演《惊梦》，这样惊梦中杜丽娘的内心世界就没来由。《春香闹学》本是北昆的传统戏，应该传承下来，北昆版可以《春香闹学》一出为《牡丹亭》开端，这样就更完美。

上昆《牡丹亭》是名角荟萃的经典演出，每一折演出都有可圈可点之处，但也并非无须再推敲。上昆《幽媾冥誓》折系拼合《幽媾》《冥誓》两折而成，而两件事并不发生在同一个晚上，合为一折就变成发生在同一晚。在上昆《幽媾冥誓》折，杜丽娘夜叩柳梦梅书房，两人相会，柳梦梅问杜丽娘：你从何而来？家住何处？杜丽娘当即告柳生自己乃是鬼魂，望柳生明天掘墓才能回魂，柳生承诺——这就是"冥誓"。已显明是鬼魂的杜丽娘转身即要离去，这一折应该结束了，但编者记得尚未"幽媾"，所以只见柳梦梅翻袖拉住杜丽娘唱"我与你点勘春风第一花"，柳生拥杜丽娘同下——点题"幽媾"。每次看到这里，我都惊诧莫名。在原《幽媾》中，柳生是不知杜丽娘系鬼魂才有情趣与贪夜而来的美娇娘"幽媾"的。《聊斋》中人鬼妖相恋，许仙与白娘子相爱，都是男方不知对方是鬼与妖的。如果已知对方是鬼，明天还要去掘墓，哪还敢与鬼魂"幽媾"呢？

<div style="text-align:right">

2016年6月于苏州读万卷堂
2017年7月修订

</div>

汤显祖研究的回顾与前瞻

邹自振

一

汤显祖的"临川四梦",尤其是《牡丹亭》,不仅在国内有着深远的影响,而且在国际上也产生了很大的影响。早在17世纪,这部名著就已远传海外,至今已有300多年了。自20世纪以来,各种外文译本相继问世。研究这部名著的外国学者也日益增多。当代著名戏曲理论家郭汉城在为1982年10月于南昌—抚州召开的纪念汤显祖逝世366周年学术研讨会编撰的《汤显祖研究论文集》①所作的序中说:"外国有莎士比亚学,中国已经有《红楼梦》学(即红学),也不妨有研究汤显祖的'汤学'。"

据日本《御文库目录》所载,正保三年(1646,清顺治三年),御文库收藏明刊本《牡丹亭记》(明末臧懋循改本)六本。又据《江户时代船舶载书目研究》记载,享保二十年(1735,清雍正十三年)传入《还魂记》(即《牡丹亭》)一本;安永八年(1779,清乾隆四十四年)传入《玉茗堂四种》一部。从这些记载中可知这部名著在清初就已传入日本,刊印清晰,插图精美。岸春风楼翻译的《牡丹亭还魂记》于1916年由日本文教社出版;宫原民平译注的《还魂记》由东京国民文库刊行会出版,收录《国译汉文大成》第十卷(1920—1924);铃木彦次郎和佐佐木静光合译的《牡丹亭还魂记》由东京支那大学大观刊行会出版,收录《支那文学大观》(1926—1927)。另外,还有岩城秀夫的译本《还魂记》。

《牡丹亭》最早译成的西方文字是德文。1929年,徐道灵(Hsu DauLing)撰写的德文《中国的爱情故事》一文中就有关于《牡丹亭》的摘译和介绍,该文载于《中国学》杂志第四卷(1931)。据《剧学月刊》第三卷第十一期记载,1933年,北京大学德文系教授洪涛生(Prof. Q. Hunahau Sen)将《牡丹亭》译成德文,并应北平万国美术所的邀请演出该剧,瑞笛歌扮柳梦梅,梅海琳扮杜丽娘,王素馨扮春香,莫乐扮花郎,倒雍君扮花神。1935年,他们还精制戏服,在上海兰心大戏院演出。洪涛生并拟率团回国演出,将中国戏曲艺术带给德国及欧洲观众。从《剧学月刊》此期所附五帧演出剧照来看,这次德文译本《牡丹亭》演出的只是几个折子戏,如《劝农》《肃苑》《惊梦》等。另外,译本的目的是为了演出的需要。其实早在1931年,洪涛生就与 Dr. Chang Hing 合译德文本《牡丹亭·劝农》,载于《中国学》第六卷。1935年,又译《写真》一出,载于《东方与西方》杂志。直到1937年,才译完德文《牡丹亭》全本,分别由苏黎世与莱比锡两地的出版社出版。

法文译本有徐仲平所译的《中国诗文选》,选译《牡丹亭·惊梦》,1933年由巴黎德拉格拉夫书局出版;最新的译本是安德里·莱维的法文全译本《牡丹亭》,于1999年在巴黎出版。

俄文译文出现较晚,有孟烈夫于1976年出版的《牡丹亭》片段,收录《东方古典戏剧》(印度、中国、日本)一书。

《牡丹亭》最早的英译本是1939年哈罗德·阿克顿(H. Acton)选译的《牡丹亭·春香闹学》,载《天下月刊》第八卷4月号。美国柏克莱大学的白之(Cyril Birch)教授是第一位将《牡丹亭》全本英译介绍给西方的学者。赛利尔·伯奇(Cyril Birch)也于1965年在《中国文学选读》中选译了《牡丹亭》的部分场次,并于1980年在印地安那大学出版了全译本。国内译者、中国科技大学张光前教授的英语全译本于1994年由旅游教育出版社出版。

特别值得一提的是大连外国语大学原校长汪榕培教授对汤显祖研究所做的突出贡献。汪榕培曾历时10载,完成了《老子》《庄子》《易经》《诗经》《汉魏六朝诗三百首》《陶渊明诗歌》等中国古典文学作品的英译。2000年,他的英汉对照全本英译《牡丹亭》由上海外语教育出版社出版。2003年,海内外第一个《邯郸记》英文全译本由外语教学与研究出版社出版(列入汉英对照"大中华文库"丛书)。汪榕培为自己的译文制定了"传神达意"的目标,他的《牡丹亭》《邯郸记》英文全译本也确实创造性地准确再现了原剧的风采,受到了海内外汤显祖爱好者的好评。目前汪榕培与他的学生们竭尽全力先后翻译的《紫钗记》《南柯记》《紫箫记》都已经完成,并由上海外语教育出版社出版(《汤显祖戏剧全集》英文版

① 《汤显祖研究论文集》,江西省文学艺术研究所编,中国戏剧出版社1984年版。

(2014))。这样,汤显祖剧作就有了由中国学者翻译的全部的英译本,它必将推动世界范围内的汤显祖研究向纵深发展。

国外对汤显祖的研究早在20世纪初叶即已开始,日本著名的中国戏曲史专家青木正儿在1916年出版的《中国近世戏曲史》中首次将汤显祖与莎士比亚相提并论:

> 显祖之诞生,先于英国莎士比亚十四年,后莎氏之逝世一年而卒(按:实为同一年)。东西曲坛伟人,同出其时,亦奇也。

青木正儿的学生、山口大学人文学部教授岩城秀夫在20世纪七八十年代撰写了长达411页的论文《汤显祖研究》。八木泽厚的《论〈牡丹亭〉的版本及其成立年代》载《斯文》22编1号。东京理科大学文学部语文第二研究室还编有《〈还魂记〉校勘记·语汇引得》。美国则有柏克莱大学白之(Cyril Birch)撰写的论文《〈牡丹亭〉或〈还魂记〉》(1974)和《〈牡丹亭〉结构》(1980),另外还有J. Y. H. Hu的论文《从冥府到人间:〈牡丹亭〉结构分析》(1980)和夏志清的论文《汤显祖剧作的自我与社会》(1970)等。俄国汉学家索罗金·马努幸也发表了不少研究汤显祖的论文,如1974年发表的《论汤显祖的〈紫箫记〉》《汤显祖的戏曲〈紫钗记〉》等。

日本的岩城秀夫是这方面有代表性的研究者之一。他的长篇著作《汤显祖研究》被收录岩城秀夫最重要的著作《中国戏曲演剧研究》,构成该书的第一部,1972年由日本创文社出版。《汤显祖研究》分两部分,上篇为"汤显祖的传记",下篇为"汤显祖的剧本"。上篇以汤显祖生平经历、交游情况为线索,勾勒出明代从嘉靖至万历年间文化思潮的轮廓;下篇从汤显祖与友人的交往及与论敌的龃龉出发,研究汤显祖文学活动在明代的地位。该文上下篇的共同特征是以具体的个人为中心写历史实态,通过人解释文学与文化。

岩城秀夫以10章、20多万字的篇幅对汤显祖的生平、剧作、戏曲理论以及在文学史上的地位做了全面的评价:

> 中国戏剧在明代万历年间(1573—1619)就已经相当繁荣。汤显祖在那个时期就作为一个杰出的、有名望的戏剧家。他比莎士比亚早生十四年,奇怪的是他们两人的死是同年的。还有他和近松门左卫门①相比大约早一百年。他的著作虽然不多,但是像汤显祖获得这样多人的喜爱那是很少有的。

在上篇中,岩城秀夫把汤显祖放在与明代数位著名人物的关系中进行研究。这些人物中尤其值得注意的是张居正、王世贞、李贽、达观。岩城秀夫很重视这些人给汤显祖的生活经历和文学创作带来的变化。正是在汤显祖与同时代人物的复杂关系中,岩城秀夫为他确定了历史位置。

在下篇中,岩城秀夫在上篇的基础上研究汤显祖的创作,以他的性格和人际关系解释他的文学世界。岩城秀夫指出,《紫箫记》因是非蜂起而不得不草草收场,这的确是再写《紫钗记》的诱因,但后者并不是前者的续作。《紫钗记》其实是将《紫箫记》中被删掉的危险成分重新写出。写作这个剧作时,张居正已经去世,所以汤显祖可以在剧中写进卢太尉这个人物。汤显祖的讽刺实际上也适用于申时行,所以在申时行当政时大概遇到了出版阻力,以至这部剧作直到万历二十三年(1595)才得以刊行。在对《南柯记》与《邯郸记》的分析中,岩城秀夫特别注意到达观禅师对汤显祖的影响。汤显祖形成了浓厚的出世思想,其形成的重要契机则是达观的来访。晚年的汤显祖反抗时政的方式是弃官,他的消极出世思想也主要来自达观的净土教。

与此相对,岩城秀夫认为,《还魂记》是一部恋爱至上主义的作品,它的影响来自李贽:"李贽标榜真实人的姿态,对于失掉'真'的'假'不断否定与斥骂;'真'是情的根本,自然的情欲就是'真'。而汤显祖也强烈肯定男女之'情'。《还魂记》就是从肯定欲望出发的。"

在《汤显祖研究》下篇的第五章中,岩城秀夫还涉及了一个重要问题,即汤显祖与沈璟围绕《还魂记》改作问题的纠纷。岩城秀夫指出,沈璟与王骥德同属吴江派,只用昆曲的尺度衡量《还魂记》,故断定其无法上演,只肯定它在"案头"的文学价值。在这种情况下,为了迎合"俗唱"而改动汤显祖呕心沥血扶植宜黄腔的力作,自然会触怒汤显祖。

在《汤显祖研究》中,岩城秀夫将作家研究在解读作品中的作用发挥到了极致。同时,岩城秀夫最独特的思维方式是他对历史真实性的看法,他对同一问题往往从

① 近松门左卫门(1653—1724),日本江户时代歌舞伎脚本、净琉璃唱词作家。他与歌舞伎演员坂田藤十郎合作,写过不少反映社会时事的歌舞伎剧作。贞享三年(1688)起,为"竹本座"写作净琉璃脚本,作品约有150种,多取材于封建战史、贵族小说、日本和中国的神话故事。

不同的角度加以关注,从多元视角解释中国戏曲和剧作家,无疑是解读戏曲文本和写作作家论的新的方法论的一种可贵尝试。

以博士论文而言,1974年汉堡大学Tang Shang Lily《汤显祖的"四梦"》出版;1975年明尼苏达大学C. Wang Chen的博士论文《〈邯郸记〉的讽刺艺术》出版;90年代有华玮的博士论文《寻求"和":汤显祖戏曲艺术研究》(The Search for Great Harmony: A Study of Tang Xianzu's Dramatic Art)(1991)、荣赛星(Sai-sing Yung)的博士论文《〈邯郸记〉评析》(1992)、陈佳梅(Chen Jiamei)的博士论文《犯相思病的少女的梦幻世界:妇女对〈牡丹亭〉的反映(1598—1795)研究》(The Dream World of Love-sick Madams: A Study of Women's Responses to The Peony Pavilion, 1598—1795)(1996)。此外,王益春(Wang I-chun)的博士论文《梦与戏剧:16—17世纪之交中、英、西班牙之剧作》(Dream and Drama: in Late Sixteenth Century and Early Seventeenth Century China, England and Spain Theatre)(1986)、周健渝的博士论文《才子佳人小说:十七到十九世纪中国一种叙述文学体裁的历史研究》(1995)和沈静的博士论文《传奇戏剧中文学的运用》(2000)亦述及汤显祖剧作,卡塞林·斯瓦特克(Catherine Crutchfield Swatek)的博士论文《冯梦龙的"浪漫之梦":〈牡丹亭〉的改编中抑遏的策略》(Feng Menglung's "Romantic Dream": Strategies of Containment in his Revision of The Peony Pavilion)(1990)则论及汤剧的流传。

由浙江大学徐永明和陈靓沅(新加坡)主编的《英语世界的汤显祖研究论著选译》(2013)收论文15篇,可以让我们清晰地了解海外汤显祖研究的大致情况:(美)夏志清:《汤显祖笔下的时间与人生》;(美)李惠仪:《晚明时刻》;(美)芮效卫:《汤显祖创作〈金瓶梅〉考》;(法)雷威安:《汤显祖和小说〈金瓶梅〉的作者身份》;(美)伊维德:《"睡情谁见?"——汤显祖对本事材料的转化》;(美)袁书菲:《文本、塾师与父亲——汤显祖〈牡丹亭〉中的教学与迂腐》;(美)吕立亭:《情人的梦》;(美)蔡九迪:《异人同梦:〈吴吴山三妇合评牡丹亭〉考释》;(中国香港)华玮:《〈牡丹〉能有多危险?——文本空间、〈才子牡丹亭〉与情色天然》;(美)白之:《〈牡丹亭〉英译第二版前言》;(美)王靖宇:《"姹紫嫣红"——〈牡丹亭·惊梦〉三家英译评点》;(美)陆大伟:《陈士争版〈牡丹亭〉的传统与革新》;(加拿大)史恺悌:《〈牡丹亭〉与昆曲戏剧文化》;(美)沈静:《〈紫钗记〉对〈霍小玉传〉的改写》;(新加坡)容世诚:《〈邯郸记〉的表演场合》。

此外,国外学术界和权威著作对汤显祖及其剧作也做了很高的评价。苏联科学院主编的《世界通史》第四卷在谈到中国明代文化时说:

在十六世纪的戏曲作品中,汤显祖的《牡丹亭》很重要。这部作品对旧道德基础进行了挑衅。

英国《新版大不列颠百科全书》对汤显祖评述道:

明朝对于戏剧文学的最大贡献,是创造了一种多幕的戏剧形式,即"南戏"。皇室成员、闻名学者以及官员,如王世贞,尤其是汤显祖都写了剧本。……感伤的浪漫主义是明朝戏剧创作中的一个最突出的特点。[①]

又说:

十六世纪初年,苏州的音乐家魏良辅花了十年时间,在南方民间流行的曲调基础上,创造了一个新的乐律格式,称之为昆曲。最初,它只是用在简短的演奏中。十六世纪的诗人梁辰鱼把它运用到大型戏剧中去,于是,它便很快地推广到全国,直到二十世纪后京剧出现时止,一直控制了剧台。重要的昆曲剧作家有汤显祖,他的戏曲以细腻感人而闻名。[②]

二

尽管汤显祖400多年来一直受到文学界和戏剧界的重视,然而"汤学"的逐渐形成却是20世纪的事。中国20世纪的汤学研究(尤其是对《牡丹亭》的研究)大致可以分为前半世纪和后半世纪两个阶段。前半世纪的研究较多地继承了明清以来考辨本事、制曲度曲、曲辞鉴赏的传统,较少观念的更新和理论的说明,研究者仅有少数曲学专家和文学史家,前期有王国维、吴梅、王季烈、卢前等人,后期有俞平伯、郑振铎、赵景深、张友鸾、江寄萍、吴重翰等人。后半世纪的研究虽然曾经受到庸俗社会学和极左思潮的影响,但是在1957年前后围绕纪念汤显祖逝世340周年活动,还是形成了一个研究的小高潮。70年代后期以来,汤显祖研究逐步深入和发展。全国学术界在1982年以纪念汤显祖逝世366周年为契机,在汤显祖的故乡抚州和江西省城南昌举行了隆重的纪念活动并随之将汤显祖研究推上一个新阶段,论文和

[①] [英]《新版大不列颠百科全书》,1974年版,第四卷第353页。
[②] [英]《新版大不列颠百科全书》,1974年版,第五卷第472页。

著作的数量都有大幅度的增加。

最近30多年出版的汤学研究著作主要有：

钱南扬的《汤显祖戏曲集》（1978），徐朔方的《汤显祖年谱》（1980）、《论汤显祖及其他》（1986）、《汤显祖评传》（1993）、《汤显祖全集》（1999），石凌鹤的《汤显祖剧作改译》（1982），江西省文学艺术研究所的《汤显祖纪念集》（1983）、《汤显祖研究论文集》（1984），毛效同的《汤显祖研究资料汇编》（1984），徐扶明的《汤显祖与〈牡丹亭〉》（1985）、《〈牡丹亭〉研究资料考释》（1987），朱学辉和季晓燕的《东方戏剧艺术巨匠汤显祖》（1986），黄文锡和吴凤雏的《汤显祖传》（1986），龚重谟、罗传奇、周悦文的《汤显祖传》（1986），周育德的《汤显祖论稿》（1991），黄芝冈的《汤显祖编年评传》（1992），季国平的《汤显祖小品》（1996），邹元江的《汤显祖的情与梦》（1998），邹自振的《汤显祖综论》（2001）、《汤显祖》（2004）、《汤显祖与〈玉茗四梦〉》（2007）、《〈邯郸记〉评注》（2010）、《汤显祖及其〈四梦〉》（2013）、《汤显祖与明清文学探颐》（2015），赵山林的《〈牡丹亭〉选评》（2002），李晓和金文京的《〈邯郸记〉校注》（2004），周育德和邹元江主编的《汤显祖新论》（2004），黄竹山的《〈牡丹亭〉评注》（2005），程林辉的《汤显祖思想研究》（2006），程芸的《汤显祖与晚明戏曲的嬗变》（2006），杨安邦的《汤显祖交游与戏曲创作》（2006），赵天为的《〈牡丹亭〉改本研究》（2007），谢传梅的《〈牡丹亭〉之谜》（2007），谢雍君的《〈牡丹亭〉与明清女性情感教育》（2008），龚重谟的《汤显祖研究与辑佚》（2009），万斌生的《〈紫钗记〉评注》（2010），吴凤雏的《〈牡丹亭〉评注》（2010），黄建荣的《〈南柯记〉评注》（2010），张玲的《汤显祖和莎士比亚的女性观与性别意识》（2013），黄振林主编的《汤显祖研究集刊》（2015）等。历年来各地举行的汤显祖与昆曲暨明清戏曲学术研讨会的论文结集，尚不包括在内。

最值得一提的是在20世纪末出版的《汤显祖全集》（1999），全书4册2627页，新收录"制艺"一卷和多篇佚文，是目前为止内容覆盖最完整的汤显祖著作全集，这部大书出自汤显祖研究的耆老徐朔方先生，把汤学研究推向一个新的高峰。

港台地区学者的汤显祖研究也取得了骄人的成绩。曾任美国纽约佩斯大学教授、现任香港城市大学中国文化中心主任的郑培凯先生，1995年在台湾允晨文化公司出版了《汤显祖与晚明文化》一书。此书收录作者的《汤显祖与晚明政治》《〈牡丹亭〉的故事来源与文字因袭》《汤显祖的文艺观与〈牡丹亭〉曲文的艺术成就》《一时文字业，天下有心人——〈牡丹亭〉与〈红楼梦〉在社会思想史层面的关系》《解到多情情尽处——从汤显祖到曹雪芹》《汤显祖与达观和尚——兼论汤显祖人生态度与超越精神的发展》等6篇论文，藉着探讨汤显祖的政治生涯与文学戏剧艺术创作，追索汤氏对人生意义的观照与思考，并透过汤氏的历史文化关怀，呈现晚明文化风气与氛围及其发展的动向。探讨的重点是具体的社会、政治、文化情况与艺术探索的关联，涉及艺术想象与历史现实的互动辩证关系，通过分析与陈述具体的历史材料，发掘汤显祖进行艺术思维所触及的人生实存与文化意义等问题。作者专长明清以来文化意识史及艺术思维研究，《汤显祖与晚明文化》可谓是这方面的一部力作。

同年，大陆学者、苏州大学王永健教授亦在台湾志一出版所出版了《汤显祖与明清传奇》一书，该书收录作者20篇论文，其中专论汤显祖与"临川四梦"的有《汤显祖研究与"汤学"》《汤显祖也是位有创见的史学家与教育家》《因情成梦，因梦成戏——试论〈临川四梦〉的梦境构思和描写》《玉茗堂派初探》《汤词沈律，合之双美——略论戏曲史上的汤、沈之争》《论吴吴山三妇合评本〈牡丹亭〉及其批语》《吴吴山〈还魂记或问十七条〉评注》7篇。在《汤显祖研究与"汤学"》一文里，作者从"历史的回顾，存在的问题""坎坷的人生，复杂的思想"等方面切入汤显祖研究的历史与现状，呼吁"《临川四梦》是艺术整体，应该对它进行深入的研究"。

台湾地区出版的汤显祖研究专著还有：潘群英的《汤显祖〈牡丹亭〉考述》（1969）、吕凯的《汤显祖〈南柯记〉考述》（1974）、梁冰枏的《〈紫箫记〉与〈紫钗记〉两剧的比较研究》（1988）、杨振良的《〈牡丹亭〉研究》（1992）、陈美雪的《汤显祖研究文献目录》（1996）等。此外，台湾"中央研究院"中国文哲研究所还于1998年在台北召开了"明清戏曲国际研讨会"，发表了不少汤显祖研究专题的论文。2004年4月，台湾汉学研究中心与"中央研究院"文哲所、台湾大学文学院合办"汤显祖与《牡丹亭》国际学术研讨会"，会中宣读汤显祖研究论文29篇。嗣后，由华玮结集主编《汤显祖丹亭》一书于2005年12月出版。

台湾地区女学者、台湾"中央研究院"中国文哲研究所华玮博士（现任教于香港中文大学）多年来着力于《牡

丹亭》的版本研究。她在《论〈才子牡丹亭〉之女性意识》①中指出:清雍正年间"笠阁渔翁"刻《才子牡丹亭》是一部内容特殊的《牡丹亭》评注本。此书之女性意识与它的情色主题不只密切相关而且同样突出。批者深刻体会杜丽娘的慕色心理,将一化为多,正视性欲与身体经验于女子人生之重要,对于情色强调其正当性、自主性以及男女平等,勇于挑战礼教父权。同时,批者也经常不忘借题发挥,往往超出《牡丹亭》文本含义,以宣扬女性之才智与领导能力不让于男性。批者虽然一方面认同女性作为"人",与男性有同等的价值,另一方面则相当关怀女性的特殊人生境遇与生活福祉。这种女性意识的凸显,与清初的社会环境、批者个人的思想背景以及阅读市场女性读者的需求都有关系。

华玮博士力邀大陆学者、复旦大学江巨荣教授联袂点校《才子牡丹亭》,并于2004年由台湾学生书局出版。此据美国柏克莱大学藏本,录《牡丹亭》原剧及批注序文、批语、附录文字等,刊行面世。《才子牡丹亭》是一个独特而罕见的《牡丹亭》评本;批者是清初学者吴震生(号笠阁渔翁)和他的妻子程琼;此笺注本的特点是广泛引据文史,有相当的史料价值;而其中心思想是"色情难坏",对禁欲主义进行批判,对封建礼教予以反诘,还涉及其他的社会关怀。无疑,对《才子牡丹亭》的正确评价是一件很复杂的事情。江巨荣、华玮在该书"导言"中指出:

> 《才子牡丹亭》的内容很复杂。它既表现为晚明思潮的继承和发展,又表现出这种思潮的极端化。它既发扬了《牡丹亭》的思想光彩,又对作品做了许多曲解和伤害。它既有不少深刻见解,真知灼见,又有许多奇谈怪论,胡言乱语。可说是精英杂陈,良莠互见。但无论是精华,是糟粕;是优长,是局限、缺陷,它终是一部规模最大,评点最系统,资料最丰富,方法最特别的《牡丹亭》评点之作,是古代戏曲的第一奇评。它不仅对汤显祖与《牡丹亭》研究,而且对清代思想文化的研究都不无裨益。

三

随着汤显祖逝世400周年日期的日益临近,最近两年,迎来了汤显祖研究史上活动最频繁、成果最丰硕、影响最广泛的新时期。

2015年3月,由邹自振主编的《汤显祖戏曲全集》(评注本)由百花洲文艺出版社出版。全书共5册,其中:《紫箫记》由黄仕忠、陈旭耀校注;《紫钗记》由周秦、刘玮校注;《牡丹亭》由邹自振、董瑞兰校注;《南柯记》由胡金望、吕贤平校注;《邯郸记》由王德保、尹蓉校注。

这部全集的编纂既体现了前人的研究成果,又有新的发挥,既有字词的解释,又有句子的阐释,既标明了集句诗的作者,又引述了原诗的全文,是到目前为止最有参考价值的汤显祖研究著作之一。百花洲文艺出版社作为汤显祖家乡的出版社,在汤显祖逝世400周年即将到来之际,以优雅精美的设计、图文并茂的版式、严格规范的校对,把汤显祖的情怀完美地呈现在读者面前,是对这位戏剧家最好的纪念。

2015年12月,上海古籍出版社隆重推出徐朔方笺校的《汤显祖集全编》。该书是在徐先生生前笺校整理的《汤显祖全集》(1999年版)基础上全面增修而成。由上海戏剧学院叶长海牵头组织"《汤显祖集全编》编辑出版工作委员会",邀请江巨荣、龚重谟、郑志良等人共同承担修订补遗工作。《汤显祖集全编》收录徐先生生前未曾发表的对全集的勘误修订,同时吸收10余年来的学界研究成果,修订原书讹误,新增汤显祖佚文40余篇。本书是目前唯一的汤显祖存世诗文、戏曲作品的深度整理之作。

同月,上海人民出版社出版叶长海主编的《汤显祖研究丛刊》。该丛刊由7种专著构成:周育德的《汤显祖论稿》、华玮的《走近汤显祖》、邹元江的《汤显祖新论》、江巨荣的《汤显祖新论》、叶长海的《汤学刍议》、郑培凯的《汤显祖:戏梦人生与文化求索》、龚重谟的《汤显祖大传》,分别从美学、史学、戏曲、社会等多个角度探讨汤显祖作为艺术家、诗人、学者留给我们的文化遗产。

2016年1月6日,上海戏剧学院、上海人民出版社、上海古籍出版社三方联合举办《汤显祖集全编》《汤显祖研究丛刊》新书发布会暨学术研讨会。这两种学术著作被认为代表了目前我国汤显祖研究的最高水准,这也是2016年汤显祖逝世400周年系列纪念活动的"首场大戏"。

另外,由邹自振主编、汪榕培作序,江西高校出版社策划的"汤显祖研究书系"(共4册)正在写作之中,将于2016年出版。其中:《汤显祖与〈临川四梦〉》,邹自振著;《汤显祖与罗汝芳》,罗伽禄著;《汤显祖与蒋士铨》,

① 纪念汤显祖诞辰450周年国际学术研讨会论文,收录周育德、邹元江主编的《汤显祖新论》,由中国戏剧出版社于2004年出版。

徐国华著;《汤显祖与莎士比亚》,张玲、付瑛瑛著。

2016年是中国汤显祖、英国莎士比亚和西班牙塞万提斯三位文化巨匠逝世400周年,海内外文学界、戏剧界和学术界都将以各种方式开展纪念活动。以国内而言,1月31日,盼望已久的"抚州汤显祖国际研究中心"正式挂牌成立;4月,汤显祖曾任职的浙江遂昌将举办"汤显祖——莎士比亚文化的当代生命国际高峰学术论坛";6月,广东徐闻将召开"岭南行与临川梦——汤显祖研究国际学术研讨会"。9月,江西省人民政府将隆重举办各项纪念活动。作为系列活动的重要内容,抚州市人民政府、东华理工大学和中国戏曲学会汤显祖研究分会将在汤显祖家乡——抚州市联合举办"2016中国抚州汤显祖剧作展演国际高峰学术论坛"。论坛将就"临川四梦"的舞台演出和传播接受展开讨论,并涉及汤显祖与晚明文化思潮、汤显祖与中外戏剧家的比较研究等论题。同时,中国戏剧家协会将与抚州市联合举办第三届(抚州)汤显祖艺术节。届时,中外朋友、专家学者、艺术名伶齐聚赣鄱大地,共襄盛举。

汤显祖的大量诗词文赋、戏曲理论和剧作,给中国文化宝库留下了一笔弥足珍贵的财富,它将有利于锻造强健我们的民族气魄和民族精神。传唱不衰的"临川四梦",其价值和影响早已走向了世界。

从世界范围内考察莎士比亚与汤显祖这两颗同时代的剧坛巨星,一位被革命导师马克思推崇为人类最伟大的戏剧天才,一位被誉为古代"东方的莎士比亚"。历史有时竟是这样的巧合,莎士比亚和汤显祖同时在天各一方铸造了《罗密欧与朱丽叶》《仲夏夜之梦》《牡丹亭》《邯郸记》等戏剧巨制,又在同一年辍笔辞世。这两座分别隆起在欧、亚两端的高峰,成为世界文化中的奇观。他们虽然早已在400年前同时陨落,但是他们的作品却永传人间,至今在世界舞台上历演不衰。他们不朽思想的翅膀依然在我们头上翱翔,他们剧作的激情火焰将永远在我们心头燃烧。

从目前国内与国外、大陆与港台地区的情况看,汤显祖研究的国际化倾向已露端倪。可以预料,汤显祖及其"临川四梦"必将在2016年的国际讲坛与舞台上再次得到"还魂"与"回生"。

(原载于《创作评谭》2016年第3期;作者系闽江学院中文系教授)

《汤显祖研究书系》[①]序

汪榕培

汤显祖是联合国教科文组织确定的100名国际文化名人之一,中国明代伟大的思想家、文学家、戏剧家。今年是汤显祖逝世400周年纪念,全国举行了各类盛大的纪念活动。有如此之多的专家学者在研究汤显祖的著作,有如此之多的群众在纪念这位作家,这个事实足以证明汤显祖的艺术生命是永恒的。

20世纪以来,汤显祖研究已经名副其实地形成了"汤学"。在20世纪上半叶,汤显祖研究较多地继承了明清以来考辨本事、制曲度曲、曲辞鉴赏的传统,研究者为少数曲学专家和文学史家。20世纪下半叶,尤其是70年代后期以来,汤显祖研究逐步深入和发展,论文和著作的数量大批涌现。

目前,在国内,出版、发行汤显祖研究论文与专著数量有增无减。参加汤显祖研究的人员已经形成一支老中青结合的梯队,研究的范围和视角也有了新的拓展,包括汤显祖的生平、剧本的蓝本探讨、思想意义和社会价值的评估、艺术形式和演出情况等诸多方面,并开始从哲学、历史、美学等新的角度对汤显祖进行研究。

在国外,对汤显祖的研究早在20世纪初叶即已开始。2000年以来,越来越多的国外学者开始关注汤显祖戏剧研究,尤其是20世纪末在国外上演的若干不同版本的《牡丹亭》,引起了国外人士对汤显祖戏剧的浓厚兴趣。目前,汤显祖戏剧已经通过报纸、网络、电影、演出、小说等大众传播的方式以及学术研究活动进入海外普通大众和学术界的视野。以英语国家的研究成果为例,2000年以来,已发表的相关论文至少百余篇,专著若干部。

因此,可以预见,在21世纪,汤学研究在世界范围内成为显学是情理中的事情。同时,汤学研究的广度和深度必定会有新的拓展。这也是"汤显祖研究书系"的

[①] 《汤显祖研究书系》系2017年国家出版基金资助项目,由江西高校出版社于2016年10月出版。

编撰宗旨。该丛书的作者是一个典型的老中青组合。邹自振、罗伽禄、徐国华、张玲和付瑛瑛几位学者从各自的视角出发,对汤显祖的作品进行了有益的探讨。他们的研究既有学习以往研究成果的深厚基础,又体现了自己的独特理解和阐释;既有中国学者的传统定向思维,又有西方学者的现代方法论。这几位作者虽然年龄和专业领域不尽相同,但为了完成这套丛书,他们经常相互交流切磋,形成合力。因此,这套丛书中的每一本都有各自的特色,合在一起又形成一个较能全面反映汤显祖作品风貌的整体。

我们很欣慰地看到这套丛书为汤显祖研究做出了一份新的贡献。同时,我们应该感谢江西高校出版社高瞻远瞩的文化眼光和严谨认真的工作态度。

让我们满怀信心地期待,汤显祖研究在学界引起更大的重视,汤学在世界范围内得到蓬勃发展,汤显祖的作品作为世界文化宝库的绚丽明珠而世代相传下去。

<div style="text-align:right">2016 年 8 月 5 日</div>

2016 年汤显祖戏剧作品及其相关演出略览

<div style="text-align:center">珊 瑚 整理</div>

昆曲 《牡丹亭》(典藏版) 时间:2016 年 4 月 24 日 编剧:汤显祖 艺术指导:岳美缇、张静娴 地点:上海东方艺术中心 出品:上海昆剧团	《临川四梦》 时间:2016 年 7 月 16 日 编剧:汤显祖、唐葆祥 艺术指导:蔡正仁、张洵澎 地点:国家大剧院 出品:上海昆剧团
《牡丹亭》 时间:2016 年 7 月 28 日 编剧:汤显祖 导演:马祥麟 地点:国家大剧院 出品:北方昆曲剧院	《牡丹亭》(青春版) 时间:2016 年 8 月 30 日 编剧:汤显祖、白先勇 导演:汪世瑜 地点:国家大剧院 出品:江苏省苏州昆剧院
《南柯梦》 时间:2016 年 9 月 4 日 编剧:汤显祖 导演:王嘉明 地点:国家大剧院 出品:江苏省演艺集团昆剧院	《牡丹亭》(实景园林版) 时间:2016 年 9 月 24 日 艺术总监:谭盾 执行导演:倪广金 地点:上海朱家角课植园 出品:上海张军昆曲艺术中心
《临川梦》 时间:2016 年 11 月 28 日 改编:王汐 制谱:朱晓鹏 地点:北京大学百周年纪念讲堂 出品:北大京昆社 　　　北京昆曲研习社	《汤显祖与临川四梦》 时间:2016 年 12 月 30 日 编/导:宋捷 地点:北京天桥剧场 出品:北方昆曲剧院
《临川四梦·汤显祖》 时间:2016 年 12 月 31 日 编剧:张弘 导演:胡恩威 地点:江南剧院 出品:江苏省昆剧院 　　　香港进念二十面体	

续表

越剧 《柳梦梅》（尹派） 时间：2016年8月2日 编剧：颜全毅 导演：王永庆 地点：福州芳华剧院 出品：福建省芳华越剧团	《寇流兰与杜丽娘》 时间：2016年10月30日 编剧：沈林、胡小孩 导演：郭小男 地点：国家大剧院 出品：浙江小百花越剧团
话剧 《仲夏夜梦南柯》 时间：2016年8月5日 编/导：李军 地点：爱丁堡空间剧场 出品：英国利兹大学 　　　中国对外经济贸易大学	《追梦人》（《临川四梦》摘选） 时间：2016年10月21日 编剧：梧桐 导演：周龙 地点：繁星戏剧村 出品：繁星戏剧村
《枕上无梦》 时间：2016年10月25日 编剧：韩丹妮 导演：俞鳗文 地点：上海话剧艺术中心 出品：上海话剧艺术中心 　　　英国皇家莎士比亚剧团	《大话四梦》 时间：2016年12月6日 编/导：黄彦卓 地点：繁星戏剧村 出品：繁星戏剧村
《邯郸记》 时间：2016年12月9日 编剧：余青峰、屈曌洁 导演：王筱顿 地点：国家大剧院 出品：广州话剧艺术中心	《临川四梦》 时间：2016年12月23日 编剧：郭琪、汪洋、史航 导演：孟京辉 地点：国家话剧院 出品：国家话剧院
音乐剧 《梦临汤显祖》 时间：2016年9月25日 编剧：陆驾云 导演：廖昌永 地点：汤显祖大剧院 出品：上海音乐学院 　　　江西省抚州市人民政府	
赣剧 《紫钗记·怨撒金钱》 时间：2016年4月22日 编剧：汤显祖 地点：英国斯特拉特福小镇 出品：江西省赣剧院	《重访牡丹亭》 时间：2016年9月23日 导演：柯军、Leon Rubin 地点：英国伦敦圣保罗教堂 出品：House of Fraser
《"中国娟美"遇见"英国绅士"》 时间：2016年10月13日 编导创作：深圳市文艺青年剧团 地点：深圳福田文化馆 出品：深圳市福田区委宣传部（文体局） 　　　深圳市福田区公共文化体育发展中心	《临川四梦》（盱河高腔版） 时间：10月16日 编剧：曹路生 导演：童薇薇 地点：国家大剧院 出品：江西抚州汤显祖大剧院
芭蕾 《牡丹亭》 时间：11月29日 编/导：费波 地点：伦敦沙德勒威尔斯剧场 出品：中央芭蕾舞团	《杜丽娘返乡省亲晚会》 时间：2016年12月20日 地点：抚州汤显祖大剧院 出品：中国文艺评论家协会 　　　中国戏曲学院 　　　江西省抚州市人民政府主办

（如有疏漏之处，请补充、指正）

（原载于《国家话剧》2016年第4期冬季号）

北方昆曲剧院

北方昆曲剧院 2016 年度昆曲工作综述

一、业务工作情况

（一）大型原创新排昆曲剧目《孔子之入卫铭》于 2016 年 1 月 22 日在天桥剧场公演。这是第一次在中国昆曲舞台塑造孔子形象。《孔子之入卫铭》这部戏由北方昆曲剧院和中国剧协合作，不仅彰显了孔子之德及其可传诸后世的思想力量，而且有着很强的戏剧性和艺术的创造力，公演后受到各界专家及观众的普遍肯定。

（二）为纪念中国共产党建党 95 周年、红军长征胜利 80 周年，北方昆曲剧院与中央军委政治工作部歌舞团联手排演了大型原创昆曲史诗《飞夺泸定桥》，该剧于 2016 年 5 月 15 日在中国剧院举行内部观摩演出。6 月 18 日至 6 月 30 日，该剧在中国剧院公演并作为北京市戏曲艺术进校园的演出剧目，在中国剧院进行第一轮 15 场的演出。文化部、北京市委宣传部、北京市文化局、北京市教工委等单位诸多领导出席观看此剧演出。领导及专家们对该剧予以了一致的肯定。

（三）我院今年创作了一批小剧场昆曲剧目。梅花奖获得者魏春荣受宣传部"四个一批"资金项目的支持，创排了传统剧目《狮吼记》。同时由我院青年演员翁佳慧、袁国良担任主演，新排了传统剧目《望乡》。我院还与外单位共同合作，由北昆青年演员新排小剧场剧目《怜香伴》《纳兰》《断肠辞》，并分别在国家大剧院、正乙祠、大观园戏楼公演。

（四）国家艺术基金舞台艺术创作项目《红楼梦》自 8 月 13 日至 9 月 25 日历时一个半月，总行程约 10000 公里，在 15 个城市进行了 30 场演出。此次巡演采用了现代化的新媒体宣传方式，通过微博、微信和直播等渠道第一时间和观众交流，我们作为北京人体现出了首都人的风范，更是体现出了北京精神、北昆精神、剧组精神，此次巡演是 20 年来北昆巡演时间最长、集中巡演场次最多、行进速度最快的一次。

（五）北昆为纪念汤显祖逝世 400 周年新排原创的昆曲剧目《汤显祖与临川四梦》于 12 月 30 日、31 日在天桥剧场正式公演，此剧目进行了深层次的挖掘、整理和改编，并结合北昆的风格加以呈现，使之更适合现代昆曲舞台，更符合现代的审美特质，既能生动展示出传统昆曲艺术的表演魅力以及深厚的文化底蕴，又能与时俱进地注入现代剧场新的艺术元素，用当代语言传承和弘扬了汤显祖艺术文学之经典。

二、演出交流活动

（一）2016 年 2 月 2 日至 5 日，参加文化部昆曲百折传统剧目录像项目，北昆 16 折剧目录像在长安大戏院录制完成。

（二）2016 年 4 月 16 日，昆曲《李清照》在上海东方艺术中心参加"东方名家名剧演出月"活动。

（三）2016 年 5 月 28 日至 6 月 5 日，"京朝雅韵——北方昆曲剧院上海艺术周"活动在上海大剧院举办。《红楼梦》《牡丹亭》《玉簪记》《孔子之入卫铭》4 台大戏在上海亮相，取得圆满成功。

（四）2016 年 4 月，肖向平赴澳门地区参加西城区非遗中心主办的"非遗"展演活动。

（五）2016 年 6 月，魏春荣随北京市委书记郭金龙出访葡萄牙和西班牙。

（六）10 月 30 日至 11 月 6 日，为纪念汤显祖逝世 400 周年，由北京市文化局主办、北方昆曲剧院《牡丹亭》剧组由杨凤一院长带队，赴捷克和匈牙利进行文化交流演出，受到当地观众的热烈欢迎。

（七）为纪念长征胜利 80 周年，10 月 21 日、22 日，北方昆曲剧院大型昆曲史诗《飞夺泸定桥》在上海东方艺术中心上演。

（八）12 月 10 日、11 日，北昆携《孔子之入卫铭》赴南京参加"紫金京昆艺术节"。

北方昆曲剧院 2016 年度演出日志

演出日期	演出地点	演出剧目
1月1日	天桥剧场	《西厢记》
1月2日	天桥剧场	《牡丹亭》
1月8日	正乙祠戏楼	《西厢记》
1月9日	正乙祠戏楼	《牡丹亭》
1月10日	正乙祠戏楼	《玉簪记》
1月16日	西双版纳	《梨园芳华》
1月22日	天桥剧场	《孔子之入卫铭》
1月27日	正乙祠戏楼	《长生殿》
1月30日	威县	《牡丹亭》
2月2日	长安大戏院	《小放牛》《戏叔》《踏伞》《闹昆阳》
2月3日	长安大戏院	《问探》《楼会》《相梁》《刺梁》
2月4日	长安大戏院	《阳告》《赠剑》《拾叫》《杀嫂》
2月5日	长安大戏院	《借扇》《离魂》《刺虎》《送京娘》
2月14日	中山公园音乐堂	《西厢记》
2月18日	长安大戏院	《相约相骂》《扫松》《夜奔》《偷诗》
2月19日	长安大戏院	《长生殿》
2月19日	钓鱼台	《惊梦》
2月20日	长安大戏院	《牡丹亭》
2月21日	正乙祠戏楼	《牡丹亭》
2月22日	石景山文化宫	《挡马》《偷诗》《闹龙宫》
2月24日	正乙祠戏楼	《西厢记》
2月26日—27日	梅兰芳大剧院	《孔子之入卫铭》
3月2日	正乙祠戏楼	《牡丹亭》
3月5日	正乙祠戏楼	《长生殿》
3月8日—10日	国家大剧院小剧场	《牡丹亭》
3月9日	国家大剧院小剧场	《游园惊梦》《听琴》《弹词》
3月10日	国家大剧院小剧场	《牡丹亭》
3月12日	正乙祠戏楼	《玉簪记》
3月16日	正乙祠戏楼	《牡丹亭》
3月23日	北京保利剧院	《牡丹亭》
3月24日	湖南省昆剧团古典剧场	《通天犀·坐山》
3月26日—27日	北京保利剧院	《孔子之入卫铭》
3月30日	正乙祠戏楼	《牡丹亭》
4月2日	正乙祠戏楼	《玉簪记》
4月3日	杭州剧院	《赠剑》

续表

演出日期	演出地点	演出剧目
4月6日	正乙祠戏楼	《牡丹亭》
4月9日	正乙祠戏楼	《长生殿》
4月15日	上海东方艺术中心歌剧厅	《李清照》
4月20日	正乙祠戏楼	《牡丹亭》
4月21日	澳门博览会开幕式	《惊梦》
4月22日	澳门博览会	《牡丹亭》
4月23日	澳门博览会	《小放牛》《闹龙宫》《下山》
4月24日	澳门博览会	《玉簪记》
4月29日	正乙祠戏楼	《怜香伴》
4月30日	正乙祠戏楼	《怜香伴》
5月1日	北京园博园	《小放牛》《双下山》《十八罗汉斗悟空》
5月1日	正乙祠戏楼	《怜香伴》
5月2日	正乙祠戏楼	《怜香伴》
5月6日	北京八中	《惊梦》
5月9日	梅兰芳大剧院小剧场	《续琵琶》
5月21日—22日	中国评剧大剧院	《续琵琶》
5月28日	上海大剧院	《孔子之入卫铭》
5月29日	上海大剧院	《玉簪记》
5月30日	上海大剧院	《牡丹亭》
6月4日	上海大剧院	《红楼梦》上本
6月5日	上海大剧院	《红楼梦》下本
6月29日—7月6日	俄罗斯	《牡丹亭》
6月8日	天津大礼堂	《惊梦》
6月9日—10日	国家大剧院小剧场	《望乡》
6月18日—30日	国安剧场	《飞夺泸定桥》
6月19日	大观园露天舞台	《扫松》《偷诗》《闹龙宫》
7月10日	繁星戏剧村	《玉簪记》
7月16日	国家大剧院	《闹学》《双下山》
7月18—21日	正乙祠戏楼	《怜香伴》
7月22日	北大多功能厅	《夜巡》《听琴》《见娘》
7月23日	北大多功能厅	《胖姑》《打子》《送京娘》
7月25日	中山公园音乐堂	《玉簪记》
7月27日	正乙祠戏楼	《牡丹亭》
7月28日—29日	国家大剧院大剧场	《牡丹亭》
7月30日	大观园戏楼	《狮吼记》
7月31日	大观园戏楼	《狮吼记》
8月3日	天津津湾剧场	《红楼梦》上本
8月4日	天津津湾剧场	《红楼梦》下本

续表

演出日期	演出地点	演出剧目
8月5日—6日	大观园戏楼	《望乡》
8月7日—8日	中国评剧大剧院	《李清照》
8月9日—10日	繁星戏剧村	《纳兰》
2016年6月04日	上海大剧院	《红楼梦》上本
2016年6月05日	上海大剧院	《红楼梦》下本
2016年8月03日	天津津湾大剧院	《红楼梦》上本
2016年8月04日	天津津湾大剧院	《红楼梦》下本
2016年8月13日	昆山文化艺术中心	《红楼梦》上本
2016年8月14日	昆山文化艺术中心	《红楼梦》下本
2016年8月16日	常熟大剧院	《红楼梦》上本
2016年8月17日	常熟大剧院	《红楼梦》下本
2016年8月20日	温州大剧院	《红楼梦》上本
2016年8月21日	温州大剧院	《红楼梦》下本
2016年8月23日	舟山普陀保利大剧院	《红楼梦》上本
2016年8月24日	舟山普陀保利大剧院	《红楼梦》下本
2016年8月27日	无锡大剧院	《红楼梦》上本
2016年8月28日	无锡大剧院	《红楼梦》下本
2016年8月30日	南京保利大剧院	《红楼梦》上本
2016年8月31日	南京保利大剧院	《红楼梦》下本
2016年9月02日	张家港保利大剧院	《红楼梦》上本
2016年9月03日	张家港保利大剧院	《红楼梦》下本
2016年9月06日	宁波文化广场大剧院	《红楼梦》上本
2016年9月07日	宁波文化广场大剧院	《红楼梦》下本
2016年9月10日	烟台大剧院	《红楼梦》上本
2016年9月11日	烟台大剧院	《红楼梦》下本
2016年9月13日	威海会议中心大剧院	《红楼梦》上本
2016年9月14日	威海会议中心大剧院	《红楼梦》下本
2016年9月16日	潍坊大剧院	《红楼梦》上本
2016年9月17日	潍坊大剧院	《红楼梦》下本
2016年9月20日	青岛大剧院	《红楼梦》上本
2016年9月21日	青岛大剧院	《红楼梦》下本
2016年9月24日	河南艺术中心	《红楼梦》上本
2016年9月25日	河南艺术中心	《红楼梦》下本
10月1日—2日	正乙祠戏楼	《狮吼记》
10月3日	中山公园音乐堂	《牡丹亭》
10月5日—6日	正乙祠戏楼	《望乡》
10月1日—6日	香山	《葬花》
10月10日	朝阳9剧场	《游园惊梦》

续表

演出日期	演出地点	演出剧目
10月15日—16日	上海马兰花剧院	《望乡》
10月21日—22	上海东方艺术中心	《飞夺泸定桥》
10月23日	上海音乐厅	演唱会
10月26日	牛栏山一中	《牡丹亭》
10月26日	杨镇一中	《牡丹亭》
10月28日—29日	正乙祠戏楼	《怜香伴》
10月28日—29日	繁星戏剧村	《望乡》
10月30日	繁星戏剧村	《狮吼记》
10月30日	正乙祠戏楼	《牡丹亭》
10月31日—11月7日	捷克	《牡丹亭》
11月1日	梅兰芳大剧院	《牡丹亭》
11月6日	宝泽行	《游园惊梦》
11月17日	丰台一小	《胖姑学舌》《小放牛》
11月29日	中国儿童活动中心	《狮吼记》
11月30日	中国儿童活动中心	《望乡》
11月1日—5日	中国剧院	《飞夺泸定桥》
12月1日	北京三帆裕中学	《挡马》《夜奔》《出塞》
12月3日—4日	繁星戏剧村	《怜香伴》
12月4日	正乙祠戏楼	《牡丹亭》
12月6日—8日	国家大剧院小剧场	《牡丹亭》
12月7日—8日	中国评剧大剧院	《望乡》
12月11日	南京人民大会堂	《孔子之入卫铭》
12月14日—15日	中国评剧大剧院	《牡丹亭》
12月15日	北京鼎石学校	《牡丹亭》
12月17日—18日	中国评剧大剧院	《狮吼记》
12月21日	中华世纪坛剧场	《游园》
12月21日	正乙祠戏楼	《牡丹亭》
12月24日	梅兰芳大剧院小剧场	《闹龙宫》
12月29日	天桥剧场	《汤显祖与临川四梦》
12月30日—31日	天桥剧场	《汤显祖与临川四梦》

上海昆剧团

上海昆剧团2016年度昆曲工作综述

2016年是上海昆剧团历史上具有战略意义的一年。这一年,我们把汤显祖"临川四梦"四部大戏如期推上舞台,48场世界巡演,6万人次观众欣赏,打破历史纪录。这一年,上昆演出总场次272场,其中学生场演出124场,社区演出50场,下乡演出1场,本市商业演出43场,外省市演出45场,境外演出9场。演出收入上涨117%(含公益补贴),观众12.8万人次,均创历史新高。

这一年,上昆收获各类奖项27个,其中市级奖项22个、剧目类奖项4个、人才培养类奖项12个。昆剧《墙头马上》获2015年度"上海文艺创作优秀单项成果奖",昆剧《夫的人》获"中国—东盟(南宁)戏剧周"朱槿花奖优秀剧目奖,昆剧《南柯梦记》获2016年上海市新剧目评选展演"剧目奖"。谷好好获评为上海市优秀共产党员、2016感动上海年度人物,吴双获第26届上海白玉兰戏剧表演艺术奖主角奖、2015年度上海文艺家荣誉奖,罗晨雪获第26届上海白玉兰戏剧表演艺术奖配角奖,黎安获评为中国昆曲2015年度推荐艺术家,卫立获2016年上海市新剧目评选展演"新人奖",罗晨雪、胡维露、谭笑、倪徐浩获"中国—东盟(南宁)戏剧周"朱槿花奖优秀演员奖等。

特别值得一提的是,由上海昆剧团创作演出的中国首部昆剧3D电影《景阳钟》,在2016年12月获中国电影电视技术学会中国先进影响作品奖(3D电影)优秀奖。

一、创作——"四梦"致敬传统,《椅子》饮誉国际

2016年全年上海昆剧团复排经典传承剧目9部:典藏版《牡丹亭》、精华版《长生殿》、《邯郸梦》《对刀步战》《雁荡山》《风筝误》《伤逝》《景阳钟》《孙悟空三打白骨精》;修改提高剧目3部:《紫钗记》《夫的人》、"双声慢·歌宋"词唱会;新编和原创剧目3部:《南柯梦记》、空中园林版昆曲《牡丹亭·游园惊梦》、实验昆剧《椅子》。此外,推出专场系列演出3台("雏凤展翅,学馆撷芳"上昆学馆制汇报演出、上海昆剧团"临川四梦"名曲演唱专场、"非遗双绝·大雅清音"——昆曲vs古琴专场演出)。

习近平总书记去年访英时就发出了纪念汤显祖献演"临川四梦"的倡导,上海昆剧团以逾10年艺术积累、集五班三代人才优势,将"临川四梦"完整搬上舞台,在全国戏剧院团中独占鳌头。其中,《邯郸记》由京昆青年演员共同承习前辈精湛技艺;《紫钗记》经修改提高后,由上昆中生代黎安搭档沈昳丽,以细腻细节动人;《南柯梦记》大胆启用上昆最年轻的"昆五班"卫立、蒋珂主演,展示90后的年轻力量;典藏版《牡丹亭》主打"五班三代"老中青同台。

2016年10月14日,新华社在题为《唱响时代大风歌——习近平总书记文艺工作座谈会重要讲话两年来文艺新气象巡礼》的文章中点名称赞上海昆剧团"临川四梦""是国家昆曲艺术抢救、保护和扶持工程实施以来取得的最新成就",是"以古人之规矩,开自己之生面"的作品,"注重传承和创新,在创造性转化、创新性发展中增强中华文化的生命力"。

实验昆剧《椅子》是上昆继去年创排《夫的人》之后的又一次大胆尝试。2016年9月,在中国戏剧家协会的推荐下,上昆携《椅子》赴日本参加第五届亚洲导演节。该剧改编自荒诞戏剧大师尤内斯库的同名话剧,以昆曲演绎西方荒诞剧经典作品,上昆版《椅子》在利贺艺术公园首演,受到评委会和各国观众的赞誉。

经典复排中最值得一提的是《孙悟空三打白骨精》。该剧是上昆为"昆五班"量身定制的,旨在通过该剧为青年演员打造特色剧目,创造演出平台。2016年该剧在一个多月时间内完成了在金山连续100场的进校园演出,以演带练,锻炼和提升了青年队伍,为昆曲培养了一批最年轻的观众。

二、传承——学馆遍请名师 俞派普育新苗

随着过去两年昆五班的陆续择优进团,上海昆剧团人才梯队数量之多、年龄结构之合理、行当分布之均匀,执全国七大昆曲院团之牛耳。2016年,上昆通过昆曲学馆和俞派人才培养传承研习班令育人工作更为有声有色。其中,昆曲学馆面向全国力邀老艺术家来上昆传承,其"先驱性"为全国院团瞩目;俞派传承研习班则强调面向全国传承俞派艺术特色,凸显上海昆剧团在全国昆曲剧团的领衔作为。

昆曲学馆是列入上海市戏曲改革若干条扶持政策

里的特殊条款,它以"活态传承"为理念,被全国戏曲界誉为昆曲人才培养的大好事。2016年5月,昆曲学馆完成第一年教学,传授31出折子戏和《长生殿》《邯郸梦》两台大戏,录制教学DVD18张,时长2060分钟。5月26日至28日,上海昆剧团"雏凤展翅 学馆撷芳"学馆汇报演出在天蟾逸夫舞台举行,三天的演出,充分展现了学馆一年的教学成果,平均上座率超过80%,得到观众和嘉宾、专家的一致认可,也让观众看到了新一批90后昆曲人才。

由国家艺术基金资助的"昆曲俞派人才培养"传承研习班于2016年8月1日开班,邀请上昆的三位老艺术家蔡正仁、岳美缇、周志刚担任主教,青年表演艺术家张军等担任助教。除本团5位青年演员外,俞派传承研习班首批20位正式学员中还有来自北昆、浙昆、永嘉昆剧团、江苏省昆、苏昆、湘昆、上海京剧院、上海戏剧学院、北京京剧院等兄弟院团的学员,其中不乏梅花奖得主。12月18日,优秀学员在天蟾逸夫舞台举行汇报演出;12月19日,召开专题研讨会,探讨俞派艺术及昆曲艺术的传承发展、人才培养。

此外,上昆充分运用俞振飞昆曲厅"周周演"机会,先后推出12位青年演员个人专场,较为全面地展现了上昆现有各行当的整体水平。

三、演出——"临川四梦"领2016年文化风向标

2016年,上海昆剧团以"临川四梦"世界巡演为契机,高达48场的"临川四梦"商业演出创造了上昆历年同一项目商业演出的最高纪录,更创造了戏曲演出上座率、票房收入、媒体报道、观众口碑的新高度、新传奇、新纪录。从广州、深圳、中山、河源、香港、北京、济南、昆明、广西、贵阳、上海到捷克布拉格、比利时布鲁塞尔、美国纽约等国家和地区,上昆"临川四梦"所到之处无不为人称道,海外地区的演出为国家文化"走出去"战略增添了有力的说明。

在广州,"临川四梦"创下广州大剧院戏曲演出新纪录,4部大戏平均出票9成,总票房100万元,4天演出观众超6000人次。每天演出,从台前导赏,到幕后参观,再到签名活动,场面火爆。在深圳保利剧院,上海昆剧团连续三年带来大戏,为这片原本堪称"昆曲沙漠"的城市培育了昆曲的另一番天地。在贵阳,上昆的演员和舞台呈现让当地观众赞赏不已,各省省级院团纷纷来观摩交流,成为演出之外的另一段佳话。

在北京,容量1000人的国家大剧院4天上座率均达到100%。上昆几乎每年都去北京演出,但是这次一举搬上"临川四梦"4部大戏让首都观众惊喜不已。"'四梦'一气呵成千载难逢,上昆实力非同一般。"这是首都观众最多的评价。这次演出运营方、国家大剧院通过市场化运行,收回了项目成本,对于上昆的艺术品质和市场号召力大有信心。

在布拉格,中国驻捷克领事馆大使马克卿女士、高华参赞等对演出给予了高度评价。这是中国戏曲院团在"布拉格之春国际音乐节"上零的突破,更被当地媒体视作习近平总书记出访捷克后的一次重要文化艺术之旅。

由文化部艺术司在京举办的昆曲"临川四梦"学术研讨会在文化部召开,与会专家对演出水准给予充分肯定,认为"临川四梦"连续上演在昆曲演出史上极其罕见,上海昆剧团对作品的诠释和演绎不仅传承了经典,更融合了当代的思想与文化而有所创新,丰富了作品的内涵。老、中、青三代演员鼎力合作,展现出多年来昆曲人才培养和人才梯队建设所取得的成果。

上海昆剧团"临川四梦"这样一种剧团和剧院双赢的商演模式,为当下如何激活传统文化提供了一份成功案例。我们将以此为契机,为昆曲更加茁壮走向市场化的模式摸索和总结经验,进一步普及推广昆曲观众和市场,扩大昆曲在全球的影响力,加快人才培养和剧目建设,做可持续性发展的努力。

四、宣传推广——新媒体全面开花跟我学人气爆棚

上昆2016年的宣传推广也是更上一个台阶。全年在各类媒体推出宣传报道达到了125篇,比往年增幅超过30%。在中央电视台、上海电视台下辖各频道、广东卫视、昆明电视台、贵阳电视台等各地电视台播放新闻12条。从新华社评论到《人民日报》三次连续报道上昆,再到中央电视台新闻频道以及戏曲频道连续播放三集纪录片,进一步让上昆的品牌走向了全国。

过去一年,上昆面对新媒体也积极布局,以合作开放的姿态应对互联网+时代的挑战,取得了一定成效。去年官方微信推出信息253条,打开阅读人数超过26万。在昆曲学馆制的推广中,与专业的新媒体机构合作,以网络投票来评选希望之星的模式运作新媒体,10天获得近23万次访问量、3万次投票。在"临川四梦"广州演出中,配合当地最有影响力的文化大号,对中国传统文化做深度挖掘,起到了事半功倍的效果。在昆明演出中,和当地的新媒体合作,邀请黎安、罗晨雪等主要演

员做线上直播活动,拉近了和当地观众的距离。

新媒体力量的加强,同步配合线下推广,首先推出的是昆曲follow me(昆曲跟我学)。延续过去十几届的热情,2016年"昆曲follow me"春季班、秋季班均是招生公告贴出不过几小时就告满员。为此,我们将成人班扩充,同时春季班增设少儿大圣班、少儿旦角班,秋季班增设竹笛入门班、武旦班。2016年春季班学员171人,秋季班学员204人;相比2015年全年206名学员,增长达82%。为学员、会员等举行的开放日、汇报演出等活动也受到追捧。

五、管理——规范制度 完善岗位 分类培训

根据"一团一策"工作方针,上海昆剧团于2016年4月7日成立由来自剧团内外的11名专家组成的首届艺术委员会,该委员会已多次参与剧目创作排演指导、高级职称评聘、专技人员录用、人才分类管理方案磋商等。

上海昆剧团第一届职工代表大会第三次会议审议并通过了《上海昆剧团绩效工资实施方案》《上海昆剧团绩效工资考核办法》《上海昆剧团员工工作管理制度》等文件草案。据此,上海昆剧团绩效工资改革正式落地生根,从2016年1月开始正式实施,此举将提高演职人员整体收入水平,合理拉开差距。

通过全团动员、个人自荐、竞聘答辩、民主测评、张榜公示等环节,经领导班子讨论决定,聘用18位同志为上海昆剧团新一任中层干部,其中8人为新干部,实现了剧团内部管理岗位上升通道流畅、干部能上能下的良好组织架构,为上昆新一轮发展注入了新能量。

<div style="text-align:right">2016年11月6日</div>

上海昆剧团 2016 年度演出日志

序号	演出时间	演出地点	剧目	主演	演出场次	观众人数
1	1月8日	科学会堂	《借扇》《挡马》	赵文英、尤磊	1	200
2	1月9日	俞振飞昆曲厅	《痴诉》《佳期》《火判》《戏叔》	汤泼泼、张前仓、胡维露、谢璐、王金雨、谭许亚、贾喆	1	140
3	1月10日	嘉定保利	《长生殿》	蔡振仁、张静娴、黎安、罗晨雪	1	960
4	1月10日	温州东南剧院	《藏舟》《出塞》	汤泼泼、胡维露、谷好好、侯哲、娄云霄	1	850
5	1月12日	温州东南剧院	《牡丹亭》	袁佳、汪思雅、张洵澎、沈昳丽、罗晨雪、倪徐浩、胡维露、黎安、吴双	1	850
6	1月13日	温州东南剧院	《川上吟》	吴双、黎安、罗晨雪	1	900
7	1月21日	天蟾逸夫舞台	《川上吟》	吴双、黎安、罗晨雪	1	680
8	1月18日	杨浦小学	《三打白骨精》	谭笑、赵文英、倪徐浩	1	400
9	1月19日	俞振飞昆曲厅	《三打白骨精》	娄云啸、钱瑜婷	1	180
10	1月29日	英国学校浦西校区	昆剧走向青年	卫立、蒋珂、周亦敏、张艺严、阚鑫、尤磊、谭笑	1	200
11	1月24日	半淞园路街道	《三打白骨精》	赵磊、赵文英	1	200
12	2月2日	部队慰问	《金猴闹春》	赵磊、季云峰、娄云啸	1	300
13	2月18日	世界外国语学校	昆剧走向青年	赵磊等	2	600
14	2月19日	逸夫舞台	《牡丹亭》	沈昳丽、胡维露、汤泼泼	1	800
15	2月20日	逸夫舞台	《风筝误》	黎安、侯哲、胡刚、袁佳、缪斌、张伟伟、何燕萍、陈莉	1	800
16	2月21日	逸夫舞台	《西厢记》	梁谷音、张铭荣、王维艰、黎安、胡维露、汤泼泼、谢璐	1	900

续表

序号	演出时间	演出地点	剧目	主演	演出场次	观众人数
17	2月26日	协和双语	昆剧走向青年	钱瑜婷、娄云啸等	1	200
18	2月29日	俞振飞昆曲厅	《牡丹亭》	胡维露、罗晨雪、汤泼泼	1	160
19	3月1日	豫园海上梨园	《游园惊梦》	谭许亚、汪思雅	1	160
20	3月4日	俞振飞昆曲厅	昆剧走向青年	张崇毅、张艺严、张莉、陶思好、周亦敏	1	160
21	3月5日	俞振飞昆曲厅	昆剧走向青年	田阳、王金雨、汪思雅、周喆、袁佳、林芝、张莉、	1	160
22	3月6日	太仓大剧院	《玉簪记》	谭许亚、汪思雅	1	500
23	3月16日	华东师范大学	昆剧解析式演出	沈昳丽	1	500
24	3月19日	俞振飞昆曲厅	周周演	阚鑫、周亦敏、蒋诗佳、谭许亚、张艺严	1	130
25	3月19日	上交音乐厅	双声慢	吴双	1	350
26	3月19日	金山廊下	折子戏专场	季云峰、张莉、陶思好、吴双	1	300
27	3月24日	普陀图书馆	昆曲解析式演出	谷好好	1	300
28	3月25日	七色花小学	昆剧走向青年	谭许亚	1	300
29	3月26日	俞振飞昆曲厅	周周演	赵磊、吴双、黎安、陈莉、安新宇	1	130
30	3月26日	上海图书馆	昆剧解析式演出	胡维露	1	300
31	3月23日	英国学校	《金猴闹春》	赵磊、季云峰、张莉、陶思好、阚鑫	1	200
32	3月24日	华师大闵行校区	昆剧解析式演出	罗晨雪	1	200
33	3月26日	半淞园街道	昆剧解析式演出	阚鑫、阚融、蒋诗佳、谭许亚	1	300
34	3月27日	广州	剧协论坛	张静娴	1	200
35	3月31日	瑞金街道	昆曲解析式演出	倪徐浩、张莉、周亦敏	1	200
36	4月3日	杭州红星剧院	《雁荡山》	吴双等	1	1000
37	4月5日	外国语双语学校	昆剧走向青年	谭许亚、汪思雅、陈思青等	1	200
38	4月9日	五十四中学	昆剧解析式演出	谭许亚、倪徐浩、张艺严、汪思雅、陶思好等	1	150
39	4月9日	东华大学	昆剧解析式演出	谭许亚、倪徐浩、张艺严、汪思雅、陶思好等	1	160
40	4月10日	中医大学	昆剧解析式演出	谭许亚、倪徐浩、张艺严、汪思雅、陶思好等	1	160
41	4月16日	俞振飞昆曲厅	周周演	张艺严、姚徐依、陶思好	1	100
42	4月16日	瑞金街道	昆剧解析式演出	谭许亚	1	200
43	4月17日	巨鹿路小学	《钟馗嫁妹》	阚鑫	1	160
44	4月19日	曲阳社区	昆剧走向青年	谭许亚、倪徐浩、张艺严、汪思雅、陶思好等	1	120
45	4月20日	豫园海上梨园	《游园惊梦》《妙玉与宝玉》	倪徐浩、张莉、谭许亚、汪思雅	1	350
46	4月24日	东艺	《牡丹亭》	蔡振仁、张洵澎、黎安、罗晨雪	1	1000
47	4月28日	复旦大学	《墙头马上》	胡维露、罗晨雪	1	600

续表

序号	演出时间	演出地点	剧目	主演	演出场次	观众人数
48	4月29日	兰心剧院	星期戏曲会	蔡正仁、梁谷音、岳美缇、刘异龙、黎安、沈昳丽等	1	600
49	4月30日	上海中学	昆剧解析式演出	朱霖彦、姚徐依、钱瑜婷、阚鑫、阚融	1	160
50	4月30日	松江区文化馆	《牡丹亭》	谭许亚、汪思雅	1	200
51	5月5日	安徽蚌埠	《游园惊梦》	谭许亚、张莉	1	300
52	5月17日	进才中学国际部	昆剧走向青年	余彬、谭许亚、赵磊、娄云啸、赵文英、谭笑	2	600
53	5月18日	进才中学国际部	昆剧走向青年	余彬、谭许亚、赵磊、娄云啸、赵文英、谭笑	5	1500
54	5月18日	布拉格	《牡丹亭》	黎安、罗晨雪	2	
55	5月18日	三山会馆	折子戏	吴双、胡维露、张艺严	1	300
56	5月19日	中医大学	《游园惊梦》	胡维露、罗晨雪	1	300
57	5月21日—22日	温州	《妙玉与宝玉》	谭许亚、汪思雅	2	1600
58	5月22日	豫园海上梨园	《妙玉与宝玉》	倪徐浩、张莉	1	80
59	5月26日	天蟾逸夫舞台	学馆制汇报演出	黎安、罗晨雪、倪徐浩、张莉、谭许亚、蒋诗佳	1	900
60	5月27日	天蟾逸夫舞台	学馆制汇报演出	张艺严、姚徐依等	1	720
61	5月28日	天蟾逸夫舞台	学馆制汇报演出	周喆、谭许亚、陶思好等	1	720
62	5月29日	兰心剧院	"临川四梦"清唱会	黎安、罗晨雪等	1	600
63	6月3日	浦江一中	生旦净末丑解读系列	谭许亚、倪徐浩、张艺严、汪思雅、陶思好等	5	600
64	6月3日	广州大剧院	《牡丹亭》	胡维露、罗晨雪	1	1650
65	6月4日	广州大剧院	《紫钗记》	黎安、沈昳丽	1	1300
66	6月5日	广州大剧院	《邯郸记》	蓝天、陈莉	1	1300
67	6月6日	广州大剧院	《南柯梦记》	卫立、蒋珂	1	1200
68	6月8日	中山文化艺术中心	《紫钗记》	黎安、沈昳丽	1	800
69	6月11日	深圳保利剧院	《紫钗记》	黎安、沈昳丽	1	1100
70	6月12日	深圳保利剧院	《牡丹亭》	梁谷音、胡维露、罗晨雪	1	1400
71	6月13日	深圳保利剧院	《南柯梦记》	卫立、蒋珂	1	1000
72	6月14日	深圳保利剧院	《邯郸记》	蓝天、陈莉	1	1100
73	6月16日	河源桃花水母大剧院	《牡丹亭》	张莉、倪徐浩	1	800
74	6月17日	华师大闵行校区	昆剧行当讲座	沈昳丽	1	300
75	6月21日	建青实验小学	昆剧走向青年	季云峰、娄云啸、赵文英、张莉、陶思好	1	300
76	6月24日	淮海路街道	戏说《牡丹亭》	沈昳丽	1	150
77	6月24日	打浦桥社区	昆剧走向青年	季云峰、娄云啸、赵文英、张莉、陶思好	1	80
78	6月26日	俞振飞昆曲厅	周周演	张颋专场	1	180

续表

序号	演出时间	演出地点	剧目	主演	演出场次	观众人数
79	6月30日	闵行机关事务处	戏说《牡丹亭》讲座	沈昳丽	1	150
80	7月8日	香港中文大学	《借扇》《惊梦》	谭笑、胡维露、张莉	1	500
81	7月8日	香港葵青剧院	"临川四梦"演唱会	蔡正仁、梁谷音、岳美缇、刘异龙、黎安、沈昳丽等	1	900
82	7月9日	香港葵青剧院	《牡丹亭》	蔡正仁、梁谷音、黎安、沈昳丽等	1	900
83	7月10日	香港葵青剧院	《出塞》《望乡》《送京娘》《迎哭》	谷好好、蔡正仁、缪斌、吴双等	1	900
84	7月16日	北京国家大剧院	《邯郸梦》	蓝天、陈莉	1	1000
85	7月17日	北京国家大剧院	《紫钗记》	黎安、沈昳丽	1	1000
86	7月18日	北京国家大剧院	《南柯记》	卫立、蒋珂	1	1000
87	7月19日	北京国家大剧院	《牡丹亭》	蔡正仁、梁谷音、黎安、余彬等	1	1000
88	7月22日	闸北文化馆	昆剧行当讲座	谭许亚、倪徐浩、张艺严、汪思雅、陶思好等	2	300
89	7月22日—23日	济南省会大剧院	《牡丹亭》	罗晨雪、胡维露、	2	2600
90	7月29日—30日	上海城市剧院	《牡丹亭》	黎安、沈昳丽	2	1900
91	8月6日	舟山艺术剧院	《牡丹亭》	倪徐浩、张莉等	1	900
92	8月22日	瑞金街道	昆剧普及演出	谭许亚、倪徐浩、张艺严、汪思雅、陶思好等	2	200
93	8月19日	上海城市剧院	《南柯记》	卫立、蒋珂等	1	800
94	9月1日	徐家汇社区	《牡丹亭》	谭许亚、蒋诗佳、汪思雅等	1	300
95	9月1日	日本利贺戏剧谷	《椅子》	吴双、沈昳丽	1	300
96	2017年9月2日—4日	五十四中学	生、旦、净、末、丑解读系列	谭许亚、倪徐浩、张艺严、汪思雅、陶思好等	5	600
97	2017年9月7日—10日	浦江社区	生、旦、净、末、丑解读系列	谭许亚、倪徐浩、张艺严、汪思雅、陶思好等	5	900
98	9月9日	抚州大剧院	《劈山救母》《出猎》《女弹》等	陈莉、张颋、张伟伟、贾喆等	1	800
99	9月10日	贵州省人民大会堂	《牡丹亭》	罗晨雪、胡维露、吴双	1	1000
100	9月11日	贵州省人民大会堂	《邯郸梦》	张伟伟、陈莉	1	1000
101	9月12日	贵州省人民大会堂	《南柯记》	卫立、蒋珂	1	900
102	9月13日	贵州省人民大会堂	《紫钗记》	黎安、沈昳丽	1	900
103	9月16日	昆明剧院	《邯郸梦》	张伟伟、陈莉	1	900
104	9月17日	昆明剧院	《紫钗记》	黎安、沈昳丽	1	900
105	9月18日	昆明剧院	《南柯记》	卫立、蒋珂	1	900
106	9月19日	昆明剧院	《牡丹亭》	罗晨雪、胡维露、吴双	1	900
107	9月19日	瑞金社区	昆剧普及演出	谭笑、赵文瑛、赵磊、钱瑜婷、尤磊等	2	200
108	9月21日	南宁剧院	《牡丹亭》	罗晨雪、胡维露、吴双	1	800
109	9月22日	南宁剧院	《夫的人》	罗晨雪、倪徐浩、吴双	1	800

续表

序号	演出时间	演出地点	剧目	主演	演出场次	观众人数
110	9月25日	太仓大剧院	《西厢记》	胡维露、袁佳、汤泼泼	1	600
111	9月27日	宝山文化馆	《紫钗记》	黎安、沈昳丽	1	600
112	9月30日	豫园街道	昆剧普及演出	谭许亚、汪思雅、陶思妤等	2	120
113	10月3日	比利时中国文化中心	《游园惊梦》《春香闹学》	黎安、罗晨雪、汤泼泼等	1	500
114	10月10日	嘉定古猗园	《游园惊梦》	谭许亚、汪思雅	1	300
115	10月13日	上海大剧院	《牡丹亭》	三地联动	1	1300
116	10月14日	上海大剧院	《邯郸梦》	蓝天、陈莉	1	1300
117	10月16日—17日	泉州	《牡丹亭》	黎安、沈昳丽、倪泓	2	1600
118	10月19日	上海音乐厅	非遗双绝音乐会	张静娴、余彬、罗晨雪	1	800
119	10月20日—31日	金山工人影剧院	《三打白骨精》	人员轮流调换、学生普及场	20	12000
120	10月30日	金山文化馆	《三打白骨精》	谭笑、赵文瑛、赵磊、钱瑜婷、尤磊等	2	1000
121	11月5日	金山文化馆	昆剧普及演出	谭笑、赵文瑛、赵磊、钱瑜婷、尤磊等	1	150
122	11月12日	俞振飞昆曲厅	昆剧走向青年	谭许亚、倪徐浩、张艺严、汪思雅、陶思妤等	1	160
123	11月14日—18日	瑞金街道	生、旦、净、末、丑解读系列	谭笑、赵文英、张前仓、周奕敏、朱霖彦、张莉等	5	400
124	11月19日	豫园海上梨园	《游园惊梦》	谭许亚、汪思雅、陶思妤等	1	80
125	11月21日—23日	新泾镇社区	生、旦、净、末、丑解读系列	谭笑、赵文英、张前仓、周奕敏、朱霖彦、张莉等	5	300
126	11月24日	上海商城剧院	《椅子》	沈昳丽、张伟伟、袁佳	1	500
127	11月25日	宜川社区	昆剧普及演出	谷好好等	2	200
128	11月27日	静安戏剧谷	双声慢	吴双、林峰、杨盛怡等	1	200
129	11月28日	金山工人影剧院	《孙悟空三打白骨精》	谭笑、赵文瑛、赵磊、钱瑜婷、尤磊等	60	33000
130	11月29日	上海话剧艺术中心	《伤逝》	黎安、沈昳丽、胡刚	2	500
131	11月5日	纽约	《牡丹亭》	胡维露、沈昳丽、倪泓等	1	400
132	11月6日	纽约	折子戏专场	胡维露、沈昳丽、倪泓、侯哲、孙敬华等	1	400
133	11月9日	纽约	昆剧普及演出	吴双、沈昳丽	1	400
134	11月11日	华盛顿领馆	昆剧普及讲座	谷好好	1	200
135	11月9日	华盛顿马里兰大学	昆剧普及演出	沈昳丽、倪泓、侯哲、胡维露等	1	300
136	12月1日—4日	上海话剧艺术中心	"临川四梦"	黎安、沈昳丽、陈莉、罗晨雪、胡维露、卫立、蒋珂等	4	2000
137	12月11日	俞振飞昆曲厅	《牡丹亭》	谭许亚、袁佳、陶思妤	1	160

续表

序号	演出时间	演出地点	剧目	主演	演出场次	观众人数
138	12月8日	康健社区	折子戏专场	谭许亚、汪思雅、侯哲、汤泼泼等	1	200
139	12月8日	徐汇图书馆	昆剧普及演出	季云峰、袁佳、汤泼泼、侯哲等	1	80
140	12月10日	南京紫荆大剧院	《景阳钟》	黎安、余彬、缪斌等	1	900
141	12月18日	天蟾逸夫舞台	俞派传承汇报演出	吴跃跃、谭许亚、卫立、沈欣婕等	1	800
142	12月19日	浦江中学	昆剧走向青年	谭许亚、蒋诗佳、汪思雅等	1	500
143	12月21日	浦江中学	生、旦、净、末、丑解读系列	季云峰、娄云啸、赵文英、张莉、陶思好	5	2000
144	12月23日	徐汇图书馆	生、旦、净、末、丑解读系列	谷好好	5	300
145	12月30日	天蟾逸夫舞台	迎新反串《牡丹亭》	蔡正仁、张静娴、季云峰、胡维露、罗晨雪等	1	900
总计						106220

上海昆剧团2016年度基本情况一览表

单位名称	上海昆剧团		
单位地址	绍兴路9号		
团长	谷好好		
工作经费	万元	经费来源	全额拨款
在编人数	149人	年龄段	A 57 人，B 85 人，C 7 人
院(团)面积	350m²	演出场次	272

注：A：18—30岁　B：31—50岁　C：51岁以上

江苏省演艺集团
昆剧院

江苏省演艺集团昆剧院 2016 年度昆曲工作综述

2016 年,江苏省演艺集团昆剧院(以下简称"江苏省昆")新排剧目《醉心花》,复排剧目《临川四梦·汤显祖》、南京版《春江花月夜》2 台,传承《侦戏》《逢舟》《撞钟》《分宫》《送饭》《夺食》2 台及折子戏 20 出,全年演出 669 场;另完成文化部录像 20 折。获江苏省文化厅 2016 年度"文化系统先进集体"称号。

一、"三足鼎立",辐射演出市场热效应

"兰苑专场"作为江苏省昆旗下主打演出品牌,深受广大戏迷的喜爱。近些年,借助于网络媒介的宣传手段,其艺术影响力覆盖甚广。"周庄古戏台"演出是当地旅游资源与昆曲艺术的有机融合,既满足了游客对文化多样性的需求,也对昆曲的传播产生了深远的影响。"南博老茶馆"演出则很好地体现了在非遗馆演出"非遗代表作"的最佳融合。从"兰苑专场"的一枝独秀到当前的"三足鼎立",江苏省昆一直锐意进取,积极开拓演出市场。2016 年伊始,相继在苏州戏曲博物馆、昆山市文化艺术中心开辟固定场次的演出。

二、推出精品,坚持品牌战略谋发展

2016 年,"春风上巳天"昆曲系列活动分别在南京、北大百年讲堂展开。时间跨度从 4 月份一直延续到 12 月底,举办了多场讲座和演出——精华版《牡丹亭》《风筝误》《石小梅师承专场》《临川四梦·汤显祖》和《新年大反串专场》,形成了良好的品牌效应。传奇昆曲《南柯梦》分别在成都、重庆两地巡演,并获文化部邀请,赴北京国家大剧院参加纪念汤显祖逝世 400 周年的演出。在集团的演出季活动中,上演了《1699·桃花扇》并举办了"昆曲经典唱段名家清唱会"。6 月 11 日是中国第 11 个文化遗产日,江苏省昆受邀参加"良辰美景·恭王府 2016 非遗演出季"活动,精心组织展演了《西厢记》等传奇经典中的 16 出昆曲经典折子戏。

三、高雅艺术进校园,更多的艺术家走进讲堂

2016 年,江苏省昆与昆山市第六次联合举办"昆曲回故乡"活动,高雅艺术在"三进"(进校园、进社区、进企业)基础上首次增添"进机关"环节。从 3 月 21 日至 6 月 23 日,数十位昆曲表演艺术家走进昆山 75 所学校、11 家机关、9 个社区、5 家企业,举办百场传统折子戏演出和赏析活动。李鸿良、孔爱萍、龚隐雷、钱振荣、迟凌云等名家分别在北大、清华、东大、南艺等高等学府开设昆曲讲堂,传播昆曲文化。孙晶、赵于涛也把他们的"脸谱与净行知识讲座"带到了多所高校。此外,在 2016 年最炎热的夏季,江苏省昆举办了为期一个月的昆曲夏令营活动。

四、开阔视野,对外文化交流获赞誉

2016 年,昆剧院昆曲艺术交流项目共 13 项,出访约 71 人次。与台北新剧团合作的《京昆细说长生殿》在台北城市舞台连演三场,媒体评价是"近十年来京昆同台最成功的一次演出"。经典昆剧《牡丹亭》在瑞典斯德哥尔摩的演出,获得了中国驻瑞典大使陈育明夫妇和教育参赞窦春祥的极高赞誉。为纪念"汤莎逝世 400 周年",中、英艺术家联袂创作新概念昆剧《邯郸梦》,并作为"南京文化周"的核心内容参加"2016 伦敦设计节"。柯军、李鸿良、徐云秀等中青年昆曲名家携手英国的戏剧家登台演出,受到中、英双方媒体的高度关注和宣传。

五、梯队建设,注重人才培养成效明显

江苏省戏剧学校"小昆班"的学习已经进入第二个学年,江苏省昆委派专人负责孩子们的教学,保证了师资力量和课堂教学水准。

江苏省昆特别重视第四代青年演员的艺术成长,推荐施夏明、张争耀、周鑫参加 2016 年在上海举办的"俞派艺术人才培养研习班";拜师于昆曲表演艺术家胡锦芳门下的青年演员孙伊君,在文化部举办的第三届"名家传戏——当代昆曲名家收徒传艺工程"成果汇报演出中,以一折《借茶》获得了专家和观众的好评。在"朱鹮计划"活动中,江苏省昆还为青年演员和世界各地的艺术家于南京、东京、曼谷和新加坡的跨界合作与表演提供了条件。

一级演员顾预在其举办的第四次个人专场中将濒临失传的剧目《桂花亭》搬上舞台;二级演员施夏明举办"申梅"专场。

院长李鸿良 2016 年获得国务院政府特殊津贴;龚隐雷获得"江苏省有突出贡献中青年专家"称号;在"首届紫金京昆艺术群英会"中,施夏明、单雯、徐思佳获"京昆艺术紫金奖表演奖";徐思佳、周鑫获"京昆艺术紫金奖新秀奖"。曹志威获得 2016 年度江苏省"深入生活、扎

根人民"优秀文艺工作者荣誉称号。

六、不断创新,推动昆曲发展增活力

江苏省昆独立创作的新编昆剧《醉心花》,作为"首届紫金京昆艺术群英会"的重头戏参加闭幕式演出。《醉心花》完全由第四代青年演员担纲,虽排练时间紧,但演员们全力以赴,克服多重困难,被组委会授予"京昆艺术紫金奖优秀剧目奖"。

汤莎戏剧同台演绎 新概念昆曲《邯郸梦》登陆英国

【龙虎网报道】(记者 陶禹歌 实习生 时宁宁)一边是中国戏曲巨匠汤显祖的经典作品,一边是英国戏剧大师莎士比亚的知名剧目,两种形式和风格及表演方式完全不同的戏剧竟然可以在同一舞台上同时演绎。作为将于2016年9月在英国举行的伦敦设计节南京周的重头戏,同时也是纪念两位戏剧大师逝世400周年活动的组成部分,"南京周"期间将在英国莎士比亚故里上演的新概念昆曲《邯郸梦》,将让这两种风格形式截然不同的戏剧发生异常奇妙的碰撞。而在今天(7月29日)于大报恩寺举行的南京周"汤莎会"主题演出的新闻发布会上,《邯郸梦》的主创们披露了这一新概念昆曲的细节内容和创作时的心得体会。

曾与南京结下深厚情缘
汤显祖戏剧作品也有"国际性"

新闻发布会举行的7月29日,正是整整400年前的1616年戏剧大师汤显祖逝世的公历日期。整场发布会便在所有到场人员每人给汤显祖献上一枝康乃馨的仪式中拉开了帷幕。

作为中国最著名戏剧大师之一的汤显祖虽是江西抚州人士,但其人生经历却与南京有着深厚的联系。据了解,34岁中进士的汤显祖正是通过担任南京太常寺博士一职开启了自己的仕途生涯。其后汤显祖在南京这座城市生活了八年,而他的许多作品正是在南京生活期间创作完成的。

而作为发布会举办地点的大报恩寺,也与汤显祖有着直接联系。在南京为官生活期间,汤显祖曾多次到访大报恩寺,还留下过"犹余水晶塔,刻画于阒妙。五色金陵外,千年灯火照"的诗句来称赞报恩寺琉璃塔的灯火。正是由于汤翁本人与南京的深厚情缘,在2016年的伦敦设计节南京周活动中,汤显祖也自然成为南京当之无愧的城市人物名片。

在汤显祖留下的众多戏曲作品中,为何会选中这部《邯郸记》来作为与莎士比亚的知名戏剧同台演绎的曲目?著名昆曲表演艺术家同时是这部新概念昆曲的导演以及伦敦设计节"南京周"形象大使柯军在接受采访时表示,《邯郸梦》是汤显祖最为著名的"临川四梦"系列作品中思想性最为深刻的一部,它有着出众的思想内涵和深度,自然会成为向世界范围内进行推介的昆曲剧目的首选。

此外,作为一部以"黄粱一梦"的传说为基础,描写卢生在梦中尽享数十年荣华富贵,最终却梦醒落空的剧目,主人公卢生漫长的人生跨度带来了众多角色类型,尤其是穷生、武生以及老生等角色类型在一台戏中同时出现,既令昆曲各类行当的特点得到充分体现,同时也让同样作为该剧领衔主演的柯军有了充分施展的舞台。

《邯郸梦》虽有十足的资格走出国门,但将其与西洋戏剧合演,还是会让人感到十分惊异。除了二者在表演形式上的巨大不同外,作为在两种完全不同的文化环境中孕育出的戏剧形式,二者在思想内涵方面是否会产生抵牾?柯军同样在采访中给出了自己的答案。柯军介绍称,在他看来,汤显祖的昆曲作品在主题内容上有着相当的"国际性",在他的戏曲中,充斥着有关人性、生命以及爱情等让全人类都可以欣赏感悟的主题。"在莎士比亚的《罗密欧与朱丽叶》中,主人公为了爱情可以死去,但在汤显祖的戏曲中,主人公为了爱可以重生。在表达爱情方面,东西方存在差异,但二者在人性、生命等主题上的追求与刻画都是相通的。"柯军这样解释汤显祖和莎士比亚作品在思想内涵上的相通之处。

烛火照明古乐器伴奏
视听感官全面回归16世纪

作为这场新概念昆曲的执导者,柯军近年来一直以大胆开创各类创新性的新概念昆曲而闻名。此次将远赴英国的《邯郸梦》虽然也被冠以"新概念"之名,但此番在与莎士比亚进行合演的过程中,其中的昆曲部分却依然在形式内容上完全保留了传统样式。据了解,此次新概念昆曲将以《邯郸梦》中的四折戏为主体,中间将穿插大量莎士比亚戏剧中有关生命的戏剧片段内容。"我要

把《麦克白》《李尔王》一起拽进这场'梦'里,让他们跟着我一起做梦。"柯军这样概括这场新概念昆曲的主要形式。而英国本土的导演也将与中国的主创团队一起参与到这出新概念昆曲的联合执导中。

作为一部以"新"字打头的昆曲,《邯郸梦》在英国表演时还将加上诸多看似"复古"的创新性形式。据了解,《邯郸梦》全程将采用不插电的视听表现形式。表演中莎士比亚戏剧部分的配乐将采用莎士比亚时期所使用的英格兰竖琴、鲁特琴等乐器进行伴奏,而昆曲表演部分的伴奏乐器也只有三样,除了曲笛和笙之外,曾流行于汤显祖时代、如今已不多见的昆曲伴奏乐器——提琴也将公开亮相伴奏。

除了乐器外,演出期间的照明也将只由作为表演地的斯特拉特圣三一教堂内的蜡烛承担,而不使用任何现代化照明设施,观赏者的视觉感将完全回归汤显祖和莎士比亚所处的十六十七世纪。对于这样的舞台照明效果,柯军认为十分符合昆曲的表演风格。"昆曲本身就是一部通过文本内容和表演本身来体现自身价值的戏曲,并不需要太多现代舞台剧中所必备的舞台效果的渲染。"柯军这样解释道。

据悉,新概念版昆曲《邯郸梦》将于2016年9月22日和23日在莎士比亚故里——斯特拉福特市的圣三一教堂上演。英国的演出结束后,这场与莎士比亚戏剧合演的昆曲表演将成绝版,不再演出。

江苏省演艺集团昆剧院2016年度演出日志

序号	演出时间	演出地点	剧(节)目	场次	观众人数	上座率
1	1月5日—30日	昆山图书馆	昆曲折子戏	10	5000	100%
2	1月9日	兰苑剧场	昆剧折子戏招待演出	1	5001	100%
3	1月10日	昆山艺术中心	昆剧折子戏	1	5002	100%
4	1月23日	昆山艺术中心	昆剧折子戏	1	5003	100%
5	1月25日	建邺区文化馆	昆剧折子戏惠民演出	1	5004	100%
6	1月1日—31日	南京博物院非遗馆	昆剧折子戏	27	5005	100%
7	1月1日—31日	昆山周庄	昆剧《牡丹亭·游园·惊梦》《虎囊弹·山门》《西厢记·佳期》等	30	5006	100%
8	2月21日	昆山艺术中心	昆剧折子戏	1	5007	100%
9	2月26日	昆山高新开发区李鸿良个人专场	昆剧折子戏	1	5008	100%
10	2月28日	昆山艺术中心	昆剧折子戏	1	5009	100%
11	2月1日—29日	昆山周庄	昆剧《牡丹亭·游园·惊梦》《虎囊弹·山门》《西厢记·佳期》等	20	5010	100%
12	3月5日	兰苑剧场	《跳加官》和《风筝误》全本	1	5011	100%
13	3月12日	兰苑剧场	昆剧《白罗衫·井遇》《白罗衫·庵会》《白罗衫·看状》《白罗衫·诘父》	1	5012	100%
14	3月13日	昆山艺术中心	昆剧折子戏	1	5013	100%
15	3月19日	兰苑剧场	昆剧《长生殿·定情赐盒》《长生殿·惊变》《长生殿·闻铃》《长生殿·迎像哭像》	1	5014	100%
16	3月20日	苏州昆曲博物馆	昆曲折子戏	1	5015	100%
17	3月26日	兰苑剧场顾预个人专场四	昆剧《桂花亭·送饭·李食》《牡丹亭·寻梦》	1	5016	100%
18	3月27日	昆山艺术中心	昆剧折子戏	1	5017	100%
19	3月21日—31日	昆山进校园	昆剧折子戏	20	5018	100%
20	3月1日—31日	南京博物院非遗馆	昆剧折子戏	15	5019	100%

续表

序号	演出时间	演出地点	剧(节)目	场次	观众人数	上座率
21	3月1日—31日	昆山周庄	昆剧《牡丹亭·游园·惊梦》《虎囊弹·山门》《西厢记·佳期》等	30	5020	100%
22	4月2日	兰苑剧场	昆剧《玉簪记》	1	5021	100%
23	4月3日	苏州昆曲博物馆	昆曲折子戏	1	5022	100%
24	4月9日	兰苑剧场	昆剧《奇双会》	1	5023	100%
25	4月10日	兰苑剧场	昆剧折子戏外事招待演出	1	5024	100%
26	4月10日	昆山艺术中心	昆剧折子戏	1	5025	100%
27	4月16日	兰苑剧场	昆剧《九莲灯·火判》《钗钏记·相约·讨钗》《钗钏记·讲书·落园》	1	5026	100%
28	4月12日	中国药科大学	昆剧《梁祝》	1	5027	100%
29	4月14日	东南大学浦口校区	昆剧《梁祝》	1	5028	100%
30	4月23日	兰苑剧场	昆剧传承版《桃花扇》	1	5029	100%
31	4月24日	昆山艺术中心	昆剧折子戏	1	5030	100%
32	4月30日	兰苑剧场	昆剧传承版《牡丹亭》	1	5031	100%
33	4月1日—19日	昆曲进校园	昆剧《牡丹亭·游园·惊梦》《虎囊弹·山门》《西厢记·佳期》等	40	5032	100%
34	4月1日—30日	昆山周庄	昆剧《牡丹亭·游园·惊梦》《虎囊弹·山门》《西厢记·佳期》等	30	5033	100%
35	4月29日—5月1日	台湾地区	《春江花月夜》	3	5034	100%
36	5月1日	苏州昆剧博物馆	昆曲折子戏	1	5035	100%
37	5月6日	扬州青麦坊	昆曲折子戏	1	5036	100%
38	5月7日	建邺区文化馆	昆曲折子戏	1	5037	100%
39	5月7日	兰苑剧场	昆剧《望湖亭·照镜》《绣襦记·卖兴》《绣襦记·当巾》《烂柯山·痴梦》	1	5038	100%
40	5月14日	兰苑剧场	昆剧《疗妒羹·题曲》《鲛绡记·写状》《玉簪记·琴挑》《玉簪记·偷诗》	1	5039	100%
41	5月13日—14日	成都	昆剧《南柯梦》	2	5040	100%
42	5月15日	昆山艺术中心	昆曲折子戏	1	5041	100%
43	5月17日—18日	重庆	昆剧《南柯梦》	2	5042	100%
44	5月20日—21日	北京大学	昆剧《牡丹亭》	2	5043	100%
45	5月21日	兰苑剧场	昆剧《虎囊弹·山门》《焚香记·阳告》《牡丹亭·幽媾》《牡丹亭·冥誓》	1	5044	100%
46	5月24日	上海	《春江花月夜》	1	5045	100%
47	5月27日	昆山亭林公园	实景版《牡丹亭》	1	5046	100%
48	5月28日	兰苑剧场	昆剧《西厢记·佳期》《长生殿·酒楼》《蝴蝶梦·说亲回话》《水浒记·借茶》	1	5047	100%
49	5月29日	昆山艺术中心	昆剧折子戏	1	5048	100%
50	5月1日—31日	昆山周庄	昆剧《牡丹亭·游园·惊梦》《虎囊弹·山门》《西厢记·佳期》等	30	5049	100%
51	5月22日—31日	昆曲进校园	昆剧《牡丹亭·游园·惊梦》《虎囊弹·山门》《西厢记·佳期》等	20	5050	100%

续表

序号	演出时间	演出地点	剧（节）目	场次	观众人数	上座率
52	6月4日	兰苑剧场	昆剧《牡丹亭·游园》《九莲灯·火判》《牡丹亭·闹学》《水浒记·活捉》	1	5051	100%
53	6月11日	兰苑剧场	昆剧《荆钗记·见娘》《琵琶记·扫松》《孽海记·思凡》《占花魁·湖楼》	1	5052	100%
54	6月12日	昆山艺术中心	昆剧折子戏	1	5053	100%
55	6月10日—13日	北京恭王府	昆剧折子戏	2	5054	100%
56	6月11日—12日	国家图书馆	昆剧折子戏	2	300	100%
57	6月18日	兰苑剧场	昆剧《祝发记·渡江》《西厢记·佳期》《牡丹亭·拾画叫画》《狮吼记·跪池》	1	135	100%
58	6月24日	扬州	昆剧折子戏	1	200	100%
59	6月24日	兰苑剧场	张弘说戏讲座	1	200	100%
60	6月25日	兰苑剧场	张弘说戏讲座	1	200	100%
61	6月25日	兰苑剧场	昆剧《雁翎甲·盗甲》《幽闺记·踏伞》《蝴蝶梦·说亲回话》《邯郸梦·云阳法场》	1	135	100%
62	6月26日	昆山艺术中心	昆剧折子戏	1	1000	100%
63	6月1日—23日	昆曲进校园	昆剧《牡丹亭·游园·惊梦》《虎囊弹·山门》《西厢记·佳期》等	23	10000	100%
64	6月1日—30日	昆山周庄	昆剧《牡丹亭·游园·惊梦》《虎囊弹·山门》《西厢记·佳期》等	30	10000	100%
65	7月2日	兰苑剧场	昆剧《义侠记·狮子楼》《红梨记·花婆》《西楼记·楼会》《西厢记·游殿》	1	135	100%
66	7月3日	苏州昆剧博物馆	昆曲折子戏	1	100	100%
67	7月9日	兰苑剧场	昆剧《牡丹亭·冥判》《宝剑记·夜奔》《凤凰山·百花赠剑》《浣纱记·寄子》	1	135	100%
68	7月10日	苏州昆剧博物馆	昆曲折子戏	1	300	100%
69	7月10日	昆山艺术中心	昆剧折子戏	1	1000	100%
70	7月11日	东南大学	昆剧折子戏	1	500	100%
71	7月16日	兰苑剧场	昆剧《风筝误·前亲》《幽闺记·踏伞》《十五贯·访测》《艳云亭·痴诉点香》	1	135	100%
72	7月23日	兰苑剧场	昆剧《宵光剑·闹庄救青》《幽闺记·拜月》《桂花亭·送饭夺食》《吟风阁·罢宴》	1	135	100%
73	7月26日	紫金大戏院	《1699·桃花扇》	1	600	100%
74	7月27日	紫金大戏院	昆曲清唱会	1	600	100%
75	7月30日	兰苑剧场	昆剧《桂花亭·亭会三错》《红梨记·醉皂》《桃花扇·题画》《牧羊记·望乡》	1	135	100%
76	7月1日—31日	昆山艺术中心	昆剧折子戏	1	1000	100%
77	7月1日—31日	昆山周庄	昆剧《牡丹亭·游园·惊梦》《虎囊弹·山门》《西厢记·佳期》等	30	10000	100%
78	8月6日	兰苑剧场	昆剧《长生殿·小宴》《风云会·千里送京娘》《钗钏记·落园》《邯郸梦·生悟》	1	135	100%
79	8月8日	深圳	《牡丹亭》	1	600	100%
80	8月13日	兰苑剧场	昆剧《牧羊记·小逼》《狮吼记·跪池》《金雀记·觅花》《琵琶记·见娘》	1	135	100%
81	8月14日	昆山艺术中心	昆剧折子戏	1	1000	100%

续表

序号	演出时间	演出地点	剧(节)目	场次	观众人数	上座率
82	8月20日	兰苑剧场	《牡丹亭》	1	135	100%
83	8月27日	白云亭社区	昆曲折子戏	1	100	100%
84	8月27日	兰苑剧场	昆剧《虎囊弹·山门》《孽海记·双下山》《白罗衫·看状》《白罗衫·诘父》	1	135	100%
85	8月28日	昆山艺术中心	昆剧折子戏	1	1000	100%
86	8月1日—31日	昆山周庄	昆剧《牡丹亭·游园·惊梦》《虎囊弹·山门》《西厢记·佳期》等	30	10000	100%
87	9月3日	兰苑剧场	昆剧《虎囊弹·山门》《白蛇传·断桥》《望湖亭·照镜》《长生殿·酒楼》	1	135	100%
88	9月4日	苏州博物馆	昆剧折子戏	1	1000	100%
89	9月5日—6日	国家大剧院	昆剧《南柯梦》	2	2500	100%
90	9月10日	兰苑剧场	昆剧《十五贯·访测》《烂柯山·痴梦》《孽海记·思凡》《燕子笺·狗洞》	1	135	100%
91	9月11日	苏州博物馆	昆剧折子戏	1	1000	100%
92	9月11日	昆山艺术中心	昆剧折子戏	1	1000	100%
93	9月17日	兰苑剧场	昆剧《玉簪记·琴挑》《玉簪记·问病》《玉簪记·偷诗》《玉簪记·秋江》	1	135	100%
94	9月24日	兰苑剧场	昆剧《三岔口》《牡丹亭·游园惊梦》《牡丹亭·拾画叫画》《蝴蝶梦·说亲回话》	1	135	100%
95	9月1日—30日	南京博物院非遗馆	昆剧折子戏	20	8000	100%
96	9月1日—30日	昆山周庄	昆剧《牡丹亭·游园·惊梦》《虎囊弹·山门》《西厢记·佳期》等	30	10000	100%
97	10月1日	兰苑剧场	《牡丹亭》	1	135	100%
98	10月8日	兰苑剧场	昆剧《十五贯·见都》《桃花扇·沉江》《牡丹亭·问路》《贩马记·写状》	1	135	100%
99	10月8日	宿迁	昆曲折子戏	1	100	100%
100	10月9日	昆山艺术中心	昆剧折子戏	1	1000	100%
101	10月15日	兰苑剧场	昆剧《烂柯山·逼休》《西厢记·佳期》《西厢记·拷红》《狮吼记·跪池》	1	135	100%
102	10月18日	省文联	昆曲折子戏——张继青师徒专场	1	100	100%
103	10月21日—22日	紫金大戏院	昆曲折子戏、《风筝误》	2	1200	100%
104	10月22日	兰苑剧场	昆剧《金雀记·庵会》《牡丹亭·寻梦》《疗妒羹·题曲》《西楼记·楼会》	1	600	100%
105	10月23日	昆山艺术中心	昆剧折子戏	1	1000	100%
106	10月23日	苏州博物馆	昆剧折子戏	1	1000	100%
107	10月28日	南京艺术学院	昆曲折子戏	1	500	100%
108	10月29日	兰苑剧场	昆剧《红楼梦·别父》《红楼梦·识锁》《红楼梦·弄权》《红楼梦·读曲》	1	135	100%
109	10月31日	兰苑剧场	昆剧《桃花扇》读书会包场	1	135	100%
110	10月1日—31日	南京博物院非遗馆	昆剧折子戏	9	8000	100%
111	10月1日—31日	昆山周庄	昆剧《牡丹亭·游园·惊梦》《虎囊弹·山门》《西厢记·佳期》等	30	10000	100%
112	11月5日	兰苑剧场	昆剧《长生殿·闻铃》《红梨记·花婆》《祝发记·渡江》《艳云亭·痴诉点香》	1	135	100%

续表

序号	演出时间	演出地点	剧(节)目	场次	观众人数	上座率
113	11月6日	苏州博物馆	昆剧折子戏	1	1000	100%
114	11月9日	兰苑剧场	昆剧《白罗衫》	1	1000	100%
115	11月12日	兰苑剧场	昆剧《白罗衫·井遇》《白罗衫·庵会》《白罗衫·看状》《白罗衫·诘父》	1	135	100%
116	11月13日	昆山艺术中心	昆剧折子戏	1	1000	100%
117	11月19日	兰苑剧场	昆剧《牡丹亭·闹学》《牡丹亭·幽媾》《牡丹亭·冥誓》《绣襦记·教歌》	1	135	100%
118	11月26日	兰苑剧场	昆剧《牧羊记·小逼》《幽闺记·拜月》《红梨记·醉皂》《连环计·小宴》	1	135	100%
119	11月27日	昆山艺术中心	昆剧折子戏	1	1000	100%
120	11月1日—15日	南京博物院	昆剧折子戏	14	1000	100%
121	11月1日—30日	昆山周庄	昆剧《牡丹亭·游园·惊梦》《虎囊弹·山门》《西厢记·佳期》等	30	10000	100%
122	12月3日	兰苑剧场	昆剧《凤凰山·百花赠剑》《儿孙福·势僧》《疗妒羹·题曲》《占花魁·湖楼》	1	135	100%
123	12月10日	兰苑剧场	昆剧《玉簪记·琴挑》《鲛绡记·写状》《孽海记·思凡》《水浒记·借茶》	1	135	100%
124	12月11日	昆山艺术中心	昆剧折子戏	1	600	100%
125	12月17日	兰苑剧场	昆剧《牡丹亭·拾画》《钗钏记·相约讨钗》《钗钏记·讲书落园》	1	135	100%
126	12月17日	南京人民大会堂	昆剧《醉心花》	1	900	100%
127	12月24日	兰苑剧场	昆剧《幽闺记·踏伞》《琵琶记·扫松》《时剧·借靴》《长生殿·惊变》	1	135	100%
128	12月25日	昆山艺术中心	昆剧折子戏	1	600	100%
129	12月28日—30日	昆山	昆剧知识科普	3	1000	100%
130	12月31日	兰苑剧场	昆剧《绣襦记·卖兴》《绣襦记·当巾》《西厢记·佳期》《西厢记·拷红》	1	135	100%
131	12月31日	江南剧场	昆剧《临川四梦》	1	600	100%
132	1日—31日	昆山周庄	昆剧《牡丹亭·游园·惊梦》《虎囊弹·山门》《西厢记·佳期》等	30	10000	100%
		总　　计		669	404800	100%

浙江昆剧团

浙江昆剧团 2016 年度昆曲工作综述

2016 年，欣逢浙江昆剧团建团 60 周年、浙昆《十五贯》晋京演出 60 周年。浙昆坚持传承创新，实施浙昆《2016"幽兰逢春"计划》（以下简称"幽兰计划"），在艺术创作、人才培养、演出传播、剧团管理等方面，都取得了新的业绩。

一、《十五贯》一脉相承 60 年，五代人赴京同演纪团庆

以一出《十五贯》救活了一个剧种，并建团立身、薪火相承的浙昆人，于 2016 年 4 月 1 日至 3 日，在杭州隆重举行"幽兰逢春一甲子，春华秋实古曲新"60 周年团庆昆曲演唱会。浙昆携手浙、苏、沪三地的昆曲艺术家和"世、盛、秀、万、代"五代同堂联合演出的《十五贯》，以及汇聚全国七大昆剧院团精英、共贺浙昆甲子华诞的两场《昆剧折子戏专场》，不仅一票难求，更赢得了满堂喝彩，演出现场高潮迭起。而在"昆剧《十五贯》与当代昆剧传承发展暨浙昆 60 年艺术成就回顾与展望研讨会"上，来自国内外的嘉宾专家对《十五贯》作了精辟的回眸，既高度肯定了它的思想意义与艺术成就，又揭示了它的历史地位与文化价值。

而为团庆编撰的《传世盛秀，万代一脉》纪念画册，以翔实的史料、珍贵的照片、丰硕的成果、伟人的讲话，记录了六代浙昆传人 60 年来矢志敬业昆曲、勇于传承创新的奋斗足迹，也为中国昆曲史献上了一篇承上启下、永难替代的宝贵史卷。

5 月 12 日，浙昆再次赴京，在北京长安大剧院为观众献演了"三地联动、五代同堂、经典再现、共贺甲子"的昆剧《十五贯》。13 日，在北京钓鱼台国宾馆举行的《十五贯》座谈会上，郭汉城、刘厚生等戏剧界专家学者欢聚一堂，回顾《十五贯》60 年来长演不衰的经历，畅叙昆曲的美好前程，激励与会者不忘初心，继承光荣传统，传承创新不停步。

二、《牡丹亭》《紫钗记》，纪念汤公、莎翁逝世 400 周年

《牡丹亭》《紫钗记》是汤显祖名著"临川四梦"中的两部经典。以敬仰、虔诚之心排演经典，是对汤公及其遗著最好的纪念与传承。为此，浙昆今年集中精力，排演了由香港、台湾、大陆、地区昆剧名家重新编剧、执导、作曲、出演，由浙昆"万"字辈优秀演员曾杰、胡娉、鲍晨、胡立楠等领衔主演的整本《紫钗记》。全剧在保留唐人传奇小说《霍小玉传》主要人物和情节的同时，重新塑造男女主人公的形象，别开生面地演绎了李益与霍小玉的爱情故事。特别是该戏按汤显祖原曲编创演唱，更让人领略到汤公的艺术神韵。

该剧 3 月份在杭首演，6 月 17 日参加"2016 第七届香港中国戏曲节"开幕式演出，9 月 26 日在江西抚州的第三届中国汤显祖艺术节上亮相，均大受欢迎。正如媒体所言：充分发掘传统艺术精品，让古老的昆曲艺术能为今人所欣赏，这也是传承非物质文化遗产的目的之一。

8 月 16 日至 26 日，受文化部委派，浙昆一行 21 人赴英国参加爱丁堡艺术节演出。在爱丁堡新城剧院一连演出六场《牡丹亭》。24 日，文化部副部长项兆伦率领的中国政府文化代表团与参加爱丁堡国际文化峰会的各国专家团及驻英外交使节等人士观看了浙昆演出。期间，浙昆与我国驻英的领事、工作人员举行了联欢活动，还走上爱丁堡主干道的皇家英里大道，进行户外演出。对此，海外媒体纷纷撰文报道，产生了广泛的国际影响。

10 月 13 日，12 月 10 日，浙、沪、苏三地联动演出的《牡丹亭》先后在上海、杭州亮相，尤其是后者，不仅由浙昆"代"字辈 15 位女生完整恢复《惊梦》一折中时长近 10 分钟的花神"堆花"舞蹈，而且为汤显祖的纪念活动画上了圆满的句号。

此外，4 月 8 日，在浙江遂昌举行的"汤显祖文化节暨汤显祖——莎士比亚逝世 400 周年纪念活动"中，浙昆演出了《临川梦影》折子戏。8 月 15 日，在杭州举行的"喜迎 G20 浙江省舞台艺术精品戏曲专场"中，我团献演了《牡丹亭·惊梦》一折。9 月 14 日，浙昆汪世瑜在北京出席了由文化部主办的纪念汤显祖逝世 400 周年座谈会并发言。而面向杭州旅游市场的御乐堂体验版《牡丹亭》，浙江昆剧团坚守阵地，不断优化舞台表演与观众的互动感，注意改进特色餐饮的丰富性和精致度，在全年工作、演出连轴转的频率下，仍在御乐堂演出《牡丹亭》28 场，累计演出 145 场。

三、《大将军韩信》，出色完成文化部全国巡演任务

《大将军韩信》，是浙昆历时三年创作排演的新编历

史剧,也是为国家级"非遗"昆曲代表性传承人、一级演员、昆剧武生领军人物林为林量身定制的又一部精品剧目。该剧从对"韩信谋反"这一史实的全新解读中找到突破口,以前人未有的角度和哲思重新审视历史,忠实人物内心、追溯命运根源、演绎历史意蕴,在剧本、人物、唱腔、表演、舞美等方面都有重大突破和创新。该剧2013年在杭州剧院首演。2015年3月,应邀在北京国家大剧院连演两场爆满。10月,又在于苏州举行的第六届中国昆剧艺术节和第十四届中国戏剧节上先后献演,广获赞誉。今年,该剧被列入文化部国家艺术基金资助演出剧目名录,并作全国巡演,而且作为浙江三部入选剧目之一、全国昆曲界唯一入选的一个剧目,于10月下旬赴陕西西安参加第十一届中国艺术节演出。2016年4月,《大将军韩信》全国巡演启动仪式在杭州剧院隆重举行。此后,该剧辗转丽水、武义、桐庐、余杭、萧山、余姚、绍兴等地献演,于8月上旬在上海东方艺术中心歌剧厅落下帷幕,出色完成了文化部组织的精品剧目全国巡演任务。

四、践行"名家传戏"工程,汇报演出汤公故乡

文化部于2012年6月启动的"名家传戏——当代昆曲名家收徒传艺工程",堪称是在国家级层面上设置的昆曲艺术人才传承创新机制,至今已实施三届。在这三届中,浙江昆剧团有5位名家(汪世瑜、王奉梅、王世瑶、张世铮、龚世葵)收徒传戏;有11位徒弟(曾杰、毛文霞、王静、白云、杨崑、胡娉、朱斌、田漾、徐霓、张侃侃、耿绿洁)拜师学艺。

2016年9月8日,文化部"名家传戏"工程汇报演出在汤显祖的故乡——江西抚州举行,浙昆杨崑、徐霓、耿绿洁分别汇报演出了各自老师传授的昆曲剧目:《牡丹亭·寻梦》《十五贯·见都》《贩马记·三拉》和《出猎回猎》《相梁刺梁》(张侃侃因孕期未汇报)。

五、《未生怨》佛典昆剧,海内外市场播名声

创作排演以"崇尚和解、倡导向善"为主题的佛典昆剧,是浙昆艺术创作的一大创新,新在具有600年历史的昆曲在剧目创作上拓展了新的题材指向;新在满足了港澳台地区及海外一批观众的文化精神需求,在昆剧演出市场上开辟了新的观众人群与区域。

自2012年首次创演以来,《未生怨》《解怨记》《无怨道》三部佛典昆剧,作为浙昆的一个演出品牌,2012—2015年连续4年赴香港热演。在内地,《未生怨》继2015年6月在温州龙港福胜寺上演后,2016年5月在杭州灵隐寺演出,场面同样火爆。而2016年11月12日至16日,该剧在新加坡献演,又大受欢迎。由此可见,只要坚持不弃,又善于营运操作,佛典昆剧三部曲必将会有更为广阔的市场与收益。

六、《红梅记》亮相省戏节,检阅磨炼新生代

《红梅记》是2014年为浙昆"万"字辈演员创排的一台文武大戏,当年7月31日在杭州红星剧院首演。该剧讲的是南宋末年歌姬李慧娘因赞美太学生裴舜卿被刺冤死而魂捉权奸的故事。全剧生、旦、净、末、丑主要角色均由青年演员担纲。文场细腻传神,武戏火爆撼人。后在高雅艺术进校园、文化下乡及商业性演出中亮相,受到观众的欢迎。

这次该剧参加省第13届戏剧节演出,在获奖比例大幅缩减的情况下,尽管未获奖项,但检阅磨砺了浙江昆剧团的队伍。该剧的基础是好的,演员的表演是尽心的,而观众也是爱看的。浙昆人要通过总结,看到不足,以利于不断加工修改,使之日臻完美,成为我团的常演剧目。

七、"幽兰计划"全面展开,收获多多

除上述各项纪念活动、专题演出外,"幽兰计划"还收获了以下成果:

1. 完成拔尖人才传承剧目《狮吼记》的排演。奥运小生曾杰是浙江省文化厅选拔的青年演员拔尖人才;《狮吼记》是其师汪世瑜传于他的传统喜剧七子戏。该戏是明代汪廷讷的传奇名作,也是浙昆几代人经常上演并深受广大观众喜爱的传统戏。尤以七位演员分别扮演剧中所有人物的七子戏方式和夸张的喜剧表演形式令观众所青睐。1月18日,在浙江胜利剧院,经过精心打磨的《狮吼记》受到了观众和昆迷们的追捧,正如一位观众所言:"一曲《狮吼记》,温暖了这个寒冬夜的人心。"

2. 坚持"一集一开",传承剧目汇报演出。2016年1月19日,浙昆与有关单位主办的《承昆传世·永隽其昌"——陆永昌师生传承专场》在杭州浙江胜利剧院拉开帷幕,项卫东、鲍晨、李琼瑶等学生上演了陆永昌老师手把手传承下来的折子戏:《洪母骂畴》《牧羊记·望乡》《千钟戮·搜山打车》。1月20日、21日,浙昆进行中青年演职员专业考核和展示演出,汇报了"一集一开"所学

得的传承成果。

3. "代"字辈昆剧班教学有序,健康成长。在浙艺职院培训学习的该班学生,是浙昆第六代昆剧传人。三年来,按照联合教学计划,老师尽心尽责,学生勤学苦练,从基本功训练到开蒙折子戏排练,循序渐进,因材施教,收到了良好的效果。学生的表现和各学期的业务考试汇报,均得到各方(省厅、学校、剧团)的好评。

4. 携手武义县府,共建昆曲养育基地。据记载,武义昆曲是昆山腔流传在浙江金华一带的唯一支脉;而俞源村则是武义昆曲的始发地。为抢救、保护武义昆曲,充分运用双方资源,共同促进昆曲的传承发展,2016年6月,浙江昆剧团与武义县政府就共建"世界非遗·幽兰芳圃·浙江昆曲武义养育基地"签订了合作备忘书,开启了省县联动,多点开花,传承、培育、交流、提升多方发力的新格局,为浙昆培训、辅导、发现武义昆曲人才,送戏下乡,更好地服务武义人民带来了用武的空间。

7月5日,在武义县俞源村文化礼堂举行的"海外名校学子走进金华古村落第三季活动"现场,浙昆上演了《牡丹亭·游园惊梦》。此后还演出了《大将军韩信》,并举办了昆曲之美欣赏讲座。

5. 传播昆曲之美,培育昆曲观众。传播昆曲的艺术之美,培育多层次的昆曲观众与昆迷,是昆曲繁荣发展的题中之意,也是昆剧艺术表演团体赖以建团立身、繁荣发展必需的外部生态条件之一。

2016年以来,浙江昆剧团注重与各类型传媒的沟通及其应用,新闻传播率稳步提升。如《人民日报》4月份刊发长篇特写《撩人春色是今年——浙江昆剧团成立60周年》。剧团并与全国网络新闻平台、客户端、公众号保持良好的合作关系,充分运用现代传播技术和视频、音频、图文等多媒体介质,对浙昆的实时动态进行精准传播和立体式推广,取得了良好的宣传效果。

2016年1至11月,浙昆依托浙江图书馆文澜讲坛这个平台,先后选派汪世瑜、林为林、王奉梅、张世铮、王世瑶、汤建华6位同志登坛做"昆曲之美系列讲座",赢得了大批听众。另有徐延芬、洪倩、毛文霞等受邀在博物馆等场所演讲,普及昆剧知识,得到好评。

9月18日,时隔20年,浙昆在本团排练场再次开办公益性的"跟我学"昆曲培训班。通过网络热线,从社会上的火爆报名者中选拔的近50名学员,利用周末假日,分生、旦、末三个行当开课。陶伟明、李公律、洪倩等任辅导老师,他们以专业而形象的方法教学,指导学员认识、了解昆曲,并一句句地口授身教唱腔、动作、身段乃至眼神,令学员大受教益。随着第一期的结业,12月10日第二期培训班随即开班。同时开课的还有互联网+昆曲网红班,由出科于浙昆"秀"字辈的影视演员邢岷山担任班主任。

6. 坚持公益性、市场化,全年各类演出精彩纷呈。2016年,浙昆还携《紫钗记》《蝴蝶梦》等大戏和折子戏专场赴全省各地、各院校、文化礼堂,相继完成了2016新春演出季、高雅艺术进校园、文化礼堂送昆曲、"雏鹰计划"等公益性及市场化演出。12月17日,浙昆应邀赴南京参加了以"会古今风华,展京昆大美"为主题的首届紫金京昆艺术群英会,演出《大将军韩信》,大获成功。至此,2016年共完成各类演出123场,票房收入计230.88万元。

八、凝心聚力抓传承,党建工作是保证

党建工作的科学化水平,决定了一个团体的执行力和战斗力。对于文艺院团而言,党建工作的保证作用尤为重要。一年来,浙江昆剧团认真贯彻党的十八大以来历年中央全会和习总书记系列讲话精神,积极参加、完成上级党委的各项任务与活动,结合浙昆实际,卓有成效地开展党建工作。

1. 努力学习补短板。认真开展"两学一做"学习教育,专门成立剧团"两学一做"领导小组,先后组织了4次班子中心组理论学习会,6次全体党员学习研讨会,并通过学习教育分别制定出剧团和党支部《存在的问题及整改措施清单》,查摆问题,补齐短板,例如围绕去年领导干部离任审计问题所做的一系列整改等。

2. 立足岗位抓服务。党支部推出"练功看党员""服务看党员"专题活动,如7月—8月间在职党员圆满完成了20场国家艺术基金项目《大将军韩信》的巡演任务,还参与了社区巡逻、车站服务、演出等志愿服务,为G20峰会保驾护航,同时也增强了党的宗旨观念,发挥了党员的模范带头作用。

3. 强化教育促管理。组织了"党员重走'一大路'"红色基地寻访活动,参观"浙西南革命根据地纪念馆"等教育活动,积极参加文化系统"两优一先"评选活动,加强廉政法规学习和作风建设,重视制度约束,狠抓党风廉政建设,制定《浙昆党员干部基本行为规范(试行)》等,为营造风清气正的现代化管理环境夯实基础。

2016年,剧团通过内部调整改造,新增加排练厅500m²,练乐厅150m²,仓库400m²,增加业务、办公用房6间,购置大巴1辆,固定资产都得到进一步改善,为业务排练、对外演出、资产管理等工作提供了有力的保障。

劳动人事、财务资产、外事保密、艺术档案、政务信

息、综合治理等行政后勤工作均正常运行,为确保全年任务的完成发挥了应尽的服务保障作用。

2016年全年成绩的取得,是全团职工共同努力的结果,也是上级领导关心支持的结果。但离上级和职工的期待仍有差距,而存在的问题,从宏观上看,主要还是剧团经费、人员编制、工作场所、演出市场都严重不足,形成瓶颈,这与浙昆肩上的责任和任务是不相匹配的。但只要浙江昆剧团继续发扬当年创演《十五贯》的艰苦奋斗、勇于创新的精神,知难而上,努力拼搏,敢于担当,相信一定会在新的一年里,以新的作为开创新的局面,做出新的贡献。

浙江昆剧团2016年度演出日志

序号	演出时间	地点	剧目	主要演员	观众人次	其他（编剧、导演、作曲等）
1	1月5日	海盐剧院	《西园记》	曾杰、胡婷	600人	改编:贝庚
2	1月9日	御乐堂	《牡丹亭》	毛文霞、杨崑	66人	剧本改编:周世瑞 导演:林为林 编曲:程峰
3	1月14日	涌金饭店美院	《牡丹亭》	曾杰、汪茜	380人	
4	1月14日	朝晖公园	《十五贯·测字》	徐霓、朱斌	200人	
5	1月16日	御乐堂	《牡丹亭》	曾杰、胡婷、毛文霞、杨崑、张侃侃、白云、李琼瑶、胡立楠等	66场/人	剧本改编:周世瑞 导演:林为林 编曲:程峰
6	1月19日	胜利剧院	陆永昌专场	陆永昌、李琼瑶、项卫东	700人	
7	1月29日	幽兰讲堂	浙江图书馆	林为林	200人	
8	1月30日	御乐堂	《牡丹亭》	曾杰、胡婷、毛文霞、杨崑、张侃侃、白云	66场/人	剧本改编:周世瑞 导演:林为林
9	2月20日	胜利剧院	《蝴蝶梦》	林为林、鲍晨、徐延芬、胡立楠等	900人	编剧:黄先钢 导演:沈斌 作曲:周雪华
10	2月21日	苏州昆博	《烂柯山》	鲍晨、王静	400人	
11	2月24日	龙游文化礼堂	《西园记》	曾杰、胡婷、张侃侃、鲍晨、王静	400人	改编:贝庚
12	2月25日	龙游文化礼堂	《狮吼记》	曾杰、胡婷、鲍晨、王静	400人	艺术指导:汪世瑜
13	2月26日	龙游文化礼堂	《烂柯山》	鲍晨、王静	400人	
14	2月27日	御乐堂	《牡丹亭》	曾杰、胡婷、毛文霞、杨崑、张侃侃、白云、李琼瑶、胡立楠等	66场/人	剧本改编:周世瑞 导演:林为林 编曲:程峰
15	2月28日	海华大酒店	《游园惊梦》《湖楼》《出门》	沙国栋、沙国良、曾杰、胡婷、毛文霞、汤建华、朱斌、田漾、程子明	300人	
16	2月29日	德清	《小萝卜头》	李琼瑶、白云、洪倩、鲍晨、王静	350人	导演、编剧:程伟兵
17	2月29日	大关小学	幽兰讲堂	讲课:俞志青、耿绿洁		
18	3月1日	德清	《小萝卜头》	李琼瑶、白云、洪倩、鲍晨、王静	350人	导演、编剧:程伟兵
19	3月2日	德清	《小萝卜头》	李琼瑶、白云、洪倩、鲍晨、王静	350人	导演、编剧:程伟兵

续表

序号	演出时间	地点	剧目	主要演员	观众人次	其他（编剧、导演、作曲等）
20	3月3日	德清	《小萝卜头》	李琼瑶、白云、洪倩、鲍晨、王静	350人	导演、编剧：程伟兵
21	3月4日	德清	《小萝卜头》	李琼瑶、白云、洪倩、鲍晨、王静	350人	导演、编剧：程伟兵
22	3月5日	御乐堂	《牡丹亭》	曾杰、胡娉、毛文霞、杨崑、张侃侃、白云、李琼瑶、胡立楠等	66场/人	剧本改编：周世瑞 导演：林为林 编曲：程峰
23	3月7日	大关小学	幽兰讲堂	讲课：俞志青、耿绿洁	20人	
24	3月9日	御乐堂	《牡丹亭》	曾杰、胡娉、毛文霞、杨崑、张侃侃、白云、李琼瑶、胡立楠等	1200人	剧本改编：周世瑞 导演：林为林 编曲：程峰
25	3月12日	御乐堂	《牡丹亭》	曾杰、胡娉、毛文霞、杨崑、张侃侃、白云、李琼瑶、胡立楠等	1200人	剧本改编：周世瑞 导演：林为林 编曲：程峰
26	3月13日	苏州昆博	《出塞》《题曲》《湖楼》《试马》	汤建华、朱斌、田漾、程子明	100人	
27	3月14日	大关小学	幽兰讲堂	讲课：俞志青、耿绿洁、张侃侃		
28	3月21日	大关小学	幽兰讲堂	讲课：俞志青、耿绿洁、张侃侃		
29	3月26日	御乐堂	《牡丹亭》	曾杰、胡娉、毛文霞、杨崑、张侃侃、白云、李琼瑶、胡立楠等	66场/人	剧本改编：周世瑞 导演：林为林 编曲：程峰
30	3月28日	大关小学	幽兰讲堂	讲课：俞志青、耿绿洁、张侃侃		
31	3月28日	中国美院	体验课	毛文霞		
32	4月1日	杭州剧院	《十五贯》	王世瑶、陶波、张世铮等	1200	
33	4月2日	杭州剧院	《折子戏》一	王奉梅、蔡正仁、罗艳等	1200	
34	4月3日	杭州剧院	《折子戏》二	刘异龙、梁谷音、"代"字辈等	1200	
35	4月5日	胜利剧院	《未生怨》	毛文霞、鲍晨、徐延芬、曾杰、胡娉、胡立楠	650	编剧：林为林 导演：林为林 作曲：周雪华
36	4月8日	遂昌	《临川梦影》	毛文霞、鲍晨、白云、曾杰、胡娉、胡立楠		编剧：周世瑞 导演：林为林 作曲：周雪华
37	4月11日	大关小学	幽兰学堂	讲课：俞志青、耿绿洁		
38	4月13日	浙江电视台	录像	毛文霞、李琼瑶、洪倩		
39	4月14日	香港城市大学	《烂柯山》	鲍晨、王静		
40	4月15日	香港城市大学	《折子戏》	曾杰、胡娉 李琼瑶		
41	4月16日	博物馆	演出	洪倩，白云，毛文霞		

续表

序号	演出时间	地点	剧目	主要演员	观众人次	其他（编剧、导演、作曲等）
42	4月16日	御乐堂	《牡丹亭》	曾杰、胡娉、毛文霞、杨崑、张侃侃、白云、李琼瑶、胡立楠等	66场/人	剧本改编：周世瑞 导演：林为林 编曲：程峰
43	4月18日	大关小学	幽兰学堂	讲课:俞志青、耿绿洁		
44	4月23日	御乐堂	《牡丹亭》	曾杰、胡娉、毛文霞、杨崑、张侃侃、白云、李琼瑶、胡立楠等	66场/人	剧本改编：周世瑞 导演：林为林 编曲：程峰
45	4月25日	大关小学	幽兰学堂	讲课汪茜、耿绿洁		
46	4月30日	御乐堂	《牡丹亭》	曾杰、胡娉、毛文霞、杨崑、张侃侃、白云、李琼瑶、胡立楠等	66场/人	剧本改编：周世瑞 导演：林为林 编曲：程峰
47	5月2日	杭州剧院	《大将军韩信》	林为林、鲍晨、胡娉、胡立楠等	1000人	编剧：黄先钢 导演：沈斌 作曲：周雪华
48	5月7日	御乐堂	《牡丹亭》	曾杰、胡娉、毛文霞、杨崑、张侃侃、白云、李琼瑶、胡立楠等	66场/人	剧本改编：周世瑞 导演：林为林 编曲：程峰
49	5月9日	大关小学	幽兰学堂	讲课：汪茜、耿绿洁		
50	5月12日	长安大戏院	《十五贯》	王世瑶、陶波、张世铮等	880人	
51	5月16日	大关小学	幽兰学堂	讲课：耿绿洁		
52	5月16日	灵隐寺	《未生怨》	毛文霞、鲍晨、徐延芬、曾杰、胡娉、胡立楠	400人	编剧：林为林 导演：林为林 作曲：周雪华
53	5月21日	御乐堂	《牡丹亭》	曾杰、胡娉、毛文霞、杨崑、张侃侃、白云、李琼瑶、胡立楠等	66场/人	剧本改编：周世瑞 导演：林为林 编曲：程峰
54	5月23日	大关小学	幽兰学堂	讲课：汪茜、耿绿洁		
55	5月28日	御乐堂	《牡丹亭》	曾杰、胡娉、毛文霞、杨崑、张侃侃、白云、李琼瑶、胡立楠等	66场/人	剧本改编：周世瑞 导演：林为林 编曲：程峰
56	5月30日	大关小学	幽兰学堂	讲课:耿绿洁		
57	6月3日	浙江音乐学院	《紫钗记》	邢金沙、温宇航	440人	编剧：古兆申 导演：沈斌
58	6月4日	浙江音乐学院	《紫钗记》	曾杰、胡娉	440人	编剧：古兆申 导演：沈斌
59	6月5日	浙江音乐学院	《蝴蝶梦》	鲍晨、王静	440人	导演：林为林
60	6月11日	御乐堂	《牡丹亭》	曾杰、胡娉、毛文霞、杨崑、张侃侃、白云、李琼瑶、胡立楠等	66场/人	剧本改编：周世瑞 导演：林为林 编曲：程峰
61	6月12日	美院	画展演出	曾杰、李琼瑶	250人	
62	6月17日	香港	《紫钗记》	邢金沙、温宇航	1000人	编剧：古兆申 导演：沈斌
63	6月18日	香港	《紫钗记》	邢金沙、温宇航	1000人	编剧：古兆申 导演：沈斌

续表

序号	演出时间	地点	剧目	主要演员	观众人次	其他（编剧、导演、作曲等）
64	6月19日	香港	《蝴蝶梦》	鲍晨、王静	1000人	导演：林为林
65	6月20日	香港	幽兰讲堂	李琼瑶、鲍晨	120人	
66	6月26日	苏州昆博	《借靴》《洪母骂畴》《刺虎》	田漾、朱斌	100人	
67	6月27日	杭州电视台	《游园》	胡娉、白云		
68	6月28日	丽水大剧院	幽兰讲堂	林为林、鲍晨、胡娉、胡立楠等		
69	6月29日	丽水大剧院	《大将军韩信》	林为林、鲍晨、胡娉、胡立楠等	900人	编剧：黄先钢 导演：沈斌 作曲：周雪华
70	6月30日	丽水文化馆	幽兰讲堂	林为林、鲍晨、胡娉、胡立楠等		
71	7月1日	丽水文化馆	《大将军韩信》		900人	编剧：黄先钢 导演：沈斌 作曲：周雪华
72	7月1日	丽水文化馆	幽兰讲堂	林为林、鲍晨、胡娉、胡立楠等		
73	7月2日	莲都剧场	《烂柯山》	鲍晨、王静	400人	
74	7月4日	武义桃溪镇陶村	《折子戏》	林为林、鲍晨、胡娉、胡立楠	360人	
75	7月5日	武义俞园古村	《折子戏》	林为林、鲍晨、胡娉、胡立楠	380人	
76	7月6日	桐庐剧院	《大将军韩信》	林为林、鲍晨、胡娉、胡立楠等	900人	编剧：黄先钢 导演：沈斌 作曲：周雪华
77	7月12日	桐乡	《大将军韩信》	林为林、鲍晨、胡娉、胡立楠等	900人	编剧：黄先钢 导演：沈斌 作曲：周雪华
78	7月13日	临平	《大将军韩信》	林为林、鲍晨、胡娉、胡立楠等	900人	编剧：黄先钢 导演：沈斌 作曲：周雪华
79	7月14日	临平	《大将军韩信》	林为林、鲍晨、胡娉、胡立楠等	900人	编剧：黄先钢 导演：沈斌 作曲：周雪华
80	7月19日		G20演出选拔			
81	7月25日		幽兰讲堂	林为林、鲍晨、胡娉、胡立楠等	150人	
82	7月26日	萧山剧院	《大将军韩信》	林为林、鲍晨、胡娉、胡立楠等	900人	编剧：黄先钢 导演：沈斌 作曲：周雪华
83	7月28日	余姚农村大舞台	《借靴》《游园》《宴君》《试马》	田漾、朱斌、林为林	400人	
84	7月29日	余姚龙山剧院	《大将军韩信》	林为林、鲍晨、胡娉、胡立楠等	380人	编剧：黄先钢 导演：沈斌 作曲：周雪华
85	7月30日	御乐堂	《牡丹亭》	曾杰、胡娉、毛文霞、杨崑、张侃侃、白云、李琼瑶、胡立楠等	66场/人	剧本改编：周世瑞 导演：林为林 编曲：程峰

续表

序号	演出时间	地点	剧目	主要演员	观众人次	其他（编剧、导演、作曲等）
86	7月30日	幽兰讲堂		林为林、鲍晨、胡娉、胡立楠等	200人	
87	7月30日	御乐堂	《牡丹亭》	曾杰、胡娉、毛文霞、杨崑、张侃侃、白云、李琼瑶、胡立楠等	66场/人	剧本改编：周世瑞 导演：林为林 编曲：程峰
88	7月31日	柯桥文化馆	《大将军韩信》		380人	编剧：黄先钢 导演：沈斌 作曲：周雪华
89	8月3日	上海东方艺术中心	《大将军韩信》	林为林、鲍晨、胡娉、胡立楠等	860人	编剧：黄先钢 导演：沈斌 作曲：周雪华
90	8月15日		G20演出			
91	9月11日	抚州	《名家传戏》汇报展演	耿绿洁，徐霓等	400人	
92	9月16日	御乐堂	《牡丹亭》	曾杰、胡娉、毛文霞、杨崑、张侃侃、白云、李琼瑶、胡立楠等	66场/人	剧本改编：周世瑞 导演：林为林 编曲：程峰
93	9月24日	御乐堂	《牡丹亭》	曾杰、胡娉、毛文霞、杨崑、张侃侃、白云、李琼瑶、胡立楠等	66场/人	剧本改编：周世瑞 导演：林为林 编曲：程峰
94	9月25日	御乐堂	《牡丹亭》雅集	曾杰、胡娉、毛文霞、杨崑、张侃侃、白云、李琼瑶、胡立楠等	66场/人	剧本改编：周世瑞 导演：林为林 编曲：程峰
95	9月26日	抚州宜黄	《紫钗记》	曾杰、胡娉等	500人	编剧：古兆申 导演：沈斌 编曲：周雪华
96	10月10日	红星剧院	《红梅记》	胡娉、白云、毛文霞、程子明	400人	
97	10月15日	御乐堂	《牡丹亭》	曾杰、胡娉、毛文霞、杨崑、张侃侃、白云、李琼瑶、胡立楠等	66场/人	剧本改编：周世瑞 导演：林为林 编曲：程峰
98	10月24日	西安	《大将军韩信》	林为林、鲍晨、胡娉、胡立楠等	500人	编剧：黄先钢 导演：沈斌 作曲：周雪华
99	10月25日	西安	《大将军韩信》	林为林、鲍晨、胡娉、胡立楠等	500人	编剧：黄先钢 导演：沈斌 作曲：周雪华
100	10月29日	御乐堂	《牡丹亭》	曾杰、胡娉、毛文霞、杨崑、张侃侃、白云、李琼瑶、胡立楠等	66场/人	剧本改编：周世瑞 导演：林为林 编曲：程峰
101	11月1日	胜利剧院	《洪母骂畴》《题曲》《逼休》《出塞》	李琼瑶、胡娉、鲍晨、王静、白云等	700人	
102	11月2日	胜利剧院	《拾画叫画》《泼水》《寻梦》《小商河》	曾杰、王静、杨崑、薛鹏等	700人	
103	11月5日	御乐堂	《牡丹亭》	曾杰、胡娉、毛文霞、杨崑、张侃侃、白云、李琼瑶、胡立楠等	66场/人	剧本改编：周世瑞 导演：林为林 编曲：程峰

续表

序号	演出时间	地点	剧目	主要演员	观众人次	其他（编剧、导演、作曲等）
104	11月12—13日	新加坡双林寺	《未生怨》	毛文霞、鲍晨、徐延芬、曾杰、胡娉、胡立楠	400人	编剧：林为林 导演：林为林 作曲：周雪华
105	11月26日	御乐堂	《牡丹亭》	曾杰、胡娉、毛文霞、杨崑、张侃侃、白云、李琼瑶、胡立楠等	66场/人	剧本改编：周世瑞 导演：林为林 编曲：程峰
106	11月28日	浙江工商大学	《牡丹亭》	曾杰、胡娉、毛文霞、杨崑、张侃侃、白云、李琼瑶、胡立楠等	400人	剧本改编：周世瑞 导演：林为林 编曲：程峰
107	11月30日	杭州剧院	戏剧节闭幕式	本团演员		
108	12月3日	御乐堂	《牡丹亭》	曾杰、胡娉、毛文霞、杨崑、张侃侃、白云、李琼瑶、胡立楠等	66场/人	剧本改编：周世瑞 导演：林为林 编曲：程峰
109	12月10日	胜利剧院	三地联动《牡丹亭》	曾杰、胡娉、毛文霞、杨崑、张侃侃、白云、李琼瑶、胡立楠等	760人	剧本改编：周世瑞 导演：林为林 编曲：程峰
110	12月11日	御乐堂	雅集演出	毛文霞、洪倩	100人	
111	12月16日	南京大戏院	《大将军韩信》		800人	编剧：黄先钢 导演：沈斌 作曲：周雪华
112	12月18日	苏州昆曲博物馆	《折子戏》专场	鲍晨、白云、李琼瑶、王静	100人	
113	12月22日	胜利剧院	李玉声专场	李玉声、李琼瑶、项卫东等	700人	
114	12月24日	御乐堂	《牡丹亭》	曾杰、胡娉、毛文霞、杨崑、张侃侃、白云、李琼瑶、胡立楠等	66人	剧本改编：周世瑞 导演：林为林 编曲：程峰
115	12月28日	传媒学院	《牡丹亭》	曾杰、胡娉、毛文霞、杨崑、张侃侃、白云、李琼瑶、胡立楠等	450人	剧本改编：周世瑞 导演：林为林 编曲：程峰

湖南省昆剧团

湖南省昆剧团 2016 年度昆曲工作综述

2016 年，共演出 100 余场，其中惠民演出 40 场，并且完成了出访英国参加爱丁堡艺穗节的演出任务。同时加强业务建设，努力培养昆曲拔尖人才和青年人才，获得了多项荣誉。

一、排演大戏传承整理新剧目

2016 年传承了昆曲折子戏《货郎担·女弹》《贩马记·写状》《凤凰山·百花赠剑》《烂柯山·痴梦》《白兔记·出猎》《荆钗记·见娘》《义侠记·杀嫂》《青冢记·昭君出塞》《红梅阁·折梅》《抢棍》《虎囊弹·醉打山门》《荆钗记·雕窗》《挡马》《贩马记·哭监》《八义记·闹朝扑犬》等近 60 折。常年不间断学习传承昆曲折子戏，学演剧目都在本团剧场进行彩排和公演。

二、举办"小桃红，满庭芳"
——美丽郴州赏昆曲演出月活动

从 2013 年开始，在入春之际的阳春三月，每年邀请一个昆剧院团合作，联合举办"小桃红，满庭芳"——美丽郴州赏昆曲演出月活动，开展持续多场的青年演员专场展演。2016 年是汤显祖逝世 400 周年，在该年 3 月举办"小桃红，满庭芳"美丽郴州赏昆曲——纪念汤显祖逝世 400 周年活动演出月，逐周演出明代戏剧家汤显祖的"临川四梦"；并邀请上海昆剧团、北方昆曲剧院、张军昆曲艺术中心、中国昆曲博物馆共襄盛举，在我团古典剧场上演昆曲专场。许多"昆虫"不远千里从外地赶来买票听赏昆曲。

三、开设昆曲周末剧场

为推动公共文化惠民项目与群众文化需求有效对接，剧团开设了"昆曲周周演"项目，并于 2015 年 4 月 11 日开演，每周六演出昆曲大戏或折子戏、昆曲演唱会、音乐会等。

四、赴英国参加爱丁堡艺穗节

2016 年是我国明代戏剧家汤显祖和英国戏剧家莎士比亚逝世 400 周年，本团以昆曲的形式排演莎翁的著作《罗密欧与朱丽叶》。2016 年 8 月，应英国爱丁堡艺穗节组委会的邀请，我团赴英国参加爱丁堡艺穗节。出访期间，本团演出三场昆曲版《罗密欧与朱丽叶》，彩排和街头宣传各一次。据统计，在爱丁堡期间，有近 600 名观众购票观看了剧场演出，有近 1000 名观众观看了街头演出。中央电视台国际频道、新华社、湖南日报、湖南电视台、红网、郴州日报、郴州电视台等媒体报道了此次文化交流活动盛况。

五、参加纪念汤显祖逝世 400 周年座谈会

9 月 14 日，纪念汤显祖逝世 400 周年座谈会在京召开，中宣部部长刘奇葆出席会议并讲话，强调要礼敬优秀传统文化，增强中华文化自信。湖南省昆剧团老一辈艺术家雷子文、团长罗艳、梅花奖获得者雷玲、优秀青年演员王福文、优秀青年作曲唐邵华赴北京参会。

六、举办发掘湘昆 60 周年纪念活动
暨传承与发展系列活动

今年是发掘湘昆 60 周年，11 月 25 日至 27 日，本团举办了发掘湘昆 60 周年暨传承与发展系列活动。本次活动邀请老一辈昆曲艺术家、各地昆曲专家学者，回顾发掘湘昆遗产、复兴传统艺术的艰辛历程，共同探讨湘昆艺术发展、传承弘扬昆曲艺术。此次系列活动包括"发掘湘昆 60 周年"专题展览、经典剧目专场演出、传承与发展研讨会等。2016 年 11 月 26 日晚，在古典剧场演出了发掘湘昆 60 周年专场演出，《虎囊弹·山门》《西厢记·拷红》《义侠记·武松杀嫂》三出经典剧目精彩上演。11 月 27 日，湖南省昆剧团在国际大酒店会议厅举办了"发掘湘昆 60 周年暨传承与发展座谈会"。来自国内高等院校、研究机构的全国著名专家学者及湘昆老一辈艺术家等数十人与会，共忆当年发掘湘昆的艰苦历程，缅怀老一辈艺术家的功绩，探讨湘昆的传承和发展。

七、参加江苏省首届紫金艺术群英会

本团受邀参加江苏省首届紫金京昆艺术群英会，12 月 9 日在南京江南剧院演出大戏天香版《牡丹亭》。首届紫金京昆艺术群英会以"会古今风华，展京昆大美"为主题，集中展示当今京剧、昆剧两大全国性剧种的艺术风貌和专业院团的艺术创新成果。本团在江南剧院的演出十分成功，可容纳 600 多人的剧场座无虚席。本次演出还荣获首届紫金京昆艺术群英会"特邀奖"。

八、在中国昆曲博物馆展示湘昆风采

受中国昆曲博物馆邀请,本团于12月9日至10日在中国昆曲博物馆演出两场,给苏州观众带去不一样的精彩演出。此次演出的节目为《红梅阁·折梅》《水浒记·活捉》《货郎担·女弹》《虎囊弹·山门》《荆钗记·见娘》《千里送京娘》六个特色折子戏,其中不乏高难度的做表和武戏。尤其是《女弹》一折,它曾是北昆正旦蔡瑶铣的独门看家戏,如今已鲜见于昆剧舞台,那种如泣如诉的哀情令观者动容。此次演出圆满成功,受到了苏州昆曲博物馆馆长郭腊梅的高度赞赏,著名专家、博士生导师周秦、朱恒夫也亲到现场观看演出,并赞赏湘昆有特色,演员嗓音和表演俱佳。

九、大力推进剧团宣传工作

1. 主流媒体宣传

本团邀请人民日报、中新社、中国文化报、湖南日报、湖南卫视、红网、凤凰网、今日头条、新浪网、郴州日报、郴州电视台、郴州电台、郴州新报、天天播报等多家媒体为本团开展的"小桃红,满庭芳"——美丽郴州赏昆曲、发掘湘昆60周年系列活动、赴英国参加爱丁堡艺穗节演出、党总支微党课比赛等活动进行宣传报道;并设立专门的宣传通讯员,全年在各大媒体平台发表稿件100余篇。

2. 社会宣传

本团特举办发掘湘昆60周年暨"汤显祖与昆曲——晚明江南最美的遇见"展览,此次展览展出清刻本、曲谱、行头、昆曲暗戏玉玩等一系列与"四梦"有关的昆曲稀世珍品,展品包括较为罕见的《王思任批点牡丹亭》清人抄本,梅兰芳先生《牡丹亭》剧照写真、唱词本,清末民初"临川四梦"手抄小折子等,通过举办这样的展览,让更多市民和喜欢昆曲的朋友更深入地了解昆曲。

发掘湘昆60周年暨传承与发展系列活动在郴州举行

蒋　莉

今年是发掘湘昆60周年,11月25日至27日,发掘湘昆60周年暨传承与发展系列活动在郴州举行,老一辈昆曲艺术家、昆曲专家学者齐聚郴州,回顾发掘湘昆遗产、复兴传统艺术的艰辛历程,共同探讨湘昆艺术发展、传承弘扬昆曲艺术。此次系列活动包括"发掘湘昆60周年"专题展览、经典剧目专场演出、传承与发展研讨会等活动。

2016年11月26日晚,湖南省昆剧团举行发掘湘昆60周年专场演出,《虎囊弹·山门》《西厢记·拷红》《义侠记·武松杀嫂》三出经典剧目在湖南省昆剧团古典剧场精彩上演。

《醉打山门》中最精彩、最具湘昆特色的一幕便是鲁智深喝得酩酊大醉,见山门十八罗汉塑像,乘着酒兴,摆出十八罗汉众生相,演员需在台上单脚站立将近10分钟,同时还要模仿十八罗汉摆出各种高难度动作,十分考验功底。一曲唱罢,赢得台下掌声连连。鲁智深扮演者刘瑶轩是湖南省昆剧团青年演员,今年30岁,从小苦练基本功,他说,只有不断积累才能将台上这10分钟呈现给观众。

11月27日,湖南省昆剧团在国际大酒店会议厅举办了"发掘湘昆60周年暨传承与发展座谈会"。1956年,时任郴州市嘉禾县文教科长的李沥青发现嘉禾祁剧团有戏曲演员会演唱昆曲,李沥青从小就对昆曲十分热爱,他马上组织人员发掘湘昆,请昆曲老艺人肖剑昆、彭升兰口述,自己详细记录曲谱,发掘整理《义侠记·武松杀嫂》《虎囊弹·山门》等剧目,成为最早发掘湘昆的人。至今已过去60年,李沥青老人已95岁高龄,但他清晰地记得当年的情景。李沥青老师说:"我听说祁剧团有老师傅会唱昆曲,第二天我马上专门召开座谈会,把老艺人招来,他们说我们这个老师傅肖剑昆会唱,还曾经办了4个专业的昆曲班,他是班主,他说我们昆曲危险得很,李科长你马上把它救起来吧,我们能唱昆曲。我与湘昆共命运14年,我搞这个事业是因为我喜欢这个东西,毫不后悔。"

1957年,当时的湖南省文化局拨发3000元经费支持郴州成立嘉禾昆曲训练班,着手抢救湘昆艺术。60年来,传承昆曲的代代演员、艺术家结合湖南本地特色和风格对经典剧目不断打磨提升。这次借召开座谈会的契机,邀请各地昆曲专家学者在传承与发展研讨会上围绕湘昆传承发展出谋献策。苏州大学教授周秦在谈及湘昆时说道:"如果没有了那些火辣辣的东西,没有湖南话讲的对白,湘昆就不再是湘昆了。一方面不能脱离昆曲的本质特征如曲牌体、手眼身法步,以唱腔为主的表演形式;另一方面也必须要有本地的特征。"

湖南省昆剧团团长罗艳表示:"通过60周年纪念活动回顾历史,不仅可以让大家了解前辈是如何挖掘湘昆、湘昆是在什么样艰苦的条件下从星星之火到现在薪火相传的,也是想让后辈从事昆曲的人回顾学习老一辈的精神。"

湖南省昆剧团 2016 年度演出日志

序号	演出日期	演出地点	演出剧目	参演人数	邀请演出单位
1	1月4日	资兴东江办事处龙泉村	《好运来》《天蓝蓝》《扈家庄》小品《如此招兵》器乐合奏《春江花月夜》等	32	资兴市东江接到办事处龙泉村村委会
2	1月20日	西路社区	《花儿香》《是喜是忧》《挡马》《楼会》	45	郴州市北湖区人民路社区
3	2月2日	永兴板梁古村	《游园》《千里洞庭我的家》《光辉照儿永向前》《如此招兵》	60	永兴县高亭镇板梁古村居委会
4	2月10日	永兴复合镇	《天上西藏》《花儿香》《二胡重奏》《器乐串烧》	55	永兴县复合镇镇政府
5	3月3日	湖南省昆剧团古典剧场	《双下山》《寻梦》《小宴》	50	"昆曲周周演"活动
6	3月5日	湖南省昆剧团古典剧场	《刺虎》《昭君出塞》《折柳阳关》	50	"小桃红·满庭芳"——美丽陈州赏昆曲活动
7	3月12日	湖南省昆剧团古典剧场	《哭监》《题曲》《瑶台》	40	"小桃红·满庭芳"——美丽陈州赏昆曲活动
8	3月19日	湖南省昆剧团古典剧场	《寄子》《佳期》《法场》	50	"小桃红·满庭芳"——美丽陈州赏昆曲活动
9	3月25日	湖南省昆剧团古典剧场	《盗甲》《火判》《思凡》《挡马》《闹朝扑犬》	50	"小桃红·满庭芳"——美丽陈州赏昆曲活动
10	3月26日	湖南省昆剧团古典剧场	天香版《牡丹亭》	50	"小桃红·满庭芳"——美丽陈州赏昆曲活动
11	3月25日	资兴铁厂村	《天上西藏》《游园》《器乐合奏》《雾失楼台》	45	资兴街道办事处铁厂村
12	3月27日	湖南省昆剧团古典剧场	《时迁盗甲》《弹词》《活捉》《借扇》	55	"小桃红·满庭芳"——美丽陈州赏昆曲活动
13	3月28日	湖南省昆剧团古典剧场	《打虎》《双下山》《闹朝扑犬》《亭会》《千里送京娘》	55	"小桃红·满庭芳"——美丽陈州赏昆曲活动
14	4月1日	西路社区	《好运来》《花儿香》《惊梦》《二胡重奏》《器乐串烧》	40	郴州市北湖区人民路社区
15	4月8日	梧桐村	《借茶》《挡马》《高山流水》《千里送京娘》	45	资兴东江办事处星梧桐村
16	4月11日	湖南省昆剧团古典剧场	《挡马》《活捉》《夜奔》	45	"昆曲周周演"活动
16	4月18日	湖南省昆剧团古典剧场	《思凡》《借茶》《扈家庄》	55	"昆曲周周演"活动
17	4月25日	湖南省昆剧团古典剧场	《游园》《湖楼》《借扇》	40	"昆曲周周演"活动
18	5月2日	湖南省昆剧团古典剧场	《佳期》《弹词》《打虎游街》	55	"昆曲周周演"活动
18	5月5日	复合镇宋家村	《是喜还是忧》《借扇》《活捉》《器乐合奏》	50	永兴县复合镇镇政府
19	5月9日	湖南省昆剧团古典剧场	《下山》《亭会》《夜奔》	55	"昆曲周周演"活动
20	5月10日	北湖公园	《雾失楼台》《游园》《千里送京娘》《借茶》《器乐合奏》	60	郴州市北湖区人民路社区
21	5月16日	湖南省昆剧团古典剧场	《寄子》《琴挑》《闹朝扑犬》	50	"昆曲周周演"活动
22	5月23日	湖南省昆剧团古典剧场	《时迁盗甲》《见娘》《诱叔别兄》	55	"昆曲周周演"活动

续表

序号	演出日期	演出地点	演出剧目	参演人数	邀请演出单位
23	5月24日	星红村	诗词演唱《虞美人》《高山流水》《借茶》	35	资兴东江办事处星星红村
24	5月30日	湖南省昆剧团古典剧场	《双下山》《寻梦》《小宴》	50	"昆曲周周演"活动
25	6月5日	安陵书院	《挡马》《活捉》《游园惊梦》	50	永兴县安陵书院
26	6月6日	湖南省昆剧团古典剧场	《酒楼》《幽会》《杀嫂》	55	"昆曲周周演"活动
27	6月13日	湖南省昆剧团古典剧场	《小宴》《挑帘裁衣》《借扇》	45	"昆曲周周演"活动
28	6月20日	湖南省昆剧团古典剧场	《下山》《哭监》《扈家庄》	55	"昆曲周周演"活动
29	6月27日	湖南省昆剧团古典剧场	《挡马》《写状》《三拉团圆》	50	"昆曲周周演"活动
30	6月29日	资兴州门司镇	《借茶》《如此招兵》二胡独奏《葡萄熟了》	50	资兴市州门司人民政府
31	7月3日	北湖公园	《扈家庄》《是喜是忧》《山门》《三百六十五个祝福》	50	郴州市北湖区人民路社区
32	7月4日	湖南省昆剧团古典剧场	《亭会》《醉打山门》《琴挑》	50	"昆曲周周演"活动
33	7月10日	复合镇宋家村	《如此招兵》《活捉》《双下山》《戏曲联唱》	55	永兴县复合镇镇政府
34	7月11日	湖南省昆剧团古典剧场	天香版《牡丹亭》	65	"昆曲周周演"活动
35	7月25日	湖南省昆剧团古典剧场	《挑帘裁衣》《思凡》《小商河》	55	"昆曲周周演"活动
36	7月28日	东江演出车	《借茶》《三岔口》《牡丹亭·惊梦》《荷塘月色》	45	资兴东江街道办事处
37	8月5日	英国爱丁堡新城剧院	《罗密欧与朱丽叶》	30	爱丁堡艺穗节组委会
38	8月6日	英国爱丁堡新城剧院	《罗密欧与朱丽叶》	30	爱丁堡艺穗节组委会
39	8月7日	英国爱丁堡新城剧院	《罗密欧与朱丽叶》	30	爱丁堡艺穗节组委会
40	8月14日	资兴龙泉村	戏舞《大人物》《套马杆》等	50	资兴市东江街道办事处龙泉村
41	8月15日	湖南省昆剧团古典剧场	《荆钗记》	60	"昆曲周周演"活动
42	8月30日	东江演出车	《说亲》《醉打山门》《千里送京娘》等	40	资兴东江办事处星星红村
43	9月4日	东江演出车	《白兔记·抢棍》《挡马》《器乐串烧》《365个祝福》	55	资兴市东江街道办事处
44	9月5日	湖南省昆剧团古典剧场	《打虎游街》《小宴》	55	"昆曲周周演"活动
45	9月12日	湖南省昆剧团古典剧场	《酒楼》《借茶》《闹朝扑犬》	55	"昆曲周周演"活动
46	9月13日	湖南省昆剧团古典剧场	大戏天香版《牡丹亭》	70	郴州市北湖区人民路社区
47	9月18日	泉水村	《天蓝蓝》《韩舞串烧》《高山流水》等	55	资兴泉水村村委会
48	9月19日	湖南省昆剧团古典剧场	《下山》《琴挑》《借扇》		"昆曲周周演"活动
49	9月24日	资兴铁厂村	《醉打山门》《是喜还是忧》《游园惊梦》等	45	资兴东江街道办铁厂村委员会
50	9月26日	湖南省昆剧团古典剧场	《湖楼》《游园惊梦》		"昆曲周周演"活动
51	10月3日	湖南省昆剧团古典剧场	《亭会》《思凡》《活捉》	50	"昆曲周周演"活动
52	10月14日	苏州昆山保利大剧院	《湘妃梦》	65	第六届中国昆剧艺术节组委会
53	10月9日	复合镇宋家村	《活捉》《花儿香》《芦花荡》	55	永兴县复合镇宋家村
54	10月21日	资兴龙泉村	《醉打山门》器乐《高山流水》《春江花月夜》	45	资兴市东江街道办事处龙泉村
55	10月31日	湖南省昆剧团古典剧场	《双下山》《寄子》《刺虎》	50	"昆曲周周演"活动

续表

序号	演出日期	演出地点	演出剧目	参演人数	邀请演出单位
56	11月1日	长沙花鼓大舞台	《湘妃梦》	60	第五届湖南艺术节
57	11月7日	湖南省昆剧团古典剧场	《双下山》《寄子》《刺虎》	55	"昆曲周周演"活动
58	11月14日	湖南省昆剧团古典剧场	《借茶》《拾画叫画》《扈家庄》	55	"昆曲周周演"活动
59	11月21日	湖南省昆剧团古典剧场	《小宴》《湖楼》《借扇》	50	"昆曲周周演"活动
60	11月27日	湖南省昆剧团古典剧场	《拷红》《醉打》《武松杀嫂》	50	"湘昆发掘60周年"传承与发展研讨活动
61	11月30日	东江演出车	群舞《花开盛世》器乐合奏《春江花月夜》等	60	资兴市东江街道办事处
62	12月1日	复合镇宋家村	《金猴贺喜》歌伴舞《好运来》《芦花荡》	65	永兴县复合镇宋家村
63	12月5日	湖南省昆剧团古典剧场	《打虎》《琴挑》《醉打山门》	50	"昆曲周周演"活动
64	12月6日	资兴市塘溪镇	《借扇》《如此招兵》《韩舞串烧等》《辉煌》	40	资兴市塘溪镇人民政府
65	12月12日	湖南省昆剧团古典剧场	《酒楼》《佳期》《闹朝扑犬》	55	"昆曲周周演"活动
66	12月19日	湖南省昆剧团古典剧场	《见娘》《说亲》《小商河》	55	"昆曲周周演"活动
67	12月26日	湖南省昆剧团古典剧场	《戏叔别兄》《雕窗》《活判》	55	"昆曲周周演"活动

湖南省昆剧团2016年度基本情况一览表

单位名称	湖南省昆剧团		
单位地址	湖南省郴州市人民西路36号		
团长	罗艳		
工作经费	1627.80万元	经费来源	财政拨款1579.80万元,上级补助48万元,其他收入0万元
在编人数	79人	年龄段	A 28 人,B 40 人,C 12 人
院(团)面积	9628.8m²	演出场次	100场

注：A:18—30岁　B:31—50岁　C:51岁以上

江苏省苏州昆剧院

江苏省苏州昆剧院 2016 年度昆曲工作综述

2016 年是江苏省苏州昆剧院建院 60 周年。2016年,苏州昆剧院学习贯彻习近平总书记在全国文联十大、中国作协九大开幕式上的重要讲话精神,围绕一个重点,突出两个特点,展现两大亮点,完成了全年工作任务。

一、以青春版《牡丹亭》参加国家重要文化活动和对外文化交流活动为全年重点

全面贯彻落实习近平总书记 2015 年访英期间"中英两国可以共同纪念莎士比亚、汤显祖这两位文学巨匠逝世 400 周年,以此推动两国人民交流、加深相互理解"的要求,以青春版《牡丹亭》参加国家重要文化活动和对外文化交流活动。作为重点演出剧目受邀参加文化部主办、文化部艺术司和国家大剧院承办的纪念汤显祖逝世 400 周年优秀剧目展演,昆剧青春版《牡丹亭》于 8 月 30 日至 9 月 1 日在国家大剧院演出。中宣部领导观看该剧在国家大剧院的演出后指示,文化部将于 9 月 13 日携昆剧青春版《牡丹亭》在北京大学百周年纪念讲堂做公益演出,并将之纳入文化部纪念汤显祖逝世 400 周年优秀剧目展演计划。在由中宣部和文化部主办的纪念汤显祖逝世 400 周年座谈会上,青春版《牡丹亭》导演汪世瑜和领衔主演俞玖林分别作为老艺术家和青年演员代表做会议发言。

已被列入文化部 2016 年度对外文化工作框架和江苏省文化厅 2016 年度重点对外文化交流项目,由江苏省文化厅与苏州市政府主办实施的青春版《牡丹亭》赴英国演出活动,于 9 月 25 日至 30 日在伦敦 TROXY Theatre 演出三场;同时,还举办了青春版《牡丹亭》新闻发布会、中英双方莎士比亚和汤显祖戏剧理论比较对话、剑桥大学国王学院和牛津大学组织昆曲折子戏演出及工作坊等文化交流活动。

二、突出艺术创作演出推广和对外文化交流两大特点

1. 创排昆剧新版《白罗衫》,作为苏州昆剧院首个入选国家艺术基金的新创剧目,参加首届紫金京昆群英会和首届苏州市文华奖艺术展演季演出,分别获得优秀剧目奖和文华荣誉大奖。全新打造跨界融合舞台剧《当德彪西遇上杜丽娘》,入选江苏省艺术基金。《白罗衫》《当德彪西遇上杜丽娘》与完成全新舞美制作的《白蛇传》三台大戏同时登上国家大剧院的演出舞台。剧院调动主要艺术力量配合苏剧《满庭芳》的制作演出,王芳和俞玖林担任领衔主演、府剑萍担任乐队主胡,完成了江苏省舞台艺术精品工程验收、第三届江苏省文化艺术节和首届苏州市文华奖展演。制作完成《潘金莲》,传承经典剧目《紫钗记》。完成《牡丹亭》《长生殿》《西厢记》《潘金莲》《满床笏》在北京、成都、昆明、重庆、武汉、长沙等地的巡演。

配合北京大学昆曲传承计划,完成《经典昆曲欣赏——昆曲之美》课程示范演出。与浙江昆剧团、上海昆剧团合作,于 5 月 12 日在北京长安大戏院演出昆剧《十五贯》,纪念《十五贯》晋京演出 60 周年。以昆剧经典折子戏《牡丹亭·游园惊梦》完成故宫博物院与苏州市政府联合主办,在故宫博物院慈宁门进行的"苏州昆曲《牡丹亭》唱响故宫"活动。完成每周五晚在苏州昆曲传习所进行的实景版昆曲演出,每周六下午在剧院厅堂进行的昆曲折子戏专场演出,每周日在中国昆曲博物馆进行的专场演出。继续以未成年人昆曲传播中心为依托,实施"昆曲为在校学生公益演出普及工程",2016 年又有苏州工业园区方洲小学等三所学校挂牌"昆曲教育传承基地"。

2. 参加香港中文大学昆曲研究推广计划相关活动,为在香港中文大学和浸会大学举办的昆曲讲座进行示范演出。完成台湾大学"昆曲之美"课程示范演出,在台北中山堂演出新版《玉簪记》《潘金莲》和经典折子戏专场。参加荷兰海牙中国文化中心揭牌仪式,演出经典昆曲折子戏。

三、以艺术人才培养和打造苏州"城市会客厅""第二课堂"为两大亮点

1. 完成入选文化部主办的第三届"名家传戏——当代昆曲名家收徒传艺工程"名师王芳的传承授课工作,以及沈国芳、翁育贤、刘煜、杨美、唐晓成五位入选学生的拜师学戏工作。完成入选文化部组织实施的"中华优秀传统艺术传承发展计划"的 17 折昆曲传统折子戏的录制工作。全年举办刘煜、陆雪刚、周雪峰、徐超、徐栋寅、杨美、殷立人、朱璎媛 8 位青年演员个人专场演出。在完成 2016 年自主招聘 18 人充实"振"字辈演员队伍

的基础上,以这批演员为基础力量建立江苏省苏州昆剧院青年艺术团,加强对青年艺术人才的培养,通过"十大传奇 昆曲系列 再造经典 发扬传统"的培养计划,争取在五年内将这批演员培养成为较成熟的昆剧演员。

2. 年内有多人获得省、市两级各类艺术奖项。徐栋寅、朱璎媛、翁育贤获首届紫金京昆艺术紫金奖新秀奖;俞玖林、唐荣获首届紫金京昆艺术紫金奖表演奖;王芳、俞玖林获首届苏州市文华奖文华荣誉奖;唐荣获首届苏州市文华奖文华表演奖;王芳、俞玖林、周雪峰获评2016年苏州市拔尖舞台艺术人才;徐超、罗贝贝获评2015—2016年度苏州市舞台艺术新星奖;徐昀获评2015—2016年度苏州市舞台艺术新人奖;朱璎媛、陈玲玲、柳春林、辛仕林获评2016年度"苏明杯"青年艺术人才。

3. 举办"源远流长 盛世留芳"苏州昆剧院建院60周年艺术传承惠民演出系列活动,展示苏州昆剧一甲子的传承成果。活动期间收到了来自中国戏剧家协会、国家大剧院、北京大学艺术学院、奥地利国家科学院的贺信,中国著名戏曲理论家郭汉城、刘厚生,原中国艺术研究院院长王文章,苏州市荣誉市民白先勇、坂东玉三郎的贺词。努力将剧院打造成为独具特色的城市会客厅,年内完成了多次重要接待任务,联合国秘书长潘基文、前国务院副总理李岚清、非洲20国主流媒体记者团、美国国家基金会代表团等到访苏州昆剧院。作为苏州昆曲文化分享体验基地,剧院于每周五至周日面向市民免费开放,定期在中国昆曲剧院进行演出,开设昆曲讲堂定期进行昆曲公益讲座,开设昆曲传承体验空间。作为第二课堂,剧院向苏州中小学生开放。作为苏州昆曲传承成果综合展示场所和演出推广平台,在形成集聚效应的同时作用于文化苏州的长远发展。中央电视台、人民日报、新华日报、光明网及苏州本地媒体以"苏州昆曲的活态传承"为核心内容进行全面报道,宣传了苏州,引起了广泛关注。

2017年,苏州昆剧院将继续以"抢抓机遇、凝聚力量、攻坚克难、持续发展"为指导思想,以出人出戏带动昆曲传承发展,以经典剧目推动昆曲的演出推广,以昆曲特色形成对外文化交流的独特优势,努力实践当代昆曲的活态传承。

苏昆2016年度重要活动纪事

一、"精彩江苏·中国昆曲英伦行"新闻发布会在英国伦敦环球剧院举行。英国文化部部长马特·汉考克、中国驻英国大使馆公使倪坚、英国议会上院议员克莱门特·琼斯爵士等出席发布会。江苏省省长石泰峰专门为此次活动致贺信。

"精彩江苏·中国昆曲英伦行"系列活动包括3个部分:一是由苏州昆剧院担纲呈演的青春版《牡丹亭》全本将在伦敦TROXY剧场连演3场。二是苏昆折子戏演出小组将走进剑桥大学、牛津大学、伦敦大学等名校,为观众全方位呈现昆曲魅力。三是在剑桥大学进行昆曲与莎剧专家研讨和对话活动,并在剑桥大学国王学院正式启动"昆曲数字博物馆"建设项目。未来几年内,一个包括馆藏昆曲图像、研究文件、演出视频等材料的双语昆曲数字博物馆将逐渐成形。

2016年9月28日晚,江苏省苏州昆剧院2016青春版《牡丹亭》在伦敦TROXY剧场登台,拉开了为期3天的演出序幕,为2016年"汤莎对话"系列文化交流活动书写下了浓墨重彩的一笔。此次为期一周的汤显祖英国行纪念活动由江苏省文化厅组织,江苏省苏州昆剧院承办。活动通过演出、讲座、对话、展览、交流等不同形式,向广大英国观众介绍了汤显祖、《牡丹亭》及中国传统戏剧文化。

2. 苏州吴韵民乐团担纲的"吴歈雅韵"2016新年音乐会在苏州中国昆曲剧院内上演。昆曲表演艺术家汪世瑜、王芳以及笛子演奏家张维良等名家登场献艺,为苏州的传统文化爱好者带来新年的祝福。苏州吴韵民乐团是以江苏省苏州昆剧院乐队为主体而组成的民乐团。为了进一步提高艺术水准,民乐团特聘中国音乐学院张维良教授、上海音乐学院戴树红教授担任本场演出的艺术顾问。整场演出预计一个半小时左右,上半场以昆曲剧目《牡丹亭》《长生殿》《玉簪记》经典折子戏为主;下半场则以民乐为主,曲目有《将军令》《幽兰逢春》《听松》等独奏、合奏、重奏。

音乐会节目单
上半场
1.《玉簪记》【懒画眉】【琴曲】 演唱:汪世瑜、王芳
2.《长生殿》【喜迁莺】【脱布衫】
3.《牡丹亭》【皂罗袍】【普天过倾杯】【集贤宾】
演唱:王芳;主笛:邹建梁;司鼓:辛仕林;古琴:汪瑛瑛
下半场
4. 打击乐合奏《将军令》 领奏:林峰、李琪、高均、翁巍巍

5. 二胡独奏《听松》 独奏：姚慎行；二胡齐奏《赛马》 府剑萍、姚慎行、杨磊、徐春霞、府昊、赵建安、王莺、袁远、浦锦勇

6. 重奏：《侗歌》 汪瑛瑛、钱玉川、府剑萍

7. 合奏：《经典歌曲联奏》《花好月圆》

8. 笛子独奏：《牧民新歌》《幽兰逢春》 独奏：张维良

9. 民乐合奏：《难忘今宵》《拉德斯基进行曲》 指挥：府剑萍

3. 优秀青年演员刘煜个人专场。刘煜工五旦，师从昆曲表演艺术家华文漪、汪世瑜、侯少奎、林继凡、顾湘、孔爱萍、陶红珍、沈丰英。2015 年拜著名昆剧表演艺术家张继青为师。她扮相秀丽，表演细腻，擅演大戏剧目《牡丹亭》《玉簪记》《白蛇传》《阎惜娇》及《幽闺记·踏伞》《风云会·千里送京娘》等经典折子戏，成功塑造了杜丽娘、陈妙常、白素贞、阎惜娇等人物。曾荣获 2005 年首届江苏省少儿戏曲"小梅花"金花状元，2005 年第九届中国少儿戏曲小梅花荟萃活动"小梅花"称号，2009 年红梅杯"新苗奖"，2010 年苏州市第六届小戏小品大赛"优秀表演奖"，2011—2012 年度苏州市舞台艺术"新人奖"，2013 年第六届"江苏戏剧奖红梅奖大赛"铜奖。2015 年主演的昆剧《白蛇传》获第二届江苏省"文华奖文华表演奖"。此次个人专场演出的三折戏分别是《风云会·千里送京娘》《牡丹亭·离魂》和《玉簪记·偷诗》。

4. 优秀青年演员徐栋寅个人专场。徐栋寅是苏昆优秀青年丑角演员，师从著名昆剧表演艺术家林继凡、王世瑶、朱文元。2013 年在第二届"名家传戏——当代昆曲名家收徒传艺工程"拜师仪式上正式成为林继凡先生的入室弟子。自幼喜好文艺，7 岁初次登台表演小品，8 岁开始主持苏州广播电视总台少儿栏目《金色童年》《阳光快车》，9 岁开始参演电视电影，先后出演过电视剧《东吴巨富沈万三》《新乱世佳人》等，曾主演少儿电影《梦幻懒人国》并获全国少儿电影飞天二等奖。出身梨园，天资聪颖，在昆曲舞台上成功塑造了各种不同的昆丑形象，如《水浒记·借茶·活捉》中的张文远，《西厢记·游殿》中的法聪，《燕子笺·狗洞》中的鲜于佶，《跃鲤记·芦林》中的姜诗，《十五贯》中的娄阿鼠，《连环计·议剑》中的曹操等。2007 年获第三届"红梅杯戏曲大赛"银奖和全国京昆展演优秀教育成果奖。2011 年，荣获第五届"江苏戏剧奖红梅杯"专业组金奖。同年参与创作演出大型历史苏剧《柳如是》，在剧中成功塑造了若尘一角，荣获第六届江苏省戏剧节表演奖。2012 年，荣获首届中国江苏文化艺术节舞台艺术新人奖。2013 年、2014 年连续两年被评为"苏明杯"苏州市青年艺术人才。

此次专场演出的三折戏分别是《游殿》《议剑》《借茶》。

江苏省苏州昆剧院 2016 年度演出日志

时间	演出地点	活动内容	性质	演出内容	场次
1 月 9 日	苏州昆剧院（雅韵厅）	厅堂专场一 厅堂专场二 厅堂专场三 厅堂专场四 刘煜专场	公演	《千里送京娘》《离魂》《偷诗》	1
1 月 16 日	苏州昆剧院（雅韵厅）		公演		1
1 月 23 日	苏州昆剧院（雅韵厅）		公演		1
1 月 30 日	苏州昆剧院（雅韵厅）		公演		1
2 月 14 日	苏州昆剧院（兰韵剧场）		公演		1
2 月 18 日	中国香港中文大学李兆基楼		商演	《惊梦》《下山》《小宴》《送京》《秋江》《活捉》	1
2 月 19 日	中国香港中文大学利希慎音乐厅		商演	《偷诗》《送京》《絮阁》《戏叔别兄》《幽媾》	1
2 月 20 日	苏州昆剧院（兰韵剧场）	纪念汤显祖逝世 400 周年系列活动	公演	苏昆三代传承《牡丹亭》	1
2 月 21 日	中国香港浸会大学		公演	《偷诗》《送京》《絮阁》《戏叔别兄》《幽媾》	1
3 月 5 日	苏州文化中心	全球首演	演出	《白罗衫》	1
3 月 11 日	苏州昆剧院（兰韵剧场）	纪念汤显祖逝世 400 周年系列活动	公演	《长生殿》（周雪峰 沈丰英）	1

续表

时间	场地	活动内容	性质	演出内容	场次
3月12日	苏州昆剧院（雅韵厅）	纪念汤显祖逝世400周年系列活动	公演	《说亲回话》《踏伞》《五台会兄》	1
3月15日	苏州昆剧院（兰韵剧场）	纪念汤显祖逝世400周年系列活动	公演	《潘金莲》	1
3月18日	中国香港中文大学李兆基楼		商演	《惊梦》《下山》《小宴》《送京》《秋江》《活捉》	1
3月19日	中国香港中文大学利希慎音乐厅		商演	《偷诗》《送京》《絮阁》《戏叔别兄》《幽媾》	1
3月19日	苏州昆剧院（雅韵厅）		商演	《山亭》《打子》《思凡》	1
3月21日	中国香港浸会大学		商演	《偷诗》《送京》《絮阁》《戏叔别兄》《幽媾》	1
3月26日	苏州昆剧院（雅韵厅）		商演	《剪发·卖发》《游殿》《寻梦》	1
3月26日	清华大学蒙民伟音乐厅	2016北京大学昆曲传承计划	公演	《长生殿》（周雪峰 沈丰英）	1
3月27日	北京大学百年讲堂多功能厅	2016北京大学昆曲传承计划	公演	《潘金莲》	1
4月1日	苏州昆剧院（兰韵剧场）	陆雪刚专场	公演	《莲花》《守吐》《闻铃》	1
4月1日	传习所	实景版	商演	《游园惊梦》	1
4月2日	苏州昆剧院（雅韵厅）		商演	《闹朝》《芦林》《写状》	1
4月7日	中国台湾中正堂中正厅		商演	《玉簪记》（折子戏）	1
4月8日	中国台湾中正堂中正厅		商演	《潘金莲》	1
4月8日	传习所	实景版	商演	《游园惊梦》	1
4月9日	中国台湾中正堂中正厅		商演	折子戏	1
4月11日	中国台湾大学博雅大楼101教室		商演	白先勇讲座示范演出	1
4月15日	传习所	实景版	商演	《游园惊梦》	1
4月16日	北京大学百年讲堂		公演	《长生殿》精华本（王芳 赵文林）	1
4月22日	南昌江西艺术中心		商演	《白蛇传》	1
4月23日	苏州昆剧院（雅韵厅）		商演	《扫松》《前逼》《相约·讨钗》	1
4月23日	苏州昆剧院（雅韵厅）		商演	《芦林》《罢宴》《琴挑》	1
4月24日	岳阳文化艺术中心	高雅艺术惠民演出第64场	商演	《白蛇传》	1
4月26日	武汉大剧院	第四届中华优秀戏曲文化艺术节暨"京津沪"戏曲群英会	商演	《白蛇传》	1
4月29日	南宁剧场		商演	青春版《牡丹亭》精华本	1
4月29日	传习所	实景版	商演	《游园惊梦》	1
4月30日	苏州昆剧院（雅韵厅）		商演	《岳母刺字》《评雪辨踪》	1
5月1日	长沙湖南大剧院	2016"雅韵三湘"演出系列	商演	《白蛇传》	1
5月6日	传习所	实景版	商演	《游园惊梦》	1
5月7日	传习所	实景版	商演	《游园惊梦》	1
5月7日	苏州昆剧院（雅韵厅）		商演	《扫松》《题曲》《花婆》	1
5月13日—14日	昆明艺术学院实验剧场		公演	《红娘》	2
5月18日	成都西婵国际剧场		商演	《红娘》	1

续表

时间	场地	活动内容	性质	演出内容	场次
5月19日	成都西婵国际剧场		商演	《潘金莲》	1
5月21日	苏州昆剧院(雅韵厅)		商演	《荞子》《踏伞》《絮阁》	1
5月21日	重庆大剧院		商演	《红娘》	1
5月22日	重庆大剧院		商演	《潘金莲》	1
5月28日	苏州昆剧院(雅韵厅)		商演	《佳期》《千里送京娘》《游殿》	1
5月28日	苏州昆剧院(兰韵剧场)		商演	新版《玉簪记》	1
6月4日	苏州昆剧院(雅韵厅)		商演	《活捉》《受吐》《痴梦》	1
6月8日	望亭华阳村	"四进工程"演出	公演	综合节目	1
6月9日	怡养养老院	"四进工程"演出	公演	综合节目	1
6月9日	广州黄花岗剧院		商演	《红娘》	1
6月10日	广州黄花岗剧院		商演	《潘金莲》	1
6月11日	湖东朗科社区	"四进工程"演出	公演	综合节目	1
6月12日	深圳南山文体中心		商演	《潘金莲》	1
6月15日	横扇影剧院	"四进工程"演出	公演	综合节目	1
6月16日	穹窿山风景区	"四进工程"演出	公演	综合节目	1
6月16日	湖西新加社区	"四进工程"演出	公演	综合节目	1
6月16日	武汉剧院	第四届中华优秀戏曲文化艺术节暨"京津沪"戏曲群英会	商演	《红娘》	1
6月17日	七都广场	"四进工程"演出	公演	综合节目	1
6月17日	武汉剧院	第四届中华优秀戏曲文化艺术节暨"京津沪"戏曲群英会	商演	《潘金莲》	1
6月19日	长沙湖南大剧院		商演	《潘金莲》	1
5月20日	传习所	实景版	商演	《游园惊梦》	1
5月27日	传习所	实景版	商演	《游园惊梦》	1
6月7日	传习所	实景版	商演	《游园惊梦》	1
6月8日	传习所	实景版	商演	《游园惊梦》	1
6月10日	传习所	实景版	商演	《游园惊梦》	1
6月24日—25日	北京世纪剧院		商演	《红娘》	2
6月25日	胥口马舍村	"四进工程"演出	公演	综合节目	1
7月1日	苏州昆剧院(兰韵剧场)	徐超专场	公演	《离魂》《活捉》《芦林》	1
7月1日	传习所	实景版	商演	《游园惊梦》	1
7月2日	横泾街道尧南社区	"四进工程"演出	公演	综合节目	1
7月9日—10日	南京博物院非遗剧场	《吴音雅歙》南京博物院非物质文化遗产展演	商演	《红娘》	2
7月14日	湖西新城社区	"四进工程"演出	公演	综合节目	1
7月15日	昆山文体中心	周雪峰专场	公演	《望乡》《见娘》《哭像》	1
7月16日	传习所	实景版	商演	《游园惊梦》	1
7月22日	苏州昆剧院(兰韵剧场)	徐栋寅专场	公演	《议剑》《借茶》《游殿》	1

续表

时　间	场　地	活动内容	性质	演出内容	场次
7月23日	苏州昆剧院（兰韵剧场）	苏州昆剧院60周年庆典（国内昆曲界联合演出）	商演	《惊梦》《阳关》《醉归》等	1
7月24日	苏州昆剧院（兰韵剧场）	苏州昆剧院60周年庆典（本院传承惠民演出）	商演	《火判》《考红》《小宴》《偷诗》《访测》《絮阁》等	1
8月6日	苏州昆剧院（兰韵剧场）	"名家传戏——当代昆曲名家收徒传艺工程"汇报演出	商演	《见娘》《哭监》《说亲》《思凡》《养子》	1
8月12日	苏州昆剧院（兰韵剧场）	杨美专场	商演	《痴梦》《寄子》《养子》	1
8月20日	苏州昆剧院（兰韵剧场）	姑苏宣传文化人才项目师生联演	商演	《惊梦》《寻梦》《写真》《离魂》	1
8月30日—9月1日	国家大剧院	纪念汤显祖逝世400周年展演	商演	青春版《牡丹亭》（上、中、下）	3
9月5日—7日	成都锦城艺术宫		商演	青春版《牡丹亭》（上、中、下）	3
9月9日	重庆市国泰艺术中心		商演	青春版《牡丹亭》精华本	1
9月13日	北京大学	纪念汤显祖逝世400周年活动	商演	青春版《牡丹亭》（上）	1
9月16日	传习所	实景版	商演	《游园惊梦》	1
9月17日	苏州昆剧院（兰韵剧场）	姑苏宣传文化人才"姑苏名家"项目师生联演	商演	《思凡》《养子》《出猎》	1
9月23日	传习所	实景版	商演	《游园惊梦》	1
9月28日—30日	英国伦敦TROXY剧院	纪念汤显祖、莎士比亚逝世400周年活动	商演	青春版《牡丹亭》（上、中、下）	3
10月5日	传习所	实景版	商演	《游园惊梦》	1
10月7日	苏州昆剧院（兰韵剧场）	朱璎媛专场	商演	《刺虎》《偷诗》《下山》《寻梦》	1
10月17日	传习所	实景版	商演	《游园惊梦》	1
10月19日	苏州昆剧院（兰韵剧场）		商演	《白蛇传》	1
10月20日	传习所	实景版	商演	《游园惊梦》	1
10月21日	宁波逸夫剧院		商演	《红娘》	1
10月22日	传习所	实景版	商演	《游园惊梦》	1
10月25日	昆山保利剧院		商演	《白罗衫》	1
10月28日	武汉剧院	2016年跨年演出季	商演	《满床笏》	1
10月30日	岳阳文化艺术中心	高雅艺术惠民演出第69场	商演	《满床笏》	1
11月1日	湖南大剧院		商演	《满床笏》	1
11月4日	传习所	实景版	商演	《游园惊梦》	1
11月9日	北京国家大剧院		参演	《白蛇传》	1
11月11日	北京国家大剧院		参演	《白罗衫》	1
11月11日	传习所	实景版	商演	《游园惊梦》	1
11月13日	传习所	实景版	商演	《游园惊梦》	1
11月15日	昆山保利剧院	苏州市文华奖演出	参演	《白罗衫》	1
11月26日	苏州昆剧院（兰韵剧场）	殷立人专场	商演	《千里送京娘》《游殿》《钟馗嫁妹》	1
11月27日	苏州昆剧院（兰韵剧场）	青年演员考核（第一场）	公演	《逼休》《汲水》《琴挑》《望乡》	1
11月27日	苏州昆剧院（兰韵剧场）	青年演员考核（第二场）	公演	《别坟》《说亲》《写状》《开眼》《刺虎》	1
11月28日	苏州昆剧院（兰韵剧场）	青年演员考核（第三场）	公演	1.乐队考核 2.《挡马》《逼休》《卖兴》《情悔》	1

续表

时 间	场 地	活 动 内 容	性质	演出内容	场次
11月28日	苏州昆剧院(兰韵剧场)	青年演员考核(第四场)	公演	《评雪辨踪》《醉皂》《弹词》《井遇》《扫松》	1
12月2日—3日	杭州红星剧院		商演	青春版《牡丹亭》(精华本)	2
12月8日	苏州昆剧院(兰韵剧场)	青年演员考核(第五场)	公演	《杀惜》《井遇》《痴梦》	1
12月12日	南京紫金大剧院		参演	《白罗衫》	1
总　　计					127

江苏省苏州昆剧院2016年度基本情况一览表

单位名称	江苏省苏州昆剧院		
单位地址	苏州校场桥9号		
团长	蔡少华		
工作经费	万元	经费来源	财政
在编人数	107人	年龄段	A 45 人，B 33 人，C 29 人
院(团)面积	13112m²	演出场次	300场左右

注：A：18—30岁　B：31—50岁　C：51岁以上

永嘉昆剧团

永嘉昆剧团2016年度昆曲工作综述

2016年，剧团以永嘉县委、县政府《关于振兴地方戏曲的若干政策》为指导，以剧目建设、人才培养、戏曲传承、演出传播等方面工作为中心，积极开展各类演出活动，大力宣传永嘉昆曲。

一、排演传统戏、穿越剧两本和折子戏四出

1. 新排传统戏《钗钏记》。抢救恢复濒危和失传剧目，永昆以传承基地为平台，挖掘整理永昆资料。12月28日晚，永昆新排传统戏《钗钏记》在温州永嘉县人民大会堂举行首场演出。这次献艺距上次《钗钏记》的整本搬演已达半个多世纪，期盼已久的观众令剧场座无虚席，不时报以热烈的掌声，殊为难得！

该剧系施小琴据明月榭主人（一作王玉峰）创作的同名传奇整理改编，由张世杰导演。原著三十一出，改编本压缩为九场。该剧成功的关键在于传统美学理念的"时代化"与题材选择及人物性格设置的"现代化"，改才子佳人的"爱情剧"为纠正冤假错案的"公案戏"，令人想起昆剧《十五贯》。此外，该剧在继承南戏与永昆的传统以及导演手法、舞台设计创新等方面均有所收获。当年的一出《十五贯》救活了一个剧种，如今的一出《钗钏记》对永昆的发展也势必起到一定的促进作用。

2. 纪念汤显祖逝世400周年，排练穿越剧《遇见》。穿越剧《遇见》的编剧、导演正是主题沙龙"汤显祖遇见莎士比亚"的主讲——池浚。池浚是国家京剧院创作中心副主任，中国梅兰芳文化艺术研究会副秘书长，也是一位鹿城人。在他看来，这次回乡与温州市艺术研究院合作，参与戏剧编导是一场"寻根之旅"。此剧由温州艺研所、永嘉昆剧团与温州大学联合打造，名为《遇见》，事实上是把汤显祖和莎士比亚的两部不朽作品做了一个交织。《遇见》采用穿越剧的形式，巧妙地把东方与西方、汤显祖与莎士比亚、现代与古代、柳梦梅与罗密欧、杜丽娘与朱丽叶结合在一起。

3. 排练四出折子戏并录像。4月份以来，我团在日常工作之余排练了《张协状元·游街》《金印记·背剑投魏》《荆钗记·见娘》《绣襦记·当巾》《钗钏记·讲书落园》。

二、注重人才培养，提高队伍素质

1. 注重培养演员特别是拔尖人才，对提高队伍素质有着较高的要求，取得了可喜成绩。金海雷参加由国家艺术基金资助的"昆曲俞派传承"项目和"俞派艺术人才培养"（全国俞派艺术研习班），在"非遗传薪"——浙江传统戏剧展演展评活动和传承传统戏剧成果中表现突出，荣获"薪传奖"。

2. 由腾腾获得世界温州人大会"乡音使者"等荣誉。我团由腾腾参加浙江省春节团拜会演出，这已经成为经常性工作。5月4日，由腾腾被温州市共青团委评为"温州市十大杰出青年"；9月入选世界温州人大会"乡音使者"。

三、坚持公益性演出，完成全年演出计划

为推广昆曲文化，普及昆曲知识，剧团开展了诸多公益项目；全年完成各类演出69场。

1. 开展昆曲进校园演出活动。以温州本地的中学、大学校园为主，通过进校园教学与讲座等模式，由腾腾在温州外国语学校上课约16课时，在永嘉少艺校上课约30课时。在温州外国语学校开展交流活动，在永嘉外国语学校、永嘉城南小学等学校分别以课外班、兴趣班和讲座、选修课方式，义务上课累计16课时。

2. 坚持公益性演出，各类演出活动节目纷呈。2月26日，永昆在县文化中心举行首演仪式，而后完成各类演出19场，受到当地老百姓的好评。由于下乡演出时间安排冲突，剧团继续开展楠溪江景点演出任务。11月9日晚，第三届"林斤澜短篇小说"颁奖典礼在温州市人民大会堂举行，在颁奖晚会上，永昆献演剧目《牡丹亭·游园》片段，精彩的演出为晚会增添了一道亮丽的风景。

3. 举办汤显祖逝世400周年纪念演出活动。2016年正是汤显祖逝世400周年，全国七大昆剧院团分别开展纪念演出活动，永昆以《牡丹游园》为代表演出剧目，分别在温州南塘艺术中心、年代美术馆举办了纪念演出活动。12月26日至29日，由温州艺研所、永嘉昆剧团及温州大学联合打造的《遇见》，把汤显祖和莎士比亚的两部不朽作品做了一个交织。《遇见》采用穿越剧的形式，巧妙地把东方与西方、汤显祖与莎士比亚、现代与古代、柳梦梅与罗密欧、杜丽娘与朱丽叶结合在一部戏中。

四、在坚持昆曲研究的同时，如期完成了《全国戏曲剧种普查工作》

《全国戏曲剧种普查工作》是浙江省的一项重大戏

曲普查工程。永嘉昆剧团在浙江省文化厅的统一部署下，及时成立普查领导小组，由主要负责人为组长，办公室人员完成有关普查工作，实事求是地反映了剧团成立以来的历史成就与发展成果。这项工作，从 2016 年 4 月开始至 8 月结束，由徐显眺召集，办公室人员主要负责收集资料，如期编撰上报了剧团的有关资料，由于高标准、出色地完成任务，受到了省文化厅领导的表扬。

南戏活化石赴紫金京昆群英会 《张协状元》让观众惊叹永昆好美

昨晚，永嘉昆剧团带着昆剧《张协状元》，在江苏省南京江南剧院精彩献演。

在全国范围内，江苏是戏曲艺术的重镇，孕育了 18 个剧种 42 朵"梅花"，辖区内有昆曲的发源地，也有梅兰芳的故乡。12 月，金陵城广开梨园门，首届京昆艺术节汇集 17 台京昆重头戏献演。

永昆《张协状元》昨晚的演出惊艳了金陵的观众，而在 12 月 2 日，"昆曲王子"张军携永昆当家花旦由腾腾上演当代昆曲《春江花月夜》，更是吸引了人们对永昆的关注。

《张协状元》每句每曲都是诗词

永嘉昆曲是南戏后裔，永昆的《张协状元》是我国至今发现最早、保存最完整的戏曲剧本，被誉为"中国第一戏"，它由南宋时期温州九山书会才人编撰，直接继承了南宋戏文精华，具有鲜明的南戏传统特色，对抢救、发展永昆有着里程碑般的意义，甚至赢得了"一出戏救活一个剧种流派"的美誉，曾获中国戏曲界最高专家奖——中国戏曲学会奖。这出意义重大的剧目，昨晚走出了温州，走出了浙江，与全国七大昆剧院团齐聚南京，参加首届江苏省紫金京昆群英会。

《张协状元》演出

永嘉昆曲被称为"草昆"，有一种扎根于民间的草根性和强大生命力，较之南昆更加生动活泼、自然亲切。此番南京献演的《张协状元》，由永嘉昆剧团副团长由腾腾饰贫女和胜花两个角色，李文义、冯诚彦、刘汉光、张胜建等都是一人饰演多个角色。这本《张协状元》保持了原作质朴的特点，这与永昆的整体风格相近。同时，又根据当下演出时长要求对剧本进行提炼、简化，抽出核心剧情组接场次，插科打诨部分被大量削减，只留下较少的戏份用以调剂冷热。删减后的剧情更加紧凑，且把大量的空间留给生、旦，让他们去较为细致地刻画人物的形象、表现人物的内心情感。

昨晚的南京江南剧院满场，观众们慕名前来欣赏永嘉昆曲《张协状元》。整场演出中观众们都聚精会神地静坐观看，到激动人心的时刻热烈鼓掌，看到贫女被辜负时，很多老人不停地抹泪。许多观众拿起手机连连拍照，并称这场昆曲唱得真好，每句每曲都是诗词。

受冷空气影响，昨晚的南京很冷，但江南剧院里的观众却看得很兴奋，有观众说："这天虽很冷，但是为了看这场戏，再冷也值得。"演出结束后，观众久久不愿离场，站起身鼓掌持续数分钟。有观众特意留到最后，对永昆剧团团长徐显眺说："演出很成功，有焕然一新的感觉，很不错，很不错。这话我一定要亲口对你们说。"还有些观众在演出结束后到后台找永昆剧团的人，问有没有这场戏的书。

昨晚来看演出的专家评价也很好，称故事激荡又富有趣味，演员唱得有特色，这出戏凝聚了昆曲的细腻和精致。

12 月 2 日晚，当代昆曲《春江花月夜》率先在南京人民大会堂唱响水磨腔。由"昆曲王子"张军担纲主演，而与张军搭戏的是永嘉昆剧团副团长、永昆当家花旦由腾腾。昨天上午，由腾腾接受了本报记者的电话采访。

这次的群英会演出，《春江花月夜》首次启用两位新演员担纲女主角，由腾腾是其中一位女主角。从京沪名角"昆曲王子"张军到没怎么合练过的"学妹级"小花，种种不同，对场上演员的反应和掌控能力提出了很高的要求。由腾腾说："这次参加《春江花月夜》的排演既紧张又激动，因为全是大咖。除了'昆曲王子'、梅花奖得主张军外，这部《春江花月夜》里有当今昆坛中生代最好的小花脸、梅花奖得主、江苏省昆的院长李鸿良，还有京剧名家关栋天，那个大家闻名已久的关栋天！"

对自己在这场演出中的表现，由腾腾很谦虚地说："首先我算是客人，大家总是说好的比较多，因时间关系，这出戏排练的时间也不多，但老师们对我很爱护，2 日那场演出结束后，导演李小平还特意到后台跟我说：'我现在对你太好奇了，一定要去看你的《张协状元》。'当然这也是导演、老师们对我这个小辈的鼓励。"

行内人都知道，在对手戏中演员的引领是相互的，所以，能参加这样大咖云集的大戏，由腾腾感觉自己很

幸运:"每次排演新戏都会有提升,跟这些大咖一起演出很刺激,因为他的情绪会把你不自觉地带动起来,让我学到好多。"

张军对由腾腾评价亦是很高:"对手给你多少引领,我反过来也在引领她。""比如她有时下水袖的速度,情绪转变的速度,都和以前的搭档不同。这种不同会带来舞台上瞬间的、很多情感表达的可能性。我很享受这种表演,我觉得特别好,特别好。"导演也赞誉:"那个水袖随她若有若无的一摆动,那个度,那种若有若无,很对很对,特别雅。"

这场演出非常成功,也因为这次的"走出去"让身为永昆剧团副团长的由腾腾看到了目前永昆存在的不足,她开始思考今后永昆的发展:"参加这次排练、演出真的感触挺深的,在排练期间就会想到我们团,假设了好多如果,尤其是看到那些年轻、不错的演员,就会想如果这些演员是我们团的该多好。谢幕时看到观众的热情,我也在想:什么时候也能让观众心甘情愿地去买票看永昆,甚至永昆演出也出现一票难求?这些都让我思考:永昆今后的路该怎么走?是什么捆住了我们的手脚?我们该怎样走出一条自己的路?"

(《温州晚报》2016年12月14日)

南戏博物馆内,酝酿一场中西方的"文化遇见"

佳 慧 梦 妮

不久前,在朱自清故居,名剧鉴赏主题沙龙"汤显祖遇见莎士比亚"给不少戏剧爱好者留下了深刻的印象。这两天,作为主题沙龙的延续,穿越剧《遇见》正在南戏博物馆内紧张彩排,这出戏同样以汤显祖和莎士比亚为"主角",酝酿一场中西方的"文化对话"。

穿越剧《遇见》的编剧、导演正是主题沙龙"汤显祖遇见莎士比亚"的主讲——池浚。池浚是国家京剧院创作中心副主任,中国梅兰芳文化艺术研究会副秘书长,也是一位鹿城人。在他看来,这次回乡参与戏剧编导是一场"寻根之旅"。

"400年前,在欧亚大陆的东西两端各有一颗巨星划过苍穹。今年是汤显祖和莎士比亚逝世400周年,意义非凡。从11月9日在朱自清故居讲《汤显祖遇见莎士比亚》到如今编排《遇见》,这是一场缘分的延续,我希望把这场缘分变成一个实实在在的作品,具象地显示给大家。"池浚告诉记者,此次的剧作由温州艺研所、永嘉昆剧团以及温州大学联合打造,名为《遇见》,事实上是把汤显祖和莎士比亚的两部不朽作品做了一个交织。

如果说400年前,汤显祖和莎士比亚分别在东西方的戏剧舞台上遥望,那么,这一次,《遇见》则让两位巨匠和他们的不朽剧作在温州南戏博物馆真正"遇见"。

"爱情,是一个永恒的话题,古今中外概莫能外。400年前,汤显祖和莎士比亚分别在东西方两头写下了壮美的爱情诗篇,一个是《牡丹亭》,一个是《罗密欧与朱丽叶》,这两个故事在情节上有一定的契合度,比如说都是从一场邂逅开始,都有在生死之间的往复,柳梦梅和杜丽娘是回生,而罗密欧和朱丽叶是赴死,这样就有了一个交汇点,也正是这个交汇点赋予了他们一同对话的可能性。"池浚说,《遇见》采用了生物学上的DNA双螺旋结构,情节就好似两根线,时而交织、时而分叉、时而平行,再把这两段爱情故事包裹在汤显祖和莎士比亚的对话中,看似是男女的爱情故事,实则是两位巨匠的对话。

此外,《遇见》采用穿越剧的形式,巧妙地把东方与西方、汤显祖与莎士比亚、现代与古代、柳梦梅与罗密欧、杜丽娘与朱丽叶结合在一起。

据了解,该剧于12月5日启动彩排工作,预计将于12月下旬在南戏博物馆与市民正式见面。"也希望《遇见》在首轮演出之后,经过一定时间的打磨,能成为南戏博物馆的一场驻场戏,长期演下去。同时还不单单在南戏博物馆,我们还希望将其做成普通剧场的巡演版本,把它带到更多的地方去,展现给更多人看。"池浚说道。

(稿件来源:鹿城新闻网)

永嘉昆剧团 2016 年度演出日志

序号	演出时间	地点、剧场	剧目	主要演员	观众人次	其他(编剧、导演、作曲等)
1	2月5日	杭州省人民大会堂（花中城宴会厅）	《钗钏记·讨钗》	由腾腾	500	
2	2月6日	杭州省人民大会堂（花中城宴会厅）	《钗钏记·讨钗》	由腾腾	500	
3	2月26日	永嘉县文化中心	《墙头马上》	南显娟、杜晓伟	700	
4	2月27日	永嘉县文化中心	《墙头马上》	南显娟、杜晓伟	700	
5	3月1日	苍坡景点（李氏宗祠）	《牡丹亭·寻梦》《蝴蝶梦·说亲》	由腾腾、黄苗苗、李文义	500	
6	3月5日下午	永嘉县文化中心	《扈家庄》《扫松》《湖楼》《寻梦》《牲祭》	胡曼曼、冯诚彦、张胜建、杜晓伟、李文义、孙永会	800	
7	3月7日下午	温州外国语学校二楼会议室	《牡丹亭·游园》	由腾腾、胡曼曼	200	
8	3月9日下午	温州外国语学校二楼会议室	《牡丹亭·游园》	由腾腾、胡曼曼	200	
9	3月12日下午	永嘉县文化中心	《磨房产子》《三岔口》《见娘》《双下山》	孙永会、冯诚彦、肖献志、王耀祖、金海雷、杜晓伟、黄苗苗、李文义	900	
10	3月19日下午	永嘉县文化中心	《相约、讨钗》《牡丹亭·游园》《牡丹亭·拾画》《单刀赴会》	金海雷、黄苗苗、南显娟、胡曼曼、杜晓伟、张玲弟、刘汉光	900	
11	3月23日下午	苍坡景点（李氏宗祠）	《蝴蝶梦·说亲》《琵琶记·扫松》	黄苗苗、李文义、冯诚彦、张胜建	500	
12	3月26日下午	永嘉县人民大会堂	《扫秦》《蝴蝶梦·说亲》《楼会》《痴梦》	刘汉光、张胜建、黄苗苗、李文义、金海雷、孙永会	800	
13	3月31日上午	苍坡景点（李氏宗祠）	《三岔口》《双下山》	王耀祖、肖献志、黄苗苗、李文义	500	
14	4月6日下午	温州外国语学校二楼会议室	《三岔口》《牡丹亭·游园》	王耀祖、肖献志、由腾腾	200	
15	4月13日上午	永嘉县人民大会堂	《张协状元·游先街》《金印记·背剑投魏》《绣襦记·当巾》	金海雷、刘汉光、张胜建、黄苗苗、李文义、肖献志、杜晓伟、冯诚彦、金海雷、李文义	700	
16	4月13日下午	永嘉县人民大会堂	《钗钏记·讲书·落园》《荆钗记·见娘》	杜晓伟、张胜建、黄苗苗、南显娟、金海雷、李文义、冯诚彦	800	
17	5月4日晚上	温州电视台	《牡丹亭·寻梦》	由腾腾	600	
18	5月17日晚上	温州南塘年代美术馆	《牡丹亭·惊梦、寻梦》	由腾腾、杜晓伟、胡曼曼、肖献志	300	
19	5月18日晚上	温州南塘年代美术馆	《牡丹亭·惊梦、寻梦》	由腾腾、杜晓伟、胡曼曼、肖献志	300	
20	6月23日下午	杭州银泰商场	《扈家庄》	胡曼曼、王耀祖	1000	
21	6月23日晚上	杭州银泰商场	《扈家庄》	胡曼曼、王耀祖	1000	
22	7月20日晚上	耕读小院	《寻梦》《巡防》《痴梦》	由腾腾、胡曼曼、孙永会	200	
23	7月22日下午	苏州昆剧院剧场	《思凡》	由腾腾	300	

续表

序号	演出时间	地点、剧场	剧 目	主要演员	观众人次	其他(编剧、导演、作曲等)
24	7月23日晚	苏州昆剧院剧场	《思凡》	由腾腾	600	
25	7月26日晚	永嘉县大会堂	《出猎》《扫秦》《活捉》《访鼠》《借扇》	胡曼曼、孙永会、刘汉光、张胜建、由腾腾、冯诚彦、李文义、王耀祖、胡曼曼	750	
26	7月29日晚	温州水心文苑剧场	《亭会》《楼会》《活捉》《相骂》	金海雷、南显娟、杜晓伟、由腾腾、张胜建、黄苗苗、金海雷	500	
27	7月30日下午	温州水心文苑剧场	《出猎》《访鼠》《扫秦》《借扇》	胡曼曼、孙永会、冯诚彦、李文义、刘汉光、张胜建、王耀祖	500	
28	7月31日下午	温州昊美术馆	《牡丹亭·寻梦》	由腾腾	300	
29	8月2日晚	永昆小剧场	《牡丹亭·惊梦·寻梦》	由腾腾、金海雷、胡曼曼、肖献志	100	
30	8月15日晚	永昆小剧场	《牡丹亭·惊梦·寻梦》	由腾腾、金海雷、胡曼曼、肖献志	100	
31	9月9日晚	江西抚州汤显祖大剧院	《出猎》	胡曼曼	900	
32	9月10日晚	江西抚州汤显祖大剧院	《绣襦记·当巾》《牡丹亭·寻梦》	金海雷、李文义、由腾腾	900	
33	9月12日晚	温州池上楼(谢灵运纪念馆)	《牡丹亭·游园》	由腾腾、王绣丽	150	
34	9月13日晚5:30场	原野园林农庄	《牡丹亭·游园》	由腾腾、王绣丽	500	
35	9月13日晚8:00场	温州池上楼(谢灵运纪念馆)	《牡丹亭·游园》	由腾腾、王绣丽	300	
36	9月16日晚	温州大剧院	《琵琶记·吃糠》	由腾腾	1000	
37	9月17日晚	温州铂尔曼酒店	《牡丹亭·游园》	由腾腾、王绣丽	430	
38	9月22日晚	龙湾永昌堡	《牡丹亭·游园》	由腾腾	1200	
39	9月23日上午	苍坡古村景点	《牡丹亭·游园》《绣襦记·当巾》	由腾腾、金海雷、李文义	400	
40	9月23日下午	苍坡古村景点	《牡丹亭·游园》《绣襦记·当巾》	由腾腾、金海雷、李文义	400	
41	9月23日晚	绍兴文化馆剧场	《绣襦记·当巾》	金海雷、李文义	400	
42	9月24日下午	绍兴文化馆剧场	《绣襦记·当巾》	金海雷、李文义	900	
43	10月24日晚	温州香格里拉酒店	《牡丹亭·游园》	由腾腾	380	
44	10月27日上午	苍坡	《三岔口》《说亲》《亭会》	王耀祖、肖献志、黄苗苗、李文义、金海雷	500	
45	10月27日下午	苍坡	《三岔口》《说亲》《亭会》	王耀祖、肖献志、黄苗苗、李文义、金海雷	500	
46	11月7日下午	永昆小剧场	《牡丹亭·惊梦·寻梦》	由腾腾、张争耀、胡曼曼、肖献志	100	
47	11月7日晚	永昆小剧场	《牡丹亭·惊梦·寻梦》	由腾腾、张争耀、胡曼曼、肖献志	100	
48	11月9日晚	温州大会堂	《牡丹亭·游园》	南显娟、胡曼曼	300	
49	11月10日上午	苍坡	《双下山》《三岔口》《扈家庄》	黄苗苗、李文义、王耀祖、肖献志、胡曼曼	450	
50	11月10日下午	苍坡	《双下山》《三岔口》《扈家庄》	黄苗苗、李文义、王耀祖、肖献志、胡曼曼	500	

续表

序号	演出时间	地点、剧场	剧目	主要演员	观众人次	其他(编剧、导演、作曲等)
51	11月14日下午	永昆小剧团	《牡丹亭·游园·惊梦》	由腾腾、金海雷、胡曼曼、肖献志	100	
52	11月14日晚	永昆小剧团	《牡丹亭·游园·惊梦》	由腾腾、金海雷、胡曼曼、肖献志	100	
53	11月15日晚	大会堂	《张协状元》	由腾腾、胡维露、李文义、冯诚彦、刘汉光、张胜建	700	编剧：张烈 导演：谢平安、张铭荣 复排导演：张玲弟 作曲：林天文、黄光利
54	11月16日晚	大会堂	《张协状元》	由腾腾、胡维露、李文义、冯诚彦、刘汉光、张胜建	800	编剧：张烈 导演：谢平安、张铭荣 复排导演：张玲弟 作曲：林天文、黄光利
55	11月27日	大会堂	《钗钏记》	张争耀、黄苗苗、金海雷、南显娟、张胜建、刘汉光、冯诚彦、李文义	700	改编：施小琴 导演：章世杰 作曲：夏炜焱
56	11月28日	大会堂	《钗钏记》	张争耀、黄苗苗、金海雷、南显娟、张胜建、刘汉光、冯诚彦、李文义	850	改编：施小琴 导演：章世杰 作曲：夏炜焱
57	12月6日上午	大若岩	《牡丹亭·游园》	黄苗苗、胡曼曼	120	
58	12月6日下午	大若岩	《牡丹亭·游园》	黄苗苗、胡曼曼	150	
59	12月13日晚	南京江南剧院	《张协状元》	由腾腾、胡维露、李文义、冯诚彦、刘汉光、张胜建	650	编剧：张烈 导演：谢平安、张铭荣 复排导演：张玲弟 作曲：林天文、黄光利
60	12月14日晚	南京江南剧院	《张协状元》	由腾腾、胡维露、李文义、冯诚彦、刘汉光、张胜建	700	编剧：张烈 导演：谢平安、张铭荣 复排导演：张玲弟 作曲：林天文、黄光利
61	12月18日	温州森马	《牡丹亭·寻梦》	由腾腾	500	
62	12月21日上午	苍坡	《琵琶记·扫松》	冯诚彦、张胜建	450	
63	12月21日下午	苍坡	《琵琶记·扫松》	冯诚彦、张胜建	500	
64	12月26日	永嘉职业中学	《牡丹亭·游园》	黄苗苗、胡曼曼	1300	
65	12月27日	温州南戏博物馆	《遇见》	孙永会、章萌萌、金海雷、杨铭浚	100	编剧：施小琴、池浚 导演：池浚 作曲：蔡南正、徐律
66	12月28日下午	永嘉职业中学	《扈家庄》	胡曼曼	1300	
67	12月28日晚	温州南戏博物馆	《遇见》	孙永会、章萌萌、金海雷、杨铭浚	100	编剧：施小琴、池浚 导演：池浚 作曲：蔡南正、徐律
68	12月29日晚	温州南戏博物馆	《遇见》	孙永会、章萌萌、金海雷、杨铭浚	100	编剧：施小琴、池浚 导演：池浚 作曲：蔡南正、徐律
69	12月30日晚	温州南戏博物馆	《遇见》	孙永会、章萌萌、金海雷、杨铭浚	100	编剧：施小琴、池浚 导演：池浚 作曲：蔡南正、徐律

2016年度推荐剧目

北方昆曲剧院 2016 年度推荐剧目
《汤显祖与临川四梦》演职员表

主创人员

编剧、导演	宋 捷
执行导演	蔡小龙
副导演	罗静文 陈 俊
艺术顾问	计镇华 张毓文
作曲、唱腔设计	周雪华
配 器	张芳菲
舞美设计	边文彤
灯光设计	胡耀辉 管 艾
服装设计	石翠亭
道 具	王友志
头 饰	李学敏

演员表

人物	扮演者		
领衔主演			
汤显祖	海 军		
主 演			
紫 箫	王丽媛		
吴迎红	于雪娇		
霍小玉	于雪娇		
汤士蘧	王 琛		
李 益	王 琛		
黄衫客	史舒越		
柳梦梅	翁佳慧		
杜丽娘	朱冰贞		
卢 生	袁国良		
淳于梦	杨 帆		
瑶 芳	张媛媛		
达 观	霍 鑫		
顾宪成	李 欣		
李志清	张 鹏		
书 童	张 暖		
大太监	张 欢		
周 弁	杨建强		
田子华	刘 恒		
演 员			
王安石	王 锋		
曾 巩	董红钢		
晏 殊	范 辉		
晏几道	丁晨元		
伶人男	刘鹏建	徐鸣瑀	
伶人女	庞 越	罗素娟	马 靖
书童小	吴 思		
太监甲	于 航		
太监乙	肖宇江		
胡 奴	杨 迪	李恒宇	
乡 亲	田信国	李相凯	
秀 才	张贝勒	刘志霞	
女花神	郝文婷	庞 越	
马 靖	宿梓晴		
罗素娟	丁 珂		
王琳琳	黄秋雯		
徐 航	谭萧萧		
刽子手	董红钢	王 锋	
乔 阳	徐鸣瑀		
刘鹏建	刘建华		
众百姓	范 辉	丁晨元	
于 航	王 怡		
陈 琳	周 虹		
画外音	张 欢		
檀萝太子	饶子为		
右丞相	张 欢		
蚂蚁兵男	肖宇江	刘建华	
蚂蚁兵女	刘 展	吴 思	
柴亚玲	张倩雯		
红蚂蚁兵	曹龙生	陶 丁	
杨 迪	李恒宇		
张新勇	马 超		

乐队人员

指　挥	梁　音		
司　鼓	孙　凯		
司　笛	刘天录		
传统笙	郭宗平		
副　笛	王孟秋	关墨轩	
唢　呐	郑　学	王　泽	
键　笙	马嘉笛		
排　笙	陈人杰		
古　琴	白云龙		
扬　琴	阳　茜		
琵　琶	高　雪	陶亮亮	
古　筝	王　燕		
中　阮	霍新星	李晓娟	
二　胡	张明明	张学敏	
	梁　茜	吴　薇	
中　胡	付　鹏	王　猛	
大提琴	周瑞雪	李丹妮	
倍大提琴	马　福		
竖　琴	黄　群		
定音鼓	郭继方		
颤音琴	白雨鑫		
管　钟	马　倩		
小打击乐	郭晓君		
大　锣	王　闯		
铙　钹	杨　猛		
小　锣	李　斯		
效　果	张　航		

舞美人员

服　装	王　奇	马　骏	刘树祥	
化　妆	李学敏	陈小梅	张丽萱	
道　具	王友志	于　俊	史优扬	
盔　箱	张　然	张德强		
装　置	邢　琦	刘　燚		
	王　海	程千荣		
灯　光	龙鸿桥	管　艾		
	齐志欣	凌　青	李君迎	
音　响	赵　军	乔江芳	李　饶	陈雪强
字　幕	王学军			

《汤显祖与临川四梦》曲谱选

曲二十八（涓）"平生慷慨赴王术"

1=C ²⁄₄ 中速

1 2 | 1 0 1 6 6 5 | 3.3 2 2 1 | 6.1 2 | 5 6 6 5 3.5 6 6 5 |
平 生　　　 慷　　　慨　　赴　王

3.4 3 4 3 3 2 — | 5 0 5 6 6 5 6 i·6 | 5 3 5 6 i 6 6 5 |
术，　　　　 偏　　　 教　　 "情"

3.5 2 3 1 6.1 2 2 1 | 6.1 2 3 1 | 6 1 2 1 2.1 6 6 5 |
治　 遂　　 昌，看 颂　 文， 谱 光

3.5 6.1 5 0 5 3 3 2 | 1 — 2 — | 3.5 6 1 5 3.2 |
字　　　　　 肉，　　　 徒　 令

1· 6 6 5 3 0 3 2 2 1 | 6.1 2 3 1 0 1 6 1 | 5·6 1 0 2 1 2 1 1 |
浃　　　　　　汗　　　　　 湍。

6 — — — ‖

(汤美)"江天卷地黑风"

2 2 6 5·6 | 2· 3 5 30 3·6 56 | 3·2 1 3·2 3 —
(唱)江天卷地黑风，吾家玉树　　倾;

i (2356) | 2· 3·2 i — | 6065 i 2· 2 |
(吴)空　　　 叫　弱　　冠

602 065 3 5 6 | 5·1 665 3·3 2· | 505 665 3 — |
称　才　名　　　卿　死

5·6 i 2·321 665 | 332 5 6·5 332 | 1 — 2 — |
奴　　何　　　　　　生?

332 35 665 6· | 5·6 332 1·323 216 | 5· 6· 6 615 |
哀叫 三　声 脆　断　　　　　冬,到

2·5 3·3 1·3 2·2 | 6· 1· 1·3 2·3 | 55 53 2·3 ||
三　　脆　　断送无

二丨　1
声。

汤显祖 "琴曲"

6 3 5 5↑6 - - - | 1 6 3 3↑2 - - - |
上有疾雷，　　　　　下有崩湍，

5 6 i 5↑3 - - - | 6̇ 1 5̇ 5̇↑6̇ - - - ||
即不此去，　　　　　能留几条？

汤显祖 好一个不辞劳苦勘查矿情

二 一 | 6 — 一生 | 5 6̇1 | 二 6̇1 | 6 5 5̇6 5̇3 |
一　个　　　不　辞　劳苦，勘

从这里开始渐渐快 两个对起来的感觉

二 2̇6̇ 6̇2 | 1̇7 | 6̇3 5̇6 | 一 二 | 1̇7 6̇1 |
查　　矿　情，所到处 勒官　逼吏

6 5̇4 3 | 5 6̇ 6̇6 5̇3 | 2 二 | 3 5 3̇2 | 1̇7 6̇1 |
剿寇行， 　结党 贪官 搂金　银，

6̇ 2̇6̇ 2 5̇6 | 2̇6̇ 7̇ 6̇ · 5̇ | 6̇1 5̇3 | 2 3̇ |
逐人入税监中，民怨苦

二 2 1̇7 6̇1 | 6̇ 2̇ 3 | 2̇3 3 5 6̇ 1 - |
声声振， 刺骨剜心痛，万里江山故园

1 - | 1̇ 1̇7 | 6 · 5̇ | 3 6̇ 5̇3 | 2 1 | 2̇3↑3 3̇ |
山 — 　　 地无以宁， 山

1̇ 6̇ 5̇6 1̇7 | 6 0 ||
怒眦将崩。

汤显祖"紫玉钗头恨不磨"

3 6 1 | 5 3 | 2 3 2 | 1· 6 | 2 3 1 | 6 — | 5 6 1 2 3 2 1 |
紫 玉　　钗　　头 恨 不　　磨。黄 衣 侠 客

6 1 | 5·6 5 3 | 2 — | 2 3 1 2 5·6 5 3 | 2 2 3 1 2 1 1 | 6 — |
奈 情　　　何。恨 流　岁 岁　年 年　　　在。

6 2 3 1 6 1 2 2 1 | 3 3 0 2 5·6 1 2 1 1 | 6 — — — ||
情 债　　朝朝 暮暮　　　　　　多。

拉的长一点　　　　　　　　　渐慢

1=F　　汤显祖"伤伤"　　　　　　A

#2 3 — 6 1 2 2 3 1 6 — 5 3 3 2 1 2 1 2 3
匆 匆　偶上　跷 跷　上，眨 徐 闻 恰 北 汉 阳 贯

5 3 1 1 2 — 6 5 6 1 2 1 6 5 — 6 1 2 1
使 奇 越 疆，沧 海 桑　田　看　　注

3 6 — ||

北昆一晚演尽《临川四梦》

和璐璐

纪念汤显祖逝世400周年纪念活动的大幕正徐徐落下,来自北方昆曲剧院的《汤显祖与临川四梦》却刚刚启幕,为这一年多来纪念汤显祖的活动增添浓墨重彩的一笔。1月18日、19日,经过全新创排的这部堪称中国戏曲典范的昆曲大戏将在天桥剧场上演。

400年前,明代伟大文学家、剧作家汤显祖倾毕生心血凝结而成的《紫钗记》《牡丹亭》《南柯记》《邯郸记》,成为中国古典文学的一颗明珠,汤显祖那"情不知所起,一往而深,生者可以死,死可以生""则为你如花美眷,似水流年""白日消磨肠断句,世间只有情难诉"充满人生感悟的诗句流传至今,至真至情依然动人,这四部作品因每部作品都关乎梦,而被称为"临川四梦"。此前虽然多有演绎,但一晚演尽"四梦"却并不多见。

"临川四梦"又称"玉茗堂四梦",400年来一直被视作昆曲的骄傲。此次创排,编剧、导演宋捷另辟蹊径,用"四梦"的精华段落串联起汤显祖为情甘作使、梦留万世馨的一生。万历十八年,40岁的汤显祖任南京礼部祀祭司主事,他为官不弃忠正,闲散与戏结缘,是年《紫钗记》成功上演;万历二十一年,汤显祖任遂昌县令,他无法抗衡最高统治者委派的宦官矿监恶政,不得已挂冠回乡,重新拿起中断八年的寄情戏梦之笔,终在万历二十七年50寿辰日写就《牡丹亭还魂记》;万历二十八年,噩讯连续传来,其爱子赴考客死金陵,自己又遭吏部浮躁罪名被夺职,在愤懑中,他将笔直刺封建官场的腐败和现实的黑暗,《南柯梦记》和《邯郸梦记》应时而生。如此串联,惊醒人生、以梦相逢,达观、顾宪成、李志清等明代高僧雅士也出现在剧中,全剧游刃于豪放与柔美,形成细腻中不乏阳刚的大昆曲格局。

《汤显祖与临川四梦》由北方昆曲剧院杨凤一院长出品,国家一级导演宋捷老师担任编剧、导演,著名昆曲老生表演艺术家计镇华、昆曲名家张毓文老师担任艺术指导,将经典剧目进行深层次挖掘、整理和改编,用每一个梦当中的精彩片段来做这部戏的支架,并结合北昆的风格加以呈现,使之更适合现代昆曲舞台,更符合现代的审美特质,既能生动展示出传统昆曲艺术的表演魅力以及深厚的文化底蕴,又用当代语言传承和弘扬了汤显祖艺术文学之经典。于雪娇、王琛、翁佳慧、朱冰贞、杨帆、张媛媛等青年演员,以及海军、袁国良等老生名家都将加盟演出。

(信息来源:《北京晨报》2017年1月16日)

上海昆剧团2016年度推荐剧目

邯郸记

(明)汤显祖著

缩编　王仁杰

2016年4月演出本

人物表

剧本缩编　王仁杰	化妆造型　符凤珑
导演　谢平安(已故)　张铭荣	盔帽设计　窦云峰
唱腔编曲　顾兆琳	
配乐配器　李樑	卢生　蓝天　张伟伟
舞美设计　刘福升	崔氏　陈莉　张颋
灯光设计　周正平　李锡生	宇文融　吴双
服装设计　戴秀玲	司户官　孙敬华

御医　　胡刚
高力士　　赵磊
吕洞宾　　倪徐浩
唐玄宗　　卫立

三、骄宴
四、外补
五、东巡
六、勒功
七、死窜
八、召还
九、生寤

出　目

一、入梦
二、赠试

开场曲（渔家傲）

乌兔天边才打照，仙翁海上驴儿叫。一霎蟠桃花绽了，犹难道，仙花也要闲人扫。一枕余酣昏又晓，凭谁拨转通天窍？白日烁西还是早，回头笑，忙忙过了邯郸道。

第一出　入　梦

［吕洞宾袷袄葫芦枕上。

吕　自家吕洞宾，近奉东华帝旨，已将何姑证入仙班，因此又着贫道再觅取一人。适才打从岳阳楼上，望见一缕青气，竟接邯郸。原来此气落在邯郸县赵州桥西卢生身上。则见此人沈障久深。想是他学成文武艺，未得售于帝王家。此非口舌所能动也。（想介）有了，想除是如此，才能醒发于他。我不免携此瓷枕往赵州桥店中等他便了。

［吕走进赵州桥小店。

吕　店家！

［店主上。

店　原来是位道长，请问道长何来？
吕　我乃回道人，借坐片刻。
店　里面请坐。
吕　（背介）那卢生骑一匹青驴驹来也。（嗔诀介）鸡儿驴儿犬儿，尘世中人皆为一样，都要依吾法旨，听令者！

［卢生短裘鞭驴上。

卢　（唱）【破齐阵】
　　极目云霄有路，
　　惊心岁月无涯。
　　白屋三间，红尘一榻，
　　放顿愁肠不下。
　　（驴鸣介）想我卢生年年在这邯郸道上与这驴儿相伴，再不能够驷马高车！
　　（接唱【锁南枝】）
　　风吹帽，裘敞貂，
　　短秃促青驴鞭断了梢。
　　盯瞳里一周遭，
　　那驴轴畔谁相叫。
店　卢大官人。
卢　原来是店主人，把驴儿系桩橛上，吃些草。我在此坐坐。
店　知道了。
卢　（接唱）经提手，当折腰，
　　但相逢，这面儿好。
　　（见吕介）这位官人是从何来的呀？
吕　是从回回国过来的。
卢　不像。
吕　贫道姓回，敢问足下高姓？
卢　在下卢生是也，在此赵州桥侧耕读。请坐，
吕　有座，你且说今年庄稼如何？
卢　蒙圣人在上，去年庄稼，一亩打了七石八斗，今年打够了九石九。
吕　如此说来，足你受用了。
卢　想我卢生，一无财力，二无势力，命运不佳，竟然穷困至此！
吕　我看你尚有得意之态，而叹穷困却是为何？

卢　大丈夫当建功树名,出将入相,登金榜换紫袍,日日盛宴,夜夜笙歌,子孙延绵,财源广进,那才算是得意哟!
　　(唱)【锁南枝】
　　　　俺呵身游艺,心计高,
　　　　试青紫当年如拾毛。
　　　　到如今呵俺三十算齐头,
　　　　尚走这田间道。
　　　　(作痴介)不觉身子困倦。
店　想是饥乏了,您在炕上打个盹儿,睡上一觉,小人炊黄粱为君一饭。
卢　多谢,(睡介)缺少一个枕儿。
吕　不妨,待我解囊赠君一枕。(取枕与卢介)
卢　好一个枕儿啊。
　　[卢生睡。
吕　卢生卢生,你待要一生得意呀。
　　[吕下。
　　[卢生入梦介。

　　[内忽鼓乐大作,老妈引众丫鬟上。老:卢生醒来。
卢　你们是甚等样人?
老　清河崔府老妈,在此恭候卢家新郎。
卢　(惊愕介)清河崔府?卢家新郎?此话怎讲?!
老　卢生,我家小姐怜君之孤贫,收留你为伴。好夫妻即刻进洞房花烛!
卢　呵,有此等好事?!
　　[众丫鬟为卢生披红更衣介。
众　(唱)【节节高】
　　　　崔卢旧世家,两韶华,
　　　　无媒织女容招嫁。
　　　　教洗刮,没争差,多喜洽。
　　　　檀郎蘸眼惊红午,
　　　　美人带笑吹银蜡。
　　　　今宵同睡碧窗纱,
　　　　明朝看取香罗帕。
　　[鼓乐、众拥卢生下。

第二出　赠　试

　　[崔氏引老妈、梅香上。
老、梅　有请夫人。
崔　(唱)【绕池游】
　　　　偶然心上,
　　　　做尽风流样。
老、梅　姐姐,那一日,可真是天上掉下一个卢郎。
梅　不是卢郎,是个驴郎。
崔　蠢丫头,说出本相。只是我家七辈无白衣女婿。要打发他上京应举,你道如何?
老　好啊,姐夫得官回,你做夫人了。
　　[卢生上。
卢　不羡功名乐此身,风光胜却武陵春。
崔　卢郎请。
卢　娘子请。
崔　请坐。
卢　有座。
崔　卢郎,你我成婚以来,朝欢暮乐,千纵百随,乃人间得意事也。
卢　是啊。
崔　只是我家七辈无白衣女婿,功名之兴你道何如?
卢　娘子有所不知,小生史书虽然得读,儒冠却误了多年。今日天缘,正好受用,这功名二字么,休要再提。
崔　咳,秀才家怎么说话?你曾会过几场来?
卢　娘子。
　　(唱)【朱奴儿】
　　　　我也忘记起春秋几场,
　　　　则翰林苑不看文章。
　　　　没气力头白功名纸半张,
　　　　直那等豪门贵党。
　　　　高名望,时来运当,
　　　　平白地为卿相。
崔　豪门贵党,也怪不得他。只是你交游不多,才名不广,故而淹迟。奴家四门亲戚,都在要津。你到长安,须拜他们门下。
卢　这倒是做官的一条捷径。
崔　还有一件,尤为使得。
卢　愿闻。
崔　公门要道,你如何能近得?
卢　是呀,侯门深似海,这倒难为小生了。
崔　不难。
卢　不难?娘子有何诀窍?

崔　诀窍没有。奴家邀一家兄相帮引进，取一个状元如反掌耳。
卢　令兄有这等的本领？
崔　从来如此。
　　（唱）【前腔】
　　　　有家兄打圆就方，
　　　　非奴家数白论黄。
　　　　少了他呵——
　　　　紫阁金门路渺茫
　　　　上天梯有了他气长。
卢　我倒不曾拜得令兄。
崔　古往今来，众人都曾拜得？唯独你不曾拜得？
卢　实实的不曾拜得。
崔　书呆子，痴生。
卢　请娘子明言。
崔　你道家兄是谁？！孔方兄也，钱呀。
卢　你要我用钱去……
老　买！
梅　用铜钱去买！
崔　用我所有金钱，供你前途贿赂。
卢　娘子！
　　（唱）【前腔】
　　　　我也曾十年寒窗，
　　　　读圣贤伦理纲常。
　　　　怎胆敢求取功名用孔方，
　　　　落得个骂名青史上。
崔　（唱）【前腔】
　　　　则任你穷酸乖张，
　　　　伴圣贤永做驴郎。
　　　　邯郸道踯躅尘沙一脸黄，
　　　　俺崔府无由供养。
卢　穷困潦倒，已是难当，世风人事，尤为难挡！如今大势如此，唉，我书生如之奈何？多谢娘子厚意，听的黄榜招贤，尽把所赠金银，引动有权势的朝贵，到那时小生之文字字珠玉也。
崔　正当如此，梅香，取酒送行。（送酒介）
　　（唱）【雁来红】
　　　　宽金盏泻杜康，
　　　　紧班骓送卢郎。
卢　（接唱）
　　　　赠家兄送上黄金榜，
　　　　握手轻难放，
　　　　怕湿罗衫我泪儿行。
崔　（唱）【尾声】
　　　　指望衣锦还乡似阮郎，
　　　　此去呵，休得要走章台胡撞，
　　　　卢郎呀！
　　　　俺留着这一对画不了的愁眉待张敞。
高　三场考罢御笔钦点，头名状元邯郸卢生。
　　〔内唤："万岁万岁万万岁"！

第三出　骄　宴

〔厨役头巾插花上。
厨　我是光禄寺里大厨师，
　　技艺超群有牌子，
　　煎炒溜炸蒸烧煮，
　　美味鲜香谁不知，
　　今朝要摆琼林宴，
　　请我特级厨师做主厨！
你们问我今日琼林宴有些什么好吃的？让我来告诉你，前面是半实半空案果，后面是带生带熟品食，各省山珍进口海味，天下佳肴一应齐备。还有那岭南人嗜食的毒蛇、老鼠、果子狸、穿山甲，还有猢狲的脑浆（野生保护动物怎能吃得）这你就不知道了，秀才们一个个饱病难医，除了人肉，还有什么不吃的？闲话少说，今日天开文运，新状元赐宴曲江，圣旨命宇文老爷陪宴。老爷来也！
　〔宇文融上。
宇　（唱）【引】号令三台，
　　　　权衡士宰，
　　　　又领着文场气概。
老夫乃唐朝左仆射宇文融。今科黄榜招贤，圣上命下官看卷进呈，依某之见，裴光庭第一，萧嵩第二，不想满朝文武，都道山东卢生文才超群，为此圣上取他为头名状元。今日曲江陪宴，只得趋奉于他。来，唤祗候人。
厨　（叩头介）参见老爷！
宇　筵席可齐？

厨　都准备好了，这教坊司也到了。

　　[官妓、甲、乙、丙上。

宇　报上名来。

甲　我乃珠帘秀。

乙　我叫花娇秀。

丙　我乃锦屏秀。

丁　我乃锅边秀。

宇　你怎么取这样一个名字？

厨　禀老爷，她名叫锅边秀，是小的光禄寺厨役灶下包养。

宇　原来是个烧火丫头。

厨　她们来为老爷们退退火的。

宇　退的什么火？

厨　如今进士们，一个个虚火上升，因此要退退火……

宇　休得胡说！

报　（内）状元公到！

宇　有请！

　　[卢生引进士甲乙上。

卢　（唱）【谒金门后】
　　　　走马御街游趁，
　　　　雁塔标题名姓。
　　[众妓接介。

妓　教坊司歌妓们迎接状元。

卢　起来，起来。
　　（接唱）劳动你多娇来直应，
　　　　绕花莺语清。

宇　恭喜三公高才及第，老夫不胜荣仰。

卢　叨蒙圣恩。

乙、甲　我等皆老师相进呈之力。

宇　御赐曲江喜筵，乃盛事也。看酒！
　　（唱）【降黄龙】
　　　　天上文星，
　　　　唱好是金殿云程，玉堂风景。
　　　　皇封御酒，
　　　　玳筵中如醉，日边红杏。

卢　峥嵘，想象平生，
　　这一举成名天幸。

妓　（唱）【前腔后】
　　　　低声，我待侍枕银屏，
　　　　迤逗的状元红并。
　　　　但留名平康到处，
　　　　也堪题咏。

宇　女妓们要请状元……老夫为媒。（卢生笑介，宇微怒）状元处乞珠玉。

妓　请状元赐珠玉。

卢　题向哪里？

甲　奴家有块红方巾儿在此。

卢　呈笔上来。
　　[卢生题诗介。

宇　（念诗介）香飘醉墨粉红催，天子门生带笑来。自是玉皇亲判与，嫦娥不用老官媒……分明奚落老夫！
　　[报子上。

报　报，卢爷奉圣旨钦除翰林学士兼知制诰，萧爷、裴爷俱翰林编修，着教坊司送归本院。

宇　恭喜。

卢　告辞。

宇　送客。
　　[卢生等进士揖，上马介。
这厮好生无礼，说什么嫦娥不用老官媒，分明是自诩天子门生，不倚老夫的门户，可恼啊可恨！待某想一计策再处置于他。（下）

第四出　外　补

[卢生引队子上。

卢　（唱）【望吾乡】
　　　　翠盖红茵，香风染细尘。
　　　　花枝笑插宜春鬓，
　　　　盼望吾乡近，
　　　　挥鞭紧，
　　　　崔家正在这清河郡。（见介）

崔　卢郎，荣归了。

卢　贺喜夫人了！

崔　三年掌制诰，因何便得锦旋？

卢　娘子有所不知，下官因掌制诰，偷写下了夫人诰命一通，混在众人诰命内，瞒过圣上。下官星夜捧着五花封诰，来见贤妻的呀！

崔　卢郎费心了。

卢　若非令兄,又如何将落卷翻出做了个第一?小生有今日,全仗夫人之功也。
崔　险些第二了……哈……
卢　(唱)【玉芙蓉】
　　文章一色新,
　　要得君王认。
　　插宫花,酒生袍袖春云。
　　春风马上有珠帘问,
　　这夫婿是谁家第一人?
崔　奴行夫运,
　　夫人县君。
　　只这些时,为思夫长是翠眉颦。
　　[内:报报报,差官到。
　　[差官上。
差　东边跑的去,西边走得来。(见介)禀老爷,蹊跷了。
卢　蹊跷什么?
差　原来老爷蒙混取旨,驰驿而回,被宇文老爷看破,参上一本!
卢　圣意如何?
差　圣上宽恩免究。此去华阴山外,东京路上,有座陕州城,运道二百八十里,石路不通。圣旨就着老爷去做知州之职,凿石开河。即刻上任,不许停留。
崔　卢郎,这便如何是好?
卢　夫人啊,只因下官做事不慎,连累娘子受苦,如今圣旨已下,你我夫妻陕州去者。

第五出　东　巡

陕州驿丞　小的,陕州新河驿驿丞是也,只因上官看重工程,钦命凿郏,派了个山东卢生主管工程,只因两座石山铣它不入,差点功败垂成,好在卢爷头脑好使,想到昔日禹凿三门,五行并入,你道铁打不入,待俺盐蒸醋煮了它,(想得神奇,只怕没这等大锅)错了,不用大锅,只要取几百担盐醋,再取干柴百万束,烧山浇醋,顽石桦裂河道自开,再撒盐生水,功成也。(有这等奇事?)不奇,一点都不奇,闲话少说,自从开河功成,卢爷一面铸铁牛,载重舟入关运粮,广招客商沿河插柳以添胜景,一面奏请圣上东巡观鉴,还着州县征集一千美女,龙舟唱采菱,取悦圣上。小的我负责一百,我是老的少的高的矮的胖的瘦的丑的美的齐上,才征了九十九(把你老婆押上,可就齐了),这下算你蒙对了,反正平日我那口子,搁在家里头也是基本不用,可我那口子不懂大道理,我得去开导开导她,开导开导她。(下)
　　[皇帝引文武百官上,卢生引众官民上,跪伏介。
卢　臣卢生,领合州官吏百姓男女迎接圣驾。
皇　那知州可是前日状元卢生?
高　正是。
皇　平身!
卢　万万岁!
皇　卢爱卿凿石开河,功高至伟,亦证朕当初宽恩不究,识人之明也。
卢　万岁,这条新河,望万岁赐以新名。
皇　可名永济河。
卢　万岁,万万岁!
皇　卢爱卿,看前面屹然而立,头向河南,尾向河北者,何物也?
卢　此乃铁牛,以镇水灾。
皇　诸卿有长于文翰者,可作铁牛颂卢生刻之碑铭,功劳在万万年也。
卢　万万岁!
皇　(唱)【三段子】
　　河源恁高,
　　动天河江潮海潮。
　　词源恁豪,
　　覉文章金刀笔刀。
　　卢生!
　　这柳堤儿敢配的甘棠召,
　　这金牛作颂似河清照。
众　禹凿鸿碑也只感帝尧。
　　[内马声。
宇　(望介)岸上走马,定有军情。
　　[小卒上。
宇　有何急事,近前讲来。
卒　容禀。

宇　呵！本想凿郑之事把他难倒，不料被他抢个头功，如今边关告急，正好借机处置于他。臣启万岁，吐蕃杀进长城，边将不敌被杀，伏乞圣裁。

皇　（惊介）这等怎生处分？

宇　（回奏介）臣与文班商量，以卢生之才，可以前去应战。

卢　兵凶战危，臣不敢担此重任。

宇　卢生！
（唱）【上小楼】
真好笑，真好笑，
令人震扰，
受皇恩怎不报？
急忙间，急忙间，
保驾的难差调，

卢　分明的宇文老贼欲杀我卢生且借刀。
臣启万岁，臣乃是文官，未曾征战，不敢当此重任。

宇　万岁，臣知卢生熟读兵书经纶满腹，平定边患非他莫属。（低）可记得，"嫦娥不用老官媒"？！

卢　你果然是公报私仇！

宇　列位大人，万岁对他恩宠有加，我等望尘莫及，如今国难当头，他怎能推托不管？！

文　卢大人挂帅吧！

武　卢大人出征吧。

文、武　卢大人！

卢　你们都来逼我！

宇　不是逼你是抬举你！卢大人，再若推托，就有欺君之罪了。

皇　卢爱卿，寡人知卿，卿不可辞。即拜卿为御史中丞，兼领何西陇右四道节度使，挂印征西大将军。星夜起程，无得迟误。朕有御衣战袍一领，赐卿穿戴。
［卢生抖介。

皇　卢爱卿！

卢　臣领旨。

皇　卿去，定能平定边患，早奏凯歌。

众　万岁，万岁，万万岁！?
［卢生应起介，内鼓吹，卢生换戎装谢恩介。

卢　（跪伏呼万岁起介）也罢：昔日开河驱我去，今朝兵灾逼人来。明知奸贼借刀计，报国书生唯壮怀！
（下）

皇　（内鼓吹开船介）卢生卢生！
（唱）【尾声】
我暂把洛阳花绕一遭，
专等你捷音来报。
那时节呵重迭的荫子封妻恩不小。
开舟。
［唐玄宗引众下。

第六出　勒　功

［卢生引众上。

众　（唱）【夜行船】
紫塞长驱飞虎豹，
拥貔貅万里咆哮。
黑月阴山，黄云白草，
是万里封侯故道。
俺卢生，自奉命挂印靖边，深知吐蕃凶狠，不可强攻。故而行了反间之计，不战而胜。今统领得胜军十万，抢过阳关，看，来此已吐蕃之境也！呈弓来。
［雁叫，卢生射介，众喝彩介。

兵　雁足之上，带有帛书。

卢　待我一观，（看介）此地是天山，天分汉与番。莫教飞鸟尽，留取报恩环。此诗乃番将求我还师。是了，飞鸟尽，良弓藏。看来可班师还朝矣。众将官，此为何山？

众　天山一片石。

卢　可有人征战至此乎？

众　从古未有。

卢　（笑介）怪不得古人云空留一片石，万古在天山。吾本一介书生，从不言兵，蒙圣灵之威，破虏至此，我如今就取天山一片石，纪功而还。呈笔上来。（取笔题介）出塞千里，斩虏百万。作镇万古，永永无极。征西大元帅邯郸卢生题。（放笔介）众将军，千秋万岁之后，以俺卢生如何？

众　万古流芳，千秋灿烂。

卢　（笑介）大丈夫当如是也！班师！

众　（唱：尾声）
满辕门擂鼓回军乐，

拥定个出塞将军入汉朝。
卢　（接唱）
　　休要得忘了俺数载功劳，
　　把一座有表记的名山须看的好。

第七出　死　审

［内：相爷回府。
卢　（唱）【感皇恩】
　　俺这里路转东华倚翠华，
　　佩玉鸣金宰相家。
　　新筑旧堤沙，
　　难同戏耍，春色御沟花。
众　相爷回府。
崔　老爷。
卢　夫人。
崔　公相朝回，皇封御酒，与相公把盏。
卢　俺先与夫人对饮数杯，要连饮数杯，不干者罚酒。
崔　奉令了。
卢　夫荣妻贵酒，干。
崔　公相干了，该是奴家，妻贵夫荣酒，干。
卢　夫人没干，欠干！
　　［内报介：外面人马自东华门出来，填街塞巷，好不喧闹也。
卢　正要与夫人饮宴，下去。
　　［内报介：启禀老爷夫人，刀枪人马，逼近府门来也。
卢　（惊介）堂堂相府，哪一个胆大包天？！
　　［宇文融引众官校上，围介，卢、崔惊走介。
宇　圣旨下，卢生接旨！
卢　万岁。
宇　（读旨介）奉天承运，皇帝诏曰：定西侯、兵部尚书卢生，与土蕃交通献贿，假张功伐，通敌卖国，其罪当诛，着拿赴云阳市，明正典刑，不许违误。钦此！
卢　（与崔叩头起介，哭天介）这是哪里说起呵！
宇　（笑介）老夫访缉你的阴事，铁证如山。
卢　宇文老贼，你凭空诬陷，加害忠良，我与你面圣去！
宇　圣上有旨，朝门已闭，你喊冤也是徒劳，拿下了。
崔　老爷。
卢　夫人，午门叫冤，俺市曹去也！
崔　（唱）【画眉序】
　　冒死闯朝衙，
　　哪禁淋漓泪飞洒。
　　俺御街跟跄，为冤屈无涯。
　　没来由忽遭缉拿，
　　把贤丞相午门刀剐，
合　（唱）波查，云阳市杀声嘈杂，
　　这生与死不容毫发！
　　冤枉哪！
　　［高力士上。
高　何人在此啰唣？
崔　奴家乃卢生之妻，诰封一品夫人崔氏，前来喊冤呵！
高　（背叹介）满朝文武，俱畏权奸，唯你一个妇道人家在此叫冤。夫人有何冤枉，就此铺宣。
崔　（叩头介）爷爷容禀！
　　（唱）【南画眉序】
　　宿世旧冤家，
　　当把卢生活坑煞。
　　有甚驾前所犯，
　　吃几个金瓜？
　　把通番罪名暗加，
　　谋叛事关天当耍。
合　波查，祸起天来大，
　　怎泣奏当今鸾驾？
高　可怜可怜，你在此候旨，待我为你奏明圣上，兴许保得性命一条。（下）
崔　万岁。
　　［内鼓介。众绑押卢生囚服裹头上。
卢　（唱）【北出队子】
　　排列着飞天罗刹……
　　［刽子手持尖刀向前叩头介。
刽　参见老爷。
卢　你们是甚等样人？
刽　是服侍老爷的刽子手。献刀。
卢　（怕介）吓煞我也！
　　（接唱）
　　我看，看了他捧刀尖势不佳。
刽　有个一字旗儿，给老爷插上。
卢　什么字儿？
众　是个"斩"字。

卢　恭谢天恩了。俺卢生只道是千刀万剐,却原来是个"斩"字,罪臣领戴。(下锣下鼓,插旗介)前面蓬席之下,酒筵为何而设?
众　光禄寺摆有御赐囚筵,一样插花茶饭。
卢　一,二,三,为何有六道大菜?
众　按古例,囚筵不多不少,正是六道。
卢　怪不得后世平常人家,从不吃六道大菜。
众　老爷今日口福不浅,
卢　这旗呵——(接唱)
　　当了引魂旛帽插宫花。
　　锣鼓呵——
　　他当了引路笙歌赴晚衙。
　　这席面啊——
　　当了个施镆口的筵上。
众　老爷趁早受用,是时候了。
卢　罪臣早已吃够了。自古黄泉无酒店,沽酒向谁人家?待罪臣跪领一杯酒。(跪饮介)叫我怎生吃得下!
　　(唱)【幺篇】
　　　暂时间酒淋喉下,
　　　还望你祭功臣浇奠茶。
众　相公领了寿酒行罢。
卢　(叩头介)谢酒了。
众　闲人闪开。
卢　(接唱)
　　一任他前呼后拥闹喳喳,
　　挤的俺前合后偃走踢踏,
　　难道他
　　有甚么劫法场的人只看着耍?
　　[众叫,锣鼓介。
卢　原来杀头有这样好看,难怪国人从此都是些看客。旛竿之下是何去处?
众　西角头了。
卢　(唱)【南滴溜子】
　　　旛竿下,旛竿下,
　　　立标为罚。
　　　是云阳市,云阳市,
　　　风流洒角。
众　休说老爷一位——
　　(接唱)
　　少什么朝宰功臣这答,
　　套头儿不称孤,便称寡。
　　用些胶水摩发——
　　滞了俺一手吹毛,
　　到头也没法。
卢　(恼介,挣断绑索介)呵!
　　(唱)【北刮地风】
　　　讨不的怒发冲冠两鬓花。
刽　(做摩生颈介)老爷颈子嫩,不受苦。
卢　(接唱)
　　俺这颈玉无瑕,
　　云阳市好一抹凌烟画。
众　老爷也曾杀人来?
卢　哎呀!
　　(接唱)
　　俺曾施军令斩首如麻,
　　领头军该到咱。
卢　(接唱)
　　几年间回首京华,
众　这就是落魂桥了。
卢　(接唱)
　　到了这落魂桥下。
　　我卢生家本住山东,有良田数顷,足以御寒馁,何苦为求功名,落得如此下场,再想衣短裘,乘青驹,行至邯郸道中不可得矣。
　　[内吹喇叭介。
刽　(摇旗介)时辰已到,请老爷升天!
卢　(笑介)(接唱)
　　则你这狠夜叉也闲吊牙,
　　刀过处生天直下。
　　哎呀,央及你断头活须详察,一时刻莫得要争差。
　　把俺虎头燕颔高提下。
　　怕血淋浸珐污了俺袍花。
众　请老爷生天。
刽　(磨刀介,内风起介)好大的风啊。哎哟,老爷的颈子在哪里?(摩介)在这里,老爷你挺着了。时辰已到,起鼓开刀!(生低头刽子抡刀介)
　　[内急叫介:刀下留人,留人!
　　[高力士领旨同崔氏急上。
高　圣旨下:卢生罪当万死,朕体上天好生之德,赦尔死罪,谪去广南鬼门关安置,不许顷刻停留,谢恩。(放绑介)
卢　(倒地叩头万岁介)俺的头呢?
高　待我瞧瞧。(拍介)好一个寿星头也!
卢　还在哩!
高　公相与夫人在此叙别,待我回禀圣上。小心烟瘴

地，回头雨露天。请了。
崔　谢公公。老爷！（哭介）你怎生话都说不出来了？
卢　夫人！
崔　老爷，儿子们都在午门叩谢去了，等一下来见你。
卢　见了徒乱人意，不见也罢！
　　[差上。
差　圣上有旨速速起行！
崔　老爷！
　　（唱）【南斗双鸡】
　　　君恩免杀，奴心似剐。
　　　没个人儿和他，
　　　和他把包袱打。
　　　大臣身价，
　　　说的来长业煞。
　　　这里有些碎银，路上可用。
卢　我是有罪之人，谁敢与我相近？我独自觅食而行。这些碎银你带回家，买些柴米，不要苦了儿女呵！
合　（唱）【哭相思】
　　　十大功劳误宰臣，
　　　鬼门关外一孤身。
　　　流泪眼观流泪眼，
　　　断肠人送断肠人。

第八出　召　还

[司户官上。
司　（唱）【赵皮鞋】
　　　出身原在国儿监，
　　　跑个官儿好合算。
　　　虽然任上才三年，
　　　已是家资胜万贯。发财喽。
　　下官崖州司户，真当海外天子。昨夜一梦成高干，忽然半夜起水。我想一个司户官儿，怎能巴到尚书阁老的地位？不想天掉下一个卢尚书留此安置。听说他与朝廷相知，日后么恐有钦取之日，因此下官不曾为难他。谁知昨日宇文丞相有密旨到来，要我结果那卢生的性命，便许我钦取还朝，还要破格重用。我想一个八品官儿遇着这样的便宜，何乐而不为？左右带卢生。
　　[内：带卢生。
司　还不快来！
　　[卢生上。
卢　（唱）【引】
　　　吃尽了南州青橄榄，
　　　似忠臣苦带余甘。
　　　司户大人，请了。
司　（恼介）你是何人？
卢　我就是你常相见的卢生。
司　既是卢生，乃是流配之人，如何见了本官跪也不跪。这等无礼，左右与我打。
卢　谁敢？
司　打、打、打！（众打介）
卢　我有何罪？
司　你还不知罪么？
　　（唱）【红纳袄】
　　　打你个老头皮不向我门下参，
　　　打你个暗通番该万斩。
卢　宇文融老贼，可恨啊！
司　那宇文丞相是甚等样好人，你竟敢骂他——
　　（接唱）
　　　打你个老牛车转不了弯，（卢笑介）
　　　打你个骂当朝吃了豹子的胆。
　　　打得你皮开肉绽还气奄奄也，
　　　打了呵，还待火烙你头皮铁寸嵌。
卢　既在矮簷下，怎敢不低头？司户大人。
司　与我往死里打。
　　[铁铃卢生头，火烙卢生足介。
　　[使臣引将官捧朝服上。
使　千里驰皇宣，迎取宰相还。天使到来，钦取宰相回朝。
司　（惊喜介）宇文大人，小官还未曾替你办事，就钦取我回朝？领戴领戴。（接使臣不跪介）
使　你是什么官，敢不下跪？
司　钦取司户回朝拜相，体面不跪。
使　放肆！退下，卢老爷今在何处？
　　[司户慌，出卢生介。
使　卢老爷憔悴至此！圣旨下。
　　[卢生更衣。
使　（读诏介）前征西节度使兵部尚书卢生，以朕一时不

明，陷汝三年边瘴。今幸吐蕃来贡，忠奸浮一大白。宇文今日伏诛，还卿爵邑如故。钦取回朝，尊为上相。兼掌兵权，先斩后奏。望诏谢恩啊！

卢　万岁，万岁，万万岁。

［生谢恩介。司户自绑请罪介。

司　主子投靠错了，一切都错了！只得自缚请罪。公相大人在上，小人有眼不识泰山，自缚阶前，合当万死！

卢　（笑介）起来，这也是世情之常耳！
（唱）【红衫儿】
　　也则是世间人，都扯淡。
　　看破这凉炎，
　　也着些肚儿包含。
　　都不计较你了——
　　自羞惭，把你那絮叨叨口业都除忏。

司　老爷纵饶狗命，狗心不安，还请颠倒号令施行。

卢　（笑介）你是怕我日后报复，与你小鞋穿？
（接唱）
　　大人家说了无欺蘸，
　　头直上青天蓝。

司　真是宰相腹内好撑船！

卢　君命召，就此起行了。（内鼓乐介）

第九出　生　寤

［乐官绿衣花帽上。

乐　在下我是新上任的龟官儿是也。今日奉旨，工部为卢老爷造房子廿八所，户部赠田三万顷，礼部把这件事交给我，仙音院按廿四节气送去二十四名花枝招展的大姑娘，供卢老爷享用。你看这么一来，就像天上掉下一个大肉包子，你说教卢老爷开心不开心？

内　那卢爷是个道学君子，好德不好色，廿四女乐，不信他会留下。

乐　一个屁让你们两个小子弹中了。卢爷讲（模仿介）我只道是家常雅乐，原来是教坊之女，咱不可近之。

内　怎生不可近之？

乐　卢爷他讲，教坊之女，有声有色，知情知趣，所以君子可视，不可陷也，可弃，不可往也。

内　卢爷辞了?!

乐　留下来了！

内　怎么倒留了？不是说不可近之吗？

乐　卢爷又讲了：不敢虚君之赐。所谓却之不恭，受之惶愧了。

内　留了。

乐　不留还真不行哩！卢爷把钦赐翠华楼分为二十四房，每房挂一红灯为号，玩了一处，本房收灯，余房依次收灯就寝。要是卢爷玩得兴起，再弄她两人三个五个临时听用。（内外笑介）

内　累，卢老爷可真累！

乐　累，你们还是不懂，他是累得高兴。这么一高兴啊，老命就要没有了。（哼"唱一个残梦到黄粱"下）

［崔氏上。

崔　（唱）【金蕉叶】
　　愁长恨长，
　　怎的我老相公一时无恙？
　　前因皇帝老儿无缘无故送下二十四个女乐，又有人希图升官，献了个采战一术。三月之前，偶尔一失，一病不起。只恐福过灾生，黄泉路近。天呵，不敢望他到百岁，活到九十九也就罢了。

［长子报上。

长　母亲，爹爹不好了！吩咐请他出堂而坐。

［梅香、老妈扶卢生病上。

卢　（唱）【小蓬莱】
　　八十身为将相，如今几刻时光。
　　猛然惆怅，丹青易老，舟楫难藏。

崔　老相公，你此病虽则天数，也是自取其然。八十岁老人家，怎么采战？

卢　（恼介）采战采战，我也则是图些寿算，看护子孙，难道是我瞒着你取乐不成？

崔　平安则罢，若有差池，就要那二十四个丫头前来偿命。

卢　（恼介）少道，少道。

长　爹爹，汤药在此。（跪进药介）爹爹请用！

卢　不吃。

报　报，报，报，三省五府六部文武百官、公侯九卿驸马老皇亲合京大小各衙门官三千九百员名，问安公相门外伺候。

崔　怎么相待？

卢　五子十孙相迎！

［长子急下介。
［内报：报报报，万岁爷钦差高公公，领御医前来探望。
卢　夫人，衣冠带加，代我接旨。
［高力士、御医上。
高　圣旨下：卿以俊德，作朕元辅。皆因疾累，良深悯然。今遣骠骑大将军就第省候，卿其勉回调养，为朕自爱。谢恩。
［崔氏谢恩介。
崔　万万岁。
卢　老公公，圣恩浩荡，无以为报？
高　宫中事烦，不得频来看望，万岁甚是悬念。以此特差本监领御医前来视药调膳，且让御医诊视。
医　（上前）卢老爷，但放宽心，下官医道精良，卢老爷心脉洪大，日后你还有加官荫子之喜，真乃可喜可贺！（诊脉介）看看你的舌苔，让我把把脉，卢老爷的脉息，深沉如丝，是死脉呀。没得救了！正是，心随南柯去，千钧难挽回。太不检点喽！（下）
卢　老夫年高病重，但恐医治无方。高公公，我有一件要紧事。
高　什么事您慢慢讲来。
卢　我六十年功绩，恐后人编修国史，有所遗忘。
高　朝廷自有功劳簿，逐一比照，谁敢遗漏？
卢　高公公，身后加官赠谥如何？
高　自有圣眷，不必挂心。咱家有事先告辞了。
卢　高公公，我还有个孽生儿子叫卢倚……
高　小哥注选尚宝中书了。
卢　还有，我还有平定西戎之功开河之劳，你不要忘怀了。我还有一个最小的儿子，望高公公与我讨一个官职。
高　知道。要知忍死求恩泽，且尽余生答圣明。（下）
崔　高公公去远了。
卢　哎哟，我汗珠儿掉下来了。丝筋寸骨都痛。这叫作风刀解体。叫大儿子取文房四宝，扫席焚香，我要写下遗表，感谢朝廷，死也瞑目矣。
崔　老爷不烦自写。
卢　俺的字是钟繇法帖，圣上最爱。我写下一通，留作大唐镇世之宝。
［长子上。
卢　（叩头，写介，崔氏扶头正衣冠介）
　　（唱）【急板令】
　　　　待亲题奏章，
　　　　俺战战兢兢，写不成行。我儿代写——
　　　　你整整齐齐，记了休忘。（长叹落笔介）

合　（接唱）
　　无非是辞圣代感恩长，
　　老臣子旧文章！
卢　要放在客堂之上，让子孙永远的观看（换旧衣冠，叹介）人生到此足矣。我不能死，我不要死！（死向旧睡处，倒介，众哭介）
崔　老爷！
　　（唱）【急板令】
　　　　老天：把公相命亡，
　　　　老爷：俺天公寿丧。
众　且立起客堂，且立起客堂，
　　把一品夫人，哭在中央。
　　列位官生，哭在边傍。
崔　老爷（众隐去）
卢　哎呀，好一身冷汗，夫人，夫人哪里？（店主人上）
店　什么夫人？
卢　（叫介）卢倚，卢偶，卢俭，卢位，卢章，他们都到哪儿去了？
店　你找谁呀？
卢　我有五个官生的儿子，往宝翰楼玩耍去了。
店　俺这里是小店。
　　［内驴鸣。
卢　我还有三十匹御马，你要多加饲料！
店　只一个蹇驴在放屁。
卢　呵，我脱下了朝衣朝冠。
店　破羊裘在身上。
卢　你莫非是崔家的老院公吗？
店　什么崔府院公？俺是赵州桥店小二，煮黄粱你吃哩。
卢　（想介）这饭可曾煮吗？
店　还差一把火儿。
卢　太奇了？
　　［吕洞宾笑上。
吕　卢生，睡得可得意吗？
卢　这五十年的时光。
吕　（笑介）全赖贫道这枕儿哩。
卢　（看枕叹介）枕儿，枕儿，你使我卢生有家难奔，有国难投。只是苦了那五个官生儿子呵。
吕　难道是你养的么？
卢　谁养的？
吕　乃是店中鸡儿犬儿变的。
卢　我那娘子崔氏呢？
吕　也是你胯下青驴所变，卢配马乃是个驴呀。

卢 （叹介）我明白了,人生在世不过如此,生生死死死死生生,几番宠辱得失无常,人生百味俱尝矣。也罢,功名身外事,我不料理于它,今日就拜了师父罢。
［内奏仙乐介,张果老等七仙上］
众 洞宾！
［众仙起手介。
卢 我只道你是回道人,却原来你是吕洞宾仙师。
吕 正是。
卢 那就是八仙了？
吕 （笑介）也都是你的证盟师了。
卢 八仙在上,（跪拜）前大唐状元丞相赵国公卢生叩头。（众仙笑介）
吕 好一个前朝丞相,我看你痴情未尽,听吾等点化者。
［六仙渔鼓筒子依次唱责之。
吕 （唱）【浪淘沙】
　　什么崔氏大姻亲,五子十孙？
　　俏金钗宾客盈门,
　　全都是鸡犬驴儿变也,
　　你个痴人。
卢 （叩头答介,合）
　　我是个痴人。
曹 （唱）【前腔】
　　什么大唐状元,
　　金榜独尊,

　　闯关津全仗钱神,
　　泥金为书在何处?!
　　你个痴人。（卢生叩头合前）
卢 我是个痴人。
李 （唱）【前腔】
　　什么开河靖边,什么勒石铭文！
　　不过是图虚名,害了百姓,
　　这不世功名今何在,
　　你个痴人！
卢 （唱）
　　我是个痴人,
　　师父呵,再不想烟花故人,
　　再不想金玉拖身。
　　怕今日遇仙也是梦,
　　虽然妾早醒,
　　还怕真难认。
吕 （唱）
　　你怎生只弄精魂,
　　便做的痴人说梦两难分,
　　毕竟是游仙梦稳。
众 （唱）
　　度却卢生这一人,
　　且把人情世故都高谈论,
　　则要你世上人梦回时心自忖。
　　　　　　　　（全剧终）

江苏省演艺集团昆剧院 2016 年度推荐剧目
《醉心花》演职员表

编剧：罗周
导演：李小平
制作人：林恺
音乐总监、唱腔设计：迟凌云
作曲编曲：李哲艺
舞美设计：张庆山　陈斯
服装设计：康恺
舞美总监：郭云峰
造型设计：蒋曙红
灯光设计：韩东
舞台监督：卢锦荣
音响总监：吴健普

盔帽设计：洪亮
道具设计：缪向明
副导演：孙晶、赵于涛

司鼓：吕佳庆
司笛：陈辉东

主要演员
施夏明　饰姬灿
单　雯　饰嬴令
徐思佳　饰静尘
张静芝　饰刘妈

杨　阳　饰子朗	丁俊阳
曹志威　饰郡守	唐沁
孙　晶　饰嬴父	朱贤哲
孙伊君　饰嬴母	刘啸赟
严文君　饰姬母	计灵
	石善明
其他演员	李伟
赵于涛	黄世忠
钱伟	

昆剧《醉心花》再现莎翁经典

作为首届紫金京昆艺术群英会的闭幕大戏，由施夏明和单雯主演的昆剧《醉心花》将于12月17日在南京人民大会堂上演。省昆打造的这部原创作品堪称"大胆"，将在昆曲舞台上再现莎翁经典，用东方古老的戏曲形式讲述《罗密欧与朱丽叶》的故事。东西方文化的碰撞，中外经典的交融，让观众对这部戏充满了期待。

《醉心花》的出炉，是台湾地区制作人林恺的创意。昨天，他在接受记者采访时就说："400年前，汤显祖、莎士比亚两位戏剧大师相继逝世。今年，全国很多戏曲院团都在以不同的方式上演'汤莎会'，向大师致敬。我当时就萌发了一个念头，如果把罗密欧与朱丽叶的故事背景移换到古代中国，对原著进行东方化、古典化、戏曲化改编，这样的创新一定会给观众带来不一样的感觉。"

带着如此大胆的念头，林恺在大陆遍寻伯乐。最终，省昆院长李鸿良成了他的知音。对于创新，李鸿良并不陌生。今年的伦敦设计节"南京周"期间，他参与演出的《邯郸梦》就是一次大胆的创新尝试。剧中，原汁原味的昆曲与《麦克白》《李尔王》等莎翁经典巧妙嫁接，让二者实现了跨时空对话。因此，对于《醉心花》的创意，李鸿良很是赞赏，"传承与创新缺一不可，两条腿走路，才能走得更好、更远。《醉心花》的创新不是'莽撞'的，它是在严格遵循曲牌格式的基础上进行适度的创新创造，在实践中张扬昆曲程式之美。"

对于创新，《醉心花》导演李小平也有着自己的理解，"创新不是革命。我在和演员说戏时，也是希望他们在情绪上而不仅仅是样式上有所变化。我们所做的一切，都是为了讲好一个故事，而不是做一个标识，喊一句口号。昆曲终究是昆曲，不必为了创新而去创新"。

说到故事，就不能不提该剧编剧罗周。作为"曹禺奖"最年轻的获得者，罗周素有"天才编剧"之称。饶是如此，她这次在剧本创作上还是很费了一番心思，她并不认为《醉心花》是《罗密欧与朱丽叶》的简单复制，"我们都在说东西方对话，但对话的价值不在相似，在于差异。其实，我们并不需要用昆曲来证明我们东方的戏曲也可以演绎一个西方的故事，那样它的价值就削弱了。所以，这是昆曲的《醉心花》，而不是昆曲的《罗密欧与朱丽叶》。我希望用东方的方式、用昆曲的方式、用中国人理解爱和仇恨的方式，去演绎仇恨双方的家庭中一对年轻人的爱情悲剧和悲剧中所绽放出来的生命的光彩。"

因此，《醉心花》没有脑洞大开，让罗密欧穿越时空爱上杜丽娘，也没有让昆曲演员挑战饰演卷发、大鼻子的西方人物角色，剧本仍是较为传统的四折戏串成小全本的形式，填词、谱曲也都秉持着昆曲的规范与古朴。在这场跨时空"对话"里，东西方文化不再是两个对立的主体，而是互为彼此，糅合相融。

导演、编剧觉得这是一次巨大的挑战，对演员来说又何尝不是？此次，演惯了东方公子的施夏明将出演"罗密欧"，这个和以往都不同的角色。"导演不想把它排成才子佳人戏，我是赞同的。排戏过程中，导演在做角色分析时就更多地以原著精神和西方戏剧的哲学性作为解释，这对我来说在理解人物、塑造人物方面有很大的帮助，避免落回我所擅长的、熟悉的才子佳人戏的演绎模式。"施夏明说："如何将一个全盘西化的故事搬到东方的舞台上演，还能毫无违和感，这就是我们要做的功课。我们会用东方的优雅、西方的故事，来说一段现代人能够完全理解的情感。"

回归昆曲体系演绎西方经典，让施夏明和单雯对传统与创新有了更深的理解："丰厚扎实的传统积累是创

新的艺术根基,在不改变昆曲最本质的审美品格的基础上,一切美的、好的表现手法都可以借鉴和尝试。"

对于这部即将和观众见面的作品,李小平用"寻找"来形容当下的心境:"我们是在寻找昆曲这种古老的艺术载体有没有更多元的当代的艺术语境。我不敢说一定会给它一条很明确的路,但既然有这个机会,我们就希望给大家留下一部可供共同记忆留存的作品。"

记者董晨

(来源:中国江苏网2016年12月14日11:20:20)

《醉心花》演出侧记

作为"首届紫金京昆艺术群英会"的闭幕大戏,由两岸戏剧人共同打造的新编昆剧《醉心花》,于2016年12月17日在南京人民大会堂首演。江苏省演艺集团昆剧院将莎士比亚经典剧作《罗密欧与朱丽叶》的背景移换到古代的中国,对原著进行了戏曲化的处理。延续借鉴元杂剧体例,在严格遵循曲牌格式的基础上进行适度的创新创造,在表演方面,努力实践、张扬昆曲程式之美。

《醉心花》的出炉,来自台湾地区制作人林恺的创意,他表示,2016年是汤显祖和莎士比亚两位戏剧大师逝世400周年,全球很多艺术院团都在以不同的方式纪念两位大师,并上演"汤莎会",向大师致敬。将罗密欧与朱丽叶的故事背景移换到古代中国,对原著进行东方化、古典化、戏曲化改编,这样的创新一定会给观众带来不一样的感觉。

对于《醉心花》的艺术创作,该剧的导演李小平(台湾)也有着自己的理解——"创新不是革命,希望演员在情绪上而不仅仅是样式上有所变化。我们所做的一切,都是为了讲好一个故事。"《醉心花》借鉴了希腊悲剧中歌队的表现手法,群场演员组成的歌队以合唱、吟唱的形式将作品的悲剧气氛层层推进,对两家世代的仇恨造成压迫感、紧张感;而歌队成员在情节需要时又可以进入故事场,成为故事情节里的人物角色,这种表现形式令人耳目一新。

"曹禺奖"最年轻的获得者,被誉为"天才编剧"的罗周此番创作剧本《醉心花》,花费了一番心思。她并不认为《醉心花》是对《罗密欧与朱丽叶》的简单复制,而是希望用东方的方式、用昆曲的方式、用中国人理解爱和仇恨的方式,去演绎仇恨双方的家庭中一对年轻人的爱情悲剧和悲剧中所绽放出来的生命的光彩。

《醉心花》全剧完全依照传统昆曲格律填词作曲,文本布局谋篇严整,填词谨依格律,每一场都按照成套曲牌进行创作。省昆一级笛师迟凌云担当音乐总监,在唱腔上延续了一贯的南昆风格,古朴隽雅、韵味十足。配器方面则淋漓尽致地体现了《醉心花》的故事性与唯美风格。以提琴为主的伴奏乐器在剧中很好地体现了爱情的瑰丽与绝美,不以宏大叙事的壮丽取胜,打动观众的恰恰是弓弦飞舞间的轻盈与沉郁。

《醉心花》荟萃了省昆第四代青年才俊,施夏明、单雯在剧中分饰男女主人公姬灿和嬴令。姬灿与此前塑造过的传统昆曲男性角色在性格方面有较大不同,施夏明在《醉心花》中的表演借鉴了很多巾生以外的行当特点,从而塑造出一个浪漫外向、张扬奔放的贵族少年形象。单雯饰演的嬴令同样令人印象深刻,从全剧开始时的大家闺秀,到最后为爱殉情的痴女,单雯对嬴令的塑造颇具层次感。既有一见钟情的甜蜜又有生死别离的悲情,无论是闺阁淑女的含蓄还是青春少女的热烈,单雯在不同场次的情境中展现出了女主人公不同的性格侧面。

《醉心花》的舞台表演区最大限度地保持了传统戏曲舞台的简洁与灵动,剧中的"勾栏"设计则显得别具匠心。先是郊野的车道河水,后是宅邸的墙垣、楼台,甚至是仇家斗殴时作为营垒的暗喻,勾栏为演员提供了多种舞台支点,而其轻盈可移动的特点又不影响演员的表演。伴随男女主人公而出现的勾栏,又以"藩篱"的隐喻呈现在舞台上,成为两人爱情被家族仇恨所割裂的象征。到最后,勾栏的消失也是爱情冲破藩篱最终达成家族和解的标志。纵观全局,一个简单的舞美创意便胜过很多繁复冗杂的舞台装置。

《醉心花》被"首届紫金京昆艺术群英会"组委会授予"京昆艺术紫金奖优秀剧目奖",施夏明、单雯双双获得"京昆艺术紫金奖表演奖"。

浙江昆剧团 2016 年度推荐剧目
传承版《狮吼记》演职员表

创作人员		主演	
艺术指导	汪世瑜	陈季常	曾杰
剧本整理	周世瑞	柳氏	胡娉
舞美设计	倪放	苏东坡	鲍晨
灯光设计	宋勇	琴操	王静
唱腔、音乐整理	程峰	隐秀	白云
服装设计	姜丽	苏院公	田漾
造型设计	吴佳	苍头	朱斌
		判官	胡立楠

湖南省昆剧团 2016 年度推荐剧目
《宵光剑·闹庄救青》演职员表

铁勒奴——刘瑶轩 饰		小锣	丁丽贤
卫青——唐珲 饰		琵琶	贾增兰
陈午——刘荻 饰		中阮	唐啸
家丁——本团演员		大阮	蒋扬宁
司鼓	陈林峰	二胡	毕山佳子、冯梅、黎娜
司笛	蒋锋	扬琴	李利民
笙	黄璋	古筝	左丽琴
打击乐		中胡	唐邵华
大锣	李月亮	大提琴	刘珊珊
铙钹	王俊宏		

《宵光剑·闹庄救青》曲谱

1=A 4/4

【红绣鞋】只见那钟鼓高悬在架沧浪的空锁门达 只听得夹道里，这苍松鸟声儿喳 这壁厢早休衙，那壁厢早回家，俺岂是浪风流闲戏耍。

【石榴花】7 6 | 6̲6̲ 7̲6̲ | 2̇ 2̇ | 5 5̲6̲ | 2̇6̲7̲ | 7 - |
　　　　　也只　只听得街坊　一　一　问根

6 - | 6 - | 5 - | 5 - | ₩3 3̲2̲ | 2 - |
芽　　　　　　　　　　吖哈堂

0̲2̲ 3̲3̲ | 2 2 | 5 2 | 2̲6̲ 7̲6̲ | 5 | 5̲.3̲ 5̲3̲ |
堂邑侯豪横更奢　　华　　　　不思量

2 2 | 2 3̲2̲ | 2̲3̲ 5̲3̲ | 2̲3̲ 2 | 2 2 3̲2̲ | 3̲.5̲ 3̲2̲ |
朝廷把任显　撑达　一　迷价违　条

1 7̲.̣ | 6̲.̣ 6̲.̣ 7̲6̲ | 2̇ 6̲7̲ | 6 5 | 5̲6̲ 3̲5̲ | 5̲2̲ 3̲2̲ |
法　　倚靠着椒室　兼遐　虚他家只当作

3̲.5̲ 3̲2̲ | 1 7̲.̣ | 6̲.̣ 6̲.̣ 7̲6̲ | 2̇ 6̲7̲ | 6 5 | 5̲5̲ 3̲2̲ |
泥菩萨　　抵多少贵戚豪家，满朝臣

1. 2 | 3̲.5̲ 3̲2̲ | 1 7̲.̣ | 6̲.̣ 2̲ | 3̲2̲ | 3 2 | 3̲2̲ 3 |
宰职都担怕　　有谁人正眼觑着

5 0 ‖
他。

江苏省苏州昆剧院2016年度推荐剧目
《白罗衫》演职员表

总策划：白先勇
总监制：徐明
监制：陈嵘
总统筹：徐春宏
制作出品人：蔡少华
艺术指导：岳美缇、黄小午
编剧：张淑香
总导演：岳美缇
导演：翁国生
统筹：吕福海、邹建梁、俞玖林
音乐设计：周雪华
服装设计：曾咏霓
舞美设计：房国彦
灯光设计：黄祖延
舞台监督：李强
剧务：方建国、闻益
摄影：许培鸿
书法：董阳孜
平面设计：叶纯

封底篆刻：陆晨辉
宣传：徐安平、杜昕瑛、周颖、严亚芬

演员表
徐继祖：俞玖林
徐能：唐荣
奶公：吕福海
苏夫人：陶红珍
苏云：屈斌斌
张氏：陈玲玲
王国辅：闻益
王小姐：沈国芳
门子：吕佳
家院：方建国
皂隶甲：柳春林
皂隶乙：徐栋寅
门官：殷立人
领唱：杨美
群场：本团演员

白罗衫（演出本）

张淑香 整编

第一出 应 试

徐继祖 （唱）【引】
　　　试闱紧相催，
　　　全孝真无计。
　　小生徐继祖，年方弱冠。自小与严亲相依为命。只因我性喜读书，爹爹为我广延塾师调教有年，如今忝中乡魁，即便上京会试。此去应试，我志在青云。指望一来光亲荣门，二来立身行道。若是为官呵，须当扫除人间不公不义事，方是报劾君王致太平。（稍停顿，作烦恼状）只是别亲远行，爹爹当暮年，体弱多疾。想他常日为我身心劳瘁不顾己。爷儿形影相依，一旦骤别，未能尽甘旨定省之孝，好生惶愧难安。教我如何不悲泣。
　　［奶公上。
奶　公　小官人，行李俱已齐备，正待上路。
徐继祖　好。去佛堂请出老爷，待我拜别爹爹。
奶　公　是。有请老爷。
徐　能　（上，胸前挂一串佛珠）（唱）【引】

行色匆匆动别离,
那堪魂梦无依。
老夫徐能,膝下只有一个继祖孩儿,向来父子相依为命。如今孩儿长大,学有所成。今日即便上京会试。爷儿离别在即,不免既喜又愁。唯愿我佛慈悲,保我孩儿一路平安,一举登科。阿弥陀佛……

徐继祖　爹爹!
徐　能　我儿!
　　　　强忍珠泪,怕儿心悬。
徐继祖　且止悲啼,怕伤亲意。　爹爹拜揖。
徐　能　罢了。罢了。
　　　　(转身对奶公)奶公速去备马。
奶　公　是。
徐　能　儿吖。你今日远行,为父的有几句言语嘱咐与你。
徐继祖　望爹爹训诲。
徐　能　儿吓,你十八年来长依膝下,今日远行,山遥水长,途路风霜。虽有奶公照料,你要牢记饥来加餐饭,寒来紧添衣。在外务须谨言慎行,诸事小心。望你名登高选,若得为官,当须廉明公正,造福百姓,此乃为父毕生之愿。此去莫忘频寄音书,免得为父挂念。
徐继祖　爹爹但放宽心。
　　　　(唱)【宜春令】
　　　　　攀丹桂,暂去膝,
　　　　　这离情凄凄泪滴。
　　　　　只愁亲老,独对晨昏影单形只。
　　　　　怨孩儿不孝远游。
　　　　　且待金榜题魁高第,
　　　　　一点孝心,只为光辉门户,名扬亲喜。
徐　能　儿啊,恐你途路受风寒,早备下寒衣一件,来来来,待为父与你披上吧。(披衣介,动作缓慢带慈爱之情,并为之前后上下整顿一下衣衫)
徐继祖　多谢爹爹。
徐　能　游子身上衣,勿忘父母心。
徐继祖　孩儿拜别爹爹。愿得爹爹康健休挂牵。(两人执手相视)
徐　能　儿啊,待为父送你一程。(两人出门)
徐继祖　爹爹。
　　　　(唱)【哭相思】
　　　　　辞亲远别赴皇畿,
徐　能　早把音书慰倚闾。
徐继祖　今宵对影难成梦,
徐　能　顷刻东西各惨凄。
徐继祖　爹爹,孩儿去了。
徐　能　路上小心。去罢。去罢
　　　　我儿转来。
徐继祖　爹爹有何吩咐?
徐　能　儿啊,此去京城,一路之上,逢庙进香,见贫布施。为父积德,为儿积善。我儿莫忘。
徐继祖　爹爹素日已立身教,孩儿已然谨记教诲。孩儿这就去了。
徐　能　去吧。去吧。
　　　　我儿! 我儿!
奶　公　老爷请回转吧。小官人要趱路了。
徐　能　奶公,一路之上你要好生照看,好生照看呐!
奶　公　老爷放心,放心。
　　　　(父子临行三次回身。第一次再靠近执手叫爹爹,第二、三次半回身,同时徐能做手势示意他放心离去)
徐　能　(作眺望状)
　　　　行人迢递眼凄迷,
　　　　念子从今数朝夕。
　　　　(闭幕时留在舞台上作眺望状不下场)

第二出　井　遇

[张氏上。
张　氏　苦啊!
　　　　(唱)【步步娇】
　　　　　破壁颓垣风吹透,
　　　　　这苦难禁受。
　　　　老身张氏,自从两儿去后,音讯全无,如今家中操作都是老身自做,今日厨中乏水,不免到前村去汲些水来。咳,想我这许多年纪,还受这

般辛勤劳苦啊!
(唱)我抱瓮泪先流,
　　频往街头出乖露丑。
　　谁人知道我穷愁,
　　影萧萧只觉心如疚。
［徐继祖、奶公上。
徐继祖　(唱)【折桂令】
　　路迢迢景值深秋,
　　看两岸疏林一派寒流。
　　似云迷古道荒丘,
　　只咱萧条行李笑语无由。
　　想昨宵旅邸(馆)凄凉似疚,
　　怎能够到皇都卸却征裘,
　　真个万绪千愁总上心头,
　　怎禁那滚滚尘沙,
　　只教人瀸却双眸。
张　氏　(唱)【江儿水】
　　取次来村右,
　　难遮满面羞,
　　叹伶仃孤苦谁搭救?
　　衰年遭难傺僽,
　　天若知道天都瘦,
　　落得泪湿青衫襟袖,
　　这段情由,对着谁人分剖?
徐继祖　唱【雁儿落带得胜令】
　　俺待要步云霄气正遒,
　　却做了冒风霜眉先皱,
　　望长安去路悠,
　　渴咽喉无由救。
徐继祖　啊,奶公!
奶　公　小官人!
徐继祖　我口中甚渴,那边有位妈妈在井边汲水,你且带住了马,待我前去借些水来解渴。
奶　公　是。
张　氏　哎呀!
徐继祖　小心了!妈妈可妨事么?
张　氏　不妨事,不妨事。官人何来?
徐继祖　小生行路口燥,要与妈妈借些水来解渴。
张　氏　使得,官人请用。
徐继祖　妈妈,待我自己来。
张　氏　自己来。
徐继祖　多谢妈妈。(作饮水介)
张　氏　好说。(照面细看作惊貌)你是我孩儿苏云么?

徐继祖　妈妈你认错了,小生徐继祖。
张　氏　啊呀,好奇怪呀!这小官人的面庞,好似我儿苏云模样。啊呀儿啊!
徐继祖　好奇怪,那妈妈见了我,为何悲泪起来?
　　(唱)呀,好教人蓦地里费追求。
　　莫不是有冤仇?
　　俺不免将她叩。妈妈,
　　泪珠儿且暂收,
　　你有甚来由?
　　须要一一从头剖。
　　你莫愁,
　　说明白不知可分忧。
张　氏　官人你若不嫌弃,寒家就在前面,请到舍下,待老身慢慢相告。
徐继祖　如此妈妈请。
　　奶公,带了马!
奶　公　是!
张　氏　官人随我来,
　　(唱)这情衷,真未有,
　　冤债几时休?
　　这里是了。
奶　公　待我系住了马。
张　氏　官人请。
徐继祖　妈妈请。进士第。原来是旧家。
张　氏　官人万福!
徐继祖　妈妈拜揖!
张　氏　请坐。
徐继祖　有坐。请问妈妈上姓?
张　氏　老身张氏。
徐继祖　家中还有何人?
张　氏　有两个豚犬,大儿苏云,次儿苏雨。
徐继祖　作何生理?
张　氏　大儿初登进士,赴任兰溪知县。
徐继祖　原来是位老夫人,啊呀呀失敬了!(起身再拜揖介)
张　氏　岂敢请上坐。
徐继祖　奶公将椅儿下些。
张　氏　上些。
徐继祖　再下些。
张　氏　请上座。
徐继祖　有坐。请问老夫人,令郎赴任有几年了?
张　氏　他携眷赴任三年后,杳无音信,老身又着次儿去寻访。不料有人说,寻不见兄嫂,竟悲痛而

	亡了！
徐继祖	啊，死了？可惜！请问老夫人，令郎去后有几年了？
张　氏	至今一十八年，竟无消息！有说他江中遇盗，不知下落了。
徐继祖	吓，有这等事。如今太夫人倚靠何人？
张　氏	老身无亲无眷，守着这几所茅屋，每日里啊！ （唱）但与亡灵相厮守， 　　啊呀亲儿啊！ 　　撇得我影茕茕作楚囚。
徐继祖	（唱）呀，原来是这般样落难呵， 　　你老年人何处投？
张　氏	（哭）啊呀儿啊！
徐继祖	老夫人不必烦恼，小生此去，若得功名成就，我便接你到家，养你暮年。若不得意，也索差人，寻访令郎的消息，倘有音频，着人报你知道。
张　氏	多谢官人盛情，只恐到富贵之日，哪里还念及孤穷啊！
徐继祖	老夫人说哪里话来，我看你这般苦楚，不要说是小生！ （唱）假饶是铁石人听说也心柔。 　　你且宽怀忍耐免泪流， 　　俺须把你周，须把你周， 　　今日里一重愁， 　　翻做两重愁。 请问太夫人寻访令郎，有何凭证？
张　氏	老身当初有白云罗两匹，大孩儿起身时，做男女衫各一件，女衫媳妇穿去，男衫被灯煤烧坏，恐有不吉，故此留在家中，如今将此衫付与官人带去，若有认得此衫者，就可寻访孩儿媳妇的消息了！
徐继祖	如此甚好。快去取来！
张　氏	待我去取来！（下）
徐继祖	奶公，看这老妈妈思念儿子如此凄苦可怜，想爹爹在家念我，也必倍感孤单。
奶　公	是啊，是啊，小官人也想念老爷了。
张　氏	啊，官人，罗衫在此。
徐继祖	罗衫。
张　氏	你要收了，你要收好了。
徐继祖	老夫人放心，奶公收好了。
奶　公	收好收好。（奶公接过白罗衫，拿起一再端详，作惊异状） 吓！白罗衫！
张　氏	官人请上，受老身一拜。
徐继祖	不消。
张　氏	（唱）【园林好】 　　感君家情投意投， 　　蓦忽地伊愁我愁， 　　为甚的把衣衫湿透？ 　　类司马在江洲， 　　类司马在江洲。
徐继祖	（唱）【沽美酒带太平令】 　　偶相逢意甚优， 　　不觉的话兜兜。 　　俺只为恤老怜贫肠欲抽。 　　这筹儿须到头， 　　俺若是赴春闱， 　　赴春闱功名到手， 　　管教你逍遥眉寿， 　　约略在明春时候， 　　俺呵， 　　一霎时款留逗留， 　　早忘却路头。 　　忙谢去程途疾走。 　　徐继祖告辞了。
张　氏	官人保重了。
徐继祖	怎么是连花纹都一样的白罗衫！？怪哉怪哉！（左看右看介）
张　氏	官人保重！
徐继祖	告辞。奶公！带马。
奶　公	（此时正拿着白罗衫左看右看，又一面看着张氏，作思疑状）怎么是花样相同的白罗衫！？ ［喃喃自语，忽略徐继祖的叫唤。
奶　公	是，来了。 ［徐继祖与奶公下，剩下张氏依依送二人离去。

第三出　游　园

　　[王国辅上。
王国辅　（唱）【引】园林烂漫花如绣，
　　　　骢马须留。
　　　　下官王国辅，曾官居兵部尚书，如今退归田里。今日设宴园中，特邀江南八府巡按徐按台前来游玩！这徐按台本名徐继祖，年少得志，到任不久，图治有为，地方共仰。难得啊难得！吓！来。（院子上应"有"）徐爷到时即来通报。（院子应"是"欲下）。转来，少时园中，闲杂人等一概回避，小心伺候了！（下）
院　子　遵命！（下）
王小姐　妈妈，这里来呀。
苏夫人　（上）（唱）【引】啾啾唧唧，
　　　　割肚牵肠，
　　　　怎生了得？
王小姐　（上）终日重门静掩，还怕向堂前悲泣。
　　　　妈妈，妈妈！
苏夫人　小姐，我自托身府中，已有十八年了！蒙小姐另眼相待，情同骨肉，只是我思念婆婆在家，几次要寄书回去，奈无便人。为此我终日放心不下。
王小姐　我见妈妈闷闷不乐，故请来此花园散步一回，以解妈妈心中忧烦。
苏夫人　多谢小姐！
合　唱　（唱）【月儿高】
　　　　花荫鹤唳，
　　　　闲庭缀蓓蕾，
王小姐　（唱）看香霭飞芳径，
　　　　空翠涵春水。
苏夫人　哦！我便在此游玩，不知我婆婆如何了？
王小姐　妈妈，这里来呀。
苏夫人　小姐，
　　　　（唱）我怕向深林，
王小姐　妈妈，就在这栏杆上望一望罢。
苏夫人　（唱）我闷把栏杆倚。
王小姐　妈妈，你怎么又愁起来了？消遣便好。
苏夫人　小姐
　　　　（唱）我生枉羁人世。
王小姐　何出此言？

苏夫人　（唱）死也为冤鬼。
王小姐　妈妈，（唱）且请开怀莫皱眉。
苏夫人　小姐，（唱）我念到家园意似痴。
　　　　[院子急上。
院　子　哎呀！小姐！妈妈！
王小姐　为何这等慌张？
院　子　老爷与按院大人即要来花园游玩，请小姐、妈妈快些回避。
苏夫人　这便如何是好？
院　子　啊呀呀！出不去了。
王小姐　妈妈，且到太湖石畔躲一躲便了！
院　子　这样也好。（三人下）
　　　　[众喝，徐继祖上。
徐继祖　（唱）【引】代天巡狩，
　　　　乘骢骤，
　　　　荷君恩有志须酬。
皂　隶　按院大人到！
院　子　有请老爷！
王国辅　怎么说？
院　子　按院大人到！
王国辅　快快有请！
院　子　老爷出迎！
王国辅　啊，宪公祖！请——
徐继祖　老先生！请——
　　　　[四青袍下，门子、皂隶随进。
王国辅　恭喜宪公祖。圣天子眷注方新，治生辈共沾雨露。
徐继祖　岂敢。
王国辅　啊，宪公祖，小园虽则荒芜，花草颇觉烂漫，敢请宪公祖一游，以增泉石之光。
徐继祖　久慕名园，实切企仰。只是惭无好句，窃恐花神笑其不韵耳。
王国辅　岂敢！来！（院子应"有"）开了园门！（院子应"是"）
院　子　开园门！（曲牌起）
王国辅　宪公祖请！
徐继祖　深感主人多缱绻，
王国辅　还从曲径玩芳菲。请！（进园）
徐继祖　妙啊！昔人云：极目无由赏，心闲不避喧。今日对此名园，不觉形神俱化。

王国辅	忒过誉了。
徐继祖	这是什么所在？
王国辅	名曰江天阁，
徐继祖	江天阁，
王国辅	可以望江，请宪公祖登高一望。
徐继祖	欲穷千里目。
王国辅	更上一层楼。来！摆酒江天阁。
院　子	有，摆酒江天阁（两人同下，曲牌收）。

　　［苏夫人上。

苏夫人	啊呀苦吖！
王小姐	啊，妈妈见了那位官长，为何啼哭起来？
苏夫人	小姐，方才那位官长呵
	（唱）【孝南枝】
	我听声气，
	看他容貌奇，
	依稀与我夫主一样的，
	追忆子抛离，
	如今有十八纪。
王小姐	原来如此。
苏夫人	奴家有满腹冤屈，今日见此御史大人，若不告理，终无雪冤之日了。（哭介）
王小姐	妈妈，今日爹爹请他饮酒，怎好唐突于他？
苏夫人	（唱）他受朝廷爵位，
	况且行道替天，
	料能锄奸宄。
	何需畏，拼履危。
	今日一鸣冤，
	胜似鬼为厉。
王小姐	妈妈还是不可去的。
苏夫人	放手。
王小姐	妈妈不可。
苏夫人	放手，罢。（下）
王小姐	妈妈，妈妈！哎呀！这便怎处？（下，曲牌起）
王国辅	啊，宪公祖请！
徐继祖	请！妙啊！又是一洞天了。
王国辅	忒过奖了。
徐继祖	这又是什么所在？
王国辅	这是叙香亭。
徐继祖	叙香亭。
徐继祖	那呢？
王国辅	那是清辉阁。
徐继祖	清辉阁，
徐继祖	越发优雅了。（曲牌收）

　　［苏夫人上。

苏夫人	大人冤枉！大人冤枉！大人冤枉！
王国辅	（对院子）嘟！狗才，好不小心！
	啊！宪公祖，多多有罪了！
徐继祖	请老先生暂且回避。
王国辅	多多有罪了！（下）
徐继祖	来，带到亭子上来！
门　子	妇人当面。
徐继祖	你这妇人，有何冤情？从实讲来。
苏夫人	哎呀，大人听禀！
	（唱）【孝南枝】
	我是儒门裔，
	宦室妻。
	夫君当日遭祸奇。
徐继祖	你丈夫姓甚名谁？
苏夫人	我夫姓苏名云。进士出身，前任兰溪知县。
徐继祖	啊！（作惊讶状）原来是位夫人，请起！
苏夫人	多谢大人！
徐继祖	苏公遭甚奇祸？
苏夫人	啊呀，大人呀！
	（唱）只为赴任到兰溪，
	江中遇强憝，
	把我丈夫呵，
	登时溺毙，
	又逼我成婚，
	亏煞他兄弟。
徐继祖	那贼人是谁？他兄弟便怎样？
苏夫人	危急间失知贼姓名。他兄弟哄醉强徒，将奴放走。奴家仓皇之中逃至荒郊，霎时腹中疼痛，就在旷野之所，产下一子。
徐继祖	哦，竟有这等事，后来怎样？
苏夫人	不想此时，那贼人又追赶而来，恐子母难以俱全，只得将孩儿藏于草丛之中。
徐继祖	那孩儿后来可有下落？
苏夫人	至今生死不明，杳无音讯。哎呀，儿啊……
徐继祖	如此寻找令郎，何以为证？
苏夫人	这，当日我将婆婆赠我的白罗衫包裹在婴儿身上。
徐继祖	哦，白罗衫！又是白罗衫！此事有几年了？
苏夫人	啊呀大人呐！（唱）
	有十八载沉冤，
	怨气弥天地，

祈天使将明镜持，
若得获凶徒，
我命甘捐弃！

徐继祖　夫人请回，你明日可补一状词。待本院回衙，定与你细查便了！

苏夫人　多谢大人！

徐继祖　快快请起！

苏夫人　幸亏清廉吏，得雪覆盆冤。（下）

徐继祖　好奇怪！今日游园，不意在此巧遇苏夫人诉冤，那老妈妈所托白罗衫之事，似有几分下落了。只是那苏老先生，罹祸葬身江涛，实为可怜。下官誓将那强盗明察暗访，依法严惩不恕。来，请王老爷！

门　子　有请王老爷！

王国辅　（上）啊，宪公祖，多多有罪了！

徐继祖　岂敢！老先生，那苏夫人缘何在此？

王国辅　哦！有个缘故。治生当日，生一小女，要唤个乳娘，有人领她进来的，后来晓得她是好人家儿女。落难到此，合宅都称她为苏夫人。

徐继祖　原来如此。

王国辅　只是今日略备酒水，聊以表情，不道有此一番唐突，治生多多有罪了！

徐继祖　老先生说哪里话来？下官蒙圣恩重委，原为理柱申冤，这样冤情正当与她昭雪，老先生何言有罪？

王国辅　足见宪公祖风裁，可敬啊可羡！

徐继祖　如此，晚生就此告辞！

王国辅　简慢。

徐继祖　回衙。

门　子　各役伺候！（曲牌起）

徐继祖　请！（下）

王国辅　请！
哎！这是从何说起！

第四出　梦　兆

［徐能神思恍惚上。

徐　能　连宵梦寐变非常，心下怏怏。
若是凶，颈上开花。莫非命里遭血光。
倘是吉，吉人天相、吉人自会有天相。（咳介）
是凶？是吉？此事教人费思量……
老夫徐能，自从继祖孩儿上京应试，我朝思暮想。夜来有梦，梦见在旷野之所，来了许多穿红衣的儿人，向我道喜奉贺，霎时颈上开了许多红花，不知主何吉凶？
为此，我赶早寻来算命先生，问上一卦。那先生写了张帖儿言道：断吉断凶，尽在言中。到底断的是凶还是吉？是祸还是福呢？待我拆开来看，拆开来看。
且慢。那先生言道：要过一个时辰再看。如此，待我自个先来详详看。若说做过亏心事么，怕是个凶。唉，
呀呸，不对不对。若论我已礼佛向善十八年，该是个吉兆才是呵！
想我徐能，自从老天爷赐了我个继祖孩儿，我是如获至宝啊！虽非亲生胜似亲生。为了做孩儿的好爹亲，我十八年来，皈依佛法，诸恶莫作，众善奉行。难得孩儿自幼聪明伶俐，爱好读书，天性善良孝顺，父子相依，情逾骨肉。有子万事足，我这才知道做人真正的好滋味。怕的是前事发露，那时节，伤了孩儿，坏了父子亲情，可教我生不如死。苍天呐！念我这一片苦心，就该赐我一个大大的吉昌呵

（唱）【琐窗寒】
　　终日价心中怏怏，
　　洗狐疑欲决西江。
　　吉凶祸福，
　　听从天降。
　　时辰已到，待我拆开来看，拆开来看。

［欲拆未拆之际两皂隶上。

皂　隶　吀，太老爷。

徐　能　哪个什么太老爷啊？

皂　隶　太老爷，参见太老爷。

徐　能　你们是……

皂　隶　我等奉徐老爷之命，着小人星夜赶来，接请太老爷赴任所共享天伦。

徐　能　好呵！我儿得中功名，接我去享福了。
（唱）【前腔】

披星戴月,倩人归来间乡,
接至任所,甘旨奉养。
幸喜,我孩儿孝义无双!

皂　隶　恭喜太老爷!贺喜太老爷!太老爷当真有福气哪!

徐　能　哈哈,如此说来,我真个是太老爷了,太老爷了。哈哈哈。

皂　隶　请太老爷准备外厢上轿。

徐　能　好。你等好生伺候,到了任所,大大有赏。

皂　隶　多谢太老爷。

徐　能　伺候去吧。

皂　隶　是。

徐　能　如今孩儿功成名就,眼看父子欢庆团圆。昨夜报梦,原来是"锦上添花"。啊!好梦!好梦!是吉兆!吉兆啊!
　　　　洗心革面十八年,果然善有善报不虚传。哈哈哈!(扔掉帖儿在地,下)

第五出　看　状

门　子　皂隶出班房。
皂　隶　啊。
皂　隶　皂隶叩头。
门　子　验封。
皂　隶　原封。
门　子　取钥匙。
皂　隶　领钥匙。
门　子　开门。
皂　隶　开门喽。
　　　　[徐继祖上。
徐继祖　(念)巡狩在江南,
　　　　　　　奸邪透胆寒。
　　　　　　　上方威镇剑,
　　　　　　　惩治太平年。
　　　　[巡捕官上。
巡捕官　巡捕官告进。
门　子　进。
巡捕官　巡捕官叩头。
门　子　免。
巡捕官　禀大老爷,巡风无事。
门　子　辕门伺候。
　　　　放告牌抬出!
皂　隶　放告牌抬出。(皂隶抬出放告牌)
　　　　[苏云上。
苏　云　(唱)【引子】
　　　　　　　弥天冤抑向谁论,
　　　　　　　只恐哀猿不忍闻。
　　　　来此已是按院衙门,不免跪门则个,冤枉!
　　　　[苏云跪门。

徐继祖　跪门者何人?
门　子　跪门者何人?
巡捕官　是告状的。
门　子　是告状的。
徐继祖　取状词。
门　子　取状词。
巡捕官　状词有了!
门　子　状词呈上!
徐继祖　(读状)"原任兰溪知县苏云……"吓!苏云!?
　　　　(惊异状)
　　　　告状人且回,三日后听审。
门　子　三日后听审。
巡捕官　三日后听审。
苏　云　是、是、是。
　　　　眼望一状捷,耳听好消息。(下)
巡捕官　禀大老爷,堂事毕。
门　子　收牌掩门!
巡捕官　收牌掩门!
皂　隶　(皂隶收牌掩门)
　　　　(众下,幕闭)
　　　　[幕启,内堂,徐继祖上。
徐继祖　好奇怪,那苏夫人分明说苏云已被强盗谋害,怎么又来告状?
　　　　(唱)【太师令】
　　　　　　　看将来,此事真奇怪,
　　　　　　　这筹儿,教我心中怎猜?
　　　　　　　那苏云呵,
　　　　　　　既道是江心已遭害,
　　　　　　　怎能向公府伸哀?

且看状词如何。(读状)

"原任兰溪知县苏云,告为群盗劫杀事。窃云赴任兰溪,路由扬子江中遇盗一伙,将云推入江心,复遭巨寇刘权捞救,拘禁山寨一十八载,如今官民剿刘趁机潜逃,得脱羁囚……"哦!原来苏云不曾死!

(唱)他被拘禁绿林山寨,
　　　因此上,余生还在。
　　　这冤山仇海,
　　　反添我闷怀,
　　　须知道,
　　　察奸伸枉是乌台。

(看介)且看后面如何。"一门家眷,尽被强盗徐能谋害!"一门家眷,尽被强徒徐能谋害!徐能是我父亲的名字。难道我爹爹……哎,岂有此理!

(唱)【前腔】
　　　不信我严亲成无赖,
　　　觑状词,教我如痴似呆。
　　　既道是江心劫掠将人谋害,
　　　少不得身隐名埋。
　　　为什么堂皇无碍。
　　　恐还是别有同名在。

想天下同名同姓的原是不少,这个徐能定是他人。休得多疑,胡思乱猜,徐能啊徐能!你这该杀的强盗,怎么偏偏与我爹爹姓名相同,好不教我心神难定也。

［奶公上。

奶　公　(念)扬子江中水,蒙山顶上茶。

徐继祖　(作沉吟状,不自觉重复念状词)
"一门家眷,尽被强徒徐能谋害!"苏云未死,老妈妈与苏夫人所托之事,已有结果了。只是这强贼徐能一事,终叫我疑怪。

奶　公　(注意:奶公刚上来,听到所念状词,"吓!"一声突然后退,作惊吓状。犹豫一下,才趋前奉茶)老爷请坐。老爷请用茶。

［徐继祖接茶,喝完茶见奶公没有接盏,轻咳一声示意,奶公连忙去接,却将茶盘反持。徐继祖再示意,奶公方才惊觉。

奶　公　啊!啊!啊!是、是、是。老奴该死!老奴该死!

徐继祖　这等不小心!

奶　公　是、是、是,老奴该死。(边下边旁白)啊呀,扬子江中事发了,那苏知县不曾死,原来冥冥中自有天理!(下)

徐继祖　啊,那奶公说什么有天理,其中必有缘故。奶公转来,奶公转来。

奶　公　(奶公上)来了。堂上一呼,阶下百诺。老爷有何吩咐?

徐继祖　我有话要问你。

奶　公　老爷有何事要问及老奴?

徐继祖　我来问你,你是从幼跟随太老爷的呢,还是长大了来的?

奶　公　老奴么……是从幼跟随太老爷的。

徐继祖　好,太老爷姓什么?

奶　公　太老爷姓徐吓!

徐继祖　我老爷呢?

奶　公　(笑介)太老爷姓徐么,老爷自然也姓徐呀。

徐继祖　好个也姓徐。

徐继祖　太老爷今年多大年纪了?

奶　公　六十三岁!!

徐继祖　太夫人呢?

奶　公　啊,没有的。

徐继祖　哦,没有太夫人,我老爷身从何来?

奶　公　老奴只知有太老爷,不知有什么太夫人的!

徐继祖　我来问你,太老爷平昔作何生理?

奶　公　这……老奴不敢言讲。

徐继祖　为何?

奶　公　倘被太老爷知道了怪罪下来,老奴担当不起。

徐继祖　不妨,有我在此,讲。

奶　公　是,太老爷呢,原是船户出身,惯在江湖上做些没本钱的买卖。

徐继祖　什么叫没本钱的买卖?

奶　公　喏喏喏,就是见人家有财有货,白白地搬了回来,这就是没本钱的买卖。

徐继祖　好个没本钱的买卖!太老爷可曾害人?

奶　公　太老爷作恶多端,老奴也记不得许多了。哦,就是那十八年前揽了苏知县的载……

徐继祖　住了,可就是状词上的苏云么?

奶　公　正是。

徐继祖　我正要问你,快讲。

奶　公　是,老爷容禀!记得那年,太老爷揽了苏知县的载,那苏知县资装却也有限。那苏夫人倒有几分姿色,太老爷见了,顿起不良之心。把船一行,行至扬子江中,将苏知县一推,推入江心。把苏夫人抢了回来,就要勒逼成婚。

徐继祖　那苏夫人从也不从?

奶　公　好个苏夫人,她千贞万烈,抵死不从。

徐继祖	好,像位夫人,后来呢?
奶　公	多亏了二员外。
徐继祖	哪个什么二员外?
奶　公	就是太老爷的兄弟,名唤徐熊。早年就游方出家去了。
徐继祖	徐熊,他便怎样?
奶　公	他假意庆贺,将酒灌醉了太老爷,悄悄开了后门,放苏夫人逃走了。
徐继祖	那太老爷酒醒时,不见了苏夫人,难道就罢了不成?
奶　公	太老爷醒来,不见了苏夫人,他就追追追呀。
徐继祖	追到哪里?
奶　公	他就赶赶赶呀?
徐继祖	可曾赶着?
奶　公	赶到旷野之中,不见了苏夫人,他就抱……
徐继祖	抱什么?抱什么?
奶　公	哦,喏喏喏,竟跑了回来。
徐继祖	抱,跑!嘟!奶公若不说明白,我请上方饶得了你这老狗才!
奶　公	(跪介)老爷息怒!待老奴说就是了。
徐继祖	快讲!
奶　公	哎呀老爷呀!太老爷赶到旷野之中,不见了苏夫人,竟从草丛中抱了老爷你回来。
徐继祖	哦……竟抱了我回来!(晕厥)
奶　公	老爷醒来!老爷苏醒!
徐继祖	(唱)【太师令】 话说来,一声霹雳人昏坏, 一纸状词,天意冥冥怕猜。 破碎了情深父爱, 聚全了骨肉儿孩。 祸福幸灾难分派,

	是耶非耶疑怪。 休惊骇,这番痛哀,(音乐唱做情绪须有一转折) 怕只是一场梦里虚灾。
奶　公	老爷请免悲伤。
徐继祖	奶公!你说抱了我回来,有何为证?
奶　公	有白罗衫为证!
徐继祖	白罗衫,现在哪里?
奶　公	就在老奴家下。
徐继祖	好,你连夜赶回去取了那白罗衫前来见我。
奶　公	是。
徐继祖	今日之事,不得泄露。
奶　公	是。(欲下)
徐继祖	快去快回。
奶　公	是。
徐继祖	快走。
奶　公	是。
徐继祖	奶公转来!
奶　公	老爷有何吩咐?
徐继祖	你适才所言,千真万确?
奶　公	千真万确!
徐继祖	绝无半句虚言!
奶　公	绝无虚言!
徐继祖	好,快去快回!
奶　公	是!
徐继祖	快去快回!
奶　公	是!(下)
徐继祖	心如辘轳转,人在风中悬。 〔内声:太老爷到。
徐继祖	(一震介)开门迎接!

第六出　堂　审

徐　能	(上)有子万事足,无恶一身轻。 自从来到任所,荣华富贵享乐不尽,事事有人服侍,处处赖儿照拂,官府上下,人人见我前鞠后躬,这也叫"太老爷",那也叫"太老爷",叫得我笑不拢嘴。(念干板) 如坐云端,如坐云端, 我把前事忘却, 人生得意须尽欢, 欢莫欢过天伦之乐,天伦之乐。
	好是好,只是继祖孩儿衙门事繁,不比往日,早晚陪我家常闲话,这一两日又未见他来晨省,待我前去看望看望。
门　子	(内)走啊!
徐　能	那边来的是门子小哥,待我来问一声。喂,小哥这里来!
门　子	来也。三审严法度,六衙公事烦,太老爷拜揖。
徐　能	啊,小哥,你可是到大老爷那里去?
门　子	正是。今日老爷听审苏云一案,去请老爷更衣

升堂。

徐　能　吓！苏云？小哥，哪个苏云吖？
门　子　兰溪知县苏云诉告扬子江十八年沉冤一案。（徐能大惊，扇子落地）
　　　　太老爷你仔细了。（拾扇还给徐能）我去了……（下）
徐　能　啊呀且住，方才门子小哥说是听审苏云一案，又说是十八年前沉冤，这倒奇了，难道苏云还不曾死么？不会的，不会的。想天下同名同姓也是有的。此事有蹊跷，势须探分明。（急下）
徐继祖　（手持两件白罗衫上，情绪与神色激越慌张，表演要夸大些，须有点惨叫的样子，手持白罗衫痛苦激扬地高举左看右看）
　　　　白罗衫！白罗衫！不由我魂飞魄散！
　　　　没来由，问地又呼天。
　　　　亲父变贼仇，
　　　　歹运命，神挑鬼弄将我煎。
　　　　肝胆欲裂痛欲狂。
　　　　（以上一段是为了加强新添的，可唱可说，斟酌处理）
　　　　（唱）【端正好】（唱此曲要高扬激荡，表演要放大）
　　　　　　箭穿心，情翻搅。
　　　　　　惨惨的箭穿心，戚戚的情翻搅。
　　　　　　我原来，苏家苗。
　　　　　　白罗衫，我严亲罪证难逃。
　　　　　　情仇恩怨如何了？！
　　　　　　一世伤痛无解药。
　　　　天啊！原来苏老先生、苏夫人是我的亲生爹娘，那井边老妈妈就是我的婆婆了。世上竟有如此奇事。啊呵！我可怜的爹娘婆婆哪！
　　　　（唱）【滚绣球】（此曲演出时被删，须加唱）
　　　　　　是天作巧，如梦醒了。
　　　　　　记相逢怜落难，长萦怀抱。
　　　　　　原来是，骨肉来相招，
　　　　　　全未晓，真懊恼。
　　　　　　殷殷孺慕情，且待从头告。
　　　　　　哀哀不孝罪，须求多宽饶。
　　　　　　只是呵，一朝里我父成仇敌，
　　　　　　十八载亲情岂可抛！
　　　　　　如何处，心乱如潮。
　　　　　　如今状词已上公堂，难道我势须下令杀严亲？这如何使得！这如何是好？！（焦急走来走去）
门　子　（上）请大老爷升堂。
徐继祖　啊！来！升堂！（灯光亮，即在公堂上）
　　　　（最好将公堂尽量前移，避免徐继祖坐堂处于舞台内方深处，离观众太远）
　　　　（前台留一角落暗示徐能在后堂的藏身之处，不是门外。处理上须做特别设计，或者可仿效《琴挑》结尾偷听的设计，徐能在偷听过程中做各种表情与动作反应，甚至可以插入说话，但要注意与里面堂审的话语错开。像《问病》一折，主角在唱，其他人也插入在说话）
　　　　［徐继祖上，坐堂。
门　子　升——堂——
门　子　告状人苏云、郑氏告进。
　　　　［苏云、苏夫人分两边同时上场。
苏　云　冤枉……
　　　　唱【白鹤子】
　　　　　　宿仇何日报！？
苏夫人　（接唱）
　　　　　　受尽苦煎熬！（彼此照面认出对方）
苏　云　呀！那边好似夫人模样。
苏夫人　那边好似相公模样。
苏　云　啊呀！果然是我的夫人。
苏夫人　啊呀！果然是我的相公。
苏云、苏夫人　哎呀！夫人／相公！（哭介）
　　　　（同唱）一自葬波涛，日夜长悲号。（徐能上窥见大惊失色）
门　子　（催促）告状人进跪。（苏云、郑氏进）
徐继祖　且慢！（不由自主立起，旋觉不当，复坐下）
　　　　前任兰溪知县苏云、苏夫人免跪。
苏云、苏夫人　多谢大人。（作揖）
徐继祖　请苏老先生、苏夫人将所告之事从实细诉一番。（徐能现身，背弓紧张）
苏　云　大人听禀。
　　　　【扑灯蛾】（快念）
　　　　　　只为赴任去兰溪，扬子江中遭杀机。
　　　　　　被拘山寨为苦役，官剩幸得脱囚羁。
　　　　　　家破人亡十八年，罪魁祸首是徐能。（徐能大惊）
苏夫人　哦！原来那贼人名叫徐能。
徐　能　（插白）待我闪过一边，听他们说些什么。
徐继祖　（做不忍难过表情或动作）老大人受屈了！
苏夫人　哎呀，大人呐！【扑灯蛾】（快念）

　　　　　八月怀胎随夫行,船至江心大祸临。
　　　　　夫死逼奴要成亲。旷野之所产一子,
　　　　　罗衫包裹草丛隐,罪魁祸首是徐能。
苏　云　（插白）吓！我的孩儿！
徐　能　（插白）啊！不好了！（做发抖恐慌介）
徐继祖　（偷偷拭泪）苏夫人受苦了！
苏云、苏夫人　大人,请拿徐能枭首正法,枭首正法。
　　　　（唱）【醉太平】（改念）
　　　　　可恨贼潜逃,
　　　　　他首未枭,
　　　　　申冤肃法赖官曹。
苏云、苏夫人　大人做主！
徐继祖　快快请起。
苏云、苏夫人　多谢大人。
徐继祖　来！（皂隶应"有"）
　　　　与苏老先生、苏夫人夫看座。传徐正上堂。
　　　　［皂隶拿椅子,奶公持白罗衫上。
奶　公　小人徐正叩见大老爷。
徐继祖　你手中何物？
奶　公　此乃十八年前路旁拾得包裹婴儿的白罗衫。
苏云、苏夫人　（同时）吓！白罗衫！
徐继祖　呈上堂来验证。
　　　　［皂隶从奶公手中将衣服呈上,徐继祖将呈上来的白罗衫与已在堂的白罗衫比对细看。
徐继祖　两件白罗衫花样完全相同。验讫。
　　　　来人,将两件白罗衫展开持与苏老先生、苏夫人比对确认。
　　　　［皂隶将两件白罗衫一左一右拉开展示,一件有破洞烧痕,一件有血迹旧痕。苏云与苏夫人上前确认。
苏云、苏夫人　果然是花色一模一样的白罗衫。（二人同做察看状）
苏　云　（指着有破洞烧痕的白罗衫）大人,此乃我十八年前遗留在家中的白罗衫。
苏夫人　颜色花理相同,旧痕血迹尚在。（指着有血痕的白罗衫）
　　　　大人,这正是我当年包裹孩儿的白罗衫。
徐　能　（插白）啊！原来我的孩儿当真是他们的孩儿！惨惨惨！（做受重创打击状）
苏夫人　（对奶公）啊,老人家,我孩儿现在哪里？在哪里？在哪里呀？
奶　公　这……这……（奶公不知如何回答）
苏夫人　（苏夫人误以为孩子死了）

　　　　　莫非我孩儿死了？莫非我孩儿死了？（伤心哭介）
　　　　（徐继祖震动关切,半起前倾,伸手有如欲扶状）
苏夫人　（突然崩溃大哭介）哎呀,大人啊！这都是那强徒徐能害的,该死的徐能！该死的徐能！（徐继祖伸手又颓然坐下）
　　　　［徐能大受刺激恐慌,进入恍惚状态,不停顿足搔首,然后转头欲走,不料为迎面而来的皂隶发现。
皂　隶　什么人在此走动？
　　　　［徐能无处可逃,眼看皂隶上前来,不知如何是好,情急之下盲目冲进公堂。徐继祖情急、立起,众人受惊目瞪口呆,表情不一。随后追入的皂隶也顿住。此时恰好苏夫人正在重复骂"该死的徐能"。
徐　能　（徐能一听,如被雷轰不自觉地冲口对着苏云苏夫人嚷介）
　　　　　徐能不该死！徐能不该死！
　　　　　你们都还活着,
　　　　　他为你们养儿十八年,
　　　　　如今还做了大官！（反身用手指着徐继祖）（全场大惊）（徐继祖颓然靠后坐下）
　　　　（徐能说完也被自己的话吓住,不知如何是好）
苏云、苏夫人　（一时愕然怔住,随即都认出徐能）徐能,贼子！徐能！贼子徐能！该死的徐能！
　　　　（双双上前指着徐能大叫介,徐能大惊掩面。公堂顿时大乱）
苏　云　大人,我有白罗衫为证,就是这个狗贼徐能害得我妻离子散。
苏夫人　大人,我有白罗衫为证,就是这个狗贼徐能害得我家破人亡。
徐　能　儿啊,我也有白罗衫为证,是我辛勤养育了你十八年,才有了你端坐高堂的今日呀！
众皂隶　唉……
徐继祖　（用力拍案）退堂,择日再审。（众惊）
　　　　［徐能被堂木声吓住,跌坐在地。
门　子　退堂……
众皂隶　（应下……）
　　　　［徐能回神懊悔莫及,颓然在地。
　　　　［徐继祖仍坐公堂上,五味杂陈,低头无语。
　　　　［公堂只剩下徐继祖与徐能,一在堂上,一在堂下。公堂沈静片刻后,徐能抱头如梦方醒,慢

慢爬起。

徐　能　十八年来在梦中,如今面对孩儿羞惭无地钻!天打雷劈这是末日大难降阿。(惶愧怯怯地走近徐继祖)
儿啊,这一起旧案,为父按律该当如何?(徐继祖悲伤地看着徐能不语。然后抬头看"公正严明"匾额与尚方宝剑,神情哀伤)
国法严明,按律当斩。(徐能抽了一口冷气!)

徐　能　儿啊,你爹娘如今还都在世,难道就不能从宽?
徐继祖　从宽绞刑,全尸成殓。
徐　能　(深受打击,摇摇欲坠状)(起音乐)
儿啊!为父今日方知你是苏家的孩儿。当初害你父母,全是为父之过。隐埋往事,为的是怕伤了儿心,坏了亲情。向年只因父母早亡,为活幼弟,不幸沦为盗贼,我是后悔莫及。但自从十八年前有了孩儿你,我就一心向善,从此佛前忏悔。为父常日是如何做人的,如何养育你的,你倒说说看。

徐继祖　爹爹在乡里乐善好施人称羡。对孩儿是严父兼慈母,百般呵护成人。
徐　能　十八年了十八年了,(起音乐)
徐　能　一自途中相抱,
徐继祖　爹爹有如获珍宝。
徐　能　三年乳哺费心机,
徐继祖　学语学步爹惊奇。
徐　能　五六双垂丫髻。
徐继祖　顽皮游戏,
徐　能　七岁延师训读,
徐继祖　爱读诗书爹心喜,
徐　能　百样忧愁皆弃。
徐　能　儿啊,亲生父母本天机,养育之情怎忘记?!(哭介)
徐继祖　(含泪走下堂)
爹爹,十八年来,父子相依命相连,我怎忍心割舍父子情!
徐　能　如此,怎样是好?
徐继祖　爹爹,
无奈堂审已开,国法难容,孩儿千思百转,不知如何可回天?!
(唱)【脱布衫】
难难难,如困愁牢。
一边儿,恩似山高,
一边儿,仇如海滔,

中隔着,国法天道。
(唱)【小梁州】
左右皆亲怎可抛!
受尽煎熬。
连环难解怎推敲?
苦思索,
心已早烧焦。
爹爹,为子又为官,我无计可两全。

徐　能　(转身换位)苍天哪,天!你教我"放下屠刀,立地成佛",你教我与人为善,重新做人,何以又教我为善不到头,落得如此下场!惨惨惨!可怜我暮烛残年,伶仃赴黄泉!

徐继祖　(震动、无法承受悲苦状,重复咀嚼徐能的话)
啊呵!残烛暮年,伶仃赴黄泉……
放下屠刀,立地成佛么……苍天哪!你叫我如何下令杀严亲……
[来回踱步,轮流看"公正严明"匾额、上方剑与身上官服,然后做毅然决意状,挥手作势低声说。
爹爹你去吧。

徐　能　(一怔介)啊!孩儿你……
徐继祖　快活命去吧!
徐　能　哦,孩儿,我若去了,你便如何?
徐继祖　这……顾不得了。爹爹快走,我自有道理。
徐　能　如此,为父去了,我这就去了。(急走,临下回头,稍迟疑再下)

徐继祖　哦!爹爹去了!
(徐继祖拿下乌纱帽放在桌上,然后拿起尚方剑来看,踱步沉吟,看看剑又摇摇头,表示思考或激动的动作,然后对着尚方剑说)(注意:此时不必抽出剑来)
我徐继祖食君之禄,忠君之事。如今为子为官,不忠不孝,罪大难填,徐继祖啊徐继祖,你上愧对朝堂,下无颜对亲生爹娘,如此何以立身世间?何以报此御赐的尚方?(稍停顿)但我若以死逃避,此事谁来承担?谁来承担?(拔剑而未全拔出介)

徐　能　(此时徐能回转再上,见状,慌忙急走到徐继祖面前夺剑)
儿啊,你这是做甚么?!(将剑放在桌上)
徐继祖　这……啊!爹爹怎么又转回来了?
徐　能　儿啊,你若放走为父,便是罪大滔天!我不能让你为我背上不忠不孝、不仁不义的罪名!我

不走了,不走了!

徐继祖　（感动,上前扶着徐能）
爹爹!爹爹!（泪眼相看）

徐　能　为父无有孩儿你,生而何乐?何以为家?我是不走了,不走了。

徐继祖　爹爹,孩儿也有一片苦情吖!
（唱）【脱布衫】（可改为说白,演出时被删,须复原）
以父报父,不谓儿曹。
父冤不伸,枉受官曹。
以父易法,痛如锄刀。
为子为官,有亏其道。
爹爹,（唱）【叨叨令】
儿的人生破碎难重造,
牢笼命运难逃掉。
若须舍父全忠孝,
如此忠孝非人道。
兀的痛煞人也么哥,
兀的痛煞人也么哥。
直须抛弃这乌纱帽!
爹爹,我今日方解虞舜弃官负父逃。

徐　能　住口!儿啊,你这一身官服,乃是为父十八年的心血,你若抛弃这乌纱帽,便是毁我的人生。快快灭绝这不孝的念头!

徐继祖　爹爹,眼前无路乌云。孩儿不知如何是好,如何是好了!（颓坐椅上背身陷入绝望状）

徐　能　（怜爱地缓缓看着徐继祖,若有所思,摇摇头,然后回身转位走到另一边面向观众）
（唱）【上小楼】
我作恶他将苦挑,
我享尽天伦欢乐,
却害他父母流离,亲子乖分,日夜哀号。
大难见真情,为儿好,须全他忠孝。
这才是实实的,为父之道。今日方知罪孽深,悔之已晚愧为人。天地难容亏欠多,解铃还须系铃人。这天意吖是要成全我做一个真真实实完完整整的爹亲!
（转身走向徐继祖）
孩儿,莫悲伤。
天下父母心,苍天当知如何来周全。
（以手抚拍徐继祖肩膀作安慰状）

徐继祖　（起身）爹爹!（背身拭泪）
（徐能趁此时走近桌子抽出尚方剑）

徐　能　孩儿,为父去了。你要保重啊!（自刎倒在桌前）

徐继祖　（惊起回身,抢到徐能身旁,跪下扶着徐能尸首惨叫）
爹爹不可!爹爹!爹爹!爹爹!（抚尸嘶喊,哭介）
（唱）【快活三】
惊腾腾魂魄飘,惨凄凄泪崩涛。
肝肠欲裂腹穿刀,爹爹他为我黄泉蹈。
【朝天子】可怜他,法不饶,我知他,为善昭
无力护亲长悲悼。
千呼万唤魂难招。
想他半生为子将年耗。
寒暖心操,朝夕形劳。
今日呵欲报亲恩恨不早。
哀哀叫,父去了,情滔滔,无处表。
问天不语为我号,命也如此凭谁告!
命也如此凭谁告!
（走到桌子处拿乌纱帽戴上,再回徐能旁,整顿衣冠,郑重行三跪拜礼。最后一礼时大声呼喊"爹——爹",声震屋宇,同时叩地不起,停顿良久,起身执剑,背身缓缓走向舞台深处。）
（这结尾需要配合强力的音乐节奏,发出震撼千钧的效果。）

（唱）【尾声】
一袭白罗衫
血泪知多少!
补天无计女娲杳。
此痛绵绵何时了?

（全剧终）

说　　明

*这个剧本由于先前编剧与导演意见不合,曾经多次来回折中修改。苏昆文书校对很差,我不得不标示成五颜六色。这个算是比较完整的版本,但与已经演出的本子也有些差异。演出版做了一些删节,且有时前后变更或一字之

改,与我原意即已相去甚远。翁导可就两个本子再行斟酌调节。

*"井遇""游园""看状"三个折子为原著所有,其中"井遇""看状"两个传统折子苏昆已分别演出数次,演员早已熟练。我对这三个折子只做了简单的改动,或减或加,使前后针线更紧密。其中"看状"添写了最后一曲【太师令】,但对其中奶公偷看状词又说有天理一节坚持传统演法不能认同。传统的演法对应原著是合理的,但如今剧情人物主题已翻变,奶公的演法说法就不合理了。这些细节,并不是差不多就算了。我认为不能因袭故旧,须随情况制宜变通,认真以对。可惜无人理会。这一折还有一个问题,【太师引】有一段唱词应该是为了浅白易懂而经过《振飞曲谱》的改变。如此一来,意味全失,徐继祖自负自信的戏语与下文发现可怕真相的强烈反讽与对比都不见了。这里的笔法实颇微妙,可惜可惜! 相信要改回来是不可能的了。

*"梦兆"演出版有删减,这个本子已稍做调节加强。

*"堂审"太长,不知如何处理? 演出版已有所删减。我另外又强化了徐继祖证实自己身世一事时的激烈反应。但不知新增的词句该唱还是该说,会看情况再做修改。请与周老师商量,因为牵涉到下面是一完整的套曲。这一折是"戏眼",全靠导演的处理发挥张力,将它拔高到顶点,戛然而止,从而散发无限悲恸哀感。

*编剧是纸上谈兵,没有台上经验。剧本须做怎么样的修动,务请导演不吝指教。纸本台本相互磨合,才是更好的本子。

*虽然已很小心校对,可能还有不周之处。

<div style="text-align:right">张淑香</div>

《白罗衫·堂审》曲谱（片段）

徐继祖（唱）

1=C 【快活三】

惊腾腾魂魄飘，惨凄凄泪崩涛。

肝肠欲裂腹穿刀，爹爹他为我

黄泉蹈。可怜他，法不饶，

我知他为善昭。无力护亲

长悲悼。千呼万唤魂难

招。想他半生为子将年耗。寒暖心操，

朝夕形劳。今日呵欲报亲恩

恨不早。哀哀叫，父去了，情滔滔，无处

表。问天不语为我号，

命也如此凭谁告。命也如此

凭谁告。

这个《白罗衫》越来越有戏

李 婷

2016年12月12日晚,江苏省苏州昆剧院新版《白罗衫》在江苏紫金大戏院参加由江苏省委宣传部、省文化厅、省文联共同主办的首届紫金京昆艺术群英会的演出。继苏州试演、北京国家大剧院正式首演以来,来自主创、主演和观众们的反响是:苏昆的这个《白罗衫》真的越来越有戏了。

《白罗衫》的先天内核是个悲剧

由传承可知,《白罗衫》本为清代无名氏所作,讲述了一个曲折的故事:苏云夫妻雇船去上任,中途被船户徐能谋害,夫被推入江中,妻被劫色企图强娶,遇救逃脱之际,在荒野之中诞下一早产儿,偏偏为徐能无意拾得。徐能将其养育长大,取名徐继祖,18年后徐继祖考取功名,做了八府巡按。在途中他分别巧遇苏母与幸存的苏夫人为苏云诉冤告状,整个案情渐趋明朗……

该剧总策划白先勇先生认为,《白罗衫》的先天内核是悲剧,通过进一步的营造,完全可以成为一个"很不一样的悲剧",因为它与希腊悲剧和莎士比亚戏剧在气质上有相近之处:人与命运的缠斗、是非好恶的判断、亲情理法之间的挣扎。徐继祖与徐能父子之间的关系几乎已是最好的悲剧元素。

在著名昆曲表演艺术家、艺术指导黄小午看来,新版《白罗衫》是以六个折子结构而成且保持延续传统格局的一出大戏,"这六折戏除原本存留在昆曲舞台上的《看状》外,其他五折均由创作而来。其中有在文本上另起炉灶,重新编写的《应试》《堂审》;有翻家底、利用现有资源捏就的《井遇》《游园》《梦兆》。如何从案头文本走向舞台呈现,使这六折戏统一在不个舞台节奏里,这是我们所要努力追寻的,也是费时费事、务求浑然天成的一个目标。"

有悬念的过程与很开放的结尾 强化了令观众牵挂的悲剧力量

《白罗衫》当然具备中国传统戏剧的基本情节与伦理要素——善与恶的较量,因果报应的轮回,然而在这个故事流传了近300年之后,那些代代传承的价值判断是否还能有不一样的讲述与解读呢?

编剧张淑香教授的回答非常明确:"新版《白罗衫》超越传统的地方是由主角身世之谜的渐次揭开,进一步翻转为人间父子情真谛的探索,提出了另一种思考的维度;在这个故事中,徐能人性的转化提升,徐继祖始终是他人生的救赎,而徐能也始终是徐继祖生命的守护者。"

故事的结果在《看状》一折时已经真相大白,几乎击倒徐继祖的恐怖与惊骇,也应该传染给观众了吧?从最初读剧本到一折一折排练到最终大幕拉开,演员们在舞台上进行的二次创作,要有举手投足之中的虚与实,要有抑扬顿挫之中的呼与应,这些层层的铺垫与引导,确实是为了带领观众完全进入最后一幕:18年相依为命的父子一个倒伏于地,一个只余背影,沉重的问号在舞台与观众席间缓缓升起——就这样了?就没有别的途径?

舞台艺术的魅力,在网络、动漫时代面临着不可回避的挑战。新版《白罗衫》用过程中的小小悬念与结尾的巨大开放,成功地"抓"住了观众。于是,就有了一位观众的自问:"生活已然十分杯具,为啥还想要再看悲剧?"

自答是:"悲剧和人生之中自有一种不可跨越的距离,你走进舞台,你便须暂时丢开世界。"

"那一刻,我为冥冥之中的徐继祖一哭"

2016年11月11日,新版《白罗衫》在北京国家大剧院正式首演,有国际影响的当代诗词名家、杰出诗词教育家叶嘉莹教授看完演出后,连称非常好,93岁高龄的老人一定坚持要到后台"鼓励一下他(主演俞玖林)",并特意题词:剧本改者有拓旧开新之创意,喜见俞玖林演艺之成长。

与叶嘉莹先生的激赏十分相配的是,扮演徐继祖的俞玖林在那一晚的舞台上有了一个非常重要的收获:"在国家大剧院演出时,说来奇怪,我在舞台上突然深深地悟到了徐继祖对真相'有第六感,却实在无法直面'的那种感觉。那一刻,我既是徐继祖,我又不是徐继祖,我为冥冥之中的徐继祖一哭!"

从10余年前由青春版《牡丹亭》走进昆曲的大观园,俞玖林的巾生戏路已经走得平稳成功,出演官生徐继祖,是一个转变,也是一个挑战。"与柳梦梅比起来,徐继祖这个角色确定更有戏。我的一些观众朋友看完演出后,会长达几天'出不来',不仅自己身临其境地去体验徐继祖面对的困境,而且还把他们的感受与我分享,这个反馈令我警醒,一个好戏的力量如此强大。"俞玖林的信心与感慨由此更加坚定。

(原载于《姑苏晚报》2016年12月9日)

行行重行行,发现另一片迥异景观
——昆剧《白罗衫》的改编与翻转

张淑香

《白罗衫》原著为清代无名氏所作。它的剧情结构与文字颇为粗糙,不算是好作品,也有多处不合理的地方,如苏夫人竟为了自保而抛弃婴儿,而并未洗心革面的强盗竟养育出一个大官。但它有一个传奇特点,即主角为民查案最后竟然查到自己的身上,发现自己原来是认贼作父。这一点可能让人联想到《赵氏孤儿》那类的故事,但其实人物与情节都大不相同。故事述说苏云夫妻雇船去上任,中途被船户徐能谋害,夫被推入江中,妻被劫企图强娶,遇救逃脱之际,诞下一早产儿,为徐能无意拾得。

孩子被徐能抚养长大,取名徐继祖,18年后做了八府巡按,分别巧遇苏母与苏云夫妇诉冤告状,整个案情拼图趋于明朗,徐继祖身世的真相、线索凭证全在一件白罗衫,结局一如所有典型公案剧的程序,总是顺流直下,立即同时报仇雪恨又庆团圆。这种千篇一律的结局,流为公式,永远是善、恶二元对立,思维简单,无法深入探讨人性、人心、人情多面的复杂纠葛,大抵都是人物扁平,只有故事的外在躯干,缺乏故事的内在灵魂。可能可以迎合古代庶民的趣味或宣泄心理,却已经无法满足现代观众于情感、心智与审美的高度期待与诉求。

也许正因为有鉴于传统戏剧所面临的这种危机,江苏省昆剧院曾经演出的《白罗衫》做出了局部的改编。但《庵会》一出其实远不如原著的《游园》,而最后一出是改写的力作,极为巧妙——徐继祖设下了一个鸿门宴诱杀逼死养父,一边说"开宴迎亲报养恩",一边又说"杀贼枭首雪母恨",实有一箭双雕之效,可谓极工于心计谋算。而最后徐能也恶性不改,被逼死之前还企图以酒壶狠砸徐继祖。这父子两人都暴露了人性的黑暗恶质面,令人不寒而栗。

也许由于文化的差异,我对于前述的原著与改编都无法完全认同。再三反复思考修改,在心中笔下行行重行行,朝我对于人性的信念前进,终于看见其中真正的悲剧性因子,发现《白罗衫》另一片迥异的景观。于是新版《白罗衫》大幅改变原著的主题而定调在父与子、命运、人性、救赎、情与美的聚焦点,使人物角色的定位、发展与互动具有立体的内在性,而情节发展与主题结构也具有内在思维规律的统一与完整性。

《圣经》有浪子回家的故事,俗语也有"浪子回头金不换"的言谈;佛家说"放下屠刀,立地成佛";孔子说"知过能改,善莫大焉"。这些就是我改造徐能这个人物基本理念的源头。让徐能由"当强盗"而尝到"当人"的好滋味的是一个婴儿。他在荒野道旁捡到一个婴儿,婴儿的啼哭声在召唤他,他觉得这是上天赐给他的孩子。从此这孩子完全属于他,他爱如珍宝,为他而活出新生命。他18年礼佛行善忏悔前罪,用尽心血栽培孩子读书做官,为的都是要做孩子的好父亲。浪漫派诗人华兹华斯曾经说过类似"孩童是我们的父母"的话。确实,婴孩天真纯洁的笑容足以融化世界,感动教育人们,恢复人的初心,这就是儒家所言的"复性"。尤其是对于那些不幸沦落的人,婴孩的纯真无邪更具有无上疗愈救赎的力量。所以徐能救了暴露荒野的早产儿,这个婴儿也成为他人生的救赎,激使他复性转变为一个正常的人,甚至是一个进入更高救赎层次的好人。如此父子二人相依为命18年,这份在挚爱与岁月中发酵出来的根深蒂固的亲子之情,独特而深刻,已逾寻常,难以撼动。我是这样想象着、这样相信着人性的。当然,徐能心中始终无法抹掉过去的阴影,他越爱惜这个孩子、越渴望做他的好父亲,就越害怕不堪的前罪发露,伤害了孩子,甚至失去了孩子,这个蛰藏的恐惧,变成了梦兆。但反讽的是,突然传来儿子得官来接他去奉养的喜讯,使他冲昏了头,完全忽略厄运预示已悄悄临身。这个逆转,让他终于放心,却使观众开始为他担心,感觉喜气洋洋的背后似乎伏匿悬宕着一种不祥的味道。

至于徐继祖这个人物,由于他其实是苏云的儿子,我设想他是一个天性温厚纯孝、喜爱读书、善良正直、胸怀大志的人,是个在百分之百的父爱呵护下成长的孩子。他深富同情心,所以即使是在赴京赶考的途中,也会想去帮助《井遇》一折里的老妈妈。他也是一个好官,当花园的游兴被苏夫人的呼冤冲散打断,主人惶恐告罪时,他却说这是他申冤理枉的责任所在,毫不介意。从这一面看,也许正是他的善良正义在引领他发现自己身世的秘密。但就如俄狄浦斯一样,他也因此陷入不幸命运的罗网。在真相大白之后,命运带来严重的破坏与冲突,使他面临必须杀父的困境与危机。时穷节现,这时

他既为人子又为朝官的人格受到真正的考验。

我对于结局的处理,有意完全摆脱传统太容易预见且草草交代的简单固定公式,使最后一出《堂审》同时成为全剧主题的高潮与结穴。重点落在《堂审》的激扬混乱戛然而止之后,转折为父子两人寂然相对的凝重局面。此时真相已揭开,父子双双坠入命运的罗网而痛苦挣扎,经历着天摇地动人生撕裂的巨变。徐继祖真正确认了自己的身世与徐能的罪证,徐能深藏的黑暗秘密在儿子面前被揭开,恐惧变为真实;而最受打击的是,他做梦都想不到他的孩儿竟然是苏云夫妇的孩儿。他的整个人生顿时都被砸碎了。所以父子两人都掉落进荒谬人生的黑暗深渊。然而就在两人于各自的处境来回挣扎的过程中,这对父子彼此都逐渐游离自我的处境转而为对方设想,奋力想冲破命运的禁锢,寻找一个出口。但这个出口是一条人命,早已注定。重要的是,人在如此绝望的处境中如何行动,做了什么样的抉择,展现了怎么样的人性质量,才产生感人的深刻意义。于是我们看到为官的徐继祖面临杀父的困境,在这个挣扎的过程中,他渐渐由法理精神(坐堂上)转向伦理精神(走到堂下),由为官靠近为子,由理性趋向感性,这个转移,并非纯然出于激情或冲动,其实是向更高层的人性人道精神的攀登,向另类更高层的理性与感性的超越。从他的立场想,在亲生父母都依然活着的前提下,徐能是救他深爱他如己命的慈父,也是他孝爱了18年的爹亲。18年来,他就只有、只爱这个父亲,天伦骨肉之情,早已深植,与亲父何异?人非草木,也非砖石,依他淳厚的天性,他无论如何都不可能毫无人性人情,转眼反目将一直视如亲父的徐能视为贼仇而依律正法。再就客观来说,他更是无法杀死一个早已去恶存善、被他所深知的好人。法律总是机械武断与片面的,但这也无法去他生命中真实的感受与认知以及人性的善良。所以徐能"伶仃赴黄泉"的自叹,"放下屠刀,立地成佛"的问天,直击心扉,使他震动崩解。就在这个困境毫无出口的情况之下,他决意选择不顾一切放走徐能,自我承担后果。这个抉择既是出于人子的挚爱,也是契合伦理与人性的抉择,更展现了徐继祖淳厚的人格质量。而徐能的去而复返,更使他感受到真实的父爱与徐能的善性,父子彼此都甘愿为对方交出自己,将生死置于度外,父子深情已然牢不可破了。然而如此一来,徐继祖又再度面临杀父的危机。他无论如何都不能割舍徐能,但又无法避免杀父困境,到此穷途末路,他才深切体会到孟子所说虞舜弃官负父逃的处境,忍不住也率性使气喊出了抛弃乌纱帽的话。因为使他深陷如此人生黑洞的,正是他为子又为官的双

重身份,即情感与责任的冲突。但这突然兴发的念头,却使徐能为了守护他成全他而终于选择自刎,为他打破命运的连环。徐继祖补天无计,即使困境已解,在命运的拨弄下,他人生的破洞——心理的创伤与悲痛,确定是"一世无解药"。绵绵无尽的哀恸遂成为新版《白罗衫》故事悲剧情感的高点与终点。

至于徐能在这个过程中的挣扎与表现,他也一层一层地超越自己的本能限制而激发出更高的爱与善。由被放走到转返,徐能显然经历了一次灵魂的大震荡与亲子之爱的大洗礼。可以想象的是,儿子是他一生的至爱,如今他的过去被揭发,美好的形象破灭,这对他才是真正的大祸临头。他在儿子面前应是羞愧得无地自容。他不敢期待儿子会原谅他,也应该不至于开口求饶,因为那样会使自己在儿子面前更显卑鄙无耻。所以他只问依律如何,他重视的也不是养育之恩,而是父子之情,始终想在儿子面前维护最后一点尊严。但完全出乎他意料的是,儿子竟然放他走。他发现了儿子对他无比的挚爱,这种挚爱激发出他更大的父爱,使他克服了面临死亡的危险与恐惧。徐继祖无法下令杀他,他也无法让儿子因他陷入另一种困境。没有了孩儿,他活着有什么意义?!生死见真情,他的转返是他人性高贵的展现。继而当父子两人再度一起面临无法两全的死巷对泣时,徐继祖一时兴发的弃官之念,使徐能感觉人生粉碎的激痛直如被一颗炸弹击中幻灭。他因此进一步发现眼前如此孝爱、如此善良、如此成功的儿子原来就是他这一生最大的成就、生命最大的意义与价值所在,所以他喊出了"你若抛弃乌纱就是毁我的人生,快快灭绝这不孝的念头"这样的话,父与子实已化而为一。同时正因为疼惜儿子如代罪羔羊无辜受苦,他开始真正悔悟自己过去的罪恶,他绝不能让孩儿受到伤害,毁掉父子共造的生命成就。这时他不再质疑天意,而是相信天意是要成全他实践父道,于是慨然选择了自刎来守护儿子。至此,他的死亡也就充满了意义与价值,在怀抱着满满的父子之爱与善中死去,在成为最好的自己、成为儿子真正的父亲的满足中死去。死亡虽一,却有差异。这样的死亡,是心甘情愿的主动的抉择,与因罪被杀是完全不同的。死亡的意义被改变了,他的死亡超越了他的罪恶,完成了他爱与善的父性与人性,使他成为徐继祖永远的父亲。而徐继祖也能够完全感知他的真心挚爱,明白父亲是为了爱自己而甘赴黄泉。父与子心心相印,在此人生的绝境中都绽放出人性辉丽的异彩。悲剧之所以洗涤人心,正在于人即使身陷绝望的处境,仍能与命运搏斗,突破自我的极限,以行动做出勇敢高贵的抉择,

且甘愿担荷不测的后果,以成就大于自我生命的意义。唯其如此,恐惧与悲悯的清涤,才可产生。

悲剧也常伴随救赎。在这个故事中,徐能人性的转化提升,徐继祖始终是他人生的救赎,而徐能也始终是徐继祖生命的守护者。也许他们当初在旷野中的相遇乃至徐能的施救并非偶然,而是早已注定彼此的救赎之路,才不致沦入罪恶与仇恨的泥淖深渊。诚如《诗经》所说:"孝子不匮,永锡尔类",爱与善的力量是无形的,却不断在人间创造动人心魄、激荡灵魂的神奇故事。如果人间的正义不必透过仇恨解决,而是能够透过爱与善、情与美来践履实现,岂非人间的至福!期盼新版《白罗衫》传达给观众的是一个温暖人心人性的故事,这是改编者深挚的祈愿。

(原载于《中国艺术报》2017年3月17日;作者系昆剧《白罗衫》编剧)

最难处何止是快意恩仇
——俞玖林版昆曲《白罗衫》观后感

张应鹏

《白罗衫》原著为明代无名氏所作,后见于明末冯梦龙《警世通言》之《苏知县罗衫再合》与清人《白罗衫传奇》等。故事的基本情节为:明代兰溪知县苏云偕妻郑氏赴任,途中为水寇徐能所劫,徐能缚苏云投入江中,将郑氏掠回,欲强占为妻。徐能弟徐用趁徐能酒醉暗释郑氏,郑氏于逃跑途中产下一子,慌忙中裹以白罗衫弃于道旁,自己逃入庵中为尼。徐能酒醒后率众追赶,得道旁弃子,收为己子,取名徐继祖,精心抚养。后苏云亦为人所救,于乡间为私塾教师。18年后,徐继祖赴京应试,井边遇老妇张氏,答应以白罗衫为凭帮她寻访失踪了18年的儿孙。后徐继祖高中,受任八府巡按,遇郑氏诉冤,苏云投状,在老仆姚大处得另一件白罗衫,最终查明养育了自己18年的徐能乃是杀父占母的罪魁祸首,遂诱徐能于府中,令人擒而诛之,终于亲生父母团圆、皆大欢喜。

这是一则典型的恩怨情仇式的中国古典传奇故事,其主要的艺术特点表现在多种矛盾的复杂交织。这里有善与恶的交织,徐能的前半生是十恶不赦的盗寇,欺男霸女,杀人越货,而后半生的慈父形象已俨然是礼义仁信的正人君子,这从徐继祖的教养与品学中是可以反观的。其次是情与义的交织,一面是素未谋面的生身父母,一面是18年朝夕相处的养育之恩。当然,最具张力的还是最后爱与恨的交织,辛辛苦苦养育自己18年、恩重如山的"父亲"却原来是不共戴天的仇人。

总的来说,原著《白罗衫》的审美倾向还是在伦理道德的传统价值体系下的单向思维。在"善"与"恶"之间,向善意是不被强调的,原罪终究要追究,所以徐能最后必须死,而且还要死得"罪有应得"。在情与义之间,"情"被"理"所取代,尤其是当养父同时就是杀父占母的仇人时,"义"被彻底稀释,18年的养育之恩,"五六肩头嬉闹、七岁严师训读"终究抵不过18年后的"一朝堂前相认"。在爱与恨之间,爱是附加的,而恨是根本的,徐能不能因爱而生,徐能必须因恨而死。

从原著的创作年代来看,经历了千年礼教束缚之后的明代,艺术审美其实已经有了人性复苏的萌芽(同期的欧洲则已正式进入了灿烂的文艺复兴时期)。《牡丹亭》中的人鬼之恋,《白蛇传》中的人妖之恋,都是以非常规的艺术张力与超现实的艺术结构表达了对传统礼教的反思和对生命与爱情的颂扬。《白罗衫》则是在亲情与伦理方面、在恩怨与情仇之间对人性善恶的拷问。但彼时的反思、彼时的拷问都还只是停留在初期的萌芽阶段,还没有摆脱古典式审美的单一价值判断,善就是善,恶就是恶,美就是美,丑就是丑,明确而肯定,简单而直接,或大喜如《牡丹亭》,或大悲如《白蛇传》,或大恨如《白罗衫》。可以说,原著《白罗衫》还是一出快意恩仇的传奇故事。

古典审美本质上是一种理想主义的审美方式,理想主义根本上其实是一种对现实的逃避。因为现实往往是复杂的,甚至是残酷的,在黑色与白色之间,灰色才是生命的真正基调,有多少善与恶是可以表达的!有多少美与丑是可以描述的!有多少爱与恨是可以分清的!

所以在1988年江苏省昆剧院石小梅版的《白罗衫》中,编剧张弘就对原著进行了重新反思。这一点首先反映在徐能死的方式上。原著中的徐能是被徐继祖"诛杀"的,而在石小梅版中张弘将徐能的死改为了"自杀",虽然这个"自杀"是"被自杀"。徐继祖决心要杀徐能,可

又不忍心亲自动手，于是"让"其自杀，保留全尸算是对18年养育之恩的回报。在石小梅版的《白罗衫》中，编剧张弘有犹豫、有纠结，但其最终的价值倾向还是显而易见的。在张弘的笔下，徐能是一个恩人，是一个善人，是一个养育了徐继祖18年的"慈父"，但徐能同时还是一个仇人，一个恶人。面对这种复杂的"恩""仇"与"善""恶"，张弘先生并没有进一步追问，而是简单地将它们并置后同等地放在了徐继祖的左手与右手。张弘对《白罗衫》的改编直接借鉴了"渡僧桥"的故事。"渡僧桥"讲的是苏州阊门外的河上原本无桥，河的这边住了一位年轻的寡妇，带着一个小男孩，河对岸住着一个和尚。夜深时，和尚渡舟而来与寡妇私通，黎明时涉水而去，风雨无阻。小男孩看在眼里记在心里。男孩用功读书，中举入仕，衣锦荣归后，他在河上造了一座桥，以便于母亲与和尚交往，但不久后他又处死了和尚。石小梅《白罗衫》中，张弘的"开宴迎亲报养恩，杀贼枭首雪母恨"正是来源于"渡僧桥"中"造桥渡僧报母恩，拆庙杀秃雪父恨"。但事实上，我们可以清楚地判断，张弘对于"恩""怨"的并置根本上还是一种自我安慰型的"虚情假意"，结果早已是确定无疑的，徐能首先还是一个仇人，是一个必须一死而快人心的恶人。与原著的《白罗衫》稍作比较可以看出，原著以白罗衫为线索，从案情的逐渐展开到终于报仇雪恨是毫无犹豫的快意恩仇，而石小梅版的《白罗衫》中，从《井遇》《庵会》《看状》到《诘父》，虽然同样以白罗衫为线索将案情层层展开，但张弘是清楚地将案情展开作为背景，前景则是徐继祖在各种不合常理的意料之外，情绪与角色的不断切换，大起大落，跌宕起伏。这正是石小梅版《白罗衫》中张弘所力图呈现的最大艺术特点，也是演员演出的最大难点。

1988年石小梅《白罗衫》中，编剧张弘将"恩"与"怨"、"情"与"仇"同等并置，从而将《白罗衫》从古典的一元美学推向了现代的二元美学。这也基本符合当时中国整体的文化背景。1988年的中国刚刚对外开放10年，西方艺术理论和审美价值只有零星传入，观众的审美意识也在逐渐更新，所以石小梅版的《白罗衫》还是基本理性的，从《井遇》的"询问"、《庵会》的"探问"、《看状》的"追问"，最后到《诘父》的"质问"，情节层层递进，丝丝相扣，案情呈现逻辑，角色清晰冷静，在《诘父》中这种冷静甚至已经发展到冷酷。在这种冷静与冷酷中，18年的养育之恩在仇恨面前明显地黯然失色，徐能从一个慈祥的老父被无情地还原为18年前的恶贼，而徐继祖冠冕堂皇地从一个膝前孝子转换成了为母报仇的孝子、为国除害的官员。

但这种冷酷从某种程度上也同时掩盖了人性中潜在的天赋光辉。而这正是西方文化从神学到科学再到人学之后努力呼唤的爱的人性。

从哲学界克尔凯格尔、萨特、海德格尔等的存在主义，到文学界卡夫卡、乔伊斯、普鲁斯特等的开放性文本，到音乐界勋伯格、斯特拉文斯基、德彪西等的无调性，再到绘画界莫奈、杜尚和梵高等的印象主义，等等，人们在不同领域已从非善即恶、非美即丑、非白即黑的传统二元美学转向了更为模糊、更为多元也更为复杂的对于人性的思考。

如果说20多年前石小梅版的《白罗衫》偏于"理"字，从理性的逻辑，到理性的思考，再到理性的决定，是现代美学中二元并置的恩怨分明，那么，20多年后的今天，在俞玖林版的《白罗衫》中，白先勇与张淑香则明显地强调了"情"字，强调着人性最深处的非理性的"情"字。石小梅版的《白罗衫》从《井遇》展开案情的线索，到《看状》揭开案情真相，再到《诘父》赐死徐能将案情收尾。而俞玖林版的《白罗衫》一出场便是"情"字当头，《应试》中，一面是儿子对18载相依为命的暮年老父的不舍离情，一面是老父强忍泪珠、亲备寒衣对即将远去应试的儿子的不舍离情，一派父慈子孝的浓浓亲情。而年方弱冠的徐继祖立志为官、兼济苍生的青云之志也从侧面印证着徐能18年前早已弃恶从善、重新做人。这是一出大胆的出场，并以"情"字奠定了新版《白罗衫》的基调，为最后的《堂审》埋下了"情"字的伏笔，因此徐能主动选择的"为子"自杀便顺理成章、入情入理。石小梅版的《白罗衫》是以"理"字展开的线性逻辑，俞玖林版的是"情"字当头的首尾呼应。

纵观原著（或传统昆曲版）、1988年石小梅版和2016年俞玖林版三个不同版本，昆曲《白罗衫》的审美层次从一元、二元走向了多元复合，审美方式从清晰的理性转向了非理性的感性，审美结构也从封闭的团圆转向了开放的留白。

从三个版本的结尾来看，传统版的最后一出为《报冤》，明显的是雪恨之后的快意恩仇。石小梅版的最后一出为《诘父》，主动与被动、正确与错误明确而肯定。而俞玖林版的最后一出张淑香将其改为了相对中性的《堂审》，已然有明显的温情。从三个版本中对徐能的身份定性上看，传统版中的徐能是一个罪人、一个恶人，或者是一个伪装了18年之久的"披着羊皮的狼"。石小梅版中的徐能是一个恩人，同时又是一个仇人，但首先还是一个仇人与恶人。这里有一个细节，在徐继祖跪奉一壶酒暗示徐能自尽以保全尸时，徐能绝望地退下，猛然

一跺脚,转过身来,高举酒壶想砸死背对着自己的徐继祖,最后虽然颤抖了半晌,没能下得了决心,但还是说了句:"要你读书,盼你做官,倒不如还是叫你做了个强盗的好……"这种明显的二元美学倾向潜在地暗示着徐能本来作为恶人的"江山易改,本性难移",因此徐能的死在道义上就天经地义了。而在俞玖林的版本里,徐能则已充满温情,是一个从头到尾充满温情的"慈父"。不仅徐能自身如此,而且在徐继祖的眼里,徐能也首先是一个"父亲",是一个亦父亦母养育了他18年的"慈父",是一个已改过自新的善人,其次徐能才是一个恶人,一个仇人,一个于己有恩的仇人。所以在传统版本里,徐能是被杀的,而且是被徐继祖所杀,是毋庸置疑的,是义无反顾的,是决然而无情的,是单向一元的。在石小梅版里,徐能是"被"自杀的,这里有怨,又有恩、有恨,同时有爱,设宴报恩,杀贼雪恨,是恩怨分明的二元结构。而在俞玖林版里,徐能的死是饱含深情的。徐能能不能不死?应该不能,至少当下还不能,因为我们的观众目前还没有达到这种审美境界,在感情上一时还难以接受徐能不死,但徐能不能是徐继祖来杀,哪怕是"被"自杀也不行,这里,伦理上的血缘亲情是被肯定的,18年的养育之恩也是被肯定的,这里"情"大于"理",徐继祖终于放走了徐能,徐能终于跑了。徐能也确实跑了,但跑了又回来了,然后拿过皇上赐与徐继祖的尚方宝剑选择了自杀。这个自杀与石小梅版的自杀有着本质不同,既不是"被"自杀,也不是某种心理愧疚上的自我逃避或自我惩罚,而是为了他养育了18年辛辛苦苦终于培养成人的徐继祖,为了他所深爱了18年,即使真相大白时也已无法不爱的"爱子"徐继祖的主动选择,甘愿而决绝!这一"情"字当头的选择再次彰显出人性最隐蔽处的光辉,将《白罗衫》的戏曲美学推向了一个新的高峰,惊天地、泣鬼神!

这一放、一回、一死,不仅让早已弃恶从善的徐能充满温情,也让本就饱读诗书的徐继祖更加丰满。这无疑是新版《白罗衫》中的点睛之笔,是人性拷问上的新的高度,也是传统美学、现代美学与后现代美学在审美层次上的不断突破。

稍作回顾即可发现,传统美学往往从复杂的系统出发,抽丝剥茧,包袱层层抖开,然后真相大白,或除恶扬善,或欢喜团圆,而当代美学往往从简单出发,于过程中不断结结,形成网络,或者说当代美学有时候更倾向于一个结结的过程,而不是一个解结的过程,因为有些结可能终究是无解的!这里还有一个细节就是,俞玖林版《白罗衫》的结尾已不是一个封闭的结局,而是转向了开放。我们知道,在石小梅版的结尾中,虽然张弘摈弃了徐继祖与父母最后的欢喜团圆,但还是有"家人来报:太老爷太夫人到府了!"在亲生父母的团聚相见与养父悬梁自尽的大喜大悲之间,戏曲所要表现的艺术张力也正是徐继祖在这种大喜与大悲之间的转承与切换。俞玖林版《白罗衫》直接定格在徐能自杀后徐继祖的莫大悲痛之中,这种痛根本是一种无法形容的痛,是他人无法体会的痛,痛彻心扉!在"情"字当头中,这种痛注定是陷入无底的悲怆而无可解脱,这种痛是经不住"喜"(与父母团聚)的干预的,如此才能至真!至情!至难!

从传统版中的快意恩仇,到石小梅版的恩怨分明,再到俞玖林版的"情"字当头,昆曲《白罗衫》的审美已从单向审美上升到多向审美,相对开放的结局又给已然具备了当代审美意识的当下观众留下了更多主体性的审美空间。从某种意义上讲,这也可以说是罗兰·巴尔特的主体性阅读和伽达默尔的解释学在中国传统戏曲改编中的巧妙应用。

本文对俞玖林版《白罗衫》的评论一直放在与1988年石小梅版的比较中进行,一来是因为传统昆曲版的《白罗衫》大多已遗失,无从参考,二来是因为石小梅版的《白罗衫》在20多年的历练中早已成为经典。以此作为参照与背景不是对其的怀疑或否定,而是进一步的肯定与尊重。石小梅版的《白罗衫》已是一个不可逾越的经典,俞玖林版的《白罗衫》选择在新的审美背景下绕道而行,从某种意义上讲是一种技巧也是一种智慧。

从表演技巧上来讲,石小梅的难度在于如何呈现过程中的大起大落与真相大白后悲喜恩怨间的不断切换;而俞玖林要面对的则是恩怨之间根本上的无法切换。众所周知,石小梅的小生一向忧郁而清冷,偏向于理性,正好比较适合恩怨分明的徐继祖;而俞玖林则相对比较温暖,他的柳梦梅也比石小梅的感性得多,因此,"情"字当头的徐继祖也比较符合俞玖林的个性与气质。只是,相比于简单的快意恩仇或恩怨分明,面对白先勇与张淑香版的《白罗衫》,恩怨同体、情仇难分,俞玖林所要表达的其实是一种根本无法表达的表达。这是艺术表达的最大之难度,也是艺术表现的最大魅力!

俞玖林版的《白罗衫》才刚刚排完,还未正式对外公演。我也只是看了2016年1月12号的内部彩排,再加上我是一个昆曲的初级爱好者,一个完全的门外汉,自然很难对大师的编导与演员的艺术表现加以评判,但确实还是能感受到10年青春版《牡丹亭》之后的俞玖林对舞台的掌控,对"情"字的诠释,对"爱"情之后"亲"情的诠释。从《应试》中的少年意气,到《看状》中的理性逻

辑,再到《堂审》之中的情感交集,统一中有变化,细腻中有层次,收放自如,沉着而稳定。相信在今后公演的过程中,经过不断磨砺,俞玖林版的《白罗衫》一定能成为石小梅版之后的另一个经典。

注:对俞玖林版《白罗衫》的两处建议,不当之处仅供参考。

1.《井遇》中的张氏出场声音过于清亮,与18年磨难后老妇的角色不配,同时张氏的化妆还可以再苍老些、再沧桑些。

2.《堂审》中作为官员的徐继祖可以淡化,徐继祖的官员身份是作为断案者的身份,不宜强调为判案的身份,中国自古即有"子为父隐"之德,所以无论是与血缘亲情相比,还是与养育恩情相比,作为执法者的"理"字,是无法与"情"字抗衡的,这方面过多的权重反而会冲淡原本已相对突出的"情"字。

2016年2月17日于独墅湖畔

由《白罗衫》的改编看传统剧目的现代阐释

莫惊涛

自"三并举"作为戏曲剧目政策被正式提出后,①现代戏和新编历史剧一直是剧作家青睐的戏曲创作题材,因为前者反映现实生活更直接便利,而后者对喜欢"发思古之幽情"的中国文人而言,借历史人物来托古言志也向来是影响和干预现实的一种传统,只有整理改编传统戏一直没有大的突破,因为这些优秀的传统剧目大多表演程式严谨、舞台形式规范,在"创新"成为艺术风尚的当下,创作者们在传统剧目中似乎少有可供发挥的空间。所以,在很多京剧节、戏剧节中,获奖剧目几乎都是现代戏和新编历史剧,而传统戏少而又少,甚至在很多全国性剧目会演中,传统戏一直不作为参评剧目。② 在这种情况下,传统剧目的创演似乎除了按部就班的按照既有程式传承之外,就没有了发展余地。

事实并非如此。近些年来,很多颇有见识的戏曲剧作家立足优秀传统剧目,在"改编"和"新创"之间走出了一条新路。他们创作的这些作品大多取材于传统剧目的故事情节和人物原型,但在价值立场上却除旧立新,以符合现代人的价值理念重新审视传统剧目中的故事和人物,赋予他们以新的艺术生命,从而接通了它们与现实的精神联系,进一步激活了这些传统剧目在当下的生命力。笔者认为,这种创作类型已经在一定程度上超越了"传统戏""现代戏"和"新编历史剧"的"三并举"剧目政策,是第四种创作类型。最近几年来,郑怀兴根据《赵氏孤儿》改编的《失子记》、戴谨忆根据《四郎探母》改编的《四郎·叹》、张弘和张淑香先后根据《白罗衫》改编的同名昆剧等,③无不如此。本人即以新编昆剧《白罗衫》为例,试析传统剧目的现代阐释和改编现象,以期对当前戏曲创作有所启示。

一

作为一出传统老戏,《白罗衫》的故事由来已久,其最早原型当是收入《太平广记》中的《崔尉子》《陈义郎》《李文敏》等三则唐传奇。这三则故事的内容都有相似之处——某官赴任途中遇害,其妻被贼人霸占,后其子被贼人收养,长大成人,后赴京应试途中巧遇一老妇。老妇感慨少年长相酷似其失踪多年的儿子,便把当年为儿子缝制的一件罗衫送给了少年。少年回家后,其母认出汗衫乃当年丈夫所穿,便把身世告诉其子。其子报官,贼人被诛,沉冤得报。三则故事的内容虽略有出入,但"水上遇害""祖孙相遇"和"罗衫相认"三个核心情节却大同小异,为后来的话本和传奇提供了基本情节主干。

① 1960年4月,文化部在北京举办"现代题材戏曲观摩演出",时任文化部副部长的齐燕铭在总结报告中提出:我们要提出现代戏、传统戏、新编历史剧三者并举。即大力发展现代剧目,积极整理改编和上演优秀的传统剧目,提倡用历史唯物主义观点创作新的历史剧目。这是"三并举"作为戏曲剧目政策第一次被正式提出。

② 以2016年举办的第11届中国艺术节为例,获得文华大奖的戏曲剧目共5部,其中现代戏4部,分别是豫剧《焦裕禄》、评剧《母亲》、淮剧《小镇》和京剧《西安事变》,新编历史剧1部,即京剧《康熙大帝》。

③ 对传统昆曲剧目《白罗衫》的同剧种改编一共有两次,第一次是张弘1986年的改编,由江苏省昆剧院演出;第二次是台湾大学中文系教授张淑香在2016年的改编,由苏州昆剧院演出。

到了元代，这个故事又被张国宾改成了杂剧《相国寺公孙合汗衫》（又名《合汗衫》或《汗衫记》）上演，写的是受人之恩的陈虎反夺人妻，使恩人张孝友家产荡尽，亲人离散。18年后张子报仇，合家团聚。同时，张国宾在敷陈陈虎的线索时，又设置了另一个人物赵兴孙。前者恩将仇报，后者知恩图报，这种两两相对的人物和情节设置对冤报的主题有所强化。同时，元杂剧《合汗衫》在保留了唐传奇"水上遇害""祖孙相遇"和"罗衫相认"等情节主干的基础上又有所发挥和丰富，其中最重要的就是元杂剧中的"汗衫"一分为二——母子分别时，张母把汗衫拆开，一半自留，一半交与儿媳，后汗衫相合，真相大白。从此，"罗衫相认"成为"罗衫相合"，元杂剧对唐传奇的这一重要改编，成为后世话本和传奇相关情节的最早源头。

明末冯梦龙在《警世通言》中收录了话本《苏知县罗衫再合》。这篇小说信笔挥洒，澜翻不穷，后世所传的《白罗衫》故事格局基本由此奠定，主要表现在以下两个方面：一，诸如苏云、徐能、徐继祖、姚大等人名及涿州、兰溪等环境地名基本固定，此后各种戏曲版本多以此为准；二，小说抛弃了元杂剧中张孝友搭救陈虎及赵兴孙报恩等情节赘笔，而是集中于苏云一家之离奇遭际，在延续此前"水上遇害""祖孙相遇""罗衫相合"等情节的基础上，又对每一阶段的情节予以丰富细化，增加了"徐用搭救""朱婆投井""夫妻告状""看状堂审""骨肉团聚"等内容，使之愈加跌宕起伏，情节张力大大增强。所以，虽然同宗于戏曲舞台，但后世戏曲《白罗衫》的更多情节来源与其说是元代杂剧，不如说是明代话本。

明末清初，传奇《罗衫记》始出文人之手，事相类同，确定了后世各类戏曲版本的基本格局，收录于《缀白裘》的"贺喜""请酒""游园""看状""井会"等五折昆曲经典折子戏和很多地方戏中的传统场次，无不来源于此。

近世以来，昆曲《罗衫记》在舞台上几近失传，观众经常看到的仅有"看状"等零星几折。但是，这似乎并不妨碍人们对这出老戏的热情和喜爱，除了昆曲外，豫剧、婺剧、锡剧、河北梆子、丝弦戏、永嘉乱弹等很多地方戏都对这个故事进行了各种版本的移植改编，虽角度不一，立场各异，但表现的基本主题不外乎善有善报、恶有恶报的因果报应以及天网恢恢、疏而不漏的警世劝善。在众多改编版本中，只有豫剧版和昆剧版有别于以上两种，在原有既定的人物关系和故事格局中另辟蹊径，风格迥异于其他剧种的改编。

豫剧《白罗衫》的改编主要集中在奶公姚大这一人物身上。奶公这个人物最早出现在冯梦龙的话本中。彼时的姚大还是水贼徐能的帮凶，后来是在徐继祖发现案情端倪、不断威逼的情况下，才站出来作证。当案情大白后，徐继祖"将姚大缢死，全尸也算免其一刀"，结局很是不堪。到了明清传奇中，奶公就已不再是徐能的帮凶，而是个良心未泯、关键时刻勇于揭示真相的忠仆。即便如此，奶公也只是这出戏的一个情节枢纽而已，因为他是整个事件的知情人，所以就承担了帮助徐继祖查明案情为双亲申冤报仇的重要戏剧功能，除此之外，传奇作者并没有赋予他过多的道德光辉。但到了豫剧的改编版中，奶公却被浓彩重抹，其在情节结构中的功能性作用得到持续强化，成为故事起承转合的关键节点，如在18年前解救苏妻、临危受托，18年后主动盗状、对徐继祖欲擒故纵、最后和盘托出其身世真相等。至此，奶公这个形象已不再是简单的功能性人物，而是成为徐继祖申冤报仇的行动主导者，他对徐继祖从拯救、抚养到案发时的试探、刺激、鼓励，俨然成为《白罗衫》中的另一个"程婴"，由此完成了从一个"帮凶"到"忠仆""义仆"的形象转变，使豫剧版《白罗衫》在因果报应、大义灭亲的主题上又增添了重然诺、轻生死的《赵氏孤儿》般的色彩。

显而易见，豫剧版《白罗衫》是以传统戏曲经典《赵氏孤儿》的模式改造明清传奇《白罗衫》的结果，其改编的方式是强化奶公这一人物形象，把同名传奇的生旦戏改成了豫剧的老生和小生并重的戏；其改编目的是强化劝善戒恶的传统道德，所谓天道公平，善恶有报；其改编的结果是，虽然在舞台艺术形象塑造方面有所丰富，但这种丰富仅限于强化了奶公这个人物形象，并没有对既定题材进行更具现代性的内涵开掘，仍旧因循沿袭原有的审美规范，在为现代人提供更具时代意义的美学形象方面乏善可陈。

二

如果说豫剧版的改编思路是"改旧如旧"，那么1980年以来的两版昆剧则是"改旧如新"，它们都在一定程度上超越了这出经典传奇劝善戒恶和因果报应的传统套路，通过挖掘主人公在亲情和法律之间的伦理抉择和人性困局，强化了此题材的悲剧色彩，在审美意识上和现代人达成了通约，从而赋予了这出传统剧目更多的现代意义。

第一版昆剧《白罗衫》改编于1988年，编剧是江苏省昆剧院的张弘，该院著名小生演员石小梅领衔主演。此后近30年间，此版《白罗衫》又先后由钱振荣、施夏明等演员继任主演，影响很大，成为该院的保留剧目，也成

为新时期以来昆剧整理改编传统剧目中的优秀代表。第二版昆剧《白罗衫》由苏州昆剧院首演于2016年3月,台湾著名作家白先勇担任策划,改编者是台湾大学中文系教授张淑香,主演是当年青春版《牡丹亭》中饰柳梦梅的俞玖林。

两版昆剧的改编有相似之处,首先都采取了类似话剧的"锁闭式结构",18年前苏云夫妻被徐能谋害的事件仅作为前史交代,并没有像传统昆曲折子戏和诸多地方戏版本那样把18年前的往事展现在舞台上,故事都是从长大成人的徐继祖进京会试开始讲起。其次,两版昆剧都把笔触集中在徐继祖得知案件真相后与徐能的关系纠葛上。张弘和张淑香都不约而同地在改编中聚焦于同一个问题:当徐继祖发现谋害亲生父母的凶犯竟然是养育自己18年的父亲徐能时,他的内心是否有过犹豫和挣扎?

对于徐继祖与养父徐能之间的这一情感关系,即便在明清传奇中也有描述:"一自途中相抱,如获珍宝依稀。三年乳哺甚心机,五六双垂丫髻。七岁延师训读,顽劣犹恐打你。见你欢笑我心喜,百样忧愁皆弃……"①即便徐继祖认为国法难容,但"原情揆理,本当饶恕",也采取了一些安抚性措施,把奶公的次子"螟蛉与你,接代徐氏香烟,将徐能从宽绞死,好生成殓",②让冷冰冰的"按律当斩"不至于显得那么残酷和灭绝人性。毕竟,仅有血缘关系的父亲和有养育之恩父亲相比,并没有孰重孰轻之分。而正是在这层意义上,两版昆剧的改编者在不同程度上开掘了徐继祖和徐能父子的情感和心理空间,赋予两出剧目以极大的现代伦理价值。

在1988年版的《白罗衫》中,张弘以"井遇""庵会""看状"和"诘父"四折统摄全局,讲述徐继祖在进京会试的途中巧遇苏母,后者以一件白罗衫相赠,托徐继祖代帮其寻找18年前赴任途中失散的儿子苏云。徐继祖高中状元后,被委任为八府巡按,在尼庵邂逅当年侥幸逃脱水贼之手的苏云之妻。徐继祖回府后,又见当年并未丧命的苏云上书状告谋害自己的水贼。徐继祖深夜看状,发现苏云所告之人竟和父亲徐能同姓同名。在其一再逼问下,深知内情的老奶公把事情和盘托出。原来,徐能就是18年前谋害苏云夫妻的水贼,而徐继祖就是当年苏妻产下的婴儿,这一切都有当年包裹婴儿的白罗衫为证。

在这一改编版中,第四折"诘父"是编剧张弘的独创。他曾说,这折戏"是我对《白罗衫》这一题材由立意到结构的'眼',由此决定了我对前面三折戏的选择、取舍和铺排走向"③。在这折戏之前,徐继祖先后遇到了祖母、生母、生父,伴随着真相的逐渐揭露,徐继祖的心理由同情他人变为发现个人身世卷入其中,情感上的微小波澜突然集聚为狂风骤雨。"诘父"一折是徐继祖和徐能的对手戏,展现了父子两人在真相面前你来我往的心理交战和情感纠缠,层次分明,细致入微。

徐继祖通过白罗衫已经确证徐能就是案犯,所以一开场就颇有把握地认为自己找到了解决方式:开宴迎亲报养恩,杀贼枭首雪母恨。徐能上场后也志得意满,喜看儿子功成名就,子贵父尊。接下来,通过徐继祖与父亲碰杯后又偷偷把酒倒掉、把"洗尘"说成"饯行"等细节,透露出此时徐继祖对徐能的厌恶和憎恨占了上风。随后,徐继祖托言"余人双审案",向徐能重述18年前苏云夫妇被害一事,引起徐能警觉。在徐能心怀侥幸试图遮掩时,徐继祖又向他连连抛出几个真相:当年苏夫人产下的孩子不但有了下落,而且那被告就是"看状人的令尊大人"。至此,徐能内心早已了然,徐继祖字字句句说的虽是他人,但又真真切切指向了自己。徐能由害怕犹豫到躲闪遮掩,再到强自镇定,最后索性主动向儿子戳破那层纸:那余人双分明姓徐!双人加个余,乃是个徐字。这一回合的较量后,徐继祖把球踢给了养父,问徐能该如何断案。徐能开始向儿子打亲情牌,反问徐继祖18年来自己待他如何,这句话彻底把徐继祖的位置从法官打回到了孝子,刚才请君入瓮的慷慨正气瞬间转为心怀反哺之情的优柔寡断,此前在心里构筑的仇恨壁垒轰然倒塌,18年的相濡以沫、父子情深倒了大义灭亲的理性和复仇渴望。情况发生转机后,在徐能的乞求下,徐继祖神色犹疑间欲放徐能逃命,但当他看到白罗衫后又匆忙阻拦。至此,父子两人的情感再次急转直下,徐继祖向徐能跪拜,敬酒"送行",徐能接过酒壶,忍不住举壶欲砸向徐继祖,片刻犹豫后又放下了手。随后,徐能蹒跚下场,在衙役们迎接徐继祖亲生父母的喜庆气氛中悬梁自尽。此时,徐继祖冰火两重天,在迎来形同陌路的亲生父母的同时,也送走了相濡以沫把自己养育成人的养父徐能。一边是破镜重圆,一边是肠断心碎。悲耶喜耶?"悲也泪,喜也泪,泪湿白罗衫",在后台

① 刘方.《白罗衫》[OL].[2017-08-02].
② 刘方.《白罗衫》[OL].[2017-08-02].
③ 张弘.《往事重提〈白罗衫〉》[OL]. http://www.jsyanyi.cn/blog/? zhanghong.

的伴唱声中，大幕徐落。

正如张弘所言，"诘父"一折是戏眼所在。在案情大白后，徐继祖一开始便想以"开宴迎亲报养恩，杀贼枭首雪母恨"的方式大义灭亲，报仇雪恨，但这个高居八府巡按之位的法官在人性的体察上还未免稚嫩，在过于高估了理性和公平的同时，他也大大低估了情感的力量和人性的复杂，发现自己在伦理正当性的选择中左支右绌。以往众多戏曲版本的大团圆结尾，到了张弘笔下，只能充满悖论和无奈。

如果说张弘30多年前的改编是对传统经典剧目《白罗衫》进行现代性转化的尝试，那么2016年台湾张淑香的改编则在这条路上走得更远、更彻底。首先，在文本和舞台呈现上，对徐能予以浓彩重抹，原先以徐继祖为主角的戏，在此版中变成了徐继祖和徐能并重的双主角剧目，重要场次几乎都是两人的对手戏；其次，在改编思路上，继续深挖这一传统故事内涵的悲剧因子，不回避徐继祖和徐能父子的伦理和情感困境，从而赋予此剧一种现代悲剧的风格和气质。

在传统戏曲中，《白罗衫》的主要人物遵从类型化的塑造方式，性格单一，善恶对立，人物形象不够丰富和饱满，缺乏对人性、人心、人情的呈现和解读。如果单从大义灭亲、为父报仇的角度来讲，《白罗衫》的故事较之于《赵氏孤儿》更惊心动魄，因为赵孤对自己身世之谜的发现不是主动探求的结果，仅是被动接受，而徐继祖则是在为民查案的过程中查到了自己身上，一切都是徐继祖的主动行为，这在某种程度上和俄狄浦斯王有相似之处。但是，如果改编者的角度仅限于此，还不足以显示出它的新意，2016年版的昆剧之所以能再次赋予传统经典以现代活力，主要是通过徐继祖、徐能父子伦理和情感困境的表达，更多地传达给了观众温暖人心、温暖人性的新的悲剧体验。这是一种与1988年版的《白罗衫》不一样的观剧体验，如果说省昆版的《白罗衫》还倾向于展现"人性之恶"，那么苏昆版《白罗衫》则重在挖掘"人性之善"。

新版《白罗衫》在延续1988年版的情节结构基础上，开篇增加了"应试"一折，展现徐继祖在进京赴试之际与垂暮之年的父亲徐能依依惜别。这一折戏是编剧新创，它旨在告诉观众两个事实：一是徐能收养徐继祖后已经弃恶从善，他的人生藉由18年前收养的婴儿而彻底"洗白"了；二是18年来徐能为徐继祖的成长身心劳瘁，如今父慈子孝，情深恩重。这一折戏是对此前《白罗衫》故事的重大改编，使得后面徐继祖的内心纠葛更让人信服。随后的"井遇""游园""梦兆""看状"四折基本遵从传统的昆曲折子戏，情节并没有过多改动。

新版《白罗衫》最重要的改编是最后一折"堂审"。这一折是对以往戏曲版本冤报主题的彻底颠覆，也是对1988年省昆版"诘父"一折的逆向改造。在"诘父"一折中，徐继祖对徐能的情感虽矛盾复杂，但基本上是厌弃憎恨有余，痛惜难舍不足，所以当徐能哀求出逃时，他先是应允，继而又拉住徐能，说自己不能徇私枉法，最后碍于养育之情，只能"赐个全尸，好生成殓"。而徐能对徐继祖的感情则似乎更简单直接，认为自己是养虎伤身，因怨生恨，最后竟凶相毕露，举起酒壶欲砸徐继祖，抱怨道：要你读书，盼你做官，倒不如还是教你做个强盗的好！这个牢骚始自明清传奇，一直延续到1988年省昆版的"诘父"一折，尽管父子二人在法理和人伦面前有过挣扎和犹豫，但因为这个牢骚，在人物塑造上最终还是没有脱离好坏善恶二元对立以及类型化、扁平化的窠臼，让徐能这个人物彻底喜剧化，之前蓄积的悲剧气氛荡然无存。

而在苏昆版"堂审"一折中，编剧却反其道而行之，让得知实情的徐继祖一开始便对徐能的处置迁延不决，当徐能闯入大堂时，徐继祖虽然也说国法难容、按律当斩，但最后还是不顾一切放走徐能，并承担后果，决意自刎谢罪。正如徐继祖在剧中所言：以父报父，不谓儿曹。父冤不伸，枉受官曹！以父易法，痛如铡刀。为子为官，有亏其道。① 他能做的只有以死面对。孰料已选择出逃的徐能为了不让儿子背负不忠不孝的恶名，竟又主动放弃出逃，最终选择自刎而死，用自己的生命守护了儿子，因为他深知：为父若无你相依相伴，生而何乐？天地虽大，何以为家？② 在这里，徐能和徐继祖父子在绝望的两难之中，选择的不是冰冷的理性和趋利避害的私欲，而是各自超越了本能，激发出了温暖人心的爱与善。徐继祖和徐能在"堂审"之前，都沿着命运的既定轨道前行，一个身处父慈子孝、少年得志的虚幻，一个误以为人生已经洗白但总笼罩于东窗事发的阴影之中；"堂审"之后，虚幻和阴影都被打破，他们奋力冲开命运的禁锢，甘愿为个人的"原罪"承担惨烈的后果，在竭力保护对方的同时，也以此实现了个人的救赎。

正是在这层意义上，新版《白罗衫》具有了悲剧的价

① 张淑香：《白罗衫》，江苏省苏州昆剧院排练稿，第46页。
② 张淑香：《白罗衫》，江苏省苏州昆剧院排练稿，第46页。

值和意义。而相比此前徐能临死前的抱怨和牢骚,新版中徐能的放弃出逃和守护其子之举,也确实传达出了主创者以悲剧洗涤人心、温暖人心的主题立意。

徐继祖所面临的伦理困境,理应激起巨大的情感冲突和波澜,但此前的传统经典之所以对这些视而不见或至多点到为止,不是从古至今人性发生了多少变化,而是老戏中蕴含的意识形态宣教功能把真实的人性进行了刻意的隐匿。很多年来,此类公案戏中主人公"大义灭亲"的行为一直被当作优秀的历史精神资源来继承和宣扬,而真实的历史却是:"亲亲相隐"作为维系社会人伦的一个重要准则,在很多历史时期都是被尊重和遵守的。古今中外很多人都意识到,当一个人去主动举证自己亲人的犯罪行为时,其背叛和破坏家庭伦理的社会危害性,将远远大于对所谓法律公平的坚守。古今文明社会的法律一般都会规定,当近亲属犯罪时,任何人都有权利不予告发、拒绝作证甚至帮助隐匿,即便作伪证也不受追究,这就是"亲亲相隐"的制度。孔子在《论语》中就说过"父为子隐""子为父隐",汉儒也曾提出"亲亲得相匿"的司法主张,这和西方的"亲属拒证权"是相通的。到了近现代,此一法律观念更是被文明社会所认可。所以,一出《白罗衫》的改编,在文本和舞台呈现差异的背后,标识着主创者法律伦理观念的过渡和调整,即由对极具意识形态符号属性的"大义灭亲"的遵从,到对蕴含着现代法律伦理观的"亲亲相隐"观念的标举。

三

其实,从"大义灭亲"到"亲亲相隐",《白罗衫》的改编传达出的并非仅是社会法律观念的更迭,更是一种对人性、人情的深层追问,这种追问是对亲情的维护,是对深邃公理的一次趋近,是一种人类基本的情感利益和价值观,它不分古今,不论中外。从本质上说,这种人性和人情更适合用艺术的形式去表现和传达。

以《白罗衫》为例,徐能作为谋害苏云夫妻的凶手,在他收养了苏云夫妇的孩子后,必须面对的人伦困局是:他对徐继祖越疼爱,父子感情越好,他的人生洗得越白,将来徐继祖得知真相后就会越痛苦,徐继祖的未来就是一个充满着巨大负担的未来。而对徐继祖而言,他面对的人伦困局是:当他作为秉公断案的青天大老爷步步追查、逐渐逼近真相时,却没有料到这个真相必将埋葬他和徐能的18年父子情深,必将陷其于不孝之境。实际上,徐继祖和徐能父子面对的这种伦理和情感困

境,在徐能18年前开始收养徐继祖时就埋下了,张淑香笔下的"应试""梦兆"等几折戏所渲染出的父慈子孝的点点滴滴,犹如不断蓄积的星星之火,一旦遇到风吹草动,便成燎原之势,势必在徐氏父子之间激起巨大的冲突与波澜。然而,从唐传奇《崔尉子》到宋元话本《苏知县》再到明清传奇《白罗衫》等,它们对父子之间的这些复杂心态或回避或忽略,在"赵家郎气宇轩昂,恨屠贾定然遭殃"①的义正词严、秉公断案的背后,却过滤掉了人性之幽微和复杂。张弘、张淑香等改编者正是从此出发,在某种程度上还原人物、还原人性,写出了更符合现代伦理价值的徐能和徐继祖,写出了不一样的《白罗衫》。

有分析者认为,类似于苏昆版《白罗衫》的改编是借用了西方的古希腊悲剧或莎士比亚悲剧的模式,所以就得出了徐继祖在气质上和俄狄浦斯王或哈姆雷特有些相似的结论。实际上,太阳底下无新事,古今中外人性并没有发生翻天覆地的变化,与其说这种改编方式是借鉴了古希腊悲剧或莎士比亚悲剧,还不如说是当代人以审美价值为基点,不断正视、挖掘传统戏剧人物所蕴含的丰富复杂之人性的结果。诸如徐继祖、徐能父子所面临的命运悖论、生存难题在古代发生过,在今天依旧在不断发生,近年来打破国产犯罪悬疑片瓶颈并在业内获得良好口碑的电影《烈日灼心》,就是《白罗衫》这一古典戏曲故事在当代电影艺术中的翻版。这部电影的成功经验可能有很多,但它通过对"罪犯抚养被害人遗孤"这一情节模式的现代解读,通过对人性灰度的深刻描摹和自我救赎的淋漓剖析,所达到的震撼人心的悲剧力量,对戏剧人理应有所启迪。

传统戏曲作为古典主义艺术的代表,其很多剧目在美学风格上都回避理智与情感的矛盾,惯用大团圆模式涂抹理想与现实之间的森严壁垒,这种现象并非中国戏曲所独有,在17世纪法国古典主义戏剧中同样比比皆是。而不以廉价和虚假的理想去人为地遮蔽理想与现实的历史性冲突,从而把希望寄托于对现实秩序的认同,正是现实主义、浪漫主义等现代戏剧对古典主义戏剧的超越之处。任何传统都不是永恒不变的,它不仅有民族性,也具有时代性。如果我们对传统戏曲剧目的古典模式不应过分指责的话,那么新编剧目对此种模式的沿袭我们也不应随意姑息。让人欣慰的是,近几十年来,无论是《董生与李氏》《金龙与蜉蝣》《曹操与杨修》等新

① 刘方.《白罗衫》[OL].[2017-08-02].

编历史剧,还是类似于《白罗衫》这样的经过整理改编的传统戏,它们无不以符合人性关怀和现代伦理价值观的人物形象塑造为当代戏曲创作树立了标杆,做出了实绩。

就传统戏曲剧目而言,很多戏本身蕴藏着极大的解读空间,当下的改编者如果能够站在现代人的角度深入了解故事内涵,适当改造叙事方式和人物形象,将会有助于弥合其与现代审美的龃龉,让传统戏曲和戏曲人物焕发出新的生命力。在社会环境已然发生巨变的今天,这或许不失为赋予传统戏曲以现代活力的路径之一。

(原载于《戏剧》2017年第5期)

永嘉昆剧团2016年度推荐剧目
《钗钏记》[①]

总策划 陈贤立	乐队
策 划 戴华章	司 鼓 郑益云
总监制 徐显眺	司 笛 黄光利
监 制 由腾腾 徐 律	笙、唢呐 徐 律
原 著 (明)王玉峰	二 胡 吴子础 潘郎炫
整 理 林天文	琵 琶 蔡丽雅
整理、改 编 施小琴	扬 琴 吕佩佩
导 演 章世杰	三弦、唢呐、箫 吴敏
音乐指导 林天文	中 阮 陈西印
作 曲 夏炜焱	中 胡 朱直迎
舞美设计 周星耀	大 提 黄 瑜
灯光设计 吴大明 鲍洪波	倍 司 夏炜焱
造型设计 胡玲群 许柯英	打击乐 林 兵 朱直印 吴 敏
道具设计 吴加勤	
舞台监督、场记 何海霞	场 次
	序幕
演员表	一、守盟
张争耀 皇甫吟	二、相约
黄苗苗 芸香	三、讲书
金海雷 皇甫母	四、落园
南显娟 史碧桃	五、相骂
张胜建 韩时忠	六、投江
刘汉光 史员外	七、小审
冯诚彦 李若水	八、大审
李文义 沈得清	九、团圆
孙永会 史夫人	
肖献志 媒 婆	人 物
王耀祖 承行吏	皇甫吟(小生)
胡曼曼 书 吏	皇甫母(老旦)
本团演员 衙 役	史员外(外)

[①] 据《古本戏曲丛刊二集〈钗钏记〉》整理改编。

李若水(老生)
沈得清(丑)
芸　香(六旦)
史碧桃(五旦)

史夫人(　)
韩时忠(副)
承行吏(末)
衙　役(杂)等若干

序　幕

[幕启。天幕上一钗一钏,如簪钗仙子,娉婷月中,祈盼人间姻缘美满,团圆如月。
[音乐起,幕外独唱:
　　闺中难违父母命,
　　钗钏错付起冤情。
　　为免人间留遗恨,
　　明月高悬碧天青。

第一场　守　盟

[北宋真州,史直员外府第。
[喜乐起,张媒婆引魏枢密家人担彩礼上。

张媒婆　(唱)【普贤歌】
　　媒婆终日脚奔波,
　　如蜂似蝶忙穿梭。
　　男婚也是我,
　　女嫁也是我,
　　只为人间好事多!
　　不远之处,就是史直员外家门。前日员外托我做媒,为女改嫁,今日就有魏枢密三牲六礼,急忙要聘娶。要问富贵人家,金枝玉叶,为何要退了旧盟,另寻新婚?且听员外一家,亲口道来!我还是赶紧上门,千万别错过了好时辰!
[喜乐中媒婆带吹打送礼彩班圆场,下。
[灯光转换,史直员外府第中堂。史员外引员外夫人双双上,向外张望。

史员外　唉!女儿婚姻事,日夜挂心怀!
　　(唱)【步蟾宫】
　　轻裘肥马日子红,
　　只可叹膝下无男继终。

史夫人　(唱)【前腔】
　　女儿婚事起变故,
　　怎再得佳婿乘龙?

史员外　妈妈,事不关心则已!关心者,心急也!今日,为女改嫁,媒婆即将上门行聘,不免就唤女孩儿出来,当面与她讲明便了!

史夫人　纸终包不住火!是孩儿她自己的婚事,怎瞒得她过?是该向她摊牌了!
　　(向内欲喊,突然想起)哎呀,我说老头儿,那魏枢密前妻刚死,又当贬谪还乡,女儿续他断弦,有何好处?

史员外　(不屑)哎,你怎知他又蒙圣恩,官任洪州,欲娶一个门当户对的夫人,随他到任。如今,他看上我家女儿,这是她的福分,也是我史门的造化。比嫁给那个穷鬼,胜过百倍!

史夫人　如此甚好,我们老来有靠了!(欣喜,向内,唤)碧桃,我儿!
[史碧桃郁郁而上。

史碧桃　(唱)【忒忒令】
　　金风吹,梧桐叶落满地,
　　下危楼,愁人更添悲凄。
　　虽则是,画堂内椿萱并茂承专宠,
　　恰难道,鸳盟早订,聘娶无期,
　　长吁短叹,短叹长吁,凭甚依?

史碧桃　(拭泪)爹爹母亲,女儿拜见!

史员外　(虽心不忍,狠下心来)儿呀,当初虽与皇甫家有姻盟之约,亲翁故后,家道中落,乏资来迎娶。想我儿年已及笄,闺房待嫁,岂不耽误我儿的婚事了!

史碧桃　爹爹,皇甫郎眼前虽是家境艰困,想他是个有

志秀才,必有腾飞之日。女儿恳求爹爹资助与他才是,女儿婚事迟早无须挂齿。爹爹呀!
(唱)【前腔】
　　郎君家贫有鸿鹄志,
　　沙滩困龙是未逢时。
　　求爹尊,施仁义,
　　非是别家,终究是自家女婿,
　　无他求,只愿偕老相宜。

史员外　儿呀!你怎知就里,当初与皇甫家联姻,是因其父皇甫伦在朝为官,老儿离去,家道日渐贫困,怎能与我家相配。今有魏枢密遣媒来提亲,这是天赐良缘,不如毁却前盟,转嫁魏枢密多少是好?

史碧桃　哎呀爹爹呀!你平日教训女儿遵守妇道、守一而终,如今怎又出尔反尔背信弃义,天理难容!自古"一丝为定,岂可变移",要我毁盟改嫁,誓死不从!

史员外　有道是"父母之命,媒妁之言"。儿女婚事,岂能由得你?哼!

史夫人　(相劝)女儿话不能讲过头!爹爹苦心,也是为了你终身有托!今朝吉日良辰,媒婆即刻上门,女儿家守礼听话要紧!

史碧桃　(惊)啊呀爹爹母亲,女儿绝难从命!
　　[喜乐大起。张媒婆带吹打彩礼班上。史员外带家人出迎。

张媒婆　喜鹊噪枝头,婚事靠嘴头!(笑脸)员外安人,老身这厢有礼了!(行礼)

史员外　张婆有请!

张媒婆　恭喜员外!贺喜安人!魏枢密置下三牲五果,金环玉镯,随同婚书聘金,一道送来,定下这门亲事,以期早日迎娶碧桃小姐,成婚赴任!

史员外　这正是:喜鹊噪枝头——

史夫人　婚事靠嘴头!

史碧桃　碰到媒婆触霉头!

张媒婆　(一怔)格人是谁,说话不讨彩,好像在气头!(转而笑脸)哦!定是碧桃小姐,一时不好意思,欲从故推,耳朵里塞棉花——装羊(样)!

史碧桃　(放下脸,生气)哼!……爹爹母亲!要女儿毁约改嫁,绝难从命!

史员外　(解围)嘿嘿!小女长在闺中,少见外人,一时不知应对!妈妈,吩咐厨房,杀只童子鸡,后花厅款待张婆!

史夫人　好咧!好咧!不会烧香得罪神,不会说话得罪人!杀只活鸡谢媒人!(下)

史员外　张婆请!

张媒婆　来便讨扰!来便讨扰!(随下)

史碧桃　(埋怨)哎呀!爹爹母亲!(欲追下,无奈,伺史员外等走远,向内喊)芸香,快来!

芸　香　(内)来了,来了!(上,向内观察)小姐?!……

史碧桃　啊呀芸香呀!我爹爹嫌贫爱富,要毁却前盟,将我改嫁魏枢密,这便如何是好?

芸　香　芸香我自小跟随小姐,小姐之心,芸香深知。只是父母之命,难以违抗!

史碧桃　改嫁由他,不从由我!

芸　香　既然小姐立志意坚,事就不难!

史碧桃　(喜)如何不难?

芸　香　(天真地)老爷嫌皇甫官人家贫,无钱迎娶。你多拿些银子与他不就完了。

史碧桃　你说得倒也轻巧,光天化日,被人瞧见那还了得。

芸　香　这……

史碧桃　有了!你去他家期约皇甫官人,于八月十五夜到花园内,我赠他毕姻之资,你说可好?

芸　香　好的,好的。我即刻就去。

史碧桃　转来。你要亲口对她说,千万不能叫别人知晓。切记!

芸　香　我记下了。(下)

史碧桃　咳!无限伤心事,只有苍天怜。(下)

第二场　相　约

[真州文庙。秀才们每月朔望(初一、十五)听训宣讲之芹宫儒学。
[书生皇甫吟家道中落,携母寄居于此,攻书求学。
[秋凉风起,落叶飘飞。皇甫母屋里手摇纺车纺纱。纺车吱呀,哀叹不已。

皇甫母 （唱）【一江风】
　　　　景凄凄,触目伤心处,
　　　　枫叶飘飘坠。
　　　　半世孀居效孟母,
　　　　咳！望子成龙但有期。
　　　　金风透玉肌,
　　　　金风透玉肌,
　　　　世味薄如纱,
　　　　奈梧桐雨过愁千缕。
　　　老身李氏之女,皇甫吟之母。不幸先夫早逝,家业凋零。只得携子寄居儒学,一经教子,期子成名,重振家门,以慰九泉。只可叹先夫存日,聘下史直之女为媳,奈何家贫乏聘,未谐秦晋,令人心忧！唉！唯有这咿呀纺车,知我情志！（埋头纺纱）
芸　香 （内）有劳了——
　　　（唱）【赚】
　　　　抹转街衢,
　　　　莲步忙移不敢迟。
　　　　我一路问来,
　　　　说此是芹宫里。
　　　看许多廊房,不知是哪一家呢？
　　　［屋内传出皇甫母咳嗽声。
芸　香 里面有位老妈妈坐着,待我进去借问一声。啊嗽！
　　　（唱）【前腔】
　　　　我扬声吐气进门间,
皇甫母 呀——
　　　（唱）【前腔】
　　　　伊是谁,
　　　　不知为甚来家里？
　　　　敢问娘行是谁？
芸　香 我么？要问人家的。
皇甫母 不知要问哪一家呢？
芸　香 这里儒学中,不知哪一家复姓皇甫呢？
皇甫母 这里儒学中只有我家复姓皇甫。
芸　香 如此,皇甫官人是……
皇甫母 是小儿。
芸　香 哟——,原来是老安人,哎呀呀,失敬,失敬了！
皇甫母 哟——,好说,好说。请问小娘子,哪里来的呢？
芸　香 我么？老安人呀——
　　　（唱）【前腔】
　　　　听咨启,
　　　　我是史门使女来传语。
　　　　老安人呀！
　　　　望勿疑忌。
皇甫母 哦,小娘子是史亲家那边来的。
芸　香 正是。
皇甫母 哟哟哟！
　　　（唱）【前腔】
　　　　我有失迎趋。
芸　香 不敢。
　　　［皇甫母端椅。
芸　香 老安人,这把椅子给哪个坐的？
皇甫母 小娘子,请你坐的。
芸　香 老安人在上,小婢怎敢坐？
皇甫母 亲家那边来的,哪有不坐之理？
芸　香 坐坐不妨？
皇甫母 不妨的。
芸　香 如此么,我告——坐。（母咳嗽介）哎呀呀,小婢不曾告过坐。
皇甫母 不妨,不妨把椅子摆上些。
芸　香 摆下些。
皇甫母 真真多礼了。请坐。
芸　香 有坐。
皇甫母 小娘子——
　　　（唱）【前腔】
　　　　何事劳卿过草庐？
芸　香 老安人,秀才官人为何不在家？
皇甫母 小儿么,出外讲书去了。
芸　香 喔！出外讲书去了。哎呀呀,老安人,告辞,告辞。
皇甫母 且慢！小娘子此来必有话说,怎么就走呢？
芸　香 话便有一句,要对秀才官人当面说的,既然不在家么,改日再来罢。
皇甫母 小娘子！有话对老身说了,待小儿回来,我对他说,是一样的。
芸　香 对老安人说是一样的？
皇甫母 一样的。请坐。
芸　香 有坐。
皇甫母 小娘子！敢是员外安人着你来的？
芸　香 不是的。
皇甫母 是那个？
芸　香 是我家小姐呵——
　　　（唱）【前腔】

　　　　　着我来传语。
　　　　我家员外安人呵——
　　　　（唱）【前腔】
　　　　　　道你家……
皇甫母　小娘子！为何欲言又止？
芸　香　话便有一句，只是不好启齿呀！
皇甫母　但说何妨？
芸　香　如此么，我说了嗫！
皇甫母　请教！
芸　香　（唱）【前腔】
　　　　　　道你家乏物来迎娶。
皇甫母　实是艰难哟！
芸　香　（唱）【前腔】
　　　　　　今有魏枢密求亲要改嫁伊。
皇甫母　喔——改嫁！
芸　香　嗯，改嫁。
皇甫母　哟，哟，哟——
　　　　（唱）【前腔】
　　　　　　亲家处，缘何变乱纲常礼？
　　　　　　议定姻亲，
　　　　　　哟！只怕难改移。
　　　　　　史亲家呀史亲家！
　　　　　　你好逆伦义。
　　　　　　咳！这也难怪他呀！
　　　　　　只恨我家贫受侮遭轻觑。
芸　香　老安人！
　　　　（唱）【前腔】
　　　　　　免嗔听启。
皇甫母　小娘子，你家员外安人虽有此心，但不知你家小姐立志如何？
芸　香　我家小姐呵！
　　　　（唱）【解三酲】
　　　　　　为伊家终朝忧虑，
皇甫母　哦，她也忧？
芸　香　（唱）【前腔】
　　　　　　道你囊无半点余资，
　　　　　　密约中秋十五夜到花园内，
皇甫母　到花园内何干？
芸　香　哪！
　　　　（唱）【前腔】
　　　　　　要赠伊宝和珠。
皇甫母　（唱）【前腔】
　　　　　　若得贤哉媳妇存节志，
　　　　　　多管是家门积庆余。
　　　　　　我私喜，
　　　　　　怎能个佳儿佳媳同奉甘旨。
芸　香　（唱）【光乍乍】
　　　　　　安人听咨启，
　　　　　　且莫意蹉躇。
皇甫母　我并不蹉躇呀！
芸　香　老安人！秀才官人回来，你要亲口对她说的。
皇甫母　说什么呢？
芸　香　哪——
　　　　（唱）【前腔】
　　　　　　叫他莫向人前通私语，
　　　　　　倘泄露风声难存济。
皇甫母　（唱）【尾声】
　　　　　　谢卿卿来传语，
芸　香　（唱）【前腔】
　　　　　　抬身敛衽拜辞归。
皇甫母　小娘子！再请少坐。
芸　香　坐是要坐的呀——
　　　　只恐娘行等久时。
皇甫母　（念）感谢你殷勤承言送好音。
芸　香　（念）有缘亲自会，无缘事不成。
皇甫母　事有成的。
芸　香　嗯，事有成的。如此，小婢告辞了！
皇甫母　慢去！
芸　香　呀！老安人请转！
皇甫母　转来何事？
芸　香　方才我来得慌忙，忘了去路了！
皇甫母　来来来，我来指点与你。可是此路来的？
芸　香　（摇头）不像。
皇甫母　不像么——可是此路来的？
芸　香　哎！是的，是的，正是此路来的。
皇甫母　喏喏喏，出了儒学中，外面通天大道，一直走去就是。
芸　香　谢老安人。老安人请进。
皇甫母　慢去罢！小娘子，转来转来！
芸　香　老安人，唤我转来何事？
皇甫母　讲了半日的话，不曾问得小娘子的芳名呢？
芸　香　喔，我么？自幼服侍小姐的，叫……
皇甫母　叫什么？
芸　香　叫芸香呀！
皇甫母　哎呀呀！失敬了。请里面待茶。
芸　香　我口不干。

皇甫母　那吃些点心。
芸　香　我不饿。改日再来罢！啊！老安人，请转！
皇甫母　又有何事？
芸　香　秀才官人回来，千万叫他八……
皇甫母　嗫声！（两望门）八，八什么呀？
芸　香　叫他八月十五夜早些来。
皇甫母　这个我晓得的。
芸　香　如此，我去了！
皇甫母　你慢些走！
芸　香　好一位贤德的老安人。（下）
皇甫母　好个乖巧伶俐的小娘子。待我儿回来，叫他去赴约便了！难得呀难得！
　　　　〔灯暗转。

第三场　讲　书

〔皇甫吟学友韩世忠家门。
〔皇甫吟青衿布鞋，心事重重上。
皇甫吟　（唱）【鹊桥仙】
　　　　笃志寒窗，
　　　　潜心古典，
　　　　知诗知礼知言。
　　　　家贫亲老势孤单，
　　　　怎效得，负米殷勤奉慈严？
　　　　乐道贫居，炎凉静守，
　　　　却难免愁织闷添。
　　　　何时得遂风云会，
　　　　方显男儿天地间！
　　　　小生皇甫吟，今日约在韩兄家讲学，来此已是。韩兄在家么？
韩时忠　是哪个呢？（上）
皇甫吟　是小弟在此。
韩时忠　原来是皇甫兄！（热情拉住）哎呀兄呀，你我自幼同窗，有通家之谊，何不径至书房，倒立拉在外头？（牵进）我家就是你，快快坐下，好让小弟早做请教！
皇甫吟　（进入书房，略开心怀）好呀好呀！你我好有一比呀！
　　　　（唱）【簇御林】
　　　　虽异姓，同手足，
　　　　这交情世上无，
　　　　承蒙眷恋两相顾。
韩时忠　（唱）【前腔】
　　　　愿奉令堂一饭需，
　　　　负米养亲效子路。
　　　　终有日，男儿有志富贵图。
皇甫吟　（拜揖）多蒙兄弟患难惠赐，为兄感戴在心！
韩时忠　（灵机一动）……皇甫兄，有一句话，不知当讲不当讲？！
皇甫吟　但讲无妨！
韩时忠　兄长携母，寄居儒学，实非长久之计呀！
皇甫吟　嗨！久困寒窗，饱学经史，无奈时运未济，无能改换门庭，奉养慈亲！正所谓："潜龙勿用，反被鱼虾之消；五谷未熟，不如荑稗之成耳！"
韩时忠　正是！那就让小弟和你闭户攻书，埋头着力，定要计功于旦夕，见效于平时。
皇甫吟　如今正是秋凉时候，灯火可亲，简篇可展，好光阴不可错过！
韩时忠　兄长满腹珠玑，请兄把书经大义讲论一番，小弟洗耳恭听！
皇甫吟　在小弟家下，岂有占先？
韩时忠　到我家里来，哪有占先之理。请兄先讲。
皇甫吟　如此，就讲"二帝三皇"这篇如何？
韩时忠　这篇末，好啊！
皇甫吟　如此，占先了——
韩时忠　请教！
　　　　（唱）【降黄龙】
　　　　禹、夏、商、周，
　　　　二帝三皇，
　　　　圣圣相继。
　　　　皋陶伊尹，传说周公，
　　　　是辅弼王臣。
　　　　帝尧制书，
　　　　神禹治水，
　　　　万世沾恩，
　　　　《尚书》内，
　　　　良臣圣主同道同心。
韩时忠　好呀！书经大义详明，足见吾兄之饱学，小弟

	受益匪浅也！（拜揖）
皇甫吟	韩弟谬赞了！如今请教吾弟，把《易经》大义议论一番！
韩时忠	（欲推又止，掩饰一笑）嘿嘿！嘿嘿！到底是通家之好朋友，晓得小弟最喜爱的是《易经》。就把《易经》讲了。 （唱）【前腔】 　　易——经，
皇甫吟	好！
韩时忠	我才出口《易经》二字，兄就赞好？
皇甫吟	真个好。
韩时忠	那倒要请教，是"易"字好呢，还是"经"字好？是刻得好呢，还是印得好？到底什么好？
皇甫吟	兄出口就是好。
韩时忠	喔！出口就是好。那不讲了。
皇甫吟	一定要请教！
韩时忠	一定要请教，无奈墨水喝不够，《易经》不易讲！……如此，小弟还是效仿兄长的"二帝三皇"那一篇！……哦……哦……（学皇甫吟样，摇头晃脑）—— （唱）【降黄龙】 　　禹、夏、商、周， 　　二帝三皇， 　　圣圣相继。 　　皋陶伊尹，传说周公， 　　是辅弼王臣。 　　帝尧制书， 　　神禹治水……
皇甫吟	（走神，突醒）啊呀，讲到哪里了？（回神细听）
韩时忠	（唱）【前腔】 　　万世沾恩， 　　《尚书》内， 　　良臣圣主同道同心。 　　喂，喂！（拍桌介）兄弟我讲完了！
皇甫吟	好！
韩时忠	这个好是我逼出来的。
皇甫吟	其实好。足见吾兄是饱学之士、经济之才，讲得好！
韩时忠	（不高兴）方才兄讲时，弟洗耳恭听；如今小弟讲，兄愁眉苦脸，灵魂出窍，似乎讲不出听不进，却是为何？
皇甫吟	小弟有些心事所以如此。
韩时忠	有何心事？
皇甫吟	兄弟心事么？嘿嘿……
韩时忠	敢是伯母薪水之费，令兄难堪？待我差人即刻送米送钱过去！（拿来一袋米，欲唤人）哎，来……
皇甫吟	（拦）不不不！母亲已托赖粗安，家用暂有……
韩时忠	那你有什么事？快快说来！你这样吞吞吐吐，不明不白，真正把我这个好心人急得心都跳起嘭嘭响咧！（挺胸脯）你听你听！……
皇甫吟	（侧耳听，惊）果然是"扑通扑通"跳个不停！……
韩时忠	（笑，旁白）真是书呆子！要是停了，不就死脱哉！
皇甫吟	感念贤弟一片赤诚！……只是，我这桩心事，在韩兄面前不便细述，只得告辞！
韩时忠	兄差矣！你我是同窗好友，无话不谈。兄有什么心事，说出来，容弟与兄度量度量，当行则行，当止则止，这才是好朋友。
皇甫吟	是呀！小弟与兄是通家，不妨，讲得的？
韩时忠	讲得的。
皇甫吟	小弟只为妻家之事……
韩时忠	喔！我晓得了。明日是中秋佳节，无非是送盒月饼、一对鸭而已，包在弟身上，不必犯愁。
皇甫吟	非为此说。
韩时忠	那为了何事呢？
皇甫吟	小的岳丈，见小弟家贫，要将寒荆改嫁。
韩时忠	这岂有此理！自古道："一丝为定，千金不易。"喔，我晓得了，令岳见这门亲事长远，见兄不娶，故而说要改嫁，只是催亲之意，断无改嫁之理。
皇甫吟	还说催亲，连人家都有了！
韩时忠	何等人家？
皇甫吟	就是魏枢密。
韩时忠	就是魏公廉老先生。哎，改嫁之事兄怎晓得？
皇甫吟	小的岳父虽有此心，我那房下竟有怜我之意，故着侍女芸香前来，期约小弟于八月十五夜到花园中，要赠我毕姻之资。你道去得么？
韩时忠	去得的。那芸香你会过面？
皇甫吟	不曾会面。
韩时忠	那这话是谁跟你说的？
皇甫吟	是芸香对家母说，小弟回家，家母转告与我的。
韩时忠	你同尊嫂可会过面？
皇甫吟	从不曾会面。
韩时忠	既都不识面……约兄几时去？

皇甫吟　八月十五夜……
韩时忠　……慢！夜——，容我想想——八月十五夜，花前月下，风流韵事，岂不美哉！（垂涎欲滴）
　　　　（唱）【扑灯蛾】
　　　　　　他哪里，月上柳梢头，
　　　　　　人约黄昏后。
　　　　　　穷得难娶亲，
　　　　　　还有人送钱求私媾！
　　　　　　我这里哟！岁数不是小，
　　　　　　光棍算一条。
　　　　　　媒婆不上门，
　　　　　　丑字来挡道！来挡道！
　　　　哼！心里实在有些不平衡！就唬他一下，让他去不成！……（转而一笑，就这么）哟，这"夜"字倒挺凶险的呀！啊呀兄呀！去不得。
皇甫吟　却是为何？
韩时忠　此非尊嫂好意，乃是令岳之奸计也！
皇甫吟　怎见得？
韩时忠　令岳要将尊嫂改嫁，兄难道罢了不成，定要兴词涉讼，故使芸香前来期约，到得他家花园之中，不是一刀，便是一棍。绝其后患！
皇甫吟　人命关天，焉能就杀？
韩时忠　足见兄是个书呆子，但能读书，不曾读律。
皇甫吟　律上如何道？
韩时忠　律上有一款道："贪夜无故入人家园，非奸即盗，顿时打死不论。"
皇甫吟　啊！打死不论？
韩时忠　打死一百个，只算五十双。
皇甫吟　啊呀史直呀，你使得好奸计也！若非兄高见，险遭毒手。我不去了！
韩时忠　兄，你若不去末，叫他无限计谋一旦空。
皇甫吟　好个一旦空。告辞！
韩时忠　兄请转！
皇甫吟　何事？
韩时忠　你当真不去了？
皇甫吟　我断然不去！
韩时忠　是呀！钱财事小……
皇甫吟　性命为重。（欲下）
韩时忠　哎，兄来转！
皇甫吟　何事？
韩时忠　兄吃了点心再走！
皇甫吟　不消！小弟呀！愚兄真正是——
　　　　（唱）【黄龙滚】
　　　　　　满怀疑惑今朝消，
　　　　　　我谢你见广才高，
　　　　　　愚兄是虚长年岁，
　　　　　　智窄识机少；
　　　　　　若非药石言，
　　　　　　险被人欺藐！
韩时忠　嘿嘿！仁兄此番不去，这正是——
　　　　（唱）【前腔】
　　　　　　叫他无限奸计一场空，
　　　　　　我将你性命保。
　　　　　　待等你紫阁名登，
　　　　　　再将此仇报！
皇甫吟　请了！（下）
韩时忠　慢走！（送下，转身，眼珠一转）美哉！自古道：虽有智慧，不如乘势！明明是他要干一段美事，方才把拉我一套，套出来哉！把拉我一吓，吓回去哉！嘿嘿！待等八月十五夜，假扮皇甫吟前去赴约，不图钱财，只求私合，到那时真是妙不可言唷——
　　　　（念或唱）
　　　　　　谁言我是丑中丑，
　　　　　　不解风情抱枕头。
　　　　　　一到八月十五夜，
　　　　　　我情似秋水涨桥头！
　　　　［灯暗转。

第四场　落　园

［月到中秋,穿云破雾。
［史直员外府第,后花园。
［芸香内声——小姐,这里来！引史碧桃上。

史碧桃　（唱）【梁州新郎】
　　　　　　碧天霞落，
　　　　　　长空云敛，

　　　　一片冰轮舒展。
　　　　蓝桥亭畔乘槎，
　　　　已约同欢。
　　　　只见银涵华屋，
　　　　凉透香肌，
　　　　露湿栏杆浅。
　　　　夜深苔径滑步轻款。
　　　　月到天心分外圆。
　　（唱）【合头】
　　　　情怀畅，心慵懒，
　　　　向朱扉绣户闲凭遍。
芸　香　小姐，好月色呀！
韩时忠　（潜上）（唱）【前腔】
　　　　　　清意趣，少人见。
　　　　学生韩时忠，假扮皇甫吟前来赴约，来此已是花园门首。
史碧桃　芸香！怎么此时还不见来？
芸　香　带我去看来。哟！偏是这月色朦胧。
韩时忠　（滑介）哎哟！
芸　香　是哪个？
韩时忠　小生韩……
芸　香　韩什么？
韩时忠　寒、寒、寒儒皇甫吟，前来赴约的。
芸　香　喔！秀才官人来了。
韩时忠　正是。
芸　香　待我禀报小姐知道。少待。
韩时忠　你要快些。（背供）差点露出马脚。
芸　香　小姐！秀才官人来了。
史碧桃　问个明白，然后让他进来。
芸　香　晓得。秀才官人，是哪个来期约你的？
韩时忠　嗯……喔，是芸香姐来对家母说了，家母叫小生来赴约的。
芸　香　（点头介）如此，待我开门来。请进。
韩时忠　小姐……
芸　香　我不是小姐。
韩时忠　莫非是芸香姐么？
芸　香　正是。
韩时忠　小姐呢？
芸　香　在亭子上，随我来。
韩时忠　不知可有狗否？
芸　香　（窃笑）没有！小姐，秀才官人来了。
史碧桃　请前来相见。
芸　香　是。秀才官人，小姐请你上前相见。

韩时忠　喔！小姐，拜揖！
史碧桃　芸香，你去问他，六礼已行，为何不来迎娶？
芸　香　是。秀才官人，小姐问你，六礼已行，为何不来迎娶？
韩时忠　非是我不来迎娶，当初先父在日，家颇富裕，家父弃世之后，一月穷一月，一年穷一年，穷穷穷……呜！（哭介）
芸　香　轻些！
韩时忠　我悲痛之极，所以如此。
史碧桃　我爹娘虽有将奴改嫁之心，奴家不肯从父背义，故着芸香前去期约，只愿秀才早来迎娶，休得延误！
韩时忠　若得小姐如此，是小生生前之幸，非今世之福也！
芸　香　秀才官人，我家小姐，繁华生长，不图贵戚相攀，甘受裙布钗荆。正是：
　　　　奇花异种君须惜，莫认杨花作雪看。
　　（唱）【前腔】
　　　　告官人听启奴言，
　　　　因何故迟姻眷。
　　　　我娘行思念，姑已衰年。
韩时忠　（唱）【前腔】
　　　　谢得卿卿怜念，
　　　　若得周全，此恩非浅。
史碧桃　（唱）【前腔】
　　　　奴是一鞍一马，
　　　　岂敢再移天。
芸　香　（唱）【前腔】
　　　　及早迎亲莫迟延。
同　唱　（唱）【合头】
　　　　情怀畅，心慵懒，
　　　　向朱扉绣户闲凭遍，
　　　　情意趣，少人见。
史碧桃　芸香！你到房中箱笼内将手帕包的东西取来。
芸　香　是。秀才官人！小姐着我去取东西与你，你脸朝那边，不要动！
韩时忠　我动也不动。
芸　香　我就出来的。（下）
韩时忠　芸香叫我不要动，我是为动而来的。待我……（偷看）啊呀妙呀！
　　（唱）【前腔】
　　　　小亭中伫立婵娟，
　　　　顿教人情牵意乱。

小姐！
(唱)【前腔】
　　对明月作证和你凤倒鸾颠。(欲抱小姐，小姐避开)

史碧桃　(慌拒)秀才！和你佳期有日，苟合绝难从命。

韩时忠　小姐！今夜中秋佳节，相逢乐地，何必固辞矣——
(唱)【前腔】
　　只见玉箫三弄，
　　乌鹊双飞，
　　和你良夜情无限。
小姐！物类尚然如此，何况于人乎？来嗳！(又上前欲抱)

史碧桃　(稳重地)秀才，你既读圣贤之书，必达周公之礼，百年夫妻，情义久长。岂可一宵苟合，遗臭万年。不可呀不可！

韩时忠　(羞避)啊呀，不差呀不差！
(唱)【前腔】
　　他操持坚与节，
　　使我好羞惭。
　　此来差矣！
　　却做南柯一梦圆。

史碧桃　芸香快来！

芸　香　(上)(唱)【合头】
　　情怀畅，心慵懒，
　　向朱扉绣户闲凭遍，
　　清意趣，少人见。
小姐，东西在此。

史碧桃　一一交付与他。

芸　香　是。秀才官人，你方才朝那边的，为何朝这边呀？

韩时忠　是风大把我吹转来的。

芸　香　啐！不老实。喏喏喏，小姐赠你：金钗一对、珠钏一双、银子……小姐银子多少？

史碧桃　五十两。

芸　香　银子五十两，收好了。速速前来迎娶！

韩时忠　晓得的。(背供)要这些东西何用？

史碧桃　芸香，去对他说，这些东西员外安人都认得的，叫他拿回去更换更换，速来迎娶。

芸　香　是。秀才官人，小姐说，这些东西员外安人都认得的，你拿回去更换更换，速来迎娶。

韩时忠　(心不在焉地)是，是！即日来娶！即日来娶！……钗钏么，点点翠、翻翻蓝。银子么，换上青白铜钱可好？

史碧桃　芸香，恐老安人在家悬望，我和你亲自送他出去。

芸　香　秀才官人，小姐还要亲自送你出去。

韩时忠　还算明白。

史、芸　(唱)【节节高】
　　这是嫦娥爱少年，
　　玉轮碾乘风飞下离琼苑。
　　神仙眷鸾凤翩雨云乱，
　　殷勤自觉情留恋。
　　蓬莱阆苑真堪羡。
　　只恐相逢似梦中，
　　别时不久重相见。

韩时忠　(唱)【前腔】
　　别时怎得重相见！

［史碧桃匆下。

韩时忠　(追喊)小姐，小姐！

芸　香　(拦住)休要高声，员外安人卧房就在那边！

韩时忠　我还有一句要紧的话要对小姐说的。

芸　香　有话对我说是一样的。

韩时忠　那你替我多谢小姐。呀，芸香，小姐过门你来吗？

芸　香　自然要随嫁的。

韩时忠　那么今夜先给个定金吧！(欲上前)

芸　香　啐！你与我出去！(推出门外)不老实！(重重关门，关住韩时忠一条腿)

韩时忠　哎哟，里面还有一只脚……(费力拔出)咳！我为了如此，所以如此，早知如此，何必如此哟——
(唱)【尾声】
　　今宵误入天台院，
　　好姻缘反成恶姻缘。
韩时忠呀韩时忠！
(唱)【前腔】
　　你使尽心机(啊呀)也枉然。

［灯暗转。

第五场 相 骂

［真州文庙,皇甫吟家。

皇甫母 （步态蹒跚,上）遭逢时不利,咳！被人谈笑耻。良药苦口利于病,忠言逆耳利于行。我孩儿那晚若去赴约,必遭其害,目下虽然安妥,终须不了哟！

芸 香 （上）才郎共淑女,月下已相叙。只因逼嫁紧,催郎早迎娶！此间已是,不免径入。老安人,打搅了！

皇甫母 你今日又来怎么？

芸 香 我么——

（唱）【入破】
　　小姐命我来问取,
　　安人何不行婚礼？
　　使她心中忧虑。

皇甫母 芸香！

（唱）【前腔】
　　想这段姻缘,

芸 香 一对好姻缘。

皇甫母 有什么好姻缘？

（唱）【前腔】
　　我为穷迫无周备。

芸 香 如今有了！

皇甫母 （唱）【前腔】
　　我朝思暮想,

芸 香 敢是思想做亲么？

皇甫母 非也！

（唱）【前腔】
　　指望我儿名遂方迎娶。

芸 香 这话说远了。

皇甫母 （唱）【前腔】不想伊行,
　　缘何屡屡——
（唱）【前腔】
　　来催娶？

芸 香 今日小姐又着我来的。

皇甫母 不知你家小姐呵,
（唱）【前腔】
　　是何主意？

芸 香 老安人！
（唱）【前腔】
　　我那日来期,

皇甫母 是你来期约,我儿不曾去。

芸 香 有来的呀！
（唱）【前腔】
　　秀才来到花园内,
　　安人何故心瞒昧。

皇甫母 嘟
（唱）【前腔】
　　你休得乱道胡言,

芸 香 倒说我乱道胡言。

皇甫母 我儿是读书之人。
（唱）【前腔】
　　他钻穴逾墙决不为。

芸 香 怎说钻穴逾墙,那晚秀才官人有来的。

皇甫母 没有去。

芸 香 有来的,有来的嗫——
（唱）【破二】
　　难道不是贤郎又是谁？

皇甫母 （唱）【滚】
　　听汝言词,听汝言词,
　　我尽知他暗地里施谋计。

芸 香 施什么谋计？

皇甫母 我晓得呀！
（唱）【前腔】
　　为要改嫁枢密,
　　改嫁枢密,
　　悔姻亲赚我儿。

芸 香 赚你家什么,赚你家什么？

皇甫母 幸喜皇天有眼,那晚我儿不曾去。

芸 香 去也不曾吃了他。

皇甫母 吃虽不吃吓！
（唱）【前腔】
　　我儿若去时,
　　只怕命难存济。

芸 香 老安人,我晓得了,那晚秀才官人敢是瞒着老安人来的？

皇甫母 胡说！我那贤孝之子,焉能瞒我。

芸 香 啊呀既不瞒你呵——
（唱）【前腔】
　　想那晚园中,那晚园中,
　　他觌面夫妻相会。

皇甫母　什么夫妻相会,敢是你见了鬼了!
芸　香　啊呀不是见鬼的嚛,我家小姐呵——
　　　　（唱）【前腔】
　　　　　　怜乏聘钗钏白银是我一一付与。
皇甫母　什么钗钏?
芸　香　还有白银五十两。
皇甫母　你付与哪一个?
芸　香　是我亲手交付与秀才官人的。
皇甫母　这两样东西就是有,我也受得起。芸香。你小小年纪,休要无中生有!
芸　香　啊呀天呀,还说我无中生有,那晚秀才官人拿了东西还说得好吁——
　　　　（唱）【前腔】
　　　　　　说即日成亲,即日成亲,
　　　　　　到如今将好意反成恶意。
皇甫母　什么好意,都是你主人生谋计。
芸　香　员外安人虽有此心,我家小姐呵——
　　　　（唱）【前腔】
　　　　　　节操坚持,节操坚持,
　　　　　　不肯嫁二夫损名誉。
皇甫母　凭你怎么说,我就是不娶!
芸　香　你不娶也罢,只是可惜吁!
皇甫母　可惜?芸香,是可惜我家么?
芸　香　可惜你家?只是可惜我那贤德的小姐呵——
　　　　（唱）【前腔】
　　　　　　可惜枉费她心,枉费她心,
　　　　　　不能够全节义。
皇甫母　全得好节义哟!
芸　香　哎!
　　　　（唱）【前腔】
　　　　　　他奸骗钱财闲聒甚的。
皇甫母　嘟!
　　　　（唱）【出破】
　　　　　　你休得把浪言相对,
　　　　　　设计谋造言生事端!
芸　香　倒说我造言生事。过来!
皇甫母　做什么?
芸　香　你看上面是什么?
皇甫母　上是天。
芸　香　呀啐!我只道是地呀!
　　　　（唱）【前腔】
　　　　　　却不道湛湛青天不、不、不可欺!
皇甫母　有什么湛湛青天不可欺?
芸　香　你奸骗我钱财,管教你须臾受祸灾!
皇甫母　老天应监察,不受这飞灾!
芸　香　要你受!
皇甫母　偏不受!
芸　香　你今日还我便罢,若不还,我死也死在这里。（坐下）
皇甫母　哟哟哟!她竟敢上坐起来。呀呸!这位是你坐的?
芸　香　这既不是龙位,又不是皇位,你坐得,我怎么坐不得?
皇甫母　虽不是龙位,也不是皇位,我坐得,你这死丫头坐不得。
芸　香　我偏要坐。
皇甫母　偏不容你坐。
芸　香　偏要坐,偏要坐!
皇甫母　偏不许你坐。小贱人!
芸　香　老安人!你不要破口就骂,我芸香也会骂的。
皇甫母　我敢骂你小贱人,死丫头,你敢骂我?
芸　香　我骂你这老……
皇甫母　老什么,老什么?
芸　香　老,老,老安人呀!
皇甫母　哼!谁不知道我是老安人。谅你也不敢骂。你这死丫头、小贱人。
芸　香　我真熬不牢（下）了。我骂你个老不贤!
皇甫母　啊!芸香,你连老不贤也骂了?
芸　香　骂了,怎么了?
皇甫母　哟,哟,哟!
芸　香　（学样）哟,哟,哟!
皇甫母　小贱人!
芸　香　老不贤!（打）
皇甫母　（震惊,气）死丫头,这等可恶,你与我出去!（推出门外介）小贱人,放肆。气死我也!（关门,下）
芸　香　（敲门）老不贤,老不贤!啊呀,老不贤啊!你这等满心昧已,还想教子成名!啊呀小姐呀小姐!你本将心托明月,呀啐!谁知明月照沟渠!啊呀老不贤!哎呀……（哭下）
　　　　〔灯暗转。

第六场　投　江

［史员外府第，小姐闺楼。黄昏。
［史碧桃神色紧张，推窗远眺，等待芸香消息。

史碧桃　（唱）【引】
　　　　夜近欲梦漫无际，
　　　　欲醒又觉魂魄飞。
　　　（忧心）我爹娘不顾仁义，要将奴改嫁，又着芸香到彼，催他早来迎娶，暮色已降，夜鸟归林，怎么还不见芸香身影？好不教人悬望！
芸　香　（上）啊呀她那老不贤呀！
　　　　（唱）【称人心】
　　　　把山盟虚迸，
　　　　月下恩情撇漾。
　　　　到园亭赠他财物都不想。
　　　　皇甫吟呀——
　　　　你是君子辈，
　　　　反做小人行。
　　　　呀小姐！
史碧桃　芸香，你回来了！
芸　香　正是。
史碧桃　（唱）【前腔】
　　　　教人悬望，
　　　　他母子如何说向。
芸　香　小姐，那安人呵——
　　　　（唱）【前腔】
　　　　瞒心昧己尽胡言，
　　　　说你要配国相。
史碧桃　怎说这样话来？秀才亲口说即日来迎娶的。
芸　香　他说那晚不曾来。
史碧桃　啊！怎说不曾来。
芸　香　反说员外安人呵——
　　　　（唱）【前腔】
　　　　要赚他行，
　　　　花园谋取，
　　　　说那晚何曾趋往。
史碧桃　吖，有这等事，兀的不痛杀我呀！（晕介）
芸　香　小姐，醒来！
史碧桃　（唱）【红衫儿】
　　　　听伊语心痛伤，
　　　　薄幸才郎，顿教奴家懊恨，
　　　　空教人望想。
　　　　爹娘呀！
　　　　只为你爱富嫌贫，
　　　　把儿名节损伤。
芸　香　小姐！
　　　　（唱）【前腔】
　　　　你休得要埋怨爹娘，
　　　　恨只恨寒儒不良。
史碧桃　芸香，我的心事只有你知，你去取我白汗衫来，待我题诗一首在上。倘我嫁到魏家去，可拿这汗衫诗句与那薄幸的秀才看，待他也去懊悔。
芸　香　是。待我去取来。（下）
史碧桃　天呀！我被爹娘凌逼，少不得是个死，不如趁早自尽，免得玷污清名。
芸　香　（上）小姐，汗衫在此。
史碧桃　放下，你去睡罢。
芸　香　我等小姐同睡。
史碧桃　你先去睡，我随后就来。
芸　香　待芸香烘了被，小姐就来睡罢。（下）
史碧桃　我若死后，外人哪知我守节而亡，不免题诗一首在上，以作忠烈之记。
　　　　（写）身付波滚为节殇，
　　　　　　男儿薄幸少纲常。
　　　　　　一片贞心难朽没，
　　　　　　且留芳名翰墨香。
　　　　哎呀苦呀！
　　　　（唱）【江头金桂】
　　　　写罢了新诗愁闷，
　　　　不由人泪暗倾。
　　　　教奴怎做荡妇，
　　　　为此遣婢传音，
　　　　只为纲常不乱伦。
　　　　皇甫吟呀！
　　　　和你月下同盟星前曾订，
　　　　你受了金银钗钏，面谕催亲。
　　　　谁知他那里爽旧盟。
　　　　恨寒儒薄幸，
　　　　何当初分。
　　　　我那晚若与他苟合了呵！
　　　　岂不污了贤名。
　　　　到如今猛拼一命归黄土，

留取芳名照汗青。
啊呀！苦呀！（下）
［在牌子中灯暗转。
［江边。秋风兴浪，波涛叠起。
［史碧桃披头散发，恍恍然奔往江堤。

史碧桃　（唱）【绵搭絮】
　　　　轻悄悄离了家庭，
　　　　只虑我的椿萱，
　　　　年老无儿少嗣承。
　　　　爹娘呀！
　　　　非是儿负亲恩，
　　　　只因你处事不平，
　　　　怎叫我失节之女败坏常伦。
　　　　不如身葬江心，
　　　　留取芳名万世称。
呀！来此已是江边。好大的风浪也——
（唱）【香柳娘】
　　　　见波涛战惊，
　　　　见波涛战惊，
　　　　泪沾脂粉，
　　　　自古红颜多薄命。
　　　　恨儿夫负恩，
　　　　恨儿夫负恩，
　　　　欺骗背前盟。
　　　　使我将身赴波滚，
　　　　拼鱼腹葬身，
　　　　跳入浒津，
　　　　免被旁人嘲论。
（唱）【哭相思】
　　　　心戚戚，泪涟涟，
　　　　坚贞不改志移天。
　　　　殷勤嘱咐东流水，
　　　　罢！
　　　　但得香魂返故园。（投江介）
［内声，众喊——有人投江！有人投江！快去救来！快去救来！……
［一小舟速追下场。
［观文殿学士李若水，奉旨恤刑来到真州，众引官船上。

李若水　（立船头观望）前面有人落水，速速前去相救！
［灯暗转。

第七场　小　审

［真州衙门。
［幕外合唱——
　　为守节义赴清波，
　　椿庭萱堂悔意多。
　　曾执一念酿灾祸，
　　唯期公堂罪人捉。
［史员外、芸香匆匆上。击鼓。
［众喝，站堂。

沈得清　（上，念）
　　　　我坐公堂生意俏，
　　　　不依公道则爱钞。
　　　　有朝事发碰了壁，
　　　　拼着帖个大药膏。
嘿嘿！下官沈得清，安民有术，断案能清，博得个雅号叫审得清！适才闻听得"堂鼓响咚咚"，看来是"口袋不会空"！好生意上门来哉！来人！

众衙役　吓！
沈得清　带击鼓人上堂！
衙　役　击鼓人上堂
［史员外急上。
史员外　（跪）爷爷告状呀！
沈得清　（跪扶）你不来告状，难道请我喝酒不成？
史员外　（扶沈得清同起）爷爷岂能下跪于我？
沈得清　你乃下官的衣食父母，岂有不跪之理？
史员外　（意外，转而会意）老爷贤明！
沈得清　（入座）告什么状？
史员外　因奸致死人命事！
沈得清　哎哟！真州百姓真刁，动不动就是人命！取状词来！
衙　役　（取介）状词呈上。
沈得清　待我看来。（看）史直，你照状词上讲来，若有一字支吾，我这里不准。
史员外　老爷听禀！

(唱)【玉抱肚】
　　望开明鉴,
　　听小人从头诉言。
　　我女儿小字碧桃,
　　曾许皇甫吟蓝玉成缘。
　　中秋十五,
　　私通幼女逼行奸,
　　欺骗白银钗与钏。

沈得清　欺骗钱财反又不娶?! 史直! (应)皇甫吟是何等样人?

史员外　是个秀才。

沈得清　住在哪里?

史员外　在儒学中。

沈得清　来!

众　衙　有!

沈得清　到儒学中速拿皇甫吟到来听审。

衙　役　吖! (下)

沈得清　哎! 我想既是女夫就不为奸骗的了! 其中必有别情!

史员外　啊呀爷爷呀!
(唱)【前腔】
　　高台明判,
　　有魏枢密来求姻眷。

沈得清　你女儿从也不从?

史员外　(唱)【前腔】
　　我女儿誓不相从,
　　使芸香相约后花园。
　　他忘恩负义,
　　奸骗钱财后又悔亲事,
　　致使我女溺水赴黄泉。

沈得清　如何? 我原说另有别情。人证何在?

史员外　有使女芸香!

沈得清　好! (双手分别举起三个与六个指头)这三推六问最关键,辨明是非少沉冤!

史员外　(会意)多谢老爷,推问仔细! (旁白)哎呀! 这个环节开价三百六十两!

衙　役　皇甫吟拿到!
[众带皇甫吟上。

沈得清　被告皇甫吟! 史直告你因奸致死人命事,从实招来。

皇甫吟　公祖在上,念生员读书为本,学儒为业,不曾干钻穴踰墙之事,望公祖详察。

沈得清　你开口生员,闭口生员,难道老爷我打不得你这生员? 如今先打你,然后行文到学里,革去你的衣巾。来!

众　衙　有!

沈得清　将皇甫吟剥去衣巾,重责四十大板。

皇甫吟　啊呀!

众　衙　吖! (打介)一十、二十、三十、四十。打完。

皇甫吟　哎哟哟!

沈得清　快快招来!

皇甫吟　爷爷,听禀——

沈得清　讲!

皇甫吟　(唱)【梁州序】
　　攻书为业,安贫乐善,
　　念小人颇识先贤。
　　只为家贫无依;

沈得清　家贫就该干这事?

皇甫吟　(唱)【前腔】
　　母子寄居学间。

沈得清　这门亲事是你自己聘的?

皇甫吟　(唱)【前腔】
　　是我先人在日,
　　聘定碧桃史氏为姻眷。

沈得清　为何不娶?

皇甫吟　都是我那岳丈啊!
(唱)【前腔】
　　他嫌贫爱富悔盟言,
　　改嫁官豪把伦理愆,
　　望公相细推辨。

沈得清　奸骗钱财反而不娶,以致此女抱恨身死,还说望公相细推辨? 我想人命关天,不挟不显我公堂的铁面无私,八面威风! (举双手向史员外示意"八"字)

史员外　(旁观)好一个八面威风! (痛下决心,旁白)哎呀! 为断官司赢,只得花血本! 好! 加个八百两! (举双手示意八字)

沈得清　来! (应)挟! (用挟刑)

皇甫吟　哎呀爷爷呀——
(唱)【前腔】
　　停嗔息怒听吟陈诉,
　　他虚捏情由诬告机谋远大,
　　女死有谁来辨?

沈得清　女死有谁来辨? 这一句话倒也讲的是! 松刑!

衙　役　吖! (松刑)

皇甫吟　哎哟哟! (瘫倒)

沈得清	史直,你女之死有何为证?
史员外	有汗衫诗句为证。
沈得清	取来。
书　吏	汗衫呈上。(呈汗衫)
沈得清	(念)身付波滚为节殇,
	男儿薄幸少纲常。
	一片贞心难朽没,
	且留芳名翰墨香。
	唔!这诗句有些讲究。史直,这诗是你女儿做的?
史员外	是我的女儿做的。
沈得清	倒是个聪慧的女子。
史员外	啊呀儿呀!
沈得清	带皇甫吟。
衙　役	吖!(押皇甫吟上)
沈得清	皇甫吟!
皇甫吟	有。
沈得清	你那晚是有去的呀?
皇甫吟	小人不曾去。
沈得清	你既不曾去,如何你妻子题诗在汗衫上,其中有一联道:"身付波滚为节殇,男儿薄幸少纲常。"这"薄幸"二字明明怨恨着你,你还说不曾去。
皇甫吟	若论汗衫诗句,倒是她父亲害了他女儿性命了。
沈得清	却是为何?
皇甫吟	他那父亲呀!——
	(唱)【前腔】
	他要重婚改嫁,
	此女她不欲从亲,
	守节投江面。
	芸香曾至,小人不趋前,
	怕被谋害把命捐,
	望公相再推辨。
沈得清	一面之词。带芸香!
	[芸香上。
衙　役	吖!芸香带到。
沈得清	芸香!你家主告你是个干证,你把两家的事一一说来,若有半字支吾,嘿嘿!老爷我要打你的小屁股的。
芸　香	爷爷听禀——
	(唱)【前腔】
	中秋夜亲到花园,
	设盟言凉亭留恋。
	家贫赠他镪金钗钏。
沈得清	芸香,皇甫吟在廊下,你去对来。
芸　香	是。(见,惊介)啊!?皇……哎呀呀啐!哎呀皇甫吟呀,你这天杀的,那晚你拿了这些东西……
皇甫吟	啊呸!你见了鬼了。
芸　香	(唱)【前腔】
	是我亲自交与你,
	觌面期言,
	说即日成姻眷。
	爷爷,钱财事小,可怜我家小姐呵——
	(唱)【前腔】
	她含冤去溺水,
	丧青年。
皇甫吟	哎呀爷呀!
	(唱)【前腔】
	这利口伶牙多是假证言。
沈得清	皇甫吟,那晚你可曾去?
皇甫吟	小人不曾去。
沈得清	咦!一个说来的,一个说不曾去,难道倒是我老爷去的?(头痛)这官司实在难断呀!……哎!有了!(高声)我沈得清若审不清这桩事,实、实不能在真州为官了。(双手打个"十"字,向史员外示意)
史员外	(神情激动,旁白)实在难断……十、十成千!(惊颤)哎呀!再要千两,实在心黑!若不给加价,岂不是茅房里打灯笼——自去找屎(死)!(向沈得清举手打"十"字示意)老爷实、实是真州的清官呀!
沈得清	(双眼发亮,高声大喝)皇甫吟,你招也不招?
皇甫吟	冤枉难招!
沈得清	吖!冤枉难招。来!看短夹棒侍候!
众衙役	吖!(行刑)
皇甫吟	哎呀爷啊,小人受刑不起,愿招。
沈得清	如何?他怕夹棒,自然会招。画供!
书　吏	画供!
皇甫吟	啊呀亲娘呀!
	(唱)【前腔】
	只得屈招认罪好无端。(写供画押)
书　吏	供毕。
沈得清	史直、芸香取保。
书　吏	史直、芸香取保。(下应)

沈得清	把皇甫吟上了刑具带去收监。待我转详刑部，秋后处决！
衙　役	是。走！
沈得清	转来。（转介）皇甫吟！你哄骗去的钗钏银两尚未交上，这是物证呀！
皇甫吟	我不曾去，有什么钗钏银两。无有物证，怎能判我罪，冤枉！
沈得清	（威严）嗯！带去收监。掩门！

［众人下。

沈得清	且住！只有人证，无有物证，怎能判罪呢？这这这……有了，就凭死者诗中一联："身付波滚为节殇，男儿薄幸少纲常。"就可判你个死罪。哈哈！（旁白）这桩命案，被我断得停停当当，就是龙图再世，也不过如此！嘿嘿，皇甫吟呀皇甫吟，这场冤怨，罪孽不浅，监禁在牢中，随伊去申辩。哈哈哈……（下）

［灯暗转。

第八场　大　审

［真州，恤刑大堂。李若水坐堂翻阅文卷。

李若水	（唱）【引】 仁君治世重民情， 奉旨真州来恤刑。 江中救溺女， 牵出案犯皇甫吟， 阅文案，越细研，心越惊！ 下官李若水，官拜观文殿大学士，奉命恤刑来到真州。这命案，不见物证，没有尸验！果然是，如山巨笔，不慎微确难免失之公正；民生多艰，唯慎独才堪与圣主分忧！明主问民先治吏！有请真州刺史沈得清！
承行吏	有请刺史大人！
沈得清	（上，念）两眼梭梭跳，难断跳财与跳灾！（两腿发软，挺住）嘿嘿！稳住！稳住！（作揖）下官沈得清，拜见钦差大人！
李若水	沈大人！皇甫吟因奸致死一案，人命关天！你是审得清，老夫却是拎不清！（递卷宗）请把你的判词仔细念来，让老夫好好听一听！
沈得清	（恭敬地）这个不难！（念）……（得意）此是原招，罪有应得！
李若水	（沉稳地）沈大人，此命案疑点颇多！既是其女之夫，就不为奸骗；不为奸骗，则视为男女婚前私约，怎么问成大辟之死罪？老夫案下，喊冤颇多，圣主恤刑，为臣当爱民如子呀！
沈得清	但史碧桃确因皇甫吟未娶行奸而赴死！
李若水	你以何为证？
沈得清	史碧桃遗诗作证！
李若水	（拿起手边汗衫，念）"身付波滚为节殇，男儿薄幸少纲常。"遗诗为证，尚有不足！尚需物证、尸验，才能定案！……
沈得清	人证物证俱有，奸人画押服罪，已显我王法昭昭，疏而不漏也！
李若水	（沉吟）欲叶落则摇木之本，唯水落才能石出！沈大人，老夫案下，喊冤颇多，人命关天，圣主恤刑，为臣当爱民如子呀！你我还须慎独慎微，慎之又慎呀！
沈得清	是！是！慎独慎微，慎之又慎！
李若水	带因奸致死人命事，皇甫吟一干人犯听审。
承行吏	是！带皇甫吟一干人犯听审！

［衙役带皇甫吟、史员外、芸香、皇甫母等上。
［一表演区，聚光灯下，李若水审皇甫吟。

李若水	皇甫吟！
皇甫吟	（身心俱衰，但心怀希望，就地一跪）啊呀爷爷呀，冤枉！
李若水	哼！来到我的案下的犯人，哪一个不称冤枉。皇甫吟！史直告你因奸致死人命事，你有何辩？
皇甫吟	小人有诉词一纸，望爷爷龙目观看。
李若水	既有诉词，为何成招时不诉，今日到我案下，岂不迟了？
皇甫吟	前问官不容申诉，是屈打成招的。
李若水	怎说，屈打成招？取来。
承行吏	（取介）诉词呈上。
李若水	（阅卷）"诉状犯人皇甫吟，诉为赖婚诬陷事"！呀！怎说赖婚诬陷？……皇甫吟，史直告你，八月十五夜到他家后花园中，欺骗钗钏银两，你怎么诉词上推得毫无干涉，既无干涉，为何

诚招呢？
皇甫吟　小人还有口诉。
李若水　容你讲！
皇甫吟　爷爷听禀——
　　　　（唱）【玉抱肚】
　　　　　　从容听启，
　　　　　　伊将女别嫁改移。
　　　　　　特地里暗设计谋，
　　　　　　遣侍女忽到家里。
李若水　侍妾到家如何说？
皇甫吟　小人讲书去了，跟母亲说的！
李若水　跟你母亲说的什么？
皇甫吟　爷爷呀——
　　　　（唱）【前腔】
　　　　　　约中秋月下赠金珠。
李若水　她来期约你定去的了。
皇甫吟　小人不曾去。
李若水　为何不去呢？
皇甫吟　（唱）【前腔】
　　　　　　恐中计谋不妄为。
李若水　一面之词！沈大人，案卷不见皇甫母供的证词！
沈得清　皇甫母重病卧床，神志不清，难以取证，由其儿代言！
李若水　哼！想必今日病情可好？带皇甫母！
　　　　［另一表演区，聚光灯下，李若水审皇甫母。
李若水　老人家，人证芸香上你家中，都与你说了什么？
皇甫母　青天大老爷！（痛哭跪地）我儿蒙受深冤，痛煞母亲了！
李若水　如实讲来！
皇甫母　老爷容禀！
　　　　（唱）【刮鼓令】
　　　　　　她相约夜十五，
　　　　　　说闺中赠儿宝与珠。
　　　　　　又相骂儿奸骗，
　　　　　　赶来把钗钏索！
李若水　那你儿十五会后，钗钏放至哪里？
皇甫母　我儿怕遭岳家算计，不曾赴约，何来钗钏？老身句句是实！若有一句是假，五雷轰顶！（抱儿痛哭）儿啊！这正是：衙门八字向南开，就中无个不冤哉！
李若水　带下去！（皇甫母下）还得芸香对证！带芸香！
沈得清　（旁白）刚听得老乞婆胡言乱语，心头火起！（暗拭额头汗水）到这芸香口上，恰便是定案容易翻案难，可要前后一词，不可乱说！
　　　　［另一表演区，聚光灯下，李若水审芸香。
李若水　芸香！当初史碧桃着你去期约皇甫吟，那皇甫吟以为你家老爷设计害他，他不敢去，这也是真情呀！
芸　香　爷爷，皇甫吟是有来的。
李若水　还讲有来！你那晚不见皇甫吟来，你就私下串通一人，假扮皇甫吟模样，潜至后花园中，那史碧桃是不出闺门之女，哪里认得真假，你就把钗钏银两交与那人，你同那人两下均分，安然坐在家中。那史碧桃不见丈夫前来迎娶，当不过父母逼勒，情急之下，投江身亡。你见事情将要败落，恐怕家主落罪着你，你便一口咬定皇甫吟来的，是也不是？
芸　香　老爷，家主家法甚严，小妮子焉敢胡为，实是皇甫吟来的。
李若水　小妮子，你只顾脱自己的干系，哪管别人入成死罪，可是么？
芸　香　皇甫云是有来的。
衙　役　启禀大人，还是皇甫吟来的。
李若水　哆！期约是你，交付钗钏也是你，干证又是你，情之首，祸之魁。挟！
众衙役　吓！
芸　香　啊呀——
衙　役　（挟）收。
芸　香　哎哟——
李若水　你问她哪个来的？
衙　役　哪个来的？
芸　香　皇甫吟来的，皇甫吟来的！
李若水　敲。
衙　役　（敲打）一十、二十、三十、四十。
李若水　哪个来的？
芸　香　皇甫吟来的。哎哟！
李若水　咳！松刑。
衙　役　吓！（松刑）
芸　香　啊呀皇甫吟呀皇甫吟，你这个天杀的。哎哟！
李若水　（背供）好个炼刑的妮子，这样敲，一口咬定是皇甫吟来的。
沈得清　（捋须得意，旁白）嘿嘿！我审得是八九离十！
李若水　带史直。
衙　役　吓！史直带到。

［另一表演区，李若水审史员外。

李若水　史直！（应）碧桃是你亲生的，还是螟蛉的？
史员外　是亲生的。
李若水　这门亲事是两相情愿的，还是有人撺哄成的？
史员外　是两相情愿的。
李若水　你自己一个亲生女儿，许配皇甫吟也就罢了，怎么嫌贫爱富，改嫁什么魏枢密？
史员外　大老爷，六礼未行的。
李若水　岂不闻"一丝为定，千金不易"。你枉活许多年纪，反不如你女儿有志。本该一顿板子，先打你个治家不严之罪便才是，看你年老，受刑不起。饶了你！
衙役　吖！
史员外　多谢老爷！
李若水　史直，这欺骗情由，是你女儿在生时知道的，还是死后知道的呢？
史员外　死后知道的。
李若水　胡说！人死犹如灯灭，哪晓得许多备细。
史员外　是芸香对我说的。
李若水　怎么，凭着一个丫头的言语，就入成个死罪，有何为证？
史员外　有汗衫诗句为证。
李若水　若说汗衫诗句，岂能为证？！史直，你告人死罪，赢得官司，仅凭汗衫诗句？
史员外　这……
李若水　你女儿的尸身何在？钗钏金银一干物证何在？
史员外　这……
李若水　你凭什么赢得这场官司？
史员外　罪人已认供服罪！
沈得清　（得意，旁白）受人钱财，替人消灾！乃天经地义！
李若水　哼！……服罪是他！喊冤也是他！下去。带皇甫吟！
衙役　吖！皇甫吟带到。

［皇甫吟表演区灯再亮。

李若水　嘟！我把你这欺心奸诈的狗弟子，自己定下妻子，半夜三更，前去哄骗了东西，反又不娶，以致女子抱恨投江，冤沉水底，反写什么诉词来搪突，连本院几乎被你迷惑了。拖下去打！
衙役　吖！
皇甫吟　爷爷呀——
　　（唱）【前腔】
　　　　铺谋设计，

　　　　望明公将情细推。
　　　　闻此女誓不相从，
　　　　是爹娘威逼而死。
　　　　投江节操难遂意，
　　　　哎呀爷呀！小人岳丈受了两家聘礼，无可推托嗳——
　　　　故使芸香虚捏词。
李若水　唔！皇甫吟，你妻子怜你家贫，故着芸香来期约，赠你毕姻之资，此乃贫人遇宝，焉有不去之理？
皇甫吟　爷爷，既是妻子的好意，何不日里着芸香送了来，何故半夜三更叫小人到他后花园中，分明是奸计显然！
李若水　皇甫吟，八月十五夜，你明明是有去的，怎说不曾去呢？
皇甫吟　小人实是不曾去。
李若水　你既不曾去，你妻子为何题诗在汗衫上，其中有一联道："身付波滚为节殇，男儿薄幸少纲常。"这"薄幸"两字，明明怨恨着你，还说不曾去？
皇甫吟　爷爷，若论汗衫诗句，小人益发有辩。
李若水　有何辩？
皇甫吟　那史碧桃，是不出闺门之女，哪个认得她笔迹，谁知道她在生写的呢，死后请人做的呢？爷爷，这叫作死无对证嗳！
李若水　也辩得是。那汗衫诗句虽作不得准，你接受她钗钏银两是实了！
皇甫吟　小人去也不曾去，不晓得什么钗钏银两。
李若水　不晓得？
皇甫吟　不晓得。
李若水　来，取原赃。
承行吏　大老爷，什么原赃？
李若水　钗钏呀！
承行吏　没有追。
李若水　啊！没有追。唔！前问官原赃未追，尸首不曾验，就入成个死罪，正所谓官也糊涂，唔，吏也糊涂。
沈得清　（紧张，欲下，又停，旁白）难道死人还能复活？我就不信谁能翻供！
李若水　皇甫吟，你实对我说，那晚不去是心上狐疑呢，还是有人阻你不去？
皇甫吟　小人本该是要去的。
李若水　（紧接介）为何不去？

皇甫吟	亏了个好朋友……
李若水	皇甫吟,你那个好朋友叫什么名字?何等样人?
皇甫吟	他叫韩时忠,也是个秀才。
李若水	你怎么对他说,他如何来阻你?
皇甫吟	那日小人在他家讲书,他见小人闷闷不乐,问起情由,小人就把妻家之事与他商量,他说黉夜入人家非奸即盗,顿时打死不论,小人听他说得厉害,故此不敢前去。爷爷,亏了个好朋友,救了小人的性命嗳!
李若水	哈哈哈……蠢材!那人也说得极是。带去收监。
衙 役	吁!
李若水	带转来。(转介)那人可有妻室否?
皇甫吟	无有。
李若水	看你的造化!带下去!

[皇甫吟表演区灯暗转。
[沈得清悄溜下。
[李若水端坐公堂。

李若水	承行吏。
承行吏	在!
李若水	到真州学里,带那韩时忠!
承行吏	到真州学里,带那韩时忠!
衙 役	吁!(下)
李若水	(观察周遭)沈大人!沈大人?!哈哈哈哈!沈大人他听不下去了!……走了!走了!……速速封锁各路道口,防止人犯逃之夭夭!
承行吏	是!(吩咐衙役,衙役下)
一衙役	(上)报!学里不见韩时忠!家里也无人!
李若水	逃得好!
一衙役	其父带至后院地里,掘出金钗一股,玉钏一双,白银五十两!
史员外、芸香	(惊)这正是我家的金银珠宝!
李若水	把物证收起!
承行吏	是!(收物证)
二衙役	(带韩时忠上)报!韩时忠带到!
皇甫吟、皇甫母	(惊)韩时忠!
李若水	韩时忠你知罪吗?
韩时忠	小的不知!小的只知皇甫吟与生员是同窗好友,我见他家道艰难,时常周济,因他近来干了一桩没天理之事,我不去资助与他,怀恨在心,故此拉扯生员在内亦未可知。
李若水	皇甫吟在廊下,你二人去对来。
韩世忠	皇甫兄!在哪里?(皇甫吟上)皇甫兄,你一人做事一人当,我正要邀齐学里朋友,与兄出一臂之力,你倒拖人下水吓!
皇甫吟	韩时忠,你人前是人,人后做鬼,害人害己,实在可恶!
李若水	带芸香。
衙 役	吁!芸香当面认过。
李若水	芸香,廊下有两个皇甫吟,认明白了扯来见我。
芸 香	是。(认)啊!是这个皇甫吟来的。(拉韩)
韩时忠	咄,咄,咄!公堂之上岂容妇人家拉拉扯扯,有辱斯文。呀,老大人,把她挟起来。
李若水	真赃现在,还要抵赖!
韩时忠	小人不曾做贼,有什么赃证?
李若水	与他认来。
承行吏	(示钗钏)拿去认来!
韩世忠	哟哟哟!这是哪里来的?不是我的。
承行吏	(拿回钗钏介)是你的父亲亲手交与我的。
李若水	剥去衣巾。
众衙役	吁!(剥)
李若水	怎么不下跪?
众衙役	吁!(欲打)
韩世忠	不要打,不要打,让我慢慢软下来!
李若水	韩时忠,这下该认罪了吧!
韩世忠	(泄气)咳!

(唱)【清江引】
时忠不合误入桃园里,
一心只要使谋计。
害死了史碧桃,
冤了皇甫兄弟。
如今赴云阳,
做鬼在黄泉里!

李若水	叫他画供。
承行吏	画供!

[韩时忠画供。

承行吏	供完。
李若水	韩世忠死有余辜,难逃大辟,转详刑部,秋后处决。上了刑具,带去收监。
皇甫吟、皇甫母、史员外、芸香(同)	多谢老爷,洪恩齐天!
芸 香	(哭)皇甫官人得救了,可怜我那小姐,阴阳相隔赴九泉!
李若水	哈哈哈哈!这个好办!老夫舟船途中,曾救下溺水之女,就是史碧桃。已认为义女。如今是

"负屈男儿终不屈,恶姻缘转好姻缘"!哈哈哈哈!

[众惊喜。

史员外 （喜极而泣）只是老汉不识律法,行贿买官,让贤婿蒙受奇冤,真是罪该万死,无以享此非分之福呀!

李若水 刺史沈得清,行贪墨之举,逃离本州,已着人追拿!史直员外嫌贫爱富,酿出祸端,罚你纹银三百两,连同罚没的钗钏金银,交与皇甫吟与史碧桃完婚,你可应允?

史员外 应允应允!（举双手）实实的应允!

芸 香 员外大人,（举双手）实、实的应允就是十乘十,一千两纹银呀!

史员外 一千两就一千两!哈哈哈哈!

众 哈哈哈哈!

[史碧桃含羞而出,众人迎上。

第九场　团　圆

[喜乐声中,公堂变喜堂。
[众簇拥皇甫吟、史碧桃拜堂成亲。
[幕外合唱——
闺中难违父母命,
钗钏错付起冤情。
为免人间留遗恨,
明月高悬碧天青。

[幕落。

（全剧终）

二〇一六年十月三日夜
完稿于鹿城锦江家园

明传奇《钗钏记》重登舞台

徐贤林

《红楼梦》曾描述过的明传奇《钗钏记》又回来啦!由国家一级编剧施小琴改编、国家一级导演章士杰导演的昆曲《钗钏记》前晚在永嘉大会堂首演,800多名永昆粉丝热情观赏。

该剧讲述了这样一则故事:书生皇甫吟父死家贫,岳父史直欲退婚让女儿另嫁,史女碧桃不肯,命丫鬟芸香约皇甫吟花园相会,赠予钗钏银两,以资聘娶。皇甫吟学友韩时忠得知内情,遂起欲念,冒名赴约,贪色不成,骗得财物。碧桃被逼嫁之际,不见皇甫迎娶,为保名节留诗明志,投江自尽,却被人救起,收为螟蛉。史直控告皇甫吟因奸杀人,一审贪腐,草菅人命,判处皇甫吟死刑。经恤刑大人李若水重审,查明直相,逮捕始作俑者韩时忠,为皇甫吟平反昭雪,破镜重圆,有情人终成眷属。

明代传奇《钗钏记》为昆曲传统剧目,常演折子戏《相约·相骂》,以富有生活气息的艺术表现,保留了昆曲鲜明的传统特色。《红楼梦》中,贾元春回贾府省亲,龄官为她演出了《相约·相骂》,颇得赞赏。据悉,本次演出,是在永昆20世纪60年代演出本的基础上,结合《古本戏曲丛刊》二集影印清代钞本进行整理校勘新编重排的。新编《钗钏记》以尊重传统为主旨,保留和发扬永昆特色;以满足现代观众审美需求为目的,在故事情节、角色安排、人物塑造、曲牌选用、时空处理等方面都进行了传统与创新的对接与融合。

另外,对于看惯了男欢女爱的才子佳人的观众,这部戏还有一大亮点,就是让一个机敏伶俐、敢说敢爱敢闹敢恨的小丫头(芸香,黄苗苗饰)占足了戏份,戏中的她使气摆谱的俊俏模样,让人忍俊不禁。

前晚的首演非常成功,这部古老传奇的重新登场惊艳全场。永昆剧团团长徐显眺说,永昆又添"新丁",新编《钗钏记》作为省文化厅立项项目,将成永昆又一台重头戏。

（原载于《温州日报》2016年11月30日）

令人想起《十五贯》
——永昆《钗钏记》观后感

12月28日晚,笔者有幸于温州永嘉县人民大会堂观看了永嘉昆剧团新排传统戏《钗钏记》的首场演出。这次献艺距上次永昆《钗钏记》的整本搬演已达半个多世纪,期盼已久的观众令剧场座无虚席,一票难求,不时报以热烈的掌声,殊为难得!

该剧系施小琴据明月榭主人(一作王玉峰)创作的同名传奇整理改编,由张世杰导演。原著三十一出,改编本压缩为九场。演书生皇甫吟与史碧桃原先订有婚约,后皇甫家道中落,史家悔婚,欲另嫁枢密使魏家。碧桃不从,命丫环芸香约皇甫吟于八月十五夜来史家花园,赠以钗钏与银两,用作聘礼。皇甫吟之友韩时忠得知此事,顿生歹念,冒名赴约,贪色未成,骗走钗钏与银两。碧桃久等不见皇甫吟迎娶,同时又遭逼嫁,感到希望破灭,乃留诗明志,投江自尽,幸被人救起,收为义女。碧桃父史员外告皇甫吟因奸杀人之罪,真州刺史沈得清贪婪受贿,草菅人命,判皇甫吟死刑。刑部大人李若水来到真州复查此案,勘明真相,赃证俱全,将真凶韩时忠捉拿定罪,并惩处了贪官沈得清,为皇甫吟平了冤假错案。皇甫吟与史碧桃终成眷属。张争耀饰皇甫吟,黄苗苗饰芸香,冯诚彦饰李若水,南显娟饰史碧桃,李文义饰沈得清。

该剧的成功,关键在于传统美学理念的"时代化"与题材选择及人物性格设置的"现代化",改才子佳人的"爱情剧"为纠正冤假错案的"公案戏",令人想起昆剧《十五贯》。如剧中的"沈得清"(谐音"审得清")有如《十五贯》中的知县"过于执",均不顾真相而置人于死地;李若水则更像是《十五贯》中的况钟,两人皆心悬明镜,通过实地调查明辨是非,平反了冤案。此剧对今天仍有借鉴意义,让观众在看"古戏"时仿佛在看"现代生活"。当下我国法律尚不十分健全完善,冤假错案不时发生,个别官员在办案中受贿腐败的现象还很严重。沈得清审案时不断用"暗语"向原告史员外索贿,竟然讨价还价,从"三推六问"(伸三指,示意三百六十两银子)、"八面威风"(伸出八指,意示八百两),到最后又说:"实在难断啊!"同时伸出十指(示意一千两),才断了这桩冤案。结合当下的腐败案例,观众自然发生共鸣,情不自禁地发出会意的笑声。

此外,该剧在继承南戏与永昆的传统以及在导演手法、舞台设计创新等方面均有所收获。当年的一出《十五贯》救活了一个剧种,如今的一出《钗钏记》对促进永昆的发展也势必起到一定的作用。

(作者系浙艺退休研究员)

2016年度推荐艺术家

北方昆曲剧院 2016 年度推荐艺术家

冰心一片映昆坛
——记北方昆曲剧院青年演员朱冰贞

王 焱

这是一个充满灵气的女孩。自从第一次见到她,便惊叹她的满身灵动,以及藏在这种灵动深处的一股坚毅,就如一泓秋水淌过白石般,清澈中现出顽强。这恰合她的名字:冰贞。

家有小女初长成

朱冰贞出生在江苏徐州的一个文艺家庭。父亲是江苏省柳琴剧团国家一级演员、柳琴戏国家级传承人。幼年的冰贞,常常跟着爸爸到排练场,一边玩一边看爸爸练功、排戏。导演在给爸爸说戏的时候,懵懂的冰贞便会坐在一旁仔细地聆听,对一切充满好奇。后台那独特的油彩味,让这个幼小的女孩沉醉,直到现在一闻到这个气味都会倍感亲切,似乎回到了童年、回到了一蹦一跳跟在爸爸身边的时光。

油彩味——她童年最美的记忆;成为戏曲演员,成了她内心的向往。

这个小女孩太有天分了,音乐响起她便舞动,描摹图画也是有模有样,而且那么喜欢戏曲。亲朋好友都建议冰贞学戏,但父亲却清楚戏曲行业太苦收入又微薄,所以坚决不同意女儿学戏。

念念不忘,必有回响。江苏省戏剧学校到徐州来招生,为江苏省京剧院招收代培生,考上后户口迁至南京,将来就在南京生活工作。父亲这次动心了:女孩能有一个稳定的工作,又是到省会南京,而且是女儿喜爱的艺术行业,思虑良久,最终同意了。从此,冰贞踏上了戏曲之路。

十年砥砺终破茧

在戏校里,冰贞以青衣启蒙,第一出戏是《三击掌》。6 年的专业学习使她的眼界越来越宽,她深感中国戏曲艺术的深邃,决心要考上中国戏曲艺术的最高学府继续深造。2005 年,在吴碧华、李砚萍两位老师的指导与鼓励下,她以优异的成绩——上海戏剧学院京剧系第一名、中国戏曲学院刀马旦组第一名,同时考取了两所中国戏曲名校。

最终她选择了向往已久的中国戏曲学院。聪慧与勤奋兼具的冰贞一入学便被重点培养,学的第一出戏是谯翠蓉老师教授的《扈家庄》。第二年又同时跟随杨秋玲老师、刘秀荣老师学习《杨门女将》和《断桥》。老师们的倾心传授把冰贞培养成了兼具青衣的温柔多情与刀马旦的飒爽英姿、能文能武的出色演员。

随着学识的增长和自身的积淀,冰贞越发爱上昆曲,昆曲的美令她沉醉,她越来越渴望站在昆曲的舞台上。而这一天也终于到来了。2009 年,她决心报考北方昆曲剧院,报考的剧目是《昭君出塞》。轻灵脱俗的气质、宽亮的嗓音和深厚的功底,使她赢得了北昆诸位评审和领导的赞赏。杨凤一院长将冰贞以刀马旦行当招进了北方昆曲剧院。

昆坛传承有新人

考入北昆成为冰贞艺术生涯的转折点。

2010 年 4 月,初到北昆的冰贞恰逢北昆新剧目《红楼梦》海选林黛玉的饰演者,她心生向往。但报名参加《红楼寻梦》之后,一出昆曲文戏都不会的她有些着急,便急切地向两位北昆名家魏春荣和乔燕和老师求教。

两位老师一个说戏,一个指点练功。冰贞昼夜泡在练功房,用了近 20 天的时间,把《牡丹亭·游园》的一支【皂罗袍】,从唱、念、做到神韵,从眼神、腰身到脚步,从景到情到人物全部学了下来。大家都惊叹这个初来乍到的女孩的冰雪聪明,却没人知道这 20 天里她洒下了多少汗水!最终,她脱颖而出被选中饰演林黛玉一角。

林黛玉的角色塑造起来谈何容易!朱冰贞开始寻找各种资料,各种文学作品、讲座中黛玉的形象描写与人物分析,在她心中立起一个模糊影像;越剧名家王文娟饰演的黛玉形象,为她提供了立体参考;还有曹导、徐导的一步步启发,胡锦芳、乔燕和两位名家细腻入微的指导,让林黛玉的形象在冰贞的塑造中逐渐活了起来。她就像上足的发条一样,每天到点就醒,到了排练场就一遍一遍地反复排练。她深知自己是京剧演员出身,与昆曲演员很多方面都不一样,昆曲有太多细腻的东西,什么都得拿捏着,处处都要掌握分寸,还必须是人物的感觉……这其中的困难自不必多说,但对昆曲的热爱和

追求一直激励着她,她暗暗为自己加油:一定要塑造出昆曲的林黛玉形象!

2011年4月,昆剧《红楼梦》终于首演。这部剧自首演之后便一路获奖,朱冰贞也因成功饰演林黛玉获得第五届中国昆剧节优秀主演奖。之后被拍成的戏曲电影《红楼梦》,又获得了中国电影金鸡奖和摩纳哥国际电影节天使大奖。几位主创在法国非遗总部参加电影首映的时候,冰贞现场表演了《红楼梦》中的片段《葬花》。影片播放后,全场起立鼓掌,几分钟的掌声经久不衰。各国大使和官员上台与主创们合影,赞不绝口。这场景深深触动了冰贞,她一直觉得自己只是位戏曲演员,不会像科学家那样做出贡献,但如今她却深深地感受到艺术本身所赋予她的独特能量。艺术可以直击人心、艺术可以超越国界、艺术是心与心沟通的桥梁。从此她开始重新审视和思考,更坚定了献身昆曲艺术的信念。

随后,冰贞又先后主演了《李香君》《爱无疆》、大都版《牡丹亭》和《飞夺泸定桥》等剧目。

其中大都版《牡丹亭》对于她的成长至关重要。为了诠释好杜丽娘这一经典形象,她紧紧跟随恩师胡锦芳老师,将该剧传统折子戏逐一认真学习、揣摩。传统的经典剧目,几乎没有什么地方可以突破,但冰贞饰演的杜丽娘却在"人物的内心"上找到了突破口,这也是导演给她的启发:"从原著中寻求杜丽娘的内心世界,使得这个杜丽娘的情感更深入,更真实,更让人感到一股扑面而来的青春气息。"

对大都版《牡丹亭》中杜丽娘的成功塑造,使冰贞荣获了2017年第27届上海白玉兰主演提名奖,有老艺术家称赞:"这才是汤显祖笔下的杜丽娘,这个杜丽娘应该是主演奖。"在感激老艺术家厚爱的同时,冰贞也深知:"我还年轻还有很多不足,要更多地向老师和前辈们请教学习,获得提名奖对我是最大的鼓励。"

2016年,为纪念长征胜利80周年,北昆排演了《飞夺泸定桥》。为了丰富剧情,剧中特意加入了阿米兹这一角色。这一角色是少数民族女孩形象,穷苦人家出身,从小没有爹娘,跟着跑马帮在山里混迹生存,活像一个假小子,这就要求演员能文能武,最终剧院选定由有刀马旦功底的冰贞饰演。

其中有一场戏是摸黑打匪兵。冰贞自从大学毕业后就很少演武戏,所以一开始找不到感觉。她想起父亲一句话:"地方戏程式化没京昆严谨,但演员的优势在于灵活地创造人物,不被程式框住,演戏一定要演人物。"她也记得曹导曾经说过的一句话:"要多读剧本。当不知道怎么演的时候,就停下来,设身处地地想想自己在生活中的反应是什么样,然后再用程式表现出来。"

于是冰贞就在家里关灯摸索练习武打,通过各种方法,让自己与这个角色越来越接近。由于阿米兹熟悉山路,要带领红军赶路,练到后来冰贞竟然跑得连"红军"都快追不上。还有鞭子抽打匪兵的一段戏,要把人物既是少数民族又有野性这两种特质演出来,还得有女孩子的特点,她天天练习,鞭子穗全抽没了,身上也是伤痕累累,抽打起来眉毛倒立,竟比男生还像。

功夫不负有心人。戏上演了,阿米兹的形象树立起来了,在导演和老师的帮助下,冰贞用自己的心血刻画出阿米兹这一人物。通过这个人物的塑造,她深切感受到认真努力的意义:男生信手拈来的东西,女孩通过练习和模仿同样可以达到。就是这种倔强,为这个外表柔弱似水的女孩注入了一种令人钦佩的坚毅精神。

纵观冰贞参演的诸多剧目,大多是与女小生演员翁佳慧配合,林黛玉与贾宝玉、杜丽娘与柳梦梅、阿米兹与小石头,气质相近、气场相和的两个人也成了好伙伴和最佳搭档。前辈老师们的鼓励和好评,也让她信心倍增;她希望多出作品、多创作剧目,努力为昆曲多做一些贡献。

在昆曲多年的滋养下,娇美的冰贞更加体会到了美的真谛。如今,她的举手投足无不浸透着美,无不传递着美、追寻着美。

艺无止境。冰贞虽已获得些荣誉,但仍要不断学习、传承更多的昆曲剧目,尤其是北昆的传统剧目。2017年,北昆的老艺术家张毓文老师和许凤山老师传授《荆钗记》,冰贞又开始早出晚归地潜心学习。

为了提高自己的学术修养,2014年,冰贞考入北京大学艺术学院攻读学术型硕士研究生,这必会为她的事业更上一层楼助力。

如今,简单的冰贞一步一个脚印踏踏实实地生活着,为了自己热爱的昆曲事业努力着。她从不因曾经的奖项而飘飘然,也从不为别人的成功而羡妒,更从不做违背自己内心的事情。她常说:走自己的路常自省,与自己比问心无愧就好。

她就是这样一位智慧与淡泊、幸运与努力共存相伴的女孩。冰心一片映昆坛!

上海昆剧团 2016 年度推荐艺术家

德艺双馨的艺术家
——谷好好

谷好好,女,国家一级演员,上海戏曲艺术中心党委书记兼总裁、上海昆剧团团长、党总支副书记,艺术硕士。她不仅在昆曲表演艺术上卓有成就,而且在管理业务上真抓实干,勇于突破,近年来带领上海戏曲艺术中心和上海昆剧团取得了优秀成绩。作为新当选的中共十九大党代表和优秀的共产党员,谷好好严于律己,积极奉献,拼搏进取,是青年一代德艺双馨的艺术家。

2016 年,上海昆剧团把汤显祖"临川四梦"四部大戏如期推上舞台,48 场世界巡演,6 万人次观众欣赏,规模之大、范围之广、场次之多,打破历史纪录,创造了戏曲演出上座率、票房收入、媒体报道、观众口碑的新高度、新传奇、新纪录,更为传统文化如何激活当下提供了成功的范例。"临川四梦"是每个昆曲人的梦,上昆人梦圆了。而在这场圆梦背后,最值得称道的是一个好女子的果断与决策、坚持与睿智——她,就是谷好好。

2015 年,习近平总书记访英时就发出了纪念汤显祖献演"临川四梦"的倡导,但在中国戏剧历史上,尚没有一家院团可以完成这一创举。谷好好大胆做出了决策,因为昆曲是最适合诠释汤翁艺术趣旨的,更因为上海昆剧团的艺术积累和人才底蕴。2015 年年底,将"临川四梦"完整搬上舞台的目标确立,2016 年,谷好好带领上海昆剧团以逾 10 年艺术积累、集五班三代人才优势,将"临川四梦"完整搬上舞台,在全国文艺院团中独占鳌头。新华社在题为《唱响时代大风歌——习近平总书记文艺工作座谈会重要讲话两年来文艺新气象巡礼》的文章中点名称赞上海昆剧团"临川四梦""以古人之规矩,开自己之生面","注重传承和创新,在创造性转化、创新性发展中增强中华文化的生命力"。在 2016 年上海市 18 家国有文艺院团考核中,上海昆剧团演出市场收入增长率名列第一。

为实现"临川四梦"之梦,谷好好带领团队,根据上昆特色,为"四梦"制定了不同的创排策略——《邯郸记》由京昆青年演员共同承习前辈精湛技艺;《紫钗记》在修改提高后,由上昆中生代黎安搭档沈昳丽主演,以细腻细节动人;《南柯梦记》大胆启用上昆最年轻的"昆五班"卫立、蒋珂主演,展示 90 后的年轻力量;典藏版《牡丹亭》,则主打"五班三代"老中青同台。

从广州、深圳、中山、河源、香港、北京、济南、昆明、广西、贵阳、上海到捷克布拉格、比利时布鲁塞尔、美国纽约等国家和地区,上昆"临川四梦"所到之处无不为人称道,特别是在海外地区的演出为国家文化走出去战略增添了有力的说明。这样一份答卷,是对上昆在坚定文化自信、推动创新发展道路上探索前行的最大肯定。

作为 2016 年上昆书写"临川四梦"文化事件的领路人,谷好好自 1986 年从事昆曲事业以来,30 余年如一日地热爱昆曲,坚守传统文化。她工武旦、刀马旦,戏路宽广,技艺全面,全面继承了戏曲武旦、刀马旦的表演技巧与剧目,被誉为文武双全的"百变刀马",也是上海市非物质文化遗产项目代表性传承人。2002 年在由联合国教科文组织和文化部共同举办的全国昆剧优秀中青年演员评比展演中,谷好好凭借《扈三娘》获"促进昆剧艺术大奖"。2007 年,谷好好主演《昭君出塞》获全国昆剧优秀青年展演"十佳演员奖",她主演的昆曲《白蛇传》获法国塞纳大奖。同年,谷好好凭原创昆曲《一片桃花红》和《扈家庄》获得了中国戏剧"梅花奖",实现了上海昆剧界青年一代与老艺术家们相隔 30 年后的"梅花奖"零的突破。2010 年,凭借在昆剧《五子登科专场》中饰演扈三娘、王昭君、刘青堤获上海白玉兰戏剧表演艺术主角奖。2013 年,谷好好凭在昆剧《红泥关》中饰演东方秀获中国文化艺术政府奖——文华表演奖。此前,此奖项在上海戏剧界仅尚长荣、蔡正仁两位艺术大家获得,谷好好成为第三人。

谷好好在管理岗位上思路清晰,善于沟通,管理井井有条。2013 年谷好好正式出任历史转型关键时期的上海昆剧团团长。上任之后,谷好好重点主抓剧目创作和人才培养,以普及教育和市场营销为两大抓手为传统昆曲带来了焕然一新的局面。谷好好主抓的昆曲《景阳钟》在 2012 年第五届中国昆剧艺术节上获得了剧目和演员榜首的大奖。2013 年,该剧拿下上海市新剧目展演榜首、上海文艺创作精品。在第十届中国艺术节上,该剧收获"文华优秀剧目奖"。2014 年 1 月,《景阳钟》荣获"2011—2012 年度国家舞台艺术精品工程重点资助剧目",上海昆剧团也由此成为全国唯一拥有 3 个精品工程大奖的昆剧院团。

在人才培养领域,谷好好殚精竭虑,想方设法克服困难帮助昆五班成才,为上海昆剧团的后十年发展打下了扎实的人才基础。在上级政府有关部门的关心支持下,上海昆剧团在全国第一家推出"学馆制",以"宗脉延传、承戏育人"为目标,通过三年的系统学习,将实现传承100出经典折子戏、6台传统大戏的教学目标。上海昆剧团"学馆制"在全国引起了巨大反响,成为各家兄弟院团学习观摩的对象,成为保护继承传统文化又一行之有效的举措。

过去几年中,在谷好好及上昆团队的努力下,黎安、吴双、沈昳丽先后凭借《景阳钟》《川上吟》《紫钗记》摘得中国戏剧"梅花奖",吴双、罗晨雪、蓝天、卫立、蒋珂等先后凭借《川上吟》"临川四梦"获得上海白玉兰戏剧表演奖等奖项。上海昆剧团的人才梯队已经牢牢建立了后备军,而且年龄结构合理,行当分布齐全。更为难得的是,帮自己的同学、后辈争大奖,打破一般人意识中的"同行是冤家",谷好好的胸襟和气魄成为一段梨园佳话。

2016年11月,中共上海市委宣传部任命谷好好担任上海戏曲艺术中心党委书记、总裁,兼上海昆剧团团长。从一团之长到身负六家戏曲院团及三家剧场的当家人,谷好好没有辜负组织的培养和信任,在最短的时间里完成了角色转换,兢兢业业忘我付出,为上海的戏曲事业高瞻远瞩,运筹帷幄。更为难得的是,即使走上领导岗位,谷好好仍然坚持贴近观众,每年坚持亲自做20场昆曲讲座。作为梅花奖艺术团成员,谷好好一直积极参加文化部组织的送戏下基层演出,不论演出条件如何艰苦,她每次都全副武装披挂上阵,全情全力地投入每一个动作表演,从不因伤病困扰而减戏、因条件艰苦而打折扣。也因为这种玩命的刻苦精神,她被称为"拼命三娘",让广大群众看到了一名共产党员的艺术风采和道德风范。

谷好好的努力付出获得了党和政府以及社会的高度认可。谷好好是2010—2014年度上海市先进工作者、2016年度上海市优秀共产党员、2016感动上海年度人物、2013年度文化部优秀专家、上海市领军人才、"上海市文艺家荣誉奖"(两度)、"上海市十大杰出青年""首届上海文化新人"、上海市"三八"红旗手、上海市新长征突击手、上海市宣传系统优秀共产党员等荣誉的获得者;曾担任共青团十四大代表,上海市第八、第九、第十届党代会代表。2017年,谷好好光荣当选为中共十九大代表。

江苏省演艺集团昆剧院2016年度推荐艺术家

"待不关情么!"
——昆曲小生周鑫艺术侧记

丰 收

2017年6月16日、17日,江苏省演艺集团昆剧院(以下简称"省昆")老中青三代艺术家共同演绎的一戏两看《桃花扇》于成都锦城艺术宫上演,演出结束,几个戏迷专门到后台门口等周鑫,求签名、求合影,表达自己对周鑫的喜爱之情。两天的演出,周鑫的戏份不算多,第一天不上场,第二天的折子戏选场则在《侦戏》《寄扇》两折戏中饰演杨龙友的角色,舞台上更多的是帮衬——反衬阮大铖的情绪起伏变化,推动李香君对侯方域忠贞爱情的表达。而周鑫以配角的身份被观众注意到并深深喜爱,这已经不是第一次了。成都的戏迷说,2016年4月,省昆的《南柯梦》来成都演出,周鑫饰演的紫衣官便深深地烙在了她们心里,当时散戏后便想来找他签名合影,没想到他一早低调地回了住处,这次《桃花扇》来演出,终于有机会让她们了了这桩心愿。

好的演员就是这样,舞台上演绎的哪怕是再小的角色,也能赋予其独特的舞台魅力,犹如一块璞玉,温润,平和,不耀眼,却没有人能够忽视它的魅力。周鑫便是这样一块璞玉,戏如是,人亦如是。

大凡喜爱周鑫的观众对他第一位的评价都是"戏路宽",的确,30出头,对于艺术生命而言尚属年轻,在大部分同龄人尚在专心致志演绎巾生的年纪里,周鑫已然可以驾驭巾生、小官生、穷生甚至大官生等家门。从柳梦梅到徐继祖,从赵宠到郑元和,从秦钟到唐明皇,他演什么便是什么,巾生的俊秀风流,小官生的气宇轩昂,穷生的潦倒落魄,大官生的恢宏气度,全都拿捏得妥妥帖帖,不曾失了方寸。周鑫将其归功于自己学戏的经历:"我前前后后跟钱振荣老师、石小梅老师、岳美缇老师、程敏老师、王国荣老师、京剧詹国治老师学过戏,老师们将她

们身上最特色的东西教给了我，让我受益匪浅，也打开了我的戏路，目前小生的家门，除了翎子生我尚未涉猎，其他的家门基本上都有了，近两年也有计划学习一些翎子生的戏，能在不同的戏中运用不同的表演程式刻画不同的人物形象，对演员来说，是很过瘾的一件事。"

受益于老师的不仅仅是戏路，还有规范。有评价说，不论是唱、念、做、表，周鑫都是同辈小生里最规矩的一个。进戏校的头两年，周鑫没赶上第一批开学戏课的机会，也倒因此扎扎实实跟着王正来老师拍了两年的唱，幼年时打下的唱念基础建立起行腔咬字的规范；随后，周鑫又跟钱振荣老师学习了开蒙戏《长生殿·小宴》，以大官生唐明皇开蒙，规规矩矩，稳扎稳打地完成了身段启蒙。

要是有人问戏迷最喜欢周鑫演绎哪一类角色，十有八九得到的答案是"贱萌"。戏校毕业后，周鑫跟程敏老师学了《绣襦记·卖兴》，这折戏讲的是郑元和耽恋名妓李亚仙，被鸨母榨金已尽，穷至出卖书童来兴。郑元和是个复杂的人物，身上既不能免俗地有纨绔习气，又打破门阀观念，执着地相信着一个青楼女子的赤诚与至情；他卖出与自己日夕厮守的书童来兴来转嫁危机，有人性中自私与残忍的一面，可又兼具书生本色，不知世事，于落拓之时更见其迂腐。《卖兴》一折，郑元和以穷生应工，这是周鑫第一次接触到穷生戏，也因此"解放天性"，大步流星地迈上了"贱萌"之路。此后，他演绎赵宠、陈季常、郑元和、秦钟等角色都渐入佳境，收放自如。甚至，因为在《狮吼记·跪池》中他塑造的陈季常嘟着嘴一副"萌萌哒"的包子脸形象太深入人心，戏迷们干脆亲昵地叫他"小包子"，倒也贴合他生活中有点"懵"、有点"乖巧"、有点"萌"的性格。

在戏校读书时，周鑫就是老师们眼中的"乖宝宝"，作为小生组的组长，每次上课前，周鑫都早早地给老师备好茶水，"尊敬老师嘛，在我看来就是理所当然的"。直到今天，已然能够独自撑起一方舞台的周鑫在老师面前也依然写着满脸的"乖巧"，跟老师一起出去巡演，老师在台上演出，他在侧幕默默学习、照顾，老师在后台准备，他也半步不离老师左右。"刚进戏校的时候，石老师就经常对我们说，'唱好戏要先做好人'，对这句话我深有体会，老师对艺术一丝不苟的态度深深影响着我，也鞭策着我在艺术上不断精进，不敢有丝毫的懈怠。"

2015年，江苏省戏剧学校时隔16年再次招生，迎来了第五代小昆班的孩子们。好演员、好学生之外，周鑫又多了一个身份——好老师。今年6月的最后一天，江苏省戏剧学校2015级昆曲班的孩子们向老师、专家、领导和家长们进行了期末汇报演出，新华报业集团交汇点记者王晓映拍下了一段视频：小生组唱念汇报，男生们齐声合唱《长生殿·酒楼》【集贤宾】，网络发布后引发强烈共鸣，人们说，看见了美的未来。同样让人感动的还有场边为孩子们打拍子的周鑫，他的脸上写满关怀与责任，仿佛汇报的不是孩子们，而是他自己。为了这场考试，周鑫这个当老师的紧张了整整一个月，《桃花扇》在上海、成都演出期间，周老师心里也时时记挂着他的孩子们。

周鑫要强，当学生、做演员，他从不曾有一丝一毫懈怠过对自己的要求，不论是对气息的掌控，对声腔的运用，还是对整体节奏的把握，他都是同辈中的佼佼者；当老师，更是对学生严格要求，很多时候别人说"行了，行了"，他觉得不行，"教不严，师之惰"，周鑫说："没有教不好的孩子，我想给他们尽可能高的起点。"

而立之年，对艺术生命来说，正是风华正茂的年纪。学戏、演戏、教戏，他不急不躁稳扎稳打地向前走着，节奏掌握得犹如舞台上那般好。2013年，周鑫正式拜著名昆曲表演艺术家石小梅先生为师，这些年来，他跟在老师后面，也学了不少。今年，他则有计划将老师的代表作全本《白罗衫》传承下来；与此同时，戏校里的孩子们要开始学戏了，周鑫以他扎实、规范的唱念做表和强烈的责任心，被选中作为小生组的开蒙老师给孩子们教戏，对此，周鑫倍感肩上的责任重大。上承老师，下启学生，中间是筝声笛韵里点亮一方舞台的自己，在周鑫身上，人们看见的是美的传递。

周鑫曾说，自己最喜欢的角色类型是"一往情深"型的，柳梦梅也好，秦钟也好，唐明皇也罢，莫不都是"痴情种"。说起来，周鑫的性格与卖油郎秦钟倒颇有几分相像：诚朴、纯真、深情、赤子之心。突然想起《牡丹亭》中柳梦梅的一句唱，倒也贴合周鑫这些年来的艺术之路——对艺术、对老师、对学生，周鑫之用心，无外乎一句"待不关情么！"

浙江昆剧团2016年度推荐艺术家
"坏女人"专业户的艺术人生路
——王静访谈

王 静① 李 蓉②

王静蒙业且得益于昆曲名家梁谷音老师的亲授，2012年在国家文化部首届"名家传戏——当代昆曲名家收徒传艺工程"中正式拜入梁谷音门下，并有幸得到了昆曲名家王奉梅、张静娴的悉心教导，广收博采，精益求精。

王静常演剧目有全本《烂柯山》《蝴蝶梦》以及《水浒记·活捉》《水浒记·借茶》《义侠记·戏叔别兄》《跃鲤记·芦林》《玉簪记·琴挑》《雷峰塔·断桥》《渔家乐·藏舟》《孽海记·思凡》等，参演的新创排昆曲剧目有《范蠡与西施》《狮吼记》《琥珀匙》《红梅记》《临川梦影》《未生怨》和昆曲实验剧《红鞋子》等。王静扮相秀丽，嗓音圆润，戏路宽广可塑性强，擅长昆曲多种行当表演，表演细腻，讲究塑造人物个性。曾多次在香港、澳门、台湾地区及欧洲等地巡演，2016年主演的《蝴蝶梦》参加香港中国戏曲节获得一致好评。

陪考入了昆曲门

李蓉：王静你好！能说说你是如何走上昆曲之路的吗？

王静：应该说这是个偶然。我是江山人，从小喜欢文艺，这是受我奶奶的影响，她是幼儿师范毕业的，教我唱歌跳舞。我自己在班里也一直是文艺骨干，原先家人希望我以后承继我奶奶的职业，当一名幼儿老师，我觉得这样也很好。在初二那年，省艺校来招考，当时我是陪我的同学去的，到了考场后，无意中碰到了前来招考的陶铁斧老师，他建议我试试，我就这样参加了初试。

李蓉：还记得初试考了些什么吗？

王静：当时我在班里组织文艺节目，正好编了一个舞蹈，我跳了这支舞，做了一段广播体操，唱了一首歌，是《南泥湾》。

李蓉：当时你对昆曲了解吗？

王静：完全不了解。只记得陶老师说你的老乡何晴也是昆剧团的，我就对昆曲产生了几分亲切感。后来很快就收到了复试通知。当时家里人并不支持，因为他们更希望我上幼师，这件事情打乱了之前的计划。那时我姑姑说，既然是复试，可以让王静先去试试看，也未必一定能考上。这之后我爸爸带着我来到杭州参加复试，复试通过后，我们集训了1个月。我记得集训结束后，爸爸在交学费的前一晚问我：是否确定就学昆曲了？现在后悔还来得及。当时我对爸爸说：我很喜欢。于是就这样进了96昆曲班。现在想想人生有时候是不能预先设定的，有些事情似乎是命运注定的。

李蓉：学习昆曲时，你觉得自己的短板是什么？

王静：刚开始时，因为我太瘦了，腰腿又比较硬，所以像练毯子功之类的，经常自己一圈下来就吃不消。后来才慢慢适应，之后身体素质也好起来了。学戏确实能锻炼身体和意志。

演好"坏女人"是一门艺术

李蓉：我印象中你是正旦，这是在昆曲学校学习时定下的行当吗？

王静：不是。这是我一度困惑和焦虑的地方。说实话，每个旦角心中都有一个杜丽娘，我们那时并不懂艺术，只知道舞台上哪个角色好看，就想演谁。但是我自己始终定位比较模糊，我经常反思自己为什么找不到方向。嗓音一开始也出不来，为此，我还专攻了一段时间的老旦，目的是把嗓音练出来。当时也尝试过小花旦，但是我的形象似乎又不够甜美，所以就这样一直没有确定行当，自己很苦恼。进团后，渐渐把我定位为正旦行当。

李蓉：正旦的戏往往更有人生内涵啊。

王静：现在看是如此。但在当时，正旦是有年龄感的，意味着舞台形象似乎与闺门旦那种清新亮丽无缘，

① 王静，浙江昆剧团国家二级演员。主攻昆曲正旦，曾获2004年浙江省昆剧、京剧青年演员大赛表演银奖，2012年"新松计划"浙江省青年戏曲演员大赛金奖。现为浙江省戏剧家协会会员、浙江省民进会员。

② 李蓉，浙江工商大学人文与传播学院教师。

很多时候不能那么美。记得第一次见到张静娴老师时，她曾经对我说过一句话："我最初也是唱老旦，总能练出来的。"这句话给了我很多触动，张老师人生阅历丰厚，吃过很多苦，我想她能取得今天这样的成就与她坚韧的性格和对于艺术的执着追求有关。

李蓉：还记得你排练的第一出戏吗？

王静：是《活捉》，当时我演阎惜娇。那出戏给我的感受是更具有舞蹈性，因为阎惜娇用的不是水袖而是长绸。说起来，我演的戏并不算多，而且基本是"坏女人"的专业户，如《烂柯山》的崔氏，《蝴蝶梦》的田氏，还有潘金莲。我还演过女特务。坦率地说，"坏女人"是个笼统的说法，每个人都有其不同之处。

李蓉：那你是如何演绎这些"坏女人"的不同之处的呢？

王静：首先需要把握每个人的基调。就说《烂柯山》的崔氏，她是一个底层的市井女子，这个人物是既可怜可悲又可气可叹！《痴梦》一折，40多分钟，几乎就是她的独角戏，整个舞台的色调是比较暗淡的，人物衣服也是黑色。假如演不好，会很沉闷，观众完全可能在观看过程中睡着啦。但如果演得好，一定会让观众眼前一亮。其次，表演需要随着人物来展现，我记得在回衙役话时，梁谷音老师教了我一个动作，开始我做这个动作时很别扭，感觉整个人都是缩着的，后来我理解了。崔氏在朱买臣面前是趾高气扬的，在《吵架》《逼休》中都是斜睨着眼睛看朱买臣，连出场的一声咳嗽都在提醒着朱买臣：我出来啦。而她离开朱买臣寄人篱下之时，她才发现原来自己什么都不是，这时她再遇到衙内的时候，她是既想巴结，又不知道该怎么说，整个人卑微到尘埃里面去。这和前面的形象形成了截然不同的反差。在这之后，她整个人陷入幻想之中，几近一种癫狂的状态。她的几声笑是必须走心的。如果只是笑本身，那就是形式上的东西。其实是她内心由绝望生出的一种梦境，这种笑是不真实的，是既欣喜又悲凉的。我每次在演的时候，如果没能进入到那种状态，我会很自责。一旦进入了那种状态，我会久久沉浸其中，走不出来。再次，恰到好处地体现出昆曲的美。我记得梁谷音老师对我说，你一定要经常扳扳手指，让手更柔软些，作为青衣来讲，应该学会利用有限的空间、细节的表演来打动观众，如手势和脚势。

再比如说潘金莲，她也是一个市井女子，她的出场一定不会像闺门旦那样端庄大方，而是懒洋洋地趿拉着鞋子，头是无精打采地歪着，百无聊赖的样子。因为对武大的失望，人物内心是空洞的。当见到武松后，马上内心充满了一种希望，这时她的眼睛是放光的。而由于兄弟俩之间对比的落差，她又常常患得患失。我认为武松的到来激起了她对于爱情的渴望，这是符合人性的。所以对于人物的处理，并不是一味展现她的不知廉耻，这当中是有感情的。

演"坏女人"，应该是对人物有深刻的理解和同情，而非一味的批判和脸谱化。我们应当理解她们当时的处境，从现代的眼光来看，她们有她们人生无奈的地方，这些又导致了她们命运的悲剧。这些角色并不讨喜，但她们是一个个鲜活的人物，会给大家留下深刻的印象。

李蓉：我记得之前采访鲍晨，他说《蝴蝶梦》是他演得最过瘾的一出戏，不知道你是否有同感？

王静：哈哈，我和鲍晨是老搭档了，这出戏中的田氏确实也是我最过瘾的一个角色。在这出戏中，我依次的行当设定是小花旦、正旦、闺门旦、刺杀旦，等于把昆曲中的旦角一一展现在舞台上，对我来说是个非常大的挑战。比如一出场时的《扇坟》演下来很累，因为我是正旦演惯了，喜欢端着。而这个小寡妇是拿着扇子基本上是一直在走着碎步，边走边唱，对体力和唱功都是极大的考验。梁谷音老师的演出中融入了许多京剧荀派的技巧。再比如戏中田氏在《吊唁》中需要使用加长的水袖，我在一开始看自己演出的录像时非常不满意，感觉自己水袖舞得太僵硬，美感不够，我后来去学了《牡丹亭·寻梦》，从闺门旦中寻找水袖舞动的美感。同时田氏是有种妩媚之感的，需要特别把握好这个分寸。等到《劈棺》时，我又变身为刺杀旦，这也是戏剧的高潮点，着力表现田氏想劈又不敢劈的矛盾心情，而剧情在她的向前推和向后犹豫中展开，每次拿着斧子的手随着内心的变化而变化，它的颤抖频率、它的停留变化都是有层次感的。如何展现人物内心的挣扎，这些都是需要深入体会和逐渐展现细节的。在最终决定劈棺的时候，我和导演提议了一个情节，让田氏直接跳到桌子上，举着斧子在桌上站立，以此凸显出人物的力度。这一想法得到了导演的支持，当时这一动作必须干净利落一气呵成。我也是练了很久，所以演下来自己觉得特别过瘾。我的体会是无论你自身定位的是何种行当，你都需要接触更多的戏来提升自己。

另外，搭档也很重要，我和鲍晨搭档了多年，我们在舞台上是非常有默契的，大家彼此有什么改进的想法，都非常直率地给对方指出。我们在演的时候也注重彼此之间的配合和照顾，而不是一味展现自己，这样才能把戏演好。其实我主演的戏不多，我很珍惜每一次机会。

李蓉：你的很多戏都是梁谷音老师指导的，你是怎么和她结缘的？

王静：应该说我人生中最需要感谢的就是梁谷音老师。最初和梁老师认识时经历了一些波折，但是老师对我真的非常好，我非常感恩。梁谷音老师的人生经历也是一本书，梁老师是特别讲究身段美的，有人评价她演的《痴梦》，说她站在那儿就是一幅水墨画，尤其是她的举手投足。我也希望能像老师一样。在今年5月18日演出时，她和计镇华老师为我和鲍晨搭戏，能与两位老师同台演出，我真是倍感荣幸。当时梁老师演的是《前壁》和《后壁》，她对我说，目的就是让我完整地来演《痴梦》，能把最好的状态展现给观众。

李蓉：目前有自己特想扮演的角色么？

王静：窦娥。我非常想尝试《窦娥冤》一剧，因为窦娥的手脚是被捆绑的，她的肢体语言的展示有限，主要是靠唱和内心戏打动观众，这是我目前最想扮演的角色。

传承与推广之思

李蓉：可以说说昆曲实验剧《红鞋子》的创作源起吗？我看到你在开头跳了一段舞蹈。

王静：这也是我的第一次尝试。事情要从六小龄童老师说起，他是丹麦的形象大使，原先也是浙江昆剧团的。因为他的缘故，促成了我们这次和丹麦之间的文化交流。那大家想着就排一出儿童剧吧，定下演出《红鞋子》。虽然是儿童剧，但这个故事很深刻。所以对于在展现过程中如何与昆曲文化相结合，大家做了一些探索。演出后，领导和专家也给我们提了意见，包括对我的舞蹈。我希望能够有机会做打磨和改进。

李蓉：听说你组织了昆曲娃娃班，意在培养有昆曲爱好的孩子们？

王静：是这样的，我身边有些朋友很喜欢昆曲艺术，让他们的孩子和我学戏。之前都是一个个单独教，我觉得自己的时间精力也有限，于是我想，我何不把孩子们组织起来集中来教？除了我以外，团里其他的青年演员也可以一起来教，这样对于孩子们来说也可以接触到更多的昆曲文化。后来我的想法得到了团里领导的支持，今晚我们举行开班仪式。

另外，还有一件事情，我女儿所在的小学是有京剧特色班的。当时她的班主任找我说能不能给孩子们讲讲课，我个人的性格是比较腼腆的，也担心自己口头表达不好。我就提议组织孩子们来昆曲团现场观摩彩排，开始我很担心孩子们会看不下去，现场会乱，后来我发现我的担心是多余的。你看，我还拍了在现场的视频，孩子们看得很投入。我想以后要多组织些这样的活动。

李蓉：你觉得你们这一代昆曲人的担当和使命是什么？

王静：我觉得是传承和推广。我们当年进剧团的时候遭遇了昆曲发展的困境，那个时候自己也在想是不是入错行了。可是现在，随着年龄的增长，我越来越喜欢昆曲，它是我生命的一部分。我感到我们这一代必须不停地学戏，把老师们会的戏传承下来，这个任务是相当迫切的。同时，我们还要尽力通过各种形式做好昆曲的推广工作，让更多的人热爱昆曲。

2017年7月21日于杭州 I like 咖啡屋

湖南省昆剧团2016年度推荐艺术家

青年演员刘瑶轩

刘瑶轩，男，优秀青年花脸演员，中共党员，1986年生于湖南郴州。自小从外婆习曲，受昆曲艺术熏陶，12岁被湖南省艺术学校昆剧科录取，专工花脸，后至上海市戏曲学校委培三年半顺利结业，于2003年以优异成绩考入湖南省昆剧团。先后师承孙世龙、陈治平、侯少奎等著名昆剧表演艺术家，2013年拜师著名昆剧表演艺术家雷子文。刘瑶轩勤学苦练，基本功扎实，天赋佳嗓。受各大名师传授的他台风稳健，感情丰富，嗓音粗犷洪亮，在唱、念上既强调"虎音""吼音"和"炸音"，以渲染角色的粗豪、暴躁、骄狂或凶残；又讲究"黄钟大吕"式的胸、腹腔共鸣和"瓮声瓮气"的头腔与咽腔共鸣，以刻画人物的雄壮、刚强、豪迈和直爽，深深赢得了观众们的喜爱与赞扬。

擅长演出《宵光剑·闹庄救青》《天下乐·钟馗嫁妹》《虎囊弹·醉打山门》《九莲灯·火判》《八义记·闹朝扑犬》《牡丹亭·冥判》《芦花荡》《千里送京娘》《单刀会》等花脸、红生剧目。2016年成功举办了昆剧净行个人专场，剧目为《九莲灯·火判》《八义记·闹朝扑犬》。

刘瑶轩多次参加省戏曲晚会,曾荣获湖南省戏曲电视大奖赛"五大头牌"的榜首,参加昆剧青年演员会演获"优秀表演奖"。2014年,刘瑶轩应邀远赴台湾地区,在台湾医大、女子大学等10所著名学府进行了为期20天的学术演讲,促进了两岸师生的文化交流,也增进了两岸的感情。为了昆曲的传承与发展,他先后个人出访德国、芬兰,随团出访英国、爱沙尼亚、拉脱维亚、土库曼斯坦以及香港、澳门、台湾等地区,获得普遍好评,向世界充分展示了中华文化的国粹,促进了国与国之间的文化交流。

台上一分钟,台下十年功,刘瑶轩对昆剧艺术有着不懈追求的精神。每每站在舞台上,他都充满着激情与自豪,因为他说他跟昆剧不分彼此,舞台上他的一招一式都展现了世界非物质文化遗产项目昆曲的风采!

江苏省苏州昆剧院 2016 年度推荐艺术家
俞玖林

俞玖林系优秀青年小生演员,国家一级演员。中国戏剧最高奖项——第23届戏剧梅花奖得主。南京大学(MFA)艺术硕士。第十二届苏州市政协委员。2010年,苏州市五一劳动奖章获得者。师从岳美缇、石小梅等老师,2003年拜昆曲表演艺术家汪世瑜为师。他扮相俊秀,潇洒,有书卷气,擅演柳梦梅、潘必正、张君瑞等古代书生形象。曾荣获中国首届昆剧艺术节表演奖。2007年,荣获"全国昆曲优秀青年演员展演"十佳演员奖、十佳论文奖,名列榜首;获第五届江苏省戏剧节优秀表演奖。同年,随温家宝总理访日,作为中国昆曲界代表参加演出;赴法国参加联合国教科文组织"中国非物质文化遗产艺术节"唯一代表昆曲的演出;2007年被评为"感动苏州"十佳人物。2008年,与日本歌舞伎大师合作演出中日版《牡丹亭》,反响热烈。2009年,荣获第四届中国昆剧艺术节"优秀青年演员表演奖"。2012年参加中共中央元宵节联欢晚会,为胡锦涛主席等中央政治局常委献演昆剧《惊梦》。

一、主演品牌剧目　繁荣昆曲事业

历年来,主演多个昆曲品牌剧目,屡获国家、省部级多项大奖,入选江苏省"五个一批"人才和江苏省第四期"333高层次人才培养工程",是江苏省五一劳动奖章获得者。主演昆剧青春版《牡丹亭》,自台北"国家戏剧院"首演至今的10余年间已于海内外巡演280余场,演出足迹遍及大陆27个城市及台、港、澳三地,献演美国、英国、希腊、新加坡等国舞台;直接进场观众48万人次,青年观众比例达75%,通过其他媒介观看欣赏超过1亿人次,在海内外引发昆曲热潮,打响苏州昆曲品牌,形成了昆曲文化现象。该剧入选国家昆曲艺术抢救、保护和扶持工程重点扶持优秀剧目、2010—2011年度国家舞台艺术精品工程重点资助剧目,获评文化部2007—2008年度优秀出口文化产品和服务项目、文化部2009—2010年度国家文化出口重点项目,获得第十届戏剧节特别荣誉奖、第四届中国昆剧艺术节优秀剧目奖、第十届中国艺术节"文华优秀剧目奖"。剧目的成功,与作为主演的他的不懈努力密不可分,他也在不断的舞台实践中以深沉细腻、内涵丰富的表演赢得了好评。特别是在青春版《牡丹亭》不断进行的著名高校行的巡演中,获得了年轻学子的认同。俞玖林同志在舞台上展示了昆曲迷人的魅力,他优美的声腔、完美的情感演绎征服了同行、专家、学者。主演昆剧新版《玉簪记》,实现了艺术上又一次突破和进步,将艺术传承与艺术生产有机结合,在艺术上寻找和追求传统与现代的有机结合,体现青春靓丽之美,创造了较好的社会效益和经济效益,该剧参加第五届中国昆剧艺术节演出获得优秀剧目奖。主演昆剧中日版《牡丹亭》,与日本歌舞伎大师坂东玉三郎合作主演,开拓了中外艺术家合作传承世界文化遗产昆曲艺术的新途径,推动昆曲的保护传承走上了国际交流的新平台。2013年春节期间,该剧于巴黎夏特莱剧院连演7场,完成了中国昆曲作为国际主流艺术走向世界的有益尝试,完成了利用昆曲自身魅力通过社会化运作成功进行国际商演的有效尝试,得到了广泛认同。主演昆剧《西厢记》,作为开幕剧目献演2012香港中国戏曲节,舞台呈现效果极佳,观众反响热烈。主演昆剧新版《白罗衫》,于2016年3月5日在苏州文化艺术中心大剧场首演,并于2016年10月赴国家大剧院演出,参加第三届中国·江苏文化艺术节演出。

二、推动国际交流　促进昆曲跨文化传播

俞玖林同志以自身海外演出实践推广昆曲文化,促

进文化交流。2007年作为中国昆曲唯一代表赴法国参加联合国教科文组织"中国非物质文化遗产艺术节"演出。2012年赴美国密歇根大学音乐学院及孔子学院和纽约亚太文化艺术中心演出并进行示范表演讲座。2014年应美国ICN电视联播网邀请，赴美国华盛顿参加中美友好城市大会暨中美友好城市交往35周年纪念活动，先后在里根中心、世界银行总部、中国驻美大使馆演出青春版《牡丹亭》中的经典折子戏。完成香港中国戏曲节演出，苏州市与日本金泽市友好城市缔结30周年纪念演出，多次在美国纽约亨特大学、哥伦比亚大学米勒剧院、洛杉矶南加州大学、旧金山斯坦福大学等地进行演出和文化交流活动，将昆曲展示在世界舞台上，推动其在国际范围内的传播。

三、积极投身实践 推动昆曲传承传播开展传承工作

通过参与北京大学昆曲传承计划、苏州大学昆曲传承计划、台湾大学昆曲新美学课程、香港中文大学开设的昆曲之美课程，致力于昆曲在香港、台湾和大陆高校的传承推广。以江苏省"333高层次文化人才培养工程项目实景版《牡丹亭》"的创排及首演、姑苏宣传文化人才项目实景版《玉簪记》的创排及首演，通过昆曲与园林实景相互巧妙结合的方式，在苏州园林里演出发源于苏州的昆曲，尝试将昆曲美学推向更高一层抒情诗化的境界。

新版《白罗衫》的台前幕后

俞玖林

饰演《白罗衫》中的徐继祖，是我表演生涯的一次转型，也是我作为一名昆曲小生演员主动寻求自我突破的一次探索。这部戏从"起心动念"想要排，到最终在舞台上完整呈现，台前幕后的种种艰辛，我都亲历其中。下笔时，却感觉万般心念，难言二三。

2004年4月，青春版《牡丹亭》在台北首演，我饰演其中的柳梦梅。首演至今，这部戏已经走过13个年头，前后演出近300场，足迹遍布世界各地。通过"高校行"和"海外行"，这部由白先勇老师领衔总制作、两岸文化精英共同打造的戏，在昆曲乃至传统文化的复兴、观众的培养、演员的传承等方面，都做出了有目共睹的贡献。于我来讲，能够参与这出戏，是幸运，是锻炼和提升，也是一种坚守和责任。

2007年，延续愈加成熟的"昆曲新美学"走向，白先勇老师再度策划并领衔制作了新版《玉簪记》，同样由我饰演潘必正。这是一部更为细致、紧凑、唯美的小型轻喜剧，使人耳目一新，也让更多人走近昆曲、了解昆曲，进一步领略到昆曲的典雅。这是我的第二部大戏，也因为这部戏的排演，我得以结缘恩师岳美缇老师。

此后，我还出演了《西厢记》的张君瑞。作为昆曲小生演员，能够在最好的年纪出演昆曲小生行当中巾生范畴里最有代表的几个角色，是莫大的机缘，我无比感恩！幸运处是，我总感觉自己的艺术之路，冥冥中有一条线牵着我一步步向前。那么，我下来该怎么走？我自己提出了问题，主动地想继续前进，于是有了新版《白罗衫》的前前后后。

选择《白罗衫》，要从传承排练折子戏《看状》开始说起。在此之前，我排练、演出的几部戏都是巾生戏，从人物来说比较简单，书生、才子，风流潇洒、倜傥蕴藉，但内心的矛盾、起落比较小。一路走来，我希望自己能在表演程式和人物塑造上更进一步。因为我在《牡丹亭·硬拷》中的表现，白先勇老师建议我向岳美缇老师学习传承《白罗衫·看状》，尝试跨行小官生。排练伊始，岳老师从台步、眼神把握、力度展现等方面对我提出了更高的要求，也初步肯定了我从巾生到小官生的转变，说这一步是可以去探索追求的！

真正心动，是《看状》第一次正式演出之后。那是2013年北京大学"白先勇昆曲传承计划"示范演出。那次演出得到了白老师和观众的肯定，这样一出没有爱情在内的公案折子戏，大家的喜爱出乎我意料。而我在演出过程中，不仅开始尝到了新挑战成功的喜悦，也隐约感觉徐继祖这个人物，不管是表演程式还是内心挣扎，都有更多挑战在等我，这部戏还可以做更多。

紧接着第二年，我又从岳美缇老师那里传承了《白罗衫·井遇》。这出折子里，徐继祖尚在进京赶考途中，还是一个读书公子，表演上属于巾生范畴，但其中与老旦的对手戏非常特别。从曲子来说，生唱北曲，老旦唱南曲，南北合套，连唱数段，这种形式，昆曲里也比较罕见。书生徐继祖走向社会，面对老妇，那种怜惜与担当，同一般巾生的才子佳人戏相比，表演上的区别也很大。

我真的越来越喜欢这个人物,于是开始央求曾操刀青春版《牡丹亭》和新版《玉簪记》剧本整理的编剧张淑香老师,请她帮我整编《白罗衫》这个本子,我想演一个完整的《白罗衫》。

一次次的长途电话,张老师抵不住我这么主动的恳求,答应帮我!我们从徐继祖这个角色聊起,也谈到徐能、奶公、苏夫人等剧中各个人物;我们聊了很多当下生活中的事,有拐卖儿童的凄惨故事,有刘德华电影《失孤》的情感,有香港社会大佬金盆洗手转做慈善的例子⋯⋯宇宙之大、命运之安排谁能左右?唯有爱可以包容一切!经过大家的N次探讨,张老师再三反复思考,终于从《白罗衫》原著简单的善恶对立中挖掘出真正的悲剧因子——命运捉弄,并据此大幅翻转了原著的主题,将整个故事重新定调在父与子、命运、人性、救赎以及情与美的聚焦点,希望这样的转变能更好地满足现代观众于情感、心智和审美的高度期待与诉求。

整编后的新版全本《白罗衫》分为《应试》《井遇》《游园》《梦兆》《看状》《堂审》六场戏,我很兴奋,开始想象徐继祖在表演和心理方面的脉络又是怎样的。殊不知,从案头到场上,还有更艰辛的一段路要走:从排演到音乐、舞美,从大框架到小细节,苏州、上海、台湾的三地奔走,一次次争执、一遍遍修改、一点点细抠,终于一步步走到响排、彩排、试演、首演、巡演。如果不是大家共同铆足劲要排这部戏,真不知怎样才能坚持下来,也因此对主创团队和剧组的每一位老师、同事,我都心怀感激。于我自己,这是又一次脱胎换骨的锻炼,我亲历了一部戏的前后所有,也亲自体会到一部戏要出来有多么不易,这和当年汪世瑜老师磨我的"柳梦梅"不一样,却是一样的痛并快乐着!

回到舞台,我还是一位演员,是《白罗衫》中的徐继祖。从行当说,我把《应试》《井遇》中的徐继祖定为巾生,《游园》《看状》《堂审》中的徐继祖定为小官生。在传承指导老师、导演岳美缇老师和艺术指导黄小午老师的帮助下,我努力揣摩人物内心,用心体会每一折人物在表演和内心的区别,并全力在舞台上呈现给观众。

《应试》出场,是饱读诗书、与父相依为命18年的徐继祖即将上京应试;《井遇》是徐继祖第一次离开家庭、接触社会时对自身的定位。不管是与父亲分别时,有离愁、有担忧还是对父亲表现出轻松与安慰,还是风尘仆仆的赶考途中对偶遇的老妇有悲悯、有担当,都注定徐继祖是个善良而又多愁善感的人。我的理解,虽同为巾生,在程式之外,更要表现出这个风华正茂、意气风发的年轻人充满正义和阳光的一面。因此,他的出场不同于任何角色,轻盈中有股沉重,伤感中有股坚毅,对父亲不舍的小爱中有股胸怀天下的大爱。这样,他的脚步、节奏、眼神、水袖等,也就有了不一样的表现和内涵。

从第三场《游园》开始,徐继祖已经高中,官拜八府巡按。虽然还是那个意气风发的年轻人,但身份毕竟不一样。岳老师教导我,主要是要通过对声音和节奏的把控、调整将人物身份、心理的变化表现出来。既要用小官生的功架、程式来表现他的官威,也要用一种力度感和稳重感来突出他的气度和气势。

以《游园》出场的引子为例,在没有乐器伴奏的情况下,要唱得平稳有韵味,还要有年少有为、立志"扫除人间不公不义事,报效君王致太平"的气势,对气息的把控就是很大的挑战。又比如,苏夫人告状的场景,虽有传统昆曲咬脐郎与生母李三娘相见的场景借鉴,但情节不同,这里两人相见的背后有更为沉重的真相,因此我加入了气息的紧张,以暗示背后的血缘亲情,这种情感的加入,也更能扣住观众的心弦,让观众更清晰地感受到整场戏的氛围。因为有前面这几场戏的不断铺垫,在真正的重头戏到来时,高潮才精彩!

作为老本子中唯一有表演传承下来的折子戏,《看状》经过几代昆曲人的精心打磨,早已成为骨子戏,也是我们新版全本中第一个矛盾冲突爆发的小高潮。前半场的公堂戏,是昆曲中难得一见的、对古代公堂庄重威严的仪式感的程式化再现,不管是皂隶的开关门,还是告状人喊冤的程序,所有场景的大小、远近都是靠演员的身段和声音来展现。下半场是徐继祖从开始疑惑到逐步得知真相前后,内心的猜疑、忐忑到剧烈的痛苦翻转,对演员表演、唱功、情感诠释都是巨大的挑战。我把这段戏分为三个层次:一是看,看状、理案情,发现被告与父亲"同名",惊讶;二是疑,从惊讶到怀疑再到自我释疑,而后在逼问奶公的过程中,越接近真相越恐惧;三是痛,跌入黑暗谷底,痛定思痛。在这里,与老本子不同的是徐继祖的内心选择与走向,我们新版想要体现的"命运的悲剧、人性的温暖"这个主题开始逐渐突出。

从《看状》的后半场到全剧结穴的《堂审》,我们不再是简单地将结局处理为善恶分明的二元对立,而是在亲生父母俱全的前提下,突出徐能18年的转变,特别是对徐继祖的养育、教化之功,我们认为这份深厚的情感是不能疏忽的。作为审判者,徐继祖当然是该以"法"为最高准则,但作为当事者,这个生性善良、善感的年轻人自然逃不开18年养育积聚的"父子情",而与此同时,传统的伦理似乎也容不得他"认贼作父"……在情与法的几难中进退失据的徐继祖,人生真的破碎了!

所谓"一世伤痛无解药",是徐继祖内心崩溃的写照,在看似没有答案的命运面前,他的权衡与思辨,到最后的抉择,看似是瞬间的,却源自人性的本真!为了18年的"父子情",他宁愿背上"不忠不孝"的罪名,甚至付出自己的性命,也许正是他出自本真的人性抉择,激发了父亲内心的善,也焕发出其人性的异彩。落实到表演,他内心尖锐的矛盾冲突也好,痛苦、人性也罢,都要通过程式、身段、神情表现出来,传达给观众、感染观众。失神的跌坐、急翻的水袖、痛苦的蹉步、决绝中有升华的眼神,都是徐继祖这个人物的。每次演这出戏,唱念做的疲惫还是其次,我心里更是为人物纠结得紧、累得慌。

历经三年多的打磨,新版《白罗衫》在我们共同的努力下越来越完善,今年正式开启了"全国名校行"和城市巡演。所到之处,观众的肯定、对结局翻转的认同,能抵消我们排演过程中的所有艰辛;而观众的意见和建议,也是我们进一步打磨的动力与依据。前不久《白罗衫》在上海逸夫舞台的演出,受到很多戏剧界专家、前辈的关注,在其后的座谈会上,他们给了我们细致的修改建议,这对我们这样一部新戏来讲,无疑是非常宝贵的。接下来,我们将在汲取各方意见的基础上继续调整、打磨,希望能把更好的作品奉献给观众。而我,也会进一步强化唱念做打的基本功,更深入地理解、把握、塑造好徐继祖这个人物,把老师的戏更好地传承下去,让《白罗衫》成为我新的代表作品。

一切一定会更好!

永嘉昆剧团2016年度推荐艺术家
"乡音使者",让永嘉昆曲传遍世界
——记永嘉昆剧团新秀由腾腾

一袭素服,一把捻扇,她顾盼身姿、徐徐走来,曼妙缠绵的唱腔,一开嗓就把你揉进永嘉昆曲的独特韵味里。上周,2016世界温州人大会"乡音使者"评选活动现场,永嘉选手由腾腾一出场就收获了一片欢呼声,台下观众眼神游走在她的一颦一笑中,耳畔是声声昆曲的婉转悠扬。在参加"乡音使者"评选活动之前,永昆的由腾腾早就声名在外。许多来观看节目的观众称由腾腾是这场舞台上的"专家级"选手。

作为永嘉昆剧团二级演员、浙江省戏剧家协会会员,由腾腾的确是个"拿奖专业户"。她曾获全国昆曲演员"十佳新秀奖"、第五届中国昆剧艺术节"优秀表演奖"、温州市戏曲演员大赛金奖等,还先后荣获永嘉"十大名家"、永嘉县拔尖人才、温州市"十大杰出青年"称号。

凤眼半弯,清眸流盼,清秀的眉目搭配精致的五官,眼前的由腾腾流露着典型的江南女子气质。其实,她不是温州人,而是位地道的北方女孩。由腾腾说,10年前她从千里之外的山东来到永嘉,从此便爱上了永昆。

那年,由腾腾才17岁,从小学习京剧的她破格被选送到山东艺术学院。按理说,毕业后,她该顺理成章地进入当地京剧团,然而,她却把实习地选在了温州。"只是对温州这座城市充满好奇",听闻过温州皮鞋、温州服装的由腾腾,殊不知这次的猎奇之旅会让她与温州、与昆曲结下不解之缘。来到温州不久,由腾腾就顺利通过全国招考,进入了永嘉昆剧团。"昆曲入门容易,但唱好实在有点难。"由腾腾说,来到异乡,要熟悉新的环境,还要学习新的剧种,对于当时年仅17岁的她,是个不小的考验。

而被称为"百戏之师"的昆曲,已有600多年的历史,2001年被联合国教科文组织列入世界首批人类口头和非物质文化遗产。"永嘉昆剧"也是在明万历年间(1573—1619)因昆剧传入温州和当地的戏曲声腔互相融合后逐渐形成。作为温州文化极为重要的一部分,永嘉昆曲发源传承于"南戏",因此也是研究"南戏"的活化石。其中,《琵琶记》《白蛇传》《连环记》等作品广为人知。

"我真的难以抵挡曼妙缠绵的昆曲的诱惑啊。"由腾腾说,京剧侧重在唱,但昆曲更讲究载歌载舞,要求唱腔婉转、动作优美。在她心中,永昆是温州的一张文化"金名片",欣赏起来接地气,具有浓厚的温州文化特色。对于昆曲的喜爱,让由腾腾对表演愈发痴迷。她的用功出了名,常被人称为"戏痴"。不管是排练场、日常生活中,甚至是吃饭时间,她都像是沉迷在戏里,拿着筷子的手常随着节拍挥动。从京剧的青衣、花旦到永昆的闺门旦,由腾腾要跨越许多表演和唱腔上的障碍。为了更接近永昆,她花了很多时间研究社戏,在"永嘉乱弹"的唱

腔里体验戏曲的深厚根基;还专程到《琵琶记》作者高则诚的家乡瑞安感受南戏历史。

由腾腾练起身段来更是废寝忘食。记得《白蛇传》中有一场断桥相遇的戏,单递伞动作她就练了整整3个上午。现实生活中,她有时还会下意识使出那个动作,一些朋友看到会惊讶地叫,"啊!白素贞!"慢慢地,由腾腾的永昆唱腔和表演日渐精湛、缠绵。她先后排演了《白蛇传》《荆钗记》《金印记》等7部传统永昆大戏,成功完成了从小花旦到当家闺门旦的漂亮转身。

"我喜欢尝试各种性格不一的角色,尤其人物内心越复杂,表演起来越觉得刺激。"由腾腾说,自己爱戏如命,没有什么比她站在舞台上更有满足感和成就感。她喜欢将自己融入每个角色,在昆曲的世界里品味人间百态。

"私底下,腾腾一直是个认真努力的女孩,她既有北方女孩的爽朗性格,又有南方女孩的温柔个性",永嘉昆剧团团长徐显眺和由腾腾相识已久,讲起她来赞不绝口。徐团长介绍,现在永嘉昆剧团共有12个演员,由腾腾担任业务副团长,整个剧团将挖掘、整理、继承永昆当成中心任务,希望这个拥有百年历史的剧种能在瓯越大地上蔓延出繁茂枝叶。此次2016世界温州人大会"乡音使者"评选活动当天,由腾腾对自己的表现还算满意。当舞台上其他县市区的特色乡音节目轮番上阵、争奇斗艳时,她惊叹道:"实在太好看!原来温州方言能唱出如此多好听的歌曲,温州大地上有如此多彩的艺术形式。"

为了传播这曲"温州乡音"——永昆,由腾腾每年会多次参与昆曲进校园、进社区等公益演出,代表市、县两级开展文化走亲等活动。"传承永昆是责任"这个理念早就在年轻的由腾腾心里扎根。她说,她想把昆曲带到更多人的眼里,让更多人关注永昆、了解永昆。

"虽然不是温州人,但我还是希望人人都能发现永昆的魅力,让温州这个历史悠久的剧种唱响中国,走向世界。"和2016世界温州人大会"乡音使者"评选活动的目的一样,由腾腾的心里也燃烧着将永昆唱响世界的梦想火焰。

"乡音使者,让温州乡音传遍世界!"

鲁妹由腾腾:俺来楠溪唱昆曲

泱泱华夏只有800人在唱昆曲,圈内人自称"八百壮士",而另类昆曲——永嘉昆曲的从业者更是只有区区数十人。学京剧的山东妹子由腾腾千里迢迢来到永嘉加入永昆剧团,无疑是"珍稀人群"中的"珍稀个体"。7年时间一晃而过,由腾腾也从17岁的黄毛丫头成长为永昆剧团的当家闺门旦。

她是怎样迷上永昆,又是怎样融入永嘉这座江南小城的呢?

一路向南奔永昆

舞台下的由腾腾有点腼腆害羞。身材小巧玲珑,更像江南女子,鸭蛋脸很古典,仿佛专为舞台旦角扮演而生,软语间兰指轻拂,一个眼神飘过来,将人一下子扯进她的舞台角色里……钱玉莲?白素贞?赵五娘?

她说,我难以抵挡妙曼缠绵的昆曲的诱惑啊。

由腾腾老家在山东聊城临清市农村,她很小时就学京剧,后被破格选送到山东艺术学院学习京剧表演。按理说,毕业后她该顺理成章地进入当地京剧团唱京剧,然而,她把实习地选在了东海之滨的温州。她说,我对温州心仪已久,穿过温州皮鞋、温州服装,我的发型经常由温州理发师设计,选择到温州实习的初衷,是趁机到这个神奇的地方猎奇。殊不知这次猎奇之旅,自此让她与温州结下了不解之缘。

在温州实习期间,由腾腾遇到了改变她人生命运的永嘉昆剧团的张玲弟。张玲弟敏锐地发现了由腾腾身上不可多得的潜质。当时永嘉昆剧团正在面向全国招收演员,张玲弟的游说生效了,由腾腾到永昆应聘,成为永昆的一员。

起初,她的父母亲怎么也不同意:好好的京剧不唱,偏偏去唱什么连名字都很陌生的永昆,永嘉离家又是那么遥远。由腾腾向父母解释:永昆是昆曲中最有特色的一个剧种,号称戏剧里的大熊猫。而张玲弟也专程赴山东动员由腾腾的父母。所谓精诚所至金石为开,父母终于同意由腾腾远离家乡去唱昆曲。由腾腾至今仍清晰地记得父母亲友送她上车的情景:她登上开往县城的乡村巴士,他们目送乡村巴士拐入那片茂密的榆树林……

那是2006年的初夏。

坐在南下的列车上,车窗外匆匆闪过的景物组成一条思乡之索,牵扯着由腾腾的心。"我那年刚好17岁,脑际不断涌现程琳唱的那首老歌《那年我十七岁》,真想

痛哭一场啊,我要在遥远的他乡独立创业生活了。"由腾腾唏叹道。

不一日,由腾腾来到永嘉县城,这座小城热情地接纳了她。同事们对她的加盟表示欢迎,两位师姐带着她逛街。县城的街道有些杂乱,不过鸟语般的讨价还价声听着也很温馨。"我不再是这里的匆匆过客了,我要尽快融入这里,饮食、生活习惯、处事……"由腾腾私下对自己说。

她很快就适应了永昆这个大家庭,为永昆这种高雅艺术而颇有献身精神意味的演员们恪守平淡,生活氛围有如舞台。

由腾腾全新的艺术生涯开始了。

身心融入永昆

由腾腾拜团长刘文华为师。

学京先学昆,由腾腾对昆曲有所了解,也学过昆曲的身段和唱腔。昆曲有"戏剧之祖"之誉,对于这个由腾腾原先理解不深。现在一下子融入昆剧团,昆曲的博大精深令她震撼。刘老师第一天带她时就说,昆曲里没有一个鼓点是多余的。

"昆曲里没有一个鼓点是多余的,我理解这句话足足花了近一年的时间。"由腾腾说。她有较好的京剧艺术表演基础,唱腔和身段也曾获得过学院的好评。京剧以唱腔为主、表演为辅,然而,昆曲既以唱腔为主也以身段为主,这话听着别扭。其实就是唱腔和身段并驾齐驱,不能偏废——昆曲讲究载歌载舞。

当一个昆曲专业演员一切都得从头开始。昆曲唱腔曼妙缠绵,永昆则糅入许多其他昆曲所没有的地域元素。由腾腾是北方姑娘,地域文化使她骨子里就有粗犷的因子,对永昆的唱腔没有一下子适应过来。这使她很苦恼:同样是唱,我怎么会对昆曲唱腔在潜意识里就有抵触情绪呢?刘文华认定这是戏曲文化差异使然,于是对由腾腾说:"在心理上拒绝陌生剧种并不奇怪,最有特色的如陕西秦腔,其文化特色太过于鲜明,使这一古老的剧种无法走出三秦大地,其中一个主要原因是别的剧种无法接纳它,因为它太霸道了。永昆是'草昆','草'是草根的意思,将高雅的昆曲直接导入最普通的大众之中,成为当地群众喜闻乐见的剧种,然而因其'变种',其他昆曲演员唱永昆时也有不小的障碍,你刚进永昆,要有耐心,慢慢地你就会融进去了。"

由腾腾刻意接近永昆,她要在最快的时间里融入永昆。一个周末,训练了一周的由腾腾抽暇到楠溪江滩林里散散心,那时是初秋,依然酷热难熬,滩林里是此起彼伏的蝉鸣,她漫无目标地游走,听到了水声,还听到了不可名状的一系列细碎的声音:蝉鸣、流水声……这些嘈杂的声音组合成美妙的声响,永昆的形成难道与这些乡野的声音有关?

她去看社戏,被称作"永嘉乱弹"的唱腔在由腾腾听来恍若天籁,她深深体验到这里戏曲基根之深厚。她还专程到《琵琶记》作者高则诚的家乡瑞安感受南戏的信息。

由腾腾终于融入永昆了,她的嗓音变得曼妙缠绵起来。有一段时间里,由腾腾每天清晨都到县城屿山公园练嗓子,《游园》《见娘》《断桥》等在林间传出时,晨练的人们被定格了……

由腾腾练身段也废寝忘食。永昆讲究"载歌载舞",唱腔与表演高度一致,稍微的脱节便是瑕疵。刘文华执教一丝不苟,由腾腾学得一丝不苟。真功夫往往在细微处,练白蛇和许仙在断桥相遇这出戏时,单递伞的动作由腾腾就练了整整3个上午。"我现在偶尔在现实生活中遇递伞的事便会下意识使出那个动作,一些朋友会故作惊讶地叫'白素贞'。"由腾腾笑着说。

由腾腾慢慢熟练了表演身段,刘文华认为她适合演小花旦,于是她开始主攻花旦。由腾腾终于上台表演,那是一次慰问演出,永嘉昆剧团准备了两出折子戏。面对台下黑压压的人群,首次登台的由腾腾有点心慌,但随着锣鼓响起,由腾腾坦然登场……首次登台表演就获得成功,县里宣传部门和文化界人士记住了这位小昆曲演员。刘文华惊喜地告诉由腾腾,她的每一个眼神、每一个动作都合规合矩,可以提前出师。17岁的由腾腾当时真想扑到刘文华的怀里大哭一场:我这位"南漂"的女孩终于在永昆站住脚了。

由腾腾说,京剧难唱却好学,昆曲刚好相反,昆曲入门容易,但唱好实在有点难,这也许是全国只有800位专业演员唱昆曲的根本原因吧。

由腾腾相继学会了《白蛇传》《荆钗记》《金印记》等7部传统永昆大戏,她也成功完成了从小花旦到当家闺门旦的漂亮转身。

2007年在杭州举办的全国昆曲大会演上,由腾腾荣获"全国十佳新秀"称号。在短短一年时间内取得如此优秀的表演成绩,这在昆曲界堪称奇迹。

闺门旦的追求

"闺门旦要有大家闺秀的气质,可我不是大家闺秀,我是农民的女儿。"由腾腾说。要演角色,传神才是终极目标。大家闺秀气质的有形表现是懂诗书古琴等,从这

点来衡量,当下能称为"大家闺秀"的真是少之又少了。

有些舞台场景需要她挥毫作画、抚琴弹曲、鉴赏书画,这真是为难了由腾腾。她刻意追求形似,可是内行的观众看后并不满意。永嘉文化人高远和谷峰等曾看过她的演出,对她作画和抚琴的表演大加诟病:不像,那不是在作画而是在涂鸦,那也不是在抚琴而是在拣黄豆。由腾腾莞尔一笑说:提得有道理。由腾腾没有绘画和抚琴的功底,她开始不断地看作画和抚琴的视频。那指法那手法或遒劲有力或柔和如水,她对着视频不断地模仿不断地练习。然而真正一上场又是大相径庭。问题出在哪里?高远告诉她,问题在于功底和实践。由腾腾开始真的学习书法和古琴了,她持笔的姿态和操琴的指法终于像模像样了。

由腾腾不满足于进入角色,她的目标是复活角色,她要复活历史上真实存在过的钱玉莲和传说里的白素贞。

她经常赴杭州表演,这样就有近距离接触"白素贞"的机会。那天傍晚,由腾腾在长堤上漫步,柳絮飞飞扬扬,西湖水微波荡漾⋯⋯由腾腾将自己融入许仙遇白素贞的意境。天空突然飘起毛毛雨,长堤上霎时花伞一片。她望着长堤上往来的人们,感到一阵迷茫⋯⋯她多么希望这时有柄油布伞啊,多么希望有一声温暖的问候啊。她陷入角色和现实的迷境之中。白素贞难熬千年寂寞来到优美的西湖相夫,其心境如何?当法海执意拆散这对恩爱夫妻时,白素贞的感受又是什么?由腾腾来到新建的雷峰塔下,仰望这座巍峨的高塔,心中弥漫开无边的感伤。

刘文华老师曾多次迷惑不解地问:"为什么你的白素贞一次比一次精彩,简直给你演活了?"由腾腾说:"我不敢说自己在西湖感应到白素贞的气息后演起来更加得心应手,因为这在旁人听来也太玄乎了,但事实确实就是这样。"

由腾腾担纲演《荆钗记》里的钱玉莲,她陷入这位状元夫人的悲欢人生中难以自拔。然而无论怎样全身心地投入表演,她自我感觉总不那么出彩。在中国,《荆钗记》可是一部妇孺皆知的剧目,从其诞生那时起至今不知有多少人扮演过钱玉莲,不知有多少人看过这本戏呢!王十朋是乐清人,南宋状元,其墓葬在乐清四都。由腾腾萌生了拜访王十朋和钱玉莲这对状元夫妇的念头。今年4月桃花盛开的季节,由腾腾和朋友驱车来到乐清四都一个叫梅溪的地方,拜谒了状元坟,她在坟前点燃三炷清香。想想自己在几百年后能演这位富有传奇经历的墓中人钱玉莲,由腾腾不由感慨万千。

今天的由腾腾与永昆已成一体。永昆是世界文化遗产,发展势头良好,由腾腾这位鲁妹也将与永昆一起走向世界。

昆剧教育

中国戏曲学院 2016 年度昆曲工作综述

王振义

2016 年昆曲表演专业课程设置

课程名称：剧目

主讲老师：张毓文、王振义、王瑾、王小瑞、哈冬雪、韩冬青、岳芃晖等。

本课程为昆曲专业主课，通过昆曲剧目的教学让各行当学生学习昆曲表演。

2016 昆曲表演专业记事

2016 年 11 月 8 日、9 日中国戏曲学院昆曲表演专业学生在中国戏曲学院小剧场进行了昆曲剧目实践演出。剧目表如下：

表演系 2013、2014、2015 级昆曲班彩排实践演出

第一台

时间：2016 年 11 月 8 日（星期二）晚 6:30

地点：小剧场

剧务：徐畅、张建、韩佳霖、吴雨婷

1.《游园》

主教老师：韩冬青　时长：30 分钟

杜丽娘：黄佳蕾　春香：彭昱婷

司鼓：张航　司笛：张阔

2.《岳母刺字》

主教老师：王小瑞　时长：25 分钟

岳母：曲红颖　岳飞：李新博　岳夫人：赖露霜

司鼓：张航　司笛：关墨轩

3.《刺虎》

主教老师：张毓文　时长：15 分钟

费贞娥：陈朔

司鼓：闫啸宇　司笛：关墨轩

4.《出塞》

主教老师：岳芃辉　时长：30 分钟

王昭君：张敏　王龙：孙根庆　马童：朱紫阳

司鼓：张航　司笛：付雨濛

5.《游园》

主教老师：韩冬青　时长：30 分钟

杜丽娘：刘小涵　春香：胡碧伦

司鼓：张航　司笛：张阔

表演系 2013、2014、2015 昆曲班彩排实践演出

第二台

时间：2016 年 11 月 9 日（星期三）晚 6:30

地点：小剧场

剧务：赖露霜、王赛、曲红颖、张建

1.《佳期》

主教老师：王瑾　时长：15 分钟

红娘：韩畅

司鼓：张航　司笛：关墨轩

2.《游园》

主教老师：韩冬青　时长：30 分钟

杜丽娘：韩佳霖　春香：吴雨婷

司鼓：张航　司笛：张阔

3.《扈家庄》

主教老师：宋丹菊　时长：25 分钟

扈三娘：陈麓伊　王英：朱紫阳

四男兵：杨鸿宇、罗明、王迪、王子豪

四女兵：黄佳蕾、彭昱婷、张敏、刘小涵

报子：徐畅　大纛旗：赵兵伟

司鼓：闫啸宇　司笛：关墨轩

4.《佳期》

主教老师：王瑾　时长：15 分钟

红娘：齐婉好

司鼓：张航　司笛：关墨轩

5.《游园》

主教老师：韩冬青　时长：30 分钟

杜丽娘：张佳睿　春香：胡碧伦

司鼓：张航　司笛：丁若琦

中国戏曲学院 2016 年度承担昆曲科研项目：

王振义 2016 年院级教研教改项目《昆曲小生剧目整理》

中国戏曲学院昆曲表演专业 2016 年度演出日志

序号	演出时间	演出地点(剧场)	演出剧目	主要演员	观众人次	其他(编剧、导演、作曲等)
1	11月8日	中国戏曲学院小剧场	《游园》《岳母刺字》《刺虎》《出塞》	黄佳蕾、彭星婷、曲红颖、陈朔、张敏、刘小涵、胡碧伦	200人左右	指导老师:王振义、韩冬青、王小瑞、岳芃辉、洪伟、王建平、姚红等
2	11月9日	中国戏曲学院小剧场	《红娘》《游园》《扈家庄》《佳期》《惊梦》	韩畅、韩佳霖、吴雨婷、陈麓伊、齐婉好、张佳睿、胡碧伦、徐鲲鹏、陈朔	200人左右	指导老师:王振义、韩冬青、宋丹菊、洪伟、王建平、姚红等

苏州市艺术学校 2016 年度昆曲工作综述

一、积极备战赛事,加强队伍建设

2016 年 3 月 2 日,我校师生 20 多人一行,风尘仆仆赶赴南京参加 2016 年全国职业院校技能大赛中职组艺术专业(戏曲表演)江苏省赛区初赛。此次参赛单位有江苏省戏剧学校、无锡艺校、淮安艺校等几所省内知名职业院校,参赛专业分"京昆组"和"地方戏组"两部分,各大院校都派出精兵强将投入此次重大赛事。我校 13 昆曲表演班奚晓天和王安安同学的参赛剧目分别为《牡丹亭·惊梦》和《孟姜女》中的经典选段,选手个人的基本功展示也纳入总分评比。经过两天的角逐,奚晓天同学凭借细腻的表演以及良好的基本功,获得在场打分评委的一致好评并成功晋级,并参加 5 月份在北京举行的全国大赛。

二、加强艺术传承和人才培养

2016 年 4 月 8 日,"名家传承、青蓝结对"昆曲专业青年教师岗位成才协议签订会议在苏州市艺术学校二楼会议室隆重举行。仪式上,昆曲表演艺术家、第八届中国戏曲梅花奖得主、国家一级演员林继凡先生与我校青年教师周乾德、宋婷、张心田、万鹏程等签订了授业传戏协议。林继凡先生将在本年度为青年教师传授《茶访》《别母》两折戏。仪式结束后,学校领导做总结发言,指出举办"名家传承、青蓝结对"活动,旨在建立昆曲名家和青年教师间合作互动的培养人才新机制,进一步加强青年教师的专业素养,提升教学能力,促进优秀昆曲剧目传承。希望林继凡先生发扬奉献精神,将自己的专业精神、艺术专长传授给青年教师,同时也要求青年教师在老一辈艺术家的带领下,珍惜机会,主动学习,青出于蓝,将优秀的昆曲传统剧目传承下来,承担起传承古老昆曲艺术、培养昆曲人才的历史责任。今年,苏州市艺术学校通过校团合作,培养艺术人才的实践迈上新的台阶,为进一步提升艺术职业教育水平奠定了扎实基础。

<div style="text-align:right">苏州市艺术学校
2017 年 8 月</div>

苏州市艺术学校 2016 年度昆剧专业演出活动日志

序号	演出时间	演出地点、剧场	演出剧目	主要演员	观众人次	其他(编剧、导演、作曲等)
1	3月	江苏省戏校(南京)	《牡丹亭·惊梦》	奚晓天饰杜丽娘	200	领队:杨晓勇、张心田、王悦丽、赵晴怡
2	4月	苏州艺校会议室	昆曲人才传承工作"青蓝结对"	林继凡、张心田	30	领导:王善春、杨晓勇、王臻、杨飞
3	9月13日	艺校小剧场	《状元与乞丐》	2011、2012 级昆曲班全体毕业汇报演出	200	剧团导演、领导:张天乐、那建国

昆曲研究

昆曲研究 2016 年度论著编目

谭 飞 辑

（一）中国剧场史（外二种）

作者：周贻白

丛书名：中国戏曲艺术大系

出版社：中国戏剧出版社；第 1 版

出版时间：2016 年 1 月

本书收录周贻白先生早年三部关于中国戏剧的理论著作：《中国剧场史》《中国戏剧小史》《中国戏剧史讲座》。这三部著作以一贯之周贻白的"大戏剧"观念，对戏曲艺术的发生、发展、演变做了系统的梳理与独到的阐释，对后世戏曲史论研究影响极大。《中国剧场史》的主要内容有：第一章剧场的形式（剧场、舞台、上下场门、后台）；第二章剧团的组织（剧团、脚色、装扮、砌末、音乐）；第三章戏剧的出演（唱词、说白、表情、武技、开场与散场）。《中国戏剧小史》的主要内容有：第一章中国戏剧的形成；第二章唐、宋间的戏剧；第三章南戏与北剧；第四章明代戏剧概况；第五章昆曲与乱弹；第六章皮黄剧的勃兴；第七章文明戏与话剧；第八章中国戏剧前途的展望。《中国戏剧史讲座》主要内容有：第一讲汉唐时代的歌舞优戏；第二讲唐代传奇文与北宋杂剧；第三讲南宋时代的杂剧和戏文；第四讲元代杂剧；第五讲元末南戏与明初传奇；第六讲明代杂剧传奇与所唱声腔；第七讲明代戏剧的演出；第八讲清初戏剧与《桃花扇》《长生殿》；第九讲清代内廷演剧与北京剧坛的嬗变；第十讲京剧及各地方剧种。

（二）戏曲导演艺术

作者：赵伟明

出版社：学苑出版社；第 1 版

出版时间：2016 年 1 月

本书是中国戏曲学院为戏曲导演专业的学生编写的一部教材，也是一部介绍戏曲导演思维方法、创作规律的理论专著。全书共 26 万字，分为九章：第一章戏曲导演艺术的本质特征，第二章诗化生活的戏曲导演教学实践，第三章戏曲导演艺术的历史追溯，第四章戏曲导演历史相关人物选讲，第五章戏曲导演艺术本体论，第六章戏曲导演艺术创作论，第七章戏曲导演艺术专题研究，第八章戏曲电视剧导演艺术评价，第九章戏曲导演艺术文编。全书内容丰富，史论结合，紧紧地围绕戏曲艺术本体展开，对戏曲导演的诗化思维，戏曲导演的二度创作，如何阅读、分析剧本生成导演构思及导演艺术创作规律等几方面进行了系统阐述。全书核心论述了戏曲导演艺术的本质，其中第四章选取戏曲导演相关人物，就"徐渭及本色论""汤显祖的艺术主张""李渔及其导演论述""程砚秋的导演观点及思考""欧阳予倩对戏曲导演艺术的贡献"探讨戏曲导演的历史发展；第五、六、七章的论述颇有新意，将教学、科研、创作、实践四者紧密结合起来，是近年来较好的一部介绍戏曲导演艺术的专著。

（三）名家讲中国戏曲

编者：文史知识编辑部

丛书名：中国文化经典导读

出版社：中华书局；第 1 版

出版时间：2016 年 1 月

本书精选《文史知识》杂志创刊 30 余年以来各位名家有关中国古典戏曲的精品文章 20 篇，宏观上有关于中国戏曲的角色、行当、源流、派别、服装等的介绍，微观上则具体到对中国历史的各个时期、各个不同剧种以及诸多具有代表性的优秀剧目的阐释，并配以大量彩色插图，将中国古典戏曲以一种生动的方式展现在读者面前。吴小如、张习孔、吴同宾、黄克、白先勇、黄竹三、幺书仪、于天池、丁汝芹、徐适端、张扶直、陈均、古今、钟年、钟鸣、胡海霞、吕文丽、张文瑞这 18 位戏曲名家为读者讲解中国戏曲之美。本书收录文章有：戏曲的行当，"七行七科""末""外"的变迁，元代女演员与戏曲繁荣，昆曲的新美学，北京与昆曲，花雅之争与境生于象外，饶头戏，从《跳灵官》谈起，漫谈戏曲文物及其研究价值，普救寺：成就爱情的胜地，包公·包拯·包公戏、宋金时代的俳优和杂剧中的说唱因素，马致远行状自白，《桃花扇》与传统史剧的"繁简相用"，清宫演出的节庆戏等。

（四）清宫戏曲档案萃编（全 4 册）

作者：杨连启

出版社：学苑出版社；第 1 版

出版时间：2016 年 1 月

本书共两卷七编，内容包括乾隆朝内府戏曲档、同

治朝之戏曲档、慈禧太后五旬万寿戏曲档、慈禧太后六旬万寿庆典档、慈禧太后七旬万寿庆典档、光绪朝管理精忠庙事务衙门带戏档、光绪朝昇平署档等。戏曲是中华文化的重要组成部分，清皇室对戏曲十分关注和重视。自清王朝建立之初，演戏、看戏便成了满族人生活的一部分，这时戏曲已然成为满汉文化交流的一座桥梁。统治巩固之后，满清王朝又将戏曲用于宫廷仪典，此乃历代所无之创举，亦使中华戏曲文化走向了一个新的高峰。作为宫廷仪典的重要组成部分，戏曲演出自康乾盛世一直延续至同光没落，伴随着清王朝由盛转衰长达300年。自乾隆帝将戏曲纳入仪典始，内廷除夕、元旦、万寿及各个节令、每月朔望之期都有固定的戏曲演出活动，特别是万寿，即皇帝、太后寿诞更是隆重。演戏活动对朝廷大员而言也是祖制仪典的一部分。本书为研究清宫戏曲发展提供了史料依据。

（五）中国古典戏曲鉴赏

作者：柏红秀

出版社：南京大学出版社；第2版

出版时间：2016年1月

本书编选的曲词，在符合剧本规定的情境和人物性格的基础上，坚持以意境优美、韵味隽永为标准。注释力求简明，不做烦琐考证，解析力争做到深入浅出，通俗易懂。我国的古典戏曲，除元明杂剧外，还包括明清传奇及其前身宋元南戏，是十分丰厚的文化遗产。这些剧本的曲词部分，不乏脍炙人口之作，某些篇章甚至堪称千古绝唱，为诗中的上品。全书共九讲，分别为：第一讲戏曲的发展与形态成熟（戏曲的发展、戏曲形态的成熟）；第二讲元代的杂剧与南戏（元代的杂剧、元代的南戏）；第三讲明清的杂剧、传奇与地方戏（明代的戏曲、清代的戏曲）；第四讲关汉卿与《窦娥冤》；第五讲王实甫与《西厢记》；第六讲高明与《琵琶记》；第七讲汤显祖与《牡丹亭》；第八讲洪昇与《长生殿》；第九讲孔尚任与《桃花扇》；后附《窦娥冤》《西厢记》《琵琶记》《牡丹亭》《长生殿》《桃花扇》节选。

（六）戏趣——古人写戏的那些事

编者：孔许友，李昱瑾

出版社：黄山书社；第1版

出版时间：2016年1月

本书对中国古代戏剧戏曲经典作品和名家故事（包括著名剧作家、戏曲理论批评家以及演员的故事）进行讲析，将中国古代戏曲剧种、戏曲文学和戏曲舞台发展艺术的基本知识介绍给读者。中国戏曲的理论简称"曲论"，是在传统戏曲艺术实践经验的深厚土壤中生发出来的艺术理论，也是中国文艺理论的一个重要组成部分。本书内容大体分为两块，一是以中国戏剧戏曲名作中的经典片段为例，解读个别字句疑难和相关戏曲常识，然后对每一段所涉及的作家、作品的故事背景进行简要介绍，讲析中国古代曲论中的情节、人物评点范式和相关叙事理论；二是精选中国曲论名著中有关曲学、搬演论、创作论接受论以及审美品格论等方面的经典论述片段，结合中国戏剧戏曲发展史的知识和故事进行讲析，力求做到通俗新颖、深入浅出。

（七）中国古典戏曲故事七篇

作者：张友鸾

丛书名：张友鸾作品系列

出版社：商务印书馆；第1版

出版时间：2016年2月

本书收集了张友鸾先生根据中国古典戏曲故事撰写的七部中篇说部。包括《赛霸王》《十五贯》《魔合罗》《救风尘》《鲁斋郎》《杏花庄》《清风楼》等。这些作品在20世纪50年代至80年代间曾在上海《新民晚报》上连载，现在将七部作品汇编成一集，是为《戏曲故事集》。张友鸾（1904—1990），字悠然，笔名悠悠、牛布衣、草厂、傅遽，安徽安庆人。中国知名报人，先后担任《国民晚报》社长、南京《民生报》、上海《立报》和《新民报》总编辑，创办《南京早报》《南京人报》等。张友鸾办报坚持"有趣"，"九一八"事变后，群众要求政府抗日，他拟标题为"国府门前钟声鸣，声声请出兵"。政府为士兵募集冬衣，他题为"西风紧，战袍单，征人身上寒"。1953年，奉调北京人民文学出版社，从事古典文学研究、整理及编著工作。1990年逝世于南京。

（八）中国戏曲故事（传统昆曲卷）

作者：谭志湘

丛书名：国人推荐阅读丛书

出版社：中国文联出版社；第1版

出版时间：2016年2月

本书是"国人推荐阅读丛书"之一，该丛书由戏曲老专家谭志湘、周传家、张实等亲笔撰写，以大家写小文章的态度，使文章浅白深邃，意境深远。丛书计有五种六册，分别是传统京剧卷、传统昆曲卷、传统地方戏卷上下册、现代戏卷、新编历史剧卷。每卷十五至二十个剧目，其中以世代相传、脍炙人口的传统剧目为主，兼有部分

20世纪新编的优秀保留剧目;地方戏兼顾不同地区、不同历史背景、不同风俗习惯而形成不同风格的各大剧种;也兼顾各种戏曲行当、各主要艺术流派的代表剧目。这套中国故事集,记载着许多在戏曲舞台上演绎的传奇,在介绍戏曲故事的同时,也介绍了该剧的传承及成剧脉络,是一套用文字描述舞台演出,介绍戏曲精品的文化普及丛书。传统昆曲卷由谭志湘编著,本书共介绍了11个传统昆剧故事,以剧目的舞台剧为故事蓝本,意在用文字描绘舞台演出,力求再现经典戏曲中曲折感人的故事情节、鲜活生动的人物形象以及富有艺术生命力的表演细节,读来文章舞台感、节奏感极强,如身临舞台现场。11 个剧目为《长生殿》《荆钗记》《牡丹亭》《南唐遗事》《琵琶记》《千里送京娘》《墙头马上》《十五贯》《桃花扇》《西厢记》《西园记》。

(九) 新时期中国戏曲创作概论

作者:何玉人
丛书名:中国艺术研究院学术文库
出版社:北京时代华文书局;第 1 版
出版时间:2016 年 3 月

本书是中国艺术研究院研究员何玉人女士关于新时期戏曲创作的学术论,是一部体例严谨、题材广泛、视角独特的专著。该书体现了新中国新时期以来的戏曲创作,覆盖中国的各个区域,时间纵跨 60 余年,考察了新时期的戏曲创作情况,将宏观与微观相结合,重点选择了一批在全国产生一定影响的作品,并对这些作品的创作成就以及在思想内容和艺术表达方式上的基本走向进行了系统介绍和理论阐述。书中对新时期以来以热情和勇气为这个时代奉献出智慧和心血的多位剧家的创作风格和其独特的艺术表达方式进行了理论概括,并深入探讨了新时期戏曲创作的成功经验与失败教训,是一部难得的当代中国戏曲创作创新与发展的艺术总结,从学者的视角,为未来的戏曲创作提供了理论方向。作者从审美理想的视角选择、审美价值的意趣判断、审美感受的形象摹写等方面,论述了从审美理想到审美表达的创作过程。作者还用具体地区的实例,对新时期戏曲创作的成因进行了考论。特别是本书对新时期以来革命历史题材戏曲创作、少数民族戏剧创作和儿童题材戏曲创作做了较为系统的论述和理论总结,是一部具有开拓意义和重要学术价值的专著。

(十) 中国古代戏曲理论史通论(全 2 册)

作者:俞为民等
出版社:中华书局;第 1 版
丛书名:国家哲学社会科学成果文库
出版时间:2016 年 3 月

本书在对历代戏曲理论资料进行汇总和梳理的基础上,对历代戏曲理论著作做了深入细致的研究,从理论上对古代戏曲理论加以总结。该书以历史的视角,对戏曲理论上的一些重点理论家和重要论著加以深入的研究和论述,既对每一时期的戏曲理论有总体的研究和论述,又突出每一时期的重点理论家及其论著,对其加以专题研究与论述,宏观研究与个案研究相结合,以增强研究的理论广度和深度。全书共 10 章,分别为:第一章中国古代戏曲理论的理论形态、内涵与美学特征及其历史分期;第二章中国古代戏曲理论的萌芽先秦至唐代表演艺术批评概况;第三章中国古代戏曲理论的雏形;第四章中国古代戏曲理论的成熟元代至明初戏曲理论概况;第五章中国古代戏曲理论的发展;第六章中国古代戏曲理论的繁荣;第七章中国古代戏曲理论的深入;第八章中国古代戏曲理论的集成;第九章中国古代戏曲理论的重心转移;第十章旧曲学的终结与新曲学的兴起等。

(十一) 牡丹情缘——白先勇的昆曲之旅

作者:白先勇
出版社:商务印书馆;第 1 版
出版时间:2016 年 3 月

本书全面收录白先勇先生关于昆曲的随笔,全面自叙其与昆曲的因缘故事,深度解析自己为何挚爱昆曲、全身心投身制作青春版《牡丹亭》。读懂他与昆曲的故事,对于读懂昆曲文化传承有重要意义。2004 年起,白先勇策划制作的青春版《牡丹亭》开始巡演,至 2012 年共演出 200 场,成为这一阶段著名的文化现象,有力地推动昆曲在中国社会以及欧美的传播。在这一期间,白先勇形成并表述了其独有的昆曲理念,不仅在众多访谈中披露青春版《牡丹亭》的制作过程、深刻的文化内涵,还提出了"昆曲新美学"的概念。本书首次收录英美重要媒体对青春版《牡丹亭》的精彩剧评七篇,作为跨文化交流所引发的另一种解读,角度新颖。此外,本书还精选白先勇与文化人士、学者的访谈对话,谈笑风生之间,洞悉当今的昆曲文化事业和生存环境;白先勇与余秋雨、许倬云、李文儒等人精彩访谈,碰撞出思想火花,读之令人深思启发。本书作为白先勇先生推广昆曲文化的集大成之作,全面展现了其和昆曲的因缘与感想、收获与得失,以及制作青春版《牡丹亭》和新版《玉簪记》的

心路历程。

（十二）昆坛求艺六十年——沈世华昆剧生涯
作者：沈世华，张一帆，钮骠
出版社：北京出版社；第1版
出版时间：2016年3月

本书是昆曲名家、著名闺门旦演员、中国戏曲学院教授沈世华的口述作品，由张一帆博士记述整理。沈世华师承周传瑛、王传淞、朱传茗等"传"字辈名家，是新中国成立后第一代昆曲演员；她曾亲历《十五贯》进京，见证了昆曲由衰转兴的全过程；她20岁不到就已经是浙昆的当家花旦；"文革"后，中年复出，享有盛名，却急流勇退，隐身于讲台后面，成为新中国第一位昆曲女教授。本书分为上、下两篇，在上篇中，沈世华老师回顾了自己从艺60年来的昆曲人生，从儿时写起，以今日终了，里面有"传"字辈的辛酸经历，有"十五贯"进京的来龙去脉，沈老师对其中每一个细节也不放过。改革开放直至新世纪以来国内戏剧市场的反复，时间跨度大，涉及人物多，这本书不仅是沈老师对自己艺术人生的反思与总结，还体现了当代史背景下戏剧圈的变迁，是对60年来甚至是百余年来昆曲艺术兴衰成败的反思。本书下篇主要是对沈世华昆曲艺术理论与实践的总结，沈老师以著名的折子戏为例，系统讲述了通过沈老师传承下来的传统折子戏的一招一式以及她的个人体会，还原了昆曲这一非物质文化遗产代表性传承项目的本来面目，资料价值极大。

（十三）写给老师的中国戏曲史
作者：元白
出版社：浙江人民美术出版社；第1版
出版时间：2016年3月

本书在论述中国戏曲综合性、虚拟化（写意性）、程式性等主要特征的基础上，以历史发展为经，以戏曲名家、杰作及其艺术特色为纬，配以大量精美彩图和古代木刻版画，简明、生动、清晰地呈现出中国戏曲的独特美感，以凝练的文字、精美的图片、清晰的结构，展现中国戏曲艺术的演变历程。主要内容有：第一章中国戏曲的主要特征（综合性的四功五法、虚拟性的歌舞叙事、程式化的生旦净丑）；第二章中国戏曲的渊源（戏曲的萌芽、祭祀与优伶、百戏与乐舞、戏弄与杂剧院本、变文与诸宫调）；第三章宋元南戏和北杂剧（南戏与北杂剧的形成、群星璀璨——元杂剧的主要作家与作品、南戏崛起）；第四章明清传奇与昆曲时代（昆曲与传奇的结合、姹紫嫣红——明清传奇的主要作家与作品、折子戏的出现与昆曲的成长）；第五章国粹京剧与地方戏曲等。

（十四）戏曲理论史述要补编
作者：傅晓航
出版社：北京时代华文书局；第1版
出版时间：2016年3月

本书从社会思潮、文艺思潮、社会变革等多方面入手，对古代戏曲的历史发展、理论批评的概貌、重要戏曲理论家的成就、表演理论的特色、曲谱的美学内涵和发展变革等做了系统的论述。通过研究晚清戏曲改良运动及其理论、王国维的美学思想及其对戏曲史学科的建立、国剧运动及其理论建设等，对中国近代戏曲理论史进行了探索。作者还针对近年戏曲界的新动态，对昆曲的历史和地位、戏曲的美学传统等提出了新见。本书出版不久，便被韩国国立岭南大学译为韩文，书名《中国戏曲理论史》，成为该校汉文研究室五种汉学参考文献之一。本书共18章，内容包括理学的嬗变与元明清戏曲、戏曲理论批评史简述、前后七子与明代戏曲、徐渭与李贽的戏曲理论、汤显祖与沈璟的戏曲理论、王骥德的《曲律》及其他、冯梦龙的戏曲理论、凌濛初的戏曲批评、孟称舜的戏曲理论、金批西厢的美学思想、李渔的戏曲创作论、古代戏曲表演理论、曲谱简论、晚清的戏曲改良运动及其理论、王国维的美学思想及其对戏曲史科学的建立、"国剧运动"及其理论建设、"推陈出新"提出的历史依据等。

（十五）戏曲理论与美学
作者：安葵
出版社：北京时代华文书局；第1版
出版时间：2016年3月

本书收录作者21世纪以来撰写的关于戏曲理论与美学的文章22篇。第一辑"戏曲理论研究述略"6篇，概述了中国古代到当代戏曲理论的发展历程；第二辑"当代戏曲研究家论"5篇，论述了欧阳予倩、阿甲、张庚、郭汉城等当代戏剧家对戏曲理论研究的贡献；第三辑"若干理论问题辨识"7篇，阐述了作者关于20世纪中国戏剧现代化与民族化的观点，以及关于中国现代戏曲理论构成、建设的构想，论述了"关目""程式""行当"等戏曲概念的意义；第四辑"戏曲美学范畴论"4篇，通过论述戏曲美学与中国诗歌、绘画、书法、音乐等民族艺术美学的密切联系，探讨了形神、虚实、内外、功法等美学范畴的意义。书末附有对作者的访谈一篇，记述了作者的学术研究经历和今后的研究设想。

（十六）戏曲声腔剧种研究

作者：余从

出版社：北京时代华文书局；第 1 版

出版时间：2016 年 3 月

本书作者是中国艺术研究院资深研究员、博士研究生导师，长期从事戏曲史志研究，曾任戏曲研究所所长、《中国戏曲志》和《中国戏曲音乐集成》常务副主编，在戏曲理论界有广泛影响。本书收录了他的《戏曲起源形成》《南曲戏文的产生》《北曲杂剧的兴衰》《戏曲声腔》《戏曲剧种》《对戏曲声腔剧种的认识》《昆剧》《花部戏曲》《民间小戏》《京剧史略》《少数民族剧种的发展规律》《梅兰芳与编演新戏》《欧阳予倩与京剧》《田汉改革戏曲的活动》等 14 篇有关戏曲史和声腔剧种的研究文章。声腔、剧种是区分中国戏曲不同品种的称谓。戏曲不同品种之间的差别，体现在文学形式和舞台艺术的各个方面，但主要表现为演唱腔调上的不同。作者善于将文献资料和舞台艺术相结合来进行深入浅出的论述，对于后学了解和研究中国戏曲的发展历史和各个声腔剧种的特点有指导意义。

（十七）戏曲文献论集

作者：戴云

出版社：北京时代华文书局；第 1 版

出版时间：2016 年 3 月

本书所收文章是作者从近 20 年来发表的论文中精选而来，大部分是对古典戏曲文献的研究心得。全书共分四编：明清戏曲文献研究、清代宫廷戏曲研究、京剧文献研究、目连戏研究。作者曾长期从事对戏曲文献专家傅惜华碧蕖馆藏书的整理编目工作，所撰《傅惜华的研究著述与其戏曲收藏》一文，对傅惜华一生的研究著述进行了系统而全面的评述，对碧蕖馆旧藏部分戏曲珍籍予以分类介绍，并对康生在"文革"中对碧蕖馆藏书的掠夺进行了揭露。作者对清宫南府曲本予以研究，梳理了南府演戏的诸种腔调，发现宫廷大戏《鼎峙春秋》《忠义璇图》剧本中即已出现"侉戏"或"侉腔"一词，由此将学界普遍认为的"侉戏"首次出现在文献中的时间在清代嘉庆七年提前到乾隆中期。作者还将京剧文献研究与田野调查结合，对目连戏的剧本、演出和相关民俗特点提出了新解。

（十八）戏曲与戏剧文学论稿

作者：沈尧

丛书名：中国艺术研究院学术文库

出版社：北京时代华文书局；第 1 版

出版时间：2016 年 3 月

本书收录论文 17 篇，对戏曲与戏曲文学的性质和特征、戏曲塑造形象的方法、戏曲结构的美学特征、戏曲的抒情性、戏曲语言的特点等进行了较系统的阐述。其中，《戏曲结构的美学特征》发表于 1980 年，首次提出了戏曲的"点线结合的结构形式"。认为中国戏曲与中国的绘画、建筑一样，运用的都是同西方的焦点透视法完全不同的散点透视法，在情节布局上，"以一条主线作为整个剧情的中轴线，并且围绕这条中轴线安排容量不同的场子"，"形成纵向发展的点线分明的组合形式"。这与欧洲写实话剧的团块组合结构形式是大异其趣的。该书还收录文章《戏曲的文学性》《历史经验与精神文明——对传统戏曲思想内容的一些看法》《原来姹紫嫣红开遍——古代爱情戏艺苑巡礼》《神魔戏与鬼戏》《正面喜剧形象塑造漫谈——读传统戏曲喜剧有感》等。

（十九）中国戏曲的传承与发展研究

作者：孙焘

出版社：文化艺术出版社；第 1 版

出版时间：2016 年 3 月

本书分为上、下两篇。上篇主要是对于戏曲传统和历史的回顾，其中有关于戏曲习俗、戏曲特点的讨论，有对于戏曲艺术大家的记述，有戏曲教育方面的总结，也包括了当代戏曲艺术的创新尝试。主要内容有：《戏曲习俗及其对于戏曲发展与传承的意义》《王瑶卿师承考述》《能知古始，是谓道纪——富连成科班教学经验浅探》《梅兰芳对戏曲艺术改革的贡献》《戏曲经典的当代阐释——青春越剧〈牡丹亭〉的导演阐述》《地方戏曲剧种传承与发展的人才要素分析》《谈传统戏的精妙》《艺术教育的历史使命与戏曲儒家艺术精神的传承》《论高等戏曲教育之全面素质教育的特征》等。下篇主要关注的是戏曲在当下的发展问题，从语言转译、艺术教育、媒体传播、文化产业等现实问题入手，立足于实践的经验，做出理论的总结和探讨。主要内容有：《戏曲在当代的文化定位及发展前瞻》《传统戏曲的困境与发展》《戏曲在英语世界的译介与接受——以〈牡丹亭〉为例的英译与传播研究》等。

（二十）前海会心学步浅痕

作者：曲润海

丛书名：中国艺术研究院学术文库

出版社：北京时代华文书局；第 1 版

出版时间：2016 年 3 月

本书收录了曲润海先生在艺术研究领域发表的35篇文章,全书通过回顾改革开放以来文化艺术事业的发展历程,一方面肯定了艺术理论上百家争鸣、艺术创作上百花齐放的成绩;另一方面,针对非物质文化遗产在传承和保护方面存在的问题,居安思危,从文化艺术理论研究、非物质文化遗产的传承和保护、文化艺术管理体制的改革、艺术人才的保护和培养等方面,高屋建瓴,献计献策,提出很多具有现实意义的意见和建议。其中"泛论"部分收录了《改革开放三十年艺术工作感受》《再修一道文化艺术的长城——20世纪艺术现象回述》《外来艺术的民族化和传统艺术的现代化》等文章。"保护论"部分,作者认为戏曲艺术是一门动态艺术,应该动态保护,并且论述了昆剧、京剧、地方新兴剧种的保护问题,收录《悲壮的会师——在96全国昆剧新剧目观摩演出研讨会上的发言》等文章。"创作论"部分在学习张庚、郭汉城先生关于戏曲现代化论述的基础上,分别论述了传统戏的改编、古代戏和现代戏的创作。"编剧论""导演论""演员论"的几组文章,也都是在学习张庚的相关论述之后,对十几位有成就、有个性的剧作家、导演、表演艺术家所做的具体论述。

(二十一)汤显祖戏曲全集(共5册)(精)

作者:(明)汤显祖
主编:邹自振
出版社:百花洲文艺出版社;第1版
出版时间:2016年3月

本书属古籍整理选题,包括《牡丹亭》《紫钗记》《邯郸记》《南柯记》《紫箫记》,是对汤显祖戏曲作品的系统整理和研究。《全集》以明末汲古阁刻本《六十种曲》为底本,对汤显祖所有的戏曲作品进行注释和评析,全面展现了汤显祖戏曲作品的全貌,反映了汤显祖完整的戏剧创作思想,是当代汤显祖研究的又一重要成果。该书力求通过简洁准确的注释为读者扫清阅读障碍,并从文本出发,联系舞台演出,涉及情节发展、人物性格、艺术特色诸多方面,帮助读者鉴赏和品评汤显祖戏曲,是一套兼顾学术性和普及性的汤显祖戏曲读本。这套书不仅有很高的学术价值,而且有重要的文化传承意义,是一项重要的文化工程和古籍整理项目。该全集由邹自振任主编,中山大学、苏州大学、南昌大学、闽南师范大学等高校研究"汤学"的专家学者参与编撰。

(二十二)古代戏曲美学史

作者:吴毓华
出版社:北京时代华文书局;第1版
出版时间:2016年3月

本书在丰富的文献资料基础上,系统地整理和探索了中国古典戏曲美学思想及其发展规律,是研究戏曲美学史的一部专著。全书侧重探索了我国历代有关戏曲美学的观点、范畴和论断,对从上古时代有关民间巫术歌舞和优戏的初级审美观念,直到清代中叶鸦片战争前后出现的清代地方戏诸多审美思想进行了系统的论述。作者除了对每个时期的社会因素进行分析外,还重点探讨了美学和哲学发展的关系,揭示了李贽、徐渭、汤显祖等人所提出的"童心""真情"等审美观念的本质及其价值,阐述了各阶段重点美学问题和重点人物的美学主张,概括了戏曲的价值和功能的辨认。除了对戏曲美学史上的重要人物如人们熟悉的杨维桢、王骥德、李贽、徐渭、汤显祖、李渔、丁耀亢等人的美学思想做深入探索外,其他诸如明代潘之恒的戏曲表演美学、清代金圣叹的人物美学等,都做了重点阐述,使读者在众多美学思想的继承和冲撞中,找到戏曲美学发展的清晰脉络。

(二十三)梅鼎祚戏曲集

作者:(明)梅鼎祚
校点:侯荣川,陆林
出版社:黄山书社;第1版
时间:2016年4月

本书为明朝梅鼎祚作品整理。梅鼎祚(1549—1615),字禹金,号胜乐道人,明代宣城(今属安徽)人。所著戏曲今存杂剧《昆仑奴》、传奇《玉合记》《长命缕》三种,本书分正文和附录两部分。正文收录戏曲三种,各剧皆以先刻本为底本,以三四种后出本参校。《长命缕》,今存明末刻本,国家图书馆藏,《古本戏曲丛刊》初集影印。又美国哈佛燕京图书馆亦有藏本,为同一刻本,其中模糊不清之处可以互相校补。又姚燮复庄《今乐府选》收录,浙江图书馆藏钞本。又玉夏斋十种曲本,日本京都大学图书馆藏。今以《古本戏曲丛刊》初集本为底本(以下简称原本)整理,参校复庄《今乐府选》本(以下简称复庄本)、玉夏斋十种曲本(以下简称玉夏斋本)。为便于了解和研究,本书将有关梅鼎祚之传记及其论戏曲之序、题等文章,以及后人评论梅氏戏曲之文字、观剧诗等辑录附后。凡单论某一戏曲的,附于此剧之后;总论性质的,则置于全书之后。唯徐复祚南北词广韵选中涉及鼎祚生平创作及《玉合记》《长命缕》二剧批语,录于全书之后,不再分置,以存全貌。

（二十四）新叶昆曲精选剧目曲谱

作者：蒋羽乾
出版社：浙江大学出版社；第1版
出版时间：2016年4月

本书由杭州市非遗保护中心蒋羽乾著。作者与新叶昆曲86岁高龄的传承人叶照标先生合作，由叶先生唱，作者记谱整理，进行收集和整理，并将传统新叶昆曲的工尺谱翻译成易懂的简谱。新叶昆曲传自金华，是"金昆"经金华兰溪传入建德新叶村的，与兰溪昆曲同源，因历史较长而形成自己的特色，故称"新叶昆曲"。2009年6月被浙江省文化厅、浙江日报、钱江晚报、今日浙江、浙江之声等媒体联合评选为"浙江省非物质文化遗产普查十大新发现"之一，同年入选"第二批浙江省非物质文化遗产扩展项目名录"。新叶昆曲还保留了某些早期剧目的演出风貌，如《雷峰塔·断桥》，早期演出均出法海的，自从梅兰芳与俞振飞两位大师在拍摄电影时将法海删去之后，几乎所有的昆剧团凡演出此剧亦均不出法海。而新叶昆班仍按旧本演出，许仙上场时依然由法海带上。此外，《火焰山·狐思》等也有相类的情况。本书共收《单刀会》《南柯记》《浣纱记》《醉菩提》《铁冠图》《孽海记》《通天河》《火焰山》《摘桂记》9个正戏中的20个折子戏的曲谱。卷首尚附《八仙》一折。唱词、念白一一俱全，拿到本谱即可演唱。

（二十五）中国戏曲美学史

作者：梁晓萍
丛书名：中国门类美学史
出版社：山西教育出版社；第1版
出版时间：2016年4月

本书主要通过对一些有代表性的戏曲理论家的美学思想以及一些重要的戏曲美学命题和范畴的研究，把握中国戏曲美学史的主要线索及其发展规律。全书思想架构科学，脉络清晰，引用资料丰富翔实，对戏曲美学理论著作及人物的选择具有代表意义，是一部关于中国戏曲美学史的重要作品。全书共四编，第一编元代戏曲美学思想（胡祗遹"九美说"及《青楼集》的美学思想、钟嗣成《录鬼簿》的美学思想、关汉卿戏剧的美学思想、《琵琶记》的美学价值）；第二编明代戏曲美学思想（上）（李贽戏曲美学思想、汤显祖戏曲美学思想、沈璟戏曲美学思想）；第三编明代戏曲美学思想（下）（王骥德戏曲美学思想、吕天成戏曲美学思想）；第四编清代与近代戏曲美学思想（李渔戏曲美学思想、金圣叹戏曲美学思想、王国维戏曲美学思想）。

（二十六）戏曲学（一）（港台原版）

作者：曾永义
出版社：台湾三民出版社；第1版
出版时间：2016年4月

本书为《戏曲学》第一册。曾永义教授《戏曲学》含十二论：导论、资料论、剧场论、题材关目论、脚色论、结构论、语言论、艺术论、批评论、要籍述论、歌乐论、史论。前七论合为第一册。艺术、批评、要籍三论合为第二册。歌乐论、史论分别为第三册、第四册。本书第一册含七论子题十六：或论述两岸戏曲在今日因应之道，文献文物田调访问观赏五种戏曲研究资料必须兼顾；宋元瓦舍勾栏之乐户歌妓与书会才人实为促成戏曲大戏之两大推手；广场踏谣、野台高歌、氍毹宴赏、宫廷庆贺与勾栏献艺五种戏曲剧场类型各有质性；脚色名目根源市井口语，其符号化由于形近义与音同音近之讹变；戏曲外在结构为其体制规律，内在结构为其排场类型；南北曲之语言质性风格颇不相同。即此已可概见著者《戏曲学》突出时人之观念与见解实多。

（二十七）总持风雅有春工·蔡正仁

作者：钮君怡
丛书名：海上谈艺录
出版社：上海文化出版社；第1版
出版时间：2016年5月

本书详述了昆曲大师蔡正仁的从艺经历，并总结了蔡正仁先生的艺术经验和艺术成就，向人们展示了一代大师的成长之路。蔡正仁，著名昆曲表演艺术家，原上海昆剧团团长。本书收录了蔡正仁先生大量珍贵的生活照和剧照，很多照片是首次公开，不仅有俞振飞和"传"字辈老师授课的旧照，有"昆大班""昆二班"神采奕奕、青春正盛的影像，还有蔡老先生悉心培养张军、黎安等青年一代的留影……作为昆曲界的代表人物，蔡正仁见证了昆曲的衰落和复兴。昆曲已经有600年的历史了，被誉为"昆曲冠生"的蔡正仁也已经走过了人生的第七十五个年头。本书是迄今为止最丰富、最全面、最权威的蔡正仁先生的传记，得到了蔡先生本人的肯定和认可。本书内容有：引子一辈子的《长生殿》；第一章少小离家；第二章懵懂学艺；第三章春风得意；第四章几度沧桑；第五章更上层楼；第六章上下求索；第七章《牡丹亭》：最撩人春色是今年；第八章《长生殿》：唱不尽的沧桑梦幻；第九章生生不息；第十章退而不休；尾声曲圣魏

良辅;艺术大事年表;后记。

(二十八)明清女性作家戏曲创作研究

作者:刘军华
丛书名:雕龙书系
出版社:科学出版社;第1版
出版时间:2016年5月

本书以明清女性作家的戏曲创作为研究对象。在中国戏曲发展的历程中,明清女性作家的戏曲创作值得关注,更应对其予以客观的定位和评价。她们以其主体性的自我视角和表现方式,展现了明清时代女性的生命历程和现实生存状态,并以其在戏曲传统艺术表现上的继承与突破,表达了女性自身的情感欲望、生存境遇、价值追求、人生理想,以及女性内在精神的深沉焦虑与无奈,尤其是对社会性别问题的细腻、深切的呈现和思考,应在中国戏曲史上占有一席之地。本书主要内容:一是较为全面地整理、考证了明清女性作家戏曲创作的概貌。二是分析了现存戏曲文本中所呈现的女性创作的主题、意向和戏曲叙述与表现方式,肯定其对中国戏曲传统的继承与开拓,以此给她们在中国戏曲史上以客观的定位和评价。三是女性作家在戏曲创作中从不同的角度质疑、反思男女性别的定见以及女性角色的社会规范,阐述了其在性别定位和束缚的刻意突破中呈现的与男性剧作家同类题材不同的内涵。

(二十九)理学流变与戏曲发展

作者:赫广霖
出版社:中国社会科学出版社;第1版
出版时间:2016年5月

本书旨在研究理学流变与戏曲发展之间的关系。理学乃中国封建社会后期居统治地位之哲学,重性理之义;戏曲则是宋元时期逐渐形成的戏剧形式,重情文之美。在理学流变与戏曲发展中,二者之间产生了密切而复杂的纠葛。就戏曲发展的历史沉浮而言,理学非仅为影响因素,甚至是决定性因素。理学既竭力遏制戏曲搬演,又利用戏曲宣扬自身教义,严重侵蚀戏曲之健康发展。理学兴,则戏曲衰;理学没落,则戏曲繁荣。这也几乎是800年间戏曲与理学相互关系的主调。戏曲中的情理观念也体现了理学对戏曲发展的影响,如汤显祖的倡情不灭理,明末戏曲的言情与言道并存等。理学流变与戏曲发展的历史规律昭示人们:文学艺术的繁荣始终奠基在相对宽松的学术思想土壤之上。要营造文艺创作的繁荣局面,则应创建相对宽松的学术文化环境。

(三十)戏曲散论

作者:胡芝风
出版社:北京时代华文书局;第1版
出版时间:2016年5月

本书作者从事京剧艺术表演、导演、研究长达56年,既是国家一级演员,也是优秀的戏曲导演,在戏曲理论领域里先后有《戏曲演员创造角色论》《戏曲艺术二度创作论》《戏曲舞台艺术创作规律》等专著和论文集问世。本书是作者近年来撰写、发表的有关戏剧艺术方面文章的合集,共收录60余篇文章,这些文章的内容涵盖面很广,既有对戏曲艺术发展前途命运的思考,对自己近年来导演剧目经验的总结,也有对新剧目、后起之秀表演的点评,因为作者有丰富的舞台表演、导演经验,所以论述能够理论联系实际,颇有独到的见解。此书的出版对更好地弘扬传统文化大有裨益。本书共三编,收录文章《孔子·儒学·戏曲审美》《戏曲人才流失的危机》《当今戏曲的三类走向的思考》《苏剧不能失传》《张庚的戏曲理论,永远活在舞台实践中》《两袖清风一剧翁——怀念著名戏剧家阿甲先生》《焕发戏曲舞台艺术的"青春"——青春版〈牡丹亭〉审美》《台湾昆剧〈风筝误〉〈狮吼记〉的有益启示》《观台湾兰庭昆剧团在香港演出的"小全本"〈长生殿〉》等。

(三十一)冷暖室论曲

作者:黄天骥
丛书名:当代中国古代文学研究文库
出版社:复旦大学出版社;第1版
出版时间:2016年5月

本书以探幽索赜的笔法,对中国古代戏曲的生成与发展做了全面而深刻的考察。其中,就对古代戏曲形态的辨析,探讨了我国戏曲的起源问题,并以动态之眼光,详解了戏曲体制的发展过程。又基于对古代戏曲整理之经验,提出了整理戏曲典籍的原则与方法。该书尤为强调关注中国古代戏曲独特的审美传统,并将之放在中国文化的背景下加以审视;进而提出了对中国古代戏曲中某些传统名剧的重新认识与重新评价等问题,体现了与时俱进的学术思维。本书共分四辑,内容包括论参军戏和傩——兼谈中国戏曲形态发展的主脉,论"折"和"出""出"——兼谈对戏曲本体的认识,论"丑"和"副净"——兼谈南戏形态发展的一条轨迹,从《全元戏曲》的编纂看元代戏剧整理研究诸问题,"张生跳墙"的再认

识——《王西厢》创作艺术探索之一,闹热的《牡丹亭》——论明代传奇的"俗"和"杂",论洪昇的《长生殿》、论李渔的思想和剧作等。

(三十二) 明清戏曲史 读曲小识
作者:卢前
出版社:中华书局;第1版
出版时间:2016年6月

本书收录了卢前的《明清戏曲史》和《读曲小识》。《明清戏曲史》是有意接续王国维《宋元戏曲史》而作的,书中的许多观点至今仍有参考价值。主要内容包括:自序;第一章明清剧作家之时地;第二章传奇之结构;第三章杂剧之余绪;第四章沈璟与汤显祖;第五章短剧之流行;第六章南洪北孔;第七章花部之纷起等。《读曲小识》著录戏曲钞本40种,每种先做总的版本介绍,然后分别介绍各出的牌调、脚色及内容概要等。其中著录的许多剧本都已毁于战火,因此具有很高的文献价值。卢前系词曲大师吴梅的高足,是著名戏曲史研究专家、散曲作家、剧作家、诗人。学术著作有《明清戏曲史》《读曲小识》《八股文小史》《词曲研究》《民族诗歌论集》等;笔记类著述有《冶城话旧》《东山琐缀》《丁乙间四记》《新疆见闻》等;诗词曲创作有《饮虹五种》《中兴鼓吹》《春雨》《绿帘》等;还写有《三弦》《金龙殿》《齐云楼》等小说。内容涵盖学术评论、笔记小品、传奇剧作、散曲、诗词等多方面。此外,他还校刊刻印了卷帙浩繁的《金陵卢氏饮虹簃丛书》等。

(三十三) "小书大传承"非物质文化遗产通识读本:昆曲
作者:王若皓
出版社:重庆出版社;第1版
出版时间:2016年6月

本书是一本有关中国昆曲知识的普及读物。中国昆曲是戏曲百花园中有文化品位的剧种,由于她在中国的17、18世纪曾经掀起过长达200年全国范围、不分阶层的社会性痴迷,更由于她曾经在中国剧坛一枝独秀近300年,对后来许多新生的地方性剧种都有滋养培育作用,因此她当之无愧地成为百戏之母、百戏之师,在中国的文化史、戏曲史、文学史、音乐史、美术史、剧场史、演出史等领域享有无可匹敌的崇高地位;同时昆曲也是中国非物质文化遗产宝库中的重要一员,对其进行研究整理、发扬光大是具有非常重要的文化传承价值的。全书主要分为四部分,分别讲述了昆曲数百年间流布全国各地的历史发展传承、昆曲中有代表性的一些底蕴深厚的代表剧目、昆曲美轮美奂的表演艺术以及昆曲发展长河中那些艺术卓然的大师级人物。全书内容翔实、讲解细致,并配有大量富于艺术表现力的舞台剧照和艺术图片,对于读者了解昆曲的独特魅力、提升自身传统文化修养有着很大的作用。

(三十四) 宋元戏曲史
作者:王国维
出版社:中华书局;第1版
出版时间:2016年6月

本书是王国维多年从事戏曲研究的一部总结性著作,被公认为中国近代古典戏曲研究的"开山之作"。它大大提升了戏曲在文学中的地位,把它从"托体近卑"的俗文学拉升到了文学艺术的范畴。全书共16章,以宋、元两朝为重点,征引历代有关资料,考察中国古典戏曲形成、演变、发展的过程,描绘出清晰的途径和线索。对戏曲语言的艺术特点和审美价值做了具体的分析和发挥。该书是中国第一部系统研究戏曲发展史的专著,材料丰富,治学态度谨严,影响深远。此次整理出版以1933年3月商务印书馆《国学小丛书》本为底本,同时参考上海古籍出版社本,内容更加完善。主要内容有:自序、上古至五代之戏剧、宋之滑稽戏、宋之小说杂戏、宋之乐曲、宋官本杂剧段数、金院本名目、古剧之结构、元杂剧之渊源、元剧之时地、元剧之存亡、元剧之结构、元剧之文章、元院本、南戏之渊源及时代、元南戏之文章、余论、附录一(元戏曲家小传)、附录二(王国维、傅斯年、赵景深等人作品)。

(三十五) 穿过"巨龙之眼":跨文化对话中的戏曲艺术 (1919—1937)
作者:江棘
出版社:中国人民大学出版社;第1版
出版时间:2016年6月

本书以"跨文化对话中的戏曲艺术"为研究对象,结合社会思想文化史的考察,分析20世纪二三十年代戏曲跨文化交流高潮形成的多重原因,回到20世纪戏曲艺术海外交流的第一个自觉期与高潮期的具体历史情境中来展现代兴之际的剧界景观。进入20世纪,中国社会发生急剧的变化,数千年的一统根基被动摇,走向分崩离析,西方思想文化以一种强势之态不期而来,它对国人思想观念所产生的影响是史无前例的。这是一种与中华思想文化体系迥然不同的"他者",带来了国人

对"中国"之外世界的全新认识和对自身文化的内省、叛逆。此一时期，西风东渐是中西文化的基本走向，与之相伴的，在国门之洞开，各种思想文化纷至沓来的同时，是中国人和中国思想文化的走出去，中国思想文化源源不断地在这一时期远赴他国。但这种彼强我弱的不平衡之势，也深深地影响了后人对这一时期这种中西文化交流的认识、理解。反过来看，经历过这种多元文化的兼收并蓄，也何尝不是思想文化、学术研究愈益深入至今日历史馈赠的一块飞地。本书就是具有这种价值和意味的一部新著，其中就"再造传统"及其"现代性"讨论了昆曲的改编和传承问题。

（三十六）明代戏曲与文化家族研究

作者：殷亚林

出版社：中国社会科学出版社；第1版

出版时间：2016年6月

本书主要探讨明代擅长戏曲文化的家族在该领域的建树和影响。中晚明是继金元之后戏曲文化的又一盛世，其形成原因是多方面的，但历来戏曲史往往忽略了文化家族的重要作用。事实上明清两代的文化家族在诸多领域皆影响非凡，这也是近年来明清家族研究特别兴盛的原因之一。就文艺成就而言，中晚明有不少家族造诣颇为深广，既以传统诗文、书画著称，又以词曲著称，部分家族甚至从戏曲创作到曲学理论、从家乐表演到剧本刊行，涉足戏曲文化的各个领域，系统全面地对这一传统文艺做出了令人瞩目的贡献。该现象与中晚明的新思潮、文艺领域的革新运动以及纷繁多姿的城市文化之间有着深刻的关联，也由此造就了古代家族文化的崭新一页。本书即顺应目前传统文化研究的热潮，联结明代戏曲、家族两大热点问题，探讨家族在明代戏曲走向鼎盛过程中的重要作用和杰出贡献。此举对戏曲史研究是一种有益的补充，对文化家族研究也是一次积极的开拓。

（三十七）当代戏曲理论家郭汉城评传

作者：张林雨

出版社：中国戏剧出版社；第1版

出版时间：2016年7月

本书前半部分讲述了郭汉城：年方弱冠，接受革命文化的洗礼，投入抗战洪流；新中国成立之初，立志从事戏曲学术；特殊年代的坚持不懈；硕果累累，著作等身，成为前海学派的奠基人之一。后半部分是作者张林雨对郭老作为戏曲史论家、剧作家、学者型诗人的评价。主要内容包括：风雨平生郭汉城（艰辛坎坷求学路、革命圣地受熏陶、烽火岁月搞教育、梨园"戏改"任艰难、人生低谷信仰在、献策戏曲现代化）；戏曲史论家郭汉城（"文化大革命"前的戏曲理论、新时期以来的戏曲史论）；剧作家郭汉城（个性鲜明的"这一个"剧作、成功的翻案戏、喜剧的主题升华、悲剧意蕴的深化）；学者型诗人郭汉城（"文化大革命"中的诗词、新时期以来的诗词成果）；创建前海学派。其中"新时期以来的戏曲史论"收录郭汉城对汤显祖的全面评价，阐述了其戏曲观的美学特征。本书对郭汉城学术成就的研究中肯到位，具有史料价值和研究价值。

（三十八）中国戏剧史新论

编者：中国古代戏曲学会

出版社：上海人民出版社；第1版

出版时间：2016年7月

本书是中国戏剧史国际学术研讨会之总结。2014年中国戏剧史国际学术研讨会暨中国古代戏曲学会年会于中山大学落下帷幕。本次会议有来自中国及美国、日本、新加坡、马来西亚的180多位学者参加，共提交138篇论文，是近20年来规模宏大的中国戏剧史国际学术研讨会。会议的论文主题主要围绕戏曲文献的搜集整理与考证、戏剧形态研究、演剧史研究、地方戏及俗曲研究、戏曲民俗及生态研究等多个方面，反思旧问题，探索新问题，学术争鸣氛围浓厚，体现出开阔的研究视野和敏锐的问题意识，代表了戏曲研究学界的较高水平。为更全面地呈现本次学术研讨会的成果，中国古代戏曲学会委托中山大学与上海戏剧学院共同组成编委会，遴选优秀会议论文，编辑出版本论文集，以期与学界同仁交流。本书收录文章有《论明刊〈西厢记〉文本体制的传奇化》《戏曲写作与戏曲体演变——古代戏曲史一个冷视角探论》《戏曲歌乐雅俗的两大类型——诗赞系板腔体与词曲系曲牌体》《戏曲凡例与明清戏曲流变》《冯小青其人真伪考述》《雅部衰落与"不完整的戏剧性"的关系》等。

（三十九）昆曲史话

作者：刘祯，马晓霓

丛书名：中国史话·文化系列

出版社：社会科学文献出版社；第1版

出版时间：2016年7月

本书是一部关于昆曲形成与发展历程、昆曲与文人文化、昆曲舞台演唱艺术、昆曲经典剧目和将昆曲作为

一种文化现象进行解读的著作,融学者的视角、思想和见解于朴素的语言表达。作者多年来致力于昆曲文献和理论的整理、研究。该书有三个特点。第一个特点是史论结合。该书的第一部分"昆曲的形成与发展"是对昆曲历史进程的纵向考察,属于艺术史学的范畴;"昆曲演唱艺术""昆曲经典剧目""昆曲的传承与保护"则选取若干重要的横切面,分别对昆曲的文化身份、舞台表演、经典剧目、艺术特色、继承创新、理论研究等进行理论分析,大体属于艺术哲学的范畴。第二个特点是关注舞台。本书充分体现了作者的学术眼光,不仅列有专章论述昆曲舞台的演唱艺术,而且在其他章节也体现了这一特点。第三个特点是关注现状。作者对当下的昆曲研究进行了"扫描",认为,昆曲的抢救、传承与保护实乃当务之急。这不仅为当下的昆曲艺术实践提供了理论支持,也为昆曲的未来指明了方向,对其他剧种的艺术实践也具有启发意义。全书资料翔实,文字生动,图文并茂,雅俗共赏,印制精良,装帧古朴。

(四十)朱佐朝戏曲考论

作者:罗旭舟

出版社:广陵书社;第1版

出版时间:2016年7月

本书是对清初戏曲作家朱佐朝戏曲进行的考论和梳理。在明末清初的苏州派中,朱佐朝是一个十分重要的作家。他创作的传奇作品之多,与同时期最为丰产的剧作家李玉不相上下,而且许多剧作一直盛演到今天。朱氏剧作反映着命运、功名、姻缘三大主旨:对命运,充满着崇拜与顺从;对功名,回避着科考却崇扬着武功,展现了特殊的功名观;对姻缘,反复渲染着奇幻色彩,却悄然剥离了情感的分量。本书对他的剧作进行全面分析研究,将有助于探寻作家的创作心态和剧作受民间欢迎的根本原因。全书分两个部分来进行探讨。上编部分为戏曲考,着重于朱佐朝戏曲作品的考证,以之作为全面认知的基础。主要考证作品有《渔家乐》《夺秋魁》《牡丹图》《寿荣华》等。下编部分为戏曲论,从主旨、人物、结构等方面入手,探讨朱氏剧作的艺术特色,追寻朱氏剧作盛演不衰的原因。

(四十一)戏曲电视剧创作新论

作者:杨燕,徐翠

出版社:中国广播影视出版社;第1版

出版时间:2016年7月

本书在文化软实力建设背景下重新审视了戏曲电视剧艺术的价值和地位,分析了戏曲电视剧对于国家文化软实力建设的意义和作用,并在大量实例解析的基础上提出了戏曲电视剧的创作策略,以期对创作实践有一定的指导意义。全书分为上、下两编,上编"理论探索"分为三部分,分别为戏曲电视剧对于国家文化软实力建设的意义(戏曲电视剧在当代戏曲传播格局中的地位、戏曲电视剧对于国家文化软实力建设的意义),戏曲电视剧创作检阅(戏曲电视剧的历史成就、戏曲电视剧创作面临的困境、戏曲电视剧创作存在的问题),戏曲电视剧创作策略探析(影视艺术创作的共性原则、好剧本是成功的首要条件、怎样加强画面美感、如何提高声音魅力、好创作还需要好运作)。下编"案例解析"通过13个具体案例展开分析,包括昆曲电视剧诗意美的体现——《司马相如》(昆曲)解析、用视听语言表现戏曲程式——《瘦马御史》(京剧)论析等。后附历年获奖戏曲电视剧名单。

(四十二)戏曲格律文献研究

作者:吴敢

出版社:中州古籍出版社;第1版

出版时间:2016年7月

本书分为三编。其中,《赵氏孤儿》剧目研究8篇。《赵氏孤儿》杂剧以程婴、公孙杵臼、韩厥为三主角,戏文《赵氏孤儿报冤记》则强调公孙杵臼,元明南戏《赵氏孤儿记》以及它的昆曲改编本《八义记》则突出程婴,而徐元《八义记》韩厥似为演满全场的主要人物,此即《赵氏孤儿》剧目之间有特征性的区别。戏曲格律研究8篇。内容包括对南杂剧做出系统论述,对尾声进行专题研究,对徐州梆子进行专题研究等。戏曲文献研究8篇。这部分第一次对戏曲别集做出系统研究,明清两代是戏曲别集产生、发展、定型的阶段,其与戏曲历史相关联,与舞台演出相呼应,与剧本体制相制约,南杂剧的产生,尤其是一折短剧的兴盛,直接导致了戏曲别集的出现。本书第一次对戏曲散出选本进行系统研究,认为其从产生到终结,经历了一个创始、繁盛、延续、集成、转型、定格、保存的完整过程;并对"临川四梦"折子戏做出了全面整理。

(四十三)词学通论 中国戏曲概论

作者:吴梅

出版社:吉林出版社;第1版

出版时间:2016年7月

本书收录吴梅两部经典著作《词学通论》和《中国戏

曲概论》。《词学通论》是吴梅先生介绍词学及词学发展史的专著。作者从了解词学、欣赏词作的角度入手，讲解词学的基本知识及其词的演变历史，在介绍与评点历代词人词作优劣得失的过程中，引导读者领会词的无穷魅力。《中国戏曲概论》探究了戏曲理论、曲律、曲谱，论述了元、明、清三代的杂剧、传奇和散曲。资料丰富、论述精当，是为"专家之学"。吴梅对古典诗、文、词、曲研究精深，作有《霜厓诗录》《霜厓曲录》《霜厓词录》行世。杂剧有《血花飞》《风洞山》和合称《霜厓三剧》并附乐谱的《湘真阁》《惆怅爨》《无价宝》等12种。著述皆为后世治词曲者必读之书，有《顾曲尘谈》《曲学通论》《词学通论》《中国戏曲概论》《元剧研究》《曲海目疏证》《南北词简谱》《辽金元文学史》《霜厓曲话》《奢摩他室曲话》《奢摩他室曲旨》《朝野新声太平乐府校勘记》《长生殿传奇斠律》等。

（四十四）非物质文化语境下的戏曲研究

作者：刘文峰

丛书名：非物质文化遗产保护理论与方法丛书

出版社：文化艺术出版社；第1版

出版时间：2016年7月

本书为作者近10多年来的戏曲学术研究论文集，共收录文章21篇，集中论述在非遗语境下的戏曲理论与地方剧种的生存、发展现状，具有很强的理论性和实践性，尤其是对当下戏曲理论界、保护实践界存在的诸多问题提出了切实的批评和建议，非常值得戏曲学界关注。收录文章包括：戏剧戏曲学的由来及其他——对张庚先生关注的几个理论问题的浅见、戏曲在非物质文化遗产中的地位及传承保护、论地方戏的形成规律与传承机制、昆曲的历史定位及保护与利用、传承人是传统戏剧保护的核心、民间戏曲现状与非物质文化遗产保护、珍稀剧种的保护是非物质文化遗产保护的重要课题、论传统戏曲与民俗的依存关系、戏曲的生存危机和应对措施——全国戏曲剧种剧团现状调查综述等。

（四十五）中国戏曲名句解析

作者：天人

丛书名：国学经典名句珍藏

出版社：内蒙古人民出版社；第1版

出版时间：2016年07月

本书为"国学经典名句珍藏"丛书之一。戏曲是"戴着镣铐跳舞"的艺术，它有特定的规范和套路，比如曲牌，其创作之难甚至超过唐诗宋词。但尽管如此，中国古代的曲典作家们仍留下了诸多脍炙人口的名剧，如《牡丹亭》之类的华彩文章，可作学术研究之用，又能普及大众戏曲常识。本书选取中国戏曲中的名句，并对名句加以注释和解析，以消除文字障碍，帮助读者阅读理解，使读者能够很轻松地欣赏散曲及曲剧精华。本书内容分"元代戏曲名句""明代戏曲名句"和"清代戏曲名句"三部分，元代部分将散曲与杂剧曲词放在一起，以作者生活年代先后为序；明清两代则将散曲作品列于前，将戏剧曲词录于后。本书所选每一名句都分原句、注释、解析和原曲四部分。"注释"的＊前边指出该名句之出处，然后是难字注解以及原句释义。

（四十六）俞振飞艺术论集（增订本）

作者：俞振飞

整理：王家熙，许寅等

丛书名：菊坛名家丛书

出版社：中西书局；第1版

出版时间：2016年8月

本书为著名京昆表演艺术家和戏曲教育家俞振飞论述戏曲艺术的文集。内容由四个部分组成：一，关于其60余年演剧生活的记述；二，谈在《太白醉写》《奇双会》《断桥》《墙头马上》和《三堂会审》等代表作中的表演经验；三，对同台的梅兰芳、程砚秋、荀慧生等著名艺术家的回忆，例如《梅兰芳和梅派艺术》《无限深情杜丽娘》《悼砚秋说"程腔"》《御霜移的人品和戏品》等；四，关于戏曲表演理论的探讨，例如《昆剧艺术摭谈》《戏曲表演艺术的基础》《程式与表演》《唱曲在昆剧艺术中的位置》《习曲要解》《念白要领》等。此次重版补充了王家熙在本书初版时未及整理完毕的俞振飞的数篇遗文，以及他与俞老"翰墨相随十四年"的经历。本书堪称俞振飞艺术思想和美学观点之萃编。

（四十七）明清江南望族和昆曲艺术

作者：杨惠玲

出版社：厦门大学出版社；第1版

出版时间：2016年8月

本书以明清江南望族的昆曲活动为研究对象，笼括了组织和欣赏演出、畜养伎乐、创作剧本、填写清曲、亲自登台串戏或度曲、刊刻并收藏曲籍、编订曲谱和曲韵书、发表剧评和理论主张等众多方面。除此之外，作者还将研究拓展到望族文化方面，并试图以二者互为视角，探讨家族文化和昆曲艺术互相作用与影响的关系，旨在把握明清两代江南家族文化与昆曲艺术的内在联

系和互动关系。主要内容有：第一章江南望族；第二章江南的望族文化；第三章望族的演出活动；第四章望族的畜乐活动；第五章望族的昆曲创作及文献刊藏；第六章望族的曲学活动；第七章昆曲在望族文化建设中的作用；第八章江南望族对昆曲艺术的影响等。后附编个案研究：晚明绍兴张氏世家昆曲活动考述；明清吴江沈氏家族昆曲活动考述；明清海宁查氏家族昆曲活动考述；明清余姚孙氏、吕氏世家昆曲活动考述；明清浙江鄞县屠氏家族昆曲活动考述等。

（四十八）戏曲与俗文学研究（第一辑）
主编：黄仕忠
出版社：社科文献出版社；第1版
出版时间：2016年8月

本集刊为中国俗文学文献的考订研究提供了一个平台。书中以古代戏曲和俗文学研究为主要对象，以实证研究为特色，重视第一手文献资料的发掘与利用，强调对基本文献的调查、编目、考释，尤其强调文献资料考证研究，即集中于作者考、重要事件考、版本文献考索、海内外藏家目录编集、稀见文献考述、新文献材料辑录考释等。戏曲、俗文学、文献、实证，便是本书有别于其他同类刊物的关键词。本书收录文章有：《南北曲"衬字"辩说》《森槐南与他的中国戏曲研究》《试论古代剧本的校勘及其意义——以元杂剧为例》《〈今乐府选〉编选考论》《〈群音类选〉所选明传奇逸剧考释》《宋教坊"小儿队"若干问题考》《日本天理图书馆藏四种〈西厢记〉刊本考》《〈西厢记〉研究史上被忽略的个案——试论陈志宪的〈西厢记笺证〉》《明末清初绍兴曲家魏方爌所作杂剧考》《论姚燮未见过〈曲考〉原书——兼谈〈曲考〉的性质》《吴承炬生平事迹与戏曲创作考辨》《日本江户、明治间上演中国剧史料四则》《香港高校图书馆藏木鱼书概述》《海峡两岸说唱歌仔册研究之回顾与前瞻》《欧洲图书馆藏清代俗曲珍本四种辑考》《〈问霞阁杂剧〉三种》等。

（四十九）中国戏曲文化中的"禁忌"现象研究
作者：张勇风
出版社：文化艺术出版社；第1版
出版时间：2016年9月

本书是一本戏曲文化学著作。戏曲文化中的"禁忌"现象是禁忌文化的重要分支，也是禁忌文化与戏曲文化相交融而产生的社会现象。根据吕大吉对禁忌的二分法，戏曲文化中的"禁忌"也可分为宗教性禁忌和世俗性禁忌两个方面。前者与中国戏曲独特的生态环境相联系，后者与戏曲艺人的社会地位和生存境遇密切相关。本书主要采用田野考察与文献资料相结合、个案剖析与综合论述相结合的方式，在对个案进行细密剖析的基础上，结合广泛的社会生活现实，对前人关注较少的中国戏曲文化中的"禁忌"现象进行了较为深入的论述。例如，在第二章，作者从"蒲县东岳庙土戏亵神"的个案剖析入手，分析原因，认为此乃当地民众推崇昆曲的心理使然，作为献神的戏曲，当然应该用昆曲，用土戏即为"亵神"，要受到神灵惩罚。本书深入浅出，探索戏曲的文化内涵，探讨形成民众心理的深层原因，即历史传统文化与文人的关系。

（五十）冯小青戏曲八种校注
校注：王宁，任孝温，王馨蔓
出版社：黄山书社；第1版
出版时间：2016年9月

本书为冯小青题材戏曲八种校注。冯小青，名玄，字小青。明代万历年间南直隶扬州（今属江苏）人。嫁给杭州豪公子冯生为妾。讳同姓，仅以字称。工诗词，解音律。为大妇所妒，徙居孤山别业。亲戚劝其改嫁，不从，凄怨成疾，命画师画像三奠而卒，年十八。本书在剧目前列提要，针对作者、故事源流、版本等情况予以必要说明；其次，通过校点、注释，为读者提供一个适合阅读的戏曲文本。校点选善本为底本，以其余版本参校，主要针对异、脱、衍、讹等进行订正；注释则针对字句中需要解释的文辞予以释读。尤为珍贵的是收录"和刻本"《补春天》。该传奇为日本槐南小史撰，存日本明治十三年（1880）刊本，日本东京图书馆藏。此本影印在促进海外中国古籍珍本回归方面具有重要价值。主要内容包括：《疗妒羹》传奇校注、《春波影》杂剧校注、《挑灯剧》校注、《风流院》传奇校注、《遗真记》杂剧校注、《孤山梦词》校注、《梅花梦》传奇校注、《补春天》传奇校注、附录等。

（五十一）水墨戏剧　中国戏曲通史
作者：洛地，洛齐
出版社：漓江出版社等
出版时间：2016年9月

本套装包括《水墨戏剧》和《中国戏曲通史》。《水墨戏剧》为雅俗共赏的中国传统戏剧普及读物。点戏、说破、虚假、团圆，经洛地先生的提炼，像神奇的钥匙，打开了传统戏剧舞台的艺术之门；百余幅水墨画插图，以

皮影和脸谱艺术为灵感源泉,无论在平装本的黑白之间,还是在手工特装本的浓墨重彩中,都散发着独特的魅力。《中国戏曲通史》通过分析古代戏曲与各个时代政治、经济、文化等的关系,探索一些戏曲发展的规律,为今天的戏曲理论研究与舞台实践提供借鉴和思路。全书共分为四编十三章,从"戏曲的起源与形成""北杂剧与南戏""昆山腔与弋阳诸腔戏""清代地方戏"诸方面较为清晰地勾勒了戏曲艺术发展的脉络,既有对民间戏曲的重视与张扬,也不忽视文人戏曲和宫廷戏曲的价值与意义;既有对剧本文学的考辨论述,也深入涉及舞台表演各个环节的研究,具有很高的学术价值。

(五十二)郭启宏评传
作者:钟鸣
丛书名:中国艺术家评传·戏曲卷
出版社:中国文联出版社;第1版
出版时间:2016年9月

本书是一部研究当代著名戏剧作家郭启宏先生的专著,它是目前国内成系统地研究郭启宏创作及生平的一部作品,也是研究当代中国剧坛主流创作群体代表人物的一部奠基之作。该书以时间为纬,以作品为轴,围绕郭启宏先生自20世纪70年代以来创作的11部经典戏剧作品,详尽地展开文本与舞台的分析,力图立体地呈现郭启宏先生在话剧、戏曲两个领域内所取得的成就、所表达的戏剧理想以及所思考的戏剧哲理。思路清晰、论述深入,有着重要的现实意义与理论意义。郭启宏一直在思考中国的文化和中国的文人,他的身上总是透露出一种强烈的文学修养、诗词功底、文化印记和历史信息。本书主要内容包括:饶平风物灵秀斯人,一脉传承念兹师恩,听命之作心灵拷问:《向阳商店》,文人史剧开拓新成:《司马迁》《王安石》,剧人感受艺人传神:《成兆才》《评剧皇后》,南唐人物历史风尘:《南唐遗事》,诗歌精神剧中人生:《李白》《司马相如》,仓皇路途莫问前程:《知己》,史传悲喜女性情真:《花蕊》《安蒂公主》,文学传神文人剧论等。

(五十三)明清戏曲选本的流变
作者:张俊卿
出版社:云南大学出版社;第1版
出版时间:2016年9月

本书主要对晚明至清中叶戏曲选本选录的有关明代传奇的出目做了一个文献梳理的工作,包括晚明至清代中叶戏曲选本对明代传奇的选录、对传奇原作相应出目的改动、戏曲选本之间的比较等内容。在此基础上,结合明代传奇创作倾向的变化和戏曲选本对传奇选录的变化,对中国古代戏曲选本的前后流变、传奇作品从案头到场上的变化以及中国戏曲发展史的某些规律做了理论上的总结和探讨。明清时期,中国封建社会步入了晚期,商业相对发达,社会生活奢靡腐化,加上明代中期以后士大夫阶层追求享乐社会思潮的兴起,戏曲获得了空前便利的发展条件。本书主要以明清时期的代表性戏曲为线索,将这些选本的分析和研究放到历史的变迁中,从而看出戏曲创作选材的变化,亦可看到社会风气的变化。

(五十四)未刊清车王府藏曲本目录索引
编者:战葆红,马文大,杨洲,罗云鹏
出版社:学苑出版社;第1版
出版时间:2016年9月

本书是《清车王府藏曲本》目录的索引。《清车王府藏曲本》是清代北京车王府所藏戏曲、曲艺手抄本的总称。该书是一部卷帙浩繁的戏曲、曲艺巨制,包括戏曲曲目1600余种,约1700余册,分为戏曲、曲艺两大部分,戏曲部分以乱弹皮黄戏最多,次为昆曲、弋阳腔(高腔),其他还有秦腔、吹腔、影戏等。本次影印出版,以首都图书馆编辑影印本未收的北大藏第一批孔德学校原抄本303种为基础,并将原首都图书馆过录北大的部分曲本以原本原貌影印出版,这样就避免了首图抄藏北大本的错讹。原首图拍摄北大曲本的胶卷部分246种,已经收录在首图第一次编辑影印之中,本次不再收录。此次影印,并将原曲本的封面扉页等一并影印,以原貌示人,必将会对学者、研究者研究、利用曲本提供更翔实、更原始的文献资料。此次未刊本由北京大学图书馆和首都图书馆相关人员联合编辑整理,将原孔德学校两批曲本从未面世部分予以影印,与首都图书馆第一次影印本结合,可以说是孔德学校两批曲本的全璧。

(五十五)赵景深文存(全二册)
作者:赵景深
丛书名:复旦中文先哲丛书
出版社:上海古籍出版社;第1版
出版时间:2016年10月

本书为"复旦中文先哲丛书"之一,收录了赵景深自20世纪二三十年代以来从事戏曲和小说研究的重要文章,包括"中国小说丛考"和"曲论初探"等,体现了考证翔实、立论严谨、探索求新的优良学风,系统反映了赵景

深的治学特点和主要贡献。本书对中国戏曲、小说研究中的众多关节性问题,有具体入微而又主旨鲜明的论证;对中国戏曲、小说中的主要故事素材详加爬梳,考证故事源流、剖析情节演变。本书还收录了赵景深对《王十朋荆钗记》《刘智远白兔记》《王瑞兰拜月亭》《杀狗记》《蔡伯喈琵琶记》《黄孝子寻亲记》《陈光蕊江流和尚》等古典悲喜剧的看法。赵景深1930年始任复旦大学教授,1985年病逝于上海。在60余年的文学与学术生涯中,赵景深著述达140余种,成为戏曲、小说研究的前期开拓者和卓然大家,在国内外有广泛影响。

(五十六)昆山幽兰满庭芳——昆曲发源地人物传

作者:陈益

出版社:上海古籍出版社;第1版

时间:2016年11月

本书共收录文章七篇,详尽记述了昆山历代昆曲名人的小传:名伶黄幡绰、文学家顾阿瑛、曲圣魏良辅、曲神梁辰鱼、文学家张大复、歌姬陈圆圆、近现代昆曲人物,娓娓道来,时有作者之独特见解,展现了昆山地方文化之源远流长。详细内容有:傀儡湖畔唱雅乐绰墩山下传正声——宫廷名伶黄幡绰小传(魂归之地、天子问什);草堂饫馆声妓盛玉山雅集名士醉——文学家顾阿瑛小传(汉语夸音、丹邱生和杨铁笛、界溪之上、一片世情天地间、金粟道人);十年水磨变新腔四方歌曲宗吴门——曲圣魏良辅小传(娄东听曲、结识张野塘、木贼草与戍卒定交、一决高下、水磨新腔);一腔侠骨柔肠情满目吴越兴亡史——曲神梁辰鱼小传("一第何足轻重"、石幢弄度曲、秋生桐树枝、《红拂》与《红绡》、楼船箫鼓、凤凰鹍、踏雪放歌);盲人细看大世界挚情抒写真文章——文学家张大复小传(从未晤面的挚友、独坐息庵、玉茗花香、盲者的心灵、痴情人间);声色双甲红颜秀冲冠一怒繁华尽——歌姬陈圆圆小传(结识冒辟疆、吴梅村取名、回绝、兰馨堂、山塘河波澜、冲冠一怒为红颜);白雪阳春传雅曲姹紫嫣红斗芳菲——近现代昆曲人物传略等。

(五十七)戏曲名剧名段编剧技巧评析

作者:刘艳卉

出版社:上海人民出版社;第1版

出版时间:2016年11月

本书为戏曲名剧名段编剧技巧的评析,遴选的20个戏曲剧目均为在利用"歌舞"讲述"故事",也即叙事上可圈可点的名剧名段。内容上以针对文本叙事技巧兼及舞台表演的叙事分析为主,大多通过不同剧目的分析来进行,以期将戏曲叙事规则从抽象的理论中脱离出来,重新还原到剧作实践中,使之获得更鲜活具体的呈现。选取剧目包括:京剧《击鼓骂曹》第四场、京剧《春闺梦》(第三、四、五场)、京剧《锁麟囊·三让椅》、京剧《四郎探母·坐宫》、越剧《追鱼·双审》、越剧《碧玉簪·三盖衣》、越剧《碧玉簪·送凤冠》、越剧《五女拜寿·拜寿堂老母偏心》、昆剧《邯郸梦记·死窜》、昆剧《锦蒲团·守岁》、昆剧《千忠戮·惨睹》、昆剧《长生殿·禊游》、黄梅戏《女驸马·洞房》、黄梅戏《天仙配·分别》、川剧《文武打》、高甲戏《连升三级·移卷》、梨园戏《节妇吟·断指》(片段)等。

(五十八)百部中国经典戏曲作品(100 Classic Chinese Xiqu)(附光盘8张)

编者:孔子学院总部,国家汉办,中国戏剧家协会

出版社:文化艺术出版社;第1版

出版时间:2016年11月

本书为孔子学院对外文化宣传的教材之一,以精彩片段视频赏析为主,通过100个戏曲剧目讲述100个经典故事,在讲故事的同时体验中国文化精髓。视频内容加配中英文字幕,制作成DVD光盘。同时印制配套纸质教材,教材的文字内容主要包括两部分:一为经典剧目所讲述的故事和赏析要点;二为中国戏曲文化概述及主要剧种简介。其中中国经典戏曲剧种包含了京昆及地方戏14个剧种的100部剧目。全书图文并茂,通过经典戏曲故事的介绍及其精彩片段视频的赏析,以中英文文字和音像结合的形式,立体形象地展现出中国传统戏曲的艺术魅力,使中外友人能够在短时间内对中国戏曲有较为直观的感受和全面的认识。收录的昆曲剧目有《牡丹亭·闹学》《西厢记·寄柬》《长生殿·定情赐盒》《琵琶记·描容》《风云会·访普》《荆钗记·绣房》《十五贯·疑鼠》等。

(五十九)王安祈评传

作者:张启丰,曾建凯

丛书名:中国艺术家评传·戏曲卷

出版社:中国文联出版社;第1版

出版时间:2016年11月

本书为中国文联文艺出版精品工程项目、中国文学艺术基金会资助项目《中国艺术家评传·戏曲卷》丛书之一,介绍了剧作家王安祈的生平和作品。主要内容包括:剧场里小的观众、戏曲研究生、初绽编剧之笔,兼跨

传统与创新,编剧是给演员的一封情书,戏曲研究评论教学,艺术总监的理念:现代化文学性,老戏新生命,人生风景,编剧之笔的转折:从给演员的情书到自我对话,台湾新京剧等。王安祈,剧作家,我国台湾大学中文博士(1985),现为台湾大学戏剧学系特聘教授。1985年至2009年为清华大学中文系教授。出版学术专书多本,学术研究获"国科会"杰出奖,参加胡适学术讲座,为"国科会"特殊一人才。1985年起为郭小庄、吴兴国等编剧,其将《孔雀胆》《袁崇焕》《红楼梦》《王子复仇记》等10余部京剧辑为《国剧新编》《曲话戏作》两本剧本集,多次获编剧奖。2002年起任国光客席艺术总监。王安祈昆曲、京剧皆有涉猎,著有《明代传奇之剧场及其艺术》《明代戏曲五论》等作品。

(六十)张继青评传
作者:田志平,夏源,刘诗嘉
丛书名:中国艺术家评传·戏曲卷
出版社:中国文联出版社;第1版
出版时间:2016年11月

本书为中国文联文艺出版精品工程项目、中国文学艺术基金会资助项目《中国艺术家评传·戏曲卷》丛书之一,介绍了著名昆曲艺术家张继青的生平和艺术造诣。被誉为"昆曲皇后"的张继青,她的舞台表演艺术光彩夺目,技艺惊人,能够迅速把观众征服。而在生活中,她又是一位平实、朴素的人,几乎让人难以想象眼前的她竟是一位了不起的表演大师。本书采用专题布局方式,根据张继青老师的艺术成长、艺术特色、人生简历、艺术态度和孜孜不倦传承昆曲艺术的作为这五个方面,以五个章节的篇幅来勾画她主要的艺术人生经历。本书参考诸多前辈专家、学者和艺术家们对张继青的评价与论述,努力做到采众家高见汇于一文。本书尝试描述出一位把中国传统艺术的制约与自由融为一体、把昆曲表演技艺的繁难与简捷融为一体、把艺术形象创造的高雅与通俗融为一体、把人生的伟大与平凡融为一体的张继青。

(六十一)王芷章文集
作者:王芷章
编注:王维丽,李庆元
出版社:商务印书馆;第1版
出版时间:2016年11月

本书是由戏剧史学家王芷章的女儿王维丽及其女婿李庆元整理的,主要收录了王芷章先生的《腔调考原》《中国戏曲声腔丛考》《北平图书馆藏升平署曲本目录》,以及他从1942年到1949年所作长达8年的日记。其中王先生的戏曲研究论著——《腔调考原》《中国戏曲声腔丛考》《清升平署曲本目录》,均是在大量占有原始资料的基础上写成的,在当年出版后就产生了巨大的影响,本次集中将其收录在一本书中,对于今天的戏曲研究者仍具有重大的参考意义。王芷章日记记录了他在国内战争时期奔走各处、艰难困苦的生活,以及他积极参与救亡运动所表现出的爱国精神,这部分内容是首次整理出版,对于系统研究王芷章先生的戏曲理论具有一定的辅助作用。这些著作丰富了戏曲及其历史研究的宝库,对清代及民国年间的戏曲研究尤为珍贵,也成为后来学者们开拓戏剧史论、宫廷演剧、京剧史、声腔剧种研究的重要参照系。现今编纂出版《王芷章文集》首次集中展现王芷章经典戏曲理论研究成果,其意在于,辨章学术,考镜源流,以促进中国戏曲事业之改进发展。

(六十二)中国古典戏曲理论类钞
主编:宋子俊,包建强,莫超
出版社:中国社会科学出版社;第1版
出版时间:2016年11月

本书是两代人花费30多年的心血,经过潜心爬梳各类戏曲史料,分类辑钞而成的戏曲理论汇编。本成果将论述戏曲文化现象的文字从芜杂的史料中辑录出来,按其主旨分类编纂,同一主旨的理论按其产生的时代先后编排,形成了本成果三大类统摄22小类的体制,旨在构筑中国古典戏曲理论的框架。主要内容有:上编生成与特征篇(形成与流变论、效用与功能论、虚实与形神论、情志与意趣论、声律与音韵论、声腔与剧种论、宫调与曲调论、形式与体制论、风格与流派论);中编剧本与表演篇(创作与改编论、题材与题旨论、关目与结构论、文辞与曲情论、宾白与科诨论、导演与教习论、脚色与演员论、音乐与舞美论、演出与观剧论);下编传播与赏评篇(作家与作品论、鉴赏与品评论、教坊与家班论、环境与风尚论)。如此编类,依据主要有二:一是中国古典戏曲的形成、存在、传播的客观事实;一是中国古典戏曲的生成学、特征学、实体学、批评史之间的逻辑关系。本成果的主要内容有:一,论述戏曲生成与特征方面的理论;二,论述剧本与表演的理论;三,论述戏曲传播与赏评的理论。

(六十三)中国昆曲年鉴2016
主编:朱栋霖

出版社：苏州大学出版社；第1版

出版时间：2016年12月

本书是在文化部艺术司的支持下，专项记录中国昆曲演出、传承、创作、研究的专业性年鉴，记载中国昆曲保护、传承、发展的年度状况。以学术性、文献性、资料性、纪实性为宗旨，为了解中国昆曲年度状况提供全方位信息。《中国昆曲年鉴（2016）》记载2015年度中国昆曲的保护传承工作和基本情况，各昆剧院团的艺术表演和相关活动，记录年度昆曲进展，聚焦年度昆曲热点，展示年度昆曲成就。本书共设17个栏目：特载：第六届中国昆剧艺术节；北方昆曲剧院；上海昆剧团；江苏省演艺集团昆剧院；浙江昆剧团；湖南省昆剧团；江苏省苏州昆剧院；永嘉昆剧团；台湾昆剧团；2015年度推荐剧目；2015年度推荐艺术家；昆剧教育；昆曲研究；昆曲研究2015年度推荐论文；昆曲博物馆；昆事记忆；中国昆曲2015年度记事。《中国昆曲年鉴》每年一部，逐年记载中国昆曲的保护传承和发展状况、各昆剧院团的艺术活动以及年度昆曲热点问题探讨，展示年度昆曲艺术成就，是关于中国昆曲的学术性、文献性、纪实性综合年刊，对昆曲每年发生的重要事件进行梳理和总结，为昆曲艺术留下历史的记录，具有较高的学术价值。

（六十四）昆剧舞台美术概论

作者：马长山

丛书名：中国"昆曲学"课题研究系列

出版社：上海文化出版社；第1版

时间：2016年12月

本书为"中国昆曲学研究课题系列"之一卷，国家"十二五"重点出版规划项目。自昆剧被列入世界首批"人类非物质文化遗产"名录以来，相关研究书刊众多，但纵观戏曲理论研究领域，对于舞台美术尤其是昆剧舞台美术的专门研究，仍是着眼者寡、着力者少。本集作者数十年戏曲舞台美术行、思、悟的积淀和融合，以查实史料和精读明清时代昆曲文本原著为起点，以史为纲，图文并茂，广征博引，见微知著，按照昆剧发生发展的规律，设定昆剧舞台美术的专题，逐项进行论述。本书围绕昆剧舞美艺术的核心问题——容妆艺术，无论是纵向探索其历史的发展，还是横向比较研究其在各时期的特征，都取得了符合实际而又阐述清晰的成果。作者主要根据剧本中对人物容妆的描述、笔记中的文字记载以及戏班的演剧资料，分析归纳了各时期容妆艺术的特点和形式，及其继承和发展的轨迹，线索清楚，层次分明，重点突出，将昆剧及其舞台美术的沿革之路娓娓道来，具有系统性、可信性、思辨性和可读性，足可弥补昆剧舞台美术甚至戏曲舞美研究领域的匮乏，其学术价值和地位不言而喻。

（六十五）中国戏曲发展史

作者：李啸仓

出版社：社会科学文献出版社；第1版

出版时间：2016年12月

本书系统地阐述了戏曲艺术从原始歌舞开始，逐渐融入综合发展中的歌舞百戏、参军戏和说唱艺术等各种伎艺，最后形成完整的艺术形式的过程，以及在形成了完整的戏曲艺术后，历朝历代直到清末的发展变化；并分析了它们的变化与当时政治经济的关系；介绍了各种声腔、剧种的特色和各时期的作家、作品、演员及演出情况等。全书共四编：第一编，戏曲艺术的萌芽时期（引言、歌舞百戏向戏曲的演变，从"优孟衣冠"到宋杂剧金院本、说唱艺术向戏曲的演变、各种技艺的现实主义发展与戏曲艺术的形成）；第二编，戏曲艺术的形成时期（南戏的出现、宋元南戏的戏文、元杂剧的突起、元杂剧的演出剧目、元杂剧的主要作家和作品、宋元戏曲扮演情况）；第三编，戏曲艺术的发展时期（南戏的新发展、四大声腔的争胜与昆山腔的兴起、明传奇的艺术形式与搬演概况、明传奇的作家和作品、弋阳腔在民间的演变与发展、弋阳诸腔的演出剧目、明代杂剧）；第四编，民间戏曲艺术的繁盛时期（昆腔戏的新发展、传奇剧作的新繁荣、昆腔戏的艺术成就、地方戏曲的繁盛与五大声腔系统的形成、梆子诸腔的演出剧目与艺术特色、京剧的兴起、清代的案头剧）等。

（六十六）戏曲与俗文学研究（第二辑）

主编：黄仕忠

出版社：社会科学文献出版社；第1版

出版时间：2016年12月

本集刊以古代戏曲和俗文学研究为主要对象，以实证研究为特色，重视一手文献资料的发掘与利用，强调对基本文献的调查、编目、考释。较之一般戏曲研究刊物以"论"为主而不免走向泛而无当者，尤其强调文献资料考证研究，不尚空论。亦即集中于作者考、重要事件考、版本文献考索、海内外藏家目录编集、稀见文献考述、新文献材料辑录考释等。同时，研究对象除戏曲而外，努力为中国俗文学文献的考订研究提供一个平台。而迄今为止，尚未有一本以俗文学为研究对象的连续出版物。戏曲、俗文学、文献、实证，便是本刊物有别于其

他同类刊物的关键词。本书收录文章有:《明刊朱墨套印本〈南柯记〉述评》《朱有炖〈李亚仙花酒曲江池〉杂剧小考》《〈南词叙录〉三点补考》《〈康熙万寿杂剧〉散论》《庄士敦和他的〈中国戏剧〉》《〈青天歌〉考》《中国艺术研究院藏钞本〈打灯科〉的科仪形态》《清代方志中散见戏曲史料的学术价值——〈清代散见戏曲史料汇编(方志卷·初编)〉导论》《顾思义及其作品〈余慈相会〉的发现》《终生难忘的教诲——纪念王季思先生诞辰110周年》《大家风范——回忆与徐朔方先生的几次通信》等。

(六十七) 名家讲戏曲

主编:王秀庭
出版社:中国戏剧出版社;第1版
出版时间:2016年12月

本书收录有来自于戏曲音乐理论、评论、美学、文艺学等方面专家以及艺术类核心期刊《戏曲艺术》《人民音乐》《艺术评论》等报刊类主编及编辑的著作52篇。16位专家学者就戏曲音乐理论、史论以及交叉学科等方面对戏曲音乐进行了详细而又多维度的解读,促使中国戏曲音乐在继承过程中实现兼容并蓄、创新发展,令中国戏曲音乐展现其中华传统艺术的风范,使戏曲的独特审美及其蕴含的东方品格和情怀让世界得以欣赏与共享。收录文章有:《儒学与戏曲音乐》《回望戏曲史:重评戏曲形成的价值和意义》《论音乐表演艺术接受的三个维度》《清代戏曲论争中的汤显祖》《文艺评论:如何"评",如何"论"》《20世纪戏曲音乐的转型与发展》《纪念汤显祖,还是纪念昆曲》《论阿甲的戏曲理论成就》《当代戏曲音乐评论写作略论》《论骨子戏艺术生命力旺盛的原因》《中国戏曲音乐学构想》等。

(六十八) 京都聆曲录

作者:陈均
出版社:商务印书馆;第1版
出版时间:2016年12月

本书为作者10年间所撰昆曲论文、批评文章的精选集,主要包括北方昆曲、青春版《牡丹亭》、京越诸剧等内容,侧重于昆曲史理论及对新世纪以来与昆曲相关的文化现象的批评与分析。在研究方法上,既注重搜集史料,深入体会戏曲之文本与历史,亦尝试用文化研究的视角来重构戏曲史,剖析当前戏曲文化生态及其变迁,提供了看待昆曲及传统文化在当代的命运的另一种眼光。收录文章有:《"北方昆曲"概念之生成与建构》《昆曲史的建构及写作诸问题》《北京与昆曲》《不惜歌者苦,但伤知音稀——李淑君的人生与艺术》《"非遗"后的北京民间昆曲活动之一瞥》《花开阑珊到汝——〈京都昆曲往事〉后记》《昆曲与文人、商人、官人》《"非遗"十年昆曲观念考察之一:青春版〈牡丹亭〉模式之生成与弥散》《"非遗"十年的昆曲观念分析之二:"全球化"与"昆曲的深层生存"》《昆曲如何进校园?——从"北京大学昆曲传承计划"说起》《昆曲、社会文化空间与社会主义文化实践——对"非遗"以来的昆曲生存状况之分析》《张看,看张——谈张庚的"张继青批评"》《昆曲作为一种"文人艺术"——张紫东、补园与晚清民国苏州的昆曲世界》《昆曲为何能"久衰而未绝"》等。

昆曲研究2016年度论文索引

谭 飞 辑

(1) 杨惠玲.从家族文化看明清昆曲发展的动因[J].中国古代小说戏剧研究(年刊),2016年刊。

(2) 吴新雷.《千金记》明刻本探考[J].中国古代小说戏剧研究(年刊),2016年刊。

(3) 叶天山.明代曲论家地理分布与社会身份之考察[J].中国古代小说戏剧研究(年刊),2016年刊。

(4) 翁敏华,陈劲松.《长生殿》的歌骂与歌哭[J].中国古代小说戏剧研究(年刊),2016年刊。

(5) 王亚楠.论《桃花扇》的构思和体例对清代民国戏曲的影响[J].中国古代小说戏剧研究(年刊),2016年刊。

(6) 李珠.大连图书馆藏昆曲艺术资料考略——北方昆曲艺术家韩世昌大连活动调查[J].大连近代史研究(年刊),2016年刊。

(7) 王馨.祥庆昆弋社1936年在湖北湖南演出活动钩沉[J].南大戏剧论丛(半年刊),2016年第1期。

(8) 臧增嘉.黄楚九、徐凌云与昆曲新乐府[J].都会遗踪(季刊),2016年第1期。

(9) 赵天为.《牡丹亭》的地方戏改编[J].戏曲研究(季刊),2016年第1期。

(10) 朱建华.昆山腔、昆曲与昆剧:名实之辨——昆曲名称的演变与发展的特殊性[J].南京师范大学文

学院学报(季刊),2016年第1期。

(11)廖华.论明代书坊对戏曲选本的意义[J].戏曲艺术(季刊),2016年第1期。

(12)喻晓玲.关汉卿《拜月亭》与施惠《拜月亭》比较研究[J].闽南师范大学学报(哲学社会科学版)(季刊),2016年第1期。

(13)张娜."烂醉华清,惊魂破梦"——《梧桐雨》的虚幻艺术[J].华夏文化(季刊),2016年第1期。

(14)张品.融汇诸腔、应时而生——从《思凡》管窥"昆曲时剧"的音乐特征与历史成因[J].天津音乐学院学报(季刊),2016年第1期。

(15)柯凡.再论昆曲《十五贯》[J].戏友(季刊),2016年第1期。

(16)杨白石.从昆曲《墙头马上》看俞派艺术特色[J].戏友(季刊),2016年第1期。

(17)武迪,白旭.补证《张协状元》编成于元代(二)——从【斗虾蟆】入手[J].河北科技师范学院学报(社会科学版)(季刊),2016年第1期。

(18)李昂.明代曲家沈宠绥的切音唱法论[J].四川戏剧(月刊),2016年第1期。

(19)朱梦颖.从《1699·桃花扇》的导演风格看田沁鑫的舞台表达[J].浙江艺术职业学院学报(季刊),2016年第1期。

(20)黄桂娥.第八届名家名剧月"北昆展演周"作品的"中华性"[J].贵州大学学报(艺术版)(双月刊),2016年第1期。

(21)邵婷.阳春白雪与水墨江南——谈昆曲与苏剧的异同[J].剧影月报(双月刊)(双月刊),2016年第1期。

(22)裴雪莱,彭志.论康乾南巡与苏州剧坛[J].戏剧艺术(双月刊),2016年第1期。

(23)赵兴勤.庄一拂《古典戏曲存目汇考》失收剧目考补[J].戏曲艺术(季刊),2016年第1期。

(24)王宁.《风流院》:一部被"遮蔽"的优秀传奇——兼论古代戏曲作品艺术价值的"还原"[J].戏曲艺术(季刊),2016年第1期。

(25)刘志宏.昆曲《牡丹亭》舞台搬演传递的文化生态意义[J].戏曲艺术(季刊),2016年第1期。

(26)郑传寅.戏曲理论研究的新创获——评李世英教授主编的《中国戏曲思想史》[J].戏曲艺术(季刊),2016年第1期。

(27)赵兴勤,赵铮.钱南扬戏曲研究的学术进路与治学精神——民国时期戏曲研究学谱之二十三[J].中国矿业大学学报(社会科学版)(双月刊),2016年第1期。

(28)汪超宏.曲史二题[J].西华师范大学学报(哲学社会科学版)(双月刊),2016年第1期。

(29)张萌.浅析昆曲艺术中的江南之美——以《牡丹亭》为例[J].美与时代(下)(月刊),2016年第1期。

(30)郑传寅.论近代戏曲的发展历程与主要特点[J].湖北大学学报(哲学社会科学版)(双月刊),2016年第1期。

(31)杨小露.救赎"逝去的美好"——论昆曲对小说《游园惊梦》的创作渗透[J].集宁师范学院学报(双月刊),2016年第1期。

(32)曾永义.论说"曲牌"之三——宋乐曲对南北曲联套之影响[J].剧作家(双月刊),2016年第1期。

(33)朱志远.传奇《续琵琶》作者为曹寅新考——从《续琵琶》的人物"脚色"说起[J].红楼梦学刊(双月刊),2016年第1期。

(34)于能,陈益.《趣吴语:江南人文手记》《盲人看花:江南人文手记》[J].读书(月刊),2016年第1期。

(35)阳达.科举视域下的状元与女性——以宋元南戏为中心[J].北方论丛(双月刊),2016年第1期。

(36)郭晨子.昆曲·厅堂[J].戏剧与影视评论(双月刊),2016年第1期。

(37)韩春平.影印巾箱本《琵琶记》俞平伯、周作人题跋释录[J].文献(双月刊),2016年第1期。

(38)俞妙兰.昆曲曲学小讲堂之曲牌的"性格脾气"[J].上海戏剧(月刊),2016年第1期。

(39)康保成."虚下"与杂剧、传奇表演形态的演进[J].文艺研究(月刊),2016年第1期。

(40)邹青.民国时期校园昆曲传习活动的开展[J].文艺研究(月刊),2016年第1期。

(41)罗媛.论如何走进戏曲经典,从昆曲角度调查高校戏曲艺术教育[J].戏剧之家(半月刊),2016年第1期。

(42)贾一星.浅谈青春版《牡丹亭》在服饰与舞台上的青春之美[J].青春岁月(半月刊),2016年第1期。

(43)董文蔚可.昆曲音乐的伴奏特点[J].赤子(上中旬)(半月刊),2016年第1期。

(44)伏涤修,伏蒙蒙.南戏与传奇人为分界的学理缺失与学术困扰[J].河北学刊(双月刊),2016年第1期。

(45)郭宁.《图雅雷玛》:古老戏曲的探索与创新[J].人民论坛(旬刊),2016年第1期。

（46）李健.回归简单,不忘风雅——评昆剧《图雅雷玛》[J].人民论坛(旬刊),2016年第1期。

（47）张竹梅.《曲韵骊珠·恤律》与《中原音韵·鱼模》之比较[J].语言科学(双月刊),2016年第1期。

（48）张彬.多元文化视野中的中国历代昆曲曲谱发展与变迁[J].文艺争鸣(月刊),2016年第2期。

（49）王美诗.昆曲传承的环节及问题初探[J].戏曲研究(季刊),2016年第2期。

（50）朱栋霖,赵黎明.现代文学史,如何"新修订"？——朱栋霖先生访谈录[J].新文学评论(季刊),2016年第2期。

（51）张真.笹川临风学术生涯及其中国俗文学研究述论[J].江苏科技大学学报(社会科学版)(季刊),2016年第2期。

（52）李光辉.《南音三籁》在曲律学史上的价值——以沈璟《南词全谱》为参照[J].厦门广播电视大学学报(季刊),2016年第2期。

（53）庄吉.梁辰鱼和"大梁王侯"交游考[J].浙江艺术职业学院学报(季刊),2016年第2期。

（54）陈兆弘.清末民初昆山巴城昆曲活动小考[J].浙江艺术职业学院学报(季刊),2016年第2期。

（55）韦明铧.汤显祖与明代扬州昆曲[J].浙江艺术职业学院学报(季刊),2016年第2期。

（56）骆耀军."他者"想象的缺位:英语学界的南戏研究[J].陕西理工学院学报(社会科学版)(季刊),2016年第2期。

（57）王美诗.试论昆曲的文化空间及物质遗存[J].剧影月报(双月刊),2016年第2期。

（58）周雪丰.昆曲《皂罗袍》节奏的类型研究[J].中国音乐学(季刊),2016年第2期。

（59）邹自振.陈轼与《续牡丹亭》[J].闽都文化(双月刊),2016年第2期。

（60）高士明.赏心乐事谁家院——读罗颖近作[J].中国画画刊(双月刊),2016年第2期。

（61）张文恒.从《绣襦记》剧本形态的多面性看"戏文"、"南戏"与"传奇"的关系[J].文化遗产(双月刊),2016年第2期。

（62）杜莉莉.从"阳春白雪"到"下里巴人"——从人物形象的转换看花雅之争[J].剧作家(月刊),2016年第2期。

（63）马天恒.从彼得·布鲁克的"僵化的戏剧"与"粗俗的戏剧"看"花雅之争"[J].剧作家(双月刊),2016年第2期。

（64）邹启华.昆曲文化资源保护与品牌建设策略研究[J].四川戏剧(月刊),2016年第2期。

（65）梁帅.清初戏曲家王鑨研究三题[J].新疆大学学报(哲学·人文社会科学版)(双月刊),2016年第2期。

（66）廖华.论明代书坊对传奇体制的影响[J].云南师范大学学报(哲学社会科学版)(双月刊),2016年第2期。

（67）乔冉.武术在武戏演进中的作用——对昆曲武行名角王芝泉、张铭荣的采访及对其弟子娄云啸、钱瑜婷武戏的考察[J].体育科研(双月刊),2016年第2期。

（68）李芳.拓宽戏曲研究的思路与方法——"古代戏曲研究学术研讨会暨汤显祖逝世400周年纪念组稿会"侧记[J].文学遗产(双月刊),2016年第2期。

（69）李舜华.魏良辅的曲统说与北宋末以来音声的南北流变——从《南词引正》与《曲律》之异文说起[J].文学评论(双月刊),2016年第2期。

（70）吕效平.从传奇到Drama——论曹路生的改编剧本《庄周戏妻》与《玉禅师》[J].戏剧与影视评论(双月刊),2016年第2期。

（71）张敞.英国《迷失》与昆曲《孔子》:游园不值,寻人不遇[J].戏剧与影视评论(双月刊),2016年第2期。

（72）党月瑶.族谱所见《蝴蝶梦》作者谢弘仪生平考略[J].文献(双月刊),2016年第2期。

（73）屈莉哲.开封"清溪昆曲社"的调查与分析[J].通俗歌曲(月刊),2016年第2期。

（74）邹荣学,杨超.鸳鸯复绣出金针度与人——上世纪80年代《牡丹亭》两个主要改编本的文本改编述评[J].大舞台(月刊),2016年第2期。

（75）尹伯康.祁剧弋阳诸腔来源考——祁剧史探之二[J].艺海(月刊),2016年第2期。

（76）张翠翠.《琵琶记》中蔡伯喈的形象内涵[J].鸭绿江(下半月版),2016年第2期。

（77）俞妙兰.昆曲曲学小讲堂之曲牌组合法式之"排兵布阵"[J].上海戏剧(月刊),2016年第2期。

（78）侯乐萌.论俗曲《锁南枝》在明中期以后的流变[J].音乐创作(月刊),2016年第2期。

（79）罗媛.探寻地方戏曲的现代样态和传承机制——以非物质文化遗产昆曲为例[J].北方音乐(半月刊),2016年第2期。

（80）薛晋蓉.论中国古代戏曲史的重建——以王

（80）……国维《宋元戏曲史》为中心兼及几种重要戏曲史[J].戏剧之家(半月刊),2016年第2期。

（81）马丽杨.浅析宋金时期对《莺莺传》的接受[J].青年文学家(旬刊),2016年第2期。

（82）张葵华.南戏丑角与莎士比亚戏剧小丑的相似性分析[J].短篇小说(原创版)(旬刊),2016年第2期。

（83）冯金.清代吴恒宣教化剧《义贞记》研究[J].名作欣赏(旬刊),2016年第2期。

（84）路露.五十年来"汤沈之争"研究的学术史反思[J].南大戏剧论丛(半年刊),2016年第2期。

（85）左鹏军.顾佛影杂剧的本事人物与情趣意旨[J].复旦学报(社会科学版)(双月刊),2016年第2期。

（86）霍洪波.《西厢记》第五本——时代的选择[J].濮阳职业技术学院学报(双月刊),2016年第2期。

（87）金艳霞.《古今名剧合选》的价值蕴蓄[J].井冈山大学学报(社会科学版)(双月刊),2016年第2期。

（88）徐进,张晓颜.民间信仰及儒释道对乐平传统民间戏俗风情影响研究[J].大众文艺(半月刊),2016年第2期。

（89）李小红.《鼎峙春秋》版本叙录[J].云南艺术学院学报(双月刊),2016年第3期。

（90）仝婉澄.幸田露伴和他的中国戏曲研究[J].戏曲艺术(季刊),2016年第3期。

（91）陆林.试论元明清戏剧中包拯形象的演变[J].玉林师范学院学报(双月刊),2016年第3期。

（92）陈建森.将叙述学引入文体学研究的新尝试——读吴晟《中国古代诗歌与戏剧互为体用研究》[J].玉林师范学院学报(双月刊),2016年第3期。

（93）曹栓姐.元杂剧曲辞意境对人物形象塑造的作用[J].艺术百家(双月刊),2016年第3期。

（94）姚大怀.政治文化转型下民国传奇杂剧的处境及其反思[J].内蒙古社会科学(汉文版)(双月刊),2016年第3期。

（95）周亭宇.卿卿性命为谁误魂伴君侧泪沾衣——浅谈《碧桃花》中的女鬼形象及其审美效果[J].辽宁工业大学学报(社会科学版)(双月刊),2016年第3期。

（96）左鹏军.卢前戏曲的本事主旨与情感寄托[J].社会科学(月刊),2016年第3期。

（97）吴新苗.私寓与晚清北京的昆曲传承及演出[J].戏曲研究(季刊),2016年第3期。

（98）孙书磊.《明心鉴》考论[J].南京师范大学文学院学报(季刊),2016年第3期。

（99）罗丽容.从《劝善记》到《牡丹亭》——晚明思潮与戏曲出口[J].东华理工大学学报(社会科学版)(季刊),2016年第3期。

（100）徐燕琳.唐涤生版《牡丹亭·惊梦》的岭南传播及戏曲史意义[J].东华理工大学学报(社会科学版)(季刊),2016年第3期。

（101）盛夏.对新古典舞流派"昆舞"形成与存在的价值取向的探索[J].乐府新声(沈阳音乐学院学报)(季刊),2016年第3期。

（102）周安军.明清昆曲在宁夏、甘肃的流传[J].民族艺林(季刊),2016年第3期。

（103）许莉莉.试探昆曲工尺谱的译谱"公式"及简明译法[J].中央音乐学院学报(季刊),2016年第3期。

（104）戴维娜,王佳怡.江南丝竹琵琶昆腔器乐化之润腔演奏初探[J].艺术研究(季刊),2016年第3期。

（105）丁淑梅,李将将.《万壑清音》"北曲南腔"与"南曲北调"现象研究[J].戏曲艺术(季刊),2016年第3期。

（106）罗冠华.试论宋元南戏"明改本"对音乐的改编[J].音乐探索(季刊),2016年第3期。

（107）张文恒.论李卓吾批评本《绣襦记》的特征及其价值[J].中国典籍与文化(季刊),2016年第3期。

（108）陈牧声."不到园林,怎知春色如许？"——析昆曲《牡丹亭》对交响诗《牡丹园之梦》的影响[J].南京艺术学院学报(音乐与表演)(季刊),2016年第3期。

（109）侯丽俊.元明时期"弦索"在北曲中的角色变迁[J].山西大同大学学报(社会科学版)(双月刊),2016年第3期。

（110）尹建民.一梦悠悠六十年——为江苏省苏州昆剧院六十春秋而作[J].剧影月报,2016年第3期。

（111）王馨蔓.论析黄媛介评《意中缘》传奇[J].戏剧艺术(双月刊),2016年第3期。

（112）朱恒夫.论骨子戏艺术生命力旺盛的原因[J].浙江艺术职业学院学报(季刊),2016年第3期。

（113）王志毅.永昆曲牌与明清曲谱——以《琵琶记·吃糠》为例[J].戏剧艺术(双月刊),2016年第3期。

（114）章朝辉.《昆曲牡丹亭系列之二》[J].景德镇学院学报(双月刊),2016年第3期。

（115）微泓.千回百转韵味悠长[J].苏州杂志(双月刊),2016年第3期。

（116）纪永贵.论"弋阳诸腔"与"青阳诸腔"[J].民族艺术（双月刊），2016年第3期。

（117）吴庭宏，许建中.李斗《永报堂集》版本考述[J].扬州大学学报（人文社会科学版）（双月刊），2016年第3期。

（118）武迪.补证《张协状元》编成于元代（三）——也谈【沉醉东风】[J].唐山师范学院学报（双月刊），2016年第3期。

（119）王小岩."悲剧"祛魅：中国戏曲进入世界文学版图？——20世纪"悲剧"用于中国戏曲批评的思路分析[J].文艺争鸣（月刊），2016年第3期。

（120）徐宏图."京昆不挡"补说[J].中国戏剧（月刊），2016年第3期。

（121）唐叶华.明清传奇戏曲的审美[J].哈尔滨学院学报（月刊），2016年第3期。

（122）顾兆琳.昆曲音乐创作应回归传统曲牌体的技术层面[J].上海戏剧（月刊），2016年第3期。

（123）唐葆祥.《度曲刍言》手稿新发现[J].上海戏剧（月刊），2016年第3期。

（124）俞妙兰.昆曲曲学小讲堂之曲牌组合实践之"量体裁衣"（上）[J].上海戏剧（月刊），2016年第3期。

（125）唐捷，李爽霞.浅论全球化时代下中国昆曲的传承与发展[J].戏剧之家（半月刊），2016年第3期。

（126）刘文琴.青春版《牡丹亭》的青春审美研究[J].山西青年（半月刊），2016年第3期。

（127）蒋霄.试谈昆曲艺术对苏州现当代文学创作的影响——以周瘦鹃创作作为考察中心[J].文教资料（旬刊），2016年第3期。

（128）王浩."昆曲"和"昆剧"的名义考辨及相关传播问题[J].音乐传播（季刊），2016年第4期。

（129）郑政.试论陈烺传奇的剧情构思[J].闽台文化研究（季刊），2016年第4期。

（130）杨恂骅.论子弟书对昆曲《拷红》的接受[J].文化艺术研究（季刊），2016年第4期。

（131）杨伟业.论沈璟《南曲全谱》对"南九宫"的首次构建[J].浙江艺术职业学院学报（季刊），2016年第4期。

（132）赵哲群.青春版《牡丹亭》"传奇"——新媒体热捧出的媒介奇观[J].浙江艺术职业学院学报（季刊），2016年第4期。

（133）陈志勇.孤本明传奇《剑丹记》《玉钗记》的作者问题——兼论古代剧本著作权与署名不对称现象[J].戏曲艺术（季刊），2016年第4期。

（134）程艳.演进中的原真性：昆曲艺术传承与创新的本体[J].戏曲艺术（季刊），2016年第4期。

（135）俞妙兰.昆曲曲学小讲堂之曲牌组合实践之"量体裁衣"（下）[J].上海戏剧（月刊），2016年第4期。

（136）陈燕婷.南音与南曲关系考析——以【大迓鼓】为例[J].中国音乐（季刊），2016年第4期。

（137）周来达.昆曲曲牌唱调由何而来[J].中国音乐学（季刊），2016年第4期。

（138）浦晗.古典曲论中"重北轻南"现象之考述[J].民族艺术研究（双月刊），2016年第4期。

（139）张棉棉.四大南戏的"大团圆"现象表现特征及成因[J].莆田学院学报（双月刊），2016年第4期。

（140）相晓燕.雅俗之间的徘徊——花雅之争中的沈起凤[J].吉林艺术学院学报（双月刊），2016年第4期。

（141）管海.末路英雄的慷慨悲歌——浅析《宝剑记·夜奔》中林冲的形象塑造[J].剧影月报（双月刊），2016年第4期。

（142）张伟.昆曲笛与江南丝竹曲笛演奏特点的异同[J].剧影月报（双月刊），2016年第4期。

（143）徐思佳.南柯一梦话琼英——昆剧《南柯梦》的排演思考[J].剧影月报（双月刊），2016年第4期。

（144）蒋曙红.浅谈昆曲行当的俊扮化妆[J].剧影月报（双月刊），2016年第4期。

（145）陈铭.曲圣魏良辅的水磨腔[J].剧影月报（双月刊），2016年第4期。

（146）解玉峰.文人之进退与百年昆曲之传承[J].戏剧艺术（双月刊），2016年第4期。

（147）孙书磊.论《消寒新咏》的昆曲表演史料价值[J].戏剧艺术（双月刊），2016年第4期。

（148）韩光浩.苏昆之路六十年[J].苏州杂志（双月刊），2016年第4期。

（149）姚大怀.民国学者作家的传奇杂剧创作及其戏曲史意义[J].文艺理论研究（双月刊），2016年第4期。

（150）吴秀明.清初戏曲家郑瑜家世、生平、著述考[J].浙江艺术职业学院学报（季刊），2016年第4期。

（151）徐海梅.论清代曲家凌廷堪的戏曲思想[J].齐鲁学刊（双月刊），2016年第4期。

（152）张艳.元代文坛的雅俗双栖现象[J].南都学坛（双月刊），2016年第4期。

（153）张洪霞.罗怀臻之重述经典[J].剧作家（双月刊），2016年第4期。

（154）杨敬民.《埋剑记》的侠义精神与江湖文化[J].哈尔滨工业大学学报（社会科学版）（双月刊），2016年第4期。

（155）邵彬.中国戏曲艺术的窘迫与文化自觉[J].山东理工大学学报（社会科学版）（双月刊），2016年第4期。

（156）李玫.《红楼梦》中王熙凤、贾元春点《长生殿》折子戏意义探究[J].红楼梦学刊（双月刊），2016年第4期。

（157）黄仕忠.凡文以意趣神色为主——再谈"汤沈之争"的戏曲史意义[J].文学遗产（双月刊），2016年第4期。

（158）曾永义.魏良辅之"水磨调"及其《南词引正》与《曲律》[J].文学遗产（双月刊），2016年第4期。

（159）朱子南.宋云彬雅好昆曲[J].世纪（双月刊），2016年第4期。

（160）卫晨,丁淑梅.《醉菩提》对济公故事的传奇化书写[J].中华文化论坛（月刊），2016年第4期。

（161）杨蕴琪,何英英.明传奇中的吴地佛教文化——以沈璟和梁辰鱼的戏曲为例[J].语文学刊（半月刊），2016年第4期。

（162）胡媚,刘文.解析昆曲服饰的图案之美[J].山东纺织经济（月刊），2016年第4期。

（163）苏思涵,王菊艳,樊艳梅,何英英.明传奇中的吴地婚俗文化——以沈璟和梁辰鱼的戏曲为例[J].哈尔滨学院学报（月刊），2016年第4期。

（164）鲍开恺.关于第二届"名家传戏"汇报演出的思考[J].戏剧文学（月刊），2016年第4期。

（165）赵欣.明代中后期文人喜剧特点与审美[J].重庆社会科学（月刊），2016年第4期。

（166）高秀竹.浅析宋元时期声乐艺术[J].音乐创作（月刊），2016年第4期。

（167）杨瑞庆.顾炎武何以疏远昆曲[J].文史博览（月刊），2016年第4期。

（168）贺云翱.江苏非遗保护与传承的对策思考[J].群众（半月刊），2016年第4期。

（169）艾立中.国民党北平市政府的戏曲审查[J].北京社会科学（月刊），2016年第4期。

（170）唐振华.如切如磋如琢如磨——第七届中国昆曲国际学术座谈会综述[J].人民音乐（月刊），2016年第4期。

（171）赵雅琴.在传统与现代之间——以2001—2013年昆曲传统戏为研究对象[J].写作（上旬刊），2016年第4期。

（172）蒋霄.论昆曲艺术对苏州现当代文学创作的影响——以周瘦鹃创作作为考察中心[J].大众文艺（半月刊），2016年第4期。

（173）洪瑾怡.从案头到场上：明清传奇代表作舞台改编的主要方式[J].大众文艺（半月刊），2016年第4期。

（174）彭秋溪.从新见清代内府档案论《曲海目》的性质——兼谈《曲海》[J].戏曲研究（季刊），2016年第4期。

（175）杨秋红.汤显祖传奇与元剧关系考论[J].戏曲研究（季刊），2016年第4期。

（176）王永恩.明清宫廷戏曲演出之比较[J].戏曲研究（季刊），2016年第4期。

（177）徐传南.古典与现代的结合——《1699·桃花扇》[J].戏剧之家（半月刊），2016年第4期。

（178）顾聆森.论"汤沈之争"——昆曲贵族性与市民性的交织[J].苏州教育学院学报（双月刊），2016年第5期。

（179）徐阳.感官里的《游园》——从接受心理看《牡丹亭·游园》的艺术魅力[J].苏州教育学院学报（双月刊），2016年第5期。

（180）王宁.吴文化研究：昆曲[J].苏州教育学院学报（双月刊），2016年第5期。

（181）戴敬平.昆曲伴奏音乐的叙事性[J].剧影月报（双月刊），2016年第5期。

（182）陈睿.昆曲妙音风靡欧洲[J].剧影月报（双月刊），2016年第5期。

（183）徐超.我与昆曲的不解之缘[J].剧影月报（双月刊），2016年第5期。

（184）刘二永.古典戏曲副末开场中"家门"的存在原因探析[J].艺术探索（双月刊），2016年第5期。

（185）都刘平.中国戏曲史研究中的关捩问题——宋元南戏与北杂剧先后之争[J].聊城大学学报（社会科学版）（双月刊），2016年第5期。

（186）晨忆.守护昆曲[J].苏州杂志（双月刊），2016年第5期。

（187）三叶.混搭与拼贴的背后：当下实验戏曲的忧思[J].福建艺术（双月刊），2016年第5期。

（188）郭英德."本色当行"的中国古典戏曲研究——重读曾永义《明杂剧概论》[J].晋阳学刊（双月刊），2016年第5期。

（189）周明初.《还金记》考论——中国戏曲史上第

一部自传体戏曲及其独特价值[J].文学遗产(双月刊),2016年第5期。

(190)鲍开恺.清代昆曲工尺谱中的《牡丹亭》[J].北方论丛(双月刊),2016年第5期。

(191)翟滢.浅论《琵琶记》的艺术特色[J].中国艺术时空(双月刊),2016年第5期。

(192)王辉斌.于亦北亦南中更重南曲——王骥德《曲律》之"南戏论"[J].南都学坛(双月刊),2016年第5期。

(193)张青飞.明刊戏曲插图本考述[J].山西师大学报(社会科学版)(双月刊),2016年第5期。

(194)相晓燕.清中叶浙籍曲家朱齐行实考述[J].古典文学知识(双月刊),2016年第5期。

(195)刘祯.走近大师版《牡丹亭》的大师们[J].创作评谭(双月刊),2016年第5期。

(196)蔡乐昶.从"红梅"到"毒草"——昆曲《李慧娘》批判事件始末[J].江淮文史(双月刊),2016年第5期。

(197)柯凡.古老遗产的青春岁月昆曲15年来的传承与发展[J].世界遗产(双月刊),2016年第5期。

(198)赵林平.明传奇的多维度传播——以《玉簪记》的晚明流布为例[J].四川戏剧(月刊),2016年第5期。

(199)顾春.六百年昆曲:余音绕梁终日五代同堂共演出[J].决策探索(下半月),2016年第5期。

(200)朱栋霖.梅韵飘香留苏州忆梅葆玖先生[J].中国戏剧(月刊),2016年第5期。

(201)郑晓林.甲子浙昆《十五贯》[J].浙江画报(月刊),2016年第5期。

(202)石芳.试论昆曲与时代文化潮流的关系[J].上海戏剧(月刊),2016年第5期。

(203)杨慧.《西厢记》与《牡丹亭》之比较阅读[J].语文世界(教师之窗)(月刊),2016年第5期。

(204)王珍.重温经典韵律细品琴艺魅力——浅析《林冲夜奔》的音乐技法与艺术表达[J].北方音乐(半月刊),2016年第5期。

(205)吴丹贤.论王世贞对明代昆曲传播的贡献与意义[J].戏剧之家(半月刊),2016年第5期。

(206)周海燕.以《牡丹亭》为例谈传统文化传承的意义及方式[J].短篇小说(原创版)(旬刊),2016年第5期。

(207)李晓春,姚影.探微无锡昆曲的历史流变——兼谈天韵社的昆曲清唱传承[J].吉林艺术学院学报(双月刊),2016年第6期。

(208)陈铭.昆笛音乐的社会价值[J].剧影月报(双月刊),2016年第6期。

(209)戴敬平.中国戏曲与西方歌剧音乐剧的异同[J].剧影月报(双月刊),2016年第6期。

(210)李丽玲.纳西古乐对遂昌"昆曲十番"发展的启示[J].山海经(半月刊),2016年第6期。

(211)徐超.论昆曲的传承与发展[J].剧影月报(双月刊),2016年第6期。

(212)李菲.试谈梨园戏的传承:守旧与机变[J].福建史志(双月刊),2016年第6期。

(213)张瑞云.补园和昆曲[J].苏州杂志(双月刊),2016年第6期。

(214)李斌.百年来昆曲在大学的传播[J].江苏地方志(双月刊),2016年第6期。

(215)孙萍.从"由俗入雅"到"雅俗共赏"——清宫演剧盛况下的京剧生存空间刍议[J].故宫博物院院刊(双月刊),2016年第6期。

(216)朱光立.南戏范式及其来源的军事文化学阐释[J].南京政治学院学报(双月刊),2016年第6期。

(217)杨敏.古典小说的当代戏曲改编——以上海昆剧院《占花魁》为例[J].天水师范学院学报(双月刊),2016年第6期。

(218)马振.昆曲旅游演艺产品现状及发展趋势分析——以上海课植园《牡丹亭》为例[J].中南民族大学学报(人文社会科学版)(双月刊),2016年第6期。

(219)白旭.《元曲选》和《元刊杂剧三十种》对比研究——主论两者戏曲来源的差异[J].河北北方学院学报(社会科学版)(双月刊),2016年第6期。

(220)刘厚生.一本优秀的戏曲史书——评《元杂剧发展史》[J].中国戏剧(月刊),2016年第6期。

(221)王瑜瑜.千古才人心相惜——蒋士铨《临川梦》创作动机发微[J].剧作家(双月刊),2016年第6期。

(222)马衍.《白兔记》明刻本考辨[J].徐州工程学院学报(社会科学版)(双月刊),2016年第6期。

(223)刘玮.宋元"小说":由唐传奇到后世戏曲的桥梁[J].铜仁学院学报(月刊),2016年第6期。

(224)钮骠.构建"梅学"理论彰显中华传统文化——张一帆著《梅学初得》序[J].中国艺术时空(双月刊),2016年第6期。

(225)李鸿良,姚慧.勇敢的坚持者——访江苏省演艺集团昆剧院李鸿良[J].中国艺术时空(双月刊),

（226）浦晗.20世纪初的学术转关与南戏在文学通史中的确立[J].内蒙古社会科学（汉文版）（双月刊），2016年第6期。

（227）夏太娣.明代南京城市民俗生活中的戏曲演出[J].四川戏剧（月刊），2016年第6期。

（228）陈丽波.论赵清阁小说《杜丽娘》对杜丽娘形象的改编[J].美与时代（下）（月刊），2016年第6期。

（229）苏坦,王晶.天津昆曲现状调查[J].中国戏剧（月刊），2016年第6期。

（230）张立.从表演方式差异看昆曲与西方戏剧剧场设计[J].建筑与文化（月刊），2016年第6期。

（231）张静娴.寻寻觅觅留得"千古奇女子"谈顾卫英在昆剧《李清照》中的表演[J].上海戏剧（月刊），2016年第6期。

（232）邹平.两个世界中的李清照评昆剧《李清照》[J].上海戏剧（月刊），2016年第6期。

（233）李晓天.评昆剧《李清照》的音乐呈现[J].上海戏剧（月刊），2016年第6期。

（234）朱宝根.《白罗衫》的悲剧意识及其完成[J].剧本（月刊），2016年第6期。

（235）漆瑶.《牡丹亭》与《长生殿》比较——刍议"闹热《牡丹亭》"一说[J].长春教育学院学报（月刊），2016年第6期。

（236）梁小斐.古曲与昆曲之异同[J].北方音乐（半月刊），2016年第6期。

（237）张勇风.《张协状元》"拒接丝鞭"情节新解[J].戏剧（中央戏剧学院学报）（双月刊），2016年第6期。

（238）裴雪莱.论清代苏州织造与苏州演剧的利弊关系[J].戏剧（中央戏剧学院学报）（双月刊），2016年第6期。

（239）张凯.川昆与巴蜀舞台探微[J].四川戏剧（月刊），2016年第7期。

（240）何英英,樊艳梅,苏思涵.明传奇中的吴地科举文化——以沈璟的戏曲作品为例[J].语文学刊（半月刊），2016年第7期。

（241）王馗.传统戏剧类非遗项目的传承困境与保护方向[J].美术观察（月刊），2016年第7期。

（242）秦岭.顾兆琳与他的昆曲人生[J].上海采风（月刊），2016年第7期。

（243）徐晓文.论中国戏曲中的手势、水袖——以江苏昆曲为例[J].鸭绿江（下半月版），2016年第7期。

（244）刘轩.在史料空白处填补情感评昆剧《孔子之入卫铭》[J].上海戏剧（月刊），2016年第7期。

（245）梅伟.唐传奇《柳毅传》艺术特色简析[J].参花（上）（月刊），2016年第7期。

（246）欧阳江琳.南戏中科举活动表演模式初探[J].贵州社会科学（月刊），2016年第7期。

（247）张宇芬,陈美青.浅析李渔《怜香伴》传奇的结构艺术[J].大众文艺（半月刊），2016年第7期。

（248）李涵闻.古典戏曲中神祇表现研究的现状综述——以明传奇为例[J].大众文艺（半月刊），2016年第7期。

（249）张宇芬,陈美青.浅析宋元南戏与明清传奇的舞美差异[J].戏剧之家（半月刊），2016年第7期。

（250）任文博.李渔《怜香伴》用韵研究[J].兰台世界（半月刊），2016年第7期。

（251）陈仕国.稀见晚清民国传奇杂剧六种考述[J].兰台世界（半月刊），2016年第7期。

（252）朱俊玲,崔迪.北京昆曲的文化价值及其意义[J].社会科学文摘（月刊），2016年第8期。

（253）张福海.昆剧《南柯梦记》舞台文本创作述略[J].中国戏剧（月刊），2016年第8期。

（254）罗怀臻.复苏与阵痛从当下的昆曲演出说开去[J].中国戏剧（月刊），2016年第8期。

（255）谭坤.论叶宪祖的戏曲创作[J].兰州学刊（月刊），2016年第8期。

（256）谷好好.如何让一场昆曲卖出百万票房[J].上海采风（月刊），2016年第8期。

（257）赵星.演出精巧　功能领先——论乾隆时期的迎銮剧[J].社科纵横（月刊），2016年第8期。

（258）廖晋芳.《西厢记》"楔子"论[J].佳木斯职业学院学报（月刊），2016年第8期。

（259）刘轩.万变不可离其"宗"观北昆的靓丽版《牡丹亭》以及《玉簪记》[J].上海戏剧（月刊），2016年第8期。

（260）王月华,张祝平.戏曲《失街亭》《空城计》《斩马谡》情节分析[J].现代语文（学术综合版）（月刊），2016年第8期。

（261）欧阳江琳.南戏中的科举程式[J].艺术评论（月刊），2016年第8期。

（262）李伟.汤显祖对当代戏曲创作的启示[J].艺术评论（月刊），2016年第8期。

（263）俞妙兰.昆曲曲学小讲堂之曲牌的修辞格[J].上海戏剧（月刊），2016年第8期。

（264）黄敏捷.苏剧音乐唱腔的地域特色[J].美与时代（下）（月刊），2016年第9期。

（265）王欣，郑莉.《钗钏记》和《陈御史巧勘金钗钿》的对比研究[J].安徽文学（下半月）（月刊），2016年第9期。

（266）朱锦华.邯郸道上黄梁梦记传承版昆剧《邯郸梦》[J].中国戏剧（月刊），2016年第9期。

（267）曹佳丽.身份幻象与性别异化——明清才女戏曲、弹词中的"白日梦"[J].戏剧文学（月刊），2016年第9期。

（268）袁玉洁.解读李渔《怜香伴》中的假凤虚凰[J].艺术科技（月刊），2016年第9期。

（269）王帅统.北京大学昆曲传承模式研究[J].湖北科技学院学报（双月刊），2016年第9期。

（270）王福文.《荆钗记·见娘》表演体会与引发的思考[J].艺海（月刊），2016年第9期。

（271）曹文强.浅谈昆曲武戏[J].艺海（月刊），2016年第9期。

（272）欧阳江琳.宋元南戏城市演剧探论[J].江西社会科学（月刊），2016年第9期。

（273）张玫.浙昆一甲子幽兰逢春时[J].文化交流（月刊），2016年第9期。

（274）俞妙兰.昆曲曲学小讲堂之昆曲填词的衬字法（上）[J].上海戏剧（月刊），2016年第9期。

（275）李良子.论《长生殿》结构的整体性[J].理论界（月刊），2016年第9期。

（276）陈益.雅正之曲[J].书屋（月刊），2016年第9期。

（277）刘丹丹.戏曲中的"机趣"理论研究[J].艺术品鉴（月刊），2016年第9期。

（278）郭梁锦.浅论朱元璋与《琵琶记》的关系[J].戏剧之家（半月刊），2016年第9期。

（279）韩雪.从《荆钗记》的舞台演出看其文本改编[J].戏剧之家（半月刊），2016年第9期。

（280）李盼盼.试论青春版《牡丹亭》的美学特征[J].青年文学家（旬刊），2016年第9期。

（281）徐阳.近三十年昆剧折子戏研究综述[J].文教资料（旬刊），2016年第9期。

（282）谢柏梁.当代戏文发展的历史趋势[J].上海戏剧（月刊），2016年第9期。

（283）康保成.清朝昆班如何搬演《牡丹亭》——以《缀白裘·叫画》为中心[J].学术研究（月刊），2016年第10期。

（284）郑淑玉.台湾地区戏曲文物数字典藏概述[J].东南传播（月刊），2016年第10期。

（285）龚和德.深化传承致敬经典[J].中国戏剧（月刊），2016年第10期。

（286）季国平.传承和彰显汤翁的审美风范[J].中国戏剧（月刊），2016年第10期。

（287）安葵.以戏曲文学带动昆曲传承发展[J].中国戏剧（月刊），2016年第10期。

（288）傅谨."临川四梦"与上昆的担当[J].中国戏剧（月刊），2016年第10期。

（289）王馗.向伟大的戏曲传统致敬[J].中国戏剧（月刊），2016年第10期。

（290）赵轶峰，俞懿婷，杨盛怡.昆曲舞台的荒诞派戏剧[J].中华文化画报（月刊），2016年第10期。

（291）伏涛.从《琵琶记》中"三不从"看士子人生的困境[J].戏剧文学（月刊），2016年第10期。

（292）刘婕.汗水浇灌艺术花——扮演《刺虎》费贞娥有感[J].艺海（月刊），2016年第10期。

（293）蒋莉.缅怀巨匠文化传承——纪念汤显祖逝世400周年[J].艺海（月刊），2016年第10期。

（294）俞妙兰.昆曲曲学小讲堂之昆曲填词的衬字法（下）[J].上海戏剧（月刊），2016年第10期。

（295）弓静.21世纪以来梁辰鱼研究述评[J].戏剧之家（半月刊），2016年第10期。

（296）王娟娟.从蔡伯喈的形象看元末明初士人的处境[J].戏剧之家（半月刊），2016年第10期。

（297）刘稚亚.昆曲——吴侬软语中的艺术转身[J].经济（半月刊），2016年第10期。

（298）刘祯.经典评价的本土立场与文化语境——从上昆版"临川四梦"谈起[J].中国文艺评论（月刊），2016年第11期。

（299）蔡梦寥.苏州非物质文化遗产现状分析[J].江苏商论（月刊），2016年第11期。

（300）水云.动静张弛天然昳丽昆曲演员沈昳丽印象[J].中国戏剧（月刊），2016年第11期。

（301）傅涌.从《紫箫记》到《紫钗记》看汤显祖创作思想的变化[J].艺术评鉴（半月刊），2016年第11期。

（302）张森，郭雲喆.试论昆舞艺术的孕育生长与教育传承[J].艺术评鉴（半月刊），2016年第11期。

（303）南山.昆曲琐记[J].海内与海外（月刊），2016年第11期。

（304）姚康.如花美眷爱在昆曲[J].现代班组，2016年第11期。

（305）俞妙兰.昆曲曲学小讲堂之昆曲"字音"的三种涵义[J].上海戏剧（月刊）,2016年第11期。

（306）岳峰.天行健——世纪乐人张子锐[J].人民音乐（月刊）,2016年第11期。

（307）李琳.《南词叙录》研究概述[J].戏剧之家（半月刊）,2016年第11期。

（308）唐啸.湘昆音乐特色[J].明日风尚（半月刊）,2016年第11期。

（309）鱼丽.叶长海："汤学"的中国文化魅力[J].检察风云（半月刊）,2016年第11期。

（310）蒋述.南戏在温州文化创意产业中的应用探讨[J].人民论坛（旬刊）,2016年第11期。

（311）关胜男,李成.论元代南戏北曲的碰撞与交融[J].名作欣赏（旬刊）,2016年第11期。

（312）吴瑾.南戏"书生负心戏"题材中女性悲剧命运浅探[J].剑南文学（下半月）（月刊）,2016第12期。

（313）朱恒夫,倪金艳.论进入新中国的梅兰芳[J].戏剧文学（月刊）,2016年第12期。

（314）程艳.昆曲与民族文化记忆[J].四川戏剧（月刊）,2016年第12期。

（315）查紫阳.论词乐恢复视野下的清词自度曲创作[J].兰州教育学院学报（月刊）,2016年第12期。

（316）伊妍.为昆曲艺术传承弘扬铺路砌石[J].中华文化画报（月刊）,2016年第12期。

（317）陶蕾伃.论《笛声何处》电影中的昆曲元素[J].吉林广播电视大学学报（月刊）,2016年第12期。

（318）朱小平.昆曲旧忆[J].群言（月刊）,2016年第12期。

（319）俞永杰.《牡丹亭》当代舞台演出综述[J].上海戏剧（月刊）,2016年第12期。

（320）冯桂琴.戏曲表演技巧对艺术形象的塑造[J].戏剧文学（月刊）,2016年第12期。

（321）俞妙兰.昆曲曲学小讲堂之昆曲音韵挈论[J].上海戏剧（月刊）,2016年第12期。

（322）张玲.苏州昆曲文创产品的再设计研究[J].今传媒（月刊）,2016年第12期。

（323）肖静.曲有误,周郎顾——试析明传奇中的关目疏漏现象[J].现代语文（学术综合版）（月刊）,2016年第12期。

（324）高寒.侯李爱情及《桃花扇》结局再探讨[J].山海经（半月刊）,2016年第12期。

（325）明晶.南戏《张协状元》与《琵琶记》的体制之异同[J].青年文学家（旬刊）,2016年第12期。

（326）温全军.王昆仑昆剧《晴雯》的改编特色[J].名作欣赏（旬刊）,2016年第12期。

（327）赵康延.昆曲中的竹笛艺术[J].戏剧之家（半月刊）,2016年第13期。

（328）陈娆.《走进戏曲》教学设计[J].艺术评鉴（半月刊）,2016年第14期。

（329）赵康延.昆曲与竹笛[J].戏剧之家（半月刊）,2016年第14期。

（330）刘亚彬.《南唐遗事》：对郭启宏新编历史剧的解读[J].人文天下（半月刊）,2016年第14期。

（331）刘亚男.苏州昆曲的保护现状、存在问题及解决对策研究[J].北方音乐（半月刊）,2016年第15期。

（332）姚雪松.早期滑稽戏谑表演与当今戏剧小品的内在联系[J].戏剧之家（半月刊）,2016年第15期。

（333）肖静.浅析明传奇中的"引《诗》"入曲现象——以《六十种曲》为例[J].北方文学（旬刊）,2016年第16期。

（334）李沁.浅谈中国传统艺术的内容与形式美——以昆曲青春版《牡丹亭》为例[J].大众文艺（半月刊）,2016年第17期。

（335）徐杰.论当下大学生的昆曲文化教育[J].北方音乐（半月刊）,2016年第17期。

（336）黄月.不到园林怎知春色如许——品味苏州昆曲、评弹的"韵"[J].北方音乐（半月刊）,2016年第17期。

（337）苏坦.昆曲为何在天津"久衰未亡"[J].戏剧之家（半月刊）,2016年第17期。

（338）梁露.以回归为创新化传统为时尚由《马前泼水》到《结发夫妻》——看戏曲传统剧目的重构与解读[J].戏剧之家（半月刊）,2016年第17期。

（339）吴婷婷.昆曲唱腔在古诗词艺术歌曲演唱中的巧妙运用[J].当代音乐（半月刊）,2016年第17期。

（340）张燚枝.昆曲艺术的歌舞结合形式的发展与流变[J].当代音乐（半月刊）,2016年第18期。

（341）陶蕾伃.浅论数字媒体技术对昆曲发展与传播的利与弊[J].戏剧之家（半月刊）,2016年第18期。

（342）王朝靖.昆曲《奇双会》[J].东方文化周刊,2016年第18期。

（343）周兵,蒋文博,王朝靖.《昆曲六百年》系列之一昆曲的前世今生[J].东方文化周刊,2016年第18期。

（344）黄静.古典细腻中的孔爱萍[J].东方文化周刊,2016年第18期。

（345）张苠文.昆曲《1699桃花扇》与黄梅戏《桃花

扇》之改编比较[J].大众文艺(半月刊),2016年第19期。

(346)陶蕾仔.当代传播视野下的昆曲现象——以昆曲《牡丹亭》为例[J].戏剧之家(半月刊),2016年第19期。

(347)蒋述.南戏视觉化艺术策略探讨[J].戏剧之家(半月刊),2016年第19期。

(348)徐永刚.谈中国戏曲艺术的发展进程[J].戏剧之家(半月刊),2016年第19期。

(349)罗冠华.宋元南戏"明改本"研究之回顾和检视[J].戏剧之家(半月刊),2016年第20期。

(350)张雅玲.吴炳传奇戏曲的审美品格浅析[J].戏剧之家(半月刊),2016年第21期。

(351)管弦.小议《元曲选》中的"死科下"[J].戏剧之家(半月刊),2016年第21期。

(352)孙小迪.开百年先河作盛世佳音——纪念汤显祖逝世400周年《南柯梦》观后有感[J].戏剧之家(半月刊),2016年第22期。

(353)严雨桐.论《南词叙录》中的批判色彩[J].戏剧之家(半月刊),2016年第24期。

(354)姜晓燕,罗拉拉.少年才俊自风流——昆曲青年演员周鑫[J].东方文化周刊,2016年第26期。

(355)黄静.张争耀:戏里戏外昆曲弹琴寻自在[J].东方文化周刊,2016年第26期。

(356)陈珂."在昆曲舞台上,才让我有了存在感"[J].东方文化周刊,2016年第26期。

(357)姜晓燕.昆曲小知识[J].东方文化周刊,2016年第26期。

(358)周兵,蒋文博,王朝靖.《昆曲六百年》系列之二迤逦之声起江南[J].东方文化周刊,2016年第26期。

(359)老克.单雯:昆曲是我永远的柳梦梅[J].东方文化周刊,2016年第26期。

(360)安裴智.昆曲:雅乐文化的传承与创新[J].名作欣赏(旬刊),2016年第28期。

(361)韩勤.昆曲唯美化特征与吴地关系分析[J].长江丛刊(旬刊),2016年第29期。

(362)尹守婷.李渔改编戏中的艺术形象——以《奈何天》中的阙忠形象为例[J].名作欣赏(旬刊),2016年第29期。

(363)时秋实,黄海若.南戏《张协状元》的世俗性分析[J].青年文学家(旬刊),2016年第30期。

(364)韩勤.昆曲唯美化特征与吴人"尚武""崇文"精神[J].长江丛刊(旬刊),2016年第30期。

(365)周兵,蒋文博,郭峰.《昆曲六百年》系列之三昆曲的不朽传奇(上)[J].东方文化周刊,2016年第30期。

(366)王朝靖.昆曲《风筝误——前亲》[J].东方文化周刊,2016年第30期。

(367)陈鸣鸣.孙建安:曲行云昆流水[J].东方文化周刊,2016年第30期。

(368)迟凌云.秉承传统,融合创新——谈传统昆曲中"工尺谱"与"简谱"的合理运用[J].东方文化周刊,2016年第30期。

(369)王建农.我和我的老师们——王建农的昆笛人生[J].东方文化周刊,2016年第30期。

(370)王珏,施夏明.昆曲之美[J].东方文化周刊,2016年第30期。

(371)姜晓燕.昆曲小知识2[J].东方文化周刊,2016年第30期。

(372)燕飞.昆曲伴奏艺术的历史变迁与发展特点[J].长江丛刊(旬刊),2016年第35期。

(373)陈云升.昆曲《李清照》的创作启示[J].大舞台(月刊),2016年第Z1期。

(374)刘一澍.徐渭的多元化表达——浅谈徐渭《四声猿》之主题[J].大舞台(月刊),2016年第Z1期。

(375)陈述知,孔繁尘."南腔"与"北调"的音乐特征分析——以昆曲和晋剧为例[J].收藏.拍卖(月刊),2016年第Z1期。

(376)储昌楼.昆曲文化课程为学校塑美立魂[J].江苏教育(周二刊),2016年第Z2期。

(377)刘融融.传统戏曲艺术与现代意识的融合——昆曲《大将军韩信》观后感[J].大舞台(月刊),2016年第Z2期。

(378)宋小杰.权欲纠葛下的悲凉人生——昆曲《大将军韩信》的意境美解析[J].大舞台(月刊),2016年第Z2期。

(379)王宁.厘清戏曲文化的定义与视域[N].中国社会科学报,2016-02-04第006版。

(380)钱好.好的表演一定不是流水线制造的面具[N].文汇报,2016-02-11第001版。

(381)黄启哲."做团长要唱好一个团的戏!"[N].文汇报,2016-04-11第002版。

(382)段晓瑞.昆曲玉楚形成滇中城市群物流圈[N].云南日报,2016-04-30第004版。

(383)杨瑞庆.昆曲传承的历史经验和当代对策[N].中国艺术报,2016-05-06第003版。

（384）杜羽.传统戏曲可以这样"打开"[N].光明日报,2016-05-11第009版。

（385）陈均.不绝如缕丰富多维[N].中国文化报,2016-05-17第006版。

（386）仲呈祥.昆曲《十五贯》的启示意义[N].文艺报,2016-05-20第001版。

（387）周燕波.追寻失落已久的乡音雅曲[N].宁波日报,2016-06-03第B01版。

（388）朱栋霖.明清苏州文化繁荣的驱动力[N].中国艺术报,2016-06-29第T02版。

（389）邸永君.大雅正声话昆曲[N].中国社会科学报,2016-07-04第006版。

（390）陈均.从苏州昆剧院《西厢记·红娘》看昆曲的"活态传承"[N].中国艺术报,2016-07-06第006版。

（391）邵岭.戏曲电影的空间,应在影院之外[N].文汇报,2016-07-12第009版。

（392）罗怀臻.昆曲复苏:我们怎么与传统相处[N].解放日报,2016-07-14第009版。

（393）黄启哲.上昆"临川四梦"首次集结舞台"百戏之祖"唱响国家大剧院[N].文汇报,2016-07-17第002版。

（394）黄启哲.600年昆曲,最撩人春色是今朝[N].文汇报,2016-07-21第009版。

（395）专题报道.国家昆曲艺术抢救、保护和扶持工程成果综述[N].中国文化报,2016-07-22第006版。

（396）专题报道.汤显祖,不止是昆曲[N].文汇报,2016-07-27第011版。

（397）曹玲娟.六百岁昆曲春色今如许[N].人民日报,2016-08-01第008版。

（398）张玉玲.给昆曲开个小灶[N].光明日报,2016-08-01第009版。

（399）诸葛漪.昆曲老中青各有"良辰美景"[N].解放日报,2016-08-05第001版。

（400）郑海鸥.昆曲:经典是如何流行起来的[N].人民日报,2016-08-11第019版。

（401）张静娴.昆曲为什么曾引发"全民痴迷"[N].解放日报,2016-08-23第012版。

（402）林紫晓.昆曲传承不能修旧如旧[N].经济日报,2016-08-28第005版。

（403）张锐.昆曲《玉簪记》众筹:一次"互联网+戏曲"的成功实践[N].中国艺术报,2016-09-02第S01版。

（404）朱恒夫.由艺术生命力旺盛的骨子戏探讨戏曲振兴的方法[N].中国艺术报,2016-09-02第006版。

（405）王皓.南戏进京交流促繁荣发展[N].北京日报,2016-09-09第001版。

（406）李冬君.南戏里的道德批判力[N].北京日报,2016-09-12第015版。

（407）曹华飞.越剧火了别忘了昆曲[N].光明日报,2016-09-12第002版。

（408）北方昆曲剧院《牡丹亭》:传承大师情怀[N].中国文化报,2016-09-27第005版。

（409）苏州昆剧院青春版《牡丹亭》:致力于推动昆曲走向观众[N].中国文化报,2016-09-27第008版。

（410）蔡晓川.昆腔苏韵惊艳英伦[N].中国文化报,2016-10-11第008版。

（411）诸葛漪."标新立异"能集聚多少人气[N].解放日报,2016-10-18第007版。

（412）林含.宋元南戏活化石悠悠传唱千余载[N].人民日报,2016-10-27第014版。

（413）郭汉城.精心编撰玉汝于成[N].中国文化报,2016-10-31第003版。

（414）苏雁.苏州:昆曲在年轻人中"流行"起来[N].光明日报,2016-10-31第009版。

（415）王渝.继承传统,面对现代只为昆曲更加"姹紫嫣红"[N].中国艺术报,2016-11-07第003版。

（416）张祯希.用现代戏"激活"昆曲创新发展[N].文汇报,2016-12-02第010版。

（417）曹路生.新古曲现代魂[N].文汇报,2016-12-06(010)。

（418）陈均.《白罗衫》"昆曲新美学"中的悲剧意蕴与人文气质[N].中国艺术报,2016-12-12第006版。

（419）朱昌俊."昆曲网红班"还须市场检验[N].光明日报,2016-12-12第002版。

（420）晓今.《昆曲艺术大典》:原典集成百科编纂[N].中国出版传媒商报,2016-12-16第005版。

（421）朱恒夫.摹写人间"天堂"艺术的画卷[N].文艺报,2016-12-23第004版。

昆曲研究 2016 年度论文综述

黄钶涵[①]

昆曲在唱腔上集南北曲调之精华,其身段有摄人心魄之美丽,在剧目上有雅俗共赏之基础,在内涵上蕴礼乐道德之深度。昆曲有"中国戏曲之母"的雅称,以其强大的艺术魅力维系起 400 多年的优雅,如山间沉静唯美的兰花开出年复一年的芳华。随着国家政策对传统文化的重视,昆曲研究也日益细化深入,2016 年又是昆曲研究成果斐然的一年。

据笔者不完全统计,2016 年,全国公开发表的题涉昆曲的学术论文共 480 篇,其中有博硕士毕业论文 46 篇,公开出版的有关昆曲的研究专著和涉及昆曲研究的戏曲论著有 12 部。研究内容十分广泛,既有对昆曲本体的研究,也有对剧作者、社会背景、文化内涵的深度思考,主要涉及昆曲史料的发掘和整理、昆曲史的讨论及辨析、昆曲剧本的欣赏与搬演,亦有对昆曲声腔的演变、昆曲音唱的方法、昆曲的舞台设计和服装、昆曲在当代的传播与改编的研究,并涉及观众、文人、帝王、经济、地域等因素对昆曲的影响。较之往年的研究成果,2016 年研究者们对于昆曲的剧目分析、美学鉴赏等方面着墨不多,在承继以往研究热点和焦点的同时,更侧重于通过对资料的深度剖解,提出新的观点。当然,所有围绕昆曲的学术研究都是为了同一个目的,即昆曲作为非遗性质的传统剧种之一,如何保护、传承并且在当前社会环境中进一步发展。总体来看,2016 年的昆曲研究成果数量可观且质量上乘,依然保持着欣欣向荣的势头。

囿于篇幅,笔者仅就 2016 年在学术期刊上公开发表的有关昆曲研究的一些具有一定代表性的论文做简要述论。

一、昆曲的史料和史论

对昆曲史料的研究,历来是昆曲研究的重中之重。昆曲研究者通过翻检大量史料以探索有价值的内容,力求解决当前研究中存在的一些问题。吴新雷的《〈千金记〉明刻本探考》[②]详细对比沈采《千金记》现存的 6 种明代刻本,比勘原作与改作的区别,研究两个改刻本作者的身份,并得出以下五个结论:其一,《千金记》富春堂本格式古朴,称"折"而非"出",在六种刻本中出刊最早,极有可能是沈采的原作。其二,世德堂本和继志斋本都是为了适应昆腔舞台搬演,根据富春堂本重新改作的,两者注重演出的观念相同,但改作的方法和路数不同。其三,明末杭州两个版本的《鼎镌出相点板千金记》均为继志斋本的翻刻,而添加头板、腰板、截板、底板等"点板"符号,其意图是为了方便昆班演唱。其四,书坊世德堂和继志斋两个不同改本的执笔人都有演唱经验,故可能是昆班艺人中的高手。其五,继志斋改本因为对"十面埋伏"排场的保留和改制,比世德堂改本更适合舞台演唱。

明末清初戏曲家谢弘仪所作传奇《蝴蝶梦》一本,被祁彪佳视作"逸品",祁在其《远山堂曲品》中做了这样的高度评价:"舌底自有青莲,不袭词家浅沸。文章之府,将军且横槊入矣。"[③]此论至今仍对文学和戏曲界产生影响。然而学界对于谢弘仪的了解,长期局限于籍贯、姓名和字号,对于他的生平事迹却知之甚少,甚至还存在谬误。党月瑶的《族谱所见〈蝴蝶梦〉作者谢弘仪生平考略》[④]则通过爬梳绍兴方志、《会稽孟葑谢氏宗乘》等资料,厘清了谢弘仪完整的家世谱系,不仅对其万历三十七年至天启三年间的生平经历进行补正,还仔细考定了他调任粤东、两次革职与起用、入仕清廷的具体情况,解决了此前研究中谢弘仪生平不详的问题。作者还引时人点评和《蝴蝶梦》在明清时期的 6 种刻本,对目前学界将谢国当作谢弘仪本名或又一名的错误及其致误原因进行梳理,做出谢国一名实为讹误的论断。

王馨的《祥庆昆弋社 1936 年在湖北湖南演出活动钩沉》[⑤],挖掘出国家图书馆藏民国二十五年(1936)旧报以及湖南文人题咏合集《青云集》等珍贵史料,详细

[①] 黄钶涵(1992—),上海师范大学 2015 级硕士研究生,专业方向为戏剧戏曲学。
[②] 吴新雷:《〈千金记〉明刻本探考》,《中国古代小说戏剧研究》(年刊)2016 年刊。
[③] 祁彪佳著,黄裳校录:《远山堂明曲品剧品校录》,上海:上海出版公司 1955 年版,第 14 页。
[④] 党月瑶:《族谱所见〈蝴蝶梦〉作者谢弘仪生平考略》,《文献》(双月刊)2016 年第 2 期。
[⑤] 王馨:《祥庆昆弋社 1936 年在湖北湖南演出活动钩沉》,《南大戏剧论丛》(半年刊)2016 年第 1 期。

整理了民国时期北京昆弋重要班社之一祥庆昆弋社在1936年夏的巡演活动,尤其是祥庆社在湖北武汉和湖南长沙的演出情况。经过对当年报纸内容、剧目名称及演出效果的罗列,作者认为那次自天津南下,在山东、河南、湖北、湖南、江苏、浙江六省中12个城市进行的巡演,是北方昆弋向南方进行大范围昆曲传播交流的重要活动,具有较高的历史价值。

迄今为止,有关明代戏曲史的研究几乎都是以魏良辅音律改制为前提,在讨论昆腔(南曲)发生发展的基础上,具体考察中晚明演剧的衍变。尽管也有人提到魏良辅的考音定律是有意借鉴北曲来雅化南曲,但是关于明代建国两百年以来北曲的衍变及其意义却往往被忽略。李舜华《魏良辅的曲统说与北宋末以来音声的南北流变——从〈南词引正〉与〈曲律〉之异文说起》①一文,自有关魏良辅的叙述开始追溯明代南北声腔变迁的真实图景,重现其间文人曲家考音定乐的历史进程。文章援引"古本"《南词引正》中与曲史有关的文字,认为其中对早期北曲流变和南曲兴起的重新勾勒,实质是北宋灭亡以来音声的南北分途与此消彼长,对应的则是正德嘉靖以来文人士大夫考音定律的事实。李舜华从魏良辅所处的时代环境出发,认为在北曲复兴的思潮下,若有意雅正新兴之南曲,首先便要重溯南北声腔的演进史,也即对南北曲统的重构。魏良辅慨然以复古自任,在他的曲统论中,论北曲特别拈出苏东坡南传一支,论南曲又特别将昆山腔追溯到元末杨维桢时,其根本意义正在于继杨维桢正统论后,重举"北宋亡后,文统在南"的旗帜,有意借经南传之古黄州调以接续北宋之中州调,直接略过"浙音"而标举"吴音"为正,将南曲上溯至南宋之词调,最终上续以苏轼为代表的北宋文统。这一续统意识和魏氏对曲统的建构,正是对元末明初一以中原雅音为正的反驳,也是魏良辅考音定律的根本前提。作者将戏曲理论上升到历史的高度,认为魏良辅南北曲统的重构背景是元明文学重心从中原转到东南的大变局,透露出晚明性灵思潮渐起后曲统论的变迁,折射出晚明从政治到思想、从诗学到曲学的一系列巨变,亦标志着新一轮考音定律的开始。

在昆曲研究上,有关"曲圣"魏良辅,尚有一些问题存疑,包括:改良昆山腔为"水磨调"的到底是官任山东左布政使的豫章魏良辅还是曲家兼能医的太仓魏良辅?魏良辅是如何通过昆山腔创发"水磨调"的?"水磨调"与戏曲剧种"传奇"有何关系?魏良辅《南词引正》与《曲律》有何关系?顾坚其人是否存在?《曲律》之要义为何?其南北曲异同说与王世贞《曲藻》颇雷同,缘因何在?曾永义《魏良辅之"水磨调"及其〈南词引正〉与〈曲律〉》②通过举例论证法,对上述问题进行了解答。文章通过对流沙《明代南戏声腔源流考辨》、沈宠绥《弦索辨讹》、李开先《词谑》、张大复《梅花草堂笔谈》、蒋星煜《魏良辅之生平及昆腔的发展》等资料的梳理,认为改良创发"水磨调"之"曲圣"实为曲家兼能医之太仓魏良辅,而非官任山东左布政使之豫章魏良辅;魏良辅通过与过云适、袁髯、尤驼等前辈,陶九官、周梦谷、滕全拙、朱南川等歌者,女婿张野塘和弟子周似虞、张新等同道,长期切磋,集思广益,采南北曲之优点而创发出"水磨调",期间还有对乐器的改良。"水磨调"之名肇始于沈宠绥的《曲律须知》,为与昆山土腔、昆山腔有别,而将由魏良辅之新调称作"水磨调";"水磨调"原为清唱曲,梁辰鱼将其曲调运用到所制的《浣溪沙》传奇上,之后则成昆剧之主体曲调;魏良辅之《南词引正》应为后来《曲律》之原本,《曲律》要义包括魏氏对南曲的字音、行腔、唱法、伴奏、理趣、歌者培养和南北曲的异同、清唱与剧唱分野等问题的论述,为芝庵《唱论》以后重要之唱曲理论著作;顾坚其人事迹实存,不应轻易抹杀;王世贞《曲藻》之南北曲异同说应袭自魏良辅《曲律》。

黄仕忠的《凡文以意趣神色为主——再谈"汤沈之争"的戏曲史意义》③一文,从戏曲史、戏曲社会地位的变迁以及晚明曲家对传奇戏曲的认识过程出发,回顾"汤沈之争"及汤、沈二人对于中国戏曲发展史的重要意义。黄仕忠认为:青木正儿把汤沈之争放置在晚明至清初广阔的社会背景上,构架出对立说、调和说和消解论三种类型。汤氏从戏曲创作的角度和沈璟从戏曲特色出发,二人所提出的创作要求其实是从不同角度对戏曲创作和理论进行思考。戏曲语言的优美和戏曲曲律的规范是难以避免的问题,对创作的影响也确实存在。明代文人参与南戏传奇创作,有着从俯视、平视到尊重的过程。汤显祖强调"意趣神色",将传奇视为堪与诗文并峙的新文体,并通过其创作,让传奇进入到文学殿堂之

① 李舜华:《魏良辅的曲统说与北宋末以来音声的南北流变——从〈南词引正〉与〈曲律〉之异文说起》,《文学评论》(双月刊) 2016年第2期。
② 曾永义:《魏良辅之"水磨调"及其〈南词引正〉与〈曲律〉》,《文学遗产》(双月刊) 2016年第4期。
③ 黄仕忠:《凡文以意趣神色为主——再谈"汤沈之争"的戏曲史意义》,《文学遗产》(双月刊) 2016年第4期。

上;而沈璟对制曲规范的努力,通过吴中曲家到清初苏州作家群以及李渔等人的努力,让戏曲作为一种舞台表演艺术获得更大的市场和发展的空间。他们其实同样在创作实践中关注到了戏曲的本色当行,也同样重视曲律,故而才能推动文人曲律规范的建立与传奇创作同时走向鼎盛。只是由于时人以昆山腔为唯一标准,以及对宫调曲律和用韵规范的误解,才塑造出汤氏逞才横行、无视曲律的形象,结果致使汤氏之深意"伤心拍遍无人会"。

二、昆曲的曲谱和唱腔

昆曲是以曲美著称的艺术,对昆曲曲谱的考察、音调音乐的研究于昆曲的继承和发展至关重要。当然,这一领域对研究者的艺术素养要求较高,但多年来学界对此课题热度不减。

张品《融汇诸腔,应时而生——从〈思凡〉管窥"昆曲时剧"的音乐特征与历史成因》[1]通过分析《孽海记·思凡》,对明朝末期到清朝中期"昆曲时剧"的生发和流行的原因进行探讨,从昆曲与时剧两个角度出发,对比"昆曲时剧"与"昆曲正剧"以及"昆曲时剧"与其他声腔时剧这两对关系,揭示以传统手法创作的昆曲作品与"昆曲时剧"作品在格律、节奏、旋法、润腔等多个元素上的不同,总结"昆曲时剧"的音乐特征。认为"昆曲时剧"的音乐有板腔化曲牌体的特殊形态、变化多样的节奏因素、一曲多腔的声腔混杂特征。作者还通过溯源昆山腔(雅部)与弋阳腔(等花部声腔)、昆山腔与弦索调这两组关系,解释"昆曲时剧"的题材来源和体裁风格。最终得出这样的结论:"昆曲时剧"的历史成因离不开昆弋分合和昆弦交融,而它的历史定位可归纳为以下四点:第一,"昆曲时剧"肇始于明中期的"昆弋之争",经历了清中期的"花雅之争";第二,"昆曲时剧"是清朝中期戏曲从曲牌体向板腔体转化的体现;第三,"昆曲时剧"能博采众长吸收其他戏曲曲艺的优点,是一种顺时而生的昆曲门类;第四,无论它在其他方面多大程度地受到以弋阳腔为代表的花部声腔的影响,它最后一步永远是将作品进行"昆曲化"的处理与修饰,也就是说在"昆曲时剧"中,任何因素都可变,唯独昆曲声腔不可变。

张彬在其《多元文化视野中的中国历代昆曲曲谱发展与变迁》[2]一文中指出,以文本形态作为物质载体的昆曲曲谱,对昆曲艺术绵延数百年的传承功不可没。他将我国历代整理编订的数十种昆曲曲谱归为两类,一类是具有独特传承体系的曲谱,其中包括格律谱系统的昆曲曲谱和宫谱系统的昆曲曲谱;一类是东西方文化碰撞下产生的曲谱,其中包括简谱系统的昆曲曲谱和现代谱式五线谱之昆曲曲谱。张彬还对昆曲曲谱的演变问题进行了思考,认为曲谱编订与流传过程是一个不断丰富和完善的历史过程。

李昂《明代曲学家沈宠绥的切音唱法论》[3],以明代曲学理论家沈宠绥对昆曲演唱字音问题的理论为切入点,据《度曲须知》《洪武正韵》《中原音韵》《韵学骊珠》《字母堪删》等著作,对沈宠绥"字头、腹、尾的切音唱法理论"加以详细说明。在此基础上,又通过反切与识字、切法与唱法两方面介绍"切法即唱法",以解决昆曲演唱时字音的起末过渡问题。文章最后点明:沈宠绥从曲唱角度发明的"三字切法",在应用时须注意以下三点:一是对于本无字腹之字,只需首尾两字相切而不必硬凑三字之数;二是对于"首尾无异音"之字,可用同音的入声字替代作反切上字;三是切字在阴阳清浊上要和被切字保持一致,即要求"凡阳字,则当以阳音之头腹尾唱之;凡阴字,则当以阴音之头腹尾唱之"[4],方为合窾。此文对昆曲学习和表演具有较强的指导功能。

许莉莉《试探昆曲工尺谱的译谱"公式"及简明译法》[5],针对我国昆曲工尺谱的今人难识问题,提炼出一道颇具标准性、规范性的译谱公式。该文在充分把握工尺谱、简谱、五线谱关系的基础上,出于扩大工尺谱传播的目的,从译谱角度探究方便今人使用的"译谱法"。介于传统工尺谱纲举目张的思维习惯,使人难以确定部分板、眼的位置,作者依照"化虚为实"的思路,举例说明"添腰""分拍""断节""转写""整理"的五个译谱步骤。此解码方法长于化难为易,便于今人掌握和自我校准,对于一些较为复杂的曲腔结构尤为可用,不仅能为曲谱翻译所用,更能为工尺谱的研究与解析提供具有启发性的思路。

《万壑清音》选曲中出现的"北曲南腔"和"南曲北调"现象,与常见的移宫、集曲不同,属南北曲融合过程

[1] 张品:《融汇诸腔,应时而生——从〈思凡〉管窥"昆曲时剧"的音乐特征与历史成因》,《天津音乐学院学报》(季刊)2016年第1期。
[2] 张彬:《多元文化视野中的中国历代昆曲曲谱发展与变迁》,《文艺争鸣》(月刊)2016年第2期。
[3] 李昂:《明代曲学家沈宠绥的切音唱法论》,《四川戏剧》(月刊)2016年第1期。
[4] (明)沈宠绥:《度曲须知》,《中国古典戏曲论著集成》(五),北京:中国戏剧出版社1959年版,第224页。
[5] 许莉莉:《试探昆曲工尺谱的译谱"公式"及简明译法》,《中央音乐学院学报》(季刊)2016年第3期。

中的特殊现象。丁淑梅、李将将合作的《〈万壑清音〉"北曲南腔"与"南曲北调"现象研究》①，立足于天启年间《万壑清音》，结合明万历以来戏曲选本所选的曲目，对【黄龙滚犯】【扑灯蛾犯】等曲子及【中吕·粉蝶儿】套的词体形式、渊源流变进行实例分析，详细考察南北曲融合、南北合套过程中"犯调"的问题，并且得出结论——无论是【黄龙滚犯】之"北曲南腔"，抑或是【扑灯蛾犯】之"南曲北调"，都是南北曲彼此相互渗透的结果。作者阐释"南腔北曲"和"南曲北调"的具体表现和实际意义，指出此现象普遍存在于万历年后的戏曲选本中，认为这种现象的深层意义在于曲学意识的嬗变：曲牌联套体的戏曲传统在南北合套、北南对话的过程中逐渐自我敞开、自我消解。该文举一反三，使读者能够清晰地认识南北曲交叉渗透、互为体用的关系，从而更好地理解中国古代戏曲体制与声腔音乐的发展轨迹。

在曲学中，"南北曲"通常被认为是以北曲和南曲两部分组成的一个完整概念，分别以"北九宫"和"南九宫"为格律规范。继周德清所作《中原音韵》完善"北九宫"曲谱之后，沈璟所作《南曲全谱》中的"南九宫"与"十三调"体系成为后世各类南曲谱所遵循的准则。那么，沈璟是如何完成对"南九宫"的首次构建的？杨伟业的论文《论沈璟〈南曲全谱〉对"南九宫"的首次构建》②，分三个方面对这一问题进行了阐释。其一，从北曲谱对"南九宫"建立的影响分析，发现构成"南九宫"基础的54支曲牌均有模仿"北"宫调的属性，占"南九宫"曲牌的19%。其二，从"南北合套"对"南九宫"建立的影响来看，沈璟的文献出处很可能包括明中期的散曲选如《盛世新声》《词林摘艳》《雍熙乐府》等，因而其曲谱内容很容易受到"南北合套"的影响。但是，沈璟编纂的基本处理方法为"寻找南曲散套中使用较为固定的曲牌组合，该套中所有曲牌的属性根据其中已确定宫调者进行归类；当两种以上的依据产生矛盾时，则参考文辞格律，尽量通过'同名不同体'或'宫调出入'的方式兼顾"③。所以，"南北合套"或者《中原音韵》都不是唯一的准绳，"南九宫"体系的建构事实上多有"变通"。其三，就《南曲全谱》对戏文文本的处理而言，作者以高明《琵琶记》的宫调归属为例，认为当曲牌的宫调归属因不同文献产生分歧时，哪怕沈璟有自己的观点，也会以蒋孝旧谱为最终根据。此外，文章还总结出沈璟处理戏文文本的五点方法。全文通过对"南九宫"首次建构的解析，认为探寻正确的音乐规律应当建立在对以往实践经验的总结和将总结出来的理论再拿到实践中去检验，"南九宫"的构建，因不是这样做的，故而步入了歧途。

三、昆曲的剧目与改编

张文恒《从〈绣襦记〉剧本形态的多面性看"戏文"、"南戏"与"传奇"的关系》④，首先引王国维、徐朔方、吴新雷、俞为民等人的观点，理清"戏文""南戏"与"传奇"在概念上的差异与分歧，继而围绕集戏文、南戏、传奇三者为一体的《绣襦记》，述说其故事从唐至明中叶近700年的民间积累史。以《绣襦记》剧本形态的多面性，分析其民间色彩与文人创造俗雅并呈的主题、曲词和故事细节，从而得出结论：《绣襦记》涵盖了文本、音律与旨趣三个维度的剧本体制，具备自"戏文"到"南戏"再到"传奇"演进的内在动力。从民间创造，到文人模拟，再到文人独创，三者在本质上并无截然不同的差别。

赵天为的《〈牡丹亭〉的地方戏改编》⑤，着眼于其他剧种对昆曲名剧《牡丹亭》的搬演，分析地方剧种结合自身特色所进行的二度创作活动。赵天为发现，地方剧种对《牡丹亭》的改编具有四个共性：其一是主题上都继承原剧对"情"的讴歌和对杜丽娘执着追求的肯定。其二是情节上围绕主线删繁就简。其三是人物随情节调整并对主要人物形象进行凸显和升华。其四是语言上不袭用原著而追求本色的效果。地方剧种的改编在演唱体制、角色行当、念白设置、表演呈现等方面都表现出鲜明的个性特征。文章对《牡丹亭》的粤剧本、赣剧本、婺剧本等进行比较，论其优劣。作者还通过认真的整理，得出南方剧种的改编文雅、唯美、歌舞并重、强化诗意，而北方剧种的改编则更显朴实而饶有民间风味之结论。

康保成《清朝昆班如何搬演〈牡丹亭〉——以〈缀白裘·叫画〉为中心》⑥一文，行文流畅、语言质朴，简要精准地概括了《牡丹亭·玩真》从案头到折子戏的演变过程。清乾隆年间钱德苍所编《缀白裘》，共收当时流行的

① 丁淑梅,李将将:《〈万壑清音〉"北曲南腔"与"南曲北调"现象研究》,《戏曲艺术》(季刊)2016年第3期。
② 杨伟业:《论沈璟〈南曲全谱〉对"南九宫"的首次构建》,《浙江艺术职业学院学报》(季刊)2016年第4期。
③ 杨伟业:《论沈璟〈南曲全谱〉对"南九宫"的首次构建》,《浙江艺术职业学院学报》(季刊)2016年第4期。
④ 张文恒:《从〈绣襦记〉剧本形态的多面性看"戏文"、"南戏"与"传奇"的关系》,《文化遗产》(双月刊)2016年第2期。
⑤ 赵天为:《〈牡丹亭〉的地方戏改编》,《戏曲研究》(季刊)2016年第1期。
⑥ 康保成:《清朝昆班如何搬演〈牡丹亭〉——以〈缀白裘·叫画〉为中心》,《学术研究》(月刊)2016年第10期。

《牡丹亭》舞台演出本十二出,基本上囊括了《牡丹亭》最精彩的场子,其中《叫画》就是从原作中的《玩真》改编而成。明末《牡丹亭》的多种改编本,都有大幅删减汤显祖原作唱词、增加戏剧性念白的趋势,取得了极佳的舞台效果。乾隆晚期,《叫画》已基本取代了汤显祖的原作《玩真》而成为昆曲舞台上最常上演的剧目之一。此后昆班继续按照《缀白裘》的路径,使其进一步戏剧化。晚清的《遏云阁曲谱》《粟庐曲谱》等文献,为我们留下了历代艺人搬演《牡丹亭》的雪泥鸿爪。

四、昆曲的艺术审美和传承

王宁的《〈风流院〉：一部被"遮蔽"的优秀传奇——兼论古代戏曲作品艺术价值的"还原"》①,从文本和作者所处背景进行分析,对朱京藩的《风流院》传奇进行了全方位的点评,认为它在主题、语言、排场、科诨和关目情节诸方面都堪称一部可圈可点的"场上之曲"。王宁认为《风流院》的艺术成就主要包括以下六点：其一,《风流院》的思想内容虽然达不到《疗妒羹》"思想解放"的高度,却也自有其独到的社会意义。如该剧对于明代科举弊端的暴露,第六出用夸张的手法,抒发了落第举子对科场腐败的愤恨之情。其二,将汤显祖设为"风流院"院长,在情节上具有独创性。其三,《风流院》的语言在构建戏剧情景、抒发人物内心上有很多感人之处。其四,剧本的科诨具有较强的娱乐价值。其五,剧本的排场设置表现出作者对场上艺术的娴熟。其六,剧本的场次安排符合生旦为主的戏份格局。然而,由于该剧与吴炳的《疗妒羹》同为敷演乔小青故事的戏曲作品,因前者光芒在前,从而形成了对后者的"遮蔽",使得后者长期以来沉埋不显。作者认为,评价艺术作品,首先应关注它的艺术价值,优秀的作品终究会随着研究的深入而得到正视。

解玉峰《文人之进退与百年昆曲之传承》②,从甲午海战后中国社会性质的变革说起,认为知识阶层由传统士大夫阶层渐变为现代知识分子,而昆曲的百年传承离不开知识分子的体认和担当。知识阶层在20世纪前半叶对昆曲传承发挥了主导性作用,这主要表现在：一,在上海等现代城市组织数以百计数的各种曲社。二,组织和建立各种类型的戏剧学社、学校或协会,以培训和教育艺人。三,在高等院校开展曲学授受,在中学则将昆曲列为教育科目,以实现"雅乐"的薪火传承。20世纪后半叶以来,国家权力在文化建构和文化生态方面起到了决定性的作用,昆曲的传承也被认为应以职业性的昆曲演员和剧团为主,文人阶层完全退居为边缘人物,昆曲脱离其文化土壤,生存遂日趋艰难。

王美诗的《昆曲传承的环节及问题初探》③没有被昆曲市场生气勃勃、演员声名鹊起的现状所迷惑,对于昆曲传承保护工作进行了冷眼审视,认为有必要重新梳理昆曲传承所涉及的各个环节,明确传承的核心要素。首先,昆曲和其他戏剧一样,在以表演为核心的基础上需要一个良好有序的戏曲产业链。这个产业链包括以导演、编剧为中心的创作环节,以演员和乐师为中心的演出环节,以观众为中心的欣赏环节和以学者为中心的研究环节。其次,传承和创新要从各个环节入手,纯粹的传承是基础,但传承中的创新不可或缺。最后,作者指出,目前昆曲传承中存在着各种现实问题,如编剧水准亟待提高、折子戏传承越来越少、表演重"雅"不重"俗"、演员重"戏"不重"功"、多元文化背景下的传承缺乏公共关注与规范等。

五、昆曲的传播及其他

廖奔、赵建新的《清人绘〈金瓶梅词话〉六十三回插图戏班堂会演出〈玉环记·玉箫寄真〉场面》④展示了一幅戏曲传世的场景。插画内容为李瓶儿亡故,悼亡之时,西门家招戏班来家演出《玉环记·玉箫寄真》。西门庆看戏思人,掩面落泪。自明万历以后,戏曲版画盛行,少数成名文人画家也因风气而偶作戏画,内容主要是歌咏著名的戏曲故事和人物,某些话本和词话也配有专业插图。

韦明铧的《汤显祖与明代扬州昆曲》⑤从作家的人生经历和地域文化进行考证,论述汤显祖与扬州有密切联系。汤曾师事泰州学派哲学家罗汝芳,而当时的泰州为扬州府管辖。在汤显祖的诗文集中,我们可以看到许多扬州的痕迹。作为人类文化遗产的昆曲,自万历年间

① 王宁：《〈风流院〉：一部被"遮蔽"的优秀传奇——兼论古代戏曲作品艺术价值的"还原"》,《戏曲艺术》(季刊)2016年第1期。
② 解玉峰：《文人之进退与百年昆曲之传承》,《戏剧艺术》(双月刊)2016年第4期。
③ 王美诗：《昆曲传承的环节及问题初探》,《戏曲研究》(季刊)2016年第2期。
④ 廖奔,赵建新：《清人绘〈金瓶梅词话〉六十三回插图戏班堂会演出〈玉环记·玉箫寄真〉场面》,《戏曲艺术》(季刊)2016年第2期。
⑤ 韦明铧：《汤显祖与明代扬州昆曲》,《浙江艺术职业学院学报》(季刊)2016年第2期。

流传到扬州之后,经历明、清、民国、共和国四个时代,已近400年。现在,昆曲已经成为扬州文化的有机组成部分。

裴雪莱、彭志合著的《论康乾南巡与苏州剧坛》一文①,探讨康熙、乾隆两朝分别出现的牵动朝野、影响深远的六次南巡,分析其对江南经济文化中心、昆剧大本营苏州地区产生的作用。认为帝王南巡和观剧的行为,与苏州昆曲的发展有紧密的关系,虽然二帝南巡在诸多方面存有异同,但对当地的政治、经济、文化等都产生了巨大影响,如使昆曲表演精益求精、观剧蔚然成风、职业戏班纷纷组建、昆曲人才流布全国,因而强化了苏州的昆曲基地作用,并且助推了江南的演剧风气。

艾立中的《国民党北平市政府的戏曲审查》一文②,根据史实,研究了国民党戏曲审查委员会产生的历史背景,并从1932—1937年、1945—1949年国民党北平市政府的戏曲审查章程和法规,研究其对戏院剧本的审查及演出监管,对学校戏剧演出的审查与引导,对剧团剧社的登记和管理,并调查剧社成员和经费等活动。认为国民党严格的戏曲审查制度提高了剧社的准入条件,但其首要目的是为了巩固国民党的思想统治。国民政府对戏曲的审查束缚了戏曲的编演自由,但也禁演了一批低俗、迷信和带有色情内容的剧目,催生出不少富有民族精神的新戏,推动了戏曲的改良。

裴雪莱在《论清代苏州织造与苏州演剧的利弊关系》一文③中论述了清代苏州织造的多种功能。认为苏州织造与苏州地区演剧关系之密切非一般官府衙门可比拟,体现在组织梨园会演、助长演剧风气和奉承帝王等诸多方面,且对苏州昆班、昆伶的职业生涯影响深远。苏州织造的梨园管理与资源调配等职权,客观上推动了苏州演剧环境的活跃。当然,苏州织造对苏州地区演剧发展也存在一定阻碍作用,如限制演员流动、禁查地方剧本以及打压外来声腔等。总体来看,清代苏州织造与苏州演剧的关系错综复杂,利弊兼有,其对苏州昆曲舞台地位的维护之力不宜否定。

新时期以来,尤其是在昆曲被列入"世界非物质文化遗产名录"之后,昆曲研究的热潮逐浪相高,就数量而言,昆曲的史论专著与论文数以千计,其质量也超过了以往。但是,理论的研究和当下昆曲的振兴之间仍有一定的距离。我们热切地希望,昆曲的理论家们多关心昆曲的传承与发展的问题,通过深入的研究,对昆曲的未来起到积极的推进作用。

幸逢其时的莎士比亚与被遮蔽的汤显祖

李建军

莎士比亚毕竟是幸运的,他的时代虽然也有"野蛮之处",却并不与他为难;而他的天才,也可以像以狂风开道的阳光一样,自由地将自己的灿烂光芒投射在自己祖国的精神大地上。相比之下,汤显祖显得更了不起,因为他的时代更野蛮,更摧折人的个性、激情和才华,而他却凭着自己的勇气和智慧,战胜了这可怕的野蛮,写出了闪烁着人性光辉和美丽诗意的伟大作品。

幸逢其时的莎士比亚

写作需要最低限度的自由——安全地思考、想象和表达的自由。在一个极端野蛮的时代,只有少数极为勇敢的人才敢在积极的意义上写作;而大多数人,要么选择沉默,要么满足于虚假的或不关痛痒的写作。即便那些勇敢的写作者,也不得不选择一种隐蔽的写作方式,例如隐喻和象征的写作方式。就此而言,汤显祖象征化的"梦境叙事"就是一种不自由环境下的美学选择;而莎士比亚的全部创作所体现出来的极大的自由感和明朗感,则彰显着写作者与写作环境之间积极而健康的关系。

是的,自由度和安全感是文学创作最起码的前提。只有在作家的生命权和人格尊严得到保障的前提下,正常的文学创作才有可能。司汤达说:"如果我们从事文学而又安全无虞,我敢预言:法国的新悲剧不久就会出现;我所以要讲到安全,这是因为想象受到威胁,被损害的仍然是想象。"他说得很对! 在以极端恐怖的方式压制思想自由、遏抑创造活力的环境里,不仅作家的人格

① 裴雪莱,彭志:《论康乾南巡与苏州剧坛》,《戏剧艺术》(双月刊)2016年第1期。
② 艾立中:《国民党北平市政府的戏曲审查》,《北京社会科学》(月刊)2016年第4期。
③ 裴雪莱:《论清代苏州织造与苏州演剧的利弊关系》,《戏剧(中央戏剧学院学报)》(双月刊)2016年第6期。

会受到扭曲,而且,他们的想象力和表达能力都会因为受到威胁和干扰而降低。

如果说,一个国家最高统治者的道德和人格会极大地影响普通公民的道德和人格,那么,这种影响对一个时代精神文化生活的影响就更为巨大和深入。在不同的社会,诗人、作家、艺术家和哲学家因为受到最高统治者不同的对待,会在思想和激情、人格和风格等方面表现出截然不同的风貌。严酷的专制不仅降低知识分子的人格尊严,而且,还不可避免地破坏他们的感受力和创造力;而一个智慧、谦逊、仁慈的君主,则不仅让人们普遍感受到做人的基本尊严和自由,而且还会给自己的时代创造最健康的环境和风气。

就生活环境、文化氛围和写作条件来看,莎士比亚无疑要比汤显祖幸运得多。莎士比亚已经在"现代语境"中自由地想象和写作;而汤显祖却困在"前现代语境"中,不得不通过一种高度象征化和隐喻的形式展开写作。换句话说,汤显祖与莎士比亚虽然身处同一个时代,但却生活在两个世界。也就是说,从物理时间上看,他们确乎是同时代人;但是,从文明程度上看,他们则生活在完全不同的时代——汤显祖的时代落后于莎士比亚的时代何止400年!

莎士比亚确乎是幸运的。他赶上了英国历史上的崭新而健全的时代——都铎王朝(1485—1603)的最后一个君主伊丽莎白一世时代(1558—1603)。

女王伊丽莎白一世天分极高。"据说,她在6岁时已经庄重得像个40岁的中年人的样子。"她也非常幸运,"出生在文艺复兴热情高涨的时期",并接受了良好的正规教育。她把学习变成了一生的习惯,即使做了日理万机的国王,也未曾一日荒废读书:"1562年,阿夏姆每天都和她一道念希腊文和拉丁文。他说,伊丽莎白在一天之内所念的希腊文的数量比教会中一个受奉牧师一周内所念的拉丁文还要多。"伊丽莎白一世女王博学多闻,懂拉丁语、希腊语、意大利语、法语、西班牙语和威尔士语等好多种外语,对宗教、哲学、政治、历史、文学、数学、音乐等学科都颇有研究。

最高统治者的身体一般都是僵硬的,就像他们的表情大都是冷酷的一样,就像他们的语言大都是无趣的一样。然而,伊丽莎白女王的身体却是柔软的,语言也是温和的:"她能按照佛罗伦萨跳舞方式跳舞,姿态优美,惊动观众。她的谈吐,不仅充满幽默情味,而且富有美趣和机智,显示出一种正确的社会见识,一种精细到令人心折的独特感受。"她有艺术家的天赋:"她也继承了父母对音乐的热爱,不但会弹鲁特琴,有极佳的鉴赏力,甚至有一副好歌喉,还会创作音乐。"

虽然有着如此过人的禀赋和良好的修养,伊丽莎白女王却从不以此骄人,脑海里也从来没有产生过这样的荒谬念头——强制作家按照自己设计的理念和模式来写作。她懂得尊重知识分子和作家,充分保障他们思考和写作的自由。她知道,精神性的创造活动与个性密切相关;她也知道,良知是无法被强行绑架的:"女王笃信的箴言为'人的良知无法强迫',而她'也不想无谓地探究他人的内心与任何秘密思想'。"

伊丽莎白女王有着异乎寻常、近乎完美的性格,"她的内心没有一般妇女所具有的那种缺点。她的坚韧不拔的精神可以和男子媲美"。英国历史学家、莎士比亚研究专家霍利迪则说她"有都铎的勇气;而且既有男人的理智,又有女人的直觉力"。这显然是一个在性格、感受力和意志品质等许多方面都达到极高水平和境界的女性政治家。

伊丽莎白一世女王很善于处理复杂的社会矛盾。在她的统治下,"英国的君主统治显得和谐而有效"。虽然把社会安定看得很重要,对宗教的控制比较严格,但是,总体来讲,她的统治是温和而理性的。她给人们的心灵生活以较为充分的自由,"她宣称自己既不希望、也不打算'窥刺人们的内心和隐秘的想法'。她所要求的是人们在行动上服从其权威和官方的宗教法令"。尤其是在经过了文艺复兴的洗礼后,现代性的曙光已经降临,国家基本摆脱了非理性的野蛮状态,人们的精神世界获得了极大的解放和自由,知识分子可以自由地思考,诗人可以自由地歌唱,作家可以自由地写作。

于是,这一时代的文化生活便显示出一种乐观、理性而强健的精神风貌。正是在这样的时代,才有可能形成歌德所说的"强有力的创作风气"。在歌德看来,莎士比亚的"许多天才奇迹"有不少"要归功于他那个时代的那股强有力的创作风气";在莎士比亚的时代,文学创作是"不受干扰的"。

历史学家霍利迪也将这一时期文学艺术的繁荣归因于时代本身的伟大:"在伊丽莎白王朝最后十年中,莎士比亚写了约二十个剧本,包括从《亨利四世》到《哈姆雷特》。从乔叟以后,英国除了怀亚特以外,没有产生重要的诗人,但这时期却人才辈出,如斯宾塞、查普曼、丹尼尔、德莱登、琼森、多恩都在这一时期从事写作。"因此,完全可以说,没有伊丽莎白时代的伟大精神,就没有莎士比亚的辉煌成就。

被遮蔽的汤显祖更显非凡

汤显祖像莎士比亚一样表现出非凡的才华,一样创

造了不朽的杰作,但是,我们却只需感谢汤显祖,而无须感谢他的时代。

从个人与时代关系的角度看,汤显祖远远没有希腊人和莎士比亚那么幸运。他生活在一个落后而野蛮的前现代社会。恐怖氛围里的静止与和谐,是这个社会的突出特点。14世纪到19世纪的欧洲,一切都生气勃勃,生活处处在发生变化。"在这样一个时代,稳定成了可诅咒的东西,而非幸事。相对地说,中国不仅看起来,而且事实上是静止的、落后的。"

汤显祖时代的最高统治者,是万历皇帝朱翊钧。这是一个极其平庸和低能的人,一个在很多方面都与伊丽莎白一世大相悬绝的人。他虽然不像几乎与他同时代的俄国沙皇伊凡雷帝那样残暴,但却心理病态,行为古怪,修养极差。在黄仁宇的描述中,他从来就"不是一个胸襟开阔足以容物,并以恕道待人的皇帝,他的自尊心受到损伤,就设法报复。报复的目的不在于恢复皇帝的权威而纯系发泄。发泄的对象也不一定是冒犯他的人,而是无辜的第三者"。

像他的祖先们一样,朱翊钧喜欢用阴险而冷酷的方式来管理国家。他统治下的国家,是一个绝对依赖厂卫特务和酷吏的"警察国家"。它貌似强大,自夸为上国,但却乱象已萌,险象环生。

从法治文明来看,明代是一个空前酷虐的时代。统治者治国以猛,视人命如草芥,视杀人如儿戏,严刑峻法,骇人听闻,令人发指:"刑法有创之自明,不衷古制者,廷杖、东西厂、锦衣卫、镇抚司狱是已。"

明代自朱元璋开始,"文字狱"迫害就极为严酷:"明代的文字祸呈波浪式的发展,先后出现了两个浪头:第一个浪头见之于明代开国初年,第二个浪头见于明代由盛而衰的嘉靖、万历年间。这两个浪头之间百余年内,自然地形成了文字风波的低谷。"统治者深文周纳,锻炼成罪,手段极其阴毒残忍,在知识分子内心造成了极大的恐慌。

在这样的环境里,一个读书人想存活下来,就得出卖自己的人格,就得放弃做人的尊严,恰如汤显祖所言:"此时男子多化为妇人,侧行俯立,好语巧笑,乃得立于时。不然,则如海母目虾,随人浮沉,都无眉目,方称盛德。"

就想象力和才华而论,汤显祖与莎士比亚相去亦不甚远,在伯仲间,然而,他们的境遇和命运却全然两样。汤显祖怀抱利器,无由伸展,处处碰壁,一生偃蹇。他将自己的满腹牢骚、一怀愁绪都在给好友的信函中发泄了出来。他在给梅禹金的信中说:"半百之余,怀抱常恶。"这样的情绪,他在《答李乃始》中也有宣泄:"仆年未及致仕,而世弃已久。平生志意,当遂湮灭无余。"他被黑暗的官僚体制窒息欲死,又挣脱不得。1609年,在致丁长孺的信中,他这样表达了自己的苦闷:"弟今耳顺,天下事耳之而已,顺之而已。吾辈得白头为佳,无须过量。长兴饶山水,盘阿瘖言,绰有余思。视今闭门作阁部,不得去,不得死,何如也。"1612年,他已经是63岁的老人了,得知素未谋面的邹迪光给自己作传,竟然感动得"咽泣"。

在写给邹迪光的致谢信函中,汤显祖将自己与文学作品中的人物相比譬,倾诉了郁积已久的愤懑:"弟之阅人不如承福,通物不如橐驼,雅从文行通人游,终以孤介迂蹇,违于大方。樗朽待尽,而明公采菲集榛,收为菀藻。百世珉璆,岂在今日。"他本来志在兼济利民,却沉于下僚,游宦不达,无可如何;转而想寄情楮墨,以写作为业,却同样困难重重。就是在这种"无可如何"的写作环境里,他始终努力不懈,这才创造出了"临川四梦"这样不朽的伟大成就。

哈兹里特在评价莎士比亚的时候说:"他的野蛮之处是他那时代的产物。他的天才却是他个人的。"莎士比亚毕竟是幸运的。他的时代虽然也有"野蛮之处",但却并不与他为难;而他的天才,也可以像以狂风开道的阳光一样,扫却厚厚的乌云,自由地将自己的灿烂光芒投射到自己祖国的精神大地上。相比之下,汤显祖显得更了不起,因为他的时代更野蛮,更摧折人的个性、激情和才华,而他却凭着自己的勇气和智慧,战胜了这可怕的野蛮;通过象征主义的形象体系,批判了权力的腐败和世道的险恶,也写出了闪烁着人性光辉和美丽诗意的伟大作品。

总之,无论从哪个方面讲,作家都是他的时代之子。我们评价汤显祖和莎士比亚,一定不能脱离他们生活的时代。正因为他们所处时代的文明程度不同,所获得的自由空间不同,所以,他们的戏剧写作在反映生活的广度、把握生活的深度和批判生活的强度等很多方面,都大有差异。汤显祖珠玉般的莹洁和金子般的光芒,被时代黑暗的尘土严重地掩蔽和埋没了。

(原载于《中华读书报》2017年01月18日;本文摘自李建军:《并世双星:汤显祖与莎士比亚》,南昌:二十一世纪出版社集团2016年版)

经典评价的本土立场与文化语境
——从上昆版"临川四梦"谈起

刘祯

当代昆曲剧团不论是六个半抑或七个,虽数量不多,却各具千秋,各有其长,是20世纪昆曲兴盛的标志。就上海昆剧团(以下简称"上昆")来说,演员行当的齐全、演员表演艺术的精湛、保留剧目的完整和保护传承的有序不断,都是有目共睹的。纪念汤显祖逝世400周年优秀剧目展演于2016年7月在北京国家大剧院拉开帷幕,上昆拿出的是汤显祖全部的"临川四梦",亦足见其实力。

一、上昆演出"临川四梦"的价值意义

"临川四梦"是传奇创作的一个高峰、一个奇迹,也是昆曲表演的一个高峰、一个奇迹。特别是其中的《牡丹亭》,自其问世以来,在昆曲舞台流行不衰。昆曲从清代中期以其"繁缛"逐渐走向衰落,涨涨落落,而《牡丹亭》无论是整本抑或折子戏演出,都是舞台最为流行的。进入当代,昆曲发展也是几起几落,但《牡丹亭》的上演、改编和整理都是最多的。据统计,包括昆曲之外的粤剧、赣剧、越剧、黄梅戏、采茶戏、豫剧、北路梆子的改编本达30多部。[1] 围绕《牡丹亭》搬上舞台,汤显祖在世期间即发声过"彼恶知曲意哉!余意所至,不妨拗折天下人嗓子",以此表达他对沈璟动其曲词的强烈不满。当代改编大致来看有两种趋势,一种是汤显祖的"异化",20世纪五六十年代,包括八九十年代的改编均属此列,意识形态化下对古人作品按照时代要求和理解加以"改编"和"创作",有着较强的"创新意识";另一种是步入21世纪非物质文化遗产保护以来对"遗产"的尊重和还原,体现为一种文化的自觉和自信,也是新时代背景下对"遗产"的历史再读、再诠释和再体验。这一时期的"改编"与此前当代的"改编"理念迥异。此次上昆"临川四梦"即是在这一历史背景下秉承这一理念进行"改编"的。

"临川四梦"的完整推出,是昆曲表演和有效传承的结果,更是汤显祖戏剧艺术的魅力展现。昆曲发展有其深厚的传统与历史积淀,今日各昆曲院团能够上演多少、上演什么剧目是检验其实力的重要手段,同时也说明该剧目传播和流行的程度。《紫钗记》《牡丹亭》《南柯记》《黄粱梦》是汤显祖剧作的所有,以"临川四梦"著称于世,汤显祖并非职业戏剧家,他的理想在于"兼济天下",但人生仕途的变幻莫测、波诡云谲,改变甚至是颠覆了他对社会、对仕途、对人生的看法,"四梦"某种程度上是汤显祖精神与心路历程的象征和隐喻,侠、神、佛、仙,似幻似梦,似虚似实,似仙似俗,似真似假,他的戏剧是为人生的艺术,不意间他的人生理想成了他戏剧艺术的映像,他以"四梦"取得了远比"正史"更高的历史认可和地位,这是汤显祖无论如何也想不到的。所以,"四梦"的整体推出,不只是一个剧作家的作品是否具有完整性的问题,而是关乎对剧作家人生理想之理解是否完整的问题。这,上昆做到了,并且她在国家大剧院戏剧舞台的表演是如此美轮美奂。"四梦"中的四部作品不是平衡的,这从他们传播传承的出数和频度可以见出,《牡丹亭》的家喻户晓毋庸置疑,上昆有多个版本的《牡丹亭》,此次整理改编,不能说是非常完整,因为毕竟是一个单元的演出,没有很大的容量,保留了9出,这9出从文学性来看,是汤显祖《牡丹亭》的精华所在,从舞台表演角度看,也是最精湛和最有传统和传承基因的部分。《紫钗记》取材于唐传奇《霍小玉传》,是"四梦"描写中最具现实性的作品,表现李益与霍小玉之间始终如一、真挚感人的爱情,这也是传奇素有的题材内容,作为汤显祖早期传奇作品,从内容题材到形式可能因循与程式化得更多一些,相比较来看,汤显祖的个性和创新在此展现得要少一些。《南柯记》在昆曲舞台上已难觅其迹,恐怕也就是上昆有这种实力能够把这样一部昆曲舞台久违的作品呈现给观众。这也是汤显祖剧作演出和传播史上的一个重要篇章,是上昆值此汤显祖逝世400周年之际的一个完美收官。

演出风格的统一性。上昆"临川四梦"演出风格的统一性,既是一个组织安排问题,也是一个艺术理解问题,还是一个对剧作思想及作者思想系统性和整体性的认识问题。昆曲的传播与传承,使得不同剧目以不同方

[1] 赵天为:《〈牡丹亭〉在当代戏曲舞台》,《东南大学学报》(哲学社会科学版)2013年第4期。

式呈现,尤其是后来的折子戏,自由灵活,可长可短,故事不再繁复,但细节细腻,人物关系密切,感情真挚到位,它也为该剧目的改编、整理奠定了基础。一些剧团的"改编本"多由此而来。上昆"临川四梦"亦以此为基础,但显然不限于此,比如此次《牡丹亭》游园、惊梦、寻梦、写真、离魂、拾画、叫画、幽媾、冥誓九折演出本,即是根据多版本的数十出改编整理的,从而使得这九出既具有原著的主要情节,又能围绕杜丽娘与柳梦梅的爱情关系表达原著的思想精神。这种以"四梦"为整体性剧作的意识和安排,特别体现在此次上昆演出时舞美和灯光所构筑的风格和色彩上。"四梦"的舞美和灯光讲究整体、一致,而这种整体和一致又因具体作品不同而有变化,这种变化又与该剧所表达的内容和思想契合,这种风格的质朴、雅致、简约,还有隐约的现代感,都在告诉我们这是昆曲,这是汤显祖的作品,也是今人理解和诠释的汤显祖"四梦"。舞台的色彩与灯光,既是装饰与表演的辅助手段,还是一种无言的思想流露,具有象征意义。比如《邯郸梦》具有仙道思想,舞台色彩较多采用的就是紫色,而"紫气东来"的典故是与道家创始人老子联系在一起的,无疑这一基调与该剧所要表达的题材和思想是吻合一致的。

如果说传承是文化的显著特征,那么我们可以进一步说,传承是中国文化的精神,这是由中华文明早熟和对思想原典的追求所决定的。无疑,昆曲之于戏曲具有这种性质,而上昆在当代的风云际会中发扬了这种精神,使得昆曲、汤显祖剧作演绎能够持续不断。昆曲的"行当"规式可以延展演员的艺术生命,演员对本行的那种"聚精会神"精神,也使"行当"作为技巧规式本身具有了艺术性,这样行当与表演、规式与艺术于演员交融浑然一体,这是一种"绑定",使行当具有规式,使演员术有专攻,彼此取长补短,彼此互相呼应,也彼此互相约束,消弭因不同演员扮演而带给观众所饰人物的明显差异。这也是一种文化,中国戏曲演员的艺术生命力是最长的,梅兰芳的杜丽娘可以从少年演到老年,同样,蔡正仁的柳梦梅也可以从20世纪50年代演到21世纪。在这次上昆演出中一个显著特征就是老中青演员同台献技,展现了上昆演员队伍所形成的梯队组合,老一辈艺术家计镇华、张洵澎、蔡正仁、梁谷音、张静娴、岳美缇等风采依旧,或粉墨登场,或亲自传承指导,而一批愈益走向成熟的演员如黎安、吴双、缪斌、沈昳丽、余彬、倪泓等也越来越为广大观众所熟悉和喜爱。不过,由于演员年龄的

反差较大,在饰演剧中同一人物时,对观众审美还是会产生一定的阻隔影响,"行当"是有边界的,即便最优秀的演员也不例外。其实,如果蔡正仁的柳梦梅扮饰是贯穿全剧的,也是一种和谐平衡,是一种精致、成熟的美,"行当"所发挥的作用会更明显更积极,虽同样存在年龄、嗓音、体态之别,但完整统一,何况还有老艺术家的得心应手、驾轻就熟呢?但如果反差过于明显,就会打乱对这种扮演人物的和谐平衡、一致完整,会影响甚至割裂人物、人物的舞台塑造,但这种影响、阻隔甚至割裂在传、帮、带的传承语境下被遮掩、贴上"非遗""传承"的标签,甚至是美化了。这是不能颠倒和混淆的,而近年这样一种舞台扮演或者说创作模式有扩散和强化的势头。"非遗"保护在今天成为中国人文化自省和走向自觉的出发点和一种标志,而汤显祖和他的"临川四梦"成为经典示范。汤显祖的戏剧史和文化史意义在某种程度上比既往历史的所有阶段更被人所首肯和热议,似乎今天人们才真正读懂了"临川四梦",也才真正在读懂汤显祖。这种认识和认识趋势,既有现实因素,也是由中国文化的传承特点及对传统的向往、膜拜所决定的。从这一向度审视,汤显祖及其剧作的影响和价值还处于不断的发现与增长中。

上昆将"临川四梦"整体搬上舞台,不仅表现出昆曲的艺术魅力,较完整地展现出汤显祖剧作的文化价值,同时也再度引起学界对汤显祖剧作的"再认识"与"再研究"。9月6日一场名为"跨越时空的对话——纪念文学巨匠汤显祖和莎士比亚"的主题活动正式启动,上昆作为代表院团之一,参加了此次由文化部举办的系列活动,向全球介绍汤显祖的戏剧艺术与文化精神,以此扩大中国传统戏曲在国际上的影响力。究竟如何比较汤显祖与莎士比亚剧作的意义与价值,成为热度最高的议题,亦是上海昆剧团向海外传播"临川四梦"必须厘清与直面的问题。

二、回到中国立场评价"临川四梦"

20世纪30年代,日本汉学家青木正儿比较中西戏剧,在《中国近世戏曲史》一书中最早将汤显祖与莎士比亚并提:"显祖之诞生,先于英国莎士比亚十四年,后沙氏之逝世一年而卒。东西曲坛伟人,同出其时,亦一奇也。"[①]青木正儿最早从世界整体范畴出发看待东西方戏剧,已明显具有世界性的眼光。毋庸置疑,汤显祖与莎

① [日]青木正儿著,王古鲁译:《中国近世戏曲史》,上海:商务印书馆1936年版,第230页。

士比亚均对自身所处的文化传统产生了巨大的影响,其至成为东西方戏剧的文化符号,他们的戏剧作品自问世以来,不仅引起历代学者的研究与评价,也掀起了舞台表演的热潮,成为久演不衰的经典,用莎士比亚来比况汤显祖,当然是很恰当的。

将汤显祖与莎士比亚置于同一高度进行比较,不能仅仅停留于在某些微不足道的偶然性巧合事件中寻求趣味,更应该发掘其作品的精神意蕴,因为艺术作品所产生的思想,必然有其深刻复杂的社会背景与文化背景,通过历史透视的经典细读与接受,才能创造当下的价值。从纵向的历史时间维度看,莎士比亚与汤显祖尽管同在一个时代,但是他们所处的横向文化空间却有极大的差别,其戏剧的表现形态、审美观念、思想精神、理念价值也完全不同,因此,我们必须回到两位戏剧大师所处的文化语境中去体贴他们的生命情怀,才能对其剧作产生的价值意义作出更为公允客观的比较与评价。

理解晚明思想格局及其发展走向,是解读汤显祖剧作的前提。伴随着资本主义的萌芽,中国16世纪的明代,"曾经存在一个土生土长的'文艺复兴'的人文主义者的反封建斗争历史和他的思想体系的轮廓"①,在社会哲学领域便已开启了启蒙运动的进程,其中尤其以泰州学派为代表,王艮提出"百姓日用即道","愚夫愚妇"都"能知能行",一反过去的道统,崇尚饥尚饮食、渴思饮、男女之爱自然而然的"人性之体",高扬个性解放,抨击禁欲主义,从思想领域反对"存天理、灭人欲"的封建礼教。王艮门人罗汝芳提出"大道只在自身",主张"吾儒日用性中而不知者,何也?'自诚明谓之性',赤子之知也。'自明诚谓之教',致曲是也。隐曲之处,可欲者存焉。致曲者,致知也。"②与欧洲的文艺复兴类似,社会思想的启蒙总要与文学艺术相呼应,公安三袁提出文学"独抒性灵、不拘格套";以"狂狷"自我标榜的李贽倡导"童心说";通俗小说"三言""二拍"展现出市民阶层的生活观与价值观;绘画领域出现了"我行我法"强调自由创造精神的"文人画"理论;汤显祖更是以"唯情主义"提出人性解放,开启了戏曲艺术思想的新天地。诗歌、小说、戏剧、绘画等领域的思潮并不是孤立的现象存在,在晚明这个独特的时期,作为一场高扬感情的唯情主义的社会思潮,共同掀起了中国式个性解放的思想启蒙运动。尽管这一运动被清军入关打断,但不能否认晚明社会思潮的进步意义。因此,理解汤显祖的"临川四梦"所折射出的精神世界,不能不将其置于一个宏观的、整体的、中国语境下的社会思潮中进行审视。

汤显祖13岁即跟随罗汝芳学习,在人文启蒙思潮的影响下,提出人性解放的"唯情主义",认为"人生而有情。思欢怒愁,感于幽微,流乎啸歌,形诸动摇。或一往而尽,或积日而不能自休"③。"唯情主义"是一种新的价值观与人文主义精神的体现,奠定了汤显祖的思想理论,也贯穿了文学、戏曲的创作实践。在他看来,"性""心""情"根本就不能间隔,天理天道自在人情中显现,"世总为情,情生诗歌,而行于神"④,作为一种消解"理法"对人性束缚与压抑的巨大力量,"情"是人的生命内部涌起的精神自觉和价值理性的自我把握,可以穿透时空,超越生死。因此,文学创作可以不拘格套、打破成规,"因情成梦,因梦成戏",以梦的方式吐纳性情,以"传奇多梦语"⑤构筑舞台之情景。诚如吴梅的评说:"盖惟有至情,可以超生死,忘物我,通真幻,而永无消灭;否则形骸且虚,何论勋业,仙佛皆忘,况在富贵?"⑥《霍小玉传》借助"侠义"的力量,突破世俗社会的现实,成就"情"的圆满;《牡丹亭》将深闺少女对爱情的渴望渲染到极致,生而可以死、死而可以生,生生死死,寻寻觅觅,惊心动魄,巧妙迭出,只为寻求一种人间至真的深情,将生命诗意地安顿;《南柯记》的梦,将苦乐兴衰写尽,宠辱得失历遍,功名利禄,荣华富贵,不过是虚,是空,如同梦幻泡影,东风一吹,便破便灭;《邯郸记》中的黄粱梦,感叹浮生如稊米,付与滚锅汤。道在稊稗中,顿悟的却是生死情空。"临川四梦"构筑的梦境与至情,融入了汤显祖对时空的认知、对生死的了觉,认知的不仅是"活着,还是死去"的问题,更在思考着宇宙生命与个体至情的存在意义,"灵奇高妙,已到极处"⑦。如果不从中国传统的哲思立场出发,就看不到汤显祖这一灵魂,也无法贴近汤显祖的思想精神,更不可能解读出"临川四梦"的深

① 卢兴基:《失落的"文艺复兴"中国近代文明》,北京:社会科学文献出版社2010年版,第4页。
② 汤显祖:《明复说》,《汤显祖集·诗文集》,北京:中华书局1962年版,第1165页。
③ 汤显祖:《宜黄县戏神清源师庙记》,《汤显祖集·诗文集》,北京:中华书局1962年版,第1128页。
④ 汤显祖:《耳伯麻姑游诗序》,《汤显祖集·诗文集》,北京:中华书局1962年版,第1050页。
⑤ 汤显祖:《与丁长孺》,《汤显祖集·诗文集》,北京:中华书局1962年版,第1350页。
⑥ 吴梅:《四梦跋》,毛效同编:《汤显祖研究资料汇编》,上海:上海古籍出版社1986年版,第711页。
⑦ 张岱:《琅嬛文集·答袁箨庵》,长沙:岳麓书社1985年版,第144页。

刻与伟大。诚如吴梅所言:"世之持买椟之见者,徒赏其节目之奇,词藻之丽,而鼠目寸光者,至诃为绮语,诅以泥黎,尤为可笑。"①"四梦"之价值,不仅限于其昆曲的表现形式,更有其内在的精神价值,尤其在晚明历史转折的苦难危机时代,中国人以自身的哲思方式严肃地思考历史文化命运的发展方向,汤显祖作为个体的人,在历史的洪流中,以至情参透生命,以戏中之梦了悟生死,从而张扬个性,发掘人性,契合着中国式的早期启蒙精神,让"临川四梦"焕发出恒久的艺术生命力。无论在一经问世,便让"家传户诵,几令《西厢》减价"的明代,还是在当下通过上昆排演"临川四梦"所激起的"昆曲热",均可窥见"临川四梦"所具有的跨越时空的永恒性价值。在上昆的表演中,除了老、中、青三代演员精湛技艺所创造的形式美感之外,我们仍能从其改编本中体会"四梦"之情的深刻,"生而可以死、死而可以生"这种表象上的合情不合理,彰显和洞烛的是一种普世、恒久的人的灵性生命与理想诉求,这种浪漫情怀和执着坚定,是中华民族的情感气韵,其意义和价值认同感,通过戏剧的表达被不断张扬,无论在哪一时代,均能引起观众的强烈共鸣,获得舞台生命的真实效果,亦愈益引起当代人的共鸣,这种评价趋势与中国文化所注重和倡导的精神实质是一致的。

三、莎士比亚与汤显祖:
东西方文化立场与评价

时值汤显祖与莎士比亚逝世400周年之际,各地掀起了一股纪念热潮,各类学术活动包括上昆"临川四梦"在内的演出活动,纷纷在世界各地举行,如何比较与评价汤显祖与莎士比亚,成为学界争鸣的重要话题。其实,早在20世纪60年代,徐朔方先生就撰有深入研究和比较汤显祖与莎士比亚的文章,他特别强调其文"不想效法唐代元稹写李杜优劣论的样子硬要替古人分高低,这样做既不可能,又无必要。但是他们各自代表东西方的两大文化,至少代表中国、英国两种文化、两种文学,在适当的对照下,会有助于我们对他们遗产的认识和评价"②。我们既不能妄自尊大,也不能妄自菲薄,只有将二者放置于客观的历史语境中,才能得出中肯的论断,而评价视野中文化立场的选择就尤为重要。一部戏剧作品之所以成为该民族世代流传的"经典",既有内部的因素,即在艺术精神上具有超越性,在审美上达到典范性,在形式上具有示范性的权威作品,也有其外部建构的因素,诸如作家的种族国籍、文本所处的文化语境、不同时代的文化立场,甚至文化权利的博弈等等,很少有作品不经过外部的"建构"而天然地成为经典,包括汤显祖与莎士比亚的戏剧作品。因此站在不同的阶层立场对同一部作品便会得出截然相反的评价,例如在伊丽莎白时代,莎士比亚剧作主要是应剧组的要求而写的,其作品并非"不朽的""永恒的",在流传与接受的过程中,遭到不断的"改写"。伏尔泰就曾站在法国古典主义戏剧的立场,批评莎士比亚戏剧"毫无高尚的趣味",甚至"断送了英国的戏剧"③。伴随着莎士比亚在中国的翻译,其一开始就作为英国戏剧文化的"经典"被传播到国内,经典地位随着阐释者的不断强化已成为不可置疑的"真理",但哈姆雷特式的呐喊所透露出来的价值理性是否被中国人吃透理解,恐怕《胡适日记》就是最好的反讽与证明:"萧士比亚实多不能满人意的地方,实远不如近代的戏剧家。现代的人若虚心细读萧士比亚的戏剧,至多不过能赏识某折某幕某段的文辞绝妙,——正如我们赏识元明戏曲中的某段曲文——决不觉得这人可与近代的戏剧大家相比。他那几本'最大'的哀剧,其实只当得近世的平常'刺激剧'(Melodrama)。如'Othello'一本,近代的大家决不做这样的丑戏! 又如那举世钦仰的'Hamlet',我实在看不出什么好处来! Hamlet 真是一个大傻子!"④胡适的不解也未能撼动莎士比亚在中国评价体系中的地位,因为近代以来,西方戏剧理论被舶来之后已经成为一种主流话语,站在西方戏剧理论的立场,以悲喜剧的价值标准比附固有传统,强迫中国戏曲就范西方解释系统,已成为一种学术习惯。由此莎士比亚是幸运的,而汤显祖就显得有些悲情,有以"悲剧"的标准来诟病"临川四梦"的大团圆结局的;有站在西方话语体系的立场上认为汤显祖属于"中世纪"而不具有"现代性"的;有以黑格尔的标准为绝对标准,批评汤显祖的戏剧不属于严格意义上的"戏剧"者;甚至有学者认为汤显祖与莎士比亚根本无法比较,"如果从更高的形而上层面和精神境界来看,汤显祖与莎士比亚在文学殿堂中根本不属于相同的级别,不具有可比性。汤显祖在他所处

① 吴梅:《四梦跋》,毛效同编:《汤显祖研究资料汇编》,上海:上海古籍出版社1986年版,第711页。
② 徐朔方:《汤显祖和莎士比亚》,见徐朔方:《论汤显祖及其他》,上海:上海古籍出版社1983年版,第73页。
③ 伏尔泰:《哲学通信》第十八封信(1734)(选),《莎士比亚评论汇编》(上),北京:中国社会科学出版社1979年版。
④ 沈卫威编:《胡适日记》,太原:山西教育出版社1997年版,第127页。

的时代非常优秀,反映了时代的问题,但从根本上说是不能和人类文学中的顶级巨匠莎士比亚相提并论的,艺术和思想不会因其所处的国籍民族不同就随意变换标准,汤显祖的平面化叙述、为伦理道德所囿而妥协了的矛盾,以及没能进入形而上层面的缺憾,在后世终于由他的同胞,伟大的曹雪芹全部弥补,如果说非要比较,这才是本民族真正与莎翁一个级别的作家。"① 西方文明并非一种普世性的文明,也并不存在一个放之四海而皆准的西方标准,将莎士比亚预设在"人类文学中顶级巨匠"的位置作为价值判断的依据,认为"更高的形而上层面和精神境界"有"级别",直接依据西方的文化模式来匡正自己的文化理念,并以此作为思想启蒙的资源,判断其他文化的"落后性",却不从中国传统文化活泼的生命力出发,深入中国传统艺术传达的价值系统与符号象征体系,探寻"临川四梦"构筑的精神情感与生命意义,动辄反讽嘲弄自己的艺术与文化,轻视自身民族文化的价值,这种认识和观点在20世纪80年代改革开放的初期,甚至汇为一时潮流,影响一世人心。但在21世纪的当下,在那种"月亮都是外国的圆"早已遁形逃匿后,尚有论者以"更高的形而上层面和精神境界"来抑此扬彼,这正是丧失思想和文化立场、缺乏民族文化自信的典型反映,完全以西方的话语及价值标准作为不能"随意变换的标准"来衡量、批判世界,貌似客观、公允而浑然不知自己的片面和无知。其实"艺术和思想不会因其所处的国籍民族不同就随意变换标准"这种观点,早在20世纪70年代就已经遭到西方理论界的自我质疑,佛克马提出:"所有的经典都由一组知名的文本构成——一些在一个机构或者一群有影响的个人支持下而选出的文本。这些文本的选择是建立在由特定的世界观、哲学观和社会政治实践而产生的未必言明的评价标准的基础上的。"② 审美性与特定社会的价值功利性,始终是影响艺术作品地位的两种重要力量。

不可否认,莎士比亚是伟大的,其剧作具有深刻的精神力量与生动巧妙的展现方式,深刻影响了西欧的戏剧文化,但以莎士比亚的伟大来否定汤显祖剧作的伟大,生硬地将不同文明系统下的戏剧家互比优劣,显然是无意义的。如果将汤显祖的"四梦"抽离出中国文化的语境,晚明的时代背景,阳明心学的哲学体系,将之置于西方价值评判的标准下,恐怕就会得出非客观、不公允的结论。汤显祖剧作不是没有缺点和不足,但价值立场的混乱导致评价标准的错位,"他者"视角和评判标准使得评论者难以在更为广阔的背景(超越西方)下真正从文化史、戏剧史的视野对其进行解读和评判,以至于出现了对汤显祖"平面化叙述、为伦理道德所囿而妥协了的矛盾,以及没能进入形而上层面的缺憾"的认识偏颇。

其实,这样一种认识和"理论"并不值得反驳,因为它所反映的是学术眼光的狭隘与偏激,对此,徐朔方先生早已做了回答:"我深信只有对自己民族文化具有不可动摇的自豪感的人才能充分评价别民族的伟大成就而不妄自菲薄。一个最有信心的民族也一定最善于向别的民族学习,而不骄傲自满。"③ 在纪念莎士比亚与汤显祖的今天,我们更应该以此为契机,关注本土学术知识传统,走出西方的戏剧理论模式,建立符合自身文化传统的话语系统,纠正过度生搬硬套地将中国戏曲艺术置于西方话语阐释系统的做法,而代之以"以中容西"的气度,扎根于自己深厚的文化土壤,思考和探寻艺戏曲的发展方向,唯有此,才能使莎士比亚与汤显祖的戏剧焕发出新的时代意义。

(作者系中国艺术研究院研究员、博导,梅兰芳纪念馆书记、副馆长)

① 张霁:《缪斯殿堂的台阶是有层级的——汤显祖与莎士比亚的不可比性》,《上海艺术评论》2016年第3期。
② [荷兰]佛克马(D. W. Fokkema)著,李会芳译:《所有的经典都是平等的,但有一些比其他更平等》,童庆炳、陶东风主编:《文学经典的建构、解构和重构》,北京:北京大学出版社2007年版,第18页。
③ 徐朔方:《汤显祖和莎士比亚》,徐朔方:《论汤显祖及其他》,上海:上海古籍出版社1983年版,第88页。

汤显祖与明代扬州昆曲

韦明铧[1]

昆曲《牡丹亭》自明代登台后,便有无数痴男怨女为之伤心泪下,甚至有一些闺阁淑女还如醉如痴地追求汤显祖。很多诗话笔记记载了这类事情。如《石间房蛾木堂随笔》中的杭州商小玲,《柳亭诗话》中的娄江俞二娘,《三借庐笔谈》中的扬州金凤钿等。据说明代扬州有一女子叫金凤钿,读《牡丹亭》成癖,一心想嫁给汤显祖为妇。后来听说汤显祖已有家室,而且在京师待试。金凤钿思之再三仍"愿为才子妇",便大胆地给汤显祖寄去一信,表达了自己的仰慕之情。书信几经辗转,才抵汤显祖手中。等到南宫报捷,汤显祖被金凤钿的衷肠所感动,便星夜兼程赶到扬州。不料此时金凤钿已因相思而死一月有余,临终时留下遗言:"汤相公非常贫贱者,今科贵后,倘见我书,必来见访。惟我命薄,不得一见才人,虽死目难瞑。我死,须以《牡丹亭》曲殉,无违我志也。"[2]汤显祖感其知己,亲为出资经营葬事,并守墓一月有余方返。

金凤钿因《牡丹亭》而殉情的故事,说明《牡丹亭》在女性中影响至深。同时也说明昆曲《牡丹亭》在明代已经流传至扬州,汤显祖在明代扬州女性中拥有忠实的崇拜者。

汤显祖(1550—1616),字义仍,号若士,亦号海若,又号清远道人,别号玉茗堂主人,江西临川人,明代戏剧家、文学家。汤显祖天资聪颖,加上刻苦攻读,对于诗文、乐府、医药、卜筮等无不涉猎。他不但博览群书,而且广交朋友,生性正直刚强,不肯趋炎附势。年轻时因不肯接受首辅张居正的拉拢,两次落第。直到33岁,居正死后次年,始中进士。但他仍不肯趋附新任宰相申时行,故仅能在南京任太常博士。后改官南京詹事府主簿,又迁南京礼部祠祭司主事。在这期间,他与东林党人邹元标、顾宪成等交往甚密。万历十九年(1591),上《论辅臣科臣疏》,历数朝политич败、科场舞弊、弄臣贿赂、言路阻塞,因而触怒神宗,被谪迁广东,一年后又调任浙江遂昌知县。汤显祖清廉简朴,体恤民情,提倡文教修平反冤狱,深得民心。万历二十六年(1598),弃官回乡闲居,在玉茗堂中以戏剧活动终其一生。

汤显祖与扬州有密切联系。他曾师事泰州学派哲学家罗汝芳,而当时的泰州属于扬州府管辖。在他的诗文集中,我们可以看到许多扬州的痕迹。如《扬州袁文谷思亲》诗,是写给扬州兴化人袁文谷的。《为维扬李孝廉催归作》,是写给扬州人李孝廉的。《坐故椅怀扬州萧成芝》,是写给扬州瓜洲故人萧成芝的。《口号付小葛送山子广陵三首》,是写给寓居扬州的朋友谢廷赞(号山子)的。《扬州送郡上客》,应是在扬州送客之作。

万历二十六年(1598),汤显祖辞去浙江遂昌知县回江西临川隐居,路过扬州时与遂昌吏民作别,赋有《戊戌上巳扬州钞关别遂昌吏民》诗:"富贵年华逝不还,吏民何用泣江关?清朝拂绶看行李,稚子牵舟云水间。"[3]在扬州的见闻,显然给汤显祖留下了难忘的印象。

他在扬州游览了名胜琼花观,写下《琼花观二十韵》长诗,其中有"楼台尚觉江都好,丝管能禁海月迟;四海一株今玉茗,归休长此忆琼姬"之句,对琼花充满了感慨。扬州的旅程给他许多感悟,他的《广陵偶题二首》写道"岁月随人去,风尘可自知。偶然流泪处,翻看旧时书。""忽忽知何意,悠悠向此方。怯知新涕泪,还是旧衣裳。"沈际飞评曰:"所谓'冲口出常言,情真理亦至'者,妙,妙!"传说汤显祖写《牡丹亭》时,一日家人忽然寻他不见,最后发现他躺在庭院的柴堆上掩袂痛哭。问他什么缘故,他说写到"赏春香还是你旧罗裙"一句时,不禁悲从中来。"赏春香还是你旧罗裙"与"怯知新涕泪,还是旧衣裳"非常相似,或许灵感即来自扬州时。

多情的汤显祖,也许在扬州有过艳遇。他的《广陵有赠》五律咏道:"依住曲江台,台门一点开。蛾眉今夜浅,斜月剪江来。"似乎表白他与扬州某位风尘女子有暧昧关系。另一首《广陵夜》七律咏道:"金灯讽讽夜朝寒,楼观春阴海气残。莫露乡心与离思,美人容易曲中弹。"诗中的意蕴与前一首十分近似。

① 韦明铧(1949—),男,江苏扬州人,扬州大学美术与设计学院、鉴真佛教学院特聘教授,国家一级作家,扬州文化专家,主要从事民间文学研究。
② 邹弢:《借庐笔谈》卷二,扬州:广陵印社1983版,第319页。
③ 汤显祖:《汤显祖诗文集》卷十二,上海:上海古籍出版社1982版,第485页。

汤显祖在扬州的时间并不多,但他对扬州的印象特别深刻,所以尽管《牡丹亭》假托的是宋代故事,写的却是当时的扬州风光。《牡丹亭》第三十一出《缮备》有词云:"边海一边江,隔不断胡尘涨。维扬新筑两城墙,醵酒临江上。三千客两行,百二关重壮。维城风景世无双,直上城楼望。"扬州嘉靖年间筑新城事,成了他写作的资料。汤显祖的另一部传奇《南柯记》,写的是发生于唐代扬州的故事。《南柯记》第二出《侠概》有这样的道白:"小生东平人氏,复姓淳于,名梦……家去广陵城十里,庭有古槐树一株,枝干广长,清阴数亩,小子每与群豪纵饮其下。"可喜的是,这株古槐树至今犹在。

汤显祖一共创作了《紫箫记》《紫钗记》《还魂记》(《牡丹亭》)《邯郸记》《南柯记》五剧。因后四剧均有梦境构想,故并称"临川四梦"。他的剧作植根于现实生活的土壤,又显示出高度的浪漫主义精神。代表作《牡丹亭》以追求个性解放的强烈意识,无情地抨击了封建道学的理念束缚。剧中描写杜丽娘与柳梦梅在梦中相爱,醒后寻梦不得,抑郁而死。其后梦梅掘坟开棺,丽娘复活,表达了作者"生可以死,死可以生"的浪漫思想。女主人公杜丽娘在礼教束缚下复杂而坚定的反抗性格,被作者以瑰丽的妙笔刻画得入木三分。"原来姹紫嫣红开遍,似这般都付与断井颓垣。良辰美景奈何天,赏心乐事谁家院?朝飞暮卷,云霞翠轩,雨丝风片,烟波画船,锦屏人忒看的这韶光贱!"数百年来,这些经典唱词几乎家传户诵,被称为古今绝唱。

《紫钗记》的主题思想,同样体现了作者的爱情观念,它歌颂了理想中的义侠黄衫客,使剧作具有更深的思想意义。《南柯记》和《邯郸记》是寓言讽世剧,借梦中之景,写现实之事,举凡社会的病态、人情的险诈、官场的黑暗、文人的心理,均跃然纸上。剧本中弥漫着"色即是空"的思想迷雾,令人对生命和富贵作另一种醒悟。

汤显祖的作品影响深远,师法于他的临川派戏剧家,在明代有吴炳、孟称舜等,在清代有李渔、洪升、蒋士铨等。日本学者青木正儿在《中国近世戏曲史》中,将他和莎士比亚并称为东西方交相辉映的两颗明星。徐朔方先生在《汤显祖评传》中说,明代妇女,特别是上流社会闺秀的文化修养比现在人们所想象的要好得多。汤显祖的祖母常常"援故籍以提婴",他的母亲则"少读书而习故"[①]。《牡丹亭》第三出杜宝训女说:"看来古今贤淑,多晓诗书。他日嫁一书生,不枉了谈吐相称。"也许这是当时家长对女儿进行教育的主要目的。如果不对女儿进行必要的文化教育,可能发生不愉快的事件,使得家庭的声望受到损害。

《牡丹亭》在女性读者心中引起的反响,是深刻而且深远的。扬州女子金凤钿的故事,只是一个代表。《红楼梦》第二十三回《西厢记妙词通戏语,牡丹亭艳曲警芳心》,是《牡丹亭》的影响在小说的反映。至于金凤钿式的真实事件,也可以举出。一部不朽的作品,问世之后常能引起强烈的反响,百年之后魅力也不会衰减。汤显祖的《牡丹亭》就是这样一部不朽的作品。它不仅感动了金凤钿,而且感动了扬州人。因为早在明代万历年间,昆曲已从苏州传入扬州,而且扬州已有专业昆班演出。据明人潘之恒《鸾啸小品》卷三《广陵散》记载,潘氏在万历三十九年(1611)到扬州,看到汪季玄"招曲师,教吴儿十余辈。竭其心力,自为按拍协调。举步发音,一钗横,一带扬,无不曲尽其致"[②]。潘之恒在扬州观摩汪季玄家班的演出达10天之久,赋诗10余首,对汪家昆班中的十几位名伶作了品评。

潘之恒,字景升,号鸾啸生、冰华生等,人称髯翁,徽州人。少以诗称,曾入汪道昆白榆社,师事王世贞,认识袁宏道后,为公安派后劲。一生遍游大江南北,考察名山大川。因家中有爱好戏曲传统,故幼年受到熏陶,终生沉迷于戏曲。潘之恒与戏曲家汤显祖、张凤翼、臧懋循、吴越石等常有交往,著有诗集《涉江集》《金昌集》和杂著《亘史》《鸾啸小品》。《亘史》《鸾啸小品》中多记戏曲艺人的活动与成就,今人辑为《潘之恒曲话》。潘之恒所看到的汪家昆班,是我们今天知道的扬州最早的昆曲戏班。

汪季玄也是徽州人,寓居扬州,与潘之恒友善。汪季玄不但喜爱昆曲,而且精通昆曲。潘之恒在《亘史》中谈到昆曲的流派时说:"如吾友汪季玄、吴越石,颇知遴选,奏技渐入佳境,非能谐吴音,能致吴音而已矣。"就是说,汪季玄非但能够遴选昆曲人才,他自己就十分擅长昆曲技艺。汪季玄购苏州幼童10数人,延请曲师,教其学戏,有时亲自按拍协调,示范表演。演员在学戏之后,都能掌握表演技巧,擅演许多剧目。潘之恒在汪家接连观赏家班演出10天之后,对演员一一品题,赞扬其技艺"浓淡烦简,折中合度,所未能胜吴语者,一间耳"。也就是说,汪家昆班和苏州昆班比较起来,就只差那么一点儿。

① 汤显祖:《龄春赋》,《汤显祖诗文集》卷五,上海:上海古籍出版社1982年版,第145页。
② 潘之恒:《广陵散二则》,《潘之恒曲话》,北京:中国戏剧出版社1988年版,第211页。

据《鸾啸小品》记载，汪季玄家班的主要演员有：

国琼枝，唱做俱佳："有场外之态，音外之韵。闺中雅度，林下风流。国士无双，一见心许。"

曼修容，擅长表演："徐步若驰，安坐若危。蕙情兰性，色授神飞。可谓百媚横陈者也。"

希疏越，形象优美："修然独立，顾影自赏。叙情慷慨，忽发悲吟。有野鸭之在鸡群之致。"

元靡初，风格俊逸："云衢未半，秋舟方升。孤月凌空，独传清啸。倘谓同欢毕轮，毋斳发艳于三岁矣。"

掌翔风，色艺超群："颜如初日，曲可崩云。巫峰洛水，仿佛飞越，岂直作掌中珍耶？"

慧心怜，行腔姣好："音叶鸾凤，步骖骅骝。千人中亦见，卓乎超距之士。"

瑶萼英，仪态脱俗："色艳而佹，气呼以畅。如缥渺仙人，乍游林水，而纤尘不染。"

直素如，悟性极佳："锦文自刺，冰操同坚。宠或驰于前鱼，怨每形于别鹤。无金买赋，为献长门者接踵。悟后之欢，自溢于初荐尔。"

正之反，扮相挺拔："松筠挺秀，笙簧自鸣。如徒逐靡丽，亦几于玄赏。"

昭冰玉，善于传情："美秀而润，动止含情。水静而心澄，云遏而响逸矣。"

和美度，身短技长："身不满五尺，虹光缭绕。气已吞象，壮夫不当如是耶！"

寰无方，道白流畅："跳波浪子，巧舌如簧。脱逢吴儿，尚当掩袂。"

五年以后，汪季玄把家班的演员送给了吴县范长白。

在一本署名据梧子的《笔梦叙》中，记载万历初年扬州钞关监税徐老公也有家乐。书中记载，御史钱岱疏请终养，途经扬州，门生故交出城二十里迎接"张灯结彩，陈设绮丽"。第二天，先游琼花观，晚至盐司署宴观剧，凡扬郡名班皆集其中，"有扬州监税徐老公者，亦在座，自云有家妓数名，颇娴音乐，明早乞枉驾一顾，稍申款曲。至次日，复往监税署观女乐。徐公屡诩其教习之善，选择之审。侍御姑口誉之，以其为弋阳腔，心勿悦也。徐监选女乐四名来送，固辞之。徐监乃唤满江红载四女遣管家二人，女侍二人，候镇江口，随侍御至家。"可见徐家的戏班唱的不是昆山腔，而是弋阳腔。然而，这些演员送给钱岱之后，大多改唱昆曲，有的还很有造诣。

据《笔梦叙》，徐老公家班的主要演员有：

张五儿，先唱弋阳腔，后改唱昆曲，成为昆班净角："年十二，扬州人，后名五舍"；"二净张五舍，扬州人。姿色红晕，身材短俏，足略弓。终于侍御家。"

韩壬姐，善唱弋阳腔："年十二，北京人，后名壬壬。"

冯观儿，先唱弋阳腔，后改唱昆曲，成为昆班外角兼领班："年十二，扬州人，后名观舍。""外冯观舍，扬州人。姿容秀丽，长大姣好。足弓，名翠霞，侍御于侍妾中命为首领。侍御卒后，旋卒第中。"冯翠霞之《开眼》《上路》《训女》等曲，尤为独，擅"冯翠霞者，小名观舍。性极慧，自维扬来，不阅月，已能说此间乡语。初装副末，仅能锦衣缓步，唱开场词。唱毕即载红毡帽，出场吹笛弹弦，或扮家人之类，别无他长也。后因装外之王仙仙身材微短，教师令两人交换，乃大见所长，侍御观而悦之。至晚年，犹朝夕不离左右，诸妾咸听指挥焉"。

月华儿，善唱弋阳腔："劾养徐公家，不知姓。年十一，后名月姐。"

明末的扬州，除了汪家和徐家的戏班之外，据吴新雷等先生考证，还有这样一些唱昆曲的家班：

袁天游家班：袁天游，泰州人，明天启、崇祯间蓄有家班。王孙骏《蕊亭随笔》载："天翁极好兴土木，蓄优伶，一日不闻斧斤与管弦声，便头岑岑矣。"又据袁天游女婿宫伟镠《庭闲州世说》载："妇翁家优童甚盛。"可见其家班由童伶组成。

李长倩家班：李长倩，兴化人，明末崇祯间进士。其【满庭芳】词自称："家乐奏深更，倾城看艳质。"可知李氏有家班。

张永年家班：据祁彪佳《祁忠敏公日记·癸未日历》载，明崇祯十六年（1643）九月二十八日，祁彪佳在扬州，"至张永年家，阅闺秀六人，永年举酌，观其家优演数剧"。二十九日，"永年邀酌，观《疗妒羹》，即小青事，但以死为生耳"。① 由此可见，演出《疗妒羹》的为扬州张永年家班，演员为女优。《疗妒羹》是晚明吴炳创作的昆曲剧本，演扬州乔小青故事。

吴新雷先生指出，明清昆曲家班都是士绅豪富家自费置办的，其中有"家班女乐""家班优童"和"家班梨园"等类型，其性质以私家自娱或招待宾客为主，有时也对外演出。

作为人类文化遗产的昆曲，自万历年间流传到扬州之后，经历明、清、民国、共和国四个时代，已近400年。现在，昆曲已经成为扬州文化的有机组成部分。

（原载于《浙江艺术职业学院学报》2016年5月）

① 祁彪佳：《祁忠敏公日记·癸未日历》，《祁彪佳文稿》，北京：书目文献出版社1991年版，第1350页。

走近大师版《牡丹亭》的大师们

刘祯

一、牡丹亭·昆曲·大师

圈内事圈内热,属于自然;圈内事并引起圈外热,则属于非常情况。当外地朋友发来微信,要我帮助其购买大师版《牡丹亭》票,并告知此演出消息一发布,最高标价1680元的演出票两小时内即告售罄,这个消息引起我的特别注意。12月13日晚的北京在经历了一场市区几乎不见的雪后,风疾天寒,然而天桥剧场外人头攒动,热闹非凡,晚上的验票也颇为不同,共有三道之多,最外围的设在院子大门处,一片节日气氛。近三小时的演出,其掌声之多之热烈是近年观摩戏曲演出所罕见的,14日的演出亦复如此,演出已尽,观众不去。走出剧场已远,思绪亦复还在舞台、剧中。

明代戏剧大师汤显祖的《牡丹亭》,是一部里程碑式的作品,昆曲的辉煌是以明清无数的作品为支撑的,而《牡丹亭》是最为耀眼和亮丽的一朵奇葩。《牡丹亭》通过杜丽娘与柳梦梅表达的"至情",生可以死,死可复生,其所具有的浪漫主义精神,所穿越的不仅是生与死的界限,更是历史与现实、不同文明和文化之间的,也因此奠定了《牡丹亭》所具有的不朽品格。而与其文学思想所匹配的就是"昆曲"的表达,"水磨调"旖旎悠扬、歌舞美轮美奂,将其思想和内容、人物的情感传达到了一个极致。沉浸其间,并不能知道自己所陶醉的是一种思想、情感还是唯美而纯粹的艺术,"牡丹亭"成为与"昆曲"难解难分、比肩而并的两个关键词,这种内容、思想的丰富与艺术表现、载体的天然有机融合,是中国戏剧艺术的美妙之处,也是中国艺术的特别厚重和浑然之处。

今天的昆曲,已经由一种历史悠久和尘封状态掸去尘灰,焕发了青春,又回到了时尚之位。历史就是这样的峰回路转,有起有伏,艺术更是有其周期律,中国艺术亦是如此,它的味和神,使得真正的中国艺术都是悠扬和耐久不息的。随着近些年非物质文化遗产保护的启动,人们日益认识到优秀的传统文化、传统艺术之于我们今天的意义。昆曲成为人们走入传统、认识传统文化一个最形象和生动的路径,然而,昆曲的传统是什么,昆曲的精髓在哪里,究竟什么是昆曲所要传承的,这些不仅是一般人们所未解的,就是业内也颇多歧义和讨论。大师版《牡丹亭》的推出,它的意义就在于树立了一个示范和标高,是一次昆曲艺术时代性的饕餮晚宴,而不只是这些艺术大家的难得齐全的一次大聚合。

昆曲的结构和演出也是很奇特的,整部戏可以三十、四十出,也可以五十、六十出,作为长篇演绎一段悲合离欢的爱情故事或风云际会的历史更迭,但它也可以是片段和短小的,这就是折子戏。折子戏是全本戏的抽离,有其独立性,又是全本戏的有机组成。这种结构的演出使得昆曲能够做到灵活自如,可长可短,张弛有度。大师版《牡丹亭》从五十五出中精选了十四出,七位杜丽娘分别由沈世华、华文漪、梁谷音、王奉梅、张继青、张洵澎、杨春霞扮演,四位柳梦梅分别由岳美缇、石小梅、汪世瑜、蔡正仁扮演,侯少奎扮演判官,刘异龙扮演石道姑,陆永昌扮演陈最良、王小瑞、郭鉴英、王维艰扮演杜母,还有"小人物"张寄蝶,等等。

二、姹紫嫣红:七位杜丽娘

《牡丹亭》是说不完的,也是演不尽的,杜丽娘和柳梦梅也是昆曲演员最熟悉的角色,"大师版"《牡丹亭》很有创意,每位艺术家在多年的舞台体验中,对杜丽娘、柳梦梅或其他人物的理解是不同的,包括个人家庭、性格、经历和学养的差异,尽管师承可能是同一批甚至同一位老师,但理解和塑造的人物会有不同,这种不同打上了沈世华、华文漪、梁谷音、王奉梅、张继青、张洵澎、杨春霞各自的烙印。同在京城,我平素与沈世华老师接触不很多,但与其先生钮骠老师在各类戏曲研讨活动中时有晤面,钮老师学养甚深,学问谨严。如果不是在昆曲界,很多人对"沈世华"这三个字可能不及其他大家那么耳熟能详,因为她常年任教于中国戏曲学院表演系,自幼入浙江昆剧团学习,是"世"字辈重要的传承人。与其他"大师"不同的是,沈老师自20世纪70年代以来主要不是活跃在舞台上,而是在昆曲教学第一线,直接担负着"传承"使命,她也是昆曲教育史上第一位女教授,中国戏曲学院硕士生导师。她在这次《闺塾》《游园》里扮演的杜丽娘情窦未开,接受陈最良私塾教育,作为大家闺秀甫一上台,沈老师就受到观众的一片掌声(作为一名戏曲老观众,这次"大师版"演出掌声之多、掌声之热烈,使我几欲泪出)。沈老师让人看到的是一位美丽端庄、典雅守礼的少女,表演得稳重大方、规范内敛。沈老师

已30多年没登台,所以这次演出对她意义更不同,她是非常重视的,哪想到一向不感冒的她,演出前得流感,响排时发不出声,紧张着急,发烧腿软。事后说到这些,沈老师还数度哽咽,认为老师辈都没赶上好时代,昆曲不景气,今天我辈赶上了,心情很复杂。在大师们中,魏春荣属于小字辈,其实她在昆曲舞台已担纲多部戏的主演,所以春香一角确实是"屈就",不曾想到她所饰演的春香那么轻盈活泼,那么生动灵气,也见出魏春荣艺术上的成熟和多面。

华文漪,这三个字于昆曲界是非常响亮的,她受业于朱传茗等名家,主攻闺门旦,作为"昆大班"学员在20世纪60年代就有"小梅兰芳"之誉。在她的艺术人生中塑造了一系列古典女性形象,如杜丽娘、陈妙常、白素贞、杨玉环、李倩君、费贞娥、李桂枝、柳氏、唐婉、蔡文姬等。华文漪的扮相端丽,嗓音华美,其表演有张力而蕴藉,追求自然,台湾地区著名学者王安祈教授对其《惊梦》有"江流婉转绕芳甸"(《春江花月夜》句)之形容。曾经,她的离走,让岳美缇有"无缘再圆"《牡丹亭》的落寞。我与华文漪老师的相遇,应该是在2000年的台北,记得是台湾"中央研究院"文哲研究所华玮女士宴请,有从美国而来的华文漪,还有曾永义、白先勇及上海昆剧团蔡正仁、计镇华诸先生,台湾同人90年代就与大陆昆曲界建立起密切关系,担负起抢救和传承的工作。而今,吟唱着"朝飞暮卷,云霞翠轩,雨丝风片,烟波画船",华文漪不减当年,与岳美缇的表演可谓珠联璧合,她们赋予杜、柳人物以自己多年演出独有的体验,让"昆虫"十足地过瘾。演罢,华文漪老师先行,而我与岳美缇老师几次在一起,只是没有向她问及这次合作的感受!

相比较其他艺术家,梁谷音的"杜丽娘"似乎更与她执着的性格有关,她本工花旦,师承沈传芷、张传芳、朱传茗等,还学了正旦、闺门旦,戏路很广。她是一位性格演员,在昆曲舞台上塑造了《思凡》中的小尼姑、《烂柯山》中的崔氏、《潘金莲》中的潘金莲、《描容》中的赵五娘等具有鲜明性格特点而又思想感情复杂的人物形象。记得2007年5月在成都"川昆抢救继承展演暨中国地方戏与昆曲论坛",我与梁老师有近距离接触,研讨会上她不仅给与会学者做示范,还积极参与昆曲抢救和传承的讨论,她的直率和谦虚都给我留下深刻印象。"杜丽娘"是梁谷音的一个梦,本工花旦的她,为圆演杜丽娘梦,自费和姚传芗学戏,此时她已经人到中年,本不为登台。这个梦在她不懈的努力和追求下,终于在90年代圆了,观众们看到了一位新的"杜丽娘"。她的《寻梦》《魂游》,她的杜丽娘,有一种生气、活泼劲,带着妩媚,这与她戏路广分不开,不拘一格,互相融通。

在诸大师中,王奉梅老师是我台下没有近距离接触者之一,但却是我所敬重的昆曲艺术家。她主攻闺门旦,师承姚传芗、张娴等,她的表演身段细腻闲适,嗓音清丽甜润,有"昆曲皇后"之誉。她所刻画的杜丽娘得到了观众的好评,这次《写真》已经有11年没演,她腰椎间盘突出,之前甲状腺又开刀,所以对是否能登台一直很担心。《写真》一出,杜丽娘在欢情之后陷入无尽的思念,"径曲梦回人杳,闺深珮冷魂销",是她"生"而走向"死"的重要节点,王奉梅的表演很好地把握住了杜丽娘此时的情感和思想,蕴藉而哀怨,思念而无望。也有观众独对王奉梅老师的表演点赞。

张继青无疑是这些"大师"中的大姐大,她和侯少奎同龄,同为1938年出生,是新中国成立后培养的第一代昆曲演员,系"继"字辈。她先学苏剧,后专攻昆曲,师从沈传芷、姚传芗、俞振飞等大家。她的表演含蓄蕴藉,唱腔刚柔相济,韵味隽永。她在昆曲舞台上塑造了一系列人物形象,而她的代表作则是《牡丹亭》和《朱买臣休妻》。她所塑造的崔氏,不是一个简单的负心女子,而表现出了这一人物性格的多侧面及内心矛盾复杂的悲剧性。当然,使她享誉海内外的是《惊梦》《寻梦》《痴梦》三折的出色表演,这也使她有"张三梦"之誉,奠定了张继青在昆曲旦角中当之无愧的"头牌"地位。张庚先生在看了张继青《牡丹亭》后专门撰文《从张继青的表演看戏曲表演艺术的基本原理》,把一个艺术家的表演个案上升到戏曲表演艺术的基本原理加以阐述,认为"从她身上看到了中国戏曲有着内心体验的好传统,能够用高度的技巧,把演员对人物的体验表现在舞台上"。我乍听"张继青"这一名字还是20世纪80年代,彼时本人从东北到扬州读硕士研究生,任中敏、徐沁君诸老师所激赏的就是张继青的《牡丹亭》。近年来随着昆曲日益受到各界重视,我也有了更多机会见到张继青老师,包括一起参加文化部组织的昆曲优秀中青年演员大赛,担任评委,虽然她不再活跃在昆曲舞台,但我能感受到在她身上所焕发的活力和担当,传承育人,包括作为青春版《牡丹亭》的艺术指导工作。大师版中她的《离魂》表现杜丽娘"伤感煞断垣荒迳"的心境,作为一位76岁的"大姐大",她的表演可谓出神入化,那种韵味还是非常经典的。

我与张洵澎老师熟悉起来比较晚,那是不久前参加"相约郴州——全国昆曲优秀青年演员展演",湖南昆剧团天香版《牡丹亭》就是由张洵澎、蔡正仁两位老师担任艺术指导的。她在演艺走向辉煌之际走下舞台,从事昆

曲人才的培养，要做树人的种子，桃李芬芳，这是她孜孜不倦的。当年她师从朱传茗、沈传芷、姚传芗、言慧珠等大家，表演上热情有张力，身段优美，有"小言慧珠"之称。她的杜丽娘，尤其是大师版《幽会》中的杜丽娘，洋溢着青春的朝气和生命的活力，此时的杜丽娘已然不同于生前待字闺中的少女，有梦中和柳梦梅的缱绻，有冥府判君的许可，她在爱情上变得主动、热情，"为春归惹动嗟呀，瞥见你风神俊雅。无他，待和你剪烛临风，西窗闲话"，这种变化和张力，是爱情赋予的，杜丽娘也因此显得格外美丽和可爱。

杨春霞为人们所熟知，是当年在京剧《杜鹃山》中饰演了女一号柯湘。其实她是地道的昆曲出身，师从朱传茗、言慧珠、杨畹农、魏莲芳等，为"昆大班"学员。后学京剧，京昆兼擅。大师版中她在《婚走》一出饰演死而复生的杜丽娘，娇媚温婉，美丽可人。

三、似水流年：四位柳梦梅及其他

在传奇生旦爱情戏中，《牡丹亭》之生、旦不是对等的，很多时候感觉是杜丽娘的独角戏，张庚认为是"内心戏"，但蔡正仁、汪世瑜、岳美缇、石小梅演绎的柳梦梅，依然那么亮丽、传神，使得这一"生"与杜丽娘之"旦"相得益彰。

在传承昆曲过程中，这些大家比较多的头衔是艺术指导、导演，作为导演尤以汪世瑜著名，他担任总导演的青春版《牡丹亭》和皇家粮仓厅堂版《牡丹亭》，使他名气大振。他师从周传瑛，工小生，冠生、鞋皮生兼能，尤以巾生见长，有"昆曲巾生魁首"之称。他在昆曲舞台上塑造了柳梦梅、张继华、潘必正、侯朝宗、陈季常、唐明皇、裴少俊等一系列人物形象。《拾画叫画》是他最拿手的，这次大师版《叫画》演出，面对一帧画像不仅能演出戏，还能够把情表现得那么细腻熨帖，十分不易。他的表演不拘执程式，会根据演出和对人物的体会有自己的发挥和理解。演出次日，汪世瑜老师和本人谈到，《叫画》他已有20年未演，登台时没有刻意考虑怎样去呈现，而是完全沉浸在与画中人的交流之中。

蔡正仁是昆曲界重量级人物，和他相处没有距离感，为其性格使然，也是他具有亲和力之处。他有"小俞振飞"之称。他多年担任上海昆剧团团长，所以除其个人艺术上之成就外，还有点昆曲界"领袖"意味，在昆曲传承、保护方面发挥着重要作用。2009年2月张紫东所藏珍贵的《昆剧手抄曲本一百册》（线装）出版，该项目出版的促成，除张紫东后人外，蔡正仁功不可没，记得我们在北京一起计议此事，后由蔡正仁在全国政协会议上向文化部领导提出申请，遂得到文化部"昆曲艺术抢救、保护和扶持工程专项基金"项目资助。这些年我和他接触很多，感觉他更像一位师长，他对昆曲现状和发展的很多见解，如他指出的"传"字辈以来剧目传承递减现象，曾引起昆曲界、学术界广泛关注。他是昆曲舞台上的"情种"，是一位可爱的"情种"，我觉得近年来他所饰演的"情种"更多一份憨态，十分可爱。大师版《牡丹亭·幽会》中他所饰演的柳梦梅，已无《惊梦》时乍见就吐露"小姐，咱爱杀你哩"的带点轻佻的主动和浪漫，在张洵澎之杜丽娘的咄咄之势下，似傻若憨，多了一种痴情和志诚，虽为"幽会"，却见其人之真之诚，这正是柳梦梅这一人物并非花花公子的可爱之处。显然，蔡正仁的演绎、拿捏是最到位的。

同为女小生，师承同样来自俞振飞、周传瑛、沈传芷，岳美缇先学闺门旦，因一次救场反串而与小生结下了不解之缘，她还对越剧、川剧小生颇为钻研，向名家请教。她与华文漪合作几十年，两人所演的柳梦梅、杜丽娘珠联璧合，这次的再度合作什么感我没有问岳老师，华老师曾经的离去让她灰心、失落，但舞台上《惊梦》高度的契合，松弛、游刃有余而不显"太熟了"、演油掉了，始终还处于角色人物"第一次"的新鲜感中。这是人物塑造的需要，更是一位大师所必备的艺术修养。几年前，和岳老师打交道比较多的是那时我们编辑"昆曲艺术家传记文献丛书"，我负责具体组织并担任执行主编，第一辑五种里就有她的《巾生今世》，那次京城拜访她给我留下了深刻的印象。台下她是那么平易和谦虚，对书稿和出版都提出自己的要求，质量永远是她所要求的。阅读《巾生今世》，能够更多地理解这位大家，也能够更好地理解她的昆曲，她的柳梦梅。20世纪50年代改变她命运的就是《游园惊梦》，由闺门旦反串小生，从此和小生行、《牡丹亭》结下了不解之缘。大师版《惊梦》于她也是一个昆曲艺术之旅的历史呼应，那枝柳枝在她手中都是那般有情！

石小梅最初所攻是贴旦，后改学小生。同为女小生，她与岳美缇却是一冷一热，风格迥异。同样是《拾画》【锦缠道】"冷秋千尚挂下裙拖"，这一"冷"，石小梅眼里是彼时柳梦梅客途"风吹绽蒲桃褐，雨淋殷杏子罗"的环境和氛围，更是他彼时"春怀郁闷，何处忘忧"的心绪，这是该出戏人物的情感基调，也是石小梅表演风格的基调。这一"冷"，对岳美缇是"很柔和的轻'罕'（指罕腔——笔者注），并不高挑，'冷'字可送出暖人的气息，让人回味无穷。"（《巾生今世》第263、264页）

"大武生"侯少奎在昆曲舞台塑造了关羽、林冲、李

元霸、赵匡胤、钟馗、武松等一系列人物，但大师版《牡丹亭·冥判》之胡判官可不是他的本行。他的可爱之处在于，当杨凤一院长找他商量时，没想到他一口答应，所以，大师版《牡丹亭·冥判》还具有创新意味。接到任务后，他很兴奋，天天背唱，连身边两个外孙女都学会了唱词。他还有很好的绘画功力，胡判官的脸谱也是他根据父亲所传亲自勾绘。台下，魁梧高大的侯少奎依然气宇轩昂，刚逢喜事，头发留短后又使他平添几分憨厚，也使他显得更为年轻。蔡正仁打趣说他是焕发青春的花判。他一直强调，昆曲界要团结起来，对他而言是在用心学，重在参与。

一门舞台艺术到了配角甚至龙套都能够为观众所认可，成为大师，也说明这门艺术表演的成熟。昆曲界有很多这样的行当和演员，如大师版中的刘异龙、张寄蝶、陆永昌、王小瑞、王维艰、徐华、郭鉴英等，尽管剧中出场时间不多，人物多属配角甚至是龙套，但他们所刻画的人物、他们精湛的表演同样深受观众欢迎，他们的名字也是昆曲戏迷所津津乐道的，某种程度上也更让人钦佩。

四、传承时代该如何传承和传承什么

如果说中华人民共和国成立进入当代是一个艺术创新时代，那么进入21世纪的当下，则可谓进入一个艺术传承时代，体现在艺术发展上就是革新、创新的追求，"创新"是这个年代的关键词。2001年5月昆曲艺术被列入联合国教科文组织人类非物质文化遗产代表作是一个重要的标志，也是一个重要的转折点。艺术需要创新这是不争的规律，而就传统艺术在新世纪之命运之复兴而言，传承又是刻不容缓的，有鉴于以往对"传承"事实上的偏离和忽略，现在说进入一个"传承时代"不是没有道理。国家启动非物质文化遗产保护经年有期，陆续评审出多项国家级非物质文化遗产代表作和多位传承人，投入巨资抢救和保护各民族传统文化艺术之根，扭转跌落西方文化陷阱之势，民族文化的复兴是民族复兴之魂，从习近平总书记关于传统文化的系列讲话可以看出国家文化发展战略的新发展。虽然传统文化艺术的保护力度在不断加大，但在实施过程中还有许多需要破解的难题。虽然对传统艺术越来越重视了，因为这种重视使得许多濒临消亡的艺术品种得以存活下来，但也存在如果不能科学保护和传承，保护对象"基因"将可能发生病变和替代，将得不偿失。

非遗保护功不可没，但对于专业人员来说这也仅仅是开始，需要把对传统艺术价值和意义的认识转化为对具体对象的切实抢救和传承。人们都在讲传承，但对于如何传承、怎样传承并未完全破解。多少年的艺术流变，新与旧、传统与现代、历史与现实交叉裹挟在一起，使得很多传统艺术的划分难以遽然判别。在一个标榜创新的时代，"传统"意味着旧、落后，甚至会是糟粕，所以它对传统艺术的改造是深刻的。要传承，首先要找到具有历史、文化和艺术价值的对象，看大师版《牡丹亭》最大的感受是更能理解昆曲的价值和经久不息的美，所以称为"大师版"是有根据的，这些艺术家们的昆曲表演应该说代表了一个时代，尽管繁华不再，青春已逝，很多艺术家甚至是带伤抱病登台，岁月改变了他们的容颜，却凝聚和砥砺了他们的艺术和表演，台上他们的一招一式，没有一个细部是你可以偷懒、走神的，观众的聚精会神不是疲劳而是确确实实的享受，体验着昆曲的典雅和典范。七位杜丽娘、四位柳梦梅，每个人的年龄、性格、经历和表演风格不尽相同，但唱念、身段和表演都那么讲究和美，那么和谐、统一，对剧中人物思想感情有他们各自的理解和外化表达，但每个动作和细节都来自老师的传承和教授，是在多少年的表演实践中积淀积累形成的程式化表演。昆曲是中国戏曲艺术从文本到表演走向完全成熟的产物，明清传奇文本数以万计，曲谱身段谱的出现使得昆曲表演和歌唱有了"程式"和"规矩"，遵循这样的"格范"，这样的演唱体制一代传一代，昆曲的传统和传承是非常具体和清晰的，不是虚的、概念性的。"大师"们的表演最大限度地体现出了对传统的尊重和理解，几十年的舞台表演使他们成为新的传承坐标，今天的传承就应该像对待"大师版"一样对待大师们的每一出戏，把他们身上的"戏""艺"完整地、形象化地保留下来，并总结其表演规律，以口传身授方式传下去；同时，还应该借助新科技现代手段对这些大师的表演加以研究、分析，把艺术和科技尤其是信息技术结合，这样的传承才是长久和牢固的，应该组织立项、攻关，建立昆曲表演艺术科学传承机制，这些"大师"们就是极具代表的研究对象。

传统是条河，奔流不息。后浪推前浪，新人辈出，师承不断。在与这些"大师"的接触、交流中，给我印象最深的是，没有一个人夸夸其谈谈自己，说自己的创新和贡献在哪里、有多大，而是不断强调老师们的辛勤培育，恩师们往事的点点滴滴，很多人为前辈们没能赶上昆曲今天的好时候而惋惜。在这种惋惜里，我们分明能够看到"大师"们对于前辈的感恩和不尽怀念！俞振飞、周传瑛、朱传茗、姚传芗、沈传芷、言慧珠、华传浩、王传淞、侯永奎、叶仰曦、沈盘生、马祥麟、侯玉山、傅德威、郑传鉴、

倪传钺、周传铮、张传芳、张娴等,这些响亮的名字虽然离我们愈来愈远,但却与我们又保持了千丝万缕的联系,这个联系的纽带就是——昆曲,昆曲的传承。"代擅其至",这本来是指某一时代都会产生代表该时代的艺术样式,但我们期望昆曲传承也能够做到尽善尽美、让昆曲艺术发扬光大!

昆曲国际化探索:"移步"而不能"换形"
——以昆曲《邯郸梦》《当德彪西遇上杜丽娘》等为例

徐子方

去年是明代戏曲家汤显祖和英国戏剧家莎士比亚逝世400周年,也给昆曲艺术走出国门、迈向世界提供了前所未有的契机。为此,江苏省昆曲界先后推出一系列与之相关的舞台力作。由于工作和交流的关系,笔者比较深入地接触了江苏省昆剧院的《邯郸梦》《醉心花》,苏州昆剧院的《当德彪西遇上杜丽娘》,均留下了较深的印象。20世纪50年代,京剧表演大师梅兰芳曾提出过一个今天看来仍不失参考价值的命题:"移步不换形"。借用他的话,笔者拟谈谈自己的体会。

国际化视野与强烈的创新意识

应当肯定,上述三剧都将视野聚焦在国际化,在古老昆曲艺术迈向世界的过程中显示出强烈的创新意识。三剧皆力图在昆剧已有的领域和表现手段方面有所突破,同时展现了自身的独有特色,彼此既不重叠而又配合默契。具体可分为两大类型:

第一种类型,以汤剧演出为中心,与世界级戏剧和音乐大师及其作品嵌入互动,同时呈现于舞台,无论内容还是形式均给观众耳目一新的感受。这方面主要体现在《邯郸梦》,这部作品由昆曲表演艺术家柯军和英国莎剧导演里昂·鲁宾共同执导,以汤显祖的名作《邯郸梦》为主干,同时将莎士比亚的《麦克白》《李尔王》《皆大欢喜》等作品中有关生死的著名片段进行拼贴、融合,实现汤显祖与莎士比亚的"跨时空交流"。其次是《当德彪西遇上杜丽娘》,该剧在中国昆剧和西方印象派音乐名作之间跨界,通过德彪西(钢琴)与杜丽娘(昆曲)两个剧中"人物"的"相遇"及"平行"关系,表达了东西方文化的相知、相通和相融,无论创作和演出皆展现出新颖的风貌。

第二种类型,将莎士比亚名剧改为昆剧,使得昆剧这一古老的中国戏剧艺术被用来诠释欧洲古典戏剧大师的作品,同样给人以一种新鲜之感。《醉心花》将莎士比亚名剧《罗密欧和朱丽叶》改编成为中国故事,表现上古时期有世仇的姬、赢两大家族的一对年轻男女姬灿和赢令的爱情故事。此剧由江苏省昆剧院改编演出后立即受到关注,作为京昆艺术群英会的压轴大戏,获得了"京昆艺术紫金奖优秀剧目奖",主演施夏明和单雯还同时获得了"京昆艺术紫金奖表演奖"。还应指出的是,创新不仅是内容取材和导演观念,也包括表演形式,尤其在主奏乐器方面,三剧或多或少引入了西洋乐器,这方面仍以《醉心花》为最。该剧的舞台设计和灯光效果之美已成公论。有观众认为,该剧管弦搭配的中西乐器配着昆剧词曲并未显出多大冲突,听起来竟然丝丝入耳,毫不违和。

归结起来,就创新程度而言,表面上看,三剧中《当德彪西遇上杜丽娘》一剧走得最远,她在中国昆剧和西方印象派音乐名作之间跨界,难度自然最大。其次是《邯郸梦》。作品将汤剧一种与莎剧多种错开互嵌,阐释中西两大民族不同的生活和艺术观念。最后才是《醉心花》,除了采用莎剧故事作题材外,整个编演都没有脱离传统昆剧的藩篱。但如从深层进行分析,创新难度最大的应该是《醉心花》,因为在前两剧中,中西艺术家各守艺术藩篱,基本上遵守自身艺术规律,移步而未换形。《醉心花》则以中国古典艺术去诠释欧洲古典,虽然表演艺术不隔,但艺术所表现的中西生活观、戏剧观乃至世界观皆有着根本的不同,因而难度最大,带来的问题也比较多。

坚持艺术独有规律,准确把握自我定位

三剧在立意创新的同时也有所坚持,这就是昆曲艺术自身,具体说昆曲就是昆曲,没有变成别的东西。昆曲的灵魂在唱,唱腔保持了,昆曲的本原即坚守住了,也许这就是真正体现了梅兰芳所言的"移步而不换形"。我们不难发现,在《邯郸梦》的演出中,演员皆能在昆曲自身的艺术规范中找到自身定位,并未在异域和其他戏剧类型的同台协调互动中迷失自我。同样,在《当德彪

西遇上杜丽娘》一剧演出中,尽管导演顾劼亭为旅法新锐钢琴家,但其艺术根基是在中国打下的,昆曲渊源深厚。顾劼亭把钢琴与昆曲两种截然不同的艺术形式巧妙结合,这种跨界融合的作品形式,让严肃音乐艺术以一种更加融入生活的方式被大众所接受。初看这出戏时,会有一种"生硬"的拼贴感,因为基本上就是一段德彪西,之后又是杜丽娘……但如果你看进去后,就会微妙地品味出他们之间淡进淡出的情绪上的"流淌",从纱幕内飘到了纱幕外,再从纱幕外飘回纱幕内。

也同样,《醉心花》一剧虽然改编和演绎的是莎剧《罗密欧和朱丽叶》的故事,伴奏也多引入西方管弦乐器,但演唱形式和舞台美术却是完完全全的昆曲。虽然有观众反映北曲曲牌用得太多显得作品像元杂剧,但这并不是问题,因为南北曲互相渗透本来就是元明清曲坛的常态,曲论家亦未给传奇中北曲曲牌的使用规定比例,昆剧亦不例外。《醉心花》中男女主人公由省昆当红小生施夏明和当红花旦单雯承担,唯美主义演出使得这部诠释异域情缘的昆曲作品热评如潮。这自然不全是改编的功劳,更多的是昆曲自身的魅力所致。

相通、融合,才是艺术对话之根本目的

当然,和任何一种艺术创新均伴随着不成熟一样,上述三剧的编和演均还存在着值得斟酌和改进的地方,主要体现在以下方面:

第一,过于雅化,雅之极致就是愈加小众化。昆曲对于绝大多数当代观众来说本就是高雅有余而通俗不足,加入诗意盎然、韵味十足的莎剧,就更为雅化。如《邯郸梦》,相继嵌入好几个莎剧片段,分别为"梦"(《仲夏夜之梦》)、"情"(《第十二夜》)、"权势"(《麦克白》)、"财富"(《黄金梦》)、"子孙"(《李尔王》)等。至于《当德彪西遇上杜丽娘》将昆曲与欧洲印象派音乐大师的作品交会互动,理解的难度就更大了。因为德彪西的作品,模糊和飘忽不定是其本质,而昆曲演唱却是实实在在的,一点也不模糊。两者之间不是互补关系,融合性很差。此二剧如此,《醉心花》想要诠释的莎剧是作家的早期作品,其中表现的是16、17世纪欧洲贵族的生活观念,就知和行而言,无论欧洲人对昆剧,还是中国人对莎剧,相差不啻万里,真正接受和理解的只能是小众。

第二,情节和戏剧观念的阐释均有进一步打磨之必要。这方面最为突出的是《醉心花》。历史上,欧洲贵族荣誉感至上,欧洲人个性极度张扬,情感表现也极度紧张热烈,这都是中国古人所不具备的,用迂缓曲折的昆剧形式阐释和表现有时就会显得别扭,甚至格格不入。

如男主人公姬灿杀死女主人公嬴令的哥哥,虽属过失致伤人命,但在法律上仍难免背上杀人犯的罪名,这种处理方式与传统意义上昆剧小生温文尔雅的形象相冲突。姬灿逃亡在外,官府追捕逃犯的法律正当性也消解了作品想要强化的社会势力对美好爱情的压制和摧残。更为严重的是,剧末男女主人公的悲剧结局过多依赖误会和巧合(传统戏剧理论均认为误会和巧合只能用于喜剧),也使得爱情悲剧所应激起的同情和怜悯遭到破坏。本来这部莎剧结局的处理方法在西方就产生了许多争议,难以归入莎士比亚四大悲剧之列,昆剧改编在男女主人公相继死亡的表现中缺乏必要的延宕,使得误会和巧合更加戏剧化,观众们当场哄笑充分证明了这样别扭的戏剧效果。今天看来,以中国古代艺术形式改编西方古典名著的努力尤其需慎重,否则会得不偿失。当然,剧作者罗周已经意识到了问题的所在,她在谈及创作《醉心花》剧本时说过:"这是尝试进行中西文化之'对话'。在我看来,'对话'里更有价值的,不是'相似',而是'差异'。""换言之,我试图做的,并非证明'昆曲'也可演出西方经典戏剧,而是想展示给受众:同一块材料,当它进入中国传统戏曲领域,被以东方的、中国的古典戏曲样式加以演绎时,会显现出怎样有别于西方的、独特的审美面貌及美学品格。"问题在于中西两大民族文化之差异是明摆着的,无须求证。他们之间能否相通、融合,才是艺术对话之根本目的。

综上所述,创新和坚守是一个问题的两个方面。首先应当肯定,上述三剧两方面成就对当代昆曲界所带来的积极影响均不容低估。20世纪30年代,以梅兰芳为代表的老一辈戏曲表演艺术家先后出国访问演出,足迹遍布欧美大陆,产生了极大的影响。然而,那时的访问,基本上是带着现成的剧目出去,演出的内容和形式并未有根本性的创新,更未提升到中西戏剧文化对话的高度,而今天的情况则有根本性的不同。其中最主要的便是伴随着迈出国门脚步的观念和创意。换句话说,演员迈出国门只是一种形式,更重要的是内容和形式前所未有的国际化创新,而且这种创新又是以对昆曲艺术规律的坚守为其原则。谁都知道,任何创新都不是无源之水无本之木,而是有其前提和基础的。同样借用梅兰芳的话说,就是"移步"而不能"换形"。正因为有了对昆曲艺术本质的坚守,才会使得所有的创新都能抓住观众,才能真正有利于昆曲的发展。但也要注意,任何艺术创新,任何对于不同民族艺术之间的跨界探索都必须慎之又慎,要尊重前人的理论成果和观众的反映,不能急于求成搞短平快。目前最大的问题还在于欲使观众在欣

赏昆曲的同时思考深奥的社会观念乃至哲学问题,这就注定非精英知识分子不能为,"小众化"于是被推向了极致,进入了真正的象牙塔。有人说,让哲学回归戏剧。这实际上赋予了昆剧所不能承担也不应承担的任务。

(原载于《中国艺术报》2017年3月17日)

汤学研究的"继往"与"开新"
——读"汤显祖研究书系"

陈 均

2016年出现了纪念汤显祖与莎士比亚"并世双星"的热潮,这对于汤显祖研究来说,是一个重要的时间节点,因此汤显祖研究得到了新一轮的总结,其标志在于《汤显祖集全编》和《汤显祖研究丛刊》的推出,前者是汤显祖作品考掘最新的呈现,后者则是七位学者关于汤显祖研究成果的集结,可以看作是这几十年来汤显祖研究的集成式的体现,具有相当的象征意义。与此同时,汤显祖《玉茗堂书经讲意》的发现与出版,以及汤显祖家族墓地考古发掘所发现的墓志碑刻,也预示着汤显祖研究将拥有更大的发展空间。

在这一背景之下,邹自振教授主编的"汤显祖研究书系"的面世则有了另一方面的意义。或者说,与《汤显祖研究丛刊》等成果相比,《丛刊》多为著名学者研究汤显祖单篇论文的辑录,而"书系"则是针对汤显祖研究的多个领域,用"专书"的方式予以研究与探讨。而且,如果说《汤显祖集全编》和《汤显祖研究丛刊》的意义在于总结,在于"继往",则"汤显祖研究书系"的意义在于"开新",也即在以往的研究基础上再向前拓展,给未来的汤学研究开辟新路。

"汤显祖研究书系"已出版4册,主题各不相同,恰好对应了汤学研究中最为重要的四个领域:

其一,《汤显祖与"临川四梦"》(邹自振著)。此书以汤显祖最为著名的"临川四梦"为中心,但是旁涉汤显祖的生平、诗文、思想、影响等方面。其写作核心有两层:一是对"临川四梦"的结构分析,以"春""夏""秋""冬"来描述"临川四梦"的面貌,可说是作者的一大收获,对于认识汤显祖作品的内涵,认识"临川四梦"与其思想、生活的关系,具有一定的启发性;二是将"临川四梦"放置于汤显祖的思想、生活与整体创作之中,从而避免了长期以来就汤显祖的戏剧来谈戏剧之狭隘性,为阐释汤显祖的戏剧找到了更宽阔的资源。可以说,此书既是汤显祖研究的一部总纲性的著作,也迈出了汤学研究坚实的一步。

其二,《汤显祖与罗汝芳》(罗伽禄著)。此书以汤显祖与其师罗汝芳的关系为主线,作者为罗汝芳研究专家,对罗汝芳的思想及生平非常熟悉,以罗汝芳之视角来看汤显祖,自然能看出汤显祖的思想渊源,如罗汝芳"赤子之心"与李贽"童心说"、汤显祖"至情说"之关联。作者还讨论了汤显祖与达观的关系及其影响,虽然较为简略,但将汤显祖放置于晚明的思想环境里研究汤显祖的思想背景以及汤显祖与同时代人的关系,而非孤立地研究汤显祖,非就文学谈文学,这亦是一条呼吁已久的汤显祖研究的路径。譬如汤显祖与达观、与李贽、与徐渭等人之关系,还有待更深入的研究。

其三,《汤显祖与蒋士铨》(徐国华著)。此书探讨汤显祖与蒋士铨之关联。蒋士铨为汤显祖百年之后的文人,其剧作受汤显祖影响,并曾撰写以汤显祖为主角的传奇《临川梦》,亦是临川派的主要作家。此书属于汤显祖的影响研究,虽已是"隔空对话",但将汤显祖与蒋士铨二位文人的关系、渊源及作品之因缘细细清理,亦是近来汤学研究较为瞩目的一条路径。此书对此做了较为全面且翔实的研究工作。

其四,《汤显祖与莎士比亚》(张玲、付瑛瑛著)。2016年最为轰动的议题即是纪念汤显祖与莎士比亚,此书以汤显祖与莎士比亚之比较为主题,分门别类地列举了汤显祖与莎士比亚可供比较的各个可能的领域,并有所归纳,此亦属于基础性的研究工作。汤显祖与莎士比亚,作为中西具有标志性的大作家,二者的比较研究有着非常广阔的空间与路径,譬如2016年出版的李建军的《并世双星:汤显祖与莎士比亚》一书,同样是比较汤显祖与莎士比亚,却是从当代出发,更属于"当代文学批评"的范畴。此书可以说是对汤显祖与"世界文学"之平行比较的一本尝试之作。循此路径,其他中西比较的议题,如汤显祖与塞万提斯、汤显祖的世界传播等,皆可以依次展开。

以上四书,涵盖了汤显祖的代表作品研究、汤显祖的思想研究、汤显祖与同时代人的交游研究、汤显祖对后世戏剧的影响研究、汤显祖的比较研究等领域,这些都是以

往研究中较为缺失或不够深入的地方。由此,我们可以看到"汤显祖研究书系"的"野心",即在既有研究与成果的基础上,以"专书"的形式,进一步坚实和体系化地推进汤学研究。该书主编邹自振教授在"书系"的前言里谈到,"长期以来,人们只将汤显祖和戏曲画上等号,而忽视了作为文学家的汤显祖。即便是他的戏曲作品,大众的认知基本上仅限于《牡丹亭》。从这个角度来说,眼下的这波'汤显祖热',或许能成为我们对这位文学巨匠认识的新起点"。如果以这一视点来反观"汤显祖研究书系",就会发现,此书系正是在实践着这一目标,即在汤显祖研究中寻找新起点,探求更为全面的汤学研究的主要路径。在这一意义上,虽然各书的深浅不一,但都具有"继往"与"开新"的功能,也即在种种历史的迷雾与缠绕中进行探索与尝试,寻找着汤学研究新的起点与可能。

<p align="right">(作者系北京大学艺术学院副教授)</p>

跨越时代的主题——"情"与"梦"
——读邹自振《汤显祖与"临川四梦"》

<p align="center">郭 梅</p>

2016年正值汤显祖逝世400周年,全国各地举行了大大小小诸多纪念汤显祖的活动,其中来自汤显祖故乡的江西高校出版社,编纂了"汤显祖研究书系"以纪念这位伟大的剧作家。此丛书在2016年出版了4本,分别是《汤显祖与"临川四梦"》《汤显祖与罗汝芳》《汤显祖与蒋士铨》和《汤显祖与莎士比亚》。丛书依托汤显祖故乡的地缘优势,结合丰富的史实资料,参考学者们最新的研究成果,对汤显祖的生平与作品进行了新一轮的再研究、再剖析、再阐释。特别值得一提的是,著名学者邹自振教授是该系列丛书的主编,同时也是《汤显祖与"临川四梦"》一书的作者。

《汤显祖与"临川四梦"》是邹自振教授在其2007年出版的《汤显祖与玉茗四梦》基础上修订而成的,原著是一部内容丰富且观点清晰的汤显祖评传。新书中,学者邹教授将涉及汤显祖传记内容的章节大大压缩,而以生平见思想,以思想论其著作,希求更加集中、立体且有针对性地呈现一代剧作大家汤显祖。

邹教授曾在汤显祖老家江西抚州的抚州师专任中文系副主任,这应该在一定程度上影响了他日后选择专攻汤显祖戏剧研究。毋庸置疑,抚州特殊的地缘优势为邹教授的研究提供了诸多便利,这块古老的土地是养育汤显祖的地方,亦是最后埋葬汤公的地方。虽过了400年之久,但汤公在抚州留下的痕迹不仅没有淡化消除的迹象,反而在社会的不断发展进步中呈现出愈加旺盛的生命力。抚州素有"才子之乡"的美称,晏殊、晏几道、陆九渊、王安石、曾巩等先贤皆出于此。这种一脉相承的浓郁学习风气对汤显祖日后的创作起到怎样的作用?汤显祖又是如何在这样的环境中一步步成长起来的?他的社会思想在其戏曲创作中得到怎样的表现?相信每一位阅读此书的读者都可以寻找到自己想要获得的答案,并从中窥见汤显祖完整的心路历程和创作历程。

邹自振教授在写作此书的过程中充分吸收了前辈们的研究成果,同时还从多维度、多领域、多层次对汤显祖进行重塑。他不仅参考徐朔方先生笺校的《汤显祖全集》和周秦教授校注的《紫钗记》评注本,而且从汤显祖学习、从政及其相关的社会经历入手,去探索、分析汤显祖著作的时代特征和美学意义,可以说是客观再现了有机统一而又生动真实的汤显祖这一历史人物形象。作者非常重视文本细读,尤其注意结合外在的社会环境与作者经历进行研究。邹教授将作品纳入晚明的社会、政治、文化领域,去观照剧作的多层次意义,从而解释剧作风格选择、发展动力以及其写作主题的演变问题,探讨汤显祖剧作的历史意义和艺术影响。正如后记所言:"全书通过大量的作品分析和比较研究,使读者真实地感受到汤显祖戏曲的创作风格,让原本晦涩难懂的古代戏曲以生动有趣的故事情节、栩栩如生的人物形象呈现在读者面前。"

本书共八个章节,前两章为"汤显祖生平述略"和"汤显祖思想与诗文创作"。在第一章中,邹自振先生撷取了对汤显祖人生影响极为重要的两位授业恩师徐子弼与罗汝芳,他认为汤显祖一生浪漫的艺术情怀、博大的思想精神与敢于坚持真理的品格与儿时的启蒙教育密不可分。汤显祖15年的官场生涯对他的创作起到了至关重要的作用。他数次落第,拒绝张居正和申时行的拉拢,固穷守节,34岁时才考中进士,且名次十分靠后。在南京礼部祠祭司主事的任上,上书《论辅臣科臣疏》,严词弹劾首辅制度,揭露当朝官员窃盗威柄、贪赃枉法、

刻掠饥民的罪行,对万历登基20年以来的政治都做了抨击,被贬徐闻典史。在徐闻期间,他教化民众,倡导"贵生",并建贵生书院以阐明其生生之仁的人生理论。后遇大赦,调任遂昌知县,在遂昌兴建书院,重视发展生产,奖励农事,甚至在节日期间放囚犯回家以享天伦。在邹自振看来,汤显祖站在一个绝对的制高点,用他的悲悯之心来关怀这个社会,用丰富敏锐的情感将这些特殊的经历深深铭刻于记忆中,再用笔将这些一一书写下来。正是因为有丰富的社会阅历,汤显祖所取得的成就也是多方面的,写出"四梦"这样的戏曲名著自然也是水到渠成之事。

在党的十八大中,习近平总书记提出要实现伟大的"中国梦","中国梦"的具体表现就是国家富强、民族振兴、人民幸福。然而在明朝中后叶,官员结党营私,朝政腐败,最终能坚守住的人并不多,如汤显祖的好友沈懋学因投入张居正门下而高中状元,汤显祖则因拒绝张居正的邀请而四次落第。他始终坚持着自己作为一名读书人的使命,独守一方天地。在这方天地中,他不忘初心,为自己构建了一个又一个短暂而美好的梦。《南柯记》中的"征徭薄,米谷多,官民易亲风景和。老的醉颜酡,后生们鼓腹歌",无疑是汤显祖构筑的一个和谐美好的社会场景。更令人钦佩的是,他也在现实生活中身体力行,希望能够在一方小天地中创造这样一个桃花源。毋庸置疑,汤公这种对于美好生活的期待,显然是不分时代的,到现在仍然具有现实意义和价值。正所谓,日有所思夜有所"梦"。汤显祖拿起手中之笔,写出了一个新"梦",在"梦"中他构建出了一个陶渊明式的世外桃源——南柯郡。作为一名自觉的官员,汤显祖敏锐地意识到了民众的真实向往,他在自己所能顾及的小范围内小心地实验着。

汤显祖诗文的评述亦是这套丛书的一大亮点。第一,诗文的引述对于汤显祖的生平是一个很好的补充。相对于后人所撰写的传记,作者本人的诗歌无非是最有说服力的史料依据。同时,以线性串起来的生平经历,尽管完整清晰,却缺乏一定的情感探究。此时,诗歌作为一种情感表达的有效路径,对于探索汤显祖的内心世界起到了重要的推动作用。第二,诗文将以《牡丹亭》闻名于世的剧作家身份放在了一边,肯定了汤显祖作为诗人和散文家的身份及其对晚明文学的影响。徐渭读汤显祖的《问棘邮草》后曾赞叹不已,言道:"真奇才也,生平不多见。"因为《牡丹亭》的久负盛名,对汤显祖诗歌的研究也就相对少有人问津,而将诗文单独立章来强调,丰满了对汤显祖的研究,客观了对汤显祖的认识。汤氏诗歌以抒写性灵为特色,上承以袁宏道为代表的公安派,下接以谭元春为代表的竟陵派,可谓是他们中间至关重要的一人。对于诗歌的创作,他认为"必极天人微窈,世故物情,变化无余,乃可精洞弘丽,成一家言",主张"情深诗歌",从中亦可窥汤显祖对于"情"的重视。唐代大诗人白居易曾说"文章合为时而著,歌诗合为事而作",汤显祖以情入理,一直践行着白傅的这个观点。

本书中间四章为汤显祖"临川四梦"——《牡丹亭》《紫钗记》《邯郸记》《南柯记》的评述分析,先概述故事内容,再取精华部分加以注释,并结合自身理解予以评论。王国维在《宋元戏曲考·自序》中强调:"凡一代有一代之文学:楚之骚、汉之赋、六代之骈语、唐之诗、宋之词、元之曲,皆所谓一代之文学,而后世莫能继焉者也。"每个时代都有其所代表性的文学,当我们沿着文学的河流上溯至明代,可以看到传奇是那个时代真正的文坛霸主,是客观上大旗飘扬的文体,而汤显祖则是扛起这面大旗的领军人物。《牡丹亭》是汤显祖的代表性作品,是他的最高成就,他曾言:"吾一生四梦,得意处唯在《牡丹》。"晚明曾短暂出现资本主义的萌芽,王阳明"心学"的横空出世对朱熹"存天理,灭人欲"的理学思想产生了重大冲击,而汤显祖师承泰州学派罗汝芳,自然深受影响。他与同时代的思想家李贽是至交好友。李贽以孔孟传统儒学的"异端"自居,对封建社会的男尊女卑、重农抑商、社会腐败、贪官污吏等大加痛斥和批判,主张"革故鼎新",反对思想禁锢,这无疑在汤显祖身上得到了共鸣。汤公的作品主张"因情成梦,因梦成戏",《牡丹亭》与《紫钗记》是对"善情"的赞美和对"美梦"的向往;《邯郸记》与《南柯记》则是对"恶情"的批判和对"迷梦"的揭露。汤氏的"四梦",蕴含着作者对人生的感受与思考,特别是在邹自振教授的文字中,读者可以明显地感觉到"临川四梦",特别是后"三梦"对明代人的心灵及精神变化的深度解读。在邹先生看来,"四梦"既有为构想美好人世的苦苦求索,又有因梦醒而走投无路的无奈和困惑。正是在这解读的痛苦历程中,邹教授也和汤显祖一样,感受着那个时代的现实,体味着那一份不满、失望与否定。

《牡丹亭》对个性解放的思想倾向,对情感超越生死的赞颂,以及反对封建制度的浪漫主义理想,都使之区别于以往的任何一部作品。据说娄江女子俞二娘读《牡丹亭》后,层层批注,深有所感,乃自伤身世,17岁就悲愤而亡。杭州一富豪的小妾冯小青18岁抑郁身亡,留下绝命诗:"冷雨幽窗不可听,挑灯闲看《牡丹亭》。人间亦有痴如我,岂独伤心是小青?"而女伶商小玲也因扮演杜丽娘而一恸而亡。一本《牡丹亭》实在包含着太多的东西,

从"情"出发,由"梦"入手,杜丽娘自我意识的觉醒,将爱情作为身体和精神两个层面的追求,对婚姻自由的向往等等,无不也是现下众青年的社会诉求。阶级门第和婚姻自由虽然已经打破了数千年的禁锢,但无形中的道德观念还是圈禁着大多数人的思想,没有在明面上爆发,却私底下暗流涌动。汤显祖大胆地将人内心对于情感的需要外化,肯定了这一欲望。可以说,汤显祖成为整个时代的筑梦大师。同样,《紫钗记》也是汤显祖入情以构的梦,霍小玉对于情感的执着丝毫不逊于杜丽娘。杜丽娘为爱而死,霍小玉则四处寻找李益的踪迹,不惜为此耗尽家财。《南柯记》的槐安国一梦,则是汤显祖十几年官场生涯的真实折射。淳于棼一生起起伏伏,在人世因醉酒革职,由人世入蚁国,先励精图治,升迁后淫乱无度,终至沉沦,最后一梦惊醒大彻大悟。而这,对于如今陷入快节奏生活迷茫期的人们来说,何尝不是一种镜鉴?《邯郸记》更是深刻地揭露了明代上层政治的腐败,主人公卢生身上不乏张居正、申时行等众多权臣的影子。对于权钱的贪恋是很多人与生俱来的欲念,每个时代都会有这样的一批人出现并成为社会的蛀虫,而克服并战胜这种"恶情",在如今依然是一个严峻的话题。反腐倡廉不应该是一句空口号,汤显祖以其从政经历自觉担负起振聋发聩的历史使命,真实再现了黑暗官场的腐败,抨击了社会政治制度的不公。现在的社会,也需要这样一批勇士来担负起这样的重担,打破黑色的梦境,不是吗?

总之,对"四梦"的主题思想认识历来观点各异,众说纷纭。有人强调人文主义思想的一面,有人着重指出这是社会问题剧,也有人着重指出剧本体现了作者的哲学观念。但相信读者在阅读《汤显祖与"临川四梦"》一书之后,一定会找到一个心满意足的答案。

本书的最后两章研究"临川四梦"的承袭创新与影响,探索"四梦"对元曲小说话本的吸收,如《牡丹亭》与话本小说《杜丽娘慕色还魂记》的异同,《牡丹亭》极大地丰富了原著平淡无奇的故事,把门当户对的杜柳关系变成官家与白衣的关系。同时,邹教授将"四梦"与之后创作的文学作品进行比较,肯定了"四梦"的艺术价值,如《牡丹亭》对清代长篇小说《红楼梦》的影响,《游园惊梦》唤醒了宝黛对爱情的觉醒,《邯郸记》万般皆空的想法又与贾府最后富贵荣华一场空、落得个白茫茫一片好干净不谋而合……读者可以看到本书不再单以文字论文字,而是结合写作背景及作者经历等因素,从多方面对作品进行深入细致的探究。

可以说,邹自振教授把《牡丹亭》盛名之下所固化的汤显祖不断扩充延伸,将其作品背后所折射的思想性与时代性结合起来,赋予人物与作品以时代的意义。400多年前汤显祖所追求的"情"与"梦"与21世纪的人们所追求的"情"与"梦"并没有本质的区别,这种对于美好的向往是人类与生俱来的需求。总而言之,对汤显祖的研究还有许许多多的空白需要我们去填补,有更加宽阔的领域等待我们去开拓,也有层出不穷的问题值得我们去重新思考。这就可以充分说明,汤学的研究只有开始,没有结束。

从戏剧演员艺术之特征说到昆剧表演艺术遗产之保护与传承

顾笃璜

一

戏剧的文学剧本可供案头阅读欣赏,当然是具有独立存在价值的艺术作品,但剧本并不是完全意义的戏剧艺术,一切戏剧艺术的每一个作品的创作活动,无不是以演员扮演剧中人物做当众的演出为其终端的。演出,既是这一作品创作的最后完成,又是这一作品面向观众的公开发表。前此的一切,包括剧本创作在内,都是为这最后的一役——演出做准备的。

戏剧是综合艺术:它既综合多种艺术元素而构成,又综合空间艺术与时间艺术于一身。

戏剧是集体艺术:它必须由多人组合的创作集体通力合作,才能完成其创作任务;而在此一创作活动中,又以演员们的当众演出为其核心,其余均处于辅助的地位。

戏剧的演出,说白了就是由演员扮演剧中人物,现身舞台,以正在进行时的手法,动态地、艺术地为观众展示一则人生故事。离开了演员们的当众表演,作为舞台艺术的戏剧创作活动便不复存在了。因为,在演出当场,演员既是剧中人物的创造者,又是创造的材料与工具,最后又以"剧中人物"这一艺术"作品"本身,展现在观众面前。所以戏剧作为舞台艺术,正是以演员——一

个个活生生的人为载体的。

二

于是又决定了：只有当演员化身为剧中人呈现于舞台之时，观众才能耳闻目睹这一艺术作品的存在。而且戏剧演出的创作过程与发表的过程是同步进行的，当演出开始，既是这一创作过程的开始，也正是这一作品"发表"的开始；演出进行中，发表在继续，其舞台艺术形象则随之流动变换；演出结束，即是创作与发表的全过程同步完成，这一"作品"也便随之消失，只留在人们的记忆之中了。每一次演出，即使是同一作品的复演，也都是一次创作与发表、呈现至消失的全过程。这是由戏剧艺术既诉诸听觉，又诉诸视觉，是兼有时间与空间双重属性的综合艺术这一特质所决定的。所以有人说，"戏剧艺术的空间性是编织在时间性的框架之上的"。

演员既是剧中人物的"创作者"，又是创作的"材料"与"工具"，最终则"化身"为"剧中人物"成为"作品"，呈现于观众面前。因而作为"创作者"的"演员艺术家"所"创作"的"作品"并不"独立存在"于"演员艺术家"的"身外"，都是以"演员艺术"家"自己"为载体的，也即是"创作者"与"作品"是"合二为一"的，于是便构成了其作品无法做物态保存的"非物质性"。

正因为此，同一个剧目，尤其是受观众欢迎的保留剧目，常需一次次反复地演出，也即是由表演艺术家一次次地当众"创作"与"发表"，以满足观众的欣赏。舞台剧演员一生要花费的时间与精力之巨，也就可想而知。所以有人说，"舞台剧演员是最辛苦、付出最多的艺术家。"

至此又要说到，舞台剧表演艺术因其是活态的，所以不可能有两次完全相同无丝毫差别的演出。首先，凡是严肃的表演艺术家在同一剧目的每一次演出之前，都会认真地作准备，精益求精，注入新的创造，常演常新，不断向艺术的完美境界攀登。从另一个角度看问题，正因为必须一次次创作与发表，受现场主客观种种因素的影响，有时会有超常发挥，产生"神来之笔"，有时又会发挥不正常，因而表演未能达到预期要求，甚至现场出现某些误差也是难免会发生的。然而这一切均已当众发表，无可挽回地已经留在观众的心目之中了，而且是没有修正的余地的，所以有人称："舞台剧演员是最容易留下遗憾的艺术家"。

又正因为舞台剧的演员既是创作者又是作品，二者合二为一，作为创作者的自己根本无法分身面对自己的作品去审视与权衡其得失，所以演员对自己表演时的现场状态虽非全无感觉，但又不免朦胧而缺乏全方位的自我认知。这就规定了舞台剧演员的成长无论是在排练中还是在演出后都不能没有高人的指谬匡正。高人指引是学习任何专业都十分需要的，这里的关键词是"不能没有"这四个字，因为舞台剧演员艺术家看不见自己艺术表现的实际状态。

历史上许多有成就的演员艺术家无不是有幸遇到明师，在其周围又集聚着一群亦师亦友的文化精英，这些演员艺术家正是在他们的指引与襄助下才一步步攀登上艺术高峰的。

当演员艺术家化身为剧中人出现于舞台上时，其创作的全过程又必定而且只能是由其本人独立承担的。当然，在演出之前的准备阶段，也即在剧目的排练过程中，别人可以对他的表演进行指导，例如提意见、出点子，乃至示范表演来启发他或供他学习摹仿，但所有这些来自他人的帮助，最终都必须经这位演员艺术家吸纳、领悟、消化、融入自己的创造活动之中，才能发挥作用、产生效果。如果这位演员迈不过这一道坎，例如：对别人的意见不能认同，不能领悟，或虽深以为然，却力不从心，难以体现……若处于此类种种状况之下，别人便爱莫能助了。而且一旦投入演出，在演出当场，除了演员自己，任何人既不能介入也不能分担与代劳。

有些艺术门类可以与人合作，联合署名，甚至可以由他人代笔。但是演员的艺术创作却只能是由演员亲自登场当众创作的，与人合作或由他人代笔一概都是做不到的。

所以高人的指引不能或缺，却又不能替代演员自身的勤奋钻研与刻苦磨炼。戏谚有"台上一分钟，台下十年功"之说。又不要忘记一句名言："艺术是教不会的，但艺术是学得会的。"这泛指一切门类的艺术，而对于戏剧表演艺术来说，则更具针对性。

三

正是基于这样的一些特性，昆剧的表演艺术遗产之所以能够经历几百年而流传不灭，依靠的便是一代代承载着遗产的"传承人"延续其薪火。若是没有了能够遵照本真态演出昆剧经典传统剧目的合格"传承人"，那么，严格地说，昆剧非物质的表演艺术遗产便部分地或全部地失传了。

但是，虽然有着合格的"传承人"，若昆剧并无演出，那么，昆剧非物质的表演艺术遗产虽然会因为有传承人之存在而并未失传，却也只是存留在"传承人"的记忆之中而已。当然，这可以作为保存与研究的资料，然而，在

现实生活中,昆剧既无演出,便失去了其客观呈现,在人们的心目中便无异于昆剧已经消失了!

事实是,要展现昆剧之存在,要使昆剧发挥其应有的社会作用,从而证明昆剧之存在价值,这一切必须通过演出才能实现,舍此别无他途!

也就是说,昆剧和一切其他戏剧艺术一样,必须存活于观众之中。

说到观众,又是唯有通过演出才能培育起来的。先是通过宣传把他们请进剧场,然后用你的高质量的演出展现自身的存在,同时又以自身不朽的文化内涵与艺术特色让观众得到欣赏的满足及文化的滋养,从而取得他们的认可。观众的反响当然不会是一律的:有些人不能欣赏,甚至戏未终场便离席而去了;有些人虽尚能接受,但反应平平,并未受到太多的触动;有些人被吸引了,甚至为之倾倒了,从此成为昆剧演出的常客,正是这些常客们,经过多次观赏之后,对昆剧有了比较多的了解,渐渐成为昆剧真正的知音,其中有些人开始学习与研究昆剧,成为曲友、研究者、曲家,更有些人由此产生了使命感,成为志愿者,他们便从"昆剧为我所享受"的"赏花人"一跃而成为"我为昆剧作奉献"的"栽花人"了。那些"赏花人"正是昆剧的群众基础,"栽花人"则是推进昆剧事业的中坚力量。正是这样的群体,才构成了滋育昆剧的坚实土壤。

再说,昆剧作为一种艺术品,也唯有通过演出才能发挥其社会作用。还有一点,如果缺少了演出实践,缺少了在与观众互动中的不断改进,演员又如何能进一步走向成熟并一代代后继有人呢?

从传承昆剧非物质的表演艺术遗产立场出发,培养"合格"的"传承人"是根本之根本,若是"传承人"竟一律"不合格",造成的后果必将是灾难性的。

(本文系作者整理之旧笔记,时年九十)

融汇诸腔　应时而生
——从《思凡》管窥"昆曲时剧"的音乐特征与历史成因

张　品[①]

前　言

"昆曲时剧"是"昆曲"这一戏曲种类中非常特殊的组成部分,至今在昆曲舞台上仍有流传,有些作品甚至比传奇折子戏还为观众喜闻乐见。然而,对于"昆曲时剧"本身形成发展的历史脉络、衍生壮大的时代背景、音乐特征、题材来源等问题学界却探讨不多。本文试图从《思凡》这一最具代表性、流传最广、影响最大的"昆曲时剧"作品入手,分析其音乐特征并结合史料试解以上问题。

为了较客观地解读"昆曲时剧",有必要从昆曲和时剧[②]这两个角度出发分别探源:如果以昆曲为参照,"昆曲时剧"是昆曲中的一个分支,"昆曲时剧"与"昆曲正剧"[③]是一对关系;如果以时剧为角度,"昆曲时剧"是时剧中的一个种类,"昆曲"的时剧与其他戏曲声腔的时剧则又是一对可比较的对应关系。所以出于对两对关系的考量,就第一种关系,我将《思凡》与其他昆曲作品或传统昆曲的普遍规律的特征做比较,这将有利于概括出"昆曲时剧"的文本来源与音乐特征;就第二种关系,我查录了标注为"时剧"(而不仅只是"昆曲时剧")的剧目文本和曲谱,这样应该便于描绘出"昆曲时剧"的时代背景与历史定位——由这两个方面最终较客观地定义"昆曲时剧"。

一、"昆曲时剧"概览

据隋树森编《全元散曲》(中华书局1964年版,第377—378页),"昆曲时剧"主要流行于清朝中期,其发源可上溯至明朝中期,其影响可下逐至当今昆曲曲坛。

虽然辐射甚广,但作品存见曲谱传世仅29出。由于后文将主要以《思凡》为具体分析对象,为了避免以小盖大而使例证显得单一偏颇,这一部分先简单呈现"昆

[①]　张品(1988—),上海音乐学院音乐学系中国传统音乐理论专业硕士研究生。

[②]　时剧的意思即"时尚的戏剧",广义上任何时代都有它的"时剧",狭义上即清朝中期时兴的一批从民间吸收题材与音乐,后主要融入雅部昆山腔及民间清唱体裁的"时尚戏剧",这里指狭义。

[③]　这里指在文人作传奇、艺人谱唱曲的传统创作方式下产生的符合昆曲文、乐形态的昆曲作品,为了对比和行文的清晰方便,拟"昆曲正剧"一说。

曲时剧"的大致情况。

1. 辑录曲谱

在时间跨度从清初至当下的44种集锦式曲谱①中，以"时剧"②为独立条目录有作品的曲集仅《太古传宗·弦索调时剧新谱》(后简称《太古传宗》)和《纳书楹曲谱》(后简称《纳书楹》)两种。两者分别是弦索调③时剧和"昆曲时剧"。两谱编订时间、编纂者、所辑卷数及所录剧目如下④：

表1　《太古传宗》与《纳书楹曲谱》"时剧"辑录情况统计

刊本	时间	编撰者	卷数	共有剧目⑤(19出)	单有剧目(各5出)
《太古传宗》⑥	康熙六十一年(1722)	汤斯质　顾峻德 朱廷缪　朱廷璋	弦索调时剧新谱(共两卷)	小妹子、来迟、罗梦、崔莺莺、闺思、闺怨、金盆捞月、醉杨妃、思凡、僧尼会、夏德海、昭君、小王昭君、琵琶词、芦林、磨斧、借靴、拾金、花鼓	红梅算命、旷古奇逢、临湖、踢球、唐二别妻
《纳书楹曲谱》⑦	乾隆五十八年(1793)	叶堂	外集卷二 补遗卷四		踏散、私推、怀春、思春、孟姜女

2. 作品概况

由此可见时剧曲谱主要辑录于康乾时期，也就是在清朝"花雅之争"前夕。通过考证两谱共有的19出相同剧名的作品，题材来源⑧主要有两类：第一类即从明清杂剧传奇中抽离出一些情节，改编成新的时剧作品；第二类即是根据民间流行的戏曲、曲艺甚至单纯的民间故事，用昆腔创作出新作品，具体分类及曲牌标识如下⑨：

① 流传至今、可见可用的曲谱共56种，44种是集锦式，即以传奇为单位摘录其下部分或全部的折子；另有12种是传奇全谱，如《长生殿全谱》《荆钗记全谱》，这些谱中不可能有时剧，故不考。

② 前言有述：为使昆曲时剧得以客观界定，这里以"时剧"为范围而不只是"昆曲时剧"。

③ "弦索"在中国传统音乐中的概念非常丰富，黄翔鹏曾指出"弦索"在中国古代很长一段时间内都是一个含有"律、调、谱、器、曲"的具有支柱地位的音乐体系，其在各个历史时期的所指不同，在民间更是一词多义。这里的"弦索调"特指产生于北方，以弦索乐器伴奏清唱，与说唱体裁诸宫调有一定渊源关系的一种清唱体裁。它的产生发展以及具体体裁属性详见下文第四部分"弦索调与昆山腔"。

④ 两谱记谱有三点不同：第一，以谱辑文，以文辑谱。《太古传宗》以"谱"为核心，谱字按拍记录，它每行分32小格，译成今天的谱子正好是细化到了32分音符，板眼非常清晰，而唱词缀在谱字的旁边；《纳书楹》以文字为核心，谱字则缀在唱词边，长短不一。第二，不记小腔和详记小腔。《太古传宗》以骨干音的记录为主；《纳书楹》的小腔用很多昆曲口法的记号标记下来，而这与第一条某种程度上互为因果。第三，守调记谱和固定调记谱。曲中如有转调，《太古传宗》并不标明，仍以前一调的工尺记录转调后的曲谱；《纳书楹》每每转调都有标记，然后以新调书写工尺。就《思凡》而言，《太古传宗》记【诵子】和【山坡羊】两个曲牌；《纳书楹》曲牌是【诵子】【山坡羊】【转调第一】【二段】【三段】，《纳书楹》中的【转调第一】部分由小宫调(D调)转至正宫调(G调)，《纳书楹》中转调以后以"上=G"来记谱，而《太古传宗》里到了等同于【转调第一】的段落处仍然以"上=D"来记谱，即以小宫调的谱字来记写正宫调。这几点属于记谱问题，但又暗示着"弦索调时剧"与"昆曲时剧"的本质差别，详见后文第四部分。

⑤ 这里录的是《纳书楹》中的曲名，在《太古传宗》中有一批作品仅是名字与《纳书楹》不同，如《罗梦》在《太古传宗》里记为《罗和做梦》；具体情况见下表二"太古传宗较纳书楹之差异"一览。

⑥ 《太古传宗》是清初(康熙六十一年)苏州文人汤斯质和顾俊德原编的，到乾隆时期由徐兴华、朱廷缪、朱廷璋重订。全集包括《太古传宗琵琶调西厢记曲谱》《太古传宗琵琶调宫词曲谱》各两卷，分别录有北曲杂剧《王实甫西厢》21套套曲和南北散曲剧曲47套。从全集的5篇序文可知，《弦索调时剧新谱》是乾隆十四年(1749)重订《太古传宗》时由朱廷缪、朱廷璋从民间选编，常州邹金生、苏州徐兴华审定的附加卷。朱氏兄弟认为这些剧目新颖独特，在当时又非常流行，所以是借职务之便才编辑成谱集的，由于清宫廷曾多次下达关于废止民间戏曲、匡扶昆曲正宗的政治禁令，然而这部《太古传宗》最后是要经过庄亲王的审定许可方能付印的一部正统谱集，所以这些时剧在官方合法刊物中出现，也就意味着受到了保护，获取了传播和演出的许可。

⑦ 《纳书楹曲谱》是苏州昆曲大家叶堂在乾隆四十九年(1784)至乾隆五十七年(1792)间编定的昆曲唱谱。全书分正集、续集、外集、补遗各四卷，收录上至元杂剧、下至清当代时剧和散曲共253套(出)。这是我国民间刻印的第一部大型曲谱巨著。

⑧ 根据这些作品所唱内容，综合参考《中国古典名剧鉴赏辞典》《中国昆曲大辞典》得出其题材来源。

⑨ "《太古传宗》较《纳书楹》之差异"记录的是两谱在音乐、文本、字腔关系皆相同的前提下出现的一些差异。此栏在之后分析解释弦索调时剧与昆曲时剧的差异时有用，为了不再重复列表，这里一并附上。

表2　19出"时剧"来源及曲牌使用情况

类型	题名	出处	牌名	《太古传宗》较《纳书楹》之差异
从明清传奇中吸收改编而成	崔莺莺	明《西厢记》杂剧	【和首】【山坡羊】【挂枝儿】	【挂枝儿】写成【挂真儿】
	昭君	清《和戎记》传奇	【和首】【山坡羊】	题名《大王昭君》，前无【和首】，后【山坡羊】分出【玉娇枝】
	小王昭君	清《和戎记》传奇	【山坡羊】【竹马儿】【故园煞】	
	琵琶调	清《和戎记》传奇	【番挂枝】【石竹花】【雪里梅】【叫声儿】【垂纶百尺】	题名《琵琶词》
	芦林	清《跃鲤记》传奇入弋阳腔再入弦索	【驻云飞】【前腔】【降黄龙】【前腔】【黄龙衮】【前腔】【尾声】【驻云飞】	题名《北芦林》
	醉杨妃	清《磨尘鉴》传奇第十二出《醉妃》	【新水令】【清江引】	
	罗梦	清《一文钱》传奇	【山坡羊】【耍孩儿】	题名《罗和做梦》，分出【山坡羊】第一段名【玉娇枝】
	金盆捞月	明《红叶记》传奇	【如梦令】【二犯朝天子】【如梦令】【二犯】【如梦令】【尾声】	【尾声】前的【二犯朝天子】一支分出后半段标【前腔】
	夏德海	清《四美记》传奇	【和首】	曲牌记【和音】
	花鼓	明《红梅记》传奇	【驻云飞】【前腔】	
从其他声腔或民间音乐中吸收而成	小妹子	民间小唱	【挂枝儿】	前两段标【和首】【山坡羊】
	闺怨	民间小唱	【柳穿鱼】【前腔】×6	题名《散曲》
	来迟	民间小唱	【榴花好】【前腔】【好事近】【前腔】【尾声】	
	思凡	弋阳腔《孽海记》	【诵子】【山坡羊】【转调第一】【二段】【三段】	曲牌记为【诵子】【山坡羊】，后面划分段落但不标牌名
	僧尼会	弋阳腔《孽海记》	【赏宫花】【江头金桂】【尾声】【步步娇】【一江风】【前腔】【清江引】	
	闺思	民间小唱	【四朝元】【前腔】【前腔】【前腔】	题名《散曲》
	拾金	据弋阳腔戏码俗创	【四边静】【道和】【耍孩儿】【前腔】【前腔】【杂板令】【清江引】	题名《花子拾金》
	借靴	昆艺人俗创单折滑稽	【歌头】	特例：音乐完全不同
	磨斧	清同光年间昆艺人自编《水浒传》故事	【点绛唇】【油葫芦】【天下乐】【寄生草】【煞尾】	

3. 关于《思凡》

除了《太古传宗》与《纳书楹》，这两谱中的很多时剧剧目在之后的昆曲曲谱中不再存见，而《思凡》却作为一个单折收录在包括《遏云阁曲谱》《增辑六也曲谱》《昆曲大全》《与众曲谱》在内的不下10余种知名曲谱中，且此后很多曲谱甚至直接将其称为昆曲传统曲目，可见《思凡》是时剧作品中昆化程度很高，在所有"昆曲时剧"中影响深远的一出折子戏。

《思凡》剧本共20多种刊本，根据内容不同详分为4个系统，最早可追溯至嘉靖三十二年(1553)刊印的《全家锦囊》一书，在《思凡》扑朔迷离的版本与渊源中，现今的"昆曲时剧"《思凡》被确认为属于《全家锦囊》所刊的

体系,与目连戏无甚关系,在内容上就是一出民间小戏无疑①。

作为一出民间小戏,《思凡》曾经所用声腔问题则更为复杂,由于曲谱散失,现在我们只能从它刊载过的曲集名称、文本语言等种种迹象推测它的声腔:

第一,万历刻本的《词林一枝》称"青阳时调"②;第二,万历三十八年刻本的《玉谷新簧》称"时兴滚调";第三,明末黄儒卿编称"时调青昆";第四,明末清初刊印的《醉怡情》里收《孽海记·僧尼会》一出,标明为"弋阳腔";第五,乾隆刊本《缀白裘新集初编》卷二里收《孽海记》的《思凡》和《下山》二出。

以上曲谱中对《思凡》的称谓表明它应该与弋阳腔关系密切,甚至曾经就是一出弋阳腔剧目,尤其是清初出现的弋阳腔剧目《孽海记》③,这对下面具体分析时剧音乐的特征有一定启发。

二、从"昆曲"角度探源"昆曲时剧"的音乐特征

由于没有可与昆曲时剧《思凡》直接比较的作品,这里通过比对一般"昆曲正剧"音乐特征与昆曲时剧《思凡》,并将所得结果在另 18 出"昆曲时剧"剧目中取证,最终较客观地提出"昆曲时剧"的音乐特征。

1. 板腔化曲牌体的特殊形态

(1) 曲牌的内部格律:

首先七个曲牌中,除了【山坡羊】【哭皇天】之外,其余五个曲牌在昆曲格律谱中皆不可考,这里暂时先将这两个可考的曲牌放入格律谱中:

先是格律谱中的【山坡羊】,它本是南曲商调曲牌,这里比较《琵琶记·吃糠》与《思凡》:

表3 《琵琶记·吃糠》与《孽海记·思凡》句式比较

《孽海记·思凡》		句式	句式	《琵琶记·吃糠》
小尼姑年方二八,		7	7	乱荒荒不丰(稔的)年岁,
正青春(被师傅)削去(了)头发。		7	7	远迢迢不回(来的)夫婿,
每日里(在佛殿上)烧香换水,		7	7	急煎煎不耐(烦的)二亲,
见(几个)子弟(们)游戏(在)山门下。		8	8	软怯怯不济(事的)孤身已。
他把眼儿瞧着咱,咱把眼儿觑着他。他与咱,(哎)咱共他,两下里多牵挂。		7/7/3/3/6	3	衣尽典,
			5	寸丝不挂体,
			7	几番(要)卖了奴身已,
			7	(争奈)没主公婆(教)谁管取。
冤家!		2	2	思之,
怎能够成就了姻缘,就死在阎王殿前,由他把那碓来舂,锯来解,把磨来挨,放在油锅里去煤,		7/7/7/3/4/7	6	虚飘(飘)命怎期,
(阿呀)由他!	(阿呀)由他!	2	2	难推,
只见那活人受罪,火烧眉毛,且顾眼下。	哪曾见死鬼带枷?火烧眉毛,且顾眼下。	7/7	6	实丕(丕)灾共危。

通过对比大体可见,符合格律的【山坡羊】凡十二句,《思凡》中的此曲前四句虽然有许多衬词,但尚且能分辨出"七、七、七、八"的句式;中间部分的"三、五、七、七"句式完全被打破,尤其是其中"怎能够成就姻缘……"一段

① 关于具体的体系分析和论证参见廖奔《目连与双下山故事文本系统及源流》及赵景深、蔡镫勇针对此专题的系列笔谈。
② 青阳腔形成于明嘉靖年间,是由弋阳腔流入安徽青阳一带并和当地语音和民歌小调结合而形成的。据汤显祖《宜黄县戏神清源师庙记》载:"江以西弋阳,其节以鼓,其调喧。至嘉靖而弋阳之调绝,变为乐平,为徽青阳。"
③ 昆曲界长期认为《孽海记》是前辈曲人为给《思凡》正名而妄加的剧名,但现在有确凿证据证明《孽海记》确有此剧,是流行于清初的一本弋阳腔剧目,只是全本已佚,虽然——弋阳腔《孽海记》的创作是因《思凡》而起,还是《全家锦囊》系统下的这一种《思凡》被《孽海记》吸收(就像《劝善记》系统下的《思凡》被目连戏《劝善金科》吸收一样)——这两说尚不可考;但是我们现在所看到的《思凡》,其文本增删、音乐骨架是在《孽海记》中得以定型的——这一点是可以肯定的。详见蔡镫勇关于《思凡》渊源的8篇论著。

有明显的弋阳腔"滚调"①特征;最后的"二、六、二、六"句式隐约可见原型,两个六字句被大幅度地扩展变形,全曲在格律上已很自由松散。如果不进行对比,单从文字上已几乎不能辨别其是【山坡羊】曲牌。

再是【哭皇天】,它本是北曲南吕宫曲牌,这里比较格律谱中的散曲《陈博高卧》与《思凡》:

表4 《孽海记·思凡》与《陈博高卧》句式比较

《孽海记·思凡》	句式	句式	《陈博高卧》
又只见那两旁罗汉,塑得来有些傻角。	9/7	5	酒醉(汉)难朝觐,
		5	(睡)魔王(怎)做宰相,
一个儿抱膝舒怀,口儿里念着我。一个儿手托香腮,心儿里想着我。一个儿眼倦开,朦胧的觑着我。	7/6/7/6/6/6	5	(穿着紫)罗袍(似)酒布袋,
		5	(秉着白象)笏似睡馄饨。
惟有布袋和尚笑呵呵,他笑我时光挫、光阴过,有谁人,有谁人肯娶我这年老婆婆。	9/6/3/3/11	4×N	(可随意添加四字句若干)
		7	每日间行眠立盹,
		4×N	(可随意添加四字句若干)
《孽海记·思凡》	句式	句式	《陈博高卧》
降龙的恼着我,(咦!)伏虎的恨着我,那长眉大仙愁着我,愁我老来时有什么结果。	6/6/7/10	7	(休休)枉笑(煞)凌烟阁上人,
		4	(早是)疏庸愚钝,
		4	孤陋寡闻。

虽然在【哭皇天】的第5句前后允许随意加入四字句衬词若干,但是在《思凡》【哭皇天】的文本结构上已经很难摸索到它与传统北曲曲牌的丝毫关系了。《思凡》的【哭皇天】完全是自成一体的,是可以分成若干小段的整个一大段唱词,其中已很难分出正字与衬字,句幅也变化繁多,从3字句至11字句不等。

仅从在格律谱中可以找到的两个曲牌来看,《思凡》使用的曲牌与传统昆曲曲牌的格律已经大相径庭。其他"昆曲时剧"作品的单个曲牌格律大多与昆曲格律谱中不同,这一方面是因为中国曲牌在不同体裁中可以名同实异:就"昆曲时剧"的来源而言,《思凡》的曲牌可能来自弋阳腔、民间小调等多方面,那些曲牌是其原先体裁所属的曲牌,所以与昆曲同名曲牌格律不符;另一方面也有可能一些作品本身是板腔体或其他原因本来不带有曲牌,为了吸收进入昆山腔而强缀了昆腔曲牌的名称。

(2)曲牌的整体组合

《思凡》不同于传统昆曲用一个或几个套曲结构一个戏出。它由【诵子】【山坡羊】【采茶歌】【哭皇天】【香雪灯】【风吹荷叶煞】【尾声】七个曲牌组成。这一曲牌组合并非传统昆曲的南套北套或南北合套。其他"昆曲时剧"作品除了《金盆捞月》是两支曲牌交替运用(类似缠达),《闺思》《闺怨》是单曲叠用以外,其他作品基本也都不是传统意义的套曲,具体参见表二。

值得一提的是,《思凡》的七个曲牌是自《遏云阁曲谱》②之后才出现的,在《太古传宗》与《纳书楹曲谱》中,(除第一段【诵子】是明显的独立段落外)都只标明了【山坡羊】一支曲牌,后面的分段在《太古传宗》中不记,《纳书楹》则称为"转调",可见它本身是一个完整的作品,只是中间分段而已。这更类似于板腔体结构,其他作品中的【和音】就是"俗名界头,实大过文也"③的过门,这就是板腔体音乐的特点。由此可见当时板腔体与曲牌体之间的交融与混杂。这种相互借鉴在"昆曲时剧"中留有深刻的印记,而这种实为板腔体音乐却转

① "滚调"又称"滚白",是弋阳腔特有的一种创作手法,最初出现在明朝中期昆曲流行之时,弋阳腔在搬演昆山腔作品的过程中出现了文辞释义的困难,于是在原有昆曲文本的每句唱词之后加入解释前面唱词的白话文,这些白话文演唱时通常一气呵成、字密腔短;后来这一释义功能逐渐退化,但"滚调"成为弋阳腔特有的一种风格化创作手法,弋阳腔"曲牌变化体"的形成、流水板的运用都与这一手法的使用有密切关系。

② 权威程度仅次于《纳书楹曲谱》,编纂时间紧接《纳书楹》之后的民间刊印昆曲唱谱。

③ 《太古传宗》凡例。

入分派至曲牌中称曲牌体音乐的做法是"昆曲时剧"在格律上的一大特点。

(3) 曲牌的合尾特征

首先是乐句落音的方面,在【采茶歌】【哭皇天】两个主要曲牌中,唱词中每一处可读的落音都相同,甚至每句唱词最后一字的行腔也是完全一致的。比如【采茶歌】中:

谱1:【采茶歌】中的句读位置与落音唱腔

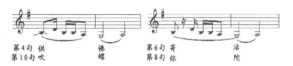

再如【哭皇天】中,开头三句排比句的结尾也是同一个音乐语汇:

谱2:【哭皇天】中的句读位置与落音唱腔

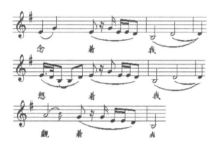

由这种音乐语汇的现象结合前面曲牌内部格律的考察,可以推断"昆曲时剧"在曲牌中的用语有两个特点:第一,上下句、排比句的使用频率高;第二,口语化的特征很鲜明。这是后来板腔体戏曲声腔和地方小戏的主要语言特点,也正是"昆曲时剧"不同于"昆曲正剧"而具有的语言特征。

其次是在【山坡羊】【采茶歌】【香雪灯】三个主要曲牌的末尾都使用了同一种结尾,即同一句话重复两遍,第二遍与第一遍接得非常密集,【山坡羊】一直到末一句才改为2/4拍,这似乎有刻意要与后两支曲牌结尾相称的趋向,还有【采茶歌】和【香雪灯】的结尾一模一样,两个不同曲牌的结尾乐句完全相同,这种情况在昆曲传统作品中不曾出现:

谱3:【山坡羊】【采茶歌】【香雪灯】中的合尾现象

前面已经提到在《太古传宗》和《纳书楹》中所标曲牌名称只是【山坡羊】及其转调,这里又出现了几个曲牌尾声相同的现象,这说明这里的【采茶歌】【哭皇天】等曲牌有可能是后人妄加的①,但至少几个曲牌所划分的正是该作品原本的乐段。《思凡》的曲式结构也许是一个带变化的乐段反复,而这又佐证了《思凡》来自曲牌具有板腔化特征的弋阳腔。

2. 变化多样的节奏因素

(1) 节奏型运用

《思凡》大量运用闪板形成跨小节的切分音。虽然说这应和中国节奏法中强位不一定是强拍的规律,但大量使用这种手法,在昆曲中还是非常少见的。这里以【香雪灯】为例:

谱4:【香雪灯】中的闪板"切分音"

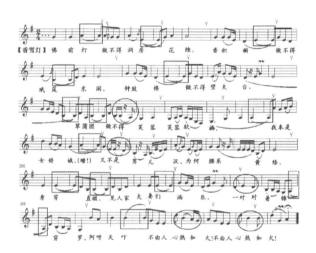

如此频繁地使用切分节奏使其音乐呈现活跃、不稳定的形态,这种特征还在【采茶歌】【哭皇天】的诸多片段中出现。

(2) 字腔节奏组合

第一,字与腔的节奏分配不均匀,有些字占用的板数特别长大,例如【山坡羊】中"年方二八"的"二八"两字、"削去了头发"的"头发"两字、"冤家"的"冤"字都占用了12到16拍,这种一个字占3、4板的长度即使是在赠板曲中都不多见:

谱5:【山坡羊】中"腔长"的字

① 当然不排除它可能与苏滩有关,可能是《遏云阁曲谱》的编纂者从民间小调中找到了相应的曲牌然后补缀上去的,但在现在的苏滩和民歌中并未发现形式、内容相关的曲牌。

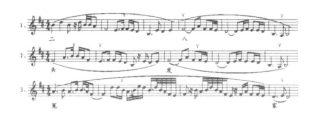

板式拉长也意味着旋法空间的加大。同时仍然在这支【山坡羊】中，也有字与腔排列特别紧密的乐句，如"怎能够成就了姻缘……"一段：

谱6：【山坡羊】中"腔短"的字

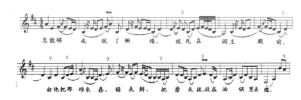

在同一支曲牌中，字腔比例可以从1字16拍到1字半拍，其悬殊程度超出昆曲常规。

第二，就字与腔的对应关系来看，它们的节奏也是错位的，此段大多唱词的开头都是在闪板以后或者在一小节的弱拍弱位上，音头与字头互相交错，形成了跌宕起伏之感。这在以平稳、缓慢为特征的昆曲中难得一见。

（3）整体节奏布局

这也是《思凡》与一般昆曲差异最为鲜明的地方。昆曲承袭自南戏，经魏良辅改革之后，基本确定了传奇以"本"为单位，一本四折、一折一宫为一套曲牌的固定模式，一个套曲在节奏上一般由"散、慢、中、快、散"五个部分组成，每个部分都由几个曲牌分担，一般【引子】为散曲、第一支曲牌为4+4/4拍的赠板曲，之后几个曲牌由赠板曲向4/4拍的原板曲过渡并稳定下来，最后一个或几个曲牌为2/4拍的快曲，最后【尾声】又回到散板。根据这一较普遍的规律，我们把《思凡》嵌入其中：

表5 《思凡》与常规折子的整体节奏布局比较

		散	慢	中	快	散		
规律	曲牌	【引子】	【过曲】	【过曲】	【过曲】	【尾声】		
	板式	散板	4+4/4	4/4或4/4—2/4	2/4	散板		
思凡	曲牌	【诵子】	【山坡羊】	【采茶歌】	【哭皇天】	【香雪灯】	【风吹荷叶煞】	【尾声】
	板式	4/4	4/4—2/4	4/4—2/4	4/4—2/4	2/4	1/4	散板—4/4
			中		快	散		

从上图可见，《思凡》与昆曲的一般节奏规律基本不符，除了尾声由散板进入，在最后两小节上板到4/4拍比较常见外，第一，有引子性质的【诵子】上首即上板，且为中速的4/4拍；第二，整个作品没有赠板曲；第三，中间【山坡羊】【采茶歌】【哭皇天】三支曲牌都出现了从4/4—2/4的形态，而且较奇怪的是，一般昆曲中这种过渡只有一次，这里反复出现，而且相互衔接，也就是说音乐的律动在快慢之间不稳定地反复游离；第四，【风吹荷叶煞】为1/4拍，这种类似流水板的板式在传统昆曲作品中绝无仅有。

由此可见，这一作品的速度总体上偏快，我们也可以理解为它没有了昆曲最核心的慢板曲，整个作品是从"散、慢、中、快、散"的"中"开始，只有最后三个部分。没有了昆曲标志性的"冷板曲"，这是它与一般昆曲作品的又一大区别。这一点，在大多其他时剧作品中也是如此，更多的情况是，一些作品全曲的速度没有太鲜明的变化，从头至尾都相同且偏快。

以上具体情况只能是针对《思凡》而言，但它在节奏上的不平稳性、板式变化的多样性以及曲牌体音乐板腔化的特征上却在"昆曲时剧"的曲谱中比比皆是，是其共有的特征。

3. 一曲多腔的声腔混杂性特征

（1）字密腔繁

通常我们认为昆曲的南曲"字少腔长"、北曲"字多腔短"，然而《思凡》则大多"字密且腔繁"，旋律走向非常曲折：有些装饰性的旋律进行由密度很高的32分音符上下行组成。如【山坡羊】中刚才已提到的板式特别长大的"冤家"的"冤"字，其他如削去头发的"了"字，在佛殿上的"上"字：

谱7：【山坡羊】中"字密腔繁"处

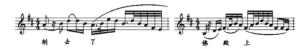

类似例子比比皆是，不能一一列举。这种繁复周折的旋律非昆腔所长。

(2) 润腔昆曲化

"昆曲时剧"对从弋阳腔吸收而来的作品最直观的改变集中体现于声腔中。由于弋阳腔匿迹已久且并无曲谱留存，为了方便比较，这里用弦索调时剧《思凡》与昆山腔时剧《思凡》来考察它的润腔①：

首先，大量嵌入垫腔。昆曲以润腔细腻著称，下面选取【山坡羊】中的一段②：

谱8：【山坡羊】中的昆化润腔

从以上谱例可见，在对作品进行昆曲化的过程中加入了大量的垫腔，谱中有椭圆形标记的基本都是垫腔，主要包括两种：一种是叠腔，即同一音快速的唱两次，如谱中"家"字前面的一次叠腔；另一种是小过腔，即在两个跨度较大的音之间填入过度的音，使声腔圆润，旋律线条趋于柔和曲折，如"牵挂"的"牵"字后面。下面再具体的分析【风吹荷叶煞】的片段，因为此段是流水板，本身旋律框架较简单，这样就更能看到润腔昆化的作用：

谱9：【风吹荷叶煞】中的昆化润腔手法

在【风吹荷叶煞】中大多润腔是为了字腔的完善而设，但在完善字腔的同时也使旋律线条趋于柔和。

这样的例子在《思凡》中比比皆是，润腔的修饰是具有渗透性的，肢解其中的片段来考察声腔改变固然是一个角度，但如果从整体上对比则更能体会到声腔风格在大量的垫腔和因字腔而添加的旋律小腔对"昆曲时剧"作品的"昆曲"风格定位的意义。

① 弦索调谱是较简朴的弹奏谱，音乐框架清晰，这里以此为参照，此处两谱的可比性后文第四部分详述。
② 上方为弦索调下方为昆山腔。

值得一提的有两点：第一，弦索谱中方框内的同音是弦索乐器特有的"弹头"，在《纳书楹》中此类同音或级进上下行的两个音符用文字化写为"弹头"，而弦索谱则直接记出音符。这可能是《纳书楹》在编辑"昆曲时剧"时参考过《太古传宗》的信号。第二，前面提到因字腔而添加的小腔，在谱面上，这具有另一层意义，即口法定腔化。有些字腔原先不需要详细记录下来，在《纳书楹》的其他作品中都用各种润腔记号表示，但因《思凡》字密，给予润腔的空间只能补充出字腔所缺的小腔，所以就形成了曲唱口法的声腔用固定曲谱标记出来的特征，即口法定腔化，在刚才【风吹荷叶煞】中大多字腔上添加的小腔即是一种口法定腔化的表现。

小　结

根据以上对《思凡》的具体分析以及试举了其他"昆曲时剧"的实例可以发现，"昆曲时剧"在音乐特征方面有以下共同特点：

1. 格律方面，"昆曲时剧"的格律并不严格，有些仅缀有曲牌名称，其格律极不规范。

2. 节奏方面，"昆曲时剧"的节奏运用灵活，字腔关系多变，分布不均。

3. 用词方面，"昆曲时剧"的用语比较俚俗，文学性较低。

4. 整体布局方面，"昆曲时剧"的布局上有板腔体音乐的特征。

5. 音乐语汇方面，"昆曲时剧"通过润腔修饰将作品昆化，但总体音乐风格常是组合型的。

第1至4点是"昆曲时剧"共有且相同的，而第5点中润腔修饰作为一种改变手段是较固定的，但它具体组合哪些音乐语汇则有各种变数。因为"昆曲时剧"的创作形态不外乎两类：一是完全新创作的作品，可以任意选择符合传统做法与否；二是作品本身有文本及音乐上的出处，后一类势必以原有作品为蓝本，必定极大程度地挪移原有作品本身的音乐，然后才是予以昆曲化，昆化的标志或者说最主要的角度是改编润腔。也就是说，具体结合的音乐语汇要视每部作品原先所在的剧、曲种情况而定。

在小结"昆曲时剧"音乐特征的同时，也积聚了两个疑问：

第一,《思凡》从其格律、节奏、音乐等诸多方面都证实了与弋阳腔有密切关联,反观另外18出"昆曲时剧",从其出处可见它们大多也与弋阳腔有些瓜葛,甚至在明清传奇生发的作品中都有"先入弋腔后入弦索"最后成为"昆曲时剧"(而不是直接从昆曲作品中抽离成"昆曲时剧")的作品,可见"昆曲时剧"与弋阳腔的关系较为特殊,这种关联反映的是什么问题?它们之间究竟有何关系?弋阳腔对"昆曲时剧"的形成是否有直接影响?

第二,《太古传宗》与《纳书楹》虽各自标为"弦索调时剧"和"昆腔时剧",但通过刚才对润腔的分析可见,其所用唱词文本、词腔组合形式、音乐旋律框架等都相差不远甚至完全相同,那么如何解释相同内容两种名称现象?站在"时剧"的角度上,它是否又具有特殊意义?

为此,我分别考察了昆山腔与弋阳腔、昆山腔与弦索调两组关系,试解以上问题。

三、从"时剧"角度探究"昆曲时剧"的历史成因

这一部分通过分别探源昆山腔与弋阳腔、昆山腔与弦索调在历史上的几次交融与分合,找出两组关系彼此间的渊源,从而挖掘和辨析对后来"昆曲时剧"有影响的因素,解释前一部分提出的问题。

1. 成因一:昆弋分合

昆山腔与弋阳腔自形成之初起就关系密切,在明朝中期至清朝中后期长达300年的时间里彼此既有竞争对抗,亦有交流融合,可谓几分几合。从昆、弋的争胜与合流中可以大致窥见"昆曲时剧"的形成背景。昆、弋几度分合的大致情况可见图1①

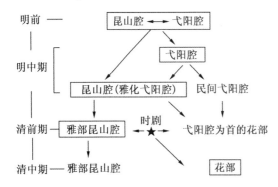

图1 昆弋分合概况

昆、弋在早期同属"南戏",在声腔特征中有许多相似之处。长期的此消彼长已无须一一列举,但两种声腔比较重要的碰撞与争胜有两次:第一次在明朝万历年间,第二次在清乾嘉年间。

万历年间的争胜以昆山腔的胜出而告终。其实弋阳腔曾因其音乐包容性强的特点成为当时的"官腔":

沈德符《万历野获编补遗》卷一云:"至今上始设诸剧于玉熙宫,以习外戏,如弋阳、海盐、昆山诸家具有之。"

但好景不长,不久即为改良后的昆山腔夺去了官腔宝座。此次碰撞的影响表现在两个方面:第一,题材的共融。《时调青昆》《八能奏锦》《昆弋雅调》《歌林拾翠》《缠头百练》《群音类选》等都是当时昆、弋皆备的戏曲选集。有数据统计,当时两腔共用的剧本各占彼此所有剧本的三分之一以上。第二,弋腔的分流。弋阳腔一度流入安徽产生出了影响很大的"徽池雅调",它也逐渐分派为两种风格,第一种是逐步雅化,向昆曲靠拢,甚至改变"不托管弦"的特征向昆腔学习加入伴奏乐器②;第二种是继续在民间恣意生存,转道一处便"改调歌之"。就史实而言,前一种正是被宫廷接纳的"弋阳官腔",它在与昆腔的竞争中过多地吸收了昆曲的成分反而丧失了个性,风格日趋僵化;后一种则生命力强大,在后来造成了很大影响。

乾嘉年间的昆弋争胜可以说是上一次争胜的直接结果。虽说自万历年后,昆山腔强势独霸曲坛200年,但前一次碰撞已经使两腔之间的关系千丝万缕不能尽释了。到清中期,后一种由民间"改调歌之"的思维传承下来的弋阳腔开始发挥其巨大影响力,也就是仍然生存于民间的弋阳腔分支日积月累地派生出了诸多声腔变种,如清李调元《剧话》:

弋腔始弋阳,即今高腔,所唱皆南北曲。……京谓《京腔》,粤俗谓《高腔》,楚、巴之间谓之《清戏》

清刘廷玑《在园曲志》说:

近今且变《弋阳腔》为《四平腔》、《京腔》、《卫腔》,甚且等而下之,为《梆子腔》、《乱弹腔》、《巫娘腔》、《琐哪腔》、《啰啰腔》矣。

这些声腔开始爆发出惊人的影响力,在清朝中期成为当时正在日落西山中的昆山腔最强劲的对敌。这些声腔最大的特点在于它们更为鲜活、自然、不事雕琢。它们的题材大多取自民间,故事情节生动有趣;音乐上既有传承自弋阳腔的章法,又有来源自民间声腔的个

① 方框表示在那一时期昆腔或弋腔占强势地位。
② 李连生:《昆山腔与弋阳腔的交流与融合》,《燕山大学学报》2003年第4期。

性,风格迥异、灵活多样。

当然最终以昆山腔为代表的雅部败给了以弋阳腔后裔为代表的花部,从此开始了中国戏曲史上至今繁荣的民间戏曲百花齐放的时代。但在此次竞争中,昆曲为了力挽狂澜,曾大量从当时的花部中吸取作品。就像弋阳腔曾经为了保持官腔地位而全面倒向昆山腔,由内而外地学习昆山腔一样,这次昆山腔也由表及里地吸收花部的作品,包括引用其题材、移植其音乐、融合其表现手法等等。这次昆曲的自救行为直接造就了"昆曲时剧"。

由此看来,"昆曲时剧"正是第二次昆弋之争的产物。昆弋之争也正是"昆曲时剧"得以形成的历史背景。"昆曲时剧"表现出复杂的形态也正是由于它受到了昆、弋两方的相互影响,而昆、弋两者长期的互动与共存,也加深了"昆曲时剧"中反映出的题材、音乐等多方面的昆弋渊源关系。

2. 成因二:昆弦交融

本文在开头提出了关于"昆曲时剧"与弦索时剧内容、音乐相同而名称不同的问题。这里试图通过具体比较两谱异同、追溯"弦索调"与"昆山腔"的历史脉络并从"时剧"角度试解释以上问题,以对"昆曲时剧"做出较准确的历史定位。

(1) 弦索调与昆山腔

关于"弦索调"的历史起源与发展以及"弦索调"如何会与"昆山腔"相互关联,清宋微舆的《所闻录》、叶梦珠《阅世编》都摘录了那段陈子龙的叙述,现今它被认作是关于弦索调及弦索南下最主要(甚至唯一)的证据而被无数次引用:

昔兵未起时(指朱棣"靖难"前),中州诸王府中造弦索,渐流江南。其音繁促凄紧,听之哀荡,士大夫雅尚之。自大河以北有所谓"夸调"者,其言绝鄙,大抵男女相怨离别之音,靡细难辨,又近边声……因考弦索之入江南,由戍卒张野塘始也。野塘河北人,以罪谪发苏州太仓卫。素工弦索,既至吴时为吴人歌北曲,人皆笑之。昆山魏良辅者,善南曲,为吴中国工,一日至太仓,闻野塘歌,心异之,留听三日夜,大称善,遂与野塘定交。时良辅年五十余,有一女亦善歌,诸贵争求之,良辅不与,至是遂以妻野塘。吴中诸少年闻之,稍称弦索矣。野塘既得魏氏,并习南曲。更定弦索音,使与南音相近,并改三弦之式一身稍细而其鼓圆,以文木制之,名曰"弦子"。……其后有杨六者,创为新乐器,名"提琴",仅两弦,取生丝张小弓,贯两弦中相轧成声,与三弦相高下。提琴既出,而三弦之声益柔曼婉畅,为江南名乐矣。

从中可以看到:"弦索调"是明朝初期由中州藩王府创作、流行于北方的一种"弦索音乐体裁",在明朝中期弦索南下后在江南的发展可谓是兵分两路,第一路即对昆腔而言,弦索调融入昆山腔,三弦改制为小三弦,并成为丰富昆曲伴奏的主要乐器之一;第二路则是对弦索调而言,张野塘随魏氏习南曲,"更定弦索音,使与南音相近",不同于北方弦索的"南弦索"即告成型。

然而"南弦索"后来发展之状况在此文献中不可知,这里补充同是《所闻录》中此段文献的后一段就和沈宠绥《度曲须知》(弦索题评)中的一段,方可略见端倪:

自张野塘死后,善弦索者皆吴人,如范昆白、陆君旸、郑延奇、胡章甫、王柱卿、陆美成,其尤著者也。(按:范)昆白早死。君旸以下五人分派有三,曰太仓、苏州、嘉定。太仓近北,最不入耳。苏州清雅可听,然近南曲,稍失本调。惟嘉定得中,主之者陆君旸也。迩年声歌家颇憨纰缪,……皆以"磨腔"规律为准,一时风气所移,远迩群然鸣和,盖吴中"弦索",自今而后始得与南词并推隆盛矣。虽然,今之北曲,非古北曲也。

可见,"南弦索"后来又分出了三个流派,在唱法上各有不同,但都有渐近"南音"的趋向,逐步丧失了原"北弦索"的音乐风格。然而弦索调最主要的体裁特征却被保留下来。《南词引正》云:"唱北曲宗中州调皆佳,伎人将南曲配弦索,直为方底圆盖也。"沈德符《顾曲杂言》云:"箫、管可入北词,而弦索不入南词,盖南曲不仗弦索为节奏也。"

在沈宠绥的《度曲须知》弦索存亡中也有相同观点:

北必入弦索,曲文少不协律,则与弦音相左,故词人凛凛遵其型范。然则当时北曲,固非弦弗度,而当时曲律实赖弦以存也。……若乃古之弦索,则但以曲配弦,绝不以弦和曲。凡种种牌名,皆从未有曲文之先,预订工尺之谱。夫其以工尺谱词曲,即如琴之以钩剔度诗歌……

由此,弦索调最主要的特征有两点:第一,"弦索以节奏"即弦索乐器具有控制节奏的功能,这样就是"北筋在弦,南力在板"的道理;第二,"曲律赖弦索以存",即弦索调与声腔格律有密切关系。

所以,不论"南弦索"在唱法、题材、风格等方面经历了多大的改换,它以弦索为节奏的本质特征、弦索与曲律的互相制约关系在独立的"南弦索"中被保留下来。这也就解释了为何《太古传宗》采用以音乐为主体的谱式,为何不标明小腔以及为何使用固定调记谱法。

(2)"昆曲时剧"的历史定位

这么看来,弦索调虽然昆化程度很高但毕竟与昆曲异源,那么它们共有音乐"时剧"剧目的原因应该有两种可能:第一,由于两者关系过于接近,在清朝中后期有许多曲家、艺人直接把"弦索调"即"南弦索"视作昆曲(北曲)清唱,两者合而为一对待,这样它们共有时剧剧目也就非常自然了;第二,虽然长期的实用使"弦索调"与北曲清唱的说法有些混淆,但两者从根源上讲有本质差别,它们各自分别从弋阳腔或其他戏曲声腔中吸收了"时剧"剧目。

需要注意的是,如果我们换一个角度以花部为主流来考察"时剧",就题材而言,"昆曲时剧""弦索时剧"中所唱的那些作品也许正是花部各种戏曲曲种中最为主流与核心的作品,而且很可能是其中受众最广、最具代表性的作品。

如此,先前两种推断就都是合理的。从"时剧"角度出发,"昆曲时剧"在当时与弦索调时剧、以弋阳腔为代表的花部戏曲曲种的"正剧"处在同一个水平面上。昆曲与弦索调称那些作品为"时剧",一方面是为了标明其为非本源所出的作品,另一方面也留下了既迫切需要向花部学习,同时又要标榜自家为正宗,花部戏为新戏、"时剧"的意识痕迹。这一点从"时剧"作品大多为板腔体音乐,但在昆班艺人改良后都带上了曲牌名称,多少在文辞上收敛了滚调的成分等方面也可得到印证。

四、结论

"昆曲时剧"的具体音乐特征在前文第二部分已经总结,这里不再重复,下面从宏观上总结"昆曲时剧":

第一,"昆曲时剧"在明中期"昆弋之争"中播种,是清中期"花雅之争"的见证。

第二,"昆曲时剧"是清朝中期戏曲发展从曲牌体向板腔体转化的体现。

第三,"昆曲时剧"能博采众长吸收其他戏曲曲艺的优点特点,是一种顺时而生的昆曲门类。

第四,无论它在其他方面多大程度地受到以弋阳腔为代表的花部声腔的影响,它最后一步永远是将作品进行"昆曲化"的处理与修饰,也就是说在"昆曲时剧"中,任何因素都可变,唯独昆曲润腔不可变。

从"昆曲时剧"的形成发展中,我们看到的是昆曲在即使日薄西山的情境下依然积极进取的态度和充满智慧的变通,那一代昆曲艺人通过把守"音乐(声腔)"这一道关键的防线,为昆曲争取到了东山再起的时间,也开拓了一条与传统发展方式既异曲同工又截然不同的新道路,从而使"昆曲时剧"在音乐风格、创作手法以及具体作品等多方面都留下了自身的痕迹。尽管这一奇葩的培育承载着昆曲艺人太多的使命与无奈,然而"昆曲时剧"在昆曲艺术史乃至整个清朝前期的戏曲艺坛上都不愧为风格独特的一支,也必定是不可磨灭的一笔。

参考文献
书籍

陆萼庭:《昆剧演出史稿》,上海:上海文艺出版社1980年版。

中国戏曲研究院编:《中国古典戏曲论著集成》,北京:中国戏剧出版社1980年版。

张次溪编:《清代燕都梨园史料》,北京:中国戏剧出版社1988年版。

刘再生:《中国古代音乐史简编》,北京:人民音乐出版社1989年版。

《中国戏曲志》江苏卷、上海卷、浙江卷,北京:中国ISBN中心1992、1996、1997年版。

曲谱

(清)汤斯质、顾俊德主编:《太古传宗曲谱》,乾隆十四年刻本。

(清)叶堂编:《纳书楹曲谱》,道光二十八年刻本(同见于新编四库全书1756-1758册,下同,只标册数)。

(清)王锡纯编、李秀云拍正:《遏云阁曲谱》,光绪十九年,上海著易堂书局铅印本(1757-1758册)。

曲集

(明)徐文昭选辑:《新刊耀目冠场擢奇风月锦囊正杂两科全集》,明嘉靖三十二年詹氏进贤堂刻本(1776册)(古籍简称用下划线标出,下同)。

(明)黄儒卿选:《新选南北乐府时调青昆》,明末四知馆刊本(1777册)。

(清)钱德苍编:《时兴雅调缀白裘新集初编》,乾隆四十二年四教堂刊本(1779册)。

期刊
关于时剧

徐扶明:《昆剧中时剧初探》,《艺术百家》1990年第1期。

洛地:《明清时调小曲的音乐系统——答谢桃坊的一封信》,《四川戏剧》1996年第1期。

李玫:《清代时剧"罗和做梦"正源》,《文学遗产》2005年第1期。

关于《思凡》

文力,赵景深:《思凡·下山》的来历和演变,《上海戏剧》

1962年第3期。
廖奔:《目连戏与双下山故事文本系统及源流》,《文献》1996年第3期。
蔡敦勇:《〈思凡〉与〈孽海记〉》,《艺术百家》2002年第1期。
廖奔:《也谈〈思凡〉与〈孽海记〉》,《艺术百家》2003年第2期。

关于昆弋
顾兆琳:《昆曲曲调的展开手法》(上、中、下),《戏曲艺术》1990年第4期、1991年第2-3期。
肖漪:《昆曲曲牌点滴谈(上、下)》,《戏曲艺术》1995年第2期。
丁汝芹:《北方昆曲的珍贵特色——昆弋风格》,《戏曲艺术》2002年第1期。
欧阳江琳:《试论明代南曲北调与北曲南腔》,《中国韵文学刊》2002年第2期。
李连生:《明代弋阳腔研究》,河北大学2003年博士论文。
俞为民:《北曲曲调的组合形式考述》,《艺术百家》2005年第1期。

关于弦索调
刘荫柏:《北曲在明代衰亡史略考》,《复旦学报》1985年第1期。
谢建平:《吴中新乐弦索正是江南丝竹一说质疑》,《艺术百家》1990年第2期。
夏野:《清代弦索时剧略考》,《音乐探索》1993年第3期。
路应昆:《明代"弦索调"略考》,《天籁》2000年第1期。

谢建平:《元明时期的弦索官腔与新乐弦索——兼论"曲律"形成发展的二个阶段性特征》,《戏曲艺术》2004年第4期。
顾笃璜:《弦索调与弦索调时剧》,《苏剧昆剧沉思录》。

关于花雅之争与清初、中期戏曲状况
俞为民:《明清戏剧流派的划分》,《艺术百家》1985年第1期。
丁汝芹:《嘉庆年间的清廷戏曲活动与乱弹禁令》,《文艺研究》1993年第4期。
范丽敏:《清代北京剧坛花雅之盛衰研究》,首都师范大学2002年博士论文。
李丹:《艺术的紧箍咒——清代戏曲政策评说》,《戏剧之家》2003年第3期。
刘玮:《"花雅之争"昆曲的衰败与地方戏的勃兴》,《戏剧之家》2007年第3期。
傅谨:《京剧崛起与中国文化传统的近代转型——以昆曲的文化角色为背景》,《文艺研究》2007年第3期。

其他
俞为民:《南戏起源考辨》,《艺术百家》1993年第2期。
周玉波:《明代民歌研究》,南京师范大学2004年博士论文。
冯光钰:《曲牌——中国传统音乐传播的载体和特有音乐创作思维》,《星海音乐学院学报》2004年第1期。
谭雄:《对〈太古传宗〉与〈纳书楹曲谱〉中〈西厢记〉曲谱的比较研究》,《天津音乐学院学报》2006年第2期。
徐子方:《传奇杂剧化与杂剧昆曲化——再论昆曲杂剧》,《艺术百家》2008年第4期。

明代曲学家沈宠绥的切音唱法论

李 昂

一、字之头、腹、尾音

沈宠绥在描述魏良辅演唱昆曲时曾提出两句话作为曲唱审美的理想标准:"声则平上去入之婉协,字则头腹尾音之毕匀。"①我在拙文《明代曲学家沈宠绥的四声唱法论》②中已经讨论过前一条标准,即字的四声问题。本文所要讨论的则是后一条标准,即字之头、腹、尾音问题以及与之相对应的昆曲演唱中字音的起末过渡问题。沈宠绥指出:"凡敷演一字,各有字头、字腹、字尾之音。"③他把一个字的字音切分为头、腹、尾三部分,在唱

① (明)沈宠绥:《度曲须知》,《中国古典戏曲论著集成》(五),北京:中国戏剧出版社1959年版。
② 李昂:《明代曲学家沈宠绥的四声唱法论》,《四川戏剧》2015年第3期。
③ (明)沈宠绥:《度曲须知》,《中国古典戏曲论著集成》(五),北京:中国戏剧出版社1959年版。

一个字的时候,相应地也就包含了出字、过渡和收音三个阶段,这就是其切音唱法论的大纲要旨。

(一)字尾与收音

1. 收拾"下半字面"

沈宠绥对切音唱法的论述是从字尾和收音之法开始的。有一年他参加当时的唱曲盛会——中秋虎丘曲会,听到有人唱《西厢记·斫琴》中的"花阴夜静"一曲,吐字过腔、平仄口法都无可挑剔,但唯独对字尾的收音归韵处理得不好,实为美玉之瑕。同时他还发现这个问题并非个别现象,而是普遍存在的。当天又有唱《幽闺·记拜月》"拜星月"一曲者,也犯这个毛病,尤其是唱弦索曲即北曲的人,竟然十有八九都不收音。① 对此他颇有感慨,于是在《度曲须知》中专设《中秋品曲》一章,记述这件事情,并阐发了自己对字尾收音问题的观点:

> 从来词家只管得上半字面,而下半字面,须关唱家收拾得好。盖以骚人墨士,虽甚娴律吕,不过谱厘平仄,调析宫商,俾微歌度曲者,抑扬谐节,无至沾唇拗嗓,此上半字面,填词者所得纠正者也。若乃下半字面,工夫全在收音,音路稍伪,便成别字……其理维何? 在熟晓《中原》各韵之音,斯为得之……唱者诚举各音泾渭,收得清楚,而鼻舌不相侵,噫于不相紊,则下半字面,方称完好。②

沈宠绥所说的"上半字面"大致相当于一字之声母及韵母的主要元音,即字的头、腹两部分,而"下半字面"即归韵的尾音。③ 沈宠绥认为"下半字面"即字尾如何收音归韵是非常重要的问题,唱时稍有差错,就会变成另外的字。通常情况下,"上半字面"由填词者按谱填词,只要符合平仄宫商的要求,演唱者按字的正确读音去唱,自然就会唱得合适、舒服。但"下半字面"是否完好,就只有在演唱中才能体现出来,填词者在曲中体现不出来,也无法顾及,因此必须靠演唱者自己去捉摸和研究,这就需要熟练掌握"中原十九韵"部的字音尤其是尾音,方能详加区别,这样收音才能收得清楚,"下半字面"才允称、完好。

2. 收音歌诀与谱式

为示唱者以矩范,沈宠绥在《度曲须知》中专门编写了《收音谱诀》和《入声收诀》两篇歌诀,分别详述"中原十九韵"及"洪武入声十韵"中各韵字尾应收之音,并归纳如下:

"中原十九韵"字尾收音分类:

(1)收鼻。即字尾收于后鼻音 g,类似吴音中"吴"字之声母读音,包括东钟韵、江阳韵、庚青韵。其中,庚青收音略早略急,东钟、江阳收音较迟较缓。

(2)收呜。即字尾收于 u,包括鱼模韵中属于模韵的部分以及歌戈韵、萧豪韵、尤侯韵。其中,模韵收音较重,歌戈较轻。

(3)收于。即字尾收于 u,包括鱼模韵中属于鱼韵的部分。

(4)收噫。即字尾收于 i,包括皆来韵、齐微韵。

(5)收舐腭。即字尾收于前鼻音 n,类似吴音中"你"字之声母读音,包括先天、真文、寒山、桓欢四韵。

(6)收闭口。即字尾收于 m,类似吴音中"无"字之声母读音,包括寻侵、廉纤、监咸三韵。

(7)收哀奢。即字尾收于 ie,因无对应之字,故以入声的"遏"字之音读作平声或是哀奢反切之音描述,车遮韵收此。

(8)收医诗。即字尾收于 ,因无对应之字,以医诗反切之音加以描述,支思韵收此。

(9)收哀巴。即字尾收于 h,类似吴音中"捱"字之读音。因无对应之字,以哀巴反切之音描述,家麻韵收此。

入声各韵字尾收音分类:

(1)屋韵。收呜,与歌戈模韵相类。

(2)屑韵、叶韵。收哀奢,与车遮韵相类。

(3)质韵、缉韵。收噫,与齐微韵相类,但须送气,略带浊声。

(4)曷韵、合韵。只需长吟作相应的平声字,收音即可准确无误。④

(5)药韵。以吴音"丫"之读音收,即药韵尾音。

(6)陌韵。以"劾"字之音读作平声,即陌韵尾音。

(7)辖韵。收哀杷,与家麻之收哀巴相类,但家麻尾音稍清,则以哀与清音巴字相切描述其音,辖韵尾音

① (明)沈宠绥:《度曲须知》,《中国古典戏曲论著集成》(五),北京:中国戏剧出版社 1959 年版,第 203 页。
② (明)沈宠绥:《度曲须知》,《中国古典戏曲论著集成》(五),北京:中国戏剧出版社 1959 年版,第 230 页。
③ 古兆申、余丹:《昆曲演唱理论丛书沈宠绥度曲须知》,牛津大学出版社 2006 年版,第 26 页注 2。
④ 查《洪武正韵》,"曷"为何葛切,"遏"为阿葛切,则"曷""遏"收音相同可知。又《收音谱诀》中车遮字尾以遏叶平声叶之,故曷韵收音当和车遮韵一样,收于哀奢。而曷合同论,合韵亦收哀奢可知。

稍浊，故以哀与浊音杷字相切描述其音。①

口诀拈说既明，沈宠绥又进而作《收音谱式》，于《北西厢》中依"中原十九韵"韵脚每韵拣出一曲（缺桓欢、廉纤两韵）及入声韵脚一曲，逐字标明韵部收音，以备唱者查考。

3. 关于鼻音

在综述各韵收音规范之外，沈宠绥还对收于鼻音的情况进行了研究，他在《度曲须知·鼻音抉隐》一篇中提出了前人未发的两个观点：一是东钟、江阳两韵应收鼻音。当时流行的曲谱上通常都只注明庚青韵收鼻音，不注东钟、江阳两韵，但沈宠绥指出这并不是因为二韵不收鼻音，而是因为："吴俗承讹既久，庚青皆犯真文，鼻音误收舐腭，故谱旁乃有记认。彼东钟、江阳，本无他犯，曷为仍记鼻音以添蛇足？"②因为从来水磨腔都以苏州为盛，流行的曲谱也以苏州编得最多，所以曲谱主要是站在姑苏人的立场上对苏州容易误读的字音加以标记。庚青、真文两韵一收后鼻音，一收前鼻音，苏州人往往分不清楚，因此谱上有标注，而东钟、江阳两韵苏人不易读错，故未做标注，但不能由此就忽略此两韵也是收于鼻音的。二是舐腭音与闭口音都属于广义的鼻音。对甜聘音和闭口音来说，音路本来是从口中出音，但因舌抵上颚和闭口的动作阻塞了气流通道，所以只好"回转其声，徐从鼻出"，其收鼻是"无意收鼻"，且因气流阻塞，所以带有浊声，而庚青韵本身的音路就是从鼻里发声，其收鼻是"用意为之"③，因是开口鼻音，气流通畅，所以声音较清。可以说，舐腭和闭口的收鼻是被动鼻音，而庚青的鼻音是主动鼻音。尽管有主动和被动的不同，但气流和声响总归都是从鼻而出，因此都属于广义的鼻音。④

（二）字腹与过渡

字腹的概念是为方便收音而提出的，沈宠绥在《度曲须知收音问答》中说："字腹则出字后，势难遽收尾音，中间另有一音，为之过气接脉……由腹转尾，方有归束。"⑤出字之后，有时难以一下收入尾音，中间需要有另外一个音作为过渡，逐渐到字尾，以便于收音，这个音就是所谓的字腹。

字腹不是各韵皆备的。沈宠绥指出各韵的字腹有这样三种情况：一是有字腹且可确切描述的，如东钟之字腹为翁红，先天之字腹为烟言，皆来之字腹为哀孩，尤侯之字腹为侯欧，寒山、桓欢之字腹为安寒等；二是无字腹的，这一类的韵部有支思、齐微、鱼模、歌戈、家麻、车遮诸韵，因为这六个韵部之字从头到尾都是一音，不必担心收音问题，所以不需要字腹的过渡，也分析不出一个独立的字腹；第三种情况是虽有字腹但有音无字，不便描述的，包括前面两类中未提到的韵部，如江阳、真文、萧豪、庚青、侵寻、监咸、廉纤等，都属于这种情况。⑥

在当时的演唱中，字腹和字尾存在的主要问题是：

今人误认腹音为尾音，唱到其间，皆无了结，以故东字有翁音之腹，无鼻音之尾，则似乎多；先字有烟音之腹，无舐腭之尾，则似乎些。种种讹舛，鲜可救药。⑦

字腹起到的是从字头向字尾的过渡作用，因此，抛开字尾和收音问题谈字腹是没有意义的。唱一个字如果只有字腹，不收尾音，就等于只有过渡，没有结果，渡而未至，这个过渡也就没有达到目的，因而就会产生种种讹舛，如"东"只有翁之腹，没有鼻音 ŋ 之尾，听起来就变成"多"，"先"字有烟音之腹，无舐腭 n 之尾，听起来就像"些"等。但是，如果反过来过于强调尾音，而忽视字腹的作用，也是不对的，因为"声调明爽，全系腹音"，⑧既然提出字腹的原因是"出字后，势难遽收尾音"，那就必须有字腹在字头和字尾之间"过气接脉"，如果取消字腹，就等于势难遽收而强要遽收，必然导致气脉不畅，字也不会圆整，所以沈宠绥才说："字腹诚不可废也。"⑨总之，过于强调字腹而取代尾音和忽视字腹而过早收音，

① 《中原音韵》《洪武正韵》均不标清浊，查《韵学骊珠》，则"杷"有两音，作阳平声为浊，作阳去声为清音，此处当取阳平浊声之"杷"。
② （明）沈宠绥：《度曲须知》，《中国古典戏曲论著集成》（五），北京：中国戏剧出版社1959年版。
③ （明）沈宠绥：《度曲须知》，《中国古典戏曲论著集成》（五），北京：中国戏剧出版社1959年版，第228页。
④ 闭口音属于鼻音不是沈宠绥的创说，在他之前的王骥德已经提到："闭口者，非启口即闭；从开口收入本字，却徐展其音于鼻中，则歌不费力，而其音自闭，所谓'鼻音'是也。"见（明）王骥德：《曲律论闭口字第八》，《中国古典戏曲论著集成》（四），北京：中国戏剧出版社1959年版，第113页。
⑤ （明）沈宠绥：《度曲须知》，《中国古典戏曲论著集成》（五），北京：中国戏剧出版社1959年版。
⑥ 据《字母堪删》文后列举的各韵三字切法示例，考其描述字腹的中间切字，江阳为航，真文、寻侵为恩，萧豪为鏖，庚青为恒，监咸为庵，廉纤为盐，则此类字腹似非全然不可描述。
⑦ （明）沈宠绥：《度曲须知》，《中国古典戏曲论著集成》（五），北京：中国戏剧出版社1959年版，第224页。
⑧ （明）沈宠绥：《度曲须知》，《中国古典戏曲论著集成》（五），北京：中国戏剧出版社1959年版。
⑨ （明）沈宠绥：《度曲须知》，《中国古典戏曲论著集成》（五），北京：中国戏剧出版社1959年版。

这两种错误倾向都是要避免的。

（三）字头与出字

1. 什么是字头

对此，沈宠绥在《度曲须知·收音问答》中说：

> 凡字音始出，各有几微之端，似有如无，俄呈忽隐，于萧字则似西音，于江字则似几音，于尤字则似奚音；此一点锋芒，乃字头也。繇字头轻轻吐出，渐转字腹，徐归字尾，其间从微达著，鹤膝蜂腰，颠落摆宕，真如明珠走盘，晶莹圆转，绝无颏浊偏歪之疵矣。①

由此看来，字头指的是一个字的声母。字头和相当于介音与主要元音的字腹、相当于韵尾的字尾三者结合，就构成了一个字完整的字音结构。相应的，在唱曲中从吐出字头到转入字腹，再到字尾收结，三者就构成了一个完美、圆转的起末过渡的演唱过程。

沈宠绥曾经估算唱曲时一个字的头、腹、尾各自约占的时值，得出的结果是："尾音十居五六，腹音十有二三，若字头之音，则十且不能及一。"②字头所占的时值最少，似隐似微，瞬息而过，不注意听的话几乎"莫辨其有无"。③但尽管如此，它在辨别字音尤其是同韵各字的字音时，却发挥着至为重要的作用。沈宠绥在《字母堪删》中这样论述：

> 惟是腹尾之音，一韵之所同也，而字头之音，则逐字之所换也。如哉、腮等字，出皆来韵中，而其腹共一哀音，其尾共一噫音，与皆来无异，至审其字头，则哉字似兹，腮字似思，初不与皆字之几音同也。又如操、腰等字，出萧豪韵中，而其腹共一鏖音，其尾共一呜音，与萧豪无异，至考其字头，则操字似雌，腰字似衣，初不与萧字之西音同也。惟字头有推移之妙，亦惟字头有泾渭之分，哉腮不溷皆来，操腰细别萧豪，非此一点锋芒为之厘判也乎？④

对于同一韵部的所有字，字腹和字尾的发音都是相同的，唯声母不同，因此要区别这些字，就只有靠字头这见乎隐、显乎微的一点锋芒了，可见其重要作用。

2. 存字头与洗字疣

沈宠绥针对当时唱曲者经常出现的问题，提出要正确唱出字头，就必须辨清字头和字疣的区别。字疣，俗称"装柄""摘钩头"，是因演唱者在字头上过于着意而在本字之前添出的一个赘音，有了这个赘音，字面就显得极不干净，所以必须除去。

沈宠绥在《字头辨解》中提出了判别字头和字疣的标准。第一，从字音的构成来看，字头之音是隐伏字中的，是本字字音的一个组成部分，而字疣却是添于本音之外的，是多余的音。第二，从美听的效果来看，字头因为是自然之音，所以出声圆细，而字疣着情过泥，所以出声黏滞不清。如唱"离"字，出字前先在口中预设一个儿音，或唱"那"字，出字前先着意出一 n 音，这都是添出本字之外的累赘，是字疣而非真正的字头。

要涤除字疣，存真正字头，最重要的关窍在于要自然出音，不可过于着意，那样反致做作，正如沈宠绥总结："夫惟十分涤洗字疣，乃存真正字头，而一意描写字头，反成真正字疣。音本生成，非关做作，有心去之即非，有心存之亦非。"⑤这的确是精微不易的观点。

二、切法即唱法

（一）反切与识字

反切是用两个汉字合起来为一个汉字注音的方法，是中国传统的汉字注音方法。一般认为，反切起源于东汉初年，随着佛教传入中国，为了学习梵文佛经，中国的僧人和学者在梵文拼音方法的启发和影响下，创造了反切法，继而在东汉后期，一批学者开始应用反切法来为文献注音，创立了反切注音法。⑥

反切的基本原理是根据双声叠韵的规律，用分别与被注音字声母相同和韵母相同的两个汉字组合起来为其注音。一般情况下，与被切字双声的字在前，称"反切上字"，与被切字叠韵的字在后，称"反切下字"。古代没有专门的注音符号，用反切上字之声母与下字之韵母（包括介音与声调）互相拼合，即为本字之音。古人读书识字，反切是一个必须掌握的基本方法。

唱曲必正字音，这是曲学家的共识，因而在沈宠绥之前，反切作为正音识字的手段，其对于曲唱的重要性就已经引起了曲学家的注意。王骥德在《曲律》中就明

① （明）沈宠绥：《度曲须知》，《中国古典戏曲论著集成》（五），北京：中国戏剧出版社1959年版。
② （明）沈宠绥：《度曲须知》，《中国古典戏曲论著集成》（五），北京：中国戏剧出版社1959年版。
③ （明）沈宠绥：《度曲须知》，《中国古典戏曲论著集成》（五），北京：中国戏剧出版社1959年版。
④ （明）沈宠绥：《度曲须知》，《中国古典戏曲论著集成》（五），北京：中国戏剧出版社1959年版。
⑤ （明）沈宠绥：《度曲须知》，《中国古典戏曲论著集成》（五），北京：中国戏剧出版社1959年版。
⑥ 唐作藩：《音韵学教程》，北京：北京大学出版社1987年版，第21、22页。

确提出：

> 今之平仄，韵书所谓四声也，而实本始反切……欲语曲者，先须识字，识字先须反切。反切之法，经纬七音，旋转六律。释氏谓：七音一呼而聚，四声不召自来，言相通也。(《论平仄第五》)①

> 识字之法，须先习反切。盖四方土音不同，其呼字亦异，故须本之中州，而中州之音，复以土音呼之，字仍不正。惟反切能该天下正音，只以类韵中同音第一字，切得不差，其下类从诸字，自无一字不正矣。(《论须识字第十二》)②

（二）切法与唱法

王骥德论反切的重要性，主要是因为反切能"该天下正音"，仍是停留在其注音识字功能上加以论述的。相比之下，沈宠绥的思考就更深了一步。他从反切对字音声母和韵母的音素分析上受到启发，发现反切不仅是一种注音识字的手段，而且其分析声母和韵母的方法还与歌唱的原理相通：

> 予尝考字于头腹尾音，乃恍然知与切字之理相通也。盖切法，即唱法也。曷书之？切者，以两字贴切一字之音，而此两字中，上边一字，即可以字头为之，下边一字，即可以字腹、字尾为之。(《度曲须知·字母堪删》)③

沈宠绥发现，反切法用反切上字和反切下字对一个字的声母和韵母进行音素分析的方法与曲唱中以字头、字腹、字尾来分析音素的方法有着极大的共通性，且二者分析得出的结果也具有极大的关联性和对应性。反切上字描摹一字之声母，与字头的功能相同，反切下字描摹介音和韵母，与字腹和字尾合起来的功能相同。按照反切上字和下字曼声长吟，徐吐出声，即能唱出完整而准确的字面，所以他领悟到："盖切法，即唱法也。"

但是，反切是用两字贴切一字之音，而对字的头、腹、尾进行分析却是用三字描摹一字之音，反切下字实际上包括了字腹和字尾两部分，沈宠绥认为二者在一一对应的关系上似有未足。他认为尽管反切下字已经包括了完整的字腹、字尾之音，"举一腹音，尾音自寓"，④但更好的办法莫如用三字相切，贴合一字之音，即在原有的两字后再加上一个专门描摹字尾读音的第三字。实际上，这就是把反切下字中相当于字腹和字尾的两部分分开。这样的三字切音法第一个字描述声母，相当于字头，中间字描述介音和主要元音，相当于字腹，最后一字描述尾音，相当于字尾。于是，三个切字和被切字的头、腹、尾便真正一一对应起来。如"箫"字本来的反切是西鏖切，按三字切法则为西鏖鸣切，用西头吐字，鏖腹过渡，收于鸣音，"箫"字当做何唱法便豁然可解。

此外，沈宠绥还具体说明了应用三字切法需要注意的几个问题：一是对于本无字腹之字，只需首尾两字相切，不必画蛇添足，硬凑3字之数；二是对于"首尾无异音"⑤之字，可用同音的入声字替代作反切上字；三是切字在阴阳清浊上要和被切字保持一致，即要求"凡阳字，则当以阳音之头腹尾唱之；凡阴字，则当以阴音之头腹尾唱之"，⑥方为合窍。符合了上述要求，三字切法就比较完备了，切法与唱法便能达到高度统一，"守此唱法，便是切法，而精于切字，即妙于审音"。⑦在《字母堪删》一文后，沈宠绥犹恐论之未详，又于每韵拈出数字，标注三字音切，示人以切法规范，但无字腹之韵部不录。

三字共切法是沈宠绥的独创，但是作为一个曲学家，沈宠绥的三字共切法是从曲唱角度的发明，总体来说并不能算是对反切注音法的重大改革，而只是反切法在曲唱中的灵活运用。

（作者系苏州大学文学博士，中央音乐学院特约研究员）

① （明）王骥德：《曲律》，《中国古典戏曲论著集成》（四），北京：中国戏剧出版社1959年版，第105页。
② （明）王骥德：《曲律》，《中国古典戏曲论著集成》（四），北京：中国戏剧出版社1959年版，第119页。
③ （明）沈宠绥：《度曲须知》，《中国古典戏曲论著集成》（五），北京：中国戏剧出版社1959年版。
④ （明）沈宠绥：《度曲须知》，《中国古典戏曲论著集成》（五），北京：中国戏剧出版社1959年版。
⑤ （明）沈宠绥：《度曲须知》，《中国古典戏曲论著集成》（五），北京：中国戏剧出版社1959年版。
⑥ （明）沈宠绥：《度曲须知》，《中国古典戏曲论著集成》（五），北京：中国戏剧出版社1959年版。
⑦ （明）沈宠绥：《度曲须知》，《中国古典戏曲论著集成》（五），北京：中国戏剧出版社1959年版。

《风流院》：一部被"遮蔽"的优秀传奇
——兼论古代戏曲作品艺术价值的"还原"

王 宁

古代文学史上，历来不乏某些优秀的作家作品在某一时段被低估或遮蔽的现象。如大诗人陶渊明就曾经在身后几百年里沉埋无闻。尽管萧统曾对其人品和作品推崇备至，但准确地讲，陶渊明价值的彻底被发掘，应该是宋代的事了。而这距陶五柳辞世已经过去五六百年了。

古代戏曲史的撰著和研究也不过百年以内的事情，由于政局、社会思潮甚至撰著者个人喜好等多种因素的影响，很多戏曲作品存在被"遮蔽"和"低估"的情况。尤其是中华人民共和国成立之后，一段时间内充斥学界的艺术作品评价的"思想优先"和"阶级标准"，更使得某些作品应运凸显，被放置到一个"虚高"的地位。而与之伴随的，则是那些在艺术上虽不乏亮点，但思想内容却不合时代节拍的优秀作品被遮蔽、轻忽、误读和沉埋。

朱京藩的《风流院》传奇正是这样一部被遮蔽的作品。

朱京藩，字价人，别署不可解人，生平不详，与明道人柴绍然善。据自叙以及友人为其传奇所写序文，作者应为江浙一带困顿场屋的失意文人，除《风流院》传奇外，另有传奇《半襦记》、杂剧《玉珍娘》，今仅存《风流院》一种。

《半襦记》演步非烟故事，祁彪佳《远山堂曲品》评云："以非烟之不终合而合之，差快人意。词极轻爽，正于疏处更见才情。然较之《风流院》，此亦可为应规入矩之作。"①庄一拂先生曾考其本事，言出《清平山堂话本》之《侧颈鸳鸯会》入话，另可见《警世通言》②。而其远源实在唐传奇《步非烟》。传奇小说中，非烟因所嫁非人，与邻居男象私通，后被察觉，终至惨死。据上引祁氏《曲品》所论，《半襦记》应是改变了原本的故事情节，以男女大团圆结局。"半襦"之名，也源出有自：非烟丈夫发现

其私通后，曾伺于墙头，待象跳墙与非烟相会之际，出手搏之，象与之争斗，后落半襦而去。所谓"襦"者，短衣也。象与非烟之夫搏斗而致短衣撕裂，剧本由此得名。

《玉珍娘》剧《远山堂剧品》收录，并见《读书楼目录》，北曲，仅一折。据《剧品》载，剧中作者似以真名出现，也属寄情泄愤之作③。

《风流院》为《曲品》等曲目著录，《今乐考证》录为清人传奇，《曲录》列清无名氏下，二者均应为作者生活年代由明末跨清初所致。郭英德先生《明清传奇综录》据《风流院叙》署"己巳小雪后二日"，考定该传奇作于明崇祯二年（1629）秋冬之际，当无疑义④。考《明史·庄烈帝本纪一》，有崇祯元年"夏四月癸巳，赐刘若宰等进士及第出身有差"云云⑤，则朱京藩参加的或为崇祯元年的会试，与传奇作者自叙以及作品"下第无聊，嚼出宫商恨"云云亦相合⑥。

该剧系感于小青身世有意为之，其间不乏作者的影子。其自叙谓："余之于小青也，未知谁氏之室，一读其诗，如形贯影，相契之妙，不在言表，故为之设木主，置之斋几，名香好茶，朝朝暮暮。小青为读《牡丹亭》一病而夭，乃汤若士害之，今特记中有所劳若士以报之。"足见作者也是迷恋小青的性情中人，甚至痴迷到了设木主早晚朝拜的地步。传奇中的舒新弹，其实就是作者自己。二人除了均困顿场屋、胸有块垒之外，名字也颇可扣合："朱""舒"二字韵母同，"京""新"二字韵母近似，"藩"与"弹"又韵母同，又因江浙一带发音中，至今仍 in 与 ing 不分，故所谓"舒新弹"扣合的即"朱京藩"。

剧本敷演冯小青故事，只是与《疗妒羹》等剧相比，更改了作品中的人物和故事结局。作品增添了一个痴情书生舒新弹，因偶见小青诗稿，爱慕不已，后得南山老人和"风流院主"汤显祖之助，终与小青结为连理。作者

① （明）祁彪佳：《曲品》"逸品"之"半襦"条，俞为民、孙蓉蓉编《历代曲话汇编》明代编第三集，合肥：黄山书社 2009 年版，第 545 页。
② 庄一拂：《古典戏曲存目汇考》卷十，上海：上海古籍出版社 1982 年版，第 1016 页。
③ 庄一拂：《古典戏曲存目汇考》卷六，上海：上海古籍出版社 1982 年版，第 524 页。
④ 郭英德：《明清传奇综录》上册，石家庄：河北教育出版社 1997 年版，第 441 页。
⑤ "百衲本"二十五史，8 册，《明史·庄烈帝本纪一》，杭州：浙江古籍出版社 1998 年版，第 44 页。
⑥ 见剧本开篇之【蝶恋花】词。

在传奇中开设"风流院",萃集天下一切风流之鬼于其中,又以汤显祖为院主,柳梦梅、杜丽娘均居其内,剧本也因此得名。

关于作品的艺术成就,历来学者多有论及,如《远山堂曲品》将其列入逸品,与《博笑记》《西楼记》《狮吼记》并列,可见评价颇高。与作者同时代的友人对这部作品也多有赞誉。如明道人柴绍然在所作《叙》中,说这部作品纪事之幻、写景之真、呼应之周、波澜之巧与夫赋句之奇绝、之自然,业已字栉而句比之虮衲牧幻所撰之《风流院叙》,也称赞该作品"腔韵和、音律正、场户清、关目密、科诨翻新、收场脱套,是传奇中一座南阳无缝塔也"。近代曲家吴梅也认为其"词彩可取"(《风流院》跋)。剔除友人出于友谊而对作品给予的盛情赞美,仔细考察评论所涉及诸项,也却非过誉。

首先从所谓思想内容看,该剧虽然达不到《疗妒羹》"思想解放"的高度,却也自有其独到的思想意义。如该剧对于明代科举的腐败荒诞就颇多暴露指摘,第六出用夸张的手法,写出了落地举子对科场腐败的愤恨。其中四支【销金帐】曲抒发怀才不遇、世道不公的郁闷,读之令人动容:

【销金帐】倒颠无赖,九魄三魂丧。地厚羞,天高恨,打送一场愀惨,一场荒浪。回头何处、何处存身索想?资日无谋,怎把朱门向?不如做个草庵、草庵披缁和尚。

【前腔】说来真丑,几次成虚谎。卖才情,夸意气,收拾这般头角,这般模样。血珠内滴、内滴苦肠痛脏。改业何为?羞杀耕商状。不如做个挂瓢、挂瓢云游道长。

【前腔】错烦酸劣,锁住寸心上。打不开,扑不灭,一似霎时人殒,霎时家丧。这场恶绪、恶绪无人诉控。眼见如斯,休把前程望。不如做个赁傭、赁傭卑污工匠。

【前腔】天灾奇士,大任何曾降!蠢头颅,乔嘴脸,到得安然荣耀,安然欣享。怎般黑地、黑地昏天不亮。三刖冤骸,抱璞何方向?不如做个落哩、落哩莲花勾当。

【销金帐】曲牌较早见于《琵琶》和《幽闺记》,都是六支连用,均用于凄凉情境之中,抒发愁闷之类的感情。后来,臧懋循整理《紫钗记》剧本时删去了其中两支,因减弱了集中抒发的力度,被吴梅指责"失呜咽低诉之致矣"①。朱京藩这里也是四曲连用,虽然较之原来的六曲连用在力度方面略有逊色,但如仔细品味曲辞内涵,其悲痛沉郁仍扑面而来。

作者自负满腹才学却不为世所赏所用,而"蠢头颅、乔嘴脸"却得以"荣耀欣享",众芳污秽的现实使作者自然联想到当年泣玉的卞和,而对于前程的极度失望使作者对书生的身份也颇感尴尬,自嘲反不如僧、道、匠、丐。通观全剧,文字之间时时透射出作者的郁闷与悲愤,显然是有所寄托的泄愤之作。正如其友人柴绍然在为传奇所作《叙》中所言:"余读《风流院》,而不禁唏嘘太息,感慨流连也。读者然而作者从可知矣。夫士抑郁不得志,穷愁悲愤,乃始著书以自见。朱子怀才未偶,著述满笥,至不得已而牢骚愤懑,复为斯记,良足悲已。"在作者眼里,怀才正是其塞抑、迍遭的因由。在此意义上,女子的不偶和不遇其人正如男子之落拓不第,作者也因此在小青的身上看到了自己的影子,从小青的遭遇中体会到了自身的悲伤和愤慨。在这方面,作品情感之真切深沉,在同类作品中也不可多得。

其次,关于"风流院"和汤显祖作院长的情节设置,堪称该剧在情节方面的特色。这一点,也曾招致之前一些曲家的指摘和批评。如《曲品》评云:"《春波影》传小青而情郁,郁故妩媚百出;《风流院》演为全本而情畅,畅则流于荒唐。故有所谓窈窕仙子,幽囚落花槛中者。全传得汤若士粗夯如许,大煞风景。"②吴梅在作品跋语中也说:"此作以汤若士作风流院主,真荒唐可乐矣。"郭英德先生在《明清传奇综录》中也说:"前半大率据实敷演,后半入风流院及再还阳世,皆系增饰,荒唐无稽。以明戏曲家汤显祖为风流院主,以汤氏《牡丹亭》传奇男女主角柳梦梅、杜丽娘为院仙,皆堪喷饭。"③然以某愚见,此设置实乃作品超人之处,明末剧坛"情"波荡漾,《牡丹亭》名香天下,声震闺阁。冯梦龙以"情教"立论,朱京藩立"风流"之院,正是汤翁知音,真正可称"有情人"矣!

第三,就语言而言,作品在构造戏剧情境、抒发人物感情方面也均有很多感人之处。第二十八出《吊居》演曾收小青为义女的杨夫人在小青死去两年后,重回小青住所,睹物思人,不禁感慨万千,潸然泪下。其中【狮子序】【赏宝花】两曲尤感人至深:

【狮子序】惹起我旧嗟容,扑簌簌珠泪儿不畏禁持。想当日赚出来此,只图个易锦与更丝。谁知道泣莲露咽

① 吴梅:《南北词简谱》上册,《吴梅全集》,石家庄:河北教育出版社2002年版,第579页。
② (明)祁彪佳:《曲品》"逸品"之"风流院"条,俞为民、孙蓉蓉:《历代曲话汇编》明代编第三集,合肥:黄山书社2009年版,第544页。
③ 郭英德:《明清传奇综录》,石家庄:河北教育出版社1997年版,第440页。

斜阳,惨黯林逍遥长逝。徒使我临门挂叹,抚榻留慈。

【赏宫花】忆和他睡时,强延灯怕暗支。说到关心句,□袂起呆思。当日个蕙帐半温新肺语,今日个空床恍载怨人咨。

两支曲子所营造的是"物是人非"、人去难寻的悲切情境,尤其"说到关心句,□袂起呆思"的曲句,使人可以想见杨夫人与小青恳谈之际,小青心弦在瞬间被言语拨动、惘然若失的情态,如描如画,宛然眼前。

此处作者选用了比较适合抒发低婉哀沉之情的"支思"韵。首支【南黄钟·狮子序】牌虽隶属于黄钟,其声情却"颇沉郁悲凉",《南词定律》缘乎此改属南吕。【赏宫花】一曲则例用在【狮子序】后,须加赠板,深情慢唱,颇得其宜。

整体看,语言堪称本剧的亮点和长项。祁彪佳《曲品》在指摘其情节缺陷的同时,也肯定了"时现快语"的优点①。吴梅在跋中也谓:"《疗妒》以小青改适杨生,此书又适舒生,使小青地下蒙诟,皆非正当,惟词彩则可取耳。"可见对其语言也是颇为首肯的。

第四,剧本的科诨也颇有可圈可点之处。科诨是一部戏演出中的"人参汤"②,能否成功设置和安排,显示了作者对场上的熟悉与否。该剧在这方面显得十分娴熟,堪称行家。第十出《烧诗》中净(扮冯致虚,即小说中的冯生)、丑(扮冯二娘,即妒妇)的一段科诨就很精彩,给人印象深刻。该出演小青死后,妒妇前来焚烧小青诗稿事:

(丑扮冯二娘家僮随上)

【水底鱼】快活无加,眼中钉拔下。一鞍一马,夜夜腰上跨。(见净骂诨介)老亡八,我叫你等我同来,你先来做什么?先来抢过糟枇杷。如今你的娇滴滴的心上人在里头,请下榻。羞也不识,小青在那里?恢恢天网,还是我这桶底糖老甜着。

(向鬼门看诨介)好好好!你如今去了,省得又道我难为你。只是一件:切不可这世又来缠我。(净)二娘,你这等远虑。(丑)老乌龟,人无远虑,必有近忧。像你不远虑,讨了这个歪刺骨,送了他的命。小厮们,买口棺木,就将他随身衣服殉葬,且权厝在后山。待来年清明时节,烧毁了他。(家僮应下,丑向净介)兀的陈老狗妇,不来迎接我。唤他来!(净)我方才来并不曾见他,想是逃走了。(丑)哦!是了。小青死了,必有些随身首饰他偷了去了。改日必定要叫破地方,经官动府哩。且住!闻得歪刺骨平昔做诗嘲诮我,不免寻出来烧去他的。可恨可恨!(四处寻见画介)阿弥陀佛!这是大士像,放过一边。(见诗介)是了。是他平昔嘲我的,快打火来烧!(命净取火烧介)烧得好,烧得好!老乌龟,你过来跪着!我要戒训你几句。(净跪诨介丑)

【包子令溜】好把闲心谨趁藏,(净)谨趁藏。(丑)一心只念我老婆娘,(净)老婆娘。(丑)房里丫头休觑眼,(净)休觑眼。(丑)厨间嫂子莫身挡,(净)莫身挡。(丑)更有一件要紧事。(净)谨领大教。(丑)黄昏早早上眠床,(净)上眠床。(丑)通宵须做十八场,(净)十八场。

老婆娘在上,拙夫有话奉禀:诸余俱听教,只有十八场力量不加。(丑做气态诨介)天杀的!我嫁老公做什么?你十分不得,人参膏也有,补阳丸也有。难道暖脐膏药、锁阳春带、揭被清香、塞耳红丸用得么?天杀的老乌龟,气杀我也!(哭"我的娘"诨介,净背介)管他十分来不得,尿也撒他两泡当数。(转向丑介)你拙夫会得。(丑笑搂净介)你会得。我的儿,今朝回去就和你会起来。(诨下)

这段科诨虽然有"淡黄色"嫌疑,但无论是读之案头还是演之场上,其娱乐效果均显而易见。其间【包子令溜】一曲由净、丑二人一唱一和,句子也以七字句和三字句相间,很能表现妒妇的悍泼嘴脸以及冯生的惧内丑态。

第五,从剧本的排场设置也可以看出作者对于场上艺术的娴熟。排场也是衡量一个戏曲作家当行与否的重要标尺。所谓排场,即舞台演出时的场上安排。对于剧本而言首先显现为一个作家对于曲牌和套数的选择和使用技巧。③ 昆剧文学的一个显著魅力在于文学和音乐的合一,换言之,好的剧作家在填词谱曲时,必须从"词、乐合一"的要求出发,首先在填词阶段安排好套数和曲牌。只有这样,接下来曲家才可以据此打谱作曲,演员才可能据此演唱。仔细考察《风流院》的排场,可以看出作者多方面的苦心经营。

首先看典型场次的排场:该剧第七出《絮影》演小青

① (明)祁彪佳:《曲品》"逸品"之"风流院"条,俞为民、孙蓉蓉编《历代曲话汇编》明代编第三集,合肥:黄山书社2009年版,第544页。

② 李渔语:《闲情偶寄》"词曲部"之"科诨第五"条,俞为民、孙蓉蓉编《历代曲话汇编》清代编第一集,合肥:黄山书社2009年版,第283页。

③ 关于排场的理解,参王宁:《昆剧折子戏研究》(合肥:黄山书社2013年版,第84页)第二章"昆剧折子戏之文本与词乐关系研究"之第二节"从墨本到台本:昆剧折子戏的情境再造与排场变异"。

临水顾影、自怜自叹的情节,这在多种小青戏曲中都是很重要的场子,同时也是集中抒情的场次。小青两句著名诗句"瘦影自临春水照,卿须怜我我怜卿"即作于临水自照、顾影自怜的情境中。为了与文本含义相适应,作者选用了南曲中的"功夫曲子"【商调·集贤宾】。该调腔缓调沉,非常适合抒发哀怨忧郁之情。现在流行歌场的《牡丹亭·闹殇(离魂)》之【集贤宾】"海天涌"一曲,历来即脍炙人口。尤其是旦角儿祭酒张继青的演唱更为很多曲友所深爱。这只曲子早期多与【二郎神】连用,后来又有了与【啭林莺】连用的例子。但按照吴梅的理解,所谓【啭林莺】,其实是【集贤宾】犯【黄莺儿】所成①。所以,在本出中缀于几支【集贤宾】之后的【啭林莺】,其声情属性其实仍统一在【集贤宾】曲牌下。

为了集中抒情,作者连用了四支【集贤宾】,然后再缀以两支【啭林莺】和两支【玉莺儿】。前面已经谈到,这些曲子不仅声情属性统一,而且调沉腔缓。这样,就为人物的感情抒发提供了丰裕的表现空间,其剧场效果不难想见②。

再如第三十一出《泪送》,该出演男女主人公团圆之后,诸人分袂事。为了表现送别场面,作者选用了【胜如花】曲牌,使人很自然想起《浣纱记·送子》中的【胜如花】曲。而第二十一出《冥拿》由于所演为鬼神之事,故选用了【玩仙灯】和【念佛子】两个与神佛有关的牌名。其在排场方面的细致入微,于此可见一斑。

对北曲的灵活使用也显示出作者的排场技巧,这主要体现在第十五出《冥叙》。其具体曲牌安排为:【北粉蝶儿】【醉春风】【脱布衫】【小梁州】【幺】【上小楼】【幺】【满庭芳】【快活三】【朝天子】【四边静】【石榴花】【斗鹌鹑】【耍孩儿】【四煞】【三煞】【二煞】【落丝娘煞】。仔细考察可以发现,这里使用的其实是"变格"的北中吕套,具体是在普通格式基础上,增加了【脱布衫】【小梁州】【幺】以及【上小楼】的【幺】五支曲牌。其中,【脱布衫】和【小梁州】本属北正宫,这里由于插入式地描写了舒心弹初到"风流院"时所见,因而在北中吕套中插入几只正宫曲子。而正宫的有些曲子比如【塞鸿秋】本来也常可使用在仙吕中吕套内③。所以,作者在这里的排场设计也显示出其对北曲曲牌和套数的娴熟,显然非一般门外汉所能。

其次,作品的排场技巧还表现在对"集曲套"的熟练运用。如第二出《访侠》,该出的主体是四支集曲,为了保持音乐方面的一致性,前面两支曲牌分别用了【玉芙蓉犯猫儿坠】和【猫儿坠犯玉芙蓉】,这样在音乐方面既体现了一定的变化,又保持了音乐的内在一致性。同样的例子还见于第八出《得诗》,其中【醉罗歌】其实是集曲,集【醉扶归】【皂罗袍】和【排歌】三支曲牌之曲句而成,之后所缀的【皂罗袍】和【皂角儿】,其用法也是基于保持音乐一致性的考虑。

排场的技巧还体现在南北合套的使用方面,具体见第十八出《拘ания》,该出属于比较典型的"对映"情境,作者因而采用了与之适应的双调南北合套的排场。具体唱式则一方是净和末,一方则以旦为主,这样的合套与戏剧情境相互匹配,堪称相得益彰。值得注意的是,作者还汲取借鉴了前代优秀作品的排场安排,如第三十三出《泛湖》:【念奴娇引】【念奴娇序】【前腔】【前腔】【古轮台】【前腔】【余文】。这出戏其实借鉴了《琵琶记》第二十七出《伯喈牛小姐赏月》的排场,后者排场为:【念奴娇】【生查子】【本序】【前腔换头】【前腔换头】【前腔换头】【古轮台】【前腔换头】【余文】④。相似的情境采用相似甚或相同的排场,这在文人传奇创作中本不鲜见,它恰恰从另外一个方面佐证了昆曲文、乐一体的艺术特点。

第六,戏曲的关目和场次安排也显现出作者对场上的熟稔。一是从关目设置看,故事的叙述围绕舒新弹和小青的爱情故事展开,紧凑自然,绝少旁逸斜出。前面铺排必不可少,后面的进展不枝不蔓,环环相扣,秩序井然。二是作者特别注意到了戏剧篇幅的长短合度。根据剧情和表现的需要合理措置,如集中抒情的折子,篇幅自然就丰肥一些;而一些次要情节则安排短折。本着这样的初衷,剧本显现出一个显著特色即短折比较多,虽然这在临场时可能会面临"合"折的问题,但其思路却值得提倡。三是作者在场次安排上,很大程度改变了一般传奇以生旦为主的戏份格局,充分利用剧情提供的可能,更多派遣次要角色上场,使得冷热场子的安排十分妥帖合理。具体而言,这种交替又体现在这几个方面:

① 吴梅:《南北词简谱》下册,《吴梅全集》,石家庄:河北教育出版社2002年版,第672-673页。
② 笔者曾留意这类曲牌谱曲之后的演唱时长,以《牡丹亭·离魂》之【集贤宾】为例,张继青的演唱大约要七八分钟,以此计算,本出慢曲之慢,不难想见。
③ 吴梅:《南北词简谱》上册,《吴梅全集》,石家庄:河北教育出版社2002年版,第23页。
④ 《琵琶记》,钱南扬:《元本琵琶记校注》,《钱南扬文集》之《元本琵琶记校注·南柯梦记校注》合刊本,北京:中华书局2009年版,第159-160页。

一是净丑一类插科打诨角色的表演与生旦类角色的表演相互间错,使得正剧表演和喜剧表演合理间错。整体看来,净、丑等角色在剧中出现的频率是比较高的,如第三出《投罗》、第六出《下第》、第十出《烧诗》、第十三出《鬼谑》等,都有净丑类角色插科打诨的表演。二是神佛场面和尘世场面相互交错,使得戏剧情境完成了"天上人间"的转移和调剂。剧中的第十六出《发谴》、第十七出《战胜》、第二十一出《冥拿》、第二十五出《伪领》、第二十七出《索仙》、第二十九出《向阙》都属于此类场次。三是文场戏和武场的交错出现,使得戏剧完成了舞台表演元素方面的交替,如《战胜》等场次即属此类。

关于剧本的缺点,吴梅在作品跋语中认为该剧"微伤冗杂",未免过于苛责。以某愚见,其情节方面倒有两点可以商榷:首先,作品为了一抒牢愁,使得蒙尘的小青得遂所愿,于是借助神佛之手,使得男女主人公当场团圆。这样的情节安排显然是受到了《长生殿》的影响,也符合中国人的审美习惯,但未免略显庸俗和陈腐。同时,为了解决剧中人的"实际问题",作品增加了一个类乎虬髯客的神通广大的"义士"南山老人,每每在剧中人身处危难时,均由"南山老人"出面扶危济困,扭转局面。这样,剧作也不得不增加了一些仙佛出场的场次,因而也蒙上了一丝神佛色彩。但瑕不掩瑜,整体看来,这部作品的艺术成就是显见的。尤其值得注意的是,它与一般文人的案头之作迥然不同。从诸多场上的因素考察,作品都显示出了对场上艺术的精熟,绝非案头之作,而堪称"场上之曲"了。

然而,这样一部可圈可点的优秀作品,在近代以来的文学史和戏曲史中却黯淡无光、沉埋不显。如在比较流行的由张庚和郭汉城先生主编的《中国戏曲通史》中,在谈到有关冯小青故事的戏曲时,仅说"当时写同一题材的传奇和杂剧作品很多,吴作(《疗妒羹》)是其中最知名的"①。其余作品则均置而弗论了。胡忌、刘致中撰写的《昆剧发展史》中曾涉及《风流院》,也是在谈到《疗妒羹》创作时因由旁及的,也无专门述及②。这种轻忽和遗漏确实不能不让人感到些许的遗憾。由于同为敷演冯小青故事的戏曲,在艺术成就颇高的《疗妒羹》率先凸显后,当人们涉及这一话题时,总会把目光投向那已经秀出的《疗妒羹》。而略微逊色一点儿的《风流院》这时也只能被掩盖在《疗妒羹》身后,默默无闻了。而《疗妒羹》价值的凸显除了其固有的艺术成就外,尚有诸多非艺术因素使然:首先《疗妒羹》作者吴炳地位之贵显使其作品有了较高的知名度。吴炳(1595—1648),字可先,号石渠,又号粲花主人,江苏宜兴(今属江苏)人。与朱京藩困顿场屋不同,吴炳于万历四十七年(1617)22岁就考中进士,可谓少年得志。后辗转多职,先任京官,历任刑部主事、工部主事、员外郎等职。后转地方官,为福州知府。明末又任江西吉安知府、江西提学副使。入清后,吴炳仍追随福王、唐王、桂王为官,官至礼部尚书兼东阁大学士,地位不能不说是显要。南明永历二年(1647)初,吴炳被清兵所俘,关押于衡阳湘山寺,绝食殉国。这一带有传奇色彩的经历以及其忠于旧主的气节,也为他赢得了声誉和尊敬。加之吴炳少年时即喜好戏曲,据说《一种情》即为其少年时所作③。这些,在中国古代"因人论言"的评骘传统中,都是可以为他作品加分的因素。加之其作品本身的艺术成就也较高,因而,自明末清初以来,吴炳的作品一直就享有较高声誉。其次,中华人民共和国成立以后一度盛行的对文学和艺术作品评价的"思想优先""主题优先"的标准,也将《疗妒羹》抬升到了一个凸显和醒目的位置。用现代的评价话语讲《疗妒羹》其实涉及女性个性解放和女性地位的确立问题。作品借剧中小青之口,发出了"若都许死后自寻佳偶,岂惜留薄命,活作羁囚?"的呼声(第九出《题曲》之【长拍】),表达了古代女性走出封建牢笼,追求自身幸福的强烈愿望。后世流传的《题曲》等折子戏,正是这一思想的绝佳载体。而这种包含着思想解放的主题话语,很显然与中华人民共和国成立初期一直持续到80年代的文学评价标准十分投契,因而,其应运而显也就再自然不过了。

以上两个因素导致了《疗妒羹》的凸显和艺术价值的些许拔高,同时也形成了对《风流院》传奇的"遮蔽"效果。判断一部戏曲作品的价值高低,首先应该关注它的艺术价值。因此,既不能因人废言,也不必爱屋及乌。而在一定时期和阶段内,对于某些艺术作品的价值和地位所形成的误读和曲解,不论是"遮蔽"还是"过誉",随着研究的深入,都是应该被校正和还原的。

(原载于2016年2月《中国戏曲学院学报》)

① 张庚,郭汉城主编:《中国戏曲通史》,北京:中国戏剧出版社1992年版,第502页。
② 本书引吴梅跋语云"吴炳此剧'以朱京藩《风流院》微伤冗杂,因作此掩之'"。其实,该剧作于《疗妒羹》之后,吴梅另有跋语纠正前失,《昆剧发展史》作者未见后跋,误。见该书第三章"昆剧的繁荣",北京:中华书局2012年版,第97页。
③ 此说见焦氏《剧说》,但未必可信。可以肯定的一点是,吴炳的所有戏曲作品都作于36岁之前。参《昆剧发展史》第三章"昆剧的繁荣",中华书局2012年版,第95页。

多元文化视野中的中国历代昆曲曲谱发展与变迁

张 彬

昆曲艺术绵延数百年的传承机制值得其他文化遗产借鉴。其中,自成独特传承系统的曲谱功不可没。以文本形态作为物质载体的昆曲曲谱,承载着昆曲艺术得以传承维系于不绝的重要因素。我国历代整理编订的昆曲曲谱有数十种之多,作为昆曲艺术的重要构成部分,其在数量、地位等方面与昆曲作品和理论具有同样价值。中国历代编订的昆曲曲谱以及曲谱间显现的承传关系等层面已大大超出普通工具书之范畴。

一、具有独特传承体系的曲谱

历史上我国传统文化历经文字谱、律吕字谱、宋俗字谱、古琴掌纹谱、琵琶谱体系(敦煌谱)、古琴减字谱、宫商字谱、燕乐半字谱、工尺谱诸多曲谱的发展,从而为昆曲曲谱——曲谱文献——在数量及形式上提供了保障。

1. 格律谱系统的昆曲曲谱

格律谱系统的昆曲曲谱格律谱都标明平仄,这些平仄标明不同曲牌之定格特点,体现其记录功能。其中包括各种曲牌的用韵、句法、字数等内容;提示整体格式、声调,重点在于为文人填词方便之用。另,成书于康熙五十四年(1715)、清王奕清等撰的《钦定曲谱》,书名拿掉了"钦定"两字。全书一函八册,十四卷。

清康熙王朝时期由王正祥纂曲,平江的卢鸣鸾、施铨(梁溪(今无锡))几人共同参考修订,由荆溪、储国珍点板的《新定十二律昆腔谱》,共一函二册,十六卷。全谱曲词分别标示列句式,标注出衬词的正衬字以及各字的鼻音和闭口音,分别点明句式的正板、腰板(包括底板)板式,不标工尺。

2. 宫谱系统的昆曲曲谱

宫谱以用途可划分为两类:一类是文人曲家的核订本宫谱,其特点之一就是精严的考订词格,四声腔格极具考究。这类宫谱具有明晰的板眼标注,但其谱不加点小眼,就使其具有死腔活板之特点。如初学者只依据曲谱加以歌唱,乃较难学习演唱,因此多被文人用于清唱,却不适用于演出。其作品主要为《吟香堂曲谱》《纳书楹曲谱》《集成曲谱》等。王季烈、刘富梁所辑《集成曲谱》中有大量眉批,与此前昆曲选本曲谱的《吟香堂曲谱》《缀白裘》《纳书楹曲谱》等相比,该谱在谱、词、宾白上比较完备。

另一类是根据"梨园故本"整理的宫谱系统,具有学用方便、记谱完备之特点,较适于舞演。其宫谱系统兼具有科白,分为清正、赠板,并且注明小眼等特点。其中尤为值得一提的是科白、工尺俱全的《遏云阁曲谱》。此谱即工尺完备详记,还有念白唱腔,有增点头眼、末眼;且谱中详尽注明腔格,把原有冷板清唱(清宫)变为场上演唱(戏宫)。相比较而言,"《纳书楹》的曲谱无科白而有唱词,《缀白裘》则有科白而无工谱,就曲谱的功能兼备完善方面,实唯《遏云阁曲谱》而已。不第唱白俱全,且于板眼分别甚明。试按谱而倚声,不必有良师为之口授指导,亦能随工尺而成腔,依板眼而合节,诚善本也"[①]。

此外,俞振飞先生为使昆曲曲谱得以传承,将俞粟庐先生生前口传心授于他的俞派代表剧目"家传旧谱"进行系统的校订,命名《粟庐曲谱》并将之出版。

二、东西方文化碰撞下产生的曲谱

1. 简谱系统的昆曲曲谱

简谱是一种简易的记谱法,属文字记谱法。清末民初,西方文化随着西方列强的侵入而输入,学堂"乐歌"亦传入,并被国人普遍认同。昆曲曲谱也由传承数百年的传统曲谱演变出简谱形式的曲谱,民国十七年三月(1928年三月)由宿迁音乐教师刘振修编写的《昆曲新导》(上、下册)在上海中华书局出版。此书选取南北清曲共一百二十支,由原来的工尺谱形式曲谱一律译成简谱出版。1982年,由著名昆曲表演艺术家俞振飞编订的《振飞曲谱》在上海文艺出版社出版。其出版的曲谱将所有宫谱一律译为简谱形式,其后含有《习曲要解》《念白要领》;其特点是逐字逐腔订定。

2. 现代谱式五线谱之昆曲曲谱

五线谱问世于西方,最早可追溯到中世纪的纽姆记谱法。在11至17世纪,有量记谱法在欧洲逐步完善,于

① 天虚我生:《附于王锡纯·遏云阁曲谱》,上海著易堂1920年版,第1页。

18世纪定型并沿用至今。1673年—1708年间,五线谱传入中国。但直到学堂"乐歌"传入,五线谱记谱法才被国人普遍采用。近代以来,最初将五线谱记谱法应用于昆曲中的代表性曲谱,有刘天华在《音乐杂志》上发表的音乐作品,其中包括他在1930年出版的昆曲曲谱《梅兰芳歌曲谱》,都是采用工尺谱与五线谱相对照的形式。他用五线谱详尽、规范地记录了每个唱段腔的板式,并标有速度标记及唱段中的速度变化标记。

三、昆曲曲谱演变的思考

从以上昆曲曲谱的演变之路,我们看到曲谱编订与流传过程是一个不断丰富、完善的历史积淀过程。

1. 文本实用之功能。历代昆曲曲谱经历传统的自成一体之传承体系,到东、西方音乐文化碰撞后"借洋兴中"、全新诠释的演变之路;从手抄本到印刷版,虽各版本之曲谱内容不断变化丰富,但其基本实用功能未变。第一,具有记录之功能:格律谱最能体现曲谱之记录功能。格律谱内容包含各曲牌的用韵、句法、字数等。提供整篇格式、声调,进而形成文献载体,供依谱填词之用,重点在案头而非舞台表演。第二,此曲谱将曲词歌唱过程中转瞬即逝的过程用系列抽象符号记录下来,供后人演唱需要,起到备忘功能。

明代中叶至清代中叶《纳书楹曲谱》刊印之前,流传的曲谱多为标注字数、句数、平仄、韵位等可供文人写词参考的格律谱。随着昆曲剧本创作的萎缩,文人对创作格律谱的需求渐淡,遂由标注曲牌唱词工尺、板眼的工尺谱所取代。从记载格律与工尺谱的《九宫大成南北词宫谱》到全本工尺谱的《吟香堂曲谱》,直至后来的《道和曲谱》《遏云阁曲谱》《琵琶记曲谱》《六也曲谱》《集成曲谱》等无一例外全是工尺谱,格律谱被工尺谱取代已成不可逆之势。

《遏云阁曲谱》和《集成曲谱》,针对清宫谱讲究格律但不适合梨园的特点,曲学家王锡纯在《纳书楹曲谱》之类的曲谱善本基础上,编订了详载科白、标注末眼以及撒腔、豁腔等小腔的《遏云阁曲谱》;增添了小眼、宾白、锣段、笛色的《集成曲谱》。其他诸如宾白俱全记谱完备的《昆曲集净》等曲谱,在体例上进一步加以完善。

另,随着全本戏演出规范被打破,近两百年里,在以折子戏为单位的工尺谱曲谱作品大量涌现:如《粟庐曲谱》《集成曲谱》《昆曲集净》《霓裳全谱》等皆为集中其折子戏剧目的曲谱。

至于为何简谱、五线谱这两种舶来谱式能被当时的戏曲界所接受,曲学家吴梅道出了原因之一:"乃至今日,习此谱者,迄无一人。问之,则曰:此谱习之甚难,且与时谱不合耳。"[①]在音高和音长之表述方式上简谱和五线谱较文字谱明晰。在显示曲调的音高的关系方面,五线谱式较之工尺符号的直观更是显而易见的。

2. 坚守与变通。作为一种文本形式,各时期昆曲谱历经形式与内容的变化,反映出当时各时代人们的理解与选择。

清代的叶堂谱就是王文治所称为"尘世之仙音"的《纳书楹玉茗堂四梦全谱》。叶堂有感《牡丹亭》原作"临川用韵,间亦有笔误处","字之平仄声牙,句之长短拗体,不胜枚举"[②]等太多的方法来实现对经典的传承,充分体现对文辞的不同取舍态度。

此外,在当时约定俗成、众嗜同趋社会风气下,叶堂秉承"准古今而通雅俗"的订谱宗旨,既不"鬻技",也不"独弹古调",争取最大限度地跟上社会潮流;他订谱"不点小眼,不载宾白"的做法,更是为了体现"曲有一定之板,而无一定之眼"和"善歌者自能生巧"[③]的思想。

《遏云阁曲谱》《集成曲谱》两谱,王锡纯采用"宁详毋略,宁浅无深"的做法以迎合梨园搬演特点。

3. 不同的诠释。昆曲曲谱从工尺谱到简谱(乃至五线谱)的变异过程中,也留下几许得失。传统宫谱以抽象的工尺字符写音高,节拍以"板"和"眼"表示。记写方式有:○1 侧式。○2 直式。○3 横式。侧式俗称"蓑衣谱"。直式称"玉柱式",也称为"一炷香"。横式,将字符以平行如"一"字般标注在曲词侧面,宫谱的明晰的板眼关系,使唱曲之人一目了然。这是简谱、五线谱所不及的。完全改变传统宫谱直行,由上而下,自右向左的格式的简谱,以阿拉伯数字记写谱字,音符写在上方,曲词一个个对应记在乐谱下方曲词平行对应标注于曲谱中谱字的下方。表情记号用以记载音乐。简谱记谱方式中的节奏记写方式以其清爽利落的谱面,以及五线谱直观的音高关系,以上两点是宫谱难以做到的。

与此同时,我们也看到,昆曲曲谱作为静态的载体形式只是提供一种备忘功能,并不能将生动、丰富的演唱完整完全记录。因此不同版本的记录均不同,仅以简

① 江巨荣:《中国戏曲概论》,上海:上海古籍出版社2000年版。
② 蔡毅:《中国古典戏曲序跋汇编》,王文治:《纳书楹四梦全谱序》,济南:齐鲁书社1989年版。
③ (清)叶堂:《纳书楹重订》,《〈西厢记〉谱自序》,乾隆六十年,纳书楹藏板。

谱的不同表述略做说明。《牡丹亭·游园》中【皂罗袍】曲牌第二句"断井颓垣"的"断井"二字系昆曲音乐腔格中的一种——"宕腔",属于昆曲特有的润腔唱法,简谱谱式记写的各种版本的简谱如下(见例1a、1b):

例 1a　　　　　例 1b

5·1 665 112 3 |3 2　　　5 1 6 5 1 2 3 |3
断　　井　　　　　　　　断　井

再如第四句"便赏心乐事谁家院"的"家"字,系昆曲音乐的"撮腔"(也叫"掇腔")腔格,是昆曲特有的润腔唱法,各种简谱版本示例如下(见例2):

例 1a　　　　　例 2b

1 2·1 665　　　　　1 2·1 6 5
家　　　　　　　　　　家

从以上所示几种曲谱中,我们看到中国传统音乐记谱法中普遍存在的"谱简腔繁与骨谱肉腔"问题,即"在中国传统音乐记谱法中,往往用较为简略的方式来记谱,但是在演奏过程中却装饰精巧、繁音倍出,因此成为'谱简腔繁'"①。

4. 文本之"遗音"。昆曲更多地存在于艺术演唱的活动和发展之中。昆曲初创之时属于地方剧种,在吴文化地域有着深厚的群众基础。到了清代,会清唱的文人士大夫越来越多。清朝同治九年至民国三十三年(1870—1944),昆曲曲谱较大规模出现,此时也正是清唱之风的盛行时期。吴文化地域特定的生态环境为昆曲的传播提供了得天独厚的条件,也与口头与非物质文化遗产须依赖一定的物质载体进行传承、传播的规律相符。当年的文人士大夫清唱昆曲,主要是出于娱乐目的。物质载体并非静止不变,近代以来,昆曲场上、清唱活动与昆曲曲谱呈现出互动关系。清末,昆剧式微,清曲家结社习曲之风在苏州、上海和北京等地流行,口口相传的声腔以民间曲社及清唱活动作为活态载体延续着昆腔的血脉。

进入现代社会后,昆曲曲谱走上了中西合璧彼此交融的演变之路,所兼容的音韵学、戏曲学、声律学、音乐学以及文献学等理论,表达着一种与过去的时代息息相关的时代意识,将承载着古老艺术走向世界。昆曲曲谱文本既秉承一脉相承的传统,又有着与时变化的内容信息,将成为走向世界实现国际交流的工具。其独特的传承系统、独具的特色乃至艺术价值等将会引发世人的更多关注。

(作者单位:东北师范大学音乐学院)

从《绣襦记》剧本形态的多面性看"戏文""南戏"与"传奇"的关系

张文恒②

"戏文""南戏"与"传奇"这三个概念,在中国古代戏剧的发展及研究中时常出现,有混用也有特指。三者中,"传奇"一词最游走多变,起初由唐末裴铏小说集《传奇》而起,指唐宋"搜奇记异"的文言短篇小说。其后意义扩大,诸宫调、杂剧、南曲戏文,凡舞台搬演"传奇"故事皆可称。贾仲明《续录鬼簿》的吊词中多以"传奇"指代杂剧;李开先有《改定元贤传奇》十六种,所收作品亦是元人杂剧;李渔在《闲情偶寄》"词曲部上·脱窠臼"中说:"古人呼剧本为'传奇'者,因其事甚奇特……非奇不传,'新'即'奇'之别名也。"③李渔的话道出"传奇"之本意在于故事的新奇,着眼的是故事而不是文体。因而"传奇"一词,唐宋时可指小说,明清时可指长篇剧戏。

"南戏"一词则多与南曲相关。关汉卿《望江亭》第

① 王耀华:《中国传统音乐记谱法特点初探》,《中国音乐学》2006 年第 3 期。
② 张文恒(1974—),男,河南南阳人。韩山师范学院中文系副教授;中山大学中国非物质文化遗产研究中心、文化遗产传承与数字化协同创新中心博士研究生。
③ (清)李渔著,杜书瀛评注:《闲情偶寄》,北京:中华书局 2007 年版,第 17 页。

三折结尾:"(众合唱)又不敢着旁人知道,则把他这好香烧……(衙内云)这厮每扮南戏那!"①生动地表现出南戏中有合唱的特点,这里的"南戏"明显是有特指的。王骥德《曲律》卷三:"剧之与戏,南北故自异体。北剧仅一人唱,南戏则各唱。"(论剧戏)②卷四:"北剧之于南戏,故自不同。北词连篇,南词独限。北词如沙场走马,驰骋自由;南词如揖逊宾筵,折旋有度。"(杂论下,第119页)在这里,南戏与"北词"相对,用南曲,体制与北杂剧迥异。

但这只是"南戏"的一个侧面。其实,包括王骥德在内的明文人对于"南戏"的态度一直都是鄙视的,原因在于它曲辞鄙猥,只合乡野剧戏之用。明成化弘治年间的陈铎有《嘲南戏》与《嘲川戏》两套散曲③,生动活泼地描绘了民间南戏演出时的杂乱与粗俗。王骥德的郁姓友人为《杀狗》"厘韵以饬",他感觉到这样做很好。鉴于《荆钗》《白兔》《破蜜》《金印》等"皆村儒野老涂歌巷咏之作",文辞不佳,他很希望文人能够参与其中,对其改造润色。④

"戏文"一词含义变化亦多。一方面,自元至清凡场上演剧皆可称为"戏文",无论南北。比如:《幽闺记》结尾有"戏文自古出梨园";《琵琶记》开篇有"待小子略道几句家门,便见戏文大意";"二刻"中也有"看官听说:那戏文本子,多是胡撇,岂可凭信!只如南北戏文,极顶好的,多说《琵琶》《西厢》"⑤。另一方面,对于像王骥德这样自觉的戏曲研究者来说,"戏文"又常有特指。比如他在《曲律》卷一中说:"曲之有南北,非始今日也。……以及今之戏文,皆南音也"("总论"之"南北曲",第10页);卷三中说:"又谓唐为传奇,宋为戏文,金时院本、杂剧合而为一,元分为二"("论部色",第102页);沈德符《万历野获编》"词曲"类之"杂剧院本"条说:"自北有《西厢》,南有《拜月》,杂剧变为戏文,以至《琵琶》遂演为四十余折,几倍杂剧。"⑥这里的"戏文",多指唱南音的"宋戏文",有时又与"南戏"重合。

近代以来,研究者对于这三个概念的理解也多有不同,其中"南戏"与"传奇"的分歧尤多。在"南戏"与"传奇"如何断限的问题上,逐渐形成到底是以声腔(昆山腔的定型),还是旨趣(文人旨趣的渗透),或是剧本(从稚拙到完备)为标准的争论。本文拟以明中叶出现的戏曲《绣襦记》为个案,从它跨度700多年的民间积累及其本身的多重"面目",来阐述"戏文""南戏""传奇"三者之间的关系。

一、对"戏文""南戏""传奇"理解的参差与分歧

现代意义上的中国戏曲研究始于王国维,先来看王国维对此如何表述。王氏在《宋元戏曲史》十六章"余论"中说:

> 戏文之名,出于宋元之间,其意盖指南戏。明人亦多用此语,意亦略同。唯《野获编》始云:"自北有《西厢》,南有《拜月》,杂剧变为戏文,以至《琵琶》,遂演为四十余折,几倍杂剧。"则戏曲之长者,不问北剧南戏,皆谓之戏文。意与明以后所谓传奇无异。而戏曲之长者,北少而南多,故亦恒指南戏。要之意义之最少变化者,唯此一语耳。⑦

王氏这里也引用了沈德符的话。他认为:戏曲篇幅之长者,谓之戏文;长篇戏曲北少南多,故戏文又多指南戏。在王国维认识中,戏文、南戏与传奇是否真的完全没有界限? 也不是。他在该书第十四章"南戏之渊源及时代"中说:"以余所考,则南戏当出于南宋之戏文,与宋杂剧无涉;唯其与温州相关系,则不可诬也。戏文二字,未见于宋人书中,然其源则出于宋季。"(第116页)在这里,他的意思很明白:戏文发源于温州,南宋戏文是南戏的上源,戏文的戏剧体制与同期北方盛行的宋杂剧完全不同。这一点,王国维与王骥德的看法是一致的。

如此,则南戏的范围是什么? 王国维认为:"则现存南戏,其最古者,大抵作于元明之间",即"荆刘拜杀"以

① 王季思主编:《全元戏曲》第1卷,北京:人民文学出版社1999年版,第148页。
② 俞为民,孙蓉蓉编:《历代曲话汇编》明代编第二集之"田骥德《曲律》",合肥:黄山书社2009年版,第96页。下文出现《曲律》中文字时出处同此,故只在文中标出页码。
③ (明)陈铎:《坐隐先生精订陈大声乐府全集·秋碧轩稿》,明万历三十九年环翠堂刊本。
④ 王骥德在《曲律》中说:"元初诸贤作北剧,佳手叠见。独其时未有为今之南戏者,遂不及见其风概,此吾生平一恨!"(《曲律》卷三杂论上,第111页)
⑤ (明)凌濛初:《初刻拍案惊奇》卷二十八"金光洞主谈旧变,玉虚尊者悟前身",太原:山西人民出版社2009年版,第362页。
⑥ (明)沈德符:《万历野获编》,北京:中华书局1959年版,第648页。
⑦ 王国维:《宋元戏曲史》,上海:上海古籍出版社1998年版,第130页。下文出自该书之文字,与此同,故只标出页码。

及《琵琶记》(第115页)。后面他又在该章结尾说:"而自明洪武至成弘间,南戏反少。"(第119页)从字面来看,我们很容易认为王国维认识中的"南戏"的范围,当在元明之际到明中叶之间。但事实不是如此。王国维虽未看到《永乐大典》所收戏文三种,但他注意到沈璟的《南九宫谱》中古传奇《赵盼盼》《古西厢》等名与"元人杂剧相同,复与明代传奇不类,疑皆元人所作南戏"(第119页),等于肯定了有元一代,当北杂剧兴盛的同时,南戏在南方同样存在。元明两代的南戏相对于早期的宋戏文,无论是扩散区域、剧本体制、脚色行当,还是曲调的完善都有很大的提高,但其演唱使用南曲、唱者不限脚色、演剧不限折数的特点却是一致的。① 王国维在使用"戏文"与"南戏"的概念时,是谨慎而稍有区分的。

相比之下,"南戏"与"传奇"的分别要复杂得多。近代以来,从王国维、青木正儿、钱南扬、周贻白,再到徐朔方、吴新雷、孙崇涛、曾永义,以及更近一点的俞为民、郭英德、许建中等学者都有不同的说法。范红娟的《传奇概念的界定和传奇与南戏的历史分界问题》一文对之有详细的梳理,故不赘述。大体来讲,郭英德所强调的,由南戏到传奇,因文人审美趣味的介入而带来的剧本体制的多侧面变化,代表了对于"南戏"与"传奇"关系思考的新高度,而俞为民、许建中、孙玫等学者所强调的南戏与传奇"没有一个历史的临界点",二者实为一体的观点②,则反映了学术界对此的新倾向。

《绣襦记》大约出现于明嘉靖时期,凡41出,是唐以来郑元和与李亚仙爱情故事的集大成者。该剧自诞生以来,一直在戏曲舞台上盛演不息,影响十分久远。近世戏曲演出中,许多地方剧种仍有依此改编者,比如秦腔、京剧、川剧、梨园戏、越剧等。明清各种戏曲选本对它的收录也比较多。有研究介绍:"戏文"类中,《绣襦记》的入选频率仅次于《琵琶记》《荆钗记》《拜月亭》与《金印记》③,可见其盛行程度。今存《绣襦记》版本有10余种,较早也较为完善的存本如:万历刻本"李卓吾先生批评绣襦记"、万历萧腾鸿刻陈眉公批评本、明末朱墨套印本等。其中"李卓吾"批评本是其他刻本的祖本,各版本之间有差异,但是不大。

这里为何拈出《绣襦记》这样一部戏曲作品来谈论此话题?原因有二:

首先,《绣襦记》演述郑李爱情故事经历了从唐至明中叶近700年的跨度,民间积累非常深厚。从白行简文言小说《李娃传》,到元明杂剧搬演,中间夹杂着文人"杂编""丛书"的各种流传、"说话"故事、南曲戏文的演绎,《绣襦记》同《三国演义》《水浒传》等小说一样,也是不折不扣的"世代累积型"作品。戏文、南戏、传奇三个概念在它身上都能够找到相关的因素。

其次,《绣襦记》出现在明中叶,具体说可能在嘉靖前后(详见后)。这个时间接近于魏良辅改良昆腔、梁辰鱼新出《浣纱记》、文人开始大量染指戏曲创作的长篇戏曲发展繁荣期。它的特殊性在于:与明中叶三大传奇《宝剑记》《鸣凤记》《浣纱记》相比,它不像《宝剑记》那样有着强烈的政治讽喻,缺乏《鸣凤记》那样对时事的关注,也无《浣纱记》那样对历史兴亡的感慨;与同时期另外三部作品《玉玦记》《明珠记》《南西厢》相比,也有很大不同:《南西厢》属于改写,前两者则文人色彩特别浓。《绣襦记》有似于文人创作的"传奇",却不及高则诚《琵琶记》那样技巧卓越、见识超前;在民间色彩上,它有似于"荆刘拜杀",却又比它们文字整饬、关目玲珑。

二、《绣襦记》的民间积累及其概念定位

《绣襦记》的本事始于唐白行简的传奇小说《李娃传》,但故事的流传和加工主要是从宋代开始的。故事主人公的称谓也渐由笼统的"李娃"和"荥阳生"演变为有名有姓的"李亚仙"与"郑元和",荥阳生的父亲也渐由"荥阳公"而成了"郑光粥""郑儋",各种小角色也都逐渐丰富起来。④ 该故事传播和加工的路径大体有文士辑录和勾栏娱乐两个:

文人雅士对它的喜爱和传播,主要表现为丛编杂编与丛书之类书籍对它的收录:比如宋曾慥的《类说》(卷26)、明陆采《虞初志》(卷4)、明王世贞《艳异编》(卷29)、明梅鼎祚《青泥莲花记》(卷4)、明冯梦龙《情史》

① 王国维对元、明南戏的认识,可以参见朱建明:《王国维南戏论述之再认识——兼论宋戏文与元明南戏》,《艺术百家》2000年第1期。
② 孙玫:《关于南戏和传奇的历史断限问题》,《明清戏曲国际研讨会论文集》,台北:"中央研究院"中国文哲研究所筹备处,1998年。
③ 朱崇志:《中国古代戏曲选本研究》,上海:上海古籍出版社2004年版,第64页。另,朱著将明嘉靖视作"戏文"与"传奇"的分界,引文从。
④ 李剑国:《唐五代志怪传奇叙录》中"节行倡李娃传"条对此有详述(《唐五代志怪传奇叙录》,天津:南开大学出版社1993年版,第276–285页);另,李文也否定了"李娃"即是"一枝花"的说法,可从。

(卷16);其他如《绿窗女史》青楼部、《无一是斋丛钞》《唐人说荟》(又名《唐代丛书》)、《艺苑捃华》《晋唐小说六十种》《旧小说》等皆有收录,故事繁简不一,基本保持了小说《李娃传》的框架。

民间的流传和加工,主要表现在说部与演剧两个领域:宋末元初罗烨的《醉翁谈录》甲集卷一"小说引子"话本名目中有"李亚仙",其癸集卷一"不负心类"又有"李亚仙不负郑元和",并附有简短的情节介绍①。明末余公仁刊《燕居笔记》卷五收《元和遇亚仙》话本②,此话本故事简略,近于原作梗概。万历末有残本"明刻小说四种",收有《李亚仙》《王魁》《女翰林》《贵贱交情》四种话本,同《燕居笔记》一样,也是上栏刻小说,下栏刻传奇。《李亚仙》缺开始的两页,但是故事的主体都在。观此话本所记,言语古朴,情节无甚增添,几近于《李娃传》的白话文转述,只是在郑公发现郑元和做挽歌郎的过程稍有增饰。该话本与《王魁》一样,疑为宋元时期的作品。

元明间,《李娃传》故事被搬演入院本、杂剧、戏文者甚多。陶宗仪《南村辍耕录》卷二十五"院本名目"、周密《武林旧事》卷十"官本杂剧段数"俱载有院本名目《病郑逍遥乐》,疑为郑元和故事,但惜乎原文不传。元杂剧中有石君宝的《李亚仙花酒曲江池》,今存两种,以《元曲选》本为善;高文秀《郑元和风雪打瓦罐》,已佚;无名氏《李亚仙诗酒曲江池》,仅存佚曲9支③;明初朱有燉《李亚仙花酒曲江池》,有《奢摩他室曲丛》校印本。除佚作外,今存杂剧实际上只有石君宝与朱有燉两种同名之作,前者四折一楔子,后者五折二楔子。二者相比,朱作在人物设置、情节安排等方面都有很大的提高。最主要不同有两点:第一,朱作是旦末合唱本,石作是传统的旦脚本,偶有例外;第二,朱作在第三折有"四季莲花落",石作无。但此段与《绣襦记》三十一出"襦护郎寒"中郑元和所唱的莲花落并不相同。④

除此之外,还可以从散曲和戏文的记载中看得出该故事民间积累的丰厚。元散曲中,关汉卿《大德歌》其三:"郑元和,受寂寞,道是你无钱怎奈何?哥哥家缘破,谁着你摇铜铃唱挽歌。因打亚仙门前过,恰便是司马泪痕多。"⑤刘时中有《咏郑元》:"风雪狂,衣衫破,冻损多情郑元和,哩哩哆哆哆哩啰,学打《莲花落》。不甫能逢着亚仙,肯分的撞着李婆,怎奈何?"⑥等都是对这一题材的咏唱。

戏文类,又有"李亚仙""元传奇郑元和"等。钱南扬先生曾依《九宫正始》辑《李亚仙》戏文佚曲九支。⑦《九宫正始》【八声甘州歌】下引"元传奇"《孟月梅》一支"春深离故家"曲子,下小字注云:"此本为今改作《荆钗记》所窃。况《荆钗记》此折之引子亦窃元传奇郑元和者也。"⑧此处所说的"引子",是指《屠赤水批评荆钗记》第四十一出开头【小蓬莱】曲子:"策马登程去也。西风里劳落艰辛。淡烟荒草。夕阳古渡。流水孤村。满目堪图堪画。那野景萧萧。冷浸黄昏。樵歌牧唱。牛眠草径。犬吠柴门。"⑨——也就是说,"元传奇郑元和"曲子【小蓬莱】被《荆钗记》(屠批本)窃用,《荆钗记》又窃了《孟月梅》"春深离故家"及后面紧接【前腔】"幽禽聚远沙"曲子。戏文曲子之随意窃用,可见一斑。这段由"元传奇郑元和"佚出的曲文并不见于后来的《绣襦记》。

从这些例子可以看出,在《绣襦记》出现之前,甚至之后,演绎郑李故事的戏文并不在少数。这里所说的"元传奇郑元和",有可能与"李亚仙"也不同,因为《九宫正始》同样也有曲子被标明辑自"元传奇李亚仙"。

徐朔方先生有《徐霖年谱》,他在"引论"中有这样一段话值得注意:

《绣襦记》作品本身足以证明它不是文人作品,而是一本经文人改编的南戏。文人对它加工的程度在各出、各方面很不一致。全剧用韵杂乱不亚于《永乐大典》本

① (宋)罗烨:《醉翁谈录》,上海:古典文学出版社1957年版,第113页。
② 《新镌增补全相燕居笔记》卷之五,日本早稻田大学藏本。
③ 王季思主编:《全元戏曲》第12卷,北京:人民文学出版社1999年版,第394页。
④ 关于石君宝与朱有燉两种《李亚仙花酒曲江池》的异同,可以参见陶慕宁的《从〈李娃传〉到〈绣襦记〉——看小说戏曲的改编传播轨辙》,《南开大学学报(哲学社会科学版)》2008年第1期。
⑤ 关汉卿著,吴国钦校注:《关汉卿全集》,广州:广东高等教育出版社1988年版,第596页。
⑥ 徐征,张月中,张圣洁,奚海主编:《全元曲》第10卷,石家庄:河北教育出版社1998年版,第7476页。
⑦ 钱南扬:《宋元戏文辑佚》,上海:古典文学出版社1956年版,第66-68页。
⑧ (明)徐于室辑,(清)钮少雅订:《汇纂元谱南曲九宫正始》,黄仕忠、[日]金文京、[日]乔秀岩编:《日本所藏稀见中国戏曲文献丛刊》第Ⅰ辑第7册,桂林:广西师范大学出版社2006年版,第400页。
⑨ 屠赤水批评《荆钗记》,《古本戏曲丛刊初集》。

三种南戏,它们较多保存了民间南戏的原貌。①

对于南戏与传奇的分野,徐先生在其《论琵琶记》一文中说:"它(《琵琶记》)既是世代累积型的民间南戏,同时又是不折不扣的个人创作即传奇,或者更明确地说,它是文人根据南戏传本再创作的最早的一种传奇"②但是在这里,他却坚决地将《绣襦记》定性为"一本经文人改编的南戏"。

民间"南戏"《绣襦记》与文人"传奇"《琵琶记》的最大不同,在徐朔方先生看来是因为文人创作主旨的介入:前者在大的框架上基本忠于小说《李娃传》,后者则在主题和人物上都对《赵贞女蔡二郎》及《蔡伯喈》做了改造,不仅为男主人公翻了案,处理得滴水不漏,还表达了作者"不关风化体,纵好也徒然"的主题。

三、《绣襦记》剧本形态的多重性

"南戏"与"传奇"是不是这样截然分明? 其实,包括"荆刘拜杀"在内的早期南戏,在其不断的流传与演出中都会有文人的加工与增饰,都已经不是原初时期的样玉,其中以《荆钗记》最为典型。相比之下,《绣襦记》所表现出的文人的气息要比"荆刘拜杀"多很多。《绣襦记》现存最早的刻本是明万历年间署名"李卓吾先生批评绣襦记",如上文所言,后来的版本与此相差不大。观《绣襦记》的整体风貌,有似于《琵琶记》的体大辞美,却没有像高则诚那样对原有故事主题做巨大改造,近于"荆刘拜杀"的生气勃发,却又比它们显得文理细密。具体可以看以下三个方面。

(一)在主题与情节上,《绣襦记》的民间积累与文人创造并不相悖

相对于高明创作《琵琶记》时在主题上所做的变更,《绣襦记》显得特别忠于原著。该剧41出,故事框架与白行简《李娃传》基本相合。因为故事扩大了,有的地方甚至还特意补上了小说讲述故事的纰漏。比如在《李娃传》中荥阳公后来见到儿子时说:"吾子以为多财为盗所害,奚至于是也?"③因前文荥阳公未提及此事,故略显突兀。但在《绣襦记》第十一出"面讽背谇"结尾有【净(指乐道德)吊场】:

我今若回去。他父亲必然着人究追下落。我左右是无家之人。回去怎么? 不免写起招子。只说常州郑刺史之子。因赴科举。行至中途。遇盗所杀。车马金银。劫去无迹。有能捕获者,径到常州取赏。就把来兴出名。只说他恐家主见责。逃往他方度命。各处将招子贴遍。等人传至常州。有何不可? ④

第十一出中,熊店主与乐道德出于不同的动机,劝郑元和迷途知返,郑不听。乐道德遂暗中取其银两,编出"行至中途,遇盗所杀"的谎言,各处招贴缉凶,"有能捕获者,径到常州取赏",自己则远匿他乡。紧接着第十二出"乳媪传凶",郑儋下乡,经宗禄之口,被告知郑元和"为金多被盗,一身丧九泉"。这样,后文中郑儋长久没有再去寻找儿子下落就有了情理上的依据。这段吊场又谎称来兴"恐家主见责,逃往他方度命",这就为后文郑元和鬻卖来兴,与家庭彻底断绝音讯做了铺垫。

从整体来看,《绣襦记》的故事脉络,对小说《李娃传》来说可以说是丝丝相扣,虽有时也会旁枝逸出,但都随放随收,基本不偏离小说的框架。小说作者借《李娃》所抒发的"倡荡之姬,节行如是,虽古先烈女,不能逾也"的感慨,与《绣襦记》所表达的主题也是一致的。最大的不同,就是小说中李娃与鸨儿合伙将荥阳公子骗出的情节,在《绣襦记》中改为李大妈与贾二妈合订"倒宅计"欺骗郑元和,而李亚仙并不知情,这个功劳要归功于民间创造。但是,如果从文体的角度来看,一为小说,以艺术真实为出发点,塑造了一个真实饱满、心灵世界有周折的人物形象;一为戏剧,将李亚仙真挚对待爱情、危难而现节义、头脑清醒而有大识见的形象在舞台上展现得颇为动人,二者应该说是各得其所。这和《赵贞女》与《琵琶记》主题的变更并不相同。

第三十三出"剔目劝学",小说无此情节,显然是后来加入的。小说中说"娃常偶坐,宵分乃寐,伺其疲倦,即喻之缀诗赋。二岁而业大就,海内文籍,莫不该览"⑤。或许是出于"高台劝化"的需要,《绣襦记》中有了"剔目劝学"这样的情节。这个今天看起来颇觉过激失真的情节,在明清的各种演出中却一直广受观众欢迎,反映了

① 徐朔方:《徐霖年谱》,《晚明曲家年谱》,辑自《徐朔方集》第2卷,杭州:浙江古籍出版社1993年版,第4页。《绣襦记》的作者有无名氏、郑若庸、徐霖、薛近兖四种说法,徐朔方从"徐霖"说。
② 徐朔方:《徐朔方集》第1卷,杭州:浙江古籍出版社1993年版,第277页。
③ 鲁迅校录:《唐宋传奇集》,鲁迅先生纪念委员会编,1927年,第96页。
④ 《李卓吾先生批评绣襦记》,黄仕忠、[日]金文京、乔秀岩编:《日本所藏稀见中国戏曲文献丛刊》第Ⅰ辑第18册,桂林:广西师范大学出版社2006年版,第92页。下文所引该剧文字,皆出自此本,不再标注页码。
⑤ 鲁迅校录:《唐宋传奇集》,鲁迅先生纪念委员会编,1927年,第98页。

科举时代人们普遍的接受心理。"剔目"一事的本源,可能来自《青楼集》的"樊事真":樊事真初与周仲宏相约,后为权豪所迫,不得已而从之。"后周来京师,樊相语曰:'别后非不欲保持,卒为豪势所逼,音日之誓,岂徒设哉',乃抽金篦刺左目,血流遍地。周为之骇然,因欢好如初。好事者编为杂剧曰《樊事真金篦刺目》行于世。"①"剔目劝学"可能是受此启发。

同样来自《青楼集》的情节还有两处:一是第十四出"杀马调琴"中郑元和为李亚仙杀千里马而作"马板汤"的情节。这个典故来自《青楼集》"顺时秀"条:"(顺时秀)平生与王元鼎密。偶疾,思得马板肠,王即杀所骑骏马以啖之。"(第102页)此事也有可能是借用汉文言小说《燕丹子》中太子丹为荆轲"杀马进肝"的典故。同样在"顺时秀"条中,又说:"一日戏曰:我何如王元鼎?郭(顺时秀)曰:参政,宰臣也;元鼎,文士也。经纶朝政,致君泽民,则元鼎不及参政;嘲风弄月,惜玉怜香,则参政不敢望元鼎。"这条记载,也被移植到《绣襦记》第四出中。崔尚书、曾学士与李亚仙吃酒,曾学士"亚仙不要谦虚,评品我二人一评品。(旦)若论调羹鼎鼐,燮理阴阳,则学士不如宰相;论嘲弄风月,惜玉怜香,则宰相不如学士",与顺时秀语几乎相仿。

这些情节的增饰,不全都是成功的,比如"马板汤"一事就略显牵强。李卓吾先生评本卷首有"总评","总评"第一段说:"何一经法华之手,装点出许多恶态,如马板汤之类,装腔拿班,种种恶态,不可言尽。及考杀马煮汤,乃元学士王元鼎与妓女顺时秀事迹,不干元和、亚仙之事,所称点金为铁,非耶?"评者对于创作者这种简单的"拿来主义"很不以为然,这也从另一个侧面反映出作品在民间积累过程中的种种痕迹。

(二)《绣襦记》情节铺垫缜密,人物性格各有分寸

从唐至明中叶,郑李故事经历了700年的民间积累。除石君宝与朱有燉同名杂剧《曲江池》外,最有可能接近于《绣襦记》的诸种"戏文""传奇",惜乎仅有片曲遗存,不能窥其全貌。徐朔方先生曾在《徐霖年谱》中指出该剧种种可能来自民间艺人的痕迹,比如"荥阳离开常州千里之遥,片刻就到","太守公子,进京赴试居然要带人伕一百名",再如"两卖韭菜,二韭一十八"说成"十八样韭菜儿","这些描写,有的显得夸张失实,却又异常质朴,显然是民间作品的残留,难以想象它们会出于文人笔下"。② 但是除了用韵的"错乱"之外,也很难因此就否定文人在加工过程中的主导作用。比如,徐先生认为第十一出中有"新筑沙堤宰相行,有一日无钱便道沙堤嗔"的唱词,"新筑沙堤宰相行"为金元杂剧熟语的证据。这个问题似乎可以再商榷。因为明人传奇戏文中引用金元杂剧熟语的例子很多,汤显祖的《南柯记》第三十四出中田子华也说"是新筑沙堤宰相行"③。至于用韵的"错乱"问题,汤显祖的作品同样也受到诸多声律上的批评,并不能因此就否定其文人创作的性质。④

尽管有淳朴的民间色彩,但是《绣襦记》非常懂得情节的铺垫,人物性格的处理也非常有分寸。比如,在第四出"厌习风尘"中,李亚仙与小旦银筝一段从良的对话之后:"(旦)不要胡说。取针线箱来,待我绣个罗襦来穿。"下面接着李亚仙又唱了【香罗带】和【前腔】两支曲子:"徐开针线箱。凝神绣床。罗襦缀花还自想。牡丹魏紫配姚黄也。鸾和凤并翱翔。云霞灿灿夺目光。皓齿生香也。细嚼残红吐碧窗。"这显然是为后面的情节,尤其是第三十一出"襦护郎寒"中李亚仙解绣襦拥郑元和入西厢暖阁做了铺垫。

紧接着崔尚书(净)和曾学士(小生)前来,要求李亚仙陪酒。值得注意的是,崔、曾这两个小角色在故事中也起到了穿针引线的作用,尤其是崔尚书,在后面第十六出"鹬卖来兴"、第二十四出"逼娃逢迎"、第三十五出"却婚受仆"又相继出现,可见作者对舞台场面的谙熟。第三十出"慈母感念"将冷落许久的郑夫人再次提起,重要的是补上了郑儋打死儿子之后夫妻之间的冲突,从情理上这样处理就显得更为合理。

其他小人物,作者处理得也颇有分寸。比如:银筝作为陪衬的"小旦",有烟花女子的逢迎,紧要关头却也能发挥作用。第三十一出中李亚仙收留郑元和,鸨儿不从,银筝明陈利害,说得合情合理;李大妈与贾二妈,同样面目可憎,后者却更显得阴险狡诈;同样是劝阻郑元和,熊店主乐道德显得善良而无私;熊店主夫妇二人,一淳朴一刻薄,对比十分鲜明;同样是凶肆长,东肆长颇有怜悯,与西肆长也有不同。来兴这个小人物,从劝阻郑元和"杀马取肝",到后来反被主人卖掉,再到第三十

① 夏庭芝著,孙崇涛、徐宏图笺注:《青楼集笺注》,北京:中国戏剧出版社1990年版,第138-139页。下面引文出此书者只标出页码。
② 徐朔方:《晚明戏曲家年谱卷1》,《徐朔方集》第2卷,杭州:浙江古籍出版社1993年版,第4-5页。
③ (明)汤显祖著,钱南扬校注:《南柯梦记》,北京:人民文学出版社1981年版,第125页。
④ 曾永义:《〈牡丹亭〉是戏文还是传奇》,《戏曲研究》第79辑。

五出"却婚受仆"中又以崔尚书家童的身份出现,场次虽不多,但是这个人物却是相当生动。这些成就,如果没有文人做整一性的调整与加工,是不可想象的。

(三)《绣襦记》曲辞畅荡本色,俚俗与文雅并陈。

《绣襦记》曲辞甚佳,郑振铎先生曾经在《插图本中国文学史》中这样称赞它:

> 《绣襦》……实为罕见的巨作,艳而不流于腻,质而不入于野,正是恰到浓淡深浅的好处。这里并没有刀兵逃亡之事,只是反反复复的写痴儿少女的眷恋与遭遇,却是那样的动人。触手有若天鹅绒的温软,入耳有若蜀锦般的斑斓炫人。像《惊卖来兴》、《慈母感念》、《襦护郎寒》、《剔目劝学》等出,皆为绝妙好辞,固不仅"莲花落"一歌,被评者叹为绝作。①

诚如所言,《绣襦记》的曲辞总体看来比较畅荡,也很有文采,比同时期郑若庸的《玉玦记》要本色很多。郑元和的唱词较为文雅,李亚仙的唱词倾向于纤秾,郑儋的唱词用典较多有学究气。其他小的人物大体也都能够各肖口吻。

唯一例外的,是第三十一出"襦护郎寒"中郑元和所唱的四季"莲花落",这段唱词显然是由民间说唱嵌入的。元朝时,刘时中散曲《咏郑元》:"风雪狂,衣衫破,冻损多情郑元和,哩哩哒哒哩罗,学打莲花落。"②就有郑元和打莲花落故事的记载。今存石君宝杂剧《曲江池》无此情节,朱有燉杂剧《曲江池》第三折有"末、四净"同唱"四季莲花落",但内容不同。朱作此段文辞偏于整饬,未若《绣襦记》中这段"莲花落"一泻无余、质朴可爱。沈德符在《万历野获编》卷二十五"拜月亭"条中表达了对这段唱词的独爱:

> 《月亭》之外,予最爱《绣襦记》中"鹅毛雪"一折,皆乞儿家常口头话,镕铸浑成,不见斧凿痕迹,可与古诗《孔雀东南飞》,《唧唧复唧唧》并驱。予谓此必元人笔,非郑虚舟所能办也。后问沈宁庵吏部,云果曾于元杂剧中见之,恨其时不曾问得是出何词。予所见《郑元和》杂剧凡三本,皆无此曲。③

元高文秀《郑元和风雪打瓦罐》有无此情节,不得而知。庄一拂《古典戏曲存目汇考》著录朱有燉《李亚仙花酒曲江池》时说:"《曲江池》,石君宝有此同目,高文秀亦有《郑元和风雪打瓦罐》一剧,俱见前文。今朱作题目、正名,合高、石两家而用之,殆以此二种为粉本无疑。"④朱作篇尾的确是以"题目:郑元和风雪打瓦罐;正名:李亚仙花酒曲江池"作结。不过,只以朱作之题目正名就判断朱作是以石君宝与高文秀两作为底本,似缺少实证。但据上文沈德符的介绍可以得知:四季"莲花落"一段,实应有长久的民间积累。

这段说唱的嵌入,的确是《绣襦记》的一个亮点,也肯定为实际的舞台演出增色不少。但是从人物个性的统一性来讲,这段唱词内容之质野俚俗,显然又与郑元和读书人的身份及后文高中状元的内容不大相符。这也许就是上文提及徐朔方先生所说的"文人对它加工的程度在各出、各方面很不一致"的原因。

四、《绣襦记》的最终定型时间

这个作品具体完成于何时?明沈德符《万历野获编》卷二十五"填词名手"条中说:"《四节》、《连环》、《绣襦》之属,出于成弘间,稍为时所称。"(第642页)这个说法没有更多的材料可以旁证,只能说是猜测。更何况他在该书中对于《绣襦记》作者是否是郑若庸的记述,也有前后抵牾的地方⑤,所以就缺乏说服力。

《绣襦记》的演出,见诸文人记载的时间要远在"成弘"之后,且早期的记述多称之为"郑元和戏文"或"郑元和杂欢"。"绣襦记"的称谓是在万历前期才有的。

晚明文人田艺蘅《留青日札》卷二十一"马版肠汤"条⑥这样记载:

> 今郑元和杂戏,出于李亚仙传,亦多不合。所言马版肠汤事,乃元时歌妓郭顺时秀者。秀,色艺超绝,教坊曰"眉学士",王公元鼎甚眷之。秀偶疾,思得马版肠充馔。公杀所骑千金五花马,取肠以供,当时传为嘉话。今又以王商配之李娟奴,为戏者皆失其真也。

① 郑振铎:《插图本中国文学史》下册,北京:北京工业大学出版社2009年版,第644页。
② 徐征、张月中、张圣洁、奚海主编:《全元曲》第10卷,第7476页。
③ (明)沈德符:《万历野获编》,北京:中华书局1959年初版1997年重印,第646页。下面引文出此书者,只标出页码。
④ 庄一拂:《古典戏曲存目汇考》,上海:上海古籍出版社1982年版,第405页。
⑤ 沈德符《万历野获编》卷25"拜月亭"条中说《月亭》之外,予最爱《绣襦记》中'鹅毛雪'一折,皆乞儿家常口头话,镕铸浑成,不见斧凿痕迹……予谓此必元人笔,非郑虚舟所能办也"(第646页);"类隽类函"条又说"郑工填词,所著《绣襦》、《玉玦》诸记,及小令大套,俱行于世"(第638页)。
⑥ (明)田艺蘅:《留青日札》,《续修四库全书》,第1129册,178页。

这里提及的"马版肠汤",即《绣襦记》第十四出情节。邓长风先生在《徐霖研究——兼论传奇〈绣襦记〉的作者》一文中引用这段材料时说:"'郑元和杂戏',当即《绣襦》无疑。上引情节,见于汲古阁本第十四出的《试马调琴》('试'字误,当为'杀'。笔者依李卓吾评本注)。"①但是可否就认为"郑元和杂戏"即是今天所见的《绣襦记》?尚需再做分析。

"马版肠汤"条最后提及王商与李娟奴故事,是指郑若庸的《玉玦记》。郑氏的《玉玦记》虽有"男子负心"的旧套,但娟奴欺骗王商的故事模式却同样也是本于《李娃传》,这与《绣襦记》歌颂青楼女子的主题相反。引文中"今又以王商配之李娟奴,为戏者皆失其真也"这句话可以证明,"郑元和杂戏"出现的时间不会晚于《玉玦记》,可能更早。

《玉玦记》创作自何时?据徐朔方先生在《郑若庸年谱》中推测,《玉玦记》的创作当在嘉靖六年(1527)前后。②又,田艺蘅的《留青日札》今存最早刊本是国家图书馆藏万历元年(1573)刻本。田艺蘅乃《西湖游览志》的作者田汝成之子,生于嘉靖三年(1524),主要生活在嘉靖时期。考虑到演出活动相对于剧本创作的滞后,以及记述者看到演出的时间也会有早晚,可以肯定的是,"郑元和杂戏"在嘉靖中期(1540年)左右已经有较为广泛的演出。

"绣襦记"这个名称出现于何时?明胡应麟在《庄岳委谈》下中说:"《绣襦记》事出唐人李娃传。皆掳旧文。第传止称其父荥阳公。而郑子无名字。后人增益之耳。娃晚收李子(疑误,当为'郑子')。仅足赎其弃背之罪。传者亟称其贤。大可哂之也。"③这是较早记载"绣襦记"事者。《庄岳委谈》二卷成书于万历十七年,即1589年。④

过去的研究者论及海盐腔以及《绣襦记》的时候,常引用明末文人陈弘绪《江城名迹》卷二"匡吾王府"条的一段话,兹录于下:

匡吾王府,建安镇国将军朱多某之居。家有女优,可十四五人,歌板舞衫,缠绵婉转。生旦顺妹,旦曰金凤。皆善海盐腔,而小旦彩鸾尤有花枝颤颤之态。万历戊子,予初试棘闱,场事竣,招十三郡名流大合乐于其第,演绣襦记,至斗转河斜。满座二十余人,皆霑醉。⑤

这里有"万历戊子……演绣襦记"的记载,据此我们似乎可以将《绣襦记》出现的时间定在万历十六年(戊子,1588年)。但是非常不可思议的是:陈弘绪的生卒年月,却是在万历二十五年(丁酉,1597年)到康熙四年(乙巳,1665年)。⑥这显然不合常理。联系邓刚整理的《陈弘绪年谱》⑦,引文陈弘绪所记"万历戊子,予初试棘闱"的"戊子"有可能是"戊午"之误。

"郑元和杂戏"或"郑元和戏文"是否就是《绣襦记》?我们来看明末另外一位文人周晖的《金陵琐事》的两段记述。《金陵琐事》初版于万历三十八年(1610),多记南京掌故,涉及范围极广,其"痴绝"类有一段:

一日家宴,搬演郑元和戏文。有丑角刘淮者,最能发笑感动人。演至杀五花马卖来兴保儿,来兴保哭泣恋主。贵人呼至席前,满斟酒一金杯赏之,且劝曰:"汝主人既要卖你,不必苦苦恋他了。"来兴保喏喏而退。⑧

这段文字中,"杀五花马卖来兴保儿"的情节与《绣襦记》第十六出"鬻卖来兴"相合,《绣襦记》中也确有来兴向主人哭诉并劝谏的情节。不同的是,《绣襦记》中直接称之为"来兴",并不曾出现"来兴保"的名字(当然也不排除是刻书之误)。

同样在《金陵琐事》,其"曲品"条中又指出《绣襦记》的作者是明弘正时期的文人徐霖:

徐霖,少年数游狭斜,所填南北词大有才情。语语入律,娼家皆崇奉之。吴中文徵仲题画寄徐,有句云:"乐府新传桃叶渡,彩毫遍写薛涛笺。"乃实录也。武宗南狩时,伶人臧贤荐之于上,令填新曲,武宗极喜之。余所见戏文绣襦、三元、梅花、留鞋、枕中、种瓜、两团圆数种行于世。⑨

① 邓长风:《明清戏曲家考略》,上海:上海古籍出版社1994年版,第40-59页。
② 徐朔方:《郑若庸年谱》,《晚明曲家年谱》,辑自《徐朔方集》第2卷,杭州:浙江古籍出版社1993年版,第47页。
③ (明)胡应麟:《少室山房笔丛》卷四十一之辛部《庄岳委谈》下,北京:中华书局1958年版,第567页。
④ 吴晗:《胡应麟年谱》,引自《吴晗史学论著选集》,北京:人民出版社1984年版,第412页。
⑤ 《文渊阁四库全书》,史部,第588册,第329页。"弘"避乾隆讳,改为"宏"。
⑥ 邓刚:《陈弘绪生平事迹及生卒年考》,《江西教育学院学报》1988年第3期。
⑦ 邓刚:《陈弘绪年谱》,《江西教育学院学报》1989年第3期。
⑧ (明)周晖:《金陵琐事 续金陵琐事 二续金陵琐事》,南京:南京出版社2007年版,第151页。
⑨ (明)周晖:《金陵琐事 续金陵琐事 二续金陵琐事》,南京:南京出版社2007年版,第82页。

关于《绣襦记》的作者,历来有无名氏、郑若庸、徐霖、薛近兖四说。吕天成《曲品》将之列入上下品中"作者姓名有无可考,其传奇附列于后"之首。① 祁彪佳《远山堂曲品》也有著录,列入雅品,未提作者为何人。沈璟及其侄沈自晋所编《南词新谱》中《古今入谱词曲传剧总目》有著录,也未题《绣襦记》撰者何人②。郑若庸说显然属于误记。徐霖、薛近兖二说,日本学者青木正儿认为是薛近兖,但又怀疑是否徐霖、薛近兖各有《绣襦记》。③ 郑振铎《插图本中国文学史》中认为是徐霖。④ 邓长风则在上面提及的文章中经过论证之后肯定它的作者"只能是徐霖"。不过,邓先生文章中唯一可靠的证据只有《金陵琐事》中的这条记载,其他只是间接的推测。《绣襦记》的作者仍有待辨析。

《金陵琐事》刊刻于万历三十八年(1610),而我们今天看到的"李卓吾先生批评绣襦记"(该剧所有版本中最早者),则刊刻于万历三十八年(1610)到四十一年(1613)之间。⑤ 结合《金陵琐事》中"郑元和戏文"在家宴中演出的材料,以及田艺蘅《留青日札》对于海盐腔"郑元和杂戏"的记载,我们可以得出几个结论:

其一,"郑元和戏文""郑元和杂戏"应该在嘉靖时期已经开始搬演,至少以海盐腔搬演过。其二,它与传世的《绣襦记》故事相去不会太远。其三,《绣襦记》这个作品有可能在万历中后期才最终完全定型。

五、从《绣襦记》看"戏文" "南戏""传奇"三个概念

《绣襦记》的作者归属也许还需要进一步辨析,但是从郑李故事的民间积累与《绣襦记》本身的种种特征来看:"南戏"与"传奇"之间,本无实质的区别。既然明代文人对于"南戏"的印象是俚俗的,只合庸下优人之用,那么他们热情参与在他们看来已经"高雅"化的戏曲创作,自然就不适合再用"南戏"称之。"传奇"一词的借用,盖实为区别之。

从初衷上,文人的介入主要在剧本的文学性。明人论曲,以唐绝句宋词论之者比比皆是。但是我们也要看到:规范化、文学化的剧本,虽不必与实际的舞台演出效果生死攸关,但其对舞台演述故事有着内在的驱动力,这一点不容小觑。郭英德在《明清传奇史》中说:"传奇戏曲具有两个必不可少的基本要素,即规范化的长篇剧本体制和格律化的戏曲音乐体制,以及另一个相当重要的构成要素即文人化的审美趣味。"⑥如果将郭先生的理解简而化之,则体制化之剧本本身就包含有音乐与格律,当然也包含故事的合理呈现、文人化的审美趣味。所谓传奇的"剧本体制"实则是剧本文体的规范化、戏曲音乐的格律化、审美趣味的雅致化三位一体的统一。

具体到《绣襦记》这个作品:在剧本文体上,它虽不能尽善,如李卓吾评本第一出"传奇纲领"开头缺少惯用嗟叹的曲子,后由陈眉公批本补入一支【凤凰阁】,但与成熟期的传奇戏曲并无本质的不同。在音律上,虽如徐朔方先生指出的用韵混杂,"支思、鱼模通押到处可见",很多出一再换韵⑦,但音律的问题本身就存在一个何为尺度的问题。如果以昆山腔为标尺,汤显祖的"临川四梦"则皆有不合矩镬之处。在审美的趣味上,如上文所言《绣襦记》歌颂"倡门节义"的主题与《李娃传》是一致的,尽管它有许多质朴可爱的民间积累。整体四十一出,能够做到曲辞优美当行、人物鲜明生动、故事演进有条不紊,本身就是戏曲规范化、雅致化的一个进步。

任何概念都是确定性与不确定性的统一。"传奇"作为长篇戏曲的成熟形式,"南戏"作为带有民间色彩的过渡形态,在研究界是有共识的。但具体到如何断限的问题,概念的不确定性,或者说非典型性就显现出来了。

置于案头的《绣襦记》,可以说是"绣襦记"故事长久舞台演出的累积与固化。鲁迅先生在《中国小说史略》中使用了"拟话本"这个名词。既然是"拟",话本与拟话本之间在文体甚至文体生成的精神内涵上就没有实质性的区分。同样道理,如果把"戏文""南戏"与"传奇"视为一个动态的、由幼稚到模仿再到成熟的过程,则无不可。更何况文人的"拟话本"渐渐脱离演出,远离了"话本"原初的功能,而文人浸染的"传奇"戏曲,其落脚仍然是在舞台的演出(尽管也有非主流的"案头剧")。

① (明)吕天成:《曲品》卷下,俞为民、孙蓉蓉主编《历代曲话汇编》明代编第3集,合肥:黄山书社2009年版,第153页。
② 沈璟、沈自晋编:《南词新谱》(一、二),王秋桂编《善本戏曲丛刊》(29-30),台北:学生书社1984年版,第58页。
③ [日]青木正儿著,王古鲁译:《中国近代戏曲史》,北京:作家出版社1958年版,第127-129页。
④ 郑振铎:《插图本中国文学史》下册,北京:北京工业大学出版社2009年版,第644页。
⑤ 张文恒:《万历刊本"三刻五种传奇"考略》,《文化遗产》2014年第6期。
⑥ 郭英德:《明清传奇史》,南京:江苏古籍出版社1999年版,第12页。
⑦ 徐朔方:《徐霖年谱》,《晚明曲家年谱》,《徐朔方集》第2卷,杭州:浙江古籍出版社1993年版,第5-6页。

许建中在《传奇与传奇发展的三个历史阶段》①一文中,以《琵琶记》的出现和嘉靖年间作为两个分界点,将由"南戏"到"传奇"的动态过程分为"民间初创""文人模仿""文人化"三个阶段,这样的理解是合乎实际的。

(原载于《文化遗产》2016年第2期)

《万壑清音》"北曲南腔"与"南曲北调"现象研究

丁淑梅　李将将②

犯调,是中国古代曲学发展中的一种特殊却又普遍的现象。无论是剧曲作品还是散曲作品,无论是北曲还是南曲,虽然称谓上存在着一定差异,但是都存在犯调这一种特殊的曲牌使用形式,并且被历代曲家们大量地使用。犯调常见的使用形式为集曲与移宫,古代的曲学论著以及相关的曲谱中虽都有所涉及,但大多只是现象的罗列。直至吴梅在《顾曲麈谈》中才对这两种犯调形式做出清晰的界定:"北曲有借宫之法……所谓借宫者,就本调联络数牌后,不用古人旧套,别就他宫剪曲数曲(必须色相同者),接续成套是也。南曲有集曲之法……所谓集曲者,取一宫中数牌,各截数句而别立一新名。"③吴梅之后,人们在谈及犯调时,也多从"借宫"和"集曲"④这两种形式来谈。但是,《新镌出像点板北调万壑清音》⑤中的犯调除了常见的借宫和集曲形式外,还有南北相犯的形式,这种形式的犯调,具体的组合与演唱方式则表现为北曲南腔与南曲北调。

一、《万壑清音》之"黄龙滚犯"⑥"扑灯蛾犯"现象

《万壑清音》版于明天启四年(1624),由止云居士选辑,白雪山人校点。版式为一栏9行,曲辞单排大字,行20字,宾白小字双排,行38字。有"黄光宇镌"标识。《万壑清音题词》前页标有"出像点板乐府北调万壑清音,西爽堂藏板"字样。该本共选《负薪记》《歌风记》《西厢记》《西游记》《宝剑记》《浣纱记》等38剧目68折北曲⑦。全书八卷,"专选词家北调,搜寻索隐靡有遗珠矣"⑧。然而这部以选录北曲为主的选本,在曲体形式上却逐渐冲破北曲原有的体制藩篱,曲牌宫调的使用更为灵活多样。但是,除了"集曲""借宫"两种常见的犯调形式外,选本中还涉及这样一种犯调形式:(中吕)【粉蝶儿】【泣颜回】【上小楼】【泣颜回】【黄龙滚犯】【扑灯蛾犯】、(北)【小楼犯】、(南)【叠字儿犯】【尾声】⑨。这种套曲分别使用于《红梅记·平章游湖》《百花记·百花点将》《昙花记·菩萨降凡》《李丹记·裴湛再度》中。曲牌组合上,四剧中都是中吕宫曲牌的南北合套。其中标作"犯调"的曲牌主要体现在最后四支曲牌上。这四支曲牌为什么要标明为犯调呢?此处犯调是属于借宫呢,还是属于集曲?然而这一时期相关的戏曲选本以及文献对此并未有过多的注释与说明。直至民国时期吴梅

① 许建中:《传奇与传奇发展的三个历史阶段》,《文史哲》1998年第4期。
② 丁淑梅,四川大学中国俗文化研究所研究员,四川大学文学与新闻学院教授、博士生导师;主要研究方向为中国古代文学、戏剧史与戏曲学。李将将,四川大学文学与新闻学院博士生;主要研究方向为中国古代文学。
③ 吴梅:《顾曲麈谈》,上海:商务印书馆1935年版,第18、19页。
④ 丁淑梅《〈新镌出像点板怡春锦曲:新词清赏书集〉选曲研究》、齐森华《中国古代曲学大辞典》、俞为民《中国古代曲体文学格律研究》等著作中都谈及犯调的这两种形式,并对集曲的命名、组合形式规律等做了相关研究。
⑤ 《万壑清音》版于天启四年(1624),现存手抄本和刻本。手抄本藏于日本京都大学,我国台湾王秋桂编《善本戏曲丛刊》据之影印(台湾学生书局1987年影印,本文所引用皆此本)。刻印本藏于国家图书馆。抄本与刻本并无太大差异,只是抄本空白页刻本中配入插图。
⑥ 在一些选本中也标作"黄龙衮犯",但是"黄龙滚犯"与"黄龙衮犯"二者并无太大区别,本文主要涉及黄龙滚犯,而在南曲黄钟宫下有曲牌【黄龙衮】,此曲牌与本文所涉及的犯调尚未发现有直接关联。
⑦ 朱崇志《中国古代戏曲选本研究》、齐森华等人《中国古代曲学大辞典》均认为是37种,但是实际上选本中"擒贼雪耻""诸侯钱别""回回迎僧""收服行者"为两剧。其中"诸侯钱别"和"回回迎僧"为吴昌龄《唐三藏西天取经》,"擒贼雪耻""收服行者"为杨讷的《西游记》。
⑧ 《万壑清音题词》,甲子夏日(1624)止云居士题于西湖之听松轩中。
⑨ (明)止云居士选编,白雪山人校点:《万壑清音》第八卷《红梅记·平章游湖》。

先生在《秣陵春》第二十二出【黄龙滚犯】的批注中曰："此【斗鹌鹑】。"于【扑灯蛾犯】【叠字犯】处批曰："此（南）扑灯蛾。"①这两条注释，虽不是直接注释《万壑清音》，但是《秣陵春》这一出使用的曲牌组合与以上提到的《万壑清音》四组曲牌形式则相同，可互为参证。顺着吴梅先生的思路，可以对【黄龙滚犯】【小楼犯】【扑灯蛾犯】的词体进行相关的辨识。

据李玉《北词广正谱》可知，【北中吕·斗鹌鹑】正格主要有三种，都是八句：

你用心儿握雨携云，我好意儿传书寄柬。不肯搜自己狂为，则待要觅别人破绽。受艾焙也权时忍这番，畅好是奸。对人前巧语花言，背地里愁眉泪眼②。

其基本句式八句五韵：4,4△,4,4△,7,4（或6或3）,7（或4）,7（或4）△（△表示押韵）。《万壑清音》所选《李丹记·裴湛再度》，其内容如下：

【黄龙滚犯】软霏霏绛节翩翩，软霏霏绛节翩翩，袅婷婷仙音嘹亮，吠牢牢犬度云中，虚飘飘人游天上。回首见滚滚红尘，罩下方问渠何似恁苦奔忙。向年来堕落香闺，向年来堕落香闺，今始得遂游蓬阆。

结合平仄韵律等比对，可知《万壑清音》标作【黄龙滚犯】的词体形式就是北【斗鹌鹑】。而根据《南词新谱》《九宫大成》中南曲【扑灯蛾】的正格为：

自亲不见影，他人怎相庇。既然读诗书，恻隐心怎不周急也。我是孤男你是寡女，厮赶着教人猜疑。乱军中谁来问你，缓急间，语言须是要支持③。

其基本句式为九句六韵：5,5△,5（或6或7）④,7△（可分为上下两截）⑤,4△,7△（可改作四字二句）⑥,7△,3,7△，其中一、三、八句可韵可不韵。【叠字犯】与【扑灯蛾】的最大区别就是开头三句分别变为六字⑦。《万壑清音》选曲中的【扑灯蛾犯】【叠字儿犯】：

【扑灯蛾犯】总不如，洗干红粉妆。离香闺，脚踏清凉地。修夜课，佛火映琉璃。诵晨经磬钟声细。礼如来玉毫光里。照禅心皓月临清池。瓣藕丝刿情破爱。方显得，莲花此日出污泥。

《昙花记》

【叠字儿犯】妙妙西方景美。细细金沙铺地。层层的七宝栏。密密的双行树闪闪巍巍。楼台儿空际。隐隐见绣盖华旗。隐隐见绣盖华旗。袅袅听仙乐参差。晃晃庄严花冠璎珞。明明现，如来大士拥伽黎。

《李丹记》

通过比对可以发现，除个别字句差异外，也基本符合南曲【扑灯蛾】的词体形式。而将选本中涉及的三支【小楼犯】与南曲牌【下小楼】、北曲牌【上小楼】进行词体比对，则发现词体格式上差异较大。【小楼犯】所使用的曲体形式是什么呢？仔细比对《万壑清音》中所涉及的四组曲牌，发现《百花记·百花点将》中的套曲曲牌组合与其他三组存在明显差异：

（南）【黄龙滚犯】—（北）【扑灯蛾犯】—（南）【小桃红】—（北）【叠字犯】

《百花赠剑》

（北）【黄龙滚犯】—（南）【扑灯蛾犯】—（北）【小楼犯】—（南）【叠字儿犯】

《裴湛再度》《平章游湖》《菩萨降凡》

两组曲牌最明显的不同在于：第一，虽然两组曲牌都是南北合套的形式，但是这四支曲牌前面的南北位置却截然相反。第二，前者【小桃红】曲牌对应处换成了【小楼犯】。这是什么原因呢？为什么同一组曲牌，同名曲牌其南北之分却截然相反呢？为什么【小桃红】处换成了【小楼犯】呢？比对《南词新谱》中所列正宫【小桃红】例来看：

误约在蓬莱岛，冷落了巫山庙。愁云怨雨羞花貌，精神不似当初好。燕来鸿去无消耗，委实的（教我）心痒难挠⑧。

南曲正宫【小桃红】的基本句式为六句三韵：6,6△,7,7△,7,7△。其中一、三、五句可韵可不韵，二、四、六句

① 吴梅：《吴梅全集·理论卷》（中），石家庄：河北教育出版社2002年版，第918页。
② （清）李玉：《北词广正谱》，台湾：台湾学生书局1987年版，第301页。
③ （明）沈璟：《南词新谱》，《善本戏曲丛刊》第三辑，台湾：台湾学生书局1987年版，第323－324页。
④ 第三句为六字时，则第七句变为四字。如南戏《拜月亭》"到行朝汴梁"曲，此二句作"四时常开花木""休思故里"。第三句为七字时，第四句减为四字，如南戏《苏小卿》"慕汝名已久"曲，此二句作"有相如才文君貌，肯辜少年"。
⑤ 明传奇《宝剑记》"忠良杀害了"曲，此两句作"子孙祸怎生逃""千载作歌谣"。
⑥ 南戏《陈叔穷》"官人听拜启"曲，此句作"琵琶呜咽，妙音声美"。
⑦ （明）沈璟《南词新谱》第324页中云："又一体前三句俱用六字，余俱同。"
⑧ （明）词隐先生（沈璟）编：《南词新谱》，《善本戏曲丛刊》第三辑，台湾：台湾学生书局1987年版，第249－250页。

必须押韵。而《万壑清音》涉及的【小楼犯】与【小桃红】曲为：

【小楼犯】断恩爱学跳纲，觅长生不老方。多感煞许氏真君，点出灵丹交付排场。再休忘李下仙娥，守定芳枝多少时光。快燃香忙稽首这恩德无量。

《李丹记·裴湛再度》

【小桃红】咕冬冬画鼓敲，闪灿灿霓金舞。俺只见落撒珠缨，耀日增辉如花凝露。又只听炮起连珠，声似轰雷烟腾香雾。只恐天关惊破。

《花亭记·百花赠剑》

通过比对，可知《万壑清音》中【小楼犯】即南曲正宫【小桃红】。可见《万壑清音》四支曲牌的词体形式如下：

选本中标作	实际曲牌
【黄龙滚犯】	【斗鹌鹑】
【扑灯蛾犯】	【扑灯蛾】
【小楼犯】	【小桃红】
【叠字犯】	【扑灯蛾】

显然这四支曲牌除【小桃红】涉及借宫这种犯调形式外①，其他均与借宫、集曲犯调形式无关。这种犯调，既然不是常见的犯调形式，如果不属于犯调的范畴，为何还在此处标作"犯"呢？难道是作者的笔误吗？为什么这种笔误会在不同的作品中出现四次？显然，这应当是时人有意识地将其标作"犯"，这种与常式不同的"犯"调形式，究竟是怎样产生的呢？又是源于何时？其与借宫、集曲有无关联？为什么选本中会出现这种形式的犯调呢？这种犯调形式在后来的戏曲作品中又有怎样的流变呢？

二、《万壑清音》【中吕·粉蝶儿】套曲的渊源与流变

《万壑清音》【中吕·粉蝶儿】南北合套的形式，在曲史上并不陌生，贯云石的《西湖游赏》（小扇轻罗）就采用这种南北合套的形式：【粉蝶儿】【好事近】【石榴花】【料峭东风】【斗鹌鹑】【扑灯蛾】【上小楼】【扑灯蛾】【尾声】②。《万壑清音》里出现的这种曲牌组合形式虽然源自元曲，但是与元曲相比也有明显不同，其中最显处在于最后四条曲牌的使用。原来的【斗鹌鹑】变成了【黄龙滚犯】，【扑灯蛾】变成了【扑灯蛾犯】，【上小楼】变成了【小楼犯】，【扑灯蛾】变成了【叠字儿犯】。关于这种形式的曲牌使用，《万壑清音》选出独有，万历以来其他戏曲选本之选出亦多有出现，如下表统计资料可见：

曲牌形式	数目	备注
【黄龙滚犯】【扑灯蛾犯】【小楼犯】【叠字犯】	22种	1. 戏曲选本中主要涉及《红梅记·平章游湖》《昙花记·菩萨降凡》《李丹记·裴湛再度》《邯郸记·极欲》《双红记·怀腊》5剧目共10种。此外，清中后期作品《元宝媒·奏圣》《面缸笑·劝良》《转无心·雪证》《巧换缘·梦证》《双定案·合征》《未央天》共6种，以上16种皆标作"【黄龙滚犯】【扑灯蛾犯】【小楼犯】【叠字犯】"。 2. 清初《党人碑》第十八出、《清忠谱》第二十三出、《秣陵春》第二十二出共3种皆标作"【北黄龙衮犯】—【北扑灯蛾犯】—【北上小楼犯】—【北叠字犯】"。 3. 《纳书楹曲谱》《集成曲谱》等选本中的《长生殿·惊变》《满床笏·祭旗》《风云会·送京》共3种标为"【斗鹌鹑】【扑灯蛾】【上小楼】【扑灯蛾】"。
【黄龙滚犯】【扑灯蛾犯】【小桃红】【叠字犯】	5种	《歌林拾翠》《醉怡情》《万家合锦》三个选本《百花记·百花点将》中出现各1次，本文算作3种。《偷甲记》第三十六出、《万全记·顽梗》两出中各出现1次，算作2种
【扑灯蛾犯】【小桃红】【叠字犯】	5种	《怜香伴》第二十一出，《举鼎记·寇操》，《风筝误》第五回，《千忠禄·索命》，《慎鸾交·魔氛》，共5种
【黄龙滚犯】【扑灯蛾犯】【小楼犯】【叠字犯】	4种	《正昭阳·贬忠》：【斗鹌鹑】【扑灯蛾】【下小楼犯】；《十五贯·恩判》：【黄龙滚】【扑灯蛾犯】【小楼犯】；《元宵闹》第二十六折：【黄龙滚犯】【扑灯蛾】北【叠字令犯】；《金雀记·玩灯》：【黄龙滚犯】【扑灯蛾犯】【上小楼】【前腔】

① 【小桃红】虽然涉及借宫这种犯调形式，但是根据南北曲中的惯例，借宫曲牌通常并不会明确标明。
② 隋树森编：《全元散曲》，北京：中华书局1964年版，第377-378页。

以上列表中作品均使用了中吕南北合套的这种形式,说明这种曲牌组合方式在明末清初甚至到清代中后期受到了当时曲学家的普遍关注。但是,从后世的使用情况来看,这组曲牌的流变主要集中表现在各支曲牌是否为犯调,以及【小楼犯】是否为【上小楼】【下小楼】的问题上。入清以来,曲学家们对这四支曲牌有质疑。《长生殿·惊变》一折也采用这种曲牌组合形式。但是徐灵昭批注曰:"此调弦索仿于《小扇轻罗》,时人喜唱之,作者亦多效之,但【石榴花】【斗鹌鹑】【上小楼】诸曲,皆多衬字重句,【扑灯蛾】又用别体,不识曲者遂杜撰调名传讹袭舛,今悉正之。"①而对于【斗鹌鹑】变为【黄龙滚犯】,他的解释为:"此调时人讹作【黄龙滚犯】,非。不知即【斗鹌鹑】,但多添字添句帮唱耳。"此外对于【叠字犯】,他亦认为是"此调时人讹作【北叠字犯】,非。亦是【扑灯蛾】,乃《风流合三十》格也"。此后,《九宫大成南北词曲谱》于【斗鹌鹑】【扑灯蛾】【上小楼】曲牌名目下另列一格,并标明"此体止用于合套内"②。而对于为何将【斗鹌鹑】标作【黄龙滚犯】,将【扑灯蛾】标作【扑灯蛾犯】,将【小桃红】标作【小楼犯】,则云"《长生殿·惊变》辩之甚悉",认为"粉蝶儿前用好事近,二曲相间。后用扑灯蛾二曲相间,扑灯蛾原系南曲,前人不知。误将扑灯蛾增损一二字,去也字格式,将第二曲易名叠字令",并且进一步向前溯源,认为"一自笠翁误于【斗鹌鹑】下填【扑灯蛾】曲,竟归入北曲,此所谓以讹传讹也,后人当辨之"③。实际上,不仅李渔,吴伟业、李玉的作品中也是同样的做法。如吴伟业《秣陵春》第二十二出中将这几支曲牌改为"【北黄龙滚犯】、【北扑灯蛾犯】、【北上小楼犯】、【北叠字犯】"。对于这种情况,《九宫》中的解释为"以讹传讹",但是,李玉、吴伟业他们怎么会分不清曲牌的南北呢?怎么会将明明属于南曲的曲牌误标称北曲呢?然而,后代曲学家们却遵循了《九宫大成》中的基本看法,如叶堂《纳书楹曲谱》所收录《长生殿·惊变》和《风云会·送京》中均使用了该曲牌,但是他们却将最后四支曲牌改为"(北)【斗鹌鹑】、(南)【扑灯蛾】、(北)【上小楼】、(南)【扑灯蛾】",又复归到贯云石《西湖游赏》中所使用的最初合套形式上。此后,王守泰《昆曲曲牌及套数范例集北套上》提及这种套式,则云:

"前人有把这种套式解释为南北合套的……我们认为这种套式是复套的一种复杂的形式而不是合套。"

徐灵昭认为明人是"以讹传讹",这种"讹",主要体现在曲牌的南北之分上,明人将属于南曲的曲牌标作北曲;但是对于明人因何将【斗鹌鹑】标作【黄龙滚犯】,又因何将【扑灯蛾】记作【灯蛾犯】,将【小桃红】标作【小楼犯】,则语焉不详。【斗鹌鹑】【上小楼】【扑灯蛾】是否如《九宫》所言"此体止用于合套内"?为何早在元代使用【中吕·粉蝶儿】南北合套时未曾出现"止用于合套"的新格?如果此说确实成立,则另立新格的目的当是为了区别于旧格,但是这种区别又有何指?徐灵昭之说距离最早使用该形式的《昙花记·降凡》近百年④,为何在使用近百年之后才发现这种错误?如果真是"讹作",为何时人会频繁使用而一错再错?【斗鹌鹑】与【黄龙滚】二曲牌词体格律形式差异较大,明人又怎会将二者混淆?究竟是明人以讹传讹,还是徐灵昭等人以讹传讹呢?只有一种可能,就是清人"以讹传讹",清人的讹误,造成了后世在各四支曲牌是否为犯调、【小楼犯】是否为【上小楼】【下小楼】的问题上各执一词、难以定论的局面。而之所以如此,是因为对于这一曲牌组合形式产生的社会环境以及这几支曲牌没有进行溯源性分析,所以造成了误解,以至于后来"以讹传讹",几成定论。

三、"北曲南腔"与"南曲北调"

南北曲曲牌的曲词和乐谱,相互独立又彼此对应,二者之间通常的理解是一对一的关系,即与【斗鹌鹑】曲词相对应的必有【斗鹌鹑】乐谱。然而由于现存资料有限,《万壑清音》标注的【黄龙滚犯】【扑灯蛾犯】【上小楼犯】【叠字令犯】,其当时的演奏乐谱已经无从考证。徐灵昭与《九宫大成》的论述中均提及"皆唱作北腔,以致前半套系南北相间,后半套纯是北套",可知【扑灯蛾犯】【上小楼犯】【叠字令犯】"皆唱作北腔"。从《九宫大成》与《集成曲谱》中《长生殿·惊变》之【扑灯蛾】乐谱的变化,可以进一步证实这种情况:

【扑灯蛾犯】:态恹恹轻云软四肢

《九宫大成》:工 尺 尺 尺 上尺 上尺 工 尺⑤

① （清）徐灵昭批注:《长生殿·惊变》,康熙稗畦草堂原刻本。
② （清）允禄等编:《九宫大成南北词宫谱》,台湾:台湾学生书局1987年版,第1816页。
③ （清）允禄等编:《九宫大成南北词宫谱》,台湾:台湾学生书局1987年版,第1276页。
④ 《昙花记》刊刻于1598年,据王长友《〈长生殿〉写作时间考辩》(《社会科学辑刊》1989年第五期)考订,《长生殿》创作自丁卯开始,戊辰(1688)完稿,徐灵昭序及批注当于完成之后,二者间相距90年。
⑤ （清）允禄等编:《九宫大成南北词宫谱》,台湾:台湾学生书局1987年版,第1274页。

《集成曲谱》：尺　上一　四一　尺工　尺　合四一尺四一尺①

影　濛濛　空　花　乱　双眼
《九宫大成》：尺　四　上　尺　尺　上尺　上四　和
《集成曲谱》：四　一　四一　尺　尺　工六　工　尺　上一四

虽然是同一剧目同一曲牌同一曲词，但是其工尺谱却明显不同。《九宫大成》编者因不满于"后半套纯是北套""皆唱作北腔"，故"今为改正"，此处【扑灯蛾犯】是南曲词南乐谱。而《集成曲谱》中于【扑灯蛾犯】眉批处曰："此折本是南北合套，扑灯蛾二曲皆南曲也，近人唱作北曲，于套数体式不合，相沿已久，姑仍之。"此处【扑灯蛾】系遵循"相沿已久"唱法，是南曲词北乐谱。【扑灯蛾】一曲两谱，说明曲词与乐谱之间一对一的关系被打破了。之所以打破，是由于南北曲的融合渗透。南词与北曲、北曲与南腔交相错杂，相互渗透，形成了新的音乐形式。《九宫大成》与《集成曲谱》均提及中吕【粉蝶儿】南北合套之【斗鹌鹑】后的3支曲牌"皆唱作北腔"，可以推测选本中所标曲牌与实际曲牌存在如下关系：

乐谱　　　　　　　曲词
（南）黄龙滚（犯）——→（北）斗鹌鹑
（北）扑灯蛾（犯）——→（南）扑灯蛾
（北）上小楼（犯）——→（南）小桃红
（北）扑灯蛾（犯）——→（南）扑灯蛾

由此可知，李渔、吴梅村"于斗鹌鹑下填扑灯蛾曲，竟归入北曲"的做法并非如清人所言是"以讹传讹"，他们将【斗鹌鹑】后皆标作北，所标注的并不是曲牌的曲词之南北，而是标注的乐式之南北。此处的犯，也并不是指常见集曲、借宫犯宫形式，而是犯腔，即南北声腔相犯。这种南北相犯的常见形式主要有"北曲南腔"和"南曲北调"。

北曲【斗鹌鹑】表现的音乐形式是【黄龙滚犯】，这是典型的"北曲南腔"，即以南曲声腔乐谱来唱北曲。这种演唱方式所体现出的是南曲向北曲的渗透，北曲严谨的唱法逐渐为南曲自由化的唱法所消解，代表了北曲的南曲化倾向。这种倾向主要产生于北曲逐渐衰微、南曲昆腔崛起之后的嘉靖、万历时期。"南腔北曲"一词首见于沈德符《顾曲杂言》："今南腔北曲，瓦缶乱鸣，此名北南，非北曲也……今之学者，颇能谈之，但一启口，便成南腔。"②而万历范景文《题米家童》则详细记载了"北曲南腔"演出情况："一日过仲诏斋头，出家伎佐酒，开题《西厢》。私意定演日华改本矣，以实甫所作向不入南弄也。再一倾听，尽依原本，却以昆调出之。问之，知为仲诏创调，于是耳目之间遂易旧观。"③本以为北曲《西厢记》"向不入南弄"，但是却"以昆调出之"，并令其"耳目之间遂易旧观"，可见，此时"南腔北曲"已受到了时人的认可。此外，沈宠绥《度曲须知》中所言"然腔嫌袅娜，字涉土音"的弦索曲"渐近水磨，转无北气"的情况所揭示出的实际上也就是"则字北而曲岂尽北哉"的"南腔北曲"现象④。正是出于对当时这种北曲南曲化演唱的不满，沈氏才于《弦索辨讹》中指出了"南腔北曲"演唱方式中所存在的"讹音""纰缪""乖舛"等问题，旨在期望"南腔北曲"的演绎能够合乎北音。直至清代，徐大椿仍提到"其偶唱北曲一二调，亦改为昆腔之北曲，非当时之北曲矣"⑤的现象，可见北曲南腔现象之流远。

南曲【扑灯蛾】【小桃红】乐式为【扑灯蛾犯】【上小楼犯】，这是典型的"南曲北调"，即以北曲的曲调来演唱南词。这种演唱方式以北曲为音乐主体，体现出的是北曲对南曲的渗透，南曲自由化的唱法逐渐受北曲影响而趋于规范化，代表了南曲北曲化的倾向。这种倾向主要产生于北曲兴盛、南曲受到压制的明代初期。"南曲北调"一词首见于徐渭《南词叙录》："（太祖）日令优人进演（《琵琶记》），寻患其不可入弦索，命教坊奉銮史忠计之，色长刘果者遂撰腔以献。南曲北调可于筝、琶被之，然终柔缓散戾，不若北之铿锵入耳也。"⑥而潘之恒《曲话》中则记载了麻城丘大（长孺）万历三十六年作客于北京看见"南曲北调"演出的情况。乐工之姊以筝弹《琵琶记·春闱催赴》四阕，丘大疑惑"此南词，安得入弦索"，乐工之姊告诉他："姜父张禾，尝供奉武宗，推乐部第一人。口授数百套，如《琵琶记》，尽入檀槽，习之皆合调。今忘矣，惟（风云会）【四朝元】、【雁鱼锦】（《琵琶记》中

① 王季烈：《集成曲谱》玉集，第8卷，上海：上海商务印书馆1931年版，第4页。
② （明）沈德符：《顾曲杂言》，《中国古典戏曲论著集成》（四），北京：中国戏剧出版社1959年版，第205页。
③ （明）范景文：《文忠集》卷九，《文渊阁四库全书》集部1295册，第589页。
④ （明）沈宠绥：《度曲须知》，《中国古典戏曲论著集成》（五），北京：中国戏剧出版社1959年版，第198页。
⑤ （清）徐大椿：《乐府传声》，《中国古典戏曲论著集成》（七），北京：中国戏剧出版社1959年版，第153页。
⑥ （明）徐渭：《南词叙录》，《中国古典戏曲论著集成》（三），北京：中国戏剧出版社1959年版，第240页。

曲子)尚可弹也。"①实际上,不仅仅《琵琶记》,南曲《拜月亭》亦可入北调,正如所言"世知拜月亭可合弦索,而不知琵琶记亦然"②。此外,何良俊《曲论》中亦列举了《吕蒙正》"红妆艳质喜得功名遂",《王祥》内有"夏日炎炎,今日个最关情处,路远迢遥",《杀狗》内有"千红百翠"等九支"皆上弦索"的南曲曲子③。如虽然《琵琶记》南曲改配以筝、琶等弦索的尝试被时人斥为"方底圆盖",但是这种尝试却是将南曲纳入北曲规范之中的具体表现,正是南北曲之间的这种尝试融合,才使得明末清初南北曲自然无痕地相互融入,产生艺术形式上新的突破。

"南腔北曲"与"南曲北调"本是南北曲融合在不同时代的具体体现,但是为何在天启间《万壑清音》中会同时出现这两种现象呢?实际上,并非仅仅只有《万壑清音》中出现这种现象,万历以来许多戏曲选本中都有这种现象,如:

序号	选本	剧目	曲牌形式	刊刻年代
1	《乐府遏云编》	《昙花记·降凡》	【黄龙滚犯】【扑灯蛾犯】【小楼犯】【叠字犯】	明末
2	《乐府遏云编》	《李丹记·裴湛再度》	同上	明末
3	《增订珊珊集》	《昙花记·降凡》	同上	1616—1626年间
4	《时调青昆》	《红梅记·平章游湖》	同上	明末
5	《歌林拾翠》	《红梅记·平章游湖》	同上	明末
6	《月露音》	《邯郸记·极欲》	同上	明万历间刻本
7	《乐府遏云编》	《双红记·忏腊》	同上	明末
8	《醉怡情》	《百花记·百花点将》	【黄龙滚犯】【扑灯蛾犯】【小桃红】【叠字犯】	明崇祯间
9	《歌林拾翠》	《百花记·百花点将》	同上	明末
10	《万家合锦》	《百花记·百花点将》	同上	清初

可见,这种情况自万历以来逐渐形成了一种普遍现象。此外,嘉靖间魏良辅《南词引正》与万历《魏良辅律十八条》、天启间《昆腔原始》④中亦述及此种风潮之兴起。《南词引正》第八条云"伎人将南曲配弦索,直为方底圆盖也",然而到万历、天启间这一条则变为"近有弦索唱作磨调,又有南曲配入弦索,诚为方底圆盖"⑤,前者提及"南曲配弦索",即南曲北调现象,说明这一时期主要出现的是这一现象,但是后者则还涉及"弦索唱作磨调",即北曲南腔的现象,说明这一时期两种方式同时出现已是一种普遍风潮。而之所以产生这样的现象,首先与明末北曲的复兴密切相关。这种复兴,只是相对于北曲的极度衰落而言,并不能与南曲的兴盛相提并论。一方面,北曲创作复兴,在戏曲创作中,除了继续使用南曲曲牌,也开始关注北曲曲牌。尤其是在散曲创作中,出现了大量"翻北曲"的现象。在戏曲选本中,这一时期产生了《元曲选》《古今名剧合选》《盛明杂剧》《万壑清音》《杂剧三集》等北曲选本。另一方面,戏曲选本和曲学家对北曲的态度也发生了明显的转变。《万壑清音》虽然是以北曲为主的选本,但是选者止云居士云:"然则南曲独无所取乎?余曰否,有《南曲练响》嗣刻行世。"可知其除了北曲选集《万壑清音》外,还编选南曲集《南曲练响》,作者兼收并蓄的选取态度可见一斑。邹式金在《杂剧三集》序亦云:"北曲南词如车舟各有所习,北曲

① 王效倚注:《潘之恒曲话》,北京:中国戏剧出版社1988年版,第88页。
② 王效倚注:《潘之恒曲话》,北京:中国戏剧出版社1988年版,第87页。
③ (明)何良俊《曲论》(《中国古典戏曲论著集成》(四),北京:中国戏剧出版社1959年版,第12页)列出《拜月亭》之外,如《吕蒙正》"红妆艳质,喜得功名遂",《王祥》内"夏日炎炎,今日个最关情处,路远迢遥",《杀狗》内"千红百翠",《江流儿》内"崎岖去路赊",《南西厢内》内"团团皎皎巴到西厢",《玩江楼》内"花底黄鹂",《子母冤家》内"东野翠烟消",《诈妮子》内"春来丽日长"九支皆上弦索。
④ 《南词引正》《昆腔原始》实际上均为魏良辅《曲律》的不同版本。《南词引正》为嘉靖丁未(1546)夏五月金坛曹含斋叙,长洲文徵明书于玉磐山房。《乐府红珊凡例二十条》为万历壬寅三十年(1602)秦淮墨客(纪振伦)选辑,金陵唐氏振吾广庆堂刊行的《新刊分类选像陶真选粹乐府红珊》卷首附录。《魏良辅律十八条》为1616年刊刻《吴歈萃雅》卷首附录。《昆腔原始》为1623年刊刻《词林逸响》卷首附录共十七条。各版本之间流变出入比较大。
⑤ 此句出自《乐府红珊》与《吴歈萃雅》,《词林逸响》中该句为"若以弦索唱作磨调,南曲配入弦索,则方员柄凿之不相入,曲之魔矣",三者出入不大,皆描述出了万历以来曲坛南北相犯的现象。

调长而节促,组织易工,终乖红豆;南词调短而节缓,柔靡倾听,难协丝弦。"①然而,曲学家们重新重视北曲,并不是真正意义上的复古,振兴元人之北曲,其出发点不仅仅是对时下南曲骈俪之风的不满,更深层次体现出的是曲学意识的嬗变:曲牌联套体的戏曲传统在南北合套、北南对话的过程中逐渐自我敞开、自我消解。如凌濛初在《谭曲杂札》中说:"自梁伯龙出而始为工丽之滥觞,一时词名赫状。盖其生于嘉、隆间,正七子雄长之会,崇尚华靡……以故吴音一派,竞为剽袭靡词……不惟曲家一种本色语抹尽无余,即人间一种真情话埋没不已。"②他批评梁伯龙将南曲带入"崇尚华靡""本色语抹尽无余"的弊病中,冯梦龙甚至批评南曲缺乏学理:"然而南不逮北之精者,声彻于下,而学废于上也。"③于是在曲学家们寻求矫正南曲之弊的背景下,天启以后掀起了北曲复兴之潮。《万壑清音叙》中听瀬道人云:"今日难从北方,从前如云如缕,俱似二八女郎,所少者正铜将军铁绰板唱苏学士大江东耳。"④可知,当时文人曲家们所倡之北曲复兴,显在的声音是为了弥补南曲所少者,而隐性的话语则是戏曲从曲牌联套体的音乐束缚中求得自身解放,并开始酝酿向着板式变化体的过渡。"南曲北调"和"北曲南腔"折射出了一个时代的文学理想和曲学趣味,成为明代南北曲融合的重要环节,对于促进中国戏曲文学的发展、曲学的成熟繁荣有着重要的意义。

无论是【黄龙滚犯】之"北曲南腔",抑或是【扑灯蛾犯】之"南曲北调",都是南北曲彼此相互渗透、相互交融渗透的结果。从南北合套规则上看,此种套曲已经不是严格意义上"一南一北相间"的南北合套,从曲牌上看,此类曲牌亦非"曲词"与"乐式"密切的对应关系。但是,北曲在难以摆脱自身"衰落消亡"命运的同时,却以另一种方式介入南曲体系,对南曲形成了隐性渗透;而南曲对北调的吸纳与融会,则从另一条路径打开了明清戏曲音乐的融变。这类组合与演唱方式,在明清以后的戏曲舞台上焕发出不可忽视的光彩和生命力。魏良辅虽在《南词引正》中提出"两不杂"原则:"南曲不可杂北腔,北曲不可杂南腔。"但在此后的戏曲撰演中,南北曲却不断突破重重藩篱与层叠的音乐程式束缚,以更灵活多变的形式寻求着曲体突破。"北曲南腔"与"南曲北调"现象并非《万壑清音》选本独有,作为明万历以后戏曲选本中较为普遍的现象,它其实已经超越了南北曲融合、南北合套中内部结构的一种规则调适与对话,酝酿并昭示着曲牌联套体对自身内在音乐属性不断加重以致超重所进行的一种自我消解与艺术创变。

<p style="text-align:right">(原载于 2016 年 8 月《中国戏曲学院学报》)</p>

论沈璟《南曲全谱》对"南九宫"的首次构建

杨伟业⑤

在曲学领域"南北曲"通常被看作一个完整的概念,其包括北曲和南曲两部分,分别以"北九宫"和"南九宫"为格律规范。周德清《中原音韵》作为第一部完善的"北九宫曲谱"备受历代曲家推崇,南曲格律谱的系统编纂工作则自沈璟始。在其《南曲全谱》中首次完整地出现了"南九宫"与"十三调"体系,该体系成为后世各类南曲谱遵循的基本标准。在沈璟之前已有蒋孝《旧编南九宫谱》使用该体系为南曲曲牌进行归类划分⑥,但蒋谱十分不完善:直到《南曲全谱》面世后,在曲牌前标注宫调才成为戏文传奇创作时遵守的一项基本法则。徐渭《南词叙录》言:"今'南九宫'不知出于何人,意亦国初教坊人所为,最为无稽可笑。"⑦当代著名学者洛地先生则认为南曲本无宫调,当时人基于某些想法构建出了南曲宫调体系⑧。因此,对《南曲全谱》建构宫调体系过程的研究

① 吴毓华:《中国古代戏曲序跋集》,北京:中国戏剧出版社 1990 年版,第 459 页。
② (明)凌濛初:《谭曲杂札》,《中国古典戏曲论著集成》(四),北京:中国戏剧出版社 1959 年版,第 253 页。
③ (明)冯梦龙:《步雪初声集序》,谢伯阳《全明散曲》(三),济南:齐鲁书社 1997 年版,第 3646 页。
④ (明)听瀬道人:《万壑清音叙》,王秋桂《善本戏曲丛刊》,台湾:台湾学生书局 1987 年版,第 17 页。
⑤ 杨伟业(1989—),女,山东省烟台市人,南京大学文学院戏剧专业 2016 级博士研究生,主要从事中国古典曲学研究。
⑥ 按蒋孝的说法,其"南九宫"与"十三调"体系是参照"陈白二氏"收藏的古谱整理的。由于此说为孤证,根据孤证不立原则,本文只能认定该体系的草创者为蒋孝。
⑦ 徐渭:《南词叙录》,中国戏曲研究院:《中国古典戏曲论著集成》(三),北京:中国戏剧出版社 1959 年版,第 240 页。
⑧ 洛地:《大家胡说可也,奚必南九宫为》,南戏国际学术研讨会暨钱南扬先生诞辰 110 周年纪念会,2009 年。

就变得十分必要。沈璟究竟如何编写《南曲全谱》，从而实现南九宫体系的首次构建呢？这正是本文研究的主要目的。

一、北曲谱对"南九宫"建立的影响

沈璟等人希望规范当时南曲"无宫调"的状况。鉴于"北九宫"体系已十分完善且人们公认南北曲是"近亲"，以"北"为模板创立南曲九宫的可能性非常大。通过对比沈璟《南曲全谱》与《中原音韵》及其他"北曲谱"中各曲牌与宫调对应的具体情况，可以发现"南九宫"有明显模仿"北九宫"的痕迹。在"南曲谱"中被归入与"北曲谱"相同宫调的曲牌有：

仙吕：【八声甘州】【胜葫芦】【天下乐】【青歌儿】【醉扶归】。

正宫：【梁州令】【小醉太平】【醉太平】。

大石：【催拍】【念奴娇】。

中吕：【粉蝶儿】【红芍药】【红绣鞋】【鹘打兔】【满庭芳】【石榴花】【耍鲍老】【耍孩儿】①【剔银灯】【剔银灯引】。

南吕：【贺新郎】【梁州序】【一枝花】。

黄钟：【出队子】【刮地风】【黄龙衮】【女冠子】【神仗儿】【侍香金童】【水仙子】。

越调：【金蕉叶】【山麻秸】②【秃厮儿】【小桃红】。

商调：【黄莺儿】③【集贤宾】【梧叶儿】【逍遥乐】。

双调及仙吕入双调：【捣练子】【风入松慢】【胡捣练】【五供养】【新水令】【夜行船】【步步娇】【沉醉东风】【川拨棹】【豆叶黄】【风入松】【金娥神曲】【江儿水】【五供养】【夜行船序】【月上海棠】④。

共54曲，另有因南北曲牌调名相似而被归入同名宫调者7曲，如南【油核桃】与北【油葫芦】等，《南曲全谱》所收录的曲牌中，直接按北曲谱确定宫调归属的有60支左右。

"南曲谱"之于"北曲谱"并非传承，而是一种模仿。并列当时可见的南北曲牌，可找出名称相同者83支。但这些曲牌的宫调划分与"北"并非完全一致："南北同名"却被划入完全不同的宫调的曲牌有28支，诸如在北曲被归入"仙吕"的【点绛唇】在南曲中被归入黄钟类。以上情况的客观存在导致人们产生了一种根深蒂固的观念，即"南曲谱古已有之"。但数据显示，将它们解读为模仿北曲谱时出现的例外会比当作南北不同的证据更合适。此外，在参考北曲谱的同时，沈璟并不能忽视"南曲"本身的特殊性，这促使他根据南曲曲牌的实际使用情况做了进一步的调整，此点将在下文进行详细说明。

在根据名称将南曲牌进行过宫调划分后，很多名称相似的曲牌即可找到宫调归属。以被列入"羽调近词"的【胜如花】为例，沈注："此曲不知何人所增，其调不知何所本，但腔甚可爱，不可不录。且名胜如花，似与四时花有干涉，故附于此。"⑤虽然该曲牌被归入"十三调"系统，但沈氏为曲牌确立宫调属性时的态度却是一致的。因调名类似而被归入同一宫调的曲牌共计116曲，约占"南九宫"曲牌总数的19%。

综上，模仿"北"宫调属性的54支曲牌构成"南九宫"的基础，它们成为曲家参考的标尺，为19%的曲牌找到了宫调归属。南北名称相近的曲牌毕竟有限，而"南北合套"的出现则大大拓宽了"南曲牌"被归入某一确定宫调的可能性。

二、"南北合套"对"南九宫"建立的影响

从数量上说，仅依《中原音韵》《辍耕录》等构建南九宫是远远不够的。《南曲全谱》中大量例曲的出处被标注为"散曲"，也就是说，明中期的散曲选如《盛世新声》《词林摘艳》《雍熙乐府》等可能是沈璟文献的另一出处。

《盛世新声》等曲选收录大量"南北合套"，且有明确标注"南""北"的现象。"合套"分为两类：一是在"北套"中添加入若干"南曲"，洛地先生称之"以南合北"⑥。这类"套数"的宫调依"北"确定，被加入其中的南曲自然随该套北曲被划入同一宫调。二是"以北合南"，即将南曲按照北曲套式组合起来的一种做法⑦，南曲是这类"套

① 【鹘打兔】【耍孩儿】仅见于《辍耕录》。
② 沈璟注【山麻秸】，又名麻郎儿，今作山麻客，误也。
③ 【黄莺儿】又名【金衣公子】，归商调见于《辍耕录》。《中原音韵》等将其录入商角调。
④ 在南曲里"仙吕入双调"依附于双调，与双调共用引子，故而在北曲谱"双调"中出现的调名都可以看作"仙吕入双调"中同名曲牌的直接来源。
⑤ 沈璟：《南曲全谱》，王秋桂：《善本戏曲丛刊》(3-2)，台北：台湾学生书局1984年版，第174页。
⑥ 洛地：《戏曲与浙江》，杭州：浙江人民出版社1991年，第152页。
⑦ 洛地：《戏曲与浙江》，杭州：浙江人民出版社1991年版，第157页。

数"的主体。由于这部分的首曲是南曲,南曲本无宫调划分,故当另做讨论。

（一）"以南合北"

根据《盛世新声》等曲选中明确标出南北的曲目,统计因在"北套"中出现而被确定宫调的南曲曲牌如下:

归入黄钟:【画眉序】【闹樊楼】【南神仗儿】【耍鲍老】。

归入正宫:【锦缠道】【普天乐】【倾杯序】【小桃红】【雁过声】。

归入中吕:【好事近】【南红绣鞋】【扑灯蛾】【普天乐】【泣颜回】【千秋岁】【倾杯乐】【小桃红】【雁过声】【越恁好】。

归入南吕:【东瓯令】【节节高】=【生姜芽】【一江风】。

归入越调:【四般宜】【山麻客】①【绣停针】【忆多娇】。

归入商调:【南黄莺儿】【南集贤宾】【山坡（里）羊】【耍鲍老】【水红花】【梧桐树】【喜梧桐】【一封书】【皂罗袍】【字字锦】。

北套属双调者:【叠字锦】【桂枝香】【锦衣香】【南步步娇】【南风入松】【南江儿水】【南沉醉东风】【南川拨棹】【销金帐】【皂罗袍】。

重点显示的为存在出入者。除此之外共32曲被归入相应宫调,删去重复计新确定宫调的曲牌25支。这些曲牌同样可成为相应集曲的宫调归属依据,如通过【水红花】确定【金井水红花】,以此类推,为30个新曲牌确定宫调。

反观有出入者,问题产生于部分同名南曲曲牌同时被插入了属于不同宫调的北套。以分别被插入北曲的正宫【塞鸿秋】套和中吕【粉蝶儿】套的一组南曲为例,包括【普天乐】【雁过声】【倾杯序/倾杯乐】【小桃红】四种曲牌。该组曲牌在"两个宫调里"字句平仄无差,不可被判定为二体同名,于是沈璟不得不在中吕和正宫间进行取舍。尽管"南九宫"在模仿"北九宫"基础上建立,沈璟参照的文献却不存在唯一标准。不论《中原音韵》还是"南北合套"都不能成为唯一的准绳,南曲的实际应用才是"南九宫"体系有力而必要的扩充。

（二）"南曲散套"

"南曲散套"是明代南曲一种重要的表现形式:明中叶《盛世新声》等曲选皆各有专门一集收录南曲套数,其中互不重复"南套"98套;在"合套"部分找到以南曲为首、同时未被任一曲选以"南曲"形式收录者24套,曲选共计收录"南曲套数"122套。

以《词林摘艳》中的两套为例:

【好事近】套:由曲牌【好事近】—【泣颜回】—【千秋岁】—【古轮台】—【越恁好】—【红绣鞋】等构成。

【瓦盆儿】套:由曲牌【瓦盆儿】—【榴花泣】—【喜渔灯】—【泣颜回】等构成。

【红绣鞋】系与北曲谱"同名同调",据此被归入中吕,从而【泣颜回】等五支曲牌并入中吕。【泣颜回】宫调的确定意味着【瓦盆儿】等三调也归入中吕,故又有7支曲牌被定为"中吕"宫调。

然而当同一曲牌在不同套数中被使用时,若其从属之套数被划入不同宫调,则该曲牌的宫调属性就无法像上例那样被简单确定。如前文提及的【普天乐】—【雁过声】—【倾杯序】—【小桃红】等曲牌:它们同时出现在被归入"正宫"和"中吕"的两种不同"合套"中。据《中原音韵》,【普天乐】属中吕、【倾杯序】属黄钟、【小桃红】属越调【雁过声】则未收录。同时,"南北合套"中,不论首曲归入哪个宫调,这几支曲牌都被相连使用,即这组曲牌可以被看成"一套":它们应当被归入同一宫调。

这样【倾杯序】的宫调归属出现了三种可行性,即被归入正宫、中吕或黄钟——从实际应用的角度,正宫和中吕使用频率上无明显差异,黄钟则仅见于《中原音韵》、南曲没有应用实例。【普天乐】存在两种可能,按北曲谱当归入中吕。【小桃红】也是三种可能,但被归入正宫及越调者明显多于被归入中吕者。合计将这些曲牌皆归入黄钟最不现实,可排除黄钟。从而确定这些曲牌的宫调归属时可能性如下:

1. 归【普天乐】入中吕,所有曲牌入中吕,这与【小桃红】的使用情况出现矛盾。【小桃红】被归入越调同样有北曲谱依据,且其在南曲中有大量可被归入越调的证明,被归入中吕者则仅见前文一例。

2. 所有曲牌根据【小桃红】被归入越调,这样【倾杯序】将出入于四个宫调,并且【倾杯序】不曾出现在任何一个已被确定为"越调"的套曲中,【雁过声】亦然。

3. 所有曲牌归入正宫,该情况与1类似,仅【小桃红】一曲有出入。按《盛世新声》等曲选,【小桃红】见于正宫者多于四例,中吕仅一例,故正宫、中吕之间,倾

① 沈谱注【蛮牌令】即【四般宜】,【山麻客】当为【山麻秸】。

于将其归入正宫①。

沈璟认真考据曲选、权衡利弊，最终选择第三种方式，将该组曲牌归入正宫；并且，由于出现在越调的【小桃红】与该"正宫"【小桃红】字句平仄俱不同，正可被看作同名异体：总之尽其所能把一曲出入两三宫调的可能性降至最低。由此【雁过声】【风淘沙】等曲牌都被归入正宫，同时【雁过沙】等一批类似曲牌也被归入正宫。

由【小桃红】一例可知，在沈璟为曲牌划分宫调归属的过程中，曲牌本身字句平仄也起到了重要作用。在沈璟之前，虽有文人试图为曲牌划分宫调的尝试，但常常笼统为之，并不会进行详尽的考订②。当根据不同文献，曲牌的宫调归属出现不一致情况时，内部平仄格律往往成为沈璟参考的重要标准：如结构、平仄相异，就可以构成该曲牌"同名不同调"的依据。

但并非所有平仄结构存在差异的同名曲牌都会被判定为"同名不同调"。其判定标准在于两体的差异程度，如差异度较小则可能被定为另一种"宫调出入"的情况。该情况产生原因不止一种，在《南曲全谱》中相当多见——其中已独立成专有称谓的"仙吕入双调"即是此情况的直接体现，如下例：

① 【月儿高】—【桂枝香】—【玉抱肚】—【掉角儿序】

② 【望吾乡】—【傍妆台】—【解三酲】—【掉角儿序】

③ 【八声甘州】—【傍妆台】—【解三酲】

在③中，【八声甘州】因《中原音韵》被归入"仙吕"，【傍妆台】和【解三酲】据【八声甘州】入仙吕。②中有【解三酲】等曲牌，故【望吾乡】【掉角儿序】入仙吕。①中有【掉角儿序】，故【月儿高】【桂枝香】亦当入仙吕，6支新曲牌可确定宫调归属。

而加点曲牌【玉抱肚】，首见于《中原音韵》商调，下注"又可入双调"。根据上述推断，【玉抱肚】当被归入仙吕，但《中原音韵》言之又属双调，推测这可能正是沈璟等将其归入仙吕入双调的原因："仙吕与双调出入。"目前可见最早提及"仙吕入双调"的曲谱为蒋孝谱③，北曲谱并无此一说。该名称产生的具体原因已不可考，但据蒋孝谱与《南曲全谱》，双调与仙吕入双调共用引子；《南曲全谱》中除引子外，被归入"仙吕入双调过曲"者91调，归入"双调过曲"者仅11调。两相对比，见于《中原音韵》"双调"的曲牌名称皆被归入"仙吕入双调"，反是被归入"双调过曲"的曲牌多找不到模仿北曲谱的依据。唯一有迹可循者是【锁南枝】，见于《词林摘艳》，但有趣的是其被归入双调的依据却在于其所处"套数"中【江儿水】等——这些都是在南曲谱中被归入"仙吕入双调"的曲牌，但由它们推出的【锁南枝】又重新被归入"双调"。

尽管【玉抱肚】等部分曲牌明确带有"仙吕与双调出入"的痕迹，我们依旧很难为【江儿水】等多数曲牌找到被划入"仙吕入双调"的证据，也无法分析【锁南枝】与【江儿水】的区别究竟何在，唯一知道的是，它们的宫调属性皆系根据那些模仿北曲谱"双调"定性的曲牌推演而来。据此推断"仙吕入双调"的产生可能只是出于某些人为需要，其区分方式是偶然的、任意的。

《南曲全谱》通过参考"南套曲"将【江儿水】等12曲归入双调及仙吕入双调，并将【锁南枝】等4曲进行随机区分，列入纯粹的"双调"，以表示与其他被归入"仙吕入双调"者的不同。通过"南套"确定宫调归属的曲牌还有【绛都春】等13曲被归入黄钟、【挂真儿】等11曲入南吕，以及被归入越调者17曲、仙吕9曲、中吕7曲、正宫7曲、商调5曲，共计新增曲牌可确定宫调归属者81调，扩充相应集曲犯调，则总数可达90调以上。

总之，寻找南曲散套中使用较为固定的曲牌组合，该套中所有曲牌的属性根据其中已确定宫调者进行归类；当两种以上的依据产生矛盾时，则参考文辞格律，尽量通过"同名不同体"或"宫调出入"的方式兼顾。上述是沈璟编纂《南曲全谱》时对南曲散套的基本处理方法。

三、《南曲全谱》对戏文文本的处理

既然"南九宫"体系是创作南曲需要遵守的规范，若当时流行的《琵琶记》等南曲戏文皆不遵守，则该规范便

① 《雍熙乐府》卷二（正宫）收录一组"小桃红套"，含【小桃红】【下山虎】【山麻客】【蛮牌令】【罗帐里坐】五支曲牌。从今天的角度看，这组曲牌当属越调，其在《雍熙乐府》被归入正宫反映出一部分明代文人的观念里【小桃红】（并没沈璟以后的体式之别）是当随【普天乐】等一组曲牌被归入正宫的。

② 《雍熙乐府》卷二（正宫）收录一组"小桃红套"，含【小桃红】【下山虎】【山麻客】【蛮牌令】【罗帐里坐】五支曲牌。从今天的角度看，这组曲牌当属越调，其在《雍熙乐府》被归入正宫反映出一部分明代文人的观念里【小桃红】（并没沈璟以后的体式之别）是当随【普天乐】等一组曲牌被归入正宫的。

③ 石艺：《〈宋史·乐志〉"仙吕双"辨》，《古籍整理研究学刊》2013年第4期。

难以服众。尽管高明等人创作时并未遵守宫调，沈璟试图证明宫调规范的实际存在，《琵琶记》等戏文文本便成为构建"南九宫"不可或缺的参考因素。本节以最具代表性的《琵琶记》为例。

《南曲全谱》收录《琵琶记》140 个曲牌，除被录"不知宫调及犯各调"5 曲①外，其余 135 种调名中宫调属性模仿"北九宫"确立者 28 调，另有已通过曲选中的南北套曲确定宫调归属者 32 曲。除【入破】等被归入"十三调"的三曲外，其他 76 种调名的宫调归属当系由已确定宫调属性的曲牌继续推演而来。以表 1 为例：

表 1　第十五出·辞朝（不计北曲）

宫调	用韵	脚色	曲牌	宫调归属来源
黄钟	萧豪	生	（南）点绛唇	
			神仗儿	中原音韵
		生与末（黄门）	滴溜子	
			啄木儿	曲选中的"南北套数"
			三段子	
			归南欢	
越调（近词）	机微	生	入破第一	属于"十三调"范畴，此处不论
			破第二	
			衮第三	
			歇拍	
			中衮第四	
			煞尾	
			出破	

据表 1，因"【神仗儿】在《中原音韵》归黄钟"这条属性，押萧豪韵的六支曲牌被归入黄钟②，包括"南北不同"的【点绛唇】；其押机微韵的曲牌则被排除在黄钟之外。据此可得出初步结论：在为南曲曲牌划定宫调归属时，沈璟以已据"北九宫"确定宫调的曲牌为基础，以《琵琶记》等戏文作品为范本，以同出同韵的一组曲牌为单位，根据已知者将未定性的曲牌划入具体宫调。

然而上表押萧豪韵的六支曲牌中，能在"北曲谱"找到宫调归属的有【神仗儿】和【点绛唇】两调：【神仗儿】属黄钟，【点绛唇】在北曲谱中却属仙吕。此时由"套数"确定宫调的曲牌便可派上用场：在南曲散套的实际应用中【啄木儿】和【三段子】都已被归入黄钟，亦即该"套数"中已有三调属于"黄钟"。如此说来，该"套数"必然是"黄钟套"，【点绛唇】作为该套数中不可分割的一部分也当被归入黄钟无疑。沈璟在南北出现出入时倾向于选择遵守南曲实际应用的情况，这也导致了部分南北"同名不同调"曲牌的出现。

但问题尚未能就此解决：宫调属性模仿自"北九宫"的【神仗儿】与由"套数"确立宫调的【三段子】【啄木儿】同被归入黄钟，两者相辅相成，但并非所有情况都如此巧合。由于早期南曲作者没有宫调概念，当强行为他们的作品套上宫调规矩时，矛盾往往变得不可避免。如根据明代常见曲牌组合【一封书】—【皂罗袍】—【胜葫芦】—【乐安神】，【胜葫芦】在仙吕，【一封书】自当被归入仙吕。但《琵琶记》中使用【一封书】不过因为剧情是蔡伯喈在阅读父母寄来的一封信③，假设该出内曲牌皆押同韵且不巧正有某支曲牌已根据"北九宫"确定为非仙吕的属性，沈璟的工作就会再次遇到麻烦。

以表 2 为例：早期南曲用韵较为马虎，天田、寒山、桓欢通押，可算作一类④。只有押江阳韵的【金钱花】【烧夜香】两曲当被析出。押同韵者多数跟随【一枝花】【梁州序】被归入南吕，仅【桂枝香】一个特例除外。

表 2　第二十一出·赏荷

曲牌	用韵	宫调	脚色	宫调归属来源
一枝花	天田/寒山/桓欢	南吕	生	中原音韵
懒画眉			生	
满江红			贴旦	
梁州序			生与贴	中原音韵
节节高			所有脚色	
桂枝香		仙吕	生与贴	通过"南曲散套"确立
金钱花	江阳	南吕	丑	"南曲散套"
烧夜香		不知宫调	末净丑	不可考

根据上节，【桂枝香】已被划入仙吕，但该属性系通过【八声甘州】等曲牌间接确立，更兼该曲在早期散套中使用颇为随意，这种依据本不太能构成沈璟破坏一套完美的"南吕"范型的理由。然而沈璟最终允许【桂枝香】作为一支属于"仙吕"的曲子突兀地呈现在一套被归入

① 按照出目顺序，这五支曲牌分别是：烧夜香(21 出)，犯胡兵(22 出)，三仙桥(28 出)，风帖儿、柳穿鱼(39 出)。
② 模仿"北九宫"确立宫调归属的曲牌是建立"南九宫"的基础，而"南北套数"与本部分探讨的戏文传奇在确定曲牌宫调属性的工作为并列关系，虽写为先后之序，实际并无主次之分。故在同出同韵的一组曲中，只要有宫调归属模仿北曲谱的曲牌存在即首先考虑其影响，根据"套数"确定宫调的曲牌只能作为参考和补充，且这种补充也是相互关系。下同。
③ 钱南扬：《元本琵琶记校注》，上海：上海古籍出版社 1980 年版。
④ 《琵琶记》押韵不太考究，本文提到的韵部均是大范围。下同。

南吕的曲牌中,而并不是选择另一种方式,即将其归入南吕并同散曲套中的【月儿高】等无主曲牌一并归入南吕,这其中缘由便要追溯到蒋孝了。

蒋孝谱是《南曲全谱》参考的直接依据。按蒋谱,该曲收录自《杀狗记》第七出,同押机微韵①的"一套"包括【青歌儿】和【桂枝香】两支曲牌。【青歌儿】据北曲谱被归入仙吕,故蒋孝根据【青歌儿】将【桂枝香】归入仙吕。

然而沈璟对此有更为审慎用心的考虑:尽管【桂枝香】被归入仙吕的依据已占优势,但他仍不能索性直接忽略《琵琶记》对【桂枝香】的使用情况。【桂枝香】在《琵琶记》中被使用两次,《南曲全谱》收录自第十四出,由净脚唱的一支"书生愚见"②。沈璟放弃本出中词句规范的细曲而选择净唱的粗曲作为范例,很难说不是有意为之。秉承着严肃对待曲谱的原则,《南曲全谱》所收录须是能供人模仿的"正体"。如沈璟以本出为例就意味着【桂枝香】将被归入南吕,而若一定将【桂枝香】归入仙吕就只能承认本出只是因为高明错误地使用了该曲牌。事实证明沈璟最终将【桂枝香】归入仙吕,但代价是不得不使用第十四出净唱的粗曲作为范例。

在【桂枝香】曲牌的使用上,当《琵琶记》与《杀狗记》及部分散套产生矛盾时,鉴于散曲依据并不太有力且《琵琶记》比《杀狗记》文雅规范得多,如果沈璟足够大胆,或许他会直接遵从《琵琶记》。但由于蒋孝已将【桂枝香】归入仙吕在前,沈璟选择了尊重蒋孝。沈璟对古人的态度是敬畏的,即使确信旧谱出现错误,他也只是谨慎地按照实际情况进行注释而并不敢直接否决③;何况由于南曲本无宫调,蒋谱是使词曲家承认"南九宫"合法性的唯一可见证据,沈璟更不敢根据自己的观点轻易将旧谱推翻——使用粗曲作为范例可以反映出沈璟对旧谱的妥协。由上,当曲牌的宫调归属根据不同文献会产生分歧时,沈璟即使有自己的倾向,也选择以蒋孝谱为最终根据。

于是接踵而来的问题变成了:如何处理那些既存在着可被划入不同宫调的多重依据,又未被蒋谱收录的"新增曲牌"?

《琵琶记》第三十四出同韵的组合,含【十二时】【绕池游】【二郎神】【啭林莺】【啄木鹂】【金衣公子】六曲,总体据【金衣公子】,即【黄莺儿】被归入商调。然而【啄木鹂】一曲系沈谱新增,被归入黄钟,列于【啄木儿】之后。沈璟正使用此曲作为例曲,并注明"又可入商调"④。若根据"同出同韵者入同宫"的原则,【啄木鹂】被归入商调当属无疑。但它事实上被归入黄钟:根据沈谱对待集曲的一致规律,其宫调归属跟从首曲。按沈璟注释,【啄木鹂】是【啄木儿】前半段与【黄莺儿】后半段的组合,故此曲跟从【啄木儿】被归入黄钟,且"又可入商调"。

如果将【啄木鹂】宫调出入的原因简单归结为它是(被归入黄钟的)【啄木儿】与(被归入商调的)【黄莺儿】的集曲,可是实际情况又不尽如此。随【皂罗袍】被归入仙吕的集曲【皂袍罩黄莺】后半部分也是商调【黄莺儿】,其题下却并无"又可入商调"的注释,可证【啄木鹂】双重宫调属性是沈璟的又一处妥协。【啄木儿】【啄木鹂】各自属于什么宫调根本不是高明创作《琵琶记》时会考虑的问题,这却给试图为曲牌划定宫调归属的沈璟造成了大麻烦:一方面,理想模式下"套数"中的曲牌当属同一宫调;但另一方面,集曲的宫调归属跟从首曲也当成为规则。试图为曲牌设定宫调规范的学者们自然不会希望一个曲牌存在多种宫调归属,但当两项原则相互抵触之时——蒋孝选择"明智地"将其跳过,沈璟却秉承着实事求是的态度:既然【啄木鹂】实际存在于《琵琶记》中,直接忽略就是不应当的。至于宫调归属问题,由于两种规则都要考虑,就索性"变通"一下,两个宫调都可以,这样既能维持【二郎神】套的完美范型又不打破"集曲的宫调归属由首曲决定"的规范,两全其美。于是出现了一支曲牌可同入两三宫的情况。

综上,沈璟划定"南九宫"时处理戏文文本方式如下:

第一,以56支模仿"北九宫"确定宫调的曲牌为基本标准,根据"同韵者入同宫"的原则,将戏文中每一出内同韵的曲牌都归入一个具体的宫调。

第二,当一组同韵曲牌中宫调归属皆模仿"北"且宫调不同的曲牌存在两个以上时,往往参照这些曲牌在其他文本中的实际使用情况,选取最不易产生矛盾的一个宫调,并将该出其他同韵者归入该宫。这就导致了大量"南北同名不同调"曲牌的产生。

第三,根据首曲确定集曲的宫调属性,如无法通过

① 徐晖:《杀狗记》,北京:中华书局1958年版,第17—21页。
② 钱南扬:《元本琵琶记校注》,上海:上海古籍出版社1980年版。
③ 如《南曲全谱》黄钟过曲【天仙子】后注:"此词本载草堂集,但诸词皆只可作引子唱,而旧谱独收此于过曲中,恐是误耳,还当作引子。"可见即使他确定系旧谱之误,沈璟仍然尊重旧谱将【天仙子】收录在"过曲"中。
④ 王秋桂:《善本戏曲丛刊》(3-2),台北:台湾学生书局1984年版,第469页。

名称确定首曲则将该曲牌归入"不知宫调及犯各调"。

第四,若遵循标准1,曲牌在不同作品中会归入不同的宫调,或以上三种标准相互冲突,则尊重蒋孝谱;如该曲未被蒋谱收录,则以曲牌的实际应用情况为标准进行权衡,实在难以取舍时即将该曲牌同时归入两三个宫调。

第五,据《琵琶记》等传奇确定宫调的曲牌又可作为新的依据:其他传奇中与该曲牌同出同韵者皆可归入相应的宫调。

经统计,通过《琵琶记》确定宫调归属的曲牌约 30 支,增添集曲则至少可至 50 支。对《荆钗记》《拜月亭》等流行戏文的处理方式均可由以上述方法类推,同时上述标准 5 可在当时已存在的传奇中反复使用。以此方式层层推进,直到将零散戏文作品(如今已亡佚的《百二十家戏曲全锦》等文献收录的曲文)中可见的曲牌都归入相应宫调,"南九宫"体系的初步架构工作便完成了。

结　语

为便于读者理解沈璟建构"南九宫"的程序,此处制成南曲曲牌宫调属性划定流程图,以清眉目。

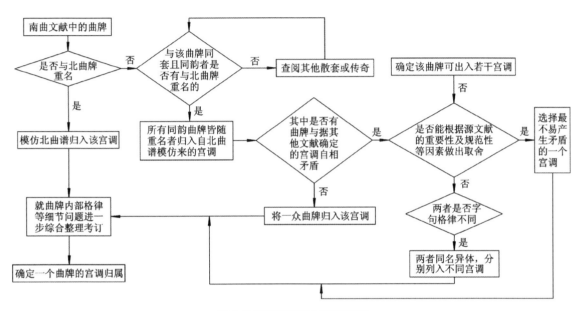

南曲曲牌宫调属性划定流程图

由于早期南曲传奇在创作时并不曾遵循宫调规范,不论沈璟如何"通变",《南曲全谱》为曲牌制定的宫调规范都很难达到全方位的完美"万不得已"的情况屡见不鲜。人们在实际应用的基础上建立规则因为理所当然,但任何合适的规则都应当是对实际应用进行规律性总结并通过该规律指导实际应用。如果制定规则时一味迁就应用,就只能被不断发生的新情况左右,从而永远无法得出规律性结论,更遑论对实际应用进行根本性的指导。南九宫体系之所以让后人如坠"迷宫",正是因为其本身自建立伊始便受到应用的束缚,以至于无法得出规律性的总结。从蒋孝到沈璟,创立者已然走上歧路;更兼后世托古伪说层出不穷,又联系音律,越传越玄,曲学遂成"绝学"。

(原载于 2016 年 11 月《浙江艺术职业学院学报》)

论清代苏州织造与苏州演剧的利弊关系

裴雪莱

明清江南三大织造中,苏州织造与地方戏剧演出的关系尤为紧密。究其原因,一是苏州为昆曲源发地和大本营,帝王具有昆曲资源的需求性,一是明清苏州经济规模大、手工业水平高,尤其昆腔观众以及曲家曲友也

更为活跃。最重要的是，清代历任苏州织造多为帝王心腹如曹寅、李煦、海保、四德等人，他们的多方参与共同促使苏州演剧呈现出与其他地区迥异的面貌。苏州织造署于顺治四年（1647）复建，顺治八年（1651）"额定钱粮，买丝招匠，按式织造"①定制，于康熙朝最受倚重，乾隆朝竭力趋奉，嘉庆后逐步弱化，至道光三年最后一次选送伶人入京，清代苏州织造与戏曲演出的关系显隐有别。

苏州织造与地方戏曲演出之间构成的关系具有多面性。②关于苏州织造与戏曲关系的单篇论文数量不多。彭泽益《清代前期江南织造的研究》、范金民《清代江南织造的几个问题》等文对苏州织造等进行了深入探讨，但并未涉及与戏曲关系方面的研究。贾战伟硕士论文《江南织造与清戏曲》较为详细地论述了苏州织造与戏曲的关系，但时间设定在清中叶，对象是江南三大织造，全文最终结论为："清中叶江南织造对于戏曲，特别是昆曲的传播和发展来说是利弊参半，从某些方面看甚至是弊大于利。"③应该说不同时期作用和效果均有不相同似乎更妥。总体来看，清代康熙、乾隆两朝苏州织造最为活跃的阶段受到了一定程度关注，但清代初期和晚期的研究却较为暗淡，这就形成了冷热对比，应予足够重视。

一、苏州织造与演剧关系的政治色彩

苏州织造最早设立于明洪武年间，与江宁织造、杭州织造并称江南三大织造。文徵明《重修苏州织染局记》载："苏郡织染之设，肇创于洪武，鼎新于洪熙，载于郡志，虽简略未详，而碑文所记，历历可考。京师惟尚衣监所司事，然织染惟建局于苏、杭者何？夫大江之南，苏杭财赋甲于他郡，水壤清嘉，造色鲜美，矧蚕桑繁盛，因产丝纩'，迄今更盛。"④此文作于明嘉靖二十六年（1547），不但指出苏州织造早在明洪武年间即已设立，且点明"织染惟建局于苏、杭"的原因所在。昆山腔于嘉靖后逐步壮大，在得到吴中文人、曲师、乐师等人的改良研磨后，更加"流丽悠远"，最终"出乎三腔之上"，万历末期终于形成"四方歌者皆宗吴门"的局面，直至道光七年（1836）撤南府为升平署，着苏州织造将民籍学生船载南归。可以说，苏州织造的设立和发展见证了昆腔传奇的兴衰变化，二者之间的互动关联具有明显的政治色彩。例如嘉庆、道光两朝苏州织造兼管浒墅关税务，同时管控苏州梨园演剧市场。王芷章《清升平署志略》谈到乾隆时的南府（有人认为，南府设置于康熙二十五年）时说："盖设立之初，原为悉用内臣等充演剧之人，自南巡以还，因善苏优之技，遂命苏州织造挑选该籍伶工，进京承差。"⑤由此可见，清代苏州织造兼有为帝王挑选苏州籍伶人充当宫廷供奉之责。乾隆因慕羡"苏优之技"而挑选昆伶，并指定苏州织造应承，而未提江宁、杭州两织造，这与苏州作为昆曲源发地和人才输出地，而且演员技艺纯粹正宗有关。苏州织造虽居五品，却为要职肥差。《钦定大清会典事例·户部·俸饷》卷二百六十二所载雍正五年事例：

苏州政务较江宁为繁。……直隶布政使事务与苏州省相等，原定银一万两减银一千两，岁给银九千两。⑥

五十九年论两淮盐政所有商人一切日费供应俱着一体裁革，其每年应得养廉着实支五千两。⑦

卷二百六十三所记载如下：

江宁、苏州织造，各一万两。杭州织造，一万两。⑧

清雍正朝之后，总督年俸12000两白银，布政使年俸9000两白银，苏州织造年俸10000两，介于二者之间，远高于两淮盐政5000两、江苏学政4000两等俸额。可见其拥有雄厚的财力维持演剧资耗。织造府备置出色的昆班和昆伶，一方面可以邀宠，冀求皇恩眷顾，一方面可以应酬交际，公私两便。影响较大、较为典型者如康熙朝曹寅、李煦，雍正、乾隆朝海保、四德等任，他们不仅积极选送优秀昆伶入京，负责迎驾皇帝南巡时观剧活动，而且织造部堂本身即蓄养家班并有串班。正如周秦所言，"历任织造使曹寅、李煦、海保等曾先后蓄养戏班，都

① 噶达洪：《为请赦免派机户以苏江浙民困事》，《顺治题本》，中国第一历史档案馆藏档案。
② 文中所指"苏州演剧"主要指"苏州昆曲演出"。
③ 贾战伟：《江南织造与清中叶戏曲研究——以苏州织造、江宁织造为中心》，苏州：苏州大学，2010年。
④ 苏州历史博物馆等合编：《苏州工商业碑刻资料选》，南京：江苏人民出版社1981年版，第1页。
⑤ 王芷章：《清升平署志略》，上海：上海书店1991年版，第8页。
⑥ 昆冈，李鸿章等主修：《钦定大清会典事例》，光绪二十八年八月石印本。
⑦ 昆冈，李鸿章等主修：《钦定大清会典事例》，光绪二十八年八月石印本。
⑧ 昆冈，李鸿章等主修：《钦定大清会典事例》，光绪二十八年八月石印本。

是昆曲的痴迷者和倡导者"①。清代苏州织造与苏州演剧关系举例如下：

织造官员	任职时间	籍贯	是否蓄养昆班	戏曲活动
陈有明	顺治三年至顺治九年（1646—1652），兼管杭州织造	辽阳人，汉	否	迎銮接驾
祁国臣	康熙二十一年至二十八年（1682—1689）	辽东籍，满洲人	否	迎銮接驾
曹寅	康熙二十九年至康熙三十一年（1690—1692），后转江宁织造	汉军正白旗	是	创作剧本 组建家班 迎銮接驾
李煦	康熙三十二年到雍正元年（1693—1723），后查办	汉军旗	是	家班搬演 迎銮接驾
胡凤翚	雍正元年至三年（1723—1725），后查办	汉军镶白旗	无	不详
海保	雍正八年至乾隆四年（1731—1739），兼管浒墅关，后查办	镶黄旗	是	家班搬演 迎銮接驾 促成"奉宪永禁差役梨园扮演迎春"事
安宁	乾隆四年到十六年（1739—1751）	不详	否	与苏州演剧关系记载不多，如挑选玉匠、买丝等
全德	乾隆四十三年到四十八年（1778—1783）	不详	不详	立碑 迎銮接驾 组织编撰大戏 负责查勘戏曲 改老郎庙为翼宿神祠
四德	乾隆四十八年到乾隆五十五年（1783—1790）	不详	不详	修缮老郎庙 立"翼宿神祠碑" 迎銮接驾
舒玺	嘉庆三年（1797）在任	不详	不详	立"苏州织造府禁止演唱淫靡戏曲"碑
文祥	道光二十七年（1840）在任	不详	不详	立"禁止老郎庙管事人徇私舞弊"碑
德寿	同治九年至同治十一年（1870—1872）在任	满洲镶黄旗	否	重建织造署
刘景恩	光绪二十五年至光绪二十八年（1899—1902）	汉军正黄旗	否	曾奏报解奉传袍褂事，与戏曲活动关系记载少

注：参照《苏州织造局志》《（同治）苏州府志》《（民国）吴县志》《江苏省明清以来碑刻资料选》《苏州戏曲志》等资料。

由上可知，清代苏州织造多为满洲旗籍汉人，虽为皇室家臣，却对江南汉文化圈具有一定亲和力，并具有两大重要政治任务：一是接驾帝王南巡，二是笼络江南士人。延至政局相对平稳的乾隆朝，江南政局已隐，帝国的庞大开支却有增无减，加之西南、西北兵事频繁，均使乾隆对经济的依赖性进一步加深，故而财力雄厚的扬州盐商和苏州织造先后于六次接驾中颇受天恩眷顾，而苏州织造等官员也把编创剧本、组织演剧等作为邀功争宠的必要手段。咸丰元年（1851）太平天国战争爆发而出现南北隔绝，苏州织造也不再负责江南伶人选送。与此同时，昆剧大本营苏州等地方的昆剧舞台同时面临花部的严峻挑战。在北京、扬州等南北剧坛昆腔逐步败北

① 周秦：《苏州昆曲》，苏州：苏州大学出版社2004年版，第241页。

的情况下,昆腔能够退守苏州等江南一隅坚守至光绪后期,与苏州织造府及地方士绅的社会维护有关。迨苏州织造政治地位弱化,加之咸丰、慈禧等均嗜皮黄,昆腔的霸主地位便难以通过苏州织造这座桥梁维系如初。

二、苏州织造对演剧环境的营造之功

因清初鉴于明朝宦官乱朝教训而限制宦官权力,皇帝家臣出身的苏州织造便受到倚重,兼具皇家采办、地方官员和心腹亲信等多种角色,不仅负责向帝都输送各种上用、宫用和官用优质丝织品,禀报江南吏治民情、气候、米价之类,其与苏州演剧关系之密切亦为一般官府机构所不及,成为清帝管控江南财赋、人力等资源的手段之一,其联系满族皇室与帝国经济文化腹地吴中的作用凸显一时。清皇室对苏州戏剧资源的需求同样明显,宫廷演出活动例由内务府承应,苏州织造不仅兼管苏州梨园,负责置办清宫戏班行头砌末,而且还及时挑选崭露头角的优秀昆伶,更好地负责迎銮接驾事务,成为苏州地区戏曲事务的直接负责人。① 苏州织造对地方演剧环境的营造之功相当明显,主要表现在以下几个方面。

1. 行会公所的基础建设

清吴县顾禄《清嘉录·青龙戏》载:

> 老郎庙,梨园总局也。凡隶乐籍者,必先署名于老郎庙。庙属织造府所辖,以南府供奉需人,必由织造府选取故也。②

梨园总局的设立无疑促进了苏州梨园界的行业凝聚力。例如,乾隆四十八年,苏州重修老郎庙,"合郡梨园"捐助银钱并立碑记。苏州织造成为这种修庙、捐钱、立碑等系列活动的组织者和负责人。康熙三十二年(1693),尤侗《艮斋杂稿》卷十《司农曹公虎丘生祠记》曰:

> 惟上以诚感下,故下以诚应上;至诚而不动者,未之有也。盖公之学问优裕,意思深长,亦于此见一斑矣。公之移镇江宁也,天子以公乃父,宣力斯土者,二十余年,功绩犹着人耳目间,故俾公嗣服,克成厥终。吾知公之在金陵,一以治吴之道治之,方沐浴咏歌之不暇,而抑知吴人思公者,流连忘返,至于此极也?③

尤侗以苏州文人的角度称"吴人思公",很大程度说明曹寅治吴有方,至少与苏州士绅相处融洽。张伯行为曹寅所写祭文提到曹氏于苏州织造期间的成就,"初莅姑苏,则清积弊,节浮费,其轸匠而恤民者,盖颂声洋溢而仁闻之昭宣",可与尤文互为佐证。再如,民国《吴县志》卷第三十三记载了苏州织造李煦等地方官员先后修缮演剧场所的情况:

> 火神庙在北元三图清嘉坊东,明万历间里人申时行建,清康熙五十二年织造李煦修,乾隆七年知府觉罗雅尔哈善拓地增建,咸丰十年毁,同治六年重建。④

清嘉坊与郡庙之前的火神庙门头楼市曾是苏州城内重要的昆曲演出场所,最早建于明万历年间。李煦于康熙五十二年(1713)的修缮是入清后地方官员的首举,具有承前启后的重要作用。

2. 织造演剧的推波助澜

苏州织造蓄养昆曲家班,始于康熙二十九年(1690)曹寅(1658—1712)出任苏州织造后所开创的风气。康熙三十一年(1692),曹寅家班曾于织造署分别搬演其本人剧作《北红拂记》和尤侗(1618—1704)《李白登科记》。曹寅任职期间,诗酒风流,奉敕编纂,选演昆曲,联络名宿,俨然发挥着江南文坛盟主作用。可见苏州演剧是建立在整个地区文化交流与创作活跃的基础之上。《红楼梦》第十八回《大观园试才题对额》提到:"原来贾蔷已从姑苏采买了十二个女孩子,并聘了教习,以及行头等事来了。"⑤小说描述在一定程度上反映了康乾时期豪门仕宦在苏州购买伶童、组建女乐的一种社会风气。虽然曹家三代长期担任江宁织造,但曹寅曾于康熙年间担任苏州织造三年。身为苏州梨园总局的管辖者,他比一般官员更有优势挑选到一流的昆曲演员。康熙三十一年后,苏州织造由曹寅姻亲李煦接任长达30年。顾公燮《丹午笔记》二四二《李佛公子》记载:

> 康熙三十一年,织造李公煦莅任。在苏有三十余年,受理浒关税务,兼司扬州盐政。恭逢圣祖南巡四次,克己办公,工匠经纪,均沾其惠,称为李佛。公子性奢华,好串戏。延名师以教习梨园,演《长生殿》传奇,衣装费至数万。以致亏空若干万。吴民深感公之德,而惜其

① 譬如苏州织造与江宁织造、杭州织造三年一期轮流护送丝绸成品从江南抵达北京。
② 顾禄撰,来新夏点校:《清嘉录》,北京:中华书局2008年版,第152页。
③ 尤侗:《尤太史西堂全集》,北京:北京出版社2000年版,第2-3页。
④ 曹允源,李根源纂:《(民国)吴县志》,《中国地方志集成·江苏府县志辑》十一,南京:江苏古籍出版社1991年版,第493页。
⑤ 曹雪芹,高鹗:《红楼梦》,北京:人民文学出版社2005年版,第182页。

子之不类也。①

李煦之子李鼎奢华习性并不足取，但他仅衣装就费至数万来排演康熙年间盛传的《长生殿》，可谓极尽奢华之致。如此蓄养昆班，所耗银两绝非普通士绅人家能够承受。苏州织造对苏州地区演剧的奢华局面起到了推波助澜的作用。曹寅及其继任者李煦前后任职35年左右，这是苏州织造与地方戏剧演出关系最为密切的一个阶段。推波助澜的同时，苏州织造积极维护演剧市场的教化导向。乾隆四十八年（1783），苏州梨园总局苏州老郎庙《翼宿神祠碑记》提到，"苏之以伶为业者，旧有庙，以祀司乐之神，相沿目'老郎神'。其名不知何所出，其塑像服饰亦不典。近适有重修之役，予为易其祠曰'翼宿之神'。……近奉厘正乐曲之命，凡害道伤义者有禁"。此碑落款署名"钦命督理苏州织造堂部兼管浒墅关税务内务府员外郎加三级四讳德立"，可见苏州织造拥有直接管理苏州地区戏曲活动的权力，而且职责明确，即"厘正乐曲之命，凡害道伤义者有禁"，②即保证苏州地区戏剧演出符合封建道德教化的总方针，否则就要予以禁止。

3. 迎銮接驾的踵事增华

苏州织造办昆班的目的除了官府应酬和自身观赏，最主要还是为了应承皇帝南巡。从这方面看，苏州织造对苏州剧坛的参与体现出政治因素大于市场因素，其实质是地方官员对皇权的谄谀奉承。身为钦命地方官员的苏州织造，竭力与其他地方官员负责康、乾二帝分别先后六次南巡的迎銮接驾。例如，康熙二十三年（1684）甲子十月二十六日，玄烨首次南巡，驻跸苏州织造署行宫。当晚与次日均有演剧呈献。清上海县举人姚廷遴（纯如）《历年记》载：

"这里有唱戏的么？"工部曰："有。"立即传三班进去。叩头毕，即呈戏目，随奉亲点杂出。……随演《前访》、《后访》、《借茶》等二十出，已是半夜矣。③

可见，玄烨连续观看20折昆腔剧目后已是半夜，此后历次南巡至苏均有戏剧呈献，若逢万寿，则规模更大。苏州昆曲资源成为苏州织造奉承帝王的重要筹码和常规传统。康熙三十二年（1693），李煦奏禀康熙："寻得几

个女孩子，要教一班戏送进，以博皇上一笑。"康熙即派宫中弋阳腔教师叶国桢南下教唱，并称"但乏做鼓好竹，尔等传于苏州清客周姓的老人，他家会做乐器的人并各样好竹子，多选些进来，还问他可以知律吕有人一同送来。但他年老了走不得，必打发要紧人来才好"。④ 织造李煦深知主子喜好，不然不会贸然此举，而康熙显然对苏州地区戏曲资源比较熟悉，并希望能够继续从苏州地区引进戏剧人才进宫。

至乾隆朝接驾，苏州织造求新求奇，大力组织编演昆腔传奇。例如乾隆四十九年（1784），弘历第六次南巡，"江南尚衣、鹾使争聘名班"。苏州织造与杭州织造、扬州盐运争先恐后组织名班接驾，邀请吴县沈起凤和全椒金兆燕编撰迎銮大戏，并采用吴县名伶金德辉建议，"合苏、杭、扬三郡数百部"顶尖人才组成集秀昆班。最终，不仅"队既成，比乐作，天颜大喜"⑤，而且由此促成延续44年之久，成就昆剧演出史上极具品牌号召力的"集秀班"。

三、苏州织造对苏州昆班、昆伶的回护之力

伴随着清廷对地方控制力的逐步加强，隶属于清宫南府的苏州织造对苏州地区昆班、昆伶的影响也达到空前。就康乾时期国力强盛的阶段看来，官府乃至皇权力量与城市功能的结合对苏州演剧的影响利弊兼有，就市场拓展、品牌凝聚力和观众号召力而言，自然利大于弊。包括苏州织造在内的苏州地方官商购置或进献昆伶蔚然成风，一定程度上侵占了苏州戏曲的演出资源，但客观上利于刺激苏州演剧人才的培养和输出，提高苏州昆班、昆伶的剧坛声望和社会地位。苏州昆班、昆伶对苏州织造所能提供的庇护具有一定依赖性，他们之间的命运紧密相关。

苏州织造府所辖梨园总局老郎庙管理诸多行会，如永安会、如意会等，而苏州郡城内外昆曲艺人组成的昆班则分属不同的行会，但织造府班尤为抢眼。苏州织造海保于雍正十一年（1733）冬出任苏州织造，扩充织造府家班规模，称"织造部堂海府内班"。⑥ 此外，织造部海府还有串班。《扬州画舫录》卷五提到海府串班成员数位：

① 顾公燮撰，甘兰经等点校：《丹午笔记》，南京：江苏古籍出版社1999年版，第252页。
② 江苏省博物馆编：《江苏省明清碑刻资料选》，北京：三联书店1959年版，第537页。
③ 姚廷遴：《历年录》，《清代日记汇抄》，上海：上海人民出版社1982年版，第172页。
④ 故宫博物院明清档案馆编：《李煦奏折》，北京：中华书局1975年版，第4页。
⑤ 龚自珍：《定盦全集》，清光绪二十三年万本书堂刻本，第118页。
⑥ 海保字万涵，满洲镶黄旗人，雍正八年（1730）以内务府"奉宸苑郎中"的头衔出任苏州织造。

老旦费坤元，本苏州织造班海府串客，颐上一痣，生毛数茎，人呼为一撮毛。歌喉清脆，脚步无法。

汪颖士本海府串客，后为教师，论没手身段，如《邯郸梦·云阳》、《渔家乐·羞父》最精。善相术，间于茶肆中为人相面。

洪班半徐班旧人，老生张德容之后为陈应如。应如本织造府书吏，为海府串客，因入是班。①

康乾时期，苏州地区串班成立最早、规模最大的首推织造海府串班。上文提到扬州老旦费坤元、小丑汪颖士、老生陈应如都出身于海府串班。可见，非专业演员参与串演成为常态。据《奉宪永禁差役梨园扮演迎春碑》所列雍正十二年（1734）参与反对差役梨园子弟扮演迎春戏的昆班人员50人，大略反映当时昆班规模如下：

金永锡　陈义先　张玉成　马武功　詹子望　汪尚玉　陆彬文　李御臣　陈吾省　顾寿眉　沈天如　杨九如　许奕侯　金天祥　金瑞侯　曹六吉　李舜华　钱云从　孙玉卿　金瑞卿　曹茂兰　龚闻衣　毛仲卿　顾九恒　吴祺玉　陈旭明　朱学源　徐御天　王尚宗　王尚志　马锦云　陆良臣　张上詹　汪宏升　张升仙　沈瀛仙　郭继辉　王汉臣　张弘文　浦明周　富石渠　朱瑞林　李兆祥　王九皋　顾松龄　朱瑞琛　沈约如　吴天益　沈天玉　奚天质②

至乾隆元年（1736），《梨园公所感恩碑》记载时苏州昆班规模如下：

汤鸣卿　丁瑞珍　吴尔发　沈子德　李腾霄　陆瑞生　陆子云　殷子成　徐洪先　施子宾　杜宪章　龚在丰　周公凡　金瑞生　王必荣　汤武侯　徐子仲　马胜如　吴御天　朱在明　徐柱臣　王丹山　潘嗣岳　朱茂芳　潘载岳　林天佑　董美臣　张御升　杜宪甫　王德新　祝御臣　陈云九　朱子瑸　金茂宛　宋廷甫　曹义成　马继美　曹连碧　杜玉琪　王大生　周德敷　金瑞麟　王碧如　陈允文　徐秉臣　王天球　张灿如　张殿仙　费清远　吴在文　金鸣一　孙上珍　王清远　潘永年　王尚荣　王尚佐　王观山　任瑞玉　任瑞珍　马晋臣　王佐天　陈翼九　王九如　李仲侯　吴在明　王尚珍

以上共66人。紧随其后，织造部堂海府内班昆曲艺人38人名单另外列出：

梁绍芳　褚广文　唐瀛公　盛辅臣　钱崇璧　赵御章　孙云翰　金玉如　许九龄　章天益　马文兆　陈圣嘉　戴元臣　沈九锡　徐御梁　闵汉侯　张子吉　绍德升　陈麟祉　薛天嘉　姚国珍　孙大成　陈茂芳　沈绍华　栢尊三　刘灿文　杨玉麟　周谦益　胡廷玉　陈汉文　陶士成　张德嘉　孙天成　徐绍芳　徐绍荣　曹晋臣　唐永年　刘陈锡③④

乾隆四十五年（1780）左右，海保离任，织造府班演员部分转移扬州剧场。以上所列当然并非雍乾时苏州剧坛全部昆班艺人，只是部分优秀代表，却是苏州昆曲黄金时期的优秀代表和见证人。此后嘉庆三年、光绪六年均有立碑记名，但昆班队伍已远远不及康乾时期壮大。清初以来苏州织造等所立之碑共有24座，至今保存6座，所见碑刻名录自然并非清代苏州剧坛全部伶人名录。

苏州织造对苏州昆伶的积极影响首先体现在，提高苏郡伶人社会地位，维护其权益。《吴郡岁华纪丽》云，"国初犹竟召伶妓、乐工，为梨园百戏，如《明妃出塞》、《西施采莲》之类"。⑤ 这"竟召"自是苏州织造之职。康熙八年（1669），此役只有乞儿应承。雍正时期，又命伶人为之，而昆伶金永锡、陈义先等人具呈苏州织造府，称"切永等生当盛世，欣戴尧天，业习梨园，家传清白""恭颂皇仁宪德，革除非分之差徭，超豁良民之苦累，公侯万代"，联名要求禁止"禁差役梨园扮演迎春"，并称"梨园习成本业，与百工技艺，同为里党清白良民。查向例妆扮风调雨顺，乃系丐户应值。近因小甲行头串同县衙人役，竟将梨园传唤同扮故事，不分皂白，混派应当，卖富差贫，桃僵李代。伏思皇仁广被，豁除民间杂泛差徭"。⑥ 此处提出两点：一是织造府所辖的梨园艺人属于清白良民，与丐户应该划清界限，二是县衙等地方官员并没有维护他们的利益。经苏州织造移文抚藩后，获得批准，"除苏州府转饬长、元、吴三县迎春扮演故事，既往例系

① 李斗撰，陈文和点校：《扬州画舫录》，扬州：广陵书社2010年版，第67页。
② 江苏省博物馆编：《江苏省明清以来碑刻资料选集》，北京：三联书店1959年版，第277－278页。
③ 唐永年、刘陈锡同时还是部堂小甲，可见他们兼有演员和小甲身份。陆萼庭先生《昆曲演出史稿》未将唐永年、刘陈锡列入，未知何解。徐绍芳和徐绍荣极有可能是兄弟关系。
④ 江苏省博物馆编：《江苏省明清以来碑刻资料选集》，北京：三联书店1959年版，第278－279页。
⑤ 袁学澜撰，甘兰经、吴琴点校：《吴郡岁华纪丽》，南京：江苏古籍出版社1999年版，第1页。
⑥ 江苏省博物馆编：《江苏省明清以来碑刻资料选集》，北京：三联书店1959年版，第276页。

丐户,不系梨园扮演。嗣后仍照旧例行,并饬金永锡等自行捐资勒碑,毋许胥役借端滋扰外,相应咨复"。① 梨园艺人竟对地方官员的任意差遣提出抗议并取得胜利,只有得到织造府的撑腰才有此转机。金永锡等人呈述于雍正十二年六月,经江宁巡抚到苏州府以及吴、长、元三县,一番周折批复下来,立碑时间为同年仲秋谷旦,如此调节,颇尽心力。可见,苏州织造对于其所辖苏州梨园界庇护之力。此外,苏州织造府还立碑禁止老郎神庙管事人徇私弊混事。最后,苏州织造推动苏州昆伶品牌效应,与苏郡伶人个人命运的起伏关联密切。《菊庄新话》引雍正时吴江人王载扬《书陈优事》记载,为康熙二十八年(1689)二月圣祖南巡至苏州情景:

> 江苏织造臣以"寒香"、"妙观"部承应行宫,甚见嘉奖,每部中各选二三人,供奉内廷。命其教习上林法部,陈净充首选。陈净以年老,乞骸南返,赐七品冠服。②

寒香、妙观等姑苏昆班因苏州织造的荐举而获得嘉奖和美誉,大净陈明智亦于此次接驾演戏而成为首选宫廷教习。苏州城南角直镇陈明智即使凭借技艺终于"声称士大夫间",但获得全国性声誉和影响的关键在于他被康熙看中并入选宫廷供奉20载,而之所以获得帝王赏识机缘在于苏州织造等地方官员邀宠谀上的伶人选送,其演剧生涯的跌宕具有一定代表性。此外,据《清宫昇平署档案集成》道光元年(1821)"恩赏日记档"载:

> 元年正月十七日,包衣昂帮英和着骁骑校汪文焕传旨与总管禄喜:将南府、景山外边旗籍、民籍学生有年老之人并学艺不成,不能当差者,着革退。其民籍学生着苏州织造便船带回,旗籍学生着交本旗当差。③

此处革退伶人包括三种类型,分别是年纪较大、学艺不成和当差不利等,所革伶人不一定全部都是苏州籍,但特别交代"其民籍学生"由苏州织造便船带回。换个角度说,苏州织造的选送入京和便船回苏成为苏郡昆伶舞台空间拓展变化的重要载体,因而苏州织造与江南民籍学生关系的密切程度远大于旗籍学生。

四、苏州织造对演剧发展的制约之处

不可否认,苏州织造对苏州地区戏剧演出也存在一定的消极影响。主要有以下几点:

首先,对苏州乃至江南地区戏曲剧本的查禁很大程度上制约了演剧市场的活跃。乾隆四十五年(1780),弘历第五次南巡当年,"十二月,弘历着两淮巡盐御史伊龄阿、苏州织造全德查禁和删改有碍清朝统治者的戏曲剧本"。④ 苏州织造不仅开始参与清廷对戏曲剧本的查禁举动,而且还组织戏剧人才参与全面清理。例如,乾隆四十六年(1781),吴县沈起凤受苏州织造全德之聘,查阅戏曲700余种,并分批送往扬州进行删改。由苏州送往扬州词曲馆剧本的总数多达1081种,数目相当庞大。可见,苏州织造参与的这场朝廷查禁剧本运动给本已走向下坡路的戏剧创作带来了雪上加霜的打击。其次,压制新兴外来声腔,介入剧种竞争。经过乾隆后期北京、扬州等南北剧花部乱弹与雅部昆曲的数次交锋,清政府一边倒扶持雅部,打压乱弹。例如,嘉庆三年三月,苏州老郎庙立《翼宿神碑记》云:

> 其所扮演者,非狭邪蝶亵,即怪诞悖乱之事,于风俗人心,殊有关系。此等腔调,虽起自秦皖,而各处辗转流传,竞相仿效。即苏州、扬州,向习昆腔,近有厌旧喜新,皆以乱弹等腔为新奇可喜,转将素习昆腔抛弃,流风日下,不可不严行禁止。嗣后除昆弋两腔,仍照旧准其演唱,其外乱弹梆子弦索秦腔等戏,概不准再行唱演。⑤

可见清廷对乱弹之压制言之凿凿,振振有词,禁演剧种范围颇广。紧接着该年五月份,苏州织造又立《苏州织造府禁止演唱淫靡戏曲碑》重申立场,并采取了驱逐外来乱弹戏班出城的具体办法:

> 查向来苏郡止有昆弋两腔,其扮演故事,亦皆谈忠说孝,足以观感劝惩,其乱弹等戏,俱系外来之班所演,淫亵怪诞,最为风俗人心之害。……如有外来乱弹等班,潜往郡城,及官绅士商违禁唱演等事,除密访查办外,并转行地方官严密查拿,一经败露,即将起班头人照违例定罪。其余在班脚色,各予枷责,仍行递解原籍收管,断不轻纵。⑥

老郎庙立碑中的"地方官"当然包括苏州织造等,其

① 江苏省博物馆编:《江苏省明清以来碑刻资料选集》,北京:三联书店1959年版,第277页。
② 王载扬:《书陈优事》,焦循:《焦循论曲三种》,扬州:广陵书社2008年版,第151页。
③ 中国国家图书馆编纂:《清宫昇平署档案集成》,北京:中华书局2011年版,第234页。
④ 苏州市文化局,苏州戏曲志编辑委员会:《苏州戏曲志》,苏州:古吴轩出版社1998年版,第39页。
⑤ 江苏省博物馆编:《江苏省明清以来碑刻资料选》,北京:三联书店1959年版,第295-296页。
⑥ 江苏省博物馆编:《江苏省明清以来碑刻资料选》,北京:三联书店1959年版,第297页。

对苏州地区戏剧演出市场具有监控权,制定的排挤乱弹班出城措施细致而周密,显然经过深思熟虑。苏州织造对于戏班责任追究制的颁布说明其熟悉戏班体制,也可能与苏州昆班谋划其中有关。不过这种依靠行政力量打压舞台竞争对手的狭隘做法或许可以保证苏州地区小范围内昆曲市场的地位,但不可能在全国范围长期维系。总之,官府庇护,固一时收效,然昆曲应对花部挑战宁愿坚守而不从俗,与民间大众文化愈发隔离,终因官绅等市场弱化而遽然冷清。

其次,苏州织造对戏曲演员的发展有诸多限制。其一,织造府班伶人并不能自由搭班。封建官僚体制下,市场因素受到官办体系控制,他们之间的地位不可能平等,也就不能实现市场需求对演剧资源的自由组合。《扬州画舫录》卷五云:"徐班散后,脚色归苏州,值某权使拘之入织造府班。迨洪班起,诸人相继得免,惟吴大有、朱文元二人总管府班,不得免。逾年,文元逸去,入洪班三年乃归。大有侦之,拘入府班十年。"①乾隆初期,扬州徐班散后,回苏的人员包括余维琛、王九皋、山昆璧、陈云九、孙九皋、董美臣、陈嘉言等著名苏州昆伶20人左右,苏郡伶人对织造府采取拘管和免徭役并重的手段并非全部接受,否则不会先后出现"拘之"和"逸去"的变化。②伶人吴大有、朱文元二人之间的恩怨是非,也通过苏州织造与苏州剧坛发生联系。其二,仕商家班伶人存在被强行征召的现象。康熙丁酉举人,武进杨士凝《芙航诗撷》卷十一《捉伶人》即针对这种现象而作:

江南营造辖百戏,搜春摘艳供天家。

贿通捷径冀宠利,自媒勾致姑苏差。

采香中使暂停毂,不劳官府亲擒拿。③

此处管辖百戏的"江南营造"应指"苏州织造",全诗写于康熙六十一年(1722),披露苏州织造辖管梨园,收罗伶人供奉宫廷的社会现实,不过也反映了某些意欲成名伶人的投机心态。昆伶生存环境的种种制约必然限制其艺术创造力的更好发挥。

综上所述,清代苏州织造兼具宫廷采办、地方官员、皇帝心腹和梨园管辖者等多种身份,持续不断地对苏州演剧产生深远影响,并曾在康、乾二帝分别先后六次南巡接驾中整合江南各地昆剧资源,组建出享誉南北、代表江南昆剧顶级水平并影响剧坛近半个世纪之久的昆班集秀班。即使到了嘉庆、道光等昆曲衰败阶段,苏州织造仍然发挥巨大功用。可以说,苏州织造对苏州演剧繁荣的刺激和影响为其他任何民间力量和一般官府机构所不及,对苏州演剧市场的繁盛起到了推波助澜的作用。此外,苏州昆班和昆伶群体对苏州织造所能提供的庇护具有一定依赖性,他们的生存命运与苏州织造紧密相关。可见,苏州织造对苏州剧坛影响利弊兼有,且呈现出多样化特征,不宜概念式判断。所有这些,共同促使清代苏州剧坛与扬州、北京等有着迥然有别的独特面貌。

(作者系浙江传媒学院戏剧影视研究院助理研究员)

① 李斗撰,陈文和点校:《扬州画舫录》,扬州:广陵书社2010年版,第67页。
② 据明光《扬州戏剧文化史论》第七章第一节(第340—347页)考证,扬州老徐班散班时间为乾隆十一年至乾隆十九年之间,此处采用此说。
③ 杨士凝:《芙航诗撷》,邓之诚:《清诗纪事初编》(上册),北京:中华书局1965年版,第449页。

昆曲研究 2016 年度推荐论文

明末清初的"《牡丹亭》热"
——纪念汤显祖逝世400周年

王永健

引 言

1774年,歌德的《少年维特的烦恼》问世了。这部融合了作者及其朋友耶鲁撒冷的生活经历和体验的书信体小说,描述了这样一个悲惨动人的爱情故事:少年维特爱上了绿蒂姑娘,而同样深爱维特的绿蒂姑娘却已与阿尔贝特订婚了。为此,维特深深陷入了失恋的痛苦而不能自拔。维特一度强迫自己离开绿蒂,或试图在工作中求得精神上的寄托,可是种种努力均以失败告终。绝望的爱导致了维特对生活的绝望,他最后走上了自杀的绝路。

《少年维特的烦恼》真实地反映了18世纪后期德国知识分子的精神苦闷,对腐朽的德国封建社会作了有力的批判。诚如恩格斯在《诗歌和散文中的德国社会主义》中所指出的,歌德创作的维特,建立了"一个最大的批判的功绩"①。由于少年维特的烦恼道出了时代的心声和人民的要求,具有鲜明的时代精神和深刻的社会意义,该小说出版和流传之后,在德国和欧洲曾引起巨大的社会反响,出现了一股"维特热"。不少青少年在爱情上受到挫折后,便纷纷仿效维特,走上了自杀的绝路。少年维特的烦恼和悲剧,无疑具有一定的反封建的进步意义,但他的自杀却是一种消极的反抗,它反映了德国资产阶级反封建斗争的软弱性。为了防止读者产生误解,而步维特的后尘,并引导读者对维特和绿蒂的爱情悲剧根源作正确的探究,1775年,当《少年维特的烦恼》再版时,歌德特地创作了一首题为《绿蒂与维特》的小诗,附录于小说正文之前,诗曰:"青年男子谁个不善钟情?妙龄女人谁个不善怀春?这是我们人性中的至情至纯,啊,怎么从此中有惨痛飞迸?可爱的读者哟,你哭他,你爱他,请从非毁之前,救起他的声名;你看呀,他出穴的精神正向你耳语:请做个堂堂的男子哟,不要步我后尘。"(郭沫若翻译)

令人颇感兴趣并值得研究的是,在歌德《少年维特的烦恼》出版(1774)之前176年,明代伟大的思想家、文学家和戏剧家汤显祖的《牡丹亭》问世了。这部昆腔传奇杰作诞生后不久,不仅"家传户诵,几令《西厢》减价"②,盛演不衰,风靡全国;在明末清初的中华大地上形成了一股巨大的"《牡丹亭》热";其社会反响之大,震撼人心之深,持续时间之长,均远远超过了100多年之后德国和欧洲的"维特热"。

美国学者蔡九迪在《异人同梦:吴吴山三妇合评〈牡丹亭〉考释》③中对"《牡丹亭》热"有这样的描述:

> 1598年,汤显祖写成传奇牡丹亭《还魂记》……此剧一出现便形成一股热潮。不仅在剧场上盛行,而且在阅读群中亦颇受欢迎。杭州一位相当有名的闺秀林以宁(1655年生,1730年仍在世)就曾写道:"书初出时,文人学士案头无不置一册"(《还魂记题序》)。而在现代学者看来,当时人们对杜丽娘之推崇有如十八世纪晚期风靡欧洲的"维特热"(此处有注:王永健《论吴吴山三妇合评本牡丹亭及其批语》,南京大学学报第四期,1980年,第18—26页)。和歌德小说一样,《牡丹亭》是对"至情"最热烈的歌颂,且"数得闺阁知音"(此处有注:杨复吉《三妇评牡丹亭杂记跋》(1776))。

蔡九迪在这里提到了笔者1980年发表的《论吴吴山三妇合评本牡丹亭及其批语》一文的重要观点。这是笔者首次将"《牡丹亭》热"与"维特热"相提并论。由于拙作重点评论三妇合评本《牡丹亭》及其批语,故对"《牡丹亭》热"仅提及而已。1987年11月24日,笔者曾在香港《大公报》上刊发了短文《明末清初的〈牡丹亭〉热》。限于篇幅,此文也只对"《牡丹亭》热"略作介绍,仍然未作深究。不过,"《牡丹亭》热"这个有趣的研究课题始终萦绕于笔者心头,笔者一直想撰写一篇有深度和新意的论文,总因难度较大而一再迁延未果。现在离2016年汤翁逝世400周年越来越近,笔者不顾年老体衰,终于奋战两月而成稿。拙作虽不尽如人意,但多年

① 《马克思恩格斯全集》第四卷,北京:人民出版社1985版,第259页。
② (明)沈德符:《顾曲杂言·填词名手》,《中国古典戏曲论著集成》(四),北京:中国戏剧出版社1959版,第206页。
③ [美]蔡九迪:《异人同梦:吴吴山三妇合评〈牡丹亭〉考释》,《汤显祖研究通讯》2004年第一期。

来的夙愿终于实现了,私心仍颇觉欣慰。当然一得之见,也仅供海内外同好的参考,抛砖引玉而已。

"《牡丹亭》热"形成的原因探究

任何一种"热"在一定的历史时期内形成,都有其复杂的原因,决非少数人能煽动起来的。一部文学名著在一定的历史时期形成一股社会热潮,如明末清初的"《牡丹亭》热",如18世纪后期德国和欧洲的"维特热",亦复如此。中国传统的经史子集,在历史长河中,经历代专家的研究,可以逐渐形成为某种专门的学问,如诗经学、楚辞学、选学、龙学等等,他们虽然与"《牡丹亭》热"和"维特热"的表现形态不一样,但其形成同样离不开一定的历史、社会和文化方面的原因。

在中国的通俗小说和戏曲领域,一部名著诞生后,由于巨大的社会影响而在一定的历史时期形成一股社会热潮,或形成一门专门的学问,却极为罕见,迄今公认的只有"《牡丹亭》热"和"红学"。究其原因,就在于一部小说或戏曲名著,在一定的历史时期,要形成一股社会热潮,或一门专门学问,必须具备一定的主客观条件。首先,这部作品必须具有巨大的思想深度,真实地反映时代精神,表达百姓的心声;其次,这部作品必须具有极高的艺术成就和艺术感染力;再次,这部作品必须拥有各阶层的广大读者群和研究者群。如果它是一部剧作,则必须盛演不衰,拥有广大的各阶层的观众群;最后,这部作品必须得到当时统治者的首肯或默许,至少不干涉其出版、发行和演出。以上四者,缺一不可。而最后一个条件,在封建社会尤为重要;一部作品即使具备前三个条件,若不符合最后这个条件,也难以形成社会热潮或专门学问。比如,"南洪北孔"的《长生殿》和《桃花扇》,作为昆腔传奇的杰作,其思想深度、艺术成就和艺术感染力以及社会影响,均不在《牡丹亭》之下;可是由于其题材和内容触犯了清王朝的根本利益,尽管在康熙朝,"两家乐府盛康熙,进御均叨天子知;纵使元人多院本,勾栏争唱孔洪词。"①但康熙以降,《长生殿》极少全本演出,而《桃花扇》连折子戏也鲜见搬诸舞台,更遑论形成一股社会热潮或专门学问。

汤显祖的《牡丹亭》,既有深刻的思想内容,又有高度的艺术成就,舞台演出又有强烈的艺术感染力。它写的是儿女之情和梦,他们的青春和理想,其题材和情节,对明清两朝的统治者来说,均无违碍之处。同时,作为汤氏一生的最得意之作,《牡丹亭》集中反映了作者的"情至"新观念。剧作肯定和赞美了青年男女追求个性解放和爱情、婚姻自由的理想,以及他们的抗争行为;揭露和批判了压抑人性、束缚爱情和婚姻自由的封建主义礼法,强烈而真实地反映了时代的精神和百姓的心声。由于汤氏采用了浪漫主义的艺术方法,剧作表现了杜丽娘和柳梦梅在梦中相识、相会和相爱,以及杜丽娘为情而死又为情死而复生这种超现实、超时空的奇幻情节,既具有极强的艺术表现力和感染力,又避免了因直接冲击封建礼法而遭到统治者的干涉,故而《牡丹亭》问世之后,家传户诵,到处演唱,风行全国,获得了深受封建主义礼法压抑和束缚的广大青年男女尤其是妇女的强烈共鸣,产生了巨大的社会反响;却并没有受到明清两代封建统治者的禁毁(虽也不乏封建卫道者对《牡丹亭》及其作者的污蔑和诋毁)。这就是"《牡丹亭》热"之所以形成且热浪滚滚的历史、社会和文学方面的原因。

明晚"《牡丹亭》热"述评

《牡丹亭》问世之后,首先在汤显祖的亲朋好友间传播,随即士大夫文人纷纷加以评论,引来一片赞誉之声。《牡丹亭》成稿于明万历二十六年(1598)。汤氏友人黄贞甫(1580—1616)得到汤氏的新作《牡丹亭》后,随即转赠给沈德符(1578—1642)。沈氏如获至宝,赞曰:"真是一种奇文,未知于王实甫、施君美如何? 恐断非近日诸贤所能办也。"沈氏虽也指出《牡丹亭》美中不足:"奈不谐曲谱,用韵多任意处",但仍肯定其才情之不朽;并且特别指出:"汤义仍《牡丹亭梦》一出,家传户诵,几令《西厢》减价。"②黄贞甫在《复汤若士》中,则写下了初读《牡丹亭》的感受:"政雀鼠喧嗔时,得《牡丹亭》披之,情文俱绝,游戏三昧,遂而千秋乎? 妒杀,妒杀!"③梅鼎祚从吕玉绳处得到《牡丹亭》,读后深感"丽事奇文,相望蔚起",特致信汤显祖表示要撰写有关《牡丹亭》的评论:"当为兄弁数语,以报章台之役"④。

吕玉绳之子吕天成则在其《曲品》(自序)(万历三十八年(1610))中评《牡丹亭》曰:"杜丽娘事甚奇! 而着意发挥,怀春慕色之情,惊心动魄,且巧妙叠出,无境

① 金植:《题阙里孔稼部尚任东塘〈桃扇〉传奇卷后》
② (明)沈德符:《顾曲杂言·填词名手》,《中国古典戏曲论著集成》(四),北京:中国戏剧出版社1959年版,第206页。
③ 《寓林传》卷二十五。
④ 《鹿裘石室集》卷十一,《答汤义仍》。转引自徐扶明:《牡丹亭研究资料考释》,上海:上海古籍出版社1987年版,第82页。

不新,真堪千古矣!"

潘之恒"抱恙一冬,五观《牡丹亭记》,觉有起色。信观涛之不余欺,而梦鹿之足以觉世也。"他与汤氏有同样的"情至"观,故认为《牡丹亭》"是能生死死生,而别通一窦以灵明之镜,以游戏于翰墨之场";"杜之情痴而幻,柳之情痴而动,一以梦为真,一以生为真,惟其情真,而幻、荡何所不至矣"①。

汤显祖尝有诗赞袁宏道曰:"每爱袁郎思欲飞,仍传子建足天机"②。袁氏评《牡丹亭》云:"《还魂》笔无不展之锋,文无不酣之兴,真是文人妙来无过熟也。"③袁氏还将《牡丹亭》与诗经、左、国、南华、离骚、史记、世说、杜诗、韩、柳、欧、苏文、《西厢记》《水浒传》《金瓶梅》视为"案头不可少之书"。④

上述这些汤氏好友,或为戏曲家,或为戏曲评论家,或为散文大家,他们对于《牡丹亭》的赞评,不仅有助于《牡丹亭》的迅速传播,更引来了更多士夫文人对《牡丹亭》的关注和品评。

可是就在汤显祖的亲朋好友齐声赞评《牡丹亭》之时,也有一些戏曲家虽然也赞赏《牡丹亭》的主旨,称道《牡丹亭》的文采,却认为这部传奇杰作在音律上存在着诸多缺憾,是案头之作,因此他们便亲自动手,"尽行删改,以便演唱"。⑤

最早出现的《牡丹亭》改本,当是"吕家改的"本子和沈璟的串本《牡丹亭》。汤显祖在《与宜伶罗章二》中叮嘱说:"《牡丹亭》要依我原本,其吕家改的,切不可从。虽是增减一二字,以便俗唱,却与我原作的意趣大不同了。"⑥在《答凌初成》中,汤氏更指出"不佞《牡丹亭》记,大受吕玉绳改窜,云便吴歌。不佞哑然笑曰:昔有人嫌摩诘之冬景巴蕉,割蕉加梅。冬则冬矣,然非摩诘冬景也。其中骀荡淫夷,转在笔墨之外耳。"⑦或曰:"吕玉绳常在汤、沈之间起着桥梁作用,因此很可能是汤氏把沈改本误与吕家改本。"⑧或曰:"不仅无吕天成改本,也无他老子吕玉绳改本;汤氏本人说过有吕家改本,此乃沈璟改本之误。"⑨上述二说,其根据是王骥德的《曲律》:

"吴江曾为临川改易《还魂》字句之不协者,吕吏部玉绳以致临川,临川不悦,复吏部曰:彼恶知曲意哉,我意所至,不妨拗折天下人嗓子。"笔者认为,汤氏曾看过吕家改本,但有关沈改本的情况,则是吕玉绳在信中转告的,汤氏并未见过沈改本。而从王氏《曲律》这段话,绝难肯定吕氏曾将沈改本寄给汤氏。吕氏曾将沈氏《曲论》寄汤氏,并不能因此断定吕氏也曾把沈氏《同梦记》寄给汤氏,故据此确认汤氏所说"吕家改"的《牡丹亭》即是沈改本《牡丹亭》,是难以成立的。此其一。其二,据吴吴山三妇合评本《牡丹亭》的批语:"又吕、臧、沈、冯改本四册,则临川所讥割蕉加梅,冬则冬矣,非摩诘冬景也。"可见她们是看见过吕家改本的,此乃确有吕家改的《牡丹亭》的一大佐证。其三,汤氏不说吕玉绳改的,而曰:"吕家改的",此话大可玩味,很有可能吕家改的《牡丹亭》乃是吕玉绳及其儿子吕天成合作而成,本子上甚至署上了吕氏父子之名。

沈氏的《牡丹亭》改本,即《同梦记》,吴梅不仅见过,还曾做过校录。《瞿安日记》丙子年六月二十六(1936年7月12日)曰:"校《牡丹亭》下卷,尽半日力,得十二折。沈宁庵《还魂》改本,止有唐刻,今既校录,可备临川曲掌故矣。快甚!"次日日记中,吴梅又有校沈改本的记载云:"盖沈宁庵所改《还魂》止有唐刻,今人但知臧改,沈改则无人见,并知者亦鲜。昔人谓临川近狂,吴江近狷,今合狂狷于一册,亦大可喜,益笑冰丝馆本之陋矣。"⑩

沈璟的《同梦记》后来不知去向,吴梅的校录稿亦未见流传。明末沈自晋《南词新谱·词曲总目》有记载云:"《同梦记》,词隐沈先生未刻稿,即串本《牡丹亭》改本。《南词新谱》卷十六【越调】和卷二十二【双调】,选录了《同梦记》的两支曲子:【蛮牌令】和【真珠帘】"。吕家改本《牡丹亭》,则未见传世。虽然我们已无法评判沈、吕二氏的改本《牡丹亭》,但由这两种改本而引发的汤显祖与沈、吕二氏围绕着《牡丹亭》的音律和意趣神色进行的

① 潘之恒:《鸾啸小品》,转引自徐扶明:《牡丹亭研究资料考释》,上海:上海古籍出版社1987年版,第83页。
② 《玉茗堂诗·怀袁中郎曹能始二美二首》,徐朔方笺校:《汤显祖诗文集》卷十七,上海:上海古籍出版社1982年版,第715页。
③ 沈际飞:《评点牡丹亭还魂记——集诸贤评语》。
④ 李雅、何永绍汇定:《龙眠古文》,附吴道新《文论》。
⑤ 吴震生:《才子牡丹亭序》。
⑥ 《玉茗堂尺牍》之六,徐朔方笺校:《汤显祖诗文集》第四十九卷,上海:上海古籍出版社1982年版,第1426页。
⑦ 《玉茗堂尺牍》之四,徐朔方笺校:《汤显祖诗文集》第四十七卷,上海:上海古籍出版社1982年版,第1345页。
⑧ 徐扶明:《牡丹亭研究资料考释——吕改本牡丹亭》,上海:上海古籍出版社1987年版,第54页。
⑨ 徐朔方语,转引自徐扶明:《牡丹亭研究资料考释》,上海:上海古籍出版社1987年版,第54、55页。
⑩ 吴梅著,王卫民编校:《吴梅全集》卷十四,石家庄:河北教育出版社2002年版,第761页。

曲学争论，却延续了几十年之久，且还涉及臧晋叔、冯梦龙、徐日曦、硕园等人的《牡丹亭》改本。这场旷日持久的曲学大争论，不仅有助于昆腔传奇理论批评的发展，得出了"汤词沈律"合之双美的科学结论，也为方兴未艾的《牡丹亭》热掀起了一波巨大的热浪。

《牡丹亭》在沈、吕二改本之后，又陆续出现了臧改本、冯改本，即《三会亲风流梦》，以及硕园的改本和徐肃颖的改本。

作为汤显祖的同僚和朋友，臧晋叔在汤氏死后，曾在《玉茗堂传奇引》《元曲选序》和《元曲选序二》中一再论及"临川四梦"，且多有指责。如谓汤氏"南曲绝无才情"；"识乏通方之见，学罕协律之功，所下句字，往往乖谬，其识也疏"。又如臧氏说《牡丹亭》"此案头之书，非筵上之曲"；甚至批评说："今临川生不踏吴门，学未窥音律，艳往哲之声名，逞汗漫之辞藻，局故乡之见闻，按无节之弦歌，几何不为元人所笑乎？"臧氏的《牡丹亭》改本，不仅随便改动曲词、调换场次，还将原作缩成三十六折。此本虽也有其合理和可取之处，但不当和可以商榷的地方极多。因此印刻虽精，但批评者不乏其人。明朱墨本《牡丹亭凡例》指出："臧晋叔先生删削原本，以便登场，未免有截鹤继凫之叹。"茅元仪则对臧改本"删其采，锉其锋，使其合于庸工俗耳"极为不满，尝面责臧氏。①

冯梦龙对汤显祖及其《牡丹亭》评价极高，其《风流梦小引》劈头即云："若士先生千古逸才，所著四梦，《牡丹亭》最胜。王季重叙云：'笑者真笑，笑即有生；啼者真啼，啼即有泪；叹者真叹，叹即有气。丽娘之妖，梦梅之痴，老夫人之软，杜安抚之古执，陈最良之腐，春香之贼牢，无不筋节窍髓，以探其七情生动之微。'此数语直为本传点睛。"有鉴于汤氏"强半为才情所役"，"独其填词不用韵，不按律"，不便于正宗的昆腔格律敷演，冯梦龙也"僭删改以便当场"。冯改本虽易名为《三会亲风流梦》，或删除，或改作，或合并，或分拆，将原作压缩为三十七出，不仅符合昆腔音律，便于当场，其总评和眉批、夹批，对当时和后世的戏曲编剧、导演和演员，也颇有参考价值。

编刻于明崇祯年间的《六十种曲》，不仅收入了"临川四梦"和《紫箫记》，还选录了硕园删改本《还魂记》。这种绝无仅有的做法，充分说明了编者毛晋对于汤显祖及其剧作的推崇，也是当时"《牡丹亭》热"的一种表现形态。为什么《六十种曲》独选硕园本《还魂记》呢？徐扶

明《牡丹亭研究资料考释》所录硕园有关修改《还魂记》的短文提供了一些信息：硕园幼年就景慕汤显祖，"曾获其《紫箫》半剧，日夕把玩，不啻吉光之羽。迨《四梦》成，而先生之奇倾储以出，道妙宗风，抵自抒其得，匪与世人争妍月露，比叶宫商也。"在文中硕园也谈到了为何要对《牡丹亭》"稍为点次"的原因："《牡丹亭记》脍炙人口，传情写照，政在阿堵中。然词旨奥特，众鲜得解，剪裁失度，或乖作者之意思。余稍为点次，以异童子。"由于硕园乃毛晋之友，毛晋看到硕园的点次本《还魂记》，"见而阅之，欲付剞厥"。笔者以为这是毛晋赞赏其多删而少改的修订原则。硕园尊重汤氏的原作，重视其意趣神色，多删而少改，与其他大删大改的改本，显是不可同日而语。在笔者看来，硕园本《还魂记》只能说是原作的删节本，而毛晋赞赏的恰恰正是这个特点。

徐肃颖的改本，因原作《牡丹亭》首出《标目》下场诗，有"杜丽娘梦写丹青记"，故易名为《丹青记》。徐氏传世的两种传奇均为名著的改本：《丹桂记》，是周朝俊《红梅记》的改本；《丹青记》现存万历刊本，署汤显祖撰，陈继儒批评，徐肃颖删润，萧傲韦校阅。

上述诸种明人的《牡丹亭》改本，因人而异，或恪守昆腔音律，改动不合昆腔音律的曲词；或着眼于排场，调整不便当场的人物、情节和场次；或删繁就简，缩长就短（主要删除李全叛乱副线上的折子，以及那些不便演唱的场次和曲白），以便俗唱。不管从哪个角度来看，这些虽然存在着诸多缺憾的改本及其批语，对于《牡丹亭》的流传、普及和提高，均有一定的积极作用，视之为汤氏和《牡丹亭》的功臣，实不为过。而由《牡丹亭》的改本所引发的曲学争论，作为"《牡丹亭》热"的重要表现形态，更不可等闲视之。

在上述诸《牡丹亭》改本陆续问世的同时，又陆续出现了多种《牡丹亭》的评点本，它们只评点而不作任何的删改。可以说，这既是"汤沈之争"引发的曲学大争论的成果之一，也是"《牡丹亭》热"的又一种表现形态。在这里笔者对各种评点本略作介绍：

泰昌本《牡丹亭》，现藏国家图书馆，《古本戏曲丛刊初集》据以影印。卷首有茅元仪批点《牡丹亭记序》、茅暎《题牡丹亭记》和《凡例》四则。此本插图题字中有"庚申中秋写"，按庚申为明泰昌元年（1620），此本眉上引录了不少臧晋叔的批语。茅元仪和茅暎对臧氏有关《牡丹亭》的评价以及任意删改的做法，都是竭力反对

① 朱墨本《牡丹亭凡例》和茅元仪《批点牡丹亭序》，均转引自徐扶明：《牡丹亭研究资料考释》，上海：上海古籍出版社1987年版，第50页。

的。他们认为《牡丹亭》"不惟远轶时流,亦当并辔往哲";他们之所以刊刻自己的评点本,为的是"欲备案头完璧,用存玉茗全编","与有情人相与拈赏"。①

天启清晖阁本《牡丹亭》,现藏国家图书馆,书名为《清晖阁批点玉茗堂还魂记》,即王思任评点本。王思任(约1574—1646),字遂东,号季重,浙江山阴人。其《批点玉茗堂牡丹亭叙》撰写于明天启三年(1623),这是一篇全面评论《牡丹亭》思想和艺术的重要论文,历年来为研究者所推崇。在叙文中王氏对汤显祖的人格、思想、才学和文学创作推崇备至,对《牡丹亭》的立言神旨和人物评价,言简意赅,允当精辟。白石山眉道人陈继儒的《王季重批点牡丹亭题词》,则不仅推崇汤氏及其《牡丹亭》,也赞扬了王氏的评点:"汤临川最称当行本色,以花间兰畹之余彩,创为《牡丹亭》,则翻空转换矣!一经王山阴批评,拨功髑骷之根尘,提出傀儡之啼哭,关汉卿、高则诚曾遇如此知音否?"陈继儒在《题词》中,还拈出了"括男女之思而托之梦"这个《牡丹亭》的艺术构思特点,发人深思。

崇祯独深居本《牡丹亭》,现藏国家图书馆。独深居乃沈际飞的别号,沈氏字天羽,自署震峰居士。他于崇祯年间点定《玉茗堂四种曲》。其《玉茗堂诗集题词》署"崇祯丙子积阳日苏郡后学沈际飞天羽甫纂于晓阁"。按:崇祯丙子,即崇祯九年(1636)。沈氏的《玉茗堂尺牍题词》则署"鹿城沈际飞",据此可知,沈氏当为苏州府昆山县人。沈氏可谓当时研究汤显祖的专家,对汤氏的诗文和传奇的评论,都别具只眼。其《题还魂记》指出:"临川作《牡丹亭》词,非词也,画也,不丹青,而丹青不能画也;非画也,真也;不啼笑,而啼笑即有声也。以为追琢唐言乎,鞭垂宋词乎,抽翻元剧乎? 当其得意,一往追之,快意而止。非唐、非宋、非元也。"对《牡丹亭》的艺术独创性作了极高的评价。在《玉茗堂文集题词》中,沈氏指出:"若士积精焦志于韵语,而竟不自知其古文之到家。秾纤修短,都有矩矱。机以神行,法随力满。言一事,极一事之意趣神色而止;言一人,极一人之意趣神色而止。何必汉、宋,亦何必不汉、宋。若士自云,汉、宋文字各极其致也。"在这里,沈氏对汤氏在文学创作(古文诗词和戏曲)意趣神色上的艺术独创性论断极有见解。

明末蒲水斋校刊本《牡丹亭》,现藏国家图书馆。正文首行书名《牡丹亭记》,后署"临川玉茗堂编,公安洒雪堂批,新都蒲水斋校"。洒雪堂乃公安袁宏道之室号,此本当为袁氏的评点本。

明末柳浪馆评点本《牡丹亭》,郑振铎藏,书名《柳浪馆批评玉茗堂还魂记》。

上述五种晚明的《牡丹亭》评点本,连同六种《牡丹亭》改本的先后问世,以及它们的广泛流传和演唱,不仅扩大了《牡丹亭》的社会影响,更促进了晚期《牡丹亭》理论批评的发展,说它们是"《牡丹亭》热"在晚明的两波热浪实不为过。

明清易代之际,由于战乱以及政治、经济等因素的影响,士夫文人、缙绅富商的家乐受到了相当程度的冲击。但是,戏曲艺术并没有遭到毁灭性的破坏,包括《牡丹亭》在内的昆腔传奇和南杂剧名作,仍然演唱不衰。由晚明转入明清易代之际,《牡丹亭》依然好评如潮。

王骥德(? —1623)《曲律》尝批驳臧晋叔所谓"临川南曲绝无才情"之说:"夫临川所诎者,法耳,若才情,正是其胜场,此言非公论。"王氏认为:"《还魂》妙处种种,奇丽动人。然无奈腐木败草,时时缠绕笔端";在王氏看来:"使其约束和鸾,稍闲音律,汰其赘字累语,规之全瑜,可令前无作者,后鲜来者,二百年来,一人而已。"在《曲律》中,王氏还将汤显祖和沈璟作了比较评论:"吴江守法,斤斤三尺,不欲一字乖律,而毫锋殊拙;临川尚趣,直是横行,组织之工,几与天孙争巧,而屈曲聱牙,多令歌者咋舌。"此等评论,皆独具只眼,耐人寻味。②

张琦《衡曲麈谭》则评汤氏牡丹亭曰:"临川学士旗鼓词坛,今玉茗堂诸曲,脍炙人口。其最著者杜丽娘一剧,上薄风、骚,下夺屈、宋,可与王实甫《西厢》交胜;独其宫商半拗,得再调协一番,词调两到,讵非盛事与?惜乎其难也!"

李渔(1611—1679?)的《闲情偶寄》曾多处论及汤显祖及其《牡丹亭》。李渔认为:"汤若士,明之才人也,诗文尺牍,尽有可观;而其脍炙人口者,不在尺牍诗文,而在《还魂》一剧。"李渔力主戏曲语言"贵显浅",推崇元曲。在他看来"无论其他,即汤若士《还魂》一剧,世以响元人,宜也!问其精华所在,则以《惊梦》、《寻梦》二折对。予谓:二折虽佳,犹是今曲,非元曲也。"这种着眼于戏曲艺术特点,力主"贵显浅"的一家之言,颇有见地。谈到科诨的"忌恶俗",李渔对《还魂》和吴炳《粲花五种》作了比较评析:"吾于近剧中取其俗而不俗者,《还

① 引语分别见茅元仪《批点牡丹亭序》、茅暎《题牡丹亭记》和《凡例》。茅暎《题〈牡丹亭记〉》,亦转引自徐扶明:《牡丹亭研究资料考释》,上海:上海古籍出版社1987年版,第50页。

② 以上引文均见《中国古典戏曲论著集成》(四),北京:中国戏剧出版社1959年版,第164、165页。

魂》而外,则《粲花五种》之长,不仅在此,才锋笔藻,可继《还魂》;其稍逊一筹者,则在气力之间耳。《还魂》力足,《粲花》略亏。虽然若士之四梦,求其气力长足者,惟《还魂》一种,其余三剧,则与《粲花》比肩。"①

黄周星(1611—1680)对汤显祖极为推崇,但是对《牡丹亭》的评价却不高。其《制曲枝语》云:"曲至元人,尚矣!若近代传奇,余惟取汤临川《四梦》。而《四梦》之中,《邯郸》第一,《南柯》次之,《牡丹》又次之,若《紫钗》,不过与《昙华》、《玉合》相伯仲,要非临川得意之笔也。"②

袁于令(1592—1674)尝以佛理、佛法为喻评汤氏"四梦"曰:"临川先生作《紫钗》时,仙骨已具,豪气未除;作《邯郸》时,玄关已透,佛理未深;作《南柯》时,佛法已跃跃在前矣,犹作佛法观也;及至作《还魂》之日,儿女之事,惧证菩提游戏之谈,尽归大藏生生死死,不生不死,不死不生,了然矣!不言佛,而无不是佛矣;后即有作,亦不必再进竿头一步矣。"③袁氏此评,虽不易理解,却大可玩味。

张岱(1597—1685后),反对传奇创作中的狠求奇怪之风,他认为"汤海若作《紫钗》,尚多痕迹;及作《还魂》,灵奇高妙,已到极处。《蚁梦》、《邯郸》,比之前剧,更能脱化一番,学问较前更进,而词学较前反为削色。盖《紫钗》则不及,而'二梦'则太过,过犹不及,故总与《还魂》逊美也。"张岱曾对袁于令说:"兄作《西楼》,只一情字,《讲技》、《错梦》、《抢姬》、《泣试》,皆只情理所在,何尝不热闹,何尝不出奇,何取节外生枝,屋上起屋耶。——今《合浦珠》是兄之二梦,而《西楼》为兄之《还魂》;'二梦'虽佳,而《还魂》终不可及也。"④

文人学士对《牡丹亭》的评论林林总总,不绝如缕。虽也有批评和指摘,对其不合昆腔音律的批评尤为尖锐,可是,肯定和赞美其曲意和文采却是主流。人们爱读《牡丹亭》,"书初出时,文人学士案头无不置一本"⑤。有人自述:"童子时爱读此记,读之数十年,自恨于佳处尚未能悉者。"为此感叹说:"世有见玉茗堂《还魂记》而不叹其佳者乎?然欲真知其佳,且尽知其佳,亦不易言矣!"⑥

当文人学士案头无不置一本《牡丹亭》,读得津津有味,以致家传户诵,几令《西厢》减价之时,各地的家乐和民间戏班,或用汤氏原作,或用各种删改本,甚至便于俗唱的自改本,纷纷将《牡丹亭》搬上昆曲舞台或用其他声腔演唱的戏曲舞台。诚如石韫玉《吟香堂曲谱序》所说:"汤临川作《牡丹亭》传奇,名擅一时,当其脱稿时,翌日而歌儿持板,又翌日而旗亭树赤帜矣!"各地舞台上的"《牡丹亭》热",是与文人学士阅读、评点、删改同步进行的,它是"《牡丹亭》热"不可或缺的组成部分。如果说,汤显祖友朋对《牡丹亭》的爱好和鼓吹,引起了晚明士夫文人对《牡丹亭》的评点热,而吕玉绳、沈璟等人对《牡丹亭》的删改,引发了晚明清初戏曲评论家的曲学大争论,那么,各地家乐和民间戏班的竞演《牡丹亭》,则把"《牡丹亭》热"迅速地推向广大的民间和市井妇孺,并给这股社会化的热潮增添了传奇色彩和市井气息。

《牡丹亭》最早的出演,当在万历二十七年(1599)秋,地点在临川汤显祖新建的玉茗堂,其《七夕醉答君东》诗可以为证。之后,汤氏友朋的家乐也陆续开始演出《牡丹亭》。邹迪光《调象庵稿》云:"义仍既肆力于文,又以其绪余为传奇,丹青栩栩,备有生态,高出胜国词人之上。所为《紫箫》、《还魂》诸本,不佞率童子习工,以因是而见神情,想丰度。诸童搬演曲折,洗去格套,羌亦不俗。"《牡丹亭》的演唱,从汤氏友朋的家乐逐渐扩大到士夫文人、富商缙绅之家乐和民间戏班;到明末清初甚至出现了"唱尽新词无俗肠,最擅临川玉茗堂"⑦的局面。据梧子《笔梦》记载,《牡丹亭》是常熟钱岱(1541—1622)家乐的拿手剧目,经常摘演一二或三四出折子戏欣赏品味。《牡丹亭》成为当时士夫文人、富商缙绅家乐的常演和拿手剧目,肯定不止钱岱一家,当是明末清初的普遍现象。由此也培育和涌现了一代又一代擅演《牡丹亭》男女主角的名伶。比如,潘之恒《鸾啸小品》中记载的吴越石家擅演杜丽娘的"二孺";张大复《梅花草堂笔谈》记载的擅演杜丽娘的赵必大。又如曹寅词中赞美的白头朱老,曹寅说他"当场搬演,汤家残梦倘偏好"⑧。

① 上引李渔语,分别见《中国古典戏曲论著集成》(七)(北京:中国戏剧出版社1959年版)第7、8页,第23页,第62、63页。
② 《中国古典戏曲论著集成》(七),北京:中国戏剧出版社1959年版,第121页。
③ 沈际飞:《牡丹亭还魂记——集诸家评语》。
④ 张岱:《琅嬛文集——袁箨庵》。
⑤ 林以宁:《三妇本还魂记题序》。
⑥ 冰丝馆重刻《还魂记叙》。
⑦ 刘命清:《虎溪渔口集——旧伶篇》。
⑧ 曹寅:《楝亭诗钞——【念奴娇】题赠曲师朱音仙——朱老乃前朝阮司马进御梨园》。

白头朱老即朱音仙,原是阮大铖家乐的演员;直到曹寅时代,他演出"汤家残梦"依然风采偏好,年轻时的演唱风采可以想见。

"玉茗堂开春翠屏,新词传唱《牡丹亭》;伤心拍遍无人会,自招檀痕教小伶。"①沈际飞评汤氏此诗云:"有大不平",此诗确值得玩味。《牡丹亭》问世之后,家传户诵,家乐和民间戏班争相演唱,评者蜂起,一片赞誉之声。面对如此大好情势,汤氏为何要感慨、不平和伤心呢?是因为点评者不解《牡丹亭》的意趣神色,抑是针对任意删改者而言?杨懋建《长安看花记》尝言:"嗟夫!解人难索,自古已然;小伶自教,固犹愈于执涂人而语之。不然而西子骇麋,其遭按剑者几希。"以笔者之浅见,汤氏之不平和伤感,主要是针对士夫文人过分赞赏其文采,忽视曲意文化内涵探索的评论而发。当汤氏听到广大市井平民,尤其是妇女,因阅读、观看《牡丹亭》,心灵受到强烈共鸣和震撼后的反应时,汤氏只会感到欣慰和喜悦,却无伤感和不平。在汤氏心目中,《牡丹亭》的真正知音,乃是那些能深刻领会剧作旨意的市井平民,尤其是感同身受封建礼法压抑的广大妇女(市井妇女和闺阁妇女)。

《玉茗堂诗》卷十一有汤氏作于万历四十三年(1615)的《哭娄江女子二首》,其序曰:

吴士张元长、许子洽前后来言,娄江女子俞二娘,秀慧能文词,未有所适。酷嗜《牡丹亭》传奇,蝇头细字批注其侧。幽思苦韵,有痛于本词者。十七惋愤而终。元长得其别本寄谢耳伯,来示伤之。因忆周明行中丞言,向娄江王相国家劝驾,出家乐演此!相国曰:"吾老年人,近颇为此曲惆怅!"王宁泰亦云,乃至俞家女子好之至死,情之于人甚哉!诗云:

画烛摇金阁,真珠泣绣窗。
如何伤此曲,偏只在娄江?
何自为情死?悲伤必有神。
一时文字业,天下有情人。

由诗序可知,汤显祖逝世前一年创作这两首诗,其情感之冲动,其一来自娄江女子俞二娘的"十七惋愤而终";其二则有感于王相国为家乐演唱《牡丹亭》而惆怅。《牡丹亭》的艺术感染力冲击和震撼了娄江的一个小姑娘和一位老相国,他俩皆可谓"天下有情人",前者"为情死";后者"为此曲惆怅"。汤氏认为这都是由于他的"文字业"而引发伤心事,为此深觉不安。可是如作深一层的探究,笔者以为,汤氏得知娄江的这一老一小、一男一女由《牡丹亭》而引发的伤心事,他的内心应该是深觉欣慰的,因为他们都是真正领会《牡丹亭》曲意的知音者。尤其是俞二娘,她因酷嗜《牡丹亭》,深受其"情至"的影响,最后"为情死"的悲剧,更说明了汤氏和《牡丹亭》的真正知音乃是广大深受封建礼法压抑的平民女子。

娄江俞二娘的悲剧深深感动了汤显祖,而娄江俞二娘的悲剧以及汤氏的《哭娄江女子二首》并序,又深深地感动了150年后的著名戏曲家蒋士铨(1725—1785)。蒋氏心仪汤显祖,瓣香"临川四梦"。在他创作于乾隆三十九年(1774)的那部为汤翁立传之作的《临川梦》中,凭借其丰富的艺术想象力,将俞二娘的"伤心事"写入剧中,精心塑造了一个酷嗜《牡丹亭》的俞二姑的形象,并敷演成《谱梦》《想梦》《殉梦》《寄曲》《访梦》《了梦》等极富感染力的戏文,成为剧作的一条副线。不仅形象地反映了"临川四梦",以及明末清初的"《牡丹亭》热"在当日社会所产生的巨大反响,也生动地表达了作者对汤翁的人格、思想和文学创作的敬仰和追慕。②需要补上一笔的是,蒋士铨在《临川梦自序》中指出:"独惜娄江女子,为公而死,其识力过于当时执政远矣。特兼写之,以为醉梦者愧焉。"此说很值得玩味和沉思。

晚明,像俞二娘这样因酷嗜《牡丹亭》而最后"为情死"的真人真事还有不少。根据其具体情况,大致有这样几种类型:

其一,因婚姻不如意,受《牡丹亭》影响,为情感疾而死,如冯小青。与俞二娘不同的是,冯小青嫁人为妾,丈夫冯生乃一伧父;婚后两年,小青深受大妇虐待,含恨感疾而死。冯小青生前酷嗜《牡丹亭》,有绝句曰:"冷雨幽窗不可听,挑灯闲看《牡丹亭》;人间亦有痴如我,岂独伤心是小青?"③

其二,擅演《牡丹亭》的女伶,因爱情、婚姻不如意,演出《牡丹亭》时伤心过度,死于舞台之上,如崇祯时的杭州商小伶④。鉴于封建社会女伶地位低贱,备受欺压和凌辱,这类事例当不只商小伶一人,值得关注和重视。

① 徐朔方笺校《汤显祖诗文集》第十八卷《七夕醉答君东二首》,上海:上海古籍出版社1982年版,第735页。
② 王永健:《为一代戏曲大师的立传之作——评蒋士铨临川梦》,《蒋士铨研究论文集》,南昌:江西人民出版社1989年版,第72—82页。
③ 冯梦龙:《情史》卷十四情仇类《小青》,长沙:岳麓书社出版社1986年版,第463—467页。
④ 蒋瑞藻:《小说考证》引,《间房蛾术堂闲笔》,鲍倚云《退余丛话》。

其三，闺阁少女爱读《牡丹亭》《西厢记》等传情之作，因内心郁闷而夭折，如吴江叶小鸾。关于叶小鸾的夭折，情况比较复杂，但与她爱读《牡丹亭》有关，容后文再述。需要指出的是，闺阁妇女因酷嗜《牡丹亭》，深受其影响而酿成悲剧者，乃是明末清初的"《牡丹亭》热"中最令人痛惜的一种表现形态。

传说扬州的金凤钿，读《牡丹亭》成疾，决心留此身以待汤显祖，临死嘱婢以《牡丹亭》曲殉。① 内江女子因爱读《牡丹亭》，访若士于西湖，见若士乃"皤然一翁，伛偻扶杖而行"，失望投水而死。② 此类民间传说，虽纯属子虚乌有，但也从一个侧面反映了"《牡丹亭》热"的形形色色和群众性特点。

关于冯小青和叶小鸾，这里还须作些补充。

明末有关冯小青故事的记载甚多，除冯梦龙《情史·情仇·小青》外，尚有张岱《西湖梦寻·小青佛舍》、张潮《虞初新志》卷一《小青传》等。而取材于冯小青故事的昆腔传奇和南杂剧作品也不少，如吴炳的《疗妒羹》、朱京藩的《风流院》、来集之的《挑灯闲看牡丹亭》、徐士俊的《春波影》、陈季方的《情生文》、无名氏的《西湖雪》等等。其中不少剧作都有小青挑灯观看《牡丹亭》的关目；而《风流院》，更以小青为主角，以汤显祖为风流院主，以柳梦梅、杜丽娘为院仙。《春波影》杂剧，全名《小青娘情死春波影》，作于明天启乙丑（1625），也是专写小青为情而死的故事。由于众多戏曲、小说的渲染和鼓吹，小青在后世也颇有影响，杭州西湖孤山有小青之墓。诚如明末人卓人月《春波影序》所说："天下女子饮恨有如小青者乎？小青之死未几，天下无不知有小青者。"清初人对冯小青其人其事的真实性是有不同看法的。但有一点必须指出，天下无不知有小青者，这与小青酷嗜《牡丹亭》有着密切的关系。因此有关小青的故事，以及取材于小青的小说和戏曲作品的风靡于明末清初，实在也是"《牡丹亭》热"中的一波热浪而已。

叶小鸾（1616—1632），乃明末吴江叶绍袁和沈宜修夫妇之三女，她才貌惊人，可小小年纪却向往仙游，所作诗词出世思想十分明显。诚如乃父所评："多凄凉之词，无一秾丽气"，真可谓"一清彻骨，冷气逼人"。崇祯五年（1632），年仅十七的小鸾将嫁而逝。虽然叶小鸾并非因读《牡丹亭》为情而死，但她与二位姐姐纨纨（1610—1632）和小纨（1613—1657）的诗词创作，皆离不开愁和闷，以及由此萌生的出世思想，这与明末的社会黑暗、动乱有关，也与叶氏姐妹也感受到封建礼教的无形压抑（她们的婚姻皆非自由恋爱而结合）不无关系，小鸾曾在坊刻的附有崔莺莺和杜丽娘画像的《西厢记》和《牡丹亭》上题过六首《题美人遗照》，乃父叶绍袁在批语中指出："何尝题画，自写真耳！"《牡丹亭》对叶小鸾的影响，由此也可见一斑。请玩味小鸾《题杜丽娘小照》三首：

凌波不动怯春寒，觑久还如佩欲珊；
只恐飞归广寒去，相愁不得细相看。

若使能回纸上春，何辞终日唤真真；
真真有意何人省，毕竟来自花鸟嗔。

红深翠浅最芳年，闲倚晓空破绮烟；
何似美人肠断处，海棠和雨晚风前。③

上述有关闺阁妇女和市井妇女因酷嗜《牡丹亭》，最后或为情而死，或为情而愁闷，最有力也最生动地说明了《牡丹亭》鼓吹"情至"、抨击封建主义礼法的现实意义和社会影响；而闺阁妇女和市井妇女之所以成为《牡丹亭》的真正知音，也最生动地说明了《牡丹亭》的时代精神——为青年男女的自由恋爱和自主婚姻而呐喊，为青年男女的个性解放而呼唤，为青年男女追求"一生儿爱好是天然"的理想而鼓劲，从而赢得了青年男女的强烈共鸣。汤显祖《牡丹亭题词》尝谓："梦中之情，何必非真？天下岂少梦中人耶！"上述闺阁妇女和市井妇女皆可谓天下之"梦中人"也！

改作、仿作和续作，既是对《牡丹亭》的一种特殊形态的评论，又是扩大《牡丹亭》传播的一种途径，它们同样是明末清初"《牡丹亭》热"的表现形态。有关《牡丹亭》的改作情况，上文已有所论述，这里再就《牡丹亭》的仿作和续作略作介绍。

《牡丹亭》风靡全国之后，心仪汤显祖和瓣香"临川四梦"的戏曲家，在汤氏"情至"观念和浪漫主义艺术方法指引下，努力效法"临川四梦"尤其是《牡丹亭》创作传奇和南杂剧，于是明末清初逐渐形成了"玉茗堂派"，其主要成员有吴炳、孟称舜、洪昇和张坚。这派曲家深得《牡丹亭》基于"情至"的意趣神色。而一般效法《牡丹亭》的戏曲家，却往往在个别折子中刻意模仿《牡丹亭》

① 邹弢《三借庐笔谈》。
② 焦循《剧说》引《黎潇云语》，《中国古典戏曲论著集成》（八），北京：中国戏剧出版社1959年版，第115页。
③ 此节引文均见叶绍袁编纂于崇祯九年（1636）的《午梦堂草》。拙作《吴汾诸叶，叶叶交光——晚明吴江叶氏三姊妹现象初探》（《苏州文艺评论——2008》，南京：江苏教育出版社2008年版）可资参考。

的某些情节、关目和曲词。虽然在某些方面甚至某些折子可以达到以假乱真的水平，但他们与玉茗堂派戏曲家仍不可同日而语。明末的阮大铖、范文若的某些作品，就是最明显的例证。（关于玉茗堂派，后文还有论述）

明末清初，模仿《牡丹亭》的传奇不少，它们的出现，也是"《牡丹亭》热"的一种表现形态。范文若（1588—1636）《梦花酣自字》尝云："此类微类《牡丹亭》而幽奇冷艳，转折恣态《牡丹亭》自谓过之……"《梦中酣》敷演肖斗南与谢倩花的爱情故事，在情节和曲词上模仿《牡丹亭》的痕迹十分明显，也有相当的水平。明末王元寿的《异梦记》，敷演王奇俊与顾云容的爱情故事，其第八出《圆梦》、第九出《思想》，也明显地模仿《牡丹亭》的《惊梦》和《寻梦》。自署吴郡西泠长的《芙蓉影》，敷演文士韩樵与妓女谢娟娘的爱情故事。其第三出《情诉》也有堕入烟花的谢娟娘伤心阅读《牡丹亭》的关目，其情境和曲词也颇有《牡丹亭》的神韵。朱京藩的《风流院》今存明刊本。朱氏怀才不遇，"抑郁不得志，穷愁悲愤，乃始著书以自见"（柴绍然《风流院叙》）。其《风流院》敷演冯小青的悲剧。朱氏自叙说："小青为读《牡丹亭》，一病而夭，乃汤若士害之，今特于记中有所劳若士以报之。"这部传奇和冯小青的悲剧，与汤氏及其《牡丹亭》的关系太密切了。作者凭借其丰富的艺术想象力，写小青为冯致虚之妾，被大妇折磨而死，魂入风流院；而舒新谭拾得小青题诗，因相思而其魂亦进入了风流院。经风流院主汤显祖和南山老人帮助，冯小青与舒新谭死而复生，结为夫妇。剧中人物的生死经历和思想感情，不少折子的关目安排，以及剧作的曲词，模仿《牡丹亭》的斧痕显而易见。梅孝巳原著、冯梦龙改定评点的《洒雪堂》，敷演贾娉娉借尸还魂与魏鹏终成眷属的爱情故事。第二十九出有冯批云："死别略似《牡丹亭》而凄凉过之。"此出写贾娉娉病逝的情景，近似《牡丹亭》的《闹殇》。第三十二出写冥府怜悯贾娉娉亡魂的情景，亦近似《牡丹亭》的《冥判》。康熙年间的龙燮（卒于康熙三十六年（1697）），亦是位心仪汤显祖的戏曲家，所谓"新声又见江花梦，旧曲还恋玉茗堂"（高珩题词）。龙燮的传奇《江花梦》，敷演书生江云仲与袁餐霞、鲍云姬一夫两妻的爱情故事，与汤显祖的"情至"观念显然不可同日而语。但剧作的有些折子，如第二出《梦笺》，亦竭力模仿《牡丹亭》中的《惊梦》。

模仿《牡丹亭》之作，集中于明末清初。但直到乾隆年间，还有古檀的《遗真记》、黄振的《石榴记》、潘炤的《乌阑记》、张衢的《芙蓉楼》、张道的《梅花梦》等剧。在这里，笔者还想对黄图珌的仿《牡丹亭》之作《栖云石》传奇略作介绍。黄氏生于康熙三十八年（1699），卒于乾隆二十三年（1758），江苏华亭（今上海松江区）人。曾官杭州、衢州同知，著有《看山阁集》六十四卷，并有《雷峰塔》《栖云石》等传奇数种。《栖云石》，又名《人月圆》，三十二出，首署看山阁乐府，峰泖蕉窗居士填词。在《自序》中，黄氏提出了"吾尝谓情之为患最大"的美学命题，指出"独情之所钟，始终不易磨灭，不畏变化，不穷真假。不借始，不能终，磨不能灭，千变万化，似真疑假。于是生可以死，死可以生，生死不能自主。此情之所钟，自亦不知也。"由此可见，黄氏的所谓"情之为患最大"，与汤氏的"情至"观念是一脉相承的。故他模仿《牡丹亭》，创作《栖云石》，也是为了鼓吹"为患最大"之情，亦即"情至"观念。诚如张廷乐评语所说："我辈钟情玉茗传奇，以情之不死以创其说于前；此借旧事翻新，曲able传神，情无不至，意无不达。"《栖云石》敷演姑苏士人文世高与兵科刘老爷之女秀英的生死之情，剧作之旨意和情节与《牡丹亭》相似，故陆汝饮题诗曰："《栖云石》比《牡丹亭》，香艳无分尹与邢。只恐呆呆痴女看，浑无才笔自通灵。"①

如果说《牡丹亭》的改作，主要是从艺术（尤其是音律）上对汤氏原作的窜改；那么，《牡丹亭》的仿作，则主要是在艺术（尤其是关目、曲词、风格）上效法汤氏的原作。而《牡丹亭》的续作，则可谓对汤氏原作旨意的反动。明末清初的《牡丹亭》续作，今存者有陈轼的《续牡丹亭》和王墅的《后牡丹亭》。

陈轼，字静机，福建侯官人，崇祯十三年（1640）进士，由南海县擢御史，入清未仕，晚年留寓浙江，著有《道山堂诗集》。今存《续牡丹亭》，藏南京图书馆，题《续牡丹亭传奇》，署静庵编，披翁阅，二卷四册，共四十二出。另有古吴莲勺庐抄存本，藏国家图书馆。姚燮《今乐考证》之国朝院本，著录静庵一种：《续还魂》，一名《续牡丹亭》。《续牡丹亭》敷演杜、柳姻缘后事，《曲海总目提要补编》的《续牡丹亭》条谓："因汤载柳乃极佻达之人，作者欲反而归之于正。"故剧中的"梦梅自通籍后，即奉濂、洛、关、闽之学为宗，每日读《朱子纲目》，还纳春香为妾。盖以团圆结束，补《还魂》所未及云。"即此一端，已可见《续牡丹亭》反《牡丹亭》之意趣神色之一斑了。

王墅字北畴，安徽芜湖人，约生于康熙年间，创作有

① 参见汪超宏《黄图珌栖云石传奇考略》，《汤显祖研究通讯》2010年第一期。

《后牡丹亭》《拜针楼》传奇两种。焦循《剧说》:"《牡丹亭》又有《后牡丹亭》,必说癞头鼋为官清正,柳梦梅以理学与考亭同贬,凡此者,果不可以已乎?"

明末清初的戏曲家,受《牡丹亭》与临川其他传奇的影响,无论对《牡丹亭》进行改作、仿作,还是续作,都是当时"《牡丹亭》热"丰富多彩的表现形态之一,值得另眼相看。当然,众多的《牡丹亭》的改作、仿作和续作,不符合汤氏原作意趣神色之处颇多,甚至还出现了"递相梦梦"(语见王思任《春灯谜序》)、"活剥汤义仍,生吞《牡丹亭》"(语见《洒雪堂》第三出眉批)的怪现象,这也是当时传奇创作领域"狠求奇怪"以及以翻案为奇的一种表现。此种不良的风气,直到乾隆年间依然存在,对此,凌廷堪曾有尖锐的批评说:"玉茗堂前暮复朝,葫芦怕仿昔人描;痴儿不识邯郸步,苦学王家雪里蕉。"(《校里堂文集·论诗绝句》)

最后,尚须一提的是,万历后期已有戏曲选本选录《牡丹亭》的折子戏。比如,《珊瑚集》(序撰于1616年)选录了《言怀》的两支曲子;《月露音》(万历刊本)选录了《惊梦》《寻梦》《写真》《闹殇》《玩真》《游魂》《幽媾》和《硬拷》等出;《乐府红珊》(序撰于1602年)选录的《牡丹亭》折子戏,则比《月露音》还多。崇祯年间(1628—1644)出版的《怡春锦》,选录了《惊梦》《寻梦》和《幽媾》;《醉怡情》则选录了《入梦》《惊梦》《寻梦》《拾画》和《冥判》;《玄雪谱》选录了《言怀》(易名《自叙》)、《硬拷》(易名《吊打》)。

康熙前期的"《牡丹亭》热"一瞥

如果说,晚明是"《牡丹亭》热"的第一个高潮,那么,明清易代之际则是其低谷。在这个改朝更世变的战乱时期,虽然昆腔传奇和南杂剧的创作并未受到致命的打击,但是昆曲艺术的发展受到了一定的影响,"《牡丹亭》热"也冷了一阵子。当历史进入了康熙中叶,随着清廷统治的稳固,全国的大一统,昆曲艺术重新振兴,昆腔传奇和南杂剧的创作再登高峰,"《牡丹亭》热"又随即掀起了它的又一个高潮。这个高潮有三大标志:一是"南洪北孔"这两颗新星闪耀剧坛,"两家乐府盛康熙",《长生殿》和《桃花扇》与《牡丹亭》殊有关系;二是吴吴山三妇合评本《牡丹亭》和程、吴合评本《才子牡丹亭》的先后问世,震撼了当时的社会各界,尤其是闺阁妇女;三是康熙三十八年(1694),陆次云的重建玉茗堂。

洪昇的《长生殿》,被棠村相国誉为"闹热《牡丹亭》",洪昇对此深表赞同;而洪昇的《长生殿例言》,乃是继汤显祖《牡丹亭题词》后的又一次"情至"宣言。《长生殿》不仅在歌颂"情至"的主旨上与《牡丹亭》一脉相承,而且其意趣神色,也颇有玉茗之风,洪昇无疑是玉茗堂派的一员大将。洪昇还曾对《牡丹亭》作过精彩的评论。《吴吴山三妇评牡丹亭杂记》载有洪昇之女之跋,文中尝记其父评论《牡丹亭》的一段话曰:"肯綮在死生之际,记中《惊梦》、《寻梦》、《诊祟》、《写真》、《悼殇》五折,自生而之死;《魂游》、《幽媾》、《欢挠》、《冥誓》、《回生》五折,自死而之生,其中搜决灵根,掀翻情窟,能使赫蹄为大块,踰糜为造化,不律为真宰,撰精魂而变通之。"尚须一提的是,激赏吴吴山三妇合评本《牡丹亭》的才女、"蕉园五子"之一的林以宁,乃洪昇表兄钱肇修之妻,而三妇之丈夫吴吴山,则是洪昇的挚友。

至于孔尚任,虽非玉茗堂派戏曲家,亦未见其评点《牡丹亭》的高论,但在《桃花扇》这部经典名著中,孔氏却让女主人公李香君高唱了《牡丹亭》的两支曲子。在笔者看来,由此已可以窥见孔氏对《牡丹亭》的赞赏了。

陆辂重建玉茗堂,虽非大事,却极具象征意义:它也可说是"《牡丹亭》热"第二个高潮的一个标志性事件。玉茗堂原建于明万历二十九年(1601),明清易代之际毁于兵燹。清康熙三十三年(1694),常熟人陆辂任抚州通判,捐俸钱重建玉茗堂于故址。洪昇和孔尚任的挚友金植在其《不下带编》中有记载云:"常熟陆次云辂,康熙中判抚州,重建玉茗堂于故址,大会府僚及士大夫,出吴优演《牡丹亭》剧二日,解帆去。辂自赋诗纪事,江以南和者甚夥。时阮亭王公官京师,闻而艳之,寄诗落花如梦草如茵云云。如许风致,耐人吟咏。"常熟人单师白的《海虞诗》卷一有关陆辂重建玉茗堂一事则记载了陆辂的纪事诗:

陆别驾辂,字载商,号次云。陆氏在明为簪缨世族。父名尊礼,构嘉阴园于辛峰亭之下,凿山开沼,亭台绣错,为城中胜地,次公由知恩县擢迁通判抚州府。因重葺玉茗堂,半载告归,堂适落成;遍召太守以下官僚,洎郡中士大夫,送入汤临川木主,出所携吴伶合乐演《牡丹亭》传奇,竟夕而罢。题诗二首云:

百年风月话临川,锦乡心思孰与传。
一代文人推大雅,三唐诗格会真诠。
常看宜味同秋水,却任闲情逐暮烟。
奇绝《牡丹亭》乐府,声声字字彻钧天

也学先生曲谱绪,还魂珍重十年论。
偶寻烟月金溪岸,重整风流玉茗垣。
白雪当年怜和寡,清高此日校澜鄱。
不才奈有归地志,却负春秋祀执燔。时江左传其

诗,多属和者。王阮亭,《居易录》尝记之……

1980年,笔者研究吴吴山三妇合评本《牡丹亭》,撰写了《论吴吴山三妇合评本牡丹亭及其批语》,发表于《南京大学学报》1980年第四期。正是在这篇论文中,笔者提出了与德国和欧洲的"维特热"大可媲美的"《牡丹亭》热"这个研究课题。笔者确认汤显祖的真正知音是广大深受封建主义礼法压抑的平民百姓,尤其是妇女。因此,十分自然地从吴吴山三妇合评本《牡丹亭》及其巨大的社会反响联想到了"《牡丹亭》热"。如本文第一部分所论述的"《牡丹亭》热"形成于明末清初绝非偶然,自有其深刻的社会原因。明末清初,传统的封建主义礼法压得平民百姓尤其是妇女(含闺阁妇女和市井妇女)透不过气来,而为青年男女的爱情和美梦、青春和理想高唱赞歌的《牡丹亭》,却通过一个极富人性、人道和人情的浪漫主义故事,向天下有情人指明了追求爱情和美梦、青春和理想之路。这就是为什么可怜一曲《牡丹亭》能震撼天下儿女之心的原因。

酷嗜《牡丹亭》的女性读者和观众,之所以热衷于在闺阁中精心评点这部"情至"的颂歌,为的是大力宣扬作者的"情至"新观念,为天下与杜丽娘同样深受封建主义礼法压抑又渴望获得人性的解放、爱情和婚姻的自由的广大妇女呐喊、助威和鼓劲。妇女评点《牡丹亭》,并不始于吴吴山三妇。早在明末,就有俞二娘、黄淑素等人在做评点工作了。遗憾的是,俞二娘对《牡丹亭》的"密圈旁注",仅留下了零星数语。黄淑素的《牡丹亭评》著录于卫泳编纂的《晚明百家小品》,卫泳指出:"其评跋诸传奇,手眼别出,想路特异,此拈情死情生,又于谑庵批点之外,添一眉目。至云禅门机锋,更得玉茗微旨。"

前文所述,晚明许多附有评点的《牡丹亭》改本和刻本,皆出于男性批评家之手。闺阁妇女,像俞二娘那样读《牡丹亭》时"且读且疏","饱研丹砂,密圈旁注,往往自写所见,出人意表者"①,虽也不乏其人,但大都湮没无闻。康熙三十三年(1694),吴吴山三妇合评本《牡丹亭》问世了,这是由三位闺阁妇女评点的刻本。她们站在妇女的立场和视角,对《牡丹亭》所作的独具只眼和风采的评点,震撼了中华曲坛,产生了迥异于男性批评家的社会影响。从《牡丹亭》的诞生,到康熙中期,历史又前进了将近一个世纪,可是《牡丹亭》这部为青年男女争取人性解放和爱情婚姻自由而呐喊和鼓劲的昆腔传奇,在广大妇女中的影响却有增无减,吴吴山三妇合评的《新镌绣像玉茗堂牡丹亭》的雕版刊行以及广为流传,就是一个有力的例证。

三妇合评本《牡丹亭》,刻成于康熙三十三年(1649)冬。所谓"三妇"是指吴人的先后三位妻子。吴人,又名仪一,字茶符,又字舒凫,因所居名吴山草堂,又字吴山,浙江钱塘人。髫年入太学,名满都下。工诗文词曲,与同里洪昇并驰江浙间:曾评点洪昇的《闹高唐》《孝节坊》等剧,并为《长生殿》作序和论文。吴人的先后三个妻子,即已聘将婚而殁的陈同、结婚三年病故的谈则以及续娶的钱宜。陈同死于康熙四年(1665),其批点《牡丹亭》当在前几年。谈则病逝于康熙十四年(1675),故三妇合评《牡丹亭》,从陈同搜集《玉茗定本》,加注评语,直到最后经钱宜之手刻印出版,前后长达30多年。这是一个下了功夫校勘、评点的《牡丹亭》好本子。关于三妇合评本成书的缘由和过程,在吴人、谈则和钱宜所撰的序文和纪事中有着详尽、生动的记述。

陈同从小酷嗜诗书,曾对《牡丹亭》的各种版本作过比较,也读过不少评论。后来她得到了《玉茗定本》,于是"爽然对玩,不能离手,偶有意会,辄濡毫疏注数语:冬釭夏簟,聊遣闲间,非必求合古人也。"她对《牡丹亭》上卷所作批语,是吴人在她死后通过其乳母得到的。陈同在弥留之际曾口授其姊书录了好几首七绝,其中一首云:"昔时闲论《牡丹亭》,残梦今知未易醒;自在一灵花月下,不须留影费丹青。"②由此不难窥见这位少女对《牡丹亭》的至爱,以及《牡丹亭》在她心灵上所泛起的波澜。

谈则也是位"雅耽文墨,镜奁之侧安书簏"的才女,她著有《南楼集》三卷。当她嫁到吴家,发现了陈同批点的《牡丹亭》旧稿之后,便爱不释手,甚至能背诵。于是"暇日仿(陈)同意,补评下卷。其杪芒微会,若出一手,弗辨谁同、谁谈。"在谈则逝世10年之后,吴人又娶了钱宜为妻。当钱宜发现了陈、谈二夫人的《牡丹亭》评点本后,"怡然解会,如(谈)则见(陈)同时,夜分灯炮,尚欹枕把读。"一天,钱宜"忽忽不悦",对吴人说:"宜昔闻小青者,有批《牡丹亭》跋,后人不得见。见冷雨幽窗诗,凄其欲绝。今陈阿姊评已逸其半,谈阿姊续之。以夫子故掩其名久矣!苟不表而传之,夜台有知,得无秋水热泥之感。宜愿卖金钗为锲板资。"于是在吴人的支持下,钱宜主持了附有陈、谈二人批语的《牡丹亭》的编辑、校

① 张大复:《梅花草堂集·俞二娘》。
② 以上有关陈同材料,参见三妇本《牡丹亭》吴人序文和钱宜眉批。

勘和雕版事宜。她自己"偶有质疑,间注数语",标明"钱曰"。另在谈则的钞本中,曾杂有吴人"以《牡丹亭》引证风雅"的一些评语,钱宜标明"吴曰",并作夹批处理。陈、谈、钱三人之评则作眉批处理,以示区别。

一夫三妇合评一部天下闻名、风靡昆曲舞台的名剧《牡丹亭》,此事本身就带有强烈的传奇色彩。诚如顾姒在三妇本《牡丹亭》跋中所指出的:"文章有神,其足以垂后者,自有后人与之神合。设或陈夫人评本残缺,无谈夫人续之;续矣而秘之筐笥,无钱夫人参评,又废首饰以梓行之,则世之人能诵而不能解,虽再百余年,此书犹在尘雾中也。今观刻成而丽娘见影于梦,我故疑是作者化身矣!"三妇合评本《牡丹亭》,出于一夫三妇之手,事情如此巧合,评语又独具风采,因此很快就广为流传,且脍炙人口,这也有力地促进了"《牡丹亭》热"的升温。那么,它在《牡丹亭》的研究史上又该作何评价呢?还是让我们先看看当日闺阁才女的评论吧。

书初出时,文人学士案头无不置一册。唯庸下伶人,或嫌其难歌,究之善歌者,俞增韵折也。当时,玉茗主人既有自解,而世之文人学士,反复申之者尤多。世乃共珍此书,无复他议。然而批却导窾,抉发蕴奥,指点禅理文诀,以为迷途之津梁,绣谱之金针者,未有评定之一书也!今得吴氏三夫本,读之妙解入神,虽起玉茗主人于九原,不能自写至此。异人异书,使我惊艳。嗟呼!自天地以来,不知几千万年,而乃有玉茗之《还魂》,《还魂》之后,又百年余,而乃有三夫人之评本。自古才媛不世出,而三夫人以杰出之姿,问钟之英,萃于一门,相继成此不朽之大业。自今以往,宇宙虽远,其为文人学士,参会禅理,讲求文诀者,竟无以易乎闺阁之三人,何其异哉,何其异哉!予家与吴氏世戚,先后睹评本最早。既为惊艳,复欣欣序之。盖杜丽娘之事,凭空结撰,非有所诬而托于不字之贞,不碍承笔之实,又得三夫人合评表彰之,名教无伤,风雅斯在,或尚有格,而不能通者,真夏虫不可语冰,井蛙不可语天,痴人前,安可与之喃喃说梦也哉!(林以宁《还魂记题序》)

在吕玉绳、沈璟、臧懋循等"诸家改窜以就音律,遂致原文剥落","又经陋人批点,全失作者情致"的情况下,吴吴山三妇能尽力搜求"玉茗定本",严加校勘,精心合评,并雕版刊行,"使书中文情毕生,无纤毫憾,引而伸之,转在行墨之外",理应载入《牡丹亭》的研究史和中国戏曲理论批评史。[1] 至于三妇从同样感到封建礼法压抑的妇女视角,对《牡丹亭》的主旨及其意趣神色所作的评点,不但可以看出她们作为真正批评家的勇气,也反映了《牡丹亭》所宣扬的"情至"新观念对于清初妇女的深远影响。有关吴吴山三妇批语的特色和价值,可以参见拙作《论吴吴山三妇合评本牡丹亭及其批语》,这里就略而不论了。

作为明末清初"《牡丹亭》热"第二个高潮期的最后一波热浪,三妇合评本《牡丹亭》的出现,为明末清初的"《牡丹亭》热"作了一个完美的结局,给广大的《牡丹亭》迷以及读者和观众,留下了难忘的情感冲击和心灵震撼,其社会影响是十分深远的。

在吴吴山三妇合评本《牡丹亭》诞生30多年后的雍正年间(1723—1735),又有一位闺阁才女程琼,有鉴于吴吴山三妇对《牡丹亭》的批点过于简短,不足以阐明剧作的寓意,在其丈夫吴震生的合作之下,对《牡丹亭》作了匠心独具的注解、注释和评点。初稿《绣牡丹》刊刻于雍正年间,修订稿改名为《才子牡丹亭》;乾隆二十七年(1762)重新梓行时,又题《笺注牡丹亭》。[2] 这部《才子牡丹亭》的独特之处在于"宛如百科全书般的丰富内容、情色化的评点,以及它的女性批者选择女性作为预设的读者。"[3]由于评点的情色化,乾隆年间《才子牡丹亭》曾被列为禁书。"奇文共欣赏,疑义相与析。"《才子牡丹亭》这部堪称中国古代戏曲评点本的异类奇书,同样值得认真研究。鉴于《才子牡丹亭》问世之日,明末清初的"《牡丹亭》热"已告结束,因此本文也只能遗憾地割爱不论了。

结 语

明末清初的"《牡丹亭》热",当开始于《牡丹亭》问世后10年左右,直至清康熙的前半期,前后长达80余年。晚明是"《牡丹亭》热"的第一个高潮期,明清易代之际是低谷,清康熙前半期则是第二个高潮期。

明末清初的"《牡丹亭》热"内容丰富,而表现形态多种多样:既有《牡丹亭》的改作、仿作和续作,又有各具特色的《牡丹亭》的评点本;既有家乐和民间戏班的竞相搬演《牡丹亭》,又有阅读、欣赏和演出后的各种反应;既有士夫文人的曲学争论,又有伶人演唱的逸事异闻;既有

[1] 以上引文,均见三妇本《牡丹亭》顾姒跋。
[2] 参见史震林:《西青散记》,台北:广文出版社1982年版,第176页。
[3] 参见华玮:《牡丹有多危险?——文本空间、才子牡丹亭与情色天然》,《文化艺术研究》2012年第三期。

闺阁才女的圈注评点,又有市井妇女的吟玩成痴——从各种视角,广泛而连续不断地反映了《牡丹亭》文本和演唱的巨大社会反响。

明末清初的"《牡丹亭》热",出现于昆曲艺术与昆腔传奇和南杂剧大普及、大繁荣的黄金时期,它的出现,既是昆曲艺术与昆腔传奇和南杂剧大普及、大繁荣的一个突出的表现,又有力地促进了这种大普及和大繁荣。

明末清初的"《牡丹亭》热"结出了丰硕的成果,择其要者有四:使广大的读者和观众,尤其是妇女,接受了一次生动的"情至"新观念的洗礼和教育,唤醒和促进了他们的情至意识,此其一。

其二,引发了"汤沈之争"这一场曲学大争论,并最后形成了"汤辞沈律,合之双美"的共识。这对昆曲艺术与昆腔传奇和南杂剧的发展具有十分深远的意义。

其三,在《牡丹亭》热中还形成了瓣香汤显祖及其"临川四梦"的玉茗堂派,其代表曲家是晚明的吴炳和孟称舜,清初的洪昇和张坚。除张坚之外,其他三人均生活于明末清初"《牡丹亭》热"的高潮时期。玉茗堂派有三大特点:首先,"上下千古,一口咬定情字"(杨古林《梦中缘》首出"梁州第七批语"),"为情作使",这是玉茗堂派带有根本性的诗点;其次,以幻笔写真境,借仙鬼以觉世,这是玉茗堂派在艺术表现上的显著特点;最后,"案头蓄之令人思,氍毹歌之令人艳"(无疾子《情邮记小引》)。①

其四,汤显祖生前深为人们不理解《牡丹亭》的曲意而苦闷感慨。但明末清初的"《牡丹亭》热",却不止有力地表明了广大观众和读者尤其是妇女对《牡丹亭》曲意的理解和赞赏,而且对于汤氏的人格、思想和文学创作也作了全面的肯定和歌颂。汤显祖病逝于万历四十四年(1616),可以说,他生前已看到了"《牡丹亭》热"的端倪;而他身后那波澜壮阔的"《牡丹亭》热",乃是广大的士夫文人和平民百姓对汤氏最深情的纪念,也是最公正、最热烈的称颂。汤氏若死后有知,当含笑于九泉矣!

余 论

2001年五月,联合国教科文组织将中国的昆曲列入"人类口述和非物质遗产代表作"名录,这为昆曲的抢救、传承与振兴带来了契机。10多年来,在党和政府的正确领导下,昆曲的抢救、传承和振兴工作取得了举世公认的成就。昆曲开始走出国门,面向世界,已成为名副其实的全人类的文化遗产。令人颇感兴趣的是,在抢救、传承和振兴昆曲的过程中,又一次出现了"《牡丹亭》热"。自2003年2月起,白先勇先生携手苏州昆剧院及昆曲知音所新编的青春版《牡丹亭》,揭开了这次新的"《牡丹亭》热"的帷幕。诚如白先生所说:"青春版《牡丹亭》,自2004年台北首演以来,十年间已上演二百二十场。自台北出发,巡演遍及两岸四地,大江南北,远渡重洋,到美国西岸,观众人数达五十万,主要城市有台北、香港、北京、天津、上海、苏州、杭州,中国南方到达桂林、广州、厦门等地;以至美国、英国、希腊,几乎场场爆满,创下昆曲演出史的纪录。"②更令人惊讶的是,在青春版《牡丹亭》一炮打响之后,各地昆曲院团新改编的10多种《牡丹亭》,也陆续演出于海内外舞台,争奇斗艳。在新世纪第一个10年之内出现的新的"《牡丹亭》热",它以昆曲的振兴为指归,以昆曲走进高校、接近青年、走向世界为其显著特点。毋庸置疑,近10多年来的"《牡丹亭》热",与明末清初的"《牡丹亭》热"相比较,虽自有其特点、表现形态和成果,但同样值得关注和研究。限于篇幅和主题,拙文只能在文末提一下,不展开论述了。

<div style="text-align:right">癸巳年酷夏初稿,
深秋修定于吴门苪溪轩</div>

(原载于《汤显祖逝世400周年国际高峰学术论坛会议(抚州)论文集》(2016年))

① 王永健:《"玉茗堂派"初探》,江西省文学研究所编《汤显祖研究论文集》,北京:中国戏剧出版社1984年版。
② 白先勇:《青春版〈牡丹亭〉制作感言——写在参加第十届中国艺术节演出之际》,《姑苏晚报》2013年10月13日。

《牡丹亭》的地方戏改编①

赵天为

《牡丹亭》问世400年来,不断被改编上演。人们一般关注的《牡丹亭》改编本是昆曲演出本,其实有不少的地方剧种也有《牡丹亭》的改编和演出。由于剧种体制的不同,地方戏改编无法如昆曲一般计较曲律的得失、词句的沿袭、表演的传承。但大多数改编者面对《牡丹亭》都是怀着一颗敬畏之心,在尊重原著的基础上结合地方剧种的特点进行二度创作,在演唱体制、角色行当、念白设置、表演呈现等方面表现出鲜明的个体性特征,给观众带来异彩纷呈的舞台享受。地方戏舞台上的《牡丹亭》演出有两种,一种是折子戏演出,一种是全剧演出。由于折子戏重在表演,难窥全豹,所以这里主要对全剧的改编演出本进行梳理和讨论。

就目前所收集到的资料来看,《牡丹亭》的地方戏改编大概有23部,最早的是20世纪初的粤剧俏丽湘小生聪本《牡丹亭》,其他改编本都出现在中华人民共和国成立以后,其中有10部改编作品是20世纪以来伴随着昆剧的复兴而改编演出或者摄制成影视作品的,形成了一股热潮。相对于汤显祖的《牡丹亭》原著来说,地方戏改编有以下共性:主题上,认可原剧对"情"的讴歌和赞美,充分表现了杜丽娘对理想的执着追求,但在阐释的过程中,由于时代或者理解的原因,有的剧作会将主题缩小为自由恋爱对封建婚姻制度的抗争。情节上,绝大部分改编本选择了从《闺塾》或者《游园》开始,到《回生》结束,围绕爱情的主线删繁就简,主要是在有限的演出时间内为观众呈现完整的故事。人物上,随着情节的简化而增删调整,对主要人物进行强化、提升或者典型化。语言上,除早期部分剧本外,大多改编本的注意力不再是对原词的袭用,而是在剧种习惯的基础上化用原词,力求通俗易懂、符合观众需要和时代审美。当然,《牡丹亭》的地方戏改编更多体现出的是其个性特征,以下分三部分梳理分析。

一、民间最早的关注

已知最早的《牡丹亭》地方戏改编本为粤剧俏丽湘小生聪本《牡丹亭》,其大致的改编和演出时间在1904至1918年之间②。这是活跃于清末民初的粤剧红伶俏丽湘和小生聪的演出本,包括《首本》《丽娘写真》《骂罗访美》《赐寿谐婚》四卷③。剧本将《牡丹亭》原来的曲联体改为板腔体,唱词由原来的长短句改为十字句,丫鬟的说白则使用广州方言,反映了清末民初粤剧脱胎于汉剧的面貌,也表现出明显的广东地方特色。这是一部民间化了的《牡丹亭》,具有地方戏曲的朴拙特质。剧本最大的改动是对柳梦梅(柳志开)的大力强化。汤显祖《牡丹亭》中,杜丽娘是当之无愧的女主角,她对理想的追求浪漫而执着,相对而言男主角柳梦梅则要被动得多。俏丽湘小生聪本《牡丹亭》则因人改戏,充分发挥俏丽湘擅演苦情戏,小生聪唱作俱佳、挥洒自如的特点,通过《骂罗访美》和《赐寿谐婚》的情节重点叙述柳志开对爱情的追求,更增加了他怒骂判官、争取婚姻等新的创编。改编本中的柳志开志诚专一,他追求的对象始终是梦中人杜丽娘,因"惊梦"而去查访;因认出画中人就是梦中人、亦即是自己的意中人,才将春容拿回书房,为的是更好地怀念。二次"惊梦"时,杜丽娘的魂魄进入柳志开的梦境,他丝毫没有害怕,而是和意中人共话缠绵、倾诉自己的思念。当柳志开沉浸于"梦里姻缘逢今夕"的难得和美好,猛然跌落到现实——他发现是书童假扮丽娘哄骗自己时,那满腔无法实现的爱恋就爆发成了对爱情阻断者的怨恨。于是他怒责书童赶走美人、怒打门神拆散夫妻,进而写诗怒斥阎王:"湛湛青天有可欺,举头三尺有神只。地府看来无报应,阎君也有受人私。"因为这首诗,柳志开生魂被勾至稽查判官处审问。他直斥判官拆散鸳鸯:"被你拆散鸳鸯影,注生注死定有私情。"进而又抓住鬼差因为醉酒令杜丽娘提前两刻命终的"两刻之私",发怒威胁要往城隍庙告状。此举迫使稽查判官只好答应想条良计,最终将杜丽娘生死簿上"一十七"改为"六十七",成就了杜柳姻缘。可见,成功打破"死而不能复生"的定论、促成杜柳的最后团圆是柳志开大力争取

① 本文是国家社科全国艺术科学规划课题"昆剧表演艺术的脚色传承"(项目编号:11CB086)的阶段性成果。
② 赵天为:《俏丽湘小生聪本〈牡丹亭〉》,《戏曲研究》第86辑,第246页。
③ 剧本载台湾"中央研究院"历史语言研究所编《俗文学丛刊》(第134册),台湾:新文丰出版股份有限公司2002年版。

的结果,他的智慧和胆量都前无古人。这位粤剧中的柳梦梅(柳志开)为了爱情不惜身赴地狱,怒责阎君,成就美满的姻缘,令人赞叹汤氏原本中那个并不怎么可爱的柳梦梅在粤剧舞台上成功转型为一个"义深情奇"的形象,俏丽湘小生聪本也因此而成为《牡丹亭》改编史上第一个以柳梦梅(柳志开)为第一主角的改编本。

中华人民共和国成立后出现的《牡丹亭》粤剧改编本也大放异彩,最著名的莫过于唐涤生改编本《牡丹亭惊梦》。全剧共8场:《游园惊梦》《写真》《魂游拾画》《幽媾》《回生》《探亲会母》《拷元》《圆驾》。1956年由仙凤鸣剧团首演,白雪仙、任剑辉主演。①

由于这一改编本是将《牡丹亭》原本55出的情节编为8场戏,所以改编者将原著进行了高度浓缩,如第四场《幽媾》就融合了原著中《玩真》《幽媾》《旁疑》《欢挠》《冥誓》等多出戏的内容。有的情节则进行了较大改动,如第八场《圆驾》,改成由于杜宝的固执,柳梦梅愤而不认岳父,发誓:"要我躬身拜丈人,除非银汉同浮双月亮。"最后杜丽娘用巧计,以月亮"一个在天之涯,一个在水中央"解围,使全家团圆。这样的改编既体现出丽娘的聪慧,又解决了翁婿之间的矛盾,富有巧思。与众不同的是,唐涤生改编本罕见地加进了一个人物——梅春霖,以和柳梦梅形成对比。梅春霖是杜丽娘的姨表兄,二人自丽娘12岁以来未曾相见。二人见面时杜丽娘已被父亲、老师拘束了6年,当面禁忌颇多,又遭杜宝教训,不敢交谈。柳春霖在丽娘游园时欲陪同被阻,在丽娘病危时欲探视被阻。故事充分表现了封建礼教对杜丽娘的拘束之深。他们再次见面已是丽娘还魂遇母的时候,柳春霖奉命护送杜夫人回南安休养,路上春香因借茶认出杜丽娘,母女相见。柳春霖向丽娘倾诉:"我流尽三年相思泪,几回梦绕牡丹亭。"其实他之前已向春香求亲了,因而春香责春霖"只是口上多情"。柳春霖的薄情和柳梦梅的痴情正好形成鲜明的对比。但可能因为演出时间的关系,《训女》《会母》的情节在舞台演出中都被删去了。时间因素的减缩当然无可厚非,但是唐涤生改编本将游园、惊梦、写真、离魂诸情节设置在一天之内发生,信息量过大,逻辑上也难有说服力。

《牡丹亭惊梦》算不上唐涤生最好的作品,但是在唐涤生的编剧生涯中占有重要的地位,可以说是他取材元明古典戏曲进行改编并登上自己创作高峰的起点。其突出的特色即是辞藻清丽、音韵和谐、节奏流畅。为了保持原著的精神,唐涤生往往化用原词,使之典雅优美。

如《幽媾》中的一支【倩女魂】:

粉冷香销,泣绛纱,风飘飘,魂在望乡台下,夜萤萤,墓门开处鬼离家。行一步,心惊怕。原来是赚花阴,夜犬吠萤花。倩芭蕉遮掩在荼薇架。原来是谯楼鼓,落寒更报月华,休怕,休怕。我敲弹翠竹窗栊中,待展香魂去近他。

曲文化用原词,富有诗情画意。唐涤生自己就曾说过:"我为了欲译一句原词或化一句原词,每每尽一日夜不能撰成新曲一两句,如第三场幽媾里丽娘与梦梅对唱的小曲双星恨,我是费了三个整夜的时间才能强差人意的完成了。"②【双星恨】部分曲子摘录如下:

(丽娘)真与假?

(梦梅)确未有差。

(丽娘)只系腰瘦减,

(梦梅)一般貌似花,丹青仙姿两潇洒。

(丽娘)被冷烟、冷烟盖玉华,销毁了铅华,骤降丹青价。

(梦梅)鸳鸯帐内同梦去,

(丽娘)又怕冰肌冻着了郎又怕。

(梦梅)唔怕,唔怕。

(丽娘)又怕,又怕,二更断续了两三洼。

(梦梅)怕月照香衾,且闭窗莫理他。

虽是二人相约幽媾的对话,但曲辞清丽风雅,又戏剧性十足。不但曲辞,唐涤生对待宾白也是非常重视和考究的。叶绍德曾在《剧本在粤剧史的重要性》一文中记述自己和唐涤生在新新酒店请教怎样才能编写粤剧剧本的一次谈话,唐涤生笑笑回答说:"写曲填词你不用操心,当你写口古口白写得好的时候,你的剧本便成功了。"③就如《幽媾》里的这段对话:

(丽娘细声白)柳公子。

(梦梅更惊白)素昧生平,点解佢识我慨呢。

(丽娘口古)柳公子,素昧生平,仍可相逢梦里,相逢何必曾相识呢,我望你珍重良宵利那。

① 叶绍德:《唐涤生戏曲欣赏·附录》,香港:香港周刊出版社1986年版。
② 唐涤生:《编写〈牡丹亭惊梦〉的动机与主题》,载《姹紫嫣红开遍——良辰美景仙凤鸣》卷一,香港:香港三联书店1995年版,第11页。
③ 叶绍德:《剧本在粤剧史的重要性》,载《唐涤生戏曲欣赏》,香港:香港周刊出版社1986年版,第16页。

（梦梅口古）小姐，到底你驾雨而来，抑或乘风而入（惊介）你……你几时入咗呢，我都唔知慨，你令我心摇意荡眼昏花。（欲避介）

（丽娘口古）柳相公，所谓最难风雨故人来，不是故人又怎能乘风驾雨，你何必问我点样嚟呢，我究竟都嚟咗叻（介）其实在你心生绮念慨时候，我就入咗嚟叻……唉，相公，你既怕又何必想，既想又何必怕呢。

（梦梅口古）吓，我几时有心生绮念，纵使有不过为客馆寂寥，想念着画里娇娃。

（丽娘一笑掩唇横波一顾即起双星恨宝子逐级下芳苑倚芭蕉树下低头玩弄绛纱介）

（梦梅跟住梯畔食住宝子，自言自语介白）本来不明来历，避之则吉，不过佢意态撩人，何妨步下芳苑（又惊又爱下楼）看他一看。

美人深夜到访，柳梦梅又惊又爱又怕，欲离不舍，十分风趣。唐涤生在宾白上也是煞费苦心的。如此一方面继承汤显祖原本的优点，一方面加以适当的修改，唐涤生每每加入浅显口语，将艰涩的古词修改得平易生动，更易被大众接受。因此，唐涤生最大的功绩应该是开创了文人化的粤剧创作路线。他借着改编名家名作，而使作品的水平得以提升。白雪仙就曾回忆说，他（唐涤生）把汤显祖的《牡丹亭》改写为"仙凤鸣"的《牡丹亭惊梦》，辞藻优雅细致，起初观众说我们曲高和寡，但我们坚持，因观众是我们带着他路子走的。后来演《蝶影红梨记》及《帝女花》等，观众便开始懂得欣赏，反而提高了我们剧团的位置，也提高了观众对欣赏粤剧艺术的水平。[1] 由此，《牡丹亭惊梦》越演越受欢迎，为雏凤鸣剧团镇班戏宝。

同时期影响较大的粤剧改编本还有谭青霜《牡丹亭》。广东粤剧院所藏手抄本共4场：第一场《闺塾》；第二场《惊梦》；第三场未拟名，包括写真、闹殇情节；第四场《还魂》，包括拾画叫画、魂游、冥誓、还魂诸情节。改动较大的是：柳梦梅游园时见丽娘坟墓，陈最良介绍了起观缘由。柳梦梅回忆起梦中情形，拾画玩真，希望梦里再逢。丽娘魂游相见，柳梦梅得知梦中人、画中人就是眼前人，但又知丽娘已死，愿化为情鬼。丽娘告知可以复生。手抄剧本上署：广东粤剧院第三团演出。又手书："尚需修改"，可见尚未定稿。此剧1957年由太阳升粤剧团首演，导演陈予之、吕玉郎，主演吕玉郎、林小群

等。1957年，《南方日报》举办"选举最受观众欢迎的粤剧演员和剧目"活动，谭青霜改本《牡丹亭》被选为5个最受欢迎的剧目之一。

在谭青霜改编本基础上，后来又有陈冠卿整理本。署名改编：望江南、谭青霜；剧本整理：陈冠卿；导演：陈西名。全剧共6场：《闺塾闹学》《游园惊梦、寻梦》《写真闹殇》《游园拾画》《叫画魂会》《掘坟圆梦》。此剧将丽娘做梦的地点改在花园中，丽娘游倦之时于牡丹亭畔、芍药栏前略为将息，梦会柳梦梅。强调了"牡丹亭"的梦会地点。又让柳梦梅时时将梦中人、画中人、眼前人相互勾连，突出了书生痴情的一面。但是原来的谭青霜改编本和汤显祖原词最为接近，这一版本则改动较大。此演出版1980年摄成VCD，由广东粤剧院一团演出，杜、柳分别由郑培英、关国华扮演。

此后很长一段时间，粤剧《牡丹亭》都没有新的改编本出现。在1995年6月至2002年3月《香港首演的新编及改编粤剧剧目》中记录有粤剧《寻梦描真》折子戏，编剧：文华；艺术顾问：钟丽蓉；天马菁莪粤剧团2001年12月29日首演。[2]

2014年2月10日，佛山粤剧院在佛山琼花影剧院上演粤剧《金石牡丹亭》。编剧李居明（香港），导演龙俊杰。李淑勤饰杜丽娘，梁耀安饰柳梦梅。剧名寓意"情之所至，金石为开"，剧情演到回生止，但是具体情节发生了很大改变。剧情大意为：南安府尹杜宝上任半年，后园有牡丹亭。其女杜丽娘春日种下八种花卉，引来八大花神。花神转动时光，将杜丽娘和三年后下任府尹之子柳梦梅这两个不同时空的男女引入梦境，撮合成情侣。但因判官错判，丽娘慕色而亡，成为千古冤案。三年后柳梦梅访牡丹亭，偶遇丽娘自画像，方知太湖石洞灵柩中之丽娘竟是三年前的梦中情人。花雨之夜，二人再度重逢，阴阳合抱。可惜柳梦梅因被丽娘吸去阳气，形神大伤。新任判官重审此案，丽娘得花神之助，获赠还魂香。不料杜宝回衙，误会柳梦梅为盗墓贼，折断还魂香，柳梦梅欲以身殉情。千钧一发之际，判官回，丽娘得以还魂，夫妻团圆。[3] 本剧作曲谈声贤接受采访时说："此剧本初看似天马行空、全无条条框框，但树在舞台上却甚是好看，趣味性、色彩性很强。"但也有评论者认为这一改编本将杜柳爱情设置为"仙缘"，本身就失去了

[1] 参见 http://hk.geocities.com/ypsinfung/gm。
[2] 资料见香港中文大学音乐系戏曲数据中心，录此备查。
[3] 参见 http://www.yuejuopera*org.cn/dtxx/mjmjyczx/20140317/741.html。

《牡丹亭》最精华的内涵,因而让人难以接受。①

二、家乡父老的热爱

《牡丹亭》的作者汤显祖是江西临川人,1598年左右从遂昌知县任上挂冠归田,完成了《牡丹亭》的构思与创作。因此江西临川乃至遂昌一带流行的地方戏曲对《牡丹亭》的改编演出表现出了极大热情。赣剧(弋阳腔)、采茶戏、婺剧都有自己的改编作品,甚至不止一部。

赣剧弋阳腔《还魂记》,由石凌鹤改译,时间最早,影响也最大。全剧共9场:《训女延师》《春香闹塾》《游园惊梦》《寻梦描容》《言怀赴试》《秋雨悼殇》《拾画叫画》《深宵幽会》《花发还魂》。此剧曾被评为"写出了汤显祖"。1957年12月,江西省赣剧团首次用弋阳腔演出《还魂记》,成为中国戏曲史上的盛事。执行导演岳忠唐,潘凤霞饰杜丽娘,童庆礽饰柳梦梅。1960年,长春电影制片厂将该剧摄制成彩色舞台艺术片,由江西省赣剧院演出,导演黄粲、王家乙。②

此剧情节改动不大,只是删去了石道姑,将最后帮助柳梦梅开坟者改成了南安府家员赖大而已。其主要的成就是在完成地方戏改编的同时仍然保持原著的意趣。为此,改编者石凌鹤特意撰写《关于〈临川四梦〉的改译》③一文,提出了四个方面的改译原则和方法:第一,尊重原著,鉴古裨益。即保留"以情格理"的主题思想,删削迷信说教。第二,保护丽句,译意浅明。即在尊重原著的前提下,尽可能将语言改译得通俗一些。第三,重新剪裁,压缩篇幅。即缩长为短,删去多余的情节。第四,牌名仍旧,曲调更新。即只依原牌子从事浅释改译或填词,演出时参照本剧种曲牌选定或调整曲调即可。其中语言的把握当然是最重要的,石凌鹤尽量不动曲牌,有时虽然换了曲牌,"并因乐曲规定而改动了不易理解的若干词句,但没有改变原词句的本色,借以存真"。如《寻梦》中著名的【江儿水】:

【江儿水】偶然间心似缱,梅树边。这般花花草草由人恋,生生死死随人愿,便酸酸楚楚无人怨。待打并香魂一片,阴雨梅天,守的个梅根相见。④

石凌鹤改作:

【红衲袄】偶然间到梅边,心境悠然,这般花花草草由人恋,生生死死随人愿,酸酸楚楚无人怨,化作香魂一片,阴雨梅天,守定这梅根相见。

石凌鹤赣剧版只是将原词稍作浅显的改换,通俗而不失原作意趣,成为较为成功的案例,被认为"达到雅俗共赏"⑤。如秦腔改编《牡丹亭》的《深宵幽会》一场,开始就直接套用了石凌鹤赣剧改编本"泉下长眠梦不成"一段词。赣剧弋阳腔《还魂记》的演出也大获成功,刘少奇看后曾称赞说:"这出戏表演、唱腔都很美,很有诗情画意。"主演潘凤霞的表演也获得毛主席题字赞美"美秀娇甜"。⑥ 赣剧传奇清唱《还魂曲》,为黄文锡改编本。全剧包括序曲、第一乐章《游园》、第二乐章《惊梦》、第三乐章《幽会》、第四乐章《还魂》、尾声。全剧由江西省赣剧团演出。通过清唱表演的方式,突出表现了杜丽娘、柳梦梅和以杜宝为代表的封建礼教的冲突。⑦

传奇清唱《还魂曲》中的矛盾冲突更加简单化和尖锐化,杜宝是作为阻止丽娘还魂,反对柳、杜婚姻的反动势力出现的。改编者甚至将杜宝进一步极端化,改造成了一个建卫道士的典型。如杜宝的出场:

[天幕色调阴晦,跑云。

[器乐及混声合唱交织,出现杜宝的主旋律,渲染封建礼教统治的恐怖森严气氛:

哗……哗……

[男中音独唱:

四德三从千古鉴,

儒家绳墨定方圆。

在这样的重压之下,杜丽娘"读《闺范》强把身心收敛",却在"眉宇间隐现淡淡的哀愁"。当杜丽娘与梦中的书生互诉情思时——[伴有强烈打击乐的杜宝音乐主调,由弱渐强。

[灯光闪烁,梦梅扶丽娘坐下,闻声惊走。丽娘呼:"秀才!秀才!"伸手拉扯。

[大锣一击,灯光骤亮。丽娘扯住杜宝的衣袖,惊,急松手,低头。

① 何花:《改编经典远非想象中那么容易——粤剧〈金石牡丹亭〉观后有感》,《南国红豆》2014年第2期。
② 剧本载《汤显祖剧作改译》,上海:上海文艺出版社1982年版。
③ 石凌鹤:《汤显祖剧作改译》,上海:上海文艺出版社1982年版,第1—11页。
④ 汤显祖著,徐朔方、杨笑梅校注:《牡丹亭》,北京:人民文学出版社1998年版,第67页。
⑤ 《中国戏曲志·江苏卷》,北京:中国ISBN中心1998年版,第214页。
⑥ 参见 http://blog.sina.com*cn/s/blog_8272b2490101k4qp.html。
⑦ 剧本载《影剧新作》1986年第4期。

[同时天幕柳暗花明的景象消失,恢复阴晦色调,跑云。

[杜宝脸色阴沉,威严呵斥:"女儿,大胆!"

接着,在"惊梦"后引出杜宝对女儿"再不许足把花园践,败坏了儒门礼教罪大如天"的训诫。正是在杜宝这样的训诫下,在杜宝那"你好大胆!你敢背叛?你你你罪大如天"的主调冲击下,丽娘自觉四面受敌,晕倒,从而一病不起,感伤而亡。《还魂》一章中,柳梦梅要开坟,又是杜宝前来阻拦。柳梦梅"委曲求全拜泰山",换来的却是杜宝的怒斥:"甚良缘?真厚颜!人已死,魂怎返?分明是邪说异端!"又道:"纵生还,败坏门风非等闲,也须当花妖狐媚严查办!"他最终被土神唤来的狂风卷走,杜、柳才得以团圆。这里的杜宝完全是可憎的封建卫道士嘴脸,柳梦梅骂得好:"论人情,你情无半点。"他毫无父亲对女儿的怜惜之情、疼爱之意,满脑子的礼教与道学。人物形象更鲜明、突出,更典型化了,但也变得平板、单一,远不如原著中的形象丰满。

20世纪90年代末,黄文锡还改编了两个版本的赣剧弋阳腔《还魂后记》。改编者有感于《牡丹亭》多演前半而舍弃后半,特意取材于《牡丹亭》后半部改编,着重敷演杜丽娘还魂以后的情节。第一个版本由江西省赣剧团首演,全剧共7场,情节包括欢挠、冥誓、回生、婚走、遇母、闹宴、硬拷、圆驾。幕前合唱最能体现作者的用心:"从来评说牡丹亭,游园惊梦最倾心;只道还魂成绝唱,却将余墨等轻尘。谁解临川真曲意?试翻古调作新声。"改本在"遇母"中母女叙旧时,插入了一些《游园惊梦》《闹殇》的经典唱段。《冥誓》后又加进了丽娘返回阴司,披红挂彩,让判官、鬼卒送她还魂的情节,增加了丽娘的主动性。①

第二个版本全剧共8场,情节包括回生、婚走、遇母、闹宴、硬拷、圆驾。改本增加了许多新的内容,如杜宝升官回京后,拒不承认女儿女婿,除吊打柳梦梅外,竟然请来道箓司祭法,鞭打、幽禁杜丽娘,以退煞星。杜丽娘回生后一度认为"鬼可虚情,人须实礼",非要讨一个父母之命、媒妁之言。但在她认清了杜宝"只认礼法不论情"的面目后,毅然抛弃了一切礼法观念,自媒自嫁,在关押柳梦梅的马棚与柳梦梅结为夫妻。② 全剧强调了封建礼法的严酷和杜丽娘的彻底觉醒,曾荣获1999年度文化部第九届文华新剧目奖。

新时期影响较大的新版赣剧《牡丹亭》为曹路生改编本。全剧共9场:《闺怜》《惊梦》《寻梦》《诊祟》《写真》《拾画》《幽媾》《冥判》《回生》。编剧曹路生把新版《牡丹亭》比作是赣剧的《人鬼情未了》,因此主要围绕杜丽娘"为情而死,为情而生"这一脉络设计剧情,尽行删去了其他内容。该剧于2003年12月由江西师范大学文化艺术中心首演。导演童薇薇,童坍饰杜丽娘,童侠饰柳梦梅。唱腔方面不仅有赣剧传统的弋阳腔和青阳腔,还加入了海盐腔,成为此版演出的亮点。

新版赣剧中《冥判》一场戏成为全剧的最高潮。原本《冥判》中杜丽娘之所以能赢得判官的同情、获准回生,并不是因为她的"至情",而是因为:其一,杜丽娘的父亲杜宝"为官清正",判官看在"杜老先生份上"才另行议处;其二,判官查得婚姻簿上写着杜丽娘和柳梦梅"前系幽欢,后成明配",判官不过是遵从丽娘命运的安排罢了。正如吕效平先生在《戏曲本质论》中所言:"杜丽娘的死而复生,主要的并不是剧中人的意志和行动的结果,而是作者的意志和叙述的结果。"③对这一点提出挑战的只有新版赣剧《牡丹亭》。编剧曹路生将"冥判"移至"幽媾"之后,先让杜丽娘私赴阳间与柳梦梅幽会,被抓回阴间后面临"触犯天条,会被打入十殿地狱受苦"的处罚。判官将杜丽娘带到阎罗十殿各走一遭,看尽了惨烈、诡异的场景。但是杜丽娘仍然"情"不自禁,即便被罚为鸾燕蜂蝶,也要与柳梦梅厮守一生:

杜丽娘:(唱)做蝶儿呵,俺偏等梅花开;
做蜂儿呵,俺只把梅蜜采;
做燕儿呵,俺仅在柳间徘徊;
做莺儿呵,俺单停柳枝报春来!
(白)俺只想与柳郎厮守一生哩!

她的"至情"终于感动了众人和判官,获准回生。在此,死而复生由作者的意志、命运的安排转化为"剧中人的意志和行动的结果","至情"是杜丽娘得以回生的关键,主动的抗争使杜丽娘赢得了自己的未来,从而强化了人物追求自由的主动性和锲而不舍的精神,使人物的性格、戏剧的主旨都得到进一步凸显。这一改动使新版赣剧从众多的改本中脱颖而出,是新的突破和有益的尝试。

① 剧本载《影剧新作》1997年第4期。
② 剧本载《影剧新作》2000年第3期。
③ 吕效平:《戏曲本质论》,南京:南京大学出版社2003年版,第145页。

但是这样处理也有矛盾:"幽媾"提前了,杜丽娘该怎样向柳梦梅交代还魂事宜呢?新版赣剧的处理是,杜丽娘在被鬼役抓走时叮嘱说:"柳郎,记取后园太湖石旁梅树之下是俺的墓穴,柳郎若要与俺重逢,择吉日开棺见俺,或许有回生希望也未可知!"别忘了,按律,开棺可是要杀头的!如果不能回生,杜丽娘会陷自己的爱人于何种境地呢?杜丽娘对自己命运的不确知性,同时也削弱了让柳梦梅开棺的现实合理性,怎样处理才更完美,还值得斟酌。

采茶戏改编的《牡丹亭》共有两个版本。

一是张齐 1981 年改编本。全剧共 7 场:《延师闹塾》《游园惊梦》《寻梦闹殇》《拾画冥誓》《回生婚走》《托夫遇母》《拷元认亲》。基本上择原著重点场次串联而成,但结尾改为花神逼迫杜宝允婚,使夫妻、父女团圆。1982 年崇仁县采茶剧团以抚州采茶调上演。导演周悦文、梅制科、陈健金。汤慧珠饰杜丽娘,张凯庭、杨忠饰柳梦梅。①

二是近年新推出的临川版采茶戏《牡丹亭》,由黄文锡担负剧本的"选辑"工作,导演涂玲慧。此版采用无场次的线性结构,在推动剧情的过程中,利用现代舞台条件,使数个演区齐头并进,让情节发展时空交错,对少数观众不明头绪之处,则配以三言两语的字幕解说,对于"惊梦""圆驾"这样的重点,则拓开表演平台,保留更多的丽词华章。2010 年 10 月汤显祖诞生 460 周年之际,第一届中国(抚州)汤显祖艺术节在当地隆重揭幕,首场演出便是这版"临川版采茶戏"《牡丹亭》。

婺剧《牡丹亭》,由汤显祖曾担任过知县的浙江省遂昌当地婺剧促进会移植演出。剧本整理:包建国;导演:包建国、张婵娟、朱学苏。吴淑娟、张婵娟饰杜丽娘,徐俊花饰柳梦梅。2013 年,该剧由遂昌电视台录制,浙江婺剧团、衢州婺剧团演出。剧情始于《训女》,终于《回生》,文字上也尽量沿袭了汤显祖原词,保留了《牡丹亭》的原有意蕴。

三、多个剧种的演绎

其他地方戏对《牡丹亭》的改编演出可以南北分述。南方剧种如越剧、黄梅戏、莆仙戏;北方剧种如豫剧、北路梆子、青海平弦戏、华剧等。南方剧种的改编大多继承了同样源出于南方的昆曲的特质,文雅、唯美,歌舞并重,渲染了诗化的意境。而北方剧种的改编则更显质朴且具有民间意味。

南方剧种改编演出的《牡丹亭》以越剧为最多。

吕建华改编本《牡丹亭》,全剧共 11 场,情节包括言怀、肃苑、游园惊梦、诀谒、慈戒、写真、诘病、诊祟、闹殇、旅寄、冥判、拾画、玩真、冥誓、硬拷、回生。②本剧从 1995 年开始改编,前后改了 15 稿,2005 年 11 月 27 日由浙江越剧团首演于浙江西山城遂昌县。但此版本再次将全剧压缩为 7 出戏,以杜丽娘、柳梦梅和父母相认为结局。导演俞克平,李沛婕饰杜丽娘。

对于语言的处理,编剧吕建华接受采访时曾说:"核心唱段保持原汁原味,其他唱词则尽量通俗化,目的是想让古典名剧亲近当代观众。"③因此《牡丹亭·惊梦》的【皂罗袍】越剧改本中一字未动,而《寻梦》的【懒画眉】改为"最撩人春色是今年,残红缤纷满庭院,重重粉墙关不住,春心无处不飞悬",体现出越剧唱词比较通俗易懂的特色。

剧情改动较大的是结尾处,为强调柳梦梅的至情,加进了柳梦梅欲撞坟殉情的情节。柳梦梅欲开棺,陈最良阻拦,适逢杜宝升任宰相携家眷前来祭坟,百般阻挡,柳梦梅无奈,一头撞向墓碑,轰然巨响,坟墓裂开,电闪雷鸣,众人惊散,丽娘从坟墓中走出。柳梦梅与杜丽娘、驼孙与石道姑分别结为夫妻,准备远走高飞。杜丽娘还魂受阻说明了现实阻力的强大,虽然结尾有些草草,但还是引人思考,有一定的意义。

更值得注意的是,吕建华越剧改本中于开场、游园、惊梦、回生等几处反复出现花神花仙的载歌载舞:"春光春光,万物欣欣,真爱真情,人间甘霖。爱到真处生可死,情转真时死可生。生可以死,死可以生,人间可贵是情真。"与原本中的男性花神不同,女性的花神花仙更侧重于歌颂和渲染"情"的美好,洋溢着青春和爱情的气息。

红枫改编的越剧《牡丹亭还魂记》,来源于 20 世纪 80 年代上海静安越剧团编排的《还魂记》,2009 年在千灯古镇把这部 20 多年前的舞台剧拍摄成高清版越剧电视连续剧,共 4 集,由 CCTV 新影制作中心摄制。导演陶海、韦翔东,舞台复排导演刘永珍。领衔主演:金静、王君安。由于聘请了昆曲名家华文漪、岳美缇为艺术指导,这个演出版看起来更有昆曲的诗画意境。剧情上改

① 剧本载《整理改编临川四梦汤显祖历史故事剧专辑》,1982 年印制。
② 剧本载《戏文》1995 年第 6 期。
③ 参见 http://ent.sina*com*cu/h/2005-12-06/0830918601.html。

编比较有特色的是：柳梦梅和杜丽娘冥誓时被陈最良闯进来发现了画像，陈最良不相信人死还能复生，持画拉柳梦梅去见杜宝（杜宝只是改去后花园安葬杜丽娘，并未迁官搬走）。但杜、陈都不信柳梦梅的话，还把柳关进大牢，并夺走了返魂香。杜母认为柳梦梅不像坏人，且女儿梦中托婚姻，说不定奇缘天成。春香也主张不管真假，明日祭祀香坛。杜宝则认为荒诞故而不同意。当晚，春香偷出返魂香，又从大牢救出柳梦梅，去杜丽娘坟前点香、开坟，丽娘复生，杜、柳成婚团圆。这样的改编在《冥誓》后、《回生》前可谓波澜陡起，增加了起伏。但是丽娘还魂后杜宝怎么接纳她的？又是怎样接纳"盗墓者"柳梦梅的？都缺乏思想转换的过程，显得草率匆促，也落入了大团圆的俗套。

最近的一次越剧改编是音乐诗画剧《牡丹亭》，编剧和导演都是昆剧出身的浙江越剧团团长陶铁斧，此剧由廖琪瑛饰柳梦梅、谢莉莉饰杜丽娘，2014年12月浙江越剧团首演。由梦会开头，倒叙情节，演到回生结束。据说演出效果唯美，可惜没有看到。

以上三种《牡丹亭》的越剧改编本都是传统意义上的地方戏曲改编，另有刘平改编的小剧场越剧《牡丹亭》则面貌大异。剧本讲述分别扮演杜丽娘和柳梦梅的青年越剧演员扬扬和小倩，在化妆间里对《牡丹亭》的情爱观展开争论，他们在台上幻化演出《惊梦》《寻梦》《写真》《闹殇》《拾画叫画》《幽媾》等经典情节，也回忆起少年的往事。他们让杜丽娘回生，过起了举案齐眉、诗情画意的生活，但"七年之痒"来临，柳梦梅再也画不出当年的杜丽娘，生活无法继续，他们和杜丽娘一样，开始去寻访牡丹亭旧园。该剧由802戏剧工作室和上海演出家艺术团联合打造，2004年5月26日晚在上海话剧艺术中心戏剧沙龙首演成功。沈倩饰演员小倩和柳梦梅，盛舒扬饰演员扬扬和杜丽娘。本剧迥别于传统意义上的《牡丹亭》改编，而是通过现代社会中生、旦两个演员的视角，从现代人的观念去解构汤显祖笔下的爱情。编剧兼导演刘平这样解释："说白了，这是一个有关对峙与对话的戏。是越剧与话剧，是传统与现代，是演员与角色，是生活与梦想，是自己与自己。"①《牡丹亭》的小剧场改编作品比较少见，地方戏小剧场改编作品更少之又少，其探索性、创新性均值得珍视。

黄梅戏《牡丹亭》，林青改编本。全剧自然分成8个段落，包括游园惊梦、寻梦、言怀、写真、闹殇、旅寄、冥判、拾画、玩真、回生、遇母诸情节。②

此剧改动较大的是：杜丽娘是因"与柳梦梅犯有私情"，被阎王罚了三年女监，期满还魂后才来寻找柳梦梅的，二人相见时，她已是人而不是鬼了。因而删去了幽媾情节，二人携手，在牡丹亭共同忆梦境，被石道姑撞见，恰逢杜母、春香赶来祭奠，一家团圆。这种处理很少见，有独特处，但也有不足。杜丽娘还魂靠的不是情的力量，而是阎王的恩赐，带有了宿命论色彩，反而削弱了杜丽娘对"情"不懈追求的精神。

另一突出之处就是该版本中花神伴唱伴舞贯穿始终，充满诗情画意。和吕建华改编的越剧本相似，林青改编的黄梅戏本中，花神以歌舞的形式担起了诠释主题、渲染气氛的作用。如开场时——

一花神：（像念诗般）呀！哪来那么多飞絮呦？

众花神：（唱）那是小姐的缕缕情思，

像柳枝新抽，

多么飘柔，

多么飘柔。

一花神：（白）哪来那么多的情思呦？

众花神：（唱）可听到阁楼上传来的箫声阵阵，

笛声悠悠，

从冬到夏，从春到秋，

织成了许多愁，

化作情思飘啊飘，

飘落在墙外头。

杜丽娘游园入梦时——［梦境，光彩纷纭，众花神翩翩起舞，引柳梦梅上。

众花神：（唱）春光美无限，春色满庭园。好一对多情儿女苦相恋，生死到百年。

杜丽娘寻梦时——

众花神：（唱）满怀心事画屏间，

欲寻旧梦向谁边？

多情懒对妆台镜，

由它粉消云鬓偏。

众花神：（唱）春去秋来日夜长，

蝶飞莺闹为谁忙？

花园断了游春路，

清风为谁透纱窗？

杜丽娘写真时——

① 刘平：《小剧场越剧〈牡丹亭〉的别样风景》，《上海戏剧》2004年第7期。
② 剧本载《安徽新戏》2002年第1期。

花神:(唱)三分春色描来易,
一缕情思画出难。
早知今日相思染,
后悔当初劝游园。

杜丽娘伤情而亡时——

［花神悲伤伴舞

［哀乐声阵阵传来,花神托举着身着白色衣裙的杜丽娘缓缓走来,其余花神伴舞。

花神:(唱)从今后再不为花开花谢添烦恼,
从今后再不为月缺月圆备伤神。

［花神抬杜丽娘下,众跟下。

柳梦梅进园拾画时——

花神:(唱)亭榭荒芜秋千寒,
客中游子莫凭栏。
凭栏处,防肠断,
春梦遥遥去不还。

杜、柳再次相见,杜叙述自己情殇的情景时——

花神:(唱)寂寞小楼难回首,
秋雨梧桐愁更愁。

杜、柳结合,一家团圆时——

［判官、小鬼、道姑、花神……纷纷向杜、柳表示祝贺,

热烈欢快,边舞边唱。

众人合唱:天地长久月长圆,
情思依旧梦仍甜。
牡丹亭畔景未变,
春心何处不飞旋。

可见花神歌舞贯穿始终,不仅诠释主题、渲染气氛,而且帮助叙事和抒情,最大可能地运用了黄梅戏载歌载舞的特征,效果很好。与原作相比,花神歌舞的成分、作用显然已大大增加了。

另有莆仙戏《牡丹亭》,存老艺人抄本,改编者不详。全剧共 9 出,包括《春香闹学》《花园梦会》《梅观栖身》《庵里幽会》等。剧本保留了杜丽娘为情而死、死而复生的情节,但民间气息浓郁。抒情名段"游园"只保留了一支曲子,"惊梦"做暗场处理。"幽媾"紧紧围绕梦中人、画中人展开,突出了柳梦梅的痴情。在《花园梦会》之丽娘做梦后,紧接《梅观栖身》之梦梅应梦,前后照应,与冯梦龙改本有一致之处。

北方剧种的改编略述如下:

豫剧《牡丹亭》,张景恒改编本。从训女延师一直演到回生团圆,中间包括游园惊梦、写真闹殇、拾画叫画等情节。该剧由郑州市豫剧团 1957 年首演,并成为保留剧目。[1]

北路拂子《牡丹亭》,项在瑜改编本。全剧共 7 场,包括游园惊梦、闹殇、幽媾、回生诸情节。但结尾做了改动:丽娘夫妇同去拜见杜宝,杜宝却因丽娘自婚而轻贱之,不肯相认,丽娘气恼之下毅然随柳梦梅而去。该剧由包头市晋剧一团 1961 年首演。导演张建勋,王玉山、王巧云饰杜丽娘,武仙梅饰柳梦梅。后成为保留剧目。[2]

青海平弦戏《游园惊梦》,袁静波改编本。情节包括庭训、游园惊梦、情殇、拾画叫画、回生团圆。该剧由青海省平弦实验剧团演出,导演张元堃,徐帼强饰杜丽娘,李义安饰柳梦梅。1962 年,青海电影制片厂曾将此剧片段摄制成舞台艺术片。[3]

华剧《风流梦》,朱学改编本。全剧共 8 场带一个《序幕》。情节包括春香闹学、游园惊梦、寻梦、诊祟、写真、离魂、旅寄、拾画叫画、幽会、欢挠、回生。改编者小的改动在于让杜丽娘死后春香出家守墓,后帮助柳梦梅开坟。而大的改动在于强化杜、柳和封建卫道士杜宝的冲突,而且增加了杜宝把丽娘许与"两淮节度王大人的公子"并严厉逼嫁的情节。其实汤显祖笔下的杜丽娘是"死于对爱情的徒然渴望"[4],而非哪个具体人物的阻挠破坏。杜丽娘是那个压抑人性的时代的对立者,她所要反抗的"理"不是某一简单行动就可以代表得了的。改本增加的这个情节,虽然突出了父女矛盾,却将杜宝的形象简单化了,不仅如此,还缩小了杜丽娘和《牡丹亭》的丰富意蕴,落入了一般言情剧的俗套。

除了以上剧作外,地方戏的《牡丹亭》改编演出还大量以折子戏的方式呈现,比如祁剧之《劝农赏花》(昆唱)、《春香闹学》(高腔),湘剧之《杜宝劝农》(高腔)、《春香闹学》(昆唱),衡阳湘剧之《春香闹学》(昆唱),徽剧之《劝农》《游园惊梦》,浙江调腔之《入梦》《寻梦》《跌雪》《冥判》《魂游》《遇母》《吊打》《金殿》,楚剧之《闹黉门》(春香闹学),杭剧(杭州滩簧)之《劝农》《学堂》《惊

[1] 参见《中国豫剧大词典》,郑州:中州古籍出版社 1998 年版,第 465 页。
[2] 剧本存包头市文化局,参见《中国戏曲志·内蒙古卷》,北京:中国 ISBN 中心 1994 年版,第 123 页。
[3] 《中国戏曲志·青海卷》,北京:中国 ISBN 中心 1998 年版,第 112 页。
[4] 汤显祖著,徐朔方校点:《牡丹亭》,《牡丹亭·前言》,北京:人民文学出版社 1963 年版,第 5 页。

梦》《写真》《拾画》《叫画》《书斋幽会》《梦梅跌雪》,苏剧(苏州滩簧)之《学堂》《劝农》,川剧之《春香闹学》《游园》《冥判》,秦腔之《牡丹亭·深宵幽会》,东河戏昆腔(赣昆)《劝农》,锡剧《游园》《拾画》等,但这些演出主要的是继承传统,即延续清代流传下来的表演形式和内容,本身固然是经典,但并不代表《牡丹亭》地方戏改编的主要成就,兹不赘述。

《牡丹亭》,皇皇巨著,历史悠久、影响深远,仅就地方戏全剧改编而言,一定遍及全国各地。但地域及能力所限,只找到如上23种,难免挂一漏万。但鉴于前人未有系统研究《牡丹亭》地方戏改编者,故不揣浅陋,梳理成篇。敬请方家补充赐教。

(作者系东南大学艺术学院副教授)

试探昆曲工尺谱的译谱"公式"及简明译法

许莉莉[①]

工尺谱是中国传统的音乐记谱法,明清时代,民间的使用非常普遍。昆曲工尺谱是那些专门记录昆曲音乐的工尺曲谱。

从今见最早的昆曲工尺谱文献——清代康熙间的刊本与抄本[②]——考察起,可以看到,随着时代的发展,昆曲工尺谱的符号系统愈趋详备。清末、民国时期曲谱中有一些含义精细、具体的腔格符号、标识方法,为前期曲谱中之未有。今人所用之谱,袭自清末、民国。本文所探讨的译谱方法,主要针对清末、民国以后较为精详的昆曲工尺谱。

一、归纳"公式"与译谱法的合理性

为传统的昆曲工尺谱归纳"公式"与译谱法,首先要考虑的是此种做法的合理性、可行性。比如,它的符号是否足够统一、规范、系统?它所描述信息的精准程度,能否与现今通行乐谱(五线谱、简谱)接轨?以工尺记录的乐曲,其主要曲情、内涵能否通过今谱也反映得出?

民族音乐学家杨荫浏先生介绍:"同是工尺谱,在不同时代、不同地区和不同乐种所具体应用的,却并不完全相同。在音高、节奏、调名等符号的写法上和它们所代表的意义上,相互之间,有时存在着极大的差别。"[③]不过,昆曲工尺谱作为工尺谱大家族内一个剧种之小家庭,其自身(内部)的符号体系是较为严整、统一的。若说它前期的曲谱较为简括,不便直译;那么后期的则严整、详备,未必不能通过整理其中的标准性、规范性内容提炼出译谱法。

常闻人道,工尺谱唱中的意蕴内涵有很多是用其他谱子传递不出的。的确如此,工尺谱与昆曲皆生根于中国文化,二者相伴发展至少有300多年[④]。无论是书写方式,还是字腔之表现,音的层次、虚实等,它的符号浑成、贴切、便唱,个中妙处是使用今通行之脱胎于西方文化传统的乐谱所体味不到的。然而随着时代与环境的变化,近几十年来,昆曲乐队、演员、教师,乃至曲友间,以简谱传习唱腔的情况已很普遍。便于举出实证的,是曲谱出版方面。20世纪80年代初期的《振飞曲谱》为简谱昆曲谱,很多经典剧目俱被收录其中,至今广为使用。其序中说明道:"旧工尺谱近改用通行简谱,以便青年学习,盖为昆曲前途久远计也。"[⑤]20世纪90年代初《寸心书屋曲谱》在其工尺谱版的"甲编"之外还编了"乙编":"按通行标准译为简谱、线谱……俾广流传"[⑥]。此乙编曲谱也满足了不少使用者的需要。21世纪初,全国政协京昆室为七大昆剧演出团体编纂了7卷《中国昆曲精选剧目曲谱大成》[⑦]。此时对于以简谱编排出版,未再见其有解释说明文字——似此时昆曲以简谱出版已无须再做说明了。总之,以简谱或五线谱来描述昆曲唱腔,其精准度、表现力,已是为现实所接受了——在昆曲行业内外早已普遍使用了。

在简谱与五线谱被昆曲界接受的同时,工尺谱始终是昆曲传习的主力。现存有乐谱可考的昆曲曲目中,绝大多数仍然只有工尺谱版本。已被翻译的曲目,其实还相当少。历来之欲深入昆曲者,无不以掌握工尺谱为基本技能。因此,无论是简谱、五线谱,还是工尺谱,今人都莫要回避之,更无须比拼之。它们之间,但建桥梁尔。

随着百年来西方文化的引进,西式乐谱渐为人们习用的记谱方式。如今学校的音乐普及教育中,早已不提工尺谱。对今人而言,昆曲之腔,曲曲折折,学之已属不

[①] 许莉莉(1979—),女,南京大学文学院副教授。
[②] 刊本如(清)吕士雄等编《南词新谱》,载《续修四库全书》第1751-1753册,影印中国艺术研究院戏曲研究所藏清康熙刻本;抄本如《南九宫谱大全》,南京图书馆馆藏。周维培《曲谱研究》(南京:江苏古籍出版社1999年版)中第三章第五节有对此谱的考证。
[③] 杨荫浏:《工尺谱浅说》,北京:音乐出版社1962年版,第1页。
[④] 由于所知文献的局限,我们所能看到的最早的昆曲乐谱只有300多年的历史,且历来都是以工尺谱来记录的,只有近百年来才渐渐出现用西方传入的简谱、五线谱形式来翻译或记录昆曲。
[⑤] 俞平伯:《序》,俞振飞:《振飞曲谱》,上海:上海文艺出版社1982年版。
[⑥] 周秦:《序》,周秦:《寸心书屋曲谱》乙编,苏州:苏州大学出版社1993年版。
[⑦] 全国政协京昆室:《中国昆曲精选剧目曲谱大成》,上海:上海音乐出版社2004年版。

易;再要通过完全陌生的工尺谱去学,更加使人望而却步。今识简谱者众,这构成了音乐以简谱流通之强大的环境与资源;工尺谱传授、切磋者少,方法资源少,这些都在制约工尺谱的传承。为学习昆曲及工尺谱者提供方法,本文意在尽微薄之力。名为"译谱法",其旨非在翻译;实为对工尺谱的研究与解析,从译谱角度探究便于今人掌握的解码方法、自我校准方法。希望使工尺谱的学习者,除了靠年深日久之经验的自然累积以外,还能够有一些方法的辅助。

二、昆曲工尺谱的符号及其意义

昆曲工尺谱的符号及意义,前辈已屡作篇章加以总结。音乐领域的专家、学者往往从译介、研究的角度总结,如林石城《工尺谱常识》、杨荫浏《工尺谱浅说》;近年来有吴晓萍的《中国工尺谱研究》,其中第三章第二节专谈《昆曲工尺谱》。[1] 而昆曲界的学者与唱家则多从传承之角度,阐述诸腔格的意理、唱法。如王季烈《度曲要旨》、俞振飞编《粟庐曲谱》之《习曲要解》(后来《振飞曲谱》中的《习曲要解》又更加详细了)。[2] 近年来有周秦《苏州昆曲》之第一章、裘彩萍《以咬字与行腔为例浅谈昆曲中的吴语特色》等文[3],都或详或略地总结了昆曲中腔格符号的意义和唱法。为便于读者理解后文,今参考前辈著述,加以自己的理解,紧扣"符号"这一视角,对昆曲工尺谱符号及意义介绍如下。

昆曲工尺谱的符号包括:表示阶名、唱名的工尺音字;表示节奏、节拍的板眼符号;表示唱法、技巧的字腔、润腔符号。

1. 工尺音字

表1 工尺音字

工尺谱基本音字	合	四	一	上	尺	工	凡	六	五	乙	仩	伬	仜
对应的简谱阶名、唱名	5 sol	6 la	7 si	1 do	2 re	3 mi	4 fa	5 sol	6 la	7 si	1 do	2 re	3 mi
常见的草体写法	𠆢	∅	一	亠	又	工	凣	大	五	乙	亻	尺	工
相应的低八度音	合	四	一	上	尺	工	凡						
相应的高八度音				仩	伬	仜	仮	伏	伍	亿	仩	伬	仜
高八度的另一写法				上	尺	工	凡	五	六	乙	上	尺	工

2. 板眼符号

表2 板眼符号

		实板/眼形式	腰板/眼形式	备 注
板	正板	\	⌐	板还有"底板"一种,符号为"—"。[4]
	赠板	×	\|×	
眼	中眼	○	△	
	小眼	·	∟	

板眼符号表示着曲子的节拍。通常来说,板相当于强拍,小眼相当于弱拍,中眼相当于次强。"一板三眼"

[1] 林石城:《工尺谱常识》,北京:音乐出版社1959年版;杨荫浏:《工尺谱浅说》,北京:音乐出版社1962年版;吴晓萍:《中国工尺谱研究》,上海:上海音乐出版社2005年版。
[2] 王季烈:《度曲要旨》,见《与众曲谱》(分载于各出戏之后),上海:商务印书馆1947年版。俞振飞订整理:《粟庐曲谱》,南京大学昆曲研习社影印1953年香港原版,2007年。俞振飞:《振飞曲谱》,上海:上海文艺出版社1982年版。
[3] 周秦:《苏州昆曲》,台北:台湾"国家"出版社2002年版;裘彩萍《以咬字与行腔为例浅谈昆曲中的吴语特色》,《剧影月报》2012年第4期。
[4] 对于底板的翻译及昆曲中散板曲的翻译,本文暂不讨论,以免头绪过多,篇幅冗长。

(\●○·)相当于4/4拍,"一板三眼带赠板"(\●○●×●○·)相当于8/4拍,"一板一眼"(\·)(或\○)相当于2/4拍,等等。

"实板/眼①"与"腰板/眼"的区别是:板/眼落在一个音的开头,即"初启声即下者",为"实板/眼";板/眼落在一个音的延长上,即"字半下者",为"腰板/眼"②。

3. 字腔符号与润腔符号

昆曲中有些特定腔格,如撮腔、豁腔等,有的属于字腔,有的属于润腔。字腔是基于字的声调特点而形成的唱法,如豁腔之于去声字,断腔之于入声字;润腔则主要是为润色曲腔用的,如撮腔、揉腔等。前文已述,这些在昆曲界前辈学者的著述中都已有非常详细的总结。本文在此所欲梳理的,是从"符号"的角度。昆曲工尺谱之谱面上,除了板眼符号和工尺音字外,还显示出以下几种"符号";是它们以及它们之间的组合,构成了前辈学者所归纳的各种各样的腔格。

① "·"这个点,往往表示一个与前一工尺同高的音——该音往往虚唱或弱唱。如"工·工尺",唱如"工工尺"(中间的"工"虚唱)③。这样的点,通常出现在带腔、撮腔、迭腔、揉腔等腔格中④。

② "╲":撮腔符号。一个音上若加撮腔,则表示该音乃摇曳唱之,如"尺╲",一般唱成"尺工尺尺"⑤。

③ "∕":豁腔符号。去声字上常用豁腔,于该符号所在之音唱毕之前,上挑虚唱。比如:"上∕",唱为"上尺一"(尺字虚唱);"尺∕",唱为"尺六工"(六字虚唱)⑥。上挑之音一般比前后的工尺都要高,比前后工尺中的较高者再高一个音。上挑之音一般不会是一、凡、乙之类,遇则跳过。如"四∕",唱为"四上合",而非"四乙合"(上、乙字虚唱)⑦。

④ 工尺小字号和偏位:如"尺∕"中前一个"尺"字,字号与前后相比要小一些,位置偏右一些,表示这个音在唱的时候应弱处理,时长短一点,音轻一点,唱如"3·2 1 2"⑧。工尺谱此标示法甚是形象,常常在垫腔、顿挫腔、啜腔、揉腔等腔格中出现。

⑤ "⌐":靴脚。形状近似腰眼,却只标于工尺的左边,如"⌐尺"⑨。它本质上是一个"隔断",可以表示行腔中气口、乐句的断句,亦可示意字腔的口法——如入声字的"断"、上声字的"吞"等。它还常常作为带腔、顿挫腔等腔格结构的组成部分。

需要说明的是,以上五种符号以及由它们构成的组合结构,常常是工尺谱对唱法的一种形象的"示意",其意决不在于将唱法框死,而是留着一定的模糊空间,好使韵味的开掘具有无限可能。本文此处所列只是常见处理之法⑩,不可因此而忽略其模糊空间的存在。

三、"公式"的内涵和用法

昆曲工尺谱的符号体系健全而清晰,并不费解。然若要由理论知识转化为识谱技能,依靠练习中经验的自然积累是一方面;另一方面,分析出今人识认工尺谱的

① 本文行文中的"/"符号,义为"或者"。如"实板/眼",义为"实板或实眼";"腰板/眼",义为"腰板或腰眼"。
② (明)王骥德:《曲律·论板眼第十一》:"初启声即下者,为'实板',又曰'劈头板';(遇紧调,随字即下,细调亦俟声出,徐徐而下。)字半下者,为'掣板',亦曰'枵板';(盖'腰板'之误。)声尽而下者,为'截板',亦曰'底板'。"(明)王骥德:《曲律》,《中国古典戏曲论著集成》(四),北京:中国戏剧出版社1959年版,第118页。
③ 此例出自《牡丹亭·寻梦》【懒画眉】第二支末句"春三二月天"的"春"字上工尺,工尺谱见周秦:《寸心书屋曲谱》甲编,苏州:苏州大学出版社1993年版,第193页,其乙编323页上简谱为"3 3 2"。
④ 本文腔格术语参考了俞振飞《振飞曲谱·习曲要解》中的归纳和解说,俞振飞:《振飞曲谱》,上海:上海文艺出版社1982年版,第15-23页。
⑤ 其实撮腔的唱法非限于此,但此法最为常见。前辈们总结腔格时,一般提到的也是此法。如《振飞曲谱·习曲要解》第15页"撮腔"条中也说"'尺'(2)下面加了╲,等于尺工尺尺(2322)"。
⑥ 此句中,第一例出自《长生殿·惊变》【上小楼】最后一个字"粲"字上工尺,工尺谱见周秦:《寸心书屋曲谱》甲编,苏州:苏州大学出版社1993年版,第369页,其乙编第621页上简谱为"1̇ 7";第二例出自《牡丹亭·惊梦》【山桃红】"还留恋"的"恋"字上工尺,工尺谱见《寸心书屋曲谱》甲编第189页,其乙编第318页上简谱为"2 7̇ 3"。
⑦ 此例出自《四弦秋·送客》【折桂令】之末句"倩"字上工尺,工尺谱见周秦:《寸心书屋曲谱》甲编,苏州:苏州大学出版社1993年版,第452页,其乙编第689页上简谱为"6 5̇"。
⑧ 此句中的例子出自《西游记·认子》【梧叶儿】"三生梦"的"生"字上工尺,工尺谱见周秦:《寸心书屋曲谱》甲编,苏州:苏州大学出版社1993年版,第102页,简谱见其乙编第170页。
⑨ 靴脚与腰眼是两回事。腰眼是节制拍子用的,靴脚则关乎字的吐纳、腔的顿挫,与节拍无直接关系。
⑩ 此处"常见",是指实际歌唱中以及现有简谱昆曲谱中的一般处理法。

难点,并主攻对其之突破,也不失为一种方法。难点所在,便是突破口之所在。

工尺音字,虽有草体、异写,但每个音字与今谱的唱名之间,一般来说,可以建立一一对应的关系,这并不难;字腔、润腔符号,虽似琐碎,且需结合唱曲经验,然而种类大体有限,亦非关整体格局;板眼,若每一板、眼都只打在音头上,则也不甚难;难则难在,有的板、有的眼乃是打在一个音的延长部位(所谓"腰",盖为形象说法),这是一个需要调动想象力才能理解的位置。如此一拍,既可能"在乐音还没有发出以前",也可能"在乐音已经发出以后"①。这非常难以理解,它凸显了工尺谱与西方传来的曲谱在设计思路上的不同。

西方乐谱中的节拍标志本身就表示出了各音的相对时长,一拍之内,各个音上的节拍标志所表示的时长相加起来,刚好等于一拍的时长。

而工尺谱的板眼符号并不是针对音长的描述,而是对击拍"位置"的描述。工尺谱是通过板眼位置的移前移后来实现对各音节拍数的配置的。一个音的相对时长,要看它与前后几个音共占一拍。它与越多的音共占一拍,它的时长就越短,反之则越长。这是一种从大处着眼,纲举目张式的设计。这对于惯见简谱的今人而言,已需要完全换就一副思维了。而当眼/板落在一个音的延长部位——即以腰眼/板符号表示时,复杂性似大为增加,因为这时几个音共占一拍的问题,由于又掺着该音有可能被前后拆分的情况,而变得更加不易辨别。

针对此难点,笔者在教学中整理了一道公式——式子虽然极简单,但对于化解难点似有四两拨千斤之用:

$$X(腰板/眼) = \frac{X}{(X)}(实板/眼)②$$

其意义和用法是:只要看到一个音上有腰眼/板,立刻在该音后补一括号,填入同一音,随即抹去该腰眼/板,改为相应的实眼/板——添在括号旁。其应用如表3中四例:左侧是工尺原谱,右侧是应用公式换算之后得到的。

表 3

（表格内容为工尺谱符号示例，略）

表3中四例包含了腰板/眼的多种情形,对于初识工尺谱者来说,它们的难度是不同的:①③较易,②其次,④最难。然若使用了此公式,则它们的难度变得同等,即难者不再难。可以看到,换算后的结果已是清一色的实板/眼,再无腰板/眼夹杂于其间了,识认难度陡然降低。

这道式子的设计思路是——"化虚为实":化无形之"腰"为有形之"腰",变虚渺之思为有形之换算。既然"腰眼/板"是指拍子落于一个音的延长过程中,那就索性将这虚空中的落拍处描实:以加括号的形式添出这个

① 杨荫浏:《工尺谱浅说》,北京:音乐出版社1962年版,第8页。
② 字母"X",代表工尺音字。

过程之"音"——"腰"上之音。此谓"添腰"。"腰"被添出之后,眼/板便直接落在其音头上,符号相应改为实眼/板。

经过了这种换算,便化解了对今人而言的最难点。在此基础上,可以整理出一套共五个步骤的翻译法。

四、译谱法之五个步骤

在"化虚为实"的"添腰"工作之后,加上"分拍""断节""转写"三步简单工作,以及最后"整理"一步,便可得到最终的译谱。为展示此五步过程,今从曲谱中拣出两句实例以作示范。

第一步,添腰。

此步骤针对含有腰眼/板的乐段,用于使之化为清一色的实眼/板。(倘若一段谱子里没有腰眼/板,则此步骤可省。)"添腰"之法,即运用公式进行换算,上文黑体字部分已阐明。这里每例左方列出原谱,右方为换算结果。

表4①

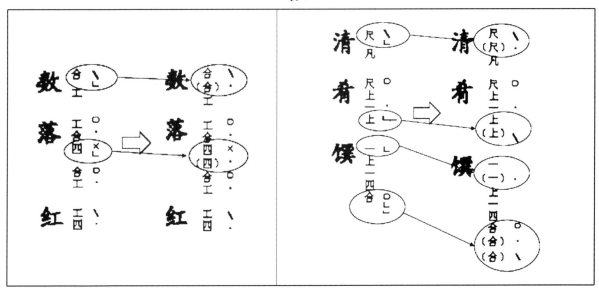

第二步,分拍。

方法:在第一步的基础上,以每一记板/眼所辖之内的所有音为一个单元,画一竖线。"每一记板/眼所辖",指一个板/眼符号以下(含本身),下一板眼符号以上(不含本身)部分。如表3中的②③例经此步骤之后变成表5中的②③例。

表5

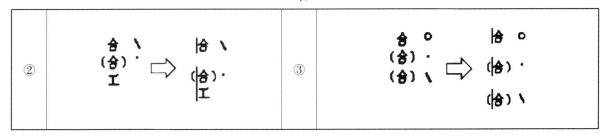

分拍的实质是使"每一记板/眼"的辖区更直观,并在形式上与五线谱和简谱的"拍"对应起来。如此则表4

再变而为表6:

① 表4左例出自《集成曲谱》的《玉簪记·琴挑》【懒画眉】中的"数落红"(振集卷五第15页),右例出自《集成曲谱》的《长生殿·惊变》【石榴花】中的"清肴馔"(玉集卷八第2页)。王季烈、刘富梁考订:《集成曲谱》,上海:商务印书馆1925年版。

表6

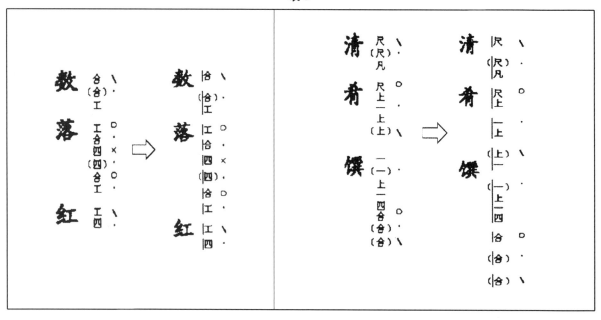

"分拍"一步,虽为简单、机械的工作,然则对于理清板眼头绪、熟悉工尺谱思维大有帮助。这一简单工作,练习愈多,板眼概念愈清晰。

第三步,断节。

方法是:在第二步的基础上,每逢一个板便在它前面画一横线(赠板之前用虚线,以示正、赠之别)。如表7所示。

断节的实质是,使工尺谱节拍组织的循环情况更加直观,并在形式上与五线谱和简谱的"小节线"对应起来。

没有比断节更容易做的工作了,然而它也是独立而重要的一步。经过了这一步骤的工尺谱,在形式上与今通行之乐谱又更近了一些。

表7

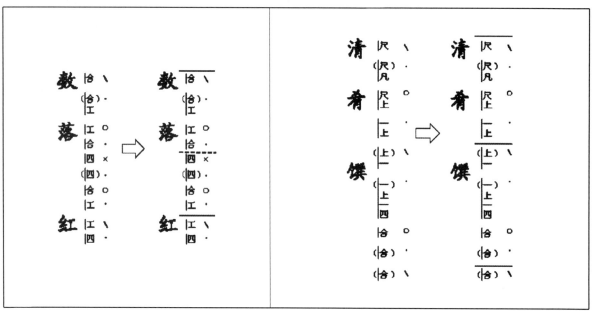

第四步，转写。

方法：在第三步的基础上，将工尺字样按对应的简谱阶名进行转写①，抹去板眼符号，前三步所做的诸多记号原样保留。如此便得如表8。

表8

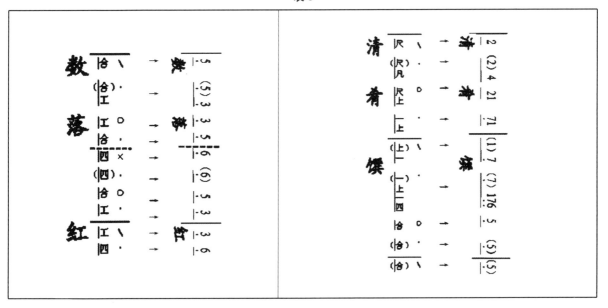

经过转写，曲谱的面目发生了质的改变。此前的工作均围绕着工尺谱字，此后的谱面上却再不含一个工尺谱符号了，成为几近于简谱的草谱。这为最后一步得出译谱做好了准备。

第五步，整理。

方法：将第四步中得出的草谱按简谱、五线谱规则进行整理，精确调停节拍，便得到如表9之结果。

表9②

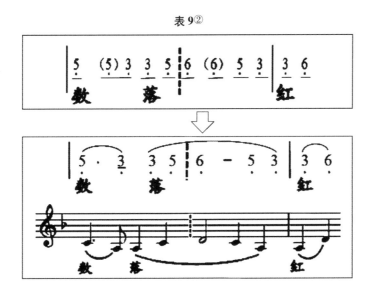

① 一般来说，直接将工尺音字转写为对应的简谱阶名即可。因清末、民国以来的昆曲谱上一般都已标好了传统调高，所以可按首调唱名法来翻。（今昆曲在器乐定调、译谱时，对调高的一般处理是，将传统各调各自转为国际通用调名中某个高度比较相当的调，如"小工调"一般被指相当于国际通用调名的D调。）

② 在王守泰主编《昆曲曲牌及套数范例集》中，此句译为"｜5·3 35｜6 − 53｜3 6‖"（南套上册第354页），与本文这里译得的完全相同。王守泰：《昆曲曲牌及套数范例集》，上海：上海文艺出版社1994年版。书中之例基本上取自《集成曲谱》。

表10①

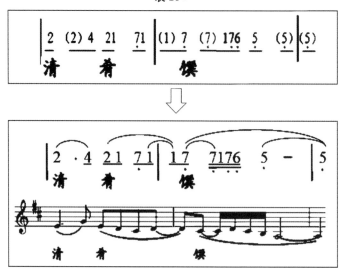

"整理"这一步不同于前四步的机械工作,它略需一些知识准备。比如,需要一些简谱或五线谱知识,以写出规范的译谱;还需要一些唱曲经验,以妥善处理一些无法回避的问题——如信息的取舍、补充等。

一拍之中各音长短的分配问题,是这一步中往往要自主考虑的。因工尺谱与今谱很不同,其节奏符号(板眼)是从大处着眼安排节拍;至于一拍之内如何细分(如半拍、四分之一拍等),并不去多管,任唱者自主主张。通常的处理是这样的:(1)若一拍中仅有一音,则以一个四分音符表示即可。(2)当一拍中有两个或四个音,则它们一般是平均分配一拍的时长——用两个八分音符或四个十六分音符表示。②(3)倘若一拍中有三个音,便需要译者自己去判断和选择——根据字的声调、唱曲经验、审美感受,既可能处理为——前两音各占四分之一拍,后一音占半拍;亦可能处理为——前一音占半拍,后两音各占四分之一拍。③

像此类在细微之处的自由余地,在工尺谱中是常见的。实际歌唱时,唱者时不时得拿出一点"主张"。对于同一处腔,不同的唱者可以处理得不同,甚至同一唱者所唱之多遍中亦可能随他各时心意之不同而略微有异。他们已习惯于谱中存有这种微量的不确定性,并认为这也是一种科学性、合理性,保存了唱者的二度创作空间——使韵味的开掘具有更多可能。然而,这种微量不确定性,在简谱、五线谱的记谱规则中是容不得的,一旦翻译之,则不得不将"不确定者"姑且确定下来④。

以上五个步骤中,除"添腰"一步可能需要打草稿写在一旁外,"分拍"与"断节"都是可在之前基础上直接画线的,整理也可以在"转写"的那步草稿上继续完成。也就是说,在原谱与翻译的结果之间,往往需要一到两次草稿。此法是为尚不能直接视唱工尺谱者提供的辅助练习之法;待日久熟练后,便不必再经常借助于这些步骤了,偶有需要时,可拿它解析一些唱法上较有难度的曲腔。

五、译谱中的细节、复杂结构之处理

一段工尺谱,若不含字腔、润腔符号,则通过上文五个步骤便可完成翻译;倘若一段工尺谱中含有字腔、润腔符号,便需酌情增出处理步骤。以下逐一而谈。字

① 在王守泰主编《昆曲曲牌及套数范例集》中,此句译为"□□□□□□□□□□□"(见王守泰:《昆曲曲牌及套数范例集》北套上册,上海:学林出版社1997年版,第84页),除"肴"字上前两个工尺,疑其参照了实际中的常见唱法而添加了原谱中未曾有的节拍信息,其他都与本文这里译得无异。

② 这里只是说最通常的处理法。事实上,因工尺谱并不管此类细节,所以常常各家会有不同的唱法,时有更细的处理。笔者认为译谱者宜作最常规、最基本的表现,尽量承袭工尺谱之精神,暗留唱者再度创作的空间。

③ 关于这一点,也可以参看吴晓萍《中国工尺谱研究》第241页。书中关于三个谱字的节奏划分,列出了四种可能的情况。从唱曲实践看,其列出的后两种情况在昆曲唱曲实际中似极为罕见。

④ "不确定"之存在,乃是因为工尺谱中未给出足够具体的规定。遇此情况时,其实译者无论如何主张,都不算违背原工尺谱。只不过,一般有一定唱曲经验的人才能拿出一个较优的方案。

腔、润腔符号,虽似属细节,但有时至关重要,它们关乎唱的正确性以及色泽美感,译之尤需昆曲功底。

1. "·":既然这个点表示与前一工尺同高的音,那么可以索性将它写为该工尺①。建议在第一步"添腰"之前就把它落实成工尺音字。如:②

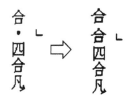

落实之后,后面的工作照常进行。如:③

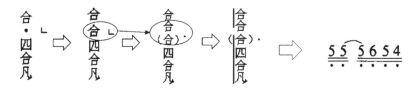

2. "ㄟ"擞腔在翻译中通常的处理方法是:将擞腔符号看作该音的附属物,保留于前三个步骤,至"转写"一步时,直接将之转写成波音符号"∽",《振飞曲谱》《寸心书屋曲谱》(乙编)等一般都采用此法。如《寸心书屋曲谱》中《惊梦》【山桃红】"幽闺"的"幽"字上的谱:④

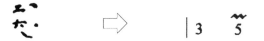

倘若擞腔之音上又恰逢腰板/眼,则除上一通常方法外,本文还有一法,供读者参考使用。即在第一步"添腰"之时,就将擞腔符号落实成工尺音字,同时,将原腰板/眼擦去,改成实板/眼,加在已写实的擞腔四音的中央位置⑤——即第三音上(如下示意处)。其他后面的步骤一切照常。比如《牡丹亭·寻梦》【玉交枝】"荒凉地面"之"面"字上的工尺谱,其前两个步骤即如下:⑥

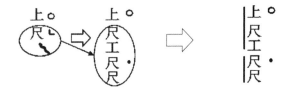

3. "ノ":某音的豁腔,一般被视为该音之附属,该符号保留于前三个步骤,至"转写"一步时,将其转写为该音的后倚音(如下例)。要注意的是:后倚音应添在该音之最末处,倘若该音占有多个拍子,要注意添在该音之末拍的末尾,《振飞曲谱》《寸心书屋曲谱》(乙编)等一般都采用后倚音来表现豁腔。以下按步骤译谱的结果与《寸心书屋曲谱》(乙编)中一致。如:⑦

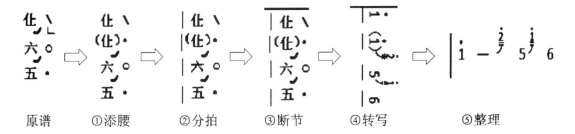

原谱　①添腰　②分拍　③断节　④转写　⑤整理

① 对于原符号所具有的虚唱或弱唱的信息该如何保留在译谱中,还需进一步寻求。这也就是很多唱昆曲者不赞成翻译曲谱的原因。经过了翻译,工尺谱中音的层次感、虚实感会难以体现。
② 例出《四弦秋·送客》【折桂令】曲中"金缕兜鞋"之"兜"字上的工尺谱。王季烈、刘富梁考订:《集成曲谱》,声集卷八,上海:商务印书馆1925年版,第34页。
③ 简谱可见周秦:《寸心书屋曲谱》乙编,苏州:苏州大学出版社1993年版,第689页。
④ 此例之工尺谱见周秦:《寸心书屋曲谱》甲编第315页,简谱见乙编第187页,苏州:苏州大学出版社1993年版。
⑤ 此时不需要加括号添出音的"腰",因为已写实的擞腔四音本身就更详细地展现了音的中间过程。
⑥ 原工尺谱见俞振飞编订整理《粟庐曲谱》,南京大学昆曲研习社影印1953年香港原版,2007年。
⑦ 例出《牡丹亭·离魂》【啅林莺】"孝顺"二字上的工尺谱。工尺谱见周秦主编《寸心书屋曲谱》甲编第199页,其乙编第337页中的译谱与本文此处完全相同。

4. 工尺小字号和偏位:前四步中,将它与一般工尺同样看待——但始终保留它字号偏小、位置偏右的特点;到"整理"一步,按"弱处理"原则调配其节拍——一般不会与正常工尺平分节拍,而是要让出一些时值来,以示该音的纤弱。如:①

原谱 ⇒ ①添腰 ⇒ ②分拍 ⇒ ③断节 ⇒ ④转写 ⇒ ⑤整理

5. "凵":靴脚的翻译主要在"整理"一步,前四步可暂保留之。当它表示行腔中的气口、乐句的断句时,常常译为换气符号(表11中例1—A、例2);表示入声字、上声字的字腔时,常常译为休止符号(表11中例3—B、例4—A);还有些时候,它与其他符号一起作为调配节拍的依据,它的意义会转化到节拍分配中去(表11中例1—B)。当然,上述译法也不是绝然的,对于同一处工尺谱,译者们也常常有不同的翻译表现(如表11中例1、例3、例4,均存在着A、B两种译法)。此外,还存在这样的情况,有时因靴脚难以翻译,很多译谱中均选择不作任何翻译表现(表11中例4—B、例5)。

表11

	情况类别	工尺谱出处②	工尺谱	译谱出处	译谱	译法
例1—A	行腔中的气口	粟庐	先	振飞上 119	先	前一处:换气符号;后一处:休止符号
例1—B		寸心甲 184	先	寸心乙 309	先	原谱只有后一处标有靴脚,其意义转由节拍分配来体现
例2	乐句的断句	粟庐	雁	振飞上 118	雁	换气符号
例3—A	入声字的"断"	粟庐	的	振飞上 118	的	换气符号
例3—B		寸心甲 184		寸心乙 309	的	休止符号

① 例出《牡丹亭·离魂》【啅林莺】"花开"之"开"字上的工尺谱。工尺谱见周秦主编《寸心书屋曲谱》甲编第199页,其乙编第337页中的译谱与本文此处相比,第一处工尺小字的节拍处理相同,第二处有所不同。疑译者所据的工尺谱底本与甲编中有所不同,或译者在译谱时吸收了现实中的某种唱法。

② 此表中的"粟庐"指《粟庐曲谱》,"振飞上"指《振飞曲谱》上册,"寸心甲""寸心乙"分别指《寸心书屋曲谱》的甲编和乙编。曲谱后面的数字表示页码,"粟庐"无页码。此表中曲词的出处为《牡丹亭·游园》【好姐姐】中"怎占的先"的"的""先"字,【醉扶归】中"沉鱼落雁"的"雁"字,【皂罗袍】中"良辰美景"的"景"字和"雨丝风片"的"风"字。

续表

	情况类别	工尺谱出处	工尺谱	译谱出处	译谱	译法
例4—A	上声字的"吞"	粟庐	景	振飞上 118	1 60 1 2 景	休止符号
例4—B		寸心甲 183		寸心乙 307	1 6 1 2 景	不作表现
例5		寸心甲 183	雨	寸心乙 308	5 3 雨	不作表现

当以上这些字腔、润腔符号的翻译之法明了之后，我们再来看一些较为复杂的曲腔结构。它们往往是由连续的腰眼再混合着不止一个字腔、润腔符号构成的。以下几例，从其译谱即可看出它们旋律节拍的不寻常，有一定复杂度。这类曲腔，哪怕对于唱了好多年工尺谱的人来说，也未必容易。

表12①

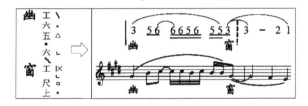

表13②

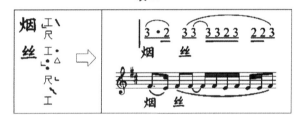

对此类情况，本翻译法也许是一个很好的助手。首先将字腔、润腔的准备工作做妥；然后仍以那五个步骤翻译，便可成功。过程如表14、15：

表14

原谱	准备阶段	第一步:添腰	第二步:分拍	第三步:断节	第四步:转写	第五步:整理
						（略,见前之图表）

① 例出《玉簪记·偷诗》【绣带儿】，工尺谱见周秦主编《寸心书屋曲谱》甲编第279页，其乙编第447页之译谱与本文此处译得其实完全相同，只不过在撒腔之处，它保留了撒腔符号，而本文则将撒腔展开来写了。实则一也。

② 例出《牡丹亭·游园》【好姐姐】，工尺谱见周秦主编《寸心书屋曲谱》甲编第184页，其乙编第308页之译谱与本文此处所译其亦无异，只是它吸收了现实唱法中所虚垫的一音(此音非甲编工尺谱中所有)。另外，同样在撒腔之处，它保留了撒腔符号，而本文则将撒腔展开来写了。实则一也。

表15

原谱	准备阶段	第一步：添腰	第二步：分拍	第三步：断节	第四步：转写	第五步：整理
烟丝（工尺谱）	烟丝（工尺谱）	烟丝（工尺谱）	烟丝（工尺谱）	烟丝（工尺谱）	烟丝 3̇´2 33 (3)3 23 223	（略，见前之图表）

经由此法，复杂的结构被化难为易了。因此，除了初学者，即便已识工尺谱者，也未尝不可用它为一个辅助的方法，解析所学曲谱中那些有难度的曲腔结构，以巩固自己的阅谱能力。

余 论

识谱，不仅是知识，且是一项技能——解码技能。因环境所致，工尺谱这套编码的体系、思路早已为今人所陌生；也因此，今之学习者很难找到机会、环境让自己长期地或随时地练习并巩固该技能。那么，方法的指导、建立自我练习的机制就很重要。

笔者近年来在教学之中因有向学生解说的需要，而提炼出此"公式"。自此，屡试用于难解之处，无不迎刃而解。初还以为是己之创造，后才知原来民间工尺谱早有"歇眼"的另一种写法，实与本法同理也。即"在歇眼处写一'勺'字，而在这个'勺'字右侧注明眼的符号"。① 杂如表16中"第一种写法"：

表16 ②

歇眼第一种写法	歇眼第二种写法	简谱式横行写法
上× 尺 勺 尺 工× 勺． 工× 尺 勺× 尺 上× 勺．	上× 尺 ⌐ 尺 工× ⌐ 工× 尺 ⌐ 尺 上× ⌐	上尺 O R 工 O 工尺 O R 上 O

原来传统中早已自然实践着这样的"公式"了！明于此，我们可以更加坦然地使用它，用它建立今人自我练习、自我校准的机制，以补环境条件之不足。

本文的"公式"与译谱法，目前用于辅助传统的工尺谱教学。除了在课堂上按传统方式教唱多遍工尺谱以外，再辅以译谱的程序与方法，这样使学习者不仅有感知式的练习，还有计算式的方法作为辅助，从而保证学习效果，自我练习的机制也由此而得以建立。

最后需要强调的是，唱曲的口传心授，是任何译谱无法替代的。即使得到了再精细的译谱，也不代表能获得它的音乐形象，因为译谱之来源——工尺谱本身，是对唱法的备忘记录，而非再现。师徒授受的工作是不可轻视的。昆曲音乐的精髓，很大程度在于歌唱中的轻重、虚实、吞吐，更有许多凝结了智慧的小腔。这些均需要有传授者的指引，无法得之于谱。译谱只是探索、学习、交流的途径之一，我们需要对它理解、定位得当，使之不仅无碍于对传统的学习，反而可以促进之。

（原载于《中央音乐学院学报》2016年第3期）

① 林石城：《工尺谱常识》，北京：音乐出版社1959年版，第30页。
② 林石城：《工尺谱常识》，北京：音乐出版社1959年版，第30页。

魏良辅之"水磨调"及其《南词引正》与《曲律》

曾永义

存目。原文载于《文学遗产》2016年第四期。

清朝昆班如何搬演《牡丹亭》
——以《缀白裘·叫画》为中心

康保成

尽管汤显祖对别人改动他的《牡丹亭》表示出强烈的不满,但这种改动还是一而再再而三地发生了。请看晚明的这些改编者——沈璟、吕玉绳、臧晋叔、冯梦龙,哪一个不是当时文坛、剧坛上响当当的人物?他们为汤显祖的杰作所倾倒,又为这一作品不合昆曲音律、难以演出感到惋惜。毕竟雪中芭蕉,要一般人理解是困难的,汤显祖只好"伤心拍遍无人会,自掐檀痕教小伶"(汤显祖《七夕醉答君东》)了。更使他始料不及的是,这个原非为昆曲演出而写作的剧本,入清以后却遭到昆剧戏班大刀阔斧的删改,并因而成为昆曲中最流行的剧目之一。那么,清朝昆班是如何改编、搬演《牡丹亭》的呢?这里仅以《缀白裘》中的《叫画》为例,来一番管中窥豹。

一、《叫画》的改编及其戏剧效果

《牡丹亭·玩真》一出,写岭南才子柳梦梅将在旧南安太守府后花园湖山石下拾得的杜丽娘自画像展开观赏,反复把玩,千呼万唤,惊愕、猜疑伴着痴情和幻想,唱、念、做融为一体,堪称一出绝妙的独角戏。曾经批评《惊梦》中"袅晴丝吹来闲庭院""良辰美景奈何天"等语"止可作文字观,不可作传奇观"的李渔,禁不住赞赏道:"《玩真》曲云:'如愁欲语,只少口气儿呵。''叫的你喷嚏似天花唾。动凌波,盈盈欲下,不见影儿那。'此等曲则纯乎元人,置之《百种》前后,几不能辨。以其意深词浅,全无一毫书本气也。"①明末吴炳有《画中人》传奇,写庾长明与郑琼枝有缘,华阳真人将琼枝画像赠与长明,令之拜唤。琼枝生魂竟与长明交接,而其真身得病而亡。《曲海总目提要》卷十一"画中人"条云:"其关目又仿佛《牡丹亭》"②,即说剧中庾长明面对郑琼枝的画像拜唤,是从《牡丹亭·玩真》学来的。然而,即使得到李渔激赏、被吴炳效仿的《玩真》一出,到了清朝,也摆脱不了被昆曲戏班大幅度改编的命运。

乾隆年间江苏长洲人钱德苍编的《缀白裘》,共收当时流行的《牡丹亭》舞台演出本十二出,依次为:《冥判》《拾画》《叫画》(以上初编),《学堂》《游园》《惊梦》《寻梦》《圆驾》(以上四编),《劝农》(五编),《离魂》《问路》《吊打》(以上十二编)。基本上把《牡丹亭》最精彩的场子囊括进来了,其中《叫画》就是从原作中的《玩真》改编而成的。

汤显祖《牡丹亭》原作在第二十四出《拾画》之后尚有第二十五出《忆女》,写杜丽娘死后三年,随杜宝在扬州任上的丽娘之母甄氏,焚香礼佛,回忆爱女,末尾写甄氏和春香讲起杜宝打算纳妾生子之事,接下来才是第二十六出《玩真》。《缀白裘》在《拾画》末、《叫画》前有"暂下即上"的提示,说明在实际演出时这两出戏是紧紧相连的,《忆女》一出被忽视乃至被无视。昆班这样删改并非空无依傍。明末冯梦龙的《牡丹亭》改本《风流梦》删去原作中的《忆女》出,将《拾画》《玩真》两出归并为《初拾真容》一出,应当为戏班艺人提供了参考。只不过,在《缀白裘》中,《拾画》与《叫画》还是分为两出的。清朝昆班往往按照《缀白裘》的处理,将《拾画》与《叫画》连在一起搬演,并取得了极佳的舞台效果,道光末年的《春台班戏目》直接把《拾画》《叫画》著录为"拾、叫"。③ 不仅清代,《申报》刊登的从光绪元年(1875)到1949年的238条演出记录,都是把《拾画》《叫画》放在一起演的,几乎无一例外。有的演出广告走《春台班戏目》的路子,把两折戏记为"拾叫画",看起来像是一折戏。昆曲表演艺术大师俞振飞整理的《粟庐曲谱》中的《拾画》其实就包括了《叫画》在内,两出戏合二为一,倒是回到了《初拾真容》的路子。

关于《叫画》所取得的戏剧效果,清代文献不乏记载。嘉庆四年刊陈少海《红楼复梦》第十五回有如下描写:"锦官正唱到《拾画》,打动梦玉的心事,不觉出了神去。接着就是《叫画》,揣摩的很出神入化。梦玉忘了是戏,觉得自己的身子在那里叫画,一眼瞅着呆呆的动也不动。……问道:'这叫画的是谁?'张彬道:'是柳相公,怎么大爷都不知道。'梦玉大惊,赶忙问道:'柳大爷在

① 李渔:《闲情偶寄》词曲部,《中国古典戏曲论著集成》(七),北京:中国戏剧出版社1980年版,第23–24页。
② 董康:《曲海总目提要》,天津:天津古籍书店影印1928年大东书局刊本,1992年,第477页。
③ 颜长珂:《春台班戏目辨证》,《中华戏曲》2002年第1期。

此,柳太太同大奶奶又在那里?'张彬听了几乎失笑,极力忍住,说道:'这是戏上的柳梦梅,并不是昨日去的柳大爷。'梦玉道:'怎么天下姓柳的都是如此多情?'"①看来这位扮演柳梦梅的锦官之所以在《拾画》《叫画》中有精彩的表演,关键在于"揣摩"人物。柳梦梅的多情与痴情打动了梦玉,方能使他"梦里不知身是客"也。谁说中国戏曲不制造生活幻觉?谁说戏曲只演行当不演人物?谁说戏曲表演人物是话剧思维?

无独有偶,晚清竹秋氏《绘芳录》(光绪戊寅,1878)第二十六回也有大致相同的描写。小说写祝柏青、陈小儒、王兰、江汉槎等金陵名士观赏昆曲《拾画》《叫画》,扮演柳梦梅的演员也姓柳,叫作"柳五官"。由于他的精彩表演,这伙名士竟然把柳五官当作了"当日之柳梦梅",甚至"胜似柳梦梅",完全将戏剧和现实混为一谈了:"众人正在说笑,早见柳五官已扮了《拾画》上场,演得情神兼到,台下齐声喝采。接连又《叫画》,更演出那痴情叫唤的形态。……王兰笑道:'子骞,楚卿,且慢自鸣得意,你们的争辩皆系各执一见。……当日柳梦梅作今日柳五官而观,亦可;今日柳五官即作当日之柳梦梅而观,亦可。子骞以为柳五官胜似柳梦梅,是据今日之见闻而言;在田又以为柳梦梅安知不及柳五官,是从当日之设想而言,皆无不可。'"②王兰的一席话,与戏剧审美心理学的理论主张暗合,正可以解释为什么《缀白裘》中的《叫画》能够在戏曲未受到西方戏剧影响之前取得比《玩真》更佳的艺术效果。质言之,无论西方话剧或是中国戏曲,都是假戏真做,都是在用特有的手段"欺骗"观众。柳五官演《叫画》,那"痴情叫唤的形态",犹如柳梦梅再现。而那批金陵名士或有与剧中人相同或相似的经历,或因入戏太深,遂设身处地,以假作真。毫无疑问,没有西方戏剧的推动,中国戏曲也将逐步戏剧化,这是戏剧的本质所决定的。

二、如何改编

明末《牡丹亭》诸改本在改窜汤显祖原作时有一个共同倾向,那就是删减原作中的唱词,增加念白。《缀白裘·叫画》延续了这一倾向,使剧场效果更佳,戏剧性更强。

在明末改本中,冯梦龙的《风流梦·初拾真容》对台本《叫画》有直接的影响。吴梅冰丝馆本《还魂记跋》云:"俗伶所歌《叫画》一折,即是龙本,知者鲜矣。"③其后周育德也指出:"冯氏《风流梦·初拾真容》折,改窜过的曲子【商调二郎神】、【集贤宾】、【黄莺儿】、【簇御林】等,后来被艺人采入《叫画》,传唱不衰。"④经比勘,《叫画》中的【二郎神】"能停妥"、【集贤宾】"蟾宫那能得近他"二曲以及【簇御林】"他题诗句声韵和"一句均出自冯梦龙之手。⑤ 然而相比之下,冯改本的曲牌还是太繁,被《缀白裘》删去【凤凰阁】【(二郎神)换头】【黄莺儿】【猫儿坠】四曲,冯改本中的道白也多被修改;同时,经冯氏删改的部分原作白却在《缀白裘》中保留下来。这说明,昆剧艺人以增强演出效果为目的,并不迷信某个权威,无论是汤显祖还是冯梦龙。

根据我们的粗略统计,《牡丹亭·玩真》一出的唱词(含衬字,不含曲词间的念白)393字,念白290字,上场诗四句28字,下场诗(集唐)也是四句28字;《风流梦·初拾真容》一出的"叫画"部分,有唱词352字,念白500余字,下场诗28字;而《缀白裘·叫画》,唱词128字,念白约600字,无上下场诗。《玩真》一出原有八支曲牌,依次为:【黄莺儿】【二郎神慢】【莺啼序】【集贤宾】【黄莺儿】【啼莺序】【簇御林】【尾声】。《缀白裘·叫画》一出减为五支,即【二郎神】【集贤宾】【前腔】【簇御林】【尾声】。被李渔称赏的两处唱词,分别在第二支【集贤宾】(即【前腔】)和【簇御林】中,得到了保留。

在大量删削唱词的同时,《缀白裘·叫画》还对原作中的曲词进行大幅度修改。其做法是:一是采纳冯梦龙《风流梦》对《玩真》部分曲词的改写,并进一步把晦涩难懂的词句通俗化;二是在唱词之间增加更多念白,使之更富于戏剧性。例如,《玩真》中的【二郎神慢】一曲:"些儿个,画图中影儿则度。着了,敢谁书馆中吊下幅小嫦娥,画的这俜停倭妥。是嫦娥,一发该顶戴了。问嫦娥折桂人有我?可是嫦娥,怎影儿外没半朵祥云托?树皴儿又不似桂丛花琐?不是观音,又不是嫦娥,人间那

① 陈少海:《红楼复梦》,北京:北京大学出版社1988年版,第162页。
② 竹秋氏:《绘芳录》,长春:吉林文史出版社1988年版,第339-340页。
③ 吴梅:冰丝馆本《还魂记跋》,蔡毅编:《中国古典戏曲序跋汇编》(二),济南:齐鲁书社1989年版,第1233页。
④ 周育德:《汤显祖剧作的明清改本》,《文献》1983年第1期。
⑤ 最近有学者认为:"以往学界普遍认为是昆曲折子戏采用了冯梦龙改本,而经过考查却恰恰相反,是冯本参考采纳了当时的演出本。"(霍建瑜:《从〈风流梦〉眉批看其〈牡丹亭〉底本及其曲律问题》,《东南大学学报》2009年第4期)按冯改本有可能参考当时的台本,但目前尚未发现冯本之前的台本,故本文仍采纳吴梅的看法。

得有此？成惊愕，似曾相识，向俺心头摸。"①《叫画》中的【二郎神】将冯改本中"为甚梅柳双株人一个"改成更平实易懂的"为甚独立亭亭在梅柳左"，并丰富了原著及冯改本中的念白："能停妥，这慈容只合在莲花宝座。咦，咦！为甚独立亭亭在梅柳左？不栽紫竹，边傍不放鹦哥（原作鹦鹉，失韵，据《风流梦》《遏云阁曲谱》改，引者注）。原来不是观音哪！只见两瓣金莲在裙下拖。吓，观音哪来这双小脚？不是观音，定然是嫦娥。唔，若是嫦娥啊，并不见祥云半朵。吓，我想既不是嫦娥，又不是观音，难道是人间的女子不成？非也，那人间那得有此绝色也！这画蹊跷，教人难揣难摩。"②

众所周知，元刊杂剧没有上下场诗，一般每折戏用【尾声】曲牌结束，四个套曲后往往用"题目正名"点题。明改本为角色增加了上下场诗，但诗句往往比较通俗，而且与剧情联系密切。例如《元曲选·李逵负荆》第二折宋江下场诗云："老王林出乖露丑，李山儿将没做有。如今去杏花庄前，看谁输六阳魁首。"南戏的上下场诗也很通俗，例如《张协状元》第二出下场诗是张协和他父亲联句："（外）孩儿要去莫蹉跎。（生）梦若奇哉喜更多。（外）遇饮酒时须饮酒。（合）得高歌处且高歌。"明传奇开始使用集句做下场诗，尤其是汤显祖的《牡丹亭》，不仅几乎每出都用集唐做下场诗，而且剧中人物的念白也不乏使用集唐。这自然表现出汤显祖深厚的文学修养和过人的才华。然而明清两代的戏剧家对集唐这种形式的运用却是贬多于褒。例如王骥德说："迩有集唐句以逞新奇者，不知喃喃作何语。"③虽未点名，但矛头所指不言自明。臧晋叔在《牡丹亭·言怀》的眉批中说："凡戏落场诗宜用成语，为谐俚耳。临川往往用集唐，殊乏趣，故改窜为多。"④冯梦龙的《风流梦》亦对汤氏下场诗大加删改，以使之通俗易懂。清康熙时的大戏剧家孔尚任也说："时本多尚集唐，亦属滥套。"⑤虽不是针对汤显祖，但对戏曲中集唐的反感是一目了然的。而清代的昆曲戏班则用自己的演出实践对这一形式予以彻底摒弃。

《玩真》一出，柳梦梅唱过【尾声】之后四句集唐下场诗为："不须一向恨丹青（白居易），堪把长悬在户庭（伍乔）。惆怅题诗柳中隐（司空图），添成春醉转难醒（章碣）。"《缀白裘·叫画》末尾完全删去下场诗，而让柳梦梅对着杜丽娘的画像自言自语，边念边做，如痴如幻，缓缓走向下场门："呀，这里有风，请小娘子里面去坐罢。小姐请，小生随后。岂敢？小娘子是客，小生岂敢有僭？还是小姐请。如此末，并行了罢。（下）"这样的下场处理曾受到胡适的称赏。1937 年，胡适在为汪协如校勘的《缀白裘》写的《序》中说："《牡丹亭》的《叫画》（第二十六出）的'尾声'曲后，旧本紧接四句下场诗，就完了。《牡丹亭》的下场诗都是唐诗集句，是最无风趣的笨玩意儿。《缀白裘》本的'尾声'之后，删去了下场诗，加上了这样的一段说白，——柳梦梅对那画上美人说：呀，这里有风，请小娘子里面去坐罢。小姐请，小生随后。——岂敢？——小娘子是客，小生岂敢有僭？——还是小姐请。——如此末，并行了罢。（下）这不是聪明的伶人根据他们扮演的经验，大胆的改窜汤若士的杰作了吗？"⑥直到现在，昆曲舞台上流行的依然是《缀白裘》的演法。徐扶明说：这种演法"很有风趣，也很有戏。这显然是艺人们的创造。至今演《叫画》，仍采用《缀白裘》的下场处理"。⑦

康熙三十三年（1694）刊刻的吴吴山三妇评本《牡丹亭》第二十六出有眉批云："小姐、小娘子、美人、姐姐，随口乱呼，的是情痴之态。"⑧其实，《玩真》一出，柳梦梅在唱【簇御林】一曲中间的插白只有两句："待小生狠狠叫他几声：美人，美人！姐姐，姐姐！"冯梦龙《风流梦》改为："美人，美人，小娘子，姐姐！"《缀白裘·叫画》改为："吓，待我狠狠的叫他几声。唉！小娘子，小娘子！美人，美人！姐姐，我那嫡嫡亲亲的姐姐！"又在【前腔】一曲后增加了如下独白："美人，看你这双俏眼，只管顾盼小生。小生站在这里，他也看着小生。小生走过这边来，哪，哪，哪，又看着小生。啊呀！美人呀美人！你何必只管看我？何不请下来相叫一声？吓，美人请，美人

① 徐朔方校注：《牡丹亭》，北京：人民文学出版社 1982 年版，第 130 页。按，徐校本是以最接近原本的明万历怀德堂本为底本的，见该书附录《关于版本的说明》。
② 钱德苍选辑：《缀白裘》，引自王秋桂主编《善本戏曲丛刊》第五辑第 1 册影印清乾隆四十二年刊本，台北：台湾学生书局 1987 年版，第 182－183 页。以下引《缀白裘·叫画》出处相同，不再出注。
③ 王骥德：《曲律》，《中国古典戏曲论著集成》（四），北京：中国戏剧出版社 1980 年版，第 142 页。
④ 臧懋循：《还魂记》改本第一折《言怀》眉批，《臧懋循改本四梦》，明末刊本，首都图书馆藏。
⑤ 孔尚任：《桃花扇·凡例》，王季思等校注：《桃花扇》，北京：人民文学出版社 1959 年版，第 12 页。
⑥ 胡适：《缀白裘序》，汪协如校：《缀白裘》，上海：中华书局 1940 年版，第 1 页。
⑦ 徐扶明：《牡丹亭研究资料考释》，上海：上海古籍出版社 1987 年版，第 183 页。
⑧ 徐扶明：《牡丹亭研究资料考释》，上海：上海古籍出版社 1987 年版，第 125 页。

请。咳！柳梦梅，柳梦梅，你怎么这等痴也吓！"毫无疑问，这样的台本才真正刻画出了柳梦梅的"情痴之态"，为演员施展演技提供了充分而又合理的依据。人们常说戏剧语言要富于动作性，要性格化，《缀白裘·叫画》为我们提供了范本。同时可以推断，吴吴山三妇的上述眉批并不针对汤显祖的原作，而是针对民间艺人的台本或演出实况的评论。① 也就是说，《缀白裘》所辑录的《叫画》一出，很可能在康熙中期就已经流传。

三、如何搬演

昆曲折子戏早在明末已流行，但直到康熙十年(1671)李渔的《闲情偶寄》，其引述《牡丹亭》折子的出目和唱词与汤显祖原作几无差别。直到《红楼梦》，才出现了与原作不同的折子戏名目。例如第十八回元春所点的《离魂》写杜丽娘之死，为原作第二十出《闹殇》，《缀白裘》收入第十二编；第十一回凤姐所点的《还魂》，为原作第三十五出《回生》，但《缀白裘》却未予收录。这说明，清初昆班搬演的《牡丹亭》折子存在着不同版本。《红楼梦》第五十四回演出《寻梦》，是童龄小班。限于篇幅，不赘述。

有清一代，关于《叫画》演出的记录大多是在笔记或小说里。除前引《红楼复梦》《绘芳录》之外，乾隆间珠泉居士《续板桥杂记》卷上记云："鉴湖邵子升岩尝语余云：'周玲之《寻梦》、《题曲》，四喜之《拾画》、《叫画》，含态腾芳，传神阿堵，能使观者感心娱目，回肠荡气，虽老伎师，自叹弗如也。'"②这里所说的"四喜"全名胡四喜，生平未详，应该是一名年轻的昆曲生角。《续板桥杂记》卷前有乾隆庚戌年(乾隆五十五年，1790)黎松门的序，这或许是《叫画》最早的演出记录。乾隆五十九年(1794)成书的《消寒新咏》记录有"万和部"的小生王百寿擅演《牡丹亭》中的《拾画》《叫画》。③ 又，纪昀《阅微草堂笔记》(1800)卷十七"姑妄听之"三记云："田香沚言：尝读书别业。一夕，风静月明，闻有度昆曲者，亮折清圆，凄心动魄。谛审之，乃《牡丹亭·叫画》一出也。忘其所以，静听至终。忽省墙外皆断港荒陂，人迹罕至，此曲自何而来？开户视之，惟芦荻瑟瑟而已。"④按《阅微草堂笔记》的写作时间是从乾隆五十四年(1789)到嘉庆三年(1798)之间，这和《续板桥杂记》《消寒新咏》乃至《缀白裘》初集的刊刻时间(乾隆二十九年，1764)相距不远。可见在乾隆晚期，艺人演出本《叫画》已基本取代了汤显祖的原作《玩真》，而成为昆曲舞台上最常上演的剧目之一。

萝藦庵老人《怀芳记》(1856)一书记云："徐小香，字蝶仙，苏州人……十五扮《拾画》《叫画》，神情远出。齿长后，扮演益工。凡名伶皆乐与相配，遂为小生中之名宿。"⑤徐小香(1832—1912)是著名的京剧同光十三绝之一，早年精昆曲小生。根据《怀芳记》记载，他扮演《拾画》《叫画》应是在清道光二十七年到二十八年，也就是1847年到1848年间。稍晚些时，《拾画叫画》奉诏进宫演出。据王芷章《清代伶官传》，咸丰十一年(1861)六月二十二日和七月初三、初四日，阿金和陈连儿分别在清宫承德避暑山庄如意洲演出《拾画叫画》，陈连儿还获得赏银一两。⑥

清末天虚我生(陈蝶仙)《泪珠缘》(1897)第三八回写主人公宝珠的侄女赛儿扮演《叫画》中的柳梦梅，十分生动，见下文(粗体字为剧中唱词或念白)：

赛儿拈了一个，看是《叫画》……赛儿道："吓，不在梅边在柳边，这怎么解？奇哉怪事。"大家听了，都笑起来道："怎么没头没脑的说白起来。"赛儿笑笑不理，接着唱道：**蟾宫哪能得近他，怕隔断天河。**又对着婉香笑着说："白道：吓，美人，我看你有这般容貌，难道没有好对头么？"又唱道：**为甚的傍柳依梅去寻结果。**又说白道："我想世上那姓柳姓梅的，可也不少，小生叫做柳梦梅，若论起梅边，是小生有分的了。那柳边呢，哈哈，小生也是有分的。"偏偺咱柳(应为梅，引者注)柳停和，又说白道："咦，这美人的面庞却是熟识的很，曾在那里会过面来吓？怎的再想不起了。"接着唱道：**我惊疑未妥，几会向何方会我。**"哦，是了，我春间会得一梦，梦到一座花园，梅树之下，立着一个美人，那就是他，他说：'柳生柳生，你遇着我，方有姻缘之分，发迹之期。'哎哎，就是你也。吓，美人，究竟是你不是你吓？"**你休间阻，敢则是梦儿中真个。**

① 吴吴山三妇评本《牡丹亭》第二十六出《玩真》中，柳梦梅对杜丽娘画像的呼叫与明万历本并无不同。参见根山彻：《牡丹亭还魂记汇校》，济南：山东大学出版社2015年版，第156页。
② 珠泉居士：《续板桥杂记》，南京：南京出版社2006年版，第63页。
③ 铁桥山人等：《消寒新咏》，张次溪编：《清代燕都梨园史料》(下)，北京：中国戏剧出版社1991年版，第1005页。
④ 纪昀：《阅微草堂笔记》，上海：上海古籍出版社1980年版，第417—418页。
⑤ 萝藦庵老人：《怀芳记》，《清代燕都梨园史料》(上)，北京：中国戏剧出版社1991年版，第587页。
⑥ 王芷章：《清代伶官传》，北京：商务印书馆2014年版，第157页。

又白道:"待我细细认来。吓,你看这一首题词,小生不免和他一首。哪,这是小生的拙作,倒要请教。"说着向绮云点点首儿便接唱道:我题诗句,声韵和,猛可的害相思颜似酡。"吓,待我狠狠的叫他几声。吓,美人美人,姐姐姐姐,我那美人吓,我那姐姐吓。吓,姐姐,吓,美人,你怎的不应声儿吓,我那美人姐姐吓。"因笑向婉香接唱道:向真真啼血你知么?我呵叫,叫得你喷嚏似天花吐。夹白道:"咦,下来了,下来了。"动凌波,请吓请,盈盈欲下。唪,不见些影儿那。又道:"小生呢,孤单在此,少不得将这美人做个伴儿,早晚间玩之叫之拜之,赞、赞、赞之。"接尾声道:拾得个人儿先庆贺,柳和梅有些儿瓜葛。"吓,美人美人,姐姐、姐姐,俺呵,"只怕你有影无形的盼煞了我。唱毕嗤嗤的笑个不了。绮云道:"慢点儿笑,给我吃了罚酒再讲。"赛儿道:"怎么要罚。"绮云笑道:"你怎么把那'青梅在手诗细哦'的【集贤宾】一出跳了。"①

赛儿的唱念在《缀白裘》基础上进一步戏剧化。除了将【集贤宾】第二曲【前腔】"跳了"过去之外(原曲为:他青梅在手诗细哦,逗春心,一点蹉跎。小生待画饼充饥,姐姐似望梅止渴。未曾开半点么荷。含笑处,朱唇淡抹),其演法与《缀白裘》的最大不同在念白上。例如《缀白裘》中柳梦梅白"我想世上那梅边柳边,可也不少",赛儿改为"我想世上那姓柳姓梅的,可也不少",显得更加合理、易懂。再如《缀白裘》基本上依汤显祖原作,在【簇御林】一曲后白:"小生孤单在此,少不得将小娘子的画像早晚玩之,叫之,拜之,赞之。"赛儿改作:"小生呢,孤单在此,少不得将这美人做个伴儿,早晚间玩之,叫之,拜之,赞、赞、赞之。"把"画像"改为"美人",把一个"赞"改为三个"赞",使柳梦梅的痴情更加跃然纸上。赛儿的演法并非他自己的临场发挥,也不是小说作者的杜撰,而是别有所据。据陆萼庭《昆剧演出史稿》,清光绪间苏昆著名小生周钊泉所擅演的剧目中有《拾画》《叫画》,②这在时间上和《泪珠缘》的刊刻很接近。而小说中赛儿的演法是依据了《遏云阁曲谱》,故周钊泉或亦采取赛儿的演法也未可知。

四、从文学本到演出本:一部演出小史

《缀白裘》初集刊行于乾隆二十九年(1764),迄今未见到更早的关于《叫画》独立成出的演出记录。蒋士铨《临川梦》第十出《殉梦》,俞家养娘【九回肠】曲有"料没个听雨三更叫画人"句,意思是俞二娘还不如杜丽娘,有个柳梦梅痴情地为她"叫画"。《临川梦》卷前有作者乾隆甲午(1774)的《自序》,可见蒋士铨看到的《叫画》也在《缀白裘》之后了。再稍后,刊行于乾隆五十四年(1789)的《吟香堂曲谱》在《牡丹亭·玩真》一出后附录了《叫画》,可为这出戏的流行作一旁证。遗憾的是该曲谱只收曲词,未录念白。其收录的曲牌依次为【二郎神】【集贤宾】【莺啼序】【黄莺儿】(以上二曲为集曲)、【簇御林】,无【尾声】。在曲牌及内容的取舍上,该曲谱显然参照了汤显祖的原作,对《缀白裘》做了些许修改。值得注意的是王锡纯辑、苏州曲师李秀云拍正的《遏云阁曲谱》。《曲谱》卷首有同治九年(1870)遏云阁主人《序》,并附有天虚我生《学曲例言》一卷,而"天虚我生"就是上文所引小说《泪珠缘》的作者陈蝶仙。由此可知,《泪珠缘》中赛儿演出的《叫画》,依据的就是《遏云阁曲谱》。我们看曲谱中柳梦梅念白:"想天下姓柳姓梅的却也不少,偏小生叫柳梦梅","小生呢,孤单在此,少不得将这美人做个伴儿,早晚间玩之,叫之,拜之、赞、赞、赞之",③就可以肯定二者之间的关系了。

晚近以来,首先应该提到的是《粟庐曲谱》。《粟庐曲谱》是昆曲大师俞振飞对其父俞宗海(字粟庐,1847—1930)和俞振飞本人两代家传俞派代表剧目进行编订整理而成的昆曲工尺谱,一直被奉为昆曲唱腔的正宗。在《缀白裘》中,柳梦梅拾画之后有"暂下即上"的提示,说明《拾画》与《叫画》虽紧紧相连,但毕竟还是两出戏。但在《粟庐曲谱》中,《拾画》与《叫画》浑然一体,柳梦梅唱【千秋岁】后独白:"待我展开观玩一番",接着便进入"叫画"。原作的【锦缠道】一曲、【尾声】、下场诗(集唐)以及柳梦梅与石道姑的寒暄,全被删去,《拾画》被简化为一段短小的过场戏。接下来的"叫画"部分柳梦梅所唱与《遏云阁曲谱》相同,只剩下【二郎神】【集贤宾】【莺啼御林】(集曲)、【尾声】四支曲牌。而柳梦梅的独白则继承了《缀白裘》《遏云阁曲谱》的精华而使之更加戏剧化,动作性更强。例如:"看这美人这双俊俏的眼睛,只管顾盼着小生。小生走到这边,喏喏喏,她也看着小生。待我走到那边,咦咦咦!哈哈!她又看着小生。啊呀美人!你何必只管看着我,何不请下来相叫一声?吓美

① 陈蝶仙:《泪珠缘》,南昌:百花洲文艺出版社1991年版,第286页。
② 陆萼庭:《昆剧演出史稿》(修订本),上海:上海教育出版社2006年版,第292页。
③ 王锡纯辑:《遏云阁曲谱》,刘崇德主编:《中国古代曲谱大全》(五),沈阳:辽海出版社影印清同治刊本,2009年,第3909页。

人,请吓,请请请吓!呀吓!柳梦梅呀,你好痴也!"①只把《缀白裘》的"站在这里"改为"走到这边",把语气助词"哪哪哪"改为"喏喏喏",又增加了"咦咦咦"几个字,就使场面更加生动,这才是出神入化的戏剧语言。哪个演员不喜欢这样的舞台语言呢?

关于民国初年《叫画》的演出,可参考吴新雷《一九一一年以来〈牡丹亭〉演出回顾》一文。据吴文引冰血《剧目偶志》,"民国初年在上海能看到的《牡丹亭》的折子戏有:《劝农》、《学堂》、《游园》、《堆花》、《惊梦》、《离魂》、《花判》、《拾画》、《叫画》、《还魂》、《问路》、《吊打》(即《硬拷》)、《圆驾》"。这与《缀白裘》所选基本相同。其中《拾画》《叫画》为沈月泉所授,顾传玠扮演柳梦梅。而北方擅演柳梦梅的是著名昆剧小生白云生,《拾画》《叫画》是他的拿手戏,演出时间从民国初到30年代。吴文引天津剧评家刘炎臣《白云生〈拾画叫画〉》一文:"是剧为小生之独重头戏,白云生饰柳梦梅。全剧唱工最为吃力,以情意缠绵。哀艳凄楚,动人魂魄。"②吴文之外,《申报》1927年8月8日第16版刊金华亭《关于中央剧艺的几句话》中提到"唐瑛女士的昆曲《拾画叫画》":"唐女士的昆曲是最近不多时学起来的。唐女士扮相的美丽当然是不必说,伊的唱词说白都娓娓动听。伊在《叫画》时的一段做工和爱慕画中人的一种表情,真是维妙维肖、细腻入微。说白中的几声'哈……哈……哈……笑'和最后的几声'请吓',都能出诸自然。提笔题诗时的态度亦很美妙。"另据张允和介绍,她曾经在50多年前看过顾传玠的《拾画、叫画》。据《申报》,顾传玠在上海演《拾画、叫画》是在1928年、1929年。张允和说,她55年后看汪世瑜先生的表演:"叫画前,展开了画轴,先以为是观音,后以为是嫦娥,看了画中人的题诗,才知道是人间女子。最后再细细一看,'似曾相识,何方会我?'回忆起来是他梦里的情人。这些汪世瑜演来层次分明,点清了剧题的'叫'字。那三声对梦里情人的呼唤,'小娘子、姐姐、我那嫡嫡亲亲的姐姐',一声比一声缠绵、亲热。汪世瑜的柳梦梅,温文尔雅,书卷气十足,又一次把汤显祖笔下的柳梦梅演活了!"③不用说,汪世瑜采用的也是自《缀白裘》而下经历代艺人不断修改完善,直至《粟庐曲谱》基本完成的昆剧演出台本。

需要指出的是,清朝昆班演出《牡丹亭》以删减为主,但在其保留的折子里也时常增加一些能吸引观众眼球的场面。例如《牡丹亭·惊梦》原来只出一个花神,唱一支【鲍老催】即下场。到道光年间的《审音鉴古录》,在《惊梦》开头增加"堆花"的桥段,出十二个花神,以像十二个月。花神依次一对对徐徐登场亮相,分两边相对而立,合唱【出队子】【画眉序】【滴滴子】【鲍老催】【五般宜】,场面花团锦簇,五彩缤纷,不仅给观众提供了一场视觉盛宴,而且烘托出杜、柳幽会的正当性与神圣性。《审音鉴古录》虽未收《拾画》《叫画》,但作为舞台演出本,它与《缀白裘》是一脉相承的。到后来,《惊梦》开头的"堆花"片段竟成了完整的折子戏《堆花》。

今日流行于舞台的青春版《牡丹亭》,针对《拾画》《叫画》作了新的尝试。上文提到,清末《遏云阁曲谱》《粟庐曲谱》中的《拾画》只保留【引】【好事近】及【千秋岁】三支曲牌,被简化成一段过场戏。"青春版"则重新吸收一度被删落的【锦缠道】等曲,加大该折戏的分量,并与《叫画》捏成一折,成为可与旦角《游园》《寻梦》旗鼓相当的小生重头独角戏,赋予了《拾画叫画》新的艺术内涵。④

这样,从《缀白裘》到"青春版",这条线索就大体梳理清楚了;从汤显祖的文学本,到艺人的舞台演出本,其嬗变过程也就有了眉目。

有人说:"关于《牡丹亭》全本演出的记载,至今还没有被发现。"⑤这话说得绝对了。明代不用说,清代也还是演过全本《牡丹亭》的。据王士祯《带经堂诗话》卷二十六、《居易录》卷二十四、严遂成《明史杂咏》卷三、毛师柱《端峰诗续选》卷三、唐孙华《东江诗钞》卷五、单学傅《海虞诗话》卷一、焦循《剧说》卷六等文献的记载,康熙三十三年(1694),王士祯的弟子陆烜任抚州通判,捐俸钱重建被焚毁的玉茗堂,"落成,大宴郡僚,出吴儿演《牡丹亭》杂剧二日。解缆去,四方名士,为赋诗纪之"⑥。这在当时是一件盛事,所演出的应当是全本《牡丹亭》。

① 俞振飞编著:《粟庐曲谱》,台北:"国家"出版社影印徐炎之藏抄本,2012年,第185-186页。
② 吴新雷:《一九一一年以来〈牡丹亭〉演出回顾》,白先勇策划:《姹紫嫣红〈牡丹亭〉:四百年青春之梦》,桂林:广西师范大学出版社2004年版,第62页。
③ 张允和:《风月暗消磨 春去春又来——有感于汪世瑜的〈拾画〉〈叫画〉》,《戏剧报》1986年第2期。
④ 白先勇:《〈牡丹亭〉还魂记》,白先勇策划:《姹紫嫣红〈牡丹亭〉:四百年青春之梦》,桂林:广西师范大学出版社2004年版,第257页。
⑤ 陆炜:《〈雷雨〉和〈牡丹亭〉:剧本与演出》,南京:南京大学出版社2013年版,第75页。
⑥ 焦循:《剧说》,《中国古典戏曲论著集成》(八),北京:中国戏剧出版社1980年版,第197页。

乾隆年间至少还演过一次全本《牡丹亭》。清朝的探花王文治在《冬日浙中诸公迭招雅集席间次李梅亭观察韵四首》之一的注中说："时演《牡丹亭》、《长生殿》全本。"①王文治酷爱戏曲,乾隆第五次南巡时曾作承应戏《浙江迎銮乐府》。他是叶堂的朋友,不仅为《纳书楹曲谱》写过序,还为独立成编的《纳书楹玉茗堂四梦全谱》写过序。他的话应当是可信的。他的诗歌有编年,此诗记录的应当是乾隆庚寅年(乾隆三十五年,1770)在杭州的事。

然而,愈到后来,折子戏的演出愈成为昆曲剧坛的主流,而全本戏则难觅其踪。乾隆五十四年刊印的《吟香堂曲谱》和乾隆五十七年的《纳书楹曲谱》虽然都收入了全本《牡丹亭》,但均有曲无白,应当都是为清曲演唱而整理刊刻的。《吟香堂曲谱》在《牡丹亭·玩真》一出后附录了《叫画》,可见艺人台本已经不能被文人所无视。随后,在昆曲舞台上,折子戏《叫画》终于取代了汤显祖的原作《玩真》。而昆曲折子戏的繁荣,与花部戏曲的崛起几乎是同步的,中国戏剧史翻开了新的一页。

五、余论:一些相关问题

当年沈璟曾将《牡丹亭》中的不协律处予以改动,汤显祖激愤地表示:"彼恶知曲意哉!余意所至,不妨拗折天下人嗓子!"(王骥德《曲律·杂论下》)那么,什么是汤显祖的"曲意"呢?汤显祖所追求的"雪中芭蕉"究竟是一幅什么样的图景呢?清朝以来的昆班演出符合他的"曲意"吗?这是我们首先要反思的问题。其次,如果我们认为《缀白裘》对《牡丹亭》大幅度的改动是可以允许的,那沈璟等人的较小改动为什么就不能允许呢?再次,如果把汤显祖的原作《牡丹亭》看成是一部文学剧本,那么剧本和舞台演出、剧作家和演员之间究竟应该是一种什么关系?因为很显然,汤显祖和莎士比亚、关汉卿那些专为戏班写戏的剧作家不同,《牡丹亭》并不是为演出而作,尤其是不为昆班演出而作。难道可以这样说吗——汤显祖的盖世才华使一部精彩的文学剧本在得到戏曲艺人的大幅改编和上演之后成了经典的昆曲剧目?而且,艺人的改编很可能是不符合作家原意的?

这些问题,需要进一步研究才能得出合理的结论。

(原载于《学术研究》2016年第10期;作者系中山大学中文系教授)

① 王文治:《冬日浙中诸公迭招雅集席间次李梅亭观察韵四首》,《梦楼诗集》卷十二,乾隆六十年刊本。

凡文以意趣神色为主
——再谈"汤沈之争"的戏曲史意义

黄仕忠

1930年，日本学者青木正儿（1887—1964）出版了《支那近世戏曲史》①，在第九、第十章"昆曲极盛时代之戏曲"中，描述了万历至康熙初年的戏曲史，引录了汤显祖和沈璟在曲学看法上的分歧意见，亦即首次在戏曲史著作中揭示出"汤沈之争"的存在，并且厘定了以沈璟为首的"吴江一派"（第九章第二节）和汤氏影响下具有流派特征的"玉茗堂派"（第十章第二节），各设专节论述。

青木正儿所说的"汤沈之争"，主要引述了明代王骥德的看法："临川之于吴江，故自冰炭。吴江守法，斤斤三尺，不欲令一字乖律，而毫锋殊拙；临川尚趣，直是横行，组织之工，几与天孙争巧，而屈曲聱牙，多令歌者咋舌。吴江尝谓：'宁协律而不工，读之不成句，而讴之始协，是中之之巧。'曾为临川改易《还魂》字句之不协者，吕吏部玉绳（郁蓝生尊人）以致临川。临川不怿，复书吏部曰：'彼恶知曲意哉！余意所至，不妨拗折天下人嗓子！'其志趣不同如此。郁蓝谓临川近狂，而吴江近狷，信然哉。"（《曲律》卷四"杂论第三十九下"）王骥德的陈述，让人看到了双方观点立场的对立，针锋相对，几于水火不容。由于此一争议事关重大，晚明及清初曲论家几乎都曾发表过意见：或是认同沈氏曲学，或是仰慕汤剧文采，或是作调和之论，更多的则是借此以表达自己的戏曲主张，从而让"汤沈之争"显得愈发热闹。

青木正儿是把汤沈之间的争议放置在晚明至清初的广阔背景下来展开论述的，寓示着此一论争对于晚明及清初戏曲发展史的意义。青木之后，特别是20世纪50年代以来，"汤沈之争"已经成为研讨或撰写明代戏曲史时不能绕过的问题之一；而近人关于"沈汤之争"的各种意见，实际上是在青木氏所搭建的框架之内展开的，大致可分为三类：②

一是对立说。即罗列双方观点、阵容，从形同水火的对立立场加以分析评价。尤其是20世纪50年代以来，论者多是从文学史和思想史角度，扬汤而抑沈。③

二是调和说。明吕天成就已提出："倘能守词隐先生之矩镬，而运以清远道人之才情，岂非合之双美者乎？"（《曲品》卷上）即所谓"合则双美"之说。今人亦以为沈氏之曲学冠称于时，贡献良多，然文采终归稍逊；而汤氏才情超迈，文采迥乎不可及，但曲律亦不可无视，故各有贡献，亦各有不足，终以"合则双美"为依归。④

三是消解论。认为原本就不存在实际的争执，所谓形同水火的争论，是王骥德等人构建出来的，而不是事实。沈氏并非不讲内容文采，临川亦不曾无视曲律。"硬要把这两个意趣虽有差异而并非不可调和又从未相互攻击的人物扯在一起，说他们之间有一场'势同水火，剑拔弩张'的'斗争'，确乎和历史的真实相距太远"⑤。这种消解论出现于20世纪80年代初，也可以说是旨在改变自20世纪50年代开始的强调思想史意义背景下的贬沈扬汤局面，从而为沈璟于戏曲史贡献的正面评价争

① ［日］青木正儿：《支那近世戏曲史》，京都：京都弘文堂1930年版。中译本作《中国近世戏曲史》，有郑震节译本，上海北新书局1933年版；又有王古鲁全译本，上海商务印书馆1936年版；复有增补修订本，上海文艺联合出版社1954年版；后经蔡毅校订，有中华书局2006年版。

② 据笔者在学术期刊网上的检索，直接讨论"汤沈之争"的论文在20篇以上，间接论及者则更多，此外尚有各类著作论及，各家讨论的角度、探究的具体问题也是多种多样。关于此一专题各家之说的细致分析归纳，可参见刘淑丽《建国以来"汤沈之争"研究综述》，载《戏曲艺术报》2008年第3期。由于本文非全面讨论"汤沈之争"，故以下申述己见时，凡学者已有讨论的问题从略。

③ 如张庚、郭汉城《中国戏曲通史》即称："沈璟的带有形式主义倾向的'声律论'和'本色论'，在晚明那个阶级矛盾尖锐，意识形态上的斗争也趋于尖锐化的时代，只能把剧作家引向迷途，使他们沉醉于形式的推敲，追求一种'步趋形似'的境界，而忘掉充满惊心动魄斗争的现实。"北京：中国戏剧出版社1981年版，第129页。

④ 自吕天成对"汤沈之争"作"双美"论，晚明及清初曲家多承其说。青木正儿在《中国近世戏曲史》中亦称："汤氏艺术天分甚高，其意之所及，克纵逸荡之笔，奔放自在，虽往往有失音律，泰然不顾也。沈氏妙解音律，守曲律甚严，一字一韵不苟。"上海：上海文艺联合出版社1958年版，第211页。今人的论述，角度或有不同，其指向则大致相同。

⑤ 周育德：《也谈戏曲史上的"汤沈之争"》，《学术研究》1981年第3期，并收录于《汤显祖论稿（增订版）》，上海：上海人民出版社2015年版，第351页。类似的观点，亦见于叶长海《汤学刍议》所收《汤显祖的曲学理论》《沈璟曲学辩争录》（原载《文学遗产》1981年第2期），上海人民出版社2015年版。

取了空间。

笔者曾写过《明代戏曲的发展与汤沈之争》(《文学遗产》1989年第6期)一文,剖析了汤、沈两人之间具体存在的分歧意见,并从明代戏曲发展史的角度,讨论这一争议产生的背景与影响,指出:"汤沈之间的具体的争执,与当时人们理解和评论中的汤沈之争,以及对戏曲发展史产生巨大影响的汤沈之争,实际上是三个紧密联系的不同层次的概念。这三者混淆不明,是评论界聚讼纷纭而莫衷一是的主要根源之一。""汤沈之争的意义不在于解决了什么问题,也不在于判定了其间的高下对错。它的意义在于给人们以启示。汤氏从创作论角度的把握和沈璟从尊重戏曲特性出发的要求,即是他们从不同角度对戏曲创作和理论的积极思考。""尽管汤沈之争被简化成文采与曲律之争而有悖原义,但优美的戏曲语言与戏曲曲律枷锁的矛盾关系的处理,也的确是任何一个戏曲作家都不能回避的问题,因而它对创作的影响也是切实存在的。"

将近30年之后再来回顾旧文,我的基本结论依然未变,但其中的许多问题还可以从新的角度作出解释。如果从古代戏曲发展史和戏曲在不同历史阶段社会地位变迁的角度来看,关于"汤沈之争"以及汤、沈二人对于中国戏曲史的意义,还可以作出新的诠释。

二

明万历二十六年(1598),江西临川人汤显祖(1550—1616)所写的《牡丹亭记》问世[①],不数年间,就传遍大江南北,一时"家传户诵,几令《西厢》减价"(沈德符《万历野获编》)。从明代传奇戏曲发展史的角度来说,汤氏《牡丹亭》的出现,标志着"传奇"这种明代文人手中的新文体,在文学成就上达到了巅峰。这里的核心词,即是文体、文学,而所蕴含的意义,则更为广泛。

戏曲是一种以舞台演出为中心的艺术活动,这在今天的戏曲研究者看来,属于常识。但这种"常识",是近代以来以西方文学思想为基础建立起来的,并不是中国固有的状态。在西方的文学观念中,戏剧、诗歌、小说是文学的主要体裁,也是文学史的主要内容。所以日本明治学者最早在戏曲小说研究领域作出开拓;王国维早年治戏曲,亦是痛感"中国文学之最不振者,莫戏曲若",而力图有所改变,遂有《曲录》《古剧脚色考》《宋元戏曲史》等一系列著述问世[②]。正是明治学者和王国维、吴梅等人的共同努力,戏曲才作为一门独立的学科得到了主流学术的认同[③]。所以我们今天可以进而讨论戏曲(戏剧)的本质是什么,我以为文学只是戏曲的构成要素之一。但是,在传统中国人眼中,戏曲是不登大雅之堂的。尤其在明清时代,戏曲在获取文人阶层认同的过程中经历了一个痛苦的蜕变:让文人从俯视变成平视,让一种民间伎艺变为文人手中的新文体,进而能够与主流文学并称,得到主流社会的认可,然后戏曲活动才能独立于文人而发展,渐进地完成从以作家与文学为中心向以演员和声腔舞台为中心的转变[④]。

我认为,元杂剧一本四折、一人主唱的体制,有利于文学表达,但并不是充分舞台化的表现形式。从舞台表演为中心的意义上说,这仍是带着浓厚的说唱形式印记的"畸形的体制"。但正是这种特别的体制,让剧曲文学得到了充分的发挥,使之在文学上一新耳目,并且与汉魏乐府及其音乐传统,唐诗、宋词的文学传统,以及社会对诗词等正统文学的欣赏习惯(审美习惯)合而为一,从而确立了唐诗、宋词、元曲并列的概念。文人学士用"乐府"指称元曲,即是借助正统文学体裁而使新生的元剧获得合理性。元杂剧这种形式,较诗词通俗,较民间说唱、杂伎雅致,在元蒙统治的时代恰好易于得到主流社会的认可,所以很快进入宫廷,成为娱乐的主流。不过,到了元代后期,随着演剧的进展,杂剧一人主唱体制的局限日益明显,并成为杂剧创作衰退的内在原因之一。南方的文人剧作家进而关注本地土生土长的南戏,出现了"荆刘拜杀"和《琵琶记》,使南戏这种众角皆唱、适合舞台表现的戏曲样式,在文学上也取得了堪以媲美北曲杂剧的长足进步。特别是永嘉高则诚,他以进士身份,在元亡前数年撰写了《琵琶记》,其中《糟糠自厌》《祝发买葬》等出,即是充分借鉴《汉宫秋》《梧桐雨》第四折的表现手法,亦即吸收了元杂剧的文学成就,从而"用清丽之词,一洗作者之陋",使"村坊小伎进与古法部相参,卓乎不可及已"(徐渭《南词叙录》)。但南戏的上升过程,

① 此剧完成时间存在分歧意见。本文据徐朔方先生的观点,参见《汤显祖年谱》及该谱所附《玉茗堂传奇创作年代考》,《徐朔方集》第四卷,杭州:浙江古籍出版社1993年版,第379页、第484－488页。
② 黄仕忠:《讲评本〈宋元戏曲史〉前言》,《宋元戏曲史》,南京:凤凰出版社2010年版。
③ 黄仕忠:《借鉴与创新——日本明治时期中国戏曲研究对王国维的影响》,《文学遗产》2009年第6期。
④ 关于此问题,请参见黄仕忠《中国戏曲之发展与分期》,收录于《中国戏曲史研究》,广州:中山大学出版社1997年版;又康保成、黄仕忠、董上德:《戏曲研究:徜徉于文学与艺术之间》,《文学遗产》1999年第1期。

因为元朝的灭亡而中断。在明初，杂剧依然得到宫廷和藩府的认可，而南戏却迟迟未能跻身上流社会。如明太祖朱元璋虽然欣赏《琵琶记》，却又认为作者作南曲，是"以宫锦而制鞵"，命教坊改为北调演出（徐渭《南词叙录》）。在明代，南戏传奇要像杂剧那样获得主流社会的认可，就必须取得文人士子的关注与参与；单纯作为表演艺术的戏曲，无论多么优秀，也都只能是一般的观赏娱乐，而不会得到社会主流阶层的认同与参与。

换言之，只有当传奇戏曲成为文人自己的东西，成为他们手中的新文体，才能在得到文人的广泛参与之后，通过文学成就的突破，实现主流社会对戏曲的全面认同。所以，从文人对戏曲的关注和文体发展史的角度，可以看到明代南戏传奇经历了一个明显的变化轨迹：

大约在正统年间（1436—1449），出现了《伍伦全备记》，其宗旨即是借戏曲这种能为大众所接受的形式来传扬伦理道德。此剧为官至大学士的理学名臣丘濬（1421—1495）在少年时所撰①。作者从主流意识出发，居高临下地注意到了戏曲的教化作用，而剧本的写作则仍然按照民间的套路。随后，到正德年间（1506—1521），宜兴老生员邵璨撰写了《香囊记》，另外两位江苏的老生员钱西清和杭道卿也参与了此剧的改订②，他们在认同《伍伦全备记》倡导的利用戏曲体裁教化大众的同时，又从自己的喜好角度出发，用写八股文的方式来撰剧，而无意关心戏曲本身的特性，于是开启了"文词派"一脉。其后，在嘉靖间，山人郑若庸作《玉玦记》，用剧作来抒写文人韵事，更把骈四俪六、堆砌典故的写作方式推到了极致。今人或会批评他们对戏曲特征的漠视，真正原因乃在于他们对戏曲明显是用俯视的态度。至嘉靖末，梁辰鱼撰写《浣纱记》，进而用剧作来表达对历史的思考，而且有着明确的"史"的写作用意，如"不用春秋以后事"（徐复祚《曲论》）。梁氏之作，通常被视为第一部为昆山腔而写的剧本，即"传奇"这一体裁的开山之作，我认为，也可以说它是明代文人自觉地将"传奇"作为一种属于自己的新文体来抒写情怀的开端。从文人"新文体"这一路行进，到万历中叶，已是作者涌动，创作勃兴。从文体学的角度来说，传统的古体或近体诗，适于表达主流的思想意识，对内心情感作正面的抒写，词之产生，原是表达个人内心私密的情怀，文言小说则仍受制于史传一路的习惯制约，唯有戏曲，可以"借他人之酒杯，浇心中之块垒"，借事以喻，借曲以直抒胸臆，甚至指桑骂槐，而又能免却社会的责难。所以，在明代后期，文人士夫往往在仕途失意之际或功名未遂之时，用杂剧或传奇来作为自遣的工具，遂有戏曲文学的勃兴。正是在这一背景下，汤显祖的《牡丹亭》传奇横空出世，以清丽的文笔，抒发"至情"的观念，把传奇这一文体的文学水准推到了顶峰，更为传奇创作树立了文学的标杆，让人们看到传奇可以"玩"到怎样的境界，从而引发更多文士对于戏曲创作的热情，大大推进了传奇戏曲的创作。

汤显祖《牡丹亭》在曲坛地位的确立，从某种意义上说，也和"汤沈之争"有着重要的关联。就在《牡丹亭》撰写并开始盛传的时候，江苏吴江人沈璟（1553—1610）完成了《南曲全谱》的编写，于万历三十四年（1606）刻印出版③。此谱为传奇文体的创作提供了曲律规范，人称"词坛指南车"；沈谱的刻印面世，堪称是昆山腔确立在曲坛主流地位的一座界碑。在这里，文人视野中曲律规范的建立，与文人传奇创作走向鼎盛，合上了同一个节奏。

因此，沈谱实际上是在万历间文士对传奇创作热情高涨的背景下起意和完成的，也是传奇新文体对新规范的呼唤所产生的结果。

明初之前，南曲无有曲谱。到嘉靖二十八年（1549），蒋孝编成《旧编南九宫谱》，将所得陈、白二氏曲谱所列的曲牌并于南人所度曲中，取其调与谱合者，予以充实，但未标平仄音律，所以并不适合用作撰剧谱曲的依据，流传未广。也就是说，从邵璨以降，直到汤显祖"临川四梦"问世为止，这期间文人的传奇戏曲创作并无曲谱可遵，主要是用"四大南戏"和《琵琶记》等旧剧为模板；《香囊记》等剧流行之后，也被作为新经典而仿效，甚

① 据韩国汉阳大学吴秀卿教授最新发现的文献，可以证明此剧确为丘濬所撰，其说在"曾永义先生学术成就与薪传国际学术研究会"（台湾大学，2016年4月）上发表，论文尚未正式刊行。按丘濬年十九为诸生，正统九年（1444）举广东乡试第一。十二年赴京参加会试，不第。入太学。景泰五年（1454）举进士。此剧或作于其举乡试之前。

② 此剧作于正德年间的说法，据杭道卿（濂）之兄杭淮（1462—1538）的生平推断杭濂生年，设杭濂与邵璨年岁相近，复据"老生员"的时限推断而来。笔者另文有考，此不赘。

③ 此据徐朔方《沈璟年谱》，《徐朔方集》第二卷，杭州：浙江古籍出版社1993年版，第313页。曲谱的编撰及完成，自在此年之前。

至其误律之处,也被作为新格式而得到仿效传承①。这一时期的文士剧作,不仅在场次安排和套曲、文辞上大多模仿旧剧,而且在故事选撰方面也有着明显的模仿痕迹。在所取材的小说、野史或史传原本的情节不足以构成一剧之故事时,往往凑合不同题材的片段而成一剧,显得十分生硬。也就是说,明代文人虚构戏剧故事的能力有一个成长的过程,他们对传奇这种新体裁的掌握,也有着一个从模仿到自如运用的过程。只是这种现代叙事学背景下形成的观念,明代人尚无自觉的意识,所以一部故事恰切、人物性格鲜明的剧作,人们通常是依照传统的诗文批评范式,将之归结为文辞灿然可观而已。而文辞与戏曲的关捩点,即是音律问题。对涉足传奇写作的文人作家来说,这既是一个陌生的领域,也是令人深感头疼却又无法回避的现实。

曲律又与声腔音乐有关,更属专门,也更复杂。南戏最初产生于温州一带,然后向江西、福建、杭州等地拓展。到明代嘉靖年间,据祝允明《猥谈》等记载,已经有海盐、余姚、昆山、弋阳等声腔,而事实上这些声腔也并未就此固化,而是随地域不断演化。到万历中叶之后,昆山腔的地盘迅速扩大,海盐腔、余姚腔便渐至无闻,而池州腔、青阳腔等则在万历末叶号称"时尚",进入人们的视野②。由于南方方言复杂多样,南曲戏文的演出,遂因地域和方言的不同,在音韵唱腔上有着变化。万历年间所刊印的戏曲剧本和戏曲选本,也有金陵、杭州、福建建阳等地域之别,并且对应着地域和声腔,在曲律(曲牌句式格律)上存在着具体而微的差异③。也就是说,文人戏曲家所交往的主要是本地声腔和戏班,在撰写剧本时,主要依据本人所能收集到的文本,而这些剧本往往具有地域性,亦即受到作家所接触到的声腔条件的制约,这又影响到他们所撰剧本的音韵声律。以汤显祖为例,他虽然曾短暂任职于金陵(万历十二年至十九年)④,秦淮河边的熏染,对他的戏曲观念、文学思想必然会发生影响,例如他同样瞧不起江西本土的弋阳腔;但他毕竟生长于江西,并且长期与海盐腔之余绪宜黄戏班交好,所以他的剧作更多地受到江西戏班和方言土音的影响。

万历时期,金陵作为陪都,是戏曲娱乐繁盛之地,戏曲刻印的中心地,更是昆山腔的核心领地。在昆山腔这种适合文人情趣的声腔的熏陶下,江苏籍戏曲家人数多,创作多,戏曲评论也多。昆山腔原本就是以"适合"或者说"迎合"文人士大夫的方式而发展起来的,文士作家在接受昆山腔表演的同时,也很自然地视之为传奇文体的唯一写作对象。也就是说,虽然众多南曲声腔并盛,但文人士大夫"独沽一味",他们真正认可的,其实只有切合文人趣尚的昆山腔。进而言之,他们心目中的曲律,也不自觉地以昆山腔为标准。这种认识,还得到了包括汤显祖在内的非吴语地区剧作家和曲论家的认可。如汤显祖曾向孙如法谦逊地表示要向吴越曲家如王骥德请教并自叹"生非吴越通"(汤显祖《玉茗堂全集》尺牍卷四),承认"吴越"的优势地位,表明自己对于曲律并无自信。

因此,在汤显祖撰写"四梦"之时,以吴中"标准"制订的曲谱尚未问世,他当然无法预合于其规范;而文人视野中对于曲律的要求,又先验地以吴中曲律为标准,并以此校验所有非吴中地区曲家的剧作,这是"汤沈之争"之所以发生的又一背景。

事实上,文人撰写传奇,由于不谙场上,音律便是其明显的"短板"。若以前人之剧和折子戏中的精彩唱段作为谱曲依据,也会因声腔和刻印的地域有别,哪怕所据为相同剧本,其曲牌之曲句的细微差异,便足以形成牴牾。所以应当有一个曲律规范,便是这个文人传奇正

① 沈璟《填订南九宫曲谱》卷十七【簇御林】云:"'显父母'六个字妙甚,陈大声散曲云'几遍将麟鸿倩',亦是六个字。自《香囊记》云'怎能勾平步登霄汉,问苍天,人去何时返'俱用八个字,而后人遂不知六字句法矣。"又卷二〇【玉供】云:"此调本【玉抱肚】、【五供养】合称,故名【玉山供】,自《香囊记》妄刻作【玉山颓】,使后人不惟不知【玉供】之来历,且不知【五供养】末后一句,只当用七个字,凡见【五供养】后有用七字句者,反以为犯【玉山颓】矣。"参见王秋桂主编《善本戏曲丛刊》,台北:台北学生书局1984年版,第593—594页、第712—713页。

② 如《新刻京板青阳时调词林一枝》(封面题"海内时尚滚调",刊于万历三十四年前后)、《鼎雕昆池新调乐府八能奏锦》(刊于万历三十六年前后)等题署,可知万历时青阳腔、池州腔即已从弋阳腔中脱离出来单独成腔了。又,从《鼎锲徽池雅调南北官腔乐府点板曲响大明春》《新锓天下时尚南北徽池雅调》等书名,亦可见"徽池雅调"之称。

③ 参见田仲一成《古典南戏研究——乡村、宗族、市场之中的剧本变异》,北京:中国社会科学出版社2012年版;参见戚世隽《中国古代剧本形态论稿》第五章第二节《版本形态与表演形态——以〈拜月亭〉为例》,北京:北京大学出版社2013年版。

④ 徐朔方《汤显祖年谱》万历十二年云:"八月初十日,就南京太常博士职";万历十九年,五月"庚辰十六日,汤显祖降徐闻县典史",《徐朔方集》第四卷,杭州:浙江古籍出版社1993年版,第279页、第315页。

趋勃兴的时代的迫切要求①。

沈璟的《南词全谱》,正是在这样的背景下催生出来的。《南词全谱》的编定,使得文人曲家在撰曲写剧时有了一个可供遵守的共同标准。此后的剧作家作剧,基本上都是以沈璟的曲谱或沈璟的主张为依据来进行写作的,其指向,其实是符合昆山腔演的"传奇"体式,又所以,《南词全谱》的问世,也让以昆山腔为传奇之正宗的观念得到进一步的确立②。

结果,江西人汤显祖的呕心沥血之作,在以昆山腔为正宗的吴语地区剧作家看来,便是凭借才华,"直是横行",完全不讲曲律。沈璟用他新定的曲律试砺时下最红之剧,发现了《牡丹亭》曲律上的问题,并作修订改删,改正其"违律"之处,使之符合曲律;与沈氏同时,浙江绍兴人吕玉绳可能也有过改本;10余年后,与苏州以太湖相通的吴兴人臧晋叔,则全面删改了"临川四梦"。从某种意义上说,这些也体现了吴语地区曲家自视为正宗的强势与傲慢。

而汤显祖则并不以为然,不仅反唇相讥,甚至称"余意所至,不妨拗折天下人嗓子"。他对宜伶云:"《牡丹亭记》,要依我原本,其吕家改的,切不可从。"(《与宜伶罗章二》,汤显祖《玉茗堂全集》尺牍卷四)这从一个侧面说明,汤剧在传承自海盐腔的宜伶的演唱中,这一问题并非那么严重。而事实上清乾隆间叶堂为汤剧订谱,在不改动文辞的情况下使"四梦"完全适合于昆腔演唱,故叶氏说:"'吾不顾揆尽天下人嗓子',此微言也,若士岂真以揆嗓为能事?嗤世之盲于音者众耳。"(《纳书楹曲谱·自序》)所以汤氏剧作曲律是否存在评论家们所说的那么大的问题,亦需要再作考量③。

由于当时两人的声望正日显隆盛,众所瞩目,所以当他们的言论通过不同渠道而传于外界时,便引起一片哗然。人们把他们显然带着意气与偏激的话语放在一起,各表己见,或从或弹,或执中调和,或借题发挥,各种观点见解一时涌现于曲坛。但填曲应当遵守曲律,也成为人们的共识——因为不娴曲律而率尔操觚的剧作家并不在少数。只是用汤显祖来作为无视曲律的典型,自

令汤氏无比郁闷,所以他在《七夕醉答君东二首》里说:"玉茗堂开春翠屏,新词传唱《牡丹亭》。伤心拍遍无人会,自掐檀痕教小伶。"(《玉茗堂全集》诗集卷一五)

四

"汤沈之争"的发生,还与晚明曲家对宫调曲律和用韵的不同理解有关。

先说曲律。

所谓的曲律,是指文字如何适应既有的音乐唱腔旋律的问题。由于文字难以适应既有旋律,所以现代歌曲的创作,通常是先有文字,后作谱曲,让音乐来适应文字与内容。但作曲是一门专业,非一般人所能掌握。如果不涉及音乐,将文人填词谱曲转换成一个文字填写的问题,擅长文字写作的作家就容易掌握了。

从唐宋词,发展到元明剧曲与清唱之曲,明代文人对词律、曲律的一般认识便是,音律是既定的,音律要求下的文字平仄也是固定的,填词谱曲,不过是让文字符合平仄句式要求,以适合演员演唱。所谓曲谱,就是规定了平仄板眼的文字谱,可供谱曲者参照。也就是说,以音乐为内涵的"曲律",被简化为句式与文字平仄押韵问题。古代没有录音设备,也无完备的记谱方式,人们对曲牌格律的认识,主要通过对现存作品所用曲牌的句式、文字作统计、归纳、比较,然后加以确认。沈璟《南词全谱》,便是用这样的方式完成的。

但问题是,戏曲原本是从民间发展起来的。明人徐渭在《南词叙录》中说,南戏发生之初,"其曲,则宋人词而益以里巷歌谣,不叶宫调";"今南九宫,不知出于何人,意亦国初教坊人所为"。"永嘉杂剧兴,则又即村坊小曲而为之,本无宫调,亦罕节奏,徒取其畸农、市女口可歌而已,谚所谓'随心令'者,即其技欤?间有一二叶音律,终不可以例其余。乌有所谓九宫?必欲究其宫调,则当自唐宋词中别出十二律、二十一调,方合古意。是九宫者,亦乌足以尽是?多见其无知妄作也。"

也就是说,南戏原无所谓宫调。罗列宫调,是晚出

① 王骥德《曲律》说:"汤令遂昌日,会[孙如法]先生谬赏予《题红》不置,因问先生:'此君谓予《紫箫》何若?'(时《紫钗》以下俱未出)先生言:'尝闻伯良艳称公才,而略短公法。'汤曰:'良然!吾兹以报满抵会城,当邀此君其削正之。'既以罢归,不果。故后《还魂记》中警梦折白有'韩夫人得遇于郎,曾有《题红记》'语,以此。"见《中国古典戏曲论著集成》第四集,北京:中国戏剧出版社1959年版,第171页。

② 当然,沈璟制谱,尽力以早期南戏为据,以证时俗之讹,故并非直接为昆山腔而设,但谱成刊行之后,晚明曲家潜意识里将之合而为一了。

③ 如洛地即认为沈璟所谓的"曲律"实质是指曲牌格律,而汤显祖则认为"曲律"是"定字句、音韵"的,《牡丹亭》的唱与"依字声行腔"的魏良辅、梁辰鱼之"曲唱"相契合,不合旧曲牌的格律。参见《魏良辅·汤显祖·姜白石——"曲唱"与"曲牌"的关系》,《浙江艺术职业学院学报》2003年第3期。

的事情,所谓的音律,也是后来形成的。事实上,晚明曲家对宫调的理解,大多是不正确的。沈谱之后,人们动称"九宫十三调",又是误解了沈谱的这一称呼。蒋孝据陈、白二氏的"南九宫目录"及"十三调南曲音节谱"编成《南九宫谱》,为南九宫补配曲文,不标平仄;十三调却只存目录。沈璟之谱,全称《南九宫十三调曲谱》(其刻本之目录页,首冠"查补增定"四字),为九宫谱诸曲牌考订来历、句式、板拍、四声韵脚,使之成为作者、唱家可以遵循的典范,题"增定南九宫曲谱";又在失传或行将失传的十三调所列旧曲中辑补了六十七支曲文①,题"查补十三调曲谱"。沈谱盛行,时人误读其书名,以为九宫外别有十三调。如钮少雅编定《九宫正始》,即是把"九宫"和"十三调"作为同时并列的存在,不知九宫已经包含宫与调在内②。

还必须说明的是,唱腔即音乐本身是顺时而变的。南戏始于南宋,已经历元代近百年的变迁;从明初到万历中期,又已经历了230年的时间,其间有多种声腔在兴起、消亡、演化,有不同时期的"精彩唱段"在形成,因演员或戏班的不同演唱处理而发生着音乐上的变化。所以经典的剧本,也因不同时期表演上的变化而有着版本的差异。例如作为南戏经典的《拜月亭》《荆钗记》,现存10余种明代版本,从剧情故事到具体场次,在文字上都存在着明显的不同;《琵琶记》也有接近原貌的古本系统和在嘉靖间依昆山腔演出逐渐定型的通行本系统③。剧作家所依据的版本不同,也就有曲格的差异。此外,剧作家在创作时可能会用当时流行的剧本作范式,而这些曾经流行的剧作随后却退出了舞台,甚至连文本也消亡了④。结果,在曲谱编纂时,取样越多,句格相异的现象也越多,只好用不断增加"又一体"的方式来求得解决。所以汤显祖后来看到了沈氏曲谱,在《答孙俟居》这封信中批评说:"曲谱诸刻,其论良快。久玩之,要非大了者。《庄子》云'彼乌知礼意',此亦安知曲意哉!其辨各曲落韵处,粗亦易了。……词之为词,九调四声而已哉!且所引腔证,不云'未知出何调犯何调',则云'又一体''又一体'。彼所引曲未满十,然已如是,复何能纵观而定其字句音韵耶?"(《玉茗堂全集》尺牍卷三)

沈谱并不是完善的曲谱,所以40多年后,其侄沈自晋积十载之力,修订补充为《南词新谱》,稍臻完善;徐于室、钮少雅编《九宫正始》,亦是不满于沈谱而作。此外,冯梦龙也曾编制《墨憨斋曲谱》(未成)。沈氏及同一系列的曲谱,主要是解决作家"填词"的问题,而并未意识到"曲唱"本身是在不断变化的。所以沈谱在文人创作中具有重要影响,对于以舞台、声腔为中心的演剧艺术,则影响较小。

但也必须指出,沈谱的出现,使南戏传奇有了可以遵守的曲律,更显规范,有精深的学理,而不同于土俗,亦即达到了主流社会潜在的审美要求与规范。至清康熙间,则有《钦定曲谱》《南词定律》等,乾隆间有敕编《九宫大成》。从这一条线索来看,从沈谱到清代的官修曲谱,正表明戏曲以此进入了主流,并进而为戏曲表演进入清代皇家典礼,进入宫廷,以及获得更为广泛的传演奠定了基础。规范化、专业化、更具学术含量,也是抬升戏曲品格的重要途径。这是沈谱对戏曲史的贡献之一。

再说用韵的问题。

王世贞《曲藻》说:"北曲不谐南耳而后有南曲。"在万历之后,一个较普遍的看法就是,南戏从北剧衍生而来,当然也晚于北剧。既然南戏出于北剧,本为一体,则他们的用韵标准也应是相同的。这是吴中地区曲家较为一致的看法。沈璟辑《南词韵选》(今有台湾地区郑骞氏校录本),即是以十九韵部为依归;常熟人徐复祚(1560—1620年之后)受沈氏影响,另编《南北词广韵选》(今有《续修四库全书》影印原稿本),也是以十九韵为类目选录的。徐氏且谓:"曲有曲韵,诗有诗韵。……曲韵则周德清之《中原音韵》,元人无不宗之。曲之不可用诗韵,亦犹诗之不敢用曲韵也。""今以东嘉【瑞鹤仙】一阕言之:首句'火'字,又下'和'字,歌麻韵也;中间'马、化、下'三字,家麻韵也;'日'字,齐微韵也;'旨',支思韵也;'也'字,车遮韵也。一阕通只八句,而用五韵。"并针对王骥德"周德清《中原音韵》,元人用之甚严,自《拜月》《琵琶》始决其藩"之说,批评道:"独学其(《琵琶记》)出韵,此何说也?此何说也?若曰严于北而宽于南,尤属可笑。曲有南北,韵亦有南北乎?"(以上见徐复祚《曲论》)

浙江乌程人凌濛初(1580—1644)《谭曲杂札》也说:

① 以上说法参见徐朔方:《沈璟年谱》,《徐朔方集》第二卷,杭州:浙江古籍出版社1993年版,第294页。
② 黄仕忠:《"九宫十三调曲谱"考》,《中国戏曲史研究》,广州:中山大学出版社1997年版,第242-258页。
③ 黄仕忠:《琵琶记研究·版本编》,广州:广东高等教育出版社1966年版。
④ 如钱南扬《邯郸梦记校注》(北京:中华书局2009年版)多处注明,汤作曲牌与曲谱相异,但在《永乐大典戏文三种》中有完全一致的曲例。

"近世作家如汤义仍,颇能模仿元人,运以俏思,尽有酷肖处,而尾声犹佳。惜其使才自造,句脚、韵脚所限,便尔随心胡凑,尚乖大雅。至于填词不谐,用韵庞杂,而又忽用乡音,又'子'与'宰'叶之类,则乃拘于方土。……彼未尝不自知。只以才足以逞而律实未谐,不耐检核,悍然为之,未免护前。况江西弋阳土曲,句调长短,声音高下,可以随心入腔,故总不必合调,而终不悟矣。"

浙江长兴人臧晋叔(1550—1620)则说:"今临川生不踏吴门,学未窥音律,艳往哲之声名,逞汗漫之词藻,局故乡之闻见,按无节之弦歌。"(《负苞堂集》卷三《玉茗堂传奇引》)"识乏通方之见,学罕协律之功。所下句字,往往乖谬,其失也疏。"(《元曲选序》)

可见,汤氏剧作的合律与否问题,由于谱曲依据和用韵标准之不同而被放大了。正是在曲遵昆山腔、韵遵《中原音韵》的标准下,塑造出一个"逞才""悍然为之",毋顾曲律音韵,"直是横行"的形象,让诸多自以为独得了曲律奥秘的曲论家,在评论汤显祖时获得一种优越感。

五

汤显祖自是不服。他在《答吕姜山》的信中说:

寄吴中曲论良是。"唱曲当知,作曲不当尽知也",此语大可轩渠。凡文以意、趣、神、色为主。四者到时,或有丽词俊音可用;尔时能一一顾九宫四声否?如必按字摸声,即有窒滞迸拽之苦,恐不能成句矣。(《玉茗堂全集》尺牍卷四)

这里的"吴中曲论",指沈璟《唱曲当知》等,说明这是汤、沈之间出现分歧意见后,汤氏对沈氏观点的回应。此信讨论的主旨是如何写剧作曲的问题,汤显祖说"凡文以意、趣、神、色为主",这"意、趣、神、色",也可以说是为文的一种感觉,一种境界。当这四者如灵感涌现时,需要及时传达出来,不妨暂时放下曲律和四声平仄,自由挥洒。这是创作的心得。正如跳舞,不能时时算着脚下的步点和音乐的节拍,而应是凭借感觉顺应节奏自由挥洒,方能跳出优美的舞姿。

但此处核心亦在"凡文"二字,不可轻易放过。汤显祖在这里总结的是他写剧时的感觉,同时也是撰写诗文的感觉。更重要的是,在这里,对于撰剧,他是如同精心撰写诗文这般来对待的。换言之,他是把传奇文体作为诗文文体同样对待的。当时一般曲家关注或涉足戏曲,只是把戏曲创作当作一种单纯的娱乐,一种表达文人情趣的玩物,一种用作教化的工具,他则是把传奇当作抒发内心情感的新体裁,全身心投入写作,并且高举着以"情"抗"理"的旗帜。(参见《牡丹亭题词》)

汤显祖并非不关心戏曲当行本色的内在要求。王骥德这样评说汤氏五剧:"所作五传,《紫箫》《紫钗》第修藻艳,语多琐屑,不成篇章。《还魂》妙处种种,奇丽动人,然无奈腐木败草,时时缠绕笔端。至《南柯》《邯郸》二记,则渐削芜类,俯就矩度,布格既新,遣辞复俊,其掇拾本色,参错丽语,境往神来,巧凑妙合,又视元人别一蹊径。"(《曲律》卷四"杂论第三十九下")

也就是说,《紫箫》《紫钗》尚在学习与尝试阶段,"第修藻艳",与嘉靖到万历前期盛行的"文词派"创作走的是同一路子;《还魂》则从"藻艳"走向了"奇丽",到《南柯》《邯郸》二记,则"掇拾本色",更臻一个新境界。这意味着,到后两剧写作时,汤氏已经理解与把握了本色当行,有意走向元曲的本色。所以王骥德又说:"本色亦唯奉常一家。"还有一个重要的现象,就是剧作的长度,从《紫钗记》的53出、《牡丹亭》的55出,降到了《南柯记》的44出、《邯郸记》的30出。而崇祯至康熙间苏州作家群的剧作为30出左右,已经变成了标准的范式①。这种变化,意味着从原先文人角度毫无节制的叙写,转向考虑舞台演出时间之后的新定式。

从沈璟的创作也可以看到这样的情况。他的代表作《红蕖记》40出,也是相对比较浓艳的;其后《埋剑记》《义侠记》各36出,《博笑记》仅28出,较短,也较本色②。这说明这一代作家的传奇创作有着前后两个阶段,即从文人习气的"第修藻艳"入手,肆意铺写,到体悟到戏曲场上演出的特性之后,转向本色当行,篇幅亦加控制③。沈璟传承何良俊的观点,从"当行"出发,编纂曲谱,重在合律,提出"名为乐府,须教合律依腔。宁使时人不鉴赏,无使人拗喉捩嗓"(《博笑记》卷首《词隐先生论曲》);认为"宁协律而不工,读之不成句,而讴之始协,是为中之之巧"(《曲律》卷四"杂论第三十九下")。

沈璟的着眼点在于演唱时的协和,至于文辞之工

① 如李玉撰于明末的四剧,"一""人"二剧各30出;"永""占"各28出。
② 另如《坠钗记》31出,《桃符记》30出,均系清钞本,或为经梨园删节后之面貌,故不作为据。
③ 篇幅缩短的内在原因,当是由昆山腔"调用水磨""一字之长,延至数息"所致。由于演唱与表演更趋精细,使得同样唱演一曲所费时间更多,故从演出的角度考虑,便需压缩篇幅、减少出数。

拙,不在他的考虑范围。这是一个根本性的改变,从前文我们所说文人士大夫俯视戏曲、平视戏曲,到这里开始把戏曲舞台演出的要求放到了第一位。这种视角的转变,在汤沈的分歧意见受到广泛关注之后,宣告完成①。

沈璟一路在吴中曲家的行进,由明末清初苏州剧作家群完成了案头场上并擅的创作,并以浙江兰溪人李渔的创作与理论总结为最高点。

但李渔并不看好汤氏《牡丹亭》。他在《闲情偶寄》论"贵浅显"时说:"《惊梦》首句云:'袅晴丝吹来闲庭院,摇漾春如线。'以游丝一缕,逗起情丝。发端一语,即费如许深心,可谓惨淡经营矣。然听歌《牡丹亭》者,百人之中有一二人解出此意否?若谓制曲初心,并不在此,不过因所见以起兴,则瞥见游丝,不妨直说,何须曲而又曲,由晴丝而说及春,由春与晴丝而悟其如线也?若云作此原有深心,则恐索解人不易得矣。索解人既不易得,又何必奏之歌筵,俾雅人俗子同闻而共见乎?"(李渔《闲情偶寄》卷一"词曲部")

李渔称作剧是要给识字和不识字的人看的,自称"一人不笑是吾忧"。他自设戏班,并以戏班作为交际工具,亦作商业性演出。他的《闲情偶寄》,代表着同时代戏曲理论的最高成就。但李渔的剧作虽然适合演出,而总体的文学成就,并未臻于一流的水准。将他的作品与汤显祖的剧作相比较,并用当今的电影作参照,很显然,汤显祖的剧作是"文艺片",属于小众的;李笠翁的剧作则是"商业片",是面向大众市场的。李渔剧作的商业性要素满足了市场的要求,迎合了观众却不免拉低了境界,未能体现思想、人生的探索意蕴,所以未能跻身《西厢记》《牡丹亭》等杰作的行列。汤显祖一路的真正传承,是南洪北孔的《长生殿》和《桃花扇》。

要之,汤显祖的努力,让传奇作为一种新文体进入文学殿堂的深处;沈璟到苏州作家群、到李渔一线的努力,让戏曲作为一种表演艺术获得大众市场和发展空间。这便是我们从汤、沈的分歧意见和不同路向所看到的戏曲史意义。

附记:本文的撰写,张志锋、周丹杰等协助查核了有关文献资料,完善了文献标注。

(作者系中山大学中国非物质文化研究中心教授,出版有专著《中国戏曲史研究》等)

① 视角的转变,缘自文人曲家对戏曲认识的变化,极为难得,但离真正了解舞台不免仍隔一层。这是我们讨论明代文人曲家观念转变时必须清醒地意识到的内容。

论康乾南巡与苏州剧坛

裴雪莱 彭 志

康熙、乾隆两朝121年,加上雍正朝13年,共134年,正值清帝国政治、经济、文化全面强盛的历史阶段。玄烨、弘历祖孙先后六次南巡并经苏州往返,且历次南巡开始时间基本都是春季,均出现在登基十年至五十年之间。康、乾二帝先后六次沿京杭大运河南巡,作为南巡必经之地、帝王亲信苏州织造所在、昆剧大本营和曲律中心,苏州成为康、乾二帝观品昆曲的重要场所。与此同时,地方士绅竭力奉承,招揽戏剧人才创作迎銮大戏,江南昆班进而精益求精,直至出现最能代表当时江南昆班演出水平的"集秀班",成为影响达半个世纪之久的职业昆班代表。

一、康乾南巡至苏异同

康熙帝玄烨分别于康熙二十三年(1684)、二十八年(1689)、三十八年(1699)、四十二年(1703)、四十四年(1705)、四十六年(1707)六次南巡,均至苏州;乾隆帝弘历则分别于乾隆十六年(1751)、二十二年(1757)、二十七年(1762)、三十年(1765)、四十五年(1780)、四十九年(1784)六次南巡,亦均至苏州,对包括戏剧圈在内的整个江南文化都产生了重大影响。康乾南巡始于康熙二十三年(1684),终于乾隆四十九年(1784),先后12次沿京杭大运河而行,前后跨度有百年,牵动了清代政治、经济和文化等诸多方面,其持续时间之久为中国历代帝王南巡之最,成为"康乾盛世"最为绚烂的点缀。总体来说,康熙、乾隆二帝南巡的共同之处在于整治水利、安抚江南、选拔汉族人以及适当蠲免江浙地区尤其苏、松二府的沉重赋税,但南巡的时间、目的、起因、事件处理以及文化背景等诸多方面均有差异。

具体到江南地区戏剧创作、演出方面,康乾二帝南巡均与江南戏剧演出有着千丝万缕的联系。清兵占据江南、平定三藩、收复台湾之后,康熙朝开始注重礼教文乐,以营造太平盛世景象。清代戏剧演出兴盛的标志性事件是康熙二十三年"圣祖以海宇荡平,宜与臣民共为宴乐,特发帑币一千两,在后载门架高台,命梨园子弟演《目连传奇》,用活虎活象"。[①] 当年即有第一次南巡之举。此后,全国上下演剧、观剧风气顿转活跃。周贻白《中国戏剧史长编》注意到乾隆南巡与清代戏剧发展的密切关系,"清代戏剧之盛,论者谓弘历(乾隆)六次南巡及八旬万寿,实为一大关键"。[②] 乾隆南巡至苏观剧不仅是兴趣爱好,更是社会文化发展状况以及政治粉饰的需要。

乾隆南巡对戏剧创作、演出等领域影响更加深远。弘历最后一次南巡时,苏、扬等地织造、盐商仍然竭尽全力接驾,组建豪华戏班,尽管政治因素大于文化市场自身因素,但南巡对演剧活动的助推达到前无古人的程度。如乾隆四十九年(1784)为迎接弘历第六次南巡而于苏州组建的集秀班,规模宏大,行当齐全,行头华美,成为昆剧演出史上影响最为深远的职业戏班。意料之外的是,戏曲演出市场被极大激发之后,昆曲固有的表演形态受到地方剧种以新奇为能事的严峻挑战。

总之,康熙历次南巡中政治与水利等因素突出,看重政权初定后的民心向背;乾隆南巡中经济与文化因素突出,看重政权稳固后的江南利益。横跨百年之久的"康乾南巡"对苏州等地的戏剧创作、演出等均有深远影响,而苏州等地剧坛演出风气的变更又体现了整个清帝国经济文化的转向。

二、政治因素对苏州昆曲基地功能的强化

康乾时期,苏州剧坛昆曲演出大致经历了盛极而衰的过程。昆曲的这种命运是各种历史因素综合作用的结果。这其中既有政治、经济等外界因素,也与昆曲自身发展及其应变能力有关。某种地方性艺术如果得到皇权眷顾,势必得到一种无比优越的政治资源,使其成为凌驾于其他地方艺术形式之上的一种形式。康熙后,以苏州为代表的江南文人士大夫乃至昆班班主、艺人等均不同于顺治朝时对满清皇权的抗拒、不满或者逃避,而是逐渐认同、认可甚至主动迎合,以期获得较高的社会地位。任何艺术形式均需经济基础的支撑和政治资源的保证。昆曲全面繁盛是江南地区财力、物力和皇权助推等因素全面参与的必然结果。皇权对苏州昆剧基

① (康熙)《清实录》,北京:中华书局2008年版,第5054页。
② 周贻白:《中国戏剧史长编》,上海:上海书店出版社2007年版,第551页。

地功能的强化主要有如下几点。

（一）编撰迎銮大戏

明末清初，苏州张大复即有《万寿大庆承应杂剧》，分别由《万国梯航》《万家生佛》《万笏朝天》《万流同归》《万善合一》《万德祥源》组成。乾隆年间，清宫大戏的编撰之所以达到明清最高峰，也是康乾号称百年盛世的时代产物。

康乾南巡期间不乏文人编创迎銮大戏，如苏州沈起凤①、嘉兴朱夰等文人。《苏州戏曲志》称："弘历南巡，农历二月二十日至苏州，城郭街衢，设戏台彩棚，艳舞新歌，沿途水次有灯船戏，演戏迎銮。朱夰在苏州受聘做迎銮新戏。"② 不过，乾隆南巡时推动苏州戏剧而编撰迎銮大戏的文人首推沈起凤。③ 沈清瑞称其"弱冠登贤书，应礼部试，五荐不售。年未四十，绝意进取，以著书自娱"，"又好谱乐府，所制《才人福》、《无双艳》、《书中金屋》诸传奇，不下五十余种。大江南北，非先生传奇不演。由是词曲名儿播天下，而非先生意也"。④ 由此可知，沈起凤虽然未能由科举步入仕途，但词曲名满天下，所作传奇"不下五十余种"，而同邑石韫玉称其"所著词曲不下三四十种。当其时，风行大江南北，梨园子弟登其门而求者踵相接"。⑤ 二人所述沈起凤剧作的具体数量虽有所出入，但可以肯定的有两点：一是沈氏作品不少于30种，二是沈氏剧作非常受欢迎。现仅存《沈赘渔四种曲》，又名《红心词客四种》，为石韫玉编刊并作序。

石韫玉在《沈赘渔四种曲》自序中谈到沈起凤参与迎銮大戏创作时间的事情："岁在庚子、甲辰，高庙南巡，凡扬州盐政、苏杭织造所备迎銮供御大戏，皆出自先生手笔。"⑥由此可知，沈起凤的戏剧创作才能受到江南官商的一致认可，不然他绝对不会多次受邀全面负责迎銮接驾之剧的编撰。庚子、甲辰分别指乾隆四十五年（1780）和乾隆四十九年（1784）最后两次南巡的时间，时沈起凤40岁左右，正值壮年，对于功名尚有期盼之心，但最终未能因此改变命运。吴梅认为，"赘渔四种，以《才人福》为最，《伏虎韬》次之，《报恩缘》《文星榜》又次之。此曲颇不易见，各家曲话，皆未著录，事迹之奇，排场之巧，洵推杰作"，充分肯定了沈氏剧本的排场布局。继而，吴梅又感叹："惟四种说白，皆作吴谚，则大江之上，皆不能通。此所以流传不广欤？"⑦言下之意，沈氏剧本未能在全国流传，并非才情不佳，可能是因为说白皆用吴语了。当然，沈氏剧作的真正不足之处在于俗套过多，真情尚欠，故不能久经时代与市场之检验。

这里谈到沈氏剧作的重要特征即题材本事全用吴中掌故，譬如《才人福》之唐寅、祝允明等，说白皆用吴方言，非常容易为苏州地区观众接受。另外，沈氏剧作还能够刻画各类身份的市井人物，如同《谐铎》之风格，极具生活气息和现实感，使观众产生亲近感。吴梅又称，"余尝谓赘渔之才既不可及，而用笔之妙，尤非藏园、倚晴所能；笠翁自负为科白一代能手，平心而论，应让赘渔"⑧。吴梅认为就科白而论，沈起凤高于清初李渔。可见，吴县沈起凤在乾隆乃至有清一代剧坛都占有重要地位。

胡忌《昆剧发展史》评价此类迎銮大戏时基本持批评态度："清宫大戏则由御用文人编写，内容维护封建统治、宣扬封建迷信；它的特点是演出规模空前宏大，剧本结构往往离奇荒诞。这类剧本，不论用昆（腔）、用弋（腔），自是创作末路。"⑨诚然，清宫大戏以奇幻荒诞为能事，并且采用仙佛亮相等方式构建人物线索，但在舞台和创造两方面确实均有一定成绩。

舞台方面，其表现为拓宽舞台表现能力、加强服装道具等。比如，紫禁城畅音阁三层大戏台能够展现"升天入地"场景。这种豪华舞台基本分布于京师、避暑山庄等地，而苏州等地方的戏台多建于官商之手。康乾南巡期间驻跸织造府行宫、拙政园等处，但追求表演空间的精致舒适，至于规模气派自然难与皇家戏台媲美。可以说，帝王数次南巡对苏州等地舞台的影响更多地体现在精致而非规模上，这当然是封建等级制度规范的体现。

（二）组建顶级昆班

一是选取一流演员。龚自珍（1791—1841）《定庵续

① 沈起凤（1741—1802），字桐威，号赘渔，红心词客，别署花韵庵主人。苏州吴县人。乾隆三十三年（1768）28岁时中举。
② 苏州市文化局苏州戏曲志编辑委员会：《苏州戏曲志》，苏州：古吴轩出版社1998年版，第37页。
③ （清）沈起凤撰，乔雨舟点校：《谐铎》，北京：人民文学出版社1985年版，第195页。
④ （清）沈起凤撰，乔雨舟点校：《谐铎》，北京：人民文学出版社1985年版，第195页。
⑤ （清）石韫玉：《沈赘渔四种曲》，清古香林刊本。
⑥ （清）石韫玉：《沈赘渔四种曲》，清古香林刊本。
⑦ 吴梅撰，冯统一点校：《中国戏剧概论》，北京：中国人民大学出版社2007年版，第206页。
⑧ 吴梅撰，冯统一点校：《中国戏剧概论》，北京：中国人民大学出版社2007年版，第1页。
⑨ 胡忌、刘致中：《昆剧发展史》，北京：中华书局2012年版，第248页。

集》卷四《书金伶》载：

> 乾隆甲辰，上六旬，江南尚衣、醝使争聘名班。班之某人，色艺绝矣，而某色人颇绌；或某某色艺皆绝矣，而笛师、鼓员不具，或具而有声物容，不合。驾且至，颇窘。客荐金德辉，辉上策曰："小人请以重金号召各部，而总进退其短长；合苏、杭、扬三郡数百部，必得一部矣。"醝使喜，以属金。金部既定其目录：琵琶员曰苏州某，笛师曰昆山某，鼓员曰江都某，各色曰杭州某、曰江都某，而得辉自署则曰正旦色吴县某。队既成，比乐作，天颜大喜。内服传温旨，灯火中下珍馐醞、玉器、宫囊不绝。又有旨询班名，醝使奏，江南本无此班，此集腋成裘也。驾既行，部不复析而宠其名曰集成班，复更曰集秀班。①

此事发生在乾隆四十九年（1784），时弘历年七十九岁。胡忌、刘致中《昆剧发展史》认为此班是"在1783年为了庆祝次年乾隆帝六十大寿"②组建的说法显然有误，而陆萼庭先生认为"'旬'字用的是古义，意思是'巡'，'六旬'就是'六巡'"的说法较妥，但集秀班之所以诞生的直接原因却是为了迎接乾隆第六次南巡的紧急筹备。南巡之后，集秀班并未解散，并成为影响全国长达半个世纪之久的昆剧名班。

二是使用豪华行头。"公子性奢华，好串戏。延名师以教习梨园，演《长生殿》传奇，衣箱费至数万。以至于亏空若干万。"③苏州织造署公子排演一部传奇尚且费用数万，如果当朝天子至苏，演剧所需"衣箱费用"当不至于少于此数。对比同时期，与苏州仅一江之隔的扬州剧坛行头便趋向华美奢侈。"盐务自制戏具，谓之内班行头，自老徐班《全本琵琶记·请郎花烛》，则用红全堂，《风木余恨》则用白全堂，备极其盛。其他如大张班，《长生殿》用黄金堂，小程班《三国志》用绿全堂。小张班十二月花神衣，价至万金；百福班一出《北饯》，十一条通天犀玉带；小洪班灯戏，点三层牌楼，二十四灯，戏箱各极其盛。若今之大洪、春台两班，则聚众美而大备矣。"④由此可知，乾隆南巡期间，扬州七大盐商竞相推出"红全堂""绿全堂"甚至"十二条通天犀玉带"等豪华奢侈的服装道具，那么，与扬州盐政共同接驾的苏州织造（很多时候盐政与织造为同一人兼任），其财力物力当不会相差甚远吧。

（三）巩固苏州昆剧基地地位

王芷章《清昇平署志略》载："乾隆时南府详制，固不可考，但其略亦可得闻焉。盖设立之初，原为悉用内臣等充演剧之人，自南巡以还，因善苏优之技，遂命苏州织造挑选该籍伶工，进京承差。"⑤乾隆指定挑选苏州籍昆伶，可见苏州地区是最为正宗的昆剧演员产地。另，吴太初《宸垣识略》："景山内垣西北隅，有连房百余间，为苏州梨园供奉所居，俗称苏州巷，总门内有庙三楹，祭翼宿。"⑥可见，苏州是高宗南巡时演剧最为繁盛地区，而且充分肯定了姑苏昆剧表演水平，并令苏州织造物色昆剧人才进宫供奉。进京者多为苏州剧坛小有名气之人，成为京城昆剧演出的精英力量。

从京城方向说，明清两朝时期，北京作为帝国政治文化中心，昆剧一向随着江南官员、商人和演员的到来不断产生影响。康乾时期，帝王南巡甚至亲自挑选并带回昆伶。如《清昇平署志略》载：

> 乾隆初次南巡（十六年辛未），沿途供应演剧之风甚炽，故二十年六月谕内有云："城市经途，毋张灯演剧，踵事增华。"而于中尤以苏州为盛，御制驻跸姑苏诗，有"艳舞新歌翻觉闹"之句。⑦

可见，乾隆南巡期间苏州剧坛盛况空前。昆腔经魏良辅等人革新，梁辰鱼等人创作之后，日趋壮大，盛传海内，至康熙、乾隆时期已经相当成熟完善。而康熙、乾隆等帝王均喜昆曲，南巡至苏观赏之余，还命苏州织造府挑选优秀伶人入京充当供奉。

从扬州方向说，扬州地处京杭大运河和长江交汇处，是水运枢纽，历史上数度兴废。清代两淮盐业发达，扬州盐商聚集，出现了具有强大消费能力的市场。虽然人均收入、市镇经济等方面相比于资本主义萌芽状态的苏州稍欠，但是康乾时期扬州的水利之便、盐业之盛促使此地成为昆剧的第二故乡。根据《扬州画舫录》，康乾时期，扬州剧坛昆剧演出繁荣的标志性事件是扬州盐商徐尚志征聘苏州名优。正如杨飞所说，"扬州昆剧演出

① （清）龚自珍：《定盦全集》，清光绪二十三年万本书堂刻本。
② 胡忌，刘致中：《昆剧发展史》，北京：中华书局2012年版，第205页。
③ （清）钱泳撰，张伟点校：《履园丛话》，北京：中华书局1979年版，第178-179页。
④ （清）李斗撰，陈文和点校：《扬州画舫录》，扬州：广陵书社2006年版，第72页。
⑤ 王芷章编：《清昇平署志略》，上海：上海书店出版社1991年版，第8页。
⑥ 吴长元辑：《宸垣识略》，北京：北京古籍出版社1982年版，第347页。
⑦ 王芷章编：《清升平署志略》，上海：上海书店出版社1991年版，第23-24页。

活动的繁盛实质是苏州艺人在扬州大量流布的结果……苏州昆曲艺人的加入提升了扬州的昆曲演出艺术,也为乾隆南巡准备了充足的欣赏资源"①。而苏州昆剧艺人之所以被大量选去扬州演出,最主要的原因是苏州、扬州等地官员为了更好地应对康乾二帝数次南巡的接驾奉承。扬州乃盐商聚集之地,然而对于演剧之需仍需借苏州剧坛之力。

可见,无论政治中心北京,还是江南经济、交通重镇扬州等都离不开苏州戏剧资源的输入。苏州剧坛在康乾南巡之际作为江南乃至全国戏剧演出的第一中心和人才输出基地得到了加强。

职业戏班演出形式逐渐取代家班演出形式以后,虽然康乾时期基本可以保持剧坛霸主地位,但是到了乾隆末期也就是第六次南巡左右,职业昆班已经面对其他地方声腔戏班的严峻挑战。经过雍正朝的吏治整顿,乾隆朝戏剧演出已经出现重大变化,即"厅堂时代"观剧话语权由家班主人士大夫那里转移到"广场时代"的市民百姓那里后,职业昆班面临困境。即使依赖清廷三番五次禁止花部、提倡昆弋的政令,也难以抵挡整个经济文化的大变动。

三、帝王南巡对苏州演剧风气的助推

戏剧的发展具有主观性与客观性相结合的特点,是政治、经济与文化等多种因素共同作用的结果。三者之间,经济因素最为根本,政治因素最为直接,文化发展态势是政治、经济等因素共同作用的结果。经过顺治朝重北抑南政策之后,江南士绅最为密集的苏州地区承受全国最重的赋税,即使雍正、乾隆乃至嘉庆等皇帝未下谕旨禁养家班,一般世家大族也难以维持家班豢养。民间力量逐渐壮大之后,民间戏剧的通俗性与宫廷戏剧的高雅性之间激烈冲突碰撞之后,统治阶层扶持的昆剧不如地方戏即"花部"能吸引观众眼球。也就是说,家班时代过渡到职业戏班时代后,市场由观众的大多数人决定的局面出现了。

(一)表演精益求精

故宫博物院明清档案部编《李煦奏折·弋腔教习叶国桢已到苏州折》:"昆腔颇多,正要寻个弋腔好教习,学成送去,无奈遍处寻访,总再没有好的。"②李煦为了"博得皇上一笑",排演戏班时极其严格,遍处寻访也不能满意,最终以康熙亲自派遣教习由京至苏方为解决。同时可知,康熙年间,苏州城昆腔独盛,占据剧坛主要市场。即使管辖梨园总局的苏州织造李煦也难以寻到弋腔好教习,其他声腔更加难以立足苏州剧坛。

到了乾隆年间,不仅扬州官商在康乾历次南巡期间竭力迎驾、争奇斗艳、费尽心思,而且苏州地区同样如此,甚至有过之而无不及。乾隆四十九年(1784),弘历第六次南巡之际,金德辉请求以重金召集苏、杭、扬三郡数百部的昆剧人才,合其长短,作为一部。这种做法体现有精益求精的思路和集大成的态度,而最直接的刺激性因素是乾隆銮舆将至姑苏。

(二)观剧蔚然成风

上海人姚廷遴(纯如)《历年录》载,康熙二十三年(1684)甲子十月二十六日,玄烨首次南巡至苏州,当日即问祁国臣道:

"这里有唱戏的么?"工部曰:"有。"立即传三班进去。叩头毕,即呈戏目,随奉亲点杂出。……随演《前访》、《后访》、《借茶》等二十出,已是半夜矣。③

《消夏闲记》云:"金阊商贾云集,宴会无时,戏馆数十处,每日演戏。养活小民不下数万人。"④

对此,王载扬《书陈优事》"时郡城之优部数以千记"⑤之载可为印证。清顾禄《清嘉录》云:盖金阊戏园不下十余处,居人有宴会,皆入戏园,为待客之便。击牲烹鲜,宾朋满座。栏外观者亦累足骈肩,俗目之为看闲戏。⑥

康熙六十一年(1722),章法《姑苏竹枝词》其二:

剪彩镂丝制饰云,风流男子着红裙。家歌户唱寻常事,三岁孩童识戏文。⑦

其三十:

千金浪掷爱名优,多买歌童拣上流。学会戏文三两

① 杨飞:《乾隆南巡与扬州戏曲供奉》,《中华戏曲》第42辑,第196页。
② 李煦:《李煦奏折》,《故宫博物院明清档案部编》,北京:中华书局1976年版,第161页。
③ 姚廷遴:《历年记·清代日记汇抄》,上海:上海人民出版社1982年版,第172页。
④ (清)顾公燮著,甘兰经点校:《丹午笔记》,南京:江苏古籍出版社1999年版。
⑤ (清)王载扬:《书陈优事》,(清)焦循著,韦明铧点校:《焦循论曲三种》,扬州:广陵书社2008年版,第150页。
⑥ (清)顾禄撰,来新夏点校:《清嘉录桐桥倚棹录》,北京:中华书局2008年版,第152页。
⑦ (清)章法:《艳苏州》,苏州市文化局编:《姑苏竹枝词》,上海:百家出版社2002年版,第37页。

本,城隍庙里浪行头。①

不仅章法所言,《姑苏竹枝词》还有相关记载:

 金阊市里戏馆开,门前车马杂沓来;烹羊击鲤互主客,更命梨园演新剧;四围都设木栏杆,栏外容人仔细看;看杀人间无限戏,知否归场在何地? 繁华只作如是观,收拾闲身闹中看。②

 由上可知,苏州一般市民交际应酬也选在戏园这样的场合,并且"宾朋满座",观剧蔚然成风。一部戏班至少 10 人,因为规模较小的家班一般都是采集 12 个女孩子以应付 12 行当。况且,有些大型戏班如集秀班、海府内班等人数都达到上百人。可见,苏州单是从事戏剧演出行业的人员"不下数万人",每天都有演出。那么观众的数量应该不至于比演员还少吧? 另外,康乾时期,苏州府人口高达 500 万左右,相对于如此庞大的人口基数,昆剧演出队伍相当庞大,人数上万不为虚夸。

 (三) 职业戏班充分活跃

 康熙玄烨颇好昆曲,而"上有所好下必效焉",各级大小官员以及豪门富户都在苏州地区物色昆伶。如果组建昆曲家班,则需要先购买幼伶、教习再培养,这其中投入的时间和物力并非朝夕可办,也许只有盛世才能有此经济基础和社会风气。老郎庙碑记录了苏州城职业昆班的主要阵容及其消长。康乾南巡与苏州昆剧命运息息相关。康、乾二帝先后 12 次南巡,算上往返,共 24 次经过苏州。钱泳《履园丛话》曰,"梨园演戏,高宗南巡时为最盛",紧接着回忆"余七八岁时,苏州有集秀、合秀、撷秀诸班,为昆腔中第一部,今绝响矣"。③ 可见,乾隆南巡期间苏州昆班演出达到最盛。

 清廷不禁职业戏班。王利器《元明清三代禁毁小说戏曲史料》"嘉庆四年五月禁止官员蓄养优伶"条:

 嘉庆四年五月内奉上谕:民间扮演戏剧,原以借以谋生计。地方官偶遇年节,雇觅外间戏班演唱,原所不禁。④

虽然此则禁令颁布于嘉庆四年,但"原所不禁"表明此前朝廷禁止官署蓄养戏班,并未禁止民间戏班的谋生行为。

 (四) 昆曲人才流布全国

 王芷章《清升平署志略》谈到乾隆时南府(有人认为南府设置于康熙二十五年)时说,"盖设立之初,原为悉用内臣等充演剧之人,自南巡以还,因善苏优之技,遂命苏州织造挑选该籍伶工,进京承差"。⑤ 由此可见,南巡之后的乾隆意识到"苏优之技"的高超,于是特意指定苏州织造挑选苏州籍伶人充当宫廷供奉。康乾南巡前后百年时间,苏州昆剧长期占据霸主地位,并持续向扬州、北京、南京、广州、成都、太原、西安等全国各地输入昆剧人才。苏州昆剧人才的流布基本沿着长江及其支流深入华中、西南、华南等地,沿着京杭大运河及黄、淮流域深入中原、西北等地。而京杭大运河一线因为沟通全国南北五大水系,并且连接政治中心和经济中心,康乾南巡更是借助政治因素促使其成为苏州昆剧人才走出吴中最为繁忙的路线。据周明泰《清升平署存档事例漫抄·序》,自乾隆南巡之后,选江南伶工招之入京,供奉内廷,名曰"民籍学生"⑥。乾隆南巡消耗白银 2000 万两,前后六次,历时半个世纪之久,用江南资本主义萌芽的原始资本为政治行为与个人意志买单。明末苏州即有资本主义萌芽,但是"吴中商数"最终没能走向戏剧等文化艺术的市场化。嘉庆以后,伴随着南方苗民起义、捻军,帝国逐渐走下坡路。道光朝鸦片战争、咸同两朝太平天国两大事件摧垮了清帝国的实力与信心。苏州昆剧演出的辉煌也随着康乾盛世的结束而进入衰困之境。封建社会最为精致的雅文化在整个社会风气发生转移、民间经济文化要求话语权的情境下,艰难地坚守自己的舞台。

 总之,精明强干的康熙平定天下后南巡江浙,无论如何强调从简戒奢,都难以完全做到圣谕所言。《红楼梦》中赵嬷嬷向王熙凤描述她亲眼见证的皇帝南巡胜景"把银子花的淌海水似的","'罪过可惜'四个字竟顾不得了"。曹雪芹有此言自然是因为曹氏家族、李氏家族担任苏州织造、江宁织造长达半个世纪左右的生活背景。但是,这种背景来源于康熙南巡。如果对比一下,乾隆南巡其声势的铺张、戏剧的花样和行宫的修建等诸多方面更是有过之而无不及。因为对于京杭大运河贯穿的河北、山东、江南(后分为江苏、安徽两省)和浙江等地方各级大小官员来说,能够最近距离接近皇权最高统

① (清)章法:《艳苏州》,苏州市文化局编:《姑苏竹枝词》,上海:百家出版社 2002 年版,第 43 页。
② 参见(清)无名氏编《新乐府》句子,转引自(清)顾禄撰、来新夏点校:《清嘉录》,上海:上海古籍出版社 1986 年版,第 122 - 123 页。
③ (清)李斗撰、陈文和点校:《扬州画舫录》,扬州:广陵书社 2006 年版,第 332 页。
④ 王利器辑录:《元明清三代禁毁小说戏曲史料》(增订本),上海:上海古籍出版社 1981 年版,第 53 页。
⑤ 王芷章编:《清升平署志略》,上海:上海书店出版社 1991 年版,第 8 页。
⑥ 周明泰:《清升平署存档事例漫抄》,北京:学苑出版社 2009 年版,第 412 页。

治者的机会非常难得,如果能够讨得皇帝欢心,无疑将给自己带来快速升迁的机会;对于满腹才学、未能取得科举功名的士子来说,帝王南巡而设的"博学鸿词科"是实现平步青云的工具;对于退居在野或者名满朝野的故臣名儒来说,则未必不希望获得皇帝召见甚至恩赐。如此,以"状元之乡""丝绸之乡"闻名的苏州地区各级官员、士绅、商人、名儒甚至举子,无不卷入前后历时百年、声势浩大的南巡之中,并且各逞才艺。官绅进献一流的昆曲演出,士子创作迎銮大戏,市民百姓也加入观剧评剧的潮流之中。

(原载于《上海戏剧学院学报·戏剧艺术》2016年第1期。作者裴雪莱任职于浙江传媒学院戏剧影视研究院;彭志任职于浙江大学人文学院)

魏良辅的曲统说与北宋末以来音声的南北流变
——从《南词引正》与《曲律》之异文说起

李舜华

明代沈宠绥在《度曲须知》中曾特别从弦索声腔的角度来讨论元明南北曲的更替，由此标举魏良辅的南曲改革，并以之为坐标，将至今明曲的发展分作了两个阶段，从弦索官腔的一统天下至南曲始备众乐而剧场大成，这一过程也即南曲如何从附庸于北曲之下而渐次独立最终一枝独秀的过程。然而，迄今为止，有关明代戏曲史的研究重心几乎都是在讨论昆腔（南曲）发生发展的基础上，以魏良辅音律改制为前提，具体考察中晚明演剧的衍变。尽管这其间也曾提到魏良辅的考音定律与善弦索的张野塘密切相关，而有意借鉴北音来雅化南曲；然而，关于明建二百年以来北曲的衍变及其意义却往往被忽略。事实上，明代中叶的曲坛，首先是一统天下的教坊弦索正声——以北曲为主兼蓄南曲——渐次流变，其次才是四方新声渐次复兴，随着江南经济的日益复苏，南曲更是日新月异。换言之，明代中叶的曲坛同样出现了元代一统后南北竞逐、四方新声迭起的局面，只是细究起来，二者之间却有着根本的差异。当元一统之后，北曲虽盛，犹是新声，周德清特辨北曲方是中原雅音，而有意雅正北曲以成"大元乐府"，其实针对的倒是诗学、词学领域的复古思潮，而有意将大元乐府接续唐诗、宋词的统绪，方兴未艾的南宋戏文倒真不在周氏眼中，不过故意将它拈来打压南方诗学传统罢了①。明代中叶却全然不同。明初以来北曲已被官方尊为教坊正声，相应的，当明中叶教坊弦索渐次衰微之时，文人士大夫以礼乐自任，一应考音定律亦首先集中于北曲领域；也即是说，当魏良辅及其同时代人欲雅正新兴之南曲时，他们面临的恰恰是当时席卷南北的北曲复兴思潮，因此，欲复兴南曲，第一便是重新追溯南北声腔演进的历史进程，其实质正在于重构南北曲统。这一辨统的自觉与元人周德清亦复相似，也正是因此，魏良辅最终被正式推上了明中期戏曲变革的舞台，拉开了成弘以来从政治到思想、从诗学到曲学、从北曲到南曲等一系列剧变的最后一幕。

今存魏良辅考音定律的记载其实颇为有限，而著录魏氏曲学思想的《曲律》一书又文字太简、版本太繁；可以说，魏良辅及其昆曲革新早在明代便已经众说纷纭，以至于今天也难以考明，历史的真相似乎日渐湮没。历史原本就是一个极为复杂的存在，正嘉时期的南北考音及最终昆腔的胜出，这一过程断非一人之力；尽管如此，魏氏作为明中期戏曲发生重大变革的标志性人物，这一点却毋庸置疑。因此，我们不妨也从有关魏良辅的叙述切入，由此追溯有明南北声腔变迁的真实图景，及其间文人曲家考音定乐的历史进程；而魏氏曲论一般可分为通行本《曲律》②与"古本"《南词引正》③——不同版本间的变迁，或许也正是问题的开始。本文无意做繁复的

① 本文中有关周德清曲统论的叙述皆可参见笔者所撰《从四方新声到弦索官腔——"中原音韵"与元季明初南北曲的消长》一文，《文艺理论研究》2014年第2期。
② 魏良辅曲论，明代流传坊间者多附于万历以来诸家曲选与曲谱之中，今存7种，次第为《乐府红珊》本（1602）、《乐府名词》本、《吴歈萃雅》本（1616）、《词林逸响》本（1623）、《吴骚合编》本（1637）、《度曲须知》本、《南九宫十三调曲谱》本（约1644）。前六种吴新雷《明刻本〈乐府红珊〉和〈乐府名词〉中的魏良辅曲论》（《南京师范大学文学院学报》2005年第1期）一文已有提及，并考《乐府名词》本略早于《吴歈萃雅》本。第七种，程允昌编撰，该谱首卷《南曲丛说》将魏良辅《曲律》的内容分列在"律曲""论拍"之左。以《吴歈萃雅》本收录最全，题"魏良辅曲律十八条"，见卷首；之后《词林逸响》《吴骚合篇》本皆与之相似，其余诸本也大体相似，唯条数、次序有异，今人校注亦多以此为底本，不妨称之为通行本。此外，诸本题名略有小异，但统谓之《曲律》而已。
③ 1961年，《戏剧报》连续刊载路工与钱南扬的文章，披露了毗陵吴昆麓校正本《南词引正》本的发现。关于这一版本的发现及后来的公布情况，见吴新雷《关于明代魏良辅的曲论〈南词引正〉》，收入《吴新雷昆曲论集》，第203-206页，台北："国家"出版社2009年版；亦收入氏著《中国戏曲史论》，江苏教育出版社1996年版。此本有嘉靖二十六年（1547）曹大章叙，收录于谢国桢旧藏的清抄本张丑（1577—1643）《真迹日录》贰集之中，道是文徵明手写。一般以为较《吴歈萃雅》本约早六七十年，文字多有不同，不妨称之为古本，今有北京图书馆出版社2002年影印本。

版本校勘,也无意诠释通行本在明清盛传的曲唱意义①,最饶有意味的是,"古本"《南词引正》那几段大异于通行本的文字,恰恰都与曲史有关。这些文字以极为精赅的方式重新勾勒了早期北曲的流变与南曲的兴起,其实质是北宋灭亡以来音声的南北分途与此消彼长,相应则是正嘉以来文人士大夫考音定律的事实;其间明确的辨统意识亦标志着新一轮考音定律的开始,而折射出有明人(不仅魏良辅而已)丰富的曲学思想和精神内涵。

一、北宋亡后教坊正声的南北流变与魏良辅对曲统的重构

《曲律》通行本,以周之标万历四十四年(1616)选辑的《吴歈萃雅》为代表。在此本中有一段话颇为著名:

> 北曲与南曲,大相悬绝,有磨调、弦索调之分。北曲字多而调促,促处见筋,故词情多而声情少。南曲字少而调缓,缓处见眼,故词情少而声情多。北力在弦索,宜和歌,故气易粗。南力在磨调,宜独奏,故气易弱。近有弦索唱作磨调,又有南曲配入弦索,诚为方底圆盖,方以座中无周郎也。

这段文字包含了"北曲入弦索南曲不入弦索"这一著名论断,并特别区分"弦索调"与"磨调",以为"北力在弦索""南力在磨调",也即明确指出弦索调为北曲,磨调为南曲。然而,这一段话中自"北曲字多"至"故气易弱"其实出自王世贞曲论,而且,王氏笔下并无所谓磨调与弦索调之分,仅云"北力在弦""南力在板"而已。这便令人颇生疑惑。

有意味的是,1960年发现的嘉靖二十六年(1547)曹大章叙《南词引正》本,凡二十条,有关文字却与通行本大异,试断句如下:

> 北曲与南曲大相悬绝,无南腔南字者佳,要顿挫,有数等。五方言语不一,有中州调、冀州调、古黄州调。有磨调、弦索调。乃东坡所传,偏于楚腔。唱北曲,宗中州调者佳。伎人将南曲配弦索,真为方底圆盖也。关汉卿云:以小冀州调按拍传弦最妙。②

与《曲律》原文相比,《南词引正》这段话索解甚难③。但仔细玩味,《曲律》所论明显在于比较南北曲的差异,而《南词引正》所论却重在北曲。此段首句虽与《曲律》相同,重心却有侧重,道是北曲与南曲不同,无南腔南字者佳④。那么,由此语气揣测,以下应是进一步分论北曲的不同类别。文中所列有中州调、冀州调、古黄州调、弦索调、磨调五种。前三种以地域命名,后两种则涉及演唱方式,前者直接涉及了北宋灭亡以来音声的南北变迁,不妨先详细加以讨论。

《南词引正》指出北音也有地域的差异,所谓"五方言语不一",因此,声调也各有小异,遂有中州调、冀州调、古黄州调等,皆随地域命名。"乃东坡所传"句,黄州为楚地,东坡贬黄州又有制作新声的传说,则此条当是承前解说(古)黄州调,与下文解说"中州调"与"(小)冀

① 《南词引正》自披露以来,直接引起了有关昆腔历史发展的种种聚讼,影响深远;然而,今存《真迹日录》,无论清乾隆鲍廷博刊本,还是《四库全书》所采鲍士恭家藏本,都未曾收录《南词引正》一种,至于《南词引正》一种是否果为文徵明所写,也无其他材料可为辅证,因此,学者中间有持疑者,甚至怀疑谢氏所藏《真迹日录》并非张丑原著。近来有人撰文指出,《真迹日录》通行本均源出鲍廷博知不足斋刻本,或与之同源,谢氏藏本则为乾隆后旧钞本,保留有一定明本格式,二者均为张丑崇祯间所撰,前者为初编本,后者为重编本,遂内容互有出入。参韩进《〈真迹日录〉的编撰及其版本考影》(《山东图书馆学刊》2014年第5期)。然而,即使如此《南词引正》一种似乎仍有疑问。譬如,早在1962年,周贻白在初版《戏曲演唱论著辑释》《曲律》"引言"中便明确"怀疑"《南词引正》不过是吴昆麓的伪托本,似乎所谓嘉靖丁十六年叙,文徵明书皆可质疑。当然,周氏只是怀疑而已,而且主要是不满当时种种昆山腔始于元末明初顾坚说而起。也就是说,问题并不出在《南词引正》本身,而在于后人对《南词引正》的种种误读。笔者以为:第一,今存《南词引正》虽是孤本,也无其他材料加以辅证,但若无明确反证,以信之为宜。第二,从今人校勘来看,明代各种通行本与《南词引正》本之间,其文字的异同虽然复杂,却大致可分为两种系统,且《南词引正》本的确保留了一些早期的痕迹,非吴氏一人可伪托而成。第三,或者最为关键的是《南词引正》的异文,所体现的曲学观念明显带有明中期思想的烙印,甚至一些只是孤证的记载也有踪迹可寻,这也正是本文着意发明之处,也是厘清自《南词引正》本出现之后戏曲史研究种种误区的关键所在。因此,本文明确将魏氏曲论分为"古本"(《南词引正》)与"通行本"(《曲律》)两个系统。这一版本系统的对立,关键并不在于具体版本的时间先后,也不在于具体的文字异同,而在于不同曲学观念的分张是如何折射出不同时代的精神嬗变——"古本"之外,通行本版本流变的曲唱意义,亦正是讨论晚明曲学嬗变的重要话题之一,姑俟异日。

② 本文有关《南词引正》文字均摘自吴新雷校本,均见前揭吴文,唯标点略有小异。

③ 综合各家所疑,譬如,第一,此段文字若以行文语气论,宜标作"要顿挫,有数等",此六字,三三相对,只是语意略有些含混。于是便有人标作"要顿挫。有数等",将"有数等"启下,修饰"五方言语不一",如此一来,却又行文不畅,语意也不精简。第二,磨调与弦索调语义不明,尤其是磨调,或指南曲,或指北曲,聚讼不已。第三,所云"东坡所传,偏于楚腔",似乏主语,而不知何指。第四,说唱北曲宗中州调者佳,下文又引关汉卿语以小冀州调最佳。第五,于中州调与小冀州调两句之间又莫名插入一句南曲不可入弦索,此句是否吻合事实也颇有争议。因篇幅所限,本文暂不论弦索调诸问题,但作小字处理。

④ 要顿挫,或指北音较之南音,抑扬之际吐字更为分明,所谓慷慨有声者。有数等,或指声调各有不同,引下文,五方言语不一。

州调"相互呼应①。这三调中,中州调并不陌生,冀州调与黄州调却是第一次出现,也是唯一一次出现。北曲流传已久,五方言语又各自不同,按常理推测,应该是不同地方声调各有小异,那么,为什么魏氏此处只单单提出这三调？今人在因发现新材料而兴奋的同时,往往却又因无法诠释而颇多揣测。

仔细推衍,魏氏其实以极为精赅的语言重新勾勒了早期北曲流变的轮廓。元人论南北曲的发生,多溯自唐宋,以为传奇作而戏曲继,金元北曲犹宋戏曲之变。明人则道曲乃词之变,宋词不谐里耳而后有北曲,北曲不谐里耳而后有南曲,甚至缘词调而上,进一步追溯至乐府诗,追溯至诗三百；相应,"词曲合一","曲乃词之余,词乃诗之余"(按,此诗或指乐府诗,或指诗三百)论也成为明代诗学讨论历代声辞演变的根本内核②。然而,这样一种南北曲发生学的叙述,似乎与元人一脉相承,始终是以金元北曲——即北宋声腔的北传与雅化——为主线来加以勾勒的,如此方有了"北曲之后有南曲"说的盛行；亦将南曲的渊源直接与唐宋词调的衍变联系起来的,却因偏重于文体意义,而绝少叙述其间音声演变的过程。

《南词引正》对曲史的勾勒却有些不同,它明确勾勒了北宋灭亡后教坊音声分别北传和南下的不同路径。原中州之音声,谓之中州调,直接绍承北宋遗声；进一步北传至山西、河北一带,最终以大都为中心,续有变化,谓之冀州调；南传荆楚一带,谓之黄州调。这一叙述貌似简单,却隐寓了极为丰富的历史信息以及历史之后丰富的文化内涵——作者究竟是以何种心理来追溯北宋以来音声变迁的呢？

1. 唱北曲,宗中州调者佳

五方言语不一,魏良辅独标举中州调、冀州调、黄州调,其根本在于清理北曲的统系；并明确指出,北曲以中州调为佳,是为正音,北传之冀州调与南传之黄州调皆为变音。这一曲统的建构正是魏良辅考音定律的根本前提。

"曲遵中州"这一观点在《南词引正》中反复出现。该篇第10条论"五音"道:

五音以四声为主,但四声不得其宜,五音废矣。平上去入,务要端正。有上声字扭入平声,去声唱作入声,皆做腔之故,宜速改之。"中州韵"词意高古,音韵精绝,诸词之纲领。切不可取便苟简,字字句句,须要唱理透彻。

文中特别拈出一句"'中州韵'词意高古,音韵精绝,诸词之纲领",并特辟第17条专门举例指摘苏松人多土音:

苏人惯多唇音,如冰、明、娉、清、亭等。松人病齿音,如知、之、至、使之类；又多撮口字,如朱、如、书、厨、徐、胥此土音一时不能除去,须平旦气清时渐改之。如改不去,与能歌者讲之,自然化矣。殊方亦然。

"中州韵"一句及第17条俱不见其他版本的《曲律》之中③。这也可以说是《南词引正》与诸本《曲律》的根本差异之一。

2. 关汉卿道,(小)冀州调最妙

北曲自中州进一步北传,最终以大都为中心,当即所谓冀州调。那么,关汉卿所称说的小冀州调又是什么呢？从北曲的发展进程来看,这一小冀州调,或者便是冀州调进一步沾染新声后的变异,甚至很可能是大元一统北曲南下后的变异,加一"小"字,仿佛新出之小旦,较之于原来的正旦,便颇有些风流旖旎了。关汉卿由金入元,据说曾为金时太医院尹,后来便纵放于烟花勾栏之中,自称是"普天下郎君领袖,盖世界浪子班头",后来《录鬼簿》更称他为"梨园领袖",朱权也道他"初为杂剧之始"。元灭南宋后,关氏还曾南下杭州、扬州等地。这样一个人物,便颇有当年柳耆卿的风格,而关汉卿于北曲发展的意义,其实也与柳永于词发展的意义颇为相似。文中将小冀州调归之于汉卿,也不妨说,正是有意点逗出汉卿在弦索北音发展中的意义来。

此外,这段话一开始道北曲以中州调最佳,末句又道关汉卿云小冀州调最妙,似乎颇有些令人不解；但仔细寻绎,这一以中州调最佳,却恰恰是针对小冀州调而来。元代,北曲由中州进一步北上,又由大都南下,发展迅速,其实是新声迭起。因此,关汉卿道小冀州调最妙,所赏者新声也；而魏良辅标举以中州调为正,却是复古复雅的姿态,这一对立,恰恰体现了元明曲学思想不同的关键所在。

3. 古黄州调,乃东坡所传,偏于楚腔

魏氏特别提出了北宋音声南下的一支,"古黄州

① 钱南扬、胡忌提及这段文字时均漏"古黄州调"四字,故都断作"有磨调、弦索调,乃东坡所仿,偏于楚腔"。其中,"仿"字误,钱南扬以为当作"昉",胡忌以为当作"传"。此一断句,其实不通。参钱南扬《魏良辅南词引正校注》,《戏剧报》1961年第7、8期合刊,后收入《汉上宧文存》,上海:上海文艺出版社1980年版,第89－108页；胡忌《昆曲渊源》,收入《菊花新曲破——胡忌学术论文集》,北京:中华书局2008年版,第49－63页。
② 参见李舜华:《礼乐与明前中期演剧》,上海:上海古籍出版社2006年版,第110－126页。
③ 此句在《吴歈萃雅》本中另起一条,作"《琵琶记》乃高则诚所作,虽出于《拜月亭》之后,然自为曲祖,词意高古……"云云。

调"。这一"黄州调"之前特标一"古"字,当是相对"(小)冀州调"而言,如前所说,南宋戏曲因发展缓慢尚存古貌,弦索调亦然,也即南传之黄州调,较之北传之冀州调尚保留了更多北宋的痕迹。

五方言语不一,值得注意的是,文中关于黄州调的解释,说是"乃东坡所传,偏于楚腔"。黄州,今湖北黄冈,本属楚地,因此说古黄州调偏于楚腔,并无龃龉。这一"楚腔"当指语音而言,若与音乐关联,作地方声腔解,却是戏曲繁兴以后之事,而多见于清以后之文献。然而,与音乐有关的"楚调"却由来已久,称之为"调",与后世所谓"腔"已有雅俗之别,一般意指楚歌(声),泛指南音;或与吴歈并提,皆属南音,只是吴歈软媚而楚调激越罢了①。据现有文献,元明时仍常有楚调一说,专指音声,或歌北曲,如卢挚《醉赠乐府朱帘秀》一曲便有"楚调将成"字样;或歌诗,如潘希曾《东园看月诗序》便道正德甲戌某日李东阳张宴东园,席上其门生鲁铎"独举公去岁中秋诗,作楚调歌之"②。不过"楚调"不仅仅指楚地音声而已,而自有其文学传统,一源于屈氏楚骚,一源于汉时怨诗,其间怨者又多源于抑郁不得志,自又与楚骚的精神相契合。如此来看,魏氏将弦索南传与"黄州"和"东坡"联系起来,亦非偶然。

元丰三年(1080),苏轼因"乌台诗案"贬黄州团练副使,与野老筑室于东坡,自号"东坡居士";七年(1084),迁汝州团练副使。短短四年,却是东坡一生之大转折,亦是唐宋以来文学精神之大转折;可以说,苏东坡贬谪黄州期间对生命的重新思考,其意义不亚于王阳明的龙场悟道。说起苏轼在黄州的生命体验及其文学创作,人们首先会想起著名的《前后赤壁赋》和《念奴娇》词;然而,却甚少有人提及苏东坡在黄州确有制作新声的文献记载,最著名的便是隐括陶渊明《归去来兮词》,成《哨遍》一曲。《哨遍》,一作《稍遍》,这一词牌始见于《东坡词》。其小序云:"陶渊明赋《归去来》,有其词而无其声,余治东坡,筑雪堂于上,人皆笑其陋,独鄱阳董毅夫过而悦之,有卜邻之意,乃取《归去来词》稍加隐括,使就声律,以遗毅夫,使家僮歌之,时相从于东坡,释耒而和之,扣牛角而为之节,不亦乐乎?"③苏轼《与朱康叔书》也有记载:"旧好诵陶潜《归去来》,尝患其不入音律,近辄微加增损,作《般涉调·哨遍》。"④苏轼大约颇好《哨遍》一曲,据云东坡后来贬谪海南,仍然时时歌此曲,明弘正间董谷《碧里杂存》犹有记载道:"旧观东坡在昌化,负一大瓢,歌田野间,盖哨遍也。"⑤显然,苏轼在被贬黄州之后是以陶潜之志来自解的,因此,治东坡,筑雪堂,耕作之余隐括陶诗而歌,无他,假此以自放耳。东坡在黄州所制为《般涉调·哨遍》,元曲中也有《般涉调·哨遍》,虽然无法确知二曲之间有何渊源,不过,董谷在疑惑东坡《哨遍》之意时,确曾将二者联系在一起,而感慨今人作词不识音律种种。有意味的是,扬州人睢景臣《高祖还乡》一剧便使用此曲写成,并以还乡为主题,或者也可说明元曲《哨遍》仿自东坡,遂以"归来"为曲牌本意?

说黄州调代表了北宋音声南传的一支,并与苏东坡相关联,这点在《南词引正》中还有一个佐证,可资相互发明。书中第18条道:"曲有三绝,字清为一绝、腔纯为二绝、板正为三绝",注云"出秦少游《媚貙集》",此注不见他本。据南宋初叶梦得《避暑录话》载,秦观"亦善为乐府,语工而入律,知乐者谓之作家歌,元丰间盛行于淮楚"⑥。

由此可见,魏良辅将北宋末以来教坊音声南传与"黄州"和苏东坡联系起来,在文献上也并非全无痕迹,更重要的是,突出了苏东坡及其苏门子弟对南宋词曲发展的意义,与之相应,是对苏东坡贬谪之后放达自适这一精神意义的认同。楚调也因此在元明人眼中获得了特殊的隐喻:朝廷正声以绍诗三百为传统,然而,待朝廷礼乐不修,士大夫纷纷驱于野,别制新声,则多以离骚为传统,或抒愤,或自放,是为变音。

总而言之,如果说魏良辅有意清理北曲的统系,并明确以中州调为正音,以北传之冀州调与南传之黄州调为变音,同时,以中州调为正音,恰恰是针对小冀州调的新声而来,而体现了魏氏复古复雅的姿态;那么,特辟南

① 楚调,汉时即有,为房中曲,与平调、清调、瑟调三调统称为相和调。
② 既然说作楚调歌之,应该也涉及声腔,不仅仅是吟诵时用楚声而已。(明)潘希曾《竹涧集》卷六《景印文渊阁四库全书》,第1266册,台北:台北商务印书馆1986年版,第724页。
③ (宋)苏轼:《东坡词》,《景印文渊阁四库全书》,第1487册,台北:台北商务印书馆1986年版,第148页。
④ 《苏东坡全集》下册续集卷四,北京:中国书店影印本1986年版,第112页。
⑤ (明)董谷《碧里杂存》,北京:中华书局1985年版,第81—82页。此条材料始见于(宋)赵令時《侯鲭录》卷七第69页(中华书局1985年版),但文中仅言"行歌",未曾言及《哨遍》一曲,至(宋)王宗稷《东坡先生年谱》(《景印文渊阁四库全书》,第1110册,台北:台北商务印书馆1986年版,第109页)始指实为"盖哨遍也",此后,类似说法反复出现于各家记载中。
⑥ (宋)叶梦得:《避暑录话》卷下,北京:中华书局1985年版,第50页。

传一支古黄州调又是何意呢？细察来,于黄州调前特按一"古"字,于冀州调前特加一"小"字——无他,以冀州调为新声,以黄州调更近古音之故——这便隐隐有了抑北尚南之意。重北曲者只强调北传一支,实以金元北曲为正统,并以关汉卿为大家,尚金元者必以绍关汉卿为上；然而,魏良辅慨然以复古自任,却是有意借径南传之古黄州调以接续北宋之中州调,所以这一古黄州调必然溯自苏轼,南曲也因此方得以借径南宋之词调,上续以苏轼为代表的北宋文统。这一点,待讲明魏良辅的昆腔渊源说后,或可作进一步发明。

二、南渡以来南戏声腔的兴变及魏良辅对昆腔的溯源

较之《曲律》诸本,《南词引正》另一段重要的佚文便是重新勾勒了明中叶南曲戏文在江南各地的兴起,并将昆山腔的兴起追溯至元末,甚至更早的唐玄宗时期,于今人而言,不啻重新书写一部昆曲史,然而,其意义还不仅如此而已。

腔有数样,纷纭不类,各方风气所限,有昆山、海盐、余姚、杭州、弋阳。自徽州、江西、福建俱作弋阳腔,永乐间,云、贵二省皆作之,会唱者颇入耳。惟昆山为正声,乃唐玄宗时黄旛绰所传。元朝有顾坚者,虽离昆山三十里,居千墩,精于南辞,善作古赋。扩廓帖木儿闻其善歌,屡招不屈。与杨铁笛、顾阿瑛、倪元镇为友,自号风月散人。其著有《陶真野集》十卷,《风月散人乐府》八卷,行于世,善发南曲之奥,故国初有"昆山腔"之称。

这段文字中首先序列了南戏地方诸腔,于大家所熟知的四大声腔弋阳、余姚、海盐、昆山之外,并特别提到杭州腔。其次则为昆山腔溯源,提到唐玄宗时黄旛绰（又作黄幡绰）与元末顾坚二人。因"杭州腔"的称谓仅见于此,而顾坚其人也文献寥寥,所以具体史实如何殊难考辨。我们不妨别寻路径,一探魏氏标举"昆山为正"的个中隐奥。

先从南戏的发展说起。魏氏所说"腔有五样","昆山为正",大致对应了南戏发展的三个阶段,分别以"杭州腔""四大声腔并起""昆山腔的渐兴"为标志。

关于"杭州腔"。这一称谓虽是仅见于此,读来却无丝毫违和感,个中原因便在于宋元时期戏文的发展与杭州关系极为密切。元周德清在鼓吹大元乐府而一以中原音韵为正时,曾指斥当时语音"悉如今之南宋戏文唱念声腔",不过"亡国之音"而已；又道："商宋都杭,吴兴与切邻,故其戏文如《乐唱分镜》等类,唱念呼吸,皆如约韵。"①由此可知,元一统后,杭州音仍然是南方通语,而当时戏文的唱念呼吸也一仍南宋之旧,皆用杭州音。明初,朱明君臣锐意制作,一以中原雅音为正,雅范北曲,兼采南曲,遂有弦索官腔一统天下,原有以杭音为主的戏文渐次衰落下来。待到成化年间,随着官方演剧制度的衰微以及东南经济的复苏,原有以杭音为主的戏文便在浙江永嘉、海盐、黄岩、余姚、慈溪等地逐渐繁兴起来,其间,海盐腔更迅速发达。历史似乎在重现,宋元时期,发源于温州地方的小戏,在进入都会杭州之后,渐次发展,后来更与南下之北曲相互争竞、相互融合；同样,弘正时期,一直潜伏于海盐的南曲戏文,在进入留都南京之后,与原有教坊正声相互争竞,相互融合,亦迅速发展起来,为文人士夫所深赏,连北京也移而耽之,成为当时"浙（雅）音"的代表。相比较,弋阳腔不过俗音罢了,遂广泛流播于民间。海盐腔用官话——个中原因大约也与原有戏文之杭音与后来南京通行的江淮官话颇为相近有关——弋阳腔用官话之余,也错杂四方乡语,唯有昆山腔用吴音,而"止行于吴中"②,遂为后人如魏良辅辈所訾。留都南京,待到海盐衰落,昆山兴起,其实已远在魏良辅改革之后了。

"旧凡唱南调者,皆曰海盐,今海盐不振,而曰昆山。"③当魏良辅有意考音定律之时,唯有海盐腔方算得上是南曲新声中的正声,足以与教坊北曲一竞短长,并最终取而代之。如此看来,《南词引正》这段有关南戏诸腔的文字便有些奇怪了。魏氏在勾勒北宋教坊音声的南北流变时,无论中州调、冀州调、古黄州调,皆以词组置其评骘；如今谈南戏新腔,明明胪列了五种,却只叙述得一笔弋阳腔的盛况,道是"自徽州、江西、福建俱作弋阳腔；永乐间,云、贵二省皆作之,会唱者颇入耳"；便立即折入昆山腔如何如何,道是"惟昆山为正声",竟是直接以弋阳作衬,一俗一雅,而突出昆山腔作为正声的意义；自弘治至万历,风行百余年的海盐腔竟是只字不提,这显然不符合当时南曲戏文发展的历史事实。

考虑到昆山腔与海盐腔的渊源,魏良辅几乎是故意

① 周德清"正语作词起例",影印明刻讷庵本《中原音韵》,北京：中华书局1978年版。
② 嘉靖间天池道人《南词叙录》便明确指出这一点,而且,他显然是将昆山腔视为新声而极口称赏的,道是"流丽悠远,出乎三腔之上"（《中国古典戏曲论著集成》（三）,北京：中国戏剧出版社1959年版,第242页）。
③ （明）王骥德：《曲律》,《中国古典戏曲论著集成》（四）,北京：中国戏剧出版社1959年版,第117页。

忽略海盐腔的存在,而慨然标举当时"止行于吴中"的昆山腔为正声。为什么如此呢？我们不妨再来看看魏良辅是如何勾勒昆山腔的渊源的。

魏氏首先将昆腔的发源直接追溯到唐玄宗时,道是当时乐工昆山人黄幡绰所传。又道,元末昆山有顾坚者,与杨铁笛、顾阿瑛、倪元镇为友,善发南曲之奥,故明初即有"昆山腔"之称。今天的研究者大多以为说及黄幡绰不过出于追源心理,不足为信,遂多搁置此说;而独重顾坚与"昆山腔"一说,并纷纷考定顾坚其人及杨、顾、倪三人考订音声之事,断言昆山腔兴起之时即为元末明初。仔细推想,元末,正是以杭音为主的温浙戏文日益繁盛并流播江南各地之时,当然,这一戏文在流播之中难免会发生一些变化;昆山顾阿瑛座上宾客云集,优伶往来,为东南之胜,自然也是南北音声相互交融、彼此争竞的重要契机。只是其间南曲音声的发达,毕竟仍属于元末南曲戏文发达的景象之一,较之当时的杭州戏文究竟有多大变异,是否至明初便有"昆山腔"之称,却恐怕不能遽以断定①。音声之事,原属渺茫。其实,魏氏如此追溯昆山腔的渊源,其意义首先在于续统——既然欲立昆山为正声,便需得为昆山构建一个谱系,而最终赋予其正统之意义——具体腔调上的传承倒在其次。

先看黄幡绰。幡绰,玄宗时侍臣,或曰优人,善参军戏。唐人笔记多有记载,大多是巧言善谏一类的故事,颇有东方朔滑稽余风;亦有记载称其知晓音律,明皇曾命免为其为拍板制谱②,宋人又传其有《霓裳谱》等;后来流落昆山,至宋明间仍有记载道:"昆山县西数里,有邨曰绰堆〔墩〕。古老传云,此乃黄幡绰之墓。至今村人皆善滑稽,及能作三反语。"③饶有意味的是,入明以来黄幡绰的传奇色彩日益浓厚。略举三例:第一是重笔渲染幡绰于乱世历史中的优谏意义,亦不妨看作文人士夫的自我寄寓。高启《绰墩》诗有："淳于曾解救齐城,优孟还能念楚卿。嗟尔只教天子笑,不言忧在禄儿兵。"④"优孟"句,典出宋人《类说》："玄宗常令左右提黄幡绰入水中,复出,曰：'向见屈原咲臣,尔遭逢圣明,何亦至此。'"⑤"嗟尔"两句,典出《次柳氏旧闻》,载安史乱中,黄幡绰被拘,为安禄山解梦,皆顺其情,道是能垂衣而治种种,后来重返宫中,为人指摘,又在玄宗面前巧言解祸一事⑥。高启身当元末明初乱世之际,此诗特赏幡绰犹能以屈原设喻,而暗含了对"遭逢圣明"的反讽;故此,对他后来在安史之乱中未能真正如屈原那般讽谏帝王颇生遗憾。第二,突出幡绰的知音及其对朝廷礼乐制作的意义。唐人笔记中只讲得幡绰知音,明嘉靖间郎瑛在提及唐玄宗臣下多精律吕时,却特别拈出黄幡绰一人,而感叹当时太常无人,不能考音定律,则已视幡绰为玄宗朝考音定律的关键人物⑦。第三,晚明曲家在考定南曲音律时突出了黄幡绰的谱祖意义。譬如制板谱一事,宋陈旸《乐书》载"胡部夷乐有拍板,以节乐句,盖亦无谱也。明皇令黄幡绰造谱,乃于纸上画两耳进之,上问故。对曰:聪听则无失节奏矣"⑧,这里只是用画耳一说点出"聪听则无失节奏",言下之意是无须用谱,也即黄幡绰恰恰是不赞同制谱以节乐,而主张自然之音。需要提出的是,这一主张实源于"乐由人心"说,在宋元乐论中逐渐成为普遍性的观点,并直接影响了南宋以来官方的礼乐制作。然而,晚明王骥德《曲律》在考论南曲的板眼时,却明确指出"古拍板无谱,唐明皇命黄幡绰始造之"⑨。细按黄幡绰制谱也并非没有痕迹可寻,宋《碧鸡漫志》卷三载"又《嘉祐杂志》云,同州乐工翻河中黄幡绰《霓裳谱》"⑩;郑樵《通志》卷73"金石略第一"又载"霓裳羽衣曲,黄幡绰书"⑪。由此推衍《霓裳羽衣曲》原是玄宗所

① 钱南扬以为所谓元末的昆山腔还算不上新腔,顾坚不过是将当时海盐腔稍加变化而已。参见钱南扬:《戏文概论》,上海:上海古籍出版社1981年版,第51-52页。这一说法有许多纰漏,第一是已认定元末确有顾坚及其昆山腔一说,第二则直接视明中叶的海盐腔为元末南戏的主流声腔,即所谓浙音;然而,这一说法至少却说明元末昆山这一说法尚不分明,直接视之为元末南戏声腔即可。

② 如赵璘《因话录》、李德裕《次柳氏旧闻》、段成式《酉阳杂俎》、段安节《乐府杂录》、崔令钦《教坊记》、高彦休《唐阙史》、南卓《羯鼓录》等皆有著录,不赘。

③ 参(宋)龚明之:《绰堆》,《中吴纪闻》卷五,北京:中华书局1985年版,第67页。

④ (明)钱榖:《吴都文粹》续集卷二十二《景印文渊阁四库全书》,第1385册,台北:台北商务印书馆1986年版,第559页。

⑤ (宋)曾慥:《类说》卷四十二,《景印文渊阁四库全书》,第873册,台北:台北商务印书馆1986年版,第733页。

⑥ (唐)李德裕:《次柳氏旧闻》,收入丁如明辑校《开元天宝遗事十种》,上海:上海古籍出版社1985年版,第8-9页。

⑦ (明)郎瑛:《七修类稿》卷十三"国事类",《续修四库全书》,第1123册,上海:上海古籍出版社2002年版,第98页。

⑧ (宋)陈旸:《乐书》卷125"乐图论·铁拍板",《景印文渊阁四库全书》,第873册,台北:台北商务印书馆1986年版,第733页。此则佚事最早见于段安节《乐府杂录》,无首句"胡部夷乐有拍板,以节乐句",末句作"但有耳道,无失节奏"。

⑨ (明)王骥德:《曲律》,《中国古典戏曲论著集成》(四),北京:中国戏剧出版社1959年版,第118页。

⑩ (宋)王灼著,岳珍校正:《碧鸡漫志校正》,成都:巴蜀书社2000年版,第55页。

⑪ (宋)郑樵:《通志》,《景印文渊阁四库全书》,第374册,台北:台北商务印书馆1986年版,第514页。

作,说黄幡绰《霓裳谱》,大约只是过录《霓裳羽衣曲》并为之点板,这一点板与其崇尚自然之音并不矛盾,知音者以耳聆音,据所听闻而定其节奏罢了。点板不同,音乐亦不同,后来《霓裳羽衣曲》渐次失传,遂有好事者纷纷考求,同州乐工特赏黄谱,并予以翻新,便是其例。王骥德说黄幡绰制作板谱,或者便渊源于此。王氏并道,板有今古,"词隐于板眼,一以反古为事"①。晚明之时,特辨南北曲不同,北曲用力在弦,南曲用力在板,弦索正声,以弦定音,规矩最严;而后起之新声,强调自然,但以板定声,便是玄宗时,亦如陈肠所说,拍板原出自胡部夷乐,也是新户。由此可见,王骥德在考定南曲新声时,明确以复古为上,并有意直溯唐音,但他的接续唐音,也仍然源于对曲遵自然说的认同。第四,然而,明末在深化黄幡绰为昆山腔之祖的同时,进一步赋予了以演剧为教化的思想。以黄幡绰为昆山腔之祖的《南词引正》最初不过略有提及罢了,但明末清初桃渡学者却特撰《磨尘鉴》传奇,详述唐玄宗如何重戏曲教化,而令黄幡绰手持《骷髅格》谱传昆山腔一事②;可以说,这本传奇最终确立了黄幡绰作为昆山腔之祖的意义,并深入人心,成为清初戏教思想的一个缩影。换言之,明末清初,在野的钮少雅(即桃渡学者)等人,他们的考音定律已经成为清初官方礼乐制作的先声,明人眼中,那一个能"念楚卿"、讽帝王、尊崇自然之音的黄幡绰最终失落了。当然,这是后话。

近世以来,多追慕玄宗时期的盛世音声,故此推玄宗为梨园之祖,而于天宝之后,诸乐工歌工,如李龟年辈往往流落民间,在诸家记载中亦仿佛师挚之流,有关故事往往烘托出官方礼乐崩坏,遂致音声散落民间的历史大变动来,并成为后来在野文人考音定律、重振风雅(即所谓"礼乐自任")的前提。黄幡绰的故事也可以作如是观。换言之,明人对黄幡绰的标举,其意义正在于礼乐制作上的续统意识,并隐约透露出对效法自然,考定新声,以接续唐音,成一代治世之音的追暴来。

再看顾坚。顾坚的意义较之黄幡绰又更进一步。确切而言,《南词引正》特地标举顾坚其人,并将昆山腔的发生追溯至元末,其意义已不在于考定新声本身,即如何善发南曲之奥,而在于文学上的续统意识,即有意纳俗入雅,将新兴的南曲纳入元明以来的文学统系之中。

顾坚其人,除《南词引正》外,未见他处记载,今人仅于家谱中检得元末确有顾坚其人,与顾阿瑛同族,皆为南朝顾野王之后,却是同宗不同支③。但昆山人顾阿瑛,明史有传,所倡玉山雅集更是元末东南文坛之盛事④,四库馆臣在《玉山名胜集提要》便道:"元季知名之士,列其间者十之八九。考宴集唱和之盛,始于金谷兰亭;园林题咏之多,肇于辋川云溪。其宾客之佳,文词之富,则未有过于是集者。虽遭逢衰世,有托而逃,而文采风流,照映一世,数百年后,犹想见之。录存其书,亦千载艺林之佳话也。"⑤然而,当时玉山雅集中往来何止百人,其间亦不乏曲家与乐工;这条记载明确提及与顾坚为友的却仅三人,依次是杨维桢、顾阿瑛、倪元镇。这三人以杨维桢为首,正是元末文坛的标志性人物。明王世贞《艺苑卮言》卷六说:"吾昆山顾瑛,无锡倪元镇,俱有骑、卓之资,更挟才藻,风流豪赏,为东南之冠,而杨廉夫实主斯盟。"⑥康熙间顾嗣立《元诗选》初集编成付梓,宋荦序道,有元一代之诗以"遗山、静修导其先,虞、杨、范、揭诸君鸣其盛,铁崖、云林持其乱"⑦。稍晚,顾氏《寒厅诗话》又道:"廉夫当元末兵戈扰攘,与吾家玉山主人瑛领袖文坛,振兴风雅于东南。……流风余韵,至今未坠。"⑧前者杨、倪并提,后者杨、顾同举,不过,杨、顾也罢,杨、倪也罢,却与王世贞所说并无根本龃龉。显然《南词引正》假顾坚之名,特别标出杨、顾、倪三人,正是有意将南曲的发展直接与当时元末东南文坛关联起来。

从上引文献已约略可知,以杨、顾、倪三人为首的元末文坛,虽以杨维桢为主盟,但顾、倪的意义恰在于,"俱

① (明)王骥德:《曲律》,《中国古典戏曲论著集成》(四),北京:中国戏剧出版社1959年版,第118页。
② 此本收入《古本戏曲丛刊》第一集,编委考作者即钮少雅,而钮少雅与徐于室所撰南曲谱《九宫正始》自云也是来自黄幡绰所传《骷髅格》,这显然都是明末清初的故事;钱南扬校注《南词引正》时据此以为魏良辅之说源于《磨尘鉴》却是不妥。
③ 代表论文可参蒋星煜:《昆山腔发展史的再探索》,《上海戏剧》1962年第12期;吴新雷:《论玉山雅集在昆山腔形成中的声艺融合作用》,《文学遗产》2012年第1期。
④ 关于顾瑛一生及其文学,论者较多,详者可参黄仁生《论顾瑛在元末文坛的作为与贡献》,《湖南文理学院学报》2005年第1期。
⑤ (清)永瑢等:《四库全书总目》卷一八八,北京:中华书局1965年版,第1710页。
⑥ (明)王世贞著;罗仲鼎校注:《艺苑卮言校注》,济南:齐鲁书社1992年版,第291页。
⑦ (清)顾嗣立编:《元诗选》初集上册"出版说明",北京:中华书局1985年版,第5页。
⑧ (清)顾嗣立:《寒厅诗话》,收入丁福保辑:《清诗话》上册,上海:上海古籍出版社1978年版,第84页。

以猗、卓之资，更挟才藻，风流豪赏，为东南之冠"。以顾瑛为例，年十六废学，但以经商致富；年三十，始折节读书，与天下交；年四十，更将家业付于子辈，筑玉山草堂，至正八年以来，更在草堂主持雅集10余年，史称"池馆声伎，图画器玩，甲于江左；风流文采，倾动一时"①。顾氏一生，"有仕才而素无仕志"②，后来推辞不得，至正十四年方入幕仕元，佐治水军军务，此后屡召屡辞，最后辞官无策，竟是削发为僧，守母丧不出。洪武元年，随子流放临蒙，次年卒于"惊虞忧患"中。尝自题其画像曰："儒衣僧帽道人鞋，天下青山骨可埋。若说向时豪侠处，五陵鞍马洛阳街。"③儒也罢，僧也罢，道也罢，都不过成长中的虚饰，顾瑛最在意的还是当年"五陵鞍马洛阳街"的豪侠生涯——那一种纵情任性方才是自己的本来面目，是"真我""真性"之所在。

或许正是少年时期对豪侠生涯的渴求，顾瑛主动放弃了传统的读书致仕之路，而选择了经商之途，反过来，又以雄厚的经济财力崇礼文儒，师友天下，最终成就了自己的风流豪举。顾瑛的玉山草堂也因此成为元明易代、乱世纷争中最后的桃花源，成为天地间滋生个体性命思考最大的温床。南来北往的文人士子们暂憩于此，可以"不问龙争与虎斗"，只需将全部乱世之痛、性命之思俱付于考艺弘文之中，其实质是以一种新的方式来追求自我的生命意义。遭逢乱世，寄顿无门，生命自是益为薄脆。宇宙何其大，人身何其微，且于螺蛳壳中作道场，一来暂歇漂泊，二来声气相应，三来得遭此有聊之生，四来可博微名于身后，如是云云。自至正八年到至正二十年，正当元明易代之际，东南义军四起，战事频仍，而玉山雅集苦苦坚持10余年不辍，个中原因也正在于此，其意义也在于此，"虽遭逢衰世，有托而逃，而文采风流，照映一世，数百年后犹想见之"。

如顾嗣立所说，元代诗歌可以分为三期：初期，以元好问、刘因导其先；盛期，以虞集、杨载、范椁、揭溪斯鸣其盛；末期，以杨维桢、顾阿瑛、倪云林持其乱。如果说，当元盛之时，虞集等人振臂于庙堂之上，鼓吹崇唐得古，力图重续风雅之正声，以鸣一代之盛，正源于中唐以来传统文人士大夫积极以师道自任，留心于体制之内，视礼乐天下，以文弘道为性命之首务；那么，可以说，元末文坛，以杨维桢为首，以顾、倪为羽翼，却渐次消解了这一师道精神，他们自觉疏离于体制之外，以纵情任性、考艺弘文为毕生追求。这一迥异于传统的新型文人的出现，关键便在文与商的结合——顾、倪二人以猗顿之资，而与当时文坛之首（所谓"文妖"者）杨维桢携手，睥睨东南半壁江山。商人取代原有宫廷或贵族成为文学的庇护者，实是近世文学发展的关键因素；同时，新一代士人主动以经商谋生，以商养文，以文栖隐，其实质是一改传统读书入仕以安身立命的方式，二者皆有力地促进了文学对政治的疏离，相应，是个体性命意识以及艺术精神的大张。

如此，再来看《南词引正》中顾坚的小传：其人隐于昆山，"精于南辞，善作古赋"，"扩廓帖木儿闻其善歌，屡招不屈"，但"与杨铁笛、顾阿瑛、倪元镇为友"，啸歌风月，因此自号风月散人，所著也便唤作《陶真野集》《风月散人乐府》种种，而善发南音之奥自然也是从这日日啸歌的陶真生涯中来。顾坚小传虽不见于其他记载，但这样一副笔墨却极为熟悉，恰恰勾勒出元末以来东南士人中自觉放逐于山林而独标性灵的典型来。

将这一则顾坚和"昆山腔"的材料与前面苏东坡和"古黄州调"的材料对读，却饶有意味。一个是北宋已亡后弦索调的南传，一个是大元将亡时南曲音声的兴起，却都将这一考音定律与整个文学风尚的转向结合起来，皆是由北而南，由庙堂而山林，由复古而性灵，由载道而谈艺，亦皆源于整个复古思潮中师道精神的渐次消解，个体精神的渐次伸张。只是苏东坡尚是被贬之后对性命的重新体认，而顾坚、顾瑛等人从一开始便选择啸傲风月，这便又更进了一层，自然与时代的变迁、东南经济的发展密切相关。

简言之，不同的性命取向滋生出不同的文学取向。当元末之时文坛重心由庙堂而山林，由北而南，最终标举性灵，唯艺术至上，以求生命与精神之不朽，皆缘于东南一带已滋生出前代所未有的一种新型人格，即所谓纯粹之"文人"。杨、顾、倪三人，正是其中的代表性人物，而主导了整个元末文坛风尚的变迁，其所孕育出的种种新气象，一直影响到晚明。可以说，明中叶以来，吴中文学的兴起，正是这一精神的复兴。魏良辅留意南曲新声，并标举吴音为正，也不过吴中文学日益繁兴的风景之一罢了。

① （清）永瑢等：《四库全书总目》卷一六八，北京：中华书局1965年版，第1460页。
② （元）杨维桢：《玉山佳处记》，收入（元）顾瑛编：《玉山名胜集》卷二，《景印文渊阁四库全书》，第1369册，台北：台北商务印务馆1986年版，第15页。
③ （明）都穆：《南濠诗话》，收入《南濠诗话　谈艺录梦蕉诗话　诗谈》，北京：中华书局1991年版，第11页。

三、周、魏曲统论的南北歧异与元明文学思潮的嬗变

从周德清的《中原音韵》到魏良辅的《南词引正》,如此一层层如抽丝剥茧般分析下来,不难发现,二者的曲统说几乎针锋相对:周德清道,天下音声以"中原"为正,故以北曲为雅音,以绍续唐诗宋词,而直溯诗三百;魏良辅却道,北曲自以"中州"为正,又迅速由北曲折向南曲,论南曲又绝口不提当时之正音"浙音",而以"吴音"为正,其实质却有意绍继南词与汉魏六朝古赋,而直追楚辞①。从中原到中州,从浙音到吴音,这其间种种曲折细微的变化,直接指向元明文学重心从中原到东南的大变局。若追溯源始,更直指北宋灭亡——甚至更早的李唐立朝——以来种种音声的大变革。这一场音声的大变革,绵延数百年之久,论其根本,便在于曲统之争——也即在漫长的历史中,种种音声究竟孰为正统,一应"正音""正乐"之说,也都由此衍出,并反过来影响了音声的进一步变迁。这一曲统之争,与音韵之争相表里,并与同时的文统、道统、史统之争相互呼应,而直接与朝政变迁关联起来。

四方音声的起来,往往与音韵的变迁密切相关。周德清依托金元乐府,重新考定"中原音韵",以示正音;魏良辅道,北曲自以"中州"为正。周氏所撰《中原音韵》,在明代也往往称作《中州音韵》。那么,"中原"即是"中州"么?说来彼此语义确有重叠之处,"中原"与"中州",皆狭则指河南中州一带,广则指整个中原地域,因宋朝建都中州,又奄有中原地域,同时往往兼指代奄有中原的宋代政权,甚至直接喻指汉家文化。因此,以音韵而言,"中原音韵"首先指称的是宋代以中州音系为核心的天下通语。然而,从语音的实际变迁来看,大抵随着时间的推移,一者金元在北方混一已久,政治中心由中州而大都,原有中州一带语音已渐次发生变化,而形成新的北方通语;再者,宋室偏安南方,随之南下的中州语音,以杭州为中心,也已发生变化,但较之北方通语,却保留了更多的古音。也就是说,这时的中原音韵——一如南北朝时期——也发生了北杂夷虏、南染吴越的现象。那么,当元明一统后,谁又是真正的中原雅音呢?这样,在长期的音韵之争中,说"中原音韵",还是"中州音韵",二者之间逐渐产生了一种极为微妙的差异。

南北音韵之争从来就不是某一孤立的事件,而与当时史学、文学上的正统论以及道统论等密切相关。自金灭北宋、宋室南迁以来,朝野上下正统之争始终不绝,无论南宋还是金元,均以绍继中原(北宋)正统自许;文学上也大多继承苏黄遗风,北方尤以苏氏诗风为盛,南以江西诗派为正。随着北方混一日久,南北士夫在逐渐认同金元政权正统性的同时,更往往以恢复中原道(文)统自任,甚至"治统在北、道统在南"一说渐次盛行。自金末以来,文坛复古之风也渐次繁兴。诸子深薄江西诗派之余风,更有意跻苏黄之上,而标举"宗唐得古",在音韵上,自然也以代表北宋中州音系的"广韵"为正,这一雅音系统直接绍继唐音而来,而与更近古音的杭音密切关联。

然而,周德清却将目光折向今乐府,以为真正的中原雅音是金元以来的北方通语,而指斥广韵派"泥古非今、不达时变"。同时,周氏将《广韵》与南戏联系起来,极尽诋诃,以为后者源于沈韵,实属南音;并从沈约籍属浙江吴兴一事加以生发,指实沈韵就是今日以杭州为主的闽浙(海)之音——也即将以杭州为中心的南宋官话指实为南音,而完全抹去后者与中州音系之间的关联,甚至用"闽海之音"这样的概念,将南宋一朝斥为远离中原的海隅。如果说,大量的汉人士夫在认同异族统治时,始终以恢复中原道(文)统为己任,甚或坚守故国音声,而隐然与新政权相抗;那么,周德清等人则顺应时变,开始以积极主动的心态鼓吹大元盛世的来临。

需要强调的是:第一,当周德清之时,诗坛的复古之风还是主流,也就是说,在当时的音韵之争中,"广韵派"明显占据上风。第二,周氏以绍续国初刘、姚、卢三子自任,却只字不提当时的文坛之首虞集;他对广韵派的种种微词其实针对的正是以虞集为首的延祐以来的文学风气。然而,今存《中原音韵》本却大多附有一篇虞集序,这又该如何解释?有一个细节意味深长:虞集序中将周书称作《中州音韵》。这并非一次偶然,此后,"中州音韵"这一称谓反复出现在明人的文献中。从"中原"到"中州",一字之异却已透露出,同样是关注今乐府,虞集与周德清关注的焦点却是不同的。周氏所标举的中原音韵,以金元乐府为依托,而指向金元以来的北方通语;然而,对虞集等人而言,代表北宋中州音系的《广韵》方是真正的中原雅音,而直接绍继隋唐之音,并有意借径杭音,以复古音。也即是说,同样是认同元代统治,同样是以元接续宋统,但周德清鼓吹的是新朝,虞集执着的却是接续(北)宋统。正是始终以恢复中原道(文)统自

① 这一点从《南词引正》特别标举弦索南传的一支古黄州调(楚调)以及称顾坚善南词与古赋,也可略见端倪。

任,因此,虞集称周德清的著作只能是"中州音韵",而非"中原音韵"。当元盛时,虞集其人在朝,在北;元末又有杨维桢,在野,在南,又更进一步以南宋接续北宋之统。杨氏特撰《正统辨》一文,标举"道统者,治统之所在也",今"道统不在辽金而在宋,在宋而后及于我朝,君子可以观治统之所在也",也即明确鼓吹"道(文)统在南",而欲以元接南宋,以南宋接北宋之统①。杨氏议论虽不见用于当时,却在文人士大夫间流传甚广。朱元璋兴师江淮,以南人而一统天下,原本是杨氏正统说彰显的一个极好的契机;然而,历史却颇有些幽晦难明。洪武元年朱元璋诏修元史,洪武三年史成,真正的编撰工作历时不足一年,根本原因便在于迅速确立朱明治统的正当性——明确标榜绍继金元,以为绍继金元方是绍北宋之统,而以南宋为偏安。北宋灭亡以来,南北种种有关正统的争议至此一锤定音。只是,朱氏于南北之间却也不得不略有折中,可以说,此后一应制度均由此而生。

明建伊始,朱明君臣锐意制作,所修《洪武正韵》,当时参与者几乎全为南人,却一以中原雅音为定,实际上又呈现出南音化的趋势;所构礼乐系统也最终以雅范北曲为主,兼采南曲。自此,大元一统以来四方诸调尤其是杭音戏文大兴的局面渐次消歇,而一主中原雅音的弦索官腔则渐次流播天下。然而,这一治世之音似乎却与士大夫当初的梦想总有些暌隔。一代文臣之首宋濂力言"诗三百以下无诗",却欲复古音(乐)而不得,遂有无限惆怅;而同为开国功臣的刘基,更曲折表达了对南曲的追慕。可以说,这种对庙堂之声的不满自明建以来始终不绝如缕。

由此反观魏良辅的曲统论,较之周德清,却已发生了根本的变化。随着朝廷礼乐制度的渐次崩坏,以及江南经济的日益复苏,大约在成化年间,原有的杭音戏文便在浙江各地再次兴起,统谓之"江浙戏文"或"浙音",也即是说,继元一统后,明代中叶的曲坛再一次出现了四方新声迭起、南北竞逐的局面。只是细究起来,二者之间却有着根本的差异。当元一统之后,北曲虽盛,犹是新声,无论周德清之论曲,张炎之论词,虞集之论诗,所真正属意的恰是北曲与诗词之间的角逐,南曲戏文尚不在诸子意中;但明代中叶却是不同,北曲已被官方尊为教坊正声,四方新声则首推江浙戏文,相应,当教坊弦索渐次衰微之时,文人士大夫以礼乐自任,一应考音定律便首先集中于北音,先诗文而后北曲,其次才是南词与南曲②。

说到明代中叶的诗文复古,历来论述者众,但是如果从音声变迁——或说文(曲)统论——的角度来重加辨析,却别有隐微所在。

如前所说,文人士子对庙堂之声的不满自明建以来始终不绝如缕。待到成化以来,教坊正声益微,四方新声益起,自天子以下,各级有司不修礼乐,甚至耽溺于俗乐之中,反对之声也便日益高涨。新一代士子慨然以礼乐自任,诗文复古思潮因此大张,以李梦阳为代表的前七子应运而生。这七人之中,除徐祯卿为江苏吴县人外,其余皆为北人,其中,李梦阳、康海、王九思为陕西人,何景明、王廷相为河南人,边贡为济南人,而陕西、河南正是周、汉、唐、宋诸朝古都所在,也即中原(州)文化之核心所在。如果说,虞集等人以恢复中原道(文)统自任,标举宗唐得古,尚取径苏黄,意在接续北宋统系;那么,同样是以恢复中原道(文)统自任,李梦阳等人标举诗必盛唐、文必秦汉,更直溯诗三百,却是欲弃北宋而直承唐音,并由此上继汉、周。因此,李梦阳等人意中的中原雅音,其重心已从中州渐次偏向长安,故号"秦音";后来,何瑭、康海、王九思等人由诗文折向北曲,于北曲一域,考音定律,亦称之为"秦音"。

东南一带,自成化间浙音大兴以来,一些文人士大夫,如陆容、祝允明、杨慎等人,几乎无一例外地斥责这些戏文不过南宋亡国之音,而有意考定新声。这一批评与元代周德清、明初陶宗仪以及官方议论几乎如出一辙,也与当时北方诸子重中原、轻东南大体相合,这也是吴中徐祯卿最终融入前七子的根本原因之一。周德清《中原音韵》也开始在南北士大夫手中流传起来,但发展到后期,随着前七子复古运动备受挫折,以东南文人为主体,一者诗必盛唐、文必秦汉之外,唐初八朝之风渐次兴起,二者标举吴首并假之以融会南北的呼声也日益高涨,这样,所谓"中原音韵",在明中叶文人笔下往往便成了"中州音韵"。相应,南词、南曲开始进入文人士大夫的视野,并以南曲绍继南词,由宋而唐,进而上承六朝汉魏之辞赋,而直溯楚辞传统。至此,南音遂与渊源于诗三百的北音判然相分,既然这一南北之分自古亦然,则南首北首各有统系,而楚汉旧声也得以与中原音声分庭相抗。此外,标举吴音为正,而以南曲直接绍继南词,原

① 杨维桢《正统辨》全文载入陶宗仪《南村辍耕录》卷三,参见陶宗仪:《南村辍耕录》,北京:中华书局1959年版,第32-38页。
② 关于明中叶的文学复古思潮如何由诗文折向北曲,参前揭《礼乐与明前中期演剧》,上海:上海古籍出版社2006年版,第37-42页。

有宋元江浙戏文,即所谓浙音,作为亡国之音,抑或作为地方俗音,其实是有意识地被忽略了。与北方诸子在诗文上弃宋统而续唐统相比,二者鄙薄两宋,欲复汉唐盛世之音,希慕大明可与大汉、大唐并举的心态却是一致的,只是对盛世之音的理解各有不同罢了。

一旦讲明宋元以来文(曲)统论发展的隐微曲折,那么,从周德清到魏良辅,二者曲统论的南北歧异便更为清晰了。周德清鄙薄南宋偏安,终至亡国,而推尊蒙元为正统,遂以金元绍继北宋统绪,其曲统说也一以中原音韵为正,欲成一代治世之音——大元乐府,以接续唐诗宋词。自周德清以来,迄于明代前中期,俱以中原雅音为正,鼓吹北乐府,相应,其所勾勒的曲史也往往强调北宋曲统北传这一支,如何金得之于北宋,元得之于金,而金元文学如何得中州音节之正。魏良辅却是不同,关于北宋灭亡以来音声的变迁,魏氏首先明确区分了北传中州调与冀州调的不同;其次,提出了北宋曲统南传的一支古黄州调;第三,曲以中州为正,北传之冀州调与南传之黄州调同源而异流,皆为正声之变;第四,于"古黄州调"与"(小)冀州调"之间暗分轩轾,而有意借径南传之古黄州调(即南宋以来之音声)以接续北宋之中州调。简言之,曲以中州为正,这一立论——特易"中原"为"中州"——显然别有寄寓,既是强调北曲始兴于中州,更是尊崇北宋为正统,更有意忽略金元,以绍续宋统自任。从中原到中州,这一对北宋以来曲统的重构方是魏良辅最终走向南曲改革的前提。

这样,魏氏所论南曲五腔,都应视为北宋音声南传后进一步的变化,也即是说,南北曲其实俱由北宋(中州)音声衍变而来。正是因此,一方面,魏良辅只字不提海盐腔(所谓南戏亡国戏文),而以吴音为正,甚至将这一吴音直接上溯唐音,源自唐玄宗时黄幡绰云云,这一弃宋而继唐的曲统意识,与明代中叶文学思潮中的统系之争正一脉相承;另一方面,周德清《中原音韵》卷首即附虞集序,魏良辅《南词引正》更直接将昆山腔的兴起与杨维桢等人联系在一起,在明清人眼中,有元一代,虞集乃治世教化之音,杨维桢乃乱世性灵之声——那些关联,恰恰透露了周魏曲统论各自的渊源所在。可以说,在魏良辅的曲统论中,论北曲特别拈出苏东坡南传一支,论南曲又特别将昆山腔追溯到元末杨维桢时,其根本意义正在于继杨维桢正统论后,重举"北宋亡后,文统在南"之旗帜,遂将晚明文学的转向与南曲的起来,上承元末杨维桢,并借径南宋,直绍北宋之苏轼。这一借径南宋,借径的是词调,欲由此上溯诗赋,而非南宋之戏曲,魏氏直接略过"浙音"而标举"吴音"为正,其原因即在于此。

魏良辅南北曲统的重构,折射出晚明从政治到思想、从诗学到曲学的一系列巨变,而魏良辅本人也不过为时代思潮所裹挟而已,甚至,魏良辅最后也成了传奇式的人物,其曲论版本的复杂化无疑也说明了这一点。然则,本文所论,亦不仅仅是魏良辅,而是晚明性灵思潮渐起后曲统论的变迁。

(原载于《文学评论》2016年第2期;作者单位:华东师范大学中文系)

清人绘《金瓶梅词话》六十三回插图戏班堂会演出《玉环记·玉箫寄真》场面

廖 奔 赵建新

在众多的美术类戏曲文物中,传世绘画是其中重要之一种。明万历以后,随着戏曲版画的盛行,涌现出一批为戏曲版画绘制底样的画家。在这种风气的影响下,少数成名文人画家也偶尔涉及戏画,内容主要是歌咏著名的戏曲故事和人物,也有的画家开始为某些话本、词话描绘插图。

这幅画便是清代画家为《金瓶梅词话》六十三回做的插图,内容是戏班堂会演出《玉环记·玉箫寄真》场面。《玉环记》是明代的传奇剧本。《金瓶梅》第六十三回叙李瓶儿亡,亲朋祭奠开筵宴,"叫了一起海盐子弟搬演戏文","搬演的是《韦皋玉箫女两世姻缘玉环记》","贴旦扮玉箫唱了一回。西门庆看唱到'今生难会,因此上,寄丹青'一句,忽想起李瓶儿病时模样,不觉心中感触起来……"画家细致描绘了西门庆(左边中白衣看戏男子)看戏思人、掩面伤感之态。

(廖奔供图)

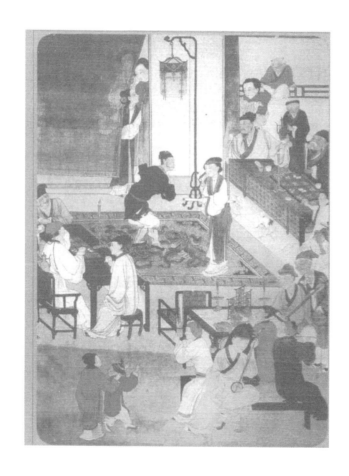

文人之进退与百年昆曲之传承

解玉峰

近 40 年来,有关近代以来昆曲历史及艺术传承的著作可以说已有相当多的学术积累,产生了多种昆剧史类著作,如陆萼庭《昆剧演出史稿》(上海文艺出版社,1980),胡忌、刘致中《昆剧发展史》(中国戏剧出版社,1989)等。特别是自 2001 年昆曲成为"人类口述和非物质遗产代表作"以来,相关这一问题的论著及硕、博学位论文等都有显著增加的趋势。从已发表的各种著述看,人们很容易得到这样一个印象:自 18 世纪后期开始,昆曲先是在所谓"花雅之争"中节节败退,日渐消衰,至太平天国战乱结束后,昆曲更趋没落。如陆萼庭《昆剧演出史稿》即说到"清末民初昆剧极度衰落"①。"大雅""大章""鸿福""全福"四大昆班相继报散后,全中国已无一职业昆班。故苏州一批曲家于 1921 年集资筹办昆剧传习所,经过五年的训练,培养了近代昆剧史上著名的"传"字辈演员。"传"字辈演员先后以"新乐府""仙霓社"为班名在上海及江浙各埠挣扎求存,但抗日战争全面爆发后"仙霓社"也最终报散。1956 年浙江昆苏剧团改编的《十五贯》轰动全国,中国大陆因此相继组建了 6 个专业昆剧团,近两百年来昆曲日趋没落的命运才因此发生转折,故有所谓"一出戏救活一个剧种"。

需要指出的是,现在已发表的各种相关晚清民国昆曲史的研究,大都是以职业戏班——如"全福"班等四大名班、昆剧"传"字辈演员为中心,故其所谓"日趋没落"或"命运转折"也都是以职业戏班或演员为立论的着眼点。

但如果把 20 世纪前期文人阶层对昆曲各方面的深度参与纳入我们的研究视野,20 世纪前期的昆曲史则可能完全改观:各地文人组织的各种类型的数量过百的曲社,大量曲谱、曲学著述的问世,各种戏剧学校、班社、协会的组织创办以及高等院校普遍开展的曲学授受等——20 世纪前期毋宁视为整个昆曲史极为"繁荣"的一段时期,20 世纪后半叶以来昆曲生存则渐入困境,这其中文士阶层的一进、一退似是根本性原因。

一、文人曲社的风雅传承

甲午海战后,惩战争惨败之痛,中国各方面开始努力变革求新,由传统社会变为现代社会的巨大转变渐次发生,西洋的一些文化、文学观念(包括戏剧观、音乐观等)渐次传入中国。特别是辛亥革命后,戏剧、小说开始被视为开通民智、改良群治的有效工具,传统的文学观念逐渐被自西方传入的新文学观念替代,1905 年的陈独秀即提出:"戏园者,实普天下人之大学堂也;优伶者,实天下人之大教师也。"②

自魏良辅、梁辰鱼等改革"昆山腔"以来,在经济文化发达的江浙地区,文人耽于曲唱者本不绝如缕。晚清以来新文学观念输入后,昆曲清唱乃至登台氍演,遂不必再承受过去的道德舆论压力,或竟为文人风流之一种。

同时,自晚清以来中国政治、经济方面所遭遇的来自境外的侵略和压迫,也促成了知识阶层现代国家与民族观念的出现,在文化上则表现为对民族文化及"国粹""国学"的自觉。新文化运动的提倡者们急于引进西方文化,乃把新输入的文化称为"新"文化,来自中国传统社会的则视为"旧"文化,这种"新""旧"区分反倒促成旧阵营对其文化的自觉体认。

故西洋音乐、戏剧的输入,直接促成了"国乐""国剧""雅乐"观念的出现。如清光绪年间江苏昆山县衙门内经管田赋钱粮的人员组成的曲社本称"东山社",社友们在宣统元年(1909)则共同倡议成立"昆山国乐保存会",后来又以"昆山国乐保存会"的名义编印了老曲师殷浤深整理的《昆曲粹存》曲谱。又如俞伯陶、殷震贤等曲家 1924 年 2 月 26 日在上海组织益社昆曲俱乐部,2 月 28 日的《申报》登载该社活动信息云:

> 旅沪江浙各省昆曲家俞伯陶、殷震贤等组织之益社昆曲俱乐部,业于前日成立,并投票选举职员。结果俞伯陶被选为正会长,殷震贤、吴乐山等被选为副会长,汪颉荀被选为名誉会长。该社员议决每月开会一天,会串昆剧,借以提倡国粹。

20 年代中期以后,新文化运动的高潮已过,激进的知识阶层大多转向不同趋向的政治革命,一般的知识人

① 陆萼庭:《昆剧演出史稿》,上海:上海教育出版社 2006 年版,第 363 页。
② 陈独秀(署名"三爱"):《论戏曲》,《安徽俗话报》1905 年第 11 期。

则多能对所谓"新""旧"文化有兼容并包的胸怀,对包括"旧戏"在内的各种"旧文化",已有相当多的同情与尊重。在这样的文化背景中,组织和参与各种曲社活动,登台演出,不但是文人的一种文化自娱,同时也具有提倡民族文化的意义。

吴新雷主编《昆剧大辞典》(南京大学出版社,2002)、洪惟助主编《昆曲辞典》(台湾"国立"传统艺术中心,2002)两部大型辞书皆有曲社的著录,从两书反映的情况看,20世纪二三十年代的上海、北京、苏州、天津、南京、扬州等文化名城,每一城市都有几家甚至10余家曲社。《昆剧大辞典》《昆曲辞典》著录的曲社已有近两百个,如果我们把各地大大小小的昆曲组、俱乐部、游艺社等也计算在内,这一时间段内的曲社总数可能远不止两三百个。

甲午海战后特别是辛亥革命后,在上海、北京、苏州、天津、南京、杭州等东部沿海经济文化发达地区之所以先后涌现了数量过百的曲社组织,原因除以上所述文化背景的转变外,也与甲午海战后中国文人社会身份的转变及当时经济、科技背景密切相关。

在中国传统社会,中国文人如欲晋身社会上层和拥有财富,主要是通过科举入仕一途。1905年9月2日,袁世凯、张之洞奏请立停科举,以便推广学堂,提倡实学。清廷诏准自1906年开始,所有乡会试一律停止,各省岁科考试亦即停止。至此,千余年来中国文人科举入仕之途全面终止。正如当时的中国社会逐步由传统社会转向现代社会一样,中国文人亦由传统的士大夫阶层转型为新知识阶层。

晚清以来的新型知识阶层主要分布于学界、政界、商界和医界等。他们或者曾获得进士、举人或秀才等旧式科举功名,或者毕业于北京大学、清华大学、燕京大学等现代大学,或者有海外留学的背景,故有可能在北洋政府以及后来的南京政府官僚系统中担任高级职员,或者在南北各高等学校担任教职,而这样的职业往往有较为丰厚的薪酬,至于从商或从医者也很容易成为体面的中产者。20年代北京大学教授月薪为400~500元,公务员一等科员100元,小学教师为30~70元,拉包车的车夫10~20元,中产阶层家中所雇厨师(含食宿)月得8~12元,保姆(包食宿)2~6元①。这说明,20年代中国脑力劳动者(薪金阶层)与体力劳动者(工资阶层)的收入大约相差3~10倍。

甲午海战后至抗日战争初期,中国物价相对稳定,故中国新型知识人作为中产阶层的生活一般还是比较从容悠游的。40年代以后因为抗日战争的持续以及国共内战,物价高涨,中国一般民众(包括知识阶层)的生活才日益窘困。

从现存资料看,甲午海战后特别是辛亥革命后,中国东部沿海城市出现的各种形式的曲社,其成员大多是来自学界、政界的有薪金的新型文人阶层或拥有一定资产的商界、书画界、医界人士,如1918年高步瀛、吴梅等在北京发起的赏音社。高步瀛时任北洋政府教育部社会司司长,吴梅任教于北京大学,同时兼任北京高等师范课程。赏音社主要成员赵子敬时任北洋政府国务院统计局主事、吴承仕时任司法部佥事。1923年,王季烈等在天津发起创办同咏社,王季烈为前清进士,当时在天津经营实业。主要成员许雨香时任税务总局科长和清室私产清理处会计科长,童曼秋任职天津北宁铁路管理局,恽兰荪、袁寒云皆为贵家子弟。1935年3月17日,清华大学教授俞平伯发起成立谷音社,主要成员有浦江清、唐兰、汪健君、华粹深、许宝驯等,多为清华大学师生②。

政界人士主导的曲社,最典型的为1933年国民政府中央宣传部次长张道藩和行政院秘书长褚民谊主事的公余联欢社,联欢社戏剧部设立三个小组:京剧组、昆曲组、话剧组,戏剧部负责人为红豆馆主爱新觉罗·溥侗,昆曲组组长为世家子弟甘贡三,时任中央文化计划委员会委员。又如1934年,由江苏省财政厅主任秘书徐公美和建设厅秘书鲁培元在镇江发起成立的京江曲社。当时的江苏省府设在镇江,参加者大多是省府各厅局中的公务员。

商界人士主导的曲社以银行业为最多。如创建于1921年的上海银钱业联谊会昆曲组,发起人沈楚成、周文华、王老泉,社址在南京路劝工银行内,是银钱业中规模最大、活动时间最久的曲社。又如抗战期间成都银行界人士组成的银联票社昆曲组,银联票社以银行、钱庄、银号的经理、职员为主要成员。其他行业的,如1930年上海友声旅行社职员组织的友声旅行社昆曲部,抗战胜利后上海开明书店叶圣陶、曾永瑞等与同仁发起的开明书店昆曲组,1946年成立于天津的开滦矿务总局曲社等。

晚清以来各地曲社的组织者和参与者之所以主要

① 陈明远:《文化人与钱》,天津:百花文艺出版社2001年版,第33页。
② 孙玉蓉:《俞平伯年谱(1900—1990)》,天津:天津人民出版社2001年版,第480页。

是学、政、商等各界的知识阶层，因为昆曲文字本为中国文学诗、词、曲、赋传统的继续和延伸，其歌唱讲究四声阴阳等规范，非知识阶层如欲真正理解曲文、按曲唱规矩歌唱，实际上是不可能的。参与曲社清唱或登台氍扮，也有不少花费。曲社一般都会聘请曲师拍曲，聘请曲师的费用一般是曲社社员均摊的。如欲登台氍扮，则又需置办或租借戏衣、砌末。如假戏园演出，则需付价值不菲的租金。曲社雅集与诗社、词社雅集一样，一般也会有筵席之费。故从事这样的风雅之事，确需有钱、有闲，而晚清以来的新知识阶层有钱、有闲者不在少数。

甲午海战后，特别是辛亥革命后出现如此多的曲社组织，也得益于现代社会提供的许多有利条件，如电话的普及便于社员之间联系、交通的快捷便于曲社之间的串联、摄影技术可为曲社雅集保存记忆、电力照明延长了人们一起休息娱乐的时间等，这都是此前曲社组织无法相比的。

新型曲社最为有利的条件则是有便于宣传鼓吹的报刊、广播、唱片和演出场所的易于获得。曲社的活动形式主要是同期和彩串两种。同期、彩串所演唱的都是曲、白完整的折子戏，所不同的是同期是桌台清唱，彩串是粉墨登场。曲社活动多以桌台清唱为主，但晚清以来粉墨登场者亦颇多。曲社凡有彩串，一般假借戏园或新式大学、中学等学校、机关的礼堂。演出前一般都会与职业戏班一样，提前在各种报刊登载演出信息。

曲社成员知名者，常受高亭、百代、开明、胜利等唱片公司之邀制作唱片，如俞粟庐、甘贡三、殷震贤、袁萝庵、项馨吾、贝焕智、徐炎之等著名曲家皆有唱片传世。著名曲家有时会受广播电台之邀在电台播放清唱曲目。如1936年冬，河北省立法商学院（位于天津新开河）学生王怡古、熊履端、陈宗枢、高润田等发起、组织"一江风曲社"，1937年春，该社应天津青年会广播电台之约，每周六晚上清唱播音一次，故颇有影响。又如1947年8月24日昆山当地的报纸《旦报》报道说："本县景伦曲社应上海《申报》社之邀请，定今日下午七时起至九时止，在上海成都路470号亚美麟记电台参加该社举办之星期特别广播，播唱昆曲。该社各社友定今日晨搭车联袂赴沪。"天津一江风曲社及昆山景伦曲社皆为当时很普通的曲社，至于沪、苏等地的殷震贤、溥侗等著名曲家，则更多被电台邀播的机会。

故从各方面看，甲午海战后，特别是辛亥革命后的社会客观环境更便于文人阶层组建曲社，各种曲社组织借助各种现代传媒，也更便于产生社会影响。

二、文人的文化担当与社会参与

甲午海战后的新型知识阶层自发组织各种曲社，在客观效果上有传承昆曲文化之实，而其中当然也有文人遣兴消闲、自娱自乐的成分，发扬国粹、传承文化在有些文人那里仍不是一种自觉主动的行为。但我们也应看到，甲午海战后也的确有相当多的文人以传承民族文化自命，自觉担当，这一点最显著地表现在他们对昆曲艺人的扶持、指导方面。

其中最著名的例子即是20世纪20年代初昆剧传习所的筹办。清乾隆年间，苏州、南京、杭州等大城市尚有以百计数的坐城昆班，但长期的太平天国战事使得江南缙绅及昆班遭遇重大打击，再加上乱弹班对城市商业戏园的强势占领，至20世纪20年代初，真正的昆班已很少有机会在戏园演出，实近于散班。苏、沪的曲家们对此皆深感忧虑。

1921年8月，由曲家张紫东、贝晋眉、徐镜清发起，并在汪鼎丞、吴梅、李式安、潘振霄、吴粹伦、徐印若、叶柳村、陈冠三、孙咏雩的赞助下，共同组成12人的董事会，集资千元（银圆），决议创办"昆剧传习所"，为濒临绝境的昆班培养后继人才。开班半年后，因办学经费不足，经联系洽谈，著名实业家、曲家穆藕初愿主动承担昆剧传习所费用。1922年年初，经穆氏筹划，以"昆剧保存社"名义，号召江浙著名曲家项馨吾、殷震贤等28人会串三天，假座上海夏令配克戏院，自2月10日晚至12日晚共演出折子戏30余折，票房收入净余8000多元（演出费用由参演曲家共同分担），悉数充作昆剧传习所经费。穆藕初接办昆剧传习所后，前后出资约5万元，独自承担每月日常开支，招收学员由原定30名扩展为50名，学习3年毕业改为5年毕业（传习所先后共招进学员约70名，经陆续淘汰，取得"传"字艺名者实为44名）。传习所采用新式办学，规定不准打骂学员，提供膳宿，学习成绩优异者还有实物奖励，每月发奖金1元。

传习所学员出科前夕，适逢穆藕初经办纱厂失利，已无经济实力支持传习所，他把顾传玠、朱传茗、张传芳、倪传钺等部分学员请到家里，很沉痛地说："我破产了，没有钱来支持昆曲事业了，好在你们已经长大，以后自谋出路吧！"1927年10月，穆藕初便将所务移交给上海实业界人士、曲家严惠宇和陶希泉两先生接办，传习所正式改组成新乐府昆班。严惠宇与陶希泉合作投资两万银元，并花4000余元购置了一堂十蟒十靠的全副新衣箱，特租上海笑舞台广西路为专演场所，对外称"笑舞台新乐府昆戏院"。初始演出效果很好，但后来卖座并

不理想，最终撤离笑舞台。后又曾在大世界演出两年。1931年4月，因"传"字辈演员内部发生矛盾，与严惠宇、陶希泉也发生冲突，严、陶遂将购置衣箱收回，不再过问新乐府事。

1931年10月，"传"字辈演员倪传钺、周传瑛、赵传珺等自筹资金购置衣箱，集体经营戏班业务，以"仙霓社"为班名，在上海大世界演出。因淞沪战争爆发，乃返苏州，后在昆山、太仓、无锡及杭、嘉、湖等地跑码头，包银、食宿皆由各地曲社安排，自己不负盈亏。1937年，"八一三"战争爆发，日本侵华军狂轰滥炸，烧毁了他们的全副衣箱，仙霓社被迫辍演。后仙霓社曾租借行头坚持演出，太平洋战争爆发后，终因观众稀少，难于维持，遂于1942年2月宣告散班。至此，中国近代最后一个纯正昆班永远退出历史舞台①。

从昆剧传习所的创办到仙霓社的最终解体，这一段历史令人百感交集！昆剧传习所的创办近些年始终受到人们关注，根本原因则是仙霓社虽然最终解体了，但昆剧传习所培养的一批"传"字辈演员却在后来昆曲演员的传承方面发挥了关键性作用，如果没有这一批演员，中国当代昆曲舞台艺术的传承将完全是另外一种局面，"传"字辈演员当然功不可没！

但当我们讨论"传"字辈演员的历史及其功绩时，不能不指出，昆剧传习所的创办和昆曲生命的延续，其根本的推动力恰是一大批非以昆曲为职业的曲家、文人，而非"传"字辈演员本身。演员因生存的考虑改行（如"传"字辈演员中最著名的顾传玠）本无可厚非，如果他们选择继续留在业内也大多是出于生计的考虑。从张紫东、贝晋眉、徐镜清等最早发起创意的十二董事，到后来接办传习所有大功的穆藕初以及组办新乐府班的严惠宇、陶希泉，正是这一大批主要出自对民族文化传承有自觉担当的文人曲家们发挥了关键性作用。

其实，对"传"字辈演员培养有功绩者，又不止上面提及的传习所十二董事和穆藕初先生。如曲家徐凌云（1886—1966），本为1921年初创办的昆剧保存社的主要成员。1922年，为了为昆剧传习所筹资，他与俞粟庐、穆藕初共同发起江浙著名曲家会串。后来传习所学员赴沪"帮演"期间，徐免费提供自家"徐园"为演出场所，借与戏衣行头，还亲自向周传瑛等授艺。又如著名学者张宗祥（1882—1965）曾慷慨出资，以教一出戏百元的报酬，选派姚传芗向全福班名旦钱宝卿学习。他还资助相同的教戏代价，派朱传茗、张传芳、华传萍、姚传芗向全福班名旦丁兰荪学习，加工《思凡》《琴挑》《絮阁》《惊梦》等折子戏。为提高"传"字辈演员的文化素养，他主动提出让周传瑛、张传芳、姚传芗、华传浩、刘传蘅等5人至其寓所，教授《幼学琼林》，连续数月②。又如1931年"传"字辈演员自行重组仙霓社班时，张元济先生（1867—1959）曾慨然捐赠银币100元，作为开办费。

这些新型知识人提倡民族文化，不遗余力，今日尤令人动容！

以上所论皆围绕昆剧传习所和传习所学员，晚清以来知识阶层对昆曲的扶持，当然绝不限于昆剧传习所和昆剧"传"字辈演员。太平天国战事使南方昆曲力量遭受严重打击，在中国北方的北京、河北一带，由于战前早已有昆班人员入京（如所谓"徽班"），再加上清廷和醇亲王奕譞（1840—1891）等人的提倡，故民国初期所谓的"昆弋班"尚有不少昆曲传统力量保存。1915年、1916年，在齐如山等人的鼓动下，梅兰芳先后在北京排演了10余出昆曲戏，在北京知识阶层引起很大震动，北京大学等高校的师生常常前往观看。自梅兰芳有意提倡昆曲之后，北京的昆曲演出稍显振作。因为梅的昆曲受欢迎，1917年，河北昆弋班的老艺人先后被邀请到北京组班。陈荣会、王益友、侯益隆、陶显庭、郝振基、韩世昌、白云生等组织的荣庆社在天乐茶园演出，常卖满堂。北京大学的毕业生王小隐、顾君义等乃组织"青社"，专门为荣庆社主角韩世昌作义务宣传，因韩世昌字君青，故名"青社"。1927年，由傅芸子、傅惜华兄弟倡议，重整旗鼓，再组青社，为揄扬韩世昌的昆曲艺术撰写评论文章。1933年12月，由北京大学刘半农发起，参加者有齐如山、郑振铎、余上沅等，组织昆弋学会。该会的宗旨是：一、提倡和研究昆曲、弋腔艺术；二、整理编演昆弋剧目；三、介绍昆弋剧团到国外演出；四、维持昆弋班社（当时由韩世昌、侯益隆、陶显庭、郝振基、白玉田等在京、津、冀中演出的班社）。吴梅先生弟子、曲家王西徵（1901—1988）30年代在北京时曾与北方昆弋班的演员广交朋友，动员郝振基和陶显庭加盟荣庆社，并出资为荣庆社制作舞台天幕，又为侯永奎延师③。

最后我们不妨以曲家殷震贤（1890—1960）事作为本节的收束。殷震贤为民初居于上海的著名曲家，为上

① 以上相关"传"字辈演员历史，主要参考桑毓喜：《昆剧传字辈评传》，上海：上海古籍出版社2010年版，第4-106页。
② 桑毓喜：《昆剧传字辈评传》，上海：上海古籍出版社2010年版，第70页。
③ 朱复：《北京昆曲研习社举办纪念曲家王西徵先生百年诞辰曲会》，戏曲艺术2001年第3期。

海赓春、平声、青社等曲社主要成员,曾受邀参加江浙名人会串。殷氏曲唱的传人柳萱图先生曾追忆说:

> 他是当时上海著名的伤科医生上海有名的昆曲清客,家学深厚,唱曲子自成风格,被曲友称作"殷派"。……他严守清客的风范,教人唱曲从不收钱,认为清曲是雅致的爱好,不能用它谋利。……他还经常帮助穷苦艺人,像沈传芷的大师兄、大堂兄沈盘生是全福班的老艺人,在上海找不到班搭,也没有人请他拍曲,殷老师就收留了他,让他在自己的诊所里当挂号先生,沈盘生因为戏演惯了,端茶送水的动作都用上了戏台上的台步身段①。

三、文化传承之关键在教育

文化传承主要依赖教育,昆曲一道亦然。晚清以来的新型知识阶层中有相当多人在大学、中学担任教职,培养学生,从而产生了更大的社会影响力。

中国大学曲学薪火的授受最引人瞩目的是吴梅先生及其弟子们。1917年9月,锐意教学改革的北京大学校长蔡元培慕名聘请吴梅(1884—1939)到北京大学任昆曲组的指导教师,随后北大国文系又开设了戏曲课请他任教,北京高等师范也慕名聘请他兼任中国文学系教师。吴梅先生在北京大学等高校教授戏曲,可以说是影响20世纪中国戏剧学学术史的大事。自吴梅受聘在北京大学教授昆曲之后,高等学校戏曲课程的开设也不再是新奇之物。1922年秋,吴梅又应国立东南大学校长郭秉文、国文系主任陈钟凡的邀请,至东南大学(以及后来的中央大学)教授词曲,先后开设的课程有"曲学通论""南北词简谱""曲选"等。任讷(1897—1991)为吴梅在北京大学任教时的学生,1922年、1923年,他曾先后在上海大学、南方大学、复旦大学等学校教授词曲。卢前(1905—1951)为吴梅在东南大学任教时的学生,自1927年至抗日战争爆发,卢前先后在南京金陵大学(1927—1928)、广州中山大学(1928)、上海光华大学(1929—1930)、成都大学、成都师范大学(1930—1931)、河南大学(1931—1933)、暨南大学(1932—1937)等高校教授词曲。顾随(1897—1960)也是吴梅在北京大学任教时的学生,自30年代起,他先后在燕京大学、辅仁大学、北京大学、中国大学等高校教授诗、词、曲课程,前后达20多年之久。王西徵(1901—1988)在南京高等师范(后改为东南大学)时,曾选修曲学吴梅词曲课程,大学毕业后担任北京艺专校长,又历任北京大学、辅仁大学、燕京大学和东北大学教授,主讲词曲。俞平伯(1900—1990)在北京大学读书时,曾师从吴梅习词曲,1925年以后先后在燕京大学、清华大学、中国大学等高校任职,主讲明清戏曲、小说、词选。1936年3月,组织清华大学师生在其寓所成立谷音社。浦江清(1904—1957)1922年9月考入南京东南大学,师从吴梅攻读词曲,并学唱昆曲。1926年8月自东南大学毕业后,经吴宓推荐进清华研究院国学门,任国学大师陈寅恪的助教。1929年9月,转入清华大学中国文学系任教。抗日战争爆发后,经长途跋涉至昆明西南联大,1938年秋升任教授。1944年在校开讲《词选》和《曲选》等课程。抗战胜利后,于1946年10月返回北平,在清华大学中文系讲授戏曲史。1952年10月院系调整后入北京大学中文系,教授戏曲选和戏曲史课程。

民国时期昆曲的传授,除吴梅先生及其门人弟子外,国内其他学者教授从事此道的还有不少。爱新觉罗·溥侗(1877—1950)长期在京主言乐会、兰闺雅集等业余昆曲社集,1929年应聘任清华大学曲学导师,同时又在北京其他大学教授昆曲,1933年始辞职南下。他先后培养了大批学生,如清华的汪健君、陈竹隐,北大的廖书筠,业余爱好者袁敏宣、马伯夷、张澍声、叶仰曦等。

1922年吴梅辞去在北大的教职时,荐举许之衡(1877—1935)继续在北大教授曲学。自1923年10月起,许之衡先后在北京大学开设过"戏曲""戏曲史"和"中国古声律"等课程。1939年,北京大学为其文学院和工学院学生课余选修昆曲而在文学院艺文研习会设昆曲组,聘请许雨香(1881—1959)任导师,为学生拍曲说戏,许亦在北大兼教诗词课程。经许雨香传授指导,自40年代以来,在昆曲、戏曲和民族音乐研究方面有显著成就的学生如:陈古虞(1947年继乃师任北大艺文研习会昆曲组导师,后曾任教于山东大学、上海戏剧学院)、李啸仓(1947年任北平艺专昆曲组导师,后任职于中国戏曲研究院)、刘吉典(中国京剧院京剧音乐研究家)、俞琳(原文化部艺术局副局长、中国戏曲学院院长)、傅雪漪(中国艺术研究院昆曲及古典音乐研究员)等。

童斐(1865—1931),前清举人,曾长期任常州中学校长(1913—1925),他在学校课余游艺会成立昆曲组,教授学生昆曲,刘半农、刘天华、瞿秋白、张太雷、钱穆、

① 《曲事杂忆》,柳萱图口述,洪巍、黄敬斌整理,据2012年3月29日上海网络广播戏剧曲艺频率《京昆雅韵》节目柳萱图先生纪念专集播讲录音记录。

吕叔湘、储师竹等都曾跟他学习。1925年,童斐至上海光华大学任国史系主任,开设曲学课程,曲家张允和等即受教于此时。

谢庆溥(1876—1939),扬州曲家,1925年与徐仲山等组织扬州广陵曲社。曾应童斐之邀至宜兴和桥曲社指导,旋受聘于扬州第五师范、第八中学及省立扬州中学、江都县立中学任昆曲导师。各中小学教师及社会知名人士纷纷从其学曲。1934年,江苏省各厅局联合发起组成京江曲社,参加者有公教人员60余人,他应邀去该社任教。又任江苏省立护士学校、助产学校、镇江师范昆曲教师。

童曼秋(1880—1964),上海曲家,民国初年任职于天津北宁铁路管理局时,曾与王季烈、许雨香、袁寒云等组织业余昆曲活动。1938年迁居北平,被聘为沦陷时期傅惜华主持的北京国剧学会昆曲研究会顾问。40年代初曾在中国大学国学系曲学研究会教昆曲,向刘吉典等人传授《探庄》《打虎》等戏。

吴粹伦(1883—1941),苏州曲家,昆剧传习所十二名董事之一。1924年,吴粹伦受聘任昆山县立中学首任校长。在他的倡导下,学校学生会文艺部中创设昆曲组。他热心倡导昆曲,参加活动的师生达数十人之多。吴亲自动手刻印昆曲曲谱等教材,一字一句教唱《渔家乐》《邯郸梦·仙圆》等曲目,为在学校中推广昆曲不遗余力。

吴承仕(1884—1939),前清举人,著名经学家,1922年曾与王季烈、袁寒云、赵子敬等京中名流参与爱新觉罗·溥侗组织的言乐会。1926年应聘任中国大学国学系主任,规定"昆曲实习"为学生选修课,聘请笛师何金海、高步云为讲师,专门教授昆曲。

甘贡三(1889—1969),南京曲家,1932年任国民党中央文化计划委员会委员时,曾兼任公余联欢社戏剧部昆曲组组长,后与溥侗、吴梅、仇莱之等切磋昆曲,并组织紫霞社。1942年受聘担任北碚重庆师范学校昆曲教师。抗战胜利后回南京,1946年任江宁师范学校昆曲教师。

胡山源(1897—1988),著名作家,1924年受聘为苏州乐益女子中学教务主任,因校长张冀牖、韦均一夫妇及其子女元和、允和等都善唱昆曲,他受影响也开始迷上了昆曲。从30年代到40年代,他历任之江大学、东吴大学、华东大学教授,主讲文学概论和词曲课。

华粹深(1909—1981),自幼喜好京昆艺术,1935年自清华大学中文系毕业后,先后受聘任教于中华戏曲专科学校,教授文史课程。后在中国大学、北京大学、北洋大学北平部等处任教,从事戏曲教育和理论研究。1947年被聘为南开大学中文系教授,主讲明清文学等课程。

从各方面情形来看,自20年代后期至抗战爆发前,国内高等院校戏曲(包括昆曲)传授之盛可谓空前绝后。

与高校、中学的曲学授受相应,大量曲学著述也相继问世。这些著述主要在昆曲音律研究及编订曲谱等方面。曲律研究的代表性著作有姚华《曲海一勺》(《庸言》第一卷,1913)、吴梅《顾曲尘谈》(《小说月报》第五卷,1914)、《曲学通论》(北京大学出版社,1919)、袁寒云《寒云说曲》(《游戏世界》,1921)、许之衡《曲律易知》(许氏饮流斋刻本,1922)、天虚我生陈蝶仙《学曲例言》(附印于《遏云阁曲谱》,1920)、吴曾祺《读曲例言》(附印于《昆曲缀锦》卷首,1926)、俞粟庐《度曲刍言》(《剧场报》,1924)、王季烈《螾庐曲谈》(附印于《集成曲谱》,1925)、童斐(伯章)《中乐寻源》(商务印书馆,1926)、刘富梁《歌曲指程》(吉林永衡书局,1930)、华连圃《戏曲丛谈》(商务印书馆,1936)、朱尧文《谱曲法》(《戏曲》杂志,1942)、管际安《度曲杂说》《度曲歌诀》(《戏曲》杂志,1942)、项远村《曲韵探骊》(西南工务印刷所,1944)、杨荫浏《歌曲字调论》(《礼乐》第1期,1945)等。

民国以来,各地曲社林立,昆曲习唱一时成风,各种昆曲谱的编印更成为现实需要,著名的如殷溎深校订、昆山国乐保存会同人编《昆曲粹成》(上海朝记书庄石印,1919),殷溎深原稿、张余荪校正《增订六也曲谱》(上海朝记书庄,1922),苏州道和俱乐部编《道和曲谱》(上海天一书局,1922),王季烈、刘富梁编订《集成曲谱》(商务印书馆,1925),张余荪编《昆曲大全》(上海世界书局,1925),吕梦周、方琴父编《昆曲新谱》(上海华通书局,1930),怡志楼昆曲研究社编印《怡志楼曲谱》(1935)等,北平国剧学会昆曲研究会编印的《昆曲集锦》(1938年至1941年陆续石印),王季烈编《与众曲谱》(天津合笙曲社石印本,1940),褚民谊主编《昆曲集净》(1943)等。

至于谱曲方面,徐镜清曾为吴梅所作杂剧《高子勉题情国香曲》谱曲,吴粹伦曾为吴梅所作杂剧《湖州守干作风月司》谱曲(皆被收入1932年出版的《霜厓三剧歌谱》中),刘富梁曾为《燕子笺》谱曲,吴梅大为赞赏,即将自作的《无价宝》和《惆怅爨》中的《杨枝妓》《钗凤词》请其订谱。

四、结论

甲午海战后,特别是辛亥革命后,新型知识阶层组织了为数极为可观的各类曲社,大力支持和参与了昆曲职业艺人的演艺活动,在各类大学、中学普遍开展曲学

授受，发表各类相关昆曲的学术著述等，凡此皆为历史事实。如果我们考虑到这些新型知识阶层大多拥有较高的社会地位和声望，在当时大众文化传媒中拥有无可置疑的话语权，我们便不得不重新思考：近代是否为昆曲史上最为衰微的一段历史时期？

 1949年新中国成立后，新的政治结构、经济结构和文化结构逐步建立。二战以后，世界各国的脑力劳动者（薪金阶层）与体力劳动者（工资阶层）的薪酬差距从总体来看渐趋缩小。在人民民主专政的新中国，这一点也表现得非常显著，特别是50年代中期以后。各种职业艺人的政治地位（包括昆曲演员）空前提高，成为新社会文化改革和建设的"文艺工作者"，而知识分子由于大多来自旧中国的国统区，长期背负有待"思想改造"的包袱，这样知识分子过去在政治、经济和文化方面的优越地位不复存在。在新中国，国家权力在文化传承与生产中真正成为主导性力量，昆曲艺人（主要是1956年后相继建立的六个昆剧院团）事实上成为各类工作的中心和重点，虽然也有些知识分子被吸收参与职业演员的培训和教育工作，但从总体而言，其文化传承和建设的主导性作用不复存在。知识分子逐渐成为各个行业的专业人士，其主要职责是做好本职工作，而其他文化工作（包括昆曲）则被认为是"业余"性质的参与。

 在过去，知识分子乃是各种传统雅文化（包括昆曲）生存的土壤，而新中国成立后逐渐成长起来的一批知识分子对于自己专业之外的各种文化工作大多是隔膜的，他们一般也没有能力对自己专业之外的各种文化工作指手画脚。这样昆曲逐渐成为以演员为中心的、脱离其文化土壤的一种戏剧"表演艺术"或技艺，生存困境日甚一日。

 事实上中国政府并非不重视昆曲的传承与发展工作，1956年昆剧《十五贯》成功上演后，政府部门相继组建了6个专业剧团。面对80年代初昆曲的现实窘境，1986年文化部专门成立了文化部振兴昆剧指导委员会。在昆曲成为非物质文化遗产后的2004年，党和国家领导人分别作了"抢救、保护、扶持"的重要批示，其后文化部、财政部制订印发了《国家昆曲艺术抢救、保护和扶持工程实施方案》，各种传承和扶持工作仍是以职业演员为着眼点的。而昆曲每传一代折子戏即丧失过半的局面，仍未根本改变，甚至愈趋严峻。何以如此，值得我们深思！

 如果再考虑到二战以来世界范围内资本主义的无孔不入，文化领域功利主义的日渐流行，中国各种传统雅文化（包括昆曲）的传承前景不能不令人忧心忡忡。

（原载于《上海戏剧学院学报·戏剧艺术》2016年第4期；作者单位：南京大学文学院）

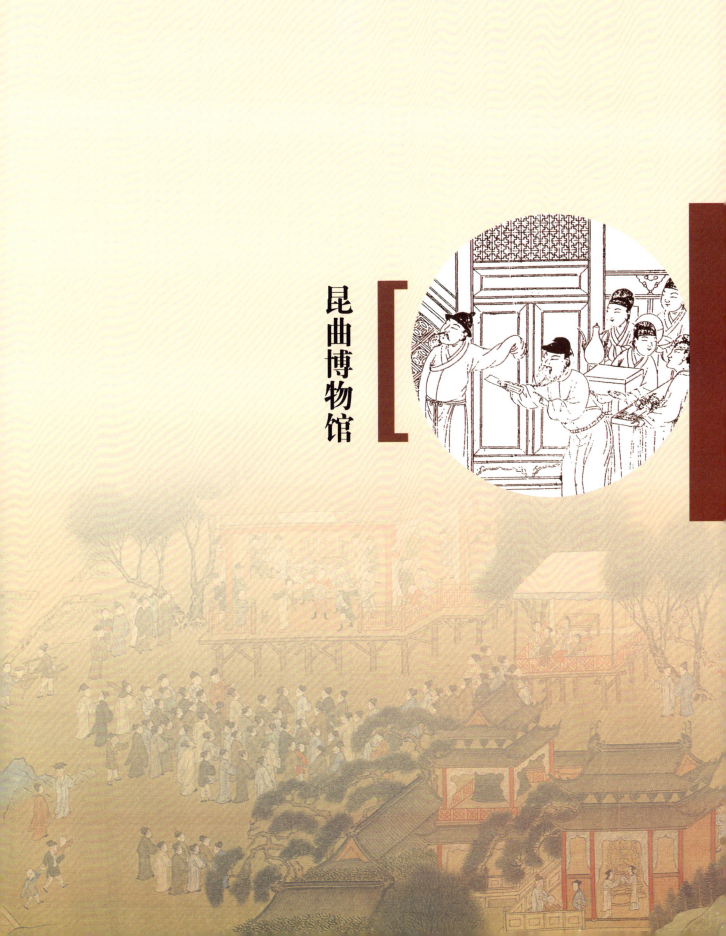

昆曲博物馆

中国昆曲博物馆 2016 年度昆曲工作综述

孙伊婷 整理

一、陈列提升竣工，恢复公众开放

2015 年 7 月，全晋会馆整体保护性维修工程竣工并通过项目验收，随后中国昆曲博物馆全晋会馆的整体维修工程正式启动。在保持与全晋会馆古建筑风格的一致的基础上，拓展了展陈方式，提升了展陈质量，并增添视听欣赏区、社教活动区、昆曲与生活展区等全新的内容，工程于 2016 年年初基本完成。上半年又对陈列提升工程的细节进行了完善。

陈列提升后的中国昆曲博物馆，成功地将中国传统戏剧与现代审美元素巧妙融合，实现了四个方面的更新：

有效利用空间，优化整体布局。受到全晋会馆古建筑功能的限制，昆博有效展陈面积不足的问题一直限制着展陈工作。此次工程对展陈空间进行了重新划分，增设临特展区，承担起博物馆举办临特展的需要，为引入高质量的戏剧展览开辟"窗口"。还新增视听欣赏室、教育活动室等体验、互动分区，强化了博物馆的休闲、教育功能。视听欣赏室里设置了电子屏，实现实时点播功能，让观众不论何时来到昆博都能够欣赏到昆曲演出。新设的教育活动室则为昆曲教唱、手绘脸谱、抄录工尺谱等公众参与活动提供了可能。

拉长参观动线，增加展陈面积。为进一步弥补展陈空间的不足，本工程在保留经典展陈的同时，着力拉长参观动线，将原本主要承担通行功能的门厅、东西庑廊纳入展陈范围，打造"昆曲史话""晚清民国昆曲展区""新中国昆曲展区"，追溯了昆曲艺术的历史发展脉络，新增展陈面积约 354 平方米。此外，在重要空间结点设置了导示系统，引导行进路线，优化参观体验；并将动线出口与博物馆文创商店通连，呈现博物馆与文化创意的紧密联系。

利用现代技术，引入多元媒介。为扭转古建筑照明设施老旧、陈列效果不佳的状况，此次陈列提升采用了全新的灯光照明方案，在保存古建筑传统风格的同时，协调自然光线和人工光源，让承载着百年历史的藏品和建筑在光线的衬托下都更加明晰动人。与此同时，"晚清民国昆曲展区""新中国昆曲展区"等多个展区都设置了多媒体影音设备，循环播放各个时期"活态化"的昆曲演出资料，让昆曲发展史生动起来，观众不仅能够看在眼睛里，而且能够听进耳朵里，极大地增强了感性体验。

充实陈列内容，丰富展品类型。陈列提升前的昆博，展出的实物以昆曲史料为主，其中又以古籍善本、书信手稿数量最多，虽颇具历史价值，但在观赏性上有所欠缺。如今的展品，则在注重历史价值的同时，更侧重可看性和观赏性，尽可能为观众呈现丰富有趣、生动鲜活的昆曲历史。新设立的"昆曲生活馆"，重点展示了昆曲艺术与市民生活的文化联系，以堂名乐谱、民间戏约等与普通民众生活息息相关的昆曲文物，勾勒出舞台下的百味人生，还原了昆曲艺术最本真的面貌。

二、创新服务理念，提高接待水平

2016 年，中国昆曲博物馆共接待游客约 34 万人次，其中接待未成年人 94608 人次，境外观众 7593 人次。

讲解导览服务是博物馆公共服务的根基。为了提升服务质量，架起博物馆和参观者之间沟通的桥梁，在重新编写新馆陈列的讲解词的基础上，我馆确立了"预约讲解为主，义务讲解为辅，志愿讲解和'小小讲解员'为补充"的多维讲解服务服务，由我馆专业讲解员为预约参观的观众提供专业精品导览；由馆内兼职讲解员每天两次定时为观众提供免费义务讲解；由我馆志愿者和"小小讲解员"为有特殊需求的观众提供专门服务，满足外籍观众、残疾人观众和青少年观众等特殊群体的需要。此外，今年我馆还在吹鼓楼增设了讲解接待室，由专业讲解员定点服务；设置了"游客留言簿"，虚心接受观众的意见和建议；还设置了"学雷锋志愿服务岗"，为观众提供全方位贴心服务。

三、紧抓资料征集，做好文物修复

在馆部的统筹安排和社会各界的热心支持下，我馆本年度征集（含接受捐赠）昆曲、评弹等各类戏曲曲艺文物资料计 1750 册（份），包括：张充和昆曲旧藏书法；张晓飞绘《牡丹亭》系列水墨组画；俞振飞等名家演唱昆曲的珍贵录音带等。我馆完成了文化部"中华优秀传统艺术传承发展计划戏曲扶持项目"之"昆曲传统折子戏录制项目"部分昆剧院团剧目光碟的年度征集工作。文物修复方面，在苏州博物馆文保部的技术支持下，做好

"国家可移动文物保护项目"之《戏博馆藏纸质文物保护修复》的相关工作,截至2016年年底,馆藏部分昆曲手抄小折子、昆曲曲谱、《度曲须知》等10种文物资料的修复工作进程已过半。

四、力推精品展览,配套特色活动

除了中国昆曲博物馆陈列提升工程以外,在新开辟的临特展厅里,今年昆馆先后举办了"宝传人间——中国昆曲博物馆藏捐赠文物展""江南最美的遇见——纪念汤显祖400周年特展""国风流远,清风常颂——昆曲《十五贯》晋京演出60周年纪念展"三个临特展。

我馆举办的"汤显祖与昆曲"晚明江南最美的遇见——纪念汤显祖逝世400周年巡展还于今年8月、11月先后走进了江西抚州市博物馆和湖南郴州湖南省昆剧团。此外,通过借展和展品交换,我馆珍贵藏品还参加了南京博物院"南腔北调——传统戏曲艺术展"、乌镇木心美术馆2016年度"莎士比亚/汤显祖"特展等展览展示活动,以展品为媒介,以戏曲艺术为纽带,进一步扩大了我馆在业界的影响。

为了加强展览宣传力度,扩大文化知名度和影响力,我馆举行了包括学术讲座、特色演出、科研成果发布和潮流走秀活动等一系列配套活动为临特展造势,如:配合"江南最美的遇见——纪念汤显祖400周年"展览举办汤显祖系列研讨会,吸引了来自多所院校和研究机构的专家、学者参加,共收到汤显祖专题科研论文超过20篇,涌现了很多研究汤显祖及其作品与江南文化的优秀成果。配合"清风常颂——昆曲《十五贯》晋京演出60周年纪念展"举办《我演"娄阿鼠"》专题讲座与浙昆《十五贯》串折专场演出,均获得了良好的社会反响。

动态展演方面,昆、评两馆全年完成公益演出373场,继续坚持办好"昆剧星期专场"特色展演活动。2016年2月21日,陈列提升工程刚刚落下帷幕,应广大观众的要求,"昆剧星期专场"率先开箱,恢复演出。2016年"昆剧(苏剧)星期专场"共演出34场,接待观众人数3300余人。为配合"纪念汤显祖逝世400周年"专题座谈会,"星期专场"还推出了《牡丹亭》串折专场;配合"六·一国际儿童节"推出了"幸福像花儿一样"——"六·一"少儿戏曲专场;配合"世界聋哑人日"推出残疾人公益专场等活动,受到了广大市民的支持和喜爱。

五、创新宣教活动,打造文化品牌

调查发现,来到昆博的参观者,除了希望能够一睹非遗的风采,还想要进一步了解非遗文化的深厚底蕴。针对广大观众,尤其是青少年观众对昆曲等非物质遗产的精神需求,同时也是为了传承传统戏曲,传播中华民族传统文化精粹,中国昆曲博物馆面向广大参观者、社区居民、学校学生等群体开展了丰富多彩的社会教育活动。截至2016年年底,我馆共推出昆曲等宣教活动10大类40余次。

2016年继续做好昆曲小课堂、"小小讲解员"培训、"兰馨寄情,墨韵留香"工尺谱抄录和"家在苏州,e路成长"之昆博探秘等数个昆曲宣教品牌。与市文明办、教育局、社科联、园区青少年活动中心及市内10多家大、中、小学校开展合作,为社会大众尤其是青少年走近昆曲等古典戏剧提供便利。2016年暑假仅"家在苏州,e路成长"之昆、评两馆探秘一个项目,两馆接待未成年人亲子家庭超过12万人次,发放探秘卡50000余张。小朋友们通过参观博物馆基本陈列,寻找答案回答任务卡上的昆曲小问题,同时又通过回答问题,加深了对昆曲文化的了解。

在做大和做强已有宣教项目的同时,我馆也开拓创新,积极尝试,坚持每年推出一定数量的新项目和新品牌。2016年,我馆推出了"昆曲大家唱"公益教唱活动、"粉墨工坊"之开心画脸谱活动、"戏博讲坛"系列讲座三个新项目。

"昆曲大家唱"活动是中国昆曲博物馆2016年面向公众新推出的一档公益活动。活动向全社会免费招收学员,并特邀江苏省苏州昆剧院毛卫志老师为讲师,教授学员昆曲演唱的基本方法与曲牌唱法。该活动自2016年5月18日开课以来,已累计举办6期,教学时长超过48课时,报名参加活动的学员超过800人次。每期课程结束后,老师还会为掌握所学曲牌的学生颁发"结业证书",鼓励大家在习曲的道路上砥砺前行。教唱活动真正拉近了昆曲艺术和普通民众的距离,让昆曲不再是高高在上的舞台艺术,而是成为人人皆可掌握的小技能。

在"粉墨工坊"之开心画脸谱活动中,参与者将在学习和了解昆曲脸谱基本知识的基础上,临摹描绘或发挥创意,DIY属于自己的昆曲脸谱。画脸谱活动将脸谱常识、动手能力和创新设计相结合,是寓教于乐、老少咸宜的公众教育活动,尤其受到亲子家庭的欢迎。2016年,中国昆曲博物馆共举办"粉墨工坊"之开心画脸谱活动14次,250余名来自全国各地的小朋友和他们的家长参与了本活动。

"戏博讲坛"是我馆近年将着力打造的戏曲文化品牌。旨在借助中国昆曲博物馆的文化平台,邀请著名戏

曲表演艺术家、戏剧专家和学者为普通观众讲述戏曲常识、戏剧典故、程式规范和鉴赏趣味等，以达到普及传统文化、传播戏剧艺术、提升戏曲文化社会影响力的目的。2016年，"戏博讲坛"共举办4期讲座，先后邀请了江苏省演艺集团昆剧院院长、著名昆曲表演艺术家李鸿良，苏州大学博士生导师周秦教授，苏昆"继"字辈表演艺术家朱继勇先生和上海师范大学博士生导师朱恒夫教授来馆授课。

此外，为了引导广大群众认知传统、尊重传统、继承传统、弘扬传统，培养和增进爱党、爱国、爱社会主义的情感，在市文广新局和市文明办的指导下，2016年，我馆先后推出了五档"我们的节日"系列活动。

年节期间，我馆又相继推出了"金猴闹春，喜乐连连"迎新春猜灯谜和元宵节手绘脸谱灯笼活动，手提脸谱灯笼的小朋友和醉心解谜的游客相映成趣，成为一道亮丽的风景。主题活动将迎春闹春的民俗与戏曲曲艺知识结合在一起，为猴年春节增添了浓厚的年节氛围。

重阳节期间，昆博举办了"黄发垂髫乐重阳"重阳节特别活动，以昆曲为主题，表现了"老少同乐，戏曲过节；青蓝相继，传承有序"的主题。

六、做好志愿服务，推广昆曲文化

两馆"戏博之星"志愿服务团成立于2013年，是一支由昆曲等"非遗"爱好者、文博爱好者、公益事业爱好者、昆曲等专业工作者等社会各界成员组成的志愿者团队，注册志愿者人数已达到55人。

中国昆曲博物馆安排专门的工作人员对志愿服务团进行培训与管理。培训内容包括昆曲基础知识、讲解训练等。立足本馆的昆曲非物质文化遗产资源，指导志愿团队成员以昆曲非物质文化遗产保护传承以及其他各项文化公共事业为主要服务内容。

2016年度，两馆志愿服务团累计服务时间超过366个小时，服务内容包括志愿讲解、星期专场、昆曲大家唱、书籍扫描。而我馆也在每年年末根据服务时长与服务质量，评选出年度"昆博之星"优秀志愿者，对无私奉献的志愿者进行表彰和鼓励。

在实现了志愿者常态管理和激励回馈的同时，昆博还定期组织志愿者参加培训、交流活动。12月3日，我馆组织昆博志愿者团队赴上海自然博物馆学习交流，并与上海自然博物馆的志愿者同仁座谈，交流志愿者服务心得。

同时，我馆志愿者服务和管理工作也得到了上级单位的肯定。2016年，在苏州市文化广电新闻出版局、苏州市文化志愿者总队组织的"文化志愿 有你同行——2016首届苏州市文化志愿摄影故事大赛"中获得"优秀组织奖"。而我馆"戏博之星"志愿者宣教服务活动也于2015年和2016年连续两年获评"苏州市优秀文化志愿者服务扶持项目"的三类项目和二类项目。

"戏博之星"志愿服务团队是昆博不可分割的一部分，是我馆日常开放、演出管理和文化宣教工作中的一支有生力量。"戏博之星"志愿服务团秉持了"兰苑芬芳 你我共享"的服务宗旨，还将不断发展壮大，向神州大地继续播撒昆曲等"非遗"文化之花。

七、昆曲走出国门，提升文化影响力

为了扩大中国昆曲在世界范围内的影响力，也为了打响中国昆曲博物馆的文化品牌。2016年6月，由苏州市文广新局、市外办组织，中国昆曲博物馆承办的"中国昆曲文化展"走进了拉脱维亚里加中央图书馆。这次展览为期一个月，向拉脱维亚人民展示了中国昆曲艺术的悠久历史和灿烂文化。

八、依托项目建设，提高研究水平

除《戏博馆藏纸质文物保护修复》之外，2016年我馆还承担或参与了多个研究项目的开发和建设工作。截至2016年年底，我馆基本完成国家级项目"中国昆曲艺术多媒体资源库"的建设工作。配合省文化厅，完成"全球昆曲数字博物馆"项目内容方案的草拟工作。

编辑出版方面，完成了《如花美眷 似水流年——中国昆曲博物馆藏高马得戏画精选》的编辑出版工作；2016年，我馆继续参与文化部项目《中国昆曲年鉴2016》的编辑工作，完成了昆博、上戏、中戏、苏州艺校及昆事记忆等相关章节的通联、编撰统稿工作。2016年，我馆工作人员在各类公开刊物、出版物上发表学术论文（文艺评论、学术研讨会发言稿）共8篇。

九、加强宣传推广，做好媒体工作

媒体接待方面，2016年两馆主要接待了中央电视台、湖南卫视、上海第一财经频道、苏州电视台等多家摄制单位、新闻媒体和机构来馆拍摄采访。其中，中国昆曲博物馆的电视介绍短片先后在中央电视台新闻频道"新闻直播间"栏目和中央电视台三套文化频道"文化十分"暑期特别节目"奇异博物馆"中专题播出。信息平台工作方面，积极配合苏州市政府门户网站信息公开保障平台和文广新局OA系统，撰写并报送本馆宣传通讯预告信息共107篇；馆部官网定期发布信息动态共计155

次。网络媒体方面,我馆充分利用官方微博这一新媒体平台,做好单位各项活动的宣传通联工作,2016年全年,本馆新浪微博累计发布各类微博信息580条,被"苏州文化发布"转发257条。此外,2016年,我馆共在网站发表各类通讯报道共计278篇。纸质媒体方面,我馆在《苏州日报》《姑苏晚报》《扬子晚报》等撰写并报送本馆通讯预告信息56篇。2016年,我馆官方微信公众平台订阅号用户总数已超过1808人,已经推送有关信息、预告等累计188篇,图文消息转发量突破了3464次,点击量超过77543次。

中国昆曲博物馆2016年度"昆剧星期专场"演出日志

孙伊婷 整理

序号	演出时间	地点	剧目	演出单位	主要演员
1	2月21日	中国昆曲博物馆馆内戏台	经典剧目《烂柯山》串折专场	浙江昆剧团	鲍 晨饰朱买臣 王 静饰崔 氏 朱 斌饰张木匠 田 漾饰地 保 汤建华饰唐大姑 徐 霓饰院 公 李琼瑶饰衙 婆
2	2月28日	同上	《西厢记·游殿》《西厢记·佳期》《幽闺记·踏伞》	苏州昆剧院	束 良饰法 聪 唐晓成饰张 珙 李洁蕊饰崔莺莺 周 婧饰红 娘 吴嘉俊饰张 珙 胡春燕饰王瑞兰 吴嘉俊饰蒋世隆
3	3月6日	同上	《扫松》《养子》《偷诗》	同上	章 祺饰张广才 束 良饰李 旺 陈晓蓉饰李三娘 柳春林饰恶 嫂 刘 煜饰陈妙常 周雪峰饰潘必正
4	3月13日	同上	《占花魁·湖楼》《吕布试马》《疗妒羹·题曲》《昭君出塞》	浙江昆剧团	毛文霞饰秦 钟 汤建华饰阿 大 程子明饰吕 布 沙国良饰马 夫 胡 婷饰乔小青 白 云饰王昭君 田 漾饰王 龙 程会会饰马 童
5	3月20日	同上	《虎囊弹·山门》《风筝误·前亲》《白罗衫·诘父》	江苏省演艺集团昆剧院	曹志威饰鲁智深 钱 伟饰酒 保 计韶清饰戚友先 郑 懿饰詹爱娟 张静芝饰梅夫人 施夏明饰徐继祖 赵于涛饰徐 能 计 灵饰奶 公

续表

序号	演出时间	地点	剧目	演出单位	主要演员
6	3月27日	同上	《游园惊梦》《寻梦》《离魂》	苏州昆剧院	刘 煜饰杜丽娘 杨 寒饰春 香 吕志杰饰柳梦梅 沈志明饰梦 神 施黎霞饰杜 母
7	4月3日	同上	《西厢记·佳期》《占花魁·湖楼》《九莲灯·火判》	江苏省演艺集团昆剧院	孙伊君饰红 娘 蔡晨成饰崔莺莺 张争耀饰张 珙 周 鑫饰秦 钟 朱贤哲饰时阿大 孙 晶饰火德星君 张争耀饰闵 远
8	4月10日	同上	《闹学》《活捉》《花婆》	苏州昆剧院	翁家明饰陈最良 李洁蕊饰杜丽娘 杨 寒饰春 香 徐栋寅饰张文远 徐 超饰阎婆惜 施黎霞饰花 婆 吴嘉俊饰赵汝州
9	4月24日	同上	《疗妒羹·题曲》《吟风阁·罢宴》《跃鲤记·芦林》	同上	朱璎媛饰乔小青 陈玲玲饰刘 婆 屈斌斌饰寇 准 陈晓蓉饰寇夫人 柳春林饰家 人 高雪生饰家 院 柳春林饰姜 诗 沈国芳饰庞 氏
10	5月1日	同上	《鲛绡记·写状》《狮吼记·跪池》《牡丹亭·寻梦》	江苏省演艺集团昆剧院	计韶清饰贾主文 孙海蛟饰刘君玉 钱冬霞饰柳 氏 施海涛饰陈季常 刘 效饰苏东坡 孔爱萍饰杜丽娘 丛海燕饰春 香
11	5月8日	同上	《虎囊弹·山亭》《琵琶记·剪发卖发》《蝴蝶梦·说亲回话》	苏州昆剧院	殷立人饰鲁智深 束 良饰酒 保 陈晓蓉饰赵五娘 屈斌斌饰张广才 沈国芳饰田 氏 柳春林饰老蝴蝶
12	5月28日	同上	"六·一"少儿戏曲专场《长生殿·小宴》《牡丹亭·惊梦》《牡丹亭·游园》《草海记·思凡》	昆山市淀山湖小学湘蕾少儿戏曲班	倪明翠饰唐明皇 陆安琪饰杨贵妃 陈欣妍饰柳梦梅 冉 文、陆安琪饰杜丽娘 费思琪饰春 香 候好倩饰色 空
13	5月29日	同上	《牡丹亭·游园惊梦》《牡丹亭·写真》《牡丹亭·离魂》	苏州昆剧院	朱璎媛饰杜丽娘 杨 寒饰春 香 唐晓成饰柳梦梅 施黎霞饰杜 母 束 良饰梦 神

续表

序号	演出时间	地点	剧目	演出单位	主要演员
14	6月5日	同上	《水浒记·活捉》《花魁记·受吐》《烂柯山·痴梦》	同上	徐 超饰阎惜娇 徐栋寅饰张文远 陆雪刚饰秦 钟 翁育贤饰花 魁 施黎霞饰老 鸨 周 婧饰平 儿 杨 美饰崔 氏 高雪生饰家 院 施黎霞饰衙 婆 徐栋寅饰张西乔
15	6月19日	同上	《西厢记·佳期》《牡丹亭·闹学》《玉簪记·琴挑》	同上	周 婧饰红 娘 徐瀚婧饰崔莺莺 吴嘉俊饰张 珙 翁佳鸣饰陈最良 杨 寒饰春 香 李洁蕊饰杜丽娘 徐佳雯饰陈妙常 唐晓成饰潘必正
16	6月26日	同上	《张三借靴》《洪母骂畴》《红梨记·亭会》《铁冠图·刺虎》	浙江昆剧团	田 漾饰刘 二 朱 斌饰张 三 汤建华饰小 伙 李琼瑶饰洪 母 项卫东饰洪承畴 徐 霓饰家 院 薛 鹏饰侍 从 曾 杰饰赵汝州 胡 娉饰谢素秋 杨 崑饰费贞娥 胡立楠饰李 过
17	7月3日	同上	经典剧目《玉簪记》串折专场《琴挑》《问病》《偷诗》	江苏省演艺集团昆剧院	钱振荣饰潘必正 龚隐雷饰陈妙常 裘彩萍饰姑 妈 计韶清饰进 安
18	7月10日	同上	经典剧目《白罗衫》串折专场《井遇》《庵会》《看状》	同上	施夏明饰徐继祖 张静芝饰苏太夫人 计 灵饰奶 公 徐思佳饰苏夫人 钱 伟饰玄 空
19	7月17日	同上	《西厢记·佳期》《白兔记·养子》《雷锋塔·断桥》	苏州昆剧传习所（吴门苏唱艺术团）	吴超越饰张 生 周佳兰饰崔莺莺 汪 钰饰红 娘 曹 娟饰李三娘 张涤平饰恶 嫂 周佳兰饰白素贞 吴超越饰许 仙 汪 钰饰青 儿 苏逸伦饰法 海
20	7月24日	同上	《牡丹亭·拾画·叫画》《烂柯山·痴梦》	同上	吴超越饰柳梦梅 曹 娟饰崔 氏 张涤平饰张木匠 苏逸伦饰院 子 项元雪饰衙 婆 顾丽丽、汪 钰饰役 吴庆华、吴超越饰皂 隶

续表

序号	演出时间	地点	剧目	演出单位	主要演员
21	9月4日	同上	《虎囊弹·山门》《雷峰塔·断桥》《望湖亭·照镜》	江苏省演艺集团昆剧院	孙海蛟饰鲁智深 计韶清饰酒　保 孔爱萍饰白素贞 钱振荣饰许　仙 蒋佩珍饰青　儿 计韶清饰颜　大 丛海燕饰小　贞 孙海蛟饰小　乙
22	9月11日	同上	经典剧目《白罗衫》串折专场《井遇》《庵会》《看状》	同上	施夏明饰徐继祖 张静芝饰苏太夫人 计　灵饰奶　公 徐思佳饰苏夫人 钱　伟饰玄　空
23	10月2日	同上	《牡丹亭·游园惊梦》《牡丹亭·叫画》	苏州昆剧传习所（吴门苏唱艺术团）	周佳兰饰杜丽娘 汪　钰饰春　香 吴超越饰柳梦梅 苏逸伦饰花　神 朱惠英饰杜　母
24	10月16日	同上	《孽海记·思凡》《十五贯·访鼠测字》《雷峰塔·断桥》	同上	汪　钰饰色　空 高雪生饰况　钟 朱继勇饰娄阿鼠 周佳兰饰白素贞 吴超越饰许　仙 苏逸伦饰法　海 汪　钰饰青　儿
25	10月23日	同上	《燕子笺·狗洞》《西厢记·佳期》《西厢记·拷红》	江苏省演艺集团昆剧院	计韶清饰鲜于佶 孙海蛟饰门　官 施海涛饰长　班 顾　预饰红　娘 施海涛饰张　珙 周向红饰崔莺莺 裘彩萍饰相国夫人
26	10月30日	同上	《红梨记·花婆》《钗钏记·落院》《疗妒羹·题曲》	同上	裘彩萍饰花　婆 钱振荣饰赵汝州 周向红饰史碧桃 丛海燕饰芸　香 计韶清饰韩时忠 龚隐雷饰乔小青
27	11月6日	同上	《牧羊记·小逼》《焚香记·阳告》《艳云亭·痴诉点香》	同上	孙海蛟饰卫　律 刘　效饰苏　武 计韶清饰小　番 郑　鹤饰敫桂英 钱冬霞饰萧惜芬 计韶清饰诸葛暗 孙海蛟饰阿　大 刘啸赞饰阿　二
28	12月10日	同上	"昆博之夜"湘昆折子戏专场《红梅阁·折梅》《水浒记·活捉》《货郎担·女弹》	湖南省昆剧团	王艳红饰朝　霞 胡艳婷饰卢昭容 刘　嘉饰裴舜卿 刘　婕饰阎惜娇 荻　艳饰张文远 罗　艳饰张三姑 卢虹凯饰李彦和 刘瑶轩饰李春郎

续表

序号	演出时间	地点	剧目	演出单位	主要演员
29	12月11日	同上	《虎囊弹·山门》《荆钗记·见娘》《千里送京娘》	同上	刘瑶轩饰鲁智深 王　翔饰酒　保 王福文饰王十朋 王荔梅饰王　母 卢虹凯饰李　成 雷　玲饰赵京娘 唐　珲饰赵匡胤 蔡路军饰大强盗 刘　荻饰二强盗 曹文强、刘瑶轩、王翔、刘　嘉饰小强盗
30	12月18日	同上	经典剧目《十五贯》串折专场《杀尤》《判斩》《测字》《审鼠》	浙江昆剧团	胡立楠饰尤葫芦 胡　娉饰苏戌娟 朱　斌饰娄阿鼠 徐　霓、鲍　晨饰况　钟 曾　杰饰熊友兰 李琼瑶饰门　子 胡立楠饰中　军 汤建华饰白　七 程子明、程平安、薛　鹏、田　漾饰刽子手 吴振伟、项卫东、程会会、程相安饰衙　役
31	12月25日	同上	《汲水》《湖楼》《情悔》	苏州昆剧院	陈晓蓉饰郭小艳 柳春林饰李克成 吴嘉俊饰秦　钟 束　良饰酒　保 翁育贤饰杨玉环 沈志明饰土　地

"全晋会馆"古典戏场空间探奥
——戏曲博物馆古建筑修复工程

陆　觉

苏州"全晋会馆"古典戏场经过三年的紧张抢修，目前已整残如故。中外学界同行前往考察观览者无不为其精湛的建筑工艺及独特的空间构成赞叹不已。著名古建专家陶逸钟、美籍华裔建筑大师贝聿铭、中央工艺美术学院建筑美术系教授潘昌侯等，先后都曾对该古典戏场的建筑艺术做过高度评价。今天值此纪念苏州建城2500年之际，我们谨从抢救地方民族文化遗存以及修缮古建的角度，将在复原设计及整修施工中偶得的几点收获，连同复原后业已开放的古典戏场建筑奉献给学术界。让我们共同深入这一艺术世界的空间堂奥，细心体察祖国建筑文化高雅深邃的幽趣，并且充分消化这份珍贵遗产所提供的营养，温故知新，开创建筑事业的未来。

一、修复工程概况

1976年1月8日，一起大火将苏州中张家巷在"大跃进"年代作为厂房的清代建筑"全晋会馆"大殿焚毁，罹难大殿属该会馆戏场建筑群体的一部分。由于整座会馆经历沧桑，当时已被居民、学校及工厂占用，馆内庭院荒芜，池塘填塞，有些楼舍年久失修，白蚁蛀蚀，濒临倾倒之势。各厅堂、院落及戏场均被鲸吞蚕食，任意割据成为既不卫生又不安全的"亦工亦民"的大杂院。

会馆，是明清以来随着我国资本主义萌芽而出现的一种兼有地方行会、驻外商办及旅馆等多重性质的建筑类型。苏州的会馆从明万历年间开始发展，多时达90

余座。会馆建筑都有一条对称轴线贯穿公共活动部分，并附有多进房舍围合的院落。其中，公共部分的大院往往筑有一个大戏台，供演出或礼宾活动之用。"全晋会馆"系清末山西旅苏客商集资兴建，在苏州历史上先后100多余座会馆公所建筑中，它是目前保存较为完整的一座。紧急抢修这组富有价值的古建筑群，对于保护传统历史文化、保护古城风貌，对于研究我国资本主义商品经济的萌发、研究江南庭院建筑及古典戏场，古为今用，探索中国民族建筑的现代化道路，都是具有深远意义的。

对"全晋会馆"进行全面抢救修复工作是从1983年开始的。在修复之前，首先对馆舍现状进行了详细的勘察，根据已经发现的馆宅四至界碑，基本查清会馆的平面范围。从会馆平面图上可见，古典戏场建筑群是整个会馆建筑中一个重要的部分。作为第一期修复工程，目前已经竣工。根据国务院对苏州总体城市规划的批复，"古城区要进一步整修开放一些古典园林和有价值的古建筑，凡占用有恢复价值和开放条件的园林、古建筑的单位，都要积极创造条件逐步迁出"。"全晋会馆"其余被占用部分将全面落实保护政策。

二、建筑体形复原

"全晋会馆"坐落于沿中张家巷中段北侧，大门朝南。该巷南侧有一道东西向的市河与之平行，惜于1958年被填塞。原河道对面的石驳岸上部有一堵"雁翅"照壁，壁面嵌有砖刻"乾坤正气"四字，正对大门。照壁背后原为一处停留车马的地方。附近应有跨河桥梁及河埠，限于现状，这些在目前未能复原。

古典戏场作为一个公共娱乐空间，以大戏台为中心，由戏楼、后台、东西廊庑、正殿及由它们围合的中庭组成。它们又跟会馆门厅及东西吹鼓楼结合在一根主轴线上。

门厅进深四界，前后双步，面阔三间。明间脊桁下为黑色将军门，踞坤石一对。左右次间门扇皆落地。地面铺清灰水磨方砖，花岗石台阶。屋面为单檐歇山，龙吻花脊，飞檐戗角，嫩戗发戗。檐部装修华丽，髹漆殿红、石绿、贴金。斗拱凡柱头铺作、补间铺作（桁间牌科）皆为丁字一斗六升，凤头昂。每朵斗拱之间装嵌有花卉或金钱图案的垫拱板，左右枫拱连成整块，连体枫拱板雕镂贴金，上下两层叠加桁间。大门枋额以上为一斗六升桁间牌科，各朵之间同样嵌以镂空垫拱板。门厅脊柱以南的前双步之下作海棠椽轩；后双步一下为船篷轩。轩梁周身满布花鸟雕饰"双凤穿牡丹"。檐枋、额枋表面雕刻细纹人物，有的是"三国演义"故事。前檐柱间悬垂花兰万字纹挂落；后檐柱间镂空雀替托枋。左右山墙南端的垛头上饰以十分精美的砖雕，由此向两侧展开，组成东西对称的"蝴蝶墙"。墙面下部为青石雕刻的须弥座，上部为青灰直角细水磨砖墙，左右各有一圆形透雕砖刻"云龙戏金蟾"，顶部为砖细抛枋，筒瓦盝顶，滚筒花脊，开口哺鸡吻头。东西蝴蝶墙分别与钟楼、鼓楼连接。钟楼、鼓楼彼此对称，各为一方形二层卷棚屋面。其戗角、檐口与门厅高度基本相当，朝外侧均不开窗。

门厅以北是一个石板天井，进深较浅，成为连接门厅与戏楼后台的前庭。前庭东、西墙各有一地穴，框宕作清水砖门景。东入会馆居住区（目前尚封堵），西往桂花厅和西花园。

后台与戏楼、东西两庑均为二层，并连为一体，平面近似"山"形。后台屋面双坡硬山，闭口哺鸡吻头，亮筒花脊。南檐墙外墙面全为直角细水磨砖，底层作石库门三宕，楼层为统长短窗，檐部柱头及桁间均为一斗六升云头桃子珩。后台朝北沿墙的底层全是落地长窗，楼层栏杆裙板以上为统排短窗。檐部斗盘枋以上每朵花兰斗出挑三层，每升一昂，垫拱板雕饰精工，昂间连体枫拱板叠架三层，雕镂花卉图案贴金，装修金碧辉煌。在后台楼层中部北侧落底60厘米，即上戏台。戏台呈方形平面，台面高2.8米，其西、北、东三面临空，周边围以矮靠，若半岛式伸入中庭空间。朝北面额枋上左右悬垂木雕花兰两只，东北、西北隅的角柱柱头外侧俯伏球金狮木雕一对。南面，即戏台与后台之间有太上板，中间开月洞门，左右分别为"出将""入相"门洞。戏台装修是整个戏场空间的艺术精华所在，从檐枋到台座，精雕细刻，巧夺天工，令人叹为观止。斗拱做法较后台檐者更为考究，在凤头出昂左右，又各个加置头两层。戏台吊顶为穹隆罩，十八组斜向出挑的昂头呈顺时针旋向涡状旋转升腾，顶部用一面青铜圆镜收头封极，形象富有动感，可谓戏厅建筑装修艺术语汇之高潮。戏台屋面为单檐高歇山，龙吻脊，面北垂脊的端部各塑以堆灰凤凰，形态生动，戏台建筑形象庄重雄伟，气势轩昂。

从后台的东西两端向北延伸，为包围中庭的两座庑廊。庑廊上下两层，屋面小青瓦单坡硬山，哺鸡吻头脊，外侧皆围以实墙，内侧底层为石柱，楼层为木柱。木柱上端作雀宿檐，柱头处挑檐垂以花兰，竹节斜撑，柱间置木挂落。从底层到楼层经木楼梯上下。底层和楼层内侧柱间均有带裙板的万寿纹木栏杆围护。

中庭正中铺花岗石板，两边铺青砖席纹地面，左右各放置石条凳两组。

沿着中庭轴线向北,为一体量较大的殿堂。因原建筑已毁,现将原灵鹫寺殿堂拆建移此,虽形制略有改变,但基本尺度相似。殿基高度距中庭地面140厘米,堂前加筑一花岗岩露台,殿堂单檐歇山屋顶,飞檐戗角,嫩戗发戗。面阔无间,扁作,内四界,前后双步。檐下柱头及珩间皆为丁字牌科一斗六升,垫拱板雕花镂空。仿水磨砖黑色水泥划格地面。

东西两庑北端到殿堂之间有门,向东通入居住区(现尚封堵),向西可达楠木厅、桂花厅及西花园,西花园南北两厅、假山池塘等均已整修复原。

整修后的"全晋会馆"被定为江苏省重点文物保护单位,将由苏州戏曲博物馆管理、使用并向公众开放。

三、戏场空间构成与视听

"全晋会馆"日常生活从两旁门出入,遇重大礼仪活动才使用正门。

经由中张家巷(水)陆路,在"乾坤正气"照壁及大门蝴蝶墙相对合之间的场域,即馆前区,是整个戏场建筑的第一序列空间。该空间还包括大门以南门厅檐下的部分,这一块非外非内的"缘侧"半敞廊,即如日本现代建筑大师黑川纪章所称的"第三空间",曾经成为他创立"共生"建筑学说的传统根据。大门敞开,后台朴素的南檐墙衬托出繁华富丽的门厅立面。门厅强烈地渲染了第一序列空间的艺术氛围,突出了建筑的性格。

穿过门厅,步入前庭,后台的南檐墙高而实,感觉比较局促。正当缓冲之际,门厅左右侧角隅隐伏的钟鼓楼传来迎宾鼓乐,顿时气氛呈现,这是戏场的第二序列空间。不太引人注目的左右墙垣上的两座旁门将前庭空间导向东路或西园。这样,令人感觉这一空间并不因前后进深浅而显得闭塞。

钟鼓楼的窗户如果朝外向南开启,则迎接对象就不能区别宾客和行人,所以窗户是朝北向馆内前庭空间开启的。在迎宾仪式中,夹道欢迎,冲着来宾大吹大擂固然盛情豪放,但在宾客左右背侧有声无形地鸣钟鼓乐则更别具优雅的趣味。宾主从石库门进入较为压抑的后台及戏台底层,面北有窗,前明上暗,似在船中,此为稍为收敛的第三序列空间。现代剧场建筑空间要求在进入观众厅之前有一暗而静的空间过渡,让人暂时摆开现实世界,兴许有传统影响,欲扬故抑。由此顺主轴继续往北步入中庭,空间豁然开朗,回首即为雄伟的戏台,上大殿向南,即贵宾尊位。宾客眷属及随员可上东、西庑廊,即边厢。第四序列空间中庭(包括周围建筑内侧敞开的"缘侧空间")是戏场的主空间,也是一个共享空间。

古典戏场无固定的座位,演出过程中,观众、宾客、商贩、服务人员可以互相来往,自由走动。大殿、两庑可置桌椅,来宾品茗小酌,听戏赏景,在此大场域中可以各自围成组团活动。因为戏场空间很宽敞,戏台、后台、庑廊等各组子空间都是彼此互相渗透的,既可避免彼此干扰,又能互相照应联系。

"全晋会馆"古典戏场四大序列空间的连续转折与过渡,贯穿在一条运动着的时空纽带上,厅、堂、廊、台各组空间的组合,凭借挑梁飞檐跨越、抬举或伸展的时势,依藉光影、图案和色彩的渐变骤变,和合在绵延的时空构架之中,特别是建筑装饰图案,画栋雕梁与跳跃的贴金又丰富了时序的节律。在各组空间体面相衔接的重要环节处,如戏台上下及建筑体型轮廓的边沿或中心部位,满布着具有音乐感的装饰图案。这些手法紧紧围绕着娱乐建筑的这一功能中心,体现着"乐"的构思和意匠。

此外,前庭和中庭各有左右旁门作为两条联系域外空间的纽带,而这两条纽带处理得隐伏而巧妙,十分自然地使戏场空间、庭院空间与目前尚未复原建筑的东部及西北部住宅空间有机地联系成一个会馆建筑空间整体。

在"全晋会馆"修复设计及施工的过程中,我们注意到,作为一个发挥娱乐功能的场域,其在视听效果上特别值得反复深入推敲。例如:中庭的空间尺度问题;楼层廊庑与戏台面标高之间的60厘米高差问题;围绕露天中庭半敞开的"第三空间"无固定座位但又机动灵活的各分区如何争取良好视角及视距问题;左右廊庑外侧实墙面对声能分布及均匀反射的问题;舞台上部穹窿罩顶为什么用薄木片如此构造及其对音质的效果生成关系;等等。这些都是很好的研究专题,有的尚待测试,有些已隐蔽的构造节点尚容陆续整理发表,以供专家研讨。另外,如何更好地保护这一古建,也是值得研究的重大课题。

在现代剧场设计中,在继承发展并创作具有中国特色共享空间构成的探索中,上述"全晋会馆"戏场建筑的传统手法为我们提供了宝贵的历史资料。我们认为,这些史料有一定参考价值,也许还存在着某种可以发展更新的因素与生命力。

对苏州"全晋会馆"戏场空间幽奥的探索,有利于我们在传统文化深厚坚实的基础上充实创作观念,丰富设计思想。在这个方面,目前仅仅是开始,需要我们深入其中认真地体察研究。

(本文原载于《苏州建筑设计》1986年总第6期;作者为苏州古建专家)

十斛真珠满地倾
——中国昆曲博物馆文物史料厅拾珍

易小珠

中国昆曲博物馆筹建开放于2003年11月,其馆址选在全国文物保护单位"全晋会馆"内。第一批开放的展厅有《昆曲江湖脚色行当行头展》《昆曲作家作品展》《昆曲场面展》《古戏台模型展》《戏文木雕展》《昆曲戏画展》6个。

《昆曲文物史料展》为第二批筹建的新展厅之一,开放于2006年7月,位于中国昆曲博物馆西路楠木厅内。厅前草木葱翠,半亭映池。厅前门首悬挂楠木匾额,用石绿题有"与古人交"四字,此乃集现代曲学大师吴梅之字,苍劲有力,雄浑古朴,寓意隽永。它告诉游客,当您跨进这个门槛,您将飞越时间的隧道,与昆曲故人亲密接触、亲切交谈,感受古代文人、艺术家的精致、优雅与辉煌。

吴歈萃雅,曲之瑰宝

楠木厅分中厅、东边厅、西边厅三个部分,中厅为明清时期的历史珍品陈列。步入中厅,厅中央一座精致华美、富丽堂皇的红木雕刻唱台夺人眼球。这就是昆曲史上一座特殊的流动舞台——晚清昆曲"堂名担"。

"堂名"即昆曲坐唱戏班之俗称。旧时,大户人家遇有婚娶、寿庆等喜事,多雇有堂名戏班清唱昆曲助兴。届时,戏班艺人将堂名担挑至主人大厅拼装搭建。表演时,6至8位演员围坐于唱台内吹拉弹唱。至民国年间,堂名担顶部又挑出19盏玻璃莲花彩灯,夜间演出,华灯绽放,异彩缤纷,更给堂名的演出增加了热闹而喜庆的色彩。

遗憾的是,这种独具江南特色的昆曲堂名表演,从20世纪三四十年代后,随着苏州坐唱戏班的衰亡,逐渐从市面上消失沉寂,也因此,中国昆曲博物馆珍藏的这副晚清昆曲堂名灯担就显得尤为珍贵。

这座堂名担能保存至今,还有着一段感人的历史。清末民初,苏州有个"宝和堂女子昆曲"戏班闻名苏城,班主崔锦亭,因其岳父为当时红木家具作坊的老板,所以他家的堂名担可谓是堂名戏班中首屈一指的珍品。20世纪80年代,苏州筹建戏曲博物馆,得知崔家后辈崔水生至今仍保存着这座堂名担,而且,一些外省人正想以高价收买,时任苏州文化局局长的钱璎女士了解情况后,出面做了许多工作,最后,崔水生不但不计较经济利益,而且还主动将祖传堂名担无偿捐赠给了苏州戏曲博物馆。如今,这座精致华美的堂名担已成为文物史料展厅中一道亮丽的风景。

历史悠久,珍品见证

中厅两侧的其他文物陈列与厅中央紫檀木雕刻的堂名灯担十分和谐,所有陈列橱柜全部采用红木材质。中式的厅堂,中式红木橱柜的摆设,漫步其间,古色古香的典雅氛围浓郁而温馨。

大厅右侧的橱柜内陈列着一本清代无名氏抄录的明代张丑手抄本《真迹日录》。您可别小看了这部手抄本,它可在风云变幻的历史长河中沉睡了300年,20世纪60年代一问世,即引得全国昆曲界的专家学者一片震惊。

张丑,明代书画鉴赏家,他的这部手抄本抄录了同时代昆曲音乐革新家魏良辅的昆曲论著《南词引正》。

魏良辅,明代著名曲家,因潜心改革昆山腔,使其成为当时最受大众欢迎的流行声腔而闻名。到了清乾隆年间,张丑的《真迹日录》有木刻单行本发行。可惜当时的戏曲论著被普遍认为不登大雅之堂,因此刊本里没有保留这篇在今天看来尤为重要的昆曲论著。历史上保存这篇论著的是明万历年间戏曲选集刻本《吴歈萃雅》和明崇祯年间刊印的《吴骚合编》,但由于编书者目的不同,只将论著中关于唱曲的理论保留下来,并改名《魏良辅曲律》。

1960年,文化部访书专员路工在民间觅得清无名氏的这部抄本,他将书中内容与《魏良辅曲律》一对照,惊喜地发现了这样的记述:

元朝有顾坚者,虽离昆山三十里,居千墩,精于南辞,善作古赋……善发南曲之奥,故国初有"昆山腔"之称。

这段文字让路工先生兴奋异常。都说昆曲史创于明代嘉靖年间的魏良辅时期,若按抄本的说法,那就足足要把昆腔的历史提前两百年!

此外,路工先生还在文中发现了许多至今无从知晓

的北曲调名。所有这些,都足以证明,这部抄本意义非凡!

1961年,路工先生和南大教授钱南扬在《戏剧报》上发表了《魏良辅和他的〈南词引正〉》及《南词引正校注》两篇论文。文章一经发表即在昆曲界掀起了探讨昆曲渊源的学术浪潮,傅惜华、谢国桢、周贻白等专家学者纷纷发表参与研究和讨论,一致认为,昆山腔发源的历史应从明代向前推进到元代。至此,中国昆曲悠久深远的历史终于重新被世人所认识。

2003年,这部珍贵的手抄本由北京图书馆影印出版,精装发行,幸运的游客也因此而能在昆曲文物史料厅内品味鉴赏到这部昆史珍品。

滋兰九畹,墨韵书香

明隆庆、万历年间,魏良辅对昆山腔的改革创新激起了当时昆山的另一位才华横溢的剧作家梁辰鱼的创作热情,他专门为其声腔创作了昆剧史上第一部传奇剧《浣纱记》与之配合,此剧一出,很快风靡吴中曲坛,出现了"吴闾白面冶游儿,争唱梁郎雪艳词"(王世贞《嘲梁伯龙》),对昆山腔新声起到了积极的推动作用。

明万历至清康熙年间,吴中地区大批文人争相创作,纷纷以昆山腔新声演唱,出现了传奇作者辈出、优秀作品如林的繁盛局面。我馆收藏的当时流行于世的明刻传奇本就有沈璟的《义侠记》,汪廷讷的《种玉记》,许自昌的《水浒记》,袁于令的《剑啸阁》,孙钟龄的《东郭记》《醉乡记》及无名氏的《鸣凤记》,等等。清刻传奇本有李渔的《怜香伴》《巧团圆》《意中缘》《李笠翁传奇十种》,尤侗的《钧天乐》,周稚廉的《双忠庙》,蒋士铨的《藏园九种曲》,董榕的《芝龛记》,钱德苍乾隆版、道光版的《缀白裘》等50余种,数百册。

除珍贵的传奇刻本外,展厅内还陈列有明万历刻本《快雪堂日记》、清康熙刻本《悔庵年谱》、清嘉庆刻本《吴梅村诗集笺注》等这样的纪实性文献珍品,它们记载了当时昆剧家班演艺的精湛及辉煌。由此可见,昆剧表演之所以在明清时期就已形成精致、细腻、优美的特点,与明清时"家乐"的风行有密切联系。明万历年起,江南许多巨富显贵和文人学士都置有家庭戏班,如申时行、范长白、李渔、尤侗等,因其主人饱学诗书、妙解音律、自撰剧本并能"亲自按乐句指授,演剧之妙,遂冠一时"。

展厅内有一块板面就展出了当时清代著名戏剧评论家、诗人余怀在康熙十年所作的诗词,从中可品味到昆曲的演剧之妙:

【鹧鸪天】
王长安拙政园宴集观家姬演剧

秋水芙蓉绕画廊,朱楼缥缈半斜阳,参差鹤舞阶前树,宛转桥通竹外墙。披翠被、拥红妆,柳欹花醉恼襄王,笙歌院落人归去,归路犹骑白凤凰。

又,丽人演牡丹亭惊梦、邯郸梦舞灯,妖艳绝代,观者消魂。

咸里风流拟晋卿,西园重集阆间城,清歌妙语红红丽,细骨微躯燕燕轻。惊梦杳,舞灯明,疏桐缺月挂三更,温柔乡里神仙降,十斛真珠满地倾。

我们试想,一位学识渊博、艺术鉴赏能力极高的戏曲评论家、诗人,竟对一场寻常家班的表演有着如此之高的评价与赞赏,可见当时的昆曲表演艺术已达到了何等高的艺术巅峰。作为一个现代人,当时拙政园内精彩的昆曲表演我们已无法看到,可是我们却能够通过历史所遗留下来的珍贵资料去体验当时演剧的盛况与情景。

真个是"姹紫嫣红开遍"

与家庭戏班同时发展的还有苏州的职业昆班,明天启、崇祯年间,全国各地出现了"四方歌者皆宗吴门"的盛况。清乾隆年间,全国各地职业昆班有六七十个,其中,苏州地区就有45个。这些戏班频繁出演于城镇戏馆、富家堂会和乡村社戏,演艺之盛冠绝一时。

陈列中厅左侧橱柜中陈列着一部带有传奇色彩的手抄本《昆剧全目》,此抄本为清嘉庆年间内廷供奉陈金雀之祖传藏本,抄本内录清代中叶盛行于舞台的昆剧剧目竟有1298出之多。从这部抄本中我们惊叹地发现,我们现在所能上演的所有昆剧剧目总共加起来还没够上当时演出剧目的三分之一多,大部分珍贵而精彩的昆曲遗产,随着昆剧的衰微,已永远地沉寂于当今的舞台。

尤为可贵的是,这部抄本的来历还记载着我国历史的百年沧桑。清咸丰十年八月二十二日,英军入侵圆明园,当时,身为内廷供奉的陈金雀与艺人仓促避难,不慎将祖传抄本遗失。九月初五,陈金雀携次子及友人返回,时值阴雨连绵,突然在园内看到一抄本静静地躺在水洼边,拾起一看,竟是祖藏抄本《昆剧全目》!惊喜之余,陈急忙小心捧回晾晒,珍藏于箧中。珍本失而复得,陈氏欣喜之余,特于清同治元年闰八月十二日在卷首加注小序,以志其事。民国初年,陈氏孙辈定居上海,曲家李翥冈先生在其家中发现此抄本,爱不释手,乃借之恭敬抄录,装订成册。现陈氏抄本已不知去向,所幸李氏抄本保存至今,成为海内外孤本。

香草美人，玉树临风

一部《昆剧全目》告诉我们的则是清代戏班演剧之盛，而厅内的多幅珍贵昆剧老照片所要展示给我们的则是清代名伶的演剧之美。如全福班名旦朱莲芬演出的昆剧《琴挑》剧照为历史上此剧目最早的一张剧照。照片上朱莲芬的姿态古朴端庄，使我们有幸一睹清代名伶的演艺风采。

晚清名旦张玉笙扮演的《烂柯山·痴梦》老照片，其研究价值更为可贵，照片完整地保留了昆剧早期女性的传统头饰"尖包头"。我们知道昆剧兴盛于明清，在它的表演中，保留了明清社会的许多风土人情和社会风尚，而"尖包头"就是明代妇女的流行装饰。由此，我们也能从这个小侧面去理解"昆剧是历史的活化石"这一深刻的内涵。

除了许多老照片外，陈列厅还展有昆剧名伶和著名职业昆班的珍贵实物，如京昆名伶徐小香生前所用的"双面鼓"。徐小香，苏州人，清同治、光绪年间红极一时的三庆班昆乱不挡之名小生，扮相英俊，演艺超群，被当时誉为"同光名伶十三绝"之一，晚年息影舞台，归隐苏州。

另有晚清昆剧名旦周凤文生前珍爱的第一支、昆曲唱片二张及剧照片五张。周凤文，苏州人，出身梨园世家，父周钊泉为晚清红极一时的昆剧名小生，凤文自幼习昆旦，曾以艺名"夜来香"闻名于世，中年改丑行，与昆剧名小生邱凤翔等合作，以演文班新戏著称。

陈列柜中还展出有苏州四大职业昆班之一"全福班"当年遗留下来的一本经济往来账目册，由于它真实地记录了"全福班"众多昆曲艺人的经济状况、演出收入、上演剧目及经济分配情况，因此，是一本珍贵难得的关于戏班内部经济管理的第一手文献资料。

寻声度曲，名家辈出

在昆剧发展史上，还有一种特殊的表现形式——清曲，即不以营利为手段的昆曲清唱。

昆曲清唱讲究咬字、发音、吐气和运腔，与伶人所唱"剧曲"重表演有所不同。清末民初，由于战乱和花部诸腔的兴起，职业昆班急剧衰落。上海、苏州一些热心昆曲的清唱家俞粟庐、吴梅、徐凌云、穆藕初等为了保存昆曲纷纷结社，举行同期昆曲清唱活动。他们与曲师、职业艺人相结合，赋予近代的昆曲活动以更多的学术文化色彩。目前，我馆珍藏有各历史时期的昆曲曲谱50多种，其中有20多种均为这个时期的著名曲家如殷溎深、王季烈所编辑。

清末民初，我国最具盛名的曲家为俞粟庐（1847—1930），其唱曲宗清乾隆"叶（堂）派唱口"，被誉为"江南曲圣"。展厅内珍藏有粟庐先生1896年的书法作品"怀素自叙释文"四幅，作品起首钤"俞"字印章一枚，落款为"吴郡俞宗海于安隐处"，并钤有"粟庐""宗海之印"二枚，其书法，古朴端庄，遒劲秀逸，从时间推断，先生当时的年纪为46岁。

俞粟庐生前碑拓三篇，被先生装裱成册，详加研究，每册都钤有"粟庐墨缘"等篆体石章及他的亲笔题跋，记载了先生对此碑帖的喜爱与临帖受益之切身感受。陈列厅还展有他不同时期所书的昆曲手折，最早的一本为清光绪元年所书，当时先生才28岁，字迹秀丽，与晚年浑厚、圆润的笔墨风格迥异，从中可看出先生书法风格形成变化的轨迹。俞粟庐昆曲老唱片保存了先生的清唱遗音。

吴梅（1884—1939）先生是我国继粟庐先生之后的又一位曲学大师。馆内收藏了他的许多作品，如清刻本《暖香楼》、石印本《湘真阁》曲谱、民刻本《霜崖三剧歌谱》、巨作《南北词简谱》手抄复印本及油印线装本等，其中《霜崖三剧歌谱》民刻本上还有吴梅先生亲笔题赠上海著名曲家、实业家穆藕初先生"藕初道兄惠存"的题字墨宝。另有吴梅书法字轴一幅及《浣溪沙》手抄词曲一幅。以上珍品均陈列于吴梅专柜。

我国第三位曲学大师当属律谱专家王季烈（1873—1952），由于他对昆曲格律的研究成效卓著，在我国现代昆曲史上影响深远。作品有《孤本元明杂剧》《集成曲谱》《与众曲谱》及《正俗曲谱》子集、丑集。

其中特别要提到的是王季烈亲笔提写的《正俗曲谱》十二辑目录，《正俗曲谱》原计划出版十二辑，先出了子、丑两辑，后由于战乱，余下的十辑手稿全部遗失，先生为此痛心不已。所幸的是，馆内珍藏有王季烈先生当年亲笔撰写的十二辑《正俗曲谱》目录，由此可了解这部曲谱所收曲目的全貌，以聊慰世人。

陈列厅内珍藏的其他著名曲家的珍品还有：徐凌云口述、管际安手录《看戏六十年》十六篇（未刊印本），爱新觉罗·溥侗手抄词曲作品一幅。此两人为全国著名昆曲业余表演艺术家，生、旦、净、丑无所不精，由于一个在北京，一个在上海，因此被世人誉为"南徐北溥"。另外还有红学家、曲家俞平伯手书的词曲作品，赵景深民国时期的数十封昆曲信札及手录曲词《牡丹亭·游园》《邯郸记·扫花》书法作品等。

在众多曲家中，特别要提到的是清末民初上海曲家

李藎冈先生，李先生一生酷爱昆曲，用40年时间抄录、积累了大量昆曲手抄本，抄本全部用庚春曲社规范的绿格谱纸毛笔书写，字迹刚劲有力，工整清晰，宫谱精密周全，并线装成册。昆曲剧目的内容之全、数量之多，属全国之最。其中保存了许多当时盛行于舞台如今已不见踪影的昆曲未印本，非常珍贵。

昆剧薪传，风雨飘摇

西厅为民国时期昆剧传习所展示厅。20世纪20年代，昆剧最后一个戏班"全福班"解散。为挽救昆剧，曲家张紫东、贝晋眉、徐镜清、穆藕初等有识之士于1921年自筹资金在苏州发起创办"昆剧传习所"，培养了昆剧"传"字辈优秀演员40余人，这些"传"字辈演员分别以"昆剧传习所""新乐府""仙霓社"等戏班名辗转于长江三角洲一带，由于社会动荡，民不聊生，加之京剧的兴起，戏班惨淡经营，难以生计，于1937年报散。所幸的是，有20多位艺人在艰难困苦中生存下来，濒临灭绝的昆剧也因此得以在中华人民共和国成立后薪火相传。

由于筹建昆剧传习所的这些曲家均具有很高的文化修养，因此他们留下的昆曲手折墨宝精美秀丽，个个都是艺术精品。

展厅板面有数张当年昆剧传习所的珍贵戏单，从这些戏单和几张早年演出的剧照上，我们可以看到顾传玠、朱传茗、张传芳等"传"字辈演员，他们在小小年纪就已崭露头角，从年龄上推算，还都是未成年的少年郎呢，充满稚气的小脸清晰可见，可动作、表情却模仿着剧中人物演得像模像样，让人忍俊不禁。成年后的剧照，个个靓男俊女、玉树临风，神采飞扬，真实地记录着"传"辈艺术家青年时代杰出的表演才能。

橱柜里陈列有许多"传"字辈艺术家的珍贵物品，有顾传玠1947年赴美后赠与上海著名出版家、曲家张元济之子张树年的牛皮包，此包经过半个多世纪的珍藏，由张树年的女儿张珑女士捐给本馆。另有刻着"顾志成"（顾传玠）三字、伴随顾传玠一生的瓷茶杯，由他的女儿凌宏2004年从美国带回故乡，永久地保存于此。其他艺术家的遗物还有周传瑛亲笔信札，沈传芷、方传芸手抄折子，张传芳昆曲唱片，郑传鉴演出提篮、刘传蘅舞台道具等。

值得一提的是，去年是昆剧传习所成立85周年，"传"字辈硕果仅存、已99岁高龄的倪传钺老先生为我馆的纪念活动特赠亲笔书法"落花时节又逢君"一幅，以示庆贺，此诗词墨宝不久也将展陈于西厅之内，以飨游客。

枯木逢春，盛世风华

东厅为中华人民共和国成立后昆剧的抢救、继承与发展。东厅墙面以版面文字图片的形式全面介绍了全国七个昆剧院团的发展与特色，展示了我国昆剧表演人才阵容强大、群英荟萃的兴盛局面。

陈列柜中展陈有我国政府历年来对昆剧扶持、保护的各项文件、政策，各种昆剧演出活动的演出资料、说明书、专辑等。除此之外，还以众多昆剧专著的陈列来展示中华人民共和国成立后昆剧理论创作的繁荣。

昆剧文物史料厅内的众多珍品能够有幸保存至今，实属不易。特别是2003年以来，经江苏省人民政府报告、文化部立项批准在苏州筹建中国昆曲博物馆，向社会广泛征集昆曲文物及资料，三年多来，本馆工作人员奔波于上海、南京、浙江、镇江、常州、苏州等地，征集昆曲文物资料6000多件。如今新开放的昆曲文物史料厅内，有三分之二的珍贵文物为最新征集。值得一书的是，中国昆曲博物馆内"昆曲文物史料展厅"的建立，更是被列入国家文化部、财政部"昆曲艺术抢救、保护和扶持工程"项目，并得到了财力上的大力支持。环顾中国昆曲文物史料展厅，历史文物、书翰珍品、名贤遗墨如真珠倾地，满目琳琅。置身其间，吴歈萃雅，墨韵书香，美不胜收。若用清代余怀的词句来形容，真个是"十斛真珍满地倾"。

（原载于《姑苏晚报》，转载自《中国昆曲艺术2016年12月总第十三期》；作者系原苏州戏曲博物馆副馆长）

汤显祖与昆曲：江南最美的遇见
——纪念汤显祖逝世400周年专题特展综述

陈 端

《汤显祖与昆曲：晚明江南最美的遇见——纪念汤显祖逝世400周年纪念专题展览》以"四梦"为主线贯穿，以《牡丹亭》为着眼点，并以闺阁女性热衷于《牡丹亭》的事迹来增加展览的故事性，展示汤显祖与昆曲、江南的世纪邂逅。展览形式基于文本深入挖掘，利用场景造境，利用试听强化，利用园景架构，力求弥合文物与观众在时空上的鸿沟，打造集视觉、听觉、感觉于一体的精神场所。

文本解读——汤显祖与昆曲

一、主题解读

汤显祖先于英国莎士比亚14年诞生，后于莎士比亚1年逝世。东西伟人，同出其时。400年前，当伦敦的寰球剧院上演莎士比亚的《仲夏夜之梦》时，东方的中国舞台正在上演汤显祖的《牡丹亭》。2016年，正值两位伟人逝世400周年，斯人已去，伟作流传，全世界的人们用不同的方式来纪念他们：阅读、研究、研讨、演出……大时代背景下的热点是博物馆寻求观众兴趣点的出发点，而汤显祖于昆曲历史是绕不开的话题，在此400周年之际，作为中国昆曲博物馆，有义务将这一主题以博物馆特殊的语言——"展览"来呈现。

昆曲发源于江苏昆山，因地而名。昆曲的历史之悠久、艺术之精妙、体系之完备，堪称是古典戏剧表演的完美体系。从昆山腔到水磨调，从江南吴门到流传天下，从瓦解衰败到枯枝春发，直至2001年5月18日昆曲被联合国教科文组织列为"人类口头和非物质遗产代表作"，成为全世界共同保护的古典音乐文化遗存。

昆曲与汤显祖的碰撞，或缘于天然，或缘于传统，是一种可遇不可求的相得益彰。汤显祖"临川四梦"与昆曲的结缘堪称是"晚明江南最美的遇见"，《牡丹亭》原为宜黄腔而作，"四梦"也原非为昆曲而作，但收获盛誉却在昆曲。自晚明江南与昆曲结缘，昆曲即以其清丽的音乐、悠扬的行腔、细腻的表演为"四梦"提供了最适宜的舞台。而江南温山软水下孕育出的才子佳人，则为"四梦"提供了最知心的读者和观众。因此，本次展览主题确定为《汤显祖与昆曲：晚明江南最美的遇见——纪念汤显祖逝世400周年纪念专题展览》。

二、内容解读

展览主题确定之后即需要将主题细化为具体的文字内容，进行深入的研究与文字提炼，此次特展由中国昆曲博物馆馆长亲自主持，与苏州大学王宁教授及其团队合作，先后举办了三次展览讨论会议，最终确定本次展览分为四个部分："一生四梦，得意处惟牡丹""盛开在闺阁里的牡丹""东风吹梦几时醒""常留人间是倩影"。

"一生四梦，得意处惟在牡丹"是汤显祖自己对"四梦"的评价，"四梦"之中，《牡丹亭》堪称最为耀目的经典，也寄托了汤显祖的"一生至情"。《牡丹亭》又名《牡丹亭还魂记》。演绎南安太守杜宝之女丽娘与书生柳梦梅因梦成恋，丽娘因情而死，又因情复生，与柳生历经坎坷终成眷属的故事。此剧写就于万历二十六年（1598），400余年来，《牡丹亭》曲行天下，文播四海。

"盛开在闺阁里的牡丹"意即江南闺阁女性对《牡丹亭》的狂热追捧，《牡丹亭》自问世起，在江南的抄写刊刻便络绎不绝，形成了《牡丹亭》案头传播的风气。许多知识女性以青春和生命为代价沉浸其中，有学者称其为"致命的阅读"，例如冯小青、俞二娘、吴氏三妇等，故而留下了很多凄婉的故事。

"东风吹梦几时醒"以《牡丹亭》的另外三梦为展示内容，与汤翁最爱《牡丹亭》不同，有些文人最喜爱的却是"四梦"中的其他三梦——《邯郸记》《南柯梦》与《紫钗记》。尤其是《邯郸记》与《南柯梦》，二者既不同于早年的游戏之笔《紫钗记》，也有别于强调情理之辩的《牡丹亭》。作为汤翁人生的"天鹅之歌"，"后二梦"其实寄寓了作者通透的人生感受，包含了作者对于人生和社会的终极思考。

"常留人间是倩影"部分以"四梦"的视频资料为展示内容，此部分内容设置于馆内视听欣赏室，利用馆内丰富的音视频资料，在临展同时播放"四梦"的演出视频，增加观众的感官印象。

意境架构——晚明江南最美的遇见

通过对文本的探究，展陈部门与资料部排查馆部藏品，整理出与汤显祖以及"四梦"有关的昆曲相关资料共计112件备用，其中包括手抄本、手折35册，实物

资料包括张充和使用过的真丝斗篷、张晓飞绘《牡丹亭》水墨组画等11件,音像资料包括民国、中华人民共和国成立后的昆曲老唱片20余张,其他文字资料包括《紫钗记全谱》《纳书楹玉茗堂四梦全谱》等46册。根据备用展品清单,策展人员对照展览文字内容进行再次筛选,配合展览内容,考虑展览的可看性以及连贯性,最终确定展品54件(表1)。

表1 "纪念汤显祖逝世400周年专题特展"展品清单

类别	展品
手抄本、手折	《王思任批点牡丹亭》3册,手抄本,民国(国家三级文物) 《邯郸梦》(上、下)2册,手抄本,李蕊冈旧藏,清末民初(国家三级文物) 《疗妒羹》1册,手抄本,李蕊冈旧藏,清末民初(国家三级文物) 《牡丹亭》剧本1册,沈传芷藏,20世纪50年代(国家三级文物) 《邯郸梦》《紫钗记》《南柯梦》手抄小折子5册,清末民初(国家三级文物) 《邯郸梦》5册,周瑞深昆曲手抄本,当代(国家三级文物) 《牡丹亭》手抄小折子5册,清末民初(国家三级文物)
其他文字资料	《吴吴山三妇合评牡丹亭还魂记》木刻本2册,清康熙 《疗羹妒》2册,暖红室刻本,民国 《邯郸记》2册,暖红室刻本,民国 《紫钗记》2册,暖红室刻本,民国 《按对大元九宫词谱格正全本还魂记词调》2册,暖红室刻本,民国 《纳书楹玉茗堂四梦全谱》木刻本8册,清乾隆(国家三级文物) 《紫钗记全谱》木刻本2册,清乾隆(国家三级文物) 《牡丹亭曲谱》石印本4册,民国 《玉茗堂还魂记》2册,暖红室刻本,民国
实物	张充和早年演唱昆曲《牡丹亭·游园》所用盘金绣真丝斗篷1件,民国 张充和早年演唱昆曲所用点翠头面,民国 张元和早年演唱昆曲所用彩鞋,民国
音像资料	顾传玠、朱传茗演唱《紫钗记·折柳》A面《紫钗记·阳关》B面,蓓开(国家三级文物) 尚小云演唱《游园惊梦》B面,胜利(国家三级文物) 韩世昌演唱《瑶台》A、B面,胜利(国家三级文物)

展览文本与展览文物的对接意味着使脱离了原来生存语境的文物为观众所认可和接受,尽管文物与最初的创造者、使用者毫无关联,但在策展人的匠心独运下,依然可以给予受众持续存在的历史体验。布展工作不能只满足于平铺直叙这些精美物件,而应该去领略其中包含的人文精神,以受众的价值取向和审美标准,通过现代的手法,挖掘文物的精神内涵,赋予文物新的生存语境。不能只满足于领略文物对以往人们生活的艺术表现,而应该让其中蕴藏的精神鲜活起来。形式设计应基于内容设计但高于内容设计,在内容主旨明确的情况下,整个展览形式的架构是博物馆与观众沟通的桥梁,博物馆展陈的架构必须从理论性的层面转向人文性、艺术性的层面。

一、场景·可观

"境非独谓景物也,喜怒哀乐,亦人心中之一境界。故能写真景物,真感情者,谓之有境界。否则谓之无境界。"[①] 同理,于展览当中,境界也并不是景物,甚至不是展品,而是写境,甚至是造境。写境即为写实之境,以真实的场景给予观众时空穿越的既视感;造境即为创造出来的理想之境,以辅助的氛围使观众灵魂深处产生共鸣。在展览"盛开在闺阁里的牡丹"这一部分,主要展品有《吴吴山三妇合评牡丹亭还魂记》木刻本、《疗妒羹》抄本等,展品相对匮乏,然而此部分的文字内容却故事性很强,如果展陈方式局限于传统方式的陈列,可能导致观众无法理解到此部分的展示内容,因此,策展人员通过道具的借用,让展品与道具产生"互文"的效果,造出"闺阁故事"的理想之境。

串联起"盛开在闺阁里的牡丹"这一部分内容的是多位江南女子阅读牡丹亭的传奇故事:首先广为人知的是冯小青,明万历间扬州人,富才情。嫁杭州冯生为妾,为大妇所妒,幽居西湖孤山。小青读《牡丹亭》,为剧中

① 王国维:《人间词话》上卷,上海:上海古籍出版社2008年版,第2页。

丽娘深情所动,赋诗云:"冷雨幽窗不可听,挑灯闲看牡丹亭;人间亦有痴如我,岂独伤心是小青。"明末吴炳为之作《疗妒羹》传奇①;吴氏三妇是清钱塘才子吴人的三位夫人。其未婚妻陈同爱《牡丹亭》成痴,为校注《牡丹亭》耗尽心血,未嫁而卒。吴人后娶谈则,继续评点,婚后不久也亡故。吴再娶钱宜,又承续陈、谈二氏评注。事毕担忧不传于世,遂变卖首饰刊刻《吴吴山三妇合评牡丹亭还魂记》,成书于康熙三十三年,至今流传;娄江女子俞二娘酷嗜《牡丹亭》传奇,愤惋以终,汤显祖有感其情曾作《哭娄江女子二首》;金凤钿读《牡丹亭》成癖,留身以待汤若士,可惜未能如愿,因投于水;杭州女伶商小玲色艺双绝,以擅演《寻梦》《闹殇》等称胜一时,某日重演《寻梦》悲不能已,遂殒情于舞台。

李渔曰:"情从境转,情与境和。"即情由境传达,情与境相合。场景的架构是策展的语言之一,内容的情可由场景的境来表达,"盛开在闺阁里的牡丹"这一部分的故事发生地均指向女子、闺阁,于是策展团队萌发了将闺阁场景打造进临展厅的想法,如果可以将这一部分的藏品放入江南女的闺阁当中,整个展览便可以"不著一字,尽得风流"。中国昆曲博物馆得天独厚的江南园林在整个意境中已经给予展览必要的语境,这一部分的闺阁场景仅仅需要几件标志性的道具即可开启观众的"视觉识别系统":古琴、宫灯、笔墨纸砚、香炉、笔洗、印章……左侧古琴、香炉置案上,当中放《疗妒羹》两种,右侧笔墨纸砚处放置《吴吴山三妇合评牡丹亭还魂记》,宫灯光晕之下,是写有冯小青七言诗的手稿纸卷,整个场景架构力求含蓄,道具在展示场景中即以烘托的手法,通过形象化的语言表现,不须直接诠释说明,让观众自去心领神会,这样的场景韵味盎然。

二、视听·可感

汤显祖与昆曲是一个十分具有故事性、观赏性的展览命题,由于展览面积有限,而此次展览的内容丰富,需要在考虑整体协调的展示效果的情况下合理安排展示内容,文字版面的设计以可以看清为前提,尽量设计得美观合理,本次展示版面六块:四幅立式展板采用镂空式边框以与古典景致获得一致,横版置于通柜当中以节约空间,版面设计元素提取了"四梦"的版画内容与馆藏张晓飞绘《牡丹亭》10幅画作的内容。然而版面与文字给展品提供的仅仅是辅助说明,给观众提供的也仅仅是辅助理解,因此,本次展览将视听欣赏室加入展览区域,设置"长留人间是情影"板块。

数字媒体可以使得陈列展览的主题更加丰富完整,形式更加新颖生动,也可以激发观众观展的积极性与参与性。中国昆曲博物馆展陈提升重新开放之后,在我馆音视频资料库的基础上,开辟音视频欣赏室,作为立体陈列的手段,同时也是参观互动的环节之一。我馆收藏有丰富的与汤显祖"四梦"相关的昆曲音视频资料。作为戏曲类博物馆的独特之处便在于参观博物馆不止于"看",更在于"听",音视频立体陈列也是非遗类博物馆的特殊展陈手段。这一部分的藏品虽然不具备物质类文化遗产的形式,但同样具备艺术与历史价值,采用循环滚动播放的形式将其展示出来,不仅让其实现自身价值,还可以让观众获得视觉观赏之外的视听享受。视听欣赏室的整体设置是"隔而不绝",试听欣赏室位于馆内西路"昆曲与生活馆"旁边,还采用专业的隔音墙,不仅让欣赏空间不受外界影响,同时也可防止内部声音外传,以免影响其他展厅的参观氛围。

本次展览中"长留人间是情影"一部分的展示即设置于馆内的视听欣赏室,音视频欣赏室在开馆之后每天上午10:30和下午2:30都会播放珍贵的昆曲相关资料,自5月28日汤显祖纪念展开展之后直至9月底展览结束,期间将配合展览播放《牡丹亭》《邯郸记》《南柯梦》与《紫钗记》的馆藏精选剧目,作为"长留人间是情影"的展示内容。展览开幕同期播放的是江苏省苏州昆剧院演出的青春版《牡丹亭》全本、上海昆剧团演出的《紫钗记》《邯郸梦》以及《南柯记·瑶台》,在整个展览期间,再根据观众的观看反馈以及综合馆内资源进行剧目的更换。在试听欣赏室的入口处,同样设计了与临展厅整体风格一致的版面指示牌,将试听欣赏室与临展厅的展览内容串联成整体,并用以说明此部分展示的视频播放内容、时间以及观众注意事项。

三、庭院·可游

昆曲常论"佳境""妙境"与"化境","构局之妙,令人且惊且疑,渐入佳境";而自然和谐,"水到渠成,天机自露",则为妙境;而艺术之最高境界,自然天成,非人力所及的神似境界即为化境。② 一场展览能让观众可观,谓之佳境;让观众可感,谓之妙境;让观众可游,则谓之化境。所谓化境,往往非人力之所及,而是"佳作本天

① 吴新雷,俞为民,顾聆森:《中国昆曲大辞典》剧目戏码《疗妒羹》,南京:南京大学出版社2002年版。
② 吴新雷,俞为民,顾聆森:《中国昆曲大辞典》,南京:南京大学出版社2002年版,第52页。

成,妙手偶得之",中国昆曲博物馆临特展厅位于全晋会馆西路小花园前,山石、曲沼、花木点缀其间。全晋会馆现存有苏州最为精致华美的古典戏台,戏曲文化氛围得天独厚。古典戏台与苏式园林给昆曲博物馆以至美的生存土壤,昆曲相关的藏品无疑在这里得到了最为相关的语境的延续。汤显祖纪念特展期间,正值花园枝繁叶茂之际,临特展厅的后窗"借景"是我馆展览的一大亮点,布展时均在不遮挡展厅后排窗外借景的前提下设计版面,整个展览的形式设计也着眼于诗意的格调与唯美的意境,文物藏品与园林景致交相辉映,姹紫嫣红,相得益彰,正是"不到园林,怎知春色如许?"

后院借景可谓自然天成,前院空间则是需要策展人员仔细雕琢之处了,展览的互动衍生与宣传教育是决定一场展览的活力的因素,因此相关的活动可以设置在展厅的前院展开。首先,将利用临特展厅前院内墙体设置大幅海报,在两片竹叶之间,让观众一步入展示空间即进入展示语境,版面设计也与展览主题以及现有的展厅版面协调一致,整体过渡自然。在前院的院景当中设置了柳梦梅与杜丽娘人像摄影处,人物背后以牡丹亭作为背景,与整个环境融合,是观众参观完展览之后的拍照留念处。

本次"纪念汤显祖逝世400周年专题特展"是中国昆曲博物馆重新开馆之后的第二次临特展,与以往的临特展不同之处在于,本次展览是我馆策展团队首次将"造境"引入展示空间,也是首次将视听欣赏室作为临特展厅的延续,将试听加入展览的板块当中,以此打造一场视觉、听觉甚至于触觉、嗅觉、感觉的体验空间,营造让观众流连其间的"精神场"。

参考文献:

吴新雷,俞为民,顾聆森:《中国昆曲大辞典》,南京:南京大学出版社2002年版。

王国维:《人间词话》上卷,上海:上海古籍出版社2008年版。

中国博物馆协会汇编:《智造展览》,北京:北京大学出版社2014年版。

郑培凯:《汤显祖:戏梦人生与文化求索》,上海:上海人民出版社2015年版。

(转载自《中国昆曲艺术》2016年12月总第十三期)

昆事记忆

梅兰芳对京昆艺术和中国革命的贡献
——在中国戏曲学院第五届京剧研究生班上的讲演

谢柏梁

一、梅兰芳与昆曲的渊源

天下万物风云际会,俱各有其剪不断、理还乱的诸多渊源。梅兰芳之于昆曲艺术,无论从家学渊源、前辈先生和同辈师长等方面来看,都有着毕生学习、融汇与演出的漫长过程。

1. 家学渊源

梅家与昆曲的结缘,目前看来有着三代以上的历史。早在同光年间,祖父梅巧玲11岁便入福盛班,从班主杨三喜学习昆旦兼皮黄青衣,成为"十三绝之一",后来又成为四喜班的班主。

梅兰芳回忆说:我第一次出台是虚岁11岁,光绪甲辰年七月七日在广和楼贴演《天河配》,我在戏里串演昆曲《长生殿·鹊桥密誓》里的织女。这是应时的灯彩戏。梨园子弟学戏的步骤,在这几十年当中,变化是相当大。大概在咸丰年间,他们先要学会昆曲,然后再动皮黄,同、光年间已是昆、乱并学;到了光绪庚子以后,大家就专学皮黄,即使也有学昆曲的,那就是出自个人的爱好,仿佛大学里的选课似的了。我祖父在杨三喜那里学的都是昆戏,如《思凡》《刺虎》《折柳》《剔目》《赠剑》《絮阁》《小宴》等,内中《赠剑》一出还是吹腔,在老辈里名为乱弹腔。我演戏的路子,还是继承祖父传统的方向。他是先从昆曲入手,后学皮黄的青衣、花旦。我是由皮黄青衣入手,然后陆续学会了昆曲里的正旦、闺门旦、贴旦。我祖母的娘家从陈金爵先生以下四代,都以昆曲擅长。

梅兰芳的伯父梅雨田,是其第一位昆曲老师。民国初年,表叔陈嘉梁也给他拍过曲子。

梅兰芳回忆道:我家从先祖起,都讲究唱昆曲。尤其是先伯,会的曲子更多。所以我从小在家里就耳濡目染,也喜欢哼几句。如《惊变》里的"天淡云闲"、《游园》里的"袅晴丝"。我在11岁上第一次出台,串演的就是昆曲。可是对于唱的门道,一点都不在行。到了民国二三年上,北京戏剧界里对昆曲一道,已经由全盛时期渐渐衰落到不可想象的地步。台上除了几出武戏之外,很少看到昆曲了。我因为受到先伯的熏陶,眼看着昆曲有江河日下的颓势,觉得是我们戏剧界的一个绝大的损失。我想唱几出昆曲,提倡一下,或者会引起观众的注意和兴趣。那么其他的演员们也会响应了,大家都起来研究它。您要晓得,昆曲里的身段是前辈们耗费了许多心血创造出来的,再经过后几代的艺人们逐步加以改善,才留下来这许多的艺术精华。这对于京剧演员,实在是有绝大借镜的价值的①。

2. 前辈先生

梅兰芳的拍曲先生还有苏州的谢昆泉。

乔蕙兰先生、陈德霖先生、李寿山先生教身段和念做。乔蕙兰是光绪年间著名的昆腔正旦,在升平署当差非常红,是光绪皇帝最赏识的演员。

梅兰芳一口气学会了30几出的昆曲,就在民国四年开始演唱了。他的昆曲,大部分是由乔蕙兰老先生教的。像属于闺门旦唱的《游园惊梦》这一类的戏,也是入手的时候必须学习的。乔先生是苏州人,在清廷供奉里是有名的昆旦。他虽然久居北京,但他的形状与举止,一望而知是一个南方人。最初梅氏唱《游园惊梦》时,总是姜妙香的柳梦梅、姚玉芙的春香、李寿山的大花神。"堆花"一场,这十二个花神,先是由斌庆社的学生扮的。学生里有一位王斌芬,也唱过大花神。后来换了富连成的学生来扮,李盛藻、贯盛习也都唱过大花神。据姜妙香回忆说:"这出《游园惊梦》,当年刚排出来,梅大爷真把它唱得红极了。馆子跟堂会里老是这一出。唱的次数,简直数不清。把斌庆社的学生唱倒了仓,又唤上富连成的学生来唱.您想这劲头够多么长!"

陈德霖先生不仅京剧青衣戏好,享有"青衣泰斗"的美称,也曾向"同光十三绝"之一的朱莲芬前辈学过《游园》《惊梦》《金山寺》《断桥》等昆曲,对昆曲的造诣很深。其昆戏《风筝误》《昭君出塞》《刺虎》这三出戏均佳,梅兰芳的王昭君和费贞娥就是走陈先生的路子。梅兰芳在1914年1月拜陈德霖老夫子为师学昆戏,名列陈门六大弟子之首,成为陈老夫子最得意的门生。老先生

① 许姬传:《记拍摄游园惊梦》,《京剧谈往录》,北京:北京出版社1985年版,第500页。

在六大弟子中最喜爱梅兰芳,教给梅兰芳的戏也最多。

李寿山先生唱花脸,但早年学的是贴旦,花旦和花脸在表演的妖媚上常常有相似之处。梅兰芳认为李先生的贴旦表演身段堪称一绝。

1913年赴沪演出期间,梅兰芳除了每周数次向乔蕙兰学习昆曲之外,还向谢昆泉、孟崇如、屠星之等昆曲名家请益。此外,梅兰芳还对李寿峰、郭春山、曹心泉等老师也十分推崇。

梅兰芳还对昆曲名家俞粟庐颇为敬重,从曲调到文辞都多所请益。比方关于《牡丹亭》的曲谱,梅兰芳就曾向俞粟庐先生问道学艺。

3. 同辈师长

梅兰芳还向亦师亦友的俞振飞、丁兰荪等同辈的名家学习、请教。

梅氏揖手说:我想请教俞五爷的昆曲。

俞氏回礼答道:闺门旦、贴旦的曲子,大半你都学过的。我举荐一套《慈悲愿》的《认子》。这里面有许多好腔,就是唱到皮黄,也许会有借镜之处。

梅、俞二人后来经常合作演出昆曲,一位是京剧魁首,一位是昆曲翘楚,他们的联袂演出彼此借鉴,交相辉映,可谓是珠联璧合,相得益彰。忆当年,此曲只应天上有,人间能得几回闻?

在昆曲曲文的理解和学习上,梅兰芳还经常得到齐如山、罗瘿公、李释戡等人的指点。所以他在授课谈艺的时候,对剧本的含义娓娓道来,如数家珍。例如他在讲解《游园惊梦》的时候,且讲解,且示范,文雅至极。

梅兰芳对吴梅教授也是敬仰有加,尊称其为先生。当穆藕初为昆曲传习所进行筹款演出,请梅兰芳支持义演的时候,吴梅马上为之撰写说明书,为梅兰芳在上海的演出推波助澜、增光添彩:

藕初快函至,云昆剧保存社为筹款计,邀梅兰芳演剧,拟印刷品发行,嘱余一序,既为动笔寄去。(1934年2月1日)

不仅是吴梅先生与梅兰芳相互知重,韩世昌也同样与梅兰芳有过多次相互切磋的经历。据《韩世昌1928年大连演出活动考》一文称,"一时间,京津间无人敢在韩世昌前班门弄斧,就连当时大名鼎鼎的京剧大师梅兰芳演《思凡》《闹学》,也曾向韩世昌讨教过"①。

1957年6月22日,由中华人民共和国政务院周恩来总理亲自签署的北方昆曲剧院正式成立,特别约请梅兰芳联袂演出《游园惊梦》。韩世昌在演出中扮演春香,请兄长般的老友梅兰芳饰演杜丽娘,白云生饰演柳梦梅,他们珠联璧合的唯美演出,得到周恩来总理的高度赞誉。周恩来总理在观看北昆大师韩世昌和京昆大师梅兰芳演出的《游园惊梦》之后,和他们亲切交谈,对昆曲艺术甚是推重。

二、梅兰芳的昆曲艺术

梅兰芳应工的昆曲行当有闺门旦、正旦、贴旦和刺杀旦。其兼行跨行之多,就连专业的昆曲演员也很难兼善并美。

1. 常演剧目

《鹊桥》《密誓》,《长生殿》中的两折。1904年8月17日(农历7月7日),梅兰芳10岁时,在北京"广和楼"戏馆第一次登上戏曲舞台,就在昆曲《长生殿·鹊桥密誓》中饰演织女。此后,他经常扮演的是贵妃娘娘杨玉环。

《水斗》《断桥》,《白蛇传》中的两折,饰白蛇。

《思凡》,《孽海记》中的一折,饰赵色空。

《闹学》(饰春香)、《游园》《惊梦》(饰杜丽娘),《牡丹亭》中的三折。

《惊丑》《前亲》《逼婚》《后亲》,《风筝误》中的四折,饰俊小姐。

《佳期》《拷红》,《西厢记》中的两折,饰红娘。

《琴挑》《问病》《偷诗》,《玉簪记》中的三折,饰陈妙常。

《觅花》《庵会》《乔醋》《醉圆》,《金雀记》中的四折,饰井文鸾。

《梳妆》《跪池》《三怕》,《狮吼记》中的三折,饰柳氏。

《瑶台》,《南柯梦》中的一折,饰金枝公主。

《藏舟》,《渔家乐》中的一折,饰邬飞霞。

《刺虎》,《铁冠图》中的一折,饰费贞娥。

《昭君出塞》,饰王昭君。

《奇双会》,饰李桂枝。

昆曲折子戏的精华部分在梅兰芳这里得到了较好的学习、传承和演出。他在昆曲四旦的小行当中自由切换,从心所欲,令人由衷敬佩。

2. 京昆相长

昆曲的好处就是"歌舞合一,唱做并重",曲文大雅,

① 夏荔、李珠:《韩世昌1928年大连演出活动考》,《戏曲艺术》增刊2013年第11月。

书卷气浓。唯独《思凡》中色空一开口唱"小尼姑年方二八,正青春,被师傅削去了头发……"既好懂,又好听,等他看了这出戏简练的白话曲文,不禁被深深吸引住,便请求乔先生先教《思凡》。在唱做表演排练中,又得齐如山指点,紧扣住小尼姑也具有普通人的心态,虽入佛门,却存凡心。梅兰芳学《思凡》下了不少功夫,他觉得昆曲的身段虽然和京剧不尽相同,但与唱、念表演配合得十分默契,很多地方值得京剧借鉴。

《春香闹学》也是梅兰芳喜爱的一出昆曲,他尤其喜欢天真活泼的春香和附庸风雅、满身酸气的教书先生幽默、生动的大段对白。梅兰芳向乔先生学了《闹学》的身段,总觉得不大满足,因为春香在昆曲中属于贴旦行当,而乔先生是闺门旦出身,唱杜丽娘最拿手。有人告诉他可向李寿山请教,因为唱花脸的李寿山最初在科班学的是花旦。第二天李先生上门说戏,刚走了几步,就看出他原来学花旦的基础很扎实,"手眼身法步,无一不是柔软灵动,尤其腰部的工夫深,所以走得更好看"。

梅兰芳认为:为什么从前学戏要从昆曲入手呢?这有两种缘故。第一,昆曲的历史是最悠远的,在皮黄没有创制以前,早就在北京城里流行了。观众看惯了它,一下子还变不过来。第二,昆曲的身段、表情、曲调非常严格。这种基本技术的底子打好了,再学皮黄,就省事得多,因为皮黄里有许多玩艺就是打昆曲里吸收过来的。前辈们的功夫真是结实,文的武的,哪一样不练!像《思凡下山》《活捉三郎》《访鼠测字》这三出的身段,戏是文丑应工,要没有很深的武工底子,是无法表演的。

前辈储晓梅先生在《梅兰芳与昆曲》的讲演①中说:梅兰芳受昆曲歌舞并重的启发,除了在青衣戏中不抱着肚子呆唱,增添了不少眼神、手势等的表情和身段外,在他编演的近30个新剧目中,有12个增加了"舞"的内容,使他的京剧表演艺术提高到一个新的水平。这些增添"舞"的剧目是:1915年编演的《嫦娥奔月》(梅饰嫦娥,有花镰舞和袖舞)、1915年初夏至1916年秋间编演的《黛玉葬花》(梅饰林黛玉,有花锄舞)和《千金一笑》(梅饰晴雯,有扑萤舞)、1917年编演的《天女散花》(梅饰天女,有绸带舞)、1918年编演的《麻姑献寿》(梅饰麻姑,有杯盘舞、袖舞)和《红线盗盒》(梅饰红线女,有单剑舞);1920年元宵节演的《上元夫人》(梅饰上元夫人,有袖舞、拂尘舞)、1922年编演的《霸王别姬》(梅饰虞姬,有双剑舞)、1923年编演的《西施》(梅饰西施,有佾舞)、《洛神》(梅饰洛神,有云寻舞)和《廉锦枫》(梅饰廉锦枫,有刺针舞)、1925年夏至1926年冬编演的《太真外传》(梅饰杨玉环,有云裳舞和翠盘舞)。其中虽有舞名相同者,然舞姿各异,每次舞来,都赢得观众不断的掌声,令人百看不厌。

梅兰芳还把昆曲曲子直接安排在他编演的剧目里,形成京剧、昆曲的混合剧。他于1917年编演的《木兰从军》里,就安排剧中人花木兰在《投军》一场唱了北曲【新水令】【折桂令】和【尾声】等曲子;在同年编演的《天女散花》中末场散花时,安排剧中人天女唱了【赏花时】和【风吹荷叶煞】两支曲子;在1918年编演的《麻姑献寿》里,安排剧中人麻姑在敬酒时唱了南曲【山花子】【红绣娃】和【尾声】等曲子;在1920年农历元宵节首演的《上元夫人》里,安排剧中人上元夫人唱了南曲【画眉序】和北曲【八仙会蓬海】【沉醉东公】及南曲【尾声】等曲子;在1933年编演的《抗金兵》里,也安排剧中人梁红玉在擂鼓助战时唱了【粉蝶儿】【石榴花】【上小楼】等曲子。

这些亦京亦昆、载歌载舞的戏剧演出,使观众耳目一新,赞叹不已。

3. 以昆促京

1941年,梅兰芳为了不给日本人演出,毅然蓄须明志,息影舞台,一度以绘画谋生。1942年夏,由香港返回上海后,更是杜门谢客。

抗战胜利之后的1945年10月,梅兰芳要复归舞台,可是嗓音一下子上不去,因为京剧青衣多半是用假嗓唱高八度,长期不唱的人当然有难度。鉴于昆曲闺门旦用本嗓在中低音区唱的情形较多,梅兰芳接受了俞振飞的建议,通过演唱声调略低些的昆曲剧目逐步恢复嗓音,然后再登台唱响京剧。于是,他们在上海美琪大戏院合作演出了昆曲《断桥》《游园惊梦》等剧目。

曾和梅兰芳几十年同台合演《游园惊梦》的俞振飞认为梅兰芳在这出戏中唱、念、做、舞无一不精,而且身段、眼神都和自己配合得十分准确,"在台上有一种特别巨大的感染力和一种特别灵敏的反应力,能够感染别人,配合别人,使彼此感情水乳交融,丝丝入扣。……而且他的步法看上去飘飘然似乎很快,却一点没有急促的感觉,一起一止都合着柳梦梅唱腔的节奏,但又不是机械地踩着板眼迈步。这份功力,真当得起'炉火纯青'四个字了。"

一般认为,最能代表梅兰芳昆曲艺术水平的当属《游园惊梦》,这可以与其京剧代表作《贵妃醉酒》形成双

① 储晓梅:《梅兰芳与昆曲》。该文系1999年10月为纪念梅兰芳大师诞辰105周年而作,作者时年80岁。

璧。梅兰芳早期与著名小生姜妙香合作,中年以后和昆曲名家俞振飞合作,他和姜、俞的合作都非常愉快,并且不断深化对剧中人思想情感的认识、表现。

三、梅兰芳对昆曲的贡献

梅兰芳对昆曲艺术的贡献,主要体现在引领昆曲风尚、昆曲电影传播和海外昆曲演出等方面。

1. 引领昆曲风尚

昆曲作为百戏之祖,在戏曲艺术和中国传统文化中占有特别重要的地位。梅兰芳很早就具备了传承文化遗产的自觉意识,并加以了行之有效的实践。

作为京剧大师级的人物,他何以如此积极、热心而且一以贯之地学习昆曲呢?梅兰芳说道:我提倡它的动机有两点,第一,昆曲具有中国戏曲的优良传统,尤其是歌舞并重,可供我们采取的地方的确很多;第二,有许多老辈们认为昆曲的衰落失传是戏剧界的一种极大的损失。他们经常把昆曲的优点告诉我,希望我多演昆曲,把它提倡起来,同时擅长昆曲的老先生们已经是寥若晨星,只剩下乔蕙兰、陈德霖、李寿峰、李寿山、郭春山、曹心泉……这几位了,而且年纪也都老了,我想要不赶快学,再过几年就没有机会学了。

这就是传承昆曲的重要性、必要性与及时性。在保护中国乃至人类口头与非物质文化遗产方面,梅兰芳又走到了时代的前列。如今他在天国,要是知道昆曲和京剧都先后成为人类口头与非物质文化遗产代表作,一定会拈花微笑,无比快慰。

正如齐如山先生在《京剧之变迁》①中所云:"到民国初年,梅兰芳又极力提倡昆曲,轰动一时。数年前演《思凡》《琴挑》,总是满座。一天以《瑶台》演大轴子,梨园老辈群相惊异,说《瑶台》演大轴子,可算一二百年以来的创闻。"自民国四年(1915)梅兰芳在那家花园演《思凡》起,他先后演出过《金山寺》《梳妆》《游春》《跪池》《三怕》《佳期》《拷红》《闹学》《游园》《惊梦》《琴挑》《问病》《偷诗》等戏,其他京昆大家如红豆馆主、陈德霖、李寿峰联袂上演《奇双会》,杨小楼演《铁笼山》,程继先演《雅观楼》,钱金福演《山门》,程砚秋演《闹学》,京城饰演昆曲之风,一时为之大盛。

早在1918年,韩世昌特意到"三庆"看梅兰芳与姚玉芙的《童女斩蛇》。当年6月18日,韩世昌便与梅兰芳等人携手公益演出,体现出乐于助人的高尚情操。当时的李石曾倡导留法勤工俭学,要在高阳县布里村建立一所"留法勤工俭学会预备学校"。为了筹集经费建校舍,便邀请正当红的梅兰芳、韩世昌等人义演筹款。梅兰芳、韩世昌等人在北京江西会馆不辞辛苦地联袂演出,一共筹得大洋1500余元。当年夏天,李石曾等人便使用韩、梅二人义演所得的钱款在高阳县布里村创办了中国第一所留法勤工俭学预备学校。留法俭学会先后资助周恩来、陈毅、邓小平、巴金、徐悲鸿、钱三强、冼星海等1600人赴法留学,为中国革命和中华崛起储备了大量栋梁之材,这是后话。

如前所叙,梅兰芳等京剧大家在民国初年为昆曲艺术在京城的复兴造足了势,这正好为韩世昌团队的昆曲主力军打好了前阵,使得京朝派昆曲开始有声有色地发展,并逐步蔚为大观。梅兰芳也充分关注到韩世昌等人的昆曲文化活动。他在《舞台生活四十年》中说:"旧直隶省的高阳县本有昆弋班,北京的戏班瞧我演出昆曲的成绩还不错,就在民国七年间,把好些昆弋班的老艺人都要到北京组班了。"北京成立了好几个昆乱合璧的票房,"这里面有孙菊仙、陈德霖、赵子敬、韩世昌、朱杏卿、言菊朋、包丹亭等,包括了京昆两方面的内行和名票,常常在江西会馆举行彩排,每次都挤满了座客"。

对于韩世昌,梅兰芳很早就有研究。他夸奖说:"观众的需要还是偏重昆曲。后台为了迎合前台的心理,只能多排昆曲了。这里面的韩世昌、白云生都是高腔班的后起之秀。韩世昌唱旦角,本来是王益友的学生,到了北京,经过赵子敬、吴瞿安两位的指点,他又对昆曲下了一番功夫,常常贴演。白云生是唱小生的,他们两合作了不少年,还曾经到上海的丹桂第一台来唱过一个月。"②

因此,如果没有梅兰芳自小就不遗余力地在京演出和推广昆曲,引领昆曲风尚,可能韩世昌等人就不会到北京来再传昆曲之衣钵;如果韩世昌等人不在京沪挑班演出,也许就不会激起兴办苏州昆剧传习所的动议。

1919年韩世昌在上海的短暂演出,令沪上的遗老遗少们大为惊叹,同时也深感于南方昆曲的失传。有鉴于此,上海实业家穆藕初以京朝派昆曲艺术传承的作为实例,北上京城问道于吴梅先生,直接推动了昆剧传习所在苏州的开办,为南昆艺术的整体繁荣作育人才,开启了更为辉煌的未来。当穆藕初等贤达为建设苏州昆剧传习所筹款的时候,梅兰芳又为之辛苦义演、慷慨捐款。

① 参见齐如山:《京剧之变迁》,沈阳:辽宁教育出版社2008年版。
② 梅兰芳:《舞台生活四十年》(上册),北京:中国戏剧出版社2006年版,第300页。

也就是说,不管北昆还是南昆的兴起和发展,都与梅兰芳先生对于昆曲的引领和支持有着特别直接的因果关系。

2. 昆曲影片传播

1905年,任景丰在北京丰泰照相馆拍摄了由谭鑫培先生主演的京剧电影《定军山》,这是我国第一部电影。之后的三年中,任景丰还拍摄了《青石山》《艳阳楼》《纺棉花》等戏曲片段。1909年照相馆遭受火灾后,任庆泰的戏曲电影活动被迫中辍。"伶界大王"谭鑫培作为文武昆乱无所不能的京剧大师,此后还拍摄过《长坂坡》的片段。

客观上看,因为梅兰芳的崛起,中国京剧艺术终于结束了老生艺术一马当先的时代,生旦同光成为京剧舞台上的新格局。梅兰芳本无意在舞台和屏幕上与老先生唱对台戏,但实际上成为老谭时代的终结者和京剧新时代的开拓者。

一般认为,梅兰芳一生演了12部戏曲电影。著名扬州影人王松和收集的宝贵史料为我们部分"复活"了当年的情景。

15年后,26岁的梅兰芳开始拍摄中国的戏曲电影系列。从20世纪20年代的无声片到有声片,从黑白片到彩色片,直至中华人民共和国成立后的全景电影,梅先生都担纲过。40年间,他拍摄了12部戏曲片,包括16出戏的片段。由此而言,梅兰芳也是中国京剧演员中拍摄电影最多的人。梅先生在银幕上饰演过宫廷贵妇、巾帼英雄、大家闺秀、神话仙女……这些电影角色也凝结成了戏曲片中永恒的经典。

1920年,梅兰芳率团赴沪演出,商务印书馆特用从美国买来的电影器材,借用一座私人花园——淞社,约请他拍摄昆曲无声电影《春香闹学》(加印字幕)。过了些时候,商务印书馆又在上海天蟾舞台邀他拍摄京剧无声片《天女散花》七场戏。拍摄这两部电影,梅兰芳都是分文不取。

当年的电影技术还处于摸索阶段,片子时而模糊时而暗淡,但带给人们的却是莫大的惊喜。不过,让人扼腕叹息的是,1932年商务印书馆被日本飞机投弹炸为平地,这两部影片也被付于一炬。

1923年,美国一家电影公司来到中国,为梅兰芳拍了黑白片《上元夫人》。不过影片刚拍完就被带走了,连梅兰芳本人也没见到效果如何。

第二年秋天,上海民新公司、华北电影公司为梅兰芳拍了5出戏的舞蹈片段(黑白无声片),包括《西施》的"羽舞"、《霸王别姬》的"剑舞"、《上元夫人》的"拂尘舞"、《木兰从军》的"走边"和《黛玉葬花》的"葬花",无不令人惊艳。

1924年,梅兰芳第二次访日,日本一家电影公司邀请他拍无声黑白片《虹霓关》的"对枪"和《廉锦枫》的"刺蚌"。

1930年,梅兰芳率团赴美演出,美国派拉蒙电影公司为他拍了有声影片《刺虎》,梅兰芳也因此成为我国第一位拍有声电影的京剧演员。当梅兰芳还在美国时,《刺虎》已经先期在北京放映了,一时间这部美国拍摄的昆曲电影轰动京城。

1934年,梅剧团访问苏联,苏联人为其拍摄了舞台纪录片《虹霓关·对枪》。

中华人民共和国成立前一年,梅兰芳主演的梅派名剧《生死恨》被搬上了银幕,这部彩色舞台艺术片赢得了满堂彩。

1955年,《梅兰芳舞台艺术》(上下集)经过两年多的筹备开镜了,次年在全国上映。

1959年,梅兰芳拍摄彩色戏曲片《游园惊梦》(昆曲),他认为"我一生拍了许多电影,此次是比较满意的"。

1961年,北影厂计划将梅兰芳晚年排演的新戏《穆桂英挂帅》搬上银幕,但不久后梅兰芳不幸逝世。①

梅兰芳一生所拍的戏曲电影中,昆曲电影《断桥》《游园》《惊梦》都拍摄过彩色电影,加上《刺虎》在内,其4部昆曲电影都留下了丰厚的昆曲艺术遗产。当然他自己情有独钟的仍然是彩色戏曲片《游园惊梦》。

3. 海外昆曲演出

当海外来宾到了北京把爬长城、逛天坛、游故宫、看梅兰芳作为四大景观之后,梅兰芳很快就发现,在为国外友人与政要演出的时候,光唱京剧不容易讨好,原因是京剧锣鼓偏吵,青衣动作偏少,而昆曲的场面用小锣的地方多,外宾听了觉得比较清静。京戏场面,大抵是金鼓喧阗的,没有这习惯的听了,容易感到吵得慌。而且昆曲载歌载舞,更加容易被外宾所接受。

1919年,梅兰芳首次访问日本,就带去昆曲《琴挑》《思凡》(姚玉芙演)和京昆合一的《天女散花》。在龙居濑三的推荐下,日本东京帝国剧场的大仓喜八郎男爵邀请梅兰芳去日本演出。日本文学家龙居濑三就曾在报

① 桂国:《梅兰芳一生演了12部戏曲电影》,《扬州晚报》2008年12月5日。

上的一篇文章中评价说:"梅兰芳的技术高妙不必谈,就他那面貌之美,倘到日本来出演一次,则日本之美人都成灰土。"正是以此为起点,梅兰芳开始了他向世界推广中国戏曲的道路。

1919年4月26日,梅兰芳一行抵达日本首都东京。随后,在东京的帝国剧场,梅兰芳和日本著名歌舞伎演员松本幸四郎、守田勘弥等人同台演出,两种剧目交叉进行,相映增辉,受到了当地观众的好评,使得日本掀起了一股"梅兰芳热"。接着,梅兰芳剧团先后在东京、大阪、神户等地共演出了17天,献演了19个剧目,其中梅兰芳主演的有《天女散花》《金山寺》等10个剧目。在这些剧目中,要算新编剧目《天女散花》演出的场次最多,最受日本观众的欢迎。该剧以歌舞为主,舞蹈动作吸取了佛教和敦煌艺术要素,舞姿优美庄严,飘逸典雅,富于东方文化和东方艺术的美感和意蕴。

1930年访问美国时,梅兰芳演出了《刺虎》《闹学》和《天女散花》,并应美国派拉蒙电影公司之请,拍摄了昆曲《刺虎》里费贞娥向虎将军敬酒的一场戏。1935年首次访问苏联时,也上演了昆曲《刺虎》。梅兰芳在纽约百老汇49街剧院的演出受到热烈欢迎,最高票价6美元,黑市价则达16美元。美国南加利福尼亚大学和波摩拿学院分别授予梅兰芳文学博士学位。美国纽约一位著名富翁奥弗兰为了纪念梅兰芳莅美演出,特意将他的花园命名为"梅兰芳花园",并在花园里种下了36棵梅树,纪念梅兰芳36岁。

1935年梅兰芳访苏期间,在他与斯坦尼斯拉夫斯基等著名戏剧家会晤的时候,布莱希特也在场旁听。梅大师所代表的中国戏曲表演体系被称为"梅兰芳体系",得到了大家的称道。由此,中国的梅兰芳体系、苏联的斯坦尼斯拉夫斯基体系与德国的布莱希特体系三足鼎立,成为社会主义阵营中的三大表演体系。梅兰芳在莫斯科演出时,帷幕拉开,舞台上展现一幅黄缎幕,上面绣有一株硕大的梅花和几枝兰花,并绣有"梅兰芳"三个大黑绒字。据说,一向深居简出的斯大林以及苏联的党政要员都观看了梅兰芳的表演。大文学家高尔基、阿·托尔斯泰也前往观看。有许多戏迷买不到票,便聚在剧院门口,想一睹梅兰芳的风采,苏联警察为维持秩序,不得不骑着马驱赶。有许多女子大声高喊"梅兰芳,我爱你",蔚为一时之奇观。①

四、梅兰芳"引昆入京"、梨园界京昆齐芳

梅兰芳将昆曲艺术润物细无声地贯彻到京剧天地当中,形成了京昆齐芳、共同发展的大好局面。可以从京昆融汇之美、京昆齐芳之后产生的京剧新景观等方面来加以阐明。

1. 京昆融汇之美

京剧大师梅兰芳一辈子都与昆曲有着"剪不断、理还乱"的不解之缘。他是中国昆曲艺术传承与弘扬的代表性人物,也是"引昆入京"的重要领军人物。在他的极力倡导与践行下,梨园界得以形成京昆辉映、京昆齐芳的场面,一方面京剧由花部之首开始在发展与转型的过程中逐步向昆曲看齐,从而昂首挺胸地进入或曰归化了雅部;另一方面却是昆曲在与京剧结合的过程中,也在逐步放下身段,通过"京昆两下锅"的演出与展示,形成了雅俗共赏的新局面。

昆曲对于京剧武戏有着整体滋养之功。京剧武戏的绝大部分曲牌都是对昆曲曲牌的照搬式沿用。当今天的昆曲武戏已经不复昔日之胜景的时候,京剧武戏已经将昆曲武戏的主体和精髓都移植过来,使得昆曲武戏借京剧之主体而得以复生。当然,今天的京剧武戏不仅仅是昆曲之一脉的集成,也集合了诸多地方戏武戏的场景,但昆曲武戏的历史传统与艺术本体的确占有毋庸置疑的主体性。

昆曲对于京剧文戏的影响更大。早年的青衣确实有抱着肚子干唱的情形,表演与歌舞的成分偏少。梅兰芳借鉴昆曲无声不歌、无动不舞的特色,在传统戏的新演、老戏的新编等方面,都较大幅度地添加了歌舞与表演的成分。"《霸王别姬》之所以流传至今,因为有伶界大王梅兰芳和国剧宗师杨小楼的强强联手,因为有虞姬剑舞舞出的凄美苍凉的悲剧气氛,更因为这出戏开创了戏剧性和歌舞性相结合的梅派剧目先河。"②

"但愿那月落重生花再红。"昆曲之所以有着今天这样的复兴局面,也与梅兰芳一直以来对昆曲艺术的推重、学习、演出与支持息息相关。昆曲艺术的现代化与国际化,昆曲艺术与京剧的彼此融汇、相得益彰,都在梅大师这里得到了跨时代的最好体现。

"不到园林,怎知春色如许?"梅兰芳之所以成为京剧发展史上开宗立派的大师,原因自然颇多。但无论如何都不能忘记的是,正是因为昆曲艺术的源远流长、博

① 张壮年、张颖震:《中国历史秘闻轶事》,济南:山东画报出版社2002年版。
② 李伶伶:《梅兰芳评传》,上海:上海古籍出版社2011年版,第72页。

大精深,给了他深厚的文化滋养和表演借鉴,这才使他左右逢源,择善而从,融汇了京昆之美感,形成了大家之气象。

2. 京昆齐芳后的京剧新景观

梅大师立足昆曲背景之上的文化背景,正好对于京剧的改革、发展和丰富,体现出京昆齐芳后的京剧新景观,做出了划时代的多方面贡献。

这一贡献的重要性,首先体现在把京剧行当以老生为重的传统表演格局呈现为生旦并重、相映生辉的"对子戏"面貌,形成了老生与青衣珠联璧合、相得益彰的新格局,正如方家所云:"民国初年伴随着旦角的崛起,梅兰芳的演出越来越多。当谭鑫培已有伶界大王之称时,梅兰芳还是一名默默无闻的少年。没想到十来年光景,便崭露头角,成为街谈巷议的名伶。"①昆曲当中小生与闺门旦的"对子戏"场面,到京剧中置换成为老生与青衣双峰对峙、相生相关的新面貌,更适合于演出人生悲欢、家国兴亡、朝政得失、时代变迁的袍带大戏。

其次,梅大师将抱着肚子主要表现唱功的青衣行,在导师王瑶卿的开创与启发下,成就为集青衣、花旦和刀马旦于一体的且唱且做、且演且打的新行当,名之曰花衫。这一新行当的产生,也与梅兰芳兼演昆曲闺门旦、贴旦和刺杀旦的跨行演出实践息息相关。

再次,梅大师把京剧艺术继承发展到新的高度,学习、创造和发展了以《贵妃醉酒》《霸王别姬》等一批折子戏为代表剧目的新经典。这些折子戏,允文允武、歌舞并重,在很大程度上是对昆曲折子戏的师范与看齐。

最后,梅大师将京剧艺术与昆曲艺术有机地结合起来,将京昆艺术作为一个有机的整体予以展示,从而把只有中国人能够欣赏的京昆古典艺术弘扬成为一门国际化的表演艺术,使得中国京剧与昆曲艺术受到了全球艺术界、政治界和具备审美通感的老百姓的一致好评。

梅兰芳的昆曲艺术,既是他在京剧艺术上开宗立派的重要前提,同时又将京昆艺术有机地结合在一起,形成了昆中有京、京中有昆的水乳交融的新的艺术格局。这就是他不同于一般京昆演员的大师情怀与艺术实践。在继承中出新,在保护中传承,在融汇中求发展,在创新中见传统,这就是梅派艺术海纳山容、包罗万象的真谛之所在。

因此,我们可以确切地说,仅仅称呼梅兰芳为京剧大师并不确切,较为贴切的称呼应该是"京昆大师梅兰芳"。

① 周传家:《谭鑫培传》,上海:上海古籍出版社2013年版,第180页。

五、梅、韩二圣对于中国革命的贡献

梅兰芳大师对于中国革命与现代化进程,对于京剧、昆曲等具备典范意义的中国文化艺术代表作的继承、保护、发展和国际化弘扬,都做出了不可磨灭的巨大贡献。

1. 为留法学校义演捐款

提到梅兰芳与中国革命的关系,大家都熟知其抗战期间蓄须明志、决不为日寇献艺的高尚爱国情操。但是他对于中国革命、对于中国革命的国际化与现代化的贡献,一般人关注得较少。实际上,作为京昆大师,梅兰芳还与昆曲大师韩世昌等人一起通过义演筹集善款,为中国革命在留法人才培养上做出了巨大贡献。

国民党四大元老之一李石曾(1881—1973),是北方昆弋班社根据地高阳县布里村人。此公早在1902年便留学法国,一直从事中国留学生赴法留学的精英人才培养事业。他还发下宏愿,一定要在家乡创办一所中国"留法勤工俭学会预备学校"。

1917年8月,位于保定市高阳县西演镇布里村东南部的布里留法工艺学校一经正式成立,便开始招生宣传。办校固然好,但是在乡下办学殊大不易。校舍要建造,老师要薪水,学院要吃饭,出洋要经费,样样都要钱。当学校经费无以为继的时候,李石曾在多方筹款的过程中灵机一动,向梨园中享有盛名的青年俊彦梅兰芳和韩世昌这两位声名鹊起的京昆表演艺术家求援。

听说是要为出国留学人才办学校、筹善款,梅、韩二人便义不容辞,联袂献演。1918年6月18日,24岁的梅兰芳与21岁的昆曲名家韩世昌为了支持留法学校,不辞劳苦,并肩筹款,他们在北京的江西会馆联袂演出多场京昆剧目,将演出所得的1500多元大洋尽数捐献给李石曾先生,直接促成了中国第一所留法勤工俭学预备学校的建立。

参加义演的京昆艺术家们,除了挑头的梅、韩二位之外,还有姜妙香、侯益隆等名家的加盟。京城的各色人物钦佩梅、韩等人的品德及其支持办学的举动,纷纷购买义演的戏票。1500多元大洋的筹集,给濒临倒闭的学校打了经济上的"强心针",于是学校当月就开始大兴土木,筹建新址。著名教育家蔡元培为学校题词为:勤于做工,俭以求学。

2. 缔造中国革命人才基地

该校成为早期共产党人人才培养的重要基地。毛

泽东、蔡和森、周恩来等人从不同方面鼓与呼,大力倡导青年学生赴法"勤工俭学",学习新的工艺,更新世界观念。毛泽东本人就先后在北京、保定等地来回奔走,广泛联系青年学子到布里留法工艺学校去上学。

1918年10月10日,毛泽东送蔡和森、颜昌颐等一批湖南学生赴布里留法工艺学校求学。蔡和森因为国文底子好,在担任南方班文科教员的同时亦教亦学,苦学法语。翌年夏天,布里留法工艺学校又招收第三批学员40余人,其中南方班里的江西、湖南生源明显偏多。

这一留法学校先后资助周恩来、陈毅、邓小平、巴金、徐悲鸿、钱三强、冼星海等数百名各界精英人赴法留学,为中国革命和中华崛起、为中华文化和中华科技储备了大量栋梁之材,撑起了一方培养具备国际视野和世界情怀的人才的天地,并为中华人民共和国培养了多位第一代和第二代领导人。青年毛泽东也曾动员和护送学员们到过该校,但是他自己权衡再三,最终没有下定决心赴法留学,而是留在本土"看家",与远行欧洲的战友们在不同的纬度上共同成长。

也许用毛泽东的《卜算子·咏梅》来形容梅兰芳和韩世昌的高尚品格最为合适:"俏也不争春,只把春来报。待到山花烂漫时,她在丛中笑。"中华人民共和国成立之后,梅、韩二人从未因此自命不凡,从未就此争功邀宠,从未因此讨价还价,这才是真正的大家风范和文化品格,这也是中国古代圣人的兴学情怀在现代生活当中的真实体现。正是从此意义上言,我们说,梅兰芳、韩世昌二人有着圣人一般的兴学义举与高尚品德。

总览全文,我们对梅兰芳先生的认识,不仅仅是基于京昆大师和荣誉博士的头衔,更在于梅派艺术包容京昆和其他地方戏艺术的百川归海般的气度,还在于其对于传统戏剧遗产保护出新的立场、态度,以及有效实践、不断超越的攀登践行。

当然,我们尤其不能忘怀的是,梅兰芳等京昆艺术大师对中国革命在特殊时期的国际化人才培养方面、在共和国几代领袖人物的陶铸方面所做出的辛勤付出和巨大贡献。

不能说没有梅兰芳等大师的义演就办不成中国最早最好的留法学校,但正因为有了他们的支持,中国革命早期的人才培养事业才进行得如此顺利,发展得如此迅猛,前景才会无比宽广;中国革命早期领袖人物的国际视野和全球胸怀才会在这一平台上得以充分拓展,未来的共和国雏形已经于此可以见出诸多的端倪。

2015年5月18日

(转载自《京剧的文学·音乐·表演》,文化艺术出版社2017年版)

一生只为昆剧
——蔡正仁艺术访谈

钮君怡

> 我这一辈子,只做了一件事,演昆剧唱昆曲。我这一辈子,也只有一个身份,昆剧演员。
> ——蔡正仁

时间:2014年10月—12月
地点:蔡正仁寓所
采访对象:蔡正仁
采访人:钮君怡

艺 术

钮君怡(以下简称钮):蔡老师,我们知道昆剧小生虽然是一个行当,却要饰演各种各样的男性角色,有少年书生,也有暮年帝王。书生,要求具备书卷气,这也是您的老师俞振飞大师最为人所称道的;帝王,要求有雍容堂皇的气度,您又被人称作"活唐明皇"。请问,您是怎么琢磨人物,培养这样的舞台气质的呢?

蔡正仁(以下简称蔡):这个问题很难回答,气质的问题,不是故意学故意练就会有的。俞老的书卷气,那是一绝,我学得不够。俞老出身书香门第,从小受熏陶,满腹诗书,在台上自然流露出书卷气。他不是演的,那是他本身就具有的,也不是哪个老师教出来的。其实,俞老的"书卷气"是因为演京剧小生而被人称道的,因为他掌握了几十出昆剧小生戏,再演京剧小生,就显出优势,因为昆剧本身就是一个充满书卷气的剧种。

昆剧的小生戏,尤其是巾生戏,无论是表演,还是唱念,无处不体现着"书卷气"。我想强调的是,"书卷气"是完整的人物气质,是演员唱、念、做、表融为一体所体现出来的舞台气质,并不是单纯哪一个动作、哪一个眼

神表现书卷气。还有，表现"书卷气"必须自然舒服，如果故意为之，或者说故意做某个动作，就会给人感觉生硬、呆板。"不舒服"，是书卷气的大敌。

钮：那么这种完整、自然的"书卷气"怎么培养呢？

蔡：我认为主要是两条，一是深厚的基本功，二是对人物的深刻理解。

昆剧有非常规范、系统的唱、念、做、表，而且不同人物不同行当，都有相对固定的表演方式和演唱方法。前辈演员已经设计好了，巾生是这样的动作，官生应该是那样的动作，出场、走路都不一样。比如说拉山膀，小生的手伸出来应该四指自然并拢，与大拇指形成一个弧度，自然潇洒。不能五指张开，五指张开就是花脸动作了。比如说走台步，大踏步、高抬腿、摇头晃脑，那一定不是书生。青年书生，他的步子一定很有分寸感，离开地面也不会太高，哪怕他非常兴奋、激动，都必须有分寸。大官生，演皇帝，步子就要大方稳重有气势，无拘束，感觉整个世界都是属于他的。这就是昆剧的程式，来自生活，加以艺术夸张和美化，形成了各个行当的程式。基本功里当然还包括演唱，虽然说都是小生，但巾生和官生的演唱是有很大区别的。你基本功练好了，自然就有几分像了。

从内在来说，是对人物的深刻理解。你演唐明皇，基本功很好，动作很帅很有气势，但是你对这个人物理解很粗浅，仍然无法塑造一个完整的成功的唐明皇。昆剧的每一句唱、每一个动作、每一个眼神都是有内容的，都是从剧情和人物出发的。揣摩透了，表演出来就会自然、生动、感人。我们有时候也会听到有人评价：这个小生在台上怪怪的。为什么会"怪怪的"？很有可能就是他的动作、眼神学得不够规范、不够完整，或者是死搬硬套，没有内容。

深厚的基本功加上对人物的深刻理解，是表现出"书卷气""帝王气"的关键，也是演好人物演好戏的关键。

钮：我知道有很多昆剧演员都学习书法、古琴，您觉得对培养舞台气质有帮助吗？

答：当然有帮助。如果一个小生演员在具备以上两个条件的基础上多读书，学习一些其他艺术形式，自然更好，从自身气质上靠近"书生"，所谓"腹有诗书气自华"。你能使用的艺术手段多了，也有利于更好地理解剧本和人物，有利于舞台表演和创作。所以，演员必须不断提高自身的艺术修养。但是，本末不能倒置。

钮：我们知道除了《长生殿》《牡丹亭》，您还擅长演出《写状》《乔醋》《评雪辨踪》这样"接地气"的戏，带点喜剧气氛，人物也非常可爱，用现在流行的词就是"萌萌"的。您觉得，演这样一类角色的关键是什么？

蔡：是的，这类戏我演得也很多，《跪池》也算这一类。其实昆剧里有各种各样类型的剧目和人物，不仅仅有《长生殿》《牡丹亭》。从人物行当来说，《写状》的赵宠和《乔醋》的潘岳是小官生，《评雪辨踪》的吕蒙正是穷生，《跪池》的陈慥是巾生。这几个戏看似很轻松，其实学问很大。要让观众看着觉得既合情合理，又可爱舒服，非常难。

这类戏有个特点，都没有大段或者特别难的唱，也没有特别繁复的动作，人物也不是那么复杂。宽泛地讲，还是要具备深厚的基本功和对人物的深刻理解。就我的舞台经验来说，演好这类人物有三点很关键。

第一是出场，要舒服、自然、漂亮，总体是一个被观众接受和喜爱的形象。然后才是听你唱念，看你表演。千万不要小看出场的几步路，或者就是抖抖袖子之类的动作，那是你全部舞台形象、气质的呈现。这个包括你天然的外貌、你的气质，着装化妆，以及基本功；还有你对人物的理解，出场时人物是什么情绪，是自信的、悲伤的，还是春风得意，等等。当年，我在戏校看俞振飞和朱传茗老师的《评雪辨踪》。俞老一亮相就把我镇住了，那么漂亮舒服，吕蒙正还是个穷生。俞老有多厉害！第一个亮相很重要，决定观众对你的第一印象。我教《断桥》许仙的出场，可能就要教几天，就练那几步路，几十遍上百遍地练。出场对了，才往下教。

第二是人物定位。《写状》里的赵宠和李桂枝，新婚夫妻，正是甜蜜的时候。所以看到妻子伤心哭泣，赵宠又是着急又是心疼，这两点要表现出来。有人说，老丈人都要被问斩了，小夫妻两个还在打情骂俏，不合情理啊。那么还有一点，赵宠心里是有翻案把握的，他问清了事情的来龙去脉，心里有底了才去逗李桂枝。演员要把这些演出来，让观众感受到，那么人物就舒服了，也就可爱了。再说《跪池》，陈慥怕老婆怕成那样，为什么？他把老婆的又打又骂当作一种享受，现实生活里是不是也有这样的夫妻？俗话说打是亲骂是爱，是一种表达爱的方式。两个人争那个棍子，一不小心棍子掉了，柳氏手也震麻了。陈慥怕夫人的指甲弄坏了，心疼，就上去吹。柳氏一甩袖子：谁要你吹？陈慥就嘿嘿地笑。柳氏不是真讨厌，是嗔怪；陈慥也不是真怕，是心疼，怕里带着爱。还有《乔醋》里的潘岳，虽然有了新欢，但是没有减少对井文鸾的爱和尊重，更没有想过抛弃她。反过来说井文鸾，她也没有哭哭啼啼，一哭二闹三上吊，她对潘岳是信任的，真心想促成潘岳和巫姬的好事。潘岳心虚

的是，他把和井文鸾的定情信物转送给了巫姬，做错事了，所以有点害怕。演员要把这些细腻的情感表现出来，戏就好看了。

说到底还是你对人物的理解有多透多细。昆剧的每一个动作、每一个眼神、每一句唱，都有潜台词，都有人物的感情在里面。这种细腻，是昆剧特有的。人物是立体的，有好几个层面，就看你理解了多少，悟到了多少，又能表现出来多少。这取决于演员的舞台历练和人生经验。十几二十岁的时候演这类戏，年轻漂亮，自然好看，观众喜欢。我们六七十岁了还在演，观众还喜欢，他们看的就是这些细节，演得入情入理，亲切，真实，可爱。

第三是把握人物和舞台的节奏和分寸，和对手演员的配合非常重要。这几个戏，都是生旦对儿戏。演员之间，动作、眼神、唱念，怎么接，什么时候接，差一秒就不舒服，少一点多一点也不舒服。就是一样的动作，一样的唱念，不同演员配合起来就会有很大的差别，甚至是天壤之别。这个就很难说了，还是演员的领悟能力和表现能力。

钮：您好像特别喜欢《班昭》和马续这个人物。马续完全不同于您平时饰演的书生或者皇帝，也不是这个戏里的第一主角。他对您而言，有什么特别的意义？

蔡：《班昭》是昆剧难得的新编历史剧，在昆剧发展历史上，类似的戏大概只有俞老和言慧珠的《墙头马上》，还有上海昆剧团的《司马相如》。

上海昆剧团也搞过一些新编戏，但是没有像《班昭》这样带给我们那么多高级别的奖项：中国戏曲学会奖、国家舞台艺术精品工程等。得到观众的肯定也比较多。那时候，我是上海昆剧团的团长，这个戏对我而言，自然意义不同。

从个人表演来说，我非常喜欢马续这个角色。他完全是一个新创作的人物，没有传统折子戏做基础，有很多生活化的表演，是挑战，也很过瘾。马续的人物跨度很大，从一个年轻的书生一直演到到两鬓衰白。他最初不是老师心目中最优秀的学生，也不是小师妹首选的丈夫人选，但是故事演到最后，我们发现他恰恰是那个最坚定最执着最无私的人。当他完成了所有他认为应该做的事情后，孤单凄凉地死去，没有轰轰烈烈的结局。我对他高度的思想境界非常佩服，知识分子能做到马续这样的实在不多。

钮：演马续和演唐明皇、柳梦梅有很大不同？

蔡：我演唐明皇、演柳梦梅，当然也会体会人物，尽量在人物感情和形象上靠近他们。但是，说实话，很难达到高度共鸣。而马续这样的人，在现实生活中是存在的，不是高不可攀，但细想想又觉得做到很难很难做到。这个人物，我演一次，就被他感动一次，被他教育一次。他是我一生所要追求达到的榜样和目标。我不是说漂亮话，他真的是我为人处世和艺术追求的榜样。生活里有一些事情或人，乍一眼看很美很有吸引力，但看多了也不过如此；但有一些人、事，开始时觉得平凡无奇，但是越看越美丽，深入接触，就越觉得他的重要和美好。马续就是这样的人物。

马续无怨无悔地牺牲，而且戏里没有故意拔高，而是通过情节一层一层很自然地塑造了这么一个人物。一生当中，能在舞台上演一回马续这样的人物，我很知足。有时候我演着演着眼泪就在眼眶里了，我很少这样。他的内心非常丰富，是一个从灵魂深处触动我的角色，别的戏很难有这种触动。

钮：我们发现，您最近几年特别强调昆剧演员的唱念，提倡"俞家唱"的传承和研究，您是怎么考虑这个问题的？

蔡：我不是最近几年才开始强调唱念的，是从我开始学习昆剧时就有这个意识。特别是后来教学生，我对学生的唱念训练非常严格。我教"昆五班"，一次四节课，前面两节就是带着他们唱，纠正咬字发音，练嗓子，等等。可能昆剧界像我这样要求的老师也不多吧。现在普遍认为昆剧的艺术特点是"载歌载舞"，似乎你身段动作漂亮了，唱念差一点问题也不大。大错特错！我始终认为，戏曲戏曲，唱应该是最重要的。但是，我们昆剧界一直存在着轻视唱念的问题，有历史原因，这个问题将严重影响昆剧的发展。值得欣慰的是，最近几年关注这个问题的人越来越多了。

钮：那么，您觉得目前昆剧唱念的问题主要表现在哪些方面？

蔡：比如说咬字，我们要求是字头、字腹、字尾都要唱清楚。尤其是出口和收音，有的演员出口是对的，收音就不注意了。比如说，"则为风月暗消磨"的"磨"（mó），有人唱着唱着收音就变成"ou"了；"似水流年"的"流"（liú），一不小心收音就成了"ao"；"袅晴丝吹来"的"来"（lái），拖腔的时候应该始终保持字尾"ai"，可是我不止一次听到收成"en"的，演员不注意。这样的问题太多了，可能是疏忽了，也有可能就是不知道。观众听着不是那么明显，零点几秒，一闪而过。但是失之毫厘，谬以千里，差太远了。我有时候坐在下面听，如坐针毡。

还有耍腔，最普通的"撒腔"。35332，很多人都唱成了34332，唱半音了。错了，你唱的是南曲，南曲是没有4

和7这两个音的。原则上就错了，混淆了南曲和北曲。这样的传承是对的吗？不对，走样了。有多少演员，甚至教学的老师，意识到这个问题？

看似都是小问题，可是危害无穷啊。我能熟视无睹吗？还是振臂高呼？我觉得我们这一代昆剧人应该站出来大声疾呼，引起重视。我觉得我以前太含蓄了，喊得不够大声。

再比如说，戏曲念白的尖团字。"尖团分明"，原来是唱曲的基本要求，但现在有些演员嘴里已经没有尖字了，这对不对？我觉得不对。现在我的老师们已经不在了，要靠我们这辈演员来思考和解决这些问题。

关于演员的唱念，我还想提一个问题，就是小话筒。以前我老师那个时候是没有的，最多在台口放几个话筒，我们也差不多。戴小话筒是最近十几年的事情吧，有时候演员声音的好坏，一半控制在调试音响的专业人员手里。剧场里有时候音响调得太响，演员声音的美感、咬字发音的细节都被吃掉了。这是目前出现的新问题。这看似和演员唱念无关，但又直接影响了你的舞台表现。有了小话筒，实际上影响了演员自身唱念的水平。有多少演员拿掉小话筒还能唱的？要打个问号。我以前严格要求上昆的年轻演员在团里小舞台演出，不能戴话筒，要靠肉嗓子。演员声音和气息的控制，都要靠真本事，不能靠设备。

我还只是举了几个比较普遍的例子，实际存在的问题很多。

钮：您觉得怎么才能改变或改善这种情况？

蔡：就我个人而言，就是在教学生的时候严格要求。再者就是提出一个唱念的标准，大家都可以来学习参考。俞老写过两篇文章，《习曲要解》和《念白要领》，《振飞曲谱》里收了。有多少人读过、研究过？上面我所说的问题，在这里面都能找到答案或者线索。昆剧发展需要一个唱念的标准，有这个资格的就是"俞家唱"，从叶派唱口，到俞粟庐，再到俞振飞，一路传下来的唱法，值得我们进一步总结研究，推而广之。比如说俞老师总结的十六种腔格，对现在的演员来说太难。有些比较类似，我认为可以合并，总结出10种左右，便于大家参考。

这些问题，我以前说得太少，想得太少，写得太少了。而这些问题，不说出来，不解决，影响昆剧的发展。

我们已经做了一些事，出版了一些资料。比如说我在台湾曲社做了一系列"俞家唱"的讲座，他们挑选了一些内容制作成了光盘。还有我的老同学顾兆琳，曾经自费录制了讲解《习曲要解》和《念白要领》的CD，送给学生、昆剧爱好者们。但这些还远远不够，对"俞家唱"的总结要更系统，更有理论的深度。这个是我以后重点要做的事情，但绝不是我一个人能做到的。希望我们的努力能够引起更多专业演员和爱好昆剧的人来关注，形成一定的气候，才有可能从根本上改善或解决。

管理

钮：您当了18年上海昆剧团的团长，您觉得最困难的是什么？

蔡：昆剧是一个很难很难的事业，做昆剧院团的领导人是难上加难。最难的是经费问题，就像一块巨大的石头，始终压在我的头上，随时能把我压垮。要排戏，要发工资，要行政开支，都是钱。可是钱从哪里来？国家和政府已经是重点扶持我们昆剧了，拨80%的经费，那么还有20%呢？现实情况是演一场赔一场，我是真没办法啊。常常逼得我向上面要，要不到就借，拆东墙补西墙，好几次走投无路。团里那么多演职人员，每天排练演出，进行艺术创作。我说为了昆剧的发展和传承，大家要有事业心，要有责任感，结果发不出工资，或者工资打折，我怎么对得起他们？

第二难是人才问题，人才培养和人才交流的问题。道理都懂，人才要交流才能成长、成熟，但是因为编制、户口等等问题，实际上没办法进行。

钮：您觉得症结在哪里？

蔡：我觉得症结在于体制和机制。文艺体制改革进行到今天，还没有找到一个理想的完善的模式。体制改革一直在进行，中央、地方都在做各种努力和尝试。江苏省昆剧院是一个例子，我们上海的张军昆曲艺术中心也是一个例子。现在，无论是经费问题，还是人才问题，都有很大改善。比如说人才流动，确实比以前宽松了。院团能够输出人才，也能引进人才。上昆就向北方昆曲剧院输出了小生演员翁佳慧，也从江苏省昆剧院引进了旦角演员罗晨雪。但是，整体来说，问题没有真正解决。戏曲院团到底是事业，还是企业？如果是事业，能不能全额保证经费？如果是企业，那么靠演出能养活自己吗？所以，"革命尚未成功，同志仍需努力"。

钮：那么，您当团长最有成就感的是什么？

蔡：排出一台戏，得到了观众的欢迎、专家的好评，这就是当团长最高兴的事了。艺术院团，就是出人、出戏这两件事。上海昆剧团这么多年排了很多戏，观众喜欢，得奖的也很多。我们有好几个版本的《长生殿》《牡丹亭》，新戏有《司马相如》《班昭》《伤逝》《一片桃花红》，整理剧目有《邯郸梦》《一捧雪》《琵琶记》等，还继承了很多传统剧目。人才方面，"昆三班"整体接班，现

在上海昆剧团是全国昆剧院团中行当最齐全、阵容最整齐的。这是我比较自豪的。

钮：您又有哪些遗憾？

蔡：我当团长18年，最大的遗憾是六本《牡丹亭》的夭折。很多人可能都不知道，我们上海昆剧团曾经在1998年排过一个全本五十五折的《牡丹亭》，分六天演完。当时是和美国纽约林肯中心合作，计划作为他们艺术节的开幕演出剧目，然后世界巡演。这是一个伟大的创举，其他戏曲院团没有做过。8个多月，我们把戏排出来了，克服了种种困难。就在马上要出国演出的时候，由于种种原因，夭折了。这是我的终身遗憾。如果去了，上海昆剧，乃至整个中国昆剧的格局，就不是现在这个样子了。

还有一个遗憾，我到现在为止，拍了三部昆剧电影：《桃花扇》《班昭》《长生殿》，可惜一部都没有公映过。2008年拍了《桃花扇》，是和杨春霞合作的，京昆合演；《班昭》是2009年拍的，张静娴主演，我演马续；《长生殿》是上海昆剧团的精品剧目，2012年年底也拍摄完成了。据说《桃花扇》曾经在中央电视台的电影频道放过两次，都是在半夜。我没看到，杨春霞说等她发现时已经演到尾声了，也不方便打电话告诉朋友来看。三部电影都拍得很好，也很辛苦，尤其是最近拍摄的《长生殿》。我希望能正式公映，或者有一家电影院能专门放这类戏曲艺术电影，观众能进电影院看我们的昆剧。

传　承

钮：2014年是"昆大班"从艺60周年，您作为"昆大班"的一员，怎么评价"昆大班"这个团体在昆剧发展史上的价值和地位？

蔡："昆大班"在昆剧的发展史上起到了承上启下的作用，这是毫无疑问的。2014年，我们这个班从艺整整60周年，在上海举行了盛大的纪念活动，我很感动，也有感慨，也在思考这个问题："昆大班"到底为昆剧的发展做了些什么事情？起到了怎样的作用？

昆剧发展到今天，已经和当年苏州昆剧传习所的时候完全不一样了。现在的昆剧和60年前的昆剧已经有了很大的不同，无论是唱念，还是表演。昆剧，60年前是奄奄一息的状态，发展到今天，已经能够跟上时代的步伐。无论从艺术成就还是艺术影响来说，昆剧可以和具有时代意义的剧种，比如说京剧，相媲美，相比肩，这是"昆大班"所代表的这一代昆剧演员努力奋斗、艰苦探索的结果。当然，从社会普及性和受众的广泛性来说，昆剧确实还需要努力，这里也有剧种特质的问题。

而且，"昆大班"不是某一个人艺术成就高，而是作为一个集体，各个行当都出现了一流水准的艺术家，每个人身上都带着一批传统戏和新编戏，每个人都培养着来自全国的学生。这个在当今戏曲界，不能说绝无仅有，那也是罕见的。

钮：您能具体说说吗？

蔡：首先，"昆大班"创派了大量剧目。"传"字辈老师有《十五贯》，俞振飞老师有《牡丹亭》《墙头马上》，而"昆大班"排出了《长生殿》《司马相如》《班昭》《邯郸梦》《琵琶行》等，每个人都能列举一串。其次，不管是个人，还是剧目，都得到国家级的大奖，几乎囊括了所有戏曲能得的奖。还有，把昆剧艺术带到了国际舞台，"昆大班"出访了许多国家，最近一次是四本《长生殿》在德国科隆演出。最后，对学生的培养，"昆大班"不仅培养了上海的"昆三""昆四""昆五"三班，全国昆剧院团都有我们的学生，而且还在不断传承。

如果说"昆大班"从"传"字辈老师、俞振飞老师手里接过了昆剧，昆剧发展到了现在还是奄奄一息，或者远落后于这个时代，那么"昆大班"就没什么太大价值。"昆大班"的成绩和贡献有目共睹，作为昆大班的一员，我非常自豪。

钮：听说当年俞振飞大师属意您的儿子报考戏校学习昆剧，您没同意，为什么呢？

蔡：确实有这事。我的儿子和"昆三班"相同岁数，当年俞老一连说了三次，让他去考戏校，但我没有接受老师的意见。我的儿子嗓子条件不错，能唱戏，是块唱老生的料。但是，我判断他要成为一流演员的可能性不大。当演员不是那么容易的，尤其是昆剧演员。光嗓子条件好，那是远远不够的。

钮：在您的手里，培养了"昆三班""昆四班""昆五班"三代昆剧演员，您在各地院团也有许多学生。您认为挑选昆剧演员的基本条件是什么？要成为一个合格、优秀的昆剧演员又要具备什么条件？您现在对学生的期许和要求又是什么？

蔡：戏曲演员的挑选确实比较严格，尤其是昆剧演员。嗓子、扮相、个头，模仿能力、接受能力、领悟能力等，都是必需的。而要成为一个优秀的昆剧演员，我认为，除了必要的业务条件以外，还要具备两点：一是爱，二是奉献精神。有爱，才能奉献。以前这个我们提得比较少，现在应该重点提。以"昆三班"为例，一共60来个，留下来三分之一。有三分之一是自然流失的，确实不适合干这行；也有三分之一自身条件很好，但是不喜欢，前功尽弃。一个昆剧演员的成熟周期是15到20

年,学校里学8年,毕业入团再实践8年10年,才能像个样。30岁,在其他行业可能都是部门领导或者小有成绩了,但在昆剧演员来说,还只能说像个样。经得住8年科班,守得住20年寂寞,还未见得能成为舞台中心的主角,如果没有对昆剧深深的爱,没有一点奉献精神,谁能坚持?而且,昆剧现状还没有达到理想状态,还需要从业者奉献,才能生存发展;也就是说,昆剧还不能给绝大多数从业者带来令人满意的名和利。所以,我对学生的要求就是,刻苦努力,准备好为昆剧奉献终身。

钮:从"昆三班"到"昆五班",从人才培养角度来说,进步在哪里?有哪些有益的经验?

蔡:这三班昆剧演员都是上海市戏曲学校培养的,毕业后基本都进了上海昆剧团。在全国范围内,是比较系统的培养模式了。我觉得在戏校里最重要的就是:练好基本功,多学传统戏,尽可能地多演出。进团之后,还是这三条,但是顺序反一下。要给年轻人足够的机会和舞台,他们才能成长。条件成熟了可以参与一些新编戏或原创剧目。

"昆五班"是戏校招收的第一个本科班,10年制,中学连着大学,毕业时具备本科学历。这可以说是昆剧演员培养的一个进步。"昆三班"当年毕业的时候是中专文凭,无论是自身文化修养,还是职称评定,都遇到很大问题。所以,他们都是进团以后再去进修,现在很多都是本科,甚至是硕士学历。而且,昆剧需要高素质的演员,中专肯定不够。"昆五"是第一批,还有很多地方要改进。比如说,初中、高中、大学,尤其是大学,我们应该教什么?什么人去教?怎么教?怎样才能更科学,更符合昆剧艺术规律?这些问题有待进一步探索。可惜,"昆五班"今年都毕业了,下一班什么时候招,还是未知数。

钮:您觉得昆剧人才培养还存在哪些问题?

蔡:人才培养,关系到昆剧的生存和发展。现在存在很多问题,师资是大问题。被认为师资条件最好的上海,问题也很严重,一个是师资紧缺,一个是行当分布不匀。昆剧绝对不仅仅是"三小"戏,即小生、小旦、小丑戏。从昆剧发展历史来看,原来行当相当丰富,而且是文武双全。只不过近百年来,昆剧衰落了,行当也不全了。

昆剧缺的还不仅仅是演员,各方面人才都很紧缺,作曲、编剧、乐队、舞美等。昆剧是个综合艺术,缺一不可。昆剧要健康发展,还需要有能力有远见有全局观念又懂业务的管理人才。

昆剧界必须正视这些问题,而且要共同努力来解决。要有一个强有力的,能调动各个院团、各种资源的部门或组织来统筹协调,不能局限于小圈子,不能为个人名利,否则昆剧仍然很危险。

钮:昆剧传承,一直是大家关注和讨论的问题,您觉得怎样的传承才是积极有效的?

蔡:"传承"可以拆成两个字来看,"传"是老师教,"承"是学生学,传承必须要有好的老师和学生,但并不是说有了好的老师和学生,戏就能传下去。"承",仅仅是学会了,还不能算。必须是学生学了,融会贯通,化作自己的东西;通过一定时间的舞台历练,成为他的代表和常演剧目,并加以发展;再有一批学生向他学习。这样才能完成了一个周期的"传承",才是积极有效的"传承"。而我们很多传统戏的"传承",仅仅停留在老师教了、学生学了这个阶段。学生学了之后汇报演出一两次,甚至从来不演。比如说,2006年夏天,在上海举办了一个全国昆剧小生演员培训班,我教了《琵琶记·书馆》,学的人倒是不少,学完了,汇报演出。可是,他们回到各自院团后就没消息了。我后来问了问,有很多回去了连排都没排,更不用说演出了。学的东西不排不演,很快就生疏了,估计现在也忘得差不多了,非常可惜。我认为这样的"传承"是不完整的。

再拿我自己举例。俞振飞老师的昆剧代表剧目我都学了,大部分是我常演的,比如说《惊变》《迎哭》《见娘》等,观众比较认可,而且经过我和我的同事、搭档的努力,这些戏都有所变化和进步。像《长生殿》,我们不仅排了大戏,而且有四本,有精华本,还拍成了电影。我又把这些剧目传给了我的学生,不仅有上海昆剧团的学生,还有其他昆剧院团的学生,他们都在演,都在实践。我想我是完成了一个周期的"传承"。但是,俞老的京剧代表剧目,我学了,也演了,但是我没有系统地传给学生。所以,我在俞派京剧小生方面的"传承"是不完整的,我还要努力,还在努力。

钮:您最近几年指导了好几个新编戏,比如上海昆剧团的《景阳钟》、江苏省昆剧院的《南柯梦》、北方昆曲剧院的《红楼梦》,影响很大。您怎么评价这些戏对于昆剧发展的意义?也有意见说,昆剧要保持原汁原味,并不赞成新编戏,您怎么看?

蔡:我从艺60周年,也参与了很多新编戏,有的留下来,有的没有留下来。首先,我们得明确"新编戏"的概念,哪些戏属于新编戏。我认为可以分为两大类:一类是严格意义上的新编戏,完全"原创"的剧目。比如说上昆的《班昭》和《司马相如》,剧本、音乐等都是新创作

的。北昆的《红楼梦》，原来有小说，昆剧也演过这个题材，但是剧本和演员的表演基本属于原创，也可称为新编戏。第二类是整理、改编和缩编剧目，有传统戏基础。这类往往也会冠以"新编戏"的名头，因为有今人的创作在里面。最典型的就是《牡丹亭》《长生殿》这类传统经典大戏，有比较丰厚的传统基础。尤其是《牡丹亭》，至今整理、改编、缩编的版本有十几个，上昆就有五六个。最近创排的，上昆的《景阳钟》和南京的《南柯梦》，都是比较成功的整理改编剧目。《景阳钟》以《铁冠图》中《撞钟》《分宫》《乱箭》等传统戏为基础，《南柯梦》的传统戏基础弱一点，只有《瑶台》。

我说这些是要强调，不管是哪一种新编戏，都离不开扎实的传统基础。有些新编戏排出来，不像昆剧，为什么？就是因为丢了昆剧的传统。昆剧的传统太深厚了，不管是剧目，还是唱、念、做、表。你传统的东西没学好，就不要轻言"新编"。所以，就昆剧目前的状况来说，我认为最重要的是学习抢救传统剧目，并在此基础上整理、改编、缩编；新编戏可以搞，但不宜多搞。

生　活

钮：我们知道您退休之后更忙了，日程排得很紧，甚至一天被拆成上午、下午、晚上，您为什么要这么辛苦？

蔡：是的，我的日程排得很紧，主要是教戏、排戏、演出，还有讲座之类的。只要时间允许，我都尽可能地去做。为什么？因为我是一个昆剧演员，我对昆剧有责任。这不是说大话，说大道理，是一个最简单的道理。我的老师们为什么全心全意地教我？他们就是为了把昆剧传下去。

这种责任感我不是从开始就有的。有时候看看一些有钱的朋友，活得那么潇洒自在又舒服，想想自己，学戏演戏多苦啊。别以为文戏演员轻松，喊嗓子练身段，哪样不苦？尤其是在工作中遇到重大困难或挫折时，心里就会不平衡。当初为什么选择了这么一条苦不堪言的道路？还学了戏曲当中冷僻小众的昆剧，如果我学的是京剧，甚至选择做影视演员，是不是要好很多呢？后来发现这是我自寻烦恼，这种不着边际的想法不仅对解决现实问题毫无帮助，而且还严重影响工作情绪和生活情绪。这样多次反复，我渐渐意识到：一个人的时光是有限的，你如果常常陷于非分的幻想，想些办不到的事情、无法改变的事情，只有百害而无一利。我对自己说：蔡正仁啊，你还是老老实实地做好一个昆剧演员吧！你唯一能做好、应该做的就是好好唱昆曲演昆剧，把昆剧传下去。

我对昆剧事业的责任感和使命感，从三心两意到两心一意，再到一心一意，经历了痛苦的挣扎和磨砺。我现在坚定地认为：我就是应该一辈子干昆剧，活一天就要干好一天。这是我的乐趣，也是我的幸福。而且，经过了那么多年，我对昆剧艺术确实产生了一种深厚的感情，有时候音乐一响，我就会情不自禁地沉醉其中。艺无止境，你越是投入其中，你就越觉得其乐无穷。学生想学戏，我就去教，他们有进步，排了新戏，观众喜欢，我就特别高兴。

钮：很多人都担心您的身体，您是怎么调整、安排的？

蔡：有时候确实很累。不过，我全身心投入其中，碰到一个困难解决一个困难，每前进一步都是光荣和幸福。我愿意做，想做，而且还能做，这就没有停下来的理由。至于我的身体，没什么大问题，定时吃药。这要感谢我的夫人，都是她照顾我，家里的事也都是她操心。她说我是"甩手掌柜"，确实是。到外地教戏排戏演戏，她都跟着照顾我。现在她年纪也大了，偶尔是我儿子陪我去。家里人都很支持，我就没什么后顾之忧。能干几年，就再干几年吧。

钮：蔡老师，昆剧现在有一批忠实的戏迷，成为一个固定的观剧团体。您也有一大批铁杆的"粉丝"，您和他们有怎样的交流呢？

答：昆剧现在有很多年轻观众，我很高兴。年轻人用他们自己的方式来宣传昆剧，普及昆剧，比如每次看完戏都把照片放到网上，还写剧评。我不会上网，但是我有所了解。上昆到德国科隆演四本《长生殿》，就有戏迷买了飞机票追到德国，我很惊讶，也很感动。我们也成了很好的朋友。昆剧有这样的观众，一定有希望。我还有一些年轻的朋友，不仅仅是戏迷，而且很专业，对昆剧有责任感。比如说我的《蔡正仁昆曲官生表演艺术》这本书，《俞派唱法昆曲经典唱段赏析》的DVD，是王悦阳和韩昌云两位年轻人做的，都是义务的，没有稿费，甚至自己垫付一定的经费，这也促使我更好地演戏，更多地演出。

钮：您觉得演员和戏迷之间应该是一种什么关系？

蔡：我觉得演员和戏迷就是鱼和水的关系。演员应该真诚地聆听观众的意见，不能高高在上，无视观众的意见。但也不能一味迎合观众，赚取廉价的掌声。我认为，高素质的戏迷，才能培养高素质的演员。

钮：您说到高素质的戏迷，昆剧一直以来有一批固定的观众是高级知识分子。

蔡：是的，这可能和昆剧本身的特质和历史有关。

从昆山腔的产生,到昆剧的鼎盛,就是一大批精通文学、音乐的高级知识分子参与其中的结果。昆剧本身文辞典雅,文学性很强,很精致很讲究,更适合文人士大夫来欣赏。昆剧和知识分子之间有一种天然的关系。100年前,昆剧奄奄一息,就是穆藕初、张紫东这些有识之士在苏州创办了"昆剧传习所",培养了"传"字辈老师,才有了我们。再到新中国,上海昆剧团成立,画家谢稚柳功不可没,他和夫人陈佩秋一直以来都非常关心昆剧的发展。著名作家秦瘦鸥,20世纪八九十年代,他常来看我们的戏,提出了很多意见。白先勇先生,为昆曲的普及推广做了很多工作。这样的人很多,我就不一一说了。还有,世界各地的曲社曲友,都是自发组织起来学习和推广昆曲。一些曲友在昆曲唱念上的研究和造诣,可能比专业演员还深。他们是昆曲的观众,更是昆曲的知音,为昆曲的发展出谋划策。他们对戏对演员,要求很高,也很挑剔,我们需要他们的意见,尤其是批评意见。

演戏演戏,那是演给观众看的。观众问题,现在还是昆曲发展的大问题。我们要吸引新观众,也要留住老观众。

我们谈了那么多,其实总结下来,主要就两个问题,昆剧发展的两个关键:演员和观众。我们还任重道远啊!

<div style="text-align:right">(以上内容选自《总持风雅有春工——蔡正仁》①)</div>

我演昆曲《卖兴》

<div style="text-align:center">刘继尧</div>

昆曲《卖兴》是徐凌云老师的精心杰作。徐老热爱孩子,从孩子身上获取了创作灵感,通过真切朴实的表演,刻画了一个鲜明动人的艺术形象——"来兴"。

"来兴"一角,徐老深得名师传授。几十年来,徐老在演出实践中不断革新创造,演来层层紧扣,感人处让你流下泪来,徐老演"来兴"达到了最高境界,徐老也因此被誉为"活来兴"。

1961年11月,江苏省苏昆剧团在无锡演出时,徐老自沪来锡,亲授了我们《卖兴》。教务组分配我学"来兴",金继家学"郑元和",陈继撰学"熊店主"。

1962年12月,《卖兴》和张继青主演的《痴梦》在江浙沪省(市)昆曲观摩演出大会上脱颖而出,引起了热烈反响,最后被专家、评委一致推选参加闭幕式上的优秀节目展演。

我在继承徐老"活来兴"的过程中,有许多心得体会,它引起了我难忘的回忆。

徐老演的"来兴"为什么如此活、如此逼真?我体会有两个原因:首先,是徐老对角色——"来兴"强烈的爱;再者,徐老经过精心设计磨炼表演出许多一看就像孩子、舞台效果强烈并又鲜明确切的身段动作。有了这两个重要因素,再加上徐老知识渊博、功底深厚,所以徐老演的"来兴"才能如此逼真,如此动人。

继承前辈的优秀表演艺术,必须要对前辈表演的特点加以深入理解。可青年演员由于知识浅薄,理解能力艺术修养还差,所以对前辈的表演特点,有时往往只能有所感觉,而不能正确理解。这样,在继承前辈表演艺术时,容易走弯路。

我在起初继承、学习"来兴"的表演艺术时,也走了一段弯路:一开始学习,我就努力在"形似"上下功夫,我只着重模仿徐老的一招一式,甚至连徐老的念白中带些其他口音都学像了。团领导和同志们看了响排后,感到我在外形上是学得很像,可总感到我表演角色缺乏感情,没有生命,演来不真实,不动人。

大家对我提出:应在"神似"上狠下功夫,并且应该结合人物和自身的条件来学习,不要一味追求外形相似强求酷肖,结果捆住了自己的手脚,做了形象的模拟。

听了领导和同志们的意见,我在以后加工提高《卖兴》时,既用心学了徐老的"形",更用心体会徐老的"神",结合了本身的条件,化身于角色,在和同台演员真正的交流中,一步步进入了规定情景。

① 《总持风雅有春工——蔡正仁》为上海市文学艺术界联合会所编之"海上谈艺录"丛书中的一种,钮君怡著,上海文化出版社2016年5月出版。

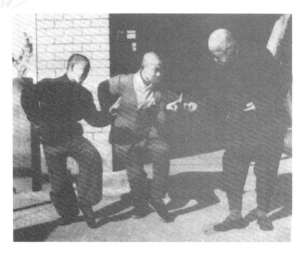

徐凌云教学

《卖兴》一折在舞台上总共演30多分钟,而到"来兴"上场还有20多分钟戏。如何在这短短的20分钟里把人物的思想感情、性格特征、矛盾冲突很清晰地展现在观众面前,并把观众的理解、联想估计在完成剧场效果的因素之内?这就需要在表演上抓住最突出、最动人的地方,加以着力的渲染和细致地刻画。

我紧紧地抓住了三点:首先是来兴听到"卖了"一段戏;再有是来兴哭别爹娘;最后是来兴离开在异乡客地、无依无傍时唯一感到最亲的熊店主。

在写这三点之前,我先来谈谈来兴的出场,戏曲里称"亮相"。像不像小孩,这里当观众一眼看到你的时候就要下评语的。在扮相上,一条小辫子、一根网巾边帮了演员不少忙。可如何通过一个"亮相"把规定情景和人物上场的任务密切结合起来,并使观众对来兴此时的精神面貌有所理解,这就需要一番匠心。

徐老给来兴设计创造了一个绝妙、精湛的亮相。当来兴在幕后轻轻地、无力地答应了一声——"来哉"后,用低着头、双脚"拖"的步子出场,在九龙口亮相。(现在,在演出时,我在亮相后又加了一个一看两只脏巴巴油滋滋的衣袖,不觉鼻子一酸,又沉下头走向台口的动作)这样,人物很快进入了规定情景,并把来兴此时没精打采、心灰意冷、急欲归家的这种心情展现在观众面前。

现在,我回过头来谈谈来兴听到"卖了"后这一段戏的表演。

郑元和想对我(角色)说:"我将你卖与此间崔尚书府中了。"可一时感到很难启口,又经不住我再三追问,就将我双手一推说:"你去问店主吧。"我一个小腾步,到了台头,回过头来,看了相公一眼,心想:相公今天神色为何如此难看,说话支支吾吾的?又想到现在俩人流落他乡,身无半文,穷困潦倒,债主逼债等情景,不觉鼻子一酸,啐了一口唾沫"呸!"朝着观众说:"一个人末穷勿得格,穷仔末连闲话俫说勿清爽哉。"回过头来,看见熊店主,就说"让我去问熊伯伯吧"。我走到熊伯伯身边,很郑重地问:"熊伯伯,倪相公眼泪包仔眼乌珠,欲言不语,啥个意思?"熊店主用很重的语调说:"你家相公嘛——?"听了熊伯伯这样重的语调,我心中一愣,想:不知出了何事?便走上一步"嗯"的一声。不料熊店主重重地叹了一口气"嗳!"这使我更奇怪了,我双手朝观众一推,内心独白是:"哪哼桩事体?"熊店主接着说:"只因在李亚仙家,将金银嫖尽。"唷,又是为了这事,我情绪又低沉了,指指相公,很感慨地说:"侪嫖光哉。"熊店主又说:"如今鸨儿要钱要钞。""啥格,骨格老花娘还拉笃要嘞!"我双手用锥钻拳,冲着上场门,又气又恨地骂老鸨。熊店主继续说:"一时又无从措办!"我一摸身边,连一个铜钱都没有,怎么办呢?我慢慢地回过来,用询问的眼光看着熊伯伯问:"格末哪处?"熊店主这才转向正题,指着我说:"只得将你……",我心里一紧,感到不安,用左手食指绕了一个小圈,指着自己的鼻子,双眼紧顶着他问:"拿我末哪?"(绕一个小圈为的是顾到那边的观众)熊店主提高了调门,双眼也紧盯着我说:"只得将你,卖与此间崔尚书府中了。"我在他念到"只得将你……"的"你"字上,身子往前尽量地倾,为的是表现心情更紧张、更不安。可在听到"……卖与此间崔尚书府中了"这一晴天霹雳时,我的心感到冷缩,我身子慢慢地往后退,为的是表现恐惧,怀疑,不敢相信,我用尽生平力气,朝地上重重地啐了一口唾沫,并用右脚踏住痰往后拖,还一边用右手做斩断的动作一边讲:"踏杀,斩断!"这个连续动作,徐老设计得非常精彩真切,是用来表现儿童认为这件事情"不算,不相信"的,我回过头来朝着观众大声说:"一个人卖啥仔,还好卖格?!"熊店主见我不信,就从衣袖里拿出银子、卖身文契时就给我看。我看到银子时先是一惊,当看到卖身文契完全紧张了,可我还是不敢、不愿相信。我推开了熊店主手中的银子和文契,回过身来,紧抓住郑元和的手,急促惶惧地问:"相公,倷真格拿我卖脱哉?"郑元和只是淡淡地回了我一声:"卖了。"我不由自主地倒退了一步,这一瞬间,我的思想完全空白了。

在这刹那间后,我很快冲到熊店主面前,大声地问:"熊伯伯,直头拿我卖脱哉?"熊店主很深沉地回了我一声"卖了"。我再回过头追问郑元和:"相公卖哉?"可他别过头,不理我;我回过身来再问熊店主:"熊伯伯卖哉?"可他只是皱着眉,不作声。我来回地问,可他们只

是"别过头","不作声"。"卖仔!""真格卖脱哉!"我内心汹涌的冲击,没有语言能诉说我此时内心的痛楚,我扑倒在地上打起滚来。这一强烈的动作,它包含着多少悲愤的感情(这一动作在舞台上也是很少见的)。乐队同志告诉我,每演到此时,总能看见台下有观众在流泪了。

为什么"打滚"这一强烈的动作,观众能为之感动而落泪呢?我有这样的体会并是这样理解的:首先,我自己对来兴这个角色强烈的爱,所以能对残忍的奴隶制度、伦理道德给他带来的那种不幸痛苦的遭遇产生深切的同情。而在演出时,我也总感觉到角色附在我的身上,我用他的眼睛去看,用他的逻辑去想,总之我把来兴的感情变成了自己的感情。而观众呢,很多是见到过旧社会那种出卖子女的凄惨景象的,所以今天舞台上来兴的出卖能引起他们思想上的回忆,因而对来兴的不幸、痛苦遭遇也产生了深切的同情。这样,观众也会把来兴的感情变成了自己的感情。在这种情况下,只要我们演员在舞台上准确地交流刺激,进入规定情景,唤起内心的真实感,那么,通过体验体现出来的思想、感情、行动,就能说服观众,从而使观众和自己获得同样的感受,在感情上产生共鸣。因此,当我(角色)在舞台上感到无比悲愤、汹涌冲击,又无法用语言来诉说,只得扑在地上"打滚"时,这种悲戚凄惨的景象,就能使观众为之感动而流泪了。

我很重视这段戏,我给这段戏定了个名称:"和同台演员的第一个回合"。

接下来,来兴从地上爬起来,起叫头,冲到郑元和面前,极度悲愤、声嘶力竭地叫:"啊呀相公呀!俫卖我来兴——",可我喉头哽咽住了,我悲哀痛苦,可又无能为力。我便凝滞的目光望着相公,慢慢地慢慢地回过身来,对着台口颤颤地蠕动着嘴唇,无力地讲了一声"罢!"我的内心在翻滚,一页页过去生活的情景在我眼前揭过:自幼我被卖进了郑府,老爷、太太对我10年抚育使我长大成人;相公又对我另眼相看,腹心相托,叫我掌管图书之府。这一切,我全都记在心上,我也辛勤地工作,来报答你们的恩典。我陪侍相公半夜勤读,拂晓才上床;秋风旅馆,同受凄凉;夜雨青灯,共甘辛苦;我陪相公上京赴选,一路之上不辞劳碌……可今天你相公将金银全嫖尽,倒要将我卖了。我愿像过去一样生活,我不愿被卖。可是,我应该报答郑家给我的恩典,现在我应该接受卖身,好让相公早日回归家园。报恩思想逼我讲了:"你若速归乡井,罢!小人情愿卖身以作盘费。"我感到,来兴在这种彷徨、痛苦、复杂的矛盾中,结果还是答应卖身,这种"自我牺牲",更深刻地揭露了奴隶道德的残忍性。

现在,我再来谈谈来兴"哭别亲娘"这一段戏的表演。

来兴唱完"啊呀卖,卖我微躯值几个钱"后,冲着台口大声呼叫:"啊呀老爷夫人呀!来兴今生不能补报哉。"然后,走到上场门后面,跪着拜别爹娘。在响排时,演到这儿我是冲着台口呼叫了"啊呀老爷夫人呀!来兴今生不能补报哉!"可不是因为今后不能补报了而感到内心自疚;更不是因为对老爷夫人的无限留恋,而表现此时难以割舍的痛苦心理。那是为什么呢?因为这只是剧本这样规定的。我自我察觉,在舞台上这种不是出于内心的大声呼叫,很吃力,很虚假,我没有找到通向角色心灵的"船"和"桥"。

那么,此时来兴应该处于怎样一种感情状态,并将产生什么强烈的舞台动作呐?我不断苦苦思索,终于得出:来兴此时应感到,突然被卖进崔府,从此再也不能回归家乡见到双亲,因而痛哭流泪;而不是为即要离别老爷夫人而呼叫悲哀。这样,在舞台上就不会消极地宣扬无限忠诚的奴隶道德,而通过一个书童即要被卖在他乡、离别爹娘这种感人肺腑的场面,进一步揭露奴隶道德的残忍性。

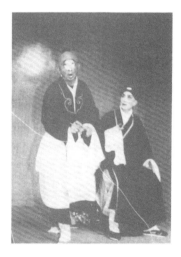

《卖兴》剧照
(刘继尧饰来兴,
金继家饰郑元和)

动于中怎样形于外呢?我要找怎样强烈的动作才能将来兴这时内心的东西传达给观众呢?我和演郑元和的金继家以及其他一些同志一起探讨分析。最后,我们在第一次彩排时是这样演的:我对着郑元和唱:"啊呀卖,卖我微躯值几个钱?!"唱完,我逼上一步,推开双手,瞪着悲愤的双眼询问郑元和,起先,他也看着我,眼神中亦带着几分同情,可突然他眼神一变,对我一抖水袖,猛地回过身去。我不觉倒退几步,身上感到悲哀和寒冷的

战栗。一个较小的停顿后,我挪动着沉重的脚步,一步一步走向舞台中央,一边喃喃自语:"老爷夫人,来兴今生不能补报哉。"调儿没变,可内心独白是:你们养了这样一个儿子,是没指望的。此时,我站定了,我想到了自己的母亲,眼前浮现了生母的形象,母亲的容颜是这样的慈祥,她在等我,她在盼我早日回家,可是,不能了,我给卖在这异乡客地了,再也不能孝顺您、侍奉您了,母亲,您不知道:人卖了还能再卖的!我悲愤,悲痛欲绝。我噙着泪,凝视着视像中的母亲,我就在舞台中央跪了下来:"啊呀我格阿伯阿姆啊!"我把内心最强烈的动作埋藏起来,代之以向舞台中央双膝跪下的形体动作,以达到接下来一个更强烈的动作——含泪、凝视着视像中的母亲,用悲凄的语调哭别母亲。

我通过和同台演员的很好的合作、交流,并借助于类似的生活回忆,获得了刹那间的感情火种。徐老看了彩排后连声说:"改得好、改得很好!"后来,我们就这样演出了。

专家和同行对我和陈继撰同志在"来兴离别熊店主"的一段表演感到很有兴趣,认为我们俩比较准确地表达了此时人物的感情。

说实话,这一段戏我俩研究过很久,排练次数也比较多,很多动作、语调是在不断的磨合中定下来的。

我听熊店主说:"你家相公,他原到李亚仙家去了。"就急欲追赶上去,可被熊店主和崔家仆人拦住,他们说:"他也不来顾你,你去顾他作甚。"听了此言,我站定了,没有任何动作。我试图通过人物外表的静止来衬托此时内心汹涌起伏的感情分量。慢慢地,我翕动着双唇,迸发出一句:"正是,俚亦勿来顾恋我,我去顾恋俚作啥?"我没哭,可我感到此时比哭还悲痛。当我回过身来,先看到了在前面的崔府仆人,我从头看到他脚,注视良久,再回过身来,从脚到头看右面的崔府仆人。我这时的内心台词是:这两个陌生人大概就是带我去崔家的人吧?是的,一定是的,我不去!我刷的一下左转身想跑,可给他们拦住了,他们问我:"你往哪里去啊?"我慢吞吞地回过身来,眨着眼撒谎说:"我有格断头木梳臜拿来。"不料熊店主说:"过日带与你吧。"没法,只能走,我说:"格末俍要带拨我格。"熊店主说:"这个自然。"我挪动了几步,再把这两个仆人从头到脚、从脚到头打量了一遍,突然一个翻身,又往里头跑,可还是给拦住了,他们问我:"嗳!你又要到哪里去?"(暂插一句)这两次打量和突然转身的动作,我都是有意识表演夸张一点的,目的是想调节一下舞台气氛,使剧场空气活跃一些。我企图用反衬的手法,以喜剧色调为下面突然展开的悲剧气氛铺衬。

我渐渐地回转身来,用含泪的双眼盯视着熊伯伯,并用近似嘶哑的声调对熊店主说:"我去回声熊亲娘。"这时,陈继撰同志的喉头也哽咽住了,他避开了我的视线说:"老汉与你代言了吧。"我顶了一句:"格末俍要替我说介。"熊店主:"这个自然。"我回身欲走,可想到现在四顾茫茫,无依无傍,唯有熊店主是最亲了,就再回过身来,悲凉可又十分亲切地叫了一声:"熊伯伯。"他也用同样的感情回了我一声:"来兄弟。"我说:"俍要时常来望望我介。"这时陈继撰同志强抑着自己的感情,用同情安慰我的口吻说:"这个自然。"就在此时,我发现他的眼睛中已溢出热泪来了,这引起了我的感受刺激,我大声叫了一声:"熊伯伯!"他也用痛彻肺腑的声调呼了我一声:"来兄弟!"当我说:"俍就像我亲人一样哉。"边说我边直起身来,张开双臂,直扑到熊伯伯怀里,放声痛哭起来。

这个边说边直起身来,张开双臂,直扑到熊伯伯怀里的动作,和在舞台中央双膝跪下哭别母亲的动作尺度很大,并也有些夸张,但是我都赋予同样浓烈巨大的感情,所以能给观众以极大的情绪震荡,剧场反响相当强烈。

最后,我来谈谈来兴的进场。

自来兴扑到熊店主怀里,直到来兴问两位仆人姓氏这一段时间里,剧场空气一直是很沉闷凝固的。为了调节舞台气氛,吸引观众注意,更为了使幕布垂下之后悲剧的节奏还能持续下去,而让观众继续去思考戏里的思想,所以我讲"一个姓阎,一个姓王,原来两位是阎王伯伯"时,无论动作还是语气都是十分夸张的。

进场前,我正好站在当中,我因听说是卖我去承值书房的,这才松了一口气,于是问阎伯伯:"往落搭走?"他指指左前方说:"那边走。"我看看左前方:"唷,骨搭走。"再回过头去望望后面熊伯伯的旅店,心中实是依恋不舍。王伯伯见我不走,就指指左前方说:"那边走。""唷,骨搭走"我回过身来,一看正前方,仿佛又看到生母的形象,鼻子一酸:"唷,骨搭走。"说完,头一沉,就被阎王伯伯搀着进场。

一开始,我就谈到一点学习上的经验教训,即要形神兼学。光是"形似",只是外形逼真,没有生命;光似"神似",就会遗貌取神,反而失去真实;所以二者缺一不可。再者,要明确动作的目的性,对老师所教的每一个身段以及出现这一身段的原因,亦即内心的感情状态须理解透彻。这就需要学生向老师和自己多提"为什么"。

一位艺术前辈对他的学生说:"我教你,但不要求你

全像我，因任何一句台词、一个身段，都是随感情而来的。不同的人物有不同的历史、环境和情绪。这里面有时间和空间上的差别，绝不能千篇一律、一成不变。不过，我有一个总的精神可以学习，那就是一切从具体人物出发。"

1999年元月
（转录自苏州昆剧传习所2017年内部材料）

"京昆不挡"补说

徐宏图

旧时戏剧界有句行话，叫"文武昆乱不挡"，因为京剧又有"乱弹"之说，故又称"京昆不挡"。前人与时贤大多只从京剧演员好学、多艺、能兼演昆剧的角度加以褒扬而已，少有人把它当作京、昆发展史上的一种特殊现象加以深究。其实，之所以会造成这种现象，至少含有以下三个内涵：

一、昆曲独尊的结果

众所周知，自清初至乾隆年十六年前后，北京剧坛始终以昆剧为霸主，以康熙年间《长生殿》与《桃花扇》在北京盛演为极致。其时，宫中演剧只有昆、弋两种，庄清逸《南府之沿革》"清之南府，设自国初。……所演之剧，只昆腔、弋阳腔两种"可证。康熙"圣祖谕旨"也称"昆、弋丝竹，各有职掌，岂可一日少闲"。但由于昆剧实力雄厚，弋腔不得不处下风。不久，以魏长生为代表的秦腔进京取代了弋腔，成为昆腔的强劲对手，并一度动摇了昆曲在北京的霸主地位。但由于皇上大臣们独尊昆曲，为保护其霸主地位，清政府先后两次下令禁止秦腔在京城演戏，强迫秦腔艺人改归昆、弋二腔，否则迁归原籍。无几，魏长生被迫南下，留京的秦腔诸班只得转移到京外卖艺。这种激烈的竞争局面一直延续到乾隆年间，时称"花雅之争"。昆曲称为雅部，"雅"，正的意思；其他所有地方戏统称为花部，亦称乱弹，"花"，杂而不纯，非正声的意思。尽管这场竞争是以花部取胜告结，但花部乱弹依然受到王公大臣及文人墨客的蔑视与排挤，未免受到禁演。

鉴于这种"尊昆贬乱"现状，为免遭"禁令"，京剧的前身"徽班"一进京，就吸取前人的教训，在发挥皮黄腔优势的同时，尽可能兼演昆腔戏，以争取更多的观众。例如乾隆五十五年，为庆皇上八十寿辰，由高朗亭率领的第一个徽班"三庆班"从扬州进京，继而又有四喜、和春、春台等班进京，号称"四大徽班"。其中"四喜班"就率先用昆腔演出《桃花扇》而轰动京城，据说，一时间，王爷贝勒及达官巨富、风雅之士举办昆曲堂会，四喜班应接不暇。其实，何止是四喜班！正如梅兰芳在《舞台生活四十年》二集所说："四大徽班里的演员们，如程大老板（长庚）、徐大老板（小香）和我的先祖巧玲公……哪一人不是唱昆曲的能手呢？每天上演的剧目里，总免不了有几出昆剧的。"另据《燕兰小谱》卷二记载，乾隆年间的萃庆部艺人王吾儿"昆、京腔具善，压于名辈，不能一展其长"，从他一人能演《打灶王》之类非昆、非京（腔）的乱弹戏，可知萃庆部已是诸腔杂陈的戏班。李庭光《乡言解颐·优伶》条也说"时则有若宜庆、翠庆，昆弋间以乱弹；言'府'言'官'，节奏异乎淫曼"。可见，昆乱兼演的局面至迟于乾隆年间已普遍形成。需要说明的是，这种昆乱兼演现象的出现，并非始于徽班进京之后，而是在早在进京之前。且看康、乾二帝南巡扬州之时，花、雅二部正决胜于此，其中来自安徽的徽戏即昆、乱兼擅，文、武不挡。时人著作颇多记载，如李斗《扬州画舫录》卷五称春台班的樊大晖演《思凡》，始唱昆腔，后改唱梆子、罗罗、弋腔及二黄等，"无腔不备，议者谓之'戏妖'"。又留春阁小史《听春新咏·徽部》称三庆班演员谢添庆，昆曲"歌喉圆亮"，"间唱秦声"。小铁笛道人《日下看花记》卷二记春台班艺人王翠林，"昆乱俱谙，跌扑便捷，工小调，能吴语"，《断桥》为其昆剧代表作，《荡湖船》为其滩簧代表作。

总之，面对统治者"尊昆贬乱"的政令，进京的徽班产生危机感，在发挥徽调特长的前提下，不得不在昆腔上精益求精，争取达到"昆乱不挡""文武兼擅"以打破昆曲"独尊"的局面。

二、京盛昆衰的结果

昆曲在"花雅之争"中，先后经过与弋腔、秦腔、皮黄腔的较量，逐渐失去独尊的地位，从乾隆十六年开始，京城庆典时，已"南腔北调，备四方之乐"，由此推进了各剧在北京互争雄长的局面。到乾隆后期，昆剧在北京节节

败退，甚至出现了"更无人肯听昆腔"的情景。作为它的根据地，苏州、南京、扬州一带虽然多维持了一段时间，但好景不长，到了嘉庆六年之后，随着"花部"二黄、秦腔诸腔风行南北，"雅部"昆剧尽管在政治上仍得到统治者支持，但已无济于事。尤其是道光十年前后，湖北汉调搭徽班进京，并与徽班合流被称为"皮黄戏"，后于道光二十年前后改称为"京剧"，从此，唱皮黄的京剧在北京逐步取代了昆曲的地位，彻底终结其独尊的历史。

这种京盛昆衰的结果局面，一方面促使昆曲不得不放下霸主的架子，主动投向乱弹，借助兼演乱弹以保存自己。据成书于乾隆六十年的《消寒新咏》一书记载，其中就有很多昆剧名角兼演乱弹。如毛二官，兼演滩簧《花鼓》，问津渔者评云："学成新曲卖歌楼，小小腰肢体自柔。一步行来多少媚，未知赚得赠缠头？"又如倪元龄，兼演《背娃娃》《遇妻》《巧配》《骂灶》《卖解》等乱弹剧目。铁仙山人评《背娃娃》曰："其演《背娃娃》一出，丰姿有发，嬉笑逼真。观者如挈宝，爱不忍释。余酷心爱，作四绝句以纪之。然其所以妙处，又如欧阳子跋梅圣俞梅，所谓'听之喜，可得知于心而会以意，不可得而言也'。"再如李福龄，兼演《少华山》《检柴》《调叔》《打饼》《断机》《阵产》《水漫》《扑蝶》《连厢》等乱弹剧目。铁桥山人评《检柴》曰："鞋弓袜小指纤纤，合身深闺绣线拈。妒母无端相逼迫，含悲无限泪痕深。"另一方面则更为乱弹兼演昆曲创造了有利的机会，尤其是乱弹变为"京剧"之后，兼演昆剧的机会就更多了，在同台演出中，可以随时随地吸取昆剧的精华，来提高自身的演技。从"前三鼎甲"的程长庚、余三胜，到"后三鼎甲"的谭鑫培，包括徐小香、梅巧玲等其他名角，无不京、昆兼擅，称绝一时。例如：程长庚，时任"三庆班"班主，张肖伧《燕尘菊影录》称其"愤徽伶之依人门户，乃熔昆、弋声容于皮黄中。匠心独造，遂成大观"。余三胜，时为"春台班"当家老生，王梦生《梨园佳话》称其"融会徽、汉之音，加以昆、渝之调，抑扬转折，推陈出新，后此诸家，无能出其冀曰"，陈彦衡《旧剧丛谈》亦称其"颇有昆剧家法"，其子余紫云，兼工青衣和花旦；孙，余叔岩，工老生，皆京、昆兼擅。谭鑫培，时任"三庆班"武生，艺名"小叫天"，《梨园佳话》称其"本能昆曲，故读字无讹。又为鄂人，故汉调为近"。徐小香，人称"京昆全才小生"，吴焘《梨园旧话》称其"初习昆剧，后唱乱弹，二者均擅胜场。……我观其与长庚同演者，昆则《水漫》《断桥》《探庄》等剧，乱弹则《黄鹤楼》《镇澶州》《天水关》《举鼎》《挂画》《群英会》等剧，皆为初写黄庭，恰到好处，戏剧之能事备矣。"梅巧玲，时为"福盛班"名角，由于京、昆兼擅而一举成名，年轻时即与年长的"全才小生"徐小香、"第一昆旦"朱莲芬并称为京师菊部"三绝"，小游仙客《菊部群英》称其常演的昆曲有《思凡》（赵尼）、《刺虎》（费宫娥）、《定情》（杨贵妃）等14出。其次子梅竹芬，工旦角兼小生，孙，梅兰芳工旦，均京、昆兼擅。时小福，时为"四喜班"名旦，清人《明僮合录》称其艺精昆、乱，每演出必"细步登场，俨然华贵"，体味剧情，刻画人物，"神采飞扬"，"以浓粹胜"，常演的昆曲为《小宴》《折柳》《挑帘裁衣》等。

总之，京盛昆衰的结果，为京昆彼此加盟、同台兼演、同舟共济创造了绝妙之机，从而互相切磋，取长补短，终达"京昆不挡"之境，以程长庚为首的同治、光绪年间13位京昆艺人因"京昆皆妙"而被誉为"同光十三绝"即为例证。

三、拜昆为师的结果

"京昆不挡"局面的出现，在很大程度上还得益于：京剧作为新兴剧种，不满足于徽班、汉调留下的遗产，为掌握更高层次的艺术手段，增强本剧种的审美功能，迫切要求继承徽班兼演昆腔的优良传统，再拜历史悠久、艺术深厚的昆剧为师，虚心求教。主要采用以下两大措施：

一是在人才培养方面，采用先习昆曲后学京剧的教学手段，以达到"京昆不挡"的目标。对此，《旧剧丛谈》称之为"以昆戏为根底"。许九埜《梨园轶闻》则将其比喻为"先学昆曲，后学二黄，亦如习字家之先学篆隶，再学真草，方得门径"。其时的京剧科班均隶属于京剧表演团体，如"三庆班"老板程长庚开办的"小三庆"科班即属这一类，他除了自己亲自执教外，还特地以重金从苏州聘请一位既能教花脸又能教旦角的朱姓昆曲教师来北京教戏。后成京剧青衣前辈的陈德霖、武花脸前辈的钱金福，都是出自本班朱先生门下。"三庆班"的当家小生徐小香，也是先学昆曲的。但也有自幼就昆京兼学的，如"四喜班"掌门梅巧玲等。还有的是先把子女交给昆曲演员陶铸，打下昆曲基础，然后再转学皮黄，如咸、同年间著名京剧旦角陆玉凤就先让其子小芬拜昆曲名旦朱莲芬为师，先学昆旦，后改唱京旦，结果大获成功。

二是在学习演艺方面，重点学习昆曲发声吐字和表演技法，用以规范京剧的唱念艺术与表演技艺，以达到京昆不挡的境界。无论对于四声、五音的掌握，还是对于昆曲表演程式，包括唱、念、做、打的训练，均一丝不苟地学，然后有意识地运用到自己的京剧舞台表演实践中。关于发声吐字，据《旧剧丛谈》载，无论徽班还是汉班，进京前"徽汉两派唱白，纯用乡音乡语"；入京合为

"京剧"后,则"平仄、阴阳、尖团、清浊分别甚清,颇有昆曲家法"。可见通过学习,此时已起了质的变化。不久就出现了一批京昆兼擅的高手,如《梨园旧话》称程长庚"昆曲最多,故其字眼清楚,极抑扬吞吐之妙","乱弹唱乙字调,穿云裂石,余音绕梁,而于高亢之中别具沉雄之致";《梨园佳话》评余三胜融"徽、汉之音"纳"昆、渝之调",昆乱不挡。《菊部丛刊》称谭鑫培"咬字归纳","其艺所基为昆曲,以之唱皮黄,读字无讹"。《旧剧丛谈》评三庆班花脸何九"唱二黄,纯用阔口膛嗓,魄力沉雄,格调高浑,皆出昆曲家法"。关于表演程式,《旧剧丛谈》评徐小香"素工昆曲,移身段做工于皮黄,均异样精彩"。《菊部丛刊》评陈德霖"昆曲功力最深",时人推陈德霖为"青衣泰斗"。《梨园旧话》称何九"其昆剧如《山门》、《嫁妹》、《火判》,固为有目共赏,而尤以乱弹著名"。

在近现代的京剧演员中,最成功的范例无过于梅、程、尚、荀"四大名旦"。梅兰芳,昆曲世家出身,自幼习昆,至不惑之年,已学会数十折昆曲,常演的有《思凡》《游园·惊梦》《佳期·拷红》《断桥》《春香闹学》等。其独创的《天女散花》《嫦娥奔月》以及《太真外传》《洛神》等被人称为"昆曲的京剧化"之作。而《贵妃醉酒》《宇宙锋》《穆桂英挂帅》等,则是经过"昆曲净化"的京剧艺术,独创"梅派"。程砚秋,初从梅巧玲弟子陈啸云兼习昆乱,继随乔惠兰、张云卿、谢昆泉学昆曲,最后跟王瑶卿学京剧与昆曲,从而糅昆旦与京旦为一体,独创"程派"。尚小云,初受业于京剧名旦也是昆曲名宿张芷荃,后又得京、昆兼擅的陈德霖、路三宝等人点拨,更获其岳父昆曲名家李寿山的悉心传授,常插昆腔于皮黄之中,独创"尚派"。荀慧生,初从陈湘云、曹心泉、陈德霖、李寿山等昆曲名宿习昆,继向吴菱仙、路三宝、王瑶卿、程继先等学京、昆,常将昆曲及其身段恰到好处地融入京剧之中,创造了"荀派"。此外尚有王瑶卿等,不胜枚举。

综上所述,"京昆不挡"是我国京、昆戏曲发展史上此消彼长而又同舟共济的产物,它既造就了一代昆乱兼擅、文武不挡的京剧名家,又保存了一度衰落的昆曲实力,以图东山再起,在中国戏曲史上写下了颇具特色的一页,理应引起戏曲界的重视。

(原载于《中国戏剧》2016年第3期)

天津甲子曲社昆曲曲谱精粹辑存

李 英

1984年成立的天津甲子曲社,在活动中其队伍不断扩大。陈宗枢、李世瑜、高准、韩耀华、任秉钧、张家俊等学者、曲家接踵而至。

天津工会干部管理学院中文系教授、诗词曲家高准(孤云)先生携夫人杜萍娟,受陈受鸟先生之约,也来到甲子曲社。高准先生的一管横笛,声韵优美,益臻隽永,响彻曲社,使唱曲者行腔自如曲情并茂。由于"文革"浩劫,曲友保存的工尺谱大多被抄失落,书店里昆曲简谱也买不到。高准先生在为曲社曲友擫笛伴奏之余,还将保存的旧谱或借阅劫后留存的曲谱积两年日夜之功手抄写成《孤云曲谱》一书,成为甲子曲社昆曲精粹辑存六册之一。

昆曲精粹辑存之一《孤云曲谱》

高准先生在《孤云曲谱》前言中写道:"一九八四年,岁在甲子,南开大学陈受鸟先生组建曲社,命名甲子曲社,津门好曲者隔周云集一堂,迄今二十载,其间擫笛者刘楚青,熊履方,幺向棠,相继辞世,準幼从刘如松师学笛,中断数十年,历经劫难,曲谱尽失,唯赖手抄一法以备用,累积数十出,今摘取其部分汇集成册,承李世瑜曲家编定付梓,乞海内外方家厘正。癸未仲春 孤云高准谨识。"

《孤云曲谱》曲谱目录有:《牡丹亭·学堂、游园、惊梦、寻梦、写真、离魂》《疗妒羹·题曲、浇墓》《西楼记·楼会》《孽海记·思凡、下山》《铁冠图·刺虎》《水浒记·活捉》《渔家乐·藏舟》《雷峰塔·断桥》。

高准先生是前清翰林之后,自幼学习书法,一生未断,尤精小楷,享誉书坛。《孤云曲谱》所选昆曲折子戏或选段的曲谱全用精美娟秀的小楷写成,工尺、板眼准确。他在编排中,把一个曲牌的唱词、工尺均抄写在一页纸里,这样吹笛拍曲免翻页之劳,颇受曲友珍爱。高准先生自费复印10余册赠送给甲子曲社曲友,成为曲友拍曲时必备的"课本",也是甲子曲社的标志谱。2003年5月15日该曲谱寄赠中国昆曲博物馆及兄弟曲社曲家。

纵观《孤云曲谱》内容之精,文字之秀,装帧之美,古韵留香,犹如一部珍贵的艺术品。

昆曲精粹辑存之二《琴雪斋曲集》

陈宗枢(1917—2006),字机峰,天津人。河北省立法商学院商学系毕业,高级会计师。天津著名词家,尤精南北曲,1936年与同学组建一江风曲社,是天津著名的资深曲家。后加盟甲子曲社,出版曲学著作《琴雪斋韵语》《佛教与戏剧艺术》《七二钟声》《琴雪斋曲集》等。入选《中国昆曲大辞典》个人条目。

《琴雪斋曲集》总目《秋碧词传奇》共十三折。《秋笳怨杂剧》共四折。《秋碧词传奇》书法家苏昌辽题笺,天津文史馆馆员、梦碧词社社长寇梦碧作序。其中写到:"……吾友陈子机峰白云自悦,清风拂人,日月烂乎胸中,文章妙于天下,灵风扇地,放九幽蜂蝶之魂,巨刃摩天,割三霄凤鸾之羽。既而慨渝阴之薄日,灵琐难陈,谱艳雪之清歌,心光自展。穷搜色界,分来三梦三魂,力补情天,搏出一秋一碧。虽曰遣此幽忧,实亦慰其痴抱,惟是春光小泄……"

著名文献学家、词学家吴则虞题词:

读秋碧词传奇

傍地雌雄谁可语,曲中人似梦中酣。声家未必无深思,须信疑男本是男。蜀陇歌场二十年,长愁季重坠金鞭。蝶云老去稀真赏,枉教情人拟芊仙。长短量身信有情,毛衣何似衲衣轻。袈裟未着恩先断,白简粘墙谤垢生。四卷填词字字妍,更凭囊弄寄缠绵。蓬蓬要识周非蝶,请读华南第二篇。

天津书法名家哈墨农题词:

题秋碧词传奇

自缚情丝岂偶然,速离扑朔枉缠绵。春风一例临川梦,借取宫商玉笛传。

《琴雪斋曲集》卷一《秋碧词传奇》目录:传概、送别、酬唱、蛮语、蜮箭、问病、词会、疑男、前梦、后梦、传耗、哭墓、外篇。是书为天津机峰陈宗枢编剧、长洲王正来谱曲。

《琴雪斋曲集》卷二《秋笳怨杂剧》苏昌辽题笺。《秋笳怨杂剧》目录:兴狱、寻夫、寄词、生还。天津机峰陈宗枢编剧、海宁二南周瑞深谱曲。

王正来题跋:

昆曲者,包括作曲、谱曲、度曲、演曲,四者之中以填词作曲为尤难。近五十年来,专业剧团新编之剧不啻数百,而叶声合律之作,寥若晨星。津门陈公机峰先生,才思富赡,词藻雅训,更兼精通音律,所作《秋碧词传奇》、《秋笳怨杂剧》,排场结构,无不妥帖;选宫定牌,平仄四声,悉谐音律。诚明清传奇杂剧之殿军,今世昆曲剧作之楷模也。谱曲固小技,而今日昆曲舞台所演新剧之曲,泰半弃传统依字行腔谱曲法,代以半西洋作曲法,名曰昆歌,为知者所不取。是集《秋笳怨杂剧》,由曲坛耆宿周丈瑞深先生制谱;《秋碧词传奇》为余所谱,各谱均据古谱格律,兢兢而无敢逾越。是集之问世也,定魏梁坠绪尚在人间,继往开来是所望于后之知音。

昆曲精粹辑存之三《桃花扇全谱》

陈宗枢先生在癸未夏月于琴雪斋为《桃花扇全谱》作序:

《长生殿》与《桃花扇》在清代传奇中如双峰并峙,驰誉曲坛。南洪北孔才华亦相埒。顾若以造意与结构而论:《长生殿》袭用香山《长恨歌》,陈鸿《长恨歌传》佐以诸宫调《天宝遗事》及元杂剧《梧桐雨》,刻意为李杨之钗钿情缘傅彩增妍,而以禄山之乱为衬托,最后以月宫仙圆结穴。虽不乏奇情壮彩,终未脱大团圆窠臼;《桃花扇》则以侯李情缘为经,以南明史事为纬,借离合之情,写兴亡之感。言必有征,文无闲笔。纷纭头绪,脉络井然。如剧中之副末老赞礼除在《先声》,《孤吟》中为主角,做为冷眼旁观之代言人外,且在《哄丁》《沉江》《余韵》诸折中登场演唱,破副末开场之惯例;又在《入道》折中使生旦同场相会,甫合又分,破大团圆之俗套。结以《余韵》一折,留有余不尽之意于烟波漂渺间,此均其革旧创新之举。……二零零一年联合国教科文组织将中国昆曲艺术列为人类口头和非物质文化遗产代表作,因而保护、继承昆剧之论复炽于昆坛。名著如《桃花扇》者允宜复其旧观。顾纵观现存之宫谱:《纳书楹曲谱》及《集成曲谱》仅著录《访翠》、《寄扇》、《题画》三折;《侯玉山曲谱》载有《争位》、《和战》二折、《正俗曲谱·丑集》载有《听稗》等九折,传世以稀;又吴瞿安曾为白云生谱过《哭主》一折仅为手稿。总计不足全剧三分之一。殊为憾事。辛未秋余因四明周退密先生及平湖顾国华先生之介,获交于海宁周瑞深先生。先生为昆坛耆宿,毕生寝馈于诗词曲,尤精制谱。曾刊行《夷畦集》(含诗词散曲)及《夷畦三剧》(含《风波亭》、《洛神赋》、《勘头巾》),凡书中散曲及三剧均附有自制宫谱、亟为海内外曲家所称。余与先生有同嗜而功力远逊。辱承许为知音。经常通函切磋,受益良多,相隔千里因不啻西窗剪烛也。今春通函偶谈及《桃花扇》工尺谱短缺之憾。先生告余,数年前曾制有该剧全谱,秘之箧中。余闻之甚

喜,遂商请先生公诸于世。于是先生以九二高龄将全稿修订抄录一过寄津。经与甲子曲社研妥作为本社曲谱之一刊行。因《桃花扇》为坊间易得之书,故循《纳书楹曲谱》例仅刊曲词而加注小眼,以便演唱。余负责编校,因得细读全稿。觉其寻宫椎调,法度无违。审律定腔,锱铢必较。益服先生造诣之深,用力之勤。刊印问世后,知音人士,可选耐唱之曲,按谱而歌;昆剧院团可择演单折或用串折法连缀数折。亦可遴选佳曲纳入改编剧中以维持传统音律。庶几巽妮歌舞,尽泛九畹之香,典籍传承,长保千秋之业,昆坛曲友有厚望焉。

<div align="right">癸未夏月机峰陈宗枢序于琴雪斋</div>

桃花扇全谱卷一目录:
听稗、传歌、哄丁、侦戏、访翠、眠香、却奁、闹榭、抚兵。

桃花扇全谱卷二目录:
修札、投辕、辞院、哭主、阻奸、迎驾、设朝、拒媒、争位、和战、移防。

桃花扇全谱卷三目录:
孤吟、媚座、守楼、寄扇、骂筵、选优、赚将、逢舟、题画、逮社。

桃花扇全谱卷四目录:
归山、草檄、拜坛、会狱、截矶、誓师、逃难、劫宝、沉江、栖真、入道、余韵。

《桃花扇全谱》弁言

一九九一年间,东瀛学子石海青负笈苏大,时来趋访,曾谈及桃花扇制谱事,时予方受聘于苏州戏曲研究室,未遑成言。九二年底,予以妻病促归,翌年妻亡。索居无俚,忆及石郎以异邦少俊,致意于中华昆曲文化之前瞻。我平生尝以昆曲为义务,老而弥坚,正宜及时有为以抒我志,遂着手为桃花扇制定宫谱,迄今已抄过四次,犹恐未惬予怀。前年得顾国华周退密两先生互介,获炽津门陈宗枢先生。结情于千里之外,定交在耄耋之年,斯则创曲坛之所未有,艺林之为异数,岂其凤因,亦是天缘。顷者,桃花扇全谱已由天津甲子曲社付印,不日可以问世,是吾诚泥首而咏苞桑,炽曲运之可以永年也。岁次癸未七月海宁周瑞深志。

南周北陈是现代昆曲界代表南北昆曲老一辈的领军人物,耄耋双翁,晚年相识,心犀相通,虽未曾谋面靠文字神交,抒昆曲卫士之怀,创《桃花扇全谱》典籍传承,真是尽泛九畹之香,炽曲运之永年,留一份感动在人间。

昆曲精粹辑存之四、五

天津甲子曲社张家骏先生在《谈北昆大嗓曲谱》一文中记载甲子曲社为什么要编辑《北昆大嗓曲谱》,首先有感于北昆大嗓戏的衰落,清末民初北昆大嗓戏有30余个昆弋专业戏班70余折剧目,演员辈出。其次有感于高水平的大嗓戏传播很少,年轻人都学生、旦戏,唯恐大嗓戏在昆曲阵地消失。再是有感于甲子曲社资深有真才实学的曲友,年事望九时不我待,他们是曲社的脊梁。大家对北昆大嗓戏痴心不改,保存了部分资料。

资料来源。陈宗枢先生提供1939年一江风曲社出版的《昆曲汇粹》中的《夜奔》《山门》《别母乱箭》。任秉铃提供《功晏》《嫁妹》《草诏》《夜巡》《座山》《花荡》。高准先生提供保存完整的《嫁妹》本。1990年、1991年春节张家骏专程到河北省文安县淮里村陶小亭先生家学习问艺。陶小亭把自己的昆曲资料奉送,有北昆大嗓戏28出。

编写过程。2003年1月22日在陈受乌先生家客厅,张家骏先生拿出打印好的大嗓曲谱折子戏目录征求大家意见,并组建编谱小组,进行编谱分工。剧目:《训子》《刀会》《夜奔》《山门》由张家骏整理书写;《祭姬》《搜山打车》由韩耀华整理编写;《火判》《别母乱箭》由陈宗枢整理编写;《功晏》《嫁妹》由任秉铃整理编写。陈宗枢、高准、李世瑜负责审核,武书惠负责印刷。在以后的时间里大家认真查阅资料,核对工尺,陆续交陈宗枢先生审核。2003年11月6日在李世瑜先生家客厅召开编谱小组会,会上陈宗枢先生对稿件存在的问题逐一解释,并统一了书写格式,决定继续编辑《北昆大嗓曲谱》下集,为庆祝甲子曲社成立20周年献礼。2004年1月完成全部定稿,高准先生在春节假期细校每出戏的文字、工尺、板眼,错误处交承写者修改重抄;并精心书写《北昆大嗓曲谱》扉页题名。陈宗枢先生为每出戏写了后记,用精悍的小文写出该戏的出处、沿革、特点、极具知识性和艺术性。87岁的任秉铃先生四易其稿,唯恐出错。韩耀华先生抱病坚持整理和书写。

学者李世瑜先生为《北昆大嗓曲谱》上下册书写前言:

这本曲谱定名《北昆大嗓曲谱》(上下册)。北昆是相对南昆说的。南昆、北昆在演唱的剧目、角色、声腔、念白等方面各有所长。旦角、小生戏是南昆长项,唱腔委婉细腻,曾有"水磨腔"之称。老生、武生、净角戏是北昆的长项,由于是用真嗓行腔,高亢激越,所谓"发自丹田",故称大嗓,亦称大口,阔口。

清末民初,有几位曾在北京搭班唱昆曲的演员郝振基、陶显庭等回到他们的家乡——以河北高阳为中心的

地区，招收了一批青少年传习昆曲艺术。郝振基的弟子是"益"字班，佼佼者有王益友、侯益隆、唐益贵、侯益才（永奎之父）等。一九一七年他们组成"荣庆社"赴京演出，因为他们演唱颇具地方色彩故形成流派，是为北昆。

2004年是建立于1984年的我甲子曲社二十周年。按现代天津业余曲社组织，过去以建立于1936年解散于五十年代初的一江风曲社为最长，现在甲子曲社已经超过了一江风，我们就以这本曲谱做为对甲子曲社二秩华诞的献礼之一。祝愿它健康发展，后继有人！

2004年又是王益友师诞生一百二十五周年，这本曲谱也做为给他老的祭礼。王师天上有灵会当莞尔一笑！

<div style="text-align:right">李世瑜甲申正月时当八二揽揆</div>

《北昆大嗓曲谱》上册目录：

训子、刀会、夜奔、山亭、祭姬、搜山打车、火判、别母乱箭、功晏、嫁妹。

《北方大嗓曲谱》下册目录：

饭店、夜巡、扇坟、打子、冥判、刺字、花荡、坐山、草诏、打虎、三挡。

《北昆大嗓曲谱》上下册的诞生是天津甲子曲社专家、学者、诗词曲家集体智慧的结晶。他们热爱昆曲绝不是为自己消遣解闷，他们精通音乐格律，对昆曲有精深的研究，并著书立说，为后学曲友留下了珍贵的资料。这些前辈曲家的学识和诲人不倦的高尚精神，为天津昆曲社的发展做出了不懈的努力，为天津昆曲史书写下了厚重的一笔。

昆曲精粹辑存之六

继2004年天津甲子曲社昆曲前辈陈宗枢、李世瑜、高准、韩耀华、任秉钤、张家俊等编写出版了《北昆大嗓曲谱》上下册之后，2006年88岁的任秉钤先生用半年的时间编写了《北昆大嗓曲谱》续集。任先生在"曲谱"后记中写道：

这本曲谱选录北昆演出的十二出折子戏，曾在当时经常演出，深受昆曲爱好者的喜爱和习唱。猴戏是北昆前辈艺人郝振基老先生的拿手戏之一。孙悟空是民间很有声望的美好形象，是机警、聪慧、勇敢和正义的化身，猴戏受人们欢迎，有大闹天宫的精神。另一面称为安天会，想把猴精打死，擒猴剧中动用大量的天将，没能把刀枪不入的孙悟空制服，戏中天王指挥天将，对付猴子，边唱边打唱死天王累死猴打了半天猴子上了狗的当吃了败仗，但决不服气。北昆陶显庭扮演的天王，侯永奎扮悟空开打，是吃功夫的大戏，传为绝唱。

长生殿是官生、旦角的对戏，全本中三出老生戏酒楼、骂贼和弹词三出戏各有韵味，尽皆录之，都是北昆常演的名剧，尤以弹词从贵妃入宫，佳人丰姿，君王爱恋，渔阳兵起，马嵬兵变，皇室惨况尽情描绘，陶显庭、小庭父子及魏庆林等老艺人传唱不衰，是北昆的镇宅之宝。

五台会兄，北饯北诈及华容道四出净戏，有唱有舞，连同盗甲武丑戏都表达了昆曲的唱、舞并重的特点。

选录十二出戏是为了学习，保留发扬我们民族的文化遗产，但限于水准，难如所愿，唯望同好诸公给予教正，共为昆曲的抢救工作作些贡献！

《北昆大嗓曲谱》续集目录：

偷桃盗丹、擒猴、北饯、北诈、盗甲、扫松、封相、五台、华容道、酒楼、骂贼、弹词。

2012年夏初的一天，任秉钤先生打电话给笔者说："《机峰谈曲》一书找到了，你有空来拿。"见面后，先生把他作序的《机峰谈曲》一书题字后赠予笔者，然后任先生聊昆曲轶事，聊着聊着先生拿出《北昆大嗓曲谱续集》的手稿说："这个你拿着看去吧！"然后起身拿笔题字："李英方家教正九十五岁任秉钤恭赠于津沽万花间2012.6.1"。

当时笔者双手接过先生珍贵手稿，心生感动且诚惶诚恐，回家拜读后顿开茅塞。先生的手稿送给我，是对我的信任和一份厚重的嘱托。我有责任和义务，再把先生的手稿集册成书，让昆曲人学习、享用、传承。2013年我把先生手稿再版后，在苏州虎丘曲会期间赠送给各曲社及中国昆曲博物馆，中国昆曲博物馆为任秉钤先生颁发了收藏证书。

2015年端午过后，笔者去看望任秉钤先生。98岁高龄的老人精神矍铄，说到曾亲历的昆曲故事时由衷地兴奋：为抗日成立爱国曲社，课余时间穿着厚底边判学生作业边练功，和王益友老师学戏受益匪浅，侯永奎给去看戏的任先生改戏码，陶显庭、陶小庭父子的昆曲逸事等，也说到昆曲唱词的深邃内涵。

2014年任先生接受上海"七彩戏剧"栏目组的采访。天津广播电台"话说天津卫"栏目采访并录像。先生尤其喜欢《弹词》，98岁高龄尚能清唱。去年还邀请刘立昇笛师来家唱《弹词·梁州第七》，笔者见证了天津资深曲家笛曲和鸣的感人一幕，愿两位昆家健康长寿。

2006年，甲子曲社为"北昆大嗓曲谱"续集书任秉钤先生简介：

任秉钤先生出生于1918年，津门著名"教师之家"，其先辈自清光绪年起即世代以教书为业，至先生以下两

代已有教师二十五人。先生1937年毕业于天津市立师范学校。毕业后在第四十五小学、第九小学、通澜中学、崇化中学等担任教师及校长等职。先生受家庭影响自幼喜爱昆曲,在第四十五小学时曾邀集同好姚西园、熊履方、高尚信、何福堃、朱经畲等人组成集贤宾曲社,请王益友老师教曲。后该社合并于在法商学院由陈宗枢、王寿岩、高润田、王贻祜、熊履端、姚礼门、冯孝绰等人建立的一江风曲社。该社亦聘请王益友教曲。

先生所收集整理昆曲折子剧本共计七十余出,今遴选其中十二出编为本集。此十二出均系王益友老师所传,或系陶小庭(陶显庭之子)、侯少奎(侯永奎之子)所传,多为舞台演出本,固异于一般流传者,弥足珍贵。今由先生亲自手抄一遍,复印若干本,散发曲友,用备保存北曲之精华也。

甲子曲社向有"北昆大嗓曲谱"(上下册)一种,今再续为编辑。

正是这些老一代前辈曲家的昆曲情缘,才使昆曲的薪火世代相传,也为后学的我们树立了榜样。我们要一如既往,继承、坚守、弘扬老一辈曲家的优良传统和昆曲精神!

(转载自《中国昆曲艺术》2016年12月总第十三期;作者系天津甲子曲社社员)

苏州昆剧名班移师上海及杭嘉湖史料考

徐宏图

咸丰十年(1860),太平军攻克苏州,苏州戏剧界开始萧条,大章、大雅、鸿福、集秀等名班先后移师上海及杭嘉湖,由此促进了这些地区昆剧的兴盛。关于上海的情况,时人王韬于光绪十年写的《名优类志》回忆其时的情景云:

沪上昔日盛行昆曲,大章、大雅、鸿福、集秀尤为著名。鸿福班中之荣桂、集秀班中之三多,俱称领袖,一登氍毹,神情态度迥尔不同。三多身材纤小,行步娴娜,其声纤徐以取妍,清脆而合度,真可谓色艺并擅者也。荣桂绮年玉貌,洵如尤物,足以移人,每演《跳墙》、《着棋》、《絮阁》、《楼会》四出,观者率皆倾耳注目击节叹赏不止。荣桂容尤娇艳,两颊微红,浑如初放桃红,益增其媚。①

杭嘉湖与上海比邻,且是昆曲最早流行地之一,历来盛演不衰,故本时期的昆曲演出仍有余势。这一时期在杭嘉湖一带常演的昆班,分本地与来自外地两种。本地昆剧除杭州的"鸿福""恒盛""三元""四喜"四班外,以嘉兴的"文武全福班"最兴旺,著名演员有李桂泉、沈斌泉等,常演剧目却大多采用前苏州文全福班的,计有《断桥》《吟脱》《跪池》《三怕》《乔醋》《白罗衫》《惊变》《埋玉》《迎像》《哭像》《哭魁》《训子刀会》《北饯》《三闯》《闹庄救青》《济颠当酒》《云相法场》《写本斩扬》《出罪府场》《呆中福》《狗洞》《写状》《芦林》《说穷》《羊肚》等25折。② 外来昆班,据意意生《癸丑纪闻录》载,早在咸丰初年即有苏州的全福班、三吟秀班、锦绣班、老鸿绣班、阳春班等昆弋班来嘉兴、嘉善一带演出。其中记咸丰癸丑年(1853)的演出情况如下:

三月十四日。瓶山前房供有天妃神位,奉旨祭祀。今发海运,邑尊欲塑饱满。昨日欲神前酬戏,因台小不果,今日闻先做四出,再往别处做之说。今日全福班,做全本,敬关帝天后。明日仍有。

三月十五日。瓶山仍演戏。

三月十七日。今日邑尊于城隍庙酬神演戏。

四月初二日。今日邑庙系赵午花酬神,演全福班戏,有《花判》、《戏叔》、《别兄》、《不第》、《投井》、《跪池》、《采莲》、《前后金山》等目。

四月初三日。轿班在邑庙循旧例敬神一日,小武班。

四月初五、六日。南门之英烈侯出会,青兰布店于岳庙酬神。苏城之三吟班演《钟馗嫁妹》、《三侠剑》、《大名府》、《曾头巾》等戏。

四月初七日。邑尊酬神,系封翁请众司事。在岳庙演三吟秀班,有《六安州》、《两郎关》、《呆做》、《三山

① (清)王韬:《淞隐漫录》,北京:人民文学出版社2006年版,第109页。
② 顾笃璜:《昆剧史补论》,南京:江苏古籍出版社1987年版,第128页。

关》、《来唱》、《借云》、《偷鸡闹店》、《尉迟恭》、《宝林抬亲》、《穿珠》等出。

四月初八日。众司事答席,仍于岳庙演三吟秀班,有《安天会》、《思春》、《嫖院》、《钻布》、《反西凉》、《双猩闹》、《宁王府》、《赐乡旗》、《探亲胖姑》等目。

四月初九日。邑尊敬神,三吟秀,有《水战庞德》、《兴隆会》、《双别妻》、《皖城过张绣》、《蔡花》、《拴脚做亲》、《四平山》等出。

四月初十日。西门迎安乐王会,染坊于邑庙演三吟秀酬神,有《张青招亲》、《阴送》、《钻牌楼》、《打斋饭》、《巧捉华云龙》、《长阪坡》、《盘肠大战》、《火烧红门寺》、《思凡》等出。药业在岳庙演阳春班,有《修缸》、《庙会》、《八卦图》、《清河桥》、《送灯》、《取东川》、《龙虎斗》、《金殿装疯》、《吊金龟》、《封官上任》、《白蟒台》等。

四月十一日。药业在岳庙所之阳春班,有《长生药》、《刘皇抢亲》、《铁弓缘》、《金销换珠衫》、《阴阳镜》、《打龙袍》、《黑风怕》、《宿龙床》、《三休樊梨花》诸目。吟秀班在岳庙送与顾封翁看,有《牛头山》、《铜旗阵》、《马通宵》、《换家婆》、《水战杨么》、《蜈蚣岭》。

四月十二日。茶业在岳庙演吟秀班,有《浪子踢球》(加变戏法)、《常遇春扫北》、《阴告》、《单刀》、《葡萄架》、《卖拳》、《浔阳江》、《山门》等戏。

四月十三日。岳庙仍演吟秀班。

四月二十日。菜子行在罗星台演戏,第一出跌坏一武旦,卧板上半刻不运,抬进即睡。

四月二十三日。罗星台仍有戏,《门斗张》、《老和云》。

四月二十七日。南货店整规,在岳庙演三吟秀班,有《兴隆会》、《买胭脂》、《两郎头》、《来唱》、《反南阳》、《朱仙镇》、《巧姻缘》、《瞎闹》等目。

四月二十八日。岳庙吟秀班,有《扫北》、《反武场》、《表大老爷吃鼻烟》、《涌金门》、《钟馗嫁妹》、《庞洪摆揭》。

四月二十九日。曹巢阁邑庙敬神,吟秀班有《双打店》、《打花鼓》(系徐小妹做,甚好)、《虹霓关》(亦徐秀妹做)、《卖青炭》、《长阪坡》。

四月三十日。周庚祖敬邑庙,吟秀班有《浪子踢球》。

又记咸丰甲寅年(1854)的演出情况如下:

二月二十一日。邑庙演戏,延鸿秀班。

三月初七日。青蓝布业在邑庙演老鸿秀班,有《尝存》、《廊庙》、《草报》、《闹救》、《游殿》、《佳期》、《前绣后绣》、《云法》、《探营》、《寄信》、《骂崖》、《疾诉》、《花婆》。

三月十二日。邑庙仍演老鸿秀班,有《刀会》、《芦林》。

四月十四日。迎城隍会。

五月初二夜。善邑之变(即嘉善陶庄乡农民领袖韩德潜响应太平天国起义,打进嘉善城,曾攻进县衙门,后因孤立无援,被清兵打败,韩德潜被俘杀害)。

五月初八日。费老玉在三店之杨树浜开花鼓戏场,初六开场,搭彩台,小招宝及二女子做戏。

七月十五日。三店开场之费老玉来请顾承之看锦绣班。

七月十六日。费老玉送戏老大爷,锦绣班在邑庙中演《卖胭脂》、《三侠剑》、《陈州擂》等戏。

七月十七日。演出《岳庙》、《打虎》、《蜈蚣岭》、《花鼓》、《长阪坡》、《反武场》、《大闹朱仙镇》等戏。场子内演三台班。

七月十八日。演姑苏顶班老鸿绣。①

咸丰乙卯年(1955)正月,太平军进攻上海、苏州。由于嘉善一带军事活动增加,戏班大多解散或转向他处,所以极少见诸记载。不过,仅从上述两年的记载中已可看出,晚清时嘉善一带的昆剧演出尚存余势。其演出地点都在寺庙中,演出经费都由个人或行业捐助,不存在售票进场,所以这些一般只能容纳三五百人的庙台,满座火爆的情景是可以想到的。

自同治开始,外来昆班,除绍兴的"武鸿福班"外,主要是来自苏州的大章班、大雅班、全福班、鸿福班四大名班及武鸿福班等。其演出盛况,从现存湖州德清县新市刘王庙古戏台清代艺人题壁亦可观其一斑。题壁上自清同治五年(1866)下至光绪十六年(1890),历时20余年,题记的内容主要是昆班、徽班及京班来本戏台演出的班社、戏目、时间、艺人等。其中的昆班,主要是指苏州四大名班。如:同治八年正月初八日,大章班在此演出39折剧目如下:

赏荷	辞别	谏父	北饯	芦林	祭姬	见娘	
打围	议剑	献剑	思凡	惊丑	前亲	后亲	探府
称亲	请郎	花烛	捞救	游殿	白访	楼会	七夕
絮阁	藏舟	羞父	请师	拜师	水斗	评话	闹朝

① 参见何焕:《嘉善晚清时的戏剧活动摘记》(未刊稿)。

扑犬　乔醋　盗令　游街　小宴　孙探　送亲　双冠诰

同治九年正月十三日,大雅班在此演出28折剧目如下:

大八仙　加财　五代荣　全辰洲　□□　太平城　鄱阳湖　虹霓关　两狼山　定军山

□各一班林老扞日演

请郎　花烛　访普　鹊桥　密誓(女旦施可)　絮阁　弹词(老生银槎)　别巾(二面五顺金)　寄子(末瑞福　外马五)　进美(白面邱桂生　女旦施可)　采莲　望乡(银槎)　小宴　大宴　梳妆　掷戟　盗令　游街

同治十年某年某日某班(因墙破无考,疑为鸿福班)演出以下两本凡56折:

头本:辞阁　吃茶　河套　醉二　鸿门　夜宴　梳妆　跪池　二探　投渊　交帐　送礼　反诳　杀山　说亲　回话　做亲　劈棺　起布　议剑　献剑　问探　三战　□□　□□　□□　小宴　大宴　梳妆　掷戟

二本:参相　见娘　梅岭　拜冬　闹庄　救青　功宴　大话　上山　走雨　踏伞　虎寨　交印　刺字　前索　遣杀　出罪　府场　前金山　饭店　茶坊　后索　后金山　拜相　□□　□□

此外,尚与同时到刘王庙戏台演出的京班(徽班)同台合演了不少昆曲剧目。当时到本庙台演出的京班先后有:大富春班、程三元班、景秀班、大庆喜班、珍秀班、新富春班、春台班、仁德堂福林班、睦本堂班、大锦绣班、姑苏大金台班、大锦春班、瑞秀班(以上为同治年间到此的班社);同春班、大同胜班、大同庆班、大全福班、浙江福喜班、富华班、上洋大锦绣班、韩记春台班、浙江大赐喜班、大富华班、大同春班、成锦春班、大长胜班、春生堂富春班、德顺堂班、大锦绣班、睦本堂班、省城鸿福堂班(以上为光绪年间到此的班社)等。其时,经过几个回合的"昆乱之争"后,为了求生存,京、昆合演早已成了一种风气,昆剧希望借合演延续自己的生命,京剧则借合演提高演技并丰富自己的剧目,互相取长补短,双方获利。本戏台的墨记即十分典型地反映了这一现象。例如同治九年正月十三日的演出,即先演京剧《太平城》《鄱阳湖》《虹霓关》《两狼山》《定军山》等,再演昆曲《长生殿》鹊桥、密誓、絮阁、弹词,《浣纱记》寄子、进美、采莲,《连环记》小宴、大宴、梳妆、掷戟,《翡翠园》盗令、游街等折子。又如光绪二年十一月十七日大锦绣班的演出,先演京剧《沙陀国》《海潮珠》《母女会》《龙虎斗》《三官堂》《金榜》等,再由鸿福班演昆曲《长生殿》惊变、埋玉,《宵光记》功宴、闹庄、救青,《水浒记》活捉,《虎口余生》营哄、捉闯、对刀、步战、别母、乱箭等。

据上述刘王庙戏曲墨记统计,自同治五年五月十八日至光绪十六年九月初二日共25年间,于本庙台演出的昆曲剧目可考者,剔除重复者,计有114折,分别属于不同大戏。现开列细目如下:

《琵琶记》:赏荷　辞朝　谏父　称庆　请郎

《荆钗记》:送亲　参相　见娘　梅岭　拜冬

《连环记》:起布　议剑　献剑　问探　三战　赐环　拜月　回军　小宴　大宴　梳妆　掷戟

《风筝误》:惊丑　前亲　后亲

《南西厢记》:游殿

《长生殿》:絮阁　鹊桥　密誓　惊变　埋玉　弹词

《西楼记》:楼会

《渔家乐》:藏舟　羞父

《雷峰塔》:水斗

《八义记》:评话　闹朝　扑犬

《金雀记》:乔醋

《翡翠园》:盗令　游街

《满床笏》:七夕

《鸣凤记》:辞阁　吃茶　河套　醉二

《风云会》:访普

《浣纱记》:寄子　进美　采莲

《牧羊记》:望乡

《还带记》:别巾

《千金记》:鸿门　夜宴

《狮吼记》:梳妆　跪池

《双珠记》:二探　投渊

《翠屏山》:交帐　送礼　酒楼　反诳　杀山

《蝴蝶梦》:说亲　回话　做亲　劈棺

《宵光记》:闹庄　救青　功宴

《幽闺记》:大话　上山　走雨　踏伞　虎寨

《如是观》:交印　刺字

《寻亲记》:前索　遣青　杀德　出罪　府场　前金山　拜别　饭店　茶坊

《后寻亲记》:后索　后金山

《一捧雪》:祭姬

《双冠诰》:做鞋　认课　荣归　浩圆

《水浒记》:活捉

《邯郸记》：三醉　仙圆
《虎口余生》：营哄　捉闯　对刀　步战　别母　乱箭
《跃鲤记》：芦林
《昆山记》：昆山八出（新戏）①

关于苏州四大昆班在杭嘉湖一带演出的情况，除见诸上述德清新市刘王庙古戏台清代艺人题壁外，还可从当时上海刊登的演出广告中取得引证。据《昆剧史补论》载：光绪十三年八月，上海报纸有三雅园"特聘姑苏大章、大雅、嘉湖回申鸿福三班，挑选头等名角"的广告。从广告中有"嘉湖回申"云云，可知此年鸿福班曾在杭嘉湖一带演出。

（转载自《中国昆曲艺术》2016年12月总第十三期）

上海昆剧保存社1933年湖社第一次公演初探

浦海涅

上海昆剧保存社是中国昆曲发展史上值得一书的一家昆曲社团，大约成立于1921年，发起人为民国工商业巨子、昆曲曲家穆藕初先生，参与者大多为苏沪两地的知名曲家曲友。民国昆曲史上有几件颇具影响力的事，均是以昆剧保存社的名义发起和施行的，其一是1921年穆藕初先生以昆剧保存社的名义为俞粟庐灌制六张半昆曲唱片，为老曲家保留了珍贵的音频资料；其二是1922年为苏州昆剧传习所筹款，昆剧保存社借上海夏令配克戏园演剧三日，轰动一时；其三则是1934年昆剧保存社借新光大戏院举办第二次公演，演出昆剧两天，邀请梅兰芳、俞振飞、顾传玠等昆曲名家参演，众多曲家粉墨登场，亦可称民国上海昆剧界的一次盛会。然而，值得注意的是，目前已知的昆剧保存社1934年公演，对外皆称为该社第二次公演，那么昆剧保存社第一次公演究竟是在什么时候呢？早前曾见一文把1922年昆剧保存社为苏州昆剧传习所筹款公演当作第一次公演，最近笔者在翻阅中国昆曲博物馆关于上海保存社的相关资料时，找到了该社曾于1933年在上海湖社举办会串的相关资料，则该社第一次会演之谜也就此解开。

中国昆曲博物馆所藏的上海昆曲保存社资料中保存有沪上张元济先生嫡孙张人凤先生捐赠的部分资料，其中以《昆剧保存社第一次筹款收支报告》《仙霓社致昆剧保存社感谢函》及《昆剧保存社特刊（第二号）》等最具史料价值。在为1934年昆剧保存社新光大戏院第二次公演所印的《昆剧保存社特刊（第二号）》中有陈中凡（别号斠玄）先生的一篇文章《对于中国歌剧的意见》，文章开篇提及"昆剧保存社去年表演于上海湖社，我曾为文以评之"，而关于这次昆剧保存社在湖社的演出，几乎不见于目前所见之昆曲辞书典籍，只在《苏州戏曲志》"王莿民"一条中记有"民国二十二年5月28日昆剧保存社在上海湖社会串时，王与俞振飞合演《狮吼记·跪池》（王饰柳氏）"一句，其余如《昆剧词典》（台本）、《中国昆剧大辞典》（南大本）、《上海戏曲志》等书之中均未收录，而在记录昆剧"传"字辈相关资料最多的桑毓喜先生的《昆剧传字辈评传》一书中也未提及1933年仙霓社收到昆剧保存社捐款一事，昆剧保存社在湖社的第一次公演活动简直可以算是"湮没无闻"矣。

上文提及的湖社，并非是1919年创办于北京的那个美术界的学术组织，也非《上海文化艺术志》中提到的成立于1933年前后的"湖社"京昆业余曲社，而是民国时在沪浙江湖州人士组织的同乡会组织"湖社"。该社一说成立于1924年，最早由戴季陶、陈蔼士、陈果夫、潘公展、杨谱笙等发起成立。1930年前后，该社在上海圣寿庵原址（在今上海贵州路263号附近）上建成了湖社社所，辟二楼为陈英士纪念堂，一楼则建有一座颇具规模的会议厅，日常也可演出戏剧，后来这座会议厅于1938年前后改为上海大来剧场，袁雪芬、张桂凤、范瑞娟等越剧名家曾在其中演出。

上海昆剧保存社在上海湖社第一次公演的大致时间，应不晚于1933年6月12日，按《苏州戏曲志》中所言则为5月28日前后。在6月22日发出的《昆剧保存社第一次筹款收支报告》支出款项中记有"湖社租费三天""京班底一天行头三天""临时点灯连管工三天""伙食自五月十七起至六月十日止筹备结束"等语，则此次公

① 以上参见应志良：《新市刘王庙古戏台清代戏曲墨考》，《戏文》2007年第四期。

演自1933年5月17日起开始筹备,5月28日演出,可能前后演出了三天,也可能三天里包括彩排装台的时间,未必演足了三场。

上海昆剧保存社此次演出的目的,应该是为困境中的昆剧仙霓社筹款。1931年5月,昆剧"传"字辈搭伴的新乐府剧团因为劳资纠纷而告解散,演员倪传钺、周传瑛、张传芳、郑传鉴等发起成立仙霓社,自己组班开展演出,但开始不久就遭遇战争等因素的影响,演出票房不佳。1932年下半年开始,仙霓社众人辗转浙江的杭、嘉、湖地区流动演出,历时半年,颇为不易。到1933年年初,仙霓社与上海小世界游乐场(今上海福佑路)签约演出直到是年9月。因为仙霓社是演员自己组团,成立所用的2000多元本金多为演员自筹和向亲朋好友和众多曲友告贷,故而基础较弱,衣箱砌末很多都是置办的旧货,后来置办新衣箱时还要拿着演出合约去向戏衣店赊借,由此可见仙霓社的运营艰难。上海昆剧保存社早在1922年苏州昆剧传习所成立之初就曾举办会串演出为之筹款(一说筹款8000元),时隔11年后,保存社再次为由传习所的学员——"传"字辈演员组成的昆班仙霓社筹款演出,自然也在情理之中。

湖社演出的具体剧目,因缺乏资料,尚不清楚,只知有王弗民与俞振飞合演《狮吼记·跪池》。参照上海昆剧保存社1934年新光剧场公演的情况,并结合《昆剧保存社第一次筹款收支报告》中所记,我们大致可知保存社在演出之前应曾印制相关印刷品,或即《昆剧保存社特刊(第一号)》。在1934年第二号的卷首上有穆藕初先生于"癸酉午月"题写的"昆剧保存社特刊"刊名,应该就是为1933年湖社公演所写,如能找到这一期特刊,则相关剧目就完全能够清楚明白了。演出期间,担任场面的是笛师、拍先金寿生,另有仙霓社和上海国乐研究社的部分乐队,由阿大、洪奎、老和三人担任梳头化妆,演出时租用了200只排凳,想来每场观众应在200人以内。因为公演是为了筹款,所以前来观戏的各位大多有捐款,在事后保存社整理的筹款收支报告中记录有俞振飞、穆藕初、潘祥生、项馨吾、项远村、王慕诘等100多人的捐款记录,连上仙霓社的门票收入,一共收入2258元,刨去若干支出,共节余1291.16元。值得肯定的是,上海昆剧保存社在演出结束后不久即把全部演出及捐赠明细详列出来,打印清楚,并附上仙霓社收到捐款的感谢函,分寄各捐款人,中国昆曲博物馆内所藏为保存社寄给张元济先生的明细,笔者还曾在俞振飞先生和赵尘俯先生的资料中见过同样的明细,想来上海昆剧保存社的工作人员应该是给每位捐款人都邮寄了明细,由此可以看出当时保存社诸人已经非常重视捐赠账目的公开透明。

上海昆剧保存社1933年的湖社第一次公演,去今已过80余年,当年参与的众位曲家均已仙逝,在此时节整理和发掘当年的昆曲旧事,使之不至湮没无闻,这也是我们后辈应为之事。以此文,纪念众位昆曲曲家。

(转载自《中国昆曲艺术》2016年12月总第十三期)

三善堂昆曲世家沈氏抄录祖传孤本《西游记》曲谱初探

孙伊婷

在中国昆曲博物馆(以下简称"昆博")馆藏诸多名家手抄珍本中,三善堂昆曲世家沈氏抄录祖传孤本《西游记》曲谱为最精品之一,现为国家二级文物。此馆藏珍本系晚清昆曲名伶沈寿林(沈月泉、沈斌泉之父,沈传芷、沈传锟之祖)于清同治年间亲抄,未曾刊印。内载昆剧《西游记》场上现已失传的折子戏凡十一折,且唱词、念白、工尺、身段、点板俱全,乃是一套极为珍贵、实用的昆曲演出本,更填补了昆曲"非遗"相关领域的空白,具有重要的文物、艺术、科研价值。本文谨就此沈氏祖传孤本的内涵外延略作初探。

首先,就此昆谱孤本的抄录人、晚清一代名伶沈寿林之生平轶事稍作简述。

据载,沈寿林生于1825年,卒于1890年,系晚清昆剧名师。其"名王丙瑢,原籍浙江吴兴,咸丰年间落籍无锡洛社。原以祖传铜锡器制作为业,因酷爱昆剧,毅然弃行投师,到苏州习艺。工小生,以冠生著称,兼能巾生、雉尾生。演《惊鸿记·吟诗、脱靴》(饰李太白)、《吉庆图·扯本、醉监》(饰柳芳春)、《鸣凤记·醉易、放易》(饰易弘器)等醉戏,尤称卓绝;后又专工黑衣(即鞋皮生),饰《永团圆·击鼓、堂配》中蔡文英、《金不换·守岁、侍酒》中孙凌云、《彩楼记·拾柴、泼粥》中吕蒙正等角色,均极拿手。曾先后参加苏州高天小、大雅、聚福等

昆班。清光绪三年（1877）、六年（1880）、十三年（1887）曾随大雅班赴沪先后演出于丰乐园、三雅园等戏园，与名旦李莲甫、倪锦仙合演全本《折桂传》，备受观众欢迎。名小生周钊泉、强月泉、尤凤皋（小名阿掌）均为其得意弟子。他有四子，长子海山（一作海珊），工净；次子月泉，工小生；三子斌泉，工副；幼子顺福，工老生，皆为清末苏州昆班名角。人称无锡沈氏为昆剧世家。"①另据我国台湾版《昆曲辞典》载，沈寿林"世为锡工，后移居苏州，从祖父起业伶。幼年时即随父搭锦凤班、瀛凤班等昆班演戏。同治末，隶苏州高天小班，演出于城内申衙前戏园"，除上述诸戏外，还擅演《绣襦记·卖兴、当巾》，"官生、黑衣兼演。返苏后，曾搭作旦陈聚林组织之聚福班。有子五，长子早殁，次子海珊（山），白面，三子沈月泉，小生，四子沈斌泉，副，五子润福，老生"②。此前后二者或可为详细补证，互为比较参考。由此可见，作为晚清一代昆曲名伶、无锡沈氏昆剧世家的关键人甚或开启者，沈寿林在昆剧史上的贡献除其自身的杰出演艺外，更重要的则是悉心培育了沈月泉、沈斌泉等在近现代昆剧史上贡献卓越、影响深远的子嗣名家，对于"传"字辈的沈传芷、沈传锟等孙辈名角也产生了间接的重要影响。

其次，对该抄谱珍本所涉传统昆剧《西游记》及其案头载录或场上搬演的折目略作考论。

《西游记》为传统昆唱杂剧。此北曲杂剧又名《北西游》，系元末明初杨讷（景贤）所作，又说为元无名氏作，讲唐三藏西天取经的故事，共六本二十四折。有《古本戏曲丛刊》初集本（影印日本铅印本）、《元曲选外编》本（据明刊本排印）、《世界文库》本。此剧本事出自《大唐三藏取经诗话》，突破了楔子加四折的杂剧成规，同《西厢记》相仿，皆为杂剧中的鸿篇巨制。昆班艺人曾将剧中的折子戏略加改串增饰，以《慈悲愿》为剧名进行演出。关于昆剧《西游记》（《慈悲愿》）案头载录或场上搬演的折子戏，笔者遍考目前存世清代以来主要的昆剧曲谱、曲目、曲集、名家抄本（沈寿林抄本所载折目下文另述）等诸多古籍文献，谨录如下：

撇子、认子（诉因）、胖姑（学舌）、指路、伏虎、女还、借扇、思春（狐思）、饯行、定心、揭钵、女国、北饯、回回、北诈、下山、演车、幻化、乔变、慈航、收婴、惊焰

而其中有相当部分折子仅有存目，抑或缺少念白等舞台表演要素，故即便幸存案头记载，亦无从搬演。该剧在清末上海昆剧舞台仍有单折演出。据北方昆曲老艺人口述，在昆腔、高腔曾演过的《西游记》折子中，有《指路》《思春》《红孩》《火焰山》《借扇》《赴宴》《乍冰》《高老庄》《猴变》《女诈》十折。③《昆曲剧目索引汇编》记载，据昆剧老艺人曾长生口述，全福班及苏州昆剧传习所常演该剧《北饯》《认子》《借扇》《胖姑》《北诈》等折。清末民初曲家李翥冈在其据清内廷供奉陈金雀观心室藏本所抄《昆剧全目》中言，民国年间此剧仅《认子》《北饯》《胖姑》《借扇》四折上演。当今昆曲舞台上，尚存《认子》《胖姑》《借扇》等折。此外，与昆剧《西游记》（《慈悲愿》）同类题材的昆唱杂剧、明清传奇、昆曲俗创剧目、宫廷大戏尚有《唐三藏》《安天会》（又作《闹天宫》）《火云洞》《火焰山》《莲花宝筏》（又作《升平宝筏》《莲花会》）等。

再次，就三善堂昆曲世家沈氏抄录祖传孤本《西游记》曲谱及其载录的失传折目作一探究。

该馆藏珍本系晚清昆曲名伶沈寿林（"三善堂"为其堂名）于清同治十一年（壬申年菊月，即1872年）手抄之未刊印本，保存完好。曲本经修复分作两册，单册尺幅约24×16.5×1cm，所用为"晋祥茂"制笺之朱砂红格谱纸，沈氏手迹清晰可辨。其唱词、念白俱全，唱词均以工尺谱标注，又附场上表演及乐器演奏提示等。沈氏于曲本中所抄《演车》《神闲》《婴戏》《索战》《离难》《坎困》《反赚》《乔变》《慈航》《莲台》《收婴》凡十一折，述唐僧师徒途经号山历经艰险请观音降伏红孩儿之事，皆属昆剧《西游记》场上现已失传的珍贵折目。事实上，在笔者所考古籍文献载录的《西游记》折子中，与此沈氏抄本折目剧情有同且唱念、工尺俱全的，唯曲家徐展所抄《演车》《幻化》《乔变》《慈航》《收婴》五折（现藏昆博）而已。至于《火云洞总曲》之《兴妖演阵》《上路》《索师》《遣圣》《赚擒》《请魔》《伪牛》《求救》《收婴》《皈依》十折唱段，据名家沈传芷藏本及曲家周瑞深抄本（此二种抄本现均藏昆博）推断，所出剧目当为《火云洞》而非《西游记》，且仅有唱词工尺，无法完整排演（周瑞深于《火云洞札记》述，其抄《火云洞总曲》所据底本系戏班教本，其原作者待考）。由此可推断，此沈寿林抄本所录十一折戏，现今若得成功挖掘搬

① 吴新雷，俞为民，顾聆森：《中国昆剧大辞典》，南京：南京大学出版社2002年版，第339页。
② 《昆曲辞典》（上册），台湾："国立传统艺术中心"2002年版，第742页。
③ 《昆曲辞典》（上册），台湾："国立传统艺术中心"2002年版，第53页。

演,必将为昆剧《西游记》增色十分,于当代昆剧表演史亦将大有裨益。

笔者在此谨将沈氏珍本所抄十一折戏之剧情梗概列表,与众同享,以备同好查考参阅:

序号	折目	剧情梗概
1	《演车》	火云洞圣婴大王红孩儿为贺父牛魔王寿诞,欲擒食途经号山的唐僧。遂率众妖后山抄演火云阵,大操干戈,备火云车欲力战悟空,又命严守关隘智擒唐僧,妄图力胜智取双管齐下
2	《神閧》	被贬下凡的号山驼土地神得知唐僧师徒途经此地,盼齐天大圣至将火焰山大火熄灭好回归天庭,却为红孩儿演习火云阵所苦,无奈只得宴请各山土地神诉苦公议。岂料众土地醉闹厮打,不欢而散
3	《婴戏》	唐僧师徒途经号山,唐僧不听悟空劝,为乔装遇险的红孩儿所诳,被卷入火云洞。悟空遂召号山众神详问事由,知系拜把兄长牛魔王之子所为,觉不足虑
4	《索战》	红孩儿将唐僧摄回火云洞,三徒前去营救。悟空劝导红孩儿无果,只得迎战其火阵,不敌而退
5	《离难》	三兄弟落败逃出火阵,商议对策,悟空提议请鬼山水母助阵
6	《坎困》	应悟空之邀,鬼山水母率寒水怪族埋伏。悟空前山迎战红孩儿,八戒、沙僧观探守护,水族旁助,仍不敌。悟空元气大伤,遂让八戒前往落伽山请南海观音菩萨来降伏红孩儿
7	《反赚》	在八戒前往南海落伽山途中,红孩儿变身假观音,将八戒骗擒往火云洞,命小妖前去请父牛魔王、母罗刹女同飨唐僧肉
8	《乔变》	悟空变身假牛魔王,半路拦截小妖同至火云洞,后为红孩儿识破逃出
9	《慈航》	悟空请南海观音降伏红孩儿,观音便让悟空前去诱战,自坐莲船顺天河下凡,欲度红孩儿
10	《莲台》	惠岸行者木叉奉观音之命,向父李天王请得天罡刀在号山前化一莲台加以严守,后将红孩儿引至观音莲座。观音让红孩安坐莲台,否则须随她出家,红孩轻蔑
11	《收婴》	红孩儿坐上观音莲台,顿觉清净,欲再反击,终为观音收伏,皈依为善财童子

清末民初扬州昆曲世家谢氏抄录祖传孤本《莼江曲谱》初探

孙伊婷

在中国昆曲博物馆(以下简称"昆博")馆藏诸多名家手抄珍本系列中,扬州昆曲世家谢氏抄录祖传孤本《莼江曲谱》为最精品之一。此馆藏孤本系清末民初扬州昆曲曲家谢庆溥亲抄,未曾刊印,精本成套,另有散本一组,唱、念、做、演、奏及戏台调度提示俱全,乃是一套极为珍贵实用的昆谱,不仅具有相当重要的文物、艺术、科研价值,更是扬州昆曲史上一套弥足珍贵的古籍文献。若得出版面世,于昆曲"非遗"在淮扬地域发展历史的学术研究可谓意义深远重大。本文谨就此谢氏祖传孤本的内涵外延略作初探。

首先,就"扬昆"这一概念及扬州在昆曲史上的重要地位稍作简述。

扬州,在昆剧发展史上的地位无疑是至关重要的,自有明清以来诸多文献史料为证,著名戏曲史家陆萼庭先生甚至赋予其"昆剧第二故乡"之美誉。著名学者林鑫《扬昆探微录》一书对"扬昆"作了较为系统深入的研究,该书后记部分曰:"我所说的'扬昆',并不是指昆曲的扬州化,而是指扬州在昆剧发展史上的重要地位。历来提到昆曲,都是说苏州、扬州是演出的大本营。我并不否认,昆曲发源于苏州;但它的兴盛却在扬州,这也是不容置疑的。扬州在中国戏剧史上有着不可抹杀的地位,它曾两次成为全国戏曲的中心。"其另一著作《扬州曲话》绪言有言:"扬州昆曲的流传演变和鼎盛,就是昆曲从南戏中的一种声腔支脉衍变成一个剧种的发展史。以往人们在谈到昆剧的成就时,总是苏、扬并称。"事实上,关于"扬昆""扬州昆曲"的理念,业界诸多名家名人及学术著作均不乏重要阐述和独到见解。

其次,对《莼江曲谱》孤本之抄录人、近代著名曲家谢庆溥及清末民初扬州谢氏昆曲世家略作考论。

清末民初的维扬城,专业昆班早已零散离落,但业

余昆曲清唱却绵延不绝。彼时热衷习曲的扬州世家子弟并不在少数，其中最著名的当属百年昆曲世家谢氏家族。谢氏祖孙三代皆擅曲，直至今日在扬州昆曲界依旧不负盛名，这即便在全国范围内亦属罕见。谢氏第一代、《莼江曲谱》孤本的抄录人、近代著名曲家谢庆溥，生于1876年，卒于1939年，字莼江，山东济南人氏。其"随父作两淮盐官至扬州。自幼喜爱古曲戏曲，毕生致力于昆曲的研究。精音律，戏路较宽，熟谙昆曲近四百折。唱腔崇尚朴实，吐字考究正音。1925年与徐仲山等组织扬州广陵曲社。曾应昆曲名家童伯章之邀至宜兴和桥曲社指导，旋受聘于扬州第五师范、第八中学及省立扬州中学、江都县立中学任昆曲导师。各中、小学教师及社会知名人士纷纷从其学曲。1934年，江苏省各厅局联合发起组成京江曲社，参加者有公教人员六十余人，他应邀去该社任教。又任江苏省立护士学校、助产学校、镇江师范昆曲教师。1936年应江苏省广播电台之聘成立该台昆曲组，定期对外播音。1939年病殁于泰州。有子也实、真莪，能传其业，附传于后"①。事实上，据著名学者韦明铧《莺声犹忆牡丹亭——扬州谢氏昆曲世家》一文可知，谢莼江几乎是近代扬州唯一以昆曲为专职的曲家，在扬州昆曲史上有着特殊的地位，堪称"曲学全才"。民国初年，其同僧人广霞、道士王朗并称扬州"名人儒释道"，不仅在扬州曲坛威望极高，在一江之隔的镇江同样声名卓著。著名曲家张允和同扬州谢氏家族第一、二代均曾有过从。第二代谢也实、谢真莪两兄弟自幼随父习曲，青少年时代即粉墨登场，毕生唱曲、擫笛、填词、谱曲、编剧、教曲、研究无所不精。第三代谢谷鸣亦工曲，系扬州现当代著名曲家。

再次，就谢氏亲抄《莼江曲谱》孤本之捐赠始末、成书概况、诸家题序、收录戏目等作一探究。

笔者早先素闻《莼江曲谱》孤本美名，惜乎除莼江先生之子真莪老20世纪80年代赠予我馆的两册外，长久以来未得见其主体真本。所幸，2015年下半年，应莼江先生嫡孙谢谷鸣老之盛邀，笔者代表昆博资料研究部二度登门造访。谢老虽时有贵恙在身，然凡谈及祖上同昆曲渊源却甚为矍铄健谈，热切激动之情溢于言表。承蒙谢老父子深明大义，慷慨馈赠，我馆是年终得将其祖亲抄《莼江曲谱》精本及散本90余册及三代祖传旧藏之其他曲谱、抄本、手稿、信札、书画、服装、道具、乐器、录音带等大批珍贵文物史料永久珍藏。谢氏第四代谢竹月本非昆坛人士，兹亦因向我馆捐赠其祖上珍藏而与昆曲雅音得幸结缘。

该昆谱孤本为谢莼江于清末民初柔毫抄录、点校蝇头小楷真迹，字迹娟秀清晰、工整易识，唱词、念白、工尺、身段、演奏、戏台调度等提示一应俱全，且其中保存了不少罕见乃至失传的冷戏名折古谱，有的折目甚至为昆谱通行刊本所未见，实用而珍贵。其精本共45册，线装而成，按每册收录折目数分多折本和单折本两种不同的形制规格，其中多折本25册，单折本20册，书册开本尺寸多折本每册约27×15×1cm，单折本每册约20×13×0.5cm，多数保存尚好，少许有损；各册封面均有谢氏题笺"莼江曲谱"四字大楷，封面、内页亦多刻有谢氏祖孙四代私章及"承前启后"等朱砂印若干，篆刻精美考究，其单折本之一封底尚有赵景深题"莼江昆曲集"笺。其散本共50册，多为线装，虽其封面未见谢氏题笺，然每本均刻有"莼江曲谱"及谢氏家族印章，其中莼江手迹较精本略草，保存状态亦较为旧损，其中部分相对残破，书册形制开本各异，多折、单折本皆备。

尤为难得的是，该谱前尚缀有吴征铸、郁念纯、冯幼亭、魏毓芝等诸家题序珍贵手书，此于后世的扬州谢氏昆曲世家研究及《莼江曲谱》揣摩研习无疑是至关重要、弥足珍贵的文献史料。细阅著名文史学家、曲学大家吴征铸1947年所作序知，莼江先生"毕生甘守清贫，不求利禄，舍昆曲外别无嗜好"，数十年如一日，于毕生酷爱之雅音严谨周密，一丝不苟，诲人不倦，"竭数十年之精力，熟谙之曲，能不观谱而吹唱出者近四百折，钞存之谱多至千余，大江以北能昆曲者，腹笥之广盖无出其右者焉"，如此心诚之至，即便用"虔诚"二字形容，亦不为过；抗日战争爆发后，莼江举家迁徙盐城，后病逝于泰州，"生平所集曲谱以仓皇转徙，散落大半。幸哲嗣也实、真莪二兄寇平返里，于旧书肆中搜得一百余册，共数百折，汇为《莼江曲谱》。虽非往日全貌，然以通行刊本核对，尤得'双红记·降仙''万里缘·三溪''江天雪·走雪''折桂令·拷婢、产子'等折为《遏云阁》《六也》《昆曲大全》《集成》曲谱诸书所未见"，其中仅《双红记·降仙》一折即于苏州昆坛久无传习，甚为稀罕，近代曲学大师吴梅先生当年见此谱云，"扬州在乾嘉盛时为昆曲中心之一，所存旧谱可补苏州之缺者，当不止此一种；又扬州曲家审音、吐字、守律谨严，颇合正宗规范，不似苏州末流之转趋花俏，渐失其本原也"，由此可见该谱之于昆坛的重要性和宝贵性。事实上，谢家在中华人民共和国成

① 吴新雷，俞为民，顾聆森：《中国昆剧大辞典》，南京：南京大学出版社2002年版。

立前的长年战乱中颠沛流离,唯这批抄谱常年随身携带珍存,至十年"文革"浩劫,为保护这些祖传旧藏,后又辗转珍藏多处。数十年来,其中部分流落民间,虽经倾力抢救搜集,然终非完璧,复为憾事。时至今日,我馆所藏此90余册虽已非该谱完整原貌,却尚为其最精华之主体部分,或许亦是不幸中的万幸罢。著名曲家郁念纯1965年题序则从另一个侧面记叙了《莼江曲谱》的得之不易,"原藏扬州魏毓芝家。数年前,魏移家云南,谱遂流入书肆。丈喆嗣仲氏真弗兄闻后商于予,幸肆经理徐君与予有旧,允以原价赎,遂得珠还",序末还对谢氏第三代谢谷鸣寄了殷切厚望,"在此友明之乐以与真弗为最,真弗长子谷鸣承其家学,雏凤声清。今后邗上昆曲发扬光大惟谷鸣是赖矣"。曲家魏毓芝1964年作序则道出了《莼江曲谱》较世存昆谱各主要通行刊本的优异之处:"先生鉴及近世流行之曲谱如《集成》《六也》《遏云阁》工尺方面仍不免简率脱略,《纳书楹》只供赓歌,《缀白裘》存曲缺谱,无论彩排清歌,纵教按谱寻声,往往无韵味;于是细辨宫商,详加考证,唱词念白、吐字行腔、阴阳尖团、抑扬顿挫,务必符合声律原理,绝不自以为是,妄加增损。凡经先生校订之谱,悉中绳墨唱来悦耳动听,跌宕古姿,思想感情于音节中自然流露,便觉如见其人,如闻其声,点石成金,出神入化,又岂坊间一般曲谱所能望其项背哉。"曲家冯幼亭1962年题序回忆了从师学曲的往事经历,并书"(莼江)殁后(莼江曲谱)散失各地,殊甚可惜。其哲嗣也实、真弗二君遍托同好,辗转搜求得若干,新装订成册",回忆了该谱当年的抢救成书工作。此外,谱前另有谢氏第二代也实、真弗兄弟恭书《忆父吟》,缅怀了其父莼江先生历尽坎坷而又嗜曲明志之平凡而伟大的一生,肺腑亲子之情跃然纸上,刻骨铭心,诚可钦可叹。

应该说,《莼江曲谱》在扬州昆曲史上的地位和作用是举足轻重的。2016年,该谱精本的出版工作已为国家新闻出版广电总局正式列入《"十三五"国家重点图书、音像、电子出版物出版规划》,兹本馆正积极申报项目,若果得付梓面世,诚乃当代维扬曲界乃至中国昆坛一大盛事矣!

最末,谨将《莼江曲谱》孤本所抄折目刊录如下,与众同享,以备同好查考参阅。

《莼江曲谱》(精本)目录

单折本:

1. 琵琶记·称庆 2. 连环计·梳妆 3. 连环计·掷戟 4. 琵琶记·南浦 5. 琵琶记·嘱别

6. 西川图·负荆 7. 双珠记·投渊 8. 琵琶记·扫松 9. 西厢记·寄柬 10. 西川图·花荡

11. 金雀记·乔醋 12. 西厢记·佳期 13. 双官诰·草鞋 14. 双官诰·夜课 15. 琵琶记·描容

16. 西厢记·游殿 17. 西厢记·惠明 18. 琵琶记·坠马 19. 琵琶记·思乡 20. 西厢记·跳墙

多折本:

1. 荆钗记·见娘 一种情·冥勘 还金镯·诉魁 白兔记·回猎

2. 连环计·梳妆 连环计·掷戟 连环计·起布 连环计·问探 白蛇传·游湖 白蛇传·借伞 雷峰塔·烧香 雷峰塔·水斗

3. 赐福 幽闺记·走雨 麒麟阁·激秦 麒麟阁·三挡 浣纱记·寄子 狮吼记·跪池

4. 折桂传·拷婢 寻亲记·跌包 折桂记·产子 铁冠图·别母 铁冠图·乱箭

5. 长生殿·见月 长生殿·定情 长生殿·赐盒 长生殿·窥浴 长生殿·鹊桥 长生殿·密誓 长生殿·埋玉

6. 蝴蝶梦·扇坟 蝴蝶梦·归家 蝴蝶梦·脱壳 蝴蝶梦·回话 蝴蝶梦·劈棺

7. 鸳鸯带·赏梅 鸳鸯带·义救 南柯梦·花报 渔家乐·藏舟 紫钗记·折柳 紫钗记·阳关

8. 霓裳羽衣曲 翠屏山·反诳 邯郸梦·番儿(又名西谍) 红梨记·歌妓

9. 西楼记·打妓 西楼记·侠试 西楼记·赠马 西楼记·邸合

10. 风云会·送京 风云会·访普 满床笏·郊射 西厢记·游殿 梅花簪·舟误 梅花簪·闻嫁 梅花簪·抢亲 梅花簪·遣刺

11. 西楼记·楼会 西楼记·拆书 西楼记·空泊 西楼记·玩笺 西楼记·错梦

12. 水浒记·借茶 水浒记·活捉 艳云亭·点香 艳云亭·痴诉

13. 牧羊记·望乡 牧羊记·格禽 风筝误·题鹞 风筝误·鹞误 风筝误·冒美 风筝误·惊丑

14. 琵琶记·赏荷 琵琶记·谏父 琵琶记·书馆

15. 金雀记·觅花 金雀记·醉圆 金不换·守岁 金不换·侍酒

16. 琵琶记·嘱别 琵琶记·南浦 琵琶记·坠马 琵琶记·镜叹

17. 占花魁·落猖 占花魁·独占 占花魁·赎身 占花魁·寺会

18. 西游记·借扇 金锁记·斩窦 双珠记·投渊

货郎旦·女弹

19. 上寿　金印记·言学　烂柯山　北樵　浣纱记·打围　狮吼记·梳妆

20. 跃鲤记·芦林　拾金（杂剧）　茶访　精忠记·扫秦　长生殿·神诉

21. 牡丹亭·拾画　牡丹亭·叫画　牡丹亭·寻梦　牡丹亭·惊梦　牡丹亭·游园　牡丹亭·劝农

22. 占花魁·劝妆　金雀记·乔醋　千钟禄·惨睹　长生殿·絮阁

23. 长生殿·闻铃　长生殿·迎像哭像　咏花　长生殿·弹词　满床笏·封王（又名卸甲）

24. 一捧雪·审头　一捧雪·刺汤　西厢记·游殿　西厢记·拷红

25. 麒麟阁·激动　麒麟阁·三挡

《莼江曲谱》（散本）目录

（一）

1. 西楼记·玩笺　错梦

2. 赐福　长生殿·酒楼（疑谶）　双珠记·投渊　千钟禄·惨睹　浣纱记·打围　千金记·十面　紫钗记·折柳　阳关　儿孙福·势僧　白罗衫·看状　西厢记·佳期　拷红　白兔记·回猎

3. 长生殿·定情　赐合　琵琶记·廊会　书馆　长生殿·鹊桥　密誓　琵琶记·嘱别　南浦　辞朝　牡丹亭·问路　学堂　琵琶记·规奴　扫松　别丈　长生殿·见月　雨梦　迎像　哭像　绣襦记·入院　调琴　乐驿　坠鞭　扶头　劝嫖　卖兴　当巾　打子　收留　教歌　莲花　剔目　邯郸梦·云阳　法场　幽闺记·拜月　水浒记·借茶　上寿琵琶记·称庆　思乡　赏秋　盘夫　谏父　琵琶记·描容　别坟　吃糠

4. 长生殿·霓裳

5. 孽海记·下山（存复本）

6. 浣纱记·寄子　跃鲤记·芦林　麒麟阁·激秦　三挡　雷峰塔·烧香　水斗　牡丹亭·劝农　双红记·降仙

7. 咏花　单刀会·训子　白罗衫·井遇　红梨记·访素　孽海记·思凡　牡丹亭·惊梦　精忠记·扫秦　虎囊弹·山门　双红记·青门　长生殿·窥浴

8. 三国志·刀会　四声猿·骂曹　西厢记·游殿　鸣凤记·醉易　放易　西厢记·北游殿

9. 牡丹亭·学堂　10. 长生殿·絮阁

11. 琵记·剪发　卖发　邯郸梦·番儿　仙圆　牡丹亭·寻梦　拾画　叫画　草庐记·花荡　牧羊记·小逼

12. 儿孙福·势僧

13. 幽闺记·走雨

14. 翡翠园·游街　玉簪记·催试　秋江琵琶记·赏荷　牡丹亭·拾画　叫画　占花魁·劝妆　金锁记·斩窦　宝剑记·夜奔　琵琶记·吃糠

15. 焚香记·阳告　阴告　玉簪记·茶叙

16. 虎囊弹·山门（山亭）　贩马记·哭监　写状　覆告　团圆　红梨记·花婆　铁冠图·刺虎

17. 千金记·十面　草庐记·花荡　望湖亭·照镜　红楼梦·葬花　货郎旦·女弹

18. 红梨记·歌妓

19. 狮吼记·跪池

20. 金盆捞月

21. 咏花　牡丹亭·游园　玉簪记·琴挑　邯郸梦·扫花　三醉　满床笏·封王　邯郸梦·番儿（西谍）　西楼记·楼会　拾金　渔家乐·藏舟

（二）

1. 麒麟阁·三挡

2. 白兔记·回猎

3. 水浒记·前诱　白兔记·出猎　西楼记·侠试　梅花簪·抢亲　闻嫁　遭刺　舟误

4. 红梨记·花婆

5. 西楼记·楼会　荆钗记·见娘　玉簪记·琴挑　占花魁·独占　狮吼记·梳妆

6. 雷峰塔·断桥　艳云亭·痴诉　西楼记·错梦　水浒记·活捉　牡丹亭·拾画　西楼记·玩笺　翡翠园·盗令　杀舟　西厢记·北游殿　琵琶记·书馆

7. 幽闺记·踏伞　荆钗记·讲书　闹钗　别祠　送亲　千金记·起霸　夜宴　楚歌　别姬八义记·评话

8. 千钟禄·搜山　艳云亭·痴诉　渔家乐·逃宫　端阳　侠代　营会烂柯山·泼水

9. 琵琶记·坠马（杏园）　赏荷　10. 幽闺记·走雨　红梨记·亭会

11. 满床笏·封王　渔家乐·羞父　邯郸梦·扫花　三醉　长生殿·小宴　惊变　金雀记·乔醋　牡丹亭·游园　双红记·降仙

12. 莲花宝筏·北饯　白蛇传·游湖　借伞　赠银

13. 风云会·送京　铁冠图·探山　呆中福·洞房　达旦　衣珠记·折梅　堕冰　饥荒　请粮

14. 桃花扇·访翠　连环记·议剑　献剑　白罗衫·游园　详梦　报冤　翡翠园·盗令　吊监　杀舟　千钟禄·打车　还金镯·诉魁

15. 祝发记·祝发 渡江 红拂记·靖渡 私奔 钗钏记·相约 牧羊记·花烛 告雁 望乡
16. 一捧雪·审头 刺汤 祭姬 边信 南楼传·听琴 园会 服毒 斩刁 寻亲记·借债
17. 霓裳羽衣曲
18. 西楼记·空泊 烂柯山·悔嫁 痴梦 西楼记·邸合 唐三藏·回回 两世姻缘·离魂 儿孙福·势僧 西楼记·打妓 蝴蝶梦·搧坟 归塚 脱壳 劈棺 呆中福·作伐 代替
19. 寻亲记·茶访 蝴蝶梦·回话 风筝误·题鹞 鹞误 宝剑记·夜奔 破阵产子
20. 青冢记·和番 宵光剑·闹庄 救青 满床笏·郊射 寻亲记·跌包 翠屏山·反诳 牡丹亭·冥判
21. 西楼记·拆书 侠试
22. 吉庆图·扯本 醉监 白蛇传·雄阵 红梨记·歌妓 渔家乐·藏舟 艳云亭·点香
23. 南柯梦·花报 瑶台 赐福 牡丹亭·劝农 孽海记·下山 长生殿·埋玉
24. 双珠记·分珠 双珠记·月下 红梨记·草地 白罗衫·揽载 设计 杀舟 捞救
25. 铁冠图·守门 渔樵记·北樵
26. 金印记·言学 玩亭 封相 浣纱记·养马 思蠡 泛湖 水浒记·刘唐 西楼记·督课 连环记·梳妆 掷戟 宵光剑·相面
27. 议剑
28. 邯郸梦·行田 赠枕 入梦 牧羊记·焚香 渔家乐·相梁 刺梁 鸳鸯带·赏梅 义救 窃枕 盘秀
29. 咏花 西厢记·入梦 永团圆·会埠 逼离 击鼓 计代 堂配

(本文转载于《文物鉴定与鉴赏》2017年10月刊)

稀见晚清民国杂剧传奇三种札记

苏州戏曲艺术研究所

1. 冰茧馆别集《三声泪》稿本

《三声泪》者,不知何人所著也,遍寻典籍,亦未见著录,想来应是稿本之初见。

此书的封面题"三声泪",并注"丁丑元宵菊邻署",钤"胡钁之印"。胡钁"(1840—1910),一名孟安,字菊邻,号老鞠、废鞠、不枯,又号晚翠亭长、竹外外史,晚年又号南湖寄渔,别署不波生,葆光亭主人,清浙江石门(今桐乡)洲泉屠家坝人。清同治八年(1869)中秀才。善书画篆刻,工诗词。"终胡钁一生,只逢一个丁丑年,便是光绪三年(1877)年,这大概就是胡钁收藏此书或为此书题词的时节,则此书问世更应早于此时。而此《三声泪》最后有"戊申七月藁"等字,有清一朝所逢的戊申年,有1668年、1728年、1788年、1848年、1908年这五年,而《三声泪》中避"玄"字讳,未见其他避讳字,如是可知应是康熙朝之后的稿本,又1908年晚于胡钁题签的1877年,故而此书成书之年或在1728年、1788年、1848年三年之间,而道光二十八年(1848)或更为可靠,一则从稿本用纸和行文风格看,似更像清中期的手笔,二则道光年去胡钁得见此书的光绪三年相去较近,可能性也更大。又书中有"为涒滩岁,月在涂,朔日"等语,则此书创作于申年(或1848年)涂月(农历十二月)朔日(初一)应无误。

《三声泪》书前有序,用的是四六文体,文辞绮丽,颇多用典,极见作者的用心,大意是说佳偶天成,真情难遇,许多痴男怨女只因时运不济,不能终成眷属,从而惹出许多缠绵悱恻的故事。写序者,无论是遣词用句,还是行文立意,包括写序的书法,均似出自女性之手,序末落款"灵荷散仙好女儿华轩书",虽不知其人为谁,但出自闺阁之中应无疑义。序后有题句,署"题三声泪院本二绝句"。院本者,金元时行院演唱的戏曲脚本,与宋杂剧相同,是北方的宋杂剧向元杂剧过渡的形式,明清时泛指杂剧、传奇。题句中"排遣风怀"一句说明作者写《三声泪》的初衷,又以"小阮"(阮咸)和"陈子昂"称赞作者文思敏捷,饱学多才,题句落"三秀阁"款,钤"葆珍"等印,看其书法娟秀,亦似出自女子之手。

正文卷首记"冰茧馆别集",下端署"茧客填词、忆园论文",这位茧客应该便是这冰茧馆的主人了,从上下文看,这个冰茧馆或即是一位女子的闺阁,而本书的作者亦和写序的"华轩"、题句的"三秀阁"一样,或是一位闺阁佳丽,她以"茧客"自谓,大约是说她便像生活在蚕茧之中的茧客一般,而论文的忆园,或也是茧客的闺阁密友罢。《三声泪》正文部分共有三个章节,分别为《春明梦痕》《菱镜倩影》《青樽剩文》,每章卷首俱有题诗,卷末都有忆园的评论。《春明梦痕》一节讲南北朝时期陈

朝宫人袁大舍才思隽永，于陈后宫中为女学士。后陈为隋所灭，故人凋零，袁大舍前世为仙界仙女，遇难解脱，仍归仙籍。一日，袁大舍故国重游，思绪万千，忽然忆起当日朝中文士江总，称其亦是仙人下凡，在陈朝"不预朝纲，介守堪嘉"，后又转世为唐代武周时期的周允元，"身事雌朝，居多雄辩"，此生降世为醉白山人，与自己有姻缘之分。《菱镜情影》一节，先有氤氲大使青巾道人，自言有宝扇"坤灵扇"，曾让秀才朱起与女伎宠宠结缘（此典出自宋代陶毅的《清异录》），此番见醉白山人与袁大舍亦有姻缘之好，便拟在梦中赠他们坤灵扇，以成此佳话。却说袁大舍在仙茧园中闷坐伤怀，仙女前来约她送春归去。《青樽剩文》一节，袁大舍与醉白山人在仙茧园中相见，醉白山人谈及近日作《三声泪》一种，二人煮酒论文，颇多情趣。中有婢女书童插科打诨，读来让人忍俊不禁。

综合来看，《三声泪》是一本闺阁中人创作的戏曲作品，作者旨在排遣风怀，展露自己对于神仙眷侣般真挚情感的向往，虽然剧情设计过于简单，但仍不失真情趣。

2. 赵尊岳著《罗浮梦初稿》影印本

赵尊岳先生的生平，在其《高梧轩诗全集》之中记述甚详。曾见我国台湾蔡登山先生《雏凤清于老凤声——也谈赵叔雍》一文，亦可知其大略。赵尊岳（1898—1965），字叔雍，斋名高梧轩、珍重阁，江苏武进人，张之洞之谋士赵凤昌之子，早年师从词学大家况周颐，学成之后赴上海，入史量才的《申报》任总秘书。抗战中附逆出任伪职，战后入狱，出狱后流寓香港，1965年终老于新加坡，著有《珍重阁词集》《高梧轩诗全集》等。前人朱省斋曾赞赵尊岳云："珍重阁为词学名家，梅党健将，宦游南北，三十余载，上自光宣遗老，下迄当代巨公，无不亲炙交游，文酒往还，因能熟悉掌故，言之有物……文笔绮丽，一时无两，深为读者所赞叹云。"称赵尊岳为"梅党健将"，确是实至名归，其早在弱冠之年即与梅兰芳先生相识，与易实甫、罗瘿公、齐如山、许伯明等梅党人物亦是故交，他常在《申报》副刊撰文捧梅，并曾著杂剧《罗浮梦》一种。

《罗浮梦》杂剧，《古本戏曲丛刊》第八集中存有上海图书馆藏《罗浮梦传奇》（一卷二十四出）之目，署"赵尊岳著，珍重阁乌丝栏稿本"，因《古本戏曲丛刊》第八集尚未印出，目下尚不知其内容如何。曾见赵尊岳著《罗浮梦初稿》影印本一种，为赵尊岳于民国十五年前后所著，系手稿影印，仅十二页，卷首书"罗浮梦初稿，珍重阁写本"，并注编者附言："初稿本景印，希赐教正，并乞藻题为幸，鬘演之际，宾白容有窜易处。题词并当什袭汇刊，藉资矜宠。"由此可知，此为初稿完成之后，影印若干分赠师友，希求题跋兼求教正之用，而非正式刊行，故而印数亦罕。封面背后，赵尊岳记此杂剧完成于"丙寅八月中浣"，即1926年农历八月中旬（中浣，亦称"中澣"，是指旧时官员每月中旬的休沐之日，也泛指中旬，并非确指月中望日）。卷首另有作者题诗六首，其中第五首后提及"曩与蕙师（指况蕙风）约合制新剧，率率不果，言念堪悲"等语。

《罗浮梦》杂剧，典出唐柳宗元《龙城录·赵师雄醉憩梅花下》："隋开皇中，赵师雄遣罗浮。一日天寒日暮，在醉醒间，因憩仆车于松林间，酒肆旁舍，见一女人，淡妆素服，出迓师雄。时已昏黑，残雪未销，月色微明，师雄喜之，与之语，但觉芳香袭人，语言极清丽，因与之扣酒家门，得数杯相与共饮。少顷，有一绿衣童子来，笑歌戏舞亦是可观。师雄醉寐。但觉风寒相袭，久之东方已白，师雄起视，乃在大梅花树下，上有翠羽啾嘈相顾，月落参横，但惆怅而已（赵本所录与通行本《龙城录》字词略有不同）。"又杂以《隋书·郑译列传》故事，兼糅《隋书·高祖本纪》中"平陈所得古器多为妖变，悉命毁之"的典故，情节设计，颇见功力。书前还记有"杂剧场次"名目，约有十二场之多，然在剧中正文，只见八场，书后记录杂剧出场人物的谱序中亦只见八场，不知何故。

正文各场，第一场讲述隋开皇年间，沛国公郑译官居府相之职，因事得罪，闲居在家。忽有仁寿宫库丁来报，库中所藏平陈所得琴瑟刀剑化身妖怪。第二场讲述郑译前去查看，不明就里，乃请府中参军赵师雄前来。赵师雄看出天下将有大乱，并劝郑译"平心静气自改过，感格天心召祥和"，郑译以为赵师雄讽刺自己，勃然大怒。第三场，郑译将怪事报知隋文帝，隋文帝命毁去妖物。郑译并奏赵师雄借题诽谤，赵师雄因此发配广南。第四场，赵师雄得知自己因言获罪，起程远赴广南，因其平素最爱梅花，拟路过大庾岭、罗浮山时顺道玩赏一番。第五场，罗浮山梅花喜神罗浮仙子与翠羽绿衣仙相见，绿衣仙授罗浮仙子以禽遁之术，二仙于野外幻化出酒家一座，相约同去踏雪赏梅。第六场，赵师雄路过罗浮山，一路饮酒赏梅，忽见前方有一酒家，策马前往。第七场，赵师雄路遇罗浮仙子，因二人同喜梅花，相谈甚洽，故同去酒家饮酒，梅花仙子告之以"杨花凋落、玉李盛开"，暗指隋亡唐兴之事，想藉此点化赵师雄。席间，绿衣仙以歌舞助兴，宾主尽欢，赵师雄不觉酒醉沉睡。第八场，次日酒醒，赵师雄才知自己正睡在野外大梅树下，昨夜遭遇不过绮梦一场，忽抬头，见树上翠鸟啾嘈，乃是二仙禽遁。赵师雄不觉嗟叹不已。

《罗浮梦》杂剧卷末赵尊岳的跋文，记录自己早年即有创作戏曲的想法，后来因与梅兰芳相识，见周围同好"多制佳曲"，不免技痒，乃因《龙城录》赵师雄故事作《罗浮梦》杂剧，以初稿示人，"人多善之"，后又加以改定，便有了今日之稿。想来赵尊岳先生此剧，虽是借了赵师雄的旧事，想表明的则怕是他自己的心声，如是观之，剧中的赵师雄应即作者自况，而饰演那冷艳动人、言辞清丽的梅花仙子的，则必非梅兰芳先生莫属了。

可惜造化弄人，世事难料。《罗浮梦》一剧写成之后，似乎从未搬演，这固然是同时期大量戏剧作品的常见命运，但对作者本人而言，则不能说不是一种遗憾。剧成之后10年，战乱忽起，这或也恰好印证了剧中"杨花凋落、玉李盛开"的谶言。抗战爆发后，梅兰芳远赴香港，不久蓄须明志，息影舞台直至抗战胜利，赵尊岳则留在上海出任伪职，一度担任汪伪宣传部部长之职，直至抗战胜利锒铛入狱。此后的岁月，二人天各一方，怕是难得一见了。1961年8月8日，梅兰芳在北京辞世，距离1926年赵尊岳写成《罗浮梦》初稿刚好35年。当时远在新加坡的赵尊岳曾用苏东坡息轩道士韵写了一首古诗悼念梅兰芳，诗云："投老隐炎陬，为欢忆少日。乌衣识风度，壮齿未二十。朝朝会文酒，夜夜巾车出。我甫欲南征，细语别楼隙。凡兹不胜纪，一掷拼今昔。忍哀对遗影，犹似虱歌席。成连嗟入海，风雨徒四壁。"古今多少事，皆付诗酒中。

3. 仙潭渔隐著《明朝平寇记》印本

《明朝平寇记》，著者不详，仅就书籍封面题字推断，或为仙潭渔隐所著，所见印本无版权页，据印本内容推断应是20世纪三四十年代印本。此剧印本存世甚罕，各处辞书典籍亦少见著录，故而知者甚少。在此，聊记数笔，述其概要，亦使先贤心血不致湮没无闻。

《明朝平寇记》一剧，演述明嘉靖中叶，倭患方炽，为祸东南沿海。江浙总督胡宗宪，长于用兵，幕友徐渭，善出奇计。倭寇陈东、辛五郎伙同汉奸徐海、汪直等侵略江浙，杭州被围。胡宗宪坚守不下，用徐渭策，说服徐海侍妾翠翘、绿珠，劝徐海投降，又遣将俞大猷、戚继光等乘机围攻，擒获陈东、辛五郎，江浙倭患平。

剧本前有《编者意旨》，作者在其中坦言："在此时期，拣这段故事来编剧本，用意不待烦言而解。"由此，大致可以推断该剧应创作于抗战爆发前后，以剧中倭寇影射日本侵略者，希望能有胡宗宪、徐文长、俞大猷、戚继光这样的能臣良将来扫除妖氛获得胜利。而创作本剧的动机，在于"一、希望文学与戏剧打成一片，没有台上案上的分别；二、时下通行之戏剧，影响社会甚大，希望提高戏剧程度，为社会教育做最有力的先锋；三、希望消除一切淫猥神怪等不良戏剧，而别造成一种真美善的戏剧"。作者在长期观看京剧等传统戏剧的过程中，发现当时所见的皮黄剧剧词粗俗，剧情易入俗套，作者建议要先脱了"庸恶套语"，再以白话文学的眼光，把旧剧词进行拣选，进行改良，以使其能够接近社会，接近观众。

《明朝平寇记》共十二场，有"讯属、定策、思乡、逼攻、守城、警噩、解围、闹院、训团、劝降、传书、擒渠、庆功"等折目。其中十一场均用西皮二黄演唱，其第十场"劝降"一折则选用了昆曲的唱段，有"醉花阴、醋葫芦、泣颜回、楚江罗带、玉山颓"等曲牌。在一本剧中同时包容京、昆两种，确是在同时期剧本中不常得见的。据作者自言，在剧本中带有昆曲，"不过换换听众耳觉，容易引起兴趣"。在作者看来，昆曲太过贵族化，"以后要盛行于社会，恐怕很难，不过它自有美的价值"，希望各界都能极力保存它。当时昆曲的生存状况已如风中烛火，不过是一息尚存而已，成规模的剧团演出已很难得见，更多的则是依靠民间曲社和业余爱好者之力极力维持，本剧编者在这里既能看到昆曲的弊病，又能肯定昆曲的价值，并通过自己的剧本创作，在剧中留昆曲的一席之地，这在当时实属难能可贵。

《编者意旨》最后，编者提及"此剧本能够合腔合拍，见诸实演，全是赞助诸君之力。如得天居士，雪浪山人，曲缘居士，笛师赵桐寿君，琴师李琴仙君，龚仁甫君，顾仰田君……"如是观之，此剧已不仅停留于案头，还曾实地排练搬演过，可惜未见相关演出资料。提及诸人，得天居士是曾出任民国上海戏剧学校校董的沪上曲家王晓籁（名孝赉，别号得天，浙江嵊县人），雪浪山人则是沪上交际花、昆曲曲友王洁（原名王美如，又名王吉，无锡人，曾在昆剧保存社义演中为梅兰芳配春香），赵桐寿（即赵阿四）是沪上名笛师，其余诸人也应是戏曲圈内的人物。所见的这册《明朝平寇记》，封面有曲缘题赠梅花馆主字样，应是上文提及的曲缘居士送给沪上著名剧评家、梅花馆主郑子褒（郑子褒，浙江余姚人，曾任《半月戏剧》《十日谈》《金刚画报》《戏剧画报》等戏剧刊物主笔，并曾在长城唱片公司任经理）。由此可知，此剧应该是当时的上海京剧爱好者编写，在上海印行，也在上海戏曲人之间小范围流通的一部新创剧目。

（转载自《中国昆曲艺术》2016年12月总第十三期）

南戏《京娘怨》改本的新发现

徐宏图

《京娘怨》,全称《京娘怨燕子传书》,徐渭《南词叙录》"宋元旧篇"著录。赵匡胤发迹前,避仇太原,暂住其叔父主持的清油观中。恰遇强盗张广儿、周进掳了一个美女赵京娘也寄顿观中。匡胤出于正义,乃和她结为兄妹,送她回蒲州家中。中途正遇到那两个强盗,匡胤即把他们杀了。京娘见匡胤英雄正直,愿以终身相托,为匡胤所拒。到了家中,京娘兄嫂疑其与匡胤有私,京娘无以自明,遂自缢而死,以明清白。

本剧原本早佚,仅存佚曲三支,收入钱南扬《宋元戏文辑佚》中。本人在完成国家课题《南戏遗存考论》过程中先后发现了以下两个民间改本:

一是温州乱弹《送京娘》,老艺人杨友姆于1957年口吐并记录,收入1958年蜡纸刻印的《浙江省戏曲传统剧目汇编》第47集。此本不全,仅存"护送"一出,演赵匡胤避难途中路过雷峰洞,救出被强盗掳入洞中的赵京娘,为避嫌疑结拜为兄妹上路,千里护送她回家。途中,京娘被匡胤的一身正气与刚强武艺所倾,并在匡胤下马饮水时无意间发现其头顶现出"五爪龙"影子,俗称"天子相",乃决定以身相许。而赵匡胤却心似冰冷,起居饮食坐怀不乱,丝毫不为所动,直送至分水城离京娘家不远处,乃毅然与京娘告别,掉转马头飞奔而去,塑造了一位无私仗义的好汉形象。从剧情看,显然是南戏全本《京娘怨》中戏份最重的一出。

本剧或受《祝英台》"草桥结拜"与"十八相送"影响,尤以后者为明显,如京娘一路通过暗喻投射,向匡胤示爱,先把自己比作白三娘,把赵匡胤比作花解郎,唱道:"花解郎,白三娘,梦花楼上结鸳鸯。"接着把赵匡胤比作隋炀帝,自己比作兰英,唱道:"先朝有个隋炀帝,御果园调戏妹兰英。"赵匡胤听后驳斥道:"贤妹不提昏君倒也罢,提起昏君兄恨他。紫金门东兄安天下,后龙宫刺文坐江山。御果园调戏兰英妹,杨老宫哭坏了年迈亲。昏王扬州看琼花,琼花板打死无道昏君。"又以关云长自比说:"先朝有个关云长,单刀匹马送京娘。京娘本是亲嫂嫂,拆壁为光威名扬。山西出个赵元郎,千里迢迢送京娘。"京娘不肯罢休,唱【断板】道:"大兄不晓其中意,三番两次不知趣。罢罢罢,休休休,结拜二字一笔勾。一心思想做正宫,赵京娘马口定下牢笼计。"唱毕将红绣鞋脱了丢在马前,故意要赵匡胤去拾,匡胤拾起送上去时,又问道:"小妹这朵花如何?"匡胤说:"贤妹花好花好,意在何方?"京娘说:"大兄,你说花好,贤妹坐在马上,可比一朵鲜花,为何不采?"赵匡胤生气说:"骂声京娘理不通,三番两次调戏兄。"说毕转身即走,可又怕她不安全,旋又转了回来,无可奈何地唱道:"千悔万悔赵元郎。"京娘接唱:"千错万错赵京娘。"还委屈地唱道:"世间只有龙求凤,京娘却是凤求龙。"匡胤一再拒绝,直送到京娘家门口,眼看就是分别,京娘仍然一往情深地唱:"千里迢迢送京娘,早忘尘埃一炷香。大兄不晓其中意,可惜呀可惜!"赵匡胤问:"贤妹,可惜什么?"京娘唱:"可惜小妹一片好心肠!"赵匡胤接唱:"好心肠,好心肠,元郎打马到南洋。"掉转马头,扬鞭而去,京娘同下,剧终。观上所演,一个为儿女私情,一个以天下为己任,互相衬托,层次分明,曲白相间,堪称好戏。

二为福建莆仙戏《千里送》,为莆仙戏艺人世代传抄本,收入1958年内部编印的《福建戏曲传统剧目选集·莆仙戏》第一集。属曲牌体全本戏,剧情与宋元南戏《京娘怨》基本相同,唯人名与地名因音近而稍异。共六场:第一场为"父子进香",演赵京娘在父亲赵容陪同下到东岳庙进香,为爹娘祈寿。第二场为"进香被掳",演京娘正在点香之际,突然进来两个强盗广儿与胡正,看其貌如西施,即将其掳去当压寨夫人。第三场称"二贼争美",演广儿、胡正二贼为争京娘互不相让,便将京娘暂时关在青州观禅房内,命和尚看管,待下山再掳一个上来各分一个成亲。第四场为"救脱京娘",演赵匡胤因避难暂住青州观,得知禅房中关押着由两位强盗掳来的赵京娘身世之后,即与她结拜兄妹送其回家。上路不远,两个强盗赶来要人,均死在赵匡胤大棒之下。赵匡胤的英雄气概深为京娘佩服,见色不动的贞操更令其敬重,于是亦如温州乱弹《送京娘》那样,京"意欲凤求凰","相随谐老",被赵一再所拒。第五场为"回家相会",演京娘回家后,父母设宴答谢救命恩人赵匡胤,不料其父醉酒失言,谓他俩于旅店"男女同房,清白难分剖",匡胤闻言大怒,不辞而去,京娘也感到"难辩清白"而自尽身亡。第六场为"化萤报德",演京娘堂弟闻姐之死是由匡胤所致,乃纠集家丁连夜追杀匡胤,京娘灵魂则化为流萤照亮道路助匡胤脱离。匡胤脱险后小歇时,梦中与京娘相会,并封其为"仙妃",京娘谢恩而去,匡胤也为成就帝王霸业重新上路。全剧脉络清晰,首尾呼应,曲辞精美,人物性格鲜明,亦不失为佳作。此外,京、昆等剧种亦有同题材剧目。

(转载自《中国昆曲艺术》2016年12月第十三期)

中国昆曲 2016 年度记事

中国昆曲 2016 年度记事[①]

艾立中 整编

1月

1月至11日 浙江昆剧团依托浙江图书馆文澜讲坛平台,先后选派汪世瑜、林为林、王奉梅、张世铮、王世瑶、汤建华登坛演讲"昆曲之美"系列讲座。

1月1日 江苏省苏州昆剧院与苏州吴韵民乐团担纲的"吴歈雅韵"2016新年音乐会在中国昆曲剧院内上演,汪世瑜、王芳与笛子演奏家张维良等登场献艺,上半场主要为《牡丹亭》《长生殿》《玉簪记》经典曲目演唱,下半场主要为民乐如《将军令》《幽兰逢春》《听松》等曲目演奏。

北方昆曲剧院参演的新年戏曲晚会在中央电视台演出,参演剧目为《牡丹亭·惊梦》。

1月6日至30日 江苏省演艺集团昆剧院与昆山当代昆剧团院在昆山市图书馆举办由昆山市文化广电新闻出版局主办的"昆曲经典系列讲座"活动。

1月10日 上海昆剧团在嘉定保利大剧院演出精华版《长生殿》,由蔡正仁、张静娴领衔,黎安、罗晨雪、吴双、缪斌等携"昆五班"优秀成员出演。

1月10日至14日 上海昆剧团携折子戏及《牡丹亭》《川上吟》赴温州参加"昆瓯艺术周"演出;10日,谷好好、侯哲、娄云啸在温州东南剧院演出《出塞》;12日,蔡正仁、张洵澎领衔演出经典版《牡丹亭》;13日,吴双、黎安、罗晨雪等演出新编历史剧《川上吟》。

1月19日 浙江昆剧团等主办的"承昆传世·永隽其昌——陆永昌师生传承专场"在杭州浙江胜利剧院开幕,项卫东、鲍晨、李琼瑶等演出学自陆永昌老师的折子戏《洪母骂畴》《望乡》《搜山打车》。

1月22日 北方昆曲剧院与中国戏剧家协会联合制作的年度大戏《孔子之入卫铭》在天桥剧场首演。该剧属于中国历代文化名人戏剧创作工程项目,后又入选2015年度北京市文化精品工程重点项目。

1月29日 上海昆剧团在英国学校浦西校区演出《走向青年》。

2月

2月 江苏省演艺集团昆剧院南京博物院非遗所老茶馆、周庄演出正式开启。

2月2日至5日 北方昆曲剧院在长安大戏院连续举办4场优秀青年演员展演,并录像向文化部汇报。这属于2015年度"中华优秀传统艺术传承发展计划"戏曲专项扶持项目的"昆曲传统折子戏录制"项目。

2月11日至18日 北方昆曲剧院赴新加坡和泰国参加2016"欢乐春节"——北京东盟文化之旅展演活动,在新加坡、曼谷、芭达亚等地演出。

2月19日至21日 上海昆剧团"笕尚之夜"第二届昆剧经典剧目展演上演于上海天蟾逸夫舞台。19日《牡丹亭》、20日《风筝误》、21日《西厢记》,由黎安、吴双、缪斌、沈昳丽等主演,梁谷音、张铭荣参演《西厢记》。

2月22日 上海昆剧团在豫园海上梨园举行2016昆剧驻场演出新闻发布会,演出《游园惊梦》片段。晚上在同一地点首演空中园林版《游园惊梦》。

2月27日 永嘉昆剧团在永嘉县文化中心举行"永昆百姓周末剧场"首演仪式。

2月29日 上海昆剧团接待来访的英国皇家莎士比亚剧团全体主创人员,演出《游园惊梦》,蔡正仁、张洵澎及部分青年演员与之交流。

3月

3月 上海昆剧团应上海戏剧学院附属戏曲学校及香港振新京昆传承中心邀请,选派袁佳、张颋、汤泼泼于3月至6月期间赴香港中文大学担任昆曲教学任务,共计12天。

3月 浙江昆剧团在杭州首演整本《紫钗记》。该剧由香港、台湾、大陆昆剧名家重新编剧、执导、作曲、出演,按汤显祖原曲编创演唱,由浙昆"万"字辈曾杰、胡娉、鲍晨、胡立楠等演员领衔主演。

3月 湖南省昆剧团举办"小桃红,满庭芳美丽郴州赏昆曲——纪念汤显祖逝世400周年活动演出月",逐周演出"临川四梦"。

3月7日 永嘉昆剧团与温州市外国语学校联合举办"把非遗交给未来——昆曲驻校园"授牌仪式。

[①] 本纪事资料源于各昆剧院团提供的该团年度记事初稿,谨此说明。

3月19日　上海昆剧团在金山廊下生态园演出《夜奔》《寻梦》《访测》；在上海交响乐团音乐厅举办"双声慢·歌宋"吴双词唱会。

3月24日　江苏省演艺集团昆剧院与昆山市第六次联合启动"昆曲回故乡"仪式，高雅艺术在"三进"（进校园、进社区、进企业）基础上首次增添"进机关"的环节。

3月31日　第26届上海白玉兰戏剧表演艺术奖颁奖晚会在上海大剧院举行。上海昆剧团吴双、罗晨雪凭借新编历史昆剧《川上吟》分别获主角奖和配角奖。

4月

4月　上海昆剧团承担的国家艺术基金2014年度传播交流推广资助项目——昆剧《景阳钟》和昆剧《川上吟》经结项验收审核通过，准予结项。

4月　浙江昆剧团在杭州剧院举行《大将军韩信》全国巡演启动仪式，之后开始巡演。

4月1日至3日　上海昆剧团赴浙江杭州参加浙江昆剧团建团60周年、《十五贯》晋京演出60周年，"浙、沪、苏"长三角三地联动杭州站昆剧演出。

4月1日至3日　浙江昆剧团在杭州剧院举办"幽兰逢春一甲子，春华秋实古曲新"60周年团庆昆曲演唱会，并携手浙、苏、沪三地的昆曲艺术家和"世、盛、秀、万、代"五代同堂联合演出《十五贯》和"汇聚全国七大昆剧精英，共贺浙昆甲子华诞"的两场折子戏专场，以及"昆剧《十五贯》与当代昆剧传承发展暨浙昆60年艺术成就回顾与展望研讨会"。

4月7日　上海昆剧团在上海音乐厅南厅举办"临川四梦"世界巡演发布会。上海昆剧团将在广州、深圳、香港、北京、济南、昆明、上海以及捷克布拉格、美国纽约等地陆续献演，展开上昆史上最大规模创作巡演计划。

发布会后，上海昆剧团举行首届艺术委员会成立仪式。艺委会专家由两部分组成，本团艺术家包括王芝泉、方洋、计镇华、刘异龙、张洵澎、张铭荣、张静娴、岳美缇、梁谷音、蔡正仁（以姓氏笔画为序），团外专家包括马博敏、荣广润、黎中城、戴平、孙重亮、顾兆琳、方家骏。

4月8日　浙江昆剧团参加在浙江遂昌举行的"汤显祖文化节暨汤显祖——莎士比亚逝世400周年纪念活动"，演出《临川梦影》折子戏。

4月16日　北方昆曲剧院《李清照》在上海东方艺术中心参加第九届东方名家名剧月演出，这是继2015年展演周之后，北昆第二次参与该项目的演出。

4月22日至25日　北方昆曲剧院《玉簪记》剧组赴澳门地区参加由中国文物保护基金会和中友国际艺术交流院主办的2016澳门非物质遗产暨古代艺术国际博览会。

4月24日　上海昆剧团典藏版《牡丹亭》作为"第九届东方名家名剧月"压轴剧目，献演东方艺术中心东方歌剧厅，此亦是上海昆剧团"临川四梦"世界巡演演出系列。张洵澎、梁谷音、蔡正仁、黎安、沈昳丽、罗晨雪等出演。

4月28日　上海昆剧团与上海市文广局、上海戏曲艺术中心、上海申通地铁集团公司联合主办的"纷繁四梦纪汤翁——上海昆剧团'临川四梦'艺术文化列车启动仪式"在地铁人民广场音乐角举行，演出《游园》。即日起的两个月内，上昆"临川四梦"成为最新一期地铁文化艺术专号的主角，专号车厢有"柳梦梅""杜丽娘""卢生""李益""霍小玉""淳于梦"等人物造型；在复旦大学演出《墙头马上》。

4月30日、5月1日　江苏省演艺集团昆剧院与张军昆曲艺术中心联合制作的昆剧《春江花月夜》，作为第六届海派文化艺术节开幕大戏在台湾地区的两厅院进行了三场演出。

5月

5月　浙江昆剧团在杭州灵隐寺演出《未生怨》。

5月4日、5日　上海昆剧团《夫的人》上演于上海戏剧学院端钧剧场，参加上海戏剧学院第五届"上戏有戏"莎剧主题演出季，主演罗晨雪、倪徐浩、吴双等。

5月12日　浙江昆剧团在北京长安大剧院演出"三地联动、五代同堂、经典再现、共贺甲子"的昆剧《十五贯》。

5月13日　浙江昆剧团在北京钓鱼台国宾馆举行《十五贯》座谈会，郭汉城、刘厚生等戏剧界专家学者出席。

5月13日至18日　江苏省演艺集团昆剧院携《南柯梦》参加由中共江苏省委宣传部主办、江苏省文化研究与发展中心承办的"苏韵繁花"江苏舞台艺术精品剧目巡演首度走进成都、重庆活动。13日、14日在四川锦城艺术宫，17日、18日在重庆国泰艺术中心剧院全本演出，这也是省昆《南柯梦》在西南地区的首次亮相，施夏明、单雯、赵于涛、徐思佳等担纲主演。

5月16日至21日　上海昆剧团团长谷好好带领《牡丹亭》剧组赴捷克布拉格参加"布拉格之春"国际音乐节，5月18日在布拉格ABC剧院演出《牡丹亭》，黎安、罗晨雪、汤泼泼主演。

5月20日、21日　江苏省演艺集团昆剧院"春风上巳天"之"辉映的星辰"——纪念莎士比亚、汤显祖逝世400周年系列活动的重头戏精华版《牡丹亭》在北大讲堂上演，石小梅、孔爱萍、赵坚、李鸿良等参演。

5月21日、22日　上海昆剧团赴温州南戏博物馆演出《妙玉与宝玉》。

5月25日　江苏省演艺集团昆剧院李鸿良等4人应台湾财团法人辜公亮文教基金会邀请赴台湾参加《京昆细说长生殿》的排练与演出活动，活动持续至6月19日。

5月26日至28日　上海昆剧团学馆制汇报演出暨第二届学馆开馆仪式在天蟾逸夫舞台举行。26日晚演出精华版《长生殿》，主演倪徐浩、谭许亚、卫立、黎安等；27日晚演出折子戏专场《夜奔》《芦林》《打子》《断桥》《盗库银》；28日晚演出折子戏专场《势僧》《描容》《藏舟》《离魂》《古城会》。

5月29日　上海昆剧团在兰心大戏院举行星期广播音乐会昆曲经典折子清唱会，黎安、沈昳丽、吴双、余彬、倪泓、缪斌等出演。

6月

6月　浙江昆剧团与浙江省武义县政府就共建"世界非遗·幽兰芳圃·浙江昆曲武义养育基地"签订合作备忘书。

6月3日至6日　上海昆剧团"临川四梦"巡演在广州拉开序幕。6月2日下午在巡演首站广州大剧院召开新闻发布会，团长谷好好致辞，梁谷音、张铭荣分享了关于昆曲的经验与心得，四部剧目的主演黎安、沈昳丽、罗晨雪、胡维露、卫立和蒋珂分别演唱"四梦"中的片段，广东戏剧协会主席倪惠英发言。3日晚在广州大剧院上演《牡丹亭》（主演罗晨雪、胡维露），其后三日依次上演《紫钗记》（主演沈昳丽、黎安）、《邯郸记》（主演蓝天、梁谷音）、《南柯梦记》（主演卫立、蒋珂）。

6月9日、10日　北方昆曲剧院在国家大剧院首演小剧场昆剧《望乡》，此剧专为国家大剧院小剧场戏曲节目会演订制，并入选由北京市文化局主办的2016"北京故事"优秀小剧场剧目展演。

6月10日　2016年中国"文化遗产日"上海非物质文化遗产系列活动启动，上海昆剧团周启明、徐霭云荣获第五批市级非遗传承人称号。

6月10日至13日　江苏省演艺集团昆剧院参加由文化部非物质文化遗产司、文化部恭王府管理中心和中国昆剧古琴研究会共同推出的"良辰美景·恭王府2016非遗演出季"活动，在恭王府和国图艺术中心展演了《西厢记》《幽闺记》《牡丹亭》《鲛绡记》《钗钏记》《燕子笺》等传奇中的十六出经典折子戏。

6月11日至14日　上海昆剧团"临川四梦"赴深圳市保利剧院展开巡演，依次演出《紫钗记》《牡丹亭》《南柯梦记》《邯郸梦》。

6月17日　浙江昆剧团在"2016第七届香港中国戏曲节"开幕式上演出整本《紫钗记》。

6月18日至30日　北方昆曲剧院大型原创昆曲史诗《飞夺泸定桥》作为"戏曲艺术进校园"的项目，在中国剧院首轮驻场演出15场。首场演出时，文化部副部长董伟等领导到场观看、指导。

6月23日　永嘉昆剧团赴杭州参加"喜迎G20——从杭州出发游诗画浙江"旅游嘉年华活动。

6月28日　上海昆剧团谷好好、蔡正仁、黎安等在北京大剧院参加由文化部主办，文化部艺术司、国家大剧院承办的"临川四梦"新闻发布会；为上海音乐学院的中外师生演出《走向青年》。

7月

7月5日　浙江昆剧团参加在武义县俞源村文化礼堂举行的"海外名校学子走进金华古村落第三季活动"，演出《游园惊梦》。此后还演出了《大将军韩信》，并举办昆曲欣赏讲座。

7月7日至13日　江苏省演艺集团昆剧院李鸿良、钱振荣、严文君等6人应日本Ting Ting音乐工房的邀请，赴名古屋市参加《非物质文化遗产——中国昆曲》公演。

7月8日　上海昆剧团在香港中文大学演出《问探》《吕布试马》《惊梦》；参加由香港康文署主办的"2016中国戏曲节"葵青剧院"临川四梦"昆曲清唱会，张静娴、岳美缇、刘异龙、梁谷音、蔡正仁等出演。

7月9日　上海昆剧团在香港葵青剧院演出典藏版《牡丹亭》，主演梁谷音、蔡正仁、沈昳丽、余彬等。

7月10日　上海昆剧团在香港葵青剧院举办折子戏专场，演出《昭君出塞》《望乡》《千里送京娘》《迎像哭像》。

7月11日　江苏省演艺集团昆剧院"高雅艺术进校园"，孔爱萍、计韶清、单雯等在东南大学人文讲座报告厅表演经典折子戏。

7月16日至19日　上海昆剧团携"临川四梦"参加由文化部主办的纪念汤显祖逝世400周年优秀剧目展演，在北京国家大剧院献演《邯郸梦》（蓝天、陈莉主演）、

《紫钗记》(黎安、沈昳丽主演)、《南柯梦记》(卫立、蒋珂主演)、《牡丹亭》(蔡正仁、梁谷音主演)。

7月24日至8月8日 江苏省演艺集团昆剧院刘啸赟、朱虹应新加坡实践剧场邀请赴新加坡参加"M1华文小剧场节:一桌二椅实验系列"的文化交流与活动。

7月26日 江苏省演艺集团昆剧院在南京紫金大戏院演出《1699·桃花扇》,主演施夏明、张争耀、单雯等。

7月27日 江苏省演艺集团昆剧院石小梅、胡锦芳、赵坚、柯军、李鸿良、施夏明等在南京紫金大戏院同台献艺"昆曲经典唱段名家清唱会"。

7月29日、30日 上海昆剧团在上海城市剧院演出俞言版《牡丹亭》,主演黎安、沈昳丽、罗晨雪、吴双等。

8月

8月 湖南省昆剧团应英国爱丁堡艺穗节组委会的邀请赴英国参加爱丁堡艺穗节,演出三场昆曲版《罗密欧与朱丽叶》,并举行彩排和街头宣传各一次。

8月1日 由上海昆剧团与上海市戏剧家协会承办,上海市文联、上海戏曲艺术中心主办,国家艺术基金资助的"昆曲俞派传承研习班"正式开班。来自北方昆曲剧院、江苏省演艺集团昆剧院、湖南省昆剧团、浙江昆剧团、江苏省苏州昆剧院、永嘉昆剧团、上海昆剧团、北京京剧院、上海京剧院、上海戏剧学院戏曲学院的20名学员在8月集中授课期间跟随周志刚、岳美缇、蔡正仁学习《莲花》《藏舟》《迎哭》三出经典折子戏。开班仪式上,来自上海市委宣传部、上海市文广局、上海市文联、上海戏曲艺术中心、上海市剧协等单位的各位领导发表了讲话;来自香港的顾铁华先生向学员赠送了《粟庐曲谱》。当晚演出《走向青年》。

8月9日 北方昆曲剧院《红楼梦》获国家艺术基金传播交流推广项目全国巡演30场,与保利院线合作。

8月9日 江苏省演艺集团昆剧院参加的由江苏省新闻广电出版局录制的"昆剧经典折子戏"在兰苑剧场开机,本次录制4天,共计18出经典折子戏。

8月 浙江昆剧团在上海东方艺术中心歌剧厅演出《大将军韩信》,完成文化部组织的精品剧目全国巡演任务。

8月16日至26日 浙江昆剧团一行21人受文化部委派赴英国参加爱丁堡艺术节演出,在爱丁堡新城剧院一连演出6场《牡丹亭》。

8月17日 上海昆剧团蔡正仁、张咏亮在上海书展主会场中央大厅参加上海古籍出版社主办的"韶华流芳——汤显祖与中国文化"主题活动。

8月19日 上海昆剧团参加在上海城市剧院举行的2016年上海市新剧目评选展演,上演《南柯梦记》,主演卫立、蒋珂等。

9月

9月1日 上海昆剧团在日本富山县利贺艺术公园的利贺山房成功首演实验昆剧《椅子》。此次上昆应中国剧协的推荐,作为"第五届亚洲导演节"的参演单位之一参加该节。《椅子》改编自尤内斯库的同名经典话剧,由上昆编剧俞霞婷执笔,倪广金导演,吴双、沈昳丽主演,谷好好参演。

9月4日、5日 江苏省演艺集团昆剧院携《南柯梦》在北京国家大剧院参加汤显祖逝世400周年纪念活动的优秀剧目展演。

9月9日 文化部艺术司第三届"名家传戏——当代昆曲名家收徒传艺工程"成果汇报演出在江西抚州开锣。活动为期4天,来自全国七家昆曲院团的16位昆曲演员汇报了学习成果。

9月10日至13日 上海昆剧团"临川四梦"世界巡演贵州贵阳站开启,在贵州省国际会议中心演出《牡丹亭》《邯郸记》《南柯梦记》《紫钗记》,本次活动由贵州省委宣传部、省文化厅主办,省演艺集团承办。

9月14日 上海昆剧团张咏亮、蔡正仁、张洵澎、沈矿与"临川四梦"舞美设计倪放,浙江昆剧团汪世瑜,湖南昆剧团雷子文、罗艳、雷玲、王福文、唐邵华在北京参加文化部主办的纪念汤显祖逝世400周年座谈会。

9月17日 永嘉昆剧团与温州大学音乐学院联合举办"铂尔曼之夜·中秋音月汇"活动。

9月21日、22日 上海昆剧团携《牡丹亭》《夫的人》参加在广西南宁举行的"2016中国——东盟(南宁)戏剧周"。21日晚,梁谷音领衔出演《牡丹亭》。22日,由罗晨雪、吴双、谭笑、倪徐浩主演实验昆剧《夫的人》。

9月22日、23日 由江苏省演艺集团昆剧院柯军与英国莎剧导演里昂鲁宾合作执导,柯军、徐云秀、李鸿良等携手英国的艺术家们联合出演的昆剧《邯郸梦》在英国伦敦展开巡演,本剧是2016伦敦设计节"南京文化周"的核心内容,也是"汤莎逝世400年"系列活动中唯一一部将昆曲和莎剧融合创作的演出。

9月24日 永嘉昆剧团折子戏《当巾》参加"浙江省地域特色文化符号(民间戏曲)"代表性作品展演。

9月26日 上海昆剧团谷好好、张铭荣、张静娴、岳美缇、梁谷音、黎安、吴双出席在上海大剧院举行的上海

戏曲艺术中心"戏·聚精典"演出季,沪、浙、苏三地联动《牡丹亭》《邯郸记》媒体新闻发布会。

9月26日 江苏省苏州昆剧院参加的"精彩江苏·中国昆曲英伦行"新闻发布会在伦敦环球剧院举行。"精彩江苏·中国昆曲英伦行"系列活动包括3个部分:一是由苏昆担纲的青春版《牡丹亭》全本在伦敦TROXY剧场连演3场。二是苏昆折子戏演出小组走进剑桥大学、牛津大学、伦敦大学等名校。三是在剑桥大学进行昆曲与莎剧专家研讨和对话活动,并在剑桥大学国王学院正式启动"昆曲数字博物馆"建设项目。

9月28日至30日 江苏省苏州昆剧院在伦敦TROXY剧场演出2016青春版《牡丹亭》,此为"汤莎会"系列文化交流活动之一。

9月29日 上海昆剧团与上海话剧艺术中心承办的"2016上海国际汤显祖·莎士比亚戏剧节"在豫园海上梨园召开新闻发布会。本活动由上海文广演艺集团、上海戏曲艺术中心与上海市戏剧家协会联合主办。武鹏、张洵澎、吴双出席发布会并介绍上昆"临川四梦"演出亮点,罗晨雪现场表演《寻梦》。

10月

10月1日至7日 上海昆剧团赴比利时布鲁塞尔参加布鲁塞尔中国文化中心"纪念文学巨匠汤显祖和莎士比亚逝世400周年——跨越时空的对话"展演活动。3日至5日连续三天在布鲁塞尔中国文化中心演出《牡丹亭》经典折子戏。

10月8日 上海昆剧团在上海音乐厅南厅举行《非遗双绝·大雅清音——昆曲与古琴的对话》新闻发布会及互动访谈;在三山会馆"市民文化节"演出昆剧折子戏市民专场,演出《醉打山门》《下山》《偷诗》。

10月13日 上海昆剧团参加第18届上海国际艺术节,在上海大剧院演出苏、浙、沪三地联动版《牡丹亭》。上海市委常委、宣传部部长董云虎等领导、嘉宾,浙江昆剧团团长周鸣岐、副团长王明强、俞锦华,江苏省苏州昆剧院院长蔡少华、书记吕福海,以及上昆老艺术家蔡正仁、张洵澎、张静娴等嘉宾莅临观看演出。

10月14日 上海昆剧团参加第18届上海国际艺术节,在上海大剧院演出"临川四梦"之《邯郸记》。

10月16日、17日 上海昆剧团受"海上丝绸之路国际艺术节"组委会邀请,赴福建泉州参加"第二届海上丝绸之路国际艺术节——中外戏剧展演"活动,演出《牡丹亭》,梁谷音、沈昳丽、黎安等领衔主演。

10月17日至22日 江苏省演艺集团昆剧院徐思佳、孙晶、杨阳等应邀赴日本参加"一桌二椅"实验剧的演出。

10月19日 上海昆剧团昆剧表演艺术家、国家级非物质文化遗产传承人张静娴参加在上海音乐厅举行的《非遗双绝·大雅清音——昆曲与古琴的对话》,对话古琴演奏家、制作家、上海市非物质文化遗产传承人杨致俭。

10月下旬 浙江昆剧团赴陕西西安参加第十一届中国艺术节,演出《大将军韩信》。

10月21日、22日 北方昆曲剧院大型昆曲史诗《飞夺泸定桥》在上海东方艺术中心上演,纪念长征胜利80周年,参加上海国际艺术节。

10月30日至11月6日 为纪念汤显祖逝世400周年,北方昆曲剧院由院长杨凤一带队,参加由北京市文化局主办的赴捷克和匈牙利的文化交流,演出《牡丹亭》。

11月

11月1日至12日 为纪念汤显祖和莎士比亚逝世400周年,应美国海外昆曲社、冬青昆曲社邀请,上海昆剧团谷好好等22人赴美国纽约、华盛顿进行昆曲演出和讲座。5日晚,在曼哈顿亨特学院丹尼凯剧场进行首场演出《牡丹亭》,中国驻纽约总领馆代总领事程雷到场致辞。

11月10日 永嘉昆剧团参加在苍坡古村落举行的"签证官看非遗——走进永嘉"活动,为来自28国的40名驻华使领馆官员演出折子戏专场。

11月25日至27日 湖南省昆剧团举办"发掘湘昆60周年暨传承与发展"系列活动,包括专题展览,经典剧目演出、传承与发展研讨会等。26日在古典剧场演出《山门》《拷红》《武松杀嫂》;27日在国际大酒店会议厅举办了座谈会。

11月27日 上海昆剧团《双声慢·歌宋》词唱会上演于八佰秀。

11月29日、30日 上海昆剧团小剧场实验昆剧《伤逝》在上海话剧艺术中心D6空间演出,参加第二届上海小剧场戏曲节。

11月30日到12月17日 江苏省演艺集团昆剧院参加在南京举办的由江苏省委宣传部、省文化厅等六家单位主办的首届江苏省京昆艺术群英会,参加了《春江花月夜》《昆曲名家名段赏析会——校园行》《昆韵春华——昆曲青年演员专场演出》《昆曲名家名段演唱会》《醉心花》等的演出。

12月

12月 由上海昆剧团演出、上海戏曲艺术中心出品的3D电影《景阳钟》荣获中国电影电视技术学会、中国先进影像作品奖(3D电影)优秀奖,主要完成人:张鸣、曾祖德、夏伟亮、夏琦、谷好好、黎安、苏杭。

12月7日 上海昆剧团作为上海音乐学院作曲系本硕博昆曲唱腔设计专场音乐会协办单位在贺绿汀音乐厅参加演出;小剧场昆剧《四声猿·翠乡梦》在上海话剧艺术中心D6空间演出,参加第二届上海小剧场戏曲节。

12月9日 湖南省昆剧团应邀赴南京参加以"会古今风华,展京昆大美"为主题的"2016首届紫金京昆艺术群英会"演出活动,在江南剧院演出天香版《牡丹亭》,荣获"特邀奖"。

12月9日至10日 湖南省昆剧团应邀赴苏州中国昆曲博物馆进行了两场演出,演出剧目为《折梅》《活捉》《女弹》《山门》《见娘》和《千里送京娘》。

12月10日、11日 北方昆曲剧院应邀赴南京参加"2016首届紫金京昆艺术群英会"演出活动,演出《孔子之入卫铭》。

12月14日 永嘉昆剧团应邀赴南京参加"2016首届紫金京昆艺术群英会"演出活动,演出《张协状元》。

12月17日 浙江昆剧团应邀赴南京参加"2016首届紫金京昆艺术群英会"演出活动,演出《大将军韩信》。

12月19日 上海昆剧团在上海市文联文艺大厅召开"传承发展·人才为先——首届昆剧俞派艺术人才培养(全国俞派艺术研习班)成果及启示专题研讨会"。薛若琳、龚和德、王安奎、周育德、崔伟、顾铁华、韩昌云、尚长荣、王明强、俞玖林、孙明磊、徐律等专家和领导与会。

12月27日 永嘉昆剧团穿越剧《遇见》在温州南戏博物馆演出,此为纪念汤显祖逝世400周年的活动。

12月30日、31日 北方昆曲剧院为纪念汤显祖逝世400周年新创排的《汤显祖与临川四梦》在北京天桥剧场首演。

12月31日 江苏省演艺集团昆剧院在南京江南剧场演出《临川四梦·汤显祖》。

后 记

首部《中国昆曲年鉴》于2012年6月第五届中国昆剧艺术节问世,至今已连续编辑出版六年。现在《中国昆剧年鉴2017》已经编辑完稿,即将付印。

《中国昆曲年鉴》编纂委员会在文化部艺术司领导下组成,编纂工作得到董伟副部长和艺术司吕育忠处长的指导。《中国昆剧年鉴2017》编纂工作自2017年5月启动,获得七个昆剧院团的支持。苏州市文广新局徐春宏副局长主持策划,七院团领导、资料室专职人员紧密配合,提供相应资料和图片。这里特别要提到的是七个昆曲院团承担此项具体工作的陆黎青、徐清蓉、陆珊珊、肖亚君、周玺、蒋莉、庞林春、吴胜龙、吴加勤、江沛毅、张心田、孙伊婷等,他们根据要求反复修改、更换,始终不厌其烦,终于基本达到要求。责任编辑刘海对昆曲知识的熟悉和热爱保证了本书的编辑水准和品位。

《中国昆曲年鉴2017》反映的是2016年度中国昆曲的动态情况。本年度特载为汤显祖逝世400周年纪念。

年度推荐剧目、年度推荐艺术家由各剧团研究决定。昆曲研究年度推荐论文系由专家评审、投票产生。

全书目录由张莉博士译为英文。

汪榕培教授为中国昆曲典籍、苏州评弹的英译做出了重要的贡献。从本年鉴第一卷起,连续五年为本书目录进行英文翻译。汪榕培先生于今年9月不幸逝世,在此遥致奠念!

本书图片,除个别署名者外,均为各昆剧团拍摄、提供。

《中国昆曲年鉴》编辑部设在苏州大学。除主编外,艾立中、鲍开恺、庄吉、李蓉、孙伊婷、谭飞、郭浏、陈晓东、王敏玲等承担各自的联络、搜集、编辑工作。

敬请昆剧界人士、专家学者批评指正,提供信息、资料。

联系邮箱:lxcowboys@qq.com。

朱栋霖
2017年10月8日